Otto Benesch

COLLECTED WRITINGS

Volume III

German and Austrian Art of the 15th and 16th Centuries

Otto Benesch

COLLECTED WRITINGS

Volume III

German and Austrian Art
of the 15th and 16th Centuries

Edited by Eva Benesch

Phaidon

Phaidon Publishers Inc. · New York

Distributors in the United States: Praeger Publishers Inc.
111 Fourth Avenue · New York · N.Y. 10003

Library of Congress Catalog Card Number: 69-12787

ISBN 0 7148 1506 2

Printed in Austria by Brüder Rosenbaum, Vienna

#339175

Contents

Contents

Contents

Preface

Next to Rembrandt, German and Austrian Gothic and Renaissance art was the main field of the researches of Otto Benesch, particularly Austrian art, which in the twenties and early thirties of our century had, with a few exceptions, not been thoroughly investigated. Otto Benesch began to explore this field in a series of essays, and sought to classify the schools of various provinces of Austria and to compile the œuvres of individual masters.

Only a few of these were known by name, others were anonymous and a considerable number had to be given "Notnamen" (invented or ascribed names), most of which are still in use. Many of these "Notnamen" were created by the author; e.g., "Meister der Linzer Kreuzigung," "Meister des Krainburger Altars,"[1] "Meister von Mondsee," names later incorporated in this form in Thieme-Becker, volume XXXVII.

In the first two paragraphs of the Introduction to the "Österreichische Handzeichnungen des XV. und XVI. Jahrhunderts"[2] the author explained what the situation was when he first embarked on research on 15th- and 16th-century Austrian painting and drawing. At the time research could be based only on comparatively few publications, particularly on those by Otto Fischer and, in the field of drawings, by Elfried Bock. Simultaneously, Otto Benesch then made the first attempts to link drawings with panel paintings of the Austrian School.[3]

In one of his book reviews, commenting on the problem of "Masters with Notnamen" he cautions against applying names of artists known from written documents to anonymous works of art.[4]

On the essays here reprinted are based, to a great extent, the pertinent chapters in A. Stange, Deutsche Malerei der Gotik, volumes X, XI, where everything discussed or merely mentioned by Otto Benesch has been taken up and included with exact bibliographical quotations. References to Stange are here limited to changes of location which have since taken place, and to contradictory results of recent research.

The present locations of works of art are indicated in this volume in so far as possible, but many paintings and drawings discussed have perished or disappeared during World War II.

As in the original essays, some passages appear in smaller type. Detailed descriptions had in several instances, e.g. in "Der Meister des Krainburger Altars," to be abbreviated as is indicated in the notes.

Some photographs—particularly those of panel paintings—in the Otto Benesch Archives published in the original essays, had faded and were no longer suitable for

reproduction. These faded photographs and those of which no negatives had been preserved have been replaced by others taken in some cases after cleaning and restoration.

In accordance with the scheme of the edition the section on MUSEUMS AND COLLECTIONS will be included in Volume IV. Those essays, however, which deal mainly with works of the German and Austrian Schools of the 15th and 16th centuries are included in the present volume.

Some works of art mentioned do not belong to these schools. The *Adoration of the Shepherds* by Rubens in the Monastery of St. Paul, Carinthia, has been transferred to Volume II, pp. 89, 96, fig. 77, where it is discussed in detail. The two paintings by Johann Heinrich Schönfeld, p. 372, figs. 388, 389, and those of the Dutch School of about 1490, p. 375, figs. 395, 396, had to remain here as they are dealt with only in this section. Cross-references are made.

Also some minor deviations from the *Verzeichnis seiner Schriften* have become necessary (see p. 419) in the grouping of the essays in the present volume.

The catalogues of various local exhibitions on Gothic and Renaissance art held in Austria are listed in the SELECTED BIBLIOGRAPHY (pp. XX f.), but in a few relevant cases are they quoted also in the text.

A considerable number of paintings of the Austrian School now appearing in handbooks or in monographs were in those years difficult of access, still undiscovered or unidentified in ecclesiastical and secular Austrian holdings. In order to reach them, we had to travel with knapsacks and camera on small provincial railroads and buses, or to trudge for hours and days—accompanied by the loneliness and peace of Nature— in Lower and Upper Austria, in Salzburg, Styria and Carinthia, as well as in the Northern and Southern Tyrol, and in neighbouring countries. Once, in the Abbey church of Zwettl, we were suddenly attracted by an altar in the Northern transept whose painted wings were completely covered with dust and dirt. My husband remarked: "As far as I can make out, these seem to be paintings of the Danube School." When we had removed bits of the covering with our handkerchiefs and the paintings had become more clearly visible, he almost immediately identified them as the work of Jörg Breu. Thus was the *Zwettler Altar* discovered and attributed to its authentic master.[5] Many similar discoveries have gained a definite place in the history of art, because of such enterprising pioneer work.

Again my most sincere thanks go to Dr. Martha Vennersten-Reinhardt, Stockholm, who collaborated in this extensive volume with her customary enthusiasm and erudition.

My particular thanks are due to Professor Arthur Burkhard, Cambridge, Massachusetts, for linguistic amendations.

Preface

Cand. phil. Burkhardt Rukschio has assisted me with much care in reading the proofs, in which also Miss Marianne von Schön joined.

Vienna, June 1971 Eva Benesch

Acknowledgements

Grateful acknowledgements are made to the following scholars, private collectors and to the directors and staff of museums and institutes for valuable help in providing information and for permission to reproduce photographs of works of art in their collections.

BERLIN-DAHLEM: Staatliche Museen, Picture Gallery, Prof. Dr. Robert Oertel, Director, Konservator Dr. Ernst Brochhagen, Konservator Dr. Wilhelm H. Köhler; Print Room, Prof. Dr. Hans Möhle, Director em., Oberkonservator Dr. Fedja Anzelewski.

BRATISLAVA: Castle, Dr. Libuse Elisabeth Cidlinská.

BRAUNSCHWEIG: Herzog Anton Ulrich-Museum, Dr. Gert Adriani, Director em.

BREMEN: Kunsthalle, Print Room, Kustos Dr. Christian v. Heusinger.

BRNO: Moravian Gallery, Print Room, Dr. Helena Kusáková-Knozová.

BRUSSELS: Musées Royaux des Beaux-Arts, Monsieur Philippe-Roberts-Jones, Conservateur en Chef.

BUDAPEST: Museum of Fine Arts, Dr. Klara Garas, Director.

CAMBRIDGE, MASSACHUSETTS: Professor Dr. Arthur Burkhard.

COLOGNE: Wallraf-Richartz-Museum, Prof. Dr. Gert von der Osten, Director General, Kustos Dr. Othmar Metzger; Schnütgen-Museum, Prof. Dr. H. Schnitzler, Director.

DRESDEN: Staatliche Kunstsammlungen, Gemäldegalerie, Dr. Henner Menz, Director; Print Room, Dr. Werner Schmidt, Director.

ERLANGEN: Universitätsbibliothek, Dr. G. Bauer.

ESZTERGOM: Keresztény Museum, Mr. A. Farkas.

FRANKFORT ON M.: Städelsches Kunstinstitut, Prof. Dr. Ernst Holzinger, Director, Konservator Dr. E. Heinemann.

GRAZ: Alte Galerie, Landesmuseum Joanneum, Dr. Kurt Woisetschläger, Director.

KARLSRUHE: Staatliche Kunsthalle, Prof. Dr. Jan Lauts, Director.

KREUZLINGEN: Mr. Heinz Kisters.

KROMĚŘÍZ (Kremsier), Czechoslovakia: Museum of Fine Arts, Dr. Milan Togner.

LINZ A. D. DONAU: Dr. Justus Schmidt; Oberösterreichisches Landesmuseum, Dr. Benno Ulm; Dr. Erich Widder, Diözesan-Konservator.

LJUBLJANA: University, Department of Fine Arts, Prof. Dr. France Stelè, Chairman em.

LONDON: British Museum, Department of Prints and Drawings: Mr. E. F. Croft-Murray, Keeper, Mr. John K. Rowlands, Assistant Keeper, Mr. J. A. Gere, Assistant Keeper; National Gallery, Sir Philip Hendy, Director em., Mr. Martin Davies, Director, Mr. Michael Levey, Keeper; The Warburg Institute, Professor Ernst H. Gombrich, Director; Dr. Robert Rudolf; Count Antoine Seilern; Dr. Edmund Schilling.

LUCERNE: Galerie Fischer.

MADRID: Museo del Prado, Prof. Dr. Francisco J. Sánchez-Cantón, Director, Dr. Alfonso E. Pérez-Sánchez, Conservador.

MILANO: Biblioteca Ambrosiana, Mons. Dott. Angelo Predi.

MUNICH: Staatliche Graphische Sammlung, Oberkonservator Dr. Wolfgang Wegner; Bayerische Staatsgemäldesammlungen, Konservator Dr. P. Eikemeier;

Bayerisches Nationalmuseum, Prof. Dr. Theodor Müller, Director em., Oberkonservator Dr. Alfred Schädler; Univ.-Professor Dr. Ludwig H. Heydenreich.

NEW YORK: Metropolitan Museum of Art, Mr. James J. Rorimer, Director, Mr. Theodore Rousseau, Curator of Paintings; Mr. William H. and Mr. Frederick Schab; Mr. Gérard Stiebel.

NUREMBERG: Germanisches Nationalmuseum, Dr. Peter Strieder, Director.

PRAGUE (Praha): National Gallery, Dr. Jan Krofta, Director em., Dr. Ladislav Kesner; Institut de la Théorie et d'Histoire de l'Art, Prof. Dr. Jaromir Neumann.

PRINCETON N.J.: The Art Museum, Princeton University, Dr. Frances Follin Jones, Chief Curator.

REGENSBURG: Museen, Dr. Walter Boll, Director.

ROTTERDAM: Museum Boymans-Van Beuningen, Dr. J. C. Ebbinge-Wubben, Director; Department of Drawings, Dr. H. R. Hoetink, Chief Curator.

STIFT ST. FLORIAN: Hw. DDr. Karl Rehberger, Kustos der Sammlungen.

STIFT SCHLÄGL: Abt Dipl.-Ing. Florian Pröll.

SIGMARINGEN: Fürstlich Hohenzollernsches Museum, Dr. Walter Kaufhold, Director.

STOCKHOLM: Nationalmuseum, Prof. Dr. Carl Nordenfalk, Director em.; Print Room, Dr. F. D. Per Bjurström.

STUTTGART: Staatsgalerie, Gemäldesammlung, Konservator Dr. Kurt Löcher.

ULM: Ulmer Museum, Dr. H. Pée, Director.

VADUZ: Sammlungen des Regierenden Fürsten von Liechtenstein, Dr. Gustav Wilhelm, Director.

VIENNA: Akademie der bildenden Künste, Gemäldegalerie, Dr. Margarethe Poch-Kalous, Director, Kustos Dr. Heribert Hutter; Graphische Sammlung Albertina, Dr. Walter Koschatzky, Director, Kustos Dr. Alice Strobl, E. Lünemann, Photographer; Kunsthistorisches Museum, Dr. Erwin M. Auer, Director General, Gemäldegalerie, Dr. Friderike Klauner, Director, Professor Dr. Günther Heinz, Waffensammlung, Dr. Bruno Thomas, Director, Dr. Ortwin Gamber, Kustos; Österreichische Galerie, Prof. Dr. Fritz Novotny, Director em., Dr. Hans Aurenhammer, Director, Kustos Dr. Elfriede Baum; Erzbischöfliches Dom- und Diözesanmuseum, Prof. Dr. Rudolf Bachleitner, Director; Österreichische Nationalbibliothek, Dr. Rudolf Fiedler, Director General, Hofrat Dr. Karl Kammel, Hofrat Dr. Ernst Trenkler, Hofrat Dr. Franz Unterkircher, Dozent Dr. Otto Mazal, Mrs. Melanie Mihaliouk; Bildarchiv, Staatsbibliothekar Dr. Walter Wieser, Dr. Robert Kittler; Historisches Museum der Stadt Wien, Dr. Franz Glück, Director em.; Niederösterreichisches Landesmuseum, Prof. Dr. Rupert Feuchtmüller; Bundesdenkmalamt, Prof. Dr. Walter Frodl, President, Dr. Eva Frodl-Kraft, Oberstaatskonservator, Dr. Siegfried Hartwagner, Landeskonservator, Dr. Johanna Gritsch, Landeskonservator, Mrs. Ingeborg Kidlitschka. Univ.-Prof. Dr. Vinzenz Oberhammer; Galerie St. Lucas, Dr. Robert Herzig. Photo Bundesdenkmalamt, Photo Meyer, Photo Ritter.

WASHINGTON D.C.: National Gallery of Art, Dr. John Walker, Director, Dr. Perry B. Cott, Chief Curator.

WORCESTER, MASSACHUSETTS: Worcester Art Museum, Mr. Daniel Catton Rich, Director, Miss Louisa Dresser, Curator.

ZAGREB: Strossmayer Gallery, Prof. Dr. Vinko Zlamalik, Director.

ZÜRICH: Kunsthaus, Dr. René Wehrli, Director. Univ.-Prof. Dr. Eduard Hüttinger. Mr. Kurt Meissner.

Selected Bibliography
including Abbreviations

ALBERTINA CAT. (KAT.) IV (V): *Beschreibender Katalog der Handzeichnungen der Graphischen Sammlung Albertina. Die Zeichnungen der Deutschen Schulen*, Wien 1933 (Hans Tietze, E. Tietze-Conrat, Otto Benesch, Karl Garzarolli-Thurnlackh).

F. ANZELEWSKY, *Albrecht Dürer / Das malerische Werk*, Berlin 1971.

L. BALDASS, *Albrecht Altdorfer*, Wien 1923 (1941 second edition).

L. BALDASS, *Der Künstlerkreis Kaiser Maximilians*, Wien 1923.

L. BALDASS, *Conrad Laib und die beiden Rueland Frueauf*, Wien 1946.

L. BALDASS, *Malerei und Plastik um 1440 in Wien*, Wiener Jahrbuch für Kunstgeschichte XV, 1953, pp. 7ff. (particularly p. 9, footnote 7).

B. or BARTSCH: A. Bartsch, *Le Peintre Graveur*, Vienne 1803, vols. Iff.

J. BAUM, *Ulmer Kunst*, Stuttgart 1911.

H. L. BECKER, *Die Handzeichnungen Albrecht Altdorfers*, München 1938.

BEITRÄGE ZUR GESCHICHTE DER DEUTSCHEN KUNST: *Beiträge zur Geschichte der Deutschen Kunst*, hg. von Ernst Buchner und Karl Feuchtmayr, vols. I, II, Augsburg 1924, 1928.

O. BENESCH, *Erhard Altdorfer als Maler*, Jahrbuch der Preussischen Kunstsammlungen 57, Berlin 1936, pp. 157ff. [p. 326].

BENESCH, The Art of the Renaissance, 1965: O. Benesch, *The Art of the Renaissance in Northern Europe*, London 1965 (revised edition).

O. BENESCH, *Great Drawings of All Time. German Drawings*, in: vol. II, New York 1962.
German edition: *Kindlers Meisterzeichnungen aller Epochen. Deutsche Zeichnungen*, in: vol. II, Zürich 1963.

O. BENESCH, *Kleine Geschichte der Kunst in Österreich*, Wien 1950.

O. BENESCH, *Grenzprobleme der österreichischen Tafelmalerei*. Wallraf-Richartz-Jahrbuch, Neue Folge I, Frankfurt a. M. 1930, pp. 66–99 [p. 101].

BENESCH, Die Meisterzeichnung, V.: O. Benesch, *Österreichische Handzeichnungen des XV. und XVI. Jahrhunderts, Die Meisterzeichnung V*, Freiburg i. Br. 1936.

BENESCH, Klosterneuburg Kat.: O. Benesch, *Katalog der Stiftlichen Gemäldesammlung Klosterneuburg*, Stift Klosterneuburg 1938.

BENESCH, Altdorfer: O. Benesch, *Der Maler Albrecht Altdorfer*, Wien 1939 (4 Editions).

BENESCH, Die Deutsche Malerei: O. Benesch, *Die Deutsche Malerei / Von Dürer bis Holbein*, Genève 1966.

O. BENESCH, *Neue Materialien zur altösterreichischen Tafelmalerei.* Jahrbuch der Kunsthistorischen Sammlungen, Neue Folge IV, Wien 1930, pp. 155–184 [p. 77].

O. BENESCH, *Der Meister des Krainburger Altars.* Wiener Jahrbuch für Kunstgeschichte VII, Wien 1930, pp. 120–200, VIII, 1932, pp. 17–68 [p. 154].

BENESCH, Meisterzeichnungen der Albertina: O. Benesch, *Meisterzeichnungen der Albertina*, Salzburg 1964. (*Master Drawings in the Albertina*, Greenwich, Connecticut–London–Salzburg 1967.)

O. BENESCH, *The Rise of Landscape in the Austrian School of Painting at the Beginning of the sixteenth Century*, Konsthistorisk Tidskrift XXVIII, 1–2, Stockholm 1959, pp. 34–58 (with Bibliography) [p. 338].

O. BENESCH, *Zur altösterreichischen Tafelmalerei.* Jahrbuch der Kunsthistorischen Sammlungen, Neue Folge II, Wien 1928, pp. 63–118 [p. 16].

O. BENESCH, *Die Tafelmalerei des 1. Drittels des 16. Jahrhunderts in Österreich.* In: *Die Bildende Kunst in Österreich*, hg. von Karl Ginhart, III, Baden bei Wien 1938, pp. 137–148 (with Bibliography) [p. 3].

O. BENESCH, Verzeichnis seiner Schriften: O. Benesch, *Verzeichnis seiner Schriften*, zusammengestellt von Eva Benesch, mit einem Vorwort von J. Q. Van Regteren Altena, Bern 1961.

O. BENESCH, *Der Zwettler Altar und die Anfänge Jörg Breus. Beiträge zur Geschichte der deutschen Kunst II*, Augsburg 1928, pp. 229–271 [p. 248].

BENESCH–AUER, Historia: O. Benesch und E. M. Auer, *Die Historia Friderici et Maximiliani. Denkmäler Deutscher Kunst.* Hg. vom Deutschen Verein für Kunstwissenschaft, Berlin 1957.

E. BOCK: Elfried Bock, *Staatliche Museen zu Berlin. Die Zeichnungen Alter Meister, Die Deutschen Meister*, Berlin 1921, vols. I, II.

E. BOCK, *Die Zeichnungen in der Universitätsbibliothek Erlangen*, Frankfurt a. M. 1929, vols. I, II.

E. BUCHNER, *Die Augsburger Tafelmalerei der Spätgotik, Beiträge zur Geschichte der Spätgotik. Beiträge zur Geschichte der deutschen Kunst II*, Augsburg 1928, pp. 1 ff.

E. BUCHNER, *Leonhard Beck als Maler und Zeichner. Beiträge zur Geschichte der deutschen Kunst II*, Augsburg 1928, pp. 388 ff.

Selected Bibliography including Abbreviations

E. BUCHNER, see *Beiträge zur Geschichte der deutschen Kunst.*

E. BUCHNER, *Das deutsche Bildnis der Spätgotik und der frühen Dürerzeit. Denkmäler deutscher Kunst*, hg. vom Deutschen Verein für Kunstwissenschaft, Berlin 1953.

E. BUCHNER, *Der ältere Breu als Maler. Beiträge zur Geschichte der deutschen Kunst II*, Augsburg 1928, pp. 272ff.

E. BUCHNER, *Martin Schongauer als Maler. Denkmäler deutscher Kunst*, hg. vom Deutschen Verein für Kunstwissenschaft, Berlin 1941.

E. BUCHNER, see Thieme-Becker, vol. XXXVII.

E. BUCHNER, *Zum Werke Hans Holbeins des Älteren. Beiträge zur Geschichte der deutschen Kunst II*, Augsburg 1928, pp. 133ff.

A. BURKHARD, *Hans Burgkmair d. Ä., Meister der Graphik* XV, Berlin 1932.

A. BURKHARD, *Hans Burgkmair d. Ä., Deutsche Meister* 13, Leipzig (1934).

BURL. MAG.: *The Burlington Magazine for Connoisseurs*, London 1903, vols. Iff.

H. CURJEL, *Hans Baldung Grien*, München 1923.

W. R. DEUSCH, *Deutsche Malerei des fünfzehnten Jahrhunderts, Die Malerei der Spätgotik*, Berlin 1936. — *Deutsche Malerei des sechzehnten Jahrhunderts, Die Malerei der Dürerzeit*, Berlin 1935.

C. DODGSON, *Catalogue of Early German and Flemish Woodcuts . . . in the British Museum*, London 1903, 1911, vols. I, II.

GREAT DRAWINGS OF ALL TIME, vol. II: see O. Benesch, *Great Drawings of All Time.*

O. FISCHER, *Hans Baldung Grien*, München 1939.

O. FISCHER, *Die altdeutsche Malerei in Salzburg*, Leipzig 1908.

E. FLECHSIG, *Albrecht Dürer, Sein Leben und seine künstlerische Entwicklung*, Berlin, vol. I, 1928, vol. II, 1931.

M. J. FRIEDLÄNDER, *Albrecht Altdorfer*, Berlin s. a.

M. J. FRIEDLÄNDER, *Albrecht Dürer*, Leipzig 1921.

M. J. FRIEDLÄNDER und J. ROSENBERG, *Die Gemälde von Lucas Cranach*, Berlin 1932.

P. GANZ, *Die Handzeichnungen Hans Holbeins d. J. Denkmäler deutscher Kunst*, hg. vom Deutschen Verein für Kunstwissenschaft, Berlin 1937.

P. GANZ, *Malerei der Frührenaissance in der Schweiz*, Zürich 1924.

P. GANZ, *The Paintings of Holbein the Younger*, London 1950.

GAZ. (GAZETTE) d. B.-A.: *Gazette des Beaux-Arts*, Paris 1859, vols. Iff.

Selected Bibliography including Abbreviations

GB. (GEISBERG) – M. Geisberg, *Der Deutsche Einblatt-Holzschnitt in der ersten Hälfte des XVI. Jahrhunderts*, München 1923, I ff.; Bilderkatalog, München 1929.

K. GINHART, see *Die Kunstdenkmäler Kärntens*.

C. GLASER, *Die altdeutsche Malerei*, München 1924.

P. HALM, *Hans Burgkmair als Zeichner. Münchner Jahrbuch der Bildenden Kunst*, III. Folge, vol. XIII, 1962, pp. 75 ff.

P. HALM, *Die Landschaftszeichnungen des Wolfgang Huber. Münchner Jahrbuch der Bildenden Kunst*, N. F. VII, 1930, pp. 1 ff.

E. HEIDRICH, *Die Altdeutsche Malerei*, Jena 1909.

E. HEINZLE, *Wolf Huber*, Innsbruck s. a.

E. HEMPEL, *Das Werk Michael Pachers*, Wien 1938.

HOLLSTEIN: F. W. H. Hollstein, *German Engravings, Etchings and Woodcuts*, Amsterdam (1954), vols. I ff.

W. HUGELSHOFER, *Eine Malerschule in Wien zu Anfang des XV. Jahrhunderts. Beiträge zur Geschichte der Deutschen Kunst I*, Augsburg 1924, pp. 21 ff.

JB. D. KH. SLGEN: *Jahrbuch der Kunsthistorischen Sammlungen*, Wien 1883, vols. I ff.; Neue Folge, 1926, vols. I ff.

JB. D. PREUSS. KUNSTSLGEN: *Jahrbuch der Preussischen Kunstsammlungen*, Berlin 1880, vols. I ff.

JB. F. KW.: *Jahrbuch für Kunstwissenschaft*, Leipzig 1924, vols. I ff.

W. JUERGENS, *Erhard Altdorfer*, Lübeck 1931.

F. KIESLINGER, *Gotische Glasmalerei in Österreich bis 1450*, Zürich–Leipzig–Wien 1928.

KL. D. K.: *Klassiker der Kunst*, Stuttgart–Leipzig (Berlin–Leipzig).

GRAPH. KÜNSTE: *Die Graphischen Künste*, Wien 1879, vols. I ff.

Die Kunstdenkmäler Kärntens, hg. von Karl Ginhart, vols. I–VIII, Klagenfurt (1929–1933).

Österreichische Kunsttopographie, Wien 1907, vols. I ff.

LEHRS: M. Lehrs, *Geschichte und Kritischer Katalog des Deutschen, Niederländischen und Französischen Kupferstichs im XV. Jahrhundert*, Wien 1908, vols. I ff.

LUGT, or L. (preceding numbers): Frits Lugt, *Les Marques des Collections de Dessins et d'Estampes*, Amsterdam 1921; Supplément, The Hague 1956.

H. MACKOWITZ, *Der Maler Hans von Schwaz. Schlernschriften* 193, Innsbruck 1960.

A. MATĚJČEK, *Gotische Malerei in Böhmen*, Prag 1939.

A. MATĚJČEK – J. PEŠINA, *Gotische Malerei in Böhmen, Tafelmalerei 1350–1450*, Prag (1955).

MEDER: J. Meder, *Dürer-Katalog*, Wien 1932.

MEISTERZEICHNUNGEN ALLER EPOCHEN, vol. II: see O. Benesch, *Great Drawings of All Time*.

MITT. or MITTEILUNGEN d. GES. f. VERV. KUNST: *Mitteilungen der Gesellschaft für vervielfältigende Kunst, Beilage der Graphischen Künste*, Wien.

MÜNCHNER Jb. d. BILD. KUNST: *Münchner Jahrbuch der Bildenden Kunst*, München 1906, vols. I ff.

NAGLER MONOGRAMMISTEN: G. K. Nagler, *Die Monogrammisten*, München 1858–1879, vols. I–V.

K. OETTINGER, *Hans von Tübingen und seine Schule*, Berlin 1938.

OMD: *Old Master Drawings*, London 1926, vols. I ff.

O. PÄCHT, *Österreichische Tafelmalerei der Gotik*, Augsburg 1929.

E. PANOFSKY, *Albrecht Dürer*, Princeton N. J. 1948, 2 vols.

E. PANOFSKY, *The Life and Art of Albrecht Dürer*, Princeton N. J. 1955.

J. PEŠINA, *Alt-Deutsche Meister*, Prag 1962.

D. RADOCSAY, *Gotische Tafelmalerei in Ungarn*, Budapest 1963.

REP. f. KW.: *Repertorium für Kunstwissenschaft*, Wien (later Berlin) 1876, vols. I ff.

R. RIGGENBACH, *Der Maler und Zeichner Wolfgang Huber*, Basel 1907.

J. ROSENBERG, *Martin Schongauers Handzeichnungen*, München 1923.

E. RUHMER, *Albrecht Altdorfer*, München 1965.

SCHM. (in reference to A. Altdorfer): W. Schmidt, in: J. Meyer, *Allgemeines Künstler-Lexikon*, Leipzig 1872, vol. I, *Albrecht Altdorfer*, pp. 547 ff.

H. SEMPER, *Michael und Friedrich Pacher*, Esslingen 1911.

STÄDEL Jb.: *Städel-Jahrbuch*, Frankfurt a. M. 1921, vols. I ff.

A. STANGE, *Deutsche Malerei der Gotik*, München–Berlin 1936, 1958, 1960, 1961, vols. II, IX, X, XI.

W. SUIDA, *Österreichische Kunstschätze*, I.–III. Jg., Wien 1911, 1912, 1914.

W. SUIDA, *Österreichs Malerei in der Zeit Erzherzog Ernst des Eisernen und König Albrecht II.*, Wien 1926.

THIEME-BECKER: U. Thieme und F. Becker, *Allgemeines Lexikon der Bildenden Künstler*, Leipzig 1907, vols. I ff. — Vol. XXXVII, *Meister mit Notnamen und Monogrammisten*, Leipzig 1950 (H. Vollmer); see the review by E. Buchner, *Zeitschrift für Kunst*, IV. Jg., 1950, pp. 308 ff.

Selected Bibliography including Abbreviations

H. TIETZE, *Albrecht Altdorfer*, Leipzig 1923.

H. TIETZE und E. TIETZE-CONRAT, *Kritisches Verzeichnis der Werke Albrecht Dürers, Der junge Dürer*, Augsburg 1928; II *Der reife Dürer*, Basel 1937, 1938.

H. TIETZE, E. TIETZE-CONRAT, see Albertina Cat. (Kat.) IV (V).

VASARI SOC.: *The Vasari Society for the Reproduction of Drawings by Old Masters*, Oxford, 1st series, 1905 ff.; 2nd series, 1920 ff.

VERZEICHNIS SEINER SCHRIFTEN: see O. Benesch, *Verzeichnis seiner Schriften* ...

H. VOLLMER, see U. Thieme und F. Becker, *Allgemeines Lexikon der Bildenden Künstler*.

H. VOSS, *Der Ursprung des Donaustils*, Leipzig 1907.

WALLRAF-RICHARTZ-Jb.: *Wallraf-Richartz-Jahrbuch*, Köln 1924, vols. I ff.

M. WEINBERGER, *Wolfgang Huber*, Leipzig 1930.

WIENER Jb. f. KG.: *Wiener Jahrbuch für Kunstgeschichte*, Wien 1923, vols. II ff.

F. WINKLER, *Albrecht Dürer — Leben und Werk*, Berlin 1957.

F. WINKLER, *Altdeutsche Tafelmalerei*, München 1941 (1944).

F. WINKLER, *Die Zeichnungen Albrecht Dürers*, Deutscher Verein für Kunstwissenschaft, Berlin 1936–1939, vols. I–IV.

F. WINKLER, *Die Zeichnungen Hans Süss von Kulmbachs und Hans Leonhard Schäufeleins. Denkmäler deutscher Kunst*, hg. vom Deutschen Verein für Kunstwissenschaft, Berlin 1942.

F. WINZINGER, *Albrecht Altdorfer — Graphik*, München 1963.

F. WINZINGER, *Albrecht Altdorfer — Zeichnungen*, München 1952.

H. WÖLFFLIN, *Die Kunst Albrecht Dürers*, München 1905 (6. Auflage, 1943).

ZEITSCHR. f. BILD. KUNST: *Zeitschrift für Bildende Kunst, Neue Folge*, Leipzig 1890, vols. I ff.

See also the BIBLIOGRAPHY by Eva Benesch in: Otto Benesch, *Die Deutsche Malerei / Von Dürer bis Holbein*, Genève 1966, pp. 182–187.

CATALOGUES OF MUSEUMS AND EXHIBITIONS

BASEL: *Katalog der Öffentlichen Kunstsammlung*, Basel 1946.

BERLIN: *Staatliche Museen: Gemälde des XIII.–XVIII. Jahrhunderts*, Dahlem 1956. — *Verzeichnis der ausgestellten Gemälde des 13.–18. Jahrhunderts im Museum Dahlem*, Berlin 1966.

COLOGNE: *Wallraf-Richartz-Museum*, Köln 1959.

ESZTERGOM: *Az Esztergomi Keresztény Múzeum* (Museum of Christian Art, Gran, Hungary), Budapest 1964.

KARLSRUHE: *Staatliche Kunsthalle, Alte Meister bis 1800*, Karlsruhe 1966, 2 vols. (J. Lauts).

KLOSTERNEUBURG: see O. Benesch, *Katalog der Stiftlichen Gemäldesammlung.*

KÖLN: see Cologne.

LONDON: *National Gallery Catalogues, The German School*, London 1959 (M. Levey).

MUNICH: *Alte Pinakothek*, München 1957 (E. Buchner); *Alte Pinakothek*, Katalog II, *Altdeutsche Malerei*, München 1963 (C. A. zu Salm).

NÜRNBERG: *Kataloge des Germanischen Nationalmuseums*, Nürnberg, *Die Deutschen Handzeichnungen*, Bd. I, *Die Handzeichnungen bis zur Mitte des 16. Jahrhunderts*, bearbeitet von Fritz Zink, Nürnberg 1968.

PARIS: *Des Maîtres de Cologne à Albrecht Dürer*, Musée de l'Orangerie, Paris s. a. (G. Bazin).

VERZEICHNIS DER GEMÄLDE DAHLEM, BERLIN 1966: siehe Berlin, Staatliche Museen.

VIENNA: *Kunsthistorisches Museum, Katalog der Gemäldegalerie*, Wien 1938 (L. v. Baldass); *Gemäldegalerie II, Flamen, Holländer, Deutsche, Franzosen*, Wien 1963.
 Österreichische Galerie. Museum mittelalterlicher österreichischer Kunst in der Orangerie im Belvedere. Katalog, Wien 1953 (K. Garzarolli-Thurnlackh) [quoted in the present edition].
 Katalog des Museums österreichischer mittelalterlicher Kunst, Wien 1971, Österreichische Galerie, Orangerie des Unteren Belvedere (Elfriede Baum).
 Die Österreichische Galerie im Belvedere in Wien. Wien 1962 (H. Aurenhammer, K. Demus).
 Führer durch das Erzbischöfliche Dom- und Diözesanmuseum in Wien, Wien 1934.

Herzogenburg, Das Stift und seine Kunstschätze, Herzogenburg 1964 (R. Feuchtmüller).

Gotik in Tirol, Tiroler Landesmuseum Ferdinandeum. Innsbruck 1950 (V. Oberhammer).

Maximilian I. Innsbruck, Innsbruck 1969 (E. Egg).

Die Gotik in Niederösterreich. Krems–Stein 1959.

Gotik in Österreich. Krems a. d. Donau 1967 (H. Kühnel); Tafelmalerei (A. Rosenauer).

1000 Jahre Kunst in Krems. Krems a. d. Donau 1971 (H. Kühnel); Tafelmalerei (Selma Krasa-Florian).

Selected Bibliography including Abbreviations

Albrecht Altdorfer und sein Kreis. Gedächtnisausstellung zum 400. Todesjahr. Pinakothek. München 1938 (E. Buchner).

Albrecht Dürer. Ausstellung im Germanischen Nationalmuseum, Nürnberg 1928.

1471 Albrecht Dürer 1971. Ausstellung des Germanischen Nationalmuseums, Nürnberg 21. Mai bis 1. August 1971.

Die Kunst der Donauschule 1490–1540, Stift St. Florian und Schloßmuseum Linz; Stift St. Florian 1965.

Österreichische Malerei und Graphik der Gotik, II *Die graphischen Blätter* (O. Benesch), Oktober–Dezember 1934. Kunsthistorisches Museum, Wien 1934. [See also p. 419.]

Österreichische Tafelmalerei der Spätgotik 1400–1525. Kunsthistorisches Museum, Wien 1934 (L. v. Baldass).

Malerei und Skulptur aus Steiermark bis 1440. Kunsthistorisches Museum, Wien 1936 (K. Garzarolli-Thurnlackh).

Europäische Kunst um 1400. Kunsthistorisches Museum, Wien 1962 (V. Oberhammer). — See also O. Benesch, *Die Zeichnung,* pp. 240ff.) [p. 419].

Gotik in Österreich im Österreichischen Museum für Kunst und Industrie, Wien 1926 (H. Tietze u. a.).

Maximilian I., 1459–1519, Österreichische Nationalbibliothek (F. Unterkircher), Graphische Sammlung Albertina (O. Benesch), Kunsthistorisches Museum (B. Thomas), Wien 1959.

Friedrich III. Kaiserresidenz Wiener Neustadt, Wiener Neustadt 1966 (R. Feuchtmüller).

MISCELLANEOUS — ABBREVIATIONS

Cat. — Catalogue
Coll. — Collection
Inv. — Inventory
Kat. — Katalog

German and Austrian Art
of the 15th and 16th Centuries

Die Tafelmalerei des 1. Drittels des 16. Jahrhunderts in Österreich

Für die Geschichte der gesamtdeutschen Malerei entscheidende Ereignisse spielen sich mit Eintritt des 16. Jahrhunderts in Österreich ab. Der Schwerpunkt wird gegen die zweite Hälfte des 15. Jahrhunderts wieder von den Alpen nach den Donauländern verlagert. Diese brachten nach 1450 keine schöpferischen Malerpersönlichkeiten grossen Stils mehr hervor, aber eine Fülle frischer, ursprünglicher Begabungen von zum Teil hoher malerischer Kultur. Der rege künstlerische Betrieb, Auftragsmöglichkeiten und nicht zuletzt ein neues Erleben von Natur und Landschaft führten aus Franken, Schwaben und Bayern die Schicksalsmänner der österreichischen Malerei in das Donaugebiet, wo sich auch junge Kräfte aus den Alpen und der Schweiz zeitweilig aufhielten. Die Brücke vom 15. Jahrhundert zur neuen Kunstweise wird durch Tiroler und Salzburger geschlagen. In Salzburg ist Marx Reichlich tätig, durch den Lucas Cranach entscheidende Anregungen auf seiner Fahrt nach Österreich erhält. Aus der Kunst des alten Frueauf wächst die des jungen, der bereits in den 1490er Jahren für das Stift Klosterneuburg arbeitet (*Kreuzigung* 1496; fig. 298, *Passions-Johannes-Altar* 1499), sichtlich an einen Ausläufer der Schottenwerkstatt, den Meister der Heiligenmartyrien, anknüpfend. (Als Parallelerscheinung dazu Tafeln eines kleinen *Marienlebenaltars* von Hans Fries aus Freiburg.) [Siehe figs. 46, 47.]

Reichlich, der grösste Kolorist in der altdeutschen Malerei am Ende des 15. Jahrhunderts, ist der einzige, der Michael Pachers reifen Stil schöpferisch weiterbildet. Ältere Künstler wie Friedrich Pacher († nach 1508), der Meister von St. Korbinian (= des Barbara-Altars) [p. 149; fig. 148] und der bäuerliche Simon von Taisten (von den Obermaurer Fresken 1485 bis zur Sippenpredella des Heiligenbluter Altars verfolgbar) bedeuten daneben nur ein Ausklingen der Formenwelt des 15. Jahrhunderts. Reichlich steht in seiner Bildvorstellung bereits ganz auf dem Boden des 16. Jahrhunderts. Spätgotisch ist nur das ganz auf Friedrich Pacher fussende Frühwerk: die Wiltener Epiphanie (1489). Die Flügel von Michael Pachers Aschhofaltar, die grossartigen Stiftertafeln des Florian Waldauf in Hall, Tirol (die heute versetzten Scheiben der Waldaufkapelle zeigen gleichfalls Reichlichs Stil), der Hieronymus des Zott von Berneck und der Afra Sigwein (durchwegs aus den Neunzigerjahren) lassen den heroischen Stil der Jahrhundertwende deutlich anklingen, mit Rückgreifen auf den Neustifter Augustinusmeister und den Meister von Uttenheim. Glücklichstes Schliessen der Bildeinheit, tiefinnerliches Erfassen des heimatlichen Lebensraumes und seiner landschaftlichen Totalität: Marienlebentafeln der [ehem.] Sammlung Karpeles-Schenker (*Tempelgang, Heimsuchung*, figs. 72, 364)[1]. Die farbig-luministisch auf der Höhe stehenden Wiltener Marientafeln bildeten vielleicht die Predella. Völlig renaissancehaft, die

Kenntnis von Bastiani und Mansueti voraussetzend, das Münchener Marienleben von 1502. Steigerung ins ausdrucksvoll Monumentale: *Jakobus-Stephanus-Altar* für Neustift (1506). Seine restaurierende Hand wird auf Runkelstein (1508) vor allem in den Fresken der Galerie (drei Riesen, drei grösste Weiber) kenntlich. Das Spätwerk des *Heiligenbluter Altars* (1520) zeigt seine rassige Grösse in einer gewissen bäuerlichen, wenngleich überaus eindrucksvollen Erstarrung. Der Habsburgermeister, wohl Generationsgenosse Reichlichs, der weltmännisch kultivierteste, den Schwaben koloristisch verwandteste unter den Nordtirolern der Jahrhundertwende, bewahrt im Ganzen mehr die scharfschnittige Formensprache des 15. Jahrhunderts. Von Reichlich gehen lokalere Erscheinungen aus, die sich mit Donauschul- und nürnbergischen Elementen verbinden, wie der urwüchsige Meister von Niederolang, dessen Werk (Ferdinandeum, Wien [Österreichische Galerie], *Tempelgang Mariae* (fig. 4), [ehem.] Innsbruck Sammlung Klebelsberg, Paris Sammlung Le Roy (figs. 59, 71), St. Florian) eine Vermehrung durch zwei zum gleichen kleinen *Marienlebenaltar*[2] gehörige Bilder in Dessau (*Heimsuchung* fig. 1; Rückseite, *Begegnung an der Goldenen Pforte*) und den Altar von Möllbrücke (Kärnten) gefunden hat.

[In einer im Münchener Kunsthandel aufgetauchten *Vermählung Mariae* (34 : 34 cm) sieht der Herausgeber eine weitere Tafel des Marienlebenaltars des „Meisters von Niederolang" (fig. 2), Weltkunst XXXIX, 1. August 1969, p. 831. (Sale Christie's, March 28, 1969, lot 51.) Die Photographie derselben wurde freundlicherweise von Herrn Xaver Scheidwimmer zur Verfügung gestellt.]

Ob eine F E monogrammierte, der Bildergruppe nahestehende *Verkündigung* in Wiener Privatbesitz eine Spätstufe der Kunst des Meisters darstellt, muss noch dahingestellt bleiben. Nordtirol und Pustertal zeigen in den ersten Jahren des 16. Jahrhunderts eine Vielfalt sich kreuzender Ströme und Bewegungen mit wechselndem Bild der Persönlichkeiten. Die strenge Linie des Habsburgermeisters vertritt der Meister der Tänzlschen Anna, ein Nordtiroler wie der Maler der lebendigen Vitus-legende des Ferdinandeums (Predigt Jacobi in der Kirche von der gleichen Hand in Regensburg). Brücken zur Wiener Kunst schlagen die Maler eines Katharinen-Marienaltars (Ferdinandeum 65, 66: zum Martyrienmeister) und eines Marienlebens (Ferdinandeum 61, 62: zum Wiener Hans Fries[3]; zur Augsburger der Maler der *Freuden Mariae* von 1505 (Ferdinandeum 31–34). Ein Nordtiroler hat die preziöse Predella mit Ursula, Barbara, Katharina und Margarete (um 1505) im Brixener Diözesanmuseum (81) geschaffen; ebenso die Geburt Mariae und Heilung der besessenen Tochter Konstantins (um 1505) daselbst (166, 167). — Im Pustertal verkörpern die Fresken von Tessenberg, schwäbisch und salzburgisch orientiert, die Wende (1499). Michael Pachers reifer Stil wird am Ausgang des 15. Jahrhunderts durch den Schöpfer zweier bedeutender Christophorusfresken in Antholz[4] und Oberolang fortgesetzt. Die von Friedrich Pacher ausgehende Pustertaler Linie bezeichnet der Maler einer farbenreichen Anbetung des Kindes (Ferdinandeum 845), von

dem das gleiche Museum eine kleine von Engeln getragene Maria besitzt. Auch Südtirol hat seine Maler am Jahrhundertbeginn[5]. Die Bedeutung Nordtirols überwiegt. Wichtiger als die vielen Tafelbildschöpfungen sind die Miniaturmalereien. Die Aufgaben, die Kaiser Maximilan I. stellt, zwingen die Künstler zu einer neuen Auseinandersetzung mit der Wirklichkeit, die einem neuen Raum- und Naturgefühl Bahn bricht. Selbst ein trockener Chronist wie Jörg Kölderer erfasst in seinen Zeughausansichten den richtigen Naturausschnitt (Zeugbücher in München und Wien), der im *Fischereibuch* 1504 (vom gleichen Meister das Brüsseler *Jagdbuch*, Abschriften der Hausprivilegien 1512 im Wiener Staatsarchiv und die Erlanger *Gemsjagd*) überraschende Freiheit gewinnt (Das *Wildseele*, fig. 363). Die Fresken sind bis auf wenige Proben („Goldenes Dachl") verlorengegangen[6].

Reichlichs und Frueaufs wichtigste Auswirkung geht nach dem Südosten. Um 1500 liegt Lucas Cranachs *Schottenkreuzigung* (fig. 40), 1501—1503 die Heiligenflügel, Andachtsbilder, Bildnisse und frühen Holzschnitte. Eine *Dornenkrönung* des Neuklosters (Wiener Neustadt) (fig. 33)[7] bedeutet die Brücke von Reichlich zum vollentwickelten Wiener Cranach. 1500–1502 entstehen die grossen Altäre Jörg Breus (Zwettl [siehe pp. 248 ff.], Aggsbach, Wullersdorf), der in einer Kremser Werkstatt arbeitete. Rueland Frueauf d. J. schafft im Klosterneuburger *Leopoldsaltar* (1501) zauberhafte Einheiten von Legendengeschehen und in lichten Farbtönen schwebender Landschaft (Die *Eberjagd*, fig. 367). Die drei Meister sind die Begründer des „Donaustils". Weist Cranach in Pathos und kraftvoller Farbenglut auf Dürer und Reichlich, so sublimiert Frueauf den reinen Farbenschmelz der Spätgotik zu Gebilden von höchstem ornamentalen Reiz, dem nichts an Naturnähe und Charakterstärke gebricht. Der lange lebende Meister († nach 1545 Passau) hat seine Kunst unterm Eindruck der neuen Zeit nicht mehr viel gewandelt (vgl. das Schiffmeisterbild [ehem.] des Kunsthistorischen Museums in Wien, 1508; fig. 397).

Die d o n a u l ä n d i s c h e Malerei des 16. Jahrhunderts läuft naturgemäss in dieser Bahn. Cranach und Breu beherrschen bis zum Auftreten Albrecht Altdorfers das Feld. Unter Cranachs frühen Wiener Nachfolgern ist der wichtigste der auch als Zeichner nachweisbare Schöpfer der charaktervollen *Legendenszenen* [heute Österreichische Galerie, Inv. 4969, 4970], (fig. 53) und des Grazer Joanneums (56); ein späteres Werk, die Holzschnittfolge der *Wunder von Mariazell*, bezeichnet seinen weiteren Weg. Zur Cranachnachfolge gehört der derbere Meister der Seitenstettener Stephanuslegende (vier Flügel eines Altars), der in vier kleinen Altarflügeln des Klosterneuburger Stiftsmuseums mit den Heiligen Sebastian, Rochus, Koloman, Leopold wieder begegnet. Im alten Stil aufgewachsene Maler mühen sich mit der neuen Kunstweise ab (Kreuzigungen in Klosterneuburg und Seitenstetten [Boller-Votivbild]). Zwischen Cranach und Frueauf steht der Maler einer zierlichen Kreuzigung in Herzogenburg. Zwischen Cranach und Breu steht der Meister der schwungvollen Tafeln eines *Marien-* und *Passionsaltars* (fig. 54) in Herzogenburg, in dessen

lebendigem Kurvenzug auch noch salzburgisches Erbe nachwirkt. Die breite Basis des neuen Stils entwickelt sich erst mit dem Auftreten Albrecht Altdorfers. Die Klärung des künstlerischen Entwicklungsbildes in österreichischen Landen beweist, wie tief auch dieser Meister dem deutschen Südosten verpflichtet ist. Seine Kunst setzt nicht nur die Kenntnis der alpenländischen Maler und der Begründer des Donaustils voraus, sondern sie findet auch ihre früheste und bedeutendste Nachfolge in Österreich. Ausser Altdorfers urkundlich erwiesenen Österreichfahrten (um 1510–1511; um 1518 und in den 1520er Jahren anlässlich der St. Florianer Altaraufträge) muss eine solche schon vor oder um 1505 liegen (*Katharinenmartyrium* aus Wilten (fig. 370), Holzschnitt *Siegel* für das Kloster Mondsee). Um 1506–1508 tritt sein ältester Wiener Nachfolger mit einem grossen Altarwerk für das Zisterzienserkloster Lilienfeld auf, von dem sich eine *Vision des hl. Bernhard* (fig. 345) und eine Gruppe stehender Heiliger (fig. 346) erhalten haben: der Meister der Historia Friderici et Maximiliani, der seinen Notnamen von Grünpecks Handschrift im Wiener Staatsarchiv (MS. 24) erhalten hat, die er im Auftrag des Kaisers mit Federzeichnungen schmückte[8]. Dem vom Geist der Jahrhundertwende noch erfüllten Frühwerk folgen zwei Marienleben-tafeln (*Tempelgang* ehem. bei Boehler (fig. 347), *Geburt Christi* in Chicago), die bereits den Grund für den späteren Linienmanierismus und die füllige dekorative Breite des reifen „Donaustils" legen. In der *Historia* und in den prachtvollen Aussenseiten eines Heiligenaltars in St. Florian[9] gipfelt seine Kunst (die Innenseiten dieses Altars sind nach meiner Vermutung vom frühen Leonhard Beck). Um diese Zeit erscheint Albrechts Bruder Erhard mit österreichischen Werken (*Leopoldsaltar* für Kloster-neuburg um 1509–1510 (fig. 348), *Johannesaltar* für Lambach um 1511 [pp. 326 ff.]), dem Historiameister oft (namentlich in der Graphik) doppelgängerhaft nahe. Im Historia-meister ist vielleicht eher ein gleichaltriger Mitstrebender als ein Schüler Albrecht Altdorfers zu erkennen; die Entwicklung der beiden mag eine sich wechselseitig för-dernde gewesen sein. Spriessenden Reichtum der Formen und Farben entfaltet diese Kunst; mythische Naturverbundenheit versenkt alles religiöse und historische Ge-schehen tief in den Geist von Gewächs und Landschaft. Aus der Werkstatt des Historiameisters ging der *Hochaltar* in Pulkau hervor, dessen *Predellenflügel* er selbst schuf (um 1515; fig. 352). Neben dem Historiameister ist der wichtigste frühe Altdorfer-gefolgsmann ein Künstler, der uns zuerst in vier machtvollen Passionsszenen auf Schloss Pernstein in Mähren (*Christus am Ölberg*, fig. 3)[10] begegnet. Sie unterstreichen das Volkskunsthafte durch wuchtige Steigerung des Derbgewaltigen, Klobigen, ent-falten aber zugleich höchste malerische Feinheiten. Mit einem Augsburger[11] hat der Meister an dem auf Stuttgart, Nürnberg, Schleissheim, Wien verteilten Philippusaltar gearbeitet (von ihm die Steinigung in Wien). Aus der Näherung an den Augsburger Stil der Hopfergruppe entspringt dann ein reifes Werk wie die Flügeltafeln von einem Magdalenenaltar (Kommunion in amerikanischem Privatbesitz, Himmelfahrt und Christophorus, ehem. oberösterreichischer Privatbesitz). Der Meister hat auch auf den

frühen Hans Maler von Ulm gewirkt, wie dessen Flucht nach Ägypten und Kindermord in Klosterneuburg beweisen; eine Donaufahrt des Schwazers lässt sich daraus schliessen. Das kalligraphische Ausschreiben des „Donaustils" steigert sich mit zunehmender Zeit. Als Beispiele seien drei Wiener Flügel mit Stephanus, Magdalena und Sebastian in Klosterneuburg (um 1515) sowie die Tafelbilder des Zeichners der Seitenstettener *Schmerzensmaria* von 1518 (fig. 419) (Schusterwerkstatt der Heiligen Crispin und Crispinian, Wien, Kunsthistorisches Museum [heute Österreichische Galerie, Inv. 4980]) genannt. Der Stil des Wiener Cranach verklingt, der des Wittenbergers folgt nach 1520 in Einzelbeispielen (Marienbilder in Melk, St. Pölten Damenstift, Lilienfeld [Meister E. 1522]).

Gleichmässig stark wie die Einwirkung Altdorfers ist die der Augsburger. Zu Breus Einfluss gesellt sich bald der Burgkmairs und Becks. Die Augsburger waren vielfach in und für Österreich tätig; die Entscheidung, ob ein Künstler Einheimischer oder Zugewanderter ist, fällt bei den Anonymen nicht immer leicht. Der Augsburger Porträtist schliesst an den Wiener Cranach und Breu an[12]. Der Eindruck solcher Bildniskunst ist auch in sonst Altdorferisch eingestellten Werken wie einem wunderbaren Frauenbildnis, ehem. im Grazer Joanneum (Nr. 80)[13], oder den Bildnissen des Kremser Apothekerehepaares Dr. Wolfgang Kappler nicht zu verbergen. Strigels wiederholter Aufenthalt in Wien hat hier keine Spuren hinterlassen. Schulbeispiel für die Verquickung von Altdorfer und Augsburg ist der Meister der Madonna I des Abtes Valentin Pirer in St. Lambrecht. Sein Ausgangspunkt ist Breu (Frühwerke in St. Florian); seine Höhe überschatten Burgkmair und Beck, ersterer im sonoren Kolorit von herbstlichem Braunrot und warmem Grau (hl. Martin für das Brucker Bürgerspital 1518), letzterer in der graphischen Formensprache (Ebner-Epitaph, 1516). Seine interessanteste Leistung ist der stimmungsvolle Sigismundzyklus aus Lilienfeld. Spätwerke: Martyrienaltar aus Neuberg (Joanneum) und Marienaltar in der Filialkirche zu Weissenbach a. d. Thaya. Die Legende der Vier Gekrönten aus der ehem. Sammlung Chillingworth (Kirchenpatrone von St. Stephan 1515) durchsetzt in reizvoller Weise den Stil des Wiener Cranach mit dem Schmuckhaften der Augsburger[14]. Die Durchkreuzung der beiden Stilwellen kann in einer ganzen Reihe provinzieller Werke niederösterreichischer Herkunft weiterverfolgt werden[15].

In Oberösterreich, abseits von den Zentren intensiver künstlerischer Tätigkeit, ist das Verharren im Alten noch deutlicher. Dies bezeugen vereinzelte grosse Altäre wie der in Gampern, wo der Passionsmeister noch an der feierlichen, scharfkantigen salzburgisch-oberösterreichischen Formensprache festhält und Schongauerstiche benützt[16]. An der Predella dieses Altars haben schon jüngere Künstler mitgearbeitet. Die Vorderseite mit den Marienlebenszenen und Heiligen zeigt eine Hand, die uns bald darauf in einer reizenden Anbetung und Epiphanie zu Seitenstetten, zu voller Reife entfaltet in dem grossen Altarwerk Bernhart (Lienhart) Astls zu Hallstatt begegnet. Es ist lehrreich zu verfolgen, wie dieser Künstler den Weg von den älteren

Salzburgern zu Reichlich findet, ohne von der „Donauschule" berührt zu werden, im Gegensatz zu dem Maler der Rückwandpredella des Gamperer Altars (Schweisstuch), der deutlich nach jener orientiert ist. Ein vorzüglicher Donaustilvertreter hat an dem Altar zu Gebertsham (schwerfällige Passionsstücke am Hauptschrein) die Predellen-innenflügel (hl. Katharina) bemalt. Vier Flügel eines geistvollen Marienleben-Passionsaltars, der Elemente von Burgkmair und Ambrosius Holbein in das Donauschulhafte einfliessen lässt, besitzt die St. Florianer Stiftsgalerie, vier Katharinentafeln von fröhlich bäuerlichem Ton die Kremsmünsterer. Die eigentliche Pflegestätte der „modernen" Kunst war aber das Kloster Mondsee. Heute legt leider fast nur mehr die Graphik Zeugnis davon ab. Mit den Mondseer Holzschnitten verwandt ist der *hl. Benedikt* aus Lambach (fig. 5)[17], der in blumendurchwachsener Einöde unterm tiefen Blau und Karmin des Abendhimmels betet.

Schwieriger als irgendwo ist in Salzburg mit der gegenwärtigen politischen Grenzziehung eine künstlerische vorzunehmen. Die Salzburger Schule hat im Umfang des alten Erzbistums ihren Wirkungskreis. Die bedeutendste Persönlichkeit in der Stadt ist Reichlich, unter dessen Eindruck ein kraftvolles *Pfingstfest* [ehem.] in St. Peter (fig. 75) steht. 1500 liefert der Spätgotiker Georg Stäber aus Rosenheim den Altar für die Margaretenkapelle in St. Peter. Die Altäre von Pfarrwerfen, Scheffau (jetzt Nonnberg), Aspach (Museum Salzburg) verwerten Dürergraphik, der letzte malerisch am freiesten und mit deutlicher Wendung zur Donauschule. Diese ist endgültig vollzogen in den Werken des zu Laufen tätigen Gordian Guckh (erwähnt 1513 bis gegen 1540), für deren Datierung der Wonneberger Altar von 1515 einen Richtpunkt gibt; massige Schwere der Gestalten löst sich in Liniengeschlinge, in lichtes, körperlos helles Schimmern der Farben, und die Landschaft trägt das Geschehen. Ferner in dem Hochaltar zu Gröbming (Steiermark), dessen derb-monumentale Bilder nicht nur motivisch durch Altdorfergraphik, sondern auch farbig durch den St. Florianer Altar beeinflusst sind[18]. Einen feinen Bildnismaler Altdorferscher Richtung erkennen wir in den Bildnissen der Kinder des Münzmeisters Marx Thenn (1516, ehem. Sigmaringen). Der Katharinenaltar des Meisters Wenzel (Nonnberg 1522) verrät in den Passionsflügeln bereits die Kenntnis von Wolf Huber.

Die Auswirkung des österreichischen Donaustils nach Tirol bringt nur vergröberte Erzeugnisse der Tafelmalerei hervor wie den Sippenaltar von Flaurling (1510), den Barbara-Altar in der Knappenschaftskapelle zu Gossensass (nach 1515), eine Passion mit Schutzmantelbild in Bruneck. Andre Haller (seit 1509 in Brixen tätig, datierte Werke bis 1522) bleibt den alten Pacherschen und Schongauerschen Vorbildern treu. Der Meister einer kraftvollen Steinigung des hl. Stephanus (München, Pinakothek, aus Kloster Polling) bleibt auf der Reichlichschen Linie. Das Wichtigste der tirolischen Produktion schuf die Miniaturmalerei. Kölderer hatte als Unternehmer die Programme des Kaisers durchzuführen. In seiner Werkstatt arbeiteten junge Kräfte, die mit fliegenden Fahnen zur neuen Bewegung stossen. Die *Triumphminiaturen* der

Albertina (Kat. IV, 228–286) (fig. 372) stehen ganz im Zeichen Altdorfers, dessen urkundlich erwiesene Österreichfahrt in die Zeit der Arbeit an den Miniaturen fällt. Auch die jüngeren Wiederholungen der Zeugbücher zeigen den Altdorferstil. Der Eindruck der Kunst Altdorfers ist da ein unmittelbarer, nicht durch östliche Vorbilder vermittelt. Die Landschaftsbilder des Triumphs sind Offenbarungen eines neuen Erlebens von Licht und farbigem Raum. Der Stil der jüngeren Köldererwerkstatt begegnet ferner in den Randleisten des Maximiliangebetbuchs mit dem Altdorfermonogramm und den Randleisten des Strochnergebetbuchs (Nationalbibliothek), im Stammbaum der Hausprivilegienabschrift 1512, in einer Kreuztragungspredella des Linzer Museums. Der St. Pauler Kodex der Heiligen Maximilians (um 1515–1518), eine augsburgisch und eine Altdorferisch geschulte Hand weisend, dürfte ebenso in Nordtirol entstanden sein wie das Miniaturenwerk des *Freydal.* Wolf Huber aus Feldkirch (um 1490–1553), das andere grosse Haupt der Donauschule, unternimmt 1510 eine seiner zahlreichen Voralpen- und Donaufahrten. Im Salzkammergut zeichnet er die Seen, in Innsbruck suchte er die Köldererwerkstatt auf, wie zwei Kopien von seiner Hand nach Triumphminiaturen (Dresden, Kupferstichkabinett; Berlin, Sammlung Goldsche)[19] erweisen. Sein Stifterbild der Familie des Passauer Bürgermeisters Jakob Endl (1517) ist das früheste bekannte Werk. Seine weitere Entwicklung muss hier ausscheiden, da sie mehr der bayrischen Kunstgeschichte angehört. Die richtige Innsbrucker Renaissancemalerei mit fröhlicher Buntheit und taghelter Diesseitigkeit vertreten Sebastian Scheel (um 1479–1554: *Annaberger Altar* 1517, *Auferweckung des Lazarus* 1544) und Paul Dax (1503—1561: *Selbstbildnis* 1530, Ferdinandeum), dieser als Feldhauptmann und Universalkünstler ein Gegenstück zu den reisigen Malern der Schweiz. In der Tafelmalerei gewinnt in Nordtirol das Bildnis die Hauptbedeutung. Schwäbischer Einstrom steigert diese Anlage. In Schwaz arbeitet Hans Maler von Ulm. Er ist nicht nur als Porträtist fürstlicher, adeliger und bürgerlicher Persönlichkeiten seiner Zeit, sondern auch für heimische Kirchen als Fresko- (Pfarrkirche 1513, Nordflügel des Franziskanerkreuzgangs 1521) [siehe pp. 291 ff. (fig. 316)] und als Altarmaler (Apostelaltar, Tratzberg) tätig. In seiner Werkstatt arbeitet ein begabter Doppelgänger, von dem das Fresko des Maximilianstammbaums sowie der Sippenaltar auf Tratzberg, ferner einige Altar- und Predellenflügel im Ferdinandeum (86 bis 89) stammen. In den Schwazer Kreis fällt das Wiltener Einhornbild (1521). Gleichzeitig mit Maler war der Schöpfer der wild-expressiven, an Ratgeb erinnernden Passion im Franziskanerkreuzgang (1517 und 1524, Monogramm FWS) tätig. In den Malerschen Kreis fällt schliesslich der Meister der vorzüglichen Schwazer Meistersingerfresken (um 1536), der ein Innungsfenster der Bäcker und Bergknappen mit St. Florian in der Pfarrkirche sowie den Habsburgerstammbaum des Wiener Kunsthistorischen Museums geschaffen hat. Die Höhe der Tiroler Bildnismalerei erweist der zeitweilig auch südlich des Brenners tätige Meister des Angrerbildnisses[20]. Die Südtiroler Malerei tritt an Bedeutung zurück. Das Wichtigste ist ein Missale des Neustifter

Propstes Augustinus Posch von 1526, das von Hermann dem Schreiber S. Stetner gegeben wird; es zeigt den Wandel von dem noch Friedrich Pacher folgenden Rituale von 1507 (Cod. 194)[21] zur Renaissanceweise der Nordtiroler Altäre: Mareit 1509 (Matheis Stöberl), St. Martin in Hofern, St. Nikolaus in Albions, Völs, St. Peter am Bichl, Latsch. Die Bilder des bedeutendsten, des Schnatterpeckschen zu Lana, werden an den in Österreich nicht fremden Schäufelein vergeben[22]. Von Ulrich Springinklees Brunecker Trinkstubenfresken haben sich Reste erhalten. Ein wichtiges Fresko: die Beweinung des Canonicus Schönherr († 1509) im Brixner Kreuzgang. Wie weit das Bildnis des Heleprant Fuchs auf der Meraner Burg (1507) südtirolisch ist, bleibt offen.

Spielte der „Donaustil" in Tirol nur eine bedingte und abgewandelte Rolle, so hört seine Wirksamkeit in Kärnten fast ganz auf. Das Land blieb der Tradition seiner gotischen Malerei treu, deren Stränge mit wenigen Ausnahmen nach Tirol und Salzburg führen. Seine archaischen Bindungen wirken am Jahrhundertbeginn noch stark nach. Die Votivbilder des Millstätter St. Georgsordens (Klagenfurt, Museum) wahren das flächige Gepräge des 15. Jahrhunderts. Die Welle jener Bewegung, die ich erstmalig in ihrem richtigen Umriss aufzeigen und mit dem Begriff des „späten weichen Stils" belegen konnte, war noch nicht ausgeklungen (Weltgerichtsfresko in St. Lorenzen im Lesachtal). Im äussersten deutschen Grenzgebiet des kärntnerisch-krainischen Südostens ist der Meister von Krainburg [siehe pp. 154 ff.] tätig, in dem sich spätgotische Abseitigkeit mit weit über den österreichischen Horizont hinausgreifenden Perspektiven in einzigartiger Weise vereinen, wie im *Begräbnis des hl. Florian*, (fig. 368). Dass sein Wirkungskreis mehr nach Kärnten als nach Steiermark greift, beweisen u. a. die Passionsfresken am Karner zu Maria Saal. Das Wesentlichste wird nach wie vor im Fresko geleistet. Zahlreiche Schnitzaltäre stehen noch im Lande[23] und bei seinen Anrainern. Ihr Gemäldeschmuck ragt kaum je über guten Durchschnitt hinaus. Augsburgisches findet sich in ihnen mehr als Donauschulhaftes, sei es in altertümlicher, an den alten Holbein erinnernder Weise wie in Maria Gail, sei es in „moderner" wie in Grades. Der Westen ist das Einbruchstor Tirols (Nordempore in Heiligenblut; Rappersdorf, dessen Meister in Flügeln mit Barbara und Dorothea zu St. Korbinian wiederkehrt). Die eigentliche Renaissancemalerei Kärntens befleissigt sich mantegnesk scharfgratiger Formenstrenge (Marientod aus Ossiach im Klagenfurter Museum des Geschichtsvereines, Kreuzigung aus Hoch St. Paul im Diözesanmuseum), die auch schwäbische Bildgedanken wie die Friesacher hl. Sippe (1525) eigenartig ornamental verhärtet. Die einzige überragende Persönlichkeit ist der mit einer Wegwartblüte signierende Urban Görtschacher (datierte Werke von 1508), der Tirolisches und Oberitalienisches zu bodenständiger Erzählungskunst verschmelzt[24].

Steiermarks Beitrag zur Malerei des 16. Jahrhunderts ermangelt ebensosehr wie der Salzburgs führender Erscheinungen, gleichwohl ist das allgemeine Niveau ansehnlich. Am Jahrhundertbeginn steht manch ausklingender Spätgotiker, streng und gebunden:

der feinste der Meister der Rottaler Tafel von 1505 (Graz, Joanneum). Hernach erlangt die Donauschule entscheidende Bedeutung. Arbeiten ihrer zahlreichen steirischen Gefolgsleute sind zum grössten Teil im Joanneum vereinigt, einiges findet sich in St. Lambrecht. Es seien nur die wertvollsten Beispiele angeführt. Starkes Naturempfinden und ungebändigte Ausdruckskraft sprechen aus der Folge der *Wunder von Mariazell* (1512), deren Schöpfer Cranach und Breu in gleichem Masse verpflichtet ist, mehr aber vom Geiste des ersteren wahrt. Eine zweite Wunderfolge (gegen 1520), vom Lambrechter Abt Pirer gestiftet, fällt daneben stark ab. Überraschend früh mutet das Datum 1512 des Erasmusaltars (Joanneum 47, 48) mit seinen barock gebauschten Formen, luftgesättigten hellen Farben an, ohne den Meister der Historia Friderici nicht denkbar. Eine markante Persönlichkeit spricht aus dem Altar von Grossreifling (1518, Monogramm AA), ein eigenwilliger Umformer Dürerscher Vorbilder in Altdorferschem Geiste[25]. Er gibt überraschende Raumbilder und malerisch wuchernde Gestalten in kraftvoll glühenden Farben. Aus Admont gelangten drei Flügel mit den Heiligen Nikolaus, Helena und Oswald in den Wiener Kunsthandel. Ein Epitaph des Pankraz Scheibell von Wels (1520) besitzt Kremsmünster. Ein schwächerer Nachfolger dieses Meisters hat die Santa Conversazione mit Stiftern im Dekanatshof zu Judenburg gemalt. Für tüchtige Wanderkünstler, wie den aus den Donaulanden kommenden Meister der Madonna I des Abtes Pirer, gab es reichliche Beschäftigung. Derselbe Abt liess sich später nochmals eine grosse Muttergottestafel (II) malen, ein in den heiteren weltlichen Formen und Farben des reifen Altdorfer und der Augsburger strahlendes Malwerk, aus dem kaum mehr etwas Steirisches zu vernehmen ist. Doch dürfte der Künstler im Lande gearbeitet haben, da sich von ihm noch ein zerstörter Altarflügel mit dem Abschied Marias in St. Lambrecht befindet und ein örtlicher Nachfolger für Oberzeiring ein Altarwerk malte (vgl. das Ursulaschiff des Grazer Joanneums 74). Die Bewegung mündet wieder in den Strom der Donaukunst ein, aus dem so viele Kräfte der österreichischen Malerei geflossen waren.

Die Bildende Kunst in Österreich III, Baden bei Wien 1938, pp. 137–148.

Bemerkungen zu einigen Bildern des Joanneums[1]

Ein Überblick vornehmlich der österreichischen und deutschen Gemälde und Hinweis auf verschiedentliche Zusammenhänge mit Werken der gleichen Meister in anderen Galerien.

Abgebildet wurden:

Fig. 6 Steirischer Maler um 1430, *Martinsaltar* aus St. Kathrein an der Laming. Graz, Alte Galerie, Landesmuseum Joanneum.

Fig. 7 Niederösterreichischer (Steirischer) Maler von 1475. (Meister des Marientodes von Winzendorf.) *Schutzmantelaltar* aus St. Kathrein an der Laming. Graz, Alte Galerie, Landesmuseum Joanneum.

Erstmalige Bestimmung der *Fresken* in den Gewölbefeldern der Stiftskirche St. Paul in Kärnten auf den Kreis Michael Pachers [später auf Friedrich Pacher vom Autor bestimmt auf Grund des Zusammenhangs mit den Fresken in den Vierpässen der Sakristei im Kloster Neustift]. [Siehe p. 374].

Zum Abschluss Bemerkungen zu Gemälden der ausserdeutschen Schulen. [Abstract.]

Blätter für Heimatkunde, 7. Jg., Heft 5, Graz 1929, pp. 65–73.

Ein oberdeutsches Kanonblatt um 1400

Unter den Werken der römischen Schule lag nach der alten Aufstellung der Albertina ein *Kanonblatt* (fig. 8), das zu den bedeutendsten oberdeutschen Miniaturen um 1400 zählt. Es ist 253 × 183 mm gross und mit Deck- und Wasserfarben auf Pergament gemalt[1]; sein Charakter hat nichts von der leuchtenden Farbigkeit, wie wir sie an spätmittelalterlichen Miniaturen meist sehen, sondern die Gestalten stehen schwer und düster wie östliche Heiligenbilder vor dem matt glänzenden Goldgrund. Das Kreuz umspannt gross mit seinen Balken die Bildfläche, die von einem goldgeränderten gotischen Palmettenband in dunklem Grün gerahmt wird. Ein engerer Rahmen in Ziegelrot umschliesst das Bild — er ist schon Bestandteil des Bildorganismus — gehört in seiner perspektivischen Körperhaftigkeit zur Darstellung, wie der Pfeiler mit Konsole und Baldachin zur Portalstatue, wie der fassende Schrein zum Schnitzwerk; die Enden des Querbalkens, die das Buch haltende Hand Johannis, die schleppenden Säume von Mariae Mantel gehen über ihn hinweg. Gross und nah wächst so aus der kleinen Fläche das Passionsbild dem Blick entgegen, die Formen lösen sich aus der Ebene und die ideale Raumvorstellung der Kirche, des mittelalterlichen Gotteshäuses mit seinem Vor und Zurück an Schichten und Zonen klingt auf. Über den roten Rahmen schiebt sich schwarzbraunes Felsgezack empor. Die Gruppe lastet nicht auf ihm, wurzelt nicht in ihm: Maria und Johannes schweben vor diesem dunklen Grunde; das Kreuz steigt hinter ihm empor, wie sich ein Gestirn, eine Wolke jenseits eines Bergkammes erhebt. Das Gepräge der Gestalten ist spätmittelalterlich idealistisch. Doch wird die weiche Idealität des trecentesken Stils durch neue Elemente starken seelischen Ausdrucks gestrafft. Der Leichnam Christi bäumt sich bei all seiner übersinnlichen Schlankheit. Die schwingenden Kurven der Gewänder verraten wohl nicht Körper, aber Skelette, die der Schmerz zu Widerstand und ausdrucksstarker Gebärde stählt. In Johannes tönt ein heroisches Pathos und die Gestalt Mariae krampft sich zusammen, wird schmal vor Weh. Das Blatt trägt das Zeichen einer künstlerischen Zeitwende. Zwei Werke rahmen es in seiner geschichtlichen Stellung ein: das *Kreuzigungsbild* des Meisters von Wittingau in der Stiftsgalerie zu Hohenfurt (fig. 9)[2] — das *Kreuzigungsbild* aus der Münchener Augustinerkirche [Bayerisches Nationalmuseum, Inv. 2343] (fig. 10).

In der Gesamtkomposition schliesst es sich an das Hohenfurter Bild an. Wie auf diesem hebt sich die dämmerfarbige Gruppe vom Goldgrund ab, über nackter Felsklippe. Dabei stehen die Hohenfurter Gestalten „wirklicher" auf dem Boden als die der Miniatur. Die Umrisse fügen sich auf ähnliche Weise in den Bildraum

ein; vor allem die beiden Gestalten Mariae rücken in der Kontur nahe aneinander.
Während auf dem Hohenfurter Bild Johannes in seiner Haltung wie Mariae Spiegel-
bild wirkt, tritt er auf dem *Kanonblatt* in einer Weise zurück, die mehr an den
Pähler Altar[3] gemahnt: der Bildfläche die Breitseite zukehrend. Erinnert die
Komposition am meisten an das Hohenfurter Frühwerk des Wittingauers, so stehen
Einzelheiten dem Altarwerk des Rudolphinums [Prag, Nationalgalerie] näher. Die
„flossenartige" Bildung der Füsse Johannis und Christi findet dort ihre Parallelen;
die Rechte Johannis erinnert an die gefalteten Hände des Heilands im Gethsemane-
bild; der feierlich bewegte Mantelschwung der Apostel umkreist auch den Heiligen
der Miniatur. Über Einzelheiten hinaus verbindet die tragische Spannung das
Kanonblatt innerlich mit dem *Wittingauer Altar*.

Man würde das Blatt gewiss für böhmisch ansprechen, wenn es nicht einem wohl
erst in der Zeit zwischen 1400 und 1410 entstandenen Werke der oberdeutschen
Malerei, eben der *Augustinerkreuzigung*, in mancher Hinsicht noch näher stünde
als dem Meister von Wittingau. Es kann keinem Zweifel unterliegen, dass das
spätmittelalterlich Expressive und Übersinnliche im *Wittingauer Altar* gegen die
Hohenfurter Kreuzigung gesteigert ist; auch auf ihm schweben die Gestalten mehr
vor dem aufsteigenden Boden, als dass sie auf ihm stehen. Bei aller dramatischen
Intensität dieser grossartigen Schöpfung ist ihr seelischer Urgrund jene lyrische
Weichheit, die ihren formalen Niederschlag in dem sehnenden Schwung unendlicher
Kurven, in dem Flammenzug oder Gleitfluss knochenloser Glieder, in der ver-
geistigten, nur durch individuelle seelische Erregung abgewandelten Typik der
Gesichter findet. Die Stilstufe des *Kanonblatts* ist im allgemeinen die des *Wittingauer
Altars*. Das Gefühl, das persönliche Temperament der Schöpfung entspricht aber
stärker der *Augustinerkreuzigung*.

Welch ungeheure Kluft zwischen dem Wittingauer und dem Augustinermeister
besteht, braucht nicht ausführlich dargelegt zu werden. Der Übersinnlichkeit steht
wuchtige Körperhaftigkeit gegenüber. Alle Lyrik ist gewichen. Ein dumpfes Stöhnen
geht durch die Gestalten; ihr Schmerz ist keine Verklärung, sondern ein unter-
drückter Aufschrei, der sie sich bäumen, zusammenkrampfen macht. Eine Landschaft
taucht auf, in der die wilde und doch gebändigte Qual als Echo nachhallt.

Das *Kanonblatt* ist die Brücke zwischen dem Wittingauer und dem Augustiner-
meister. Seine Gestalten haben die übersinnliche Schlankheit des ersteren, doch
in ihnen reckt sich der starke seelische Wille des letzteren. Das müde, schlaffe Hängen
des Kruzifixus ist zur Bogenspannung des gemarterten Leibes geworden. Um die
Münder Mariae und Johannis zuckt wie auf dem bayrischen Bilde verbissener
Schmerz. Mariae Dreiviertelprofil ist überaus verwandt, obwohl auf der Miniatur
ein mageres, schmales Antlitz einem festen und derben auf dem Bilde gegenübersteht;
ebenso die zusammengekrampften Hände mit den splittrigen Fingern, der Mantel-
bausch, der in engen Kurven die Arme umkreist.

Die Gestalten Mariae und Johannis sind auf der Miniatur nur angelegt; unter dem verwaschenen Dunkelblau Mariae, unter dem blassen Rosa des Mantels des Johannes steht deutlich die Linienvorzeichnung der Falten; das dunkelgrüne Futter in der Gewandung des Evangelisten, das Blau seines Buches decken den Grund. Vollendet ist der Körper Christi, aus dunklem Oliv modelliert, mit den grünlich schimmernden Übergängen der Karnatbehandlung, die aus der sienesischen Malerei stammen; er steht auf rötlichblondem Kreuzholz und blutet aus tiefroten Wunden.

Das *Kanonblatt* hat noch nichts von der bodenständigen Urkraft, dem stammgeborenen Realismus der *Augustinerkreuzigung*. Sein Stil ist noch mehr der internationale spätmittelalterliche Idealismus. Doch als Persönlichkeit zeigt sein Schöpfer bereits all die Ansätze und Möglichkeiten dessen, was in dem Tafelbild gewaltige Wirklichkeit werden sollte. Gerade in Dingen, die Äusserungen eines individuellen Künstlertemperaments sind, weisen Miniatur und Tafel solche Gleichheiten auf, dass die Möglichkeit der Identität des Schöpfers nicht ganz von der Hand zu weisen ist. In diesem Falle wäre die Miniatur ein ganz unterm Eindruck des Meisters von Wittingau stehendes Frühwerk, während in der reifen, späteren *Augustinerkreuzigung* die Stammesgebundenheit, das Verwachsensein mit der Scholle bereits zu mächtigem Ausdruck sich durchgerungen hätte. Eine bäuerliche, erdgebundene Kraft ist an die Stelle der über den Ländern stehenden Formkonvention getreten. Die für die deutsche Malerei als künstlerisches Moment so bedeutsame landschaftliche Scheidung hebt an.

Belvedere, Band 9/10, Wien 1926, Forum, pp. 91–93.

Zur altösterreichischen Tafelmalerei[1]

I. DER MEISTER DER LINZER KREUZIGUNG

Heinrich Zimmermann publizierte 1921[2] eine kleine *Kreuzigung* in Wiener Privatbesitz, die er der Salzburger Schule zuwies. In der Folgezeit wurden dem Bilde durch Baldass[3], Buchner[4], Hugelshofer[5] und Pächt[6] eng verwandte Werke angegliedert, so dass heute schon eine stattliche Gruppe dasteht. Zugleich wurde die Verschiebung dieser Gruppe an eine Stätte zentraler Kunsttätigkeit, deren Bedeutung sich von Tag zu Tag mehr der wissenschaftlichen Erkenntnis erschliesst, vorgenommen: nach Wien. Die Kenntnis der von Zimmermann veröffentlichten *Kreuzigung* sowie die häufige Autopsie der 1922 vom Kunsthistorischen Museum erworbenen *Kreuztragung* ermöglichten mir im folgenden Jahre die Bestimmung einer *Kreuzigung* im Linzer Museum als Hauptwerk des Hauptmeisters der Gruppe (fig. 11)[7].

Die erste zusammenfassende Darstellung fand die Gruppe durch Wilhelm Suida[8], der das Verdienst hat, ein wichtiges Werk der Frühzeit des Meisters, die *Votivtafel* in Stift St. Lambrecht in Steiermark, bestimmt und der Forschung bekannt gemacht zu haben[9].

Durch grosse Dimensionen und Proportionen (213 × 152 cm) fällt die *Linzer Kreuzigung* schon äusserlich aus der Reihe der übrigen Tafeln heraus. Sie gewinnt ausserdem noch dadurch Bedeutung, dass sie die sichere Möglichkeit bietet, eine deutlich umrissene Künstlerpersönlichkeit aus der Gruppe herauszuheben. Dass diese an mehrere Hände aufzuteilen ist, hatte man längst erkannt, doch waren die Zuweisungen infolge der grossen Stilverwandtschaft der Bilder nur schwankend. Suida hat eine provinzielle Scheidung der ganzen früher doch mehr oder weniger als einheitlich betrachteten und nach Wien lokalisierten Bildergruppe vorgenommen: er scheidet sie in eine steirische und in eine Wiener. Aus beiden löst er je einen Hauptmeister heraus: den „Meister der Votivtafel Ernst des Eisernen"[10] und den „Wiener Meister der Darbringung".

Dadurch, dass es sich in dem Linzer Bilde wieder um eine Kreuzigung handelt, die unverkennbar von der gleichen Hand ist wie die früher bekannte, zugleich aber um ein Werk, das durch einen unverkennbaren Entwicklungszeitraum von etwa anderthalb Jahrzehnten von dem früheren getrennt ist, gewinnen wir zwei wesentliche Punkte einer individuellen Entwicklungslinie. Diese beiden festen Gegebenheiten gestatten durch ihre vorzügliche Vergleichbarkeit nicht nur, dem Künstler das von der übrigen Gruppe, was ihm gehört, zuzuteilen, sondern es auch der Logik der individuellen und allgemeinen Entwicklung gemäss zeitlich zu gruppieren.

Das auffälligste Wesensmerkmal der Komposition des Linzer Bildes ist ihr schlanker, feierlicher Vertikalismus. Wie eine Stadt mit Geschlechtertürmen strebt das Ganze in die Höhe. Die Kreuze sind hoch über die Menge hinausgebaut. Die

Gerichteten und die wie Dohlen sie umkreisenden Himmels- und Höllenboten bilden eine Welt für sich, in den Lüften schwebend, der unteren gleichwertig und entgegengesetzt, die mit Lanzen, Fahnen und Armen ihr entgegenstrebt. Doch auch diese untere Welt ist steil und schlank aufgebaut, steigt wie Bündel von schlanken Pfeilern empor. Das kommt am schönsten in der Gruppe der trauernden Frauen zum Ausdruck. Da gibt es keine Gebärde wilden Schmerzes, alles ist von stiller, gottergebener Trauer erfüllt. Maria neigt Haupt und Hände, gerahmt von Salome und Johannes, die Blick und Hände zum Crucifixus erheben. Über ihren Nimben ordnen sich die Häupter der anderen Marien zu einer steilen Pyramide, die in einer Schergenspitzhaube gipfelt. Dem sanften Neigen Mariae folgt am linken Bildrande Veronika als Gleichklang. Wundervoll, wie dort in ernster Vertikale das Erlöserhaupt, Veronika und eine andere heilige Frau übereinanderstehen. Der Drang des Emportürmens hebt schon mit der Basis an. In mächtigen Schrägen schichten sich die Falten am Boden, als stünden die Gestalten auf felsigen Graten, über die ihre Mantelsäume herabschleppen. Dadurch wird der Eindruck der Stetigkeit des Aufsteigens noch gesteigert. Dem Bewegungszug nach oben folgt alles: das Gefältel der feinen Schleiertücher, die rieselnden Locken, die langen Parallelen der Mäntel. Magdalenens Leib verwächst fast in Eins mit dem Kreuzesstamm. Der Künstler trachtet, die Vertikalen so lang und ununterbrochen als möglich durchzuführen. So blinkt am linken Rande von Christi Kreuzholz ein schmaler Spalt des Goldgrundes durch, damit die Senkrechte nicht durch das Gewand des Mannes mit dem Ysop unterlegt oder überschnitten werde. Und das Kreuz des guten Schächers scheint aus den hohen Mantelgestalten hervorzuwachsen.

Auch die rechte Hälfte, wo sich das unruhigere Leben der Hauptleute und Soldaten drängt, gehorcht dem einheitlichen Zuge nach oben. Helme, Turbane, Streitäxte, Spiesse schwanken durcheinander, dem langhallenden, feierlichen Akkord des Gegenüber kontrastierend. Und doch geben auch hier die hohen ernsten Gestalten der ersten Reihe den Ton an und auch die Häupter der Kohorte reihen sich in leisen, dem Crucifixus zustrebenden Schrägen wie die Trauernden; Totengebein liegt zu ihren Füssen wie Geröll auf abschüssigem Bergeshang. Ein schräger Speer scheint der Bewegung des sich bäumenden bösen Schächers zu folgen.

Die Gesichter der trauernden Frauen sind von unbeschreiblicher Innigkeit und spätmittelalterlicher Anmut des Ausdrucks. Gerade dass sie so ähnlich sind wie Schwestern und allen lauten Gesten abhold, bringt in ihnen die zartesten Schwingungen zum Klingen. Die dunklen Pupillen stehen schräg in den Winkeln der leise schmerzlich emporgezogenen Kinderaugen. Die Häupter der einen werden durch das Mitfühlen mit dem Dulder in sanftem Zwange emporgezogen. Die der andern sinken in stiller, müder Resignation. Eine wendet sich ab, als könne sie den Anblick nicht ertragen. Die durchsichtige Karnation wird von dem feinen, hellen Faltenwerk klösterlicher Schleier und Kinntücher umrahmt.

Die Farbe hat jene tiefe, gebundene Skala, jene innerliche Wärme, die wir schon aus den anderen Werken des Meisters kennen. Maria trägt tiefes Blau; das etwas hellere Blau ihres Kopftuches kehrt in der höchsten Frau am linken Rande wieder. Magdalena und Salome erscheinen in Rot, während Johannes, Veronika und der Hohepriester in jenes Goldbraunschwarz gekleidet sind, das wir von der *Wiener Kreuztragung* her kennen. Die Männer rechts vom Hohenpriester haben Violett und dunkles Grün, während Oliv in dem Manne mit dem Ysop steht. Silbergrau, ein schmutziges Golddocker klingt in den Harnischen, in dem Strahlenschilde auf. Das Bild war verschmutzt und bröckelte längs der Bretterfugen stark ab; seine Reinigung und Konservierung wurde jüngst in Angriff genommen. Dabei kam die Rückseite, wie mir O. Pächt freundlichst mitteilte, mit einer Verkündigung und Heimsuchung aus späterer Zeit zum Vorschein.

Die kleine *Kreuzigung* [heute Österr. Galerie, Kat. 12, ehem. Slg. Trau] (fig. 12) hat nun mit der grossen so viele Züge gemein, dass der Ursprung aus einer Künstlerphantasie unverkennbar ist, zugleich aber trennen sie wesentliche Momente. Fast identisch ist der Crucifixus mit der langen gekrümmten Nase, den hängenden Lidern, den fallenden Locken, der Dornenrosette auf dem Goldnimbus. Im Akt ist so wenig geändert, als ob der Maler das grosse nach dem Muster des kleinen Bildes gemalt oder zumindest ein geläufiges Schema bewahrt hätte. Im wesentlichen gleich ist auch der böse Schächer. Nur sind ihm die Hände auf dem kleinen Bilde gefesselt und sein Körper zeigt in der grossen Fassung — mehr als der des Christus — stärkere Artikulation, Herausarbeitung, während er in der kleinen in glatter, runder Kurve sich spannt; das Sichbäumen kommt so stärker und unmittelbarer zum Ausdruck.

Der gute Schächer hat sich stark verändert. Während er auf dem grossen Bilde um das Kreuz sich schraubt, die Schultern über dem Querholz gestrafft werden, so dass sich die Hautfalten unter den Achseln spannen, hängt er auf dem kleinen schlaff herab. Der Himmelsgrund, der in der grossen Kreuzigung wie von Streumuster bedeckt ist, spannt sich weit und leer. Das grosse Bild wird von einer steten Aufwärtsbewegung durchströmt, deren Gleichmass in den ruhigen Horizontalen der Kreuzbalken seinen Ausdruck findet. Davon ist in dem kleinen keine Spur vorhanden. Die Kreuze der Schächer stehen schräg in den Raum hinein und in der unteren Region kreuzen sich intensive Bewegungen. Maria sinkt ohnmächtig zusammen und wird von den Frauen aufgefangen; so ergibt sich eine ausladende Gruppe mit reichen Kontrasten. Nur Johannes starrt auch hier in einfältiger Trauer zum Herrn empor. Der reiche Chor der Frauen fehlt; sie wenden sich ab in ihrem Schmerze oder sind um die Ohnmächtige bemüht. Der Mann mit dem Ysop beugt sich angestrengt zurück, um zu Christus hinaufzulangen. Vorne sinken zwei Krieger mit Gebärden des klagenden Entsetzens und schreienden Mündern ins Knie. Die Soldatenschar drückt sich als kleines Häuflein in den schmalen Raum zwischen rechtem Kreuz

und Bildrand, nur ihre beiden Protagonisten, Longinus und der Hohepriester, stehen in annähernd der gleichen Haltung da.

In dem kleinen Bilde herrscht eine dumpfe Spannung, Gewitterstimmung, die da in gedrückter Ruhe verharrt, dort in heftigen Akzenten sich entlädt. Es geht mehr vor als in dem grossen. Es ist dramatischer. Jenes wirkt wie ein feierlicher Chorgesang, fast wie eine Liturgie. Dieses ist altertümlicher, aber seelisch unmittelbarer. Keine durchgehende Vertikale, keine durchgehende Horizontale in den Gruppen. Köpfe und Hände ordnen sich in einem konkaven Halbkreis, der sich von einem Schächerkreuz zum andern schlingt. In all dem liegt die drängende Unruhe, die Spannung, der Hang zu plastisch quellender, in runden Kurven und Umrissen sich wölbender Monumentalität, die die Zeit von 1420 bis 1430, die letzte Phase des noch allgemeine Geltung habenden „weichen Stils" vor dem Eintreten einer neuen Ära kennzeichnen. In die erste Hälfte der Zwanzigerjahre werden wir dieses Werk setzen müssen.

Die Komposition, die den Kreuzigungsmeister so sehr beschäftigte, dass er sie an zwei, vielleicht auch mehreren Punkten seiner Entwicklung seinem jeweiligen Kunstwollen gemäss durchdachte und durcharbeitete, ist nicht seine primäre Schöpfung, sondern war in der Malerei vom Jahrhundertbeginn schon vorgebildet. Das Museum Unterlinden in Kolmar [Cat. 1959, No. 57] besitzt eine prachtvolle *Kreuzigung* (fig. 13), die unter allen mir bekannten Gestaltungen des Themas das Meiste der Erfindungen unseres Meisters vorwegnimmt. Hier sehen wir vor allem die auffällige Schrägstellung der Schächerkreuze, die wir von der kleinen *Wiener Kreuzigung* kennen; auch die Haltung der Gerichteten ist eine verwandte. Hier bereits treffen wir in der gleichen Stellung den Mann an, der sich zurückneigt, um mit dem Ysop zum Herrn hinaufzulangen. Der fromme Hauptmann, mit einem ähnlichen, in lautem Prunk bestickten Gewande angetan, hat die gleiche Haltung wie auf dem Linzer Bilde, während die Stellung des Hohenpriesters in Johannis Gestalt sich findet. Auffallend an das Linzer Bild erinnert der Frauenkopf oberhalb Maria, der ganz der Salome sowie dem Frauenkopf links vom Kreuz des guten Schächers entspricht. Die Mariengruppe endlich bereitet die des Neuklosters vor.

Der Maler der Kolmarer *Kreuzigung* hat im Stilcharakter mit dem Kreuzigungsmeister weiter nichts gemein. In seinem Werk findet sich nicht der leiseste Anklang an Broederlam. Seine Lokalisierung bereitet erhebliche Schwierigkeiten. Anklänge an Niederdeutsches, an Conrad von Soest, die goldene Tafel, den Marien-Altar von Dortmund, Meister Franke finden sich, ohne dass man das Bild niederdeutsch nennen könnte — es ist alles schärfer akzentuiert, regsamer, entbehrt der nebelhaften Monumentalität und schweigsamen Lyrik des Nordischen. In Köln, am Oberrhein, Bodensee, findet sich ebensowenig unmittelbar Verwandtes[11]. Französisch ist die Tafel gewiss nicht, doch kommt sie in ihrem Stil völlig von einer französischen Bilderhandschrift her, dem gewaltigen *Manuscrit latin 9471* der Bibliothèque Nationale

in Paris[12]. Die gleiche Handschrift (an der mehrere Hände arbeiteten) gibt sich auch, wie Betty Kurth[13] bereits dargetan hat, als stilistische Vorläuferin der von Buchner gebildeten und vermutungsweise nach Wien lokalisierten Bildergruppe[14], die sowohl aus maltechnischen wie ikonographischen Gründen unmöglich französisch sein kann, zu erkennen (man vergleiche die *Vierge allaitant*, Mâle, Fig. 72, mit der heiligen Dorothea der einen Wiener Tafel, Buchner, p. 9, Stift Heiligenkreuz).

Von der Forschung, die sich mit unserer Bildergruppe befasste, blieben bisher seltsamerweise sechs Scheiben unbeachtet, die sich als Werke des Hauptmeisters um so eher zu erkennen geben, als sie aus der gleichen Kirche wie die *Votivtafel* stammen: aus der Peterskirche der (in der Votivtafel dargestellten) Stiftsburg von St. Lambrecht[15]. Heute schmücken sie den Chor der gleichfalls dem ehemaligen Burgbereich angehörigen Schlosskapelle. Oben und in der Mitte sind Darstellungen aus Altem und Neuem Bund gegenübergestellt: der *Himmelfahrt Eliae* die *Himmelfahrt Christi* — der *Befreiung Jonae* die *Auferstehung*. Unten entspricht der verkehrten *Kreuzigung Petri* die aufrechte *Kreuzigung* des Herrn (figs. 17; 87 Detail).

In feuerrotem Wagen fährt der Prophet auf leuchtend blauem Ornamentgrund gen Himmel. Seine Jünger, würdige Schriftgelehrte, füllen in massiger Lagerung die untere Bildhälfte. Die schweren Faltengeschiebe ihrer Mäntel leuchten in Himmelblau, strahlendem Goldgelb und tiefem Moosgrün. Landschaft ist angedeutet: über violetten Bergkämmen erhebt sich ein hellgrüner Baum. Das Volumen breit gelagerter Faltengeschiebe kennen wir schon aus der kleinen *Kreuzigung*; ebenso die Schriftgelehrtentypen. — Steiler, schlanker, wie der Christus des unten zu besprechenden Gethsemane-Bildes, bauen sich die knienden Gestalten der Himmelfahrt Christi: Maria in Himmelblau (dahinter Feuerrot), Johannes in tiefem Malachitgrün (dahinter das schon aus den Tafelbildern bekannte tiefe Goldbraun). Der tief violett gewandete Heiland schwebt von schwarzgraublauer Bergkuppe vor feuerrotem Grund empor und verschwindet in seegrünen Wolken. — Der blass gelbgrüne Leib des Fisches schlägt eine kühne Kurve, aus blass malachitgrüner See auftauchend. Der bräunliche Akt und ein hellgrüner Baum heben sich von den tief violetten Tinten des Himmels ab, in dem drei feuerrote Sterne glühen. — Die Komposition der *Auferstehung* ist das Vorbild jener Zeichnung von Schülerhand im Berliner Kabinett[16], die durch Hugelshofer (a. a. O., Abb. 21) bekanntgeworden ist. Der Schüler zeigt den Schlafenden im Spiegelbild und lässt den Heiland aus der offenen Tumba heraussteigen (nicht wie der Meister, bibeltreuer, aus der geschlossenen); sonst hat er fast nichts geändert. Himmelblau (Christus), blasses Violettrosa (Tumba), Weissgelbgrün (Geharnischter), Zitrongelb (Schild), Malachit- und Moosgrün (Landschaft) auf Rubingrund sind die Farben des Glasbildes. — Der gekreuzigte Apostelfürst ist in einen Mantel von hellem graulichen Blau, der Farbe getrockneten Lavendels, gekleidet. Sein rotes Gewand, unten verwaschen, leuchtet bei den Beinen am stärksten. Grauweiss,

hell Gelbgrün sind die Farben der Büttel, vor glühendem Ultramarin des Grundes. —
Die *Kreuzigung* fasst das Thema als Lettnergruppe, ohne Assistenz. Das bräunliche
Corpus ist identisch mit dem der *Linzer* und kleinen *Wiener Kreuzigung*. Schwer
und monumental wie Skulpturen stehen die Trauernden: Maria in grünlichgrauweissem
Mantel über Lichtblau, Johannes in malachitgrünem über tiefem Lila. Alles vor
rubinglühendem Grund. Auch diese Komposition hat auf den Schüler gewirkt,
von dessen Hand die Berliner Blätter stammen. Ihm gehören die *Marienleben-* und
Passionstafeln des Klosterneuburger Stiftsmuseums[17] an; die *Kreuzigung* darunter
geht deutlich auf das St. Lambrechter Glasgemälde zurück.

Die St. Lambrechter Scheiben gehören zu dem Bedeutsamsten, was die Glas-
malerei in Österreich geschaffen hat. Doppelt wichtig werden sie dadurch, dass sie,
viel eindeutiger noch als die Votivtafel, mit einem festen Datum, 1424, verknüpft
sind. In dieses Jahr fällt der Baubeginn der Kirche unter Abt Heinrich Moyker
(O. Wonisch, Österr. Kunstbücher, Bd. 25, p. 14) [Kunsttopographie, pp. 40, 160],
ihren Fensterschmuck wird sie damals schon besessen haben. Dass es sich bei ihnen
um Werke des Hauptmeisters handelt, braucht nicht durch Detailvergleiche bewiesen
zu werden. Sie haben die gleiche gedrungene Monumentalität der Erscheinung
wie die Votivtafel. Schwere Fülle, kernige Körperhaftigkeit, plastisch wölbende
Triebkraft. Diese (völlig mit farbigen Mitteln erzielte) Körperplastik ist bei allem
Entwicklungswandel ein durchgehendes Kennzeichen der Werke des Hauptmeisters,
vom frühesten bis zum spätesten. Mögen die Proportionen in der *Linzer Kreuzigung*
noch so schlank und rank werden, Köpfe, Hände, nackte Leiber und Gewandpartien
bekunden das gleiche Gefühl für die Konsistenz des Körperlichen.

Die *Votivtafel* (fig. 14) und die kleine *Kreuzigung* stehen von allen bekannten
Tafelbildern den Scheiben am nächsten; da sehen wir die gleiche dramatische
Spannung, die gleiche rundlich gedrungene Körperplastik bei starken Richtungs-
kontrasten.

Das *Gethsemane*-Bild in St. Lambrecht [Kunsttopographie, p. 114] schliesst sich
an (Hugelshofer, a. a. O., Abb. 17). Charakter der Modellierung, Richtungskontraste
des Bildaufbaus und Einzelheiten beweisen dies. Man halte etwa neben die Marien-
gruppe den liegenden Johannes. Man vergleiche den Kopf des schlafenden Jüngers
mit dem Mariae, den betenden Heiland mit dem betenden Johannes. Die Falten-
wülste quellen. Dem dumpfen Lagern der Apostelgruppe entspricht als Gegensatz
das schlanke Aufstreben des betenden Christus. Darin kündet sich bereits eine neue
Note an. — Auf der gleichen Stufe wie die eben besprochenen Werke stehen zwei
kürzlich von K. T. Parker bestimmte Handzeichnungen des British Museum: eine
Beweinung und eine *Grablegung Christi*[18], die einzigen bekannten Zeichnungen von
der Hand des Hauptmeisters.

Die *Kreuztragung* des Kunsthistorischen Museums (Hugelshofer, a. a. O., Abb. 19)
[heute Österr. Galerie, Kat. 13] bildet in manchem bereits den Übergang zur *Linzer*

Kreuzigung[19]. Sie stellt die Weiterentwicklung der Komposition der Rückseite des St. Lambrechter *Ölbergs* dar[20]. Die St. Lambrechter *Kreuztragung* hat in der Gesamterscheinung nicht denselben stilistischen Charakter wie der *Ölberg* auf der Vorderseite der Tafel. Das Dumpfe, Schwere, Geballte der Frühwerke des Meisters ist in ihr grösserer Leichtigkeit und Freiheit gewichen. Die Gestalten sind schlanker, eleganter, die Köpfe im Verhältnis zu den Körpern kleiner und zierlicher. Diese Leichtigkeit ist nicht eigenwüchsig. Es steht sicher ein (vielleicht durch Frankreich vermitteltes) italienisches Vorbild dahinter. Schon Hugelshofer hat auf einen Zusammenhang der Wiener *Kreuztragung* mit Simone Martini hingewiesen. Dabei entspricht diese viel mehr dem durchgehenden Charakter der Werke des Meisters als die St. Lambrechter. Der Anschluss an ein (unbekanntes) fremdes Vorbild ist in der älteren Kreuztragung viel stärker als in der jüngeren, in der der Meister die Komposition viel mehr in seinem Geiste verwandelt, verarbeitet hat. Auf dem Wiener Bilde ballt sich alles viel dichter, mehr Innerlichkeit und Dramatik des Erzählens spricht aus der steiler gebauten Komposition. Die Ausführung der St. Lambrechter *Kreuztragung* ist, trotzdem sie eine Flügelinnenseite darstellt, nicht von der gleichen Hand wie der *Ölberg*, wenngleich die Erfindung unbedingt nur auf den Hauptmeister zurückgehen kann. Die trockene malerische Faktur steht dem Votivtafelfragment mit zwei geistlichen Stiftern (Suida, a. a. O., p. 16) wesentlich näher.

Die Madonna der Wiener *Kreuztragung* leitet zu der der *Linzer Kreuzigung* über. Ihr Antlitz ist feiner, durchgeistigter, wie überhaupt die linke Gruppe des Wiener Bildes zu einem feierlichen Vertikalismus sich steigert, der früher nur in einer Einzelgestalt, dem Christus am Ölberg, aber weitaus nicht so deutlich und entschieden zu Worte sich meldete. Es ist keine Frage, dass hier bereits das, was das Grundgefühl der Linzer Komposition ausmacht, anhebt. Wenn sich auch Christus unter der Kreuzeslast beugt, so ist er doch eine würdevolle Figur mit feierlich schleppenden Mantelfalten. Das Gefühl für Raumfüllung und Massenverteilung entspricht dem Linzer Bilde.

Die Linzer Komposition ist die reifste und abgeklärteste Schöpfung. Die heiligen Frauen sind hier die Erfüllung von dem, was der Maler in der Wiener *Kreuztragung* anstrebte. Die Maria ist die adeligere, jüngere Schwester der der Wiener *Kreuztragung*. Die Bewegungszüge sind gerade oder eckig geknickt. Lyrische Stimmung und dramatischer Hochklang sind in einer fast hieratischen Feierlichkeit der Gesamterscheinung vereinigt.

Buchner hat als erster den glücklichen Gedanken gehabt, der österreichischen Bildergruppe Einblattdrucke anzugliedern. Er brachte 39 und 40 des Kataloges von F. M. Haberditzl[21] mit dem „Meister von Schloss Lichtenstein" in Verbindung. Viel enger noch sind die Beziehungen der beiden Holzschnitte zu der Reihe der oben betrachteten Werke[22]. Die Übereinstimmung mit den späteren Bildern, der Wiener *Kreuztragung* und der *Linzer Kreuzigung*, ist so gross, dass wir unbedingt

auf die gleiche Hand schliessen müssen. Man vergleiche die Maria der *Verkündigung* (fig. 15) mit der der Linzer Tafel, die Elisabeth der *Heimsuchung* (fig. 16) mit der heiligen Frau oberhalb Maria. Es sind dieselben Gesichter, aus den rundlich gleitenden Gängen des Pinsels in die scharf geschnittenen des Messers übersetzt. Mit dem reifsten Werk verknüpfen die Holzschnitte die meisten Beziehungen.

Um die Gruppierungsversuche von Einblattdrucken fortzusetzen, sei auf den Lambacher *Gnadenstuhl* der Albertina[23] hingewiesen, der einen wichtigen Vorläufer des im zweiten Jahrzehnt entstandenen *Gnadenstuhls*, London, National Gallery [Cat. 1959, pp. 7 ff.] (Hugelshofer, a. a. O., Abb. 14), aus dem letzten Jahrzehnt des 14. Jahrhunderts darstellt. Wie schon Suida beobachtet hat (a. a. O., p. 24), finden wir die gleiche Komposition in einem Glasgemälde des Neuklosters in Wiener Neustadt. Der gleichen Gruppe wie der *Gnadenstuhl* gehört der *heilige Georg* des Neuklosters[24] an, der wiederum mit einem Einblattdruck der Albertina (Haberditzl 128) in engster Beziehung steht; eine dem Georg zugehörige *heilige Barbara* (117) wurde von Haberditzl nach Salzburg lokalisiert.

Starke stilistische Verwandtschaft mit den Neukloster-Scheiben weist die Tafel einer knienden Stifterin mit ihrem Schutzheiligen vor der Madonna im Linzer Museum auf, deren Zugehörigkeit zum österreichischen Kreise Buchner zuerst erkannt hat. Andrerseits lässt sich in der Linzer *Stiftertafel* die gleiche Hand feststellen wie in der *Epiphanie, Darbringung* und *Verkündigung* des Neuklosters (letztere die Rückseite der Darbringung, erst nach der Erwerbung durch das Kunsthistorische Museum aufgedeckt). So schliesst sich die Linzer *Stiftertafel* mit den Scheiben und Tafeln des Neuklosters wieder zu einer eigenen kleinen Gruppe, deren Schöpfer mit der Klosterneuburger Tafelfolge durch kompositionelle Verwandtschaft verbunden erscheint. Gemeinsame Vorbilder von der Hand des Hauptmeisters liegen da zugrunde — ich verweise nur auf die Holzschnitte. Eine kürzlich von der Albertina erworbene bedeutende Handzeichnung *Mariae Verkündigung*[25] (fig. 19) dürfte sich der Neukloster-Gruppe einfügen. Es ist eine schwarzgraue Federzeichnung, getuscht, etwas ocker und rötlich laviert. Maria kniet, lässig vornehm, in einem reichen Kuppelgebäu, an dessen Pforte der Engel klopft. Gott Vaters Glorie und ein Sternenhimmel stehen über einer getürmten Landschaft. Vielleicht bei keinem anderen österreichischen Werk spürt man so stark den Zusammenhang mit dem *Dijoner Altar*[26] (fig. 18).

Eine weitere Gruppe lässt sich von der verhältnismässig frühen kleinen *Anbetung der Hirten* des Kunsthistorischen Museums, Inv. 1769; [Österr. Galerie, Kat. 20] (Hugelshofer, a. a. O., Abb. 15), aus bilden. Als Werke derselben Hand schliessen sich an: die kniende Maria einer *Verkündigung* im Museum zu Linz und der *Christus am Ölberg* der Sammlung Durrieu, Paris (C. G. Heise, Norddeutsche Malerei, 1918, Abb. 56)[27]. Die Berliner Ölbergzeichnung (Hugelshofer, a. a. O., Abb. 18) steht dem Pariser Bilde wesentlich näher als dem des Hauptmeisters in St. Lambrecht.

Auffällig ist die kompositionelle Übereinstimmung der von Zimmermann publizierten *Kreuzigung* im Neukloster mit dem Altarbild von Altmühldorf[28]. Die Neukloster-*Kreuzigung* ist wahrscheinlich eine kleine Werkstattkopie nach einem umfangreicheren Werk von der Hand des Kreuzigungsmeisters. Dass dieses unterm Eindruck des Altmühldorfer Bildes entstand, kommt mir weniger wahrscheinlich vor als der umgekehrte Fall (wenn es sich nicht überhaupt nur um eine gemeinsame Quelle handelt). Denn der Altmühldorfer Meister hat seine Formensprache gewiss, wie schon Fischer betont hat, unmittelbar aus italienischen Trecentowerken geschöpft. Wäre das (verschollene) Original des Kreuzigungsmeisters unterm Eindruck des Altmühldorfer Bildes entstanden, so hätte es gewiss etwas von seiner trecentistischen Formensprache aufgenommen. Doch nirgends machen sich in der Kunst des Kreuzigungsmeisters, was seine Stilsprache anbelangt, ausgesprochen italienisch trecenteske Züge geltend. (Was das eigentliche Quellgebiet seiner Kunst ist, soll unten betrachtet werden.) So liegt die Annahme näher, dass der Altmühldorfer Meister eine durch den Kreuzigungsmeister inspirierte Komposition in seiner eigenwilligen, italienisch altertümlich geschulten Ausdrucksweise durchführte.

Was der Meister der Altmühldorfer *Kreuzigung* für die Salzburger Malerei bedeutet, bedeutet für die Tiroler der Meister zweier *Kreuzigungen* in St. Korbinian im Pustertal und in Stift Wilten [heute Wien, Österr. Galerie, Kat. 26]. In St. Korbinian ist noch das ganze Altarwerk mit seinen Flügeln und dem dreieckigen Giebelaufbau erhalten [siehe p. 93] (fig. 20). Die Schulung durch unmittelbaren Einfluss italienischer Trecentowerke ist wie beim Altmühldorfer Meister offenkundig. Das Kreuz Christi allein spannt seine Arme über die Leidtragenden und die Kohorte, deren Helme, Äxte und Morgensterne sich wie auf den Kreuzigungen unseres Meisters im Hintergrund drängen. Die Vertikalbewegung ist die ausschliessliche. Der fromme Hauptmann fällt auch hier durch den prachtvoll gestickten Waffenrock heraus. Seine Haltung mit hochgestrecktem Arm kennen wir aus der Linzer und Wiener *Kreuzigung*. Helles Grün, Zinnober, tiefes Blau, etwas Gelb und Violett, dazwischen das Silber der Harnische, bilden den Farbenakkord; dunkles grauschattiges Rosa steht im Karnat. Im Giebel wird Maria von den drei göttlichen Personen gekrönt. Die Flügel sind von Gesellenhand, der Erfindung nach aber gewiss vom Meister selbst. Die Innenseiten erzählen die Passion (Ölberg, Christus vor Kaiphas, Geisselung, Dornenkrönung), die Aussenseiten zeigen weibliche Heilige auf blauem Grund. Der *Ölberg* fällt besonders durch seinen Zusammenhang mit der aus der Berliner Zeichnung (Hugelshofer, a. a. O., Abb. 18) und dem Bilde der Sammlung Durrieu bekannten Komposition auf.

An Reichtum und Fülle übertrifft die Wiltener Komposition (fig. 21) die St. Korbinianer. Johannes ist an Stelle des frommen Hauptmannes getreten, sonst entspricht die Mariengruppe völlig der Pustertaler Tafel. Auch Reiter erscheinen, die in die allgemeine Höhenbewegung eingebunden werden. Die beiden Schächer

sind rücklings über die Querbalken geschlungen. Der zur Rechten nun entspricht nahezu wörtlich dem bösen Schächer der Kreuzigungen des Linzer Meisters. Das ist ein Beweis dafür, dass alle diese über die österreichischen Lande verstreuten Kreuzigungskompositionen zumindest durch gemeinsame Wurzeln zusammenhängen. Die Tiroler Tafeln sind wohl jünger als die Wiener *Kreuzigung*, aber gleichzeitig mit der Linzer. Stilistisch fallen sie in eine ganz andere Strömung und zeigen doch die stärksten Berührungspunkte mit dem Hauptmeister der von uns betrachteten Gruppe. Die giotteske Strenge der Gewandung, in der St. Korbinianer *Kreuzigung* am stärksten, wird in der Wiltener durch das reiche Spiel weich wellender Säume gelockert. Auch das bedeutet eine innere Annäherung an den Linzer Meister und seine Gruppe. Die Farben halten sich tiefer als in St. Korbinian. Tiefes Blaugrün, Rot, Violett, Goldocker stehen links vom Kreuz; hinter dem Moosgrün des Johannes erscheint das Eisengrau und Gold der Krieger. Einer hat eine Tartsche umhängen, die einen Spitzhut zwischen Bärenklauen im Wappen führt. (O. Pächt erkannte in den Flügeln eines weiteren Pustertaler Altarwerkes die Hand des Meisters.) Eine Kreuzigungstafel wie die aus Kloster Sonnenburg (Innsbruck, Ferdinandeum) vermittelt den Übergang von den eben betrachteten zu den salzburgischen, wobei auch bayrischer Einschlag (Münchener *Augustiner-Kreuzigung;* fig. 10) mitsprechen dürfte.

Ein Spätwerk des Tuchermeisters, das *Passionsaltärchen* des Johannes-Friedhofs in Nürnberg (fig. 91)[29], schliesst sich aufs engste an die Kompositionen des Kreuzigungsmeisters an, vor allem an die kleine frühe *Kreuzigung*. Der Mann mit dem Schilde hinwider entspricht der Linzer Tafel. Die Übereinstimmung, namentlich in der Gruppe der Gekreuzigten, ist so gross, dass nur direkte Berührung sie verursacht haben kann.

Auswirkungen im Holzschnitt haben die *Kreuzigungen* auch gefunden. Die *Kreuzigung* der Albertina (Haberditzl 59) schliesst sich im allgemeinen mehr an das Wiener als an das Linzer Bild an, doch weist die Darstellung des rechten Schächers auf letzteres hin, während der linke auf die Neukloster-Kreuzigung zurückgeht (gegensinnige Wiederholung). Der Holzschnitt erweist sich in seiner spröden, geradlinigen Formensprache als das Werk eines Künstlers, der bereits der neuen, auf den „weichen Stil" folgenden Generation angehört. Eine zweite *Kreuzigung* von der gleichen Hand besitzt das Kupferstichkabinett in Berlin[30]. Die Komposition ist viel reicher geworden, stellt sich neben die Tafeln von [Pfenning und] Conrad Laib. Das Schnittmesser ist schon gewandter, weniger ungelenk gehandhabt. Ein Vorbild des „weichen Stils" war in der Mariengruppe wirksam, deren Kurvenfluss aus der sonstigen Faltensprödigkeit des Blattes herausfällt. Die Behandlung der Details (Gesichter, Hände, Totenschädel) ist so identisch mit dem Albertina-Blatte, dass an der Gleichheit des Urhebers kein Zweifel sein kann. Das Berliner Blatt ist das spätere, reifere, grossartigere. Es ist ein früher Vorläufer der *Kreuzigungen*, die ein halbes Jahrhundert

später der jüngere Frueauf und Cranach im Niederösterreichischen gemalt haben. Ein ganz verwandtes Bild besitzen wir in einer grossen salzburgischen *Kreuzigung* in Basel, Kunstmuseum[31].

Ist es möglich, die Persönlichkeit des Kreuzigungsmeisters heute schon bestimmt zu lokalisieren?

Die Tafel- und Glasbilder verteilen sich auf Steiermark, Ober- und Niederösterreich; die Schnitte stammen aus einer Olmützer Handschrift. Die Nachfolge des Meisters erstreckt sich über das ganze österreichische Gebiet. Eine eindeutige Lokalisierung der führenden Persönlichkeit wird dadurch von selbst hinfällig. Wir müssen uns zunächst damit begnügen, diese Persönlichkeit aus der grossen Masse der Gruppe einigermassen herauszulösen und in einigen ihrer wesentlichen Züge zu erkennen. Lokale Differenzierungen innerhalb der Gruppe dürfen erst in ganz vorsichtiger und zurückhaltender Weise versucht werden und auch dies nur, wenn ein fester Ausgangspunkt vorhanden ist. Zwei solche Möglichkeiten seien hier kurz angedeutet.

Eindeutig auf Salzburg festlegbar sind die Malereien am romanischen Faltstuhl des Klosters Nonnberg (Österr. Kunsttopographie, Bd. VII, Abb. 132–135); mehrere der in blühenden Farben gemalten Bildchen befassen sich mit dem heiligen Thiemo. Die weiche, fliessende, rundlich vertriebene Modellierung ist ein von allen oben besprochenen Werken abweichendes Specificum. Nicht nur die Oberfläche verliert ihre pralle Plastik, auch die innere Struktur der Gestalten wird fliessend und akzentlos. Die sanft geschwungenen Linien und Konturen spielen eine grössere Rolle als fester Aufbau. Nur zu deutlich gibt sich die ob der Tiefe ihrer andächtigen Stimmung bewunderte Berliner *Beweinung Christi* (fig. 92; Hugelshofer, a. a. O., p. 30) als Angehörige der gleichen Gruppe zu erkennen. Zwei Bildchen des Klosters Stams[32] im Inntal zeigen die gleichen Kennzeichen wie die Salzburger Malereien. Die köstlichen Täfelchen (157 × 132 mm) sind auf Goldgrund gemalt, in einem Stück mit den reich gepunzten Rahmen, auf die die Malerei leise übergreift. Eine kindlich träumerische Weichheit spricht aus den Gestalten. Leise bekümmert neigen sich Maria und Johannes über den toten Heiland (fig. 22). Schüchtern fasst Magdalena nach einer Gewandfalte des Auferstandenen; der weiche Schwung sienesischer Frauenfiguren klingt durch die sanfte Kurve ihres Rückens (fig. 23). Die Täfelchen gehören zu den frühesten Werken der Salzburger Gruppe. Auch Handzeichnungen umfasst sie[33]. Ich bringe hier ein Stück einer Serie (Fragmente einer Handschrift), von der sich mehrere einst in der Sammlung B. Geiger befunden haben; es stellt *Jakobs Tod*[34] dar (87 × 84 mm; fig. 24). Auch hier wieder jenes kindlich Weiche, andächtig Bekümmerte der Gestalten. Der Erzvater liegt unter einer roten Bettdecke, ein Trauernder kauert in blauem Mantel auf der Staffel. Rote Flämmchen flackern aus bunten Vasen. Blau, Moosgrün, Blasskarmin drängen sich hinter dem Sterbelager. Ein weiteres Blatt stellt die *Heimkehr der Kundschafter mit der Traube* dar.

A. L. Mayer hat ein 1430 in Innsbruck entstandenes *Speculum humanae salvationis* in der Madrider Nationalbibliothek festgestellt (Belvedere, XI, 1927, 51). Damit ist ein eindeutiger Tiroler Vertreter der Gruppe erwiesen. Eine *Kreuzigung* im Kloster Neustift steht ihm nahe (91 × 120 cm; fig. 25). Tiefes Braun, Rot und Blau, dämmerige Goldfarben beherrschen die Tafel. Streng und fest ist die Komposition. Italienisch trecentistische Züge, die an die frühen Marienleben- und Märtyrertafeln in Stift Wilten erinnern, machen den Tiroler Ursprung unverkennbar[35].

Woher kommt die Kunst des Kreuzigungsmeisters?

Ihre Herkunft ist die gleiche wie die der meisten Spätschöpfungen des „weichen Stils" in Deutschland — sie kommt wie der Ortenberger Altar (Darmstadt) und Lucas Mosers Tiefenbronner Altar von der burgundischen Kunst, aus der Sphäre Melchior Broederlams. Der *Dijoner Altar* ist das uns erhaltene Hauptwerk eines Schaffens, das für die oberdeutsche Malerei bis zum Beginn des Einwirkens des Meisters von Flémalle von schicksalhafter Bedeutung war und es in Österreich noch lange darüber hinaus blieb, in kampfloser Vermählung mit dem Neuen, das von den deutschen Gefolgsmännern des Flémallers, von Witz und Multscher, kam. Der Adel, der feierliche, melodische Klang der Kompositionen der Wiener *Kreuztragung* und der *Linzer Kreuzigung* hat letzten Endes darin seinen Ursprung. Dort finden wir die weich schleppenden Gewänder, die gotisch schmalen und doch rundlich vollen Gesichter und Hände, die hüllenden Schleiertücher, die trecentistischen Felsen und Architekturen vorgebildet. Siena, im nordischen Geiste Burgunds umgewandelt, von neuer Anschauung und neuem Gefühl für das natürlich Körperhafte durchdrungen, ist die speisende Quelle. Schritt auf Tritt drängen sich die Beziehungen zum *Dijoner Altar* auf, sei es, wenn wie die Marien unterm Kreuz mit der Dijoner Heimsuchung vergleichen, sei es, wenn wir die burgengekrönten Felsgebirge Broederlams neben die St. Lambrechter Klosterveste halten. Direkte italienische Beziehungen sind einzig in der Komposition der St. Lambrechter und der Wiener *Kreuztragung* möglich, doch schliesst nichts aus, dass auch diese durch ein burgundisches Vorbild vermittelt wurde. Im übrigen eignet der Stilsprache des Kreuzigungsmeisters nichts, was er selbst aus Italien geschöpft haben könnte. Kommt es in Oberitalien im 15. Jahrhundert zu verwandten künstlerischen Erscheinungen, so sind sie gleichzeitig oder später, so dass im besten Fall auf eine gemeinsame Quelle geschlossen werden kann.

Die Monumentalität des Stils von 1400 blieb für die österreichische Malerei des ganzen Quattrocento bedeutsam — in der ersten Hälfte offen, in der zweiten latent, um am Ende eine grossartige Wiedergeburt zu erleben. Jeder der jeweils aufeinanderfolgenden prominenten Meister setzt aufs neue bei Broederlam an und formt ihn im Geiste seiner Generation um, seinen Stil, seine Erfindungen mit den neuen Errungenschaften verquickend. Der Kreuzigungsmeister selbst geht über Broederlam vor allem in der Farbe hinaus. Die helle Chromatik von Broederlams Tafeln, die

sich in Erdbeerrot, leuchtendem Zinnober und Blau, lichtem Lila und Chromgelb, Rosa und Moosgrün bewegt, weicht einer dunklen, im Vergleich damit nahezu tonig gebundenen Skala; tiefes Ultramarin und Lackrot, Moosbraun, Braunviolett, Goldgrau sind vom Kreuzigungsmeister gerne angewandte Farben. Die nächste Generation hat zu ihren wichtigsten Vertretern den von Suida aufgestellten Meister des Albrechts-Altars. Der Meister des Albrechts-Altars wächst aus dem Kreuzigungs- meister heraus; die von Buchner und Suida als seine Frühwerke angesprochene *Heimsuchung* des Neuklosters und *Verkündigung* in Berlin [im Krieg zerstört] kommen von den beiden Olmützer Schnitten her. Der Maler hat aber seinerseits wieder neu auf Broederlam zurückgegriffen. Wir merken dies vor allem an der Architektur, die bei ihm eine viel grössere Rolle spielt als beim Kreuzigungsmeister, ihrer symbolhaften Kleinheit entwächst, übergreift. Die gewölbte Halle der *Heim- suchung* (Suida, Österr. Kunstschätze, III, Taf. 66) wirkt wie eine Synthese der Tempel, in denen sich bei Broederlam *Verkündigung* und *Darstellung* vollzieht[36]. Auch Typen wie die Mutter Anna, Josef oder Joachim künden durch die Frische und Unmittelbarkeit, mit der sie geschaut sind, eine neue Berührung mit der leben- spendenden burgundischen Sphäre an. Schliesslich auch das Kolorit, das heller, einheitlicher wird. Das Stilleben auf der Verkündigung aber ist ein deutlicher Beweis, dass dem Maler die neue Kunst der deutschen Gefolgsmänner des Flémallers damals schon bekannt war. Der *Albrechts-Altar*[37] ist eine Parallel- oder Folgeerscheinung von Multscher; die Generation des „weichen Stils" ist in ihm verklungen. Doch die Wandlung geht nicht in Form einer jähen Revolution, in der die Gegensätze aneinanderprallen, vor sich, sondern ist ein mähliches Ineinanderüberwachsen. Die Frühwerke haben noch so viel von der weichen Fülle des alten Stils, der niemals völlig verschwindet, sondern im Untergrund stets lebendig bleibt[38].

Ein bayrisches Gegenstück zum Albrechts-Meister ist der Pollinger Meister von 1444. Es gibt von ihm vier Tafeln in Kremsmünster, die Otto Fischer[39] als seine Werke erkannt hat: *Heimsuchung, Christi Geburt, Darstellung im Tempel, Tod Mariae* (figs. 26, 27); sie sind 1439 datiert (die erste 4 bei einer Restaurierung zu 3 entstellt). Wohl hat er noch die rundlichen Broederlam-Köpfe wie der Albrechts-Meister, die trecentistischen Felsen, aber die Farben sind hell und kalt, die Goldsäume gleissen metallisch, die Edelsteine funkeln in einer Realität, als wären sie aufgesetzt. Die neue Sachlichkeit des Konrad Witz ist darin voll und ganz zugegen, mit einer Ausdrücklichkeit betont, die über den mehr vermittelnden Albrechts-Meister weit hinausgeht. Die Komposition ist im alten Sinne gehalten, das Stoffliche ist ganz erfüllt von der neuen Zeit. Der Pollinger Meister ist der radikalere, modernere.

Ganz auf dem Boden des Konrad Witz schliesslich steht der „Meister von Schloss Lichtenstein"[40] um die Jahrhundertmitte. Er schliesst an die vorhergehenden Generationen an, aber aus der gewaltigen Marienkrönung im Besitze des Herzogs von Urach mit ihrem festlichen Rot und Blau, blinkenden Gold und leuchtenden

Geschmeide spricht ein neues Daseinsgefühl, eine neue Anschauung der Wirklichkeit, die durch die frische Pracht ihrer Realität alles Frühere als abstrakt und in mittelalterlicher Idealität gebunden erscheinen lässt.

Wären uns Werke Lucas Mosers vor dem *Tiefenbronner Altar* erhalten, so würden wir in ihnen wahrscheinlich einen auf der Stufe des Kreuzigungsmeisters stehenden Künstler erkennen. In der uns bekannten Gestalt geht er über den Kreuzigungsmeister schon hinaus, steht aber noch vor Witz, Multscher und dem Albrechts-Meister, wenngleich die Stofflichkeit des Gebäus auf dem Tiefenbronner Altar dafür Zeugnis ablegt, dass ihm der Flémaller keine persona incognita mehr war. Multscher selbst stellt sich nicht so energisch wie Witz auf den Boden des Flémallers; die Altertümlichkeit der burgundischen Maler, der Malouel und Bellechose, des Meisters des Georgsmartyriums im Louvre, ist in ihm noch ganz stark lebendig, so dass sich zwischen ihm und Moser reichlich Fäden spinnen, was zwischen Moser und Witz undenkbar wäre. Der Meister von Schloss Lichtenstein und sein Kreis (in dem es ausgesprochen „archaisierende" Erscheinungen gibt) greifen bereits auf die vorvergangene Generation zurück, wenn sie Elemente des Kreuzigungsmeisters in ihre Kunst aufnehmen. Da kann man bisweilen geradezu von „retrospektiver Tendenz" sprechen, denn die Grundstimmung ihrer Werke ist ausgesprochen die der Witz-Gefolgschaft von der Jahrhundertmitte[41].

Von all den Meistern müssen wir ein reges Wanderleben voraussetzen. Der Austausch der Beziehungen ist so mannigfaltig, dass er vielfach nur durch unmittelbare Berührung der verschiedenen künstlerischen Kreise, Generationen und Persönlichkeiten erklärt werden kann.

Dass die burgundische Malerei vor dem Meister von Flémalle unmittelbar in Österreich einwirkt, ist zum letzten Male in Salzburg um die Jahrhundertmitte der Fall: bei den Gemälden, die auf Grund der Kreuzigungen im Wiener Museum (Österr. Galerie, Kat. 30) und Grazer Dom (Museum) den Meistern Pfenning und C. Laib gegeben werden. Wie auf den Werken des Meisters des Georgsmartyriums[42] drängen sich die burgundischen Schädel mit den hohlen Totenaugen und krummen Hakennasen auf der *Wiener Kreuzigung* zu einer dichten Wand. Aber diese spätmittelalterlichen Gestalten sind ganz stofflich konkret empfunden und dargestellt. Die Harnische spiegeln, die schweren Goldborten gleissen, die Steine leuchten, die Gewänder fühlen sich dick und massig an, wie nur irgend am Heilsspiegel-Altar. Auf der nächsten Stufe der österreichischen Malerei, die durch die grossen Tafeln des Wiener Redemptoristenklosters gegeben ist, wirkt der Meister von Flémalle nicht mehr durch seine deutschen Gefolgsmänner, sondern schon unmittelbar ein.

Zum Beschluss sei noch der Versuch gemacht, einen Holzschnitt mit Pfenning [C. Laib] in Verbindung zu bringen: die grossartige *Kreuztragung* der Albertina (Haberditzl 48). Durch das Blatt geht der gleiche Rhythmus wie durch die Kompositionen der *Wiener Kreuzigung* und der *Epiphanie* der Sammlung E. Proehl in Amsterdam[43] (fig. 28):

schwer, gedrängt, in starken Faltenstauungen sich schiebend. Der Kopf Johannis ist (im Gegensinn) nahezu identisch mit dem des heiligen Hermes der Salzburger Orgelflügel, Museum Carolino Augusteum (O. Fischer, Altdeutsche Malerei in Salzburg, Taf. 9). Der Krieger am rechten Rande des Blattes hat eine Lockenmähne wie Melchior und die Madonna dieselben Augen mit hoch über die Lider hinausgeschwungenen Brauenbogen wie auf der Epiphanie.

II. DIE ANFÄNGE LUCAS CRANACHS

Die Bilder in St. Florian

Das Stift St. Florian besitzt zwei kleine Täfelchen (33 cm im Quadrat), die *Verkündigung* und den *Tod Mariae* darstellend[44]. Sie sind von ungewöhnlicher Qualität und Intensität. Bildschöpfungen von naiver Grösse der Erfindung und Gestaltung, von tiefer, juwelenhafter Glut der Farbe — wahre Wunderwerke der Kleinmalerei. Auf den ersten Blick geben sie sich als österreichische Arbeiten vom Ende des 15. Jahrhunderts zu erkennen, Arbeiten, die stilgeschichtlich an Pacher und die Künstler seines Kreises anknüpfen, dabei doch etwas Andersartiges und Neues darstellen. Ganz 15. Jahrhundert ist auch die überaus sorgfältige, tadellos erhaltene Harztemperamalerei, die von der mit den ersten Jahren des neuen Jahrhunderts in Österreich einsetzenden Lasurschichtentechnik abweicht, wenn sie auch in der Wirkung schon sehr nahe an sie herankommt.

In niedrigen gotischen Zimmern ereignen sich die heiligen Geschichten. Der Raum dehnt sich in ferne Gründe, aber schwer drückt die hölzerne Decke herab, sei sie flach oder gewölbt, jene dumpfe Stubenresonanz erzeugend, die die Gestalten so unheimlich, beängstigend gross wachsen lässt — wie wir es aus der *Disputation des heiligen Wolfgang* und *Krankenheilung* vom Kirchenväter-Altar [München, Pinakothek, Kat. 1963, p. 163], aus der *Geisselung Christi* [Österr. Galerie, Kat. 57] vom Salzburger Franziskaner-Altar kennen; die Flecken des Paviments schieben die Bühne weit nach hinten in allseitig umbaute und beengte Tiefen, wie auf dem alten Brixener Laurentius-Altar. Wie immer bei den Innenräumen des Pacherkreises hat man auch hier das Gefühl, dass die Menschen nicht ganz aufrecht zu stehen und sich ganz frank zu bewegen wagen, um nirgends anzustossen. Würde Maria sich erheben, so stiesse ihr Goldscheitel an die getäfelte Decke. Das gotische Geräum scheint das Gehaben seiner Bewohner zu formen.

Die *Verkündigung* (fig. 29) spielt sich im Vordergrunde der Bühne ab. Mariens schönes Schreinpult steht wie ein Rahmen am Rande, ganz nahe und parallel der Bildfläche; seine Kielschwünge schneiden oben kurvig den Raum aus, fassen unten einen Maiglöckchenstrauss, der einem weissen Majolikatopf mit den blaugrünen Namen Jesu und Mariae entblüht, wie ein Ornament. Maria erschrickt nicht;

magdlich ergeben und gleichmütig nimmt sie den englischen Gruss hin, als ob sie ihn schon in ihrer Kindheit beten gelernt hätte. Seltsam ist ihr von blonden Flechten umrieselter Kopf; schier unwahrscheinlich hoch wölbt sich die Stirn, das Gesicht darunter klein werden lassend, wie wir es in der Donauschule des 16. Jahrhunderts allenthalben sehen. Und wie bei den Frühwerken Cranachs, bei Altdorfer und Huber schimmert die graublaue Pinselvorzeichnung der Formen (mit starken Pentimenten in der Augenstellung) unter dem zarten Rosa des Karnats durch. Maria ist in einen feierlich fallenden Mantel von tiefem, fast schwärzlichem Grünblau[45] gehüllt, der, wo er an den Säumen sich umschlägt, ein schmales rosenfarbenes Streifchen enthüllt. Diesem Grünblau steht in der Tiefe des Nebenraumes das leuchtende Zinnober einer Bettdecke entgegen. Das ist der spezifisch Pachersche, nächst dem Meister vor allem von Marx Reichlich geliebte Zweiklang von tiefem Grünblau und hellem Rot, den wir nicht nur bei den ganzen Tirolern finden, sondern auch, vom Norden kommend, bei Carpaccio (Ursula-Legende), den im 16. Jahrhundert der frühe Altdorfer aufnimmt (der Krieger in der *Enthauptung der Katharina* [O. Benesch, Altdorfer 1] Kunsthistorisches Museum; fig. 370), der schliesslich noch in dem Blaugrün, Seegrün, Zinnober und Ziegelrot des frühen Wolf Huber (*Beweinung*, Feldkirch, *Abschied Christi*, Wien; fig. 376)[46] nachklingt. Das Moosgrün der Untermalung von Mariae Mantel kommt rein und tief in dem Kissen hinter ihr, das tiefrote Troddeln hat, zur Geltung. Noch einmal, aber diesmal hell, taucht Moosgrün in der Borte des Baldachins über dem kleinen Fenster auf. Eine Samtdecke in dunklem Weinrot hängt über das Betpult herab. Rechts kehrt es nochmals mit tiefviolettem Glanz im herbeieilenden Engel wieder, von einer Ockerschärpe durchzogen. Das flaumige, tief olivfarbene Gefieder der Engelsflügel lichtet sich oben rosig, doch bleiben sie dunkel, silhouettenhaft vor dem strahlenden Rötlichgelb des Vorhangs dahinter.

Wundervoll ist das Spiel des Lichts in der Stube. Durch zwei Fenster dringt es ein, kreuzt sich, umspielt Dinge und Gestalten; die feinsten Halblichter, Halbschatten, Tönungen, Schwebungen entstehen durch diese Diffusion. Das huscht, fängt, verliert sich über das steingraue Gemäuer, über das warme, hell ockerbraune Holzwerk. Irgendwohin, dem Beschauer nicht sichtbar, fällt ein Sonnenfleck — nur sein Widerspiel sieht er, einen hellen Lichtkreis, der wie eine blasse Nebensonne auf dem spiegelnden Getäfel der Decke zittert. Als höchste Helligkeit im Bild strahlt rückwärts ein dunkelgrün gezeichnetes Handtuch in reinstem Weiss auf; ein unerhörtes Leuchten geht von ihm aus. Aus dem hellen wandert der Blick des Beschauers in ein mehr dämmeriges Gemach — auch da endet das Umherstöbern nicht: eine Treppe führt irgendwo ins Dunkle hinein, vor dem klar und luftig die kleine helle Taube des heiligen Geistes schwebt.

Gesichter und Hände der Gestalten sind nicht nur gemalt, sondern auch wundervoll gezeichnet. Bei aller Sorgfalt liegt in der minutiösen Pinselführung eine kindlich drängende Unrast, ein Ins-Grosse-Wollen, eine keimende Monumentalität. Der

Engel in seinem inständigen Andrängen ist besonders bezeichnend — wie sich die Falten an seinen Ärmeln stauen, wie die kleinen und doch so lebendig kräftigen Hände draus hervorstreben, Pacherisch gotisch in Haltung und Bewegung, doch von einer neuen, rundlich festen Wüchsigkeit, wie Würzelchen einer Pflanze.

Was das Geschick des Ineinanderbauens von Raum und Gestalten anbelangt, steht der Maler weit hinter der gewiegten Routine der Pacher-Leute zurück. Der Raum wirkt für die grossen Figuren nicht überzeugend weit genug. So sehr er für sich eine vollkommene Illusion darstellt, die Gestalten vermag er doch nicht ganz innerlich zu fassen, optisch aufzunehmen. Irgendwie steht diese letzten Endes auf die Niederlande zurückgehende, uns so geläufige Gruppe vor und nicht in dem Raum.

Die gleiche Naivität und Ungelenkheit in der Raumbeherrschung zeigt der *Marientod* (fig. 30). Obwohl die einen Gestalten vor — und noch durch die Fussbank von ihm getrennt —, die andern hinter dem Bett stehen, steigt das Ganze wie ein zur Kuppe gerundetes Bergmassiv auf. Der Kranz der Köpfe ist zur Ellipse abgeflacht, um Raum zu geben; aber er gibt ihn nicht, denn er stellt sich (ähnlich wie im *Zwettler Altar* Jörg Breus [siehe pp. 248 ff.; figs. 282—291]) gleich einem Rade auf und die hinteren Gestalten wachsen nach vorne herüber. Wie weit entfernt ist das von dem raumdurch-spülten Geäst der Pacherschen Kompositionen! Und doch ist hier ein starkes Zusammen-gehen von Figuren und Raum zu spüren, wenn auch mehr im Widerstreit als in wechselseitiger Durchdringung. Dieser ganze Berg von Figuren wird aus dem drohenden, finsteren Raumschlunde, der sich wie ein enger Trichter auftut, nach vorne an die Bildfläche herangeschoben. Die Gliederung der düsteren Decke betont diese Bewegung. Dumpf, flach und schwer gedrückt lastet ihre Wölbung über der Szene; man fühlt, sie greift über Geschautes und Beschauer hinweg, sargt sie ein — ein freies Atmen ist in diesem Raum nicht möglich —.

Mosaikartig ist Figur an Figur gesetzt, intuitiv eine schöne Farbe an die andere gefügt. Der Maler ging nicht vom Apriori einer klaren Raumvorstellung aus. Viel zu primitiv und kindlich ist sein Gehaben im Komponieren. Die kleinen Menschen hätten gewiss bei dieser engen Schachtelung im Raum keinen Platz. Sie haben nicht einmal immer richtige Körper, sind irgendwie hineingemalte farbige Erscheinungen. Es wird festgestellt: da sind sie. Mag die Rechnung aufgehen oder nicht. Das Kindlichste ist wohl der rechte Bildrand. Wie der Alte schüchtern um die Ecke schaut! Und die zwei hinter ihm scheinen von der Schrägwand der Bühne flachgepresst. Als gemalte Ritter kleben sie an der schiefen Fläche. Eigentlich soll da eine Tür in einen Nebenraum führen, der ein halboffenes Fensterchen hat. Apostel, Türe, Fenster — alles liegt in einer Schrägfläche, als wäre es schon in Wirklichkeit nur gemalt und im Bilde nochmals abgemalt.

Und doch lebt und regt sich alles — dank der wundervollen Tiefe und Glut der Farben. Links vorne kniet ein betender Apostel in schimmerndem, dunkelbraun

gezeichnetem Goldockerwamse; ein tief zinnoberroter Mantel schlingt sich um seine Hüften. Tiefen Zinnober, der im auffallenden Lichte lachsrosa wird, hat auch der der Szene Abgekehrte in der Mitte, der sein Haupt kummervoll in die Hand stützt; er erscheint dunkel im Rahmen der durchsichtigen Helligkeit seines weissen Mantels, der in den Falten rauscht wie grauschattige Seide. Einer steht aufrecht neben ihm wie ein bärtiger Gnom, linkisch das Buch mit den Totengebeten haltend — der links Kniende soll eigentlich auch in dem Buche lesen, an dem er vorbeischaut —, von tief weinroter Kutte umflossen, aus der tief moosgrüne Ärmel wachsen. Kleine Kerzenflämmchen brennen. Das schmale, bleiche, hell gerahmte Antlitz der Sterbenden ist auf ein schwarzpurpurnes Kissen gebettet, während das tiefe Moosgrün der Bettdecke ihren Körper umhüllt. Das Holzwerk leuchtet in warmem, hellem rötlichen Gelb. Johannes sucht Maria in die erschlaffenden Finger die Sterbekerze zu fügen; die Purpurscharlachglut seines Mantels gibt mit dem Goldblond seiner Locken einen intensiven Zweiklang. Petrus gibt der Sterbenden den Weihbrunn; das Blutpurpurband der Stola liegt auf seinem hellen Chorrock. Auf der andern Seite wird das intensive Rot Johannis von dem weissen Mantel gefasst, mit dem sich ein schwarzhaariger Apostel die Tränen trocknet. Zu Füssen der Bettstatt bläst einer das Weihrauchfass an, der aus Äthiopien gekommen sein muss — so sieht er aus, so ist er gewandet: sein Rock ist schwarzgrün, ein gelbroter Burnus fliesst vom Haupt auf die Schultern herab, purpurnen Umschlag zeigend. Der Apostel beim Bettpfosten trägt etwas helleres Moosgrün; der mit dem Kreuz hinter ihm tiefen Ocker mit lackroter Kapuze; ein seltsames bärtiges Schmerzensmannantlitz taucht über ihm im Halbdunkel auf. Vielleicht die eigenartigste Gestalt des Bildes ist der junge, bartlose Apostel, der, zeitgenössisch gekleidet — moosgrünes Gewand und rotes Barett —, barfuss und händeringend links in der Tiefe des düster graubraunen Gewölbes steht: sichtlich ein Selbstbildnis des Malers.

Durch beider Bildchen Räume geht ein dicker horizontaler Querbalken. Das Lastende, Niedrige, Gedrückte wird dadurch betont, zugleich ein gewisses symmetrisches Auswiegen. Ich halte es für möglich, dass die Täfelchen als Flügel eines Reisealtärchens einmal einander gegenüberstanden.

Klingt in der Gruppe der *Verkündigung* eine durch unbestimmbar viele Umwandlungen — der entsprechende Flügel des Sterzinger Altars dürfte in ihrer Kette stehen — gegangene Erinnerung an die Niederlande nach, so ist die Figurenstaffelung des *Marientodes* völlig alpenländisch. Das wird besonders deutlich, wenn wir diesen mit zwei älteren Darstellungen des gleichen Gegenstands aus der Pacher-Schule vergleichen.

Der *Marientod* der Münchener Pinakothek (Katalog 5303) ist von dem des Sterzinger Altars[47] noch am stärksten abhängig. Wie auf diesem reiht sich über der langhingestreckten Horizontale der Sterbenden der Fries der Apostel, wo jeder Einzelne in der gleichen Funktion der Totenzeremonie wiederkehrt. Christus, der

die Seele holt, ist als Wesen aus dem Jenseits über die Schar der Sterblichen hinaus-
gehoben. Von den Aposteln, die auf und an der Fussbank kauern, ist die prachtvolle
Rückenfigur des Rechten offenkundig durch die gleiche Gestalt am Sterzinger Altar
bestimmt; dort betet er, hier weint er in sich hinein.

Der *Marientod* des 1491 geweihten Brixener Laurentius-Altars (gleichfalls in
München [Pinakothek, Kat. 1963, pp. 161ff.]) zeigt, wahrscheinlich in Abhängigkeit
von der eben besprochenen Tafel, im grossen und ganzen dieselbe Anordnung nur
im Gegensinn (fig. 31). Doch inhaltlich beobachten wir etwas Neues: Christus ist
keine übernatürliche Erscheinung mehr, sondern, mit dem Seelenkind am Arm, als
Mensch unter die Menschen getreten, die ihm Platz machen, über die Schulter
schauen. Hielte er nicht die kleine Maria, erkännte man nicht seine Züge, er würde
kaum als Heiland aus den Aposteln herausfallen. Neu und grossartig in der Erfindung
ist der kniende Apostel, der sich zum Buch des Lesenden hinüberbeugt; er wurde
wenig später das Vorbild für Marx Reichlichs *heiligen Jakobus* [Pinakothek, Kat. 1963,
p. 174], in dem die spätmittelalterliche Monumentalität eines Gethsemaneheilands
von 1400 zum Anbeginn der neuen Zeit mit machtvollem Klang wiederkehrt.

Der St. Florianer *Marientod* schliesst an den Brixener an. Damit sei nicht gesagt,
dass sein Schöpfer die Brixener Tafel selbst vor Augen gehabt habe, doch liegt
hier offenkundig die Wurzel des kompositionellen Typus. Die Sterbende sinkt in
gleicher Haltung und Kopfstellung auf das Kissen zurück, rechts von ihr tauchen
das bärtige Apostelantlitz und die leise am Bettpfosten tastende Hand hervor. Hier
findet das in den Zügen schmal und scharf werdende Antlitz der Gottesmutter
seinesgleichen. Auch in einem Moment der Raumanordnung berühren sich Brixener
und St. Florianer *Marientod* stärker. Während auf der früheren Tafel das Ganze
weiter zurückgeschoben ist, so dass ein gut Stück Pavimentfläche als Proszenium
frei wird, beginnt auf dem Brixener Bild schroff wie eine Bergwand knapp über dem
Bildrand die figurale Komposition; der ganze Raum soll vollgedrängt und gefüllt
werden. Ähnlich lässt der Maler des St. Florianer Täfelchens gleich überm Bildrand
die Gestaltung anheben. Der mittlere der vorderen Apostel macht in seiner Schulter-
und Mantelkurve noch an den Brixener denken, dann aber baut der Maler sein
Gebilde ganz anders. Alles friesartige Reihen in der Fläche hört auf. An Stelle
eines abschüssigen Gewändes erscheint ein ganzes Massiv mit Vorbergen und Haupt-
gipfeln, dicht gedrängt und geballt zu einem homogenen Block, der doch vom
reichsten Leben, vom Auf- und Nieder-, An- und Abklingen, von der wogenden
Rhythmik frei erfindenden Gestaltens erfüllt ist. Bei aller Raumenge lebt der
Geist einer neuen Freiheit in dem Bildchen. Darin ist es nur mit Kompositionen
Michael Pachers vom *St. Wolfganger Altar* vergleichbar, wenn man davon absieht,
dass der Meister über eine räumliche Freiheit gebietet, die dem Maler der St. Florianer
Tafeln unzugänglich war. Nur der St. Wolfganger *Marientod* hat eine ähnlich
von aller Tradition befreite Rhythmik des Auf und Ab, des Hin und Wider in

Gestalten, Bewegungen und Beziehungen. Christus in seiner Engelmandorla duckt sich unter den Portalbogen, wird zum Gewändeschmuck — die trotz Sterben so unerhört machtvolle Szene des Lebens führt allein das Wort. St. Wolfgang predigt von hoher Kanzel herab; aus einem Schlupfwinkel zwischen den Gewölberippen pustet ihm der Teufel in die sorglich gefügte Rede hinein. Die Unruhe, die sich der Gemeinde ob solch höllischem Spuk bemächtigt, ihre zwischen Predigt und Ruhestörer geteilte Aufmerksamkeit bringt ein ähnliches Insichwogen und -rühren eines dichtgedrängten Menschenkomplexes hervor, wie auf dem St. Florianer Bildchen die Nachricht vom beginnenden Sterben. Der Gast aus dem Jenseits, der Heiland, ist in St. Florian ganz ausgeblieben.

Was die Täfelchen mit dem Pacherkreis verbindet, dürfte damit einigermassen dargelegt sein. Es ist nun die Aufgabe, zu untersuchen, wo sich den Typen und der malerischen Struktur der Figuren nächst Verwandtes findet. Dies bietet sich in den Frühwerken Lucas Cranachs. Vor allem der *Marientod* ist es, bei dem die Handschrift des jungen Cranach deutlich ins Auge tritt. Alles ist noch gotisch spröde, gratig und kantig, hat nicht das Geflammte, Fliessende, Rollende der um und nach 1500 entstandenen Werke, die die Zeugen einer neuen Zeit sind; aber im Keim sind schon alle ihre Eigentümlichkeiten vorhanden. Die *Kreuzigung* des Schottenklosters [Kunsthistorisches Museum, Kat. II, 1963, 103; (fig. 40)], deren Entdeckung die Wissenschaft Dörnhöffer verdankt, sei zuerst zum Vergleich herangezogen. Wir sehen in ihr das gleiche luftlose In- und Übereinanderstaffeln der Figuren, das Ungeschick im räumlichen Komponieren wie im Marientod. Die Menschen könnten, so klein sie auch sind, bei dieser Gedrängtheit keine wirklichen Körper haben. Man betrachte die Reitergruppe; dort schaut rückwärts einer zum Kreuz empor, dessen Körper man sich ebensowenig vorstellen kann wie den des aufwärtsblickenden Apostels, der die Gruppe des Marientodes krönt. Die Flechtenbärte und rinnenden Haarsträhne der Reiter finden wir schon bei einigen der trauernden Apostel. Das charakteristische Signum Cranachs sind vor allem Hände und Füsse. So gotisch gratig auch der stilistische Habitus der St. Florianer Bilder im Ganzen sein mag, die Einzelheiten, die köstlich mit dem Pinsel gezeichnet sind, vibrieren, runden sich schon in völlig Cranachscher Weise. Da sind vor allem die kleinen, kindlich kurzfingrigen Hände, die wie Bären- oder Molchstätzchen sich klammern, krümmen, ballen. Einige Vergleiche nach Morellischer Methode seien an dieser Stelle erlaubt. (Zugleich verweise ich bei diesen Detailvergleichen auf die übrigen bekannten Frühwerke Cranachs.) Linke Hand des Apostels am Bettpfosten mit dem weggespreizten Daumen — linke Hand des Mannes mit der Ysopstange. Linke des Apostels mit dem Kreuz — Linke des Turbanreiters. Linke des Apostels mit dem Buch, Rechte des Weihrauchanbläsers — Rechte Josephs in der Ruhe auf der Flucht. Die gefalteten Hände des Knienden links — die Hände des Rektors Reuss — die Hände des betenden Stifters im heiligen Valentin. Die Hände Mariae der Verkündigung — die

Hände Mariae in der Schotten-Kreuzigung und dem wohl gleichzeitigen *Kanonblatt* des Dresdener Kupferstichkabinetts und der Albertina[48] — die Hände Mariae in dem älteren Kreuzigungsholzschnitt in Berlin. Die beschwörend gehobenen Hände des jungen Apostels in der Tiefe — die gleichen Gesten der Maria Salome und des frommen Hauptmannes in der Schotten-Kreuzigung. Der rechte Fuss des bekümmerten Apostels vorne in der Mitte — der rechte Fuss Johannis in der Schotten-Kreuzigung. Der Fuss des lesenden Apostels — die Füsse Christi und der Schächer. Nun die Gewänder. Wie sich die Falten an den Ärmeln des Verkündigungsengels und Johannis stauen und schichten, darin liegt dasselbe Gefühl wie in den Ärmeln des Johannes der Kreuzigung von 1503. Völlig Cranach ist vor allem der weisse Mantel des bekümmerten Apostels. Das ist das gleiche grauschattige Weiss, das wir aus dem *büssenden Hieronymus* von 1502 [Kunsthistorisches Museum, Kat. II, 1963, 104; (fig. 39)] kennen, das gleiche in den Brüchen und Knittern wellende Rauschen des Faltenfalls. Die Madonna mit ihren rieselnden Blondflechten ist die ältere Schwester der hochstirnigen Maria der Berliner Ruhe auf der Flucht. Am auffälligsten ist wohl die Verwandtschaft des Johannes mit dem der Münchener Kreuzigung.

Mit Morellischen Kriterien allein findet man bei altdeutschen Tafelbildern kein Auslangen. Allzu leicht neigt man sonst dazu, Kriterien engerer Schulkreise als Kennzeichen einer Hand anzusprechen. Wir müssen uns um weitere Vergleichs- momente bemühen, die künstlerisch höhere Relevanz besitzen. So seien im Folgenden malerische Technik und Kolorismus betrachtet. Von der graublauen Unterzeichnung der Köpfe, die für den frühen Cranach und seine donauländische Gefolgschaft charakteristisch ist, war schon die Rede (man vergleiche den heiligen *Franziskus* der Akademiegalerie). Die Miniaturköpfchen des *Marientodes* haben ein eigenartig angelegtes Karnat. Tiefer Ocker, Rot, Bläulich (der Untermalung), Gelb, Bräunlich bringen lebensvollen Schimmer hervor. Es ist das gleiche Vibrieren von Rötlich, Bläulich, Bräunlich, Grünlich, das wir aus der Karnation der Schotten-Kreuzigung (da sorgsam verschmolzen und vertrieben) und der Flügel der Akademie (offen und breit zu Tage liegend) kennen, nur undisziplinierter, empirischer, dilettantischer, noch nicht der monumental wellenden Form dienstbar gemacht. Auf Schritt und Tritt können wir in den Farbenzwei- und -mehrklängen die Analogien zu Cranachs Werken nachweisen. Das leuchtende Rot und Goldblond des Haares stehen im Johannes des Marientodes ebenso nebeneinander wie in dem Winterthurer Bildnis Cuspinians, dessen Barett nur noch mehr ins Weinrot hinübergeht. Das tiefe Blau mit der Nachbarschaft von Zinnober (Verkündigung) haben wir in der Schotten- Kreuzigung: Maria in Tiefblau mit Purpurärmeln, von Magdalena und Johannes in Zinnober gestützt. Das tiefe Moosgrün des Marientodes (mit Rot in dem Jugend- lichen des Hintergrundes) steht in Johannes neben dem Zinnober des Mantels. Das schwärzliche Moosgrün des „Äthiopiers" kommt im frommen Hauptmann wieder; und seinen lachsrötlichgelben Schleier tragen auch Magdalena und Salome.

Gelb, Zinnober, Krapplack stehen in der buntscheckigen Reitergruppe, ein eisengrauer Ritter, mit den schwarzgrünen Bäumen dahinter verwachsend, hält auf eisengrauem Pferde. So stossen Ocker, Lackrot und dämmergraues Mauerwerk in dem schmalen Türdurchblick auf dem Marientod rechts aneinander. Gegen das bläulichgrau schattende Linnen des Linzer *Hieronymus* steht ein tiefroter Mantel. Ähnlich dunkelt in dem bekümmerten Apostel tiefer Zinnober neben dem Weiss des Mantels. Das Violettweinrot des Engels Gabriel ist dasselbe wie im spiegelnden Samtmantel des heiligen Valentin; und das dunkle Oliv und Rosa seines Gefieders ist dasselbe wie das des geflügelten Cruzifixus, der sich auf den heiligen Franziskus herabsenkt.

So viele Cranachsche Züge sind nur möglich, wenn er selbst oder ein Schüler seiner jungen Jahre die Bildchen gemalt hat. Letzterer Fall schliesst sich von selbst aus: ein Schüler würde auch das Spezifische des voll entwickelten Stils des jungen Meisters nachahmen, so wie wir es weiter unten an einer Reihe von Fällen betrachten werden, aber nicht ausschliesslich auf das 15. Jahrhundert zurückgreifen und Cranachsche Formen mit Pacherschen verknüpfen. Weiters sind die Cranachschen Formen im Keim vorhanden, erst werdend, nicht so offen zu Tage liegend, wie es bei einem Schüler sein müsste. Es sind die Möglichkeiten der Cranachschen Formenwelt, noch beschlossen in der des 15. Jahrhunderts. Schliesslich der Charakter der Bilder selbst, unabhängig von aller stilgeschichtlichen Überlegung: kindlich, naiv, jugendlich tastend, dabei von einer drängenden Grossartigkeit bei aller miniaturhaften Feinheit. Das Antlitz dieser Kunst ist so wie das des seltsamen jungen Apostels im Hintergrunde des *Marientodes*. All dies spricht dafür, dass Cranach selbst, der bisher so „dunkle" junge Cranach diese Bilder gemalt hat, deren Entstehung nach 1500 auch aus maltechnischen Gründen wenig wahrscheinlich ist.

Über Cranachs Tätigkeit und Stilentwicklung in den Neunzigerjahren hegte man mancherlei Vermutungen — als überzeugendste ein Hervorwachsen aus der fränkischen Malerei, Schulung durch die Bayern[49]. Dass er nach 1500 in Österreich lebte, ist seit langem erwiesen; wann er den Weg die Donau herabgekommen ist, wo er sich in den Neunzigerjahren aufhielt — offene Fragen. Dass Cranach viel stärker, als bisher im allgemeinen angenommen wurde, in der österreichischen Kunst verwurzelt ist, habe ich an anderer Stelle zu zeigen versucht[50]. Da die *Schotten-Kreuzigung*, wie Dörnhöffer mit Recht annahm, schon um 1500 entstanden ist und die reife Schöpfung eines fast Dreissigjährigen aus Dürer und der altösterreichischen Malerei heraus darstellt, muss schon ein längerer Bildungsprozess in dieser Umgebung vorhergegangen sein. Der Stil des frühen Dürer konnte Cranach durch die Graphik vermittelt werden (die frühen Holzschnitte, Stiche und Zeichnungen sind das Ausschlaggebende gewesen, nicht die Tafelbilder). Die Errungenschaften der österreichischen Malerei, die farbige Glut des Pacherkreises, das Licht, die Atmosphäre, die Landschaft — das konnte er nur im Lande bekommen.

Soll die Zuweisung der St. Florianer Täfelchen an Cranach Halt gewinnen, so taucht als nächstes Problem, dessen Lösung erst die Einordnung in ein überzeugendes Entwicklungsbild ermöglicht, die Datierung auf. Der Feueratem der Kunst des jungen Dürer erfüllt die Angehörigen seiner Generation und sein Werk kann als Zeitmesser dessen, was um die Jahrhundertwende entsteht, gelten. Wie weit ein Bild der letzten Jahre des alten Jahrhunderts unterm Eindruck von Dürers Schöpfungen steht, welche von diesen in ihm Spuren hinterlassen haben, das muss einen sicheren Anhaltspunkt für die Datierung der Arbeiten eines fränkischen Generationsgenossen des Meisters abgeben. Die Untersuchung muss sich auf das Verhältnis zu Dürers Graphik beschränken, obwohl bei einem Maler aus Kronach, der erwiesenermassen in der Jugend viel gewandert ist, eine nähere Berührung mit Dürers Schaffenskreis nicht nur im Bereich des Möglichen, sondern auch des Wahrscheinlichen liegt.

Zeigen die St. Florianer Bilder Dürers Einfluss? — Aus der *Verkündigung* kann man ihn, trotz des jünglinghaften Engels mit wehendem Haar, schwer herauslesen. Im *Marientod* aber ist er unverkennbar. Der Kopf des Johannes mit den lang herabfallenden Locken weist auf den Engel mit dem Schlüssel zum Abgrund hin, auf den Evangelisten, der die sieben Leuchter erblickt. Und den Alten am Bettpfosten mit den fliessenden Bartsträhnen kennen wir aus der Marter des Evangelisten, aus der *Marter der Zehntausend*, Kunsthistorisches Museum, aus dem Kupferstich des *heiligen Chrysostomus* (Meder 54). Dürerisch fränkisch und nicht alpenländisch sind die markigen, klammergriffigen kleinen Hände, die wurzelhaften Füsse. Das krümmt und spannt sich, wo die österreichischen Maler steife Klötze oder spätgotische Schnörkel zeigen. Darin pulst ein ganz anderes Lebensgefühl, ein Lebensgefühl, wie wir es aus der organischen Körperwelt des jungen Dürer kennen.

Auffällig ist aber, dass der Eindruck der Dürerschen Kunst noch nicht die Revolutionierung der ganzen Bildvorstellung vollzogen hat, die wir in der Schotten-Kreuzigung sehen. Nur in Details macht er sich geltend, ja in so kleinen, wie sie der „Handgewohnheit" der Werkstattübung entsprechen. Die Dominante der künstlerischen Gesamterscheinung ist eine ganz andere — welche, werden wir sofort sehen. Es macht den Eindruck, als ob der Maler dieser Bilder bereits irgendwie in Berührung mit der Dürerschen Werkstattpraxis gekommen wäre und mancherlei Formgut aus ihr mitbekommen hätte, das er dann anwandte, als er Werke schuf, deren künstlerische Erfindung aus einer ganz anderen Erlebniswelt heraus geboren ist. Das jüngste Werk Dürers, an das wir Anklänge finden, ist die *Apokalypse* (1498). „Die Arbeit an dieser Schöpfung mag 1497 fallen" (Friedländer). Um das gleiche Jahr möchte man die St. Florianer Bildchen ansetzen. Wie dies mit der Entwicklungsmöglichkeit und den Lebensdaten Cranachs vereinbar ist, wird zu untersuchen sein.

Oben wurden die Bilder mit Arbeiten des Pacherkreises im allgemeinen in Beziehung gebracht. Doch auch da bedarf es näherer Determinierung. Marx Reichlich ist der

Künstler, dem sie in ihrem ganzen Charakter, ihrer ganzen Erscheinung am nächsten stehen. An den *Jakobus- und Stephanus-Altar* in Neustift (Brixen) und München, Pinakothek, gemahnt die beängstigende Raumenge, die tiefe Farbenglut des Marientodes. Reichlich war der grösste Kolorist und Lichtmaler in Österreich um 1500. Seine Bedeutung als solcher für die allgemeine Entwicklung ist viel zu wenig erkannt. Darin geht er weit über Pacher hinaus, das ist seine eigentliche Domäne. Er ist der erste, der warme Abendluft mit tief einfallendem Sonnenlicht und langen Schatten auf dunkelgrünen Matten malt (die kleinen Tafeln in Stift Wilten)[51], der das Kosen und Spielen der Atmosphäre um die in ihrer Stofflichkeit restlos erfassten Dinge auszudrücken weiss, wo bei Pacher alles noch quattrocentistisch scharf und klar ist. So ist es auch nicht Pacher selbst gewesen, der auf die Maler, die im 16. Jahrhundert Meisterwerke des Lichts und der Farbe in Österreich schufen, unmittelbar einwirkte, sondern sein grosser Schüler Reichlich. Von Reichlich kommen die grandiosen Raum- und Farbenvisionen des St. Florianer Altdorfer-Altars (Benesch, Altdorfer, pp. 40 ff.); (figs. 340–342, 375).

Ausgesprochene Wohnraumbilder von Reichlich, wie die des Altars von 1502, sind uns aus den Neunzigerjahren nicht erhalten. Doch hat er sie gewiss auch geschaffen und man braucht nur von der Münchener *Mariengeburt* rückzuschliessen, so hat man die Vorstellungswelt, aus der der St. Florianer *Marientod* erwachsen sein dürfte. Doch nicht nur Farbe und Raum deuten auf Reichlich, sondern auch die ganze Art zu komponieren, sowohl in der Gesamtheit wie im Einzelnen, ja selbst manche Typen und Charaktere. Aus dem heute bekannten Werk Reichlichs möchte ich das *Letzte Abendmahl* in [ehem.] Schleissheim (fig. 32) [Bayerische Staatsgemälde-sammlungen, München, Alte Pinakothek, Depot] als das herausgreifen, was zum Vergleich mit dem Marientod am besten sich eignen dürfte. Das Bild gehört der zweiten Hälfte der Neunzigerjahre an (der Katalog der Pinakothek spricht die Ver-mutung aus, dass es vielleicht zum Jakobus-Stephanus-Altare gehört habe). Reichlich lässt die Apostel mit dem Herrn um das Raumzentrum des Tisches sich scharen. Das hindert ihn aber ebensowenig wie den St. Florianer Maler die Bettstatt Mariae, die Gruppe zu einem monumentalen Block zusammenzufassen. Er verdichtet sie zu einem Urgebirgsstock mit einem Kranz von Gipfeln. Einer wächst an den andern, sie drängen sich, sitzen schwer und mit bekümmerten oder glühenden Augen da, viel Platz zum Sichrühren haben sie nicht. Auch da scheinen die rückwärtigen über die vorderen herüberzuwachsen. Der Tisch wächst mit hinein in den Block, jede Schüssel, jedes Brot „verwächst“. Man betrachte die riesige glänzende Zinnkanne, den Brotkorb rechts: stumm und eigenwillig runden sie sich, wachsen in sich hinein, tun dasselbe im Kleinen, was die Tischgesellschaft im Grossen. Und so geht es durch das ganze Bild. Keines nimmt Rücksicht auf das andere in Relationen und Proportionen, so dass am Ende diese ganze Welt wirklich etwas gnomenhaft „Verwachsenes“ bekommt. Wie gewaltig steigert sich damit ihre Monumentalität!

Das innere Leben schwillt mit unvergleichlicher Macht und strömt von Mensch zu Mensch, von Ding zu Ding, so dass trotz aller Insichgeschlossenheit die wunderbarste Fülle von Wechselbeziehungen entsteht. Ebenso werden die geballten Blöcke bei aller Verdichtung, bei aller scheinbaren Raumverengung und -verdrängung von reichstem räumlichen Leben durchflutet und in Schwebe gehalten: dank der tiefen warmen Leuchtkraft der Farbe.

Wie viel von der Gesinnung dieser Malerei im St. Florianer *Marientod* liegt, braucht nun wohl nicht neuerlich erörtert zu werden. Nur einige Detailvergleiche seien noch angeschlossen. Man halte den linken Beter vom Marientod neben den vom Rücken Gesehenen der Reichlich-Tafel, der sich zu seinem linken Nachbarn wendet. Judas — er taucht das Brot gleichzeitig mit dem Herrn in die Schüssel — scheint geradezu das Modell für den stehenden Gebetleser des Marientodes abgegeben zu haben.

Manche Hände, auf den St. Florianer Bildern, die weder Dürerisch noch sonstwie fränkisch sind, wie die Rechte des bekümmert Schlummernden, die Linke Mariae, finden wir in der Linken von Reichlichs Johannes wörtlich vorgebildet. Das Stillebenhafte des Beiwerks, wie Holz, Majolikatopf, Messingleuchter, Rauchfass bei Cranach gemalt sind, kommt von Reichlichs wunderbarer Stoffmeisterung, die sich an Zinnkannen und -tellern ebenso bewährt wie an Truhen und spiegelndem Getäfel.

Die Dornenkrönung des Neuklosters

Das Neukloster in Wiener Neustadt besitzt eine *Dornenkrönung Christi*, die einmal einem Altar angehört haben dürfte (fig. 33) [heute Heiligenkreuz, Stiftsmuseum]. Sie ist 78×45 cm gross. Die Rückseite zeigt das alte Brett ohne Spuren von Malerei. Die Farbschichte setzt sich an den ausgebröckelten Rändern in kräftigem Relief gegen den Holzgrund ab, ein Resultat wohl eher des ziemlich hohen Kreidegrundes als starken Auftrags farbiger Materie. Die Bildfläche zeigt im übrigen das glatte Email der Tafeln des 15., nichts von den dickflüssig übereinanderstehenden Schichten des beginnenden 16. Jahrhunderts. Trotzdem ist die Pinselführung im Detail eine überraschend freie: ein Rollen und Modellieren in kräftigen Rundzügen. Ein Sprung trennt die Tafel in der Mitte, ohne dass die geringen Kittungsversuche die angrenzende Farbfläche geschädigt oder beeinträchtigt hätten. Die Gesichter des Mannes mit dem Federhut, des Pilatus und des Büttels unter ihm sind nicht intakt. Die beiden letzteren wie die Hände des Büttels sind braun überkrustet — es macht den Eindruck von schlecht verkleideten Astlöchern. Das Relief der alten Farbfläche schliesst oben in einem spitzen Bogen. Die im Niveau tiefer liegenden Ecken zeigen die Gewölbearchitektur bis an den Bildrand fortgesetzt, offensichtlich eine wenig verständnisvolle spätere Ergänzung; sie scheinen ursprünglich (ähnlich wie beim Blaubeurener Altar) mit Masswerk gedeckt gewesen zu sein. Im übrigen ist das Bild tadellos erhalten, frei von Übermalungen, vor allem der

künstlerische Mittelpunkt, das Antlitz Christi, von seltener Frische und Ursprünglichkeit. Am Thron Christi sitzt in schwarzer Farbe plump später aufgemalt ein Dürer-Monogramm mit der Jahreszahl 1510.

Die Passionsszene spielt sich in einem gotischen Gewölbe ab, dessen rippenlose Grate durch die Schärfe ihres Schnitts die kubische Schwere des dicken Mauerwerks zur Geltung bringen. Der Pflasterboden schiesst wie eine Wand hoch, die Seitenmauern stossen in jähem Knick von der schmalen Rückwand nach vorne, engen das ohnehin schon enge Raumbild noch stärker ein, dass es das Ansehen eines Schachtes gewinnt. Und in diesem Raumschacht tobt die Leidenshistorie. Christus sitzt auf einem schwer und reich gekehlten gotischen Thronstuhl, in willenloser Haltung, das Antlitz von heroischer Ruhe erfüllt und doch nicht göttlich unbekümmert, sondern wortlos leidend, jene Überlast des Schmerzes tragend, die keine Reaktion mehr hervorruft, sondern den Dulder dumpf und ergeben vor sich hinbrüten lässt — „als wie ein Lamm". Unglaublich gross und gewaltig wirkt dieser Kopf in seinem stumm verschlossenen, tief menschlichen Leid. Von ihm geht die geistige Kraft aus, die das Bild trägt. Seine Monumentalität siegt über die Büttel, die trotz gewaltsamer Anstrengungen über die groteske Wirkung von Konsolenteufeln und Wasserspeiern nicht hinauskommen. Höhnisch bleckend überreicht der eine kniend dem Heiland sein Rohrszepter. Zwei weitere haben einen Baumast über das dornengekrönte Haupt gelegt: der Linke reitet auf dem einen Ende, der Rechte hängt sich wippend mit seiner ganzen Körperlast ans andere — sie schaukeln auf Jesu Haupt wie zwei Buben auf einem gefällten Waldriesen. Nirgends wird die Quälerei durch die höllischen Geister der Gemeinheit in der Passion so furchtbar verdeutlicht wie hier. Und doch knickt überall anderwärts das Haupt Christi schmerzverzogen ein oder sinkt in verbissener Qual herab. Hier trägt es das Groteskenspiel mit unerschütterlicher Ruhe. Ein Vierter, der die steile Gruppe krönt, haut zum Überfluss noch mit dem Stecken hernieder. Ein feister Alter in patrizischer Kleidung öffnet seitlich eine Tür und schaut herein, duckt sich aber in den Hintergrund mit einer Gebärde pharisäischen Bedauerns. Trotz des Hohenpriestertypus dürfte Pilatus gemeint sein, der den Herrn den Peinigern überantwortet. Nun öffnet er sachte das Pförtchen des engen Gelasses, wagt sich aber nicht weiter in die tobende Lärmhölle, wo der Klang hart und grell an den Verlieswänden zerschellt, wo der Tanz der Quälgeister um den machtvollen Dulder, wie der von Fledermäusen ums Licht kreist.

Der Gesamteindruck der Tafel ist der des 15. Jahrhunderts, doch rüttelt an den altertümlichen Formen gewaltige Leidenschaft, die die neue Zeit ankündigt. Ihre kunstgeschichtliche Stellung wird durch die St. Florianer Bilder bestimmt. Sowohl formal wie farbig verrät sich in jedem Zug die Hand des gleichen Meisters. Die Situation ist aber eine andere.

Mögen wir mit dem malerischen Detail beginnen. Die Modellierung der Gesichter, Hände und Füsse, die in den Täfelchen am weitesten voraus ist, kehrt hier wieder.

Es ist die gleiche markante, mit dem Pinsel in scharfen Linien und Konturen zeichnende Deutlichkeit. Im Haar liest man die Strähne einzeln ab, Brauen, Lider, Lippen, Nasenkonturen, Ohrmuscheln, alles ist deutlich und fest durchgezeichnet. Der Verlauf dieser Formen im einzelnen schliesst sich so enge an die St. Florianer Bilder an, dass ein ausführlicher Vergleich, wie er oben mit späteren Bildern Cranachs durchgeführt wurde, sich erübrigt. Dasselbe gilt von Händen und Füssen, wobei das grosse Format (im Gegensatz zu der früheren „Miniaturmalerei") eine stärkere Streckung und markige Wellung gegen das frühere Ballen mitbedingt. Denn was an neuer Formanschauung in der Tafel lebt, ist keineswegs allein auf Rechnung des grossen Formats zu setzen. Das wird in der Sprache der Gewänder am deutlichsten. Durch Christi Mantel geht ein Rollen und Wogen der Faltenkämme, ein Sichkräuseln und -schlingen, das unmittelbar zum Vergleich mit der Maria der Schotten-Kreuzigung, mit der Kutte des Franziskus und dem Talar von Valentins Schutzbefohlenem herausfordert. Das Hemd des Büttels, der sich an den Ast hängt, hat den gleichen steilknittrigen Faltenfall wie der Mantel des Schlummernden auf dem Marientod. Aber wie die Faltenkämme von dem aufgekrempten Ärmel herabsausen, damit ist nur das Lendentuch des Linzer *Hieronymus* (fig. 39)[52] vergleichbar. Was auf den St. Florianer Bildchen noch gratig, kantig, knittrig und scharf gebrochen war im Sinne des Quattrocento, das rauscht und schäumt hier, wohl noch in engem Bett, aber in jugendfrischer Kraft, dahin wie ein Wildbach, der sich eben Bahn bricht. Jene neue Art des Formerlebens, deren erste grossartige Denkmäler Dürers frühe Holzschnitte sind, ist hier voll und stark zum Durchbruch gekommen.

Und dieses neue Erleben der Form geht durch alles, spannt und dehnt die altertümliche Komposition. Raumlos drängen sich die Körper — die Büttel fast wie Schemen — um den vollrunden Christus. Die gleiche Enge, Packung und Pferchung herrscht wie im *Marientod*, ja noch stärker vielleicht infolge des bewusst — wir werden gleich sehen, wieso — verengten Raumes. Aber gerade im Widerstreit mit der steil gestaffelten, eingesargten Komposition entwickelt sich die Kraft der neuen Stilsprache so intensiv. Das bohrt sich hinein und wächst heraus, verwurzelt und verschlingt sich, wölbt sich treibend und verkriecht sich. Befangen, ja ungeschickt vielleicht sind die Umrisse, innerhalb derer sich diese unerhört lebendige Pinselsprache entfaltet.

Das Bild ist das Zwischenglied, das nötig ist, um die entwicklungsgeschichtliche Verbindung der St. Florianer Tafeln mit der Schotten-Kreuzigung und den Flügeln der Akademiegalerie herzustellen. Dass der Sprung von den oberösterreichischen zu den Wiener Bildern nicht möglich ist, wird dem Betrachter ohneweiters klar. Da haben sich Dinge dazwischen ereignet, deren sichtbarer Niederschlag die Tafel des Neuklosters ist. Eine Katastrophe bedeutet sie gegen die St. Florianer Bilder. Es wäre nicht die einzige in Cranachs Werdegang. Nötiger als die Erörterung der Verbindung nach rückwärts ist aber jedenfalls die der Verbindung nach vorwärts,

und wir müssen trachten, den Anschluss der bekannten Tafeln des frühen Cranach in überzeugender Weise darzustellen.

Vielleicht noch augenfälliger als die Verbindung mit der *Schotten-Kreuzigung* ist die mit den Flügeln der Akademie (*St. Valentin, St. Franziskus*), an deren Dimensionen (91 × 49,5, 86,5 × 48 cm) die Neukloster-Tafel nahe herankommt. Nächst der neuen Pinselführung und malerischen Artikulation, nächst der Verwandtschaft im Fall weiter Mäntel, möchte ich vor allem auf das Antlitz Christi hinweisen, das in der dumpfen Schwere des Ausdruckes dem Johannes oder dem ungarischen Reiter so nahekommt. Auch einem gleichartigen Schnitt des Mundes begegnen wir da und dort. Nun ist die *Dornenkrönung* aber keine Kleinmalerei wie die St. Florianer Bilder und die Schotten-Kreuzigung, sondern ein kühner Wurf des in grösseren Dimensionen, deshalb freizügiger arbeitenden Pinsels. So wirkt die Modellierung von Händen und Füssen als auffallender Vorbote der Akademieflügel, wenn sie auch nicht die barocke Schwere und Klumpigkeit dieser erreicht. Es ist das gleiche Formengefühl, nur noch gehemmt durch die Magerkeit, in der die Spätgotik die Körper generell sieht. Der rechte Fuss und die rechte Hand des reitenden Büttels kehren reifer, gedrungener und kraftvoller im Franziskus, der die Stigmata empfängt, wieder. Man halte die geballten Hände Christi neben die Linke St. Valentins, die das Pedum umklammert, die erhobene Linke Pilati neben die der Salome auf der Schotten-Kreuzigung, die Füsse Christi neben die Füsse des rechten Schächers der Münchener Kreuzigung — wie nahe berühren sich die Grundformen ihrer malerischen Darstellung!

Doch auch da dürfen wir uns nicht an Details allein heften — wie sehr sie Schulgut der österreichischen und alpenländischen Malerei waren, wird sich später zeigen. Auch da muss vor allem das Gesamtempfinden der Komposition gewogen werden. Wie der Künstler dort in die steilen schmalen Flügel die Körpermassen der Heiligen und ihrer Begleiter verstaut, gleichsam in den Block schliesst, so zwingt er hier in das enge Hochformat die ganze wildbewegte Passionsszene hinein, so dass alles quillt und sich stösst, im Bilde hoch- und aus dem Bilde herausdrängt. Fast ist es ein bewusstes Kunstmittel, dieses Erregen eines Antagonismus zwischen Bildformat und Bildinhalt; als habe der Künstler absichtlich Fesseln gesucht, um die Formen im Kampfe dagegen umso gewaltiger sich spannen und steigern zu machen.

Die gleiche Leidenschaft und Intensität wie aus der Komposition spricht aus der Farbe. Christi Mantel leuchtet in Scharlachrot, das auf den Schultern im auffallenden Licht zu Himbeerrot wird. Ober der Brust hält ihn eine mächtige Goldschliesse zusammen, in deren leuchtendem Glanz das tiefe Schwarzlot der barocken Innenzeichnung steht; so ist die Ornamentik des Goldschmucks der Frau Reuss gezeichnet. Der Thron steht in tiefem, purpurn geflammtem Moosgrün — so malen Pacher und Reichlich den Stein! — gegen das honiggelbe Pflaster; ein schwarzgraues Schwert mit altsilbernem Knauf, von rotem Bande umwunden, lehnt daran. Christi

Körper ist bräunlichrosig, in den Schatten grau, von Blutstrassen überrieselt wie die Gekreuzigten des Schottenbildes. Eine schwarzgrüne Dornenkrone nistet auf seinem dunkelblonden Haupt, ein Stückchen des bläulichweissen Lendentuchs blitzt hervor. Ein Braunrot, das sich Weinrot nähert, kleidet den knienden Büttel, der Jesu das gelbe Rohrszepter überreicht. Das gleiche Rot kehrt, etwas lichter, in den Streifen und Schnürsenkeln seiner weissen Hose wieder. Man denkt an das fürstliche Weinrot, das Cranach später im heiligen Valentin entfalten sollte. Sonnverbrannt ist das Antlitz des Knienden, struppiges Ockerblondhaar fällt vom runden Schädel herab. Strümpfe in falbem Braun vervollständigen sein Kostüm. Ein tief purpur-rotes Wams trägt der Astreiter; sein tief grünblaues Beinkleid mit leuchtend roten Schnürsenkeln bildet die Ergänzung zum bekannten Pacher-Zweiklang. Der ganze Kerl schaukelt so vor dem stumpfen Holzbraun der Türe. Eine wahre Pracht an Malerei ist Pilati gülden durchwebter Mantel. Sein Knie kommt zwischen dem Büttel und Christus mit einem Leuchten heraus, als wäre wirkliches Gold aufgelegt; Stufungen von Gelb erreichen dies. Ein schwarzblauer Kragen fällt um die Schultern, auf dem runde Goldknöpfe sitzen wie in der Staatstracht des Dr. Stephan Reuss. Ein weinrotes Halstuch fasst das feiste Antlitz unten. Violett, tiefes Moosgrün und Gold stehen in der spitzen Haube. Die weisse Feder des höchsten Büttels weht von einem Barett im selben Braunrot, das der kniende trägt; das Wams hat wieder tiefstes Grünblau. Das weisse Hemd des Hängenden hat jenes seidige Blaugrau in den Schattenfalten, das vor allem im Linzer *Hieronymus* begegnet; auf dem tiefen Moosgrün seiner Hose tanzen wieder rote Schnürsenkel.

Die Karnation der Schergen ist tiefer als die Christi, sonnverbrannt; Hände und Gesichter meist ockerbraun; das dunkle Braun des Pilatus violett durchblutet. Und überall höhen die Modellierung jene rosigen Lichter, die über das volle Antlitz St. Valentins hinspielen.

Durch die Gitterfenster des Verlieses schaut olivgrüne Dämmerung — offenbar dickes, trübes Glas. Die Rahmen sind aus dunkelgrauem Stein. Wundervolle Abstufungen von Weissgrau und Kalkgrau spielen im getünchten Gewände. Eine malerische Unmittelbarkeit des Sehens liegt darin, als habe der Künstler die Maurer-tünche direkt auf die Tafel aufgetragen.

Was in der Neukloster-Tafel vor allem überrascht und auf den ersten Blick mit den St. Florianern in unvereinbarem Widerspruch zu stehen scheint, ist die andere Raumbildung. War dort das Interieur völlig rational mit allen Mitteln der perspektivi-schen Tiefraumdarstellung, die Pacher und seine Schule geschaffen hatten, erfasst, so erscheint hier eine altertümliche Primitivität der Raumbildung, die man demselben Maler kaum zutrauen möchte. Der Thronstuhl ist zwar perspektivisch richtig hingestellt, hinter ihm aber schiesst der Boden hoch mit einem Fluchtpunkt, der zum Beginn des obersten Bilddrittels liegt, so dass die ganze Gruppe in sausendem Sturz herabzugleiten scheint. Nachdem nun Formen und Farben die gleiche Hand

erweisen, ersteht die Frage: Was veranlasste den Maler, die Pachersche Tiefraum-bildung mit niedrigem Fluchtpunkt zu Gunsten der altertümlichen mit hohem Fluchtpunkt aufzugeben?

Wie stets bei Cranachs eindrucksempfänglicher Natur, war es auch hier die gewaltige Wirkung eines anderen Kunstwerks. Die *Dornenkrönung* ist nach einem bestimmten Vorbild entstanden: nach Marx Reichlichs *Dornenkrönung* [Alte Pinakothek, Kat. 1963, p. 176] vom Neustifter *Jakobus-Stephanus-Altar*, München, Alte Pinakothek (fig. 34). Das beweist die ganze Komposition wie die einzelnen Gestalten. Reichlich schon setzt die Marterszene in eine enge, hochstrebende Raum-schlucht, so dass sich die ganze Gruppe steigend türmt. Dort finden wir schon (im Gegensinn) den Büttel, der Christus das Rohrszepter überreicht. Der rechte biegt sein Knie ebenso wie der auf dem Ast wippende, nur dass er bildeinwärts gewendet ist. Und der höchste Büttel schliesslich ist wörtlich (im gleichen Sinn) übernommen. Cranach hat seinen Typus verändert und ihm ein Barett aufgesetzt; die Haltung aber ist die gleiche, die rechte Hand geradezu kopiert. Pilatus, der bei Reichlich auf einer hohen Galerie steht, liess Cranach im gleichen Kostüm in den Raum selbst treten. Ferner weisen Kolorit und kostümliche Details auf Reichlich hin (so z. B. das Ornament der baumelnden Schnürsenkel, das auf Reichlichs *Dornenkrönung* und *Geisselung* ausgiebig angewendet ist).

Von Reichlichs künstlerischem Grundsatz des Verdichtens, Zusammenballens, der auf die rationalen Raumwirkungen der Pacherschule zu Gunsten einer neuen Monumentalität verzichtet, war oben die Rede. Er erscheint auch in diesen Tafeln. Unten komprimiert er die Figurengruppe, oben dehnt er den Raum wie eine Berg-schlucht, in der das Gewände so nahe zusammentritt, dass es keinen Ausweg lässt; Quader sitzt an Quader, Pfeiler an Pfeiler, Rippe an Rippe — vermauert nach allen Richtungen. Selbst der Stadtausblick scheint nur der in einen weiteren Irrgang des Gemäuers zu sein. Reichlich war aber doch zu sehr in Pacherscher Raum-gesinnung aufgewachsen, als dass er sie zu Gunsten einer irrationalen Raumgestaltung über Bord hätte werfen können. Das Pflaster, auf dem sich die Passionsszenen abspielen, lässt er mit Pacherisch tiefem Fluchtpunkt zurückgehen; gleich hinter den Figuren aber führt er das Gewände hoch und den Ausblick in die Ferne gibt er als steilen Draufblick von hohem Söller.

Cranach lässt in der *Dornenkrönung* das Pflaster selbst hochstreben, dem Thron und der Gruppe zum Trotz. Und da macht sich der Einfluss eines anderen Kunst-kreises geltend: des Frueaufschen. Der Meister von Grossgmain ist es, dessen Raum-bildung Cranach hier aufnimmt. Dieser lässt das Paviment wie eine Wand hochstreben und verlegt den Fluchtpunkt in das letzte Bilddrittel. Christus im Tempel lehrend und der Tod Mariae sind die zum Vergleich mit der Dornenkrönung geeignetsten Tafeln. Mit dem Unterschied: während der Grossgmainer seine irrationalen Raum-draufsichten doch zu einem rationalen System ausbaut, in das jede Gestalt und

jeder Gegenstand eingefügt wird, widerstreiten bei Cranach die Dinge selbst in ganz irrationaler Weise. Dadurch entsteht im Gegensatz zur Klarheit und Durchsichtigkeit des Grossgmainers ein Getümmel, wie es nur mit den Bildtafeln Jan Polacks vergleichbar ist. Wenn irgendwo, so hat Dörnhöffers Gedanke eines Einflusses Polacks auf die Stilbildung des frühen Cranach hier seine Berechtigung. Doch sehen wir gleichzeitig ganz Ähnliches bei den Niederösterreichern, z. B. dem Martyrienmeister, so dass es schwer wird, alle Komponenten, die sich in einem solchen Bilde kreuzen, abzuschätzen. Der junge Frueauf, der es fast nie versäumt, ein wallendes Federbarett in seinen kleinen Tafeln anzubringen, hat Cranach sicher den Gedanken zum Kopfschmuck des höchsten Büttels gegeben. Das rippenlose Kreuzgewölbe hinwider ist ganz so farbig gemauert wie der Kreuzgang auf Reichlichs *Abendmahl.*

Die mannigfachen Beziehungen, die das Bild entwicklungsgeschichtlich festlegen, geben auch eine sichere Handhabe, seine absolute zeitliche Stellung zu fixieren. Es wird sich dann darum handeln, zu überprüfen, ob diese zeitliche Stellung mit Cranachs Lebensdaten vereinbar ist.

Reichlich lebte seit 1494 in Salzburg[53]. Seine Übersiedlung dahin hängt jedenfalls mit Pachers letztem grossen Werk, dem Altar für die Stadtpfarrkirche, für den Pacher ab 1495 Zahlungen erhält[54], zusammen. Pacher zog vermutlich den Schüler in weitgehendem Mass bei der Arbeit heran, vielleicht fungierte dieser als sein Stellvertreter am Bestimmungsorte des Altars. Denn Pacher wird die künstlerische Hauptarbeit, wie früher am *St. Wolfganger Altar*, wohl in der Heimat ausgeführt haben. Für den engen Zusammenhang Reichlichs und Pachers gerade in Salzburg gibt es noch einen anderen Beweis. Der *Jakobus-Stephanus-Altar*, ein Werk, das der Jahrhundertwende schon nahe steht, geht in den Passionsszenen auf Meister Michaels grosses Spätwerk zurück. Von diesem haben sich bloss zwei Fragmente erhalten: die *Vermählung Mariae* und die *Geisselung Christi* im Kunsthistorischen Museum [Österr. Galerie, Kat. 57, 58]. Wenn wir Reichlichs *Geisselung* [Pinakothek, Kat. 1963, p. 175f.] (fig. 35) mit der Pachers vergleichen, so sehen wir, woher der Flammenschwung des sich bäumenden und vornüber beugenden Körpers Christi kommt. Der linke Geisselschwinger auf Reichlichs Tafel geht auf das verzerrte Antlitz des Knechtes zurück, der den Pacherschen Heiland fester an die Säule schnürt. Die ganze gewaltig gedrängte Komposition mit den kleinen Gestalten auf hoher Balustrade hat bei den Reichlichschen Bilderfindungen Pate gestanden[55].

Pacher hat bei seinem Tod im Jahre 1498[56] sein Werk unvollendet hinterlassen. Damit haben wir auch einen ungefähren Anhaltspunkt für die Datierung des Reichlich-Altars. Der *Grossgmainer Altar* ist 1499 datiert (fig. 303). Noch im alten Jahrhundert, wahrscheinlich im gleichen Jahr, entstand die Klosterneuburger Johannes- und Passionsfolge des jüngeren Frueauf. Diese Komponenten ergeben als Resultante für die Entstehung der *Dornenkrönung* des Neuklosters die Jahre 1498/99.

Paul Strack hat (Familiengeschichtl. Blätter 1925, Sp. 233 ff.) Material zu einem Prozess veröffentlicht, der sich 1495—1498 in Kronach zwischen dem alten und jungen Maler einer- und Nachbarsleuten anderseits abspielte. Die an den Dienstagen nach Okuli und Jubilate gegen die Maler erhobene Gegenklage soll nach einem Urteilsspruch vom Dienstag nach Trinitatis durch eine eidliche Aussage des Lukas Maler erledigt werden. Am Dienstag nach Jucundidatis 1498 beantragt Hans Maler Vertagung, „weil sein Sohn nicht anheim und er jetzt eines Redners nicht habe". Erst Dienstag nach St. Veit 1498 erfolgte die Eidesleistung. Dass der nichtige Ehrenbeleidigungsprozess so lange verschleppt wurde, worüber auch die Gegenpartei Klage führte, hat seinen Grund in der Abwesenheit des Beklagten. Der Verfasser schliesst daraus mit Recht: „Lukas Cranach scheint also öfters, wahrscheinlich um auswärtige Aufträge auszuführen, längere Zeit abwesend gewesen zu sein." Cranach war vermutlich viel auswärts; kehrte aber fallweise in die Heimat zurück[57]. Die Lokalisierung der für die Bildung seines Frühstils massgebenden Werke weist in das österreichische Alpenland, das Bayern benachbart ist: nach Salzburg. Das ist die Stadt, in der Marx Reichlich lebte, in der er seinen für Neustift bestimmten Altar schuf. Diesen muss der junge Cranach gesehen haben, als er in Arbeit war; durch ihn wurde er zur *Dornenkrönung* angeregt. In der gleichen Umgebung kann man sich auch am besten die St. Florianer Täfelchen entstanden denken. Der weinende Apostel auf dem Marientod ist ein Jüngling in der ersten Hälfte der Zwanzig. Und ist es auch schwer, aus dem bärtigen Kopf eines vollreifen Vierzigers in der heiligen Sippe der Wiener Akademie[58] [Kat. p. 87] auf den eines bartlosen Fünfundzwanzigjährigen Schlüsse zu ziehen, so scheint mir doch der Charakter dieser seltsamen Gestalt nur durch die Annahme Erklärung zu finden, dass in ihr der Maler sich selbst konterfeit hat.

Die Stellung zu Dürer und seinem Kreis

In der Erlangener Sammlung liegt eine Reihe von Federzeichnungen, die in der Literatur schon öfters besprochen wurde[59]. Sie stammen von der Hand eines Cranachschülers und geben Gemälde aus dem Besitz Friedrichs des Weisen wieder, deren Schöpfer Dürer und einige seiner Zeitgenossen sind. E. Bock hat eine weitere Zeichnung im Berliner Kabinett festgestellt (Kat. p. 20, 1282). Ein Blatt zeigt die *Epiphanie* der Uffizien, sechs die *Schmerzen Mariae* in Dresden (die Tempellehre fehlt); die fünf restlichen Blätter wiederholen nach F. Bocks Ansicht Tafeln aus den verschollenen *Freuden Mariae*, die in der Wittenberger Schlosskirche als Gegenstücke der Schmerzen aufgestellt waren[60]. Von Kopien auf die Schöpfer der Urbilder zu schliessen, ist gerade bei diesen Blättern schwer, da sie alles gleichmässig in den Zeichenstil des späteren Cranach übertragen. Sie verändern auch die Bildproportionen, somit den Charakter der Vorlagen. Doch wären die Schmerzen Mariae auch nicht erhalten, so ginge aus den gezeichneten Kopien zumindest die Einheitlichkeit der Erfindung hervor.

Diese Einheitlichkeit fehlt den Zeichnungen nach den „Freuden". Die unbekannten Vorbilder stammten nicht nur von verschiedenen Händen, sondern auch aus verschiedenen Zeiten und Schulen. Die Verkündigung war sicher von der Hand eines Augsburgers aus dem zweiten Jahrzehnt des 16. Jahrhunderts. Man fühlt sich an den Pseudo-Grünewald der St. Jakobskirche in Augsburg, an den Burgkmairschüler der ehemaligen Galerie Weber (Auktionskat. 50) erinnert. Eine rätselhafte Komposition ist die Anbetung der Hirten. Weder in der gleichzeitigen fränkischen noch schwäbischen Malerei findet sich ihresgleichen. In einer offenen Scheune spielt die Szene wie auf dem Sterzinger und St. Wolfganger Altar. Doch ist weder eine nähere Datierung noch Lokalisierung möglich.

Sichtlich frühe Werke sind die *Erscheinung des Auferstandenen vor Maria* (fig. 36) und das *Pfingstfest*. Zieht man auch alle Veränderungen, denen die Kompositionen durch das Kopieren unterlagen, in Betracht, so führt der Charakter in der heroisch drängenden Kraft unstreitig auf die Zeit von 1500[61]. Anklänge an den frühen Dürer vor 1500 sind zahlreich, trotzdem sind weder Kompositionen noch Einzelgestalten Dürerisch.

Der Heiland tritt in einem dumpfen Gemach mit lastender Tonnendecke an seine Mutter heran. Jäh flieht der Raum in die Tiefe, wie ein Tunnel. In mächtig schwingenden Bauschen umwallt der Mantel die Glieder des Auferstandenen, das Lendentuch ist in einem barocken Knoten geschürzt, die Fahne krümmt sich im Flattern nach der Deckenwölbung. Segnend nähert sich Christus Marien in eigentümlich ausgedrehter Schrittstellung. Die Gottesmutter kniet vor dem Chorstuhl, in dem sie sass und betete. Die Vertikalfalten eines Vorhanges rieseln hinter ihr herab, doch damit es auch hier nicht an schwingenden Kurven fehle, schleppt der Pultbehang in weiter Schweifung nach links, wird der Vorhang gespalten und schlägt eine Krabbe auf dem Betstuhl ihren Wellenschnörkel. Eigenartig ist nicht nur die saugende Tiefenwirkung des Raumes, sondern auch seine stillebenhafte Schilderung: Wandbank, Waschschrank, Handtuch. Das sehen wir bei Dürer erst im Marienleben. Diese Erfindung aber ist älter.

Für die Gestalten und ihre Drapierung bieten die bekannten Frühwerke Cranachs die meisten Vergleichspunkte. Der rauschende Mantel Christi hat seine nächsten Parallelen im Gewand der Maria der Schotten-Kreuzigung, im wehenden Mantel Johannis auf dem Dresdener Kanonblatt und dem Kreuzigungsholzschnitt von 1502, in dem sturmgepeitschten Schamtuch Christi der Kreuzigung von 1503. Der barocke Knoten, zu dem sein Lendentuch geschürzt ist, kehrt auf dem Münchener Bilde in fast identischer Schlingung wieder, mag aber auch auf dem Linzer *Hieronymus* (Kh. Museum) festgestellt werden. Mariae Mantel fällt in einem reichmodellierten Zipfel vornüber; ähnliche Formungen zeigt das Gewand des Münchener Johannes.

Die eigenartige Raumbildung hingegen weist auf die oben mit Cranach in Verbindung gebrachten Bilder zurück. Der in die Tiefe weichende Raum ist uns aus den

St. Florianer Tafeln bekannt. Die lastende Tonnendecke erscheint schon im Marientod. Diese Art der Raumformung ist für die österreichische Malerei der letzten Jahre des Quattrocento bezeichnend; wir finden sie zum Beispiel im *Stifterbild des Abtes Benedikt Eck von Mondsee* (fig. 247); [Österr. Galerie, Kat. 75], [ehemals] Linzer Ordinariat. Das stillebenhafte Schildern der Raumausstattung führt auf die St. Florianer Verkündigung: dieselbe Wandbank erstreckt sich dort, das Handtuch mit dem gleichen Rautenmuster hängt säuberlich an der Wand, die Vertikalen des Vorhanges rieseln herab.

Bei der Umbildung, die die Vorbilder durch den Spätstil der Zeichnungen erfahren haben, ist es wohl gewagt, Einzelheiten wie Hände zu vergleichen. Doch möchte ich auf die gefalteten Hände Mariae verweisen, deren grazile Lockerheit auch die flüchtige Zeichenfeder nicht entstellt hat, und die den Händen der Maria der St. Florianer Verkündigung so sehr gleichen. Auf dem Dresdener Kanonblatt begegnet uns, durch die Plumpheit des Schnitts vergröbert, dieselbe Handhaltung wie in St. Florian.

Im *Pfingstfest* drängen sich die Apostel in luftloser Fülle um Maria. Dumpf und von gedrücktem Tonnengewölbe überspannt ist der Raum auch hier. Wie auf dem Marientod ballen sich die Gestalten zu einem kompakten Block. Wie auf der Schotten-Kreuzigung haften sie ohne räumliche Entwicklungsfreiheit aneinander. Die Typen aus dem frühen Holzschnittwerk Dürers erblicken wir in jener Verwilderung und Vergröberung, die dem frühen Cranach eigen ist. Der Apostel mit dem Flechtenbarte rechts gleicht nicht nur dem Hauptmann auf der Schotten-Kreuzigung, sondern auch dem Alten am Bettpfosten des St. Florianer Marientods. Der Feiste links von ihm wirkt wie ein Bruder des Pilatus der Dornenkrönung. Johannes erinnert mit seinem Lockenkopf an den Stifter des Valentin-Flügels. Völlig Cranachisch in seiner verquetschten Verkürzung ist der, der die Hand gegen den heiligen Geist erhebt, um von den Strahlen nicht geblendet zu werden; man denkt an St. Franziskus. Die Hände sind länglicher und nervig, wie auf der Dornenkrönung und dem Bildnis des Dr. Reuss. Die Falten schäumen in reichem Fall, wie auf dem Kreuzigungsholzschnitt von 1502.

So viele Beziehungen legen nahe, dass die Zeichnungen zwei verschollene Bilder von Cranach festhalten, die etwa ins selbe Jahr wie die Schotten-Kreuzigung fallen dürften, deren Beziehungen zu den älteren Werken sehr lebhaft sind, die aber zugleich bereits deutliche Anklänge des in den nächsten Jahren Kommenden bringen.

Dass die fünf Blätter der Freuden Mariae in Erlangen die Kopien jener Tafeln sind, die in der Wittenberger Schlosskirche als Gegenstücke der Schmerzen fungierten, ist ja nun allerdings fraglich. Sind doch die stilistischen Diskrepanzen selbst im Spiegel der Kopien zu gross, als dass an eine Einheitlichkeit des Zyklus gedacht werden kann, wie sie die Schmerzen zeigen. Der Erscheinung des Auferstandenen und dem Pfingstfest verhältnismässig am nächsten steht die Krönung Mariae. Eine ähnliche Komposition kennen wir nur aus Cranachs später Zeit: den grossen Holzschnitt. An ein

so frühes Datum wie bei den beiden besprochenen Blättern wird man bei dem Urbild
der Krönung nicht so leicht denken, wenngleich der Madonnentypus dem von Breus
1501 datierten Herzogenburger Altar sehr verwandt ist. Wie dem auch sei, die Tat-
sache, dass sich Erscheinung und Pfingstfest im Besitz Friedrichs des Weisen befanden,
legt die unmittelbare Verbindung Cranachs mit Dürer und seiner Werkstatt um 1500
nahe. Cranach war, wie wir früher sahen, zeitweilig immer wieder in der Heimat.
Wenn auch die erhaltenen Werke nach Österreich weisen, so ist die Abwesenheit
kaum als eine ununterbrochene zu denken. Jedenfalls ist das Element der Kunst des
frühen Dürer aus dem Gesamtbild seines Frühschaffens ebensowenig wegzudenken
wie das der österreichischen Malerei. Dass ihn eine gelegentliche Heimkehr in nähere
Verbindung mit dem Nürnberger Meister brachte und zu einem Auftrag von dessen
Gönner, der ihn später als Hofmaler berief, führte, liegt im Bereich der ernster zu
erwägenden Möglichkeiten.

Die bekannten Frühwerke[62]

Dörnhöffer hat die *Schotten-Kreuzigung* mit Recht früh angesetzt. Die Datierung
„gegen 1500", die er vorschlug, dürfte man nun genau mit „1500" festlegen können.
Die Stilstufe der letzten Neunzigerjahre wird durch die St. Florianer Tafeln und die
Wiener-Neustädter repräsentiert. Von 1502 an haben wir datierte Werke. Was
entwicklungsgemäss zwischen beiden Gruppen steht, zeigt selbst so deutliche Züge
der Wandlung, dass wir mit Aussicht auf einen gewissen Erfolg die Verteilung auf die
Jahre 1500 und 1501 versuchen können. Parallel mit der Erforschung von Cranachs
frühem malerischen Werk durch Dörnhöffer ging die seines graphischen und zeich-
nerischen durch Dodgson, Friedländer und Flechsig. Dem Wirken dieser Forscher
verdanken wir es, wenn wir durch die ersten Jahre des neuen Jahrhunderts Cranachs
Werdegang bereits in einer gewissen Klarheit verfolgen können.

In der *Kreuzigung des Schottenstiftes* (fig. 40) sind sichtlich die letzten Fesseln des
Quattrocento gefallen[63]. Im Jahre 1500 hat sich Breu, Cranachs österreichischer Weg-
genosse, im *Zwettler Altar* [siehe pp. 248] zur neuen Freiheit der künstlerischen Anschau-
ung und des Naturerlebens durchgerungen. Die brausende Fülle der Landschaft
strömt ins Bild herein. Alle Gründe wogen in diesem Anstrom, die Bildform scheint
in Aufruhr und Gärung geraten zu sein, deren wilde Grossartigkeit alle alte Form
auflöst, noch ehe es zur Verfestigung einer neuen kommen kann. Neben dem Erlebnis
der Kunst des frühen Dürer ist es das der österreichischen Kunst und Landschaft,
das diese Erscheinung zeitigen geholfen hat. Ihre stärksten Impulse empfängt sie aus
der schöpferischen Kraft der jungen Generation selbst, die, fern von der Heimat,
unter dem Ansturm mächtiger neuer Eindrücke, aus diesen und dem Mitgebrachten
eine neue jugendlich kühne Welt wie mit einem Schlage erschafft. Die künstlerischen
Wandlungen und Ereignisse jagen sich. Seit dem 1498 erfolgten Tode des grössten
deutschen Malers des 15. Jahrhunderts nach Konrad Witz treibt durch die Spanne

weniger Jahre ein reissender Entwicklungsstrom, der alle Impulse mit einem Schuss vorwärtsdrängen und sich entfalten macht. Ein Datieren aufs Jahr ist um diese Zeit wirklich möglich, wo ein Jahr die Geltung eines Jahrzehnts hat. Wie die Dinge Schlag auf Schlag folgten, das beweisen die Daten von Breus grossen österreichischen Altären: 1500, 1501, 1502.

Cranachs *Schotten-Kreuzigung* gleichzeitig mit Breus frühestem datierten Werk anzusetzen, ist wohl begründet. Die gleiche Gesinnung erfüllt sie. Beide „erschaffen" sozusagen die Landschaft als Urzeugen des „Donaustils". Die Abendlandschaft mit Föhren und Burgfelsen, in der die Kreuzigung spielt, atmet das gleiche Leben wie das Kornfeld, zu dessen Schnitt St. Bernhard und seine geistlichen Brüder sich anschicken (fig. 286). Mensch und Landschaft durchdringen einander. Der Geist der Landschaft konnte sich im 15. Jahrhundert doch bloss mehr durch die figurale Komposition aussprechen: die menschlichen Gestalten und ihre Gruppierungen bauen sich so auf wie die Berge, in deren Bereich die Tafeln gemalt, wachsen wie die Wälder, aus deren Holz die Schreine gezimmert wurden. Nun wächst die Landschaft selbst mit ihrem ureigenen Antlitz im Bilde gross, dem Menschen gleichwertig, ihn und seine Passion mit ihrem Fluidum tränkend, an ihm und seinem Schicksal teilhabend.

Cranachs frühester Holzschnitt, das von C. Dodgson[64] entdeckte Dresdener *Kanonblatt*, ist ein weiterer grossartiger Zeuge dieses neuen Empfindens. Knorrig wie der Baumstamm, an den man ihn geschlagen, hängt der Heiland am Kreuz. Johannes verwächst mit ihm, indem der Sturmwind seinen geblähten Mantel um den Kreuzfuss schlägt. Maria in ihrer Qual steht stumm und starr wie der Fels, der hinter ihr aufwächst. Die Bäume des nahen Waldes und auf den Klippen schwanken. Es gewittert in dem Blatt. Der ungefüge Schnitt ist sicher des Meisters eigenes Werk; er hat noch all das Dilettantische, Ungelenke eines Erstlings. Gerade eine Schnittausführung von geübterer Hand müsste in so früher Zeit auf Verschiedenheit von Zeichner und Schneider schliessen lassen[65]. Dörnhöffer hat das Blatt mit Recht in das Jahr 1500 gesetzt. Es ist ein Geschwister der Schotten-Kreuzigung.

Von den beiden weiteren Holzschnittkreuzigungen trägt die eine das Datum 1502, während die andere undatiert ist. Dass zwischen den beiden Schnitten ein Entwicklungsabstand besteht, hat schon Flechsig richtig erkannt[66]. Die datierte *Kreuzigung* ist wesentlich klarer, durchsichtiger organisiert, entspricht trotz aller Leidenschaft des Ausdrucks viel stärker der Vorstellung des späteren Cranach. Die undatierte wächst noch irrtümlich dumpf wie ein Wald, in dem sich Geäst und Gestämm verfilzen. Ein Übermass an Grausamkeit hat den rechten Schächer am Kreuz gerädert. 1500, wie Flechsig will, kann man das Blatt nicht ansetzen, da diesem Jahr das technisch viel unvollkommenere Kanonblatt entspricht. So bleibt 1501 als wahrscheinliches Entstehungsjahr.

Der *heilige Stephanus* des Passauer Missale von 1503[67] trägt das Datum 1502. Es ist das gleiche Datum, das der jüngere Kreuzigungsholzschnitt sowie der Linzer

Hieronymus zeigen. Die Stilsprache des Blattes steht aber den älteren Werken näher. Die klobige Gewalt der Figur ist ein Gegensatz zur rundlich geschliffenen Monumentalität der Gestalten von 1502. So werden wir die Erfindung dieses Blattes wohl auch noch in das Jahr 1501 verlegen müssen, wenn es auch erst 1502 zur Schnittausführung kam.

Dem *hl. Stephanus* am stärksten verwandt sind, wie R. Eigenberger kürzlich mit Recht betonte[68], die beiden Flügel der Akademie. Dem schon von Scheibler und Dörnhöffer als Cranach erwiesenen heiligen Valentin schloss sich vor einigen Jahren als Flügel vom gleichen Altarwerk der von B. Grimschitz erkannte heilige Franziskus an[69]. Es handelt sich um Tafeln grösseren Formats, wie bei der *Dornenkrönung* des Neuklosters. An die Stelle der spätgotischen Vielfalt letzterer ist wuchtige Vereinheitlichung getreten. Die Buntheit der Lokalfarben wurde durch atmosphärisch gesättigte Tonigkeit von tiefster Leuchtkraft ersetzt.

St. Valentin (fig. 37) wird von seinem schweren Pluviale ummauert, dessen Samt von tiefem Schwarzrot zu leuchtendem Weinrot aufspiegelt; seine goldbraune Borte trägt in olivgelber Zeichnung gestickte Heilige. Sein breites Antlitz schwillt vor Kraft und Saft wie ein alter wetterfester Birkenstamm; der braune Ton wird von Lichtern in gesundem kräftigen Rosa und blaugrünlichen Bartschatten modelliert. Haare, Falten, Lichter gehen schwimmend ineinander über; was einst scharf konturiert und gezeichnet war, gewinnt hier das Ansehen von Moosen und Flechten auf regenverwaschener Felswand. Dieser mächtige Schädel wird vom Halstuch in jenem Bläulichweiss, das Cranach für Leinenzeug liebt, und dem Dunkeloliv der Mitra gefasst, die von reicher Stickerei in hellem Gelbgrünlich übersponnen und tief scharlachrot gefüttert ist; der Goldnimbus steht dahinter. Die zitrongelb beschuhte Faust umklammert das Pedum, dessen Geäst ebenso wirr und lebendig gegen den leuchtend blauen Himmel sich abzeichnet wie das des nahen und fernen Buschwerks. Tuchüberhang und Ärmel zeigen jenes helle Lachsrötlich, das wir aus den Kopftüchern der älteren Tafeln kennen. Das Zitrongelb, mit rotbraunen Schatten versetzt, kehrt im Besessenen wieder, dessen Karnat helle Erdfarbe hat. Blass, durchgeistigt, fast leise kränklich wirkt das Stifterantlitz. Sein mattbräunlicher Grundton wird violettrosig überhaucht, in den Lippen blutet verdünnt das Weinrot des Pluviales. Dunkles Ockerblond steht im Kraushaar. Ein koloristisches Meisterstück ist der Talar: ein unendlich weiches, warmes Schummern und Schweben zwischen Graubraun und tiefem Violett-Lachsrosa. Darüber ruht ein schwarzer Pelzkragen mit braungrauen Lichtern.

Der *heilige Franziskus* (fig. 38) wird auf der Wanderung durch abendliche Landschaft vom Cruzifixus überschattet. Sein Schädel wuchtet zwischen den Schultern wie ein Wurzelstock. Die Sonne hat ihn zu tiefem Goldbraun verfärbt, über das weissbläuliche Lichter spielen. Der dunkle Ton der Kutte entstand durch grünliches Grau, das auf warm rotbraunen Grund gesetzt wurde. Der kleine Cruzifixus hat den gleichen Fleischton wie der Heilige; violettrosig, schwärzlicholiv und goldgelb sind

seine Flügel. In der gleichen Kurve wie der Heilige spannt sich der kräftige, tiefbraun glänzende Baumstamm vor ihm.

In der Landschaft ist die Technik, die durchsichtige Lasuren und wasserhelle Firnisschichten zwischen solche opaker Farbe spannt, schon stark entwickelt. In den Cuspinian-Bildnissen sollte sie ihren Höhepunkt erreichen. Cranach kann mit Fug ihr Schöpfer genannt werden; jedenfalls wendet sie keiner vor ihm an.

Auf beiden Flügeln herrscht aufsteigender Boden und verdeckter Mittelgrund wie in der Neukloster-Tafel. Warmes, tiefes Braunoliv hat der Rasen; auf schwarzgrünen Bäumen sitzen hellgrüne Lichter. In dem Burgengemäuer mengen sich fleischrosige, blaugraue, grünliche Töne. Hinterm heiligen Franziskus steht eine Wasserburg; ihr graubrauner Spiegel geht in die Tiefe, bläuliche Wasserschwaden streichen drüberhin. Ein Crescendo in leuchtendem Blau formt die Raumglocke des Firmaments.

Otto Fischer hat vor zwei Jahrzehnten mit sicherem Blick die Hand Cranachs im *heiligen Hieronymus* des bischöflichen Ordinariats zu Linz [heute Kunsthistorisches Museum] erkannt (fig. 39)[70]. Die Holztafel misst 56×41 cm und trägt am unteren Rande das Datum 1502. Es ist Cranachs ältestes datiertes Tafelbild. In tiefe Waldeinsamkeit hat sich der herkulisch gebaute kleine Heilige zurückgezogen, um seinen Bussübungen zu obliegen. Aus dem Bau seines Körpers spricht das Gleiche wie aus dem Kreuzigungsholzschnitt von 1502: an Stelle des spätgotisch knorrigen Wucherns der kurz vorhergegangenen Werke eine renaissancehafte Rundlichkeit und Diszipliniertheit, ein neuer Schliff und eine Beherrschung der Form, die die Brücke zum Späteren bildet. Kleine Hünen sind die Menschen, die sich sehr sicher und selbstherrlich in der schönen Landschaft bewegen, aber nicht so animalisch mit ihr verwachsen wie ihre Vorgänger. Mit einem fast michelangelesken Portamento der Gebärde holt die Rechte des Heiligen aus, um die Brust zu schlagen, hebt die Linke den schützenden Bart hoch. Eine kräftig sich rundende kleine Faust umklammert den Stein. Der nackte Körper leuchtet in warmem Braun, das goldige Blinklichter überhuschen, Lippen und Wangen in Rot; das Weissblond des Bartes erinnert an Tannenflechten. Dunkle Blutströpfchen rinnen über die Brust. Das Lendentuch ist echtes Cranach-Linnen; weiss im Licht, bläulich im Mittelton, grau im Schatten. Warmbraune Felsen umgrenzen den Platz, den das tiefe Kardinalrot von Hut und Mantel farbig belebt. Der die Farbe der Felsen tragende Löwe scheint ein jüngerer Bruder des Begleiters von Dürers gestochenem Hieronymus zu sein; er blickt nicht drohend wie jener, sondern gleicht einem aufmerkenden Hunde, der aus dem Schlafe schreckt.

Warme Sommerluft weht zwischen den Bäumen. Auf trennenden Schichten schweben über schwarzgrüner Grundlage Oliv- und Hellgrün, bläulich überhaucht. Der Körper des Cruzifixus ist ebenso menschlich lebendig wie der des Franziskus und leuchtet im gleichen Karnat wie der Heilige. Eine helle Birke lässt links von ihm ihr duftiges Laubhaar vor der lichten Ferne herabrieseln. Ein mächtiger, tief schwarzbrauner Stamm mit feurigen Lichtern wächst im Rücken des Heiligen empor und

breitet schützend sein Geäst. Die Eule des *Horologiums*[71] und ein roter Kreuzschnabel hausen darin.

Blickstrassen tun sich zwischen den Bäumen auf und lassen das Auge in die reiche Landschaft hinauswandern. Links steigt bald eine von bläulichen Reflexen überspielte Bergwand auf, die ein Kamm dunkelgrüner Tannen krönt. Rechts aber schweift der Blick ungehindert in weite Fernen. Die Rasenflächen der Hügellandschaft dehnen sich, vom Oliv der Bäume bestanden. Ein Herrenhof mit einer Kapelle lässt dunkles Mauerwerk in bläulichen und rötlichen Fenstern aufleuchten. Am rechten Bildrande steht, halb verschwimmend im Duft, eine Felsklippe, die ein leicht hingetuschtes Baumwipfelchen trägt. Hochgebirge schimmert am Rande des Horizonts, in weisslichem Blau verschwebend. Erde und Himmel scheinen dort farbig zu verfliessen, doch je höher das Firmament steigt, desto stärker dunkelt sein sommerliches Blau.

Heute wird die Tonigkeit des Bildes noch durch seine alte Firnisschichte gesteigert. Doch wird auch seine Abdeckung keine grössere Fülle an Lokalfarben hervorrufen, sondern nur reichere Abstufungen der grossen bindenden Grundakkorde. Die farbige Vereinheitlichung ist wieder einen Schritt weitergekommen.

Analog der Wandlung im Tafelbild ist die im Holzschnitt. Der neu aufgetauchte, von Geisberg[72] publizierte *Christus am Ölberg* des Metropolitan Museums, New York, ist in seiner unvergleichlichen Wucht und Spannung ein echter Gesinnungsgenosse der Akademieflügel. Wie die Leiber der in dumpfem Schlaf befangenen Apostel gleich Erdhügeln vorne sich lagern, das entspricht der erdhaften Schwere, mit der St. Franziskus wie ein überwältigter Titan vor der himmlischen Erscheinung ins Knie bricht. Auch da windet sich ein Baumstamm wie der Leib einer Riesenschlange in der vordersten Bildebene hoch, die Gestalt des Jakobus überschneidend. Königskerzen und Schlingpflanzen wachsen zwischen den Schläfern auf, betten sie noch tiefer in das Naturweben. Zu den grossartigsten Gedanken gehört das machtvolle Armebreiten Christi, dessen Rücken in einen Mantelschwanz wie ein Drachenleib ausläuft. Die Arme scheinen den Fels auseinander zu reissen, dessen Inneres wie eine blutende Wunde sich öffnet, im gewaltigen Widerhall von Christi Angstschrei. Auch die leblose Kreatur leidet mit dem Herrn.

Es ist keine Frage, dass dieses Blatt in die gleiche Zeit fällt wie der undatierte Kreuzigungsholzschnitt und die Akademieflügel, also nach unserer Überlegung 1501. Die beiden Schächer des Berliner Kabinetts[73] aus der Sammlung Lanna, die Friedländer als Cranach erkannte und die die früheste Vorstellung seines zeichnerischen Schaffens vermitteln, gehen mit den Werken von 1502 zusammen. Die Schächer der undatierten Kreuzigung wuchern wie Baumschwämme an den Kreuzen. Diese sind bei aller Leidenschaft der Bewegung klar artikuliert in den Gelenken, die kugelig hervorspringen und sich ballen wie die kleinen Fäuste. Sie haben das Zwergriesenhafte, das für Cranachs spätere Geschöpfe so bezeichnend ist und im Jahre 1502 erstmalig deutliche Gestalt gewinnt.

Um die Wende der Jahre 1502/03 sind die beiden Bildnisse der Sammlung O. Reinhart in Winterthur entstanden, die durch Friedländer erstmalig in die Wissenschaft eingeführt wurden[74]. Die Identifizierung der Dargestellten durch H. Ankwicz[75] als *Johannes Cuspinian* und seine erste Gemahlin, *Anna Cuspinian*, gibt auch die Datierung. Die begründete Vermutung Ankwicz', dass es sich hier um die Hochzeitsbildnisse Cuspinians handle, führte den Forscher zu dieser zeitlichen Ansetzung[76]. Es sind somit Cranachs älteste bekannte Bildnisse, ein malerischer Höhepunkt ohnegleichen (figs. 41, 42).

Auch hier das starke Zusammenwachsen mit der Landschaft. Auf Rasenbänken sitzen die beiden; die Halme spriessen um sie. Cuspinian trägt einen violettschwarzen Mantel mit tiefbraunem Pelzwerk. Über sein Blondhaar ist die tief weinrote Mütze gestülpt[77]. Zwischen dem dunklen Pelzwerk blitzt der weisse Brustlatz auf, ein schmaler Streif eines lederroten Wamses lugt hervor. Dieses Lederrot kehrt, von einer schokoladebraunen Lasur gedämpft, im Einband des Buches mit hellgelbem Schnitt wieder. Die junge Frau mit dem mürrischen Kindergesicht hat ein himbeerrotes Staatskleid mit reicher Goldstickerei; in wundervollem Gegensatz steht zu den festlichen Farben das tiefe Samtschwarz in Ärmeln und Leibchen; ihr Haar steckt in einer riesigen gelblichweissen Haube mit Goldschmuck. Rosig jugendfrisch sind beider Gesichter; doch wie das Karnat der Frau, namentlich in der bräunlichen Brust, mehr gegen die Goldfarben in ihrem Kostüm geht, so das des Mannes in seinem stärkeren rosigen Leuchten gegen das Weinrot der Mütze. Moosgraues und schwarzbraunes Gestämm treibt in der Landschaft hoch. Die Verwendung wasserheller Firnisschichten erreicht in dem schwarzgrünen Laubwerk ein Ausmass, das in der ganzen Donauschule einzigartig dasteht; sie gewinnen die Stärke mehrerer Millimeter, so dass tatsächlich die dunklen Kronen und hellen Lichter vor- und übereinanderschweben und die Deckung der Schichten beim Wechsel des Beschauerstandpunkts sich optisch verschiebt. Eine unvergleichliche Tiefe und Anschaulichkeit der Raumwirkung wird dadurch erzielt. Ähnliches, doch in viel zurückhaltenderer Weise, findet sich später auf der *Auferstehung* von Altdorfers St. Florianer Altar (fig. 375).

In der Landschaft hinter der jungen Frau brennt ein Gehöft; fleischrosa Flammen lodern auf, eine russige Wolke in den tiefblauen Himmel sendend. Im Wasser kehrt die Himmelsfarbe wieder. Einzelne Farbentropfen, wie etwa ein rotschwänziger Papagei im Geäst, sitzen da und dort. In den Burgfelsen beider Bilder mengen sich rosig und olivbraun changierende Töne wie auf den Akademieflügeln.

Das Jahr 1503 brachte noch einen Kreuzigungsholzschnitt: das *Kanonblatt* des Passauer Missale[78]. Er vermag weniger zu fesseln als die vorangehenden. Das Jahr wird durch den grossen Wurf der Münchener *Kreuzigung* aus Kloster Attel [Pinakothek, Kat. 1963, p. 57] beherrscht. In ihr konzentrieren sich alle Kräfte so, dass sie gleichsam den monumentalen Abschluss der Frühzeit, ihre heroische Apotheose darstellt.

Reichlichs Farbengruppen begegnen uns zusammengefasst und gesteigert wieder. Tiefes Blutpurpurrot des Mantels Johannis und der Ärmel Mariae klingt mit dem tiefen Grünblau von Mariae Mantel zusammen. Johannis Rock hat jenes rötlich schattende Gelb, das uns im Burnus eines Apostels in St. Florian erstmalig begegnete. Ein helles, falbes Bräunlich im Kopftuch Mariae nähert sich dem Ton ihres Karnats, das nur stärker mit tiefem Rötlich und Violett durchsetzt ist. Die Töne gleichen sich an, bilden geschlossene Farbenkomplexe. Einheit tritt an die Stelle der Vielheit. Das dunkelblonde Haar Johannis zeigt einen leisen Einschlag des Fleischtons, wird aber in dem Schatten schwärzlich. Noch stärker nähern sich Karnat und Linnen im Cruzifixus, wobei das Tuch den helleren fleischrötlichen Ton trägt, während der von tiefen Blutstrassen überrieselte Körper mehr Holzbraun zeigt. Das Kreuzholz nähert sich durch sein tiefes Rötlich wieder mehr lebendiger Fleischfarbe. Eine Farbe spiegelt sich in der andern, ja die Dinge scheinen bisweilen ihre Farben zu vertauschen. Lebendiger rötlich sind die Schächerleiber; auch hier wird das Holz dem Fleischton angenähert, das Schamtuch hingegen grauem Gestein. Fleischbräunlich ist der Grundton des Bodens, in Wasser- und Felsenlandschaft mit Graugrün verhängt. Die fernen Berge leuchten in tiefem grünlichen Blau mit eisigen Rosalichtern. Schwarzes Gebüsch trägt olivene Triebe, eine helle Birke und der dunkle Schlangenleib eines kahlen Baums wachsen daraus hervor. In immer tieferem Blau klingt der Himmel auf. Im gewitternden Schwarz-Grauweiss der Wolken zuckt es, von mattem Bräunlich schweflig angehaucht.

Was einst Aufruhr und chaotisches Suchen war, hat sich zu grandioser Form verfestigt. Die Spannung und Intensität hat nicht nachgelassen, ist eher gestiegen. Das einsame Menschenpaar, das auf dem verlassenen Blutacker inmitten der unheimlichen Wahrzeichen des Hochgerichts händeringend steht, ist von so unsagbarer Grösse des irdischen Jammers erfüllt, dass daneben alles Sakrale, göttlich Rituelle der Kreuzigung schweigt. Kein Nimbus, kein Strahlenkranz. Es ist eine tief menschliche Tragödie. Aber so unermesslich gross, dass sich die Natur mit dem gequälten Menschenherzen aufbäumt und die düster geflammte Wetterwand drohend hinterm Leib des unschuldig Gekreuzigten aufsteigt.

Nachwirkung im eigenen Werk

Häufig tritt bei bedeutenden Künstlern der Fall ein, dass Gedanken und Formulierungen der Jugendzeit im reifen Alter wieder auftauchen, stark verändert, mit neuem geistigen Antlitz, aber deutlich als die alten erkennbar. So ist es auch beim Maler der St. Florianer Täfelchen der Fall. Der grosse Holzschnitt mit der Geschichte von *Tod und Himmelfahrt Mariae* (Schuchardt III, p. 228, 101 a), ein ausgesprochenes Werk aus Cranachs reiferer Zeit, enthält unter den kleineren Darstellungen auch die der Sterbestunde der Gottesmutter (fig. 43)[79]. Deren Komposition ist die des St. Florianer *Marientodes*, teils im gleichen, teils im Gegensinn, in den Stil des

späteren Cranach übersetzt. Die Gruppe Mariae und Johannis ist fast wörtlich wiederholt; auch hier sucht der Apostel in die erschlaffenden Hände der Sterbenden die Leuchte zu fügen. Natürlich sind die spitzen, gratigen Formen des Frühwerks rundlich gequollen, was bei Mariae Kopftuch und Kissen besonders in die Erscheinung tritt. Der Apostel, der sich von rückwärts nähert, kehrt an derselben Stelle und in derselben Stellung als Beter wieder. Petrus mit dem Weihbrunn und der, der die Tränen mit dem Mantel trocknet, sind wieder da, nur haben sie ihre Plätze rechts und links von Johannes vertauscht. Und der kleine Bärtige, der sein Buch auf die Bett-staffel legt und daraus betet, kehrt vorne im Gegensinn wieder. Alles übrige, was sich im Charakter der Komposition gleich geblieben, was anders geworden ist, lehrt den Betrachter am besten der Vergleich der beiden Abbildungen.

Wären die St. Florianer Täfelchen Werke irgendeines unbekannten alpenländischen Malers nach 1500, wie ihre bisherigen Betrachter meinten, wie wäre es dann zu erklären, dass der sächsische Hofmaler Cranach in Wittenberg, der damals schon lange von Österreich weggezogen war, die Komposition des „Unbekannten" auf-greift und mit zum Teil wörtlicher Beibehaltung sämtlicher Grundelemente umgiesst und umschafft? Ähnlich kehrt die *Dornenkrönung* des Neuklosters [Stift Heiligen-kreuz] (fig. 33) 1521 in dem Holzschnitt des *Passionale Christi et Antichristi* wieder. Wenn irgendein Beweis, dass die oben betrachtete und ihm zugewiesene Bildergruppe tatsächlich von Cranach herrührt, zwingend ist, so ist es dieser. Sollten sich die methodischen Voraussetzungen dieser Schlusskette als hinfällig erweisen, dann müsste gar manches in der Cranach-Frage, das heute als gesichertes wissenschaftliches Resultat gilt, auch zusammenstürzen.

Einen weiteren Beitrag zur Marientod-Ikonographie bei Cranach liefert eine grosse Tafel in schwedischem Privatbesitz [Skokloster, Staatsbesitz] (fig. 44), die gleichfalls der reiferen Zeit angehört. Wie Maria, hier fast als Mädchen, nicht als reife Frau, auf schwellende Pfühle gebettet ruht, erinnert an den Londoner Holzschnitt. Auch hier sucht ihr Johannes die Kerze in die müden Hände zu fügen, ein Zug, dem wir so deutlich bei keinem zweiten Künstler begegnen. Bei Dürer greift Maria noch mit eigener Kraft zu. Eine der St. Florianer Tafel gegenüber neue Figur zeigt der Holz-schnitt: den auf der Betttruhe knienden Beter. Hier kehrt er im Gegensinn wieder (oder ist vorbereitet, falls das Bild früher als der Schnitt fällt), im Begriff, die schwere Bibel zu öffnen, wobei ihm ein anderer hilft. Eine Gestalt der St. Florianer Tafel, die im Holzschnitt wegfiel, erkennen wir hier wieder: es ist der Apostel mit dem Pilgerhut, dessen Haupt mit zur Decke gewendetem Blick hinter Johannes auftaucht.

Die Wiederkehr einzelner Motive und Wendungen aus den frühen Tafeln in späteren Werken wird man häufig genug beobachten können. Der Johannes des Marientodes kehrt in gleicher Haltung und Drapierung des Oberkörpers gegensinnig im grossen Holzschnitt der Verehrung des Herzens Jesu von 1505 (Lippm. 1) wieder. Eine

spätere Holzschnitt-Verkündigung (Lippm. 41) zeigt die gotische Stube mit der Balkendecke in ein Renaissancegemach verwandelt; der Engel Gabriel eilt hier ebenso dringlich herbei mit nahezu identischen Händen. Man könnte etwa den hinter einem Baum hervorlugenden bärtigen Zuhörer auf der Täuferpredigt von 1516 (Lippm. 49) mit dem Apostel am Bettpfosten vergleichen. Doch seien solche Vergleiche hier nicht fortgeführt, da ihr methodischer Wert ein zu geringer ist.

Nachwirkung in fremdem Werk

Jörg Breu von Augsburg war Cranachs österreichischer Weggenosse. Von der *Schotten-Kreuzigung* an können wir bei Cranach ein stärkeres Verarbeiten von Eindrücken verfolgen, die er nur im Niederösterreichischen, speziell im künstlerischen Geltungsbereich Wiens aufgenommen haben kann. Doch muss Breu noch vor ihm, Ende der Neunzigerjahre in Wien gewesen sein, wie aus dem Zusammenhang einer seiner frühesten Tafeln mit dem *Marienleben* des Schottenklosters hervorgeht. Ich habe diese künstlerischen Kreuzungen und Entwicklungsverflechtungen an anderer Stelle geschildert[80] und will hier nicht weiter darauf eingehen. Doch drei Gestaltungen des Themas der Dornenkrönung durch Breu möchte ich besprechen, da sie die unmittelbare Fortsetzung der Cranachschen Prägung von Reichlichs Idee darstellen. Die früheste Fassung ist die Zeichnung in München (Schmidt IX, 162a; 217×143 mm, Inv. 38009 [Benesch, Die Meisterzeichnung V, 31]), die wohl dem *Herzogenburger Altar* vorangegangen und damit 1500 zu datieren sein dürfte. Die Raute von Peinigern, die um den Herrn steht, ist stärker in die Breite gezogen. Der oberste haut statt mit einem Stock mit einem Dreibein los. Christus selbst stützt die Arme auf die Schenkel und hält sich nur mit Anstrengung aufrecht. Vorne kniet wieder der höhnisch Bleckende. Das gedrückte Gewölbe, das über der Szene lastet, haben wir beim Mondseer Meister und wiederholt beim frühen Cranach gesehen.

Der *Herzogenburger Altar* (fig. 45) ist 1501 datiert. Da ist die Szene noch mächtiger entfaltet, dramatisch gewaltig gesteigert. Eng rückt das rotbraune Gewände heran, als wollte es den Schauplatz wie bei Reichlich und Cranach vermauern. Mit verkrampftem Antlitz kauert Christus, in seinen Scharlachmantel gehüllt, auf dem blass olivfarbenen Thronstuhl. In Strömen rinnt das Blut an ihm herab und besprengt den Boden. Die Büttel tragen gestreifte Hosen wie auf der Neukloster-Tafel; ihre kurzen Schwerter, an Stufen gelehnt, bilden Ornamente wie auf jener. Stark und leuchtend sind die Farben, wenn sie auch nicht die tiefe Glut der Cranachschen erreichen. Oliv und dunkles Moosgrün, Weiss und Dunkelblau, Feuerrot und Schwefelgelb stehen im Kranz der Büttel. Breu dürfte aber nicht nur auf dem Umweg über Cranach mit Reichlich in Verbindung gestanden haben. Der Scherge mit dem flachgedrückten Schädel rechts von Christus begegnet uns als bärtiger Geisselschwinger auf dem Neustifter Altar. Reichlichs Einfluss war weitreichend und umfassend, seiner Bedeutung und seiner Rolle in der österreichischen Malerei um 1500 entsprechend.

Am stärksten hat sich Breu der Cranach-Tafel im *Melker-Altar* (Österr. Kunsttop. III, Taf. XIX) genähert, dessen Bestimmung E. Buchner zu danken ist[81]. Da wendet er gleich viele Gestalten wie Cranach an und schliesst die Szene in das schlanke Hochformat. Die Gründe, die für die Veränderung der Komposition im Melker Altar massgebend waren: der Einfluss des Grossgmainers und jüngeren Frueauf, die neu aufstrebende Kunst des jungen Burgkmair, habe ich an der genannten Stelle dargelegt; damit hängt auch die von mir angenommene Entstehung im Jahre 1502 zusammen. Eine grosszügige Straffung geht durch den Bildaufbau. Das ist das mir bekannte letzte Glied der Kette. Weitere Steigerung und Abwandlung scheint Reichlichs grossartige Bilderfindung nicht erfahren zu haben.

Hans Fries und die Malerei in Österreich am Ende des 15. Jahrhunderts

Funde und Bestimmungen der letzten Zeit lehren uns nicht nur, dass Cranachs[82] und Breus Anfänge — „Anfänge" im Sinne der entscheidenden Weiterbildung des mit Heimat und Jugendumgebung ursprünglich Gegebenen durch die ersten grossen fremden Eindrücke, wie etwa Dürers „Anfänge" am Oberrhein liegen — im Österreichischen wurzeln, sondern auch die manches nah verwandten Zeitgenossen. Der dem Cranach und Breu von 1500 durch Leidenschaft der Form und Glut der Farbe innerlich nächst verwandte Künstler ist Hans Fries aus Freiburg[83]. 1487–1497 wird sein Aufenthalt in Basel vermutet, 1499 wieder in Freiburg (völlig gesichert ist seine Anwesenheit in der Heimat allerdings erst 1501)[84]. Zwei Täfelchen eines Marienlebens, die sich auf Hans Fries bestimmen lassen, beweisen, dass er in Österreich war und da entscheidende Anregungen erhielt. Der *Tempelgang Mariae* (fig. 46) befand sich früher auf Schloss Seebenstein in Niederösterreich[85]. Der *Tod Mariae* (fig. 47), ein zum gleichen Altar oder zur gleichen Serie gehöriges Bild, tauchte in Wiener Privatbesitz auf[86]. Der engste, nur durch dieselbe Meisterhand erklärbare stilistische Zusammenhang verbindet die Bildchen mit den bekannten Werken Fries'. Die gleiche ekstatische Magerkeit der Figuren, den gleichen kurvig knittrigen Faltenwurf, die gleichen schmalen, nervösen Hände treffen wir in dem Münchener Altar von 1501 [Pinakothek Cat. 1963, pp. 88f.]. Ebenso die gleiche Architektur mit den gedrückten Flachbogen, die wir dann auch in der Predigt des heiligen Antonius von 1506 im Freiburger Franziskanerkloster finden; dasselbe Bild hat haubenumhüllte Frauenköpfe, die wie aus dem Wiener Tempelgang herübergenommen aussehen. Der Joachim und die Apostel sind die Vorläufer der bärtigen Gestalten der beiden Flügel mit dem Apostelabschied und Pfingstfest in der Schlosskapelle von Bugnon bei Fribourg. Und auch im *Tempelgang Mariae* des Altars von 1512 klingt das Wiener Bildchen noch nach.

Stilistisch kommen die Bildchen, ebenso wie die Frühwerke Frueaufs d. J., vom Meister der Heiligenmartyrien des Kunsthistorischen Museums [heute Österr. Galerie, Kat. 86, 87] her; farbig zeigen sie nächste Parallelen zu Frueaufs

Klosterneuburger Bildern. Zinnober (Anna), Dunkelblau (Maria, die vom Rücken gesehene Frau), Dunkelviolett (Joachims Mantel), einiges Moosgrün geben die sonore Harmonie innerhalb des Graugrün und Violett des Mauerwerks. Grünlich überhauchtes Rotbraun, Silbergrau in den Haaren, kräftiges bräunliches Rot im Karnat. Die Landschaft verschwimmt in blauem, rosigem, zitrongelbem Duft. Auf dem *Marientod* lagern vorne drei Apostel im kühnen Schwung des Zinnober, Moosgrün und graublau schattenden Weiss (die Cranachfarbe!) ihrer Mäntel. Zinnober, Dunkelblau, Krappkarmin, Violett entfalten sich oben.

Wie sehr die Täfelchen in der österreichischen Malerei verwurzelt sind, dafür möchte ich noch zwei Beispiele anführen. Der *Altar der Bäckerzunft* zu Braunau am Inn hat Flügelgemälde, die stilistisch zwischen der Salzburger und der Wiener Schule stehen. Die *Anbetung der Könige* ist durch die Fassung von Rueland Frueaufs d. Ä. Wiener Altar von 1491 [Österr. Galerie, Kat. pp. 18 f.] inspiriert. Der *Marientod* (fig. 48) weist durch die herbe Sprödigkeit auf den Marienlebenmeister der Schotten-Folge[87] und seinen Kreis hin. Zugleich ist dieser *Marientod* die anschaulichste Vorbereitung des Fries'schen: die schmale, hochdrängende Komposition mit der schräg gestellten Sterbenden, der doppelte Fries von Apostelköpfen darüber, schliesslich die eine vorne sitzende Apostelgestalt in ihrem reichbewegten Mantelfall. Doch nicht nur die Komposition ist eng verwandt, sondern auch die Aposteltypen. Man vergleiche den weihbrunnspendenden Petrus, die bekümmerten Gesichter mit den engsitzenden Augen; Haupt- und Barthaar sind in beiden Tafeln mit scharfen Blinklichtern herausgearbeitet.

Die [ehem.] Sammlung des Herrn Oskar Bondy enthält ein *Andreas-Altärchen*, dessen Innenseiten die Legende des Heiligen darstellen, während die Aussenseiten das Altarsakrament und Weltgericht zeigen; die fixen Flügel tragen Szenen aus dem *Marienleben* (fig. 49). Die sterbende Maria hat sich von der Bettstatt erhoben und kniet vorne nieder; Johannes stützt sie, Petrus überreicht ihr die Sterbekerze. So bilden die drei eine Gruppe mit rhythmisch schwingenden und fallenden Mänteln wie die vorderen Apostel auf der Friestafel, während sich gegen den oberen Bildrand wieder dichtgedrängt die Häupter der übrigen Jünger reihen. Der Vertikalismus, der ebenso durch den ganzen Aufbau der kleinen Tafeln geht, wie er die langgestreckten Proportionen der einzelnen Gestalten bestimmt, wirkt wie ein Präludium zu Fries' Altarflügeln in München und Zürich. Das Weltgericht mit den steil herabschiessenden und aufstrebenden Engeln lässt an das in München denken. Das Altärchen, das aus einer Kirche in St. Pölten stammt, ist viel zu unbedeutend, als dass sein Maler auf Hans Fries irgendwie direkt eingewirkt haben könnte, doch es ist Zeuge für eine Kunstübung, durch deren Geltungsbereich der Freiburger jedenfalls einmal gegangen ist.

Die oben besprochenen Tafeln sind in den letzten Jahren des Jahrhunderts entstanden[88]. Die Zeit 1497—1499, in der wir von Hans Fries' Aufenthalt nichts wissen,

würde sich vorzüglich für ihre Ansetzung eignen. Wenn wir die Ikonographie des Marientodes in der österreichischen Malerei des Wiener Bereichs zurückverfolgen, wird die Genesis der Fries'schen Komposition deutlich. Älter als der Braunauer *Bäckeraltar* und das St. Pöltener *Andreas-Altärchen* ist eine wohl den Achtzigerjahren angehörige Tafel des Neuklosters in Wiener Neustadt (Suida, Österr. Kunstschätze III, Taf. 70). Vom gleichen Maler stammt das kleine *Triptychon* in St. Florian (fig. 217)[89] mit der Ansicht Wiens im Hintergrunde. Ferner ein *Tempelgang* und eine *Heimsuchung Mariae* (fig. 50) in St. Florian (Tafeln im Format von 81 × 70 cm); eine Tafel mit *St. Agnes und St. Katharina* in Privatbesitz [später englischer Kunsthandel] (fig. 51). Auch die noch im Neukloster befindliche *Verkündigung Mariae* (fig. 219)[90] dürfte von derselben Hand sein. Suida und Betty Kurth[91] haben die Abhängigkeit des *Marientodes* (fig. 218) vom Meister der Tafeln des Schottenstiftes festgestellt[92].

Während der Meister des um 1480 entstandenen *Marienlebens* des Schottenstiftes völlig auf Wolgemut zurückgeht, nimmt der ungleich stärkere und temperamentvollere Maler zweier grosser Passionstafeln (107 × 90 cm) in St. Florian eine Umbildung im Sinne der Bayern und Österreicher vor. Die *Kreuzigung* (fig. 52) wirkt wie eine Vorbereitung von Polacks *Franziskaner-Altar*. Wilder Kurvenschwung, wie von Krummschwertern, saust durch die *Kreuztragung*. In den Hintergrundfigürchen künden sich bereits die wenig jüngeren Werke des Martyrienmeisters an[93].

Das wäre nicht das einzige Beispiel für die Tätigkeit eines Franken in Österreich vor Cranach. Maria-Laach am Jauerling besitzt in seiner Pfarrkirche einen grossen Flügelaltar aus den Neunzigerjahren[94]. Die Malereien der Flügelaussenseiten, die zum Teil Schongauersche Motive verwerten, haben so viel vom herben Stil der Wolgemut-Werkstatt, dass man versucht ist, den Maler mit dieser in unmittelbare Verbindung zu bringen. Da sei daran erinnert, dass in dem benachbarten Krems 1540 ein Michel Wohlgemut d. J. starb[95].

Der Martyrienmeister geht in seinen Ende der Achtzigerjahre, um 1490 entstandenen Frühwerken, der *Flucht nach Ägypten*[96] und der *Heimkehr aus Ägypten* (Suida, Österr. Kunstschätze I, Taf. 2), ganz vom Schotten-Meister aus. Er ist nur feiner organisiert, intensiver in der Farbe und in der Bewegung des Raumes. Die räumliche Bewegung der „Heimkehr" beschreibt schon jene Kurven, die später ganze Kompositionen ins Lodern bringen. Zur Identifizierung des Meisters in diesen frühen Tafeln führt vor allem die eigenartige, zeichnende Pinseltechnik und die malerische Anlage der Architekturen. In lichten Grautönen stehen die Häuser unter dunkelbraunroten und -blaugrünen Dächern da, zart gelblich und rosig überhaucht; überall schlägt die blaugraue Unterzeichnung (da bereitet sich schon die später durch Cranach inaugurierte Donauschultechnik vor!) mit häufigen Pentimenten durch. Ebenso sehen die Häuserzeilen auf den *Heiligenmartyrien* aus. Diese sind erst um 1495 entstanden. In ihnen hat der Meister bereits seinen Stil gewandelt. Er wirkt auf Hans Fries und den jüngeren Frueauf.

Der Martyrienmeister scheint ein schulbildender Künstler gewesen zu sein. Arbeiten seiner Schüler und Nachfolger finden sich über ganz Nieder- und Oberösterreich verstreut. Das Kräftezentrum der Schule dürfte Wien, wenn nicht Wiener Neustadt gewesen sein. Wiener Neustadt entwickelte bei seinem regen Wirtschaftsleben auch eine ungewöhnlich starke malerische Produktion, deren Spuren in einer Reihe von Urkunden erhalten sind[97]. Nun weist schon die Stadtvedute der Rückkehr aus Ägypten nach Wiener Neustadt. In der ersten Hälfte der Neunzigerjahre wurde im Dom die grossartige Apostelserie[98] aufgestellt, zu denen der Martyrienmeister oder einer seiner nächsten Schüler die zugehörigen Tafeln mit den Worten des jeweils darüberstehenden Apostels und ihrem Prophetenkorrelat aus dem alten Testament malte. Die Übermalung der ziemlich grossen Prophetenbildnisse konnte ihre alte Gestalt nicht so sehr verändern, dass sie nicht eine einwandfreie Datierung in die erste Hälfte der Neunzigerjahre erlauben. Um einige Werke aus dem Schülerkreis des Martyrienmeisters zu nennen: eine 1495 datierte *Handwaschung Pilati* in St. Florian (65×34 cm); fig. 244) [siehe p. 213]; die *Martyrien der Heiligen Erasmus, Sebastian, Bartholomäus* in Herzogenburg.

Ein niederösterreichischer Zeitgenosse des Martyrienmeisters ist der von Suida (Österr. Kunstschätze, II, 49, 50) aufgestellte „Maler von Herzogenburg". Altarflügel von seiner Hand befinden sich in Herzogenburg (figs. 225 a–d) und Heiligenkreuz (Österr. Kunsttop. XIX, Abb. 177–184). Das wichtigste von ihm erhaltene Werk ist der *Helenen-Altar* auf Schloss Buchberg am Kamp (Österr. Kunsttop. V, 2, Taf. XVII). Gerade dieses Werk zeigt in den rundlichen Köpfen, den Faltenkurven, dass sein Schöpfer dem Martyrienmeister nicht ferne stand.

Zu den bedeutendsten Werken der österreichischen Malerei aus der Zeit und Nähe des Martyrienmeisters gehören die Tafeln, die Abt Benedikt Eck von Mondsee stiftete und die später ins bischöfliche Ordinariat nach Linz gelangten (Ährenkleidmadonna, Flucht nach Ägypten, St. Augustinus, St. Ambrosius) — Proben einer malerischen Kultur von ungewöhnlicher Höhe[99] [Österr. Galerie, 75, 76]; (figs. 247, 248, 246).

Die entwicklungsgeschichtlich vielleicht bedeutendste Rolle fällt in der Gruppe dem Meister des Krainburger Altars, einem Generations- und Werkstattgenossen des Meisters des Bartholomäusaltars, zu. Seine rheinischen (Strassburg), steirischen (Graz) und krainischen Werke umspannen einen Entwicklungszeitraum von mehr als anderthalb Jahrzehnten. Die heute im Kunsthistorischen Museum [Österr. Galerie, 99, 98] befindlichen Flügel des ehemaligen Hochaltars der Krainburger Kirche mit den Martyrien der Pfarrpatrone sind um 1510 entstanden[100] (figs. 158, 159).

Die konservativeren Maler, die der älteren Richtung der österreichischen Wolgemut-Nachfolge treu bleiben, sterben gegen das Jahrhundertende zu allmählich aus. Einer von ihnen ist Hanns Egkel [Hans Eckl] aus Obernberg am Inn, der 1496 in Dürnstein starb. Seine heute in Melk noch befindlichen Werke (Österr. Kunsttop. III, Fig. 311–314) hat Karl Salomon (Blätter f. Heimatkunde, Krems, Bd. 2) auf Grund

des erhaltenen Testaments identifiziert[101]. Ihm steht eine *Kreuzigung* aus Schloss Seebenstein (jetzt im Kunsthistorischen Museum) [Österreichische Galerie, Inv. 4975] sehr nahe, die ihrerseits mit einem doppelseitig bemalten Flügel (Geburt Mariae, Gefangennahme Christi) in Stift Lilienfeld zu einem Altarwerk gehört haben dürfte[102].

Einiger österreichischer Vorläufer des Hans Fries sei hier noch gedacht. Zunächst des Malers des *Votivbildes des Deutschordenkomturs Konrad von Schuchwitz* in der Leech-Kirche zu Graz[103]. Die Tafel ist 1490 datiert. War sie auch für eine steirische Kirche bestimmt, so ist ihr Schöpfer doch eher im niederösterreichischen Umkreis zu suchen. Schuchwitz hatte seinen Sitz, wie Suida berichtet, zeitweilig in Wien. Weiters des Meisters des Annenaltars im erzbischöflichen Palais in Kremsier. [Siehe Die Fürsterzbischöfliche Galerie in Kremsier, p. 371.] Das Mittelstück zeigt Anna Selbdritt, die acht Flügeltafeln (in einem andern Raum verteilt) das Marienleben. Der Altar gehört zu den wichtigsten Schöpfungen der österreichischen Malerei der Neunzigerjahre. Hochgebaute Kompositionen, schlanke, elegante Gestalten, nervige Ausdruckskraft — vielleicht der anschaulichste Übergang vom Schotten-Meister zu den frühen Friestafeln. Diesem Meister steht schliesslich der Maler einer grossartig herben Kreuztragung der gleichen Sammlung nahe, die bereits Motive der grossen Holzschnittpassion Dürers verwertet; das Stifterwappen zeigt W/H.

Hans Fries hat auf seiner Wanderung gewiss auch andere Kunstkreise durchquert. Es gibt Tiroler Bilder, die wie die Brücke zwischen ihm und den engeren Österreichern anmuten. Ich möchte da zwei (jüngere) Flügel im Ferdinandeum zu Innsbruck mit dem Marientod und der Epiphanie, mit Christus als Knaben im Tempel und der Krönung Mariae [Kat. 1928, 61/62] nennen. Ferner zwei kleinere (ältere) in derselben Sammlung, deren Innenseiten die Verkündigung, deren Aussenseiten die Disputation der heiligen Katharina und die Heilige vor Kaiser Maximin [Kat. 1928, 65/66] darstellen.

Hans Fries, den man als um 1465 geboren annimmt, war Schüler des Berner Nelken-Meisters gewesen und hatte schon eine beträchtliche Entwicklung hinter sich, als er die beiden Wiener Täfelchen malte. Seine Kunst hat gewiss nicht erst unterm Eindruck der österreichischen ihre eigentümliche Gestalt empfangen, sondern diese wohl schon früher besessen. Das, was Fries hier in Österreich sah, muss aber in hohem Grade dem Eigenen entsprochen haben. Sein unruhiger, ekstatischer Geist empfand das Erregte der österreichischen Malerei als etwas Kongeniales, sonst hätte es seine Kunst gewiss nicht so in sich aufnehmen und all die spätere Zeit über im deutlichen Verein mit Elementen der „modernen" Augsburger Malerei vom Beginn des neuen Jahrhunderts weiterverarbeiten können.

Zur Nachfolge des österreichischen Cranach

Dass Cranach in dem Lande, das einen Hauptanteil an seinem Frühschaffen hat, auch die ersten Nachfolger fand, ist klar. Der Stil des österreichischen Cranach lässt

sich in einer Fülle von Werken verfolgen, unter denen sich sowohl Bedeutsames findet als auch provinzielles Epigonentum. Wenn im Folgenden versucht wird, an Hand einiger Werke Persönlichkeiten aus dieser Menge herauszulösen, so erhebt das keinen Anspruch auf irgend eine Vollständigkeit. Die Beispiele liessen sich ad infinitum vermehren. Man müsste letzten Endes die ganze „Donauschule" zum Gegenstand der Betrachtung machen. Die besprochenen Künstler sollen nur als Repräsentanten für die ganze Bewegung gelten und die Abwandlungsmöglichkeiten der Cranachschen Stilschöpfung in der unmittelbaren Folgezeit illustrieren helfen. Die Reihenfolge ist eine ungefähr chronologische.

Der Legendenmeister. Von diesem Künstler, den ich als den frühesten Nachfolger Cranachs in Österreich bezeichnen möchte, sind mir bis jetzt drei Tafeln bekannt: zwei *Legendenszenen* im Kunsthistorischen Museum [heute Österr. Galerie (fig. 53)] und eine im Joanneum zu Graz, alle mit bisher ungedeutetem ikonographischen Inhalt. Die eine der Tafeln stellt eine *Pestlegende* dar. Ein Jüngling steht inmitten einer Gruppe von Männern zwischen zwei gewächshaften Säulen, sein von der Seuche geschwärztes Bein weisend. Er blickt auf einen, der am gleichen Siechtum darniederliegt (vielleicht ist er es selber in kontinuierlicher Darstellung) und deutet auf den Hintergrund, wo der Leichnam verfärbt in der Grube liegt, vom Trauergeleite umstanden. Scharlach und Karmin, Grün und Gelb, tiefes Blau zeigen die Gewänder[104].

Die andere Tafel stellt die *Versuchung einer Frau durch den Teufel* dar. In leuchtendes Karmin, Saftgrün und Schwarzblau gekleidet, empfängt sie von dem dunkelgraubraunen Teufel, der einen zitrongelben Ratsherrentalar trägt, einen Brief. In der rechten Bildhälfte kniet sie in dunkelgrünem Mantel neben einem tiefkarmin Gewandeten, der ihre Hand wie zur Heilung oder zum Gelübde erhebt, vor dem Altar; der Altar ist golden mit Schwarzzeichnung. Der Mann erinnert an den Stifter des heiligen Valentin.

Die Legendenszene des Joanneums[105] erzählt das *Martyrium zweier Heiliger*, die gehängt, aber von Engeln in Lüften gehalten werden, so dass sie keinen Schaden leiden. Die Tafeln sind noch schwer und fest, eher vor als nach 1505 entstanden. Der Maler hat auch Breu gekannt. Das verkürzte stumpfnasige Bubengesicht des linken Engels kommt von dem Weihnachtsbild des Herzogenburger Altars.

Der Meister der Herzogenburger Passion. Das Stift Herzogenburg besitzt Tafeln von einem Altar: vier *Mariengeschichten* und vier *Passionsszenen*, die zweifellos einmal zu einer Tafel vereinigt waren. Die *Verkündigung* (fig. 292) rauscht im Schwung spätgotisch barocken Formenlebens einher (abgebildet in meinem Aufsatz über die Anfänge Jörg Breus)[106]. Der Mantel des Engels bläht sich so wie der Johannis auf den frühen Holzschnitten; sein Lodern und die mächtig sich spreitenden Flügel erfüllen fast das ganze Gemach. Das Unterkleid des Engels und die Gewandung Mariae bauschen sich wie der Mantel des Auferstandenen auf der Erlanger Zeich-

nung (fig. 36). An diese Bilderfindung gemahnt auch der Aufbau der Herzogenburger
Tafel sehr stark: die rieselnden Vertikalfalten des Vorhangs, die Maria umgeben und
unten in einem kühnen Bogenschwung, wie dort die Pultdecke, bildeinwärts streben.
Alles deutet auf den barocken Sturm der frühen Werke Cranachs und Breus hin:
nicht nur das wilde (hier schon etwas äusserlich gewordene) Leben, auch Einzelheiten
wie Mariae Hände (Dresdener Kanonblatt), Füsse und Hände des Engels, das Gold-
schmiedewerk von Mantelschliesse und Szepter, das strähnig durchgezeichnete
Lockenhaar, das noch an die Werke Cranachs vor 1500 anklingt. Die starke lineare
Bewegtheit erinnert an die Zeichnung des *Liebespaares in der Landschaft* von 1504[107].
Im Kurvenspiel von wuchtiger Schwere ergehen sich die *Passionsszenen*[108] (fig. 54).
Dumpf füllen die massiven Gestalten das enge Bildformat, innerhalb dessen die
barocken Drehungen wogen. Hinterm blutschwitzenden Heiland glüht das Abendrot,
im Fels versteinert der Wellenschlag des Faltenwurfs. Die Tafeln sind wohl etwas
jünger als die besprochenen des Legendenmeisters, gehören aber nächst ihnen zu den
frühesten Dokumenten der österreichischen Cranach- und Breu-Nachfolge. Späte,
aber unverkennbare Ausläufer des Stils, den wir in diesen Tafeln sehen, sind die
Bildnisse des Dr. Wolfgang Kappler und seiner Frau von 1530 im Museum zu Krems[109].

Das Martyrium der heiligen Afra. Der Maler des im [Oberösterreichischen]
Landesmuseum, Linz, befindlichen Bildes (fig. 55) ist einer der frühesten Repräsen-
tanten des eigentlichen „Donaustils"[110]. Die Formen sind schwer und massig, doch
haben sie nicht mehr so viel Struktur wie die Tafeln des Legendenmeisters, nicht mehr
so viel Entschiedenheit der Linie wie die Herzogenburger, sondern jenes Aufquellen,
Zerfliessen, Zerrinnen, jene Auflösung im Organischen, die für die spätere Donau-
schule so bezeichnend ist, hebt an. Die Farbenskala bewegt sich in Weiss, Zinnober,
Purpur, Goldocker, Moosgrün, Blaugrün. In diesem Bilde beginnt bereits jener
formale Prozess, den wir in einem *Martyrium des heiligen Philippus* des Kunsthistori-
schen Museums voll entwickelt sehen[111].

Der Meister der Widumbilder von Niederolang. Das Widum von
Niederolang im Pustertal bewahrt zwei Tafeln[112], die für die Frage der alpenländi-
schen Cranach-Nachfolge von besonderer Wichtigkeit sind. Tirols Verhältnis zu dem
in österreichischen Landen neugeschaffenen Stil ist noch ein dunkles Kapitel. Dass
durch die Persönlichkeit Reichlichs das tirolisch-alpenländische Element viel dazu
beigetragen hat, wurde oben zu zeigen versucht. Wie nun dieser Stil in die Alpentäler
eindringt, damit manches zurückkehrt, was früher aus ihnen geflossen war, und sich
nun mit der ununterbrochenen bodenständigen Pacher-Tradition vereinigt, das führt
zu so eigenartigen und fesselnden Ergebnissen, wie sie die Werke des Meisters von
Niederolang darstellen. Der Niederolanger vereinigt die neue Monumentalität der
Erscheinung, ihre Körperschwere und rollenden Kurven, ihre barocken Form-
wucherungen mit jener Sauberkeit der Werkausführung, Reinheit der Malerei
Andacht vor dem Gegenstand, die das Schaffen der Tiroler bis zu ihrem letzten

Grossen, Marx Reichlich, kennzeichnen. Dazu tritt aber noch ein besonders bemerkenswerter Umstand. Der Niederolanger nimmt nicht nur den neuen Stil des 16. Jahrhunderts auf, den beginnenden „Donaustil", sondern setzt gleichzeitig den Stil der St. Florianer Marien-Täfelchen, also des frühesten Cranach nach unserer Überlegung, in unverkennbarem Anschluss fort. Er muss die ersten österreichischen Arbeiten Cranachs gekannt haben, traf mit dem jungen Meister vielleicht persönlich zusammen, schied dann aber aus dessen weiterer österreichischen Entwicklung aus, um erst ihr reifes, in breite Schichten dringendes Resultat aufzunehmen und in eigenartiger Weise mit den ersten Eindrücken zu verquicken. Vielleicht war der Niederolanger damals in Salzburg, als einer der ersten Schüler des jung angesiedelten Meisters Reichlich, als ein Enkelschüler Pachers.

Die Tafel, die zwei Wohltäter in Zinnober und Dunkeloliv am Werk zeigt, wie sie *Arme speisen*, tränken, mit Almosen beschenken (fig. 56), schliesst sich besonders eng an die St. Florianer Täfelchen. Da ist die gleiche fliehende Raumbildung, das Paviment, die durch den Raum laufende Horizontale, die Reichlichsche Quadernschichtung des Gewändes. Violettbraun sind die Pfeiler, rot das Gestänge, tiefgelb die Rippen. Die Figuren haben nicht das nervig Bewegliche der kleinen Cranach-Menschen, sondern sind plumpe, bäurische Säcke, die stumm staunen, schwer von Begriff sind und sich nur langsam rühren. Doch gerade dadurch kommt die prächtige Frische und Ursprünglichkeit der Erzählung zustande: wie die Armen, zu einem Klumpen geschart, fast misstrauisch ihre Wohltäter mustern, wie sich die Hände nur zögernd zum Empfang der Geschenke ausstrecken, wie die Rückwärtigen sich nicht regen, sondern nur mit runden Augen schauen — gleich Bauernkindern, mit denen Städter anzuknüpfen suchen. Die vorne stehende Bettlerin in tiefem Olivgrau und Krappkarmin des Untergewandes möge man mit dem Profil von Cranachs Engel Gabriel vergleichen.

Ob die *Himmelfahrt Christi* (fig. 57, die abgesägte Innenseite des Flügels, 81 × 61,5 cm) schon unterm Eindruck der kleinen Holzschnittpassion steht, dürfte eher zu bejahen als zu verneinen sein; vor allem der Kopf des tiefrot und grünblau gekleideten Petrus scheint dem Pfingstfest entnommen zu sein. Wieviel von der weichen, vollrunden Fülle des frühen Donaustils in der Tafel liegt, braucht nicht erst gezeigt zu werden. Doch auch da haben wir starke Anklänge an die St. Florianer Tafeln. Man vergleiche die Hände Johannis mit denen des knienden Beters im Marientod. Das sorgfältige Zeichnen, das Ziehen von Pinselkonturen in Köpfen und Händen ist wie auf jenen Werken. An das Erlangener *Pfingstfest* [p. 48] wird man aber besonders stark erinnert: den in der Verkürzung flachgedrückten (hier unbärtigen) Kopf oberhalb Johannes kennen wir schon von jenem Apostel, der dort die Augen gegen den Heiligen Geist beschattet. Der Tiroler wird das Wittenberger Bild natürlich nicht aus Autopsie gekannt haben, doch ersehen wir daraus, wie stark die Fäden gewesen sein müssen, die sich zu dessen Schöpfer gesponnen haben.

Weitere Tafeln vom gleichen Altar sind in das Ferdinandeum [Kat. 1928, No. 83] gekommen. Prachtvoll ist im *Apostelabschied* (fig. 58) die monumentale Gestalt des Johannes, der Wasser aus der Quelle schöpft[113]. Eine solche Erfindung zeigt die ganze bäurische Schwere des Künstlers. Die kleinen Figuren sowie die Landschaft des Hintergrundes haben so viel von Reichlichs Tafeln in Neustift, dass man abermals zur Annahme eines persönlichen Schülerverhältnisses sich genötigt sieht. Petrus trägt hell erdbeerroten Mantel über tiefblauem Gewand, sein Gefährte Saftgrün, der Sitzende Krappkarmin. Das Rot ist — wie gewöhnlich bei diesem Meister — zerstört. Orangegelb, tiefes und helles Blau in den übrigen, über den rötlichen Ocker und das Grün der Landschaft verstreuten Aposteln. Die Karnation hält sich in schwebend hellen Rosa- und Brauntönen, wie überhaupt der Niederolanger mehr zur Aufhellung der tiefleuchtenden Farbigkeit seiner Vorgänger zu dekorativen Flächen neigt. Die übrigen Tafeln stellen die Darbringung des Messopfers, das Abendmahl, das Pfingstfest, zwei Rückseiten die Erlösung der armen Seelen aus dem Fegefeuer dar.

Am offenkundigsten zeigt den Zusammenhang des Niederolangers mit dem frühen Cranach der *Marientod*, [ehem.] Innsbruck, Prof. R. v. Klebelsberg [heute Südtirol, Privatbesitz] (fig. 59); Semper, M. und Fr. Pacher, p. 215, hat das Bild als Rest vom gleichen Altar bezeichnet, wie den unten zu besprechenden Dietenheimer Flügel, was angesichts des beschnittenen Zustandes schwer kontrollierbar ist. Die Komposition dieser Tafel geht völlig auf den St. Florianer *Marientod* zurück. Fast für jede Gestalt, für jedes Motiv lässt sich dort das Vorbild nachweisen. Nur wird alles ins weich Gequollene, dumpf Gedrängte übersetzt. Cranachs kerniger kleiner Petrus ist zu jenem weichlichen Schnauzbart geworden, den wir schon aus der Niederolanger Folge kennen. Die Abhängigkeit offenbart zugleich den gewaltigen Qualitäts- und Charakterunterschied, der zwischen den beiden Malern besteht.

Der Meister von Niederolang hat einen unmittelbaren Gefolgsmann gehabt, der so viel von der Nürnberger Schule zeigt, dass es sich bei ihm sicher um einen durch Nürnberger Werkstätten gegangenen Maler, vielleicht sogar um einen nach Österreich gewanderten Franken handelt. Von ihm stammt ein *Tempelgang Mariae* aus Dietenheim, der sich ehemals in der Sammlung Vintler in Bruneck befand [Österr. Galerie, Kat. 90][114]. Die für ihre Grösse (141 × 52 cm) etwas leere Tafel stellt überhaupt ein merkwürdiges Gemisch aus Fränkischem und Österreichischem dar. Der Gesamteindruck ist ausgesprochen Kulmbach: die etwas verwaschenen Dürer-Typen, die mürben Hände, der akademische Faltenwurf. Der Mädchenkopf am Rande rechts scheint geradezu nach Dürer kopiert. Kulmbachisch ist auch die Farbe. Anna hat einen Mantel in hellem Saftgrün, daneben steht das bekannte Rosa-Changeant im Untergewand. Joachim trägt einen roten Mantel über stumpfem, schwärzlichem Blau. Annas Begleiterin trägt Purpurbraunrot über Blassgelb. Weissgrau, Grün, Gelbrot, tiefes Braunrot, helles Blau stehen in den übrigen Gestalten. Ganz nürnbergisch ist die Karnation mit ihrem matten Bräunlich, das stellenweise von leisem Rot überhaucht

wird. Das warme Braun und Dunkelgrau des Steinwerks hingegen hat sich der Maler von Reichlich und dem Niederolanger geholt.

Die Komposition nun ist einerseits durch den *Tempelgang Mariae* von Fries bestimmt — so sehr auf der Hand liegend, dass ich mich mit dem blossen Hinweis begnüge —, andererseits durch den Niederolanger Meister. Die *Widumbilder* sind auffällig durch die V-förmige Zäsur ihrer Komposition. Hier kehrt sie wieder; die raumlos dichtgedrängten Gestalten gruppieren sich rechts und links eines Tals. Auch im übrigen stärkster Zusammenhang mit dem Niederolanger. Das Antlitz mit dem Turban am linken Bildrand ist mit einer (im doppelten Sinne peinlichen) Genauigkeit aus der Himmelfahrt Christi kopiert. Hinter ihm steht der Brotverteiler aus dem Widumbild. Die Bettlerin mit dem Schüsselhut kehrt in der Mutter Anna und dem höchsten Frauenkopf wieder, der bärtige Apostel, der am linken Rande des Marientodes die Hände faltet, in Joachim. Die Hinweise dürften genügen.

Der Meister der Wunder von Mariazell. Die wichtige Bilderserie des Joanneum [Kat. 1923, No. 62] wurde von W. Suida erstmalig gewürdigt (Österr. Kunstschätze III, 33–38). 1512 sind die Tafeln datiert. Damals waren Altdorfer und Huber schon tätig. Doch suchen wir vergeblich Anklänge an die beiden. Noch immer ist es der Stil des österreichischen Cranach, den wir vor uns haben. Aber wie sehr hat er sich verändert! Der ornamentale Keim in ihm ist zu einer wunderbaren Fülle reichbewegten, barock wuchernden Liniengeschlinges ausgewachsen. Man könnte von einem zweiten „weichen Stil" reden. Die prächtige Landschaft, in der die Madonna ein abstürzendes Kind beschützt, ist ganz nach dem Vorbild der frühen Cranachschen geschaffen. Geflammte Lichter sitzen auf den dunklen Baumkronen. Das Wunder des hl. Wenzel zeigt den Zusammenhang mit dem frühen Cranach auch in den Gestalten ganz deutlich. Da wuchtet eine massige Säule; da breitet sich eine mächtige Bettstatt. Man denkt an den Legendenmeister. Auf einer anderen Tafel stösst ein Kirchenschiff in die Tiefe, in dem Beter knien. Wie Baumflechten treibt das Haar aus ihren Schädeln. Ein Geräderter wird vor dem Gnadenbild geheilt. Masswerk, Wand- und Altarleuchter entfalten ein drehendes, kreisendes Spiel, das im Rad, im Kirchengestühl, in den Gewandfalten sein Echo findet und wie eine Spielmannsmelodie durch die ganze Kirche klingt; die Totenschädel im Karner scheinen zu lauschen.

Der Meister der Verkündigung der Augsburger Schottenkirche. Das *Marienleben* der [ehem.] Sammlung Bondy[115] entwickelt, was dort Melodie war, zum Spielwerk, zur festlich krausen Dekoration, die ihren Selbstwert hat, so dass die Geschichte zur blossen Begleitung funkelnder Ornamentphantasien herabsinkt. Fast sind es mehr Goldschmiedewerke, als solche der Malerei. Hat in den Wundern von Mariazell das Schmuckhafte etwas vom derben Wesen der Volkskunst, so spricht hier die kapriziöse Verfeinerung städtischer Malkultur, die mit den in drangvoller Zeit geschaffenen künstlerischen Ausdruckswerten spielt. Der Maler ist vermutlich ein Augsburger, der vorübergehend in Österreich weilte und aus allen Quellen des

Donaustils, alten und neuen, in höchst raffinierter Weise schöpfte. Die Bildchen dürften zwischen 1515 und 1520 entstanden sein. Seltsam mutet es an, wie innerhalb des glitzernden Prunkes gleich mumienhaften Gespenstern Cranach-Gestalten der Zeit vor und um 1500 agieren. Am deutlichsten wird das in der *Verkündigung* (fig. 60) und der *Darstellung im Tempel* (fig. 63). Die Priester und Tempeldiener sind offenkundige Abkömmlinge der Apostel des St. Florianer *Marientodes*, nicht nur in Gesichtern und Händen, sondern auch im raumlosen Zusammengepresstsein ihrer Körper. Was dort primitiv war, ist hier archaisierend. Zinnober, Blaugrün, Violett, Gelb, Weiss strahlen in den Gewändern. Eine olivfarbene Säule entfaltet wie ein Lebewesen ihre Ornamentglieder. Violettbraunes Gewände rückt eng zusammen. In der *Geburt* des Kindes (fig. 62) und der *Heimsuchung* (fig. 61) meldet sich auch Altdorfer zu Wort. Joseph kommt aus einer weiss-blaugrünen Schneelandschaft; die sommerliche Atmosphäre der frühen Altdorfer-Landschaften zittert über den sich umarmenden Frauen. In gelber und rosiger Aureole senkt sich der Heilige Geist auf Maria herab.

Ausblick

Dass Altdorfer aufs engste mit der österreichischen Malerei zusammenhängt, wurde von der Forschung schon wiederholt betont. Sein monumentalstes Werk, der *Altar* von St. Florian, der nach seiner erwiesenen Donaureise entstand, und der 1517 datierte *Regensburger Altar* (Benesch, Altdorfer 24–47, 17–23) zeigen die Monumentalität und tiefe Farbenglut Reichlichs. Kein Werk Altdorfers steht dem österreichischen Cranach so nahe wie die gewaltige *Johannes-Tafel* des Katharinen-Spitals in Stadt am Hof [Benesch, Altdorfer, 9–13] (fig. 324). Der Breu des Zwettler, der junge Frueauf des Klosterneuburger Altars (figs. 282, 366, 367) sind Altdorfers Vorläufer in der Landschaft. Besonders stark empfindet man die Nähe Reichlichs in dem Wilte ner *Katharinen-Martyrium* des Kunsthistorischen Museums, in dem Friedländer[116] ein Werk Altdorfers erkannte. Friedländer hat schon mit Recht seinen altertümlichen Charakter betont. Eine Grossartigkeit der Auffassung lebt in dem Bilde, die fast die der genannten Werke übersteigt. Dabei eine Tiefe und Glut der Farbe, eine Sorgfalt der Malerei, die wir kein zweites Mal in einer Schöpfung Altdorfers antreffen. Baldass[117] hat das Bild um 1507 angesetzt. Doch geht es mit den 1507 datierten Bildern so schwer zusammen, dass nur das von Friedländer vorgeschlagene Jahr der Donaureise 1511 oder ein noch früheres für die zeitliche Ansetzung in Betracht kommt. Die unerhörte Nähe zu Reichlich — das tiefe Pacher-Grünblau und -Rot in dem Krieger, die auffallende Verwandtschaft der Heiligen mit den Frauen des *Jakobus-Stephanus-Altars* — sowie die altertümliche Intensität lassen mich letzterer Ansicht zuneigen und in dem Werke das älteste bekannte Tafelbild Altdorfers sehen (fig. 370)[118].

Altdorfer hat in Österreich bald selber Schule gemacht. Sein Frühstil taucht in den Illustrationen eines für Maximilian I. geschriebenen Buches[119], eine etwas spätere Phase in der Werkstatt Kölderers auf. Der Stil seiner 1506–1508 entstandenen Arbei-

ten findet sich aber auch ausserhalb des engeren österreichischen Kreises. Augsburg und Österreich stehen seit Jahrhundertbeginn in lebhaftem künstlerischen Wechselverkehr. So braucht es nicht wunderzunehmen, dass sich die Bilder, die wir auf Grund stilkritischer Überlegung als die frühesten bekannten Werke Leonhard Becks ansprechen müssen, in einem österreichischen Kloster befinden und völlig „Donaustil" unter deutlichem Anklang an die Werke des frühen Altdorfer zeigen. Es sind dies vier grössere Tafeln (100 × 117 cm) in St. Florian, darstellend die Legenden weiblicher Heiliger: die *Enthauptung der heiligen Barbara*, das *Martyrium der heiligen Afra*, die *heilige Margareta mit dem Drachen*, die *heilige Agnes mit den Lämmern* (fig. 64). Der *heilige Georg* der Wiener Galerie [Benesch, Die Deutsche Malerei, p. 115] ist das wichtigste einwandfrei auf Beck bestimmte Bild. Es gehört einer wesentlich späteren Entwicklungsstufe an, Burgkmair hat bei seiner prächtigen Inszenierung Pate gestanden. In der *heiligen Agnes* ist alles noch viel naiver, unmittelbarer, ungelenker. Doch eignen sich *Margareta* und *Agnes* vorzüglich zum Vergleich. Sie haben das gleiche helle, von Locken umflockte Antlitz mit der leichten Innenzeichnung, für die die hochgezogenen Brauen, der kapriziös geschwungene Mund bezeichnend sind. Sie haben dieselben Hände mit den gekrümmten Fingern, die wie kleine Klauen aus den Ärmeln hervorschauen. St. Georgs Ross ist vom gleichen Schlage wie die des St. Florianer Bildes. Und um sich von der Identität der Hände zu überzeugen, genügt schliesslich ein Blick auf die Vegetation — wie die hellgrünen Blätterlappen und Zacken der fächerförmig geschichteten Bäume und Büsche auf dunkelgrünem Grunde stehen, ist da und dort gleich. Die Bilder sind in leuchtendem und dunklem Rot, Ocker- und Chromgelb, tiefen Grün- und Brauntönen gehalten. Blau tritt mehr zurück. Der Goldgrund ist erneuert. In den Formen ist mehr vom Altdorfer der Jahre 1506–1508 zu spüren als von Burgkmair, der später Becks Formenwelt völlig beherrschen sollte; vor allem die *Margareta* mit dem rollenden Ellipsenschwung ihrer Gewandfalten ist ganz „Donauschule".

Die Bilder dürften bald nach 1510 entstanden sein. Stilistisch lassen sich mit ihnen auch die von Beck für den *Theuerdank*[120] gelieferten Schnitte vergleichen, diese noch besser als die im *Weisskunig*, weil sie Beck nicht so ausschliesslich vom Stile Burgkmairs beherrscht zeigen. Ich möchte auf die Blätter 29, 74, 107 hinweisen. Doch auch in Becks reifstem Werke, den *Heiligen aus der Sipp-, Mag- und Schwägerschaft des Kaisers Maximilian*, finden sich noch zum Vergleich sehr geeignete Blätter, wie etwa die *Sancta Bildrudis* (f. 56). Ein weiteres Werk Becks, dessen Bestimmung wir Dörnhöffer verdanken (vgl. den Artikel bei Thieme-Becker), möchte ich zur Stützung der St. Florianer Tafeln heranziehen: die Titelminiatur des Codex 478 der Wiener Nationalbibliothek *Vita S. Walpurgis S. Richardi Regis Anglie Filie* [Benesch-Auer, Historia, p. 98] (fig. 65). Man vergleiche da den Schnitt des leichtgeschürzten Mundes, der Augen, ferner wieder die Hände. Der Faltenfall des dunklen Gewandes ist der gleiche[121].

Oben war vom Zeichner des Codex 32 des Staatsarchivs, J. Grünbecks *Historia Friderici IV. et Maximiliani I.*[122] die Rede als einem der frühesten österreichischen Nachfolger von Altdorfers Frühstil. Er nimmt den Stil von Altdorfers Zeichnungen der Jahre 1507–1508 auf und entwickelt ihn barock weiter. H. Voss hat vor längerer Zeit eine ihm gehörige Zeichnung in der Wiener Akademie festgestellt[123]. Die Staatsgalerie erwarb später eine *Enthauptung des Täufers* von seiner Hand[124]. Die Vita Friderici muss dem Stil nach um 1510/11 entstanden sein, die Enthauptung um 1515. Ich möchte diesen Werken noch einige weitere Zeichnungen angliedern. Der Vita am nächsten steht eine 1514 datierte *Anbetung der Hirten* beim Fürsten Liechtenstein (Schönbrunner-Meder, Taf. 382)[125]. Die Albertina besitzt eine weiss gehöhte Federzeichnung auf olivgrauem Papier (205 × 155 mm, fig. 66), *Zwei Landsknechte in einer Landschaft* darstellend[126]. Der Zusammenhang mit der Enthauptung ist evident, wenn wir die grossen, farnartigen Weidenbüschel betrachten. Doch ist die Komposition schon viel lockerer, offener, die Zeichnungsweise runder, ausgeschriebener als in der *Vita Friderici*. Das Blatt entstand zu einer Zeit, in der Wolf Hubers malerisches Schaffen bereits eingesetzt hatte. Hubers frühestes Bild, die Votivtafel des Passauer Bürgermeisters Jakob Endl und seiner Familie von 1517 im Stifte Kremsmünster, lockert die alte, gotisch gedrängte Stifterkomposition auf; durch die Linien — namentlich der seit Cranach für die Donauschule charakteristischen blaugrauen Unterzeichnung der Gesichter — geht das rundliche Kreisen der Formensprache einer neuen Stilepoche. So werden auch die späteren Blätter des Meisters der Vita Friderici um 1520 oder nachher anzusetzen sein. Dem Wiener Blatt lassen sich zwei des Kupferstichkabinetts Basel anschliessen, weiss gehöhte Federzeichnungen auf rötlichbraunem Papier. *Christus am Ölberg* [?] (222 × 162 mm; fig. 67) zeigt in dem Zug der marschierenden Landsknechte so starken Zusammenhang mit f. 61 der Vita Friderici (fig. 68), dass an der Identität der Hände kein Zweifel sein kann. *Die Versuchung des heiligen Antonius in der Landschaft* (274 × 190 mm; fig. 69)[127] könnte man, stünde sie allein da, wegen des Figuralen (vor allem der Masken auf der Rückseite) dem Pseudo-Altdorfer des Maximilian-Gebetbuchs zuzuschreiben sich veranlasst fühlen. Doch der Zusammenhang mit der (materialgleichen) andern Baseler und der Wiener Zeichnung ist zu offensichtlich. Und die langen, nur leicht geschweiften Federzüge in der Zeichnung der Vegetation finden wir ganz ähnlich bereits in manchen Blättern (fig. 70)[128] der *Vita Friderici*[129]. Ein ganz spätes Blatt des Meisters besitzen wir möglicherweise in dem fraglichen Wolf-Huber-Blatt 2063 des Berliner Kabinetts (Bock, p. 57 und Taf. 85), der Skizze zu einer historischen Komposition mit Menschenmengen auf weiter Architektur- und Landschaftsbühne. Man vergleiche zur Prüfung die Hintergründe des Baseler Gethsemane[?]- und des Wiener Blattes. Die wenigen Beispiele dürften genügen, um zu zeigen, dass Altdorfers Schaffen für die Entwicklung der österreichischen Malerei von ähnlicher Bedeutung war wie das Cranachs.

Es erübrigt sich mir noch, allen jenen, die meine Arbeit durch Beistellung von

photographischem Material und Publikationserlaubnis gefördert haben, an dieser Stelle herzlichst zu danken: Ihrer Gn., den Herren Äbten Dr. Vincenz Hartl, St. Florian, und Stephan Mariacher, Stams; dem hw. Herrn Prior P. Alberik Rabensteiner, Neukloster; den Herren Dr. E. Buchner, München, Prof. R. v. Klebelsberg, Innsbruck, Dr. H. Koegler, Basel, Prof. H. Ubell, Linz, Oskar Bondy, Prof. R. Eigenberger, Dr. O. Fröhlich, Hofrat G. Glück, Dr. H. Leporini und Prof. A. Stix, Wien.

Zu Cranachs Anfängen[1]

EINE SELBSTBERICHTIGUNG

Jene Fachkollegen, die meine Bezeichnung zweier Täfelchen eines Hausaltars in der Gemäldegalerie des Stiftes St. Florian (figs. 29, 30) als eigenhändige Jugendwerke Cranachs ablehnten — ich habe schon in meiner Arbeit ein dahingehendes Urteil E. Buchners angeführt[2] —, behalten recht. Meine Datierung vor 1500 war zu früh. Den zwingenden Gegenbeweis habe ich in einem dem gleichen Altar angehörigen Bildchen der Sammlung Martin Le Roy[3] gefunden: der *Tempelgang Mariae* (fig. 71). Seine Maße (32 × 34 cm) — in der Höhe etwas beschnitten — erweisen das Bild als zum gleichen Altar gehörig. Auf Grund einer Äusserung Friedländers wurde es in der Publikation von Leprieur und Pérraté als „Bayrische Schule, Anfang des 16. Jahrhunderts" bezeichnet. Es wurde 1888 in Paris erworben.

Das Pariser Täfelchen gibt sich in jedem Zug deutlich als Werk eines Schülers des Marx Reichlich zu erkennen. Die Datierung Friedländers trifft das Richtige. Es entspricht im Stil den um und bald nach 1500 entstandenen Werken Reichlichs. Eine Ansetzung auf oder kurz nach 1502 lässt sich triftig begründen. Im Charakter der Gesamtdisposition schliesst sich das Bildchen an den *Tempelgang* der Sammlung Karpeles-Schenker an. *Tempelgang* und *Heimsuchung* (Karpeles) [(figs. 72, 364); heute Österr. Galerie, Kat. 91, 92] stammen, wie mir der Besitzer freundlichst mitteilte, aus siebenbürgischem geistlichen Besitz; vier weitere Tafeln sollen noch existieren. Suida hat die Hand des Meisters richtig erkannt, doch die Tafeln zu spät datiert[4]. Sie sind noch vor dem 1502 datierten *Marienaltar* (*Tempelgang*)[5] aus Kloster Neustift entstanden (fig. 73). Dieser ist die weitere Voraussetzung für das Pariser Bildchen. Die Anordnung im einzelnen ist stärker von dem jüngeren Werk abhängig: wie Maria die Treppe emporsteigt, an deren Fuss eine Menschengruppe zu dichtem Block sich ballt. Einzelne Gestalten erkennen wir wieder: die monumentale Gewandfigur einer Frau am Bildrande; dahinter taucht vor der Hohlkehle der Kopf von Reichlichs Mutter Anna auf. Doch ist von der renaissancehaften Erscheinung des Neustifter Altars nichts in das kleine Bild übergegangen. Auf dem älteren *Tempelgang* öffnet der Meister rechts den Blick in ein lichtverschleiertes Kirchenschiff. Dort erscheint weit in der Tiefe auf dem in der Verkürzung zu einer Linie zusammengeschrumpften Paviment eine Mutter mit ihrem Mädchen. Diese kühne Tiefenwirkung suchte auch der Maler der Pariser Tafel durch Verkleinerung des Hohenpriesters und seines Begleiters zu erzielen. Doch missverstand er sie und stellte die zwerghaften Gestalten auf im Draufblick gesehenes Paviment, von dem man die geringe Raumdistanz leicht ablesen kann, während Reichlich wie ein Holländer die Tiefenvorstellung der Phantasie des Beschauers überlässt und nur die Gestalten als Distanzmesser in den Raum senkt.

Ich kenne das Pariser Bild nicht aus Autopsie. Dennoch zögere ich nicht, es der gleichen Hand zu geben wie die St. Florianer. Bei einem Hausaltärchen ist das Zusammenarbeiten mehrerer Hände an einer Schauseite ja nicht wahrscheinlich. Jedenfalls ist die Entstehung in oder kurz nach 1502 erwiesen, Cranachs Hand kann also die St. Florianer Bilder nicht gemalt haben. Trotzdem besteht zwischen ihnen und dem Pariser Bild ein augenfälliger Unterschied. Ein Unterschied des Charakters und der Qualität. Beim *Tempelgang* wird man gewiss an keinen anderen Künstler als Reichlich erinnert. Das ist der Reichtum seiner räumlichen Szenerie, das sind die aus seinen Bildern bekannten schweren, strengen Gewandfiguren. Auch die Typen entsprechen ihm. Nur ist die volle, saftige Schwere Reichlichs ins Steife, Kümmerliche geraten. Bedeuten die St. Florianer Bilder in ihrer sprühenden Lebendigkeit und köstlichen Frische eine Steigerung über Reichlich hinaus, so das Pariser bloss ein Verarmen, ein Trockenerwerden seiner Vorstellungswelt. Mager und schütter wirkt die Erfindung im Vergleich mit der gedrängten Fülle des Marientodes. Nirgends eine Gestalt, ein Kopf, die über das, was Reichlich dem Maler vermitteln konnte, hinausdeuten. Die Fülle Cranachscher Elemente farbiger, zeichnerischer und kompositioneller Natur, die ich in *Verkündigung* und *Tod Mariae* schon seinerzeit aufgezeigt habe, lässt sich nicht eliminieren. Vor allem der Zusammenhang mit dem viel späteren Holzschnitt Cranachs (Schuchardt III, 101 a) bleibt als Problem bestehen. Die farbige Haltung der Pariser Tafel ist — soviel ich der Beschreibung im Katalog entnehme — gleichfalls schlichter, dürftiger. Ich habe für diese Erscheinung keine andere Erklärung, als dass Verkündigung und Tod Mariae verschollene Werke Cranachs zugrunde liegen. Werke mehr von der kraftvollen Art der *Dornenkrönung* des Neuklosters (fig. 33) [Stift Heiligenkreuz], für die ich die Cranachsche Urheberschaft in vollem Umfang aufrecht halte. Ich habe seinerzeit das Verhältnis der Neuklostertafel zu den St. Florianern dahin formuliert, dass sie eine Katastrophe gegen diese bedeutet (a. a. O., p. 86). Mit der Urheberschaft Cranachs fällt auch die Nötigung, das Andersartige des Wiener Neustädter Bildes gegen die zierlichen Kleinmalereien zu erklären (siehe pp. 40, 57).

Dass die Täfelchen aus Reichlichs Werkstatt hervorgingen, ist nach dem Gesagten nicht zu bezweifeln. Der Maler hat jedenfalls den Neustifter Altar im Entstehen gesehen. Die breitflächige venezianische Maltechnik dieses Werks hat er sich nicht angeeignet; die seine ist nach rückwärts gewandt, entspricht noch ganz dem 15. Jahrhundert. Die *Dornenkrönung* des Neuklosters beweist, dass ihr Schöpfer Ende der Neunzigerjahre durch Reichlichs Werkstatt ging. Seine malerische Technik und Ausdrucksweise wirkt in den St. Florianer Bildchen so stark nach, dass ich den Irrtum beging, sie der gleichen Hand zuzuweisen. Von den Werken, die er zur Zeit des Entstehens der Täfelchen in Wien schuf, war zu dem Maler der Bildchen noch keine Kunde gedrungen. Doch blieb die Reichlichwerkstatt, in der die Tradition des Cranach der Neunzigerjahre noch lebendig war, auch der neuen Kunstweise des

Franken gegenüber aufnahmsfähig. Zeugnis davon legt ein *Pfingstfest* [ehemals] in der Prälatur von Stift St. Peter, Salzburg[6] ab (fig. 75), das wenige Jahre später als der kleine Hausaltar entstand. Es bedeutet eine Verquickung des Stils von Reichlichs *Jakobus-Stephanus-Altar* mit dem der Bilder und Holzschnitte Cranachs aus den Jahren 1500–1502. An jenen lassen monumentale Mantelfiguren, wie der vorne kniende Apostel, an diese das Wurzelhafte der kraftvoll untersetzten Menschen denken. Das Drohende, düster Grosse von Reichlichs Stil ist eine organische Verbindung mit der leidenschaftlich geballten Kraft des Cranachschen eingegangen. Das Resultat ist den St. Florianer Täfelchen in Charakter und Gesinnung verwandt.

Wir haben in den kleinen Tafeln einen Schüler und Werkstattmitarbeiter Marx Reichlichs vor uns, der sich in *Verkündigung* und *Marientod* an seinen grösseren Vorläufer Cranach anschloss. Das Bild, das er uns von dessen verschollenen Arbeiten überliefert, dürfte ein dem Stil nach wesentlich getreueres und organischeres sein als das, das uns ein später Zeichner von den für Friedrich den Weisen gemalten Wittenberger Tafeln in den Erlanger Blättern hinterlassen hat. Über seine Persönlichkeit gibt die neu aufgezeigte Tafel leider nicht mehr Aufschluss als die St. Florianer. Sie sinkt wohl von der früher vermuteten primär schöpferischen zur epigonenhaften herab, unterscheidet sich aber nach wie vor deutlich von dem Maler der Niederolanger *Widumbilder* (figs. 56, 57) [siehe pp. 65 f.] sowie von dem durch Buchner mit ihr identifizierten Maler des *Tempelganges* der Sammlung Leuchtag[7]. Gerade der *Tempelgang* Le Roy, an den sich der Leuchtagsche in der Frauengruppe sichtlich anlehnt, zeigt noch immer, trotzdem er weitaus nicht die Qualität der St. Florianer Bilder erreicht, eine viel kernigere und ursprünglichere Künstlerpersönlichkeit als das flaue, verwaschene Kulmbachepigonentum der ehemals Vintlerschen Tafel [Österr. Galerie, Kat. 90]. Nur glaube ich heute nicht mehr, dass der Maler des Leuchtagschen *Tempelgangs* ein Gefolgsmann des Meisters von Niederolang war, sondern halte beide für unmittelbare Nachfolger des Reichlichschülers, der das Marienaltärchen geschaffen hat.

Um der negativen Beweisführung ein Positivum beizuschliessen, möchte ich die Gelegenheit ergreifen, auf ein meines Wissens noch unbekanntes Werk Reichlichs hinzuweisen: eine *Beweinung Christi*, Salzburg, [ehem.] Stift St. Peter (fig. 74). Angeblich stammt die Tafel aus dem Kloster Nonnberg. Stilistisch steht sie den von O. Fischer bestimmten[8] Flügeltafeln des 1496 für St. Michael am Aschhof entstandenen Pacheraltärchens am nächsten. Sie ist gross und mächtig gebaut, eine der Monumentalität des bedeutendsten Pacherschülers würdige Erfindung. Auch sie offenbart die für den Meister bezeichnende Intensität der Lichtmalerei. Aus tiefem Dunkel strahlen die beleuchteten Formen hervor: der todesstarre Leib, Hände und Gesichter, die blitzenden Kämme der Gewandfalten. Zügige, lang durchlaufende Pinselstriche formen aus strengen Geraden und stählern gespannten Flachkurven die feierliche Gruppe. Tiefe Ergriffenheit spricht aus den verschlossenen Gesichtern. Reichlichs Menschen halten

an sich, dämmen den Affekt hinter die bäurisch streng geschnittenen Gesichter zurück, aber aus ihren Augen, aus dem sich reckenden Bau ihrer Körper ahnt man das innere Feuer, das die harte Schale umschliesst. Die Energie verdichtet sich in Johannis vierkantigem Schädel. Magdalenens unendliche Betrübnis gibt sich nur in einer schlichten Gebärde mitleidender Pflege des Toten kund. Im dämmerigen Hintergrund löst sich der straffe Pinselzug in gefiederte Baumkronen, in die malerisch angedeutete Vision des Richtplatzes und abenddunklen Hochgebirgs.

Neue Materialien zur altösterreichischen Tafelmalerei
I. DIE FLÜGEL DER LINZER KREUZIGUNG

In meiner an der gleichen Stelle erschienenen Studie[1] habe ich die grosse Kreuzigungstafel des Linzer Museums (fig. 11) zum Ausgangspunkt der Gruppierung eines Malerwerks gemacht, das für das erste Jahrhundertdrittel der malerischen Entwicklung nicht nur Österreichs allein von grundlegender Bedeutung war. Wie wir das Linzer Altarwerk — als solches durch die Bemalung der Rückseite erwiesen — heute nach Erkenntnis weiterer zugehöriger Stücke besser zu überschauen vermögen, so wird uns das Gesamtwerk des Meisters durch einige wichtige Ergänzungen deutlicher.

E. W. Braun hat aus einer kleinen Kirche in der Umgebung Troppaus vier Passionstafeln für das Landesmuseum, Troppau, erworben, die (nach freundlicher Mitteilung des Forschers) von einem dem Kloster Welehrad gehörigen Schloss stammen. Als zur gleichen Folge gehörig erkannte Braun vier Tafeln des Budapester Museums, die aus dem Waagtal — also geographisch nicht so weit entfernt — stammen[2]. Suida hat in seinem Buche die Troppauer und die Budapester Gruppe noch als zu verschiedenen Folgen gehörig betrachtet, wenngleich er sie einer Hand zuwies: dem „Meister der Passionsfolgen", den er in das nordöstliche Gebiet lokalisierte[3].

Die erstmalige Autopsie der Budapester und Troppauer Tafeln überzeugte mich, dass die stilistische Übereinstimmung mit der *Linzer Kreuzigung* nicht nur notwendig auf den gleichen Urheber, sondern auch auf Entstehung im gleichen Zug führen muss. Der Stilbefund erhielt seine Bestätigung durch die Maße[4]. Die Linzer Tafel, die als freistehende unbedingt Flügel getragen haben muss, misst 213 × 152 cm. Die Maße der einzelnen Passionstafeln sind folgende: *Einzug Christi* 97 × 63 cm; *Letztes Abendmahl* 98 × 67 cm; *Christus am Ölberg* 103 × 71 cm; *Gefangennahme Christi* 99 × 69,7 cm; *Christus vor Kaiphas* 100,5 × 71,5 cm; *Verspottung Christi* 98 × 65,8 cm; *Kreuztragung Christi* 105 × 72 cm; *Auferstehung Christi* 100,5 × 70,3 cm [Stange XI, pp. 18 ff.]. Die ungleiche Beschneidung macht die Maße so schwankend. Zieht man nun in Rechnung, dass die bemalten Flächen gotischer Altarflügel niemals genau die Hälfte der Ausmaße des Mittelstücks haben können[5], da sie ja nicht unmittelbar aneinanderstossen, sondern durch Rahmenleisten getrennt werden, so kommen wir durch Verdoppelung der Maße der Passionstafeln auf die Dimensionen der *Linzer Kreuzigung*.

Der Altar besass zwei bewegliche Flügelpaare mit 16 Darstellungen (eventuell noch ein fixes mit 4 weiteren), von denen 10 bekannt sind. Leider reicht das Vorhandene nicht zur Rekonstruktion des Ganzen aus. Immerhin haben wir zwei Fixpunkte, von denen ausgehend sich einiges über die mutmassliche Gestalt sagen lässt. *Christus vor Kaiphas* zeigt auf der Rückseite die *Anbetung der Könige*, die *Auferstehung* ebenso eine

Lettnergruppe. Folglich können die beiden Tafeln nur von äusseren Drehflügln stammen. Die vorhandenen acht Passionstafeln geben keine lückenlose Erzählung. Es können also nicht alle auf der Sonntagsseite gestanden haben wie die Auferstehung (aller Wahrscheinlichkeit nach stand sie als letzte der unteren Reihe rechts). Die Erzählung hat demnach auf der Feiertagsseite begonnen und griff dann auf die Sonntagsseite über. Die Hohepriesterszene nun kann nur in der oberen Reihe der Sonntagsseite gestanden haben — entweder an erster oder an vierter Stelle. (Stand sie an erster Stelle, dann haben Einzug, Abendmahl, Gethsemane und Judaskuss das grosse Mittelstück umrahmt). Die Werktagsseite brachte auf dunklem Grunde das *Marienleben*. Für die Annahme von Standflügeln spricht der Umstand, dass vier Darstellungen wohl kaum ausreichten, das Marienleben zu erzählen.

Bezüglich des formalen und farbigen Tatbestandes des Mittelstücks verweise ich auf meine frühere Abhandlung (p. 64) [Siehe pp. 16 f.]. Die Flügel bedeuten seinen Ausbau, seinen ergänzenden Rahmen. In ihnen leben die gleichen Formgesetze, die den feierlichen Aufbau der grossen Tafel beherrschen. Die innere Bindung ist eine über die Merkmale der „gleichen Hand" hinausgehende. Mittelstück und Flügel sind Werke aus einem Guss. Der Atem desselben Schöpfungsaktes durchströmt sie. Die kleinen Tafeln sind nicht allein Ausbau der grossen; sie sind auch ihre Vorbereitung, indem sie Brücken zu älteren Werken schlagen und die Linzer Tafel noch tiefer im Gesamtorganismus dieses Schaffens verankern.

Den Vertikalismus des Aufbaus, die feierliche Gehaltenheit der Komposition konnten wir als einen Wesenszug der *Linzer Kreuzigung* feststellen. Ich habe die *Linzer Kreuzigung* ans Ende des bekannten Werks des Meisters gestellt. Der gleiche Vertikalismus organisiert die Bildarchitekturen der Flügel. Man betrachte die feierliche Reihung der in Jerusalem Einziehenden, die mit dem hochstrebenden Bauwerk zusammenklingt; das mächtige Aufsteigen der Mittelgruppe des Judaskusses; das säulenhafte Stehen Christi vor Kaiphas. Dabei wirken in etwas die Flügel den älteren Werken noch verwandter als die Mitteltafel. Die Haupttafel ist ein vielstimmiger Chor von Gestalten und Formen. Die Menge steigert den Eindruck des Emporstrebens. In den Flügeln spricht bei der räumlichen Beschränkung naturgemäss mehr die einzelne Gestalt. Obwohl die Entwicklung des Meisters die Tendenz der Höhensteigerung beherrscht — seine starke Verwurzelung in der Tradition des späten Trecento spricht sich darin aus —, so verleugnet der Typus der Gestalten doch nicht die geballte Gedrungenheit des Beginns. Mit der Höhensteigerung der Gestalt erfolgt eine Streckung des Kopfes, des Thorax, des Unterkörpers, so dass nun wohl die Gestalt als Ganzes grösser erscheint, in ihren Proportionen aber gleich bleibt. So ist nicht Entmaterialisierung das Ergebnis der Höhensteigerung, sondern auch die dunklen, zur Erde ziehenden Kräfte sind gewachsen. Es ist das die persönliche Note des Meisters, die ihn deutlich von der umfangreichen Gruppe seiner Schüler und Gefolgsleute abhebt. Im Verein mit einer unwandelbaren Strenge und Entschiedenheit

der formalen Artikulation, die so sehr anders ist als das weiche Verschleifen und Verfliessen der Jüngeren wie des Meisters des Klosterneuburger Marienlebens, des Meisters der Darbringung, des Meisters der St. Lambrechter Madonna in der Glorie. (Einzig das Altärchen in St. Stephan, vielleicht das früheste bekannte Schulwerk, verharrt in der dumpfen Monumentalität des grossen Schulgründers, allerdings viel amorpher, unorganisierter). Hand in Hand damit geht der geradlinige, in den Gelenken geknickte Bewegungsrhythmus. Ist er in den von häufigen Kurven durchspannten Frühwerken nicht so augenfällig, so tritt er jetzt, wo eine bewusste Bändigung zur Ruhe zwingt, um so deutlicher hervor. In den Flügeln dominiert die monumentale, die drängenden Kräfte blockartig verschliessende Gruppe oder Einzelgestalt. Geht im Mittelstück die einzelne Stimme im Chor der vielen unter, so kommt sie in den Flügeln heraus. Gerade dadurch wird die Schöpferidentität mit den älteren, von dunkler Kraft schweren Werken deutlicher. Vor allem in den Szenen, in denen sich die Spannung auch physisch entlädt (Judaskuss, Verspottung) und in gewaltigen Gesten zum Ausbruch kommt.

Die Darstellungen seien im Folgenden einzeln besprochen.

Der *Einzug Christi* am Palmsonntag (fig. 76) stellt die ragenden Gestalten Christi und seines Gefolges hoch über das „jubelnde Volk", das auf zwei schüchtern in den Torgang sich duckende Gewandbreiter zusammengeschmolzen ist. Die „Stadt" selbst empfängt den Heiland — ihr ragendes Mauerwerk, das sich hoch staffelt, der stolzen Gruppe ebenbürtig. Das stark Tektonische, das in der Kreuzigung nur metaphorisch sich äusserte, gewinnt hier wörtliche Bedeutung. Der heilige Petrus ragt „wie ein Turm" und wirkliche Türme bereiten festlichen Empfang. Ihre steinerne Sprache ist einsilbiger als das übliche laute Gedränge des Volks auf Strasse und säumenden Bäumen. Ja selbst das Sitzen des Heilands auf dem Grautier wird möglichst verschleiert und zu bewegungslosem Ragen umgedeutet. Die farbige Komposition unterstützt den architektonischen Gleichklang. Die Apostelgruppe beherrschen Blau (in den Faltentälern grünlich dunkelnd, auf den Höhen türkishell), tiefes Moosgrün und Violett; taucht Weiss auf, so überziehen es warmbräunliche Schatten. Mildes violettliches Rosa, durch leichte bräunliche Lasuren gedämpft, überaus weich und sanft in Lichtern aufschimmernd, hält im Heiland die Mitte und leitet zum hellen Oliv und Ziegelviolett der Mauern über. Der verkürzte Torbogen ist in die Fläche gestellt und doch erblicken wir die perspektivische Überschneidung der Laibung. Ein runder Turm wird im Aufriss projiziert und doch schlägt das Gesims einen leichten Bogen in der Untersicht, die auch die Zinnenkränze hoch türmen möchte. Widersprüche zwischen alter Flächenprojektion und neuer Raumdarstellung, wie sie in eigenartig lebendiger Verquickung von der frühesten Kreuztragung an die nicht seltenen Architekturdarstellungen des Meisters durchziehen. Die Farbengruppe rechts unten ist ganz im Geiste des Mittelstücks erfunden: Dunkelviolett, Blau, dunkles Moosgrün, Schwarzgrau.

Der Pinselstrich des Meisters war nie ängstlich und zaghaft. Freies, sicheres Zeichnen, bei dem die Farbe manchmal trocken strähnig aufgetragen wird, verrät den grosszügig entwerfenden Gestalter. Blitzende Lichter sitzen in den Augen, auf den Haaren (letztere formt ein lockiges Gemenge von Farbenkommas in Schwarzgrau, grünlichem Weiss und graulichem Ocker). Die Karnation ist von warmem Rosig (Christus) zu Tiefrötlich und Braun abgestuft. Die blutroten Lippen sind leicht aufgesetzt. Der in den goldenen Grund gepunzte Rand wird nur seitlich sichtbar; oben fehlt er — ein Zeichen für die starke Beschneidung der Tafel.

Die weissblitzenden Lichter in den Augen verleihen dem Ausdruck der Gesichter etwas Inbrünstiges, stürmisch Andrängendes, leidenschaftlich Gespanntes. Des Meisters Heilige und Heiden glühen innerlich, sind mit ganzer Seele bei der Sache. Besonders schön kommt das im *Letzten Abendmahl* zum Ausdruck (fig. 77). Der Kranz der Apostel schart sich um die hochgestellte, grünlichweiss gedeckte Tischplatte, auf der Teller, Messer und Brote matt goldbraun in steiler Projektion schweben — nach jenem noch ungebrochen lebendigen trecentistischen Schema, dessen Nachklang bis Lucas van Leyden reicht. Wohl ist auch diese Komposition getürmt, doch das Sitzen der Gestalten verhindert säulenhaftes Emporragen. So bleiben sie gedrungen, untersetzt, wie auf älteren Tafeln, und in mächtigen Langschädeln konzentriert sich der Ausdruck. Der Meister unterscheidet seelisch, gibt Abstufungen der Charaktere. Die einen verstummen in zornigem Staunen, die andern erheben scheu, noch nicht recht begreifend den Blick. Nur Judas kriecht hündisch an die Hand des Heilands heran, die ihm den Bissen reicht. Entschlossene männliche Kraft prägt den Typus Christi und der alten Vorkämpfer seiner Lehre. Die heroische Stimmung der Frühbilder ist auch aus den späten nicht gewichen. Tiefes Lackrot, Grünblau, bräunliches Moosgrün und Goldocker fassen die lichte Mitte.

Das *Gethsemanebild* (fig. 78) deutet auf die St. Lambrechter Tafel aus der zweiten Hälfte der Zwanzigerjahre zurück. In diesem Fall ist die ältere Fassung die eigenartigere. Christus wird durch die Wellen der Felsen hoch über die Gruppe der Schlummernden hinausgetragen. Auf der Troppauer Tafel ist er mehr in die Apostel eingebaut, hebt sich weniger von ihnen ab. Dämmeriges Olivbraun verhüllt die Landschaft. Der Wellenschlag des Gesteins ist breitsträhnig gestrichen, wie auf den St. Lambrechter Bildern. Das tiefe Grünblau Petri, das etwas ausgelaugte Krapprotbraun Christi fällt aus dem abendlichen Dunkel nicht heraus. Die Köpfe Christi, Petri und Jacobi — tiefrosig leuchtet das Email der Karnation aus dem Dunkel — sind in Stellung und Typus die gleichen geblieben. Doch die einstige geflammte Schrägung der geschlossenen Augen wurde aufgegeben. Und stärker fühlt man die bleierne Schwere des Schlafs, die auf den Jüngern lastet, angstvoller und gequälter wird Christi Antlitz in der Verlassenheit. Das Menschliche ist gegen früher vertieft. Wundervoll erklingt in der Dämmerung die grosse, stille Melodie des liegenden Johannes. Fast wird er zur Hauptgestalt, die alle Aufmerksamkeit auf sich lenkt. Der

ruhige Fluss des Mantels verhüllt den Schläfer — Weiss, das von einem leise auf- und abwogenden, pulsierenden Grauoliv gebrochen wird. Helles Blond, wie aus einer sienesischen Tafel genommen, rahmt das Antlitz. Die ausserordentliche Qualität der Malerei, die Grösse und Tiefe der Empfindung, die sich in dieser Gestalt ausspricht, wären allein schon zwingender Beweis für die Urheberschaft des Hauptmeisters.

Die *Gefangennahme Christi* (fig. 79) ist vielleicht die monumentalste Komposition der Serie. Die gewaltige Bildschöpfung hat ihre Wirkung auf die Nachfolge auch nicht verfehlt. Die Gruppe Christi und Judas' beherrscht die Bildmitte. Der in einen brennendroten Mantel gekleidete Verräter umarmt die in stilles Violett gehüllte Gestalt Christi. Mächtig wie ein steiler Felskegel steigt die Gruppe an. Der sie beseelende Geist des Kühnen, Heroischen lebt in allen Gestalten. Ein Gewappneter, der auf dem Haupt einen Eisenhut und über dem Panzer einen goldgelben Waffenrock trägt, erhebt den Arm zum wuchtig verhaftenden Schlag auf die Schulter Christi. Männer mit Beckenhauben werden hinter ihm sichtbar. In der linken Bildhälfte drängen und türmen sich die Gestalten. Zuunterst kauert der Knecht Malchus, ein östlicher Krieger mit Turbanhelm drängt sich dazwischen, hoch oben schwingt der reisige Petrus ein langes Soldatenschwert. Der Tumult lässt die ruhige Mittelgruppe noch grösser und mächtiger erscheinen. Es ist Nacht, Wergfackeln brennen. Beobachtung des Atmosphärischen lag dem Maler auf Goldgrund ferne. Und doch hat er etwas von der nächtlichen Stimmung in die Farbenskala gebannt. Prachtvoll ist sie links in ihrer dunklen Gebundenheit von tiefem Moosgrün, Goldbraun, Grünblau, Dunkelblau. Das Feuerrot Judas', in das vom Goldgelb seines Nachbars Lichter herüberspielen, scheint in den düsteren Gesichtern mit den blitzenden Augen Reflexe anzuzünden. Der tiefe Altsilberton der Waffen gibt einen gedämpften Klang. Wunderbar auch hier die Beobachtung des Seelischen: wie Judas geduckt, angstvollen Blicks den Heiland umschlingt.

Die *Szene vor dem Hohenpriester* (fig. 81) stellt Christus und Kaiphas als Kämpfer gegenüber. Die säulenhaft gerade Gestalt des Heilands ist die Dominante. Ihre Linien kehren im Vorhang des Throns wieder. In ihrem tiefen Braunrot wird sie von den Scharknechten (tiefes Braun und Blau, kleine Parzellen von Grünblau) umdrängt, die sich wie in ihrem Schutz an den Thron vorschieben. Der Ausdruck leidenschaftlichen Zorns im Hohenpriester ist überzeugend. Wild reisst er die Augen auf, die Zähne blitzen raubtierhaft aus dem Mund. Die ganze Gestalt ist geballte Kraft. Gerade die geschlossenen Umrisse steigern die innere Spannung. Ein Hund kauert an der Stufe des Throns; fast scheint er nach dem seltsamen, wasserspeierhaften Tier kopiert zu sein, das auf den Thronstufen der Disputationstafel jener frühen französischen Georgslegende des Louvre liegt, deren Meister mit zu den wichtigsten Bestimmungsfaktoren der oberdeutschen Malerei nach 1400 gehört. [Siehe vol. II, fig. 209].

Die Leidenschaft, die in Kaiphas aufbegehrte, kommt in der *Verspottung Christi* (fig. 80) zu heftigem Ausbruch. Die grossköpfigen, ducknackigen Gestalten geraten in

wildeste Bewegung, ohne die Geradlinigkeit der Gesten zu verlieren. So erscheint auch diese Entfesselung der Leidenschaft gleichsam in geometrischer Projektion, in einer Gebundenheit, die tief hinter die Bildfläche zurückgeht, da sie in dem architektonischen Kerngedanken des Ganzen begründet ist. Stossweise, hart erscheinen all diese Gebärden, gegensätzlich zu der alle Stofflichkeit so sehr verdeutlichenden Vollrundung der Form. Haltung und Umriss der Gestalt Christi diktieren den Bütteln ihre Posten. Der zu des Heilands Knien fügt sich in den Winkel, den der weitschleppende Mantel beschreibt. Der am rechten Rande säumt die elastische Linie des Rückens. Der dritte fungiert als vorstossender Überbau des Heilandshauptes. Der weiche Wollstoff des Mantels Christi erscheint in einem wunderbaren hellen Grau, durch das ein warmer, hellfleischbräunlicher Unterton klingt. Wie sehr diese farbige Materie Leben atmet, wird deutlich, wenn man sie mit dem helleren, undurchdringlich glatten Weissgrau der Stufen vergleicht. Die Büttel fassen mit tiefen Farben die lichte Mitte: der obere mit Lackrot, der linke mit dunkelglühendem, bräunlich abgedämpften Zinnober, der rechte mit tiefgoldigem Moosbraun, dunklem Blau und Violett. Pilatus in tiefem Türkisblau und Goldhaube steht abseits mit jener unsicheren Eccehomo-Gebärde, die in der Ikonographie der Verspottung noch im nächsten Jahrhundert eine Rolle spielt.

Die *Kreuztragung* (fig. 82) bringt drängende Fülle derber Kraft. Die mächtige Schräge des das Bildfeld durchschneidenden Kreuzes steigert die Triebkraft der vordringenden Bewegung. Der Heiland stemmt sich gegen die Last. Mit Nachdruck schreitet der Christum führende Büttel in der gleichen Richtung aus. Maria, deren Antlitz nicht so fein organisiert ist wie auf dem Mittelbild, sondern in seiner leicht verquollenen Form wie aus einer altertümlicheren Tafel herübergenommen wirkt, neigt sich in leichter Ausbiegung zur Gegenseite. Von den übrigen Gestalten werden nur Fragmente sichtbar. Eisenhüte, persische Spitzhauben wogen in dichtem Gewimmel; Spiesse, Strelitzenäxte, Lackschilde verstärken den östlichen Habitus der dunklen fremdländischen Soldateska. Maria trägt das herkömmliche tiefe Blau, Christus das lichte Violettrosa. Auffällig wirken Zinnober und Weiss im Büttel. Tiefes Schwarzviolett, Altgold, Blau, Altsilber füllen den Hintergrund. — Die *Kreuztragung* wird bedeutsam durch ihre Verkettung mit zwei älteren Werken: mit der noch unten näher zu besprechenden Welser *Kreuztragung* und mit der *Kreuztragung* der Wiener Galerie. Das Welser Bild ist ein Frühwerk. Seine drängende Fülle kehrt komprimiert und in den Einzelgestalten monumental gesteigert in dem Spätwerk wieder. Bedeutsames Zeugnis für den Zusammenhang und Ursprung aus dem gleichen Formgefühl ist die Wiederkehr der Schrittstellung und Manteldrapierung Christi. Der den Heiland Schlagende wiederholt ein Motiv der Wiener *Kreuztragung*. Deren Stellung im Entwicklungsganzen war bisher etwas schwankend. In den Maßen mit der Trau'schen *Kreuzigung* (fig. 12) [Österr. Galerie, Kat. 12] übereinstimmend, wich sie im Stil so stark von ihr ab, dass sie entweder einer andern Hand gegeben oder in eine andere Zeit versetzt

wurde. Die kürzlich erfolgte Abdeckung hat das Rätsel des Bildes gelöst. Sein mässiger Erhaltungszustand gab den Anlass zu reichlicher Übermalung, die die Erscheinung wesentlich veränderte. Das Gedrungene, Geballte verwandelte sich in weiche, stimmungsvolle Hieratik. Nach seiner Abdeckung gibt sich das Bild als ein mit der Trau'schen *Kreuzigung* gleichzeitiges Werk zu erkennen. Vor allem die früher ganz verwischte reiche Plastik von Christi Gewand rückt es nahe an das Welser heran. Allen Tafeln aber gemeinsam ist die mühselige, schwere, gequälte Rückwärtswendung Christi — ein Moment der psychischen Beobachtung, wie es nur dem Meister eigen ist. Man fühlt die Schwere der materiellen und der seelischen Last.

Auch die *Auferstehung* (fig. 83) wird wichtig durch die Vergleichsmöglichkeit mit einem älteren Werk: einer Scheibe (fig. 17) des Fensters, das der Meister für St. Lambrecht geschaffen hat. Es ist wieder bezeichnend, dass die Komposition der Scheibe den Ausgangspunkt für die Tafel gebildet hat und nicht etwa die (auch im Inhaltlichen) wesentlich anders konzipierte der Berliner Zeichnung von der Hand eines Schülers. Die räumlich-landschaftliche Komposition, der vorne hingestreckte Geharnischte, die Stellung Christi sind im Grunde gleich geblieben. Wohl ist das Heraussteigen des Heilands aus dem verschlossenen Sarg mehr in ein sitzendes Schweben vor der Tumba umgedeutet. Doch sind die Abwandlungen nicht grösser, als es eben die Entwicklung der Vorstellungskraft des Schöpfers des Glasgemäldes mit sich brachte. Die Charakterlinie ist die gleiche. Der Ausdruck des Geheimnisvollen ist in der Tafel gesteigert. Vom Schlaf überwältigt, umlagern die Wächter die Tumba. Der verwitterte Silberton ihrer Kettenpanzer und Beckenhauben blinkt leise. Der dunkelblau Vermummte mit dem orientalischen Turbanhelm scheint aus dem Schlaf aufzuschrecken, doch dringt das Ereignis nicht zu seinem Bewusstsein vor.

Die Farbenskala bleibt sonor. Grauoliv des Sarges, stark zerstörtes, abgestumpftes Braunrot des Heilandsmantels, Grauocker eines Stirnbands; dazu die dunklen Töne der Landschaft. Der Erhaltungszustand der Tafel ist kein guter. Grosse Stücke des Gipsgrundes sind unten ausgebrochen. Anderes versinkt wieder. Doch war gewiss auch der ursprüngliche Eindruck kein leuchtender, frischer, sondern ein verhaltener, dämmerfarbiger. Reicher, tiefer Gold- und Silberklang nach innen, nicht strahlendes Aufbrechen bildete den siegreichen Abschluss der Passionserzählung des Altars.

Von Hohenpriesterszene und Auferstehung sind auch die Rückseiten erhalten. Sie sind ohne Gipsgrund unmittelbar auf das Brett gemalt, infolgedessen sehr stark verwittert. Doch was wir noch sehen, lässt untrüglich Geist und Temperament des Meisters erkennen. Die Ausführung des ganzen Altarwerks hatte er selbst vollzogen. In der *Epiphanie* (fig. 84) sind das segnende Heilandskind und der kniende König am besten erhalten. Die Verwitterung, das Fehlen jeder späteren Retusche lassen gerade in dem noch Vorhandenen die Handschrift des Meisters aufleuchten. Besonders schön das inbrünstige Andrängen des Knienden mit weit offen staunenden Augen.

Vergleicht man damit das Werk des Nachfolgers (Meister der Darbringung im Neu-kloster zu Wiener Neustadt, *Die Anbetung der Könige* [heute Heiligenkreuz, Stifts-museum] (fig. 85), so erhellt die starke Distanz. Dort monumentale Konzentration auf wenige ausdrucksgesättigte, im Detail karikierend übersteigerte Gestalten. Hier ein farbenfrohes Ensemble von ausgesprochen dekorativer Wirkung, in dem der Gegenklang des tiefblauen Marienmantels und des herrlichen sarazenischen Gold-brokats des Königs fast wichtiger ist als der Vorgang.

Die düstere Lettnergruppe der *Kreuzigung* in Troppau (fig. 86) weist stärker als irgendeine andere Tafel auf das St. Lambrechter Fenster[6] zurück (fig. 87). Sie ist nahezu eine Wiederholung des älteren Werks. Die trauervollen Schatten Johannis und Mariae tauchen aus dem gestirnten Dunkel. Der Körper des Heilands strafft sich am Opferholz. Mariae Mantel ist bis auf die Linienvorzeichnung abgeblättert, die in grossen, denen der Londoner Zeichnungen verwandten Kurven auf dem nackten Holz sichtbar wird.

Die farbigen Beziehungen zum Mittelstück sind ebenso zahlreich wie die formalen. Die tiefen Klänge von schwärzlichem Goldbraun, ganz dunklem Violett, dunklem Grün, Lackrot, Blau im Verein mit dem Altsilberton der Waffen sind uns aus der Linzer Kreuzigung geläufig. Damaste und Brokate erhöhen die dunkle Pracht. Der Meister offenbart in ihrer Darstellung sein unübertroffenes Können. Den Goldglanz der alten Stoffe bewältigt er in dem Spätwerk mit rein malerischen Mitteln, ohne Zuhilfenahme von Blattgold. Auf dem Hohenpriesterbilde wechseln die Goldzeich-nungen im roten Gewebe von lichtem Gelb zu tiefem Goldbraun, während über den Altsilberton des Thronbehangs purpurbraune Schatten laufen. Der Glanz des Goldes wird malerisch umschrieben, der des Silbers möglichst durch Lasuren gedämpft. Laute Effekte sind dem Meister fremd. Sienesische Traditionen melden sich manch-mal — im lichten Rötlichblond des Haars, in modellierenden Olivschatten der Karnation. Die Goldgründe sind auf den Budapester Bildern von barocken Lasuren überstrichen, auf den Troppauer Bildern unter neuer Vergoldung verborgen — auf beiden Folgen in der alten Pracht leicht wiederherstellbar. Sie steigerten das tiefe Glühen der Farben, deren Bedeutung in hohem Grade in ihrem Stimmungswert beschlossen liegt.

Es war oben von der Welser *Kreuztragung* die Rede. Karl Garzarolli-Thurnlackh hat durch den bedeutsamen Fund dieser Tafel und der dazugehörigen *Kreuzigung* die Vorstellung von der Entwicklung des Meisters wesentlich bereichert[7]. Die Entste-hungszeit der beiden Tafeln liegt noch vor der St. Lambrechter Bildergruppe. Sie dürften in die letzten Jahre des zweiten Jahrzehnts, gegen 1420 fallen. Bedeutsam werden sie auch durch die Namensaufschrift, die sich in der *Kreuztragung* findet. Ob das deutlich lesbare „Johan" wirklich Hans von Judenburg bedeutet, muss vorläufig noch als Hypothese gelten. Ich habe mich gegen eine konkrete Lokalisierung der Gruppe gewendet und muss gerade angesichts Garzarollis Entdeckung auf meinem

bisherigen Standpunkt verharren. Die apodiktische Lokalisierung nach Wien erfährt durch diese Entdeckung jedenfalls keine Stützung.

Die Gruppenbildung, wie ich sie als Werk des Meisters aufgestellt habe, erhält durch die Gesamtheit der widersprechenden Forscherurteile eher Bestätigung als Widerlegung. Die *Linzer Kreuzigung* wurde durch Suida (in dem obengenannten Buche, ferner in der Festschrift für E. W. Braun) vom Werk des Meisters abgetrennt, ebenso die Flügel (diese sogar anderwärts lokalisiert). Ludwig Baldass beliess die *Kreuzigung* dem Meister, doch besprach auch er die Flügel gesondert. O. Pächt gab die Budapester Flügel (die Troppauer erwähnt sein Buch über die österreichische Tafelmalerei der Gotik nicht) auf stilkritischer Basis dem Meister der Linzer Kreuzigung, den er wieder vom Votivtafelmeister abtrennt (darin folgt ihm jetzt Garzarolli). Die vorliegende Arbeit ist bestrebt, neuerlich die Homogenität dieses Malerwerks zu erweisen, für die die neuen Funde und Ergebnisse nach meiner Ansicht neue Belege bringen.

Bewundernswert ist die reiche, freie Rhythmik der beiden frühen Kompositionen. Vor allem die *Kreuztragung*, Wels, Städtisches Museum (fig. 89), überrascht durch ihre Fülle. Das kleine Bild zeigt wohl die fesselndste Gestaltung des Themas, die für alle späteren richtunggebend blieb. Volksgewühl, Eile, Erregung, der Kummer der Angehörigen, der Leidenszug der Verurteilten — wie sich all das aus dem Stadttor ergiesst, das keineswegs als schematische Kulisse erscheint, sondern durch hohe, baumbestandene Mauern und einen spitzen Wartturm ausgebaut wird, das verrät eine Frische und Lebendigkeit der Konzeption, wie sie einem noch jugendlich überschäumenden Temperament entspricht. Es wird viel erzählt in dieser Tafel. Sie steht der französischen Buchmalerei noch näher als irgendein früher betrachtetes Werk des Meisters. Vor allem die Architekturen wirken wie einer französischen Handschrift entnommen. Es erscheint alles in „natürlicher Grösse" — das Kreuz, die Leitern, die Waffen. Die Menschen kommen wirklich aus einer alten Stadt, deren Torbau zu mächtiger Höhe über ihnen ansteigt. Nichts ist symbolhaft abgekürzt. Der Naturalismus der westlichen Vorbilder hat stärkere Geltung als später. Die Farben sind noch heller, das Ganze nicht so tonig gebunden wie später. Die Modellierung ganz prall, plastisch klar durchgezeichnet, Form an Form fügend.

Das Welser Bild ist der Schlüssel zur Lösung der Frage der St. Lambrechter *Kreuztragung*[8]. Es bereitete stets eine gewisse Beunruhigung, dass dieses in seiner trockenen Mache so sehr von der Tiefe und dem Reichtum des Golgatha der Rückseite abweichende Bild die älteste Fassung der Kreuztragungen des Meisters darstellen sollte. Das Niveau der Komposition war schon immer als der Durchführung überlegen erkennbar. Nun erweist sich die Tafel als von der frühen Welser Fassung völlig abhängig. Die prachtvolle Dreiergruppe der ausschreitenden Gestalten stammt aus ihr. Dann noch viele Details. Was anders ist, bedeutet keine Intensivierung, wie es bei einem originalen Werk des Hauptmeisters gewiss der Fall wäre, sondern eine Abschwächung. So ist der Christus „geschönt". Der konventionelle Kopf, die elegante

Haltung sind inhaltsleer, vergleicht man sie mit dem schweren, bedrückten Dahin-
wanken des Welser Bildes. Die heiligen Frauen sind gleichgültige Schablonengestalten,
denen man keinerlei seelische Regung anmerkt. Wie trauervoll und ergriffen sind
hingegen Christi Angehörige auf dem Welser Bild! Es kann keinem Zweifel unter-
liegen, dass die Sonntagsseite des St. Lambrechter Altarflügels einem Schüler über-
lassen blieb, der nicht nur kompositionell, sondern auch malerisch noch von jener
Stilstufe des Hauptmeisters abhängig war, die die Welser Bilder verkörpern. Das
Gethsemane der Werktagsseite zeigt, wo der Hauptmeister damals schon stand.
Schon in meiner älteren Arbeit verwies ich auf eine Bildergruppe in St. Lambrecht,
mit der die *Kreuztragung* der gleichen Sammlung starke Wesensverwandtschaft ver-
bindet. Es ist das die Gruppe, der unter anderem die Votivtafel zweier geistlicher
Stifter mit ihren Patronen und die kleine Madonna in der Glorie angehört.

Die *Kreuzigung*, Wels, Städtisches Museum (fig. 90), ist ein wichtiger Beitrag zur
Ikonographie des Themas im Werk des Meisters. Sie bestätigt die Trau'sche *Kreuzi-
gung* (fig. 12)[9] als Frühwerk, die gleichwohl einige Jahre später als sie fällt. Noch herrscht
nicht die dumpfe Gewitterspannung des Wiener Bildes. Alles ist klarer, blumiger,
lyrischer. Höchste Meisterschaft und Ziselierung der Form, die erst mit dramatischem
Inhalt erfüllt werden sollte. Die Gruppe der Gekreuzigten gleicht im wesentlichen der
des Wiener Bildes; ebenso der Johannes. Besonders reizvoll im Kurvenspiel ist die
Frauengruppe. Köpfe, Schulterlinien, Gewänder laufen in scharfschnittigen, energi-
schen Rundungen. Faltenbrüche und Gewandzipfel nehmen spitze Lanzettformen
an — Kriterien für frühe Entstehung (man denkt an ähnliche Formen beim Meister
von Agram). Auch hier in dem frühen Werk macht sich die Neigung des Meisters
zum Übersteigern leise geltend. Ein Hang zur „Karikatur". Kein normaler Typen-
schematismus, wie ihn die Nachfolger ausbildeten (jeder von ihnen nimmt sich seinen
Teil aus dem Formenschatz des Hauptmeisters und lebt bis ans Ende davon), sondern
ein Abweichen vom „Normalen", ein Umbiegen, das eben jene einzigartige Note der
grossen Persönlichkeit gibt.

Die Welser Tafeln stehen als Frühwerke nicht vereinzelt da. Durch den kleinen
Gnadenstuhl der ehem. Sammlung Auspitz [heute Österr. Galerie, Kat. 23] (fig. 88)
erhalten sie willkommene Stützung. Die kleine Gruppe illustriert in erschöpfender
Weise den Frühstil des Meisters.

Der *Gnadenstuhl* wurde von verschiedenen Forschern zu verschiedenen Zeiten,
unabhängig voneinander, dem Werk des Meisters eingegliedert. Auch hier ergeben
die scheinbaren Widersprüche Konkordanz, wird das Werk des Meisters im Sinne
meiner Aufstellung abgegrenzt. Der österreichische Ursprung des Täfelchens wurde
zu einer Zeit, als es sich noch im Kunsthandel befand, von F. Kieslinger erkannt, der
es jedoch keiner bestimmten Gruppe zuwies. R. Eigenberger erkannte in ihm die
Hand des Malers der *Votivtafel* und der Trau'schen *Kreuztragung*. Das folgende Urteil
O. Pächts teilte die Tafel dem Meister der Linzer Kreuzigung zu, den er vom Meister

der Votivtafel abtrennt (Österreichische Tafelmalerei der Gotik, Augsburg 1929, p. 70). In der Literatur wurde das Bild erstmalig durch H. Tietze (Burlington Magazine LV, 1929, p. 30) erwähnt.

Die Gruppe von Vater und Sohn wird von kleinen Engeln getragen. Sie schwebt frei im Raum, in dem es kein Oben und Unten gibt; so drehen sich die zu tiefst stehenden Engelchen kopfüber. Die Komposition ist sichtlich von französischen Vorbildern abhängig. Der Gedanke an die *Beweinung* des Louvre, im Rund [siehe p. 120] mit dem burgundischen Wappen, ist der nächstliegende. Der Typus Gottvaters mit dem langen Obergesicht scheint nahezu unmittelbar durch das westliche Vorbild beeinflusst. Der Umriss des österreichischen Werks ist aber nicht so gerundet und geschlossen wie der des französischen, sondern seltsam gezackt. Spitz stechen die Engelsflügel in den Goldgrund, den Rhythmus der lanzettförmigen Faltenbrüche und -verschneidungen aufnehmend. Sorgfältig, klar und schmiegsam durchgeformt, stellt sich die Tafel unmittelbar vor die Welser Bilder, mit denen sie das spätmittelalterlich Schmuckhafte gemein hat. Eine durchsichtige Flächengliederung lässt noch nicht die aus Schatten hervordrängende Plastik der St. Lambrechter Arbeiten erkennen. Der Heilandskörper ist in feinem Relief gegliedert wie eine Elfenbeinskulptur; elfenbeintonig ist auch seine Karnation, mit leisen Olivschatten. Das tiefe, leise bläulich schimmernde Violettbraun von Gottvaters Mantel hebt seine Helligkeit. Tiefes Zinnober, Lackrot und Blau der Engel verschlingt sich mit einer Draperie in lichtem Moosgrün. Wie der Meister auf die rosigen Antlitze Gottvaters und der Engel schimmernde Lichter setzt, wird seine Freiheit und Sicherheit im Malerischen kenntlich. Der Goldgrund wächst auf die Stufe des alten Rahmens über.

Die Eigenart des Meisters ist, wie das [ehem]. Auspitzsche Täfelchen lehrt, bis hoch in seine Frühzeit hinauf deutlich ausgeprägt. Der Vergleich mit dem Londoner *Gnadenstuhl* ist aufschlussreich. Wie weit holen dort alle Kurven und Linien aus! Wie verklingt jene Gruppe gedehnt, auseinandergezogen im Raum, vergleicht man sie mit der verdichteten, fest gefugten der Auspitzschen Tafel! Beide Bilder fallen in die gleiche Zeit; die Londoner Tafel ist höchstens um ein nur gefühlsmässig bestimmbares Minimum älter. Das gleiche gilt von den Typen. Weich und marklos verfliesst das Greisenhaupt des Londoner *Gnadenstuhls* [M. Levey, Cat. 1959, pp. 7 ff.]. Die Engel sind idealisierte Kinder, wie wir sie aus den Bildern der Sienesen kennen. Wie anders ist der fest gebaute Greisenkopf der Auspitzschen Tafel, die kurznackig gedrungenen Engelbuben, köstlich in der Verkürzung! Der Meister des Londoner Gnadenstuhls und der Kreuzigungsmeister waren, soviel wir heute sehen, Gleichgänger. Ein Abhängigkeitsverhältnis des einen vom andern zu behaupten, gestattet das heute bekannte Material noch nicht. Vor allem muss ein Auftauchen weiterer Werke des Londoner Gnadenstuhlmeisters abgewartet werden. Allem Anschein nach war der Meister der Linzer Kreuzigung der zukunftskräftigere. Der neue Naturalismus keimt im Schosse seiner Schöpfungen. Und mag auch das Spätwerk — wie dies bei reifen,

grossen Meistern so häufig der Fall ist — sein Antlitz gegen die Zeit vom Jahrhundert-
beginn, in der er gross wurde, gewendet zeigen, so blieb er doch das Schulhaupt, der
Träger der kommenden Generation. Von dieser sei hier noch die Rede.

Ich habe in dem oben zitierten Kapitel über die Wiener Malerei den Nachweis des
Schulzusammenhanges dreier führender Maler der Vierzigerjahre mit dem Meister
der Linzer Kreuzigung zu erweisen versucht: des Albrechts-Meisters, des Tucher-
Meisters und des Meisters von Schloss Lichtenstein. Die Veröffentlichung der Buda-
pest-Troppauer Tafeln als Flügel der *Linzer Kreuzigung* sei zum Anlass genommen,
durch Abbildungen den schon ausgesprochenen Zusammenhang des Frühwerks des
Tucher-Meisters in St. Johannes zu Nürnberg mit dem Spätwerk des Kreuzigungs-
meisters zu belegen.

Der kleine *Kreuzigungsaltar* der Nürnberger Friedhofskirche (siehe pp. 25, 171) ist
vielleicht das der Spätkunst des Kreuzigungsmeisters gesinnungsverwandteste Werk,
das wir überhaupt kennen (fig. 91). Die geballte Monumentalität, die tiefglühende
Farbigkeit tritt uns deutlicher entgegen als irgendwo bei seinen Werkstattgenossen.
Das Schwere, Düstere, das der Linzer Meister oft hat, steigert sich beim Tucher-
Meister ins Drohende. Die Übereinstimmung geht weiters bis in Typen und Gewand-
details (wie der Linzer Meister liebt er die breiten Borten mit fremdartigen Schrift-
zeichen; auch seinen Namen trachtete man daraus zu enträtseln). Die tiefen Farben-
klänge des Kreuzigungsmeisters begegnen uns, nur mehr ins Herbe, Strenge abge-
wandelt, nicht so reich und goldig. Goldocker und Zinnober erblicken wir in der
Kriegergruppe der Mitteltafel; das gleiche Rot im Verein mit dem Schwarzblau und
Blaugrün in der Mariengruppe. In den Seitenflügeln mit ihren aus Burgund und
Österreich vertrauten Kuppelbauten erklingen das tiefe Moosgrün und Violett. Die
Komposition des Mittelstücks geht bekanntlich auf die Trau'sche *Kreuzigung* [Österr.
Galerie 12] zurück. Schliessen sich die Flügel, so erscheinen sechs weitere Passions-
szenen, deren drei die Erzählungen der Innenseite wiederholen. Die *Gefangennahme
Christi* ist eine offenkundige Verarbeitung der Komposition der betreffenden Buda-
pester Tafel, während in der Maria der Lettnergruppe die analoge Gestalt der Trop-
pauer Tafel wiederkehrt. Der Gedanke liegt nahe, dass um die Zeit der Entstehung
des Altarwerks — wir können die Jahre 1435–1437 dafür annehmen — der Tucher-
Meister in der österreichischen Werkstatt tätig war und durch das mächtige Werk
Eindrücke empfing, die sich bald im eigenen Schaffen auswirken sollten.

II. DER MEISTER VON LAUFEN UND DER MEISTER VON HALLEIN

Otto Fischer hat in seinem Buche[10] im Anschluss an die *Kreuzigung* von Altmühl-
dorf zwei Meister besprochen, die für die Salzburger Malerei des zweiten Jahrhundert-
viertels von ausschlaggebender Bedeutung waren. Die ihnen erteilten Notnamen
richten sich nach der Provenienz von Hauptwerken: nach dem *Dreikönigsaltar* aus
der Halleiner Siechenhauskapelle und nach der *Kreuzigung* im Dechanthof von

Laufen. Das Werk der beiden Meister ist seither gewachsen und zugleich droht, da sie einander sehr nahe stehen, Verwechslung und Verwischung der Grenzen. Dies sei zum Anlass genommen, den Gang ihrer Entwicklung zu verfolgen, der nicht nur eine klare Scheidung der beiden Persönlichkeiten ermöglicht, sondern auch neues Licht auf den Stilwandel der Salzburger Malerei im allgemeinen wirft.

Salzburg als kirchenpolitische und kulturelle Zentrale entwickelt keine provinziell abgeschlossene oder eindeutig determinierte Stilsprache. So sehr die starke Produktion der Entstehung und Höherentwicklung eines spezifisch salzburgischen Kunstschaffens förderlich war, so wenig zeigt sich dieses, trotz seiner durchaus ursprünglichen und einheitlichen Grundnote, für Eindrücke aus anderen Kunstkreisen unempfänglich. Das weitausgedehnte Gebiet salzburgischer kirchlicher Oberhoheit umfasste die östliche österreichische, Randgebiete der böhmischen, die (im engeren Sinn) bayrische und die tirolische Kunstlandschaft. So kreuzen sich auch im Bilde von Salzburgs malerischer Entwicklung die Zuströme aus diesen Landschaften, wobei bald die eine, bald die andere im Vordergrunde steht. Die bedeutsamsten Kraftquellen für die Frühzeit der malerischen Entwicklung sind Böhmen und das östliche Gebiet. Die innige, farbentiefe Lyrik des Pähler Meisters und seiner Nachfolge weist nach Böhmen. Zur selben Zeit, als wir eine regionale Differenzierung des überlandschaftlichen (wenn nicht übernationalen) Stils, den das zweite Jahrzehnt vor allem im Osten und Südosten ausbildet, wahrnehmen — sie erfolgt ungefähr um die Mitte der Zwanzigerjahre (Wien, Steiermark, Nordtirol) —, tritt auch Salzburg in den Kreis dieser regionalen Abwandlungen.

Ich habe in meiner zitierten Arbeit[11] kurz auf einige Denkmäler jener frühen, unter östlichem Einfluss stehenden Salzburger Malerei hingewiesen: die Gruppe von Passionstäfelchen in Stams (figs. 22, 23) und Bamberg, den *Christus in der Trauer* in Berlin, Staatl. Museen (fig. 92), die Malereien des *Faltstuhls* im Kloster Nonnberg, die *Kreuztragung* der Sammlung Adenauer in Köln (fig. 115). Schliesslich auf eine Reihe Buchmalereien und Zeichnungen.

Das an Qualität Bedeutendste sind die Berliner Tafel (fig. 92; 25×34 cm) und der erstmalig von Buchner der Salzburger Schule zugewiesene Codex 2675* der Wiener Nationalbibliothek. Spezifische Eigenschaften des Salzburger Kunstschaffens kommen in ihnen zum Ausdruck.

Das den Heiland in der Trauer darstellende Bild wurde verschiedenen Händen zugeschrieben. Während es ein Teil der Forscher derselben Hand wie die der St. Lambrechter *Votivtafel* gibt, haben sich andere für Abtrennung von der Votivtafelgruppe ausgesprochen. (Durch Garzarolli wurde kürzlich der Darbringungsmeister vorgeschlagen). Es dürfte heute noch seine Schwierigkeiten haben, das Bild mit einer der vielen Hände der Gruppe restlos überzeugend zusammenzubringen. Der negative Nachweis, dass die Tafel n i c h t dem Werk des Schöpfers von *Votivtafel* und *Linzer Kreuzigung* angehört, lässt sich immerhin erbringen.

Die Wesenszüge des Werkes des Kreuzigungsmeisters, wie sie sich in den oben betrachteten Tafeln aussprechen, zeigen eine kraftvolle Persönlichkeit, im frühesten französischen Naturalismus des „weichen Stils" wurzelnd, feste, kernige Form bei gedrängter Bildgestaltung, reich an dramatischen Impulsen; einen entschiedenen Erzähler, der einen menschlich eindringlichen Ton für seinen Vortrag findet, aus dem die persönliche Anteilnahme an der Handlung flammt; einen monumentalen Gestalter, der nach grosszügiger Zusammenfassung strebt, der von blumig leuchtendem Kolorit zu tief gebundener Farbenglut fortschreitet, der mit einem Spätstil von feierlicher Getragenheit schliesst. Dass ein solcher Künstler aller Lyrik als selbständigem Bildinhalt abhold sein musste, dass er höchstens lyrische Einzelzüge verwertete, wenn er sie einer höheren dramatischen Einheit (wie der Linzer Kreuzigung) dienstbar machen konnte, ist klar.

Lyrik ist aber der Hauptinhalt des *Christus in der Trauer*. Ein sanfter, trauriger Ausklang des Passionsdramas. An des Heilands Füssen erblicken wir die Nägelmale. An das Kreuz sind die Werkzeuge der Passion gelehnt. Es ist ein Toter, der auf dem Rasenhügel sitzt. Er gleicht aber nur einem sanft Trauernden mit gesenktem Blick. Ebenso spricht aus Maria und Johannes nur der Ausdruck stiller Bekümmernis und Melancholie. Es ist jene Schmerzversunkenheit, jene Passionslyrik, wie wir sie in der Kunst um 1400 antreffen, wie sie auf salzburgischem Boden im *Pähler Altar* ganz rein und lauter erklingt, wie sie aber dem Wesen des Kreuzigungsmeisters völlig fremd ist. Die Tafel atmet den weltentrückten, himmlisch beschlossenen Geist frommer Stundenbuchbilder. In der träumenden Stadt verschwindet wie ein Schatten der letzte aktive Teilnehmer an der Passion. Sonst rührt sich kein Laut.

Form und Farbe ergänzen den inhaltlichen Befund. Das Bild steht völlig im Zeichen des Kreuzigungsmeisters. Die ganze Formensprache ist von ihm übernommen. Der Typus des Heilands, die Draperien, Landschaft und Stadt — alles steht in seinem Zeichen. Wie sehr aber unterscheiden sich diese Elemente in ihrer Zusammensetzung und Bildverwertung vom Kreuzigungsmeister! Weitgezogen verklingen die Formen in der Landschaft. Lang schwingen die Wellen und Falten der Mäntel aus. Ihre Struktur (spitz endigend) erinnert an die Frühwerke des Kreuzigungsmeisters aus dem zweiten Jahrzehnt. Nichts aber zeigt sich von der gedrängten, prallen Fülle der Vorbilder. Das Von-innen-Drängen, Sich-Vorwölben der Form des Kreuzigungsmeisters (das in der Wiener Kreuztragung als dem am stärksten verriebenen Bild am schwächsten zum Ausdruck kommt, weshalb es wohl auch Hugelshofer vom Hauptwerk trennte und mit dem Christus in der Trauer zusammenbrachte) ist verschwunden. Die Plastik der Form tritt zurück, ihr optischer Schein spricht in weichen, schmiegsam langen Pinselzügen, in zart tuschender, wolkig vertreibender Modellierung. Das Relief wird möglichst in die Fläche zurückgedrängt. Wo Rundungen aufspringen, werden sie durch flüssige Lichter markiert, nicht wie beim Kreuzigungsmeister — bei aller malerischen Meisterschaft! — in ihrer haptischen Struktur ver-

deutlicht. Rot steht als Ziegelfarbe in Türmen und Dächern, als Himbeerrot im Mantel Johannis, als Lachsrot in der Tumba. Tief ist nur das Grünblau des Marienmantels, des Mannes im Torbogen. Das Laken Christi erhält einen Stich ins Seegrüne. Das Mauerwerk wird im Tor ganz hell. Das tiefe Goldbraun und Lackrot des Kreuzigungsmeisters fehlt.

Die Betrachtung ergibt, dass in der Berliner Tafel andere Strukturgesetze am Werk sind als in den für sie vorbildlichen des Kreuzigungsmeisters, Strukturgesetze, wie sie schon den formalen, farbigen und geistigen Aufbau des *Pähler Altars* tragen. Wir sehen, wie sehr das „Salzburgische" eine eigentümliche künstlerische Wesenssphäre bedeutet, die alle fremde Anregung im eigenen Geist umschmelzt, umgiesst. (Ähnlich verhält sich ja schon der Pähler Meister zu Böhmen). Die Handschrift 2675* vermag dies gleichfalls zu erläutern.

Sie erzählt die Geschichte von der *Königin von Frankreich und dem ungetreuen Marschall*[12]. Die ganzseitige Titelminiatur stellt das Liebesanerbieten des Marschalls dar (fig. 93). Die Szene wird in ein Gebäu hineingestellt. Der Beschauer blickt in ein reich abgestuftes Gelass, dessen vordere Wand sich in zwei Bogen mit mittlerem Hängeschlussstein öffnet. Die Tiefe wird durch butzenverglaste Fenster gegliedert. Der Raum ist Ausschnitt aus einer grösseren Einheit — das besagt das scharfe fragmentarische Abschneiden der tragenden Pfeiler, der Einblick in einen Nebenraum, in dem die gotische Bettstatt mit überkragendem Dach steht. In diese reiche räumliche Umgebung werden die Gestalten gestellt. Schlank wie eine stille, reine Flamme strebt die Königin empor. Die Falten ihres Mantels laufen langhin und verstärken den Eindruck körperlosen Aufsteigens. Es ist das uns schon im *Pähler Altar* begegnende melodische Emporklingen der völlig gewichtlos gewordenen Figur. Der Marschall neigt sich zur Erde — widerstandslos und unterwürfig schleppt er sein langes Gewand am Boden nach. Gestalt und Gewand führen eine völlig andere Ausdruckssprache als beim Kreuzigungsmeister und seiner nächsten Gefolgschaft. Keine pralle Spannung, sondern melodisches Ausklingen. Keine dramatische Ballung, sondern lyrische Stimmungsakzente. Die Stimmungswerte der Farbe wiegen schon im *Pähler Altar* vor; desgleichen in der Trauer Christi und hier. Das Kleid der Königin und der Himmelsgrund leuchten blau, das Gewand des Marschalls und das Ziegeldach krapprot. Tief enzianblau ist nur die Rautendecke. Das bräunliche Weissgelb des Mauerwerks, das lichte Violett der Fensterwand, das blasse Grün des Estrichs erinnern an verwandte Töne in dem Berliner Bildchen. Der Ausdruck der kindlichen Gesichter zeugt von einem sanften Gleichmass der seelischen Haltung. Von den Malern des Wiener Kreises nähert sich vielleicht der Meister der Darbringung am meisten dem der Handschrift.

Die Übergangsform zwischen Salzburg und der östlichen Gruppe sind mannigfache. Sie kreuzen sich nicht selten mit neuerlichen böhmischen Einschlägen. Die Vermittlerrolle Oberösterreichs dürfte nicht unwesentlich gewesen sein. An den

kleinen *Christophorus* aus Pesenbach in Berlin, Staatliche Museen [Verzeichnis der
Gemälde Dahlem, Berlin 1966, p. 83, Inv. 1890], sei erinnert. An die *Verkündigung
Mariae* im Museum zu Linz, die so stark Östliches mit Böhmischem vereinigt. Viel-
leicht, dass auch das eine der beiden Klappaltärchen im Wiener Dözesanmuseum[13]
(Österr. Kunsttop. II, Figs. 226, 227) hier seine Erklärung findet. Das Altärchen mit
dem *Marientod* im Mittelstück fügt sich durchaus den Arbeiten des Wiener Kreises
ein. Das andere, dessen Mitte eine *Epiphanie* bildet (in den Flügeln Marter der
hl. Ursula; Katharina, Barbara und Margareta; Christoph und Johannes Ev.; Doro-
thea und Georg; Verkündigung Mariae; Geburt Christi), sticht mit seinen grazilen,
an *Pähler Altar* und *Rauchenbergsche Votivtafel* erinnernden Gestalten sehr von
der plumpen Naivität des Wiener Stückes ab. Die Komposition der *Epiphanie* geht
in ihrer ikonographischen Deszendenz auf Hohenfurt zurück. Die *Geburt Christi*
greift das bekannte böhmische Schema auf, das sich auch beim Meister von Raigern
findet.

So wird auch in der kleinen *Epiphanie* in Berlin, Staatliche Museen [Verzeichnis der
Gemälde Dahlem, Berlin 1966, p. 83, Inv. 1887] (fig. 94), das Böhmische wieder leben-
dig. Wir stehen am Beginn einer neuen Phase der Entwicklung — etwa 1430; organisch
ist ein Werk wie die Berliner *Epiphanie* aus der älteren, die der *Christus in der Trauer*
und die Handschrift der Wiener Nationalbibliothek verkörpern, hervorgewachsen.
Die Umbildung des Östlichen (das nun vielleicht schon ausgesprochener wienerisches
Gepräge hatte) durch das genuin Salzburgische hat Fortschritte gemacht. Die in
den älteren Werken noch sehr weitgehende Abhängigkeit von grösseren Vorbildern
tritt zurück. Wir stehen am Beginn einer nun ununterbrochenen salzburgischen
Filiation. Die *Rauchenberger Votivtafel* [Freising, Klerikalseminar] war damals schon
geschaffen, die Altmühldorfer *Kreuzigung* vielleicht eben im Entstehen. Dem Bildbau
werden neue Aufgaben gestellt. Die melodische Flächengliederung wird zur rhythmi-
schen Raumgestaltung. Die Figuren erhalten neue Bedeutung als raumverdrängende
Volumina. Anderwärts — so vor allem beim Meister der Linzer Kreuzigung — hatte
diese Bewegung schon längst eingesetzt. In Salzburg wird sie nun erst aktuell. Die
neuen Probleme des Naturalismus dringen in Salzburg in dieser Form ein. Für das
Herausarbeiten des seelisch Einmaligen zeigt man wenig Verständnis. Erst um die
Jahrhundertmitte bricht dem ein Neuer Bahn — auch er von auswärts zugewandert.
Bis dahin bleibt man, was die Gestalt betrifft, lieber beim Allgemeinen, Typischen,
Kanonischen. Darin aber herrscht entschieden ein neuer Geist, wie Mariae ocker-
farbene Thronbank übereck gestellt wird, damit die Gestalt allseitig vom Raum
umfangen sei; wie die schräge Kante des Tischchens als Zentrum der Gruppe fun-
giert, wie wir an dem Fliesenmuster seiner hellgrünen Decke das kubische Volumen
der daraufgestellten Gegenstände ablesen. Es ist mehr der Grundriss der Kompo-
sition, in dem sich das neue Raumgefühl ausspricht — Gestalt und Draperie vermag
ihm noch nicht recht zu folgen. Das Blau, das Grün der schön gefalteten Mäntel

trachtet eher noch, ornamentale Flächen zu bilden. Umso stärker spricht sich der Raumwille in dem Holzbau aus, der nun entschieden auf böhmische Vorbilder zurückweist. Das ist keine schematische Kulisse wie anderwärts, sondern ein deutlich übergreifender, ein Stück Raum heraushebender Bau. Diesmal bleibt er aber nicht isoliertes Raumfragment wie in den böhmischen Tafeln, sondern beherrscht das räumliche Leben des ganzen Bildkomplexes.

Der Weg ist gerade umgekehrt wie beim Kreuzigungsmeister. Dieser gelangt zum Volumen durch Verdichtung der Körper und ihrer Komposition. Die Salzburger stellen erst eine Raumbühne auf, in die sie die nur mählich Körper gewinnenden Gestalten einfügen. Der Zusammenhang der fein und flüssig modellierten Gestalten, der zart getuschten Gesichter mit der malerischen Diktion der älteren Werke ist deutlich. Man vergleiche Maria mit der Schmerzensmutter des Vesperbildchens, mit der Königin der Titelminiatur. Der Kreuzigungsmeister, seine Wiener und steirische Nachfolge bauen Köpfe anders. Da ist noch das Erbe des Pähler Meisters lebendig. Unter den Farben begegnet das Lachsrosa wieder[14].

Um diese Zeit tritt ein für die Entwicklung der Salzburger Malerei richtunggebender Meister auf den Plan: der Schöpfer der Altmühldorfer *Kreuzigung*[15]. Er vollzieht mit einem Schlag, was den Vorgängern und Zeitgenossen ein ungelöstes Problem blieb: die Verkörperlichung von Gestalt und Gestaltengruppe. Jetzt erst ist in Salzburg die Gestaltenkomposition zu jener Autonomie gelangt, die ihr Gesetz nur aus dem eigenen körperhaften Dasein schöpft. Der Meister der Linzer Kreuzigung hat das Problem schon früher gelöst — im Anschluss an den westlichen Naturalismus, dann aus eigener Kraft weiterbauend. Ihm war der Meister von Agram vorausgegangen, der geniale Schüler der Sienesen. Beim Meister von Altmühldorf spricht gleichfalls wieder das italienische Trecento das entscheidende Wort — unmittelbar, ohne Dolmetsch. Ähnliches vollzieht sich um diese Zeit in Tirol. Die *Altäre* von St. Korbinian [siehe pp. 149 ff.] und St. Sigmund im Pustertal, die Wiltener *Kreuzigung* legen hiervon Zeugnis ab (fig. 21).

Auch auf den Maler der eben betrachteten *Epiphanie* hat der Altmühldorfer Meister seinen mächtigen Einfluss ausgeübt. Das Ergebnis zeigt sich in der *Beweinung Christi* ehemals bei de Burlet (fig. 95; 27 × 32 cm). Die Identität der Hand gibt sich vor allem beim Vergleich der malerischen Struktur der Köpfe kund. Man halte den Kopf der trauernden Frau am linken Rande des de Burletschen Bildes neben den der Maria. Man vergleiche den En-face-Kopf der Trauernden links von Maria mit dem des jugendlichen Balthasar; oder den Kopf Petri mit dem Melchiors. Das ist dieselbe zarte und doch feste Struktur (in der Beweinung noch um einen Grad fester), in der ein gerader Lichtstreif die Nase modelliert, zwei kurze schattengebettete Lichtwellen die Lippen und ein rundes Licht das Kinn. Die Draperien, vor allem das grossfaltig fallende Kleid Mariae bezeugen deutlich den Zusammenhang mit der Hauptschule der Zwanzigerjahre. Doch handelt es sich nicht mehr um im Raum isolierte Gestalten.

Gross beherrscht die Vesperbildgruppe die Mitte, ummauert von den dichtgedrängten Trauernden, die gleichsam eine Nische, einen Hohlraum um das feierliche plastische Thema, das in der österreichischen Skulptur des frühen 15. Jahrhunderts eine so grosse Rolle spielte, bilden. Einfach, kubisch mächtig wird alles geformt. Der weiche Kurvenfluss der Falten tritt dem stereometrischen Aufbau gegenüber zurück. Wie Quadern und Pfeiler eines Bauwerks schichten und reihen sich die Körper. Die Gestaltengruppe vermag für sich allein den Inhalt zu bilden, kann des zusammenhaltenden Ambiente entraten. Deutlich steht dieser „gemauerte" Bildaufbau unterm Eindruck der Altmühldorfer *Kreuzigung*. Die Köpfe verlieren das Liebliche, Anmutige von einst, nehmen etwas Strenges, Heroisches an. Der tragische Johanneskopf bildet fortab eine Signatur von des Meisters Passionsgemälden. Auch er weist auf Altmühldorf hin. Der Ernst giottesker Formengebung durchwächst neuerlich die Anmut nordischen Spätmittelalters. Wieder finden wir den Einklang von Blau (Madonna) und Grün (Johannes, Petrus), wozu etwas schmutziges Erdbeerrot (in den Frauen) tritt.

Die Wendung, die das ehemals de Burletsche Bild im Entwicklungsgange des Meisters bedeutet, ist eine entscheidende. Wir können seine Entstehung um das Jahr 1435 ansetzen. Die beiden stilistischen Strömungen — die östliche und die vom Altmühldorfer Meister ausgehende — haben sich zu einer neuen Einheit vereinigt. Die de Burletsche *Beweinung* ist nicht das einzige Denkmal, das diesen Prozess verdeutlicht. Ihr nächstverwandt, wenngleich von anderer Hand, ist das Marienleben vom Weildorfer Altar im Freisinger Clara-Kloster[16].

Die Verfestigung schreitet fort. Die nächste Stufe verkörpert die *Kreuzigung* im Stift St. Florian (fig. 96; 60 × 57 cm). Der Zusammenhang dürfte keine Frage sein. Der Vergleich der Johannesgestalten sagt alles. Ich habe kurz nach Bekanntwerden des de Burletschen Bildes den Besitzern mitgeteilt, dass ich es derselben Hand gebe, die die Kreuzigungen in St. Florian und Laufen gemalt hat. Von Paul Wescher wurde inzwischen seine Zuteilung an den Meister von Hallein ausgesprochen[17]. Gegenstand dieser Arbeit ist es, eben zu zeigen, dass es sich um zwei verschiedene Persönlichkeiten handelt. Ich folge darin Otto Fischer, der in den Meistern von Laufen und Hallein zwei Künstler erblickt. Die St. Florianer *Kreuzigung* ist um 1440 entstanden. Der Maler hat den Nachdruck auf die Gestalten Mariae und Johannis gelegt. Ihre Körper lässt er in der gotischen Wellenschwingung ausladen. Doch ist nicht Entmaterialisierung das Ergebnis wie beim *Pähler Altar* und noch bei der Rauchenberger-Tafel. Die Ausladung dient nun zur Verbreitung der Körper, die auf der Spielbeinseite durch die Gewandmasse wieder blockartig geschlossen werden. Das Gewand spannt sich straff um die Leiber wie um ungegliederte Bildsäulen. Messerscharf strammen sich die Falten, brechen zu Füssen der Heiligen. Alle Weichheit und Schmiegsamkeit, die die Draperien der Beweinung noch bewahrten, sind geschwunden. Wir befinden uns schon mitten im „schweren Stil". Alle Schlankheit der Proportion ist gewichen. Die

Gestalten werden untersetzt, gedrückt. Die viereckigen Schädel verwachsen mit der Schulterlinie. Das individuell Beseelte, das die frühen Bilder noch zeigten, schwindet. Johannes wird zur tragischen Maske, Maria zum bewegungslosen Heiligenbild. Das Leiden des Heilands wird durch die Armut und Kümmernis seines Leichnams verdeutlicht. Ein spitzer kleiner Kopf, über den sich die Haut wie Pergament spannt, zeigt den Verfall des Todes. Die Umrisse der Trauernden sind zur Kreuzachse symmetrisch gehalten. Die Landschaft wird zum Ornament. In schematischem Gleichklang reihen sich Felsklippen und Bäume.

Nach Angabe des Jahresberichts von 1858 war noch 1836 im Nimbus des Kindes auf der *Epiphanie* des Halleiner Altars die Jahreszahl 1440 zu lesen[18]. Wie immer das Datum gelautet haben mag, jedenfalls deckt sich diese Angabe mit dem stilgeschichtlichen Befund. Auch bei gefühlsmässiger Datierung kommt man zu keinem anderen Ergebnis. Mit diesem Werk tritt ein Doppelgänger des Meisters, dessen Werdegang wir bis jetzt an drei Beispielen aus verschiedenen Zeiten verfolgt haben, auf den Plan. Er steht gleichfalls auf den Schultern des Altmühldorfer Meisters, ohne dass sich seine Anfänge in eine Zeit hinauf verfolgen lassen, wo der Meister von Altmühldorf noch nicht seine beherrschende Wirkung ausübte. Vielleicht, dass der Meister der Weildorfer Flügel für den Halleiner auch bestimmend war. Die Komposition der *Epiphanie* legt dies nahe. Jedenfalls muss ein enges Verhältnis zum Meister der Kreuzigungen von St. Florian und Laufen angenommen werden, denn ihr Weg führt ein gutes Stück parallel.

Der *Halleiner Altar* des Salzburger Museums[19] enthält im Schrein die *Anbetung der Könige*, flankiert von Martin und Johannes Baptist in den Flügeln. Der verschlossene Schrein zeigt die Verkündigung, begleitet von Barbara und Katharina auf den Standflügeln.

Kubische Geschlossenheit der raumverdrängenden Form hatte sich, als der Altar entstand, längst durchgesetzt. Sein Meister hatte es nicht mehr nötig, zu ihrer Wahrung die Gestalten dicht, zwischenraumlos aneinanderzuschliessen. Gegen die de Burletsche *Beweinung* bedeutet die *Epiphanie* [Salzburg, Museum] (fig. 97; 79 × 82 cm) bereits wieder eine gewisse Auflockerung. Zwei Momente sind es, die den Halleiner Meister bei aller Verwandtschaft vom andern unterscheiden. Erstens verzichtet er darauf, gleichsam nur die Vorderfläche schwerer, in die Bildtiefe versenkter Gestaltenblöcke zu zeigen. Er dreht seine Gestalten bereits wieder mehr im Raum, stellt sie übereck. Gleichzeitig modelliert er sie stärker, schleift sie rund durch feine Abschattung in Grau (im Nackten besonders deutlich), nimmt ihnen die Messerschärfe der Umrisse und Linien, die höchstens dem ornamentalen Faltenspiel zarter Gewebe verbleibt. Das zweite unterscheidende Moment ist ein Abrücken von der massigen Schwere, ein Zierlicherwerden der Proportionen. Das kleine Köpfchen Mariae thront wieder auf einem langen Schwanenhals. Die Körper werden in den Gelenken beweglicher, drehbarer. Das Gewand bricht in Röhrenfalten, die Hohl-

raum umschliessen. Die Verbindung beider Momente verleiht den Gestalten etwas Gedrechseltes, Preziöses. Die Vorliebe für Schmuck und den Reiz des Stofflichen macht sich in einer Weise geltend, die dem andern Meister völlig fremd ist. Die malerische Kultur ist gestiegen. Der *Halleiner Altar* gehört farbig zu den kultiviertesten Malwerken der Alpenländer. Grausilber und Graugold geben den Grundklang, heben den weichen, klaren Schmelz der Farben, eines sanften Blau und Krappkarmin, eines hellen Oliv. Dazu tritt Braun und Braunrot in Rauchwerk und Tierfellen. Mag das Grundgerüst noch so stereometrisch hart sein, überall ist es abgeschliffen wie Mugelsteine. Dieses Rundmodellieren, Grauschattieren begegnet uns im burgundisch-deutschen Westen häufig. Man denke an den Meister von Flémalle. In den Flügeln erscheint Martin mit besonderer Pracht: in Scharlach und Gold, Blau und Silber[20]. Der Täufer in seinem hellgrünen Mantel steht mit düsterer Miene, breitspurig wie auf dem Rauchenberger-Epitaph da. Das Werktagsantlitz des Altars [Salzburg, Museum] (fig. 98) reiht auf tief erdbeerrotem Grund mit glänzenden Sternen die zierlichen Frauengestalten. Hohe Rundstirnen, milde, dunkel-lebendige Halbmondaugen, die weit voneinanderstehen, ein in der Achse leicht verschobener Mund, ein preziöses Kinn — so thronen die Köpfe auf langen Hälsen. Im Faltenspiel der Gewänder wird der ganze Erfindungsreichtum der „schönen Madonnen" vom Jahrhundertbeginn wieder lebendig. Das Steigen und Fallen, das Tropfen und Durchhängen der Röhren- und Schüsselfalten umkleidet die Körper mit einem Reichtum organischen Lebens, der mit den wuchtigen Gestaltenpfeilern der St. Florianer *Kreuzigung* nicht vereinbar wäre.

 Wie sich der Meister von Hallein in den Entwicklungorganismus der Salzburger Malerei eingliedert, ist eine klar zu beantwortende Frage. Schwieriger ist sein Verhältnis zu fremden Schulen durchschaubar. Das Verhältnis zum Westen, das durch das *Triptychon von Maria Stein* im Genfer Museum überraschend ins Licht gerückt wird, sei der Besprechung dieses Werks vorbehalten. Gibt es auch eine unmittelbare Berührung mit dem Süden? Die gleiche alte Notiz, die uns das Datum 1440 überliefert, gibt auch Kunde von einer merkwürdigen Künstlerinschrift, die sich im Nimbus der Madonna befunden haben soll: *Goffredus Oriundus Lungoviae hanc tabulam cum Petro Veneto fecit.* Der Lungau, in dem auch Tamsweg liegt, ist eine der künstlerisch ergiebigsten Landschaften der Alpen gewesen. Was bedeutet Petrus Venetus? Handelt es sich da um einen zugewanderten Welschen oder um einen aus dem Süden heimkehrenden Deutschen? Was der seltsamen Inschrift Glaubwürdigkeit verleiht, ist ein unverkennbarer venezianischer Einschlag in dem Mittelstück. Man vergleiche es mit der *Epiphanie* von Antonio Vivarini in der Berliner Galerie. Dass sich da Fäden spinnen, ist unleugbar. Ist der *Halleiner Altar* das Werk zweier Meister und von der venezianischen Malerei um 1440 abhängig? Mit Venedig Vergleichbares enthält tatsächlich nur das Mittelstück. Doch lässt die Malerei keine Händescheidung zu. Anderseits wird Vivarinis *Epiphanie* um das gleiche Jahr angesetzt, das der *Halleiner*

Altar als Datum getragen haben soll. Wir wissen, dass er ein unselbständiger Künstler war, der vom folgenden Jahr an mit einem Deutschen zusammengearbeitet hat. Das macht es nun nicht wahrscheinlich, dass der Venezianer der gebende Teil war — eher umgekehrt. Offene Fragen, die bis zur Kenntnis weiteren Materials zurückgestellt werden müssen. Jedenfalls überrascht es, hier zum erstenmal den Weg aufscheinen zu sehen, den ein Jahrzehnt später Conrad Laib nachweislich ging.

Die grosse *Kreuzigung* im Dechanthof zu Laufen (fig. 99; 129 × 94 cm) beweist, dass ihr Schöpfer in den Vierzigerjahren seinen Höhepunkt überschritt. Sie ist das erstbekannte Bild des Meisters, der nach ihr seinen Notnamen erhalten hat, die Keimzelle der wissenschaftlichen Kenntnis seines Werks. Fischer hat nach ihr die St. Florianer *Kreuzigung* bestimmt. Das erklärt psychologisch seinen Irrtum, dass er die Laufener *Kreuzigung* als das ältere Werk ansprach und mit einer Altarweihe von 1433 in Verbindung brachte. Wir ersehen heute aus dem ganzen Œuvre, dass die Laufener *Kreuzigung* nur wenige Jahre vor 1450 entstanden sein kann. Die Strenge und Straffheit, die die St. Florianer *Kreuzigung* verkörpert, beginnt zu erweichen, zu erschlaffen. Vielleicht mag es die Erscheinung eines nun absteigenden Schaffens sein — vielleicht hat die rundliche Diktion des Halleiner Meisters etwas rückgewirkt. Jedenfalls sehen wir nicht mehr die alte Bestimmtheit. Die Formen quellen auf, werden leicht gedunsen. Die Schematik der Gesichter hat zugenommen. Das Leiden Christi, das in der St. Florianer *Kreuzigung* noch mit einer gewissen Drastik zum Ausdruck kam, ist einer müden Entseelung gewichen. Johannes ist auch nicht mehr der „tragische Römerkopf" von einst, sondern ebenso indifferent wie Maria. Fischer beschreibt die Farben als trüb und dunkel. Einst waren sie blank und klar. Alle Frische und Kraft ist aus der traurigen Eintönigkeit dieser Lettnergruppe geschwunden.

Um diese Zeit fliesst neues Blut in Salzburgs Malerei ein. Das Bürgerbuch des Stadtarchivs vermeldet auf folio 9 für das Jahr 1448: „Item Sonntag nach St. Erhard Conradt laib maler purtig von Eyslingen und von Otinglandt ist burg worden an dem benanten tag gibt nichts". Der angesehene Meister, auf dessen Bürgerschaft man offenbar Gewicht legte, war von dem üblichen Steuerpfennig befreit. Aus der Salzburger Episkopalsammlung stammt die mächtige *Kreuzigung* der [Österr.] Galerie mit der Inschrift: „d PFENNING · 1449 · ALS ICH CHVN ·". Seinen Namen jedoch erfahren wir erst aus der *Kreuzigung*, dem Grazer Dombilde von 1457 — einer der seltenen glücklichen Fälle, wo Urkunde und Bildwerk sich zu einer greifbaren Persönlichkeit verdichten. Das bald nach seiner Aufnahme in die Bürgerliste entstandene Bild zeigt deutlich genug, woher der neue Zustrom kam: aus dem Wetterwinkel der deutschen Malerei, wo Frankreich, Oberrhein, Seeschwaben und die Ausläufer der Ostalpen in unscheidbarer Verquickung eine einzigartige Sphäre künstlerischer Hochleistung schufen. Doch tritt der Zuwanderer nicht als völliger Fremdling auf. Stark scheint er mit der Salzburger Tradition verbunden und ein anderes Frühwerk, die *Epiphanie*

der Sammlung E. Proehl [heute Cleveland, Museum of Art (pp. 29 f.; fig. 28)], Amster-
dam, zeigt ihn auf den Spuren des Weildorfer Meisters. Das mag die Aufnahme
seiner Errungenschaften durch die heimischen Maler entschieden begünstigt haben.

Das Gestaltengewirr der grossen *Kreuzigung* „mit Gedräng" dürfte in Salzburg
gewaltigen Eindruck gemacht haben. Jedenfalls sehen wir den Meister von Laufen
bald hernach — anfangs der Fünfzigerjahre — sich mit Ähnlichem versuchen. Die
Wiener Galerie hat kürzlich zwei Flügeltafeln [Österr. Galerie, Kat. 29] von einem
Altarwerk (es hatte ihrer wohl sechs) erworben, die Friedrich Winkler dem Meister
von Hallein zugeschrieben hat, während Fischer und ich unabhängig voneinander die
Hand des Meisters von Laufen erkannten. Die Hand des Meisters ist schon sehr aus-
geschrieben. Das massig Körperliche entbehrt aller Spannung. Runde, weiche
Schwere herrscht vor, mit einer ausgesprochenen Neigung zum Ornament. Die
Figuren werden auf Flächenwirkung hin gruppiert. Breite Pinselkonturen umranden
die Formen. Das Lineare, Zeichnerische überwiegt das Körperliche, das nur mehr ein
Scheindasein führt. Die Menschen sind aus einem Titanen- zu einem gedrückten,
dickköpfigen Zwergengeschlecht geworden. Der Aktion fehlt alles innerlich Über-
zeugende. Wir erhalten breite Erzählungen aufgetischt, aus denen höchste Teilnahms-
losigkeit am Geist der Geschichte blickt. Es kann keinem Zweifel unterliegen, dass
dem Maler sein Stil zur Manier geworden ist. Was die Tafeln noch sympathischer als
die Laufener *Kreuzigung* macht, ist das bunt Durcheinandergewürfelte der Formen,
eine gewisse Frische und erhöhte Lebendigkeit der Farben. Wir haben dies gewiss auf
Rechnung des grossen Vorbilds zu setzen.

Zu den künstlerischen Stärken Conrad Laibs gehört die Fähigkeit der Gestaltung
einer dichten Menschenmasse. Das „Gedräng" ist eine grosse Einheit, aus der, wie
Wellen aus bewegter See, imposante Gruppen und Einzelgestalten sich lösen, ohne
den Zusammenhang mit dem Ganzen zu verlieren, in das ihre Kräfte wieder zurück-
branden. Solche Massengestaltung hat auch der Meister von Laufen versucht, doch
ohne Erfolg. Die Gestaltung der homogenen Masse gelang ihm nicht. Den Eindruck
des „Gedrängs" vermochte er nur dadurch zu erzielen, dass er Gruppen zusammen-
fügte. Für ihn ist nicht die Masse der Ausgangspunkt, sondern die einzelne Gruppe.
Eine wirklich organische Verschmelzung dieser Gruppen erfolgt nicht. Äusserliche
mechanische Verbindung vermag die Nähte nicht zu verwischen; sie bleiben deutlich
sichtbar wie bei den Steinen eines Legespiels. So zerfällt die *Kreuztragung* (fig. 102;
97 × 115 cm) [Österr. Galerie, Kat. 29][21] in die Gruppen der Krieger mit den Schächern,
des Heilands mit seinen Peinigern und des Trauergefolges. Eine rhythmische Vertei-
lung im Raum wird versucht. Der Gruppe des Torbaus antwortet in der Tiefe
die Gruppe der Burg. Dazwischen wird noch ein kleines Menschengrüppchen
eingeschoben, das auf dem Richtplatz den Zug erwartet. Die *Kreuzigung*
(97 × 115 cm) enthält grösseren Reichtum an Gruppen. Vorne reihen sich die Gruppen
der Trauernden, des frommen Hauptmanns, der um den Mantel zankenden Knechte;

darüber werden zwischen die Kreuze die Kriegergruppen eingeschoben, die linke mit dem blinden Longinus. Die Erfindung ist durchsichtig und dürftig. Die Gruppenrhythmik setzt sich nach allen Seiten in kleineren Ausläufern fort: vorne die mit dem Hunde spielenden Kinder, abseits die diskutierenden Juden, in der Ferne die Drehtürme der Burgen. Wie reich ist bei Conrad Laib das Wechselspiel des geistigen Rapports! Eine vielstimmige und doch homophone Erregung durchbraust die Masse. Der Blick wandert, immer weiter gelenkt, von einer packenden Gestalt oder Gruppe zur andern. Die Gesichter des Laufener Meisters zeigen stumpfes Gleichmass; kaum kümmert sich eine Gruppe um die andere.

Die strengen Eisenfarben der Tafeln werden von vielem warm leuchtenden Zinnoberrot, Bräunlichrosa, Chromgelb mit feuerroten Schatten durchsetzt. Tiefes Blaugrün steht neben grünlich induziertem Weiss. Der metallische Unterton kehrt in Eisengrau und Goldgraubraun immer wieder. In der *Kreuzigung* überwiegt das rötlich Warme, in der *Kreuzschleppung* das metallisch Kühle mit dunklem und hellem Blaugrün, mit eingesprengten kleineren Kompartimenten von Scharlach- und Ziegelrot.

Die Werktagsseite entfaltete die skulpturale Monotonie gereihter Heiligengestalten auf gestirntem Grund, wie die erhaltene Rückseite der *Kreuztragung* (hll. Petrus, Paulus, Apostel Thadäus und Simon) zeigt [Österreichische Galerie]). Die Stimmung der Laufener *Kreuzigung* kehrt wieder. Wie dickpelzige Nachtschmetterlinge starren die bewegungslosen Apostel aus dunklen Augen vor sich hin.

Der Meister von Hallein hat diesen Wandlungsprozess zur Klobigkeit und Bewegungslosigkeit nicht mitgemacht. Er ist seiner alten Art, wie sie der *Halleiner Altar* verkörpert, treu geblieben. Dass er zu den führenden Meistern gehörte, beweist dies gerade nicht. Zwei von E. H. Zimmermann für das Germanische Museum erworbene[22] und als salzburgisch erkannte Täfelchen, die Paul Wescher vor Kurzem richtig auf den Meister von Hallein bestimmte, sind auf den Schmerzensmann und Schweisstuch zeigenden Rückseiten 1453 datiert. Sie lehren, wie die Kunst des Halleiner Meisters zur Zeit, als der Laufener die Wiener Passionstafeln malte, aussah. Eigentlich hat der allgemeine Entwicklungswandel an ihr noch geringere Spuren hinterlassen. Beim Laufener sehen wir wenigstens eine Bemühung, sich mit Conrad Laib auseinanderzusetzen. Der Halleiner scheint ihn gar nicht zu kennen. Diese *Kreuzigung* (fig. 100; 30×21 cm) und diese *Strahlenmaria*, die dem Evangelisten erscheint (fig. 101; 30×21 cm), würde man gewiss nicht so spät datieren, wenn nicht die Jahreszahl vorhanden wäre. Kaum ist der Meister über das Entwicklungsstadium des *Halleiner Altars* viel hinausgekommen. Vielleicht, dass die Gestalten etwas schlanker, noch zierlicher und gedrechselter, die Falten schärfer, prägnanter geworden sind. Doch das Entwicklungsstadium von 1440 wird konsequent festgehalten — auch darin, dass der Kreuzigung ein Werk des Laufeners von damals zum Vorbild dient: die St. Florianer Tafel. Was anders ist, ist weniger durch den Entwicklungsabstand als durch die

individuelle Diktion bedingt. Auch bald nach 1440 wäre die Umformung nicht viel anders ausgefallen.

Der Meister von Hallein dürfte der Jüngere gewesen sein. Ein Abstieg in der Qualität der Leistung ist bei den späteren Werken im Gegensatz zum Laufener Meister nicht zu spüren. Dieser alterte, während der andere noch auf der Höhe stand, mit dem Feinschliff seiner zierlichen Tafeln beschäftigt. Trotzdem kann es keinem Zweifel unterliegen, dass der Laufener im ganzen die bedeutendere, für die Entwicklung wichtigere und von den beiden gewiss die gebende Erscheinung war. Wir können seinen Weg ein so langes Stück verfolgen, wie nicht bald bei einem Maler des 15. Jahrhunderts. Er war gewiss schon ein alter Mann, als er die 1464 datierte *Kreuzigung* der Sammlung Frey [Salzburg, Privatbesitz] (fig. 103; 125×75 cm)[23] malte. Es ist das Werk eines Einsamen, Abseitsstehenden, über den die Zeit längst hinweggegangen war. Man würde 30 Jahre früher schätzen, wäre nicht das Datum — ein nachdrückliches Memento der Relativität allen stilkritischen Datierens. Das Bild ist wohl nur Fragment, allseitig beschnitten. Auf den Passionstafeln waren die Formen von ornamentaler Leere. Hier sind sie versteinert. Alles Leben ist aus den erstarrten Gestalten gewichen, tot und erstorben der ganze Bildorganismus. Doch gerade das verleiht dem Werk eine eigenartige Grösse, die es hoch über die Passionstafeln emporhebt. Ein tiefer, fast sakraler Ernst spricht aus den raumlos dicht verwachsenen Gestalten. Das Sterben des Heilands legt sich wie Todesbann auf die Lebenden. Das erstorbene Antlitz Mariae macht sie zu einer mittelalterlichen Niobe. Es hat tragische Grösse, wie sich die alte Zeit im verfallenden Meister nochmals aufreckt, durch alle Manier und Akademisierung hindurch noch einen gedämpften Nachhall des heroischen Zeitalters ertönen lässt, in dem der Meister von Altmühldorf den Weg zu Giotto fand.

Der unmittelbare Wirkungskreis der Meister von Laufen und Hallein dürfte kein grosser gewesen sein. Nur wenige Werke gibt es, die wir mit der Vorstellung einer Werkstatt in Verbindung bringen können. Auf Schloss Finstergrün im oberen Murtal — nicht weit vom Lungau — gibt es eine Scheibe mit der *Beweinung Christi* (fig. 104)[24], die von einem jüngeren Gefolgsmann des Laufener Meisters stammt. Das Vesperbild mit Johannes und einer heiligen Frau ist in ein drückendes Gewölbe wie in eine Nische geschlossen. Wir erkennen in den Gestalten die rundliche Schwere des Laufener Meisters, seine breiten Münder mit den herabgezogenen Winkeln, seine plumpen ungegliederten Hände, seine massigen Draperien. Doch hat die Scheibe, die ungefähr gleichzeitig mit den Passionsflügeln sein dürfte, nichts von deren äusserlicher Manier. Die Gestalten sind natürlicher, kraftvoller und atmen den Ausdruck wirklicher Trauer. Aus der Nachfolge des Halleiner Meisters besitzt das Salzburger Museum zwei *Märtyrerflügel* (Österr. Kunsttop. XVI, Figs. 192 und 193), wenig bedeutende und zurückgebliebene Malwerke der Fünfzigerjahre.

Jahrbuch der Kunsthistorischen Sammlungen, N. F. IV, Wien 1930, pp. 155–184.

Grenzprobleme der österreichischen Tafelmalerei

Eine greifbare stilistische Gruppe grossen Umfangs treffen wir in der österreichischen Tafelmalerei erst mit den Werken des Meisters der Linzer Kreuzigung und seines Kreises an[1]. Die Vorstellung des Vorher wird durch wenige kostbare Proben bestimmt, die sich in seltenen Fällen zu kleinen, die gleiche Hand verratenden Gruppen zusammenschliessen lassen. Das Bild grösserer Werkstatt- oder Schulverbände ist noch nicht fassbar. Angesichts dieses Sachverhalts gewinnt jedes einzelne frühe Denkmal höchsten Wert, weil es noch dunkle Zusammenhänge zu beleuchten, Vorstufen deutlich werden zu lassen vermag. Um so aufschlussreicher ist es, wenn wir aus kleinen Gruppen von Tafeln — sei es vereinzelten, sei es zyklisch oder altarmässig zusammengehörigen — bestimmte künstlerische Individualitäten erschliessen können. Solche Fälle seien im Folgenden besprochen.

Im Wallraf-Richartz-Museum (aus der Sammlung Schnütgen) befindet sich eine kleine Tafel, die die *Trauer Mariae und Johannis um den Gekreuzigten* darstellt (fig. 105) [Kat. 1959, p. 114]. Sie ist 19,5 × 15,2 cm gross. Am unteren Rande schliesst der Kreidegrund mit der Kante ab, an den übrigen Seiten lässt er einen 0,5 bis 1 cm breiten Streifen des Holzes, den einst der Rahmen deckte, frei. Ein doppelter gepunzter Rand — der äussere grob-, der innere feinkörnig — umzieht auf dem Goldgrund die Bildfläche. In zartem Schwung sind mit flüssigem Pinsel die kleinen Gestalten auf die schimmernde Fläche getuscht. Der bräunliche Körper des Gekreuzigten spannt sich in lang geschwungener Kurve. Die Umrisse fliessen sanft dahin. Nirgends ein Einschnitt, ein scharfer Akzent, eine Gelenkbetonung. Das gleiche gilt von der Binnenzeichnung. Arme, Schultern, Brustkorb, Schenkel gehen im idealisierenden Gleitfluss der Form ineinander über. Keine Artikulation deutet an, dass sich unter der weich vom Schatten zum Licht gewölbten Haut Knochen und Muskeln spannen. In Flossen endigen die Beine. Die Finger schliessen sich um die Nägel wie Würzelchen einer Pflanze, vergleicht man damit die verkrampfte Kraft anderer Kreuzigungsbilder. Lang und überschlank sind die Proportionen. Der kraftlose Körper trägt ein schwer herabsinkendes Haupt, das im Steigerungsdrang der Form mächtig anwächst. In schmerzlicher Schrägstellung strecken Augen und Mund das Antlitz, das ganz schmal wird. Steil wird es von der ebenso hohen Stirn und der noch höheren dunklen Haarkrone, die ornamentales Dornengerank umflicht, überwölbt. Der Heiland vergiesst aus vielen Wunden sein Blut, das dem Lanzenstich in dunkler Fülle entquillt. Der ganze Körper löst sich in Schmerz auf. Alles Stoffliche wird zurückgedrängt. Das Hüfttuch wird zum durchsichtigen Schleier, in wenigen aufblitzenden Lichtwellen angedeutet.

Die Immaterialisierung des Gekreuzigten greift auf die Trauernden über. Johannes nähert sich mit zagem, leisem Schritt dem Opferholz, wagt kaum auf den Rasenteppich aufzutreten. Das Antlitz hüllt er wie ein Pleurant von einer französischen Tumba in den moosgrünen Mantel, der in grossen gerafften Wellen den Körper umfängt, in Kaskaden von den Händen herabtropft. Nur ein trauerndes Auge bleibt vom Antlitz sichtbar. Ein Unterkleid von blassem Krappkarmin lugt unterm Mantel hervor.

Maria ist ganz vom Gewand umflossen, das sich in Staufalten am Boden breitet — ein einziger Klang der Trauer. Das Lilagrau des Mantels schimmert im Licht weisslich auf. Der Schnitt ihres Antlitzes mit den schräggestellten Augen, der langen, scharfkantigen, leicht gekrümmten Nase, dem schmerzverzogenen Mund ist dem des sterbenden Sohnes eng verwandt. Der Umriss der leicht vorgebeugten Gestalt wirkt als Spiegelbild Johannis. Wieder fallen die Saumkaskaden des Gewandes über die verhüllten Hände. So steht Maria unterm leise vom Kreuz herabtraufenden Blutregen.

Die überaus ausdrucksvolle Komposition ist ein lang und leise verhallender Akkord schmerzlicher Andacht. Die beiden Trauernden neigen sich im Einklang zusammen und zwischen ihnen spriesst die schlanke, himmelwärts fliehende Welle des Gekreuzigten empor, weit — wie im Entschweben — die Arme geöffnet. Nur der Schmerz um die verlassene Mutter, weniger das physische Leiden, lässt das Haupt schwer werden und herabsinken. Die Leidenssehnsucht, die Passionslyrik der Kunst von 1400 erklingt in dem kleinen Werk rein und klar.

Es handelt sich, trotz des geringen Ausmasses, kaum um das Werk eines Buchmalers. Die freie, lockere, fast kühne Pinseltechnik lässt den Tafelmaler erkennen, der auch grössere Formate beherrscht, dem summarisch skizzierende Zeichnung geläufig ist. Innerlich ist das Werk von grossen Dimensionen. Eine verborgene Monumentalität spricht aus den eindrucksvollen Gewandfiguren, aus dem himmelanstrebenden Kruzifixus. Die Eigenart der malerischen Technik, die gleichsam durch skizzenhafte Abbreviatur die Sprache monumentaler Formen in kleines Format zu bannen vermag, offenbart sich am reinsten in den Köpfen. Brauen, Lider, Nasen und Lippen werden durch hell aufgesetzte Lichter gebildet, neben die dunkle Schatten getuscht sind. Intensiv, lebendig und ausdrucksvoll springt so die organische Form auf. Das Weiss der Augen blitzt, die Pupillen stechen. Der Blick erhält etwas Bohrendes. Johannis Lockenhaupt bilden grosse lichtgewellte Kräusel auf dunklem Grund. Golgathas Steinboden überzieht ein Rasenteppich, aus dem langstielige Hyazinthen wachsen. Blüten und Blätter sind in andeutender Pinselschrift auf das erdige Dunkel gesetzt. Goldschmiedehafte Präzision bekunden die Punzierungen. Fächernimben mit grob- und feinkörnigen Perlkreisen umziehen die Häupter und feines, langspitz geschwungenes, an den Enden leicht gerolltes Blattwerk durchspinnt die goldschimmernde Tiefe.

Aus der Sammlung Figdor stammt ein Täfelchen 20 × 18 cm [Österr. Galerie, Kat. 21] (fig. 106), das den Augenblick darstellt, wie *Christus vor Kaiphas* weggeführt wird. Das dichtgedrängte, in tastendem Stechschritt ausschreitende Trüppchen der Schergen mit dem Heiland hält dem in steiler Verkürzung aufschiessenden Throngebäu des Hohenpriesters die Waage. Kaiphas blickt in einem Mantel von rötlichem Violett, das in Christus und dem Schergen am linken Rande wiederkehrt, in Mitra und Unterkleid von hellem gelblichen Moosgrün, das im Knechte rechts von Christus nochmals begegnet, aus dem tiefockerigen Holzgehäuse auf die Gruppe herab. Die Scharknechte sind bewegliche kleine Gestalten mit kugeligen Köpfen, zum Teil eisblau gepanzert, mit bunten Waffenröcken (gelb und rot links von Christus) angetan. Die rundlich geballten Händchen greifen fest zu. Die Augen blitzen im lebhaften Wechselspiel, da und dort fletscht eine boshafte Grimasse. Dem energisch stossenden Bewegungsrhythmus der Häscher leistet die sanft fliessende Kurve von Christi Gestalt nur schwachen Widerstand. Die gefesselten Hände hängen schlaff herab wie die Falten des Kleides. Der Heiland möchte sich noch einmal zum Hohenpriester umwenden, doch rückt ihm bereits ein hämisches, krummnasiges Profil auf den Leib und drängt ihn ab.

Das Täfelchen stammt aus einem Passionszyklus oder von einem Altar. Ein weiteres Stück hat sich im Städelschen Kunstinstitut [Kat. 1966, p. 77] erhalten, wie das Wiener eine falsche Schäufeleinsignatur tragend (fig. 107). Es stellt die *Kreuzannagelung* dar. Eine deutliche Diagonalkomposition ist in die Fläche gestellt. Man hat das Kreuz auf eine Felsstufe gelegt, so dass der Körper die eine Bildachse bildet, die gestreckten Arme die Richtung der andern, die durch die gereihten Köpfe der Scharknechte und Büttel geht, anzeigen. Über dem Haupt Christi klingt die erste Bewegung in dem Skorpionenhut eines ragenden Schriftgelehrten aus. Kleine Büttel mit grossen Köpfen sind emsig am Werk, den Heiland ans Kreuz zu schlagen. Einer nähert sich ihm mit verehrender Gebärde; die kleinen Augen funkeln.

Auch an dieser Tafel können wir das gleiche Modellieren mit flüssigem Pinsel beobachten. Besonders schön kommt in ihr die tiefe, warme Gebundenheit des Kolorits zur Geltung. Die Farben blühen aus dunkler Tonigkeit heraus. Rötlichem Goldgelb in dem Manne, der Christi Hand annagelt, antwortet Violett in dem, der ihm verehrend naht. Der Schriftgelehrte prangt in Lilarot und Moosgrün. Das Stahlgraublau der Harnische blinkt. Der warme Olivton des Rasens bindet die Vielfalt zur Einheit.

Die Kölner *Kreuzigung* und die *Passionstäfelchen* sind von der gleichen Hand. Die Typen der Gestalten — weich und schmiegsam — sind dieselben; die gleiche farbige Auffassung, die gleiche malerische Technik sehen wir da und dort. Der Rasenteppich mit wilden Hyazinthen ist allen Tafeln gemeinsam. Schliesslich ist die ornamentale Punzierung des Goldgrundes bis ins kleinste Detail identisch.

Über die Zeit der Entstehung der Täfelchen kann kein Zweifel bestehen. Es ist das erste Jahrzehnt des 15. Jahrhunderts. Die Versunkenheit in die Stimmung des Schmerzes, bezeichnend für so viele Passionsbilder vom Ende des 14. Jahrhunderts, klingt aus der *Kreuzigung*.

Die *Passionstäfelchen* in Wien und Frankfurt atmen schon verhaltene dramatische Spannung. Naturalismen lockern die trecentistische Idealität. Wie die Augen blitzen, belichtete Formen aus dunklem Schattenbett vorspringen, kündigen sich die dramatisch geballten Kompositionen des zweiten und dritten Jahrzehnts an. Wir wollen die stilistische Einordnung der Tafeln versuchen.

Betty Kurth, Buchner und Baldass haben das Werk des Meisters von Heiligenkreuz [Kunsthistorisches Museum, Kat. II, 1963, 239] aufgestellt, das heute (die Aussenseiten der Heiligenkreuzer Flügel mitgerechnet) bereits die Zahl von neun Tafeln umfasst. Betty Kurth, die den Meister in die Wissenschaft einführte, erklärte ihn auf Grund von stilistischen Zusammenhängen mit französischen Handschriften für einen Franzosen[2]. Buchner spricht die Tafeln als Werke der deutschen Malerei an und erwägt die Möglichkeit, dass sie österreichisch sind[3]. Seiner Ansicht habe ich mich angeschlossen. Baldass[4] und Suida[5] hingegen beharren bei dem französischen Ursprung, wobei der letztere den Gedanken eines am österreichischen Hofe tätigen Wanderkünstlers aufwirft.

Die Staatlichen Museen, Berlin, besitzen ein *Diptychon*, dessen eine Hälfte den *Gekreuzigten zwischen Maria und Johannes*, dessen andere einen geistlichen *Stifter mit Maria vor dem Schmerzensmann* darstellt. In Posses Katalog ging es als oberdeutsch (mit Fragezeichen). Sein stilistischer Zusammenhang mit dem Meister von Heiligenkreuz, auf den Baldass verwiesen hat, ist offenkundig. Baldass, der den Heiligenkreuzer für einen Franzosen hält, spricht das *Diptychon* konsequenterweise auch als französisch an[6]. Das gleiche tut Winkler.

Die *Kreuzigung* der Sammlung Schnütgen (heute Wallraf-Richartz-Museum) hat die des Berliner *Diptychons* unter allen bekannten Tafelbildern vom Beginn des Jahrhunderts zum engsten Verwandten. Der Körper des Heilands strebt wie ein elastisch gespannter Bogen empor, während Maria und Johannes sich ihm zuneigen. Vor allem die Gestalt des Johannes, der sich in die schwingenden Faltenkurven seines Mantels hüllt, bekundet eine auffällige Verwandtschaft. Das Kölner Werk betont aber in viel höherem Grade das Expressive. Die Schwingung des Heilands über die beiden tiefer sich Neigenden ist gesteigert, jede formale Einzelheit bekundet stärkeren Ausdrucksdrang. Der seelische Kontakt von Christus und Maria wird viel eindringlicher. An die Stelle diskret abgewandelter Farben treten solche, die vom Schatten zum Licht in starkem Crescendo leuchten. Das Ausdrucksmoment bringt das Kölner Bild dem oberdeutschen *Kanonblatt* der Albertina (fig. 8) [Kat. IV, 5][7] innerlich näher, damit alle typologisch mit ihm zusammenhängenden Kreuzigungen (*Kreuzigung* aus der Münchner Augustinerkirche im Bayerischen

Nationalmuseum (fig. 10), Votivfresko der Familie Praechs in Straubing 1418, *Kreuzigung* aus Kloster Sonnenburg im Innsbrucker Ferdinandeum [Kat. 1928, p. 18]).

Handelt es sich bei dem Berliner *Diptychon* um ein französisches Werk, so ist die Kölner *Kreuzigung* ein besonders in die Augen springendes Beispiel für den Zusammenhang der frühen österreichischen Tafelmalerei mit Frankreich. Ist es aber eine oberdeutsche, im engeren Sinne österreichische Arbeit, dann wäre der Kreis von Heiligenkreuzer Meister, Berliner Diptychon und Kölner Kreuzigung geschlossen. Mir kommt dieser Fall als der wahrscheinlichere vor. Hoffentlich erbringen neue Materialfunde die endgültige Gewissheit.

Dass es sich bei den *Passionstäfelchen* um frühe österreichische Arbeiten handelt, dürfte kaum bezweifelt werden. Ein Vergleich mit der fünf bis zehn Jahre jüngeren *Geburt Christi* in der Wiener Galerie (Kat. 1938, p. 98, 1769)[8], der ich die vier Passionsdarstellungen der Sammlung Durrieu (Michel III, 1, Fig. 80) anschliesse[9], lässt keine andere Möglichkeit zu. Unsere Kenntnis früher österreichischer Tafelmalerei ist heute gross genug, um eine eindeutige Vorstellung von ihrem Wesen und Charakter zu gewähren. Diesem Charakter fügen sich die Täfelchen vollkommen ein. Was die österreichischen Werke von ihren französischen Vorbildern unterscheidet, ist zunächst die tiefere, innerlichere Auffassung der alten Bildinhalte. Das Schmuckhafte, märchenhaft Glanzvolle der französischen Tafeln verwandelt sich in eine dunkle, nur gedämpft aufklingende Pracht, in der die Stimmung der Andacht alle nur formal künstlerischen Momente überwiegt. Hand in Hand damit geht die geänderte farbige Erscheinung. Nicht helle, klare, reine Töne von emailhaftem Schmelz, sondern dunkel verschattete, aus denen die lichten Farben mit umso wärmerer Leuchtkraft hervorbrechen. Darin nehmen die *Passionstäfelchen* schon farbige Gestaltungsprinzipien des Meisters der Linzer Kreuzigung vorweg. Der intensive Blick mit dem blitzenden Weiss der Augen, der uns aus den Werken des Kreuzigungsmeisters bekannt ist, beseelt die Gestalten. Die Röhrenfalten der Gewänder auf der Hohenpriesterszene bereiten die Draperien auf den Heiligenflügeln des Altärchens im Stephansdom vor.

So zahlreich die Verbindungen mit Gleichzeitigem und Späterem im deutschen Südosten sind, dass die Einfügung des Meisters der Passionstäfelchen in den Entwicklungsstrom der österreichischen Tafelmalerei selbstverständlich wird, so stark ist andrerseits die Orientierung nach dem französischen Westen. Vor allem Beispiele der nordfranzösischen Tafelmalerei vermögen dies zu beleuchten. Ich führe als ein mit den *Passionstäfelchen* besonders gut vergleichbares Werk das *Polyptychon* der ehemaligen Sammlung Cardon, Brüssel[10], an. Bouchot gibt es der Pariser Schule. Die Entstehung um die Jahrhundertwende liegt auf der Hand. Kleine zierliche Gestalten mit kindlich runden Köpfen und Gesichtern spielen die Szenen der Legende. Schmiegsam und flüssig sind Liniensprache und malerische Diktion. Der Idealstil nimmt dabei deutlich naturalistische Wendung. Das wird vor allem

in der *Verkündigung an die Hirten* und im *Bethlehemitischen Kindermord* klar. Die Knechte mit den Eisenhauben und Halsbergen, mit der spitzen Schrittstellung deuten auf die Häscher der Figdorschen Hohenpriesterszene hin. Der thronende Herodes möge mit Kaiphas verglichen werden. Die Frauengestalten tragen Gewänder mit lang durchgehenden, am Boden aufliegenden Faltenzügen wie die Maria der Kölner *Kreuzigung*. Was den Österreicher von dem Franzosen unterscheidet, ist eine trotz der kleinen Dimensionen unverkennbare Monumentalität, während das französische Kleinwerk mehr den Charakter einer zierlichen Bijouterie wahrt.

Eine exakte Lokalisierung der Mehrzahl der Denkmäler so früher Zeit zu geben, ist unmöglich. Wie international der Stil der Jahrhundertwende war, wie sehr Künstler und Werke wanderten, wie fliessend dadurch die Grenzen wurden, ist so häufig wissenschaftlich beleuchtet worden, dass eine neuerliche Erörterung des Themas sich erübrigt. Vor allem darf nicht vergessen werden, dass die Ausdehnung des Begriffs „Altösterreichische Malerei" eine viel grössere ist als die des späteren politischen Begriffs „Österreich". Das heisst: der künstlerische Wirkungs- und Geltungsbereich der malerischen Werke österreichischen Charakters war im 15. ein ganz anderer als etwa im 18. Jahrhundert. Es entstehen am Oberrhein, im see-schwäbischen Gebiet Malereien, die mit dem Entwicklungskomplex der öster-reichischen Kunst in organischem Zusammenhang stehen. Ich fand schon einmal Gelegenheit, auf die bedeutsame *Kreuzigung* des Museums in Kolmar hinzuweisen (fig. 13)[11], die in auffälliger Weise den Kompositionen des Kreuzigungsmeisters präludiert. Die Zusammenhänge mit anderen oberrheinischen Werken sind nicht so tiefgehend, dass die Tafel einer bestimmten oberrheinischen Lokalschule zugewiesen werden müsste. Sehr stark sind die Zusammenhänge mit Frankreich, mit französischen Handschriften vor allem[12], ohne dass die Tafel deshalb mit Entschiedenheit als französisch erklärt werden könnte, wenngleich sie nicht weniger französische Elemente enthält als etwa der Meister von Heiligenkreuz. Es ist ein eigentümlich über den Schulen schwebendes Werk, in dem sich Westliches mit Nordischem und Östlichem vereint. Ein ganz verwandter Typus wie der Johannes (Büste allein) begegnet in einer kleinen Handzeichnung beim Fürsten Waldburg auf Wolfegg[13], die nun aber bereits ausgesprochen österreichischen Charakter hat (ihre Kenntnis verdanke ich der Freundlichkeit E. Baumeisters). Es sei daran erinnert, dass Kolmar um 1400 geradezu von österreichischem Gebiet umgeben war. (Die Tafel stammt aus der Martinskirche in Kolmar.) Teile des Elsass, Sundgau, grosse Gebietsstrecken am Oberrhein, Bodensee, waren „österreichische Vorlande". Öster-reich wurde dadurch auch zum unmittelbaren Gebietsnachbar des Herzogtums Burgund. Dass bei dem lebhaften Wanderverkehr von Künstlern und Kunstwerken der Personen- und Ideenaustausch zwischen den durch Personalunion mit Österreich verbundenen Vorlanden und dem letzteren ein besonders reger war, versteht sich von selbst. Das Verhältnis war ähnlich wie das zwischen Niederlanden und Burgund.

Manche Ansätze für spezifisch österreichische Erscheinungen dürften in den Vor-
landen zu suchen sein. Künstler aus dem Osten haben ebenso in den Vorlanden
gearbeitet, Schulung und Anregung empfangen, wie Werke aus den Vorlanden
in das östliche Gebiet gelangten. Es ist sehr zu bedauern, dass die im letzten Jahrzehnt
sehr rege Erforschung der älteren österreichischen Malerei am Vorlandeproblem
achtlos vorübergegangen ist, was um so weniger begreiflich ist, wo eine überragende
Gestalt wie der Meister von Schloss Lichtenstein aufs engste mit ihm zusammen-
hängt. Eine eingehende Erörterung dieser Fragen hoffe ich in späterer Zeit geben
zu können.

So muss auch für die eben besprochenen Täfelchen der Begriff „Österreich"
in jenem über die späteren Grenzen hinausgehenden Sinne verstanden werden.
Gerade ihre starke französische Orientierung macht es wahrscheinlich, dass ihre
Entstehung mit dem westlichsten österreichischen Gebietskomplex zusammenhängt.

Vermitteln uns die Täfelchen des Passionsmeisters jene weite Vorstellung des
Österreichischen in der frühen Tafelmalerei für den Westen, so einige Tafeln des
Museums in Agram für den äussersten Südosten. Wiederholt habe ich auf die
Bedeutung der slawischen und der ungarischen Grenzgebiete für den Entwicklungs-
fortgang des heimischen Kunstschaffens hingewiesen[14]. Deutsches Siedlungsgebiet
greift weit vor, deutsche Inseln sind in das fremde Gebiet eingesprengt. Vor allem
in den bedeutenderen Niederlassungen spielte bei allen kulturellen Aufgaben das
deutsche Element eine grosse Rolle. In ständigem Kontakt mit der fremden Welt,
sich an ihr reibend, Anregungen spendend und empfangend, durch die Blutmischung
mit frischer, rassiger Kraft erfüllt, konnten die Exponenten des künstlerischen
Schaffens Leistungen von einzigartiger Kraft und Tiefe erzielen. Eine gewaltige
Spannweite vermag Fernstes auf den eigenen Boden zu verpflanzen. Die Agramer
Tafeln sind vielleicht die frühesten und wertvollsten Beispiele.

Es handelt sich um drei Tafeln kleinen Ausmasses in der Sammlung des Bischofs
Strossmayer [Galerie Strossmayer, Zagreb], die als Werke der steirischen Schule
geführt werden (10 bis 12 des Katalogs)[15]. Dargestellt sind *Krönung Mariae, Kreuzigung*
und *Beweinung Christi.* Die Tafeln bildeten eine Einheit. Die Rückseite der Beweinung
zeigt einen adorierenden *Leuchterengel,* der eine Mitte heischt. Als diese fungierte
wahrscheinlich die Marienkrönung, von der rechts und links als Flügel zwei Szenen
aus dem Leben und Leiden Christi standen. Diese Szenen verschwanden, wenn man
die äusseren Flügel zuklappte. Dann erschien die Marienkrönung von zwei
adorierenden Engeln flankiert[16].

Höchste Kultur der Form verbindet sich mit dunkel drängender Kraft. Die Fülle
der Gestalten und Formen brandet an die Ränder der kleinen Tafeln. Geheimnisvoll
leuchtet Goldgrund über der düsteren Farbenpracht, der slawischer Ikonen ver-
gleichbar. Christi Kreuz wächst aus scharfbrüchigem Felsgesplitter (fig. 108;
33×23 cm)[17], dessen kantiger Rhythmus im ganzen Bildorganismus anklingt. Aus

dunklen, seidig aufschimmernden Flächen springen scharfe Lichtgrate. Schmale, wie skelettierte Hände strecken sich, Gewänder brechen wie zerschlagenes Eis, feinknochige Profile stechen von dämmerndem Grund ab, Kopftücher und Schleier bilden spitze Winkel wie Eisenhauben. Das Gratige, Kantige, Spröde spricht stärker als weicher Formenfluss. Nervige Skelette wachsen durch Gewänder und Fleisch. Christi Schamtuch rippen Falten, wie Knochen den hageren Körper. In elastischen Strähnen springt das Blut aus den Wunden. Geisterhaft leuchten die Hände der Klagenden auf dunklem Grund. Sie führen eine überaus eindringliche Sprache. In der Mariengruppe verstrahlen sie in ohnmächtigem Schmerz; in Johannes und der einen Klagefrau krampfen sie sich zu angstvollem Gebet; bei der andern bedecken sie die Augen, die nicht mehr sehen wollen. Maria Magdalena umklammert das Kreuz hoch, als wollte sie hinanklimmen. In metallischen Strähnen wellt sich ihr Haar; sie reisst es empor, um das herabrieselnde Blut aufzufangen, und seine züngelnde helle Flamme strebt mit den sehnsüchtigen Händen im Verein zum Heiland empor. Mit grosser, ernster Gebärde weist der fromme Hauptmann auf den Dulder.

Eine namenlose Spannung geht durch die kleine Tafel. Ich wüsste ihr an tragischem Ernst kein gleichzeitiges Werk der Malerei zu vergleichen. Magdalenens Antlitz scheint Stein zu werden vor Schmerz. Johannes wird hässlich und verfallen wie eine Mumie. Das Ergreifendste aber sind die Gesichter, die sich abwenden, die sich verhüllen. Dort schwingt die Erregung in der ganzen Gestalt. Die Augen der einen glühen aus dem Kopfschleier wie aus einem geschlossenen Visier. Die andere bedeckt das Antlitz. Von weiteren sieht man nur die Schleier wie bei schmerzversunkenen Pleurants. Wundervoll ist die Mariengruppe. Sie bricht in sich zusammen, als sänke sie in eine Gruft. Wir sehen keine Gesichter. Aber in diesem Zusammenbrechen, in diesem Verlöschen der Lebensgeister brennt ein Schmerz, dessen Unsäglichkeit alle andere Trauer gering werden lässt.

Die Komposition des Ganzen unterstützt in meisterlicher Weise die tragische Spannung, die aus den einzelnen Gestalten und Gruppen spricht. Dunkel ballt sich unten die klagende Menge. Eine Mauer drückt sie mit ihrem lastenden Gesims herab. Hoch oben schwebt der Gekreuzigte in der einsamen Weite. Kein guter und böser Schächer begleiten ihn. Nur einige Lanzen und ein Feldzeichen, die sich scheu an die Ränder drücken, folgen ihm. Auch die Hand des frommen Hauptmanns, die ihm in ihrer kühnen Bekennergebärde am nächsten kommt. Die Kohorte, der in ihren Goldbrokaten und blinkendem Eisenzeug sonst so gerne viel Raum gewährt wird, tritt ganz zurück. Die Trauernden drängen sie in die letzten Winkel. Links verstummt sie bis auf einige düstere Gesichter unter Eisenhauben. Und rechts ist sie ein Widerhall der tragischen Grösse des Geschehens.

Ich glaube nicht, dass eine solche Interpretation zu viel vom Gefühlsleben der modernen Kunst in das alte Werk hineinträgt. Das geläufige giotteske Schema ist mit visionärer Kraft neu gestaltet, von ureigenem Erleben durchblutet — in

einem Grade, der die geniale Persönlichkeit, den revolutionären Erneuerer alten Formenguts durch die Stärke innerer Anschauung verrät. Die Betrachtung der übrigen Tafeln bestätigt die Aussage der Kreuzigung.

Die Totenklage um den Leichnam Christi (fig. 109; 32 × 22 cm) ist so nahe an den Bildrand gerückt, dass alle Terrainangabe wegfällt. Wie ein Stein im Gewölbe ist die gross gebaute Klagegruppe im Bildraum verspannt. Die Grenzen engen sie ein, trotz der weit ausgreifenden Bildbewegung — verstärken so durch ein Moment der formalen Gestaltung die seelische Note, die das Werk beherrscht. Kein Raum soll frei bleiben — dicht wie die Stimmen einer Fuge schliessen sich die Gestalten zum Mosaik zusammen. Doch kein Haften in der Fläche. Es sind mit allen Mitteln malerischer Illusion gerundete Körper, die den Raum verdichten. Prachtvoll, wie Gestalt an Gestalt gefügt ist, bei völliger Ausdrucks- und Bewegungsfreiheit jeder einzelnen. Vorne lagert die Schräge der Mariengruppe mit dem toten Körper, der im weit geöffneten Schoss der Mutter liegt. Blockhaft verankern die Mantelgestalten die Komposition. Stummer Schmerz lässt sie die Lippen an den Leichnam pressen. Die Augen hängen inbrünstig an dem Toten oder blicken trauervoll ins Leere. Über dieser Gruppe schwingt der konkave Bogen der Männer, aus deren gestreckten Armen noch das Gefühl der herabsinkenden Last spricht, der wehklagenden Frauen, die in wildem Schmerz die Arme hochwerfen, überm Haupt zusammenschlagen. Die Klage, die unten stumm war, wird hier laut. Johannes steht weinend beiseite mit einem ernsten Begleiter.

So stark die Gestaltung der Szene ist, so bringt sie bis dahin doch nichts, was aus der geläufigen Formel herausfiele. Die obere Bildhälfte aber bewährt wieder die geniale Erfindungskraft des Meisters. In kühn den Raum vertiefender Schräge ragt da das einsame Kreuz gegen Himmel. Der wilde Schmerz hallt in den Engeln wider, die wie aufgescheuchte Vögel den Luftraum durchstürmen. Im Hintergrund öffnet sich die Steintumba. Gross und mächtig erhebt sich in ihr ein würdiger Greis, grösser als die näheren Gestalten des Vordergrunds, und öffnet die Arme nach dem Toten. Ein ikonographisches Motiv, das in dieser Art wohl kaum ein zweites Mal in der spätmittelalterlichen Kunst begegnet. Vielleicht ist Joseph von Arimathia gemeint, der den Heiland in sein Grab aufnimmt. Die Wirkung aber ist, als ob Gott Vater selbst im Steinsarg aufstünde, den toten Sohn in seinem Schoss zu empfangen.

In der Mitte des Polyptychons erklang die gedämpfte Pracht der *Marienkrönung* in feierlich rauschenden Akkorden (fig. 110; 33 × 23,5 cm). Ein mächtiger Thronbau steigt mit vielen Türmchen und Fialen auf. Ein schwerer Brokat schliesst in seine Trapezform die Gruppe Christi und Mariae ein. Wie sich die Gestalten zueinander-neigen, wird die perspektivische Schrägung des Thronbaus zur wirklichen Aufwärts-bewegung, die in den steil geschichteten Falten der Mäntel anhebt und in den schlanken, hochstirnigen Köpfen ausklingt. Engel, in leiser konkaver Schwingung

zurückweichend, umstehen mit den Herrscherinsignien die feierliche Handlung. Die Goldscheiben ihrer Nimben türmen sich wie die Wipfel eines Waldes. Zu den Stufen, zwischen den Türmchen des Throns, stimmt das himmlische Orchester mit Laute, Geige und Schalmeien das Magnificat an. Zwei beflaggte Posaunen stossen, die Höhenbewegung krönend, in den goldenen Himmelsraum, und ein mächtiger Cherubchor, gewölbt wie die Kuppel eines Rundbaus, fällt vielstimmig ein.

In den Goldgrund sind an den Rändern der Tafel zarte Ornamentbänder gestanzt. Während sie sich auf *Kreuzigung* und *Beweinung* entsprechen, sind sie auf der *Marienkrönung* vervielfacht — auch dies ein Beweis für ihre bevorzugte Mittelstellung. Schlossen sich die äusseren Flügel, so erschienen die *Leuchterengel*, von denen nur mehr der rechte erhalten ist (fig. 111). Die zierliche Gestalt kniet in weitem Gewande, dessen Falten als Echo der Mittelgruppe wirken, auf trecentistisch geformtem Felsboden und präsentiert die Wachsleuchte wie ein Schwert. In funkelnden Locken kraust sich das Haar, sprühende Lichter erglänzen auf den Flügeln und schiessen auf ihrer schlanken Bahn ins Dunkle.

Die malerische Technik der Tafeln ist nicht so sehr eine glatt vertreibende als eine körnige, leicht krustige. Bei manchen Flächen hat man das Gefühl, dass der Maler mit tupfendem Pinsel gearbeitet hat. Der Weg der Pinselsträhne ist in der Struktur der Oberfläche verfolgbar, am Engel besonders deutlich. Blitzende Lichter sitzen auf sonorem Dunkel. Der Ausdrucksgehalt der Tafeln hat auch ihren Kolorismus bedingt. Die blühenden Farben toskanischer und französischer Trecentobilder sind einem warmen, dunklen Timbre gewichen. Dunkles Blau, Violett, Lackrot, Goldbraun stehen in dem farbigen Gewebe, aus dem gelegentlich ein feuriges Rot herausbrennt.

Dass wir einen Grossmeister vor uns haben, der sich in kleinem Format äussert, dürfte kaum zu bezweifeln sein. Der innere Wuchs der *Kreuzigung* ist ein gewaltiger. Die Erfindung könnte ebensogut als Fresko erscheinen. Ihr Schöpfer war gewohnt, im Grossen zu denken. Das prägt sich in den kleinen Tafeln aus. Ist ihr materieller Umfang auch nicht grösser als der von Buchseiten, so können wir ihrem Urheber massgebliche Leistungen auf dem Gebiete der Monumentalmalerei zutrauen.

Die Datierung stark im Banne des Trecento stehender Werke stösst auf Schwierigkeiten. Dazu kommt, dass sich die Tafeln nicht in einer geschlossenen Entwicklungsreihe verankern lassen. Das erste Jahrzehnt dürfte kaum in Betracht kommen, da das Lyrische zu sehr düsterer Dramatik weicht. Die *Kreuzigung*, die das Trecentoschema innerlich vielleicht am stärksten überwindet, zeigt packende Züge unmittelbarer Beobachtung. Der ideale Typus wird eisengepanzerte Wirklichkeit. Im Hinblick auf das, was die Tafeln vorbereiten, dürfte die erste Hälfte des zweiten Jahrzehnts als Entstehungszeit am ehesten in Betracht kommen.

Die Bilder, die früher als Werke der italienischen Schule geführt wurden, verdanken ihre Bestimmung auf Österreich W. Suida. Er bezeichnete sie als Werke der steirischen

Schule und ist geneigt, sie in eine Linie mit den Schöpfungen eines im äussersten Südosten tätigen Meisters zu stellen: Johannes Aquila von Radkersburg[18]. Von seinen 1405 urkundlich erwähnten Fresken, die er in Radkersburg schuf, hat sich nichts erhalten. Doch existieren in einigen Kirchen des ungarisch-kroatischen Grenzgebiets (Martyánc, Velemér, Tótlak) noch Fresken von seiner Hand.

Die Schwierigkeit der Lokalisierung von Werken, die in das internationale Problem fallen, tritt uns in verstärktem Masse entgegen. Eine landschaftliche Festlegung, wie sie uns die Zeit nach 1430 fast ausnahmslos gestattet, ist so gut wie ausgeschlossen. Wir kennen keine Lokalentwicklung und selbst die gewissenhafteste Forschung wird kaum je eine aufzeigen, die das Problem der Agramer Tafeln erhellen könnte. Ihre übernationalen Bindungen sind zu stark. Doch vermag die von Suida gegebene Anregung, richtig verstanden, fruchtbar zu werden, wenn wir den staatlichen und kulturellen Umkreis, in den die Steiermark um 1400 fiel, als Einheit nehmen und die Agramer Tafeln als einen ihrer frühesten künstlerischen Exponenten: Innerösterreich. Innerösterreich, zu dem das Herzogtum Krain mit Istrien gehörte, dessen Kulturbereich weit in südslawisches Land hinein vordringt. Innerösterreich, in dem sich das deutsche Element mit dem slawischen und italienischen vermengt, dessen Künstler südlichen Anregungen gleich offen standen wie westlichen und nördlichen, deutsche Gestaltungskraft mit der geheimnisvollen Gebundenheit slawischen Wesens vereinigend.

Sowenig die Tafeln sich einem engeren landschaftlichen Kunstbereich einfügen lassen, sosehr zeigen sie eine tiefe innere Wesensgleichheit mit der durch die Forschung des letzten Jahrzehnts geschaffenen Vorstellung von altösterreichischer Tafelmalerei. Vor allem sind es die Werke der Gruppe des Meisters der Linzer Kreuzigung [pp. 16ff.], die den Hauptinhalt dieser Vorstellung bilden. Die Agramer Gruppe ist einer der wichtigsten Schlüssel für die Erkenntnis der Stilgenesis jenes Kreises und zeigt manches deutlich, was früher nur verschwommen erschien. Drei Momente sind es, in denen das *Polyptychon* als Vorklang der grossen Gruppe wirkt. Das wichtigste ist das inhaltliche. Die Frühwerke des Meisters der Linzer Kreuzigung sind von starker dramatischer Spannung erfüllt. Drohende Gewitterstimmung schlägt aus der Trau'schen *Kreuzigung*. In der St. Lambrechter *Votivtafel* bricht der Kampf los. Die andachtsbildhafte Ruhe und Verklärung, in der die Meister von der Jahrhundertwende auch die Passion darstellten, ist geschwunden. Der Glutatem neuen inneren Erlebens der alten Historien durchdringt die Darstellung. Ich kenne kein zweites Werk, in dem gerade das Moment inhaltlicher Dramatik so stark vorgebildet wäre, wie das Agramer Polyptychon. Die wehe, schmerzliche Spannung der *Kreuzigung*, der *Beweinung* zeugt von einer zutiefst ergriffenen Künstlerseele. So packend und überzeugend ist das Leid seit der oben erwähnten französischen Handschrift nicht wieder dargestellt worden. Der nordische Künstler beschwört den Geist Giottos, durch alle Umbildungen und Derivate hindurch. In viel höherem Grade strömt und

fliesst alles noch in den kleinen Tafeln als in den Werken des Kreuzigungsmeisters, die sich unterm Eindruck der burgundischen Vorbilder mehr zu dumpfer Monumentalität und Schwere ballen. Als weiteres Moment käme Komposition und Typenverwandtschaft. Die Agramer *Kreuzigung* bereitet manche Züge der späteren Schöpfungen vor. Die Mariengruppe wäre mit der der Trau'schen *Kreuzigung* zu vergleichen. Die klagenden Frauen, die, in Schleier gehüllt, zum Kreuz emporblicken, gemahnen an die *Linzer Kreuzigung.* Die Maria, die auf der Beweinung Christi Schulter stützt und den Blick abwendet, bereitet auch im Typus sehr die Linzer Klagefrauen vor. Den knienden *Leuchterengel* stellt man in Gedanken neben die des Londoner *Gnadenstuhls*[19] und der frühen Wiener *Geburt Christi.* Das Throngebäude des Londoner Gnadenstuhls (der noch in seiner Vereinzelung harrt und bisher mit keinem anderen Werk überzeugend zusammengeschlossen wurde) wirkt wie eine vereinfachte Reduktion des Agramer. Die Falten, in denen sich Christi und Mariae Gewänder auf der Agramer Verherrlichung schichten, sind in ihrer elastisch weichen Struktur spezifisch österreichisch. Schliesslich ist das Moment des Kolorismus zu erwägen. Die tiefe sonore Gebundenheit der Farben des Kreuzigungsmeisters, die den Österreicher so sehr von allem Französischen und älteren Italienischen unterscheidet, treffen wir schon in den Agramer Tafeln an. Es ist das gleiche verhaltene Glühen der Farben; die intensiveren Akzente dringen mit verdoppelter Kraft aus goldiger Schattentiefe herauf. Hand in Hand damit geht die malerische Technik. Lichter sitzen auf dem Dunkel und wölben plastische Rundung. Diese erscheint in Agram allerdings noch stärker in die Fläche gelegt als beim Kreuzigungsmeister. Köpfe werden auf ihre optischen Werte hin gesehen. Das Haar sitzt in Lichtkräuseln und -wellen auf dunkler Masse. Am weitesten geht darin die *Marienkrönung.* Fast scheinen die Engel aus Raumdunkel geformt zu sein. Aus der Region des Seraphchors blitzen und funkeln die Formen nur in andeutenden Lichtern heraus.

Diesen Momenten allgemeiner stilistischer Übereinstimmung wäre noch eines konkreter Berührung anzuschliessen, das nun allerdings auf den engeren steirischen Bezirk hinweist, damit die südöstliche Provenienz des Polyptychons um so überzeugender macht. Ich meine den Hochaltar der Spitalskirche in Bad Aussee von 1449[20]. Er ist wie das Spital und die Kirche eine Stiftung Friedrichs III. Die Altarmitte nimmt der *Gnadenstuhl* ein (fig. 112). Die kraftvoll plastische Formensprache der Generation des Albrechtsaltarmeisters beherrscht das ernste Werk. Schwere, dunkle Farben wechseln mit kreidigen Helligkeiten. Die alte, aus der französischen Trecentokunst bekannte Komposition der Trinität gibt den Grundgedanken. Gewandfalten tropfen zäh herab; Mantelflächen brechen in harten Rautenformen, das Blockhafte, Kubische der Gestalten verstärkend. Gott Vaters Antlitz ist bewegungslos, heiligenbildhaft. Vor dem Mantel in schwärzlichem Grünblau steht der Gekreuzigte, im Kopftypus noch an die Kruzifixe des Linzer Meisters erinnernd. Den grauen

Steinthron umdrängt der Chor der Apostel. Links kniet Petrus in schwarzblauem Wams mit dunkelrotem Mantel; rechts Johannes, der unter schwarzpurpurnem Überhang ein Fellkleid trägt. Singende Engel und Tubenbläser krönen die Komposition; über dem dunklen Moosgrün, Purpur und Blau ihrer Gewänder wehen die tiefroten Flügel. Gold ist reichlich verteilt: in den massiven Nimben, im prachtvoll gepunzten Grund. Die Tafel starrt in schwerer ikonenhafter Pracht.

Der Stil verrät den Meister von Aussee als einen Nachfolger des Meisters des Albrechtsaltars. Das der frühen österreichischen Kunst (Einblattholzschnitt aus Lambach [Schreiber 972a], Tafel in London, Scheibe im Neukloster zu Wiener Neustadt) geläufige Thema des Gnadenstuhls verquickt er mit einer Komposition, wie wir sie in der Agramer *Marienkrönung* vorgebildet sehen. Wie dort die Engel den himmelwärts strebenden Steinthron mit den vorquellenden Stufen umdrängen, dass die schweren Goldscheiben wie Wipfel sich schichten und die Gestalten fast ganz verdecken, so in Aussee die Apostel. Und gleichfalls erscheint auf dem steirischen Altar ein Seraphchor mit Tubenbläsern.

Die Komposition der Agramer Tafel war dem Ausseer Meister jedenfalls bekannt — ob direkt oder indirekt, lässt sich heute noch nicht entscheiden. In den Flügeln folgen die Chöre der Heiligen, links der Beichtiger und Jungfrauen, rechts der Fürsten, der Frauen und Witwen. Wieder herrschen Schwarzblau, tiefes Purpurrot und Moosgrün. Deutlich melden sich Anklänge an einen Generations- und wahrscheinlich auch einstigen Werkstatt-Genossen des Albrechtsmeisters: den Tuchermeister. Die Aussenseiten hinwieder schlagen eine Brücke zu dem Altar von 1456 aus der Klosterneuburger Magdalenenkirche [Benesch 1938, Kat. pp. 71 ff.]. Die Verkündigung geht unter einer statuengeschmückten Torhalle vor sich, die wir aus der frühen *Heimsuchung* des Albrechtsmeisters (Neukloster, jetzt Wien [Österr. Galerie, Kat. 8]) kennen. Auffallend äussert sich auf der *Geburt Christi* das Streben nach kubischer Verdichtung im Gewand Mariae, in dem aufsichtig verkürzten Kopf Josephs. Nach allen Richtungen ist das Altarwerk im „schweren Stil" der österreichischen Tafelmalerei verankert. Sein ausgesprochen konservativer, fast archaischer Charakter entspricht durchaus der Wesensart seines Stifters, ähnlich wie der grosse *Wiener Neustädter Altar* im Stephansdom, Wien (figs. 175, 176).

Aus dem Betrachteten kann geschlossen werden, dass der Südosten bei der Genesis der österreichischen Tafelmalerei eine bedeutsame Rolle spielte. Als nächstes beschäftigt uns das Problem der Stilherkunft der Agramer Tafeln.

Ihr Habitus ist ein so ausgesprochen toskanischer, dass die alte irrige Benennung verständlich wird. Soweit ein Werk der deutschen Tafelmalerei vom Wesen sienesischer Malerei erfüllt sein kann, ist es das Agramer. Wir sehen eine starke unmittelbare Beeinflussung, eine Durchtränkung mit dem südlichen Stilelement, die eine vorübergehende Berührung ausschliesst und zu der Annahme einer direkten Schulung des Künstlers in einer sienesischen Werkstatt zwingt. Zwei Strömungen sind es vor

allem, die ihm die italienischen Voraussetzungen vermitteln. Mit Ambrogio Lorenzetti
verbinden ihn kompositionelle Übereinstimmungen. Sein Predellenstück der Accademia
in Siena[21] mit der *Beweinung Christi* könnte geradezu als das Vorbild der Agramer
Beweinung angesprochen werden. Wie Maria den Leichnam hält und küsst, Stellung
und Gebärden der Klagefrauen, die weinende Magdalena, die die Arme hochwirft —
alles sehen wir in der sienesischen Predella vorgebildet. Gestalten wie die trauernden
Männer, die den Leichnam aus den gestreckten Armen gleiten lassen, begegnen in
der *Grablegung* Pietro Lorenzettis in der Unterkirche von Assisi[22]. Doch hat der
Agramer die stillversunkene Trauerstimmung seiner sienesischen Vorbilder durch
den mächtigen Aufruhr des Schmerzes aus seiner Tafel vertrieben. Ob der Ursprung
der Komposition, Giottos Fresko in der Arenakapelle, auf ihn eingewirkt hat,
können wir nicht sagen. Jedenfalls ist er ihm durch die Leidenschaft des Ausdrucks
innerlich näher gekommen als die sienesischen Giottesken. Wie verwandt ist die
Magdalena dem in wildem Schmerz aufschreienden Johannes! Wie sehr gleichen
sich die verstörten Engel (die beiden zu Seiten des Kreuzes ähnlich in der Arena)!
Wie nahe kommt das Prinzip des blockhaften Verspannens der Gruppe im Bildraum
der Bildgestaltung Giottos, bei der es die gleiche inhaltliche Bedeutung hat: durch
die Strenge der Form gebändigter innerer Aufruhr!

Die *Kreuzigung*, vielleicht das innerlich freieste und fortgeschrittenste Werk, geht
auf Simone Martini zurück, und zwar auf die Tafel des über Antwerpen, Paris
und Berlin verstreuten späten Polyptychons[23]. Der Heiland hängt auf der Antwerpener
Tafel einsam an hohem Kreuz, während die Lanzen und das Feldzeichen zur Seite
weichen. Sie ist von der gleichen dramatischen Erregung erfüllt wie die Agramer.
Über kompositionelle Beziehungen hinaus berührt sich der Agramer Meister mit dem
Sienesen durch den Ausdruck leidenschaftlicher Erregung. Auch die malerische
Diktion ist verwandt, das tiefe dunkle Leuchten der Farben, auf denen blitzende
Lichter sitzen. Die *Beweinung* eignet sich für den Vergleich am besten. Es ist bemerkens-
wert, dass das gleiche *Polyptychon* Simone Martinis die meisten Vergleichsmomente
liefert, aus dem später der Meister der Linzer Kreuzigung für seine *Kreuztragung*
der Wiener Galerie Anregung schöpfen sollte.

Auch für die *Marienkrönung* liesse sich ein sienesisches Malwerk zum Vergleich
heranziehen: die *Marienkrönung* vom Meister des Georgskodex im Bargello[24].
Doch dürften hier nordische Vorbilder in stärkerem Masse umformend gewirkt
haben, so dass die italienischen Beziehungen nicht mehr so sehr zutage liegen wie
bei den früheren Beispielen. Dabei wirkt die Komposition verhältnismässig am
altertümlichsten und gebundensten.

Die Agramer Tafeln rücken neuerlich die Frage der Bedeutung Italiens für die
Stilentwicklung der frühen österreichischen Tafelmalerei in den Vordergrund.
Eindeutig belegbare Beziehungen können wir nur zur Trecentomalerei Toskanas
beobachten, nicht aber zu den räumlich viel näher gelegenen oberitalienischen

Schulen. Es wird hier nötig, dass ich auf eine Entwicklungshypothese zurückkomme, die L. Baldass[25] gegen meinen Nachweis des Zusammenhangs der frühen Österreicher mit Frankreich[26] aufgestellt hat. Baldass vermag in der österreichischen Tafelmalerei vom ersten Drittel des 15. Jahrhunderts weder burgundischen noch sonst einen westlichen Einschlag zu erkennen. Wenn man fremde Vorbilder suchen will, wären sie in Italien zu finden. Sieht man von Baldass' Hinweis auf die Komposition der Kreuztragung, die in ihrer Beziehung zu Siena längst erkannt und auch von mir nicht übersehen worden war, ab, so zieht er zur Begründung seiner Ansicht die im Folgenden kurz besprochenen Kunstwerke heran. Die Reiterschlacht der St. Lambrechter *Votivtafel* bringt er in Parallele mit Werken des veronesischen Gebiets, als die er die Fresken des Trientiner Adlerturms, die Gemälde Pisanellos und Gentiles da Fabriano aufführt. Während die *Adlerturmfresken* einst rein als Angelegenheit der veronesischen Malerei behandelt wurden, hat Betty Kurths grundlegende Abhandlung[27] längst festgestellt, dass die deutschen und französischen Elemente überwiegen und dass es sich um ein Werk einer Lokalschule handelt, die an der künstlerischen Sprachgrenze liegt, nicht minder wie die Schulen von Bozen und Brixen. Die *Adlerturmfresken* können — wenn man schon aus ihnen Beziehungen zum Meister der Votivtafel und der Linzer Kreuzigung herauslesen will — in letzter Linie als Beispiel italienischen Einflusses angeführt werden, denn die Forschung, soweit sie heute noch an ihrem italienischen Ursprung festhält, spricht von ihrem vollständigen Unterworfensein unter deutsche Vorbilder[28]. Die 1423 in und für Florenz entstandene *Epiphanie* des Palla Strozzi kann wohl schwerlich als Beispiel für italienischen Einfluss auf unsere nordischen Maler herangezogen werden. Das gleiche oder das folgende Jahr ist das Entstehungsjahr der St. Lambrechter *Votivtafel* und Glasscheiben. So rasch springen künstlerische Errungenschaften des Südens nicht nach dem Norden. Im übrigen können wir heute die Entwicklung des Meisters der Linzer Kreuzigung schon über seine Arbeiten für St. Lambrecht ins zweite Jahrzehnt hinauf verfolgen. Der *Gnadenstuhl* der Sammlung Auspitz [Österr. Galerie, Kat. 23; p. 86; fig. 88] zeigt seinen Stil bereits voll entwickelt. Und der Versuch, von einem der andern Andachtsbilder Gentiles die Brücke zur österreichischen Tafelmalerei zu schlagen, dürfte schwerlich gelingen. Was der 1397 geborene Pisanello auf ein anfangs der Zwanzigerjahre in einem steirischen Kloster entstandenes Tafelwerk für einen Einfluss genommen haben könnte, ist nicht leicht ersichtlich. Eine Pisanello (mit Fragezeichen) zugeschriebene Zeichnung des British Museum mit *Kampfszenen* (van Marle VIII, Fig. 38)[29] hat keine quellenmässige Bedeutung, da sie nicht datiert und dem Stil nach gewiss später ist als die von Baldass damit in Beziehung gebrachte St. Lambrechter Tafel. Das gleiche gilt von einer Zeichnung der Albertina (Stix-Fröhlich I, 2), in der nach Baldass die Komposition des Gnadenstuhls „ikonographisch vorbereitet" ist. Die Datierung des Albertinakatalogs „Ende des 14. Jahrhunderts" hat auch nicht quellenmässige Bedeutung, da der Stil

des Blattes eine Entstehung in den 1420er Jahren viel näher legt, der Londoner *Gnadenstuhl* aber um 1415 entstanden ist und der Lambacher noch früher[30]. Viel deutlicher aber findet sich der Typus der österreichischen Werke in dem *Klapp-altärchen* der Pariser Schule vom Ende des 14. Jahrhunderts, das sich einst in der Sammlung Weber, Hamburg, befand[31], und im Breviar Karls V. (Bibl. nat., lat. 1052) vorgebildet. Das veronesische Skizzenbuch der Uffizien, das van Marle allgemein „beginning of the 15th century" datiert, stützt die oberitalienische Hypothese ebensowenig, da seine frühere Entstehung als die Londoner Zeichnungen des Kreuzigungsmeisters [Benesch, Die Meisterzeichnung V, 18,19] durch nichts erwiesen ist und die beiden Kompositionen der Beweinung Christi ausser dem giottesken Grundgedanken gar nichts gemein haben; auch da lassen sich aus französischen Hand-schriften ältere Beispiele mit besserem Recht anführen. Nun wäre noch die Möglich-keit einer Einwirkung Stefanos da Verona auf die frühen Österreicher, die Baldass in Erwägung zieht. Das einzige datierte Werk, das wir von Stefano besitzen, ist die *Epiphanie* von 1433. Eine undatierte *Reiterschlacht* (die Federzeichnung der Samm-lung Lugt, van Marle VII, Fig. 191) von Stefanos Hand zum Anlass zu nehmen, auf ursächliche Verbindung seiner Kunst mit einem erwiesenermassen in der ersten Hälfte der Zwanzigerjahre entstandenen Tafelbild zu schliessen, ist ebensowenig möglich, wie den Judenburger Altaraufsatz des Joanneums [Kat. 1923, 1][32] auf Grund eines Vergleichs mit der Prophetenzeichnung der Albertina (Kat. I, 3 — das Blatt könnte übrigens für die Propheten des Freskos in S. Fermo bestimmt gewesen sein) als veronesisch beeinflusst zu erklären, dies um so weniger, wenn man (wie Baldass) mit Suida den Altaraufsatz um 1400 ansetzt. (Das ist meines Erachtens um ein bis zwei Jahrzehnte zu früh, da es sich doch um eine mehr provinzielle Arbeit handelt.) Die These eines bestimmenden Einflusses Stefanos auf die österreichische Malerei befremdet um so mehr, wo die italienische Forschung gerade umgekehrt in Stefano deutsche Einflüsse am Werk sieht — und dies zweifellos mit mehr Berechtigung. Bei diesem Sachverhalt ist es schwer, auch nur von „gelegent-licher Anregung" der österreichischen Malerei des ersten Jahrhundertviertels durch die veronesische zu sprechen. Als einziges von den von Baldass angeführten Beispielen bleibt das in die Vierzigerjahre datierte Dreikönigsfresko mit den Wappen der Mordax und Neuswert im Dom von Maria Saal zu Recht bestehen[33]. Dieses Werk scheint allerdings den Stil Pisanellos gezeigt zu haben — doch jeder, der es im Original gesehen hat, weiss, dass es sein hoffnungslos übermalter Zustand für stilkritische Beobachtungen unbrauchbar macht. Seine Erwähnung an dieser Stelle ist um so weniger verständlich, als es in Kärnten ein 1425 datiertes Altarwerk gibt, bei dem man mit ungleich grösserer Berechtigung oberitalienische Einflüsse geltend machen könnte als bei allen oben besprochenen Beispielen: den vom Pfarrer Peter Peuerl gestifteten Altar der Pfarrkirche in Rangersdorf[34]. Allerdings stossen wir auch hier auf Schwierigkeiten — wegen des frühen Datums. Stämmige Pferde-

gestalten von solch natürlicher Erscheinung begegnen uns in Verona erst auf der *Fracanzani-Tafel* von 1428[35]. Suchen wir Verwandtes und einwandfrei Früheres, das eine Stilableitung gestattet, so müssen wir uns nach Südtirol wenden. Wir stossen in Terlan auf die 1407 datierten Fresken des Hans Stozinger von Bozen[36]. Das italienische Element des *Rangersdorfer Altars* scheint nicht durch direkte Berührung mit Oberitalien vermittelt zu sein, sondern durch deutsche Zwischenstufen.

Kein einziges Werk der veronesischen Malerei, das ausgesprochene Stilverwandtschaft mit den frühen Österreichern zeigt, ist mit Sicherheit früher zu datieren. Sie sind durchwegs später, im günstigsten Falle gleichzeitig. Die Handzeichnungen bieten keine feste Grundlage. Dabei spielt Italien für die malerische Entwicklung des äussersten deutschen Südostens die denkbar grösste Rolle. Doch kann man Oberitalien auf Grund der vorhandenen Denkmäler erst im zweiten Jahrhundertdrittel eine massgebliche direkte, aber nicht ausschliessliche Einwirkung zuschreiben[37]. So muten z. B. die Fresken von Berg im oberen Drautal von 1428[38] wie ein Bindeglied zwischen Werken gleich den Agramer Tafeln und der Malerei des Pustertals an, ohne dass eine Spur eines direkten oberitalienischen Einflusses vorhanden wäre.

Das trecentistische Element war einer der wichtigsten Faktoren für die Kärntner Malerei des 15. Jahrhunderts. Es gibt eine ganze bedeutsame Strömung des „weichen Stils", die bis ans Jahrhundertende fliesst. Ich hoffe sehr, diese Erscheinung des späten weichen Stils in Kärnten einmal im Zusammenhang behandeln zu können und möchte hier nur eine kurze Übersicht über die mir bis jetzt bekanntgewordenen Denkmäler in ungefährer zeitlicher Reihenfolge geben.

Um 1440. Altarflügel mit den Heiligen Andreas und Dorothea. Stift St. Paul (Belvedere, 8. Jg., 1929, p. 31) [siehe p. 373; fig. 390].

Um 1440/50. Der Freskenzyklus von Gerlamoos (Paul Hauser, Oberkärntnerische Malereien. Innsbruck 1905, pp. 14ff. K. Ginhart, Die Kunstdenkmäler Kärntens, pp. 76, 77). [O. Demus, siehe p. 449, note 5, Mitte.]

Um 1440/50. Liemberg bei St. Veit, St. Jakob. Freskenfragmente mit Stifterfamilie [Reinprecht von Gradenegg] und Enthauptung der hl. Katharina (Photos Dr. Ginhart). [Stange XI, p. 111.].

Um 1450. Zwei Breittafeln mit gereihten Heiligen im Pfarrhof von St. Martin bei Villach (Ginhart, Kunstdenkmäler, p. 292) [dzt. Klagenfurt, Diözesanmuseum].

Um 1450. Die Heiligen Matthias und Domitian (Hugelshofer, Belvedere 8. Jg., 1929, p. 418, mit Abb.) [heute Privatbesitz].

Um 1450/60. Madonna mit musizierenden Engeln aus der Katharinenkirche in Kleinkirchheim. Klagenfurt, Landesmuseum.

Um 1450/60. Gnadenstuhlaltar. St. Paul (Belvedere 1929, p. 32). [Siehe pp. 373f.].

Um 1460. Die Fresken von Thörl (Hauser, a. a. O., pp. 16ff.).

Um 1460. Sechs Heiligentafeln. Bozen, Museum (bestimmt von O. Pächt, Österreichische Tafelmalerei der Gotik, p. 84, auf Grund der Übereinstimmung mit Gerlamoos).

Um 1470/80. Madonna zwischen den Heiligen Margarete und Barbara. Fresko an der Choraussenwand der Kirche von Lieding im Gurktal.

Zwischen 1488 und 1498. Beweinung Christi. Votivtafel des St. Pauler Abtes Sigismund Jöbstl. Abtei, St. Leonhard. [Siehe pp. 374 f.; fig. 393].

Gegen 1500. St. Georg im Drachenkampf. St. Ursula und Katharina. Salzburg, [ehem.] Prälatur von St. Peter [heute Privatbesitz] (Suida, Österr. Kunstschätze I, 33, 34).

Es handelt sich um eine spezifisch kärntnerische Strömung[39], die über die Landesgrenzen hinaus nicht zu verfolgen ist. Weder Tirol, noch Salzburg, noch Steiermark, noch Krain zeigt etwas Ähnliches. Die Beziehungen nach aussen sind oft augenscheinlich. So hängen die Fresken von Thörl aufs stärkste mit der Brixener Schule zusammen. Die Beschneidung von Gerlamoos greift die Komposition des „Oberndorffer" signierten Kirchenfensters in Tamsweg (Kieslinger, Gotische Glasmalerei in Österreich, Tafel 80) auf. Doch bleibt der spätmittelalterliche Idealstil in ungebrochener Kraft lebendig. Von den neuen Problemen, die die Künstler anderwärts und auch in Kärnten selbst beschäftigten, ist nichts zu spüren. In der zweiten Jahrhunderthälfte entstehen Gemälde im „weichen Stil" reinster Prägung — eine einzigartige Erscheinung. Um eine rückständige Provinzialkunst handelt es sich nicht, denn Kärnten war Durchgangszone aller möglichen künstlerischen Bewegungen, lag nicht abseits von der Strasse. Im Gegenteil, die Denkmäler zeigen vielleicht eine stärker internationale Einstellung der Künstler als anderwärts. Es ist vielmehr ein bewusstes Festhalten an alten Ausdrucksmitteln, die man zu einer neuen Monumentalität zu steigern sucht. Der Jöbstltafel und den Bildern von St. Peter gegenüber wäre der Ausdruck „Archaismus" am Platz, wären sie nicht von so starkem eigenartigen Leben erfüllt. Gerade die späte Jöbstltafel ist vielleicht die grossartigste Schöpfung der ganzen Gruppe.

Dass das italienische Element in der genannten Gruppe eine grosse Rolle spielt, steht ausser Frage. Doch auch da geht die künstlerische Beziehung nicht den kürzeren Weg nach dem unmittelbar benachbarten Oberitalien, sondern den weiteren über Tirol nach Toskana. Der Johannes der Jöbstltafel ist ausgesprochen sienesisches Trecento. Das Überspringen der unmittelbaren welschen Nachbarschaft ist gerade der Beweis für ein beträchtliches Mass künstlerischer Selbstbestimmung, wie es einer dem nächsten übermächtigen Einfluss erliegenden Provinzialkunst nicht zukommt.

Durch die Verschmelzung von Deutschem und Sienesischem allein ist das Problem der Agramer Tafeln nicht erschöpft. Die Gestalt des *Leuchterengels* ist vollkommen unitalienisch. Ihre Parallelen fanden wir in anderen frühen österreichischen Werken: im Londoner *Gnadenstuhl* und der Wiener *Anbetung* — dort ebensowenig primäre Erfindung wie in der Agramer Tafel, sondern durch französische Vorbilder bestimmt. Ich verweise auf den knienden Leuchterengel des *Marientodes*, der berühmten Pergamentzeichnung des Louvre[40]. Die Lauten- und Geigenspieler der *Marienkrönung*

sind den Gefährten Mariae in französischen Handschriften viel verwandter als den klassischen Engeln des sienesischen Trecento. In den für den Herzog von Berry illuminierten Handschriften werden wir manches antreffen, woran die Agramer Tafeln nicht minder erinnern als an Italienisches. Der Thronaufbau der *Marienkrönung* weicht in seinem vielstimmigen Höhendrang sehr von den geometrischen Formen der toskanischen Gotik ab. Doch findet er Analoga im Thron des Königs David von André Beauneveu, der den *Psalter* des Herzogs von Berry (Bibl. nat., fr. 13091) schmückt, in der Architektur des Lebensbrunnens der *Très Riches Heures*. Der Engel der Verkündigung der letztgenannten Handschrift ist ein nordischer Stammesgenosse der Seraphe der Agramer Tafel. Die starke Innerlichkeit, die aus dem *Polyptychon* spricht, hat in der nordischen Malerei mehr Geistesverwandtes aufzuweisen als in der südlichen. Die Agramer Tafeln nehmen andrerseits denen des Meisters von Heiligenkreuz[41] die befremdende Isolierung innerhalb der österreichischen Malerei. Ihr Problem ist ein analoges. Wie jene nach Frankreich, blicken diese nach Italien, sind im tiefsten aber doch im Österreichischen verwurzelt. Dabei verbindet sie eine unverkennbare innere Wesensbeziehung, was wieder für den österreichischen Ursprung der Wiener, Münchner und Basler Bilder spricht.

Ein fremdartiger dunkler Ton schwingt noch in den Agramer Tafeln, wissenschaftlich kaum fassbar und deutbar. So viel ist gewiss, dass er aus keinem der von uns zur Klärung des Problems befragten Kunstkreise stammt. Vielleicht — nur als Möglichkeit sei es mit aller Vorsicht angedeutet —, dass dieser Ton ein Nachklang aus der feierlichen Welt der östlichen Kirchenmalerei ist.

Was die frühe Tafelmalerei Österreichs dem Westen verdankt, wird durch neu aufgetauchte Werke neuerlich erwiesen. Der Zusammenhang des Londoner *Gnadenstuhls* mit Frankreich ist eine zu grosse Selbstverständlichkeit, als dass er weiter ausgeführt werden müsste (von einigen Belegen war oben schon die Rede). Mit dem Bildchen der Sammlung Auspitz ist ein völliges Korrelat der berühmten Beweinung im Rund für Österreich gewonnen. Für die *Trauer Christi* der Berliner Galerie (Kat. 1837) [siehe pp. 26, 89; fig. 92] wird man nie in Italien ein formal und gedanklich beziehbares Werk finden; wohl aber in dem *Skizzenbuch* des Jacques Dalives in der Berliner Staatsbibliothek[42]. Selbst ein spätes Werk wie die (gegen die Plastik allerdings zurückgebliebenen) Flügelaussenseiten des grossen Schnitzaltars der Wiener Galerie (Baldass, a. a. O., p. 71 [*Znaimer Altar*; heute Österr. Galerie, Inv. 4847]) fügen sich mit dem Einzug Christi noch in die Deszendenz der *Très Riches Heures*.

Mit dem Aufzeigen solcher Zusammenhänge wird der schöpferischen Bedeutung und Eigenart der österreichischen Malerei in keiner Weise Abbruch getan. Die Kunst um 1400 ist international in einem Masse, wie sie es erst um 1600 wieder werden sollte. Nur eine provinziell abseitige Kunstübung fällt zu solchen Zeiten aus dem Gesamtbild heraus. Das war die österreichische gewiss nicht.

Was nun meinen Hinweis auf die burgundische Kunst betrifft, so gründet er sich vor allem darauf, dass die Kunstübung im Herzogtum für die Zeitspanne der Umbildung des trecentistischen Idealstils in den neuen Naturalismus, in die der grosse Aufschwung der österreichischen Malerei fällt, besondere Bedeutung gewann. Fragen wir uns, welche Werke der Tafelmalerei durch historische Momente für Burgund gesichert sind, so kommen wir zu folgender Gruppe[43]:

Melchior Broederlams Altar für die Abtei von Champmol (Dijon) (1392–99); (fig. 18).

Der Beweinungstondo des Louvre mit dem burgundischen Wappen auf der Rückseite (Bouchot, a. a. O., Tafel IX).

Die Kommunion und Marter des hl. Dionysius von Jean Malouel und Henri Bellechose für die Abtei von Champmol.

Das Bildnis des Jean sans Peur im Antwerpener Museum.

Im Verhältnis zur geringen Anzahl französischer Tafelbilder der frühen Zeit, die sich erhalten hat, ist diese Gruppe keineswegs so unbedeutend, zumal sie sich auf stilkritischer Basis durch Werke wie die Madonna der Sammlung Aynard, Lyon (Bouchot, a. a. O., Tafel X), und die Beweinung des Museums in Troyes (Bouchot, a. a. O., Tafel XIV) einwandfrei erweitern lässt. Nun mag der Begriff einer burgundischen Kunst wohl etwas nebelhaft bleiben, wenn man sich auf diese geläufigen Handbuchbeispiele beschränkt. Doch wird er deutlich und anschaulich, wenn man die Denkmäler heranzieht, die damals die eigentlich entscheidenden malerischen Leistungen verkörpern: die Werke der Buchmalerei. Die Handschriften, die mit Personen des burgundischen Hofes geschichtlich verknüpft sind, so etwa das Stundenbuch des Marschalls von Boucicaut, Musée Jacquemart André, dessen Meister P. de Durrieu mit dem urkundlich bekannten Brügger Jacques Coene identifiziert, Jacquemart de Hesdin, Grandes Heures du Duc de Berry (Bibl. nat., ms. lat. 919), die Brüsseler Bilderbibeln des von Philipp dem Kühnen beschäftigten Haincelin de Haguenau (9001/2, 9024/25) aus dem Besitz der Herzoge von Burgund, der 1403 von Jacques Raponde Philipp dem Kühnen verehrte Boccaccio (Bibl. nat. fr. 12420), das Livre des Merveilles, das Jean sans Peur 1413 dem Herzog von Berry schenkte (Bibl. nat. fr. 2810), der Boccaccio des Jean sans Peur (Arsenal 5193) und der eng verwandte Terenz der Herzoge (Arsenal 664), das Brevier des Jean sans Peur (London, Brit. Mus., Harley MS. 2897 und Add. MS. 35311), zeigen einen einheitlichen Stil. Dass die künstlerische Laufbahn der Brüder von Limburg mit der grossen Bilderbibel für Philipp den Kühnen begann (1402/03, Bibl. nat. fr. 166), ist schliesslich nicht bedeutungslos. „Man kann bei einer Durchsicht des Materials auch verschiedene Schulen und Atelierrichtungen beobachten, welchen weitere Untersuchungen nachzugehen haben werden." Diese Worte Max Dvořáks[44] bleiben zu Recht bestehen und haben auch für die mit dem burgundischen Hof verknüpften Handschriften Geltung. Die burgundische Kunstpflege war natürlich eine höfische und keine landschaftliche. Ihre Künstler waren ebensosehr in Paris, Bourges und

Orléans tätig. Da die Kunst international war, war sie landschaftlich keineswegs gebunden. Das hindert aber nicht, dass das, was im Umkreis des burgundischen Hofes an Kunstwerken entstand, eine einheitliche Note trägt.

Zum Abschluss des Passus, in dessen Mittelpunkt er die *Très Riches Heures* stellte, schreibt Dvořák: „. . . der letzte Stil der französischen gotischen Malerei dürfte überall einen ähnlichen Einfluss ausgeübt haben wie ein Jahrhundert früher der neue malerische Stil der französischen Frühgotik, wie fünfzig Jahre früher der avignonesische Stil . . .“ „Man kann den Einfluss dieses älteren naturalistischen französisch-niederländischen Stiles in Schwaben und in der Schweiz, in Holland und in Spanien beobachten . . .“[45] Dvořáks Feststellungen, älter als ein Vierteljahrhundert, aus einer umfassenden und profunden Kenntnis der spätmittelalterlichen Bilderhandschriften erwachsen, sind bis heute nicht ad absurdum geführt worden.

An die oben zitierten Stellen schliesst Dvořák eine Betrachtung der oberitalienischen Kunst der ersten Jahrzehnte des Quattrocento. Er kommt zu dem Ergebnis, dass die Werke der oberitalienischen Künstler, die Werke Stefanos da Verona und Pisanellos, nicht minder der grossen französischen Stilwelle unterworfen sind wie die der deutschen. Die Durchführung des Gedankens möge man im einzelnen nachlesen — entkräftet wurde sie bis heute nicht. Nur daran sei noch erinnert, dass Dvořák mit der *Epiphanie* von 1423 eine Wendung in Gentiles Schaffen feststellt, die im Zeichen des neuen, vom Norden kommenden Stils steht.

An dieser Stelle muss ich eigene Worte wiederholen: „Kommt es in Oberitalien im 15. Jahrhundert zu verwandten künstlerischen Erscheinungen, so sind sie gleichzeitig oder später, so dass im besten Fall auf eine gemeinsame Quelle geschlossen werden kann“[46]. Dass meine Untersuchung sich da in der gleichen Richtung bewegte wie einst Dvořáks bahnbrechende Analyse, brauche ich nicht eigens zu betonen.

Der Meister der Linzer Kreuzigung, dessen Identität mit dem Meister der Votivtafel von St. Lambrecht ich aufrecht halte, ist seit dem Erscheinen meiner früheren Abhandlung durch neu aufgetauchte Werke deutlicher geworden [siehe pp. 16 ff., 77 ff.]. Wenn ich seinen Notnamen nach dem Linzer Bilde geprägt habe, so hat das wohl seine innere Berechtigung, denn in der *Linzer Kreuzigung* haben wir heute, nachdem sich die Budapest-Troppauer *Passionstafeln* als zugehörige Flügel ergeben haben, das dem äusseren und inneren Umfang nach grösste Altarwerk des Meisters vor uns. Die von verschiedenen Forschern in verschiedener Richtung versuchte Aufteilung der Gruppe, die ich als einheitlich betrachte, auf mehrere Hände, wird durch die neu gewonnenen Werke, den *Gnadenstuhl* der Sammlung Auspitz [Österr. Galerie 23] und die von Garzarolli in Wels [siehe pp. 84 ff.] entdeckten Tafeln, noch problematischer. Das Rätsel der Lokalisierung des Meisters ist ebenso ungelöst wie einst. Die Troppauer Tafeln stammen aus einer kleinen Kirche bei Troppau, in die sie aus mährischem Klosterbesitz gelangten; die Budapester aus dem Waagtal.

Oberösterreich hat wieder zwei Werke beigesteuert. Der Aktionsradius des Meisters war ein so weiter, dass man das Umherschieben der Gruppe zum Zweck der Lokalisierung besser sein lassen sollte. Im Nordosten hat er nicht nur seine Ausläufer gehabt[47], sondern auch seine zeitgenössischen Gleichgänger, deren Schaffen in seine Wirkungssphäre hinüberspielt. Dieses Problem — es ist das Problem des Verhältnisses des böhmischen Kunstkreises zum österreichischen — sei durch die Gestalt des Meisters von Raigern[48] erläutert.

Die Kunst dramatischer Erzählung gehört nicht zu den Wesenszügen der altböhmischen Malerei. Die feierlich sakrale oder lyrische Zuständlichkeit des Andachtsbildes ist für die meisten böhmischen Malwerke bezeichnend. Die *Passionstafeln* des Meisters von Wittingau sind die grossartige Ausnahme, die die Regel bestätigt. Denn auch seine Passionstafeln weichen durch ihren visionären Charakter — geisterhafte Erscheinung des Augenblicks in zeitlos bildhafter Prägung — von dem irdisch rollenden Fluss der Erzählung, wie er für die österreichische Malerei wesentlich ist, völlig ab. Wo wir im nordöstlichen Bereich auf konkrete dramatische Erzählung stossen, da besteht schon eine innere Annäherung an Österreich, zumindest ein Abweichen vom spezifisch Böhmischen. Das ist bei einer überaus bedeutsamen Gruppe von Tafelbildern der Fall, die sich in dem mährischen Stifte Raigern befinden. Sie gehörten zu einem Altar, der gegen das Ende des zweiten Jahrzehnts entstanden sein dürfte. Suida hat die Bildergruppe in seinem Werk (p. 28) erwähnt. Da ihre Veröffentlichung durch tschechoslowakische Forscher bevorsteht, kann hier nur textlich auf sie eingegangen werden. In Raigern befinden sich fünf Tafeln: eine grosse *Kreuztragung* im Breitformat (149 cm); ferner vier schmale Tafeln (58 cm, in der Höhe mit der Kreuztragung übereinstimmend), das *Letzte Abendmahl*, *Christus am Ölberg*, die *Auferstehung* und die *Auffindung des Kreuzes durch die hl. Helena* darstellend. Die *Kreuztragung* ist wohl eine der reichsten Passionserzählungen, die um 1420 entstanden. Weiter landschaftlicher Plan, durch schematische Felsen gestuft, breitet sich, und wie ein Fries rollt sich der Gang nach Golgatha auf. Zu Gruppen und Bündeln fasst der Maler die Gestalten zusammen, die Komposition reich stufend wie die Landschaft, im organischen Verbundensein mit ihr. Wie die Erzählung wechselt, von einer Szene zur anderen springt, eine Fülle des Nebengeschehens ausbreitend, so wechselt das Grössenverhältnis der Gestalten untereinander und zur Natur. Verkörpern die heiligen Frauen trecentistischen Idealtypus, so beobachten wir auf der Bergeshöhe kleine Männer, die den Boden aufhacken, Gerät schleppen, lebendig und unmittelbar gesehen wie in den Monatsbildern von Handschriften. Die farbige Skala hat weder das hell Blühende der westlichen noch das tiefgoldig Glühende der österreichischen Malerei, sondern eine gewisse Strenge und abweisende Herbheit: Rot, Grau, schwärzliches Blau, grünliches Weiss. Das *Letzte Abendmahl* zeigt den Herrn und die Apostel den in steiler Aufsicht gesehenen Tisch umkränzend. Die Schmalflügel bekunden durchgehends die Tendenz zu hoch-

türmendem Aufbau. Das *Abendmahl* existiert noch in einer zweiten kleinen Fassung von derselben Hand, die das Stift Kremsmünster besitzt und als Stellvertreter der grossen hier abgebildet sei (fig. 113; im alten Rahmen 30 × 20,5 cm). Verwandt ist die Komposition dem *Abendmahl* des Reliquienschreins im Dom zu Marienwerder (Photo Dr. Stoedtner 23724), wie dieses letzlich von giottesken Vorbildern abhängig (vgl. das Fresko in der Unterkirche von Assisi). Die kleinen Körper, die fast nur in der ausdrucksvollen Bewegung der Draperien zu bestehen scheinen, umdrängen den Tisch. Grosse Köpfe sitzen ohne Nacken zwischen den Schultern. Die Typen sind ausgesprochen böhmisch, vor allem die der jüngeren Männer, der slawischen Lieblichkeit der Frauengesichter altböhmischer Tafeln verwandt. Das Streben nach Räumlichkeit ist unverkennbar. Eine getreppte Stufe schiebt die Gruppe zurück, ein Baldachin greift nach vorn über und in der schattigen Tiefe des Raums glitzern silbrige Fenster. Die Komposition des *Gethsemane* zeigt bezeichnenderweise viel weniger Berührungspunkte mit den böhmischen Fassungen des Themas als mit den österreichischen (Sammlung Durrieu; St. Lambrecht). Die schlanke feierliche Gestalt Christi erhebt sich über die kleinen, im Schlummer zusammengesunkenen Apostel. Deren Gruppe macht den Zusammenhang mit Österreich besonders deutlich. In der *Auferstehung Christi*, die den Heiland den Bau der steil ansteigenden Steintumba krönen lässt, klingen vor allem einzelne Typen an die des Meisters der Linzer Kreuzigung an. Die eigenartigste Komposition ist die der *Kreuzfindung*, auch sie mit hoher Staffelung der Gestalten im landschaftlichen Raum arbeitend.

Die Tafelgruppe zeigt Strenge und Straffheit der formalen und farbigen Diktion. Vor allem den Gestalten eignet etwas Blankes, metallisch Festes der Struktur. Demgegenüber stehen Reichtum der erzählerischen Erfindung und rhythmische Fülle der Bildgestaltung. Wie ein Wald von Kristallen schiessen die Formen (vor allem in der grossen Breittafel) bündelweise empor, wechselvoll gestuft, frei und kühn im Bildraum verteilt.

Dem Meister von Raigern lassen sich noch weitere Werke anschliessen. Vor allem die Breittafel im Museum zu Brünn (aus Náměst bei Trebitsch), die bereits Suida im Zusammenhang mit der Raigerner Gruppe erwähnt hat. Ich erblicke hier nicht nur die gleiche Werkstatt, sondern auch die gleiche Hand. Wohl einige Jahre später als die Raigerner Bilder, kaum aber später als 1425. Die Tafel stammt vom inneren Flügelpaar eines Altars, ist 87,5 × 95 cm gross und beidseitig bemalt[49]. Die eine Darstellung ist ikonographisch noch nicht gedeutet (fig. 116). Eine Heilige steht hoch aufgerichtet inmitten des kriegerischen Tumultes eines Massenmartyriums. Die rechte Bildhälfte füllt eine Gruppe von wundervoller Architektonik. Die mächtige Mantelgestalt eines fürstlichen Märtyrers mit schwerer Krone kniet, zum Empfang des Todesstreiches bereit. Unter ihm sinkt der Körper seiner enthaupteten Gemahlin zusammen. Ein Mädchen schmiegt sich angstvoll der Kurve seines Rückens an. Den steilen Pyramidenbau krönt die wuchtig gedrungene Gestalt des Henkers, der

mit dem Bihander zum Schlage ausholt. Die heilige Bekennerin, die wie ein Turm alles überragt, ist die Angel der ganzen Komposition. Links von ihr reitet im eckigen Rhythmus der Bewegung seines Pferdes der heidnische Fürst, der Urheber des Martyriums, heran. Während er die Hand zum Befehl erhebt, prägt sich Angst in seinen Mienen aus, die der Wehruf des Spruchbands verkündet. Hinter ihm fällt bereits himmlisches Feuer auf das düster gemengte Chaos seiner Gewappneten herab.

Die Szene ist von einer dramatischen Konzentration ohnegleichen. Wuchtig und schwer sind die Gestalten, machtvoll bewegt, feierlich oder rassig kraftvoll im Ausdruck. Nirgends verkümmert, gross sich entfaltend und doch zu einer Dichte vereinigt, zusammengeflochten, die an den horror vacui früher französischer Martyrienszenen erinnern. Man könnte geradezu von einer „Engführung" der Formen, um einen kompositionstechnischen Ausdruck zu gebrauchen, sprechen. Herrlich, wie die Gestalten der Knienden ineinanderwachsen, wobei die Fürstenfigur doch wieder schön und frei ausklingt. Die dunkle Gestalt des Henkers kontrastiert der feierlichen Pracht des Märtyrers — voll drängender Urkraft, eine Verkörperung des heroischen Zeitalters der Hussitenstürme (fig. 118). In jeden Zwischenraum werden neue Gestalten und Köpfe gefügt, schmerzliche Frauen-, milde Greisen-, angstvolle Mädchengesichter. Eine Wolke senkt sich vom Himmel herab, in die Engel die Seelen der Enthaupteten aufnehmen. Hell und unbewegt wie ein Stern schimmert das Mädchenantlitz der Heiligen über dem düster lodernden Fanatismus. Der Heidenfürst reitet fast scheu und geduckt heran. In seinem prachtvollen Tatarenkopf flackern dunkle Augen unter drohend geschwungenen Brauen. Ein Tülbant windet sich um seine Krone. Der grausame Mund öffnet sich zu banger Klage. Wie schweres Eisenzeug klirrt über und unter ihm die nächtlich düstere Schar seiner Ritter zusammen.

Die Farben haben den gleichen schweren, tiefen Klang wie die Formen: tiefes Rotbraun und Moosoliv, schwärzliches Grünblau. Die Karnation ist in den wilden Ungläubigen von erdigem Braun, in den Märtyrern von dunklem und lichtem Rosa — letzteres schimmert durchsichtig wie in böhmischen Miniaturen. Die Schäden sind nur lokale. Die Farben sind stellenweise vom Gipsgrund abgebröckelt, der Goldgrund und die Geharnischten etwas abgerieben. Doch hat keine spätere Hand die Tafel mit störenden Retuschen übergangen.

Die Rückseite der Tafel zeigt das *Martyrium der hl. Lucia* (fig. 117). Dicht gedrängt steht ein Wald schlanker, hochgebauter Gestalten. Die Gewänder der Frauen fallen in reichen Kaskaden oder steigen in langen Vertikalfalten wie Orgelpfeifen. Die Büttel drängen sich in phantastischen Trachten dazwischen, giessen der Heiligen Blei in die Ohren, rauben ihr die Zähne. Ihre Augen überbringt ein Knecht der Fürstin mit hämischer Grimasse. Unter schmalem Thronbau, an den sich die Gestalten pressen, sitzt der heidnische Fürst. Die dichte Reihung der Gestalten, die wechselvolle,

auf und ab wogende Menge verschiedenster Typen verleiht auch dieser Komposition phantastischen Reichtum, fremdartige Grösse. Besonders schön die königlich hohe Gestalt der Märtyrerin, deren Mantel in reichen Faltentrauben fällt wie bei einer der frühen Steinmadonnen des östlichen Typus, umkreist von den Lemurenfratzen ihrer Peiniger. Die seltsam gezackte Silhouette der Gruppe wird durch ferne Bäume auf Felsklippen noch pittoresker. Leider ist diese Seite der Tafel von Übermalung nicht so frei wie die erstbetrachtete.

Dichtgefügt wie die Form ist auch der Inhalt der Darstellungen. Geschehnis greift in Geschehnis, in höchster Steigerung der dramatischen Akzente. Die lichten Schlangen von Spruchbändern überqueren Boden und Gestalten, die Ausrufe der Beteiligten verkündend — zuweilen nur Interjektionen. Das Böhmische der Typen ist nicht zu verkennen. Ich verweise auf einige besonders verwandte südböhmische Werke: die *Madonna* aus Děstna im Rudolfinum[50], die Tafeln mit der Hermogeneslegende in der gleichen Sammlung[51]. Die viel grössere Ruhe, das stärkere Gleichmass des Temperaments unterscheidet aber die böhmischen Tafeln grundsätzlich von den mährischen. Eine Gewitterspannung, wie sie in der Enthauptungsszene herrscht, begegnet uns um diese Zeit nur noch in den Werken des Meisters der Linzer Kreuzigung, etwa der Trau'schen *Kreuzigung* und den Tafeln in St. Lambrecht. Ebenso die kühne, zu mächtigen Wellen aufgewühlte Komposition. Es unterliegt keinem Zweifel, dass wir da einem ganz starken Einschlag der österreichischen Malerei gegenüberstehen, der das Wesen dieser Tafel mehr bestimmt als die böhmische[52].

Mit dem *Martyrium der hl. Lucia* aber tritt der Meister zugleich in einen anderen Kreis: jenen nordisch-östlichen, der von den niederdeutschen Landen in weitem Bogen über die slawischen Grenzgebiete bis in den äussersten östlichen Bereich deutscher Kultur sich spannt. Man vergleiche die Luciamarter mit der *Geisselung* und *Auferstehung* vom Meister Francke, mit den Tafeln vom Meister Thomas von Klausenburg in der fürsterzbischöflichen Sammlung zu Gran [siehe p. 365]. Die innere Beziehung erhellt. Es ist nicht zufällig, dass der Altar der Englandfahrer 1424, der Altar des Siebenbürger Sachsen 1426 und um die gleiche Zeit das mährische Altarwerk entstanden ist, von dem das grossartige Fragment in Brünn stammt.

Wie sehr der Meister böhmische Vorbilder dem Österreichischen annähert, dabei ihren Reichtum, ihre Unmittelbarkeit steigert, dafür ist die schöne Tafel der Wiener Galerie (fig. 114) Beweis. Dieses *Weihnachtsbild* geht, wie schon Baldass[53] beobachtet hat, auf einen südböhmischen Prototyp zurück, der uns unter anderem durch eine Tafel des Budweiser Diözesanmuseums (Ernst, Tafel 36) und eine Neuerwerbung des Germanischen Museums [Kat. 1937, p. 102] überliefert ist[54]. Die (82×75,5 cm grosse) Tafel dürfte um dieselbe Zeit wie die Brünner entstanden sein. Der Anschluss des Madonnentypus an die Heilige der Enthauptungsszene ist ein so enger, dass über die Identität der Hand kein Zweifel herrschen kann. Weiter sei auf den locker strähnigen Pinselzug hingewiesen, der die beiden Hirten im Hintergrund modelliert.

Wie verwandt ist er der etwas schlaffen und flüchtigen Struktur der Büttel auf der Luciamarter! Maria trägt das dunkle Grünblau, das uns schon in der Brünner Tafel begegnete, im Umschlag brennend rot. Die Mandorla des Heilandskindes liegt vor ihr wie eine durchschnittene Frucht und hoch bauscht sich hinter ihr das Gold und tiefe Lackrot des Brokats. Das dunkle Oliv und Braun des Bodens der Scheune übertönen die fröhlicheren Farben der Engel: Zinnober, Erbsengrün, Weissgrau. In die rosige Karnation sind — trecentistische Reminiszenz — olivtonige Schatten gehaucht. Der alte Goldgrund ist leider meist zerstört.

Das Spröde, Archaische des böhmischen Vorbilds verwandelt der Meister in warme, weiche Fülle. Wie auf den Tafeln in Raigern und Brünn rückt er alles dicht aneinander, so dass eine ganze Wand von Dingen die Bildfläche erfüllt. Wo freier Himmelsgrund wäre, schlingt sich noch ein Spruchband. Die Engel fügt er in so prächtiger Staffelung ineinander, dass einer aus dem andern hervorwächst und das Ganze einen grossen schützenden Fittich bildet, der das Neugeborene umhegt. Dieses wärmende Füllen des Raums gibt sich auch in der Lagerung der Stoffe kund. Obwohl an dem Vorbild gar nicht viel geändert wurde, hat es der Meister doch ganz mit der Eigenart seines Fühlens durchdrungen und innerlich umgewandelt, dem Österreichischen so sehr angenähert, dass man in der Tafel früher eine alpenländische Schöpfung zu sehen vermeinte.

Im Gegensatz zur Malerei in Franken, Bayern und Salzburg hat die böhmische Malerei im übrigen Österreich keine bestimmende Einwirkung auf die Entwicklung gehabt. Die beiden sich ausschliessenden Sphären kreuzen sich jedoch im Randgebiet, in das der Meister von Raigern fällt. Die Stellung des Mährers ist der der Innerösterreicher vergleichbar. Vorgeschobener Posten deutscher künstlerischer Kultur, verquickt er in einem Werk, das im Grunde doch originale Schöpfung ist, nicht nur Errungenschaften der hochentwickelten Schulen der unmittelbaren Nachbargebiete, sondern lässt, ohne dass konkreter „Einfluss" nachgewiesen werden kann, weit Entlegenes von verwandter geschichtlicher Situation im Blickfeld erscheinen. Es ist dies eine für die Randgebiete des deutschen Kunstschaffens symptomatische Erscheinung.

Die Stilwelle, als deren bedeutendster Exponent der Meister der Linzer Kreuzigung erscheint, verbreitet sich über ganz Österreich. Ungefähr von der Mitte der Zwanzigerjahre an können wir lokale Differenzierungen beobachten. Aus dem allgemeinen Stil bilden sich landschaftliche Sonderarten heraus. Um diese Zeit können wir auch das Entstehen einer spezifisch wienerischen Schule verfolgen. In Salzburg vereinigt sich die Stilwelle mit der vorhandenen Tradition der älteren Tafelmalerei. Ich habe seinerzeit zwei Passionstäfelchen aus dem Kloster Stams veröffentlicht, die ich für salzburgisch halte (a. a. O., p. 75; figs. 22, 23)[55]. Als weitere Stücke der gleichen Serie schliesse ich heute zwei Täfelchen der städtischen Galerie in Bamberg (Nrn. 40, 41) an, die, getrennt, den *Heiland* (F. Burger, Die deutsche Malerei, Berlin 1913,

Abb. 380) und die *schlafenden Apostel* darstellen. Sie sind massgleich mit den Stamser Bildchen; die Malerei greift auf die gleichartig gepunzten Rahmen über. Wir vernehmen denselben tiefen Klang der Farbe: Rot, Blau, Goldbraun. Die Konzeption der Gestalten ist sichtlich von der St. Lambrechter oder einer verwandten Tafel abhängig. Dieser Gruppe früher Salzburger Täfelchen steht eines im Besitz des Herrn Oberbürgermeisters Dr. Konrad Adenauer, Köln, so nahe, dass wir in ihm gleichfalls eines der ältesten Beispiele der lokalen Modifikationen des Stils des Kreuzigungsmeisters erblicken müssen. Es stellt die *Kreuzschleppung* dar (fig. 115) [heute Rhöndorf, Sammlung Adenauer]. Stiller Fluss der Linien, tiefer und klarer Farbenakkord tritt an Stelle der dramatischen Konzentration, die das Thema in den Fassungen des Kreuzigungsmeisters erfahren hat. Leise Gebärden — kaum ist das Schlagen des Knechtes als solches erkennbar — lautlos wandelnde Gestalten. Die Leidensszene wird wieder zum Stimmungsbild der Passionstrauer, zum malerischen Niederschlag des Karfreitagsgedankens, in den sich der andächtige Beschauer der kleinen Tafel ebenso vertiefen soll wie in die Seiten eines Stundenbuchs.

Wallraf-Richartz-Jahrbuch, N. F. I, Frankfurt a. M. 1930, pp. 66–99.

Zwei Tafelbilder des XV. Jahrhunderts
in der Pressburger Tiefenwegkapelle[1]

Einige Bemerkungen zur kunstgeschichtlichen Stellung der von Gisela Weyde entdeckten Tafeln seien angefügt [Domkirche St. Martin, Bratislava]. Die *Apostelmartyrien* (figs. 119, 120) wurden von der Entdeckerin bereits als österreichisch erkannt. Über die Feststellung der Stammeszugehörigkeit ist auch eine der Meisterhand möglich. Deutlich geben sie sich als Werke des Meisters des Passionszyklus im Wiener Schottenstift zu erkennen. Passionszyklus und Marienleben rühren von zwei Händen und aus zwei verschiedenen Zeitpunkten her, obwohl sie zusammen ein Altarwerk, das in der Klosterkirche stand, gebildet haben. Die Passion ist 1469 datiert. Ihr Schöpfer ist der bedeutendere Meister, wohl ein Generationsgenosse von Wolgemut, dessen Stil er frei und selbständig handhabt, ihn mit der landschaftlichen Eigenart der österreichischen Malerei enger verquickend als der Meister des etwa ein Jahrzehnt jüngeren Marienlebens[2]. Für jenen ist die Vedute nicht wie für diesen Rahmen einer schematisch gebauten Bühne, sondern das Bildnis von Landschaft oder Ortschaft verwächst mit dem ganzen Geschehen. Im *Ecce-homo*-Bild [siehe p. 182, fig. 187] tritt der Heiland plötzlich und scheu aus der Türe des Praetoriums auf die Gasse eines niederösterreichischen Städtchens. Die Menge, die sich angesammelt hat, beginnt ihn zu schmähen. Ebenso unmittelbar gesehen ist das *Martyrium des Apostels Matthias*. Auf einem Kirchenvorplatz erschlägt ihn die verfolgende Rotte. Wir sehen nur die Mauer mit der Blendarkade, zwischen den Schultern der Peiniger die Giebel des Marktfleckens, und doch wird mit diesen wenigen Zügen eine vollkommene Vorstellung der Örtlichkeit und ihres Charakters gegeben. Die beiden Tafeln eignen sich vorzüglich zum Vergleich, der die Identität der Hand ergibt. Die hageren, ernsten Männertypen, die gerne weisend bewegten Hände sind da und dort die gleichen. Die *Apostelmartyrien* sind aber entschieden jünger und etwa gleichzeitig mit dem Marienleben anzusetzen. Sie zeigen so die Entwicklung des Meisters, der am Beginn einer bis zum Ausgang des Jahrhunderts ununterbrochen strömenden künstlerischen Bewegung steht. Mit Freude am Schmuckhaften verteilt er in dem späteren Werk die Blumen und Waffen am Boden, darin sich mit dem seiner Nachfolge angehörenden Meister der Marienlebentafeln in St. Florian berührend. Das Motiv des Schwertes auf der Steinigung lebt fort bis zu den österreichischen Frühwerken Cranachs und Breus. (*Dornenkrönungen* in Neukloster und in Herzogenburg [figs. 33, 45].) Ein anderes datiertes Werk des Meisters ist das *Epitaph* des am 9. September 1477 verstorbenen *Florian Winkler* im Stadtmuseum zu Wiener Neustadt (fig. 212)[3] (vgl. Jos. Mayer: Geschichte von Wiener Neustadt I, 2, pp. 424 u. 425). Es stellt die *Geburt Christi* mit dem knienden Stifter und seinen Schutzheiligen dar und stammt

aus dem Dom. Im Dom selbst befinden sich noch die Prophetenschilder, die mit den Plastiken der Apostel eine Einheit bilden. Ich gab sie früher irrig dem Meister der Heiligenmartyrien und habe sie so in den Anfang der 90er Jahre gesetzt. Doch bestätigt sich W. Pinders Datierung der Plastiken „um 1480", da das *Winkler-Epitaph* nur um wenige Jahre von den Prophetenschildern getrennt sein kann.

Archaeologiai Értesítö (Archaeologischer Anzeiger) XLII, Budapest 1928, p. 326 (pp. 157, 158 in ungarischer Übersetzung).

Wiener Meister mit den Bandrollen um „1881"

Replik von Otto Benesch

Im vorhergehenden Heft (pp. 44 ff.) stellte Franz Kieslinger eine Gruppe von Zeichnungen, die zum Teil von Joseph Meder in seinem grossen Tafelwerk erstmalig veröffentlicht wurden, als Erzeugnisse eines Wiener Fälschers der Jahre 1880 bis 1890 zusammen.

Die Zeichnung der Albertina *Schmerzensmaria* (fig. 121) [Kat. IV, 214] gehört dem Urbestand aus der Gründungszeit unserer Sammlung an. Der originale Zettel des ältesten, unter Herzog Albert von Sachsen-Teschen am Ausgang des 18. Jahrhunderts angelegten Inventars ist noch vorhanden. Der Künstler wird dort als „ancien inconnu Mair" angeführt. So figuriert das Blatt mit gutem Grund als Werk des Nicolaus Mair von Landshut bis heute in der Literatur. Über die Albertina hinaus kann das Blatt in die Sammlung des Prince de Ligne zurückverfolgt werden. A. Bartsch beschreibt es auf p. 415 des Auktionskatalogs (1794): „44. Une Sainte debout dirigée vers la droite, et tenant les mains jointes et élevées. Au bas de la droite est marquée l'année 1504. Dessein d'un vieux maître allemand dans le goût de Martin Schön, fait à la plume, lavé d'encre de la Chine, et rehaussé de blanc sur papier brun. E. H. in 4to." Die Zeit von Maulbertsch und Kremser-Schmidt hat solche „Fälschungen" nicht hervorgebracht.

Der „*Gewappnete*" [ehem.] der Sammlung Liechtenstein (fig. 122) [O. Benesch, Die Meisterzeichnung V, 52, als *St. Georg*][1] erscheint in dem in den Achtzigerjahren angelegten Zettelinventar dieser Sammlung als „Alter Bestand". Blätter, die in der zweiten Hälfte des Jahrhunderts neu erworben wurden, werden in diesem Inventar stets mit genauer Provenienzangabe sowie Erwerbungsdatum angeführt. Der „Alte Bestand" geht im Kern auf den Grundstock von 1733 zurück. Das Blatt kann also spätestens in der 1. Hälfte des 19. Jahrhunderts dazugekommen sein. Eine so treffende „Fälschung" aus Romantik und Biedermeierzeit ist mir nicht bekannt. Da Kieslinger aber sein Verdikt mit Argumenten waffenkundlicher Art ausführlich begründet, sei zu diesen Stellung genommen. Kieslinger behauptet, dass der Brustpanzer nach dem Reiterharnisch Sigismunds von Tirol in der Wiener Waffensammlung gezeichnet sei. Es ist unschwer, in der Nürnberger Tafelmalerei des Wolgemutkreises Beispiele aufzuzeigen, die mit dem Harnisch des Tirolers ebensosehr übereingehen, ja in der schmückenden Gliederung der Zeichnung noch genauer entsprechen als dem Wiener Waffenstück. Das ist weiter nicht seltsam, da Sigismunds Harnisch ein Werk des Nürnbergers Hans Grünewalt ist [inzwischen als signiertes Werk des Augsburger Hofplattners Lorenz Helmschmid erkannt][2]. Ich möchte da nur auf die Gewappneten der *Auferstehungen* von Wolgemut in Straubing und der Heiligenkreuzkirche in

Nürnberg hinweisen. In anderen Punkten aber weicht der Harnisch wesentlich von dem des Tirolers ab, und da glaubt Kieslinger eine Reihe schwerer Fehler feststellen zu müssen.

Ich verweise auf gleichartige Fälle in der Kunst des 15. und 16. Jahrhunderts: Achselstücke auf dem *Ecce homo* der Passionsflügel des Wolfgangmeisters in St. Lorenz zu Nürnberg, auf der Zeichnung eines *Gewappneten* von Mair, Louvre (Beiträge z. Gesch. d. deutschen K. I, Abb. 80), auf den Stich Lehrs 33 von Israhel van Meckenem; Beschuhung des Ritters auf der grossen *Kreuzigung* des Monogrammisten HW von 1482 (Lehrs VIII, 3); Armkacheln mit den Muscheln auf der Auferstehung des Landauer Altars; Kettenhemd auf dem *Kindermord* (fig. 201) des Wiener Schottenaltars (gegen 1480). Der Harnisch sieht um nichts anders aus als auf dem Holzschnitt *Hl. Georg* des Wiener Heilthumsbuchs, auf dem *Kindermord* des Schottenaltars, auf einer Reihe Nürnberger Bilder. Die von Kieslinger vermisste Ausbuchtung bildet sich dort von selbst, wo Beintaschen an die Bauchreifen anschliessen. Das ist hier nicht der Fall, und die Ausbuchtung ist bei den darin analogen Harnischen Sigismunds und Maximilians in der Wiener Sammlung (Kat. der Waffensammlung 1936, 22, 23, 25; [Inv. A 58, A 60, A 62]) auch nicht stärker. Die Erscheinung des Schwertes auf der rechten Seite[3] begegnet uns zuweilen in der Graphik, wo sie durch die Seitenverkehrung zu erklären ist. So etwa in einem an unsere Zeichnung erinnernden Stich *Zwei Gewappnete* des Monogrammisten BM (Lehrs VI, 10). Wurde die Zeichnung durch ein solches graphisches Vorbild angeregt, so liegt der Lapsus des Zeichners durchaus im Bereich der Möglichkeit und Erklärbarkeit. Peter Halm verdanke ich aber den weiteren Hinweis, dass diese Erscheinung auch auf Epitaphien begegnet, und zwar in dem Fall, wenn die Linke mit dem Halten einer Lanze oder Standarte beschäftigt ist. Ein Beispiel: der rechte kniende Gewappnete auf dem *Keutschach-Epitaph* zu Maria Saal, dem Meister Hans Valckenauer bedenkenlos das Schwert an die rechte Seite gehängt hat. Dass die Linke die Lanze hält, während der Rüsthaken rechts sitzt, kann auf P. Vischers Henneberggrabmal beobachtet werden. Dass eine ritterliche Gestalt eine Fussoldatentartsche hält, kann auf dem niederrheinischen *Hl. Sebastian* des Berliner Kabinetts (11717) beobachtet werden, auf den C. Dodgson kürzlich in einer Besprechung meines Buches (Burl. Mag. LXX, 1937, p. 150) von der Liechtensteinzeichnung aus verwiesen hat. Schliesslich möchte ich noch auf eine Gruppe alter Kopien nach Einzelgestalten Gewappneter in Berlin und Dresden verweisen: nach demselben Vorbild Berlin Inv. 1055[4] (von Bock um 1480 angesetzt) und Dresden (Schönbrunner-Meder 1325, auf die Slg. Thibaudeau †1857 zurückverfolgbar); Berlin Inv. 2147[5] (1856 aus Slg. Radowitz erworben). Nach diesen und ähnlichen Beispielen, die sich ad infinitum fortsetzen liessen, bliebe immerhin noch die Frage zu stellen, inwieweit absolute waffentechnische Korrektheit für sämtliche bildnerische Darstellungen des 15. und 16. Jahrhunderts unbedingte Voraussetzung ist. [Abbreviated Essay.]

Die Graphischen Künste, N. F. II, Wien 1937, pp. 117–119.

Two Unknown Works of Early German and Austrian Art
in Italian Museums

E very friend of Northern art will remember the lasting impression which he had received by the paintings of our native masters exhibited in Italian museums: the magnificent *Adoration of the Magi* by Dürer and the radiant panels by Altdorfer and Kulmbach in the Uffizi; the precious enamel-like paintings by Conrad Laib in the Bishop's Palace in Padova and in the Seminario Patriarcale in Venice; Dürer's *Christ among the Doctors*, formerly in the Palazzo Barberini[1], the *Portrait of Pirckheimer* in the Galleria Borghese (fig. 278) and the jewel-like *St. Sebastian* in the Accademia Carrara, which is close to the early Cranach. He will also recall the numerous Austrian "Vesperbilder" of the early fifteenth century in Italian churches or one or the other altar still in situ like the vigorous Görtschacher in the cathedral of Gemona[2]. If we Northerners come across those works of art in the gay and sunny atmosphere of the South, it means a homelike touch to us. For this reason the German colony in Venice commissioned Dürer to paint the main altar for their church S. Bartolomeo. It also proves the lively interest and understanding which the Italian collectors, amateurs and churchwardens displayed for works of the "settentrionali," or else they would not have collected them so eagerly and enjoyed seeing them in places of worship.

Among Italy's inexhaustible treasures of early art, there still remain some precious specimens of Early German and Austrian art hitherto unrecognized. Two of them will be discussed in honour of the jubilee of Lionello Venturi, who included beautiful pages on German art in the fourth chapter of the Vienna edition of his unparalleled book "Painting and Painters"[3].

I. A HOLY VIRGIN BY THE MEISTER DES TUCHERALTARS

This powerful contemporary of Multscher and Konrad Witz is known to us by a considerable œuvre still preserved from the churches of destroyed old Nuremberg and from other churches of Franconia. Unlike those famous contemporaries, the art of the Meister des Tucheraltars was not exclusively directed towards the West: the Upper Rhine, the Netherlands and Burgundy, but also towards the East and South-East: Bohemia and Austria, although at that time the Western achievements of new realistic painting exerted a dominating influence on all artistic culture in Central Europe. The artistic origin of the master points, indeed, towards that South-Eastern region, where the tradition of the idealistic style of the Trecento and the cultivated idiom of the "international style" remained longer alive than in the West. The important exhibition "Nürnberger Malerei 1350–1450", organized by E. H. Zimmermann in the Germanisches Nationalmuseum in 1931, gathered for

the first time the œuvre of the master and offered a convenient opportunity to study his works[4]. It proved my assumption, previously voiced, as being correct, that the two folding altars with the *Passion of the Lord* in the cemetery churches of St. Johannes, Nuremberg (fig. 91), and of Langenzenn are early works of the master[5]. It proved, further-more, that the master, although being an undeniable "Nürnberger" and Franconian by character, temper and artistic descent, must have passed in his youth through the shop of that great Austrian painter who created the *Votive panel of St. Lambrecht,* Stift St. Lambrecht (fig. 14) (probably for the pilgrimage church of Maria Zell) and who was identified tentatively but not convincingly by K. Oettinger with the painter Hans von Tübingen, known from many documents[6]. The small altars mentioned above have in common with the mature works of the Meister von St. Lambrecht the ponderous substantiality, the serious, almost gloomy and threatening expression and the dark glowing colour-scale. They also occupy the same position in the history of style. They still adhere to the grammar of forms of the "international style" and form a belated parallel in the German speaking countries to the works of Masolino, Masaccio and Uccello. Furthermore, an undeniable dependence on the different versions of the same theme, as presented by the Meister von St. Lambrecht, exists in the repre-sentation of the *Crucifixion* in the central panel of the altar of St. Johannes. Therefore, the assumption of a scholastic connection seems obvious. Aside from the two folding altars mentioned above the following early works of the "Tuchermeister" were recognized: the *Circumcision* of the Suermondt Museum in Aachen[7], the *Vierge protectrice* of Heilsbronn and the *Epitaph of the Canon Ehenheim* in St. Lorenz (fig. 171), Nuremberg. The last mentioned painting forms the transition from the early paintings to the mature works of the artist, dominated by the *Tucheraltar.* They are definitely influenced by the new Netherlandish realism as represented by the Master of Flémalle.

 A *Holy Virgin with the Babe* (fig. 123) may be added here to the group of earlier works of the artist. It belongs to the gallery of the Ambrosiana in Milan[8]. The charming primitive panel (39 × 29 cm) represents the Holy Virgin in a rather short half-length, almost in bust only, because she has raised her arms to bring the Babe close to her. The cheeks of Mother and Child press against each other and form a pleasing curve. The Babe clasps His left arm around her neck and presses a bunch of cherries against His breast. In spite of the close embrace, the heads of both figures and their haloes remain clearly distinguishable plastic units. Thus a new feeling is revealed for plastic qualities, unknown to the era of the "international style." The Virgin's crown is not just a precious ornament, but a substantial piece of goldsmith-work. The plastic qualities are also emphasized in the modelling of the heads and hands, as well as in the Babe's body. The painter has stressed the roundness of forms by illuminating them from two opposite directions. The general incidence of light comes from the left, but the neck of the Virgin is at the same time illuminated from the right. The Virgin's fingers, the Babe's chin, body and legs are lined with gleaming

seams of light running along the shaded parts[9]. Thus, that preciously modelled substantiality has been achieved, which is so characteristic of the entire work. Even the backdrop, once an ideal surface of gold, has become a piece of cut velvet.

The face of the Holy Virgin with the long and straight nose running in one line with the steep forehead, and the slightly slanting small mouth are characteristic features of the painting of the Meister des Tucheraltars. The œuvre of the artist offers many female heads for comparison, mainly the predellas with busts of saints. I like to refer to the *Predella* of the altar of Langenzenn which, as an early work, is a particularly suitable example for comparison. A characteristic detail is the peculiar shape of the ears. The two wings of a *Predella* with female saints in the Germanisches Nationalmuseum[10], a mature work of the artist, display many features related to the panel of the Ambrosiana.

II. THE PROBLEM OF THE ALTAR OF ST. MICHAEL IN THE PARISH CHURCH OF BOZEN BY MICHAEL PACHER

The great Tyrolian painter and carver created his main work, the *Altar of St. Wolfgang* in Upper Austria, between 1471 and 1481. It is the culmination of his artistic activity, and its importance reaches far beyond the mountain valley in which it originated. It is a work of truly European significance. Shortly after he had completed this voluminous transforming altar, Pacher accepted the commission for a small folding altar in the parish church of Bozen. The documents concerning this work, which is no longer preserved, were published in full by K. Th. Hoeninger[11]. They reveal that an old lady from Kardaun, "die alt Gantznerin", donated an altar in honour of St. Michael; the sum paid for it amounted to "26 mark 3 pfunt perner". The contract for the altar was drawn up in November 1481 and Pacher received payments for it up to January 9th, 1484. At that time, the altar seems to have been completed. Judging from the modest amount of money paid, a work of small dimensions may be assumed.

It was R. Stiassny[12] who first published a carved figure of *St. Michael* in Schloss Matzen, North Tyrol (figs. 124, 124a), which he attributed to the carver of the *Altar of St. Wolfgang*; he believed that this artist was not identical with the painter of the wings. Years ago, this misjudgement was corrected by other scholars. Stiassny's attribution was taken up by O. Doering[13] who ventured the possibility that the sculpture may be identical with the central figure of the *Altar of St. Michael*.

Shortly before the Second World War, the late A. Feulner acquired the sculpture of *St. Michael* from Matzen for the Schnütgen-Museum in Cologne. He published it after its restoration which freed it from clumsy nineteenth century layers of paint and additions[14]. In panegyric terms, he praised the sculpture as an outstanding original work of the great painter-sculptor Michael Pacher. A scholarly essay by E. Hempel[15] was no less positive in its attribution to Pacher but more restrained in

its tone and more factual in statement. The opinion was voiced in those articles that the central piece of the dismembered altar of Bozen was doubtlessly present.

There exist two other representations of the archangel, well documented by sources. An early one is placed to the left of the central group in the shrine of the *Altar of Gries* (Bozen) (1471–1475; fig. 125); a mature one fills the outer left finial of the architectural system ("Gespreng"), towering above the shrine of the *Altar of St. Wolfgang*. An undeniable climax of development characterizes the two sculptures, although a collaboration of Pacher's shop may not be excluded in regard to the latter, which belongs to the less conspicuous decorative "appendix" of the main stock of the shrine.

Although the figure of the *St. Michael* of Gries is enclosed in a niche, it was conceived as a round block of wood, like a heavy trunk of a tree. It is full of plastic vigour and dynamic forces striving towards all directions, yet controlled by the inventive power of the sculptor who formed the centrifugal element to a bunch of sculptural procedures of overwhelming richness. The artist had to place the fight of the knightly angel against the fiend into that narrow space. In order to retain the vigour of his action, he allowed him to handle a sword like a lance which is taller than his own figure. Thus, the right arm towers up in the narrow space ready to pierce the demon. In spite of the violence, everything is loose and mobile, entwined and interlaced, full of spatial meaning. This is also the case with the single formal elements such as the pleats and folds of the garment, and even the hair which flows down freely in corkscrewlike strands.

The following version of the saintly figure in the *Altar of St. Wolfgang* is undeniably more advanced in relation to the general development of style, although there is less originality in its invention, because it is based on the new stylistic convention brought about by the Netherlandish painters from Roger van der Weyden to Memling. The large transforming altars with the representation of the *Last Judgement* and the mighty angel in the centre, weighing the souls with his balance, doubtlessly exerted a strong influence on the creative invention also of the sculptors. *St. Michael* in the *Altar of St. Wolfgang* shows less intricate plastic values, but more freedom, more exuberance in his silhouette, and a rich spreading of surface values. This may be connected with the rather decorative role which the figure plays in the "Gespreng", where it can only be seen from the frontside. Its surface values had therefore to be emphasized, whereas the development of multilateral plastic values had to be stressed in the corner figures of the shrine. In this respect the St. George and the St. Florian are closer to the *St. Michael* of Gries. The rich fluting and grooving of the garment, however, remained the same; its radiancy and synthetic potency were even increased. This also applies to the curling of the hair.

The *St. Michael* of Bozen originated shortly after the above described work was completed. Consequently, a progress in development might be expected as well as

a new solution which would have made use of the achievements gained in the *St. Wolfgang Altar*. As it formed the centre piece of a shrine, it may be assumed that also some of the qualities were present in which the stupendous "soloists" of St. Wolfgang excel, the holy knights St. George and St. Florian: spatial and plastic integration in all directions; openness and free play of dynamic energies in the sector of space allotted to the figure; lifelike twisting and continuous change of aspect. In short, all those manifold qualities which characterize the works of Pacher's great Southern contemporary Verrocchio. It would be thoroughly disappointing if the sculpture in Cologne were approached with those expectations. Its conception is entirely based on the *St. Michael* in St. Wolfgang. It shares with the latter the exclusively frontal aspect and the development of surface values in the picture plane, yet, at the same time, it looks like a simplified edition of it which carries on no further than what had already been achieved, but is rather blending it with an earlier stage of development of Tyrolian sculpture. The deep fluting and furrowing of the draperies is replaced by a flat surface design, breaking up in those cubic forms which are characteristic for the period of 1450 to 1460[16]. The curls look like an ornament; they are —so to say—engraved into a compact mass of hair ending into little snailshaped spirals which still indicate the connection with the formal features of the "international style"[17]. They have nothing in common with the freely modelled corkscrewlike strands and flowing waves of hair which we have noticed in Pacher's mature style, splendidly displayed in the *St. Wolfgang Altar*. In spite of its strong dependency on Pacher, the features of the face point towards the younger artists of the circle of Pacher's followers, particularly to Hans Klocker of Brixen[18]. This must have been the reason which prompted Hempel to compare the profile of *St. Michael* with Pacher's latest work, almost completed in Salzburg at the master's death in 1498, and not with the earlier works in Gries and St. Wolfgang, which are thoroughly different. Thus, we are facing here a blending of chronologically heterogeneous elements, a process which always was and still is characteristic of the works of the shop and the following of a great master. Although the figure represents *St. Michael* and belongs to the close circle of Pacher, little can be said for the belief that it possibly might have been the central piece of the lost altar of Bozen, upon which the master had entered a contract and which in its main part certainly showed his hand.

We may ask the question whether only the sculpture in Cologne may raise the claim that it belonged to Pacher's lost altar.

On the occasion of a visit to the collection of sculptures of the Museo di Palazzo Venezia, Rome in Autumn of 1953, I was struck by a figure of *St. Michael* of extraordinary quality and of definitely Pacheresque character (figs. 126–131)[19]. It is carved from pine-wood ("abete di Stiria") and is 90 cm high. The Saint in full armour, without tunic, steps with his right foot on a demon, pressing him down in spite of his frantic resistance. He turns his head towards the demon's head and looks down upon it.

He holds the balance with his right hand and with his left hand he swings a flaming sword. The sword as well as the balance with its curvilinear lever were replaced in the Baroque era. They therefore somewhat disturb the Gothic ensemble[20]. The Baroque overpainting (still visible in fig. 129) was removed in 1947. The cleaning was somewhat too radical in face and hands and impaired their original flesh-coloured coating.

The turning, twisting and multilateral eloquence of the figure is admirable. Its silhouette varies with each slight change of standpoint and reveals new expressive beauties. A piece of cloth, supposed to be a mantle, is wrapped around the right arm and the left leg; it flatters loosely as if stirred by a brisk wind. Rich, wavy curls frame the charming face. Only the figures of St. George and St. Florian, placed at the sides of the *St. Wolfgang Altar* develop a similar plastic eloquence and richness of silhouette in all directions. The figure is restless, dynamic and continuously moving like those two splendid representatives of the Late Gothic "Barocco". The carver, however, has treated the Saint not as a full grown man and hero, but as a boy like young David, in harmony with the small size of the statue. A certain boyish grace adheres to him which the Florentine masters of the same period, especially Verrocchio, applied to the victorious David. For this reason, we must look among the serving and singing angels of the *St. Wolfgang Altar* for related features. I should like to refer in particular to the left one of the right pair of singers and to the left one of the angels holding the Virgin's train, whose obliquely inclined heads express a similar feeling and precious behaviour. The two serving angels on the higher level, with softly modelled slightly erect noses, swelling lips and elegantly shaped small chins, show a striking similarity to the profile of the Saint. The Saint's waving curls are modelled in the very same way as those of the two angels mentioned. The hard breaks of their garments, which have a life of their own, resemble strongly those of St. Michael's mantle.

For turned and twisted poses one may look also among the ancestors of Christ climbing in the Tree of Jesse around the shrine. One of the most characteristic features of Pacher's art is the representation of the evil demon. He lies on his back, frightfully lifelike, and tries to protect himself with terrific claws from the Saint who steps on him. Thus, we see him in the *Altar of Gries*, in the *Altar of St. Wolfgang* and finally here. He is an animal with depraved human features and human behaviour. The most horrible of the three is the one mentioned last, because he wears a second face in place of his belly, a monster worthy of the fantasy of Hieronymus Bosch. He writhes and resists, whereas a little devil—he may be original—tries to pull down one of the scales, recalling strongly the other little devil who kneels in one of St. Michael's scales in St. Wolfgang.

We arrive at the following conclusion: The sculpture of *St. Michael* in the Palazzo Venezia is a work which in all traits shows the style and the hand of Michael Pacher.

It represents a stage of development which follows immediately the creation of the *Altar of St. Wolfgang*. The large base of the sculpture as well as its distinctive traits prove that it was created as the centre piece of a small folding altar.

So far, we have no proof and no documents which may confirm that this figure of *St. Michael* had once belonged to the altar in the parish church of Bozen. However, it is infinitely more probable that this *St. Michael* was at one time actually part of the Bozen Altar rather than the *St. Michael* of the Schnütgen Museum in Cologne.

Scritti di Storia dell'Arte in Onore di Lionello Venturi, Roma 1956, pp. 191–207.

Zwei unerkannte Werke von Anton Pilgram

Aus dem Meister des Orgelfusses und der Kanzel von St. Stephan in Wien, der noch vor drei Jahrzehnten nur aus diesen beiden Wiener und den baulichen Brünner Werken bekannt war, ist in der Zwischenzeit durch die Arbeit von Stilkritik und Urkundenforschung eine der reichst profilierten Künstlergestalten um 1500 geworden, gleich bedeutend als Architekt wie als Bildhauer. Den entscheidenden Anstoss zur Erweiterung des Pilgramschen Œuvres hat der geniale Blick Wilhelm Voeges durch Erkenntnis der Kleinplastiken in Birn- bzw. Lindenholz, der Münchener *Grablegung* von 1496 und des Wiener *Falkners*, als Werke Pilgrams gegeben[1]. Eine von ähnlichem Feingefühl für stilistische Werte getragene Bestimmung R. Schnellbachs: das *Sakramentshaus* in St. Kilian zu Heilbronn, ermöglichte es, die umfangreiche Tätigkeit Pilgrams während der Achtziger- und Neunzigerjahre in Schwaben aufzurollen[2]. Zur Rekonstruktion des bildhauerischen Frühwerks haben Th. Demmler[3], A. Steinhauser[4] und H. Koepf[5] wesentlich beigetragen.

Schliesslich konnte ich die beiden grossartigen Holzplastiken von *Dominikanermönchen* im Mährischen Landesmuseum als Werke der Brünner Periode des Meisters erkennen. Meine an wenig verbreiteter Stelle publizierte[6] Bestimmung wurde drei Jahre nach ihrer Veröffentlichung von A. Kutal, dem sie unbekannt geblieben war, bestätigt, indem er unabhängig zum selben Ergebnis gelangte[7]. Schliesslich wurde unsere Kenntnis von Pilgrams Tätigkeit als Architekt durch die Forschungsergebnisse von Koepf[8], R. Feuchtmüller[9], B. Grimschitz[10] und K. Oettinger[11] bedeutend erweitert. Der Letztgenannte hat in seinem Werk „Anton Pilgram und die Bildhauer von St. Stephan" (Wien 1951) eine Zusammenfassung von Pilgrams Schaffen versucht.

Dies ist der gegenwärtige Stand der Forschung. Er ermöglicht uns, Schaffen und Laufbahn des Meisters wie folgt zu überblicken:

Anton Pilgram, dessen Familienname sich zweifellos von dem südostböhmischen, nahe von Iglau an der mährischen Grenze gelegenen Städtchen Pilgram herleitet — es verfügt heute noch über wuchtige alte Tore, wie Pilgram später eines in Brünn schuf —, dürfte in den 1450er Jahren geboren sein und seine Schulung in der Werkstatt Hans Puchsbaums in Wien erhalten haben, wie die Kritik der Zeichnungen der Dombauhütte, im Besitz der Akademie der bildenden Künste in Wien, ergeben hat. Eine Heilbronner Ratsbotschaft, die 1481 an Kaiser Friedrich III. delegiert wurde, hatte den Auftrag, nicht nur die Übertragung der Reichslehen von Heilbronn und Wimpfen an Bürgermeister Hans Erer d. J. zu erwirken, sondern auch sich nach Vorlagen für den geplanten Chorbau von St. Kilian umzusehen. Diese Vorlagen

erhielten sie in der Werkstatt des Dombaumeisters Puchsbaum in Gestalt von Nachrissen des Chors der Stadtkirche von Steyr, vermutlich durch einen Schüler und Mitarbeiter hergestellt, der nach Heilbronn berufen wurde und kurz darauf (1482) den Bau des Chors von St. Kilian begann. *Chor* und *Sakramentshaus* von Heilbronn sind Pilgrams Werk. Als die Arbeiten in St. Kilian abgeschlossen waren, nahm Pilgram eine Berufung nach Wimpfen am Berg an, wo er seit 1492 an der Stadtkirche baute, bis die Arbeiten um 1500 ins Stocken gerieten. 1502 tritt Pilgram als Erbauer des Nordschiffs von St. Jakob in Brünn auf. 1508 errichtete er das *Judentor* der Stadt, 1510 eine Treppe mit einem Erker in der Schule von St. Jakob. 1511 erfolgte sein Amtsantritt in Wien, wo er 1516 durch einen neuen Dombaumeister ersetzt wurde, anscheinend nach erfolgtem Ableben.

In diese Laufbahn des Architekten verteilt sind nun die Werke des Steinmetzen und Bildhauers: teils architektonische Skulptur wie Sakramentshäuser, Kanzeln, Konsolen, Portalschmuck, teils reine Skulptur wie Altarschreinfiguren und selbständige Klein-plastiken.

Das früheste bekannte Werk ist das *Sakramentshaus* von St. Kilian in Heilbronn. Es ist im Zuge des dem Vorbild von Steyr folgenden Chorbaus entstanden, in dem dieses Werk architektonischer Plastik von Anbeginn vorgesehen wurde. Das Denken des Architekten hat wesentliche Züge von Pilgrams bildhauerischem Schaffen bestimmt. Hiezu gehört vor allem eine spannungsvolle Straffung, man möchte fast sagen: Geometrisierung der plastischen Formen. Der Satz, dass die Gerade die kürzeste Verbindung zwischen zwei Punkten ist, ist für seine Vorstellungsweise grund-legend. So entsteht die kristallinische Syntax, die von Anfang bis Ende die Entwick-lung des Bildhauers beherrscht. Kurven erscheinen nur, wo nötig und sinnvoll, dann aber sind sie energiegeladen und niemals spielerisches Ornament. Damit stellte sich Pilgram schon in seinen Anfängen gegen den herrschenden Stil seiner Zeit, der er kühn vorauseilte. Wie eckig und winkelig in ihrer Artikulation, zugleich wie span-nungsvoll sind schon die Heilbronner Frühwerke, die Gestalten des Gesellen und des Meisters, wenn sie das Verhältnis von Last und Stütze veranschaulichen und gleich-sam die Architektur anthropomorphisieren! Wie straff und geradlinig schichtet sich das Faltenwerk, wie spannt sich das Gewand um den Körper! Figuren, die unbe-schäftigt stehen wie die Heiligen im Fialenwerk, schliessen sich hingegen zu bild-säulenhafter Ruhe. Dabei haben die Heilbronner Plastiken durchaus das Gepräge von Frühwerken, atmen eine gewisse Kindlichkeit und Naivität, die beweisen, dass ihr Schöpfer da in etwas vorstiess, das für ihn Neuland der künstlerischen Gestaltung war. Grosse Erfahrung im Formen des Menschenbildes dürfte er damals noch nicht gehabt haben. Bei der Stilherleitung von Pilgrams bildhauerischem Werk wurde unter anderem auf den Zusammenhang mit Nikolaus Gerhaerts Strassburger Schöpfungen hingewiesen. Es darf dabei aber nicht ausser acht gelassen werden, dass Pilgram mit Werken Nikolaus Gerhaerts schon in Wien und Wiener Neustadt in Berührung

gekommen sein dürfte, also eine gewisse Aufnahmefähigkeit für den oberrheinischen Stil vorausgesesetzt werden muss.

Dem Heilbronner Werk am nächsten steht der kniende Stein(Kanzel?)-Träger in Rottweil. Er hat noch ein wenig von dem Dumpfen, Verquollenen, rundlich Verschliffenen, „Unerlösten" der Rottweiler Frühwerke. Er ächzt mehr unter seiner Last, ist nicht so kämpferisch scharf gespannt wie der *Kanzelträger* von Oehringen (Berlin, Deutsches Museum), in dem alle Grate und Profile hart, messerscharf und blank wie Klingen hervortreten: der im Höchstmass der Anstrengung zum Kristall sich verhärtende Mensch[12]. Das Geflecht hervortretender Adern facettiert die Stirn. Knapp vor dem Oehringer *Kanzelträger* dürfte der von Koepf erkannte Heutingsheimer liegen, in dem sich die kristalline Verhärtung des ersteren schon vorbereitet. Grossartig das Motiv des aufgestützten rechten Arms, dessen Hand einen Steinblock umklammert: er wird gleichsam zum Pfeiler, eingespannt zwischen zwei Blockkapitellen, das in Oehringen gerieft, durchgegliedert wird, während es in Heutingsheim eine polygonale Masse bildet. Die Lässigkeit, mit der der kontrapostierte Arm in Rottweil auf dem aufgestützten Bein liegt, zeigt Müdigkeit, aber nicht Anspannung an, steht also der tänzelnden Leichtigkeit des Heilbronner Gesellen psychologisch näher als die hohe Konzentration von Heutingsheim und Oehringen.

Mit den beiden letztgenannten Steinplastiken stehen wir schon dicht an der grossartigen Konzentration der Münchener *Grablegung* von 1496. Was für eine Grösse im kleinen! Wie wandelt sich da die verbissene Strenge zu tragischem Ernst! Die geradlinige Stosskraft des Faltenwerks schiesst zu vielstimmigen Drusen zusammen. Die Herkunft dieses Stils von einem Meister aus Nikolaus Gerhaerts Nachfolge, Hans Syfer von Heilbronn, dessen Frühwerk gleichfalls Schnellbach geklärt hat[13], wurde von der Forschung immer wieder betont. Vor allem ist der Zusammenhang mit Syfers *Grablegung* im Wormser Dom (um 1488) offenkundig. Die edle Tragik und Stille dieses Werks hat Pilgram zum Verstummen unter der würgenden Gewalt des Schmerzes gesteigert. Die Stimmung der Trauer verbindet die personas dramatis bei Syfer, bei Pilgram jedoch der Bann des Schmerzes, in den sie alle wie in einen Schraubstock gespannt sind, obgleich sie mit brennenden Augen aneinander vorbeisehen und keine auf den Toten blickt, wie Voege beobachtet hat (die mechanisch zwecklose Bewegung, mit der Johannes Mariae Schleierzipfel wie ein Saitenbündel strafft!).

Der Zusammenhang mit Syfer gerade in diesen Jahren ist verständlich. Der reife, erfahrene Bildhauer arbeitete damals an dem *Heilbronner Hochaltar*, der nach seiner Vollendung (1498) in Pilgrams Chor seine Aufstellung fand. Ein persönlicher Kontakt muss stattgefunden haben. Syfers reifer Stil wurde mit Recht zur Erklärung von dem Pilgrams herangezogen. Schnellbach hat überzeugend die Büsten der Predella des *Heilbronner Altars* mit den Büsten der Kirchenväter der *Kanzel* von St. Stephan konfrontiert. Die tiefe Nachwirkung, die das Heilbronner Werk auf das Wiener hatte, ist um so erstaunlicher, als die Arbeit an letzterem fast anderthalb Jahrzehnte später

erfolgte. Bei kürzerem Zeitabstand wäre diese Nachwirkung weniger überraschend[14].

Mit der Münchener *Grablegung* hängt aufs engste der in all seiner Kleinheit mächtige *Falkner* des Kunsthistorischen Museums in Wien (fig. 138) zusammen, den Voege so packend als eine Selbstdarstellung interpretiert hat. Wenn auch nicht die Absicht einer wirklichen Selbstdarstellung vorliegt, so hat der Meister doch die ganze kühne Männlichkeit und den Trotz seines Wesens in diese Kleinplastik gegossen.

Das Verhältnis zwischen Syfer und Pilgram war kaum so, dass ersterer nur der gebende Teil war. Ein spätes Werk von Hans Syfer, die *Kreuzigungsgruppe* von 1501 für den Friedhof von St. Leonhard in Stuttgart, zeigt in den Gestalten um das Kreuz eine so enge Verwandtschaft mit der geradlinig gebrochenen, splitterigen „Faltengeometrie" des Pilgram, dass Wilhelm Pinder die Figuren Mariae und Johannis versuchsweise als Arbeiten Pilgrams in der Werkstatt Syfers angesprochen hat[15]. Das ist nun wohl kaum denkbar, dass Pilgram, ein reifer und namhafter Meister, als „Gehilfe" an einem Werk Syfers mitgearbeitet habe[16]. Syfer war da also wohl durch Pilgrams Faltenstil beeindruckt, ebenso wie er durch seinen gelösten und feierlichen, „frühklassischen" Naturalismus viel zur „Vermenschlichung" Pilgrams in den Werken der Brünner und der Wiener Zeit beigetragen hat.

Wir sind damit an das Ende der Tätigkeit Pilgrams in Schwaben und zur Rückkehr in die böhmisch-mährische Heimat gelangt. Bekannt waren an bildnerischen Werken aus der Brünner Periode (1502–1511) bislang die Masken des *Judentors* und die Standbilder des *Rathausportals*. Die Masken sind teils von grotesker, absichtlich folkloristischer Primitivität, teil von unheimlicher Ausdrucksstärke, wie das verfallene Antlitz eines Kapuzenträgers, in dem die Narrheit den Stempel der geistigen Krankheit erhält. Der wachsende Realismus wird als die Grundtendenz dieser Kunst kenntlich.

Aus der architektonischen Idee des *Rathausportals* (fig. 132) spricht Pilgrams ganze Eigenwilligkeit. Das Tor erweckt den Eindruck, als ob es sich um zwei übereinandergeblendete Toröffnungen handle, die sich mit ihren Kielbogengiebeln gegenseitig zu verdrängen suchen. Während die äusseren rahmenden Pfeiler mit den schützenden Torwächtern in völliger Cinquecentosymmetrie emporwachsen, setzt sich die Dialektik der beiden Giebel in den Gestalten der Ratsherren und den ungleichen Fialen über ihnen fort. Die Ratsherren disputieren und plädieren, nicht unter sich, denn sie blicken einander nicht an, gleich den Kirchenvätern der Wiener *Kanzel*, sondern vor einem höheren Forum, zu dem ihr Blick emporgerichtet ist[17]. Die Ratsherrentalare fallen mit reichem, aber strengem und geometrisch gebrochenem, vielschichtig sich stauendem Faltenwerk herab, das die Sprache der wuchtigen Körper deutlich zu Wort kommen lässt. Breite Barette drücken sich in die Lockenköpfe, wie auch in den „Kuhmäulern" des Schuhwerks schon die Mode des neuen Jahrhunderts zur Geltung kommt. Der linke der beiden *Ratsherren* (fig. 139 Detail) ist überzeugend in seinem

Räsonnement, das er durch Herzählen der Punkte an den Fingern unterstützt, sein offener Mund „spricht" wie der des *hl. Hieronymus* (fig.142). Er hat mit seiner überzeugungsstarken Geste einen Vorsprung vor dem andern, der wohl mit der Linken opponiert, aber sein Buch, das ihm ebensowenig nütze ist wie den Kirchenvätern die ihrigen, geschlossen hält. Er kommt ins „Schwanken" mit seiner Ansicht ebenso wie die Fiale über ihm, die plötzlich eine Drehbewegung, aus der Rolle der Symmetrie fallend, zum Gegner hinüber macht. Ja, die Mittelfiale über der Gerechtigkeitsgöttin, anstatt eine starke Symmetrale zu sein, verliert das Gleichgewicht und neigt sich in beängstigender Weise zum Gegner herab und droht, den das Tor Passierenden auf die Köpfe zu fallen: lebendig gewordene, disputierende Architektur.

Die beiden *Ratsherren* sind eine weitere Station der bildhauerischen Entwicklung, die von *Grablegung* und *Falkner* herführt. Die Formensprache ist überaus gereift und der Anschluss an die älteren Werke wäre weniger überzeugend, wenn sich nicht in das Intervall die beiden mächtigen *Dominikanerheiligen* einschieben würden, die ich (a. a. O.) dem Meister zurückgeben konnte. Was an ihnen so fesselt, ist der gewaltige Realismus eines voll entwickelten Menschentums der neuen Zeit[18]. Da ist zum erstenmal die Persönlichkeit zur vollen Befreiung gekommen, die Persönlichkeit, die sich schon im *Falkner* loszureissen begonnen hatte und in den Kirchenväterbüsten und Selbstbildnissen der Wiener Werke den Höhepunkt erreichen sollte. Prachtvoll erfasst sind diese beiden Streiter Christi, der mildere mit dem fragenden, staunenden Ausdruck, der sich auf einen Krückstock stützt (fig. 133)[19], und der kühne, seinem Widersacher ins Antlitz blickende (fig. 134), in dem Kutal *Petrus Martyr* zu sehen geneigt ist. Sie sind der Beweis, dass Pilgram nicht nur Kleinplastik in Holz, sondern auch grosse Altarschreinfiguren schuf. Syfers Anregungen waren auf fruchtbaren Boden gefallen.

Die mächtigen Schädel brechen wie die der Wiener Kirchenväter aus dem radial verlaufenden Faltenwerk der Schulterkapuzen hervor. Im übrigen überwiegt noch das geradlinig Stossende, keilförmig Abbrechende der Faltenbahnen, das die schwäbischen Werke zeigen, *Grablegung* und *Falkner* am ausgesprochensten. So leiten sie zu den schon gelösteren *Ratsherren* hinüber.

1511 erfolgte die Übersiedlung nach Wien. Die Arbeit an *Kanzel* und *Orgelfuss* begann. Die Kunst des Meisters erreichte den Gipfel und neigte sich der Reife des Alters zu, doch ein jäher katastrophaler Schluss erfolgte nach vier Jahren, in denen der alte Pilgram Wien sein kostbares Vermächtnis hinterliess. Dieses Vermächtnis wurde nicht ohne Widerspruch angenommen. Es gab Kampf mit der Wiener Steinmetzenzunft und vielleicht auch mit anderen Instanzen[20]. Die bitteren Erfahrungen, die der Meister dabei machte, prägen sich in der Bitterkeit und grossartigen Einsamkeit des von ihm geformten Menschenbildes aus. Ich will nicht die Analyse der so oft und trefflich interpretierten *Kanzel* wiederholen. In ihr offenbart sich das Schaffen des Meisters in höchster Konzentration, mit stärkster Dichte der Engführung aller

Stimmen. Vom Brünner *Rathausportal* ist es wieder ein mächtiger Schritt nach vorwärts, nicht nur im Architektonischen, sondern auch im Bildhauerischen.

Die beiden *Dominikaner* bezeugen, dass sich der Meister auch mit Schreinplastik beschäftigte. Trotz starker optischer Tiefenwirkung sind sie der realen Dimension nach flach, dem Standort sich anpassend wie die beiden *Ratsherren*, die an die Gebäudewand gepresst sind. Erstaunlich gross und frei ist ihr Gehaben, trotz des tektonischen Zwanges, dem sie sich fügen. Wir kennen nun Pilgram als Kleinplastiker in Holz und als Schreinplastiker. Dies ermöglicht uns, zwei weitere Werke in sein Schaffen einzugliedern, die die Eigenschaften beider Werkkategorien vereinigen.

Das Kunsthaus Zürich hat 1944 aus dem Handel zwei Holzstatuen der hl. Ärzte *Cosmas* und *Damian* erworben, die unter der Devise „Fränkisch um 1500" gingen (figs. 135, 136, 137, 140, 141). Sie sind aus Lindenholz geschnitzt (dem Material des Wiener Falkners), das ein sorgfältig ziselierendes, an Kleinplastik erinnerndes Formen gestattete, obgleich es sich offenkundig um Altarschreinskulpturen handelt. Ihre Tiefe ist gering, doch scheinen sie vollrund aus dem Raum herauszutreten. Da sie nur von der Front sichtbar waren, wurden sie zur Gewichterleichterung rückwärts ausgehöhlt. Spuren alter Fassung in Gesichtern (Augensterne, Lippen) und Gewändern (Rot und Blau alternierend) sind vorhanden.

Es ist das Verdienst von Michael Meier, sich zuerst mit den wichtigen Skulpturen eingehend befasst und sie in der Festschrift für Werner Noack[21] veröffentlicht zu haben[22]. Dass die traditionelle Bezeichnung als die heiligen Ärzte das Richtige trifft, wird nicht nur durch ihre gelehrtenhafte Tracht, sondern auch durch die Haltung der Hände bewiesen, die einst zweifellos ärztliche Instrumente hielten, obgleich die gefässtragenden Hände neu angesetzt sind.

Die Heiligen sind, wie die *Ratsherren*, in lange, ihrem Stande entsprechende Talare gekleidet. Der Rock wird mit gestickter Borte sichtbar. In *Cosmas* führt die Funktion von Stand- und Spielbein zu einer leisen Drehung um ersteres nach links, gleichsam seinem Gefährten oder vielleicht einer Schreinmitte zu, denn in einem Schrein mit mehreren Skulpturen (drei oder fünf) haben sie gestanden. Dem entspricht auch ihre pfeilerhafte, dem verfügbaren Raum gehorchende Schlankheit, während die Ratsherren sich mehr in die Breite entfalten konnten. *Damian* ruht mit beiden Beinen auf, so wie der rechte *Ratsherr*. Die strengen, lang durchgezogenen Vertikalen bestimmen die Figur des *Cosmas* völlig. Sie werden vermehrt durch die lang herabhängenden Schlitzärmel. Ein Gewandzipfel ist um den gefässtragenden linken Arm von rechts herübergeschlagen; er ist kostümlich nicht motiviert, aber soll in einer elastisch gespannten S-Kurve die leise Drehbewegung der Gestalt akzentuieren. *Damians* Talar ist nicht so hoch geschlossen, sondern weiter geöffnet; seine linke Hälfte wird jedoch vom rechten Arm gerafft, wodurch sich reichere, kristallinisch kantige Faltenbrechungen wie bei den *Ratsherren* und dem sogenannten *Petrus Martyr* ergeben, die wie dort zu den aufruhenden Vertikalen in wirkungsvollem Gegensatz stehen. Die

geringe Tiefe der Figuren macht ihre Arme (die nur optisch raumdurchstossend wirken sollen) kurz. Infolgedessen stauen sich, namentlich beim *hl. Damian* (fig. 137), die Falten wie auf dem Arm des Falkners. Es besteht, wie Meier bereits betonte, Unklarheit, was mit dem Tuch, das „wie eine abgestreifte Kapuze" auf den Schultern der Heiligen liegt, gemeint sei. Ganz dasselbe gilt für die merkwürdigen Gewandbäusche auf den Schultern der Ratsherren, die gleichfalls kostümlich nicht motiviert sind. Sie geben jedoch dem Bildhauer die Möglichkeit, Kopf- und Halspartie mehr in die Basis des Gewandes einzubetten, was bei den Dominikanern durch die Kapuzen, bei den Kirchenvätern durch das Aufstützen auf eine Brüstung bewerkstelligt wird — offenbar eine künstlerische Absicht. Die Topfbarette sitzen breit auf den Schädeln wie bei den Ratsherren.

Meier hat in seiner Veröffentlichung die Skulpturen im Züricher Kunsthaus dem Sixt von Staufen zugeschrieben. Er wurde dabei durch die Pilgram und Sixt gemeinsame oberrheinische, auf Nikolaus Gerhaert und Syfer zurückgehende Komponente geleitet, trotzdem vermag ich in den knappen, straffen Skulpturen mit den grossartigen Köpfen nicht die Hand des liebenswürdigen, aber etwas weichen und oberflächlichen Meisters des *Locherer-Altars* im Freiburger Münster zu erkennen. Sixt ist mit den barocken Gewandschwüngen seiner Skulpturen schon über die im Grunde des Quattrocento verankerten Züricher Heiligen hinaus. Auch wo er alte, markante Gesichter wiedergeben will, wie unter den Schutzbefohlenen der Madonna, ist die Zeichnung impressionistisch, ungefähr und schwankend, hat nichts mit der messerscharfen Bestimmtheit und Präzision der heiligen Ärzte zu tun. Die späten Kaiserskulpturen am Freiburger Kaufhaus eignen sich mit ihrem völlig aufgeweichten linearen Manierismus noch weniger zum Vergleich[23].

Das Stärkste und Grossartigste an den Züricher Skulpturen sind, wie bei den *Dominikanern* und bei den *Ratsherren,* die Köpfe. Sie machen ja auch die Stärke der Wiener Kanzel aus. Der Realismus und die Intensität der Persönlichkeitswirkung sind, wie immer bei Pilgram, unüberbietbar[24]. Es sind hässliche Gesichter, aber von unerhörter Menschlichkeit. Der Bildhauer unterschied, wie stets bei Gegenspielern, die Charaktere. Das Antlitz des *hl. Cosmas* (fig. 140) ist von schlicht und glatt herabfallendem Haar umrahmt, was es der beginnenden Donauschule mit ihrem Parallelfaltenstil nahe rückt (solche Haartrachten kommen in den jüngeren Reliefs des *Schalldeckels* der Wiener *Kanzel* und dem *hl. Leopold* (fig. 145b) am *Kanzelfuss* vor). Der Ausdruck seines Gesichts ist besorgtes Fragen, begleitet vom Zusammenziehen der geschwungenen Augenbrauen. Die Stellung von Mund und Lippen ist so, als ob sie sich zum Sprechen öffnen wollten. Tiefe Faltenkerben ziehen sich von der Nase zu den Mundwinkeln herab und schliessen sich im Kinn zu einer herzförmig geflammten Form. Das sind die Züge, die im *Falkner* anheben und im „sprechenden" *hl. Hieronymus* enden. Die Reihung der Abbildungen besteht die visuelle Probe: jugendlich gespannt, wagemutig, sehen wir diese Züge zuerst im *Falkner* (fig. 138), die Augen

ganz ähnlich flammig gezeichnet, das Faltenherz um den trotzigen Mund. Männlich kämpferisch, stolz, tief gefurcht im sogenannten *Petrus Martyr*. Von geistigem Eifer befeuert im linken *Ratsherrn* (fig. 139), wo sich der Mund tatsächlich zum Sprechen öffnet. Und wieder sprechend, aber nun greisenhaft erloschen, zahnlos lallend, im *Hieronymus* der *Kanzel* (fig. 142).

Wir wenden uns zu *Damian*. Da tritt uns der Charakterzeichner Pilgram in aller Pracht entgegen (fig. 141). Bitterkeit und Enttäuschung malen sich in diesen von gerollten Locken umwallten Zügen (Haar, das ebenso beim *Falkner*, bei den *Ratsherren* und beim *Selbstbildnis* am *Orgelfuss* vorkommt). Es ist fast eine Grimasse der Enttäuschung, die Ausdrucksstudien von Messerschmidt um einige Jahrhunderte vorwegnehmend. Was besagt sie? Die Erkenntnis eines hoffnungslosen Falles, die Strenge und Härte des Arztes, der Schmerz bereiten muss, wenn er heilen will? Es ist ein saturnischer Mensch, der uns da entgegentritt, dessen Kunst untrennbar mit schwarzer Galle verbunden ist. Durch Bitterkeit schreitet der Mensch zum Heil. Thomas Münzer spricht in seinen Predigten von dem „bitteren Christus", den der Mensch schmecken müsse. Schwingt auch eine Note menschlicher Enttäuschung in dieser Herbheit mit? Die Brüder übten ihre Kunst unentgeltlich aus und wurden von den neidischen Fachkollegen angeklagt, was zu ihrem Martyrium führte. Der streitbare Baumeister, der sich vom Undank der Berufsgenossen verfolgt fühlte, mag sich da sympathetisch in die Rolle der verfolgten Ärzte eingelebt haben.

Dieses Antlitz mit dem bitter verzogenen Mund nun ist das Momentum, das die Skulpturen aufs engste mit der Wiener *Kanzel* verbindet. Wenn eine unmittelbare visuelle Evidenz in der Kunstgeschichte einen Beweis zu erbringen vermag, so ist es die Gegenüberstellung *St. Damians* mit *St. Gregor* (fig. 143). Das ist das gleiche Antlitz mit den scharf gezeichneten, herabsackenden Mundfalten. Wir müssen natürlich den Unterschied zwischen einem Mann mittleren Alters und einem Greise bedenken. Aber da haben wir die gleiche scharfe Linienführung der Falten um die flach liegenden Augen, die schlaffe, in Ringen geriefte Haut am Halse.

Auch das kleine Steinbildwerk der *Kanzel* stellt sich neben die Ärztefiguren zum Beweis von Pilgrams Urheberschaft, *St. Matthäus* (fig. 144), in der Nische neben *St. Augustinus*, zeigt das gleiche herbe Antlitz mit enttäuschten Mundwinkelfalten. Wird ein Mantel gerafft, wie von *St. Judas Thaddäus* — rechts von *St. Ambrosius* —, so fallen die Falten (trotz Entschärfung der Formen durch die Restaurierung des 19. Jahrhunderts) in verwandter Weise wie beim Brünner *Petrus Martyr* und bei *St. Damian*, den Kontrast zwischen straffen Vertikalen und spielenden Schrägen auswertend.

Selbst die Werkstattarbeiten am *Kanzelfuss*, deren Erfindung allerdings des Meisters Leistung ist, dienen zur Stützung der Zuschreibung. Wir sahen die bildsäulenhafte Erscheinung der kleinen Skulpturen im Geäst des Heilbronner *Sakramenthauses*. Genau den gleichen Charakter haben die kleinen Heiligen, die im Fuss der Domkanzel

nisten. Da war kein Raum, dass sich Faltenwerk hätte ausbreiten können wie am Rathausportal. Deshalb sind die stillen kleinen Gestalten straff und pfeilerhaft kanneliert: *St. Leopold, St. Othmar* und der seltsame Heilige mit Buch und Gewandzipfel, in dem man *Bonifaz* (figs. 145 b,c,a) vermutete. Reduzieren wir die ungleich reichere und differenziertere Modellierung der Züricher Skulpturen auf ihre Grundelemente, abbrevieren wir sie zu rohen kleinen Bozzen, so kommen die Kanzelfussfiguren heraus. Da sehen wir die gleichen pfeilerhaft langgestreckten Proportionen mit Betonung der Vertikale, die gleichen lang herabschleppenden Ärmel, deren Falten sich in strengen Parallelen stauen, die gleiche Brechung der Falten in harten Knittern, die Vermeidung von Kurven bis auf das Nötigste. Die Köpfe der kleinen Skulpturen sind zum Teil erneuert, wo sie aber ursprünglich sind *(St. Leopold)*, da erinnert die Haartracht mit ihrer Zeichnung paralleler Strähne nicht nur an *St. Cosmas*, sondern auch an einige Reliefs des hölzernen *Schalldeckels*[25].

So bestätigt die *Kanzel* auch von dieser untergeordneten Seite her unsere Zuschreibung der Züricher Skulpturen.

Als Schlussergebnis der Untersuchung erkennen wir demnach *St. Cosmas* und *St. Damian* als Werke Pilgrams aus der späten Wiener Zeit (1511—1515), in derselben Zeit wie die *Kanzel* entstanden, zu deren Kirchenvätern sie von den *Ratsherren* des (um 1510 angesetzten) Brünner Rathausportals überleiten. In ihrer subtilen Schnitztechnik werden zugleich Erinnerungen an die Kleinplastiken aus den späten Neunzigerjahren lebendig. Es bleibt noch die Frage zu stellen, warum gerade die Heiligen *Cosmas* und *Damian* von Pilgram zum Thema so sorgfältiger Schnitzwerke zu einer Zeit erkoren wurden, in der er mit Arbeit für St. Stephan reichlichst eingedeckt war.

Die Antwort lautet, dass sie wahrscheinlich für den Dom bestimmt waren. Die Häupter der heiligen Ärzte gehören zu den wichtigsten Reliquien von St. Stephan. Ihr Namenstag war ein besonderer Festtag der medizinischen Fakultät der Wiener Universität, der mit einem feierlichen Gottesdienst begangen wurde, zugleich ein Festtag der Gilde der Ärzte und Apotheker[26]. Die Reliquien befinden sich heute in einem neugotischen Altarschrein der Bartholomäuskapelle. Einst sollte sie allem Anschein nach ein Schrein bergen, für dessen Skulpturenschmuck man den Dombaumeister, der zugleich ein namhafter Bildhauer war, engagierte. So kündeten die ärztlichen Brüder, gleich den Kirchenvätern, von einer neuen, vermenschlichten Auffassung altgeheiligter Gestalten aus den frühen Jahrhunderten des Chirstentums. Bürde und Tragik des in einer heiligen Sache sich verzehrenden Menschentums spricht aus ihrer stolzen Bitterkeit ebenso wie aus der der von der Eitelkeit der Welt enttäuschten Kirchenväter und aus der ihres der Kunst zuliebe in Konflikten sich aufreibenden Schöpfers. Es sind saturnische Gesichter, die uns aus all diesen Gestalten entgegenblicken, Verkörperungen nicht nur alter geistlicher Gewalten, sondern auch neuer schöpferischer Lebensmächte. Dass es gerade die heiligen Ärzte Cosmas und Damian sind, die in der Plastik durch die Hand dieses grossen Gestalters am Eingang des

paracelsischen Zeitalters Leib und Leben gewinnen, ist vielleicht geschichtlich ebenso sinnvoll, wie dass Altdorfer im Bilde der beiden Wildnisbewohner *Johannes Baptist und Evangelist* (fig. 324) dem Wissen um die neu geahnten Naturmächte zur selben Zeit farbigen Ausdruck gegeben hat.

Jahrbuch der Berliner Museen I, Berlin 1959, pp. 198–217.

Der Meister von St. Korbinian

Es ist das Verdienst der Forschungen Walcheggers, Stiassnys und Sempers, die Aufmerksamkeit auf die dem hl. Korbinian geweihte Kirche bei Assling im Pustertale und ihre für die Geschichte der Tiroler Malerei wichtigen Flügelaltäre und Tafeln gelenkt zu haben. Die Flügel der Altäre, die bald das Opfer eines Einbruchdiebstahls geworden wären, befinden sich gegenwärtig in Verwahrung des Denkmalamts. Was nicht für eine eventuelle Erwerbung durch die Museen in Betracht kommt, wird in Hinkunft seine Aufstellung in der Hauptkirche zu Lienz finden [heute St. Korbinian]. Es sei hier eine kurze Betrachtung über den Umfang angestellt, in dem sich das Werk des Meisters von St. Korbinian heute darbietet.

Der Meister von St. Korbinian war ein Schüler Friedrich Pachers. Seine Haupttätigkeit muss sich in Südtirol, in Brixen und Bozen entfaltet haben. Bozen besitzt ein grosses *Fresko* von ihm (fig. 146). Im Kloster Neustift steht sein *Barbara-Altar* neben dem *Katharinenaltar* Friedrich Pachers, günstige Gelegenheit zum Vergleich bietend (figs. 148, 149). Hier wird das Schülerverhältnis zu Friedrich nicht minder klar wie der starke persönliche und entwicklungsgeschichtliche Abstand — der Meister von St. Korbinian muss einer anderen Generation angehört haben. Die urkundlichen Nachrichten über Friedrich Pacher reichen von 1478–1508. Kurz nach 1474 hat er eines seiner Hauptwerke ausgeführt, den von Ph. M. Halm rekonstruierten *Peter-Pauls-Altar* für die Jöchlsche Hauskapelle in Sterzing[1]. Um diese Zeit ging Michael Pachers *Grieser Altar* (fig. 125) der Vollendung entgegen, der keinen Vergleich mit Friedrichschem Malwerk erlaubt. Über das künstlerische Verhältnis der beiden Brüder lässt sich nach dem heutigen Stand der Forschung schwer etwas Abschliessendes sagen. Hat Friedrich auch auf dem *St. Wolfganger Altar* unter der künstlerischen Leitung Michaels dessen Bilderfindungen ausgeführt, so ist seine Kunst durch die Annahme blosser Abhängigkeit von Michael keineswegs erklärt. Friedrich Pachers Malerei hat ebenso ihre starke eigene Note, wie sie in ihrer künstlerischen Herkunft von der Michaels abweicht. Nicht nur, dass ihr Zusammenhang mit den Brixenern der Fünfziger- und Sechzigerjahre ein stärkerer ist, ihre Stellung zu Italien ist auch eine andere. Michael ist, soweit er überhaupt Berührungspunkte mit Italien hat, der Mantegnalegende zu Trotz nach Murano und Venedig orientiert; Friedrich dagegen weist auf Ferrara. (Paduanische Beziehungen anzunehmen, wäre man bei Friedrich eher berechtigt als bei Michael, nur nicht zu Mantegna, sondern höchstens zum Stil seiner Vorläufer.) Francesco Cossa und Cosmé Tura bilden einen starken Einschlag in der herben, ausdrucksvollen Note, durch die er den Stil der Tiroler Spätgotik abwandelt, noch über die Jahrhundertgrenze hinaus. Der Meister von

St. Korbinian nun hängt mit Ferrara nicht nur durch Friedrich Pacher zusammen, sondern auch unmittelbar. Er muss im Lande gewesen sein. Das beweisen nicht nur völlig ferraresische Gestalten, die gelegentlich in seinen Bildern auftauchen, sondern auch die tiefe Glut seines Kolorismus, die im *Barbara-Altar* mit der emailartigen Pracht der *Fresken* des Palazzo Schifanoia, Ferrara, wetteifert, und die Landschaftsgründe, deren kühne Dolomitszenerien mit Meeresbuchten und Hochseeschiffen denen Ercole Robertis brüderlich verwandt erscheinen. Wie sehr die italienischen Anregungen in die deutsche Sprache der Tiroler Gotik verarbeitet sind, braucht nicht des Langen bewiesen zu werden. Trotzdem bleibt der Anschluss des St. Korbinianers an Italien stets ein engerer als der Friedrich Pachers. Jene frei ausfahrende Kühnheit und spätgotische Geradlinigkeit, jene nordische Farbenskala von hellem Zinnober und Karmin, Saft- und Moosgrün, lichtem Blau, Gelb und Weissgrau mit reichlich eingestreutem Gold, die den *Katharinenaltar* [Kloster Neustift, Stiftsgalerie] auch nach der *Taufe Christi* (Freising, Klerikalseminar) von 1483 anzusetzen veranlasst, zeigt der *Barbara-Altar* nicht. Die Bewegungen haben in ihm weniger Stosskraft, beschreiben Kurven, die in sich zurückkehren und das Ganze zu einem tiefglühenden, reichgestickten Farbenteppich verdichten. Tiefes Rot und Violett, Goldgelb und Dunkelgrün, dunkles Grünblau und Goldbraun sind die bevorzugten Farben des Meisters. Das grosse *Kreuzigungsfresko* im Dominikanerkreuzgang, das ich dem Meister geben zu können glaube (Weingartner, Die Kunstdenkmäler Südtirols, III, 2, Abb. 18), ist in seiner unteren Hälfte leider stark zerstört (fig. 146). Die Schergenköpfe sind von wahnwitziger Drastik, die wilde Kurvenbewegung der Schächer lässt deutlich das Temperament des Meisters erkennen. Eigenartig ist die Technik, eigentlich mehr Temperamalerei auf steinhartem Verputz als wirkliches Fresko. Sie ist der Technik der *Fresken* im Palazzo Schifanoia höchst verwandt, erzielt wie diese emailartige Glätte und farbigen Glanz.

Eines der ausdrucksstärksten Werke des Meisters ist der *Gnadenstuhl* der ehemaligen Sammlung Pacully in der Wiener Galerie [Österr. Galerie, Kat. 94 als F. Pacher] (fig. 150). Es ist vielleicht die „italienischste" Schöpfung des Meisters (schon Stiassny hat an die Anconen der Vivarini erinnert). Markus und Antonius, die Heiligen von Venedig und Padua, umgeben unter geflammten Kielbogen die grossartig herbe Gruppe des den toten Heiland haltenden Gott-Vaters. Nächtlich düster ist die farbige Haltung. Die Erinnerung an Marco Zoppo, an Giorgio Schiavone wird lebendig. In Wiener Privatbesitz befindet sich weiter ein farbig ausserordentlich schönes Bild von der Hand des Meisters: die *Enthauptung zweier Märtyrer* (Cosmas und Damian?) in der Sammlung des Herrn Oskar Bondy[2] (fig. 154). Friedrich Pachers *Enthauptung der hl. Katharina* dürfte da nachklingen, wie die prunkvolle Fürstengestalt in hermelinverbrämtem Mantel nahelegt. Dunkles Erdbeer- und Lackrot, Purpur und Zinnober glühen. Daneben stehen Schwarzblau und Grünblau, Goldocker und Olivbraun.

Die Kirche von St. Korbinian, angeblich eine Stiftung Sigismund des Münzreichen, wurde 1468 geweiht. Sie gehört in den Klosterbereich von Neustift. Von dort aus wurde der Meister jedenfalls mit ihrem Schmuck betraut, denn weitere Spuren seiner Tätigkeit lassen sich im Pustertal nicht nachweisen. Der Schmuck bestand in der Ausführung dreier Altäre, einer grossen Einzeltafel und der Bemalung einer Reihe von Gewölbeschlusssteinen. Die Art der Aufstellung der Altäre beweist, dass sie nicht zum ursprünglichen Plan der Kircheneinrichtung gehörten, also zu einem wesentlich späteren Zeitpunkt entstanden sind. Der rechte, den *Apostelfürsten Peter und Paul* geweihte Altar (fig. 153) zeigt an der Rückwand das Datum 1498. Es besteht kein Anlass, den Altar, der auch dem Stil nach als der jüngste erscheint, anders zu datieren. Seine Drehflügel sind verloren. Auf seinen Standflügeln erscheinen zu beiden Seiten der Michael Pacher nahestehenden Schreinskulptur im Glanz reicher Farbenplastik, die an die Muranesen erinnert, die Apostel. Sie stehen dem Pacully-Triptychon [Österr. Galerie, Kat. 94] nahe, sind aber koloristisch heller als dieses: Blaugrün und Zinnober, Saftgrün und Weissgrau — eine mehr Friedrichsche Farbenskala. Als Bekrönung trägt dieser grosse Schrein den kleinen *Magdalenenaltar*, wohl das malerisch reizvollste der Werke in St. Korbinian. Das Mittelstück ist eine einfache Tafel (128 × 100 cm), die durch zwei Flügel geschlossen wird. Die *hl. Magdalena* wird von Engeln zum Himmel getragen, die durch das Geflatter ihrer Flügel und Mäntel den Raum vergittern, so dass die Bildkomposition wie eine musivisch eingelegte Wand aufragt, in Gold, Goldblond, Goldgelb, Efeugrün, Tiefviolett, Tiefrot feierlich erglänzend. Das Bewegte, prächtig Gedrängte, stark Goldige des Mittelstücks wird von vier Szenen aus dem Leben der Heiligen flankiert, von denen wohl die Tafel mit *Kommunion und Tod der Heiligen* am schönsten komponiert ist (fig. 152) (St. Korbinian). Im Gegensatz zu der den Raum verschliessenden *Himmelfahrt* ist hier gerade die räumliche Bewegung stark betont. Wundervoll, wie das leuchtend grüne Pluviale des Bischofs in grosser Welle gegen die Heilige andrängt, die von einer grünblauen Wolkenschlange in Schwebe gehalten wird. Goldgrund blinkt durch die Fenster des Chors, in dem der helle Zinnober eines Altärchens aufleuchtet; gelbe Rippen stehen auf tief grünblauem Gewölbe. Im Gastmahl des Pharisäers fällt der prachtvolle, die Gruppe krönende Cossa-Kopf des Dieners auf, der, auf den Zehenspitzen stehend, angestrengt herüberlugt, um die Szene zu erschauen, die ihm der Tisch verdeckt. Die *Legende des Marseiller Kaufmanns* spielt sich in einer reichen Seelandschaft mit ferraresischen Felsen ab (fig. 151). Die *Verkündigung* an den Aussenseiten schliesst sich wieder enger an Friedrich Pacher an.

Der linke Seitenaltar erscheint — bis auf die Schreinskulptur — in seiner alten Gestalt. Die Standflügel zeigen *St. Helena* und *Laurentius* in Farben, die tiefer, sonorer sind als die des *Peter-Pauls-Altars*. Er dürfte der älteste der St. Korbinianer Altäre sein. Die Innenseiten der Flügel zeigen die *Legende der hl. Justina* (figs. 156, 157), die Aussenseiten vier *Passionsszenen*. Manche der Tafeln sind ein ganz grosser monu-

mentaler Wurf. So die *Aufnahme der Heiligen in die christliche Gemeinde*, wo sich
die Gestalten machtvoll wie Bergkegel unter dem engen gotischen Gewölbe aufrecken.
Oder die *Versuchung der Heiligen*, wo in abendlichem Gemach die Gestalten von
Justina und dem Bösen beisammenstehen; der Teufel in Weibsgestalt scheint sich
unter der niedrigen Balkendecke zu ducken, während sich die Heilige stolz aufrichtet
und ihr Antlitz von innen leuchtet. In der Passion, wo das *Ecce-Homo* eine schon
sehr ferne Schongauerabwandlung darstellt, entfaltet sich wieder die ganze Wildheit
des Kurvenspiels des Meisters. Ohne in irgendeinem direkten Zusammenhang mit
ihm zu stehen, kommt der Meister von St. Korbinian, den gleichen Drang der Zeit
fühlend, zu verwandten Gestaltungen wie der Wiener Meister der Heiligenmartyrien.
Die heute verschollene *Predella* des *Peter-Pauls-Altars* mit der *Geisselung Christi*
zeigt das flammende Kurvenspiel zu einem Ausmass gesteigert, wo es fast schon die
innere Überzeugungskraft verliert und zum phantastischen Ornament wird.

Wohl die seltsamste Landschaftskomposition des Meisters ist die grosse Breittafel,
die *Legenden aus dem Leben des hl. Korbinian* erzählt (fig. 147). Kühne Bild-
diagonalen, steile Felstürme, ragende Bergkegel, dazwischen Tiefland mit stilisierten
Flüssen, Bäumen und Städten. Und in all dem die grossen, mit einer gewissen Gran-
dezza bewegten Gestalten, die in keiner natürlichen Relation zu dieser Raumbühne
stehen. Verhältnis von Mensch und Landschaft sind wie in Ferrara, von wo auch die
prachtvoll bewegte Rückenfigur eines Jünglings in knapper Quattrocentotracht am
rechten Bildrande stammt. Und doch hat die Landschaft eine grössere Bedeutung als
bei den Ferraresen, wo sie im abstrakt Symbolhaften gebunden bleibt. Das zeigt die
Weite des sich dehnenden Horizonts mit den verstreuten vulkanischen Kegeln, die als
schimmerndes atmosphärisches Band dem Ganzen Resonanz gibt. Auch dieses Werk
dürfte in die spätere Entwicklung des Meisters zu setzen sein, zwischen *Magdalenen-*
und *Peter-Pauls-Altar*. Saftgrün, Zinnober, lichtes Blau, Grau, Violett bilden den
farbigen Einklang.

In den Gewölbesteinen erscheinen nebst einer Anzahl kirchlicher und weltlicher
Wappen in leuchtenden Farben die stilleren Gestalten der Madonna, der Apostel-
fürsten, der Heiligen Wolfgang, Andreas, Johannes und Florian.

Manches vom Werk des Meisters dürfte sich noch da und dort verstreut finden.
Das Bayerische Nationalmuseum bewahrt zwei Täfelchen mit der *Taufe der hl. Katha-
rina* und dem *Besuch beim Einsiedler* auf den Innen-, mit *Maria und dem Schmerzens-
mann* und einer *Geisselung* auf den Aussenseiten (224 und 225, Kat. VIII). Stiassny
hat sie schon richtig agnosziert, ebenso wie er ein *Fragment* vom *Barbara-Altar* in
Brunecker Privatbesitz fand. In das Grazer Joanneum gelangte eine Reihe von vier
doppelseitig bemalten *Heiligentafeln*, die sich einst in Brixener Privatbesitz befanden
(Semper, Michael und Friedrich Pacher, Abb. 96–99 (Joanneum, Kat. 1923, No. 30).

Wie sein Lehrer Friedrich Pacher entwickelt sich der Meister von St. Korbinian[3]
von dunkelglühender Farbigkeit zu hellerer. Die Werke, die wir von ihm kennen,

sind auf die zweite Hälfte der Achtziger- und die Neunzigerjahre zu verteilen. Über die Jahrhundertgrenze geht keines hinaus, da sich bei ihm nirgends so wie bei Friedrich Pacher *(Ambraser Altar)* und Marx Reichlich *(Marienleben)* [Österr. Galerie, Kat. 91, 92] (figs. 72, 364) zu Beginn des neuen Jahrhunderts Formen der südlichen Rinascimento-Architektur finden.

Wie der Meister von St. Korbinian in der Entwicklung der alpenländischen Malerei des späten 15. Jahrhunderts durch seinen starken Anschluss an Oberitalien im Verein mit einer höchst persönlichen Note eine Sonderstellung einnimmt, so tut dies ein um anderthalb Jahrzehnte früher arbeitender Kärntner, von dem Flügel eines grossen Altares mit geschnitzten *Passionsszenen* und gemalten Darstellungen aus dem *Leben des hl. Veit* aus der Spitalskirche in St. Veit an der Glan ins Klagenfurter Landesmuseum (Kat. 1927, p. 51, no. 10) gelangten (fig. 155) [siehe p. 232; figs. 264, 265]. Seine Stellung ist noch einsamer, denn nichts Verwandtes findet sich in der österreichischen Malerei, das auf einen bestimmten heimischen Schulkreis schliessen liesse. Er hat in Frankreich gelernt. Den Stil Fouquets und der Künstler seines Kreises hat er direkt in die Alpenländer verpflanzt. Leidenschaft, zur Wildheit gesteigerte Kühnheit flammt aus seinen Tafeln wie aus denen des St. Korbinianers. Seine Monumentalität überragt diesen wie viele Zeitgenossen. Eine Komposition wie die diagonal geschichteten Särge der Heiligen mit dem weiten Landschaftsblick ist einzigartig in der österreichischen Malerei. Nachfolger im Geiste, nicht wirkliche Fortsetzer seines Stils hat er im äussersten Südosten deutschen Siedlungsbereichs gefunden, vor allem den Meister des Krainburger Altars.

Zeitschrift für Bildende Kunst 62, Leipzig 1928/29, pp. 152–160.

Der Meister des Krainburger Altars

DAS PROBLEM

Die Gemäldegalerie des Kunsthistorischen Museums in Wien [heute Österreichische Galerie, 98, 99] besitzt zwei Flügel eines Altarwerks, die in ihrer charaktervollen Eigenart zum Wertvollsten gehören, was uns die altösterreichische Tafelmalerei hinterlassen hat. Sie wurden 1886 durch E. v. Engerth für die kaiserliche Galerie erworben und führten ein verborgenes Dasein in der Sekundärgalerie, bis sie im Jahre 1926 durch die Ausstellung gotischer Kunst im Österreichischen Museum (Kat. 67) weiteren Kreisen bekannt wurden und seither ihre Aufstellung im altdeutschen Saal der Galerie gefunden haben. Sie stammen aus der Pfarrkirche von Krainburg, einer kleinen, südlich der Steinmauer der Karawanken gelegenen Stadt[1], und stellen auf den Aussenseiten das *Gethsemane* und die *Auferstehung*, auf den Innenseiten das *Martyrium* der Pfarrpatrone dar. Wahrscheinlich verschlossen sie einst den Schrein des Hochaltars.

Die Pfarrpatrone von Krainburg[2] sind richtige Nationalheilige des alten Innerösterreich. Zahlreiche Kirchen in Krain, Südkärnten und Nordistrien sind St. Kanzian geweiht. Cantius, Cantianus und Cantianilla[3], drei Geschwister aus der römischen Patrizierfamilie der Anicier, verteilten ihr Vermögen unter die Armen. Vor Diocletians Häschern flüchteten sie mit ihrem Lehrer Socer nach Aquileia und trösteten dort die gefangenen Christen. Vor den Verfolgern nach dem Nordosten fliehend, wurden sie von ihnen ereilt, als die Pferde des Reisewagens vor einer Quelle scheuten und stürzten. Als standhafte Bekenner ihres Glaubens wurden sie im Jahre 304 enthauptet.

Die beiden Flügel erzählen auf den Seiten, die sich durch die spätgotischen Bogensegmente mit Prophetenskulpturen in Goldmalerei als Innenseiten zu erkennen geben, die Geschichte des Martyriums nur in zwei Bruchstücken: Verfolgung und Tod. Die Gefangennahme, die Szene vor dem Richter, die aus der Historie nicht wegzudenken sind, fehlen. Wir haben demnach die Innenseiten eines äusseren Flügelpaars vor uns, die halbe Sonntagsseite des Altarwerks. Das innere Flügelpaar, das die fehlenden Szenen gezeigt haben dürfte, ist verschollen. Seine Innenseiten dürften, wenn sie nicht überhaupt Schnitzwerke trugen, den strahlenden Goldgrund der Feiertagsseite gezeigt haben.

Die Komposition des linken Flügels, die *Flucht der Heiligen* (fig. 158), ist von starker räumlicher Wirkung. Der Reisewagen der Flüchtlinge rollt schräg ins Bildfeld herein. In scharfer Wendung will der Lenker die Rosse herumreissen, der Kehre des Wegs folgend, der sich ins Gelände hinaufschlängelt. Doch es ist zu spät; wohl gehorcht das braune Leitpferd mit prächtiger Nackendrehung der neuen Richtung; aber das weisse Saumpferd ist schon gestürzt und schlägt mit dem Kopf in der

diagonalen Richtung des Wagens zu Boden. Prachtvoll und kühn sind alle komposi-
tionellen Möglichkeiten ausgewertet. Es erweckt den Eindruck des Jähen, Unvorher-
gesehenen, wie die ganze Masse in steiler Draufsicht diagonal in das schlanke Flügel-
feld hereinstösst. Der Wagen wird überschnitten; seine Deichsel ragt schon über den
Bildrand hinaus. Ungewöhnlich in jeder Hinsicht wirkt diese Bildgestaltung; schein-
bar von barbarischer Zufälligkeit, in Wahrheit eine Fülle der feinsten kompositori-
schen Überlegungen bergend. (Wie etwa der diagonale Abstieg der Gestalten in dem
auch durch den Felssturz der Landschaft markierten Socer — gleichsam dem Angel-
punkt des Bildes — kehrt macht und im Reiter wieder nach oben strebt. Wie Seile,
Ketten, Riemen im Gespann ein Geflecht von Linien abgeben, das mit seltenem
Gefühl für das Lebendige, Wirkliche die bewegten Pferdekörper umschlingt.) Doch
wird man sich dieser Überlegungen gar nicht bewusst. Das Dramatische der Situation
spricht zu unmittelbar. Den Flüchtlingen „bleibt das Herz stehen". Im Augenblick
des Unfalls erfasst sie die Gewissheit ihres Untergangs. Das lähmt sie, macht ihre
Gebärden stocken. Cantius, der auf seinen Pilgerhut geheftet die Petrusschlüssel
und einen „Einblattdruck" der Vera Ikon trägt, kreuzt zaghaft die Hände. Cantianilla
schlägt sie bekümmert ineinander und wendet sich mit ihren traurigen dunklen
Augen hilfesuchend zu den Brüdern. Cantianus schaut ernst auf den Beschauer
heraus und weist nach vorne, als wolle er ihn über die Ursache des kommenden
Untergangs belehren, nicht anders als die goldenen Propheten, die aus dem Masswerk
auf die Bilder herab deuten. Socer greift bei dem plötzlichen Ruck nach der Wagen-
brüstung. In seinen Zügen malen sich Schrecken und Bestürzung; denn hinter dem
Felsvorsprung der Landschaft, deren Hügel, von fächerigen Bäumen bestanden,
sich weich ineinander verschieben, erblickt er die eilig nachsetzenden Verfolger: ein
Häuflein türkischer Reiter.

Helle, ja grelle Farben sind in tonige Umgebung gebettet. Das Fuhrwerk prangt
in hell moosgrüner (fast gelbgrüner) Rankenmalerei mit Zinnoberrand. Während
die Brüder leuchtenden Scharlach und tiefes, bräunliches Grün tragen, erscheint die
Schwester in blauem Kleid, das leise rosig schillert. Prachtvoll gemalt ist der Gold-
damast der Wagendecken. Der blau bewamste und behoste Lenker, der im Sattel
hockt, wird von rotem, hellgelb gefüttertem Mantel umflattert. Das Altarwerk wird
zwar durch alte Firnisschichten durchwegs in ein Tonbad getaucht, aus dem es nach
einer Reinigung leuchtender und heller hervorgehen könnte. Trotzdem ist dieser
Kontrast zwischen herben hellen Farben und toniger Umgebung grundlegend für
den farbigen Aufbau. Das Oliv der rasigen Hügel wird wohl vom heutigen Braun
zu Grün sich steigern. Aber der exotischen Prunk und eintönige Karstfarben gegen-
sätzlich vereinigende Kolorismus wird den Charakter der Tafeln immer bestimmen.
Das schrille Mennigrot, die etwas ausgelaugten Helltöne, der dämmerige Prunk der
Goldstoffe — sie weichen stark ab von der saftigen Natürlichkeit und juwelenhaften
Schönfarbigkeit gleichzeitiger alpenländischer Altartafeln. Das Scharlachrot, Blau

und Gelb wiederholen sich in der skizzenhaften Farbenstruktur des Reitertrüppleins. Es ist aus der kleinen Stadt in der Tiefe heraufgekommen, der braunrote und stahlblaue Dächer ein düsteres Aussehen verleihen. Sie liegt da wie das alte St. Veit am Flaum, von einem Fluss umspielt, der sich in das Meer ergiesst; venezianische Barken spiegeln sich in der glatten Wasserfläche. Der Maler tauchte die Landschaft in abendliches Licht. Hinter dem rosigen Gemäuer der Burg ziehen die Bergketten in fast schwarzem Grünblau dahin. Und im tiefen Blau des Himmels schwimmen purpurkarmin angehauchte Wolken.

Das *Martyrium der Heiligen* (fig. 159) ist von heftiger Erregung durchwühlt; nicht so sehr äusserer als innerer. Wohl sieht man lebhaft gestikulierende Hände. Aber die Spannung offenbart sich anders stärker. Die Köpfe des Krainburger Meisters haben stets etwas leicht Maskenhaftes. Hier ist es unheimlich gesteigert. Perverse Lust am Martern verraten die stieren Augen, verzerrten Münder, verzogenen Lippen der Henker — Fassungslosigkeit, seelischen Zusammenbruch, Blick und Haltung der zum Tode Verurteilten. Auf gleissender Säule thront in seltsamem Zahnräderwerk der goldene Maschinengott[4], dem Cantianilla von einem fanatischen Götzendiener mit gelbem Turban zu huldigen genötigt wird. Händeringend wendet sie das totenblasse Antlitz ab; die Augen, aus denen helle Tränen strömen, sind die einer Sterbenden. Der verwegene, eine höhnische Grimasse ziehende Henker packt Cantius, der alle Haltung verliert. Er droht zusammenzubrechen und nur sein Bruder Cantianus, der den halb Ohnmächtigen in die Arme nimmt und zum Abschied küsst, zeigt Mut und Festigkeit. Ergreifend ist der Ausdruck unbezwingbarer Todesangst in dem Pilgerantlitz. Socers Haupt hat bereits das Fallbeil, eine Maschine, die der eitle Henker mit spielerischer Grausamkeit handhabt, vom Rumpf getrennt. Dichtgedrängt steht die Menschenmenge. In hysterischer Erregung verfolgt sie das Schauspiel. Der prunkvoll wie ein Prokurator von S. Marco gewandete Jüngling soll vielleicht der Richter sein, der die Szene dirigiert. Er gleicht aber in seiner weisenden Haltung eher einem Chronisten, der das traurige Geschehen erläutert, gleich den prophetenhaften Gestalten im Rahmenwerk. Ein kühner bärtiger Männerkopf, von einer Netzhaube bedeckt, taucht hinter ihm auf, den Beschauer aus klaren Augen scharf anblitzend. Es ist sichtlich ein Porträt und die Vermutung Johannes Wildes, der in ihm ein Selbstbildnis des Meisters erkennen möchte, ist nicht von der Hand zu weisen.

Der Reichtum an Goldstoffen verleiht der Tafel fürstliche Pracht. Die Märtyrerbrüder tragen wieder tiefes Moos und Scharlach. Scharlach erscheint noch vereinzelt in der Kappe, die das im Schatten des Fallbeils liegende Haupt Socers bedeckt, und im Beinling des Turbanträgers. Der Henker trägt buntes Landsknechtstuch. Seine ausgedrehten Beine stecken in gelben und moosgrün-weiss gestreiften Hosen. Seine ganze kultivierte Sinnlichkeit in der malerischen Meisterung des Stofflichen betätigt der Künstler bei der Darstellung des Golddamasts. Dieser strahlt am intensivsten

neben Blau im Gewande Cantianillas, breitet sich am stärksten in der Staatstracht des Jünglings aus. Auf den hellen Goldgrund wurde in dunkelrötlichem Braun die Zeichnung aufgetragen, dann das Ganze mit einer starken Schichte Firnis überlasiert, der den hellen Goldglanz dämpft und die Zeichnung leise verfliessen macht. So kommt der prachtvoll patinierte Ton dieser Gewänder zustande. Stellenweise, wo die durchsichtige Lasur abgerieben ist, lässt die dunkle Zeichnung aus, wird der Goldton blasser, heller. So erhalten die Stoffe das Aussehen von alten Kirchengewändern, deren Zeichnung im Gebrauch der Jahrhunderte zu verwittern beginnt. Zu einem wundervoll gebräunten Altsilberton sinkt der Goldklang im reichgestickten Wams des Henkers herab. Unten krümmt sich in blassem Rosa der Körper des Enthaupteten. Heller ist der Ton der vom Tageslicht übergossenen Landschaft als in der vorhergehenden Tafel. In rötlichem und graulichem Braun dehnen sich die Erdwellen, in der Ferne in grünliches Blau übergehend. Aus dem olivfarbenen Strauch unter dem Götzenbild leuchten feurige Blüten. Über den Köpfen der Menschenmenge erhebt sich ein Felsenkastell.

Trotz atmosphärischer Verschleierung der Ferne ist die Wirkung keine ausgesprochen räumliche. Zwischen Kastell und optischer Bildebene wird die Menschenmenge flachgedrängt wie das Bildwerk eines Schreins zwischen Grund und Rahmen. Während der Schnitzer aber gerade die Enge der materiellen Bedingtheiten seines Werks durch kühne Tiefenwirkungen zu durchbrechen und vernichten trachtet — eine Höchstleistung bedeutet in dieser Hinsicht der wenig spätere *Altar* in Mauer bei Melk[5] — scheint hier der Maler den eigentümlichen Möglichkeiten seiner Materie gerade entgegenzuarbeiten.

Die Freude an mechanischem Gerät, die sich schon in Wagen und Maschinengott auswirkte, greift im Hintergrund auf Kanonen, Faschinen, Zugbrücken, Wassermühlen als willkommene Gegenstände einer Künstlerphantasie, die der drängenden Unrast einer neuen Zeit und der mit ihr heraufsteigenden seltsamen Gewalten in ihrer Weise Ausdruck verleiht.

Schlossen sich die Flügel, so blickte in düsteren, von grellem Mennigrot durchleuchteten Graufarben die Passion auf den Beschauer herab. Nicht die ganze Passion kann es gewesen sein (selbst wenn wir ergänzende Standflügel annehmen). Was wir heute davon sehen, sind der Moment grösster Angst und Erniedrigung — Gethsemane — und der Moment höchsten Triumphes — Ostern. Wohl kann sich der Maler mit diesen zwei Eckpfeilern der Leidensgeschichte des Herrn als Symbolen begnügt haben. Bräunlich graue Dämmerfarben kennzeichnen das Werktagsantlitz des Altars; sie entbehren nicht der Wärme, denn ein warmes Rotbraun des Grundes klingt überall durch. Gewaltig ist die ringende Gestalt Christi in der Felseneinöde des *Ölbergs* (fig. 160), ergreifend der Ausdruck der im Gebet verkrampften Hände. Er hält sie vor sich hin als das, was in ihm noch am meisten Kraft zum Widerstand hat. Die ganze übrige Gestalt spannt sich wie ein gewaltiger Bogen in einer einzigen

Kurve. So wird sie den mächtigen Mantelgestalten des knienden Heilands, die die Malerei um 1400 ersann, innerlich verwandt. Schwer wie die Steine des Gartens lagern die schlafenden Apostel. Das verbissene Antlitz Petri sinkt in ausdrucksvoller Verkürzung zurück; man fühlt, wie schwer er den vierkantigen Schädel aufrecht halten kann. Die Hand krampft sich traumbefangen um das Knie. Auch im Schlaf kämpft der streitbare Apostel. Kühl bläulich und graulich leuchtet das Weiss der Mäntel durch die Abenddämmerung. Das lebhafte Scharlachrot Johannis wiegt das tiefe Türkisblau Petri auf. Durch den lichteren rötlichen Ton des Gesteins und Sandbodens ziehen die blassgelben Goldstreifen der Nimben. In Mennigrot und grauem Stahl naht die gewappnete Schar, mit roten Fackeln und Fahnen. Schweres stahlgraues Gewölk ballt sich am Firmament, von der sinkenden Sonne zu blassem Rot und Gelb entzündet.

In *Gethsemane* hat der Kopf Christi mit seiner mächtigen Stirn, seinem dunklen Gelock etwas vom Typus des slawischen Glaubenskämpfers. Im *Auferstehungsbild* (fig. 161) nähert er sich dem süssen Schönheitskanon eines östlichen Ikons. Lautlos hat in der dämmerigen Frühe des Ostermorgens der verklärte Leib die Felsentumba durchdrungen. Nun lässt er segnend, auf der Schwelle der Gruft stehend, das Oster-fähnlein im Winde flattern. Tiefer Schlaf umfängt die ahnungslosen Wächter. Ähn-lich packend wie der Kopf des Petrus ist der des rechten Kriegers; schwer und müde schwankt er mit offenem Munde zwischen den Schultern. Der Maler war ein Meister menschlicher Charakteristik. Wie auf der vorigen Tafel aus dem Hintergrund die Schächer nahten, so tauchen hier bei den tannenumstandenen Klippen die drei Marien auf. Auf Moos- und Olivbraun, auf Scharlach- und Mennigrot ist die Tafel gestimmt. Das helle Rot leuchtet in Fahne und Mantel, in Schild und Siegeln. Ein lichteres blasseres Erdbeerrosa steht in Hosen und Beinlingen des Knappen; ein changierendes Blau im Turban des Schlafenden hinter Christus; leise klingt es noch-mals im Harnisch, in den Mänteln der Marien an. Die Gruft erhält im Kontrast zu ihrer Umgebung einen Stich ins Violettliche. Die Hügel haben den gleichen Ton wie im Gethsemanebild. Der Sandboden ist fahlgelb, in der Ferne rötlich. Die Stadt ist fremdartig, morgenländisch. Der Maler wollte eine andere Welt schildern. Breydenbachs *Peregrinationes* dürften auch hier Quell der Anregung gewesen sein. Über das Vorbild hinaus aber bannt der Meister etwas von der Stimmung ferner Länder und Städte in das Bild. Unterm blassen Blau des Morgenhimmels zieht das tiefe, dämmerige Grünblau der Höhen.

Die Tafeln sind 175 × 104 cm gross. Ihr Erhaltungszustand ist im allgemeinen ein guter. Dass eine Reinigung die tonige Bindung lockern dürfte, wurde bereits gesagt. Übermalungen oder starke Schäden lassen sich, von Abblätterungen am Rande und längs einiger Fugen abgesehen, nicht nachweisen.

Der *Krainburger Altar* verkörpert ein nicht leicht zu lösendes Problem in der Geschichte der altösterreichischen Tafelmalerei. Seine Herkunft steht fest. Die

wichtigste Frage, die wir uns stellen müssen, lautet: Ist der Altar Werk eines Meisters, der im südöstlichen Österreich Heimatsrecht hat, oder Werk eines Wanderkünstlers? Die Frage lässt sich nicht anders beantworten als durch weites Ausholen und umfassendes Heranziehen der österreichischen Malerschulen des 15. Jahrhunderts. Soviel kann hier vorweggenommen werden, dass die westlichen Alpenländer — Tirol und die damit zusammenhängenden Vorlande — als Quellgebiet nicht in Betracht kommen. Die Untersuchung kann sich auf Österreich ob und unter der Enns sowie auf das alte Innerösterreich (Kärnten, Steiermark, Krain, westliches Kroatien, Istrien) beschränken. Salzburg kommt nur mittelbar in Betracht. Ausblicke über die Grenzen werden sich häufig genug ergeben, auch in sehr entlegene Gebiete.

Als erste Voraussetzung zur Beantwortung der Frage muss das Werk des Meisters klargestellt sein[6].

Das Bild der Persönlichkeit, das der *Krainburger Altar* liefert, wird durch die mächtigen Fresken der einsamen, am Südhang der Mala Planina gelegenen Bergkirche, die als Wallfahrtsstätte die Überreste der Heiligen Primus und Felicianus birgt, erweitert. Joseph Graus hat im 16. Jahrgang des „Kirchenschmuck" (1885) über den Bau und seine Kunstdenkmäler kurz berichtet. Die erste eingehende kunstgeschichtliche Untersuchung und Veröffentlichung erfuhren die Fresken durch Franz Stelè in der serbischen Zeitschrift „Starinar", Beograd 1925 *(Les fresques de l'église St. Primož près de Kamnik* [Stein]*)*. Den Bau als Ganzes behandelte der gleiche Forscher im 1. Bande der slowenischen Kunsttopographie *(Umetnostni spomeniki slovenije I, Polit. Bezirk Kamnik, Ljubljana 1928)*. Stelè, der sich vor allem um die richtige Datierung der Fresken verdient gemacht hat, betrachtet sie im Zusammenhang der Reihe der Denkmäler der Wandmalerei auf krainischem und südsteirischem Boden[7]. Der Zusammenhang der Fresken mit dem *Krainburger Altar* wurde meines Wissens zuerst von F. Kieslinger beobachtet, dem ich den freundlichen Hinweis danke. Die Kirche ist ein schöner, zweischiffiger Hallenbau, der sichtbaren Anlage nach im wesentlichen in der zweiten Hälfte des 15. Jahrhunderts (Verbreiterung und Einwölbung des Schiffes gegen Süden 1459, Errichtung des Presbyteriums um 1507) entstanden, der Krainburger Kirche stilistisch verwandt. Die Südwand ist von Fenstern durchbrochen, die (noch vom romanischen Bau herstammende) Nordwand stellt eine einheitlich geschlossene Mauerfläche dar, ein ideales Betätigungsfeld für einen ins Grosse drängenden Malergeist bietend — nicht minder als das Gewände irgendeiner italienischen Predigerkirche oder eines Klosterrefektoriums. Als glückliche Fügung ist es zu betrachten, dass dem Meister des Krainburger Altars die seiner Bedeutung würdige Aufgabe zufiel, diese Wand mit monumentalen Malereien zu schmücken. Sie haben durch Restaurierungen in der zweiten Hälfte des 16. Jahrhunderts und im Jahre 1840 Schaden genommen, wurden aber in jüngster Zeit wieder abgedeckt und taktvoll konserviert, so dass Geist und Hand des Meisters in den Hauptzügen heute unverkennbar sind.

Die grossen, den Gewölbejochen entsprechenden Wandflächen sind in Spitzbogen geschlossen und in den oberen Teilen durch Masswerk gefüllt, das in seiner eigenartig fragmentarischen Struktur an das der Innenseiten des *Krainburger Altars* erinnert. Über zwei Gewölbejoche erstreckt sich in einer Breite von 11,60 m die imposante Darstellung der *Epiphanie*, mächtig ausholend in der Weite des Raumes. Der Künstler fand seine Freude darin, einen glänzenden Zug zu entrollen, nicht minder wie Benozzo Gozzoli in der Kapelle des Palazzo Riccardi, Florenz. Man könnte vielleicht meinen, dass auf dem *Krainburger Altar* das schmale Format der Flügel den preziösen, schreinhaft eingeengten Gestus der Gestalten mitbedingt hätte. Dass dies nicht der Fall war, sehen wir hier an der *Anbetungsgruppe* (fig. 162), deren Gestalten das gleiche Gehaben bewahrt haben, trotzdem sie sich spielend in der Raumweite bewegen könnten. Die Heilige Familie hat in einer verlassenen Grenzburg ihr Lager aufgeschlagen, deren Hausteinmauern und Türme die Szene hoch überbauen. Die Gruppe von Maria und Kaspar mit seinen Trabanten, deren einer ihm die Krone abnimmt, während die beiden andern Schwert und Schleppe halten, fügt sich zu einem Gebilde von ornamentalem Selbstwert — auch hier von betonter Flächenhaftigkeit, zu der keine Nötigung vorlag. Ornamental ist auch die Freude an Parallelgraten im Faltenwerk, das — sicher unabsichtlich und unbeeinflusst — an die Plastik des deutschen Südostens anklingt. Maria hat ein schmales, überfeinertes Mädchenantlitz. Die Gestalten tragen kleine Köpfe. Wie verloren in dem weitläufigen Gemäuer spaltet die unansehnliche Gnomengestalt Josephs Holz. Voll lässt der Meister alle Register seiner Kunst in dem Reiterzug spielen. Da wird alles kühn, frei, mächtig rollend, stolz schwingend. Prachtvolle Jünglingsgestalten in bunten Landsknechtsgewändern, die den Reitern den Leitstern weisen — wie sehr weiten ihre Gebärden allein schon den Raum nach oben, wenn er im Fresko faktisch auch gar nicht vorhanden wäre! — bilden den Auftakt. Der eine, der die Augen beschattet, hält das Ross König Kaspars, das reiches Saum- und Sattelzeug zu einem edlen Zierstück machen. Ihm folgt Melchior auf weissem, von prunkvoll gestickter Decke behangenem Zelter. Kraftvoll stolziert das Pferd einher, die Muskeln der Gelenke spielen; es wirft den Kopf in den Nacken, dass sich Hals und Körper in einer prallen Kurve spannen. Kleiner dimensioniert als die fremdländischen Hünengestalten, treiben sich streitende Spielleute, ein kindlich staunender Marktbauer mit Körben, bergbauernhafte Trossknechte nebst springenden Hunden in den Zwischenräumen herum. Als letzter und seltsamster Gast folgt der Mohr auf einem Kamel, ein goldenes Horn tragend. Ein zweites der exotischen Tiere trägt eine schwere Kiste mit Kostbarkeiten. Unter fröhlich flatternden Wimpeln und Feldzeichen füllt der bunte Trubel eines Mohrenfähnleins den Hintergrund (fig. 163).

Die Komposition der *Epiphanie* wächst in gewaltiger Steigerung von rechts nach links an. Die Bewegung, die in der schmalschultrigen Anbetungsgruppe noch gehemmt war, rollt in der Reitergruppe gross und frei dahin, schlägt mächtige Wellen, holt

in weiten Kurven aus. Grossartig ist der Rhythmus der Rosse und Kamele mit den geschwungenen Hälsen. Die mächtigen Tierleiber werden da zum Hauptinhalt des Bildes. Im Fahnengeflatter schwingt die Bewegung aus.

Das Fresko im nächsten Kompartiment stellt ein Ereignis aus der Krainer Geschichte dar: die Türkengreuel von 1471. Es ist so stark mitgenommen, dass weder in der weiten Landschaft, noch im Gott Vater und Schmerzensmann heute die Hand des Meisters zu erkennen ist. Wohl aber in der Gruppe der *Schutzmantelmadonna* mit den beiden Kirchenpatronen. Durch alle Entstellung hindurch erkennen wir in der zierlichen Maria, in dem rassigen Jüngling Felician, in den kleinen Schutzflehenden, unter denen eine alte Tradition die Bildnisse von Papst Sixtus IV., Bischof Lamberg von Laibach, Friedrich III. und dem jungen Maximilian sehen wollte, deutlich die Formensprache des Meisters.

Die *Fresken* von *St. Primus* gehören der gleichen künstlerischen Phase wie der *Krainburger Altar* an, doch bedeuten sie eine Steigerung seiner Stilsprache ins Monumentale. Manches, was sich im Tafelwerk noch nicht ganz auswirken konnte, ist in ihnen zum Durchbruch gelangt. Sie sind zweifellos das reifste Werk des Meisters und mögen wohl um einige Jahre jünger sein als der Altar.

In der Untersuchung der Tafelmalerei gehen wir vom *Krainburger Altar* aus zurück.

Das Museum Joanneum in Graz besitzt vier Tafeln eines Altars von der gleichen Hand[8]. Sie sind auf Fichtenholz gemalt; die Masse differieren zwischen 83,3 und 83,6 cm in der Höhe, zwischen 85,5 und 86 cm in der Breite. Suida hat in der Sammlung Wickenburg in Gleichenberg zwei weitere Tafeln vom gleichen Altar festgestellt; sie sind inzwischen in das Master Institute of United Arts nach New York gelangt. Die Innenseiten der Flügel stellten die Jugendgeschichte Christi, die Aussenseiten die Legende von Tod und Begräbnis des hl. Florian[9] dar. Wie Suida nachwies, bildeten die Tafeln des Joanneums den linken Flügel: die *Anbetung des Kindes* stand über der *Epiphanie*, das *Martyrium St. Florians* über der *Leichenwache des Adlers*. Die untere Hälfte des rechten Flügels (vermutlich die Flucht nach Ägypten und Bestattung des hl. Florian) ist verschollen.

Zeigt der *Krainburger Altar* die Dramatik gross gebauter Historien, so der Grazer die Lyrik der Legende, auch dort, wo der Stoff Anlass zur Entfaltung wildbewegter Szenen gegeben hätte. Die Grazer Bilder bauen sich aus nur wenigen, schön und sorgfältig gegliederten Gestalten von fast puppenhafter Zierlichkeit auf. Ein hoch entwickeltes Gefühl für den schmuckhaften Wert von Flächenaufteilung, von räumlicher Relation und Proportion der Formen spricht aus ihnen. Probleme der Naturbewältigung treten in den Hintergrund. Es liegt etwas leise Preziöses im Klang dieser Bilder. Die Gestalten nehmen einen viel grösseren Raum der Bildfläche ein als am *Krainburger Altar*, bei dem das Landschaftliche in höherem Grade mitspricht. Trotzdem wirken die Kompositionen nicht so monumental wie dort, sondern intimer. Die Szenen aus Christi Kindheit haben abgeschiedene Winkel zum Schauplatz. In

den Gestalten scheint der Meister das Kindliche, anmutig Zierliche zu bevorzugen. Maria wirkt auf der *Geburt Christi* (fig. 164) wie eine mädchenhafte Prinzessin. Entzückend ist das Bewegungsspiel der Finger der kleinen, aus den Goldbrokatärmeln hervorlugenden Hände, die sich zum Falten anschicken. Auch Joseph will man sein Alter nicht recht glauben; er lässt an Knaben denken, die sich in einem Weihnachtsspiel als Alte verkleiden. König Melchior mit dem Goldhorn auf dem Anbetungsbild gleicht einem kleinen Pagen. Wie ein Mädchen neigt Florian das von langen blonden Locken umflossene Haupt vor dem Schlag des Büttels; und auf dem Bilde der Totenwache gleicht er vollends einem schlummernden Kinde. Die Tafeln in New York stellen den *Bethlehemitischen Kindermord* und die *Überführung von Florians Leichnam* [Chicago], (fig. 368) dar; auf letzterer hat der Meister in der ausführlichen Schilderung des Ochsenkarrens seiner Vorliebe für Vehikel und mechanisches Gerät genugtun können. Im Gegensatz zur herben, teils monotonen, teils grell oder düster prunkenden Farbigkeit des *Krainburger Altars* entfaltet der Grazer eine ausgesprochene Freude am harmonischen Einklang schöner, leuchtender Farben. Maria umfliesst ein Mantel in sanftem helleren Blau; der tiefe Goldockerbrokat ist schwarz gezeichnet. Grautöne überwiegen in der Umgebung. Das Grau von Josephs Tracht, leise bläulich und grünlich überhaucht, wird nur von dem hellen Zinnober des Kragens durchbrochen. Ein dunkles Ockergrau verhüllt die Umgebung, aus dem sich das diskrete lichtere Grau des Esels loslöst (ein Schongauersches Vorbild ist deutlich). Josephs Inkarnat dunkelt in tiefem Braunrot, das Mariens und des Kindes schimmert hell und blass. Wundervoll, wie der kleine Körper in die Form des Mantelzipfels hineingeschrieben ist: er liegt auf ihm wie eine Frucht auf einem Blatt. Wie Mariens zentrale Gestalt von einem dunklen Hügel überbaut wird, wie der lange Tierhals sich in die leere dunkle Raumhälfte vorneigt, wie dort, wo's ins Freie geht, das Kuhhaupt mit der „Blässe" auftaucht — all das verrät wieder des Meisters Feingefühl im Verteilen von Formen und Akzenten. Zwei schlecht verkittete Risse gehen durch die Bildmitte. Der alte Goldgrund verschwindet leider unter einer Art Rauschgold.

Das gleiche Feingefühl spricht aus dem Aufbau der *Epiphanie* (fig. 165). Sorgfältig ist er in Fläche und Raum gegliedert. Von der Herkunft der Bilderfindung wird noch zu sprechen sein. Das Blau Mariae umgibt ein Kranz von Karmin, Goldocker, lichtem Krapp, schmutzigem Weinrot. Auch hier wieder die Differenzierung von hellem und dunklem Inkarnat.

Im *Martyrium St. Florians* (fig. 166) meldet sich ein Wesenszug des *Krainburger Altars* schon deutlich zu Wort: das Auflegen auf die Fläche, das Zurückdrängen naturalistischer Raumwirkung. Die Büttel stehen als lichte Silhouetten gegen schattigen Hintergrund, Florians dunkle Gestalt krönt ein gleichmässig hell schimmerndes Antlitz. In der linken Bildhälfte fügen sich die nahe und die ferne Gestalt zu einem flächenschmückenden Gebilde. Das Pavimentmuster wird im Mauerabschluss fortgesetzt, damit die ganze Szene wie auf einen Flächengrund aufgelegt wirke. Das rein

Malerische, der farbige Wert von Licht und Dunkel spielt eine ungleich grössere Rolle als im *Krainburger Altar*. Arbeitet dieser mit starken Körperschatten, so erscheinen die schwebenden Farbensilhouetten des Grazer Altars fast körperlos, so wenig wurde ihr plastisches Volumen betont. Vorwiegend hell und blumig sind die Farben der Gestalten: heller Zinnober, Erbsengrün, Krapprot neben hellem Lilagrau, Blaugrün; dazu wieder reicher Golddamast. Der bräunliche Hintergrund erhält einen Stich ins Violette. Leise Glanzlichter sind auf das Karnat aufgetupft, Lichter schimmern im Haar. Ein feuchter Glanz liegt über der Malerei. Auf den Himmelsgrund sind duftige Baumrispen getuscht, die ihre Zweige wie Trauerweiden hängen lassen.

In einer idyllischen Landschaft hat der Ennsfluss den *Leichnam des Heiligen* auf eine kleine, schwärzlich olivgraubraune Felseninsel getragen (fig. 167). Er ist in einen Mantel von dunklem, schmutzigem Rot mit leicht moosgrünem Futter gehüllt und rücklings an einen Mühlstein gebunden. Das (etwas verriebene) Antlitz wird vom dunklen Messington der Locken gerahmt. Ein grosser schwarzgrauer Adler, in dessen Flügeln ein feuriges Braun aufglüht, hat sich auf ihn niedergelassen und breitet schützend die Schwingen im Zeichen des Kreuzes. Schwarzgraue Uferfelsen schweben im lichten Blau von Himmel und spiegelndem Wasser. In tiefem Blaugrün dunkeln die ferneren Uferzüge. Eine der für den Künstler charakteristischen, fächerig geschichteten Baumsilhouetten schwankt in dunklem Laubgrün vor der lichten Weite. Rispen nicken vom Gewände herab. Der Maler war, wie so manche seiner öster-reichischen Zeitgenossen, auch ein Meister des landschaftlichen Stimmungsbildes.

Mit der kleinen *Kreuzigung* des Museums in Strassburg i. E. (fig. 168)[10] gehen wir noch ein weiteres Stück in der Entwicklung zurück. Der Meister stellte die alte Rogersche, durch Schongauer Gemeingut gewordene Komposition vor einen weiten Landschaftsprospekt. Die weich in die Ebene auslaufenden Höhenzungen, die wir aus dem Martyrium der Krainburger Patrone kennen, schichten sich in eine wolken-dräuende Tiefe. Die kahlen, windverwehten Rücken und Kuppen sind nur von spär-lichen Bäumen bestanden. Die schütteren Tannenrispen tauchen als charakteristische Signatur des Krainburger Meisters auf. Wie sie von der Felsgruppe, deren Struktur den Blöcken im Garten Gethsemane und den Uferhängen der Enns völlig verwandt ist, stehen, ruft uns die Tannengruppe, hinter der die Marien nahen, sowie die zarten Baumgebilde im Fensterausschnitt der Floriansmarter ins Gedächtnis. Die Gestalten stehen in flächigem Relief vor der Raumtiefe. Johannes mit seinem flatternden Mantel scheint vom Reliefgrund eines Schreines losgelöst zu sein. Sein rundes Antlitz nimmt Köpfe der jüngeren Tafeln vorweg. Nicht nur die von Turbanen und Tüchern um-panzerten kleinen Frauengesichter wirken maskenhaft starr. Über der ganzen Gruppe liegt es — trotz lebhaft flatternder Tücher — wie ein Bann. Die kleinen Hände verklammern sich wie im Starrkrampf. Die einzige beseelte Gestalt ist die heilige Frau am linken Bildrande. In ihr lebt der träumerisch schmerzliche Ausdruck, den

wir aus der Muttergottes, aus Cantianilla, aus manchen Zuschauergesichtern der Martyrien kennen. Die flach liegenden, gleichsam „schwimmenden" Augen mit hohen Brauen begegneten uns beim hl. Florian. In Magdalenens Kleid konnte sich der Maler die Schilderung seines geliebten Golddamastes nicht versagen. Eigenartig ist, wie er die Schächerkreuze weit nach rückwärts in die Tiefe der Landschaft abrückt, als gehörten sie nicht mehr zur Golgathagruppe.

Obwohl es ihm in der zeitlichen Entwicklung ferner steht, verbindet dieses Werk mehr innere Gemeinschaft mit dem *Krainburger Altar* als mit dem Grazer. Es teilt mit ihm die herbe Farbigkeit; den Ausdruck des Kahlen, Unwirtlichen der Landschaft, in der ein ergreifendes Drama sich abspielt; das Fremdartige, Maskenhafte der Gesichter, die heftige Erregung umbrandet. Diese Golgathagruppe ist äusserlich bewegter als die Krainburger Tafeln. Dennoch wird sie von diesen an innerer Bewegung bei weitem übertroffen. Denn nur die flatternden, knisternden Gewänder sind bewegt, die Gestalten bleiben starr. Etwas Ungefüges, Linkisches liegt in der Tafel. Die Disproportionen — winzige Köpfe auf mächtigen Körpern — sind nicht nur auf Rechnung der Stilform, sondern auch der schweren, ungelenken, um die richtige Formulierung ringenden Sprache zu setzen. Die Strassburger *Kreuzigung* hat den Charakter eines Frühwerks.

[Ein *Triptychon* (fig. 169) mit der *Beweinung Christi* im Mittelstück, der *hl. Barbara* auf dem linken und der *hl. Katharina* auf dem rechten Flügel, wurde von Grete Ring dem Meister von Krainburg zugeschrieben und vom Autor als eigenhändig anerkannt.

Es ist daher als Ergänzung zum Œuvre des Meisters hier abgebildet. (Grete Ring, An Austrian Triptych, *The Art Bulletin* XXVI, 1944, pp. 51ff., als in New York, Clarence Y. Palitz.)]

Wir haben drei Entwicklungsstationen des Meisters festgehalten. Ein Datum der besprochenen Werke ist nicht überliefert. Ihre zeitliche Ansetzung muss sich aus der Betrachtung des entwicklungsgeschichtlichen Zusammenhangs, in dem sie stehen — unseres eigentlichen Problems —, ergeben. Die Strassburger *Kreuzigung* weist uns den Weg. Ihre stilistischen Beziehungen zu den Tafeln des Meisters der Heiligenmartyrien sind so augenfällige, dass wir in diesem Zusammenhang des Krainburger Meisters mit der Wiener Malerschule des 15. Jahrhunderts ein Hauptmoment für die Lösung unserer Aufgabe erkennen. Den Einschlag des Martyrienmeisters verspüren wir im ganzen malerischen Werk des Krainburgers, nirgends aber so stark wie in der Strassburger Tafel. Der Schluss liegt nahe, dass gerade für die Frühentwicklung des Krainburgers seine Verbindung mit der niederösterreichischen, speziell Wiener Schule von ausschlaggebender Bedeutung war. Die Wiener Malerei der bewegten Neunzigerjahre ist selbst ein vielfältiges, noch wenig geklärtes Problem. Da es trotz verdienstvoller Ansätze noch keine umfassende Darstellung der Wiener Malerschule in der zweiten Hälfte des 15. Jahrhunderts gibt, müssen wir dieses Problem

aus den Denkmälern des in Betracht kommenden Zeitraums zu rekonstruieren trachten. Das erfordert ein weiteres Ausholen. Der Darstellung sollen der Hauptsache nach eindeutig datierte Denkmäler zugrunde gelegt werden.

DIE WIENER TAFELMALEREI IM ZEITALTER FRIEDRICHS III.

Der grosse Altar in der Kirche zu den neun Chören der Schutzengel am Hof blieb, wie Suida[11] nachwies, als künstlerisches Erinnerungsmal der kurzen Regierung Albrechts II. In seinem Schöpfer tritt uns eine starke, ihre Epoche beherrschende Künstlerpersönlichkeit entgegen. Das Jahr der Geburt von Albrechts Sohn Ladislaus und des Regierungsantritts Friedrichs findet sich als Datum auf einem kürzlich aufgetauchten Werk des Albrechtsmeisters. Der Künstler, dessen vornehmster Mäzen wohl der König war, der Suidas Nachweis zufolge schon früher einmal ein kleineres Altarwerk für das habsburgische Erzhaus geschaffen hatte, hinterliess uns in dem *Epitaph des Kanonikus Geus* vielleicht seine eigenartigste, stärkste und intensivste malerische Leistung (fig. 170). Die Inschrift auf dem alten Rahmen lautet: „*Anno Domini* 1440 *septima die augusti obiit venerabilis vir magister Iohannes Geus artium et sacre pagine professor Decanus et canonicus huius ecclesiae hic sepultus.*" Die Tafel hatte einst im Dom an einem Pfeiler oder einer Wand zum Gedächtnis des Domherrn gehangen; heute befindet sie sich in der Kapelle eines der umliegenden Domherrenhöfe[12] [jetzt Erzbischöfliches Dom- und Diözesanmuseum, Kat. 1934, 17].

Der grosse *Albrechtsaltar* hat gewiss eine Wandlung im Entwicklungsgang seines Schöpfers bedeutet. Die kraftvolle Gegenwartskunst, die an Bodensee und Oberrhein erstand, findet durch ihn ihren Eingang in die österreichische Malerei, in einer Formulierung, die am ehesten der künstlerischen Gestaltung Hans Multschers entspricht. In den erhaltenen Tafeln des älteren Altarwerks finden wir diesen Stil noch nicht. Sie stehen erst an der Schwelle der neuen Zeit; die ältere des „weichen Stils" klingt in ihnen aus. Ihre Stellung ist unentschieden zwischen zwei Welten. Auch im *Albrechtsaltar* selbst finden sich, namentlich in weichen rundlichen Frauenantlitzen, Anklänge an die frühere Zeit. Wir müssen dabei in Rechnung ziehen, dass dieses umfangreiche Werk nicht einer einzigen Hand, sondern der Zusammenarbeit einer grossen Werkstatt sein Dasein verdankt, deren führender Geist der Albrechtsmeister war. Leicht mag mancher der Gesellen stärker in der älteren Weise befangen gewesen sein. Als Werk geläuterter männlicher Kraft und Reife wirkt daneben das *Geusepitaph*, in dem der Meister seine Probleme zu letzter Lösung führte.

Die Komposition ist alt und gegeben. Der kniende Stifter wird von seinem Namenspatron dem nackten Schmerzensmann präsentiert, der die Hand an die blutende Seitenwunde presst. Neu und kühn ist nicht nur die Gestaltung des überlieferten Bildgedankens, sondern auch der ihn beseelende Geist. Der Heiland ist eine Aktfigur, wirklichem Modellstudium entsprungen, frei von der Schematik der älteren Darstellungen, die nicht aus unmittelbarer Naturanschauung schöpfen, sondern einen

idealen Kanon abwandeln. Die Formung von Einzelheiten zeigt, wie stark noch die alte, abstrakt skulpturale Bindung nachwirkt. Doch ohne von Grund auf zerstört zu werden, sind Abstraktion und Typik von innen heraus verlebendigt, mit kreisendem Blut erfüllt, zu atmendem Körper geworden. Die Gelenke straffen sich, wie der Heiland in freier Schrittstellung dasteht. Sein muskelstarker Körper wirft einen Schlagschatten auf den Estrich. Es ist der Körper eines Kämpfers. Welcher Unterschied gegen das schwebende ideale Schemen von einst! Männliche Kühnheit spricht aus den kraftvollen Zügen und zugleich tiefer Schmerz, den die gewaltige Seele zu überwinden trachtet. Man fühlt den eisernen Griff der Hand, die die Wunde presst, dass sich die Hautfalten stauen. So offenbart sich der Heiland dem Beter: sein Lebensblut verströmend. Ein warmes helles Bräunlich gibt den Ton des Inkarnats. Graue Gratschatten liegen auf den starkknochigen Gliedern, als ob hier unter der sich spannenden Haut bläulicher Aderton stärker zutage träte. Ockerige Lichter glänzen in Streifen auf, rötlich blutwarme Reflexe umspielen die Rundungen von rückwärts. Der Ernst des Antlitzes wird vertieft durch das nächtliche Schwarzbraun des Haars.

Wunderbar ist die Gestalt Johannis, des geistigen Gegenspielers. Sein Kopf ist nicht minder lebendig als der des Heilands und scheint gleichfalls unmittelbarer Naturanschauung entsprungen. In ihm ist alles andächtige Scheu und Bewunderung, ein ergriffenes Staunen ob der Grösse solchen Schmerzes und Opfermuts. Der Stifter zu seinen Füssen ist nun ein wirkliches Bildnis, aber seltsamerweise steht gerade sein Kopf dem wirklichen Leben am fernsten. In seiner weichen, rundlichen, reichlich mit Grauschatten arbeitenden Modellierung bedeutet er jene Partie im Bilde, die am stärksten mit der älteren Richtung zusammenhängt. Kaum ist der Kopf nach dem Leben gemalt, obwohl der Künstler Sorgfalt auf seine Durchführung verlegte und Lebenswahrheit anstrebte. So ist die Kontur der rechten Wange als Pentiment nochmals weiter links gezogen; die alte Kontur schimmert durch und der Grund ist unter dem neuen durchgewachsen. Der Maler hat das Antlitz verbreitert. Doch ist es gewiss erst nach dem Ableben dessen entstanden, dessen Andenken die Tafel lebendig halten sollte. Über dunkelblauem Talar trägt der Stifter einen tiefpurpurnen, weiss ausgeschlagenen Mantel.

Die Malerei ist ungleich sorgsamer und ausführlicher als auf dem *Albrechtsaltar*. Dieser als grosses Werk musste sich eine mehr kursorische Durchführung der Details gefallen lassen. Hier, bei dem Einzelwerk, kehrt der Meister zur sorgsam vertreibenden und verschmelzenden Malweise des älteren Altars zurück. Der kraftvoll, frei gewordene Pinselzug erfährt Feilung und Intensivierung. Dem *Albrechtsaltar* ganz Verwandtes finden wir hier wieder. Man beobachte etwa, wie in Christi Antlitz die Nase durch eine schmale, hell leuchtende Kontur gegen die dunkle Wange abgesetzt ist; hierauf folgt als dunklerer Streif der Nasenrücken, dann wieder die breite hellere Zone über dem Nasenflügel. Man verfolge die Faltenschatten, die sich hinterm Mund-

winkel von der Wange herabziehen. Genau die gleiche Form der Modellierung
sehen wir bei dem einen Hirtenkopf des Weihnachtsbildes. Im Blondhaar des Johannes
sitzen mit trockenem Pinsel hell aufgetupfte Lichter. Nicht anders sehen wir es bei
dem Johannes des Marientodes. Wie sorgfältig der Meister die Form ziselierte, mag
ein Zug beleuchten. Durch die aufgesetzten Schattentöne des Barts drohte die hapti-
sche Deutlichkeit der Abgrenzung des Kinns gegen den Hals verwischt zu werden.
Mit dem Pinselstiel hat der Künstler den Kinnkontur hierauf hell ausgekratzt. Auch
sonst ist auf Hervortreiben, Verstärken der plastischen Form grosses Gewicht gelegt.
Nicht anders sind die dunklen Konturen an den Armen Christi zu erklären. Das
Blut der Wunden liess der Meister längs der Armkonturen rinnen, wo durch sein
Lackrot der Goldgrund schimmert, damit die helle Form dunkel gefasst und durch
den Kontrast gesteigert werde.

Reich und voll, doch gebändigt und streng steht die Komposition vor uns. Der
ganz dunkelbraune Estrich hebt die Leuchtkraft der Helligkeiten. Eine gemeisselte
Steinschranke in Olivgelbbraun schliesst ab. Reiche Nimben und Ornamentränder
sind in den Goldgrund sorgfältig gepunzt.

Das *Geusepitaph* ist einer der ältesten Vertreter einer für die Erforschung der öster-
reichischen Malerei überaus wichtigen Bildgattung. Die gemalten Gedächtnistafeln
reihen sich von ihm an in ununterbrochenem Zuge bis an das Jahrhundertende. Fast
jedes Jahrzehnt bringt mehrere Beispiele. Durch ihre einwandfreien Daten bedeuten
sie für die Geschichte der Malerei dasselbe wie die gemeisselten Grabplatten für
die der Plastik.

Das *Ehenheimepitaph* des Meisters des Tucheraltars in St. Lorenz zu Nürnberg
(fig. 171) ist das Werk, das unmittelbar zum Vergleich mit dem *Geusepitaph* heraus-
fordert. Wir stehen vor zwei brüderlich verwandten Schöpfungen. Das Hauptwerk
des Tuchermeisters verliert seine rätselhafte Isoliertheit. Welchem der beiden Werke
die Priorität zukommt, ist aus Mangel an absolut eindeutigen Daten beim Tucher-
meister schwer zu entscheiden. Für die frühere Ansetzung des *Ehenheimepitaphs*
spricht das zwei Jahre vor den Tod des Geus fallende Sterbedatum des Ehenheim;
allerdings hat Gebhardt[13] wahrscheinlich gemacht, dass die Tafel erst vom Amts-
nachfolger des 11 Tage nach seiner Erwählung verstorbenen Plebanus gestiftet wurde.
Für das *Geusepitaph* hingegen könnte die Priorität beansprucht werden, weil es
die organisch aus den älteren hervorgegangene reifste bekannte Probe des Schaffens
seines Urhebers darstellt, während wir in dem mutmasslichen Datum 1442[14] der
Madonna in der Klosterkirche zu Heilsbronn den einzigen Anhaltspunkt für die
zeitliche Fixierung eines Werkes des Tuchermeisters haben. Das Meiste spricht für
Gleichzeitigkeit der beiden Tafeln.

Ihr Vergleich ist überaus aufschlussreich. Der Franke reiht die Gestalten wie
Säulen aneinander, so dicht, dass sie den Bildraum völlig ausfüllen. Eng gepresst
stehen sie, nur schwer und befangen können sie die mächtigen Glieder regen. Eine

schmale Goldgrundzone blinkt hinter den Häuptern auf; ohne sie würde die Komposition luftleer wirken. Eine dumpfe Monumentalität, eine gewaltige gebundene Kraft spricht aus dem Werk. Heroisch ist sein Ausdruck, düster bis zum Unheimlichen. Christi mächtiger Körper ist der eines gefesselten Titanen; schweres Blut kreist durch seine Adern, das ihn zur Erde, aus der er gewachsen, hinabzieht. Wie ganz anders ist die Lebensstimmung, die aus dem *Ehenheimepitaph* spricht! Bei aller Kraft und Verdichtung der Formen entfaltet die Komposition eine Freiheit und Beweglichkeit, wie sie kein Werk des Tuchermeisters zeigt. Wie überaus verwandt sind die beiden Akte in der kräftigen Artikulation der Glieder, in der Betonung plastischer Werte! Die Gestalt der Füsse ist fast identisch. Und doch zugleich welcher Unterschied! Der Akt der Ehenheimtafel ist ein Block, der nur durch elastisches An- und Abschwellen der Oberfläche gegliedert wird. Der Akt der Geustafel hingegen zeigt scharf betonte Gelenke, deutliche Muskelstränge, Kenntnis des Knochenbaus. Die freie, ungezwungene Schrittstellung, in der der Heiland vor den Beter tritt, wirkt ebenso gelöst wie die weite Raumbühne, in der sich auch die Gestalten des Heiligen und seines Schützlings ruhig und gross entfalten können. Es sind Eigenschaften, die, treten sie im Rahmen deutscher Kunst auf, gemeinhin auf italienische Anregungen zurückgeführt werden. Wir kennen heute die österreichische Kunst genugsam, um feststellen zu können, dass solche scheinbare südliche Anklänge Äusserungen ureigener schöpferischer Kraft sind und ihren Ursprung einem Lebensgefühl verdanken, das sich von selbst südlichem nähert, ohne dass ein konkretes Abhängigkeitsverhältnis bestünde.

Die Betrachtung der Farbe lehrt das gleiche. Die rötlichgelbe Karnation des Christuskörpers der Ehenheimtafel ist dem der Geustafel sehr verwandt. Doch wiegt bei diesem die Wärme des Tons vor, während bei jenem die überall durchwachsenden Grauschatten die Grundmaterie bilden, aus der sich die Farben mühsam losringen. Im Haar des Geus-Christus glüht feuriges Braun unter dem nächtlichen Schwarz. Im Ehenheim-Christus sehen wir ein schlaffes schwärzliches Blond. Sein tiefrotes Blut vermag das viele Grau nicht zu durchwärmen. Hinter jeder Dunkelheit steht in der Geustafel eine Helligkeit. Bei der Ehenheimtafel ist es umgekehrt. Über das Feuerrot und Gold des Gewandes, der Schuhe Kaiser Heinrichs legt sich verhüllend tiefstes Blau des Mantels. Nun steigert sich der farbige Glanz nach links. Über dem diskreten Violett der Kirchenmauern funkelt Gelb, Rot, Blau und Grün im Flechtwerk des Daches. Kunigundens Altsilbergewand wird von leuchtend moosgrünem Mantel umflossen. Im Schutzbefohlenen werden die Töne aber schon stiller: Grau, grauliches Weiss, nur etwas Karmin der Ärmel. Und im hl. Lorenz sinken sie wieder zu sonorer Tiefe herab. Auf dem kupfrigen Gold seiner Dalmatika verschwimmt ein herrlich tiefes Lackbraunrot. War Heinrichs Antlitz tief rosig, das Kunigundens blass und hell, so senken sich über das des Lorenz grünlichgraue Schatten. Wie viel sinnlicher, lebensunmittelbarer ist der Einklang von leuchtendem Weiss, sattem

Moosgrün, Blau und Rot in der Johannes- und Stifter-Gruppe der Geustafel! Wie
ist da jede Tiefe durchwärmt und steht in der Helligkeit des Tages, während dort
nur geheimnisvoller Ikonenglanz gedämpft aufleuchtet.

Die beiden sind nicht die einzigen „heroischen" Schmerzensmänner des fünften
Jahrzehnts. Zur Vervollständigung des Bildes muss eine dritte, innig verwandte
Schöpfung herangezogen werden. Es ist dies die *Geisselung* vom grossen Altar des
Meisters von Schloss Lichtenstein, die ich nebst der *Dornenkrönung* in der Erzbischöf-
lichen Galerie in Gran [Esztergom; siehe p. 366] seinerzeit feststellen konnte.
Der Lichtensteiner weiss nicht solche Kraft zu entfalten wie der Albrechts- und der
Tuchermeister. Er ist nicht so sehr plastischer Gestalter als Maler und die Gedrungen-
heit der weichen Formen weiss er nicht durch reiche Modellierung lebendig zu gliedern,
sondern durch milden, warmen Glanz der Farbe schwebend und fliessend zu erhalten.
Die *Geisselung* (fig. 172) ist vielleicht die monumentalste Erfindung unter den kleinen
Tafeln des Altars (soweit wir ihn heute kennen). Auch dieser duldende Heiland mit
dem schwermütigen Blick hat etwas von heroischer Grösse. Den beiden älteren
Schöpfungen kommt er an Intensität, wenn auch nicht an Kraft des Ausdrucks sehr
nahe. Dem *Ehenheimepitaph* in der gedrängten Enge der Bildgestaltung vergleichbar,
hat die Tafel mit dem *Geusepitaph* die Bewegtheit gemein, wenngleich die schmale
Form die Bewegungen hemmt, „in den Block schliesst". Während aber der Tucher-
meister dem Gesetz des „Blocks" alle seine Gestalten unterwirft, kämpft der Lichten-
steiner dagegen an. Der linke Scherge, der mit der Rute ausholt, droht schon den
„Block" zu durchbrechen. Steil und hoch wächst das Haupt des Schmerzensmanns
an der Säule empor. Die Schwere der Formen ist nicht gegliedert wie bei den anderen
Meistern, sondern plump, keulig (etwa Christi linker Fuss). Doch wirkt ihr der
blühende farbige Akkord entgegen. Lichtes Blau, tiefes Moosgrün, helles Krapp-
karmin tragen die Schergen. Der Hellockerton der Mauern erhebt sich über dem violetten
Estrich. Die *Dornenkrönung* ist in schwerfälliger Symmetrie komponiert (fig. 173).
(Durch die Mitte der Tafel geht ein Sprung, der Christi Antlitz halbiert.) Den Heiland
kleidet Scharlach. Grau und Oliv, Krapprosa und Himmelblau bilden den stilleren
Einklang mit dem zitrongelben Boden, weisslichen Gemäuer und Braunviolett der
Fenstergründe.

Die beiden Tafeln des Lichtensteiners stammen aus dem Szatmarer Komitat.
Durch ihre Masse (101×48 cm) bekunden sie ihre Zugehörigkeit zu dem grossen
Altar, dem alle anderen bekannten Werke des Meisters angehörten. Es sind ihrer
bereits so viele, dass ein (wenngleich lückenhafter) Rekonstruktionsversuch gemacht
werden kann. Dabei wird sich zeigen, wie sehr Feursteins Gedanke, dass alle Tafeln,
trotz verschiedener Hände, e i n e m Altarwerk angehört haben, das Richtige traf. Die
Masse der bis jetzt bekannten kleinen Tafeln schwanken zwischen 98,5 und 101 cm
in der Höhe, zwischen 48 und 50 cm in der Breite. Das Schnitzwerk des Schreins
flankierten bei geöffneten Flügeln die beiden monumentalen Tafeln auf Schloss

Lichtenstein: links der Tod, rechts die Krönung Mariae. Die Sonntagsseite zeigte
16 goldgrundige Tafeln aus dem Leben Christi und Mariae. Sie stammen von einer
anderen, spröderen Hand als die grossen Tafeln, der das Monumentale weniger liegt.
Von ihnen sind 8 bekannt: die *Verkündigung an Joachim* (Wien, Kunsthistorisches
Museum [heute Österr. Galerie, Kat. 18]), die *Goldene Pforte* (Leningrad, ehem.
Graf Kutusow [heute Johnson Collection, Philadelphia (Museum of Art), Cat. 1953,
Pl. 185], fig. 174), die *Heimsuchung* (Berlin, Kaiser-Friedrich-Museum), die *Beschnei-
dung* (ib.) [beide zerstört], die *Ruhe auf der Flucht* ([ehem.] Wien, Baron Rothschild),
der *zwölfjährige Jesus im Tempel* (Wien, Kunsthistorisches Museum [Österr. Galerie,
Kat. 18]), die *Taufe* (Breslau, Museum der bildenden Künste [heute Warschau,
Nationalmuseum]) und die *Versuchung Christi* (Wien, Askonas [Österr. Galerie,
Kat. 19]). Die acht Passionstafeln der Werktagsseite stammen wieder vom Haupt-
meister. In der oberen Reihe standen das *Gebet am Ölberg* (Donaueschingen [heute
Basel, Kunstmuseum, Inv. 1599]), die *Geisselung* (Gran), die *Dornenkrönung* (ib.)
und die *Kreuztragung* (Augsburg, Pfarrkapelle von St. Moritz). In der unteren
Reihe folgten die *Kreuzigung* (verschollen), die *Beweinung* (Augsburg, Pfarrkapelle
von St. Moritz), die *Grablegung* (Donaueschingen [heute Basel, Kunstmuseum,
Inv. 1600]) und die *Auferstehung* (München, Pinakothek [Kat. 1963, pp. 147, 148]).
Die Kompositionen von der Hand des Hauptmeisters sind imposanter, die Gestalten
fülliger, gedrungener, die Formgebung weicher, gerundeter. Die Farben der Passion
sind meist tief, gebunden; auf Dunkelheiten schweben milchige Helligkeiten. Der
Meister der Sonntagsseite schafft lockere Kompositionen, bildet magere Gestalten,
wendet gerne helle, bunte Farben an, die er mit sprödem, leicht strähnigem Pinsel-
strich aufträgt.

Der Albrechtsmeister, der Tuchermeister und der Meister von Schloss Lichtenstein
sind Erscheinungen e i n e r Künstlergeneration. Doch nicht allein die Zugehörigkeit
zu einer Generation vermag ihre starke innere und äussere Verwandtschaft zu erklären.
Darüber hinaus waren sie einst Werkstattgenossen, Schüler ein- und desselben
Meisters, der grössten malerischen Erscheinung Österreichs in den Zwanzigerjahren.
Ich habe den Meister nach seinem umfangreichsten bekannten Werk: der *Kreuzigung* im
Landesmuseum zu Linz (fig. 11), den „Meister der Linzer Kreuzigung" genannt[15]. Flügel
dieses mächtigen Malwerks konnte ich auf Grund der Masse in vier Passionstafeln
des Budapester Museums der Schönen Künste *(Einzug Christi, Abendmahl, Gefangen-
nahme, Verspottung)* feststellen. Auch die vier Passionstafeln des Troppauer Museums,
eine Entdeckung E. W. Brauns, haben demnach dem gleichen Altarganzen angehört[16].
(Dass die Rückseite eines der Troppauer Bilder einen Kruzifixus zwischen Maria und
Johannes zeigt, ist kein ikonographischer Gegenbeweis, wie ich früher dachte, denn
auch das unten besprochene Nürnberger Altärchen des Tuchermeisters wiederholt
die Kreuzigung in einer Lettnergruppe an der Aussenseite.) Der Meister gehört der
letzten Phase des „weichen Stils" an, die sich schon mit naturalistischen Elementen

zu durchsetzen beginnt. Der Zusammenhang von Albrechtsmeister und Lichtensteiner mit dem Kreuzigungsmeister wurde schon vor längerem erkannt. Es ist überflüssig, hier die Argumente zu wiederholen, die das Hervorwachsen ihres Stils aus dem des Kreuzigungsmeisters belegen. Ich bringe nur die Fälle konkreter Kompositions- und Motivübernahme in Erinnerung. L. Baldass hat darauf hingewiesen[17], dass der Donaueschinger *Ölberg* [Basel] des Lichtensteiners auf den St. Lambrechter des Kreuzigungsmeisters zurückgeht, dass die Augsburger *Kreuztragung* des Lichtensteiners eine Gestalt der Wiener *Kreuztragung* des Kreuzigungsmeisters wiederholt. Buchner hat den Zusammenhang der Berliner *Heimsuchung* des Lichtensteiners mit dem Wiener Holzschnitt des Kreuzigungsmeisters erkannt[18]. Ich habe darauf hingewiesen, dass die Berliner *Verkündigung* und die Wiener *Heimsuchung* des Albrechtsmeisters gleichfalls auf die Wiener Holzschnitte des Kreuzigungsmeisters zurückgehen[19]. Ich habe schliesslich festgestellt, dass die *Kreuzigung* des frühen *Passionsaltärchens* des Tuchermeisters in der Kirche des Johannesfriedhofs zu Nürnberg[20] (fig. 91) von der *Kreuzigung* der Sammlung Trau (fig. 12) ausgeht, deren Gekreuzigte sie fast wörtlich wiederholt. Die kernige Rundlichkeit der Modellierung, wie sie etwa die Köpfe des guten Schächers, der schlafenden Apostel auf dem Gethsemanebild der Werktagsseite zeigen, ist im Geiste des Kreuzigungsmeisters empfunden. Die Gruppe von Jesus, Judas und Malchus ist eine wenig veränderte Wiederholung der Fassung der Budapester Tafel. In der ganzen Gethsemanekomposition wirkt noch der St. Lambrechter *Ölberg* nach. Auch der Kruzifixus der Aussenseite wiederholt den Wiener Typus. Das reiche Kuppelgebäu auf den Seitenflügeln kennen wir aus österreichischen Werken wie der grossen *Verkündigung* der Albertina [Kat. IV, 7] (fig. 19) (als letzte Quelle konnte ich auf Broederlam hinweisen, [p. 23; fig. 18]). Weiters deutet der tiefe Goldklang der Farben des frühen Altärchens, der die späteren Werke an Wärme weit übertrifft — Goldocker, Zinnober, Blaugrün, Schwarzblau, tiefes Violett und Moosgrün — auf die Farbenskala des Kreuzigungsmeisters. Selbst ein malerisches Detail: wie helle Lockenkräusel der dunklen Haarmasse aufgesetzt sind, ist charakteristisch für die Art des Kreuzigungsmeisters. Der Tuchermeister hat bei aller Herbheit sich bis zu seinen spätesten Werken eine fast klassische Abgewogenheit der Form bewahrt, die vor allem in ihrem linearen Gleichmass beruht. Er verdankt sie nicht zuletzt dem Meister der Linzer Kreuzigung.

Es gibt ein zweites, fast unbekanntes Frühwerk des Tuchermeisters: die Flügel der Gottesackerkirche in Langenzenn[21]. Sie sind so sehr übermalt, dass ihr farbiger Eindruck heute nicht mehr zu beurteilen ist. Die Innenseiten stellen die *Kreuzabnahme*, *Grablegung*, *Höllenfahrt* und *Auferstehung* dar. Die Hölle ist einer jener aus Burgund und Österreich geläufigen Kuppelbauten. Das Landschaftliche ist überaus reich entwickelt. Auf der *Grablegung* erblicken wir eine Stadt am Meere mit Segelschiffen, wie am *Tiefenbronner Altar*. Die Aussenseiten sind noch von Standflügeln flankiert, so dass sich in der oberen Zone *Abendmahl*, *Ölberg*, *Judaskuss*, *Hohepriesterszene*,

in der unteren *Geisselung, Pilatusszene, Kreuztragung* und *Kreuzigung* reihen. Über der Szene des Judaskusses dehnen sich weit wogende Felder. Die Landschaft der *Kreuztragung* wetteifert an Reichtum mit denen des *Stundenbuchs* in Chantilly. Wären die Flügel besser erhalten, so wären sie gewiss als eines der wichtigsten deutschen Malwerke der Dreissigerjahre bekannt. Der rechte Standflügel ist weniger ruiniert. Der Kruzifixus wiederholt gleichfalls den Typus des Linzer Kreuzigungsmeisters. Die Eigenhändigkeit der Apostelpredella ist nicht zu beurteilen.

Nachdem die drei Meister nicht bloss den Stil ihres Lehrers weiterentwickelt haben, sondern auch schon in den Gegensatz zu ihm treten, der die junge von der alten durch einen grundsätzlichen Gesinnungswandel geschiedene Generation kennzeichnet, ersteht die Frage nach den künstlerischen Kraftquellen, die den neuen Stil gespeist haben. Dass die Südostecke Frankreichs, Burgund, im dritten und vierten Jahrzehnt für den Gang der Dinge in Oberdeutschland und den Alpenländern von entscheidender Bedeutung war, habe ich an verschiedenen Stellen ausgesprochen. Der von deutschen, böhmischen und österreichischen Fürsten umworbene Angelpunkt mächtiger politischer Bewegungen war ebensosehr Leitstern starker künstlerischer Strömungen. Was Burgund in der Gestalt Broederlams für die Meister der Linzer Kreuzigung und des Ortenberger Altars, das hat es in der Gestalt des Meisters von Flémalle für die junge Generation bedeutet. Die Entwicklungsfaktoren sind landschaftlich noch nicht gesondert. Alles ist in Fluss. Der Kreuzigungsmeister lässt sich ebensowenig bestimmt lokalisieren, wie die Kunst des Tuchermeisters allein aus seiner Heimat erklären. Witz springt als Vorkämpfer der neuen Bewegung ins Auge. Doch ist es die Frage, ob wir in ihm den alleinigen Schöpfer des neuen Stils erblicken können, der alle andern mitriss. Vielleicht lagen die Dinge so, dass er, so wie in Burgund der Meister von Tournai, zum Vollender und Former einer bereits vor ihm bestehenden künstlerischen Bewegung ward, aus der er schliesslich Konsequenzen von einzigartiger Kühnheit zog. Der Meister von Flémalle hat nicht in d e m Sinne Neuland geschaffen wie die Van Eyck. Und wie er den Bau der burgundischen Malerei krönt, so krönt vielleicht Witz den der oberdeutschen, den die Meister der Linzer Kreuzigung und des Ortenberger Altars ebenso tragen wie Lukas Moser und Multscher. (Erst die Bildorganisation des reifen Witz — die Landschaft! — stellt etwas schöpferisch völlig Neues dar.) So vollzog sich die Einstellung Oberdeutschlands zu Burgund gleichsam in verschiedenen Schichten. Erst Witz setzt in vollem Umfang die Erscheinung des Meisters von Flémalle voraus. Moser und Multscher hängen noch stärker mit Künstlern zusammen, deren Schaffen sich im wesentlichen in den beiden ersten Jahrzehnten abspielt[22]. Diese verschiedenen Schichten der westlichen Oberdeutschen bewirken eine entsprechende Schichtung ihrer östlichen Gefolgsmänner. Der Albrechtsmeister nimmt eine ähnliche Zwischenstellung ein wie sein westlicher Vorgänger Multscher. Der Tuchermeister, in der dunklen Pracht des weichen Stils beginnend, kommt über den Standpunkt Mosers nicht wesentlich hinaus und seine

scheinbaren Anklänge an den Flémaller — wie etwa seine auffällige Graumodellie-
rung — dürfte er eher Robert Campins burgundischen Vorläufern als ihm selbst
verdanken. Und erst der Jüngste der Gruppe, der Lichtensteiner, entwickelt aus der
Bindung seiner altertümlichen Voraussetzungen heraus farbig und formal ein offenes
Bekenntnis zur taghellen Kunst des Konrad Witz. Die malerische Materie des
Lichtensteiners ruft lebhaft die einfigurigen Tafeln des *Heilsspiegelaltars* ins Gedächt-
nis. Der weiche, durchsichtige Schimmer, mit dem bei aller stofflichen Schwere der
Gewänder die Fleischpartien in Erscheinung treten, mag da und dort verglichen
werden.

Der *Albrechtsaltar* ist in seiner herben Kraft ein echtes Mal seines Stifters, der auf
kurze Frist Böhmen, Ungarn und die österreichischen Lande unter seiner Herrschaft
vereinigte. Die imposante Gestalt Albrechts verwirklicht die universelle Idee des
Ostreichs in einem Staatenwerk, das nur zu bald wieder auseinanderfallen sollte.
Feurstein hat vermutet[23], dass der Altar des Lichtensteiners von Mechtild von
Österreich, der späteren Gemahlin Erzherzog Albrechts, des zweiten Sohnes Ernsts
des Eisernen, gestiftet wurde. Ist es mehr als blosser Zufall, dass dieses Werk in
seiner leuchtenden Farbenkultur, in seinem bewussten Anschluss an die „modernste"
Richtung der damaligen Malerei mit einer der impulsivsten, am stärksten nach vor-
wärts drängenden Persönlichkeiten ihrer Zeit geschichtlich verknüpft ist? Erzherzog
Albrecht, der kampflustige Antagonist Friedrichs, der Vertreter des Jungen, neu
Aufstrebenden in Politik und geistigem Leben, der Gründer der Freiburger Universität,
der Förderer der ständischen Bewegung, die seinem kaiserlichen Bruder manch
schwere Verlegenheit bereitete, verkörpert das revolutionäre Element wie Friedrich
das konservative. Der Altar des Lichtensteiners ist wohl um dieselbe Zeit oder wenig
später entstanden wie jenes grosse, eintönig düstere *Wiener Neustädter Altarwerk*,
das das Datum 1447 und Friedrichs Wahlspruchinitialen trägt. Es hält auch heute
noch im Dom die Grabwacht bei der Tumba seines Stifters [jetzt Frauenchor], der
es für die Neuklosterkirche bestimmt hatte. Verglichen mit dem *Lichtensteiner Altar*
steht es wie ausserhalb der Zeit. Sonntags- und Werktagsseite zeigen in monotoner
Reihung Heilige und Märtyrer auf goldenem und gestirntem Grund (fig. 175). Der Stil der
Gestalten ist auf dem Standpunkt der Zwanzigerjahre stehen geblieben, sucht manch-
mal nur mühsame Kompromisse mit den Forderungen der neuen Zeit nach Stoff-
lichkeit zu schliessen. Das ist vor allem in den Gewändern der Fall[24]; die Köpfe
aber durchbrechen nicht das Schema, das die Wiener Gefolgschaft des Kreuzigungs-
meisters geschaffen hatte, und der Abstand des *Wiener Neustädter Altars* von
dem frühen kleinen *Andreasaltärchen* im Nordschiff des Doms[25] [heute dort als
Bekrönung des Wiener Neustädter Altars] ist geringer als von dem kaum
ein Jahrzehnt älteren *Albrechtsaltar*. Ja, der Maler der *Predellenflügel* mit ihren
flachen, knochenlosen Silhouettengestalten scheint in noch Älterem zu verharren
(fig. 176). *Gethsemane* und *Kreuzigung* zeigen Landschaften, die wie Petrefakte der

französischen vom Jahrhundertbeginn anmuten. Konservativ, retrospektiv ist der Charakter des Altarwerks bis ins Letzte[26]. Organisch fügt es sich dem Charakterbild seines Stifters ein, dieses Wahrers des Althergebrachten und Traditionellen, dieses zähen Verteidigers ererbter Rechte, der, jeder kühnen Neuerung abhold, in geduldiger Konsequenz zu warten wusste, bis sich die Dinge von selbst in seinem Sinne fügten. Wenn irgend die Stifter Einfluss auf die Wahl der Künstler und auf die Gestaltung ihrer Stiftungen hatten, so stehen nicht zufällig *Lichtensteiner* und *Wiener Neustädter Altar* sich ähnlich gegenüber wie die Persönlichkeiten, denen sie ihr Entstehen verdanken.

Der Albrechtsmeister war der einflussreichste Künstler seiner Zeit. Seine Gefolgschaft lässt sich noch bis hoch in die zweite Jahrhunderthälfte hinauf verfolgen. Zu den zeitlich ihm näher stehenden Gefolgsleuten des Albrechtsmeisters gehört der Maler eines *Marienlebens* und einer *Passion* im Stift Herzogenburg: schlichte Tafeln von einer trockenen Strenge [siehe (figs. 225a—d)]. Die Gestalten sind fast ganz aus durchlaufenden und geknickten Geraden aufgebaut und im Vergleich mit denen des Albrechtsmeisters hohle Gehäuse, aus denen Saft und Kraft geschwunden sind. Der gleichen Werkstatt gehören drei *Marienlebentafeln* der Kapelle des Schlosses Grafenegg an (Österr. Kunsttopographie I, Beiheft, Figs. 37–39[27] [heute Krems, Museum]). Betty Kurth hat für die *Verkündigung* — die man übrigens mit der entsprechenden Tafel in Herzogenburg vergleichen mag — Abhängigkeit vom Tuchermeister nachgewiesen[28]. In Herzogenburg befindet sich ein weiteres Zeugnis für den Einfluss des Tuchermeisters in Österreich: ein um 1450 entstandener Flügel mit *Barbara und drei weiblichen Heiligen.* Der Schöpfer eines der wichtigsten steirischen Altarwerke, des 1449 von Friedrich gestifteten *Gnadenstuhlaltars* der Kirche des Bürgerspitals in Bad Aussee[29], hat zumindest den Bannkreis des Albrechtsmeisters durchschritten. In die Nachfolge des Albrechtsmeisters gehören letzten Endes auch noch die Werke des Malers des Winzendorfer *Marientodes* im Kunsthistorischen Museum (Kat. 1938, p. 121, 1776), obgleich ich bei ihm einen unmittelbaren Kontakt mit Multscherschen Frühwerken annehmen möchte. L. Baldass hat von seiner Hand einen Altar aus St. Kathrein (1475) im Joanneum zu Graz, Kat. 10 (fig. 7), Pächt zwei Flügel in Kreuzenstein, ich habe einen *Christophorus* im Stift Schlägl und mehrere Altarflügel mit *Philipp, Andreas, Jacobus, Thaddäus* und *Thomas* an den Innen-, mit einem *Apostelabschied* und *weiblichen Heiligen* an den Aussenseiten in der Primatialgalerie zu Gran nachgewiesen.

Auf der Linie, die vom Albrechtsmeister herführt, steht auch das kleine, 1456 datierte Altarwerk im Stiftsmuseum zu Klosterneuburg [O. Benesch, Kat. 1938, 38], auf das Suida die Aufmerksamkeit gelenkt hat[30]. Das Mittelstück stellt die *Auferstehung Christi* (fig. 177) dar. Der Stifter, der mit seiner Familie unten kniet, führt einen Blasebalg im Wappen. Die Tafeln erglänzen in freundlichem Dreiklang von kräftigem Rot, Saftgrün und Weiss. Der Rhythmus des Aufbaus ist eckig und stossweise,

die Anlage nicht mehr so grosszügig wie in früherer Zeit. Eine vielteilige Fülle, ein erzählender Reichtum breitet sich über den Plan. Der Maler liess sich das kubisch Greifbare, Raumverdrängende der Körper sehr angelegen sein. Die Gewänder staut er zu steilen Massen, die auf den Basen reicher Faltengeschiebe ruhen. Die Gruft stellt er hoch und den schweren gemeisselten Deckel legt er quer drüber, damit ihre Körperlichkeit ja deutlich zum Ausdruck komme. Früher hat man das alles einfacher gesagt, aber auch eindringlicher. Die Städte zeigen die alten architektonischen Motive. Der Maler, der altertümliche Züge mit fortschrittlichen in nicht sehr organischer Weise verquickt, braucht die neue Malerei nicht an der Quelle geschöpft zu haben und so kann ich mich nicht zu der Auffassung Suidas bekennen, der in ihm einen Schweizer erblicken möchte und den Versuch einer Identifizierung mit dem urkundlich genannten Hans von Zürich macht. Was in dem Altar an westlichen, d. h. an Konrad Witz anklingenden Elementen zu sehen ist, ist nichts, was den übrigen österreichischen Malwerken der Zeit fremd wäre. Jedenfalls ist die Malerei des Kreuzigungsmeisters oder des Lichtensteiners viel „internationaler" als die dieses tüchtigen Künstlers von nicht sehr weitem Horizont. Der rechte Standflügel der Werktagsseite mit den *Heiligen Sebastian, Achatius, Cosmas* und *Damianus* — der einzige, der eine Aufschrift trägt — stammt von der gleichen Hand wie die *Auferstehung* der Feiertagsseite[31]. Die übrigen Tafeln sind von einem primitiven Gesellen, der über den Stil des zwanzig Jahre früher tätigen Buchmalers Martinus Opifex nicht hinausgekommen ist.

Gegen diesen Altar — dem bisher einzigen datierten Wiener Malwerk der Fünfzigerjahre — bedeutet die 1462 datierte grosse Tafel des Redemptoristenklosters, *Madonna mit Heiligen*, einen gewaltigen Sprung nach vorwärts (fig. 178) [heute Erzbischöfliches Dom- und Diözesanmuseum]. In einer weiten, säulengetragenen Halle mit einem prächtigen Portal, das wie ein Kapelleneingang wirkt, sitzt Maria mit dem Kinde auf tiefroter Bank vor dunkel ockerigem Brokatvorhang. Ein bläulichweisser Mantel, in kantigen Falten brechend, karminviolett gefüttert, umhüllt sie. Der geistliche Stifter in tief braunvioletter Sutane, ein Chorherr, der als Wappen ein helles Horn in dunklem Felde führt, und die ein prächtiges Goldockerkleid tragende hl. Katharina knien vor ihr. St. Wolfgang in weinroter Samtdalmatika, über die ein moosgrünes Pluviale fällt, empfiehlt den Stifter. St. Jakobus in einem Mantel von hellem Graublau und St. Sebastian in einem Prunkkleid von tief glühendem Zinnober mit gleissender Goldstickerei begleiten ihn. Die Komposition, die Darstellung des Stofflichen, die farbige Instrumentierung sind so völlig niederländisch, dass man meinen könnte, ein Werk vom Niederrhein vor sich zu haben, verriete nicht der Charakter der Gesichter und Hände den Oberdeutschen im weiteren Sinne, der Blick durch das dunkelgraue Gemäuer auf die freundliche Landschaft mit dem Porträt einer kleinen Stadt den Österreicher. Denn in den Sechzigerjahren setzt ein spezifischer Zug der österreichischen Tafelmalerei der Spätgotik ein: der ausgesprochene Sinn für das

Landschaftliche, und zwar nicht für das Landschaftliche schlechthin, sondern für das Antlitz und den Charakter einer bestimmten Landschaft, d. h. für das Land- schaftsporträt. Verschiedene Voraussetzungen mussten erfüllt sein, ehe das möglich war. Dies wird vielleicht deutlicher, wenn wir die Tafel im Zusammenhang mit den grossen, doppelseitig bemalten Flügeln betrachten, mit denen sie von F. Kieslinger entdeckt wurde. Von einer Identität der Hände kann natürlich nicht die Rede sein, doch dürften wir wohl den Umkreis einer Werkstatt vor uns haben, wie die ziem- lich gleichartige Behandlung der Hintergründe nahelegt. Was diese Flügel, deren Innenseiten ein *Marienleben*, deren Aussenseiten eine *Passion* trugen, grundsätzlich von allen vorhergehenden österreichischen Malwerken unterscheidet, ist der ratio- nale Zusammenhang von Komposition und Raum, die Organisierung des Bild- ganzen als einer in sich geschlossenen Einheit, als eines Ausschnittes aus der wirklichen Welt. Das wird uns bei der *Passion* stärker bewusst als beim *Marien- leben*[32], in dem das Thema der Krönung noch Anlass zu einem Bildaufbau von abstrakter Feierlichkeit gab, der in tiefglühender Farbigkeit wie eine goldglänzende Ikonostasis ansteigt. Den Grund für diese Veränderung der Bildvorstellung haben wir in einer veränderten Einstellung der oberdeutschen Maler zu ihren niederländi- schen Lehrmeistern zu sehen. Die Generation des Konrad Witz schöpfte aus den niederländischen Vorbildern — für die nur der Meister von Flémalle und sein Kreis in Betracht kommen — Mittel der malerischen Bewältigung des Stofflichen, der Oberfläche der natürlichen Erscheinung, Mittel der Darstellung von Raum und körperlichem Volumen. Die Bildorganisation aber ist eine andere und Witzens kühne Neuschöpfungen auf diesem Gebiet — *Christus auf dem Wasser wandelnd* — sind nicht minder ursprünglich und selbständig wie südlich der Alpen die Masaccios. Die oberdeutsche Malerei der ersten Jahrhunderthälfte stand der niederländischen viel selbständiger gegenüber als die der zweiten. Nach der Jahrhundertmitte war es die durch die Niederländer geschaffene rationale Durchgestaltung des Bildganzen, um die man sich mühte, die die Aufnahme niederländischer Bildgedanken in vollem Umfang ins eigene Schaffen ermöglichte. Dieser Prozess bedeutet aber keineswegs eine Entmündigung der oberdeutschen Malerei. Es wurde durch ihn vielmehr Kräften Bahn gebrochen, die sich nun erst voll auswirken konnten. Dazu gehört vor allem das landschaftliche Porträt, das in der österreichischen Malerei eine besondere Rolle spielen sollte. Was vor zwei Jahrzehnten nur als geniale Einzelschöpfung möglich war, wurde jetzt Gegenstand schulmässigen Ausbaus. Die Hintergründe der Redemp- toristentafeln mit Stadtansichten sind Abbilder bestimmter, einmalig gesehener Wirklichkeiten (fig. 179). Die Bilder stehen auf der Stilstufe der frühen Altäre Herlins, der Kupferstiche des Meisters E. S. Doch lässt sich eine Abhängigkeit von ober- deutschen Vorbildern nicht nachweisen. Wir müssen annehmen, dass die österreichi- schen Maler die neue Kunst an der Quelle aufzusuchen begannen und niederländische Wanderfahrten unternahmen. Von dem Maler der *Votivtafel* von 1462 können wir

das mit völliger Gewissheit behaupten; man denkt an ein Bild aus dem Kreise des Bouts, das das nur wenig veränderte Vorbild für ihre Erfindung geliefert haben dürfte.

Die Wiener Votivtafelmalerei nimmt eine neue Wendung. Der Typus der deutschen „santa conversazione" entsteht. Sein frühester und bedeutendster Vertreter ist die aus der Sakristei der Pfarrkirche von Ebenfurth — das feste Wasserschloss der Stadt war einer der Hauptsitze des streitbaren Stifters — stammende *Votivtafel des Jörg von Pottendorf*, Burg Liechtenstein [heute Vaduz] (fig. 183). Sie verdient doppelte Beachtung als eines der wichtigsten Denkmäler unserer spätgotischen Malerei und als Stiftung einer der merkwürdigsten Persönlichkeiten der heimischen Geschichte.

Die auf Fichtenholz gemalte Tafel misst samt dem die Weiheinschrift[33] tragenden Rahmen 155 × 131 cm (Bildgrösse 136,5 × 114 cm). Die Komposition hat etwas äusserst Prunkvolles, ja fast Pompöses. Man fühlt, wie sich der Maler es angelegen sein liess, das Ganze recht festlich und imposant hinaufzusteigern, mit gepunzten Gründen, schweren Brokaten, umfangreichen Kronen, Tiaren und Infeln Staat zu machen. Wie ein Gebirge türmt er die Gruppe. Der violette Fliesenboden wird in so steiler Draufsicht gegeben, dass Maria gleichsam auf einer Kuppe thront. Auf schwere Fülle, auf Reichtum geht es überall aus. Weite, in mächtigen Falten brechende und sich bauschende Gewänder umhüllen in scharfschnittiger, vollplastischer Rundung modellierte Körper. Die Flechten der Frauen, das silbrige Lockengekräusel des hl. Petrus sind nicht minder sorglich ziseliert als die schweren Rosenkränze mit Amuletten und Gebetmünzen, wie die kostbaren Spangen, die Peden und der Harnisch des Stifters. Maria vollends wirkt wie ein majestätisches Gnadenbild. Ein Mantel von nächtlichem Schwarzblau umhüllt sie, aus dem die tiefroten Korallen ihres Rosariums, das auch den Körper des Kindes umschlingt, herausleuchten. Eine phantastische Krone, der deutschen Kaiserkrone, wie sie gotische Tafelbilder zeigen, nicht unähnlich, krönt ihr Haupt. Das Antlitz ist keineswegs von ideal typischer Holdseligkeit, sondern mit scharf beobachtendem Realismus gestaltet. Der Mund ist der einer Bäuerin; unter der vorstehenden Unterlippe rundet sich das Doppelkinn. Doch mächtig wölben sich Wangen und Stirn, ruhig und nicht ohne Grösse blicken die dunklen Augen unter den hochgeschwungenen Brauen. So prägnant ist die Modellierung dieses Antlitzes, dass man sich an Schnitzwerk erinnert fühlt — eine Erscheinung, die uns eher in der Tiroler Malerei des Pacherzeitalters begegnet als in der donauländischen. An das Pacherzeitalter macht auch der Zweiklang von Schwarzblau und Rot vorausdenken, den der tiefe Purpursamt der Thronverkleidung fortsetzt. (Die schmächtigen Engel können die schweren Stoffe kaum heben.) Und Petrus lässt die Apostelgestalten ahnen, die aus Murano in die Tiroler Altäre hinüberwandern sollten.

In den Purpursamt sind Gold (als verschieden helle Gelb) und ganz tiefes Moosgrün eingewirkt; letzteres kehrt wieder in St. Nikolaus und Ulrich, die, schmalschultrig ragend, wie zwei Ecktürme die seltsam ins Leere hängende Gruppe umfassen. Nach

unten zu lichten sich die Farben. Grauliches Weiss in Leinenzeug und Spruchbändern bringt Bewegung in den Block. Prächtig ist die Asymmetrie und Zwanglosigkeit der Anordnung, die aber doch eine Fülle feinster, dem Künstler kaum stets bewusster Gewichtsverteilungen und -ausgleiche enthält. Barbara neigt sich ebenso leise zurück wie Nikolaus, als hätten beide schwer zu tragen an Kelch und Kugeln aus blinkendem Gold. Über ihr moosgrünes Gewand fällt ein dunkelzinnoberfarbener Mantel. Ihr gegenüber ragt Katharina aufrecht empor wie St. Ulrich und hält ihre blanke Klinge parallel zum Pedum des Bischofs. Ihr Gewand zeigt dunkles Weinrot, der Mantel Moosgrün. Sie beschützt Frau Ursela von Zelking, des Ritters zweite Frau. Die äusserste Bildbreite nehmen Petrus als Beschützer der Amoley von Eberstorff, der ersten Gemahlin, und St. Elisabeth als Patronin der Elspett von Liechtenstein, der dritten Gemahlin, ein. Petrus wirkt ehrwürdig in seinem Ornat von prachtvoll tiefem Gold und Braunviolett, das die Farbe vertrockneten Rotweins hat. Dorothea trägt graugrünlich schattendes Weiss. Die beiden lebenden Stifter, die die Gebete an Maria senden, geben einen schönen Farbenklang: der geharnischte Ritter in Altsilber, die Frau in Violett mit einem mächtigen Scharlachrosenkranz. Das funkelnde Gelb, Blau, Rot und Weiss der Wappen ist unter die Knienden auf den Boden gestreut.

Die Köpfe der Verstorbenen sind von schematischer Gleichartigkeit — immerhin mit dem Bemühen um fiktive Porträtwirkung —, lebendig und frisch erfasst aber die der Stifter. Das scharf geschnittene Antlitz Herrn Jörgs mit der langen geraden Nase, dem energischen Kinn, der kantige Schädelumriss stimmen trefflich mit dem Bilde überein, das die Geschichte von ihm liefert. Der Ritter, der da so büsserhaft mit seinen Gesponsen auf harten Holzklötzen kniet, war einer der bekanntesten und gefürchtetsten Bandenführer seiner Zeit[34].

Mit der Wiener Malerei, wie sie uns in den Redemptoristentafeln entgegentrat, hat die *Pottendorftafel* wenig zu tun. Nicht umsonst fühlt man sich an Tirol erinnert. Der künstlerische Wurzelboden des Werkes sind die Alpenländer. Alpenländische Züge sind in ihm mit dem neuen malerischen Stil verschmolzen. Diesem entspricht die Formensprache im Einzelnen. Der Charakter des Ganzen in seiner schweren Fülle und barocken Monumentalität weicht von der Magerkeit und Durchsichtigkeit der neuen niederländischen Kompositionsweise stark ab. Wir wissen von der Tiroler Tafelmalerei kurz vor Pacher wenig. Eine ihrer seltenen Proben sei hier angeführt: eine *thronende Madonna* im Diözesanmuseum zu Brixen (Nadelholz, 121,5 × 56 cm, fig. 181). Der Mantel war einmal dunkelblau und zeigte Rot im Umschlag; das grünliche Braun des Steinwerks hebt sich vom reich gemusterten Goldgrund ab. Die Komposition ist eine freie Transposition des Kupferstichs des Meisters E. S., Lehrs 82, ins tirolisch Schwere, Monumentale. Die Madonna der Pottendorftafel verarbeitet den gleichen E. S.-Typus noch weiter, aber kaum aus erster Hand wie die Brixener.

Noch auf einen anderen Umkreis sei das Augenmerk gelenkt. Otto Fischer hat eine Gruppe von Werken zusammengestellt[35], die Stiftungen des Salzburger Dom-

propstes Burkard von Weissbriach (1452–1461) sind, der später als Erzbischof der Bündner Siegmunds von Tirol und Ludwigs von Bayern-Landshut war. Da ist vor allem der kleine Altar in der Kapelle des Schlosses Mauterndorf. Der Skulpturen enthaltende Schrein wird von gemalten Flügeln flankiert, deren Innenseiten den *Täufer* und *drei heilige Bischöfe* mit dem Dompropst zeigen (fig. 182). Sie gehören zum Schönsten, was uns die alpenländische Malerei der Zeit um 1460 hinterlassen hat. Tiefe warmgoldige Pracht schlägt dem Beschauer entgegen, wenn sich der Schrein öffnet. Gold und Silber sind reich verwirkt. Johannes dunkelt in braunrotem Mantel. Gegen das hellere grünliche Blau Erasmi steht das Krapp des Stifters. Auf das Stoffliche ist höchste Sorgfalt gelegt. Jede Perle, jeder gefasste Stein wird durch einen deutlichen Schlagschatten hervorgetrieben. Der Brokat leuchtet in festlichem Rot und Orange. St. Thiemo auf dem andern Flügel trägt Erdbeerrot, St. Wolfgang dunkles Moosgrün. Ihre weissseidenen Infeln sind mit Silber gestickt. Das Leinen der Chorröcke hat einen warmen Stich in rötliches Grau. Das bräunlichrosige Inkarnat, an und für sich von dunklem Ton, wird durch Grauschatten noch vertieft. So stehen die Bischöfe in feierlicher Wucht und dunkler Pracht da. Ihre Gewänder brechen in schweren Röhrenfalten, die sich am Boden wie Felsmassen stauen. Das ist der Stil der „heroischen" Generation von 1440 — nicht mehr so inhaltsschwer wie einst, sondern ins dekorativ Prunkvolle, Musivische übertragen[36]. Dieser Stil blieb in den Alpenländern viel länger lebendig als in der Donaugegend. Er wurde umgegossen, vielfach abgewandelt und das spezifisch alpenländische Resultat erhielt neue Bedeutung im letzten Jahrhundertdrittel, als es durch neue Naturanschauung in der Kunst Michael Pachers eine unvergleichliche Vertiefung erfuhr. Steht ja im Grunde auch die für die Pacher sehr wichtige Brixener Malerei der Sechzigerjahre noch ganz auf dem Boden des „schweren Stils", wie man diesen zum Unterschied vom vorhergehenden „weichen" und zum nachfolgenden „harten" nennen könnte. Die Flügel des ehemaligen Hochaltars der Wallfahrtskirche St. Leonhard ober Tamsweg[37] — auch eine Weissbriachsche Stiftung — fussen ebenfalls auf den Meistern der Vierzigerjahre. Der *Marientod* zeigt deutliche Anklänge an den Meister von Schloss Lichtenstein. Die *Verkündigung* spielt sich als feierliche Zeremonie ab. Ein ganzer Hofstaat von Engeln in Rosa, Grün und Zinnober trägt die Schleppe von Gabriels dunkelsamtblauem Mantel, der Maria den englischen Gruss in Gestalt einer umfangreichen dreifach gesiegelten Pergamenturkunde überbringt. Und Maria empfängt ihn als Königin im leuchtenden Blau ihres Mantels, hinter dem wieder himmlische Pagen eine rosige Draperie halten. Ich möchte in diesem Zusammenhang auf eine gleichfalls salzburgische Zeichnung in Erlangen hinweisen. Das schöne Blatt ist in Tusche ausgeführt, mit leiser Weisshöhung und etwas Rötel (figs. 440, 439)[38].

Die *Pottendorftafel* hat viel von der eben in flüchtigem Ausschnitt gezeigten Welt. Die Gesinnung der Komposition, des Kolorits weist auf sie hin und ihre monumentale Fülle ist aus der Wiener Malerei der Sechzigerjahre allein nicht zu erklären. Welcher

Art der alpenländische Einschlag in ihr ist, welche Wege er ging, das wird vielleicht einmal klar werden, wenn frühere Werke vom gleichen Meister auftauchen, der gewiss zu den führenden gehörte.

Seine weitere Entwicklung vermag ich durch eine Tafel [ehem.] Stift Heiligenkreuz zu belegen (fig. 180). Sie stellt die *thronende Maria zwischen den Heiligen Dorothea und Barbara* dar (129 × 81 cm)[39]. Der Eindruck ist kein solch barock imposanter wie der der *Pottendorftafel*, dabei aber nicht minder reich und prächtig. Die kleinere Figurenzahl zwingt zu Straffung und Konzentration. Der Aufbau wird tektonisiert. Er ist im Grunde derselbe wie auf der *Pottendorftafel:* eine ragende Mitte mit abschüssigen Flanken. Diese bilden dort Figurenpaare, hier die Wangen des in tirolischer Deutlichkeit verräumlichten Throngehäuses. Auch die Ecktürme kehren in Gestalt musizierender Engel wieder. Dorothea und Barbara haben die gleichen erstaunten Mägdegesichter mit den hellen goldschmiedehaften Ringellocken wie Barbara und Katharina auf der *Pottendorftafel*. Maria ist vom selben Schlag, nur mit höherer Stirn, während sie auf der *Pottendorftafel* — vielleicht auf Wunsch des Bestellers — Frau Elsbeth ähnlich sieht. Die Struktur der Draperien ist dieselbe, nur brechen sie nicht so sehr in grossen Flächen, als — dem Zuge der Zeit folgend — in kleinteiligen Falten. Dem neuen Naturalismus huldigt der Meister in dem wundervollen Stilleben von Wiesen- und Bauernblumen, die der Madonna und den Heiligen zu Füssen gestreut sind und aus dem Stufenausschnitt spriessen, alle mit grösster Genauigkeit geschildert, dass wir sie mit Namen nennen können: Königskerzen, Glockenblumen, die hellen Sterne der Erdbeeren und viele andere. Mariae Mantel dunkelt wieder in Blau, dem das Komplement in Barbaras Weinkarmin und im hellen Erdbeerrot der Engel nicht fehlt. Dorothea, nach deren Rosenkörbchen das Jesuskind greift, trägt stumpfes Moosgrün. Schwerer Goldbrokat schmückt die Thronfläche hinter Maria, die Engel haben Pfauengefieder und der bewegt gemusterte Goldgrund steigert den teppichhaften Reichtum[40]. Auch von dieser um 1470 entstandenen Tafel spinnen sich Fäden nach Salzburg: zu dem *Gnadenstuhl* der Prälatur von St. Peter[41].

Zwei Jahre nach der *Pottendorftafel* begann für die Schottenkirche, die Begräbniskirche von Frau Elsbeths Mutter Berta von Rosenberg († 1476), ein Altarwerk zu entstehen, das an Umfang mit dem *Albrechtsaltar* (Klosterneuburg, Stiftsmuseum) der nahegelegenen Kirche am Hof wetteiferte. Auch dieser Altar sollte bei geöffneten Aussenflügeln eine ganze Pinakothek bilden. Die Werktagsseite zeigte die *Passion*, die Sonntagsseite das *Marienleben*. Der geöffnete Schrein enthielt Schnitzwerk, flankiert von Flügeln, die in Relief je drei Heiligengestalten auf Goldgrund vor gemalten Vorhängen, von aufgelegten gegenständigen Masswerkbogen überdacht, trugen (dies geht aus den Spuren auf der Rückseite der Marienlebentafeln eindeutig hervor)[42]. Die Arbeit an dem Altar währte, wie aus dem Stil der Tafeln hervorgeht, gegen ein Jahrzehnt. Zwei Hände waren an ihm beteiligt. Die *Passion* entstand zuerst. Vor der Analyse der einzelnen Tafeln gebe ich eine Planskizze des Altarwerks; die verschollenen, aus

der Ikonographie zu ergänzenden Darstellungen sind in Klammern gesetzt. Die Höhe der Tafeln beträgt 88–89, die Breite 82 cm; die Dicke der vollen Tafeln 2,5, der durchgesägten 1 cm. (Die durchgesägten Tafeln sitzen durchgehends auf stärkerer, gerosteter Unterlage.)

Nebenstehend:

Schottenaltar —
Werktagsseite.

Christi Einzug in Jerusalem	Letztes Abend- mahl	(Christus am Ölberg)	Christus vor Kaiphas
Ecce homo	Hand- waschung Pilati	Kreuz- tragung	Kreuzi- gung

Untenstehend:

Schottenaltar —
Sonntagsseite.

(Verkün- digung an Joachim)	(Joachim u. Anna unter der goldenen Pforte)	Geburt Mariae	Tempel- gang Mariae	Ver- mählung Mariae	Ver- kündigung Mariae	Heim- suchung Mariae	Geburt Christi
(Epi- phanie)	Beschnei- dung Christi	Darstel- lung Christi im Tempel	Bethlehe- mitischer Kinder- mord	Flucht nach Ägypten	Der 12jährige Jesus im Tempel	Tod Mariae	(Krönung Mariae)

Die *Passionsfolge* beginnt mit *Christi Einzug* am Palmsonntag (fig. 184). Schon dieser Auftakt macht uns mit der Weise des älteren Meisters, mit seiner warmen heimatlichen Note angenehm vertraut. Jerusalem ist eine niederösterreichische Kleinstadt, aus deren Toren die sonntäglich gekleideten Bürger kommen, den Heiland zu begrüssen. Der Passionsmeister arbeitet mit Lokalfarben, die als geschlossene Komplexe schwebend leuchten. Er stellt alles auf die Fläche mit klaren, ruhigen Umrissen ein. Seinen Gestalten verleiht er stille, versonnene Gesichter. Den Vordergrund nehmen der Heiland auf seinem Grautier und der Jüngling, der ihn als erster begrüsst, völlig ein. Christus trägt ein ruhiges, unauffälliges Schiefergraublau und krümmt die Hand beim Segnen zu einer Form, die Schulmerkmal werden sollte. Petrus neben ihm ist schon stärker betont durch glühendes Rot und dunkel leuchtendes Blau, auf dem der hell silbergelbe Schnitt seines Buches blitzt. Das Jüngergefolge schart sich dicht Kopf an Kopf, dass von den rückwärtigen — wie auf frühen Bildern „mit Gedräng" — nur mehr das ruhige Braun und Weissgrau der Scheitel sichtbar wird. Das blasse Graurosa der Karnation schwebt licht in Licht; fast unmodelliert erscheinen die Gesichter, in die nur die Hauptformen schlicht hineingezeichnet sind. Doch gerade so vermochte der Künstler die glaubensstarke Einfalt dieser Menschen am besten zum Ausdruck zu bringen. Aus der ganzen Haltung des Jünglings in warmem tiefen Goldbraun, der sein Überkleid von silbrig ausgewaschenem Weinrot der Eselin entgegenbreitet, spricht scheue Ehrfurcht. In seinem Hintermann, der den Hut lüftet, glüht wieder starkes Rot auf. Silbergraue Weidenkätzchen, so köstlich gemalt, dass man ihr weiches Pelzchen zu fühlen meint, sind vorne auf den Weg gestreut. Und rückwärts treiben sie wie frühlingshaftes Gezweig aus dem bunten Farbenstrauss der festlichen Menge, der Zinnober, Kornblumenblau und tiefes Moosgrün mit warmen hellen Goldtönen und dem lichten Graurosa der Gesichter vereinigt. Osterstimmung liegt über Menschen und Landschaft. Stilles, klares Frühlingslicht, das durch einen lichten Nebelschleier sickert und alle Dinge durchsichtig und schwebend macht, erfüllt das Bild. Der ganze feste Bau des Stadttors beginnt zu schweben in lichtem grünlichen und bläulichen Grau, mit eingestreutem Rosa und Gelb. Dunkler, doch auch atmosphärisch locker bekrönt ihn das Kakaoviolett und wenige Blau der Dächer. Das Stadttor trägt über dem Wappen die Jahreszahl 1469 eingemeisselt — vielleicht das Datum des Beginns des frommen Kunstwerks. Ein Hirschgraben mit saftigem olivgrünen Rasenboden, auf dem man Rotwild herumsteigt, zieht sich in die Tiefe; auf hohem Holzsteg stehen einige blaue und rote Gaffer, die die Tiere füttern. Dort verklingt auch das Gemäuer des Vorwerks in einem hellen Grauviolettrosa, das der Karnation gleicht. Ein violetter Grundton klingt überall durch: in den Dächern wie im Haar und den Trachten — Farbe der Fastenzeit. Nie vorher war das Antlitz

der österreichischen Landschaft so rein und so überzeugend erfasst worden wie in diesem Fernblick. Über den Talboden zieht sich das Blaugrün der Auen mit hellem Gelbgrün der Wiesen; dunkle Gehöfte sind da und dort verstreut. Dann erhebt sich sachte, wie eine Welle von durchsichtigem, nach oben anschwellenden Grünblau ein Hügelrücken und ganz sanft wogt der Rhythmus des Geländes in die Weite. Das Bild ist malerisch vielleicht die Höchstleistung der Reihe[43].

Die nächste Tafel, das *Letzte Abendmahl* (fig. 185), führt in einen Innenraum . . . Im Zustand kurz nach der Abdeckung offenbarte diese Tafel besonders schön die leichten schwebenden Farbenklänge des Passionsmeisters . . . Das Bild hat sehr gelitten. Der Kopf des Judas und eines Apostels links fehlen. Grosse Partien der Rückenfiguren sind abgefallen.

In dem *Verhör vor Kaiphas* (fig. 186) kommt die satte Pracht der starken Farben, das Schimmern der blassen recht deutlich zur Geltung. Diese Malerei ist unerhört sachlich und schlicht, stellt die Erzählung ohne dekorative Verbrämung in den Vordergrund. Einfach spielt sich alles ab . . .

Es ist seltsam, dass der Altar keine Geissel- und Verspottungsszene enthielt. Denn mit dem Ölberg, der unmöglich fehlen konnte, ist die Zahl voll. Auch die Art, wie das *Ecce homo* (fig. 187) geschildert ist, weicht von dem, was wir aus der oberdeutschen Malerei kennen, stark ab. Pilatus kommt mit Christus aus dem Prätorium, dem Rathaus der Kleinstadt, deren Giebel und Türme die Ferne abschliessen. Der Landpfleger trägt eine schöne Amtstracht in glitzerndem Goldocker und tritt auf der Schwelle ernst zurück, um dem Heiland Platz zu machen, der rasch und scheu in seinem Scharlachmantel hervorhuscht. Der müde, gequälte, furchtsame Ausdruck von Christi Antlitz scheint auch die Menge zu überraschen, denn sie bricht — trotz bösartiger Physiognomien — nicht in das tobende Johlen und Pfeifen aus wie auf den Tafeln der Bayern und Franken, sondern begnügt sich, dem Heiland Rübchen zu schaben. Es ist eine Schaustellung, die sich rasch und ohne viel Aufsehen abspielt.

Die *Handwaschung* (fig. 188) . . .[44]

Erst die *Kreuztragung* (fig. 189) zeigt stärkeren dramatischen Schwung, weit ausschreitende und -greifende Gestalten. . . Wieder gibt die Ferne im Duft des blaugrünen Geländes das Bildnis einer kleinen niederösterreichischen Stadt (Krems) mit hell schimmernden Mauern und braunroten Dächern.

In der letzten Tafel, die *Kreuzigung* (fig. 190) beruhigt sich alles . . .

Das *Marienleben* zeigt eine andere Künstlerpersönlichkeit. Sie spricht nicht mehr durch das Schimmern und Blühen der Farben, sondern durch Strenge und Festigkeit der Komposition. Diese ist dabei abwechslungsreicher, mannigfaltiger als in der Passion, vielfach auch bewegter. Das Kolorit zerfällt in drei scharf getrennte Stufen von schweren dunklen, neutralen mittleren und lichten Tönen. Dem so entstehenden flackernden, springenden Rhythmus der Tonwerte wird durch straffere Zeichnung in energischen Kurven entgegengearbeitet. Die Tafeln haben Goldgrund. Der Erhaltungszustand ist im Ganzen besser als der der Passion.

Die *Geburt Mariae* (fig. 192) öffnet den Blick in eine Wiener Bürgerstube. Die Bettstatt ist schräg in das Bild gestellt. Die Wöchnerin hält das Kleine, um es der einen Gevatterin zu übergeben. Die andere, die sich in schöner, der Schrägrichtung angeglichener Kurve neigt, richtet das Badewasser zu. Eine dritte bringt Mutter Anna Labung. Zwei Türdurchlässe zeigen weitere Interieurs: eine lichte butzenverglaste Eckstube, in der Joachim beschaulich die Bibel liest; eine dunkle, vom offenen Herdfeuer schwach erhellte Küche. Mit ruhiger Sachlichkeit ist das ganze Raumstilleben beschrieben: die gotische Bettbank, der Krug, die Möbel, das Waschgerät mit dem blendenden Linnen . . . Das Inkarnat ist gelblich oder zart graurosig. Die blaugraue oder bräunliche Unterzeichnung schimmert durch — eine technische Eigenart, die sich ein halbes Jahrhundert lang weiter entwickeln sollte.

Von eigenartiger Schönheit ist der Gegensatz von Licht und Schatten in der folgenden Tafel, dem *Tempelgang* (fig. 193) . . .

In anmutig gelockerter Symmetrie ist die Gruppe der *Vermählung* (fig. 195) zwischen zwei Portalwangen vor einen mächtigen Mittelpfeiler gestellt . . .

Die *Verkündigung* (fig. 194) spielt in einem weit offenen Gemach, in das von allen Seiten die dunkeltonige (stellenweise retuschierte) Landschaft blickt . . .

Die *Heimsuchung* (fig. 196) wird vollends zur Stadtvedute. Sie ist seit altersher ein berühmtes Abbild des gotischen Wien. Elisabeth kommt Mariae auf die Gasse entgegen, deren Tiefe sich wie eine Schlucht zwischen den warmen hellen Goldgrau und Olivgrau der mit blauen Randsteinen eingefassten, von dunklem Braunrot überdachten Häuser öffnet. Der helle Strassengrund, die Brücke aus silbergrau gebleichtem Holz bilden die Folie des tiefen Weinrot, Dunkelblau und Zinnober der heiligen Frauen; auch hier zeigt der Goldbrokat ihrer Gewänder olivgrünen Schimmer. Zacharias in ruhigem Blau tritt auf die Schwelle seines Hauses. Das rosige Inkarnat seines charaktervoll gezeichneten Kopfes sticht merklich ab von dem blassen der Frauen. Mariae Antlitz ist von tief kupferbraunen Flechten umrahmt. Es ist morgens. Sonnenstreifen fallen aus den nach Osten führenden Seitengassen auf den lichten Sandboden. Die Häuserblöcke werfen reflexerhellte Schattenkegel. So huschen Licht und Schatten hin und wieder durch die reinlichen, sonntäglich stillen Gassen. Man meint, das Geläute von den nahen Türmen hallen zu hören.

Das Christkind kommt in einem verfallenen Wirtschaftshof zur Welt (fig. 197) . . .

Die Tafel der *Beschneidung* (fig. 200) ist ziemlich verschmutzt[45], doch farbig und kompositionell eine der eigenartigsten. Vor allem die Gruppe des Hohenpriesters und des Leviten ist prachtvoll in dem Gegeneinanderklang der Kurven. Wie burgundische Pleurants sind sie in vielfaltige Gewänder gehüllt. Im Gegensatz zu den schwingenden Linien vorne steht das feine, spröde Linienwerk der Frauengruppe mit den schmalen, geradlinigen, von zartgeriefeltem Faltenwerk umrahmten Gesichtern. Der Levit trägt eine strahlend hell goldgelbe Kutte mit tiefschwarzen Borten, der Priester einen olivtonig gefütterten Mantel von dunklem Erdbeerrot. Sonst erscheint dunkles Blau, helles Weinrot, dunkles Graubraun, Goldoliv. Reichlich verteilt ist schimmerndes Weiss, graulich gebrochen. Die lichten Partien sind ganz hell in Hell modelliert, schattenlos. Rote Rosen und blaue Astern sind auf das diskrete Grau des Steinbodens gestreut.

Die *Darstellung Christi im Tempel* (fig. 199) ist schlicht komponiert ... Der Goldgrund ist erneuert.

Die folgende Tafel erzählt das *Martyrium der unschuldigen Knäblein* (fig. 201). Das Eckige, Stossweise der Bewegungen, das so sehr vom Rhythmus der Passionstafeln abweicht, fällt auf. Die hanebüchenen Schneiderphysiognomien der Knechte sind aus fränkischen Tafeln wohlbekannt ...

Die *Flucht nach Ägypten* (fig. 204) breitet das Wien Friedrichs III. als Landschaftsprospekt vor dem Beschauer aus. Die Tafel ist überraschend frei von den landschaftlichen Rezepten der als Vorbilder so massgebenden Franken. Das Gelände hält sich in dunklen moosbraunen und Olivtönen. Nur ein phantastischer Felsenturm ragt als künstliche Kulisse auf. Hügel und Felder sind bloss das dunklere Vorspiel der Stadt, die in tiefem Honigton dahinter aufglüht. Wie später die Städte Bruegels, so leuchtet auch diese von innen. Die Dächer sind von durchsichtigem Braunrot. Das blaugraue Band des Wienflusses schlingt sich durch die Spitälervorstadt Margareten mit ihren vielen Kapellen und Kirchlein. Den nächtlichen Sternenhimmel halte ich für eine barocke Übermalung. Allerdings ist es fraglich, ob einst Goldgrund vorhanden war. Die durchaus ursprünglichen feingezeichneten Turmsilhouetten verlaufen in den Himmel und sitzen auf altem Kreidegrund, so dass die Annahme wirklicher Atmosphäre auch im alten Zustand nicht von der Hand zu weisen ist. Das wäre allerdings ein Novum, dass einem naturalistischen Prinzip zuliebe die goldglänzende Einheit der Altarwand an einer Stelle durchbrochen wurde. Der dunkle Wiesengrund ist auch die Folie der Figuren. Das graue Fell des Esels verwächst mit ihm; das Weinrot, Zinnoberrot und Dunkelblau Josephs glüht darin; das graublau getönte Weiss von Mariae Mantel, das das Inkarnat hellblond macht, leuchtet daraus hervor. Die Nacht ist vom Leben der ruhelosen Natur erfüllt. Ein Kaninchen läuft über die Wiesen. Ein Fink wacht beim plätschernden Brunnen, dessen Wasser an einer tiefrot und schwarzgrün dunkelnden Blume vorbeiströmt.

Die Komposition des *zwölfjährigen Jesus im Tempel* (fig. 202) ist von einer Klassik, die sie den Salzburgern nahebringt. Der architektonische Rahmen, der Stufenbau bedingen die Haltung der Menschen ...

Der *Marientod* (fig. 203) wurde, ähnlich wie die Geburt, eine der einflussreichsten Erfindungen des Meisters, die in engerem und weiterem Kreis nachwirkte. Stärker als sonst ist der Raum mit Gestalten im Rhythmus eines reichen Auf und Ab gefüllt. Die rot bedeckte Bettstatt fungiert nicht nur als Raumzentrum, sondern intoniert auch die Diagonalbewegung, der die Gruppen der Apostel antworten. Weiss herrscht vor. Die drei Apostel vorne schlagen den Farbenakkord Moosgrün, Blassgelb, Blau an. Des Künstlers Stärke im Physiognomischen bekundet der Ausdruck des nahenden Todes im Antlitz Mariae.

[Zwei der verschollenen Tafeln des Altars sind später aufgetaucht und wurden vom Kunsthistorischen Museum (von der Galerie St. Lucas) erworben. Sie waren dem Autor bekannt und sind nach den Photographien in seinem Archiv abgebildet: Die *Beweinung Christi* (fig. 191), 87 × 80 cm, Inv. 6958; die *Anbetung der hl. drei Könige* (fig. 198), 87 × 80 cm, Inv. 6959. (Beide heute Österreichische Galerie Inv. 4854, 4855, Kat. 1953, 66, 67).

Die *Beweinung Christi* ist als Werk des Älteren Schottenmeisters, der Ikonographie folgend, in die Werktagsseite unter Verschiebung der Reihung nach der *Kreuzigung* einzufügen. Die vom Autor angenommene Darstellung *Christus am Ölberg* wäre demnach auszuscheiden.

Die *Anbetung der hl. drei Könige* ist als Werk des Jüngeren Schottenmeisters in dem vom Autor in seinem Schema vorgesehenen Feld der Sonntagsseite einzufügen.

Der gesamte Altar wurde nach weitestgehender Restaurierung gezeigt (Ausstellung Friedrich III., St. Peter an der Speer, Wiener Neustadt 1966, Kat. pp. 414ff.).]

Wir fassen die Charakteristik der beiden Meister zusammen.

Die Kompositionen der *Passion* sind einfach, sachlich schlicht; sie wachsen von selbst aus dem Fluss der Erzählung heraus. Die Kompositionen des *Marienlebens* sind von stärkerer Bewegung, der eine bewusste Strenge und Straffung entgegenarbeitet.

Der Passionsmeister stellt den Aufbau auf schwebende farbige Flächen, die durch ihre Leuchtkraft den Eindruck des Vor und Zurück im Raum erwecken. Der Marien-

lebenmeister legt den Nachdruck auf die energisch umreissende, charaktervoll bewegte Linie. Der Passionsmeister entfaltet einen Reichtum an Farben, der durch Übergänge, Brechungen, Wechselwirkungen noch gesteigert wird. Der Marienleben- meister beschränkt sich auf wenige Farben, die er nach den Richtlinien der formalen Gliederung in Gruppen zusammenfasst. Die *Passion* zeigt licht blühende oder satt glühende Farben: sanftes und leuchtendes Blau, Goldgelb, Moosgrün, Rubinrot, lichte rosige, blonde und bläuliche Töne der Fernen. Die Farben des Marienlebens sind schwer und streng: tiefer Zinnober, dunkler Goldbrokat, Schwarzblau; vor allem aber viel Grau, das die Grundnote bildet, das auch in den hellen Tönen der Umgebung vorwiegt. Diese farbige Restriktion des *Marienlebens* ist künstlerische Absicht; gerade in der Grauskala vermag der Meister Wirkungen von erlesenem Reiz zu erreichen und das Rot und Blau weniger Blumen kostbar zu steigern. Über alle Gestalten und Formen der Passion legt sich atmosphärisches Fluidum, das die Farben aufsaugt und widerstrahlt. Die Tafeln des Marienlebens zeigen das Licht und seine Wirkungen in scharfer räumlicher Begrenzung, machen es ebenso körperlich greifbar wie die Dinge. Der Passionsmeister modelliert Licht in Licht, während der Marienlebenmeister Licht und Schatten in markantem Wechsel folgen lässt. Die *Passion* gibt die weite österreichische Landschaft, wohl bildnismässig, aber noch stärker stimmungsmässig erfasst, wieder. Das *Marienleben* bringt die scharf beobach- tete Vedute, die Charakteristik bestimmter Plätze und Bauwerke; sein Schauplatz ist das spätgotische Wien, die winkligen Gassen, durch die anderthalb Jahrzehnte früher der Aufruhr gegen die Kaiserburg tobte, der Boden der kommunalen Partei- kämpfe, in deren buntem Gewühl die Gestalten des eisengepanzerten Universitäts- professors Kirchheim und des demagogischen Bürgermeisters Holzer auftauchen. Die Bewegungen der Gestalten der Passion sind ruhig oder weit ausgreifend, das Licht gleitet durch alles hin. Die Bewegungen des Marienlebens sind stossweise oder in Rundungen gespannt, die Lichtwerte sprunghaft. Der Passionsmeister bevorzugt die schlichte Gerade. Der Marienlebenmeister verleiht der Kurve neue Bedeutung. Die Menschen der *Passion* scheinen selbstverständliche Abbilder wirklich lebender, die Modell standen. Der Marienlebenmeister schafft einen der kurvigen Bewegung entsprechenden Typus: klein proportionierte Gestalten mit rundlichen Köpfen. Der Naturalismus der Gesamterscheinung hat in der *Passion* einen Höhepunkt erreicht. Das Marienleben steigert womöglich den Naturalismus der stofflichen Einzelheit, rückt als Ganzes aber von der Natur ab — bedeutet den Beginn einer neuen Abstrak- tion. Die Passion atmet den frischen Geist der von naturalistischen Problemen erfüllten Sechzigerjahre. Im *Marienleben* sind diese Probleme restlos gelöst, neue tauchen bereits an seinem Horizonte auf — es ist die Situation der letzten Jahre vor 1480.

Die zeitliche Verschiedenheit von *Passion* und *Marienleben* wurde schon von Moritz Dreger[46] und Betty Kurth[47] betont. Dr. Kurth hat in dem zitierten Aufsatze die Abhängigkeit des *Schottenaltars* von Wolgemut überzeugend nachgewiesen, indem

sie deutliche kompositionelle Beziehungen zu einzelnen Teilen des *Hofer-* und des *Zwickauer Altars* feststellte. Damit war eine wichtige Tatsache für die stilistische Genesis der Wiener Malerei im letzten Jahrhundertdrittel gefunden. Nicht nur einzelne Bildmotive und -erfindungen, sondern die ganze stilistische Haltung des malerischen Entwicklungsabschnitts, dessen früheste Probe der *Schottenaltar* ist, weist nach Franken. Die niederländische Orientierung hatte einen Anschluss an die Schule zur Folge, die damals ein wichtiger Propagator des niederländischen Stils in Oberdeutschland war.

Die Einstellung zur fränkischen Malerei ist bei Passions- und bei Marienlebenmeister nicht dieselbe. Die schlichte Selbstverständlichkeit, mit der der Passionsmeister Menschen und Landschaft sieht, sein helles, blühendes Kolorit, seine Meisterung des Atmosphärischen sind Werte, die er nicht aus der Kunst Wolgemuts, der mehr zu herber Düsterkeit und kunstvoller Verschränkung neigt, schöpfen, sondern nur im unmittelbaren Verkehr mit der niederländischen Kunst gewinnen konnte. Von ihm müssen wir dasselbe annehmen wie von den Malern der Redemptoristentafeln: er ist in den Niederlanden gewesen. Und die enge Verbindung des Meisters und seiner Werkstatt mit Wolgemut lässt den Gedanken R. Eigenbergers, dass der Österreicher und der Franke in den Niederlanden zusammentrafen, als sehr naheliegend erscheinen. Dabei beschränkt sich das Verhältnis des Passionsmeisters zu den Niederländern keineswegs auf Flandern. Mehrfach wurden wir durch Züge an Holland erinnert. Ein duftiges Interieur, der Blick auf Golgatha — das sind Dinge, die wir nicht bei den Brüsselern, sondern bei den Haarlemern sehen können. Das farbige Prinzip des Hell-in-Hell-Malens ist spezifisch holländisch. Eigenartig ist vor allem der *Einzug Christi* (fig. 184). Die ganz gross in schwebenden Flächen gebaute Ferne scheint auf die gestaffelten Landschaftsgründe des Hieronymus Bosch vorauszuweisen; nicht minder der schlichte Schnitt der Gesichter. Ich möchte mit Bestimmtheit annehmen, dass der Passionsmeister in Holland war. Die fränkische Malerei hat aber selbst verwandte Erscheinungen hervorgebracht. So ist der Meister des Wolfgangaltars in St. Lorenz in formaler und malerischer Diktion dem Passionsmeister innerlich viel verwandter als Wolgemut. Wie er am *Wolfgangaltar* (fig. 205) mit geschlossenen Farbenflächen von leuchtendem Rot und Moosgrün, mit etwas Gelb und Blau arbeitet, deutet auf den älteren Schottenmeister; noch mehr die einfache Geradlinigkeit seiner Formen. Als weiteres Beispiel bringe ich ein Werk seiner Schule in Erinnerung: den *Marientod* des *Hans-Lochner-Epitaphs* († 1466) in St. Lorenz[48]. Wesentlich gröber, unlebendiger tritt uns da der gleiche Aposteltypus entgegen wie auf Palmarum und Abendmahl des Schottenaltars. Wie geschlossene Flächen von Rot, Moosgrün und dunklem Blau mit vielem Weiss und lichtem Graugelb vereinigt sind, klingt merklich an den Passionsaltar an.

Nichts von all dem, was auf unmittelbare Berührung des Passionsmeisters mit den Niederländern schliessen lässt, findet sich im Marienleben. Sein Schöpfer wächst

völlig aus dem Stil des älteren Passionsmeisters hervor, war gewiss durch engste Werkstattgemeinschaft mit diesem verknüpft. Trotzdem stammt das Ausserösterreichische seiner Bilder nur aus dem fränkischen Kunstbezirk. Es erübrigt sich, seine Kunst neuerdings zu charakterisieren, um zu verstehen, wie sehr ihre Eigenart mit Wolgemut und seinem Kreis übereinstimmt. Schon Betty Kurth hat darauf hingewiesen, dass das Kolorit des Marienlebens mit den herben, dunkelkräftigen Farben der Wolgemutaltäre übereinstimmt. Die Kunst, mit wenigen Tönen Wirkungen von erlesenem Farbenreiz zu erzielen, ist natürlich spezifisch österreichisch. Wenn auch die Kenntnis von Wolgemuts Altären für den Künstler eindeutig erwiesen ist, so brauchen es nicht immer fränkische Kunstwerke gewesen zu sein, die unmittelbar einwirkten. Der dem Wolgemutkreise angehörige Schwabe Schüchlin steht dem Marienlebenmeister in mancher Hinsicht näher als der Franke. Ein Bild wie die *Enthauptung der hl. Barbara* (einst in Wiener Privatbesitz [Prag, National Galerie, Inv. 010106])[49] vermag dies deutlich zu machen (fig. 208). Die Autorschaft Schüchlins liegt auf der Hand: die Gestalten, die langstieligen Blumen, die zart büscheligen Baumsilhouetten, der Nimbus der Heiligen entsprechen völlig denen des *Tiefenbronner Altars*. Nun erinnern die Typen so sehr an die des jüngeren Schottenmeisters, dass bei flüchtiger Betrachtung der Gedanke an seine Urheberschaft aufkommen kann. Es sind die gleichen zierlich untersetzten Gestalten, deren rundlich, aber scharf geschnittene Köpfe kurznackig auf dem Rumpf sitzen; die gleiche Zeichnung der nervigen Hände; die gleiche Vorliebe für springende Tonwerte (Flächen dunklen Brokats neben hellen Stoffen). Man halte den Kopf der Barbara neben den der Maria des Weihnachtsbildes. Das Marienleben ist vom gleichen additiven Naturalismus beherrscht. Es wäre verständlich, dass das mildere Temperament des Schwaben dem Österreicher besser entsprach als die herbe Grosszügigkeit der Franken und ihm manche Eigenarten des Wolgemutkreises vermittelt haben mag.

Der starke Anschluss der oberdeutschen und österreichischen Malerei an die Niederlande in der zweiten Hälfte des Jahrhunderts bedeutet im Grunde kein Abweichen von der Einstellung der ersten Jahrhunderthälfte. Das Land, das der Kulturexponent des Nordens für das ausgehende Mittelalter war, blieb es auch nun und die Maler der Sechzigerjahre suchten gleichfalls den „stil bourguignon", nur jetzt im Norden, in den burgundischen Niederlanden, nach denen sich der künstlerische Schwerpunkt verschoben hatte.

Erst von nun an können wir von einer geschlossenen Wiener Schule sprechen, einer malerischen Bewegung, die ihren Ausgangspunkt unzweifelhaft in Wien hat, in der wir die Generationenfolge der Schüler und Weiterbildner Schritt für Schritt verfolgen können. Der ältere Schottenmeister hatte wohl Vorgänger, auf denen er fussen konnte, die aber noch nicht das Gepräge einer spezifisch wienerischen Schule tragen, mögen sie auch in Wien tätig gewesen sein. Ausser den Malern der Redemptoristentafeln — die vor allem als Urheber der neuen Landschaft wichtig sind —

kommen, wie Suida mit Recht feststellte[50], zwei Künstler in Betracht, von denen sich Werke in Klosterneuburg und St. Pölten erhalten haben. Die Tafel des Klosterneuburger Stiftsmuseums [Benesch, Kat. 1938, 46] (115×112 cm) stammt von einem *Stephansaltar*, dessen Flügelinnenseiten die Legende des Heiligen, dessen Aussenseiten Szenen des Marienlebens zeigten. Die Auffindung der Gebeine des Heiligen ist ernst und mächtig gebaut[51]. Der Maler liebte den Raum energisch vertiefende Rautenkompositionen. So stellt er hier den Sarg übereck und erst über den abwärts gleitenden Linienbahnen der liegenden Leichen errichtet er die grossflächige Wand der Priestergruppe. Die schwerblütige Malerei atmet noch etwas von burgundischer Grösse und Klassizität der Form. Es ist auch hier der Stil des Meisters von Flémalle und seines Umkreises, der — kaum mehr durch Mittelsmänner — einwirkt. Die Totengesichter mit den gebrochenen, halbgeschlossenen Augen reden eine eindringliche Sprache von dem neuen Streben nach Naturwahrheit. Noch kühner ist die Art, wie der Meister auf der entsprechenden Aussenseite, der *Darstellung im Tempel* (fig. 206), den schräggestellten Altar zum Mittelpunkt des Bildaufbaus macht. Die Altarstufen schiessen zurück wie auf einer Weitwinkelaufnahme. Die Farben bilden geschlossene Flächen wie beim älteren Schottenmeister: Weiss, Gelb, Zinnober, helles Grün. Das rastlose Streben nach Verräumlichung lässt den Künstler auch den Hintergrund in mehrfache Kapellenwinkel brechen. Der Raum wird körperlich behandelt, in kubische Einheiten zerlegt[52].

Näher noch steht dem älteren Schottenmeister die Tafel im Diözesanmuseum zu St. Pölten[53] (130×124 cm). Auch sie stammt von einem *Stephansaltar*, der aussen ein Marienleben zeigte, und ich halte es nicht für ausgeschlossen, dass beide Altäre einst im Wiener Dom standen[54]. Der *Marientod* ist wesentlich besser erhalten. Die weiche farbige Erscheinung nimmt schon manches von der Schottenpassion vorweg. Die Komposition ist schwerfällig. Die Gestalten haben grosse Köpfe. Der hellgelbe, dunkelrot gefütterte Mantel des Apostels am rechten Rande nähert sich dem scharfschnittigen Faltenwurf des Schottenaltars. Nur in dem Weinenden, der links unten in messinggelb gerändertem Blasslilamantel kniet, klingt noch ein schwaches Echo der letzten Gruppe des „weichen Stils" nach. Mariae wachsbleiches Antlitz ruht auf dem weinrot und smaragdgrün gemusterten Kissen. Betrachtet man die Farben der stehenden Apostel: Graublau, Weiss, Blasslila, Moosgrün, dunkles Weinrot, so erkennt man die Voraussetzungen der Skala des Passionsmeisters. Dahinter spärliche Reste einer grossenteils zerstörten Abendlandschaft. Stille Wald- und Wiesenhänge ziehen sich in Dunkeloliv dahin; am Horizont steht ein blassvioletter Lichtstreif.

Die Innenseite: die *Überführung des Leichnams des hl. Stephan* ist arg zerstört. Sehr schön ist die Gruppe der fürstlichen Frauen und des Führers. Die ernsten Köpfe mit den herabgezogenen Mundwinkeln erinnern noch leise an den *Albrechtsaltar*. Der Teufel wird von einem Engel aus dem Mastkorb des Schiffes, in den er sich eingenistet, herausgeworfen.

Der Stil der beiden Schottenmeister beherrscht von 1470 ab die Wiener Malerei und ihren Umkreis. Das bedeutet aber keine gänzliche Ausschaltung anderer Erscheinungen. Ein datiertes Beispiel sei angeführt: die schöne *Votivtafel des Ritters Gelle Lax* von 1473 (fig. 207) [Historisches Museum der Stadt Wien], die wie die *Pottendorftafel* aus der Ebenfurther Pfarrkirche stammt[55]. Das Bild trägt auf dem Rahmen die Inschrift: „Hie leit begraben der Edel vest gelle lax dem got genat der gestorben ist an gotz leichennams tag m° cccc LXXIII jar." Der Ritter kniet vor Maria, die mit dem Kinde auf einem reich skulpierten Steinsitz frontal thront. Der hl. Jakobus stellt ihn vor. Die Tafel ist auf einen Dreiklang von Rot, Weiss und Grün gestimmt. Das Rot erscheint als Erdbeerrot im Mantel des hl. Jakobus, in dem Kleid Mariae, das unter ihrem Mantel hervorlugt; als helleres Zinnoberrot in den Schuhen und Handschuhen des Ritters. Mariae grossflächiger Mantel ist von warm elfenbeintonigem, leicht graugeschattetem Weiss. Sattes Grün steht im Unterkleid Jacobi, im Futter von Mariae Mantel. Der licht grauviolett gehaltene Thron trägt einen in ganz dunklem Purpur, Moosgrün und Gold kostbar gewebten Behang. Die Balustrade ist lachsrötlich. Dunkel und hell ockerblondes Haar umkränzt schimmernd warmes Inkarnat — von durchsichtigem Rosa in Maria, von tiefem Bräunlich in den Männern. Das Wappen und der Rahmendekor vereinigen Silberweiss mit Schwarz und hellem Rot.

Die Tafel steht künstlerisch durchaus auf der Höhe der Zeit. Trüge sie auch keine Jahreszahl, man würde sie stilkritisch nicht anders datieren. Dennoch besteht keinerlei Beziehung zum *Schottenaltar*, wenn nicht die des Fussens auf gemeinsamen Vorgängern. Von einem Werk wie dem Stephansaltar, dem die St. Pöltener Tafel angehörte, können sehr wohl zwei Wege ausgehen, deren einer zum Passionsmeister, deren anderer zum Maler der Gelle-Lax-Tafel führt. Farben wie das Grauviolett, das zart gebrochene Weiss entstammen durchaus der gleichen Sphäre. Nur gehört der Maler der Gelle-Lax-Tafel nicht zu jenen, die um Probleme der Naturdarstellung ringen. Er strebt nach schmuckhafter Gesamterscheinung, wahrt aber im Detail der Formen viel mehr vom alten Stil. Das kommt in dem weich, muschelig rundlich modellierten Kopf Jacobi nicht minder zum Ausdruck als in seinen schematischen Händen. Das Gewand soll nicht in klarer, stofflicher Plastik hervortreten, sondern sich schön ordnen. Mariae Antlitz ist von traditioneller Lieblichkeit.

Wenn wir uns der Schule und Nachfolge der Schottenmeister zuwenden, gelangen wir in eine andere Welt. Sie ist herber, strenger, von stärkerer Spannung erfüllt. In ihr werden die naturalistischen Probleme nicht beiseite gelassen, sondern überwunden. Der Begriff der Wiener Schule ist jetzt natürlich ebensowenig wie früher auf das Stadtgebiet allein zu beschränken. Wie die Stadt mit der umliegenden Landschaft des Herzogtums wirtschaftlich eine Einheit bildete, so auch kulturell. Eine ganze Reihe von Werken der Schottennachfolge lässt sich auf Wiener Neustadt und Klosterneuburg lokalisieren. Wiener Neustadt, das schon immer eine grosse politische Bedeutung als Vorposten des steirischen Antagonismus gegen Wien besass, nahm einen raschen

Aufschwung. Die Zahl der ortsansässigen Maler war so gross, dass ihre Innung nach der Verteidigungsordnung des Markgrafen Albrecht von Brandenburg-Ansbach (1455) ein Fähnlein von 8 Mann mit einem eigenen Hauptmann zur Stadtverteidigung zu stellen hatte[56]. Bedauerlicherweise ist es noch nicht gelungen, einen der durch Mayers eingehende archivalische Arbeit zutage geförderten Namen mit einer bestimmten Gruppe von Werken in Verbindung zu bringen. Unter den Namen kommen reichsdeutsche wie slawische vor. Die Stadt liegt ja wie Wien an einer Sprachen- und Völkerscheide. Der östliche, magyarisch-slawische Einschlag ist in ihr sehr stark. Und handelt es sich auch durchaus um Schöpfungen deutscher Kunstgesinnung — dass der Charakter von Menschen und Landschaft der Geburts- oder Wahlheimat der Künstler das Gesamtbild ihrer Kunst tönte, ist eine geschichtliche Selbstverständlichkeit.

Der wichtigste Nachfolger des Passionsmeisters ist der Maler des *Epitaphs des* 1477 verstorbenen *Florian Winkler* aus dem Dom von Wiener Neustadt [Stadtmuseum, Inv. A 15] (fig. 212)[57]. Die Inschrift lautet: „Anno dni m° cccc° LXXVII° iar an sand matheus abent starb der Edl Vest florian winkchler und ligt da pegraben dem got genedig sey." Die 188×89 cm grosse Tafel ist von guter Erhaltung, nur der Kopf des Jesuskindes etwas retuschiert, die lichten Faltenkämme in Mariae und Florians Mantel übergangen. Die sorgfältig glättende Malweise erzielte eine emailartige Oberfläche. Der Stil knüpft vor allem an die späten Tafeln der *Passion*, wie das *Ecce homo*, an. Zugleich bemerken wir wesentliche Umbildungen. Eine deutliche Tendenz zur Vertikalisierung setzt ein. Nicht nur der ganze Bildaufbau wird gestreckt und gestrafft, sondern auch die einzelne Gestalt, die schmalschultrig und hager wird, schmale Hände und einen Langschädel erhält. Die ruhige Geradlinigkeit der Passion verwandelt sich in eine abstrakte Höhensteigerung. Das Ursprüngliche, Frische der Naturform tritt zurück. Die Pflanzen werden stilisiert. Die Farben haben ihren lichten Reichtum verloren, sind auf wenige, dunkel glühende beschränkt. Maria trägt tiefes Blau, Joseph einen Mantel von tiefem Krappkarmin und blauer Kapuze. St. Florians Mantel umrahmt mit seinem sanften Moosgrün die reiche, perlenversetzte Goldstickerei (grünlich lichtes Messinggelb) des Obergewands. Das Weissgrau der Ärmel hat leicht grünlichen Stich. Der tiefe Purpur und das Gold des Stifterwappens, das tiefe Rot der Fahnenstange gleichen das Schwarzblau von Winklers Harnisch mit seinen kalt weissblauen Lichtern aus. Auch im Inkarnat widerstreiten Warm und Kalt. Das sanfte Bräunlichrosig erhält graue Schatten, wird grünlich induziert. Der goldene Paradiesgarten, der durch Eva der Menschheit verschlossen, durch Maria wieder geöffnet wurde, sticht leuchtend von den tiefen Grau- und Brauntönen der Umgebung ab. Gott Vater, der das sündige Menschenpaar bestraft, zeigt völlig Christustypus und trägt ein violettgraues Kleid, der Engel mit dem Flammenschwert ein karminfarbenes mit grüner Stola. Im Strohdach der Ruine sitzen die bunten Farbenfunken von Vögeln.

Wir erkennen wohl Einzelheiten aus der Farbenskala des Passionsmeisters wieder —
das Gesamte atmet einen anderen Geist. Wohl etwas später als das *Winklerepitaph*
und vielleicht das frischeste, ursprünglichste Werk des Malers sind die fünf Tafeln
in der Primatialgalerie in Gran, die die *Legende der Heiligen Vitus, Crescentia und
Modestus* erzählen: *Pilgerschaft, Martyrium, Enthauptung, Findung der Gräber.* Die
Tafeln, die aus Kaschau stammen, haben leuchtende Farben. Blau, Karmin und tiefes
Grün erfreuen den Beschauer. Helles Gelbgrün und stumpfer Zinnober entsprechen
der Folgezeit. Die identischen Masse (74 × 42 cm) rücken es in den Bereich der Mög-
lichkeit, dass drei in der Qualität sehr hochstehende gleichfalls dem Wiener Kreis
angehörige Tafeln der Graner Galerie [Esztergom] mit *Heiligenpaaren* (Demetrius
und Moritz, Georg und Alexander, Valentin und Ludwig von Toulouse) vom gleichen
Altarwerk stammen. [Siehe p. 366]

An diese Bildergruppe, zu der noch die später zu besprechenden Prophetenschilder
kommen, vermag ich den Anschluss einer durch andere Forscher gebildeten Gruppe
von jüngeren Werken zu vollziehen.

G. Weyde entdeckte in der Tiefenwegkapelle in Pressburg zwei Tafeln mit *Apostel-
martyrien* (figs. 119, 120), die J. Gyárfás fünf Tafeln im Budapester Museum der
Schönen Künste und zweien im Städelschen Kunstinstitut, Frankfurt (figs. 210, 213)
angeschlossen hat[58]. Es handelt sich um einen Altar mit den Martyrien der Apostel.
Die Tafeln haben das ungefähr quadratische Format derer des Schottenaltars. Die
Raumbildung ist rudimentärer in den Bildern, die Stadtinterieurs geben, abstrakter
in denen mit freier Landschaft. Auf dem *Martyrium des Apostels Petrus* bilden die
geflammten Palmetten der zu dichten Wäldern geschichteten Bäume eine Gobelin-
wand. Gegen die Straffung der Form kämpft leidenschaftliche Erregung an, die die
steifen Gestalten wie seltsame Tänzer erfasst. Es sind düstere Physiognomien von
wilder Fremdartigkeit. Die Modelle scheinen den Söldnerhorden und Brüderrotten,
die — ein buntes Stämmegemisch — sengend durchs Land zogen, entnommen.
Leuchtender Zinnober steht neben Gelbgrün, tiefes mattes Violettkarmin neben
Saftgrün, Stahlgrau neben Zitrongelb, glühender Purpur auf Schwarz. Herbe
Mischungen wie Grau und Stahlocker erscheinen[59]. Die Farbe ist von gleicher
barbarischer Intensität wie die Formen. Vinzenz Kramář und G. v. Térey haben die
Zugehörigkeit des *Martyriums der hl. Barbara* im Prager Rudolfinum[60] [Natio-
nalgalerie, Kat. 1955, No. 397] zur Budapest-Frankfurter Gruppe erkannt
(fig. 209).

Das Bild zeigt, worauf die Entwicklung des Künstlers hinausging. Der Barbarismus
wird zum Mittel der künstlerischen Ausdruckssteigerung. Die Verhärtung und Ver-
steifung der Form, die wie aus Holz geschnitzt wirkt, ist fortgeschritten. Der Henker
hackt mit brutaler Deutlichkeit in den Hals der Märtyrerin, den er mit einem Hieb
nicht durchtrennen kann. Ein entsetzter Zuschauer fällt ihm in den Arm. Düster
und unerbittlich ragen die Türkenköpfe. Aus der Natur ist alles organische Leben

geschwunden. Die Blätter der Pflanzen sind wie aus Metall geschnitten. Die Spirituali-
sierung und Erstarrung hat ihren Höhepunkt erreicht.

Das späteste mir bekannte Werk des Meisters sind die gegen 1490 entstandenen
Prophetenschilder unter den Holzaposteln im Langhaus des Wiener Neustädter
Doms[61]. Es handelt sich da um eine mehr dekorative Aufgabe, die nur flüchtige
Ausführung erheischte. Die Schilder sind zum Teil sehr übermalt. Dennoch ist in
den leidlich erhaltenen die Hand des Winklermeisters unverkennbar. Starr, düster
sind die trocken hingemalten Gesichter. Der Feuergeist der neuen Generation, der
in den Tafeln nicht mehr durchbrach, loht in den Aposteln mächtig empor. Die
Spannung, die in einem Crescendo alle Wiener und Wiener Neustädter Malwerke
der späten Achtziger- und der Neunzigerjahre durchdringt, erfüllt auch diese gewal-
tigen Gewandfiguren von fremdartiger, barocker Monumentalität. Ein Ausdruck
ist hier in die Sprache der Draperien, in den Umriss, in die tief sich einwühlenden
Faltenbahnen gelegt, der eine neue Zeit ankündigt. Ehe der die Massen in Flammen
und Kreisen bewegende Stil der Neunzigerjahre die Werke der Maler ergriff, hat
er sich in diesem Schnitzwerk Bahn gebrochen.

Der Maler des *Winklerepitaphs* hat auch seinerseits Nachfolger gehabt. Zu ihnen
gehört vor allem der Maler der reich komponierten *Anbetung der Könige* im Stifts-
museum zu Klosterneuburg [Benesch, Kat. 1938, 58], die nach B. Kurths Feststellung
auf das Mittelstück des *Dreikönigsaltärchens* in St. Lorenz zurückgeht (a. a. O., p. 94,
Fig. 61). Ferner der Maler der Flügel des *Bäckeraltars* in Braunau am Inn, Pfarrkirche
(fig. 48)[62], dessen Beziehung zu den *Apostelmartyrien* Pächt erkannt hat. (Die *Geburt
Christi* geht auf die des *Winklerepitaphs* zurück, offenbart dabei einen beträchtlichen
Abstand von dem älteren Werk). Schliesslich der Maler des *Weihnachtsbildes* der
Liechtensteingalerie (731 [Stange XI, 108]), der uns, wie E. Buchner beobachtete,
in der *Verklärung Christi* der ehemaligen Sammlung Werner ein jüngeres, geringeres,
wenngleich „moderneres" Produkt hinterlassen hat.

Im deutschen Kunsthandel tauchte vor einigen Jahren eine *Enthauptung der
hl. Barbara* auf, die von E. Buchner dem jüngeren Schottenmeister gegeben wurde
und die ich durch das Entgegenkommen des Forschers hier veröffentlichen kann
(fig. 211). Die Tafel zeigt offenkundig den Stil des Meisters. Stammt sie von seiner
Hand, so legt sie Zeugnis davon ab, dass seine weitere Entwicklung in der Richtung
auf Steigerung der Bewegung, Verdichtung der Komposition, Erhöhung der maleri-
schen Pracht ging. In kühnem Schwung schlägt der Fürst auf die Tochter los. Sein
flatterndes Gewand, die reiche Drapierung der Knienden, das prächtig gekleidete
Gefolge füllen den Bildraum in einer fast ornamentalen Weise, die an den Martyrien-
meister vorausdenken lässt. Ich vermisse an der Tafel die Straffheit und Strenge der
malerischen Diktion des Marienlebens. Hände, Falten, Gesichter sind lockerer,
unbestimmter, minder scharf geschnitten. Aus mangelnder Autopsie wage ich mich
nicht zu entscheiden, ob wir ein Bild des Meisters selbst vor uns haben oder eines

Nachfolgers. Ist letzteres der Fall, so handelt es sich wohl um eine der frühesten, gewiss noch in der Werkstatt entstandenen Auswirkungen seiner Kunst.

Der wichtigste Nachfolger des jüngeren Schottenmeisters ist der Maler des schon seit langem bekannten *Kreuzigungstriptychons* mit der Ansicht Wiens in der St. Florianer Stiftsgalerie (fig. 217)[63]. Eine flüchtige Zusammenstellung seines Werks habe ich schon früher gegeben[64]. Es hat sich seither wesentlich erweitert und umspannt die Zeit etwa vom Ausgang der Siebziger- bis in den Beginn der Neunzigerjahre.

Das früheste der bekannten Werke des Meisters dürfte der Marienlebenaltar sein, von dem ich seinerzeit nur zwei Tafeln in St. Florian nachweisen konnte. O. Pächt hat ihn seither durch Bestimmung der sechs restlichen rekonstruiert[65]. Sie stammen aus der Sammlung Gsell; zwei sind in den Besitz der Wiener Galerie[66] übergegangen, die vier übrigen befinden sich noch in der Sammlung des Herrn N. v. Scanavi[67]. Der Altar ist vor allem deshalb wichtig, weil er zeigt, wie sich der Künstler mit dem Werk seines Lehrers, des jüngeren Schottenmeisters, auseinandergesetzt hat. Die Kompositionen gehen offensichtlich auf das wenig ältere *Marienleben* des Schotten-altars zurück.

Der jüngere Schottenmeister hat sowohl die figurale Komposition wie den Raum rationalisiert. Seine Szenen spielen auf einer allseitig klar umgrenzten und überschau-baren Bühne, die bei Innenräumen gewöhnlich die Form eines Kästchens hat; schliessen sich weitere Innenräume an, so verfliessen sie nicht malerisch ins Unbe-stimmte, sondern wiederholen im Kleinen die Form des Hauptraums. Das Schulbeispiel ist die *Geburt Mariae* (fig. 192). Jede Gestalt steht klar und eindeutig, wie jedes Gerät, an ihrem Platz. Man bleibt auch bei den halbverdeckten Figuren nicht im Ungewissen, wo sie ihren Standpunkt haben. Ihr gegenseitiges Verhalten im Raum ist ebenso eindeutig wie dieser selbst.

Das ändert sich beim Triptychonmeister (fig. 214 [Perchtoldsdorf bei Wien, Rudolf Kremayr]). Die Grundzüge der Komposition, die Gestalten, die Raumanordnung sind wohl dieselben geblieben, nur dass an die Stelle des Kücheneinblicks ein Fenster-ausblick auf Gassengewinkel tritt. Das Bett steht gleich schräg wie früher da. Im Geschehen ist nur ein um Geringes späterer Augenblick festgehalten. Wie ganz anders aber zeigt sich die Gruppe. Steil ist sie aufgetürmt, der Boden unter ihr scheint zu schwanken, über ihre Basis sind wir ganz im Unklaren. Die Frau, die mit der Labung herantritt, scheint zu schweben. Der Aufbau ist, im Gegensatz zur früheren rationalen Klarheit, völlig irrational. Das gilt auch von der einzelnen Gestalt. Auf der Tafel des Schottenmeisters sind alle gleichmässig proportioniert, nur die Jugend-liche etwas kleiner und zierlicher. Auf der Tafel des Triptychonmeisters ist Anna ungewöhnlich gross, grösser selbst als die vorne Stehenden. Mit geschlossenen Augen liegt sie da; ihr Antlitz ist das einer Sterbenden. Schüchtern und angstvoll naht die kleine Wärterin und schiebt den Schleier über die Augen empor. Im Leinen raschelt sprödes, vielteiliges Faltenwerk. Die Gestalten selbst werden zierlicher,

exotischer, manierierter in den Bewegungen. Der Sinn dieser Umbildungen ist deutlich. Abrücken von der rational gesehenen Natur zur Steigerung des Ausdrucks bedeutet er. Die Tendenz ist die gleiche, die der Entwicklung des Winklermeisters zugrunde liegt, nur äussert sie sich in anderer Form. Auf der Schottentafel ist die Bühne klar, als ob ihr eine perspektivische Konstruktion zugrunde läge. Auf der Scanavischen wird zunächst das Raumbild viervielfältigt. Joachim sitzt mit seiner Bibel nicht im anstossenden, sondern in einem dritten Zimmer. Durch zwei im Winkel zueinander stehende Türöffnungen blicken wir zu ihm hinüber. Dabei schiessen die Verkürzungslinien in gewaltsamer Steigerung dahin: die Raumbewegung wird erhöht. Man kann den Vorgang nicht anders als eine ,,Entrationalisierung" des Raums zur Erhöhung der räumlichen Intensität bezeichnen. Was vom ganzen Raum gilt, gilt auch vom räumlichen Gehaben jedes einzelnen Dings. Man beachte, wie fest und sicher der Krug beim Schottenmeister auf dem Boden steht. Beim Triptychonmeister stellt sich seine Mündung auf wie bei einem Stilleben der nachcézanneschen Zeit. Es ist natürlich, dass der Künstler bei diesen Umgestaltungen auf Formulierungen der älteren Zeit zurückgriff. Doch wäre es falsch, ihn als einen Zurückgebliebenen aufzufassen, der dem Rationalisierungsprozess nicht zu folgen vermochte. Er ist vielmehr ein Überwinder dieses malerischen Rationalismus, der bewusst nach Neuem strebt und dabei unwillkürlich auf Dinge kommt, die einer vorvergangenen Generation angehören.

Die farbige Grundstimmung des Bildes ist ein klares Grau, dabei warm. — Koloristisch setzt der Maler auch durchaus den jüngeren Schottenmeister fort. Er greift die herben, strengen Harmonien mit dunklem Braunrot und Blau auf, verwendet reichlich Grau, aus dem er wie Juwelen einzelne Farbenakzente aufleuchten lässt. — Die Frauen, die sich um das Kind bemühen, tragen dunkles Moosgrün und helles Krappkarmin. Über die Wöchnerin ist eine tief zinnoberrote Decke gebreitet; ihr Antlitz ist blass, mit grauen Schatten. Der freundliche Fensterblick zeigt helle Mauern unter tief schwarzbraunen Dächern. Joachim steht als elfenbeinschwarzer Fleck innerhalb des hellen Rötlich des Gewändes.

Die folgende Tafel, der *Tempelgang Mariae* (St. Florian), übernimmt die Anordnung gleichfalls vom Schottenaltar. Auf Schwarz, Weiss, Rot ist sie vornehmlich gestimmt, nur Joachim trägt Grün. Graurosa, gelbgrau und braungrau sind die Mauern. Tiefblauer Himmel steht über der Stadtvedute.

Die *Verkündigung* (Kunsthistorisches Museum) [Wien, Privatbesitz] steigert den Reichtum und die Zierlichkeit der Form: preziöse, schmalgliedrige Gestalten, sorglich mit Grau modelliert. Maria kniet in tiefstem, fast schwärzlichen Blau vor strahlend scharlachrotem Baldachin. Im Engel vereinigt sich der gewählte Einklang von Apfelgrün, blassem Lila und lichtem Silberbraun.

Die *Heimsuchung* (St. Florian; fig. 50) zeigt die Gruppe des Schottenaltars im Spiegelbild. Der Umriss mit der leise andringenden Kurve Elisabeths, der ranken Haltung

Mariae ist identisch. Elisabeth ist der Maria vor die Stadt entgegengekommen. Von zwei offenen Toren, deren eines den Doppeladler im Wappen führt[68], wird die Gruppe gerahmt. Ein kleiner Platz, von Häusern in warmem Rosa und Violettgrau unter dunkelbraunroten und schwarzblauen Dächern umkränzt, öffnet sich hinter ihr. Es handelt sich gewiss um eine Stadtvedute; auf den gleichen Kirchturm schauen wir aus dem Fenster von Joachims Wohnung. Der Ausdruck des Küssens in Elisabeth ist viel lebendiger als beim Schottenmeister: ihr Kleid leuchtet rot. Maria ist die richtige Verkörperung des Frauentyps des Triptychonmeisters: schmale Nase, eng zusammenstehende Augen, kleine, nervöse Hände. Ihr kornblumenblauer Mantel ist krapprosa gefüttert. Feldblumen leuchten auf dem erdigen Ton des Bodens.

Auch das *Weihnachtsbild* (von Scanavi) [Wien, Privatbesitz] kehrt die Komposition des Schottenaltars um. Wieder greift der Maler auf einen wenig späteren Augenblick. Auf der Schottentafel halten die Engel erst erwartungsvoll das Tuch; auf der Scanavi-schen hat Maria das Kind bereits hineingelegt und sie wiegen es sachte. Joseph ist näher herangekommen.

Die *Anbetung der Könige* (Kunsthistorisches Museum) [Wien, Privatbesitz] (fig. 216) ist uns besonders wichtig, weil sie eine ungefähre Vorstellung von dem Aussehen der verlorenen Schottentafel (fig. 198) zu geben vermag. Reich und prächtig ist die Szene. Maria erscheint wieder in tiefstem Blau; Kaspar in Schwarz und brennendem Rot, Melchior in Moosgrün, Balthasar in violettschwärzlichem Goldgrau.

Der *Tod Mariae* [Perchtoldsdorf bei Wien, Rudolf Kremayr (fig. 215)] ist in der Qualität minder erfreulich, so dass ich anfangs an die Möglichkeit blosser Gehilfen-arbeit dachte. Heute neige ich doch zur Ansicht, dass er von der Hand des Meisters selbst stammt. Wieder erweckt das Bild besonderes Interesse durch den Vergleich mit dem *Marientod* (fig. 203) des Schottenmeisters. Bei aller Fülle der Gestalten ist die Schottentafel im Grunde einfach und übersichtlich gebaut. Die räumliche Aus-dehnung der mächtigen Bettstatt, um die sich die Apostel drängen, kommt klar zur Geltung. Der Triptychonmeister knickt das Möbel am Fussende in scharfem Winkel um. Mehrfache Augenpunkte zerstören die Einheitlichkeit des Sehbildes. Und seltsam ist die gedrängte Enge der ganz auf Linien angelegten Gestalten. Hände und Falten schlingen sich wie Wurzeln von Wassergräsern; das Ganze wuchert und treibt wie ein Pflanzenbüschel, wächst in- und durcheinander. Wie sehr weicht dies von der klaren, rationalen Gruppenbildung der Schottentafel ab — wie sehr weist es in die Zukunft voraus! Helles Grün, Rot, Grauweiss, dunkles Blau sind die wesentlichen Farben.

Die Schlusstafel mit der *Krönung Mariae* (von Scanavi) [Graz, Joanneum] ist vielleicht farbig die schönste und eigenartigste. In der Komposition einfach: ein mächtig schweres Throngebäu füllt die ganze Bildbreite, von Golddamast in einem wundervoll „alten" schwärzlichen Ton bedeckt. Dem tiefen Blau Mariae — fast Schwarzblau — entspricht ein nicht minder tiefes Rot Christi. Der Einfluss von

Schongauers *Marienkrönungen*, B. 71 und 72 (Lehrs 18, 17), auf die Komposition ist deutlich. Hinter der schweren satten Pracht dieser Töne erklingt das zarte Rötlichocker, blasse Zitrongelb und Grauweiss der dienenden Engelschar. Einzigartig ist der Grund: ein in sanftem Rötlich aufglühender Abendhimmel. Das ganze Firmament scheint in festlicher Lohe zu stehen. Doppelt tief und geheimnisvoll dunkelt so der Vordergrund. Die Tatsache, dass ein konkretes atmosphärisches Phänomen der Vertiefung andächtiger Stimmung in einer überirdischen Szene dient, wüsste ich in der deutschen Malerei des 15. Jahrhunderts kein zweites Mal anzuführen.

Verkündigung, Heimsuchung, Geburt Christi und *Epiphanie* haben als Innenseiten der Flügel Goldgrund. Das gleiche Muster mit den unverkennbaren Strahlenfächern erscheint in den Gipsgrund einer Tafel mit den *Heiligen Agnes und Katharina*, [ehem.] Wiener Privatbesitz (fig. 51) gepresst. Ich habe schon früher darauf hingewiesen, dass die zarten Mädchengestalten, deren Blumenkränzlein mit ornamentaler Anmut von den Goldscheiben ihrer Nimben sich abheben, gewiss nicht ohne Kenntnis der Schongauerschen Graphik entstanden. Im Triptychonmeister wird das fränkisch Derbe, Harte der Schottenmeister durch den Formenadel des grossen Kupferstechers geläutert.

Ein Fragment einer *Barbaralegende* befand sich einst bei Julius Boehler in München[69] und wurde von E. Buchner als Werk der gleichen Hand wie die Tafeln in St. Florian erkannt. Die Tafel ist reicher als der *Marienaltar*, die Form ruhiger, bestimmter. Christus hat das Dunkle, Schwermütige der Menschen aus dem nachbarlichen Tieflande.

Das *Kreuzigungstriptychon* in St. Florian (fig. 217) ist ein köstliches kleines Malwerk[70]. Schwerer dramatischer Ernst der Historie erfüllt es nicht, doch ist es von sprühender Lebendigkeit bis in die letzte Parzelle der Bildfläche. Das Kompositionsschema ist das alte Rogersche. Wohl mag noch die Tafel des älteren Schottenmeisters nachwirken, doch ist alles in die Zierlichkeit von Schongauers kleinen Stichen B. 22, 23 (L. 10, 12) umgesetzt. Die Figuren sind geistvoll gezeichnet, stehen elastisch wippend auf, haben markante kleine Gesichter. Magyarische und slawische Typen finden sich unter ihnen. Der farbige Gesamtakkord ist ein helles bräunliches Grau. Die dunklen Farben — Blau, Violett, Moosgrün, Krapplack, Rotocker — haben ein scharfes, leicht metallisches Glühen. Grau tritt im Pelzwerk hinzu, helles wattiges Grauweiss im Wams des Mannes mit der Axt. Blinkende Lichter sind mit spitzem Pinsel auf alle Formen gesetzt. Auch in der Landschaft walten die strengen Töne vor: erdiges Braun, Schwarzviolett, schweres Grün. Auf dem dunklen Grün der Bäume sitzen zackige Lichter in hellem Gelb, die den Baumschlag der frühen Breu und Cranach vorbereiten. In reichem Auf und Ab ist die Landschaft gegliedert. Wege mit kleinen Reitern und Fussgängern in flatternden Mänteln winden sich um Rasenkuppen und Felsentürme. Das alte Wien mit Dom und Kaiserburg ver-

vollständigt durch das stumpfe Rotbraun der Dächer und das helle Grau der Mauern den farbigen Akkord. Die Ferne leuchtet in intensivem Grünblau — es ist der Ton der landschaftlichen Fernen des Passionsmeisters, nur sehr gesteigert —, das auch im Himmel oben anschwillt. — Ganz anders ist die farbige Haltung der *Seitenflügel* mit den Schächerkreuzen. Hell und warm ist sie gegen die scharfe, dunkle der Mitte mit ihren springenden Helligkeiten: im linken Flügel etwas graues Blau, dunkles Oliv, leuchtender Zinnober; im rechten Chromgelb, Rotviolett, Blaugrün. Die rosigen Akte sind weich modelliert. Da ich keine andere Pinseltechnik als in der Mitte vorfinde, kann ich mich nicht entschliessen — was nahelläge —, an eine andere Hand zu denken. Ich glaube vielmehr, dass der Künstler hier niederländische Vorbilder mit der Absicht möglichster Annäherung wiederholt. Jedenfalls ist der Farbenklang niederländisch weich gegen die ostdeutsche Härte der Mitte. Das helle Olivbraun der Wiesen deutet in die gleiche Richtung. Die weibliche Rückenfigur im linken Flügel könnte in der Tafel eines Nachfolgers des Flémallers oder eines Frühholländers stehen. — Sicher eine andere Hand zeigen die Aussenseiten der Flügel mit der Verkündigung. Gegen den Reichtum innen wirken ihre Formen steif und dürftig, die Gesichter zeigen eine stumpfe Lieblichkeit. — Der Kragensaum des Mannes mit dem Ysop zeigt eine Inschrift, von der ich schon früher die Vermutung aussprach, dass sie den Namen des Künstlers enthalten könnte[71].

Immer stärker werden die Zusammenhänge des Triptychonmeisters mit Schongauer. Es folgt das *Gnadenbild* im Stephansdom, Wien[72]. Es ist der erste Fall einer wörtlichen Übernahme eines Schongauerstiches durch einen Österreicher. Das Vorbild war die *Madonna* B. 28 (L. 39), deren Antlitz zu dem herben, fränkisch-österreichischen Typus umgewandelt wurde. Die Engel sind — freier — dem Stich B. 31 (L. 40) entnommen. Sollten sich einmal urkundlich genaue Daten für die Werke des Triptychonmeisters ermitteln lassen, so wären sie vielleicht nicht unwichtig als termini ante für die Schongauerchronologie. Das dunkle Blau des Mantels Mariae ist heute zu Schwarz geworden. Ihr Inkarnat ist von blassem Elfenbeingrau. Der rechte Engel trägt schweres Rot, der linke mattes Weiss. Unten kniet klein die Familie des Stifters mit ihrem Wappen. Seine Identifizierung und damit die Datierung des Bildes ist aussichtsreich.

Als die spätesten bekannten möchte ich die beiden Tafeln im Neukloster zu Wiener Neustadt [eine in Heiligenkreuz] ansprechen. Den kompositionellen Zusammenhang des *Marientodes* (fig. 218) mit dem des Schottenmeisters hat B. Kurth (a. a. O., p. 90 [siehe p. 184]) bereits nachgewiesen. Er ist enger als der mit dem eigenen früheren Werk. Der Künstler griff auf das Werk des Lehrers neuerlich zurück. Zugleich aber hat Schongauers *Marientod* eine Durchgliederung, schlanke Verästelung und Höhensteigerung der früher pflanzenhaft verwachsenen Gruppe verursacht. Die steilen Vertikalen im Bildaufbau gehen auf den berühmten Kupferstich zurück, ebenso die räumliche Disposition. Die Gestalten sind womöglich noch schmaler,

gratiger geworden. Die Tendenz zum Flüssigen, Lebendigen, die das Triptychon bekundete, scheint einem harten Kristallisieren, einem Gefrieren der Form zu weichen. Der Prozess ist ähnlich wie bei dem Maler des Winkler-Epitaphs, nur das Resultat viel geistvoller, graziler, aristokratischer. Die Farben sind ähnlich streng, „gefroren": Schwarzblau, Schwarzgrün, tiefes Lackrot, daneben stumpfer, schmutzig dunkler Ocker der Goldstickereien; alle hellen Töne (Inkarnation, Leinen, lichte Stoffe) sind mit kreidigem Grau versetzt.

Die *Verkündigung Mariae* (fig. 219)[73] im Neukloster, die die Aussenseiten der Flügel eines kleinen Altars bildet, ist schon ganz ornamental geworden. Sie ist das überfeinerte Endprodukt einer individuellen Entwicklung, die den Rationalismus im neuen Ausdrucksstreben überwunden, deren innere Spannung aber nicht durchgehalten hat. In dieser Schlussphase, die alle Naturform in eine preziöse Ornamentik umkehrt, erfolgt eine gewisse Rückkehr zum einst überwundenen Rationalismus. Der Raum ist so klar wie nie früher und nimmt die Kästchenform des jüngeren Schottenmeisters an. Aber doch wird keine eigentliche Raumwirkung erzielt, sondern eine durch das grazile Gitterwerk vielfacher Vertikalen gleich einer „Harfenspannung" ornamental gegliederte Fläche, in der die schlanken Kegel der Gestalten Mariae und Gabriels kaum mehr als lebendige Geschöpfe wirken.

Gibt es in der fränkischen Malerei verwandte Erscheinungen und legen sie den Gedanken nahe, dass der Triptychonmeister bei der Umbildung des von den Schottenmeistern empfangenen Gutes nicht nur mit Schongauer, sondern auch neuerlich mit Nürnberg in Kontakt gekommen wäre? Der erste Teil der Frage ist zu bejahen, wenn auch die Verwandtschaft nicht ausreicht, um einen unmittelbaren Einfluss jüngerer Nürnberger auf den Triptychonmeister zu erweisen. Es kann sich auch um blosse Entwicklungsparallelität handeln. Ich verweise auf die *Geburt des hl. Rochus* (fig. 220) vom Rochusaltar in St. Lorenz[74]. Die Verwandtschaft mit der *Geburt Mariae*, [ehem.] Scanavi (fig. 214), ist gross. Die Gruppe ist ähnlich steil gebaut. Die Typen sind verwandt. Die spröden Parallelfalten gliedern auch hier Leinen und helle Stoffe der Gewandung. (Die Farben sind auf Weiss, Moosgrün, Dunkelzinnober und Karmin gestellt; die Kniende trägt Dunkelblau und Weiss.) Die Erscheinung des gesamten Altars erinnert an den jüngeren Schottenmeister und seinen Kreis. Wechselbeziehungen sind möglich, wenn auch für den Triptychonmeister direkte Kausalität nicht nachweisbar ist.

Neben dem Triptychonmeister gibt es einige Maler, die in engem Werkstattzusammenhang mit ihm stehen und seinen Stil in oft sehr weitgehender Weise sich aneignen. So etwa der Meister der *Katharinenlegende* des Stiftes Lilienfeld. Er steht dem Triptychonmeister so nahe, dass ich die beiden Tafeln des Empfangs der Heiligen durch den Papst und ihres Martyriums früher diesem selbst geben zu können glaubte[75]. Er malt die gleichen Frauengesichter mit schmalen Nasen und engstehenden Augen. Trotzdem bin ich heute überzeugt, dass es sich um einen Werkstattgenossen handelt.

Der Ton der Erzählung ist lieblicher, legendenhafter. Auch im Ernstfall gleicht sie einem Spiel. Die Formen sind weicher, verschliffener, nicht so scharf akzentuiert und mit dem Pinsel gezeichnet. Die Farben geben einen fröhlichen Klang mit Zinnober, Weiss, Blau, Gelb und Moosgrün auf olivtonigem Fond. Die Münchner Pinakothek besitzt, wie E. Buchner bereits im Katalog vermerkt hat, von der gleichen Hand zwei Täfelchen [Kat. 1963, pp. 198, 199]. Die Innenseiten zeigen *Hieronymus* und *Barbara*, die Aussenseiten die *Martyrien persischer Christen* und *der hl. Ursula*. E. Buchner erwähnt zwei Täfelchen vom gleichen Altarwerk, die 1911 mit der Sammlung Kastner in Wien (Katalog 64 des Dorotheums) versteigert wurden.

Ein anderer Gefolgsmann des Triptychonmeisters ist der Maler zweier Tafeln in der Melker Prälatenkapelle mit der *Heimsuchung Mariae* und einer Szene aus der *Legende des hl. Benedikt*[76]. Die Struktur der Bilder ist spröde. Die zart, fast schwächlich gebauten Gestalten bewegen sich schüchtern und linkisch, haben magere, kümmerliche Gesichtchen. Die Schichtung geriefter Parallelfalten in den Gewändern weist auf den Marienaltar. Etwas lebensfreudigere Wesen enthält eine in Wiener Privatbesitz befindliche Tafel (75 × 42 cm) von einem *Dominikusaltar*. Der Maler der Melker Bilder schuf die Aussenseiten. Die Tafel ist zersägt. Die eine Hälfte zeigt *Maria mit heiligen Dominikanern und Gläubigen* in der Landschaft unter dem verklärten Christus (fig. 221)[77]. Die Gesichter sind nicht mehr asketisch verhärmt, sondern rundlich, frisch; ein feuchter graurosiger Glanz liegt über ihnen. Auffallend ist der schöne satte Klang von tiefem Violett (Mantel) und metallischem Grünblau (Unterkleid) in Maria neben dem schlichten Schwarzgrau-Grauweiss des Dominikanerhabits; Weiss mit Goldockerflecken, Schwarzviolett, Zinnober, rötliches Goldgelb mit wenigem lichten Grün antworten in der Gruppe der Gläubigen. Christus thront mit leuchtendem Scharlachmantel in dunkel grünblauer Mandorla, die eine gelbe Aura umspielt. Goldoliv und Blaugrünlich mit goldgelben Lichtern weben die Landschaft.

Die Innenseiten schuf ein Künstler, der aus der Schottennachfolge merkwürdig herausfällt. Der *Tod des hl. Dominikus* (fig. 222) zeigt ihn als einen Fortsetzer des Stils der Klosterneuburger Stephanstafel. Die länglich massive Schädelbildung der Mönche möge verglichen werden. Malerisch steht das Bildchen in seiner warmen, klaren Farbenstimmung sehr hoch. Der einfache Schwarz-Weiss-Kontrast der Kutten gibt den Grundklang, der durch einen braunrosigen Fleischton überall ergänzt wird: in der Karnation, im Pflaster, im orientalischen Teppich, den schwarze, weisse, glühend rote und bronzegrüne geometrische Figuren zeichnen. Dieser Ton durchwärmt das ganze Bild, beeinflusst das Grau des Gewändes, das Weiss der Kutten. Bunte Engel klettern auf den Himmelsleitern.

Gleichzeitig mit dem Triptychonmeister arbeiten andere Nachfolger des jüngeren Schottenmeisters. Einer von ihnen ist der Maler der *Kreuzaufrichtung* von Klosterneuburg [Benesch,Kat.1938, 53]. Er modelliert die Formen scharfschnittig, liebt elastisch

gespannte Kurven, drängt und häuft die Komposition. Der Künstler bereichert auch die Farbenskala (etwa durch ein kräftiges Chromgelb), was einen persönlichen Kontakt mit bayrisch-fränkischer Kunst nahelegt.

Das Stift Lilienfeld bewahrt eine Tafel von einem Altar, der innen das *Marienleben*, aussen die *Passion* zeigte[78]. Sein Urheber war kein erfinderischer Geist. Die Gruppe der Geburt Mariae ist eine ziemlich unfreie Wiederholung der Schottentafel. Der Maler stilisiert von Anbeginn ins Ornamentale um; den teigig wulstigen Gliedern, Gelenken, Faltenzügen wohnt keine originelle Kraft inne. Die Rückseite zeigt die *Gefangennahme Christi*. Ein weiterer Flügel hat sich zersägt erhalten. Er besteht aus dem *Tod Mariae* (im Kunsthandel)[79] und der *Kreuzigung Christi* (Kunsthistorisches Museum [Österreichische Galerie, Inv. 4975]).[80] [Siehe p. 223.]

Wiener Jahrbuch für Kunstgeschichte VII, Wien 1930, pp. 120–200.

DIE NEUNZIGERJAHRE [81]

Wien war seit 1485 ungarische Hauptstadt. Der von Albrecht II. für kurze Zeit verwirklichte, von Friedrich vergeblich angestrebte Bau eines mächtigen Ostreichs war der überragenden Persönlichkeit des Matthias Corvinus geglückt, ein Beweis für die Tatsache, dass Schöpfertum auf geistig kulturellem und politisch staatsmännischem Gebiet meist Hand in Hand gehen. Das nach Erzherzog Albrechts Tod wieder an Friedrich heimgefallene Wien hatte bei seiner mählichen Zernierung wieder harte Entbehrung zu ertragen. Als es dem Eroberer nach hartnäckiger Belagerung in die Hände fiel, war das Gemeinwesen wohl innerlich zu sehr zerwühlt und zerrüttet, als dass sich irgendeine Auswirkung der neuen Herrschaft auf künstlerischem Gebiet hätte geltend machen können. Künstlerisch gingen die Dinge, vielleicht etwas gehemmt, den im vorhergehenden Kapitel gezeichneten Weg weiter. Nichts deutet in der Wiener Malerei auf eine neue Lebensluft. Die Herrschaft des künstlerisch hochinteressierten Corvinen war von zu kurzer Dauer, als dass sie eine die heimische Produktion befruchtende neue malerische Ära in seiner Wiener Residenz einleiten hätte können. Doch blieb das bunte Leben, das Völkergemisch, die fremdartigen Gestalten, die die Gassen der Stadt erfüllten, sicher nicht ohne Eindruck auf die Gemüter der Maler. Eine allgemeine Lebensspannung bewirkt häufig auch eine künstlerische. Und wie nach dem Tode Matthias', nach dem Heimfall Wiens an das Erzhaus die Dinge wieder ins alte Geleise kamen, da durchdrangen mit einem Schlage neue Impulse die künstlerische Produktion. Die alten Formen kommen in wirbelnden Fluss. Die bis dahin lineare Progression der Wiener Malerschule verwandelt sich in ein vielfältig verflochtenes Entwicklungsbild. Wir dürfen uns zu seinem Verständnis nicht mehr auf Wien allein beschränken. Die ganzen näher oder ferne in Ost, Süd und West liegenden nachbarlichen Lande spielen herein.

Wien wird ein Kräftezentrum, dem aus allen Teilen des Reichs neue Quellen zufliessen. Ein gewisser „Internationalismus" — natürlich nur deutsche oder unter deutscher Kulturherrschaft stehende Stämme betreffend — greift Platz. Neue und grosse Dinge bereiten sich vor, wie im politischen so auch im künstlerischen Leben. Auf den Neunzigerjahren, die mit der Zuwanderung junger Grössen aus fernen Gauen schliessen, liegt schon eine Vorahnung der kulturellen Weltbedeutung Österreichs. Sturm und Drang erfüllen sie nicht minder wie draussen im Reich. Es ist nicht nur die physische, sondern mehr noch die geistige Blutmischung, der Einschlag von Nord- und Südslawischem, von Magyarischem und Romanischem, die dem Vorwerk deutscher Kultur im Osten neuen Aufschwung verleiht.

Ich greife gleich die Persönlichkeit heraus, die die markanteste in der Wiener Malerei der Neunzigerjahre ist und ihr vorwiegend die Prägung verleiht: den Meister der Heiligenmartyrien[82]. Es geschieht dies auch aus einem andern Grund. Er wächst unmittelbar aus der Schottenfiliation heraus, bildet also die organische Fortsetzung dessen, womit die Betracntung im vorigen Kapitel geschlossen hat. Er war ein Schüler des Triptychonmeisters. Das geht aus den beiden Tafeln des Neuklosters in Wiener Neustadt eindeutig hervor, die ich schon früher dem Meister zuzuschreiben Gelegenheit fand[83]. Wo der Triptychonmeister stehen blieb und ins Ornamentale abbog, dort setzt der Martyrienmeister ein. Man könnte sagen: die Entrationalisierung ergreift nicht nur Komposition und Form, sondern die Materie selbst. Es liegt ein eigenartiges Vibrieren, ein prachtvoll zeichnendes Improvisieren in den kleinen Tafeln. Der seinerzeit durch den jüngeren Schottenmeister geschaffene, durch den Triptychonmeister weitergebildete Formengrundstock ist ja unverkennbar. Trotzdem wirkt die Form überall neu erfunden, durch unbekümmertes Drauflossuchen mit dem Pinsel eben entdeckt. Etwas jugendlich Frisches eignet den Tafeln, die den Charakter richtiger Anfangswerke haben, nicht frei von Entgleisungen der mangelnden Erfahrung, doch unbeschwert von Rezepten. Von einer Rationalität der räumlichen Gliederung kann natürlich nicht mehr die Rede sein. Die Gruppe der *Flucht nach Ägypten* türmt sich ebenso in immateriellem Höhendrang wie die Felslandschaft, die sie für das Auge von allen Seiten schluchtartig einengt, obwohl der Mittelgrund — nach den Grössenrelationen zu schliessen — beträchtlich zurückliegt. Eine neue Verdichtung der Bildform erfolgt. Die weiten leeren Flächen von einst schwinden. Der Künstler presst den Bildkomplex zusammen, verengt den Spielraum der Formen, damit sie gerade im Widerstreit gegen die Enge erhöhtes Leben entfalten. Die Farben schliessen an den Triptychonmeister an, vertiefen aber noch seine Strenge, steigern seine Herbheit. Sie haben ein tiefes strenges Glühen — das Grünblau Mariae, das Zinnoberrot Josephs, das Ockerbraun der Felsen. Der Esel dunkelt in einem neutralen Graubraun. Wie in einer Föhnlandschaft bleibt das Blaugrün tief bis in die Ferne. Im gleichen Ton spiegelt der Fluss, neben dem die einzige Helligkeit, das violettlich angehauchte Weiss von Mariae Schleier, aufleuchtet.

Die *Rückkehr der Hl. Familie* in die Heimat bringt eine Stadtvedute[84]. Da wird das Gesagte noch deutlicher. Die Strasse, die die Hl. Familie den Stadtgraben entlang gekommen ist, biegt in scharfem Knick um und stösst in die Tiefe. Wir sehen alles in steilem Draufblick, wie von der Höhe eines Erkers. So viel als möglich drängt der Maler an Raumerlebnissen auf die schmale Fläche zusammen. Die kühnsten partiellen Raumwirkungen ergeben sich, aber mit ständig springendem Augenpunkt, sich gegenseitig kreuzend und bekämpfend. So entsteht ein irrationales Wogen und Schwanken des Bildorganismus. Die alten Fesseln sind gelöst, die Vorbedingungen für eine neue, stärker bewegte Bildform geschaffen[85]. Farbig entspricht diese Tafel der vorhergehenden. Während die Farben dort aus dunkler Umgebung heraus-glühten, dunkeln sie jetzt in schwebend lichter. Das tiefe Violett von Mariae Unter-gewand, der Purpursamt von Josephs Rock kommen deutlicher zur Geltung. Das Kind trägt ein violettbraunes Kittelchen. Der helle sandige Strassengrund, das cremefarbene Schmutzigweiss der Häuser bilden die lichte Folie. Die tief braunroten und blaugrünen Dächer schweben in der Helligkeit. Eigenartig ist die Architektur. Das Zeichnen mit dem Pinsel spricht in ihr am deutlichsten. Ihr Gerüst schimmert durch; blaugrau wurde sie vorgezeichnet und dieses Blaugrau blieb unter den dünnen Lasuren — ein neuer künstlerischer Wirkungsfaktor — sichtbar stehen. Das malerische „Skizzieren" bildet die eigene, immer stärker sich entwickelnde Note des Meisters.

Führen uns diese beiden um 1490 entstandenen Tafeln nach Wiener Neustadt, so alle folgenden nach Klosterneuburg. Ich vermag den Meister auch als Miniatur-maler nachzuweisen. Das Stift Klosterneuburg liess ein *Decretum* des Gratianus, 1472 von Peter Schöffer in Mainz gedruckt, von heimischen Malern mit Initial-miniaturen schmücken. Die *Miniaturen* auf f. 172 (Tod eines Bischofs), f. 212 („*Sacerdos crimine carnis lapsus*"), f. 234 („*Quidam presbiter infirmitate gravatus*"), f. 244 verso, f. 273 (Bischof mit Kapitel), f. 286 (Privilegienverteilung) und die hier abgebildete (fig. 223) auf f. 378 stammen von der Hand des Martyrienmeisters[86]. Die letztgenannte *Miniatur* steht als Kopf über dem Text, der von der Verführung eines Mädchens handelt. Das in Karmin, Gold, Grün und Blau ausgeführte Blatt zeigt gar nicht die übliche kalligraphische Detailsorgfalt der berufsmässigen Miniaturisten, sondern jene freie, geistvoll mit dem Pinsel zeichnende Art, die wir aus den Martyrien kennen. Man halte die rundlichen, dabei scharfgeschnittenen Köpfchen mit den kurzen, klaffenden Mundspalten und den Nadelkopfaugen neben die kleinen Hintergrundgestalten auf der *Erbauung Klosterneuburgs*. Man vergleiche den nicht gleichmässig vertriebenen, sondern schraffierten, gestrichelten Schatten-schlag, die Bildung der Hände.

Der Ausgangspunkt der Vorstellung von dem Meister ist ein für Klosterneuburg gemalter kleiner Altar, dessen Flügel auf den Innenseiten *Martyrien von Heiligen* und *Szenen aus der Geschichte des hl. Leopold* zeigten. Die drei erhaltenen Tafeln wurden durch Suida in die Literatur eingeführt[87]. Sie befinden sich heute sämtlich

im Kunsthistorischen Museum [Österreichische Galerie, Kat. 1953, 86, 87, 88]. Die Entstehungszeit des Altars fällt etwa in die Mitte des Jahrzehnts. Das *Martyrium des hl. Erasmus* und die *Enthauptung des hl. Thiemo* (figs. 224, 299) spielen sich auf langen schmalen, von hohen gotischen Häusern umbauten Plätzen, die sich auf ein Seegestade öffnen, ab. Diese Plätze füllt erregtes Leben. Vorne gehen grossfigurig die Marterszenen vor sich. Rückwärts wird in einer Fülle kleiner Gestalten der Leidensgang der Heiligen erzählt. So wimmelt die ganze Stadt und bietet ein Bild, wie es den Menschen jener Tage nicht ungewohnt war, wenn plötzlich wieder einmal eine Welle fremden Kriegsvolks die heimatliche Stadt überflutete. Und die wilden Magyaren-, Tataren- und Türkengesichter, die phantastischen Trachten mit Turbanen, Skorpionen- stacheln, Kegelhauben, Federbaretten, mit bauschig flatternden Ärmeln, Schärpen und Kopfbünden, die Krummschwerter, Sensen, Hellebarden und Heuzinken dürften ihnen von dem Landschrecken, den wilden Žebraken, die aus Osten und Norden kamen, wohlbekannt gewesen sein. Es ist, als ob jetzt erst — der alte Kaiser war schon ins Grab gestiegen und der jugendliche Feuergeist Maximilian führte das Regiment — den Malern die Augen ganz aufgegangen wären für die wilde, bunte Welt, die sie umgab. In solchem Rhythmus mag das Leben durch die Gassen Wiens gepulst haben, als es die Residenz des Corvinen war.

Keinen Ruhepunkt gibt es in diesen Bildern. Wie an eines der alten dürren Holz- dächer nur ein Flämmchen zu lecken brauchte und im Nu alles in lodernden, hüpfenden Feuerzungen stand, so ergriff die jähe Lohe die alten, vom Schotten- meister abgeleiteten Formen und Kompositionsschemen. Diese Welt war, als man 1490 schrieb, schon überlebt. Sonst wäre sie durch den neuen Geist nicht so rasch in Brand gesteckt worden. Es knistert und sprüht aus allen Winkeln. Wie der hl. Bischof niederkniet, rauschen sein Chorhemd und die Dalmatika in mächtigen Faltenbauschen auf. Der Schwung des Schwerts, das der Henker kreisen lässt, teilt sich den frei flatternden Enden seines Kopfbunds mit. Und dieser steckt die Mäntel und Turbanzipfel der Umstehenden an, dass sie im Winde flattern wie gotische Spruchbänder. Auf den Ausdruck momentaner Erregung zielt alles ab. So liegen Mitra und Pedum am Boden, als hätte man sie dem Heiligen eben entrissen. Der Henker hat Mantel und Schwertscheide hingeworfen. Die Skala ist an leuchtenden Lokalfarben nicht reicher geworden, eher ärmer, aber die Zwischentöne, Brechungen, Stufungen haben sich um ein Vielfaches vermehrt. Als Grundfarben sehen wir ein stumpfes schweres bräunliches Rot im Richter mit dem Stab, etwas heller im Wams des Henkers, noch heller in seinem abgeworfenen Mantel; ein tiefes stumpfes grünliches Blau in der Rückenfigur rechts; Schwarzblau und dunklen Goldocker in Thiemos Dalmatika. Dazu tritt in Turbanen und Kopfbünden blasses Gelb, wechselndes Grau-Rot. Vor allem aber Stahlgrau. Es macht seinen Einfluss überall geltend, tritt als Schatten im Weiss auf, entfärbt das stumpfe Moosgrün, hellt Lackrot zu Graurosa auf, das unter dem Schleier der Ferne auch gegen Violettrosa — etwa

in der Geisselsäule — neigt. Das lebhafte Relief der Formen liegt auf lichtem Grund: auf dem fahlen Sandgelb des Bodens, vor den blassen Farbtönen der cremefarbenen und weissgrauen Häuser mit den roten Dächern. Die Szenen des Hintergrunds erzählen, wie der Heilige in den Turm geführt, gestäupt und geschunden wird. Über den blaugrünen Tönen der Ferne schimmert das goldene Firmament.

Das *Martyrium des hl. Erasmus* bedeutet eine Steigerung der Spannung. Der Raum wird weiter durch die Schrägstellung der Komposition. In flachem Halbkreis umstehen die Zuschauer, distanznehmend, die Marterszene. Durch Verlegung des Blickpunkts an den rechten Bildrand wird der Tiefendrang der Häuserflucht gesteigert. Stärker als je tritt die geniale Zeichenkunst des Pinsels zutage. Wie wundervoll leicht sind die Stoffe, das ganze Gerät im Vordergrunde hingetuscht! Mit ein paar Zügen ist die arme, schmerzerstarrte Maske des Märtyrerantlitzes meisterhaft charakterisiert. Unheimlich ist die Spannung zwischen solchem Leiden und der animalisch grausamen Unbekümmertheit des Knaben, der, auf den Pflock gestützt, seelenruhig zusieht. Der Maler trachtet, ausdrucksvoll bewegte Silhouetten wie den flatternden Schinderknecht und den säbelbeinigen Türken freizulegen. Die knitternden Draperien wachsen mit den wehenden Tüchern zu ornamentalen Gebilden von höchstem Reiz zusammen. Doch gestattet eine völlig klare und eindeutige Vorstellung von der räumlichen Gliederung des so Verflochtenen stets seine Auflösung und vereinzelnde Ablesung. Kein Gewandstück, kein Arm, keine Hand sind unklar in ihrer Zugehörigkeit. Ganz meisterlich sind die Szenen des Hintergrunds (fig. 224). Dort werden dem Heiligen Nägel in die Fingerspitzen getrieben. Ein Götze stürzt vom Postament und im Augenblick ducken sich die Umstehenden ängstlich. Das ist mit einer Freiheit und Unmittelbarkeit gesehen, die ich mit nichts eher zu vergleichen vermag als mit Federskizzen von Veit Stoss. Wog in der Folie der Thiemotafel kreidiges Weissgrau vor, so stehen hier geschlossene Farbenkomplexe in der sonnig hellen, warmen, atmosphärisch verschleierten Tönung von Häusern und Boden, unter der Grau nur leise mitschwingt. Braunrot ist das Wams des Schinders, der Samt des Richters, der Mantel des Hellebardiers. Moosgraugrün erscheint in den Beinlingen des Schinders und in der pittoresken Rückenfigur eines jungen Gent, dessen Lockenhaupt mit einem mächtigen, dunkel samtblauen Barett verwächst. Schwarzblau steht im Mantel des Turbanträgers, der den Rücken kehrt. Das blasse Graurosa des nackten Körpers liegt auf dem rötlichblonden warmen Ocker des Holzes. Das malerische Gewirr der im Staube liegenden Dalmatika entfaltet tiefen Goldocker mit lackroten Streifen. Blaugraue Umriss- und Strukturlinien schwingen im Häuserblock[88].

Die erhaltene Tafel der Leopoldslegende stellt die *Erbauung von Klosterneuburg* dar. Der Markgraf besucht gerade den Bauplatz und gibt den Hüttenmeistern seine Weisungen. Mauern und Torwölbungen erheben sich schon, farbig gefasste Plastiken nehmen ihre Plätze auf den Konsolen ein. Steinmetzen und Maurer sind eifrig am Werk, Krane und Flaschenzüge in Bewegung. Wieder ist es der Detailreichtum der

kleinen Gestalten, der das Auge vor allem gefangen nimmt. Wie lebendig ist das
Treiben der Bauhütte geschildert! Maurer hantieren in der Höhe, verständigen sich
durch Zurufe mit den Polieren unten. Aus der Legende ist ein frisches Genrebild
geworden. Die Farben bewegen sich in der gleichen Skala wie die der vorhergehenden
Tafeln. Wir finden wieder Dunkelblau, Zinnober und Grün, grau unterlegt. Der
Hüttenmeister, der in die Kapelle hineinweist, trägt einen Mantel, der nur aus rötlich-
violetter Lasur über kräftiger grauer Schraffenzeichnung besteht. Fast sieht es aus,
als ob die Tafel nicht ganz vollendet wäre: über die Portalplastik ist in duftigen
Linien ein Baldachin skizziert. Im Mittelgrund umfängt die Nische einer violett-
rosigen, halbaufgeführten Ziegelmauer ein Marienbild. Über die Hügelwiesen geht
das Gejaid des Markgrafen, der dann in der Ferne vor dem Hollunderstrauch kniet;
ihr Olivgrün und Blaugrün wird durch das Rot der Jäger und Burgdächer belebt.

So eng der Anschluss des Martyrienmeisters an den Triptychonmeister in seinen
Frühwerken ist, die Wandlung, die sich in den Martyrien vollzogen hat, ist nicht
allein aus einer indigenen Weiterbildung des Stils der Schottenwerkstatt zu erklären.
Unter allen zeitgenössischen Kunstwerken sind die den *Martyrien* am stärksten
geistesverwandten die Kupferstiche und Federzeichnungen des Veit Stoss. Ich wüsste
den Martyrien nichts Verwandteres an die Seite zu stellen als die *Auferweckung
Lazari* B. 1, die *Ehebrecherin vor Christus* P. 7. Gewiss hat bei der Stilbildung des
Martyrienmeisters die fränkische Kunst sehr stark mitgesprochen. Nur war es nicht
mehr der Wolgemutkreis, sondern neue Erscheinungen, Vertreter einer vorstürmen-
den, von gewaltigen Impulsen beseelten Generation. Auf eine hatte ich schon früher
hinzuweisen Gelegenheit: den Doppelgänger des Meisters des Hersbrucker Altars.
Sein eindrucksvoller *Passionszyklus*, den das Bayerische Nationalmuseum [Kat. 1908,
354–360] bewahrt, war auf der Dürerausstellung in Nürnberg 1928 in gutem Licht zu
studieren (Kat. 5 a—g)[89]. Seine Kunst ist kaum aus den engeren fränkischen Voraus-
setzungen allein zu erklären. Sie zeigt bereits eine gewisse Umbildung im Sinne der
Bayern und Österreicher, die einen direkten Kontakt mit dem Südosten annehmen
lässt. Eine solche Umbildung war unausbleiblich, sobald ein Franke den engeren
Heimatsbereich verliess. Das sehen wir auch an den Tafeln des um 1490 entstandenen
Flügelaltars in Maria Laach am Jauerling[90]. Sie zeigen so ausgesprochen fränkischen
Stammescharakter und wachsen so sehr aus der Wolgemutwerkstatt hervor, dass als
ihr Urheber, wie ich schon früher bemerkte, nur der im benachbarten Krems ansässige
Michael Wolgemut d. J. in Betracht kommen kann[91]. Die Tafeln fallen vor allem
durch ihre prachtvollen Landschaften auf, deren weitgespanntes Raumgefühl über
die fränkische Tradition hinauswächst. Die *Auferstehung* bietet einen weiten Fernblick
auf eine Stadt am Wasser; davor spannt sich in elastischem Bogen die Hügelwelle des
Gartens Gethsemane. Diese weite, rundende Spannung der Erdoberfläche treffen wir
häufig in der österreichischen Tafelmalerei des ausgehenden 15. Jahrhunderts. Völlig
wolgemutisch ist der Charakter der Modellierung von Köpfen und Körpern. Grün-

lichgraue Schatten vertiefen die Karnation, rostrote Lichter höhen sie. Das können wir auf allen Altären des Nürnbergers und seiner Werkstatt sehen. Doch die satte Pracht der Farbe, das Samtrot, helle Krapprot, das Blau, Gold und Silber würden wir vergeblich in der herben, tiefen Glut der Wolgemutaltäre suchen. Wohl gehen einzelne Motive auf Schongauer zurück[92], doch die Spannung und bewegte Häufung der Kompositionen nähert sie den Österreichern. Das Fränkische hat sich in der neuen Heimat des Künstlers gewandelt. Das *Marienleben* der Werktagsseite ist bereits eine Arbeit seiner österreichischen Werkstatt. Von ihm selbst stammt noch die *Predella*, vor allem die machtvolle Gruppe der das Schweisstuch haltenden Engel auf der Rückseite, sowie der linke der Propheten an den Seitenwangen. Es ist begreiflich, dass die Tafeln stellenweise an den Pseudo-Hersbrucker, an seine den Bayern verwandte Art erinnern. [Siehe p. 61].

Bayern kommt weiters als Quellgebiet für den Stilwandel des Martyrienmeisters in Betracht. Jan Polacks mächtige, wildbewegte *Passionstafeln* [Krakau, National-museum] werden dem Österreicher nicht ganz unbekannt gewesen sein. Manches von der Hand des Bayern fand seinen Weg in österreichische Klöster. Wir dürfen nicht vergessen, dass die Anfänge Polacks in den gleichen Bereich fallen wie Veit Stoss' frühe Wirksamkeit und das ihnen Gemeinsame nicht allein aus dem deutschen Westen nach Österreich gelangt zu sein braucht, sondern schon früher den Weg aus dem Nordosten über mährisch-böhmisches und ungarisches Gebiet gekommen sein kann. Die politischen und wirtschaftlichen Beziehungen Österreichs in dieser Richtung waren jedenfalls ausserordentlich rege und das schliesst Berührung der künstlerischen Sphären nicht aus.

Schliesslich ist der nicht minder wichtigen Prämissen in den Alpenländern zu gedenken. Suchen wir in Österreich kreisenden Schwung mächtiger Formen, so tritt uns Salzburg mit dem alten Frueauf entgegen. Der Altar von 1490/91 ist das monu-mentalste Zeugnis für den mit den Neunzigerjahren einsetzenden bewegten Stil. Frueauf hat ihn folgerichtig aus seinen älteren Werken heraus entwickelt. Nicht Beeinflussung von aussen, sondern die Stammesnähe der Bayern erklärt die organisch erwachsene Verwandtschaft mit diesen. Frueauf zeigt bei aller Bewegtheit eine fast klassische Grösse und Ruhe der Form. Das unterscheidet ihn von all den oben genannten Erscheinungen ebenso wie von dem Martyrienmeister. Das ist das Erbe, das er seinen engeren Nachfolgern hinterliess. Doch finden wir seine Spuren auch in den Martyrien. Einen Typus wie den feisten bartlosen Mann mit dem Samtkäppchen neben dem Richter möchte ich direkt auf Frueauf zurückführen, der ihn seinerseits aus der älteren Salzburger Malerei (Conrad Laib) übernommen hat. Die Salzburger, die in den Neunzigerjahren in die Wiener Entwicklung einmündeten, sollten — wie wir noch sehen werden — aus dieser frische Kraft und Anregung schöpfen.

Wir wollen die Entwicklung Schritt für Schritt vom Beginn des Jahrzehnts unter Zugrundelegung des Gerüsts der datierten Werke verfolgen.

Landkomtur des deutschen Ritterordens für Österreich war in den Jahren 1487–1501 Konrad von Schuchwitz. Der Komtur, dem die österreichischen „Baleyen" unterstanden, hatte seinen Sitz in Wien. Dorthin weist auch der Stil seiner *Votivtafel*, die dann später in die Deutschordenskirche (Leechkirche) nach Graz verschlagen wurde[93]. Den Typus der hl. Anna mit dem kleinen gedrechselten Köpfchen, das eine Haube umschliesst, mit den schmalen langfingrigen Händen hat die Nachfolge des jüngeren Schottenmeisters geprägt. Nach Wien weisen auch die fremdartigen Hunnentypen der Männer. Die Farben des Bildes sind heute recht verstaubt. Man unterscheidet Grauweiss in Annas Mantel, Blau in dem Mariae (über Goldbrokat), Krapprot in dem Christophs. Die Verzierlichung der Formen, das Verwandeln dessen, was früher klar und selbstverständlich war, ins Bizarre und Ornamentale — Bestrebungen der ganzen Schottennachfolge, die sich dem Jahrhundertende nähert — begegnen uns auch hier. Die schlank aufstrebende Architektur mit den gestelzten Flachbogen, deren Ziegelmauern in warmem Orange leuchten, erinnert an Haarlemer wie den Meister der tiburtinischen Sibylle. Daraus erhellt, dass das Problem des neuen Jahrzehnts nicht allein in schulmässigem Weiterbilden besteht, sondern dass ganz neue Faktoren sich zum Wort melden. Eine neue Freiheit und solenne Pracht der Erscheinung verweben den Künstler stärker in das internationale Entwicklungsbild. Die Bedeutung, die dieser Maler für die Stilbildung des frühen Hans Fries von Freiburg hatte, habe ich an anderer Stelle betont.

Dem Meister der *Schuchwitztafel* überaus nahe steht einer der bedeutendsten Miniaturisten des ausgehenden Jahrhunderts. Es ist der Meister der im Auftrage des Stiftes Klosterneuburg gemalten *Suntheimer Tafeln*[94]. Die grossen Pergamentblätter enthalten *Stammbaum und Chronik der Babenberger*. Der Text stammt von dem kaiserlichen Hofkaplan Ladislaus Suntheim von Ravensburg. Die Initiale G umschliesst in steiler Staffelung Papst Alexander VI., Friedrich III., Maximilian, Propst Jakob von Klosterneuburg und den Hofkaplan. Die Farben (Schwarzblau, Dunkelgrün, Zinnober, helles Gelb und Grau, rosige Karnation) sind stark deckend aufgesetzt und F. Winkler bringt mit gutem Grund in Vorschlag, dass die Miniaturen Gelegenheitsarbeiten eines Tafelmalers sind. Die Verwandtschaft mit der *Schuchwitztafel* ist zwar nicht gross genug, um eine Identität der Hände zu erweisen, doch handelt es sich gewiss um zwei Künstler des gleichen Werkstattkreises. Die rundlichen, zierlich gedrechselten Köpfe kehren wieder. Der Miniaturist ist ein lebendiger Erzähler. Die Vermählung des Markgrafen und die Schleierlegende berichtet er. Besonders schön ist die Initiale D mit dem Tod Friedrichs des Streitbaren in der Reiterschlacht. Die steil getürmte Komposition der Initiale S ist ein Vorklang des frühen Fries.

Die *Suntheimer Tafeln* tragen das Datum 1491. Dem gleichen Jahre entstammt ein auf die Stiftsgalerien von Herzogenburg und Heiligenkreuz verteilter Altar[95], dessen Schöpfer dem weiteren Umkreis der eben durch zwei Persönlichkeiten aufgezeigten Werkstatt angehört. Suida widmete diesem „Meister von Herzogenburg"

besonderes Augenmerk[96]. Der Künstler wächst gleichfalls aus der Wiener Tradition hervor, seine Werke zeigen aber ein völlig geändertes Stilbild. Das Eckige, Brüchige ist weicher Rundung und Verschmelzung gewichen. Was beim Martyrienmeister zu einem aufgeregten „Flamboyant" wird, das löst sich hier in einen stillen, sanften, renaissancehaft sich rundenden Liniengleitfluss und Formenschliff. Der Herzogenburger Meister wirkt recht fortschrittlich; hätten wir nicht das frühe Datum, man würde seinen Altar kaum vor 1500 ansetzen. Er ist ein stiller, unauffälliger „Moderner". Das zeigt er auch in seiner Farbe. Bezeichnend für ihn ist das unproblematische Rosa der Karnation, das er gerne zart grau durchschattet. Sein frühestes Werk dürften die noch etwas unbeholfenen Flügel von einem *Altare* aus der Franziskanerkirche in Flatschach im Murtal (Steiermark) mit stehenden Heiligen im Grazer Joanneum sein[97]. Der Sitz dieses Meisters dürfte in der niederösterreichischen Provinz, vermutlich in einer Stadt des Waldviertels, gewesen sein. (Der *Passionsaltar* stammt nach Suidas Angabe aus Gedersdorf bei Horn; [lt. Kat. 1964 aus Gars].) Seine Gestalten bewahren auch in erregten Szenen — etwa der Gefangennahme Christi — einen ruhigen Vertikalismus ohne Höhentendenz. Die freundlich versonnenen, leise melancholischen Köpfe runden jede Gruppe ab. Die Architektur mit kurzen Flachbogen unterstützt das Zusammenschliessen, bildmässige Vereinheitlichen. Der (das Datum tragende) Torbogen auf der *Kreuztragung* ist ebenso gebaut wie die kurznackigen Gestalten: schlank, geduckt endigend. Daneben öffnet sich meist eine weite Landschaft, deren stille Horizontalen in Mauern, Hügelketten und regenschweren Wolken den Ton leiser Melancholie ausklingen lassen. Der Schrein des Altars dürfte Schnitzwerk enthalten haben. Die Werktagsseite zeigte in acht Tafeln die Passion, von der sich *Gefangennahme Christi*, *Handwaschung Pilati*, *Kreuztragung* und *Kreuzigung* in Herzogenburg (figs. 225a—d) — *Abendmahl*, *Gebet am Ölberg*, *Geisselung* und *Verspottung* in Heiligenkreuz[98] befinden. Die Innenseiten bringen vor reichgemustertem Goldgrund Paare von Heiligen; die jüngeren unter ihnen gleichen vollends Puppen. Gleichfalls von 1491 sind zwei reich komponierte Flügel eines grossen, den *Heiligen Georg und Leonhard* gewidmeten Altars im Rudolfinum zu Prag [Nationalgalerie] (figs. 226, 227). Die Innenseiten stellen den *Drachenkampf* und das *Martyrium des hl. Georg*, den *hl. Leonhard* bei der Leitung eines Kirchenbaus und als Tröster der Gefangenen, die Aussenseiten die *Passion Christi* (Geisselung, Dornenkrönung, Kreuztragung, Kreuzigung) dar. Die Breitformate der einzelnen Szenen zeigen Freiheit und weiträumige Ungezwungenheit der Bildentfaltung[99]. Ein etwas späteres Werk ist der *Helenenaltar* in der Kapelle des Schlosses Buchberg am Kamp, Niederösterreich[100]. In stiller dunkler Landschaft sind die kindlich frommen Geschöpfe mit den gefundenen Kreuzen beschäftigt. Von einem weiteren, 1495 datierten Altar des Meisters (aus Gedersdorf) befinden sich Tafeln in Herzogenburg. Die fürsterzbischöfliche Galerie in Gran (Esztergom; siehe p. 366) besitzt eine *Heimsuchung Mariae*, die zwischen den *Flatschacher* und den *Herzogenburger Altar* einzureihen ist.

Der Herzogenburger Meister[101] hat seinen bescheidenen Einflusskreis im niederöster-
reichischen Lande. Ein unmittelbarer Schüler von ihm, dessen Werke gleichfalls in
das Waldviertel weisen, war der Meister von Eggenburg[102]. Das Redemptoristen-
kloster in Eggenburg bewahrt einen *Marientod*[103], in dem die Kindergestalten des
Herzogenburgers zu kleinen Gnomen werden. Ganz offenkundig zeigt den Zusam-
menhang ein weiterer Flügel vom gleichen Altar, der aus dem Wiener Kunsthandel in
tschechoslowakischen Privatbesitz gelangte: Das *Letzte Abendmahl*[104] (69×41 cm).
Die Komposition ist eine veränderte Wiederholung der gleichen Darstellung auf dem
Gedersdorfer [Garser] Altar, jedoch bereichert und gesteigert im Sinne der Kunst
des Martyrienmeisters. Die Zusammenstellung der folgenden Werke von der gleichen
Hand ist das Verdienst von A. Wolters. Ins Waldviertel weist wieder das *Kanonblatt*
eines böhmischen Missales von 1371, das das Stift Geras durch den Meister in die
alte Handschrift einfügen liess[105]. Vier kleine goldgrundige Tafeln aus der Johannes-
legende (Format 60×45 cm, figs. 228–231) bildeten vermutlich die Flügelinnenseiten
eines Schreins, der eine Figur des Täufers barg. In der *Namengebung Johannis* (Stutt-
gart, Kunsthandel) wird das Putzige dieser Laienbrudermalerei besonders deutlich.
Zacharias ist ein Greislein, das ob seines blöden Gesichts die Augen zusammenkneift,
als müsste es sich erst den Namen des Menschenwurms gründlich überlegen. Das
Neugeborene ist sichtlich vom gleichen Schlag wie die Gevatterinnen, die es über-
bringen. Die originellste Tafel ist die *Täuferpredigt* in der [ehem.] Sammlung Harry
Fuld, Berlin[106]. Johannes disputiert vor einem Kollegium kleiner Männer, in dem an
erster Stelle — wohl ein ikonographisches Novum — der Heiland selbst aufmerksam
lauschend sitzt. Der Hutzelmann in der unteren Ecke wirkt so recht als Signatur des
Eggenburgers. Die kleinen Gestalten sind mit vollem Ernst bei der Sache, wie über-
haupt dem Maler die Eigenschaft eines anschaulichen Erzählers nicht abgesprochen
werden kann. Die *Taufe Christi* ([ehem.] Stuttgart, Kunsthandel) hält sich mehr an
überlieferte Schemen; seine Eigenart betätigt der Meister wieder darin, dass er die
heiligen Gestalten durch absonderliche Proportionierung in kleine, psychisch höchst
lebendige Gliederpuppen verwandelt. Die *Enthauptung Johannis* (Frankfurt, Städel-
sches Kunstinstitut), zeigt den vom Herzogenburger Meister bekannten schmal-
schultrigen Flachbogen mit den Wappenschildern. Der Ausdruck des Todes ist dem
Maler in dem ergreifenden kleinen Johannishaupt wirklich gelungen. Der Eggenburger
vertreibt die Formen nicht so glatt und ruhig wie der Herzogenburger Meister, sondern
malt gerne flüssig, mit spritzigen Lichtern. Das offene Haar der Salome ist leicht und
geistvoll in aufblitzenden Wellenkräuseln angedeutet.

Der Meister ist als echter „Grenzer" auch für die böhmische Nachbarschaft tätig
gewesen. Das Rudolfinum [Nationalgalerie] in Prag besitzt zwei lebendig erzählende
Täfelchen eines Wenzelsaltars von seiner Hand: *St. Wenzel vor Kaiser Heinrich* und
die *Bergung seines Leichnams*. Der Altar umfasste (nach Mitteilung von Prof. Matějček)
im Ganzen acht Tafeln; zwei weitere befinden sich im Besitz von Bischof Podlaha,

die vier restlichen anderweitig in Privatbesitz. [Meister von Eggenburg, *Die Grab-legung des hl. Wenceslaus,* (fig. 232); *Hl. Bischof und hl. Mönch,* (fig. 233). Beide heute New York, Metropolitan Museum of Art. A Catalogue of Early Flemish, Dutch and German Paintings, New York 1947, pp. 168, 169 (H. B. Wehle).]

Ein derber später Nachläufer des Herzogenburger Meisters ist der Maler einer bäurischen *Geisselung* im Stift Seitenstetten, die wohl schon in das neue Jahr-hundert fällt.

Einen *Ölberg* und einen *hl. Christoph* in Heiligenkreuz, in denen W. Suida die Hand des Herzogenburgers zu sehen geneigt ist, vermag ich nicht seinem Bereich einzu-ordnen[107]. Ich bin mir über den Kreis, dem die Tafeln angehören, noch nicht klar und möchte nur vom *Ölberg* aus auf eine *Geburt Christi* im Brünner Augustiner-stift[108] verweisen.

1491 ist der aus Asparn a. d. Zaya stammende Flügelaltar der Kapelle des Schlosses Grafenegg datiert[109]. Der Maler der *Sebastianslegende* auf den Flügelaussenseiten war ein wesentlich lebendigeres Temperament als der Meister von Herzogenburg. Die Tafeln sind wichtig zur Erkenntnis der Genesis des Stils der Neunzigerjahre. Vor allem die beiden Szenen der *Stäupung des Heiligen* und der *Verschleppung seines Leichnams* (letztere trägt das Datum) kommen in Betracht. Die Silhouetten weniger Gestalten weiss der Künstler so ausdrucksvoll zu bewegen, dass ihr kühner Schwung die ganze Bildfläche füllt und in Vibration versetzt. Auch dieses Datum wirkt über-raschend früh. Man sieht, wie in Österreich der Durchbruch auf der ganzen Linie erfolgt und wie sich mit Macht die grossen künstlerischen Ereignisse der Jahrhundert-wende vorbereiten. Zwar sind die Flügel ungeschickt überarbeitet, doch ohne Störung der alten Komposition. Soweit sich das Kolorit beurteilen lässt, wurden grelle Lokal-farben vermieden. Grau, dem sich fahles Moosgrün, Rotbraun, helles Gelb gesellen, erhielt den Vorzug.

Zwei bedeutende Künstlerpersönlichkeiten sind mit dem Stift Seitenstetten ver-knüpft.

Die Seitenstettener Stiftsgalerie bewahrt eine grosse Breittafel mit *24 Benediktiner-päpsten* (figs. 234, 237). Es dürfte sich kaum um eine Predella handeln, sondern eher um ein selbständiges Malwerk, wie es als Votivtafel im Psallierchor einer Kirche des Ordens wohl am Platze war. Die Päpste sitzen dichtgedrängt mit goldblinkenden Scheibennimben in zwei Gruppen, die durch eine Zäsur zerfällt. Es ist ein feierliches Re-präsentationsbild, bei dem keinerlei naturalistische Probleme zur Sprache kamen. Da war es nicht nötig, die Gestalten vor einem realen Raum zu zeigen, ihr Verhältnis zu diesem Raum und untereinander als Problem aufzuwerfen, denn die Natur der Auf-gabe heischte eine sakrale Reihung, die aus Körpern eine Ikonostasis aufbaut. War der Maler in der Komposition einem kirchlichen Postulat unterworfen, so war er frei in der Erfindung der einzelnen Gestalt. Und da schematisiert er nicht, trotz eines durchlaufenden Grundtypus, der als persönliche Note auch andere Werke des

Meisters kenntlich macht. Ein Grundtypus, wie er von der Werkstatt des jüngeren Schottenmeisters entwickelt wurde, den wir bei den Meistern des St. Florianer Kreuzigungstriptychons und der Lilienfelder Ursulalegende [Österr. Galerie, Inv. 4973] treffen: charaktervolle hagere, langnasige Mönchsgesichter mit individuellem Mienenspiel. Die Köpfe der heiligen Väter stehen en face und schräg, nur an den äussersten Enden — gleichsam zusammenfassend — im Profil. Die Päpste disputieren; ihre langen knochigen Hände mit deutlich durchgezeichneten Gelenken bewegen sich in ausdrucksvollem Gebärdenspiel — fast denkt man daran, wie der junge Dürer um dieselbe Zeit Hände zeichnete. Auch die Draperien verraten deutlich den Zusammenhang mit der Schottenfiliation (etwa die schönen, steil fallenden Brokatmäntel). Dennoch spricht aus dem Ganzen eine neue Freiheit, die den Meister ähnlich von der engeren Schottennachfolge abhebt wie den Martyrienmeister. Das kommt vielleicht noch deutlicher in zwei prachtvollen Scheiben zum Ausdruck, die er gleichfalls für Seitenstetten schuf (vermutlich etwas später als die Päpste). Sie wurden zum Gedächtnis eines *Magdeburger Erzbischofs* und eines *Seitenstettener Abtes* gestiftet (figs. 235, 236). Die Inschriften lauten: „her Weichman Ertzbischoffe zu maidburg hye stiffter anno Domini 1185 — her kylian Heymader abbt zw Seytnsteten anno domini 1477. E. M. E. M. E."[110] Die beiden Würdenträger knien mit ihren prunkvoll entfalteten Familienwappen unter gedrückten Bogenhallen auf blumenbestandenem Rasenboden. Ihre adorierende Haltung verlangt eine mittlere ergänzende Scheibe — vermutlich die Mutter Gottes. Wir erkennen die Typen der *Benediktinerpäpste* mit ihren langen, knochigen Händen, jedoch mit dem deutlichen Bemühen um bildnishafte Charakterisierung — vor allem bei Abt Heymader. Es ist der Kopf eines Bauern des Alpenvorlandes, der seinen breiten Mund mit der wulstigen Unterlippe misstrauisch verschliesst und forschend sein Gegenüber betrachtet, mag es auch ein Gegenstand der Verehrung sein — nicht anders wie der Mäher mit der Sense, den der geistliche Herr als Helmzier seines Wappens führt.

Knüpft der Meister der Benediktinerpäpste[111] an die vom Schottenaltar ausgehende Wiener Filiation an, so steht neben ihm in fremdartiger Grösse, mit keiner der bekannten Schulen eindeutig verbindbar, der Meister des alten Hochaltars der Stiftskirche, den wir kurzweg den „Meister von Seitenstetten"[112] nennen wollen. Zwei Tafeln von diesem Altar befinden sich in der Stiftsgalerie. Sie stammen aus einer Filialkirche, für die das gewaltige Werk — sie messen 144 bzw. 146 zu 155 cm — gewiss nicht bestimmt war. Alles deutet darauf hin, dass dieser der Jungfrau Maria und dem Evangelisten Johannes gewidmete Altar einst im Chor der Stiftskirche stand, aus dem er wohl bei der Barockisierung entfernt wurde. Die beiden erhaltenen Tafeln stellen innen die *Verkündigung* und *Johannes vor Kaiser Domitian*, aussen das *Gebet Christi am Ölberg* und die *Kreuztragung* dar. In einer mächtigen Wellenkurve schwingt Mariae schwarzblauer Mantel durch das Bild (fig. 238). Er rahmt ein Kleid von tiefpurpurnem Weinrot, ein schmales Goldband blitzt auf seinem Saum,

gleissendes Blondhaar fällt — fein ziseliert wie die Arbeit eines Silberschmieds — in lockeren Flechten auf ihn herab. Die Welle der Mariengestalt erhebt sich nochmals feierlich schwebend in dem Engel. Die Monumentalität dieses wunderbaren Gleichklangs der Formenwellen erfüllt das ganze Bild. Über das lichte Kleid Gabriels fällt ein dunkelblau durchwirkter Goldbrokatmantel, den zwei kleine weissgekleidete Engel mit roten, über der Brust gekreuzten Stolen raffen. In einem rot und blau schimmernden Schwingenpaar findet die festliche Gruppe ihre Bekrönung. Weniges Gerät deutet den Raum an — es fungiert mehr als Träger von farbigen Werten. Das Schwarzblau des Marienmantels wird durch das Zinnoberrot ausgewogen, das sich über das Betpult und die Rückwand des Baldachins breitet. Ein saftgrüner Vorhang, rosig ausgeschlagen, schlingt sich um die Sitzbank. Die Gestalten beherrschen vollständig den Bildplan. Die schwungvoll klare Komposition ist reich an räumlichen Akzenten, dennoch wird das Raumschaffen nicht aufdringlich in den Vordergrund gekehrt. Bei aller Räumlichkeit kann von einem Gestalten in der Fläche gesprochen werden. Der Maler teilt die Fläche so grosszügig auf, als wäre ihm das Denken im Fresko eine geläufige Sache. Alles rollt und kreist frei in der räumlichen Fläche, doch nicht willkürlich. Die Kurven ziehen gesetzmässig wie Gestirnbahnen. Das rund Rollende dieser Bilddynamik formt auch die Gesichter: helle optische Flächen mit Schimmerlichtern, wie wir sie auf den Aussentafeln des *Florianaltars* vom Krainburger Meister sehen. Glänzend bewährt der Meister sein Gruppenbilden in der *Johannestafel* (fig. 239). Den violetten, saftgrün bekleideten Thron des Kaisers stellte er räumlich frei und kühn übereck, wie es die Landshuter taten, dabei wusste er aber kultivierter zu organisieren. Wieder der grosse Zug in der Flächengliederung. Innere Unruhe erfüllt Domitian in seinem schwarz und grün durchwirkten Goldbrokatmantel. Wie gebannt drängt er dem Kelch zu, aus dem schwarze Schlangen züngeln. Vergeblich beschwichtigt ihn sein Rat, dessen weinviolette Schaube bläulichweisser Schimmer überfliegt. In Weiss, missfarbigem Graugrün und Dunkelblau wälzen sich zu seinen Füssen die Vergifteten, deren gequollene Leiber durch die berstenden Hüllen brechen. Ruhig ragt der Evangelist, in Zinnoberrot und Saftgrün gekleidet, als Vertikale den unruhigen Diagonalformen entgegenstellt. Er gibt der kleinen Gruppe von Gefolgsleuten, die sich in hellem Zitron und dunklem Blau, hellem Grün und Zinnoberrot hinter ihm drängt, Halt. Aus dieser Gruppe starren uns seltsam traumbefangene Maskengesichter mit gläsernen Augen entgegen, an die Lemuren des späten Bosch erinnernd. Der Künstler steigert durch sie die Spannung ins Unheimliche, verstärkt das Gefühl des Ausserordentlichen, Bedeutsamen. Die Karnation hält sich in Graubräunlich, Graurötlich, wird in einigen Männern zu kräftigem Englischrot.

Bei aller Entschiedenheit und grosszügigen Eindeutigkeit der Gestaltung fehlt den Formen, zum Unterschied von denen der „Wiener" im engeren Sinn, alles Knochige, Hartgliedrige, Nervige. Sie haben etwas Weiches, Quellendes, schmiegsam sich

Biegendes. Die Gestalten wirken in ihren bauschigen Gewändern wie von innen gespannte farbige Erscheinungen, wie Schaumgebilde, nicht wie feste Körper. Das Allgemeine, Typische überwiegt das Besondere. So entsteht die Maske, die durch das Rätselhafte den Ausdruck erhöht, mag auch die individuelle Beseelung wegfallen. In den Sterbenden und Geleitmännern der *Johannestafel* wird dies deutlich. Wesenszüge des Krainburger Meisters klingen an. Ausser den Werken des Martyrienmeisters gibt es in der niederösterreichischen Malerei nichts, was so sehr den Geist des *Krainburger Altars* vorbereitete wie diese Tafeln. Ein Vergleich mit dem *Gethsemane* der Rückseite vermag dies zu bekräftigen. Wohl kommt in dem ikonographisch gebundenen Schema das Ringen des Glaubenskämpfers nicht so gewaltig zum Ausdruck wie in dem Krainer Altarwerk. Aber der gleiche schwere, wie ein Alpdruck die Schläfer bannende Ernst erfüllt schon dieses Passionsbild.

Die künstlerische Herkunft des Meisters weist vorwiegend nach dem Westen. Die farbig gespannten, gross aufrauschenden Formen, der Kurvengang der Bildbewegung finden in Bayern und Salzburg, im Kreise Polacks und Frueaufs Verwandtes. Auch die Sterbenden der *Johannestafel* könnten in die gleiche Richtung weisen. Manche Kennzeichen der Seitenstettener Tafeln finden wir in zwei Flügeltafeln eines bayrischen *Marienaltars* in der Schleissheimer Galerie (Katalog 2129) und [ehem.] im Pariser Kunsthandel[113] vorbereitet: die elastischen, wie von innen aufgeplusterten Formen, das in blitzenden Wellen ziselierte Haar, die weich greifenden Hände, die freizügige Bewegtheit, die kühn schwingenden Gewänder. Die *Geburt Christi* (Fichtenholz, 80×60 cm [ehem. Schleissheim], Alte Pinakothek, Depot[114], fig. 240) lässt die Zusammenhänge mit Mälesskircher und dem Meister von Polling durchfühlen. Fast lebt noch ein fernes Echo des „weichen Stils" in dieser Tafel! (In Kärnten war er um die gleiche Zeit noch wirklich am Leben.) Maria, deren reiche Haarflechten über den olivgrünen Umschlag ihres bläulichweissen Mantels sich herablocken, betet mit andächtigem Eifer das Neugeborene an. Joseph beleuchtet es mit der Laterne. Das Schmutzigzinnober seiner Kutte verbindet sich mit dem violetten Schattenton der Mauern. Lichter öffnet sich die Landschaft, deren Oliv von dem Gelb, Blau und Rot der Hirten belebt wird. (Die Aussenseite stellt die *Begegnung Joachims und Annas* dar.) Zum Unterschied vom jüngeren Seitenstettener Meister beseelt der Bayer seine Werke individueller. Eine innige seelische Note erklingt in jedem Antlitz des *Marientodes* (82×59 cm, fig. 241): in der Maria, die selig lächelnd hinüberschlummert, in den trauer- und teilnahmsvollen Aposteln. Die alten Männer trauern anders als die jungen; besonders schön und innig der knabenhafte Johannes[115]. Erscheinen die Seitenstettener Bilder neben dem *Marientod* leblos, so bedeutet das gewiss kein Versagen, sondern ein Nichtanderswollen. Das Seelische wird zurückgedrängt, die freskenhaft monumentale Flächengestaltung hervorgehoben. Die (stark zerstörte) *Kreuztragung* lässt an die Fassung der Rodriguesschen *Kreuztragung* der Albertina [Kat. IV, 12; O. Benesch, Die Meisterzeichnung V, 39] denken, des Werkes eines

Wiener Meisters der Vierzigerjahre. Auf dem Ärmel des den Heiland ziehenden Knechtes stand vielleicht eine Signatur: . . . NRICH. W. Auch das Schriftband in der Hüftgegend hatte etwas zu besagen; ER . MA . S sind noch zu lesen. Diese Malerei nun ist durchaus niederösterreichisch. Manches gemahnt an die Waldviertler Maler (etwa die Rundköpfe). Und auch von dem fremdartigen Stimmungszauber des slawisch-deutschen Nordostens scheint etwas in die Adern dieser Kunst geflossen zu sein.

Hier sei noch eines anderen „membrum disiectum" der niederösterreichischen Malerei dieser kritischen Jahre gedacht: des Meisters zweier Flügel auf der Liechtensteinschen Burg Seebenstein, deren Innenseiten die *Stigmatisation Francisci* und den *hl. Benedikt in der Höhle von Subiaco* zeigen. Die Tafeln sind von hoher Qualität, düster in den Farben, scharfschnittig in der Modellierung, glühend streng im Ausdruck. Die Aussenseiten zeigen die *Verkündigung*, dazu einen *geistlichen Stifter*, dessen Wappen einen zum Keil geknickten Balken mit drei Sternen führt.

Um die Mitte des Jahrzehnts treten auch die ersten Schüler und Mitarbeiter des Martyrienmeisters auf. Als nächster wäre der Künstler zu nennen, der die Rückseite der *Enthauptung des hl. Thiemo* [Österr. Galerie, Kat. 86] gemalt hat. Sie zeigt *drei betende Stifterinnen* (fig. 242). Sie scheint nur angelegt. Die Gesamterfindung ist gut, doch die Flächen sind leer und tot. Die Spruchbänder blieben weiss — vielleicht spricht auch das für einen Nichtabschluss des Werks. Das blaugrau schattende Weiss der Leinenhauben, das tiefe Lackbraunrot und Blauschwarz der Gewänder steht vor kupfertoniger Mauer. Jedenfalls trachtet der Mitarbeiter, es dem Meister an Schwung weiter Mäntel und tanzender Schärpen gleichzutun. Die Martyrien selbst fanden etwas hölzerne Nachfolger in drei Tafeln des Stiftes Herzogenburg: den *Martyrien der Heiligen Erasmus, Sebastian* und *Bartholomäus* (fig. 243). Der Schwung der Wiener Tafeln ist erstarrt. Die krampfigen Gebärden lassen an den *Apostelaltar* des Meisters des Winkler-Epitaphs denken. Eine der seltsamsten Tafeln aus dem Kreise des Martyrienmeisters besitzt St. Florian (fig. 244), eine *Handwaschung Pilati*, 1495 (65 × 34 cm). Die Masken, die wir schon in der *Johannestafel* des Seitenstetter Meisters beobachten konnten, sind hier zu Maschinenmenschen geworden. Dicht, klumpig ballt der Künstler eine Gruppe von Wesen, die aus Kolben, Zylindern, Kegeln, Metallhebeln konstruiert zu sein scheinen. Fast möchte man — in Analogie zu einer künstlerischen Krisenerscheinung jüngster Zeit — von „Konstruktivismus" sprechen. Das Stereometrische der Körper geht dem Maler über alles, aber nicht als artistisches Problem, sondern als Steigerungsmittel innerer Spannung. Des Krainburgers Freude am Mechanischen, Maschinellen bereitet sich vor. Die Farben sind dabei sonor und warm: dunkles Braunrot, Laubgrün, Gold, Graubraun, Ocker[116]. Dieser Tafel sehr verwandt, doch viel lebendiger, menschlicher, nicht so abstrakt ist ein prächtig bewegtes *Ecce homo* auf Kreuzenstein (fig. 245); die Rückseite bildet eine *Enthauptung Johannis* (58 × 34 cm; *Geisselung* und *Ursulamartyrium* dazu in

Nürnberg)[117]. Der Jahrhundertwende nicht fern ist eine *Beschneidung Christi* [ehem.] Kh. Museum [Österr. Galerie, Inv. 4959]. Was beim Martyrienmeister flüssig war, wird hier spröde und spritzig. Freiheit und Oberflächlichkeit der Pinselschrift sind zweierlei. Der kühne Schwung ist ins Zahme, Gehemmte, teils im Sinne des Herzogenburgers, teils im Sinne der älteren Schottentradition zurückgebogen. Von der gleichen Hand besitzt die Graner Primatialgalerie eine *Predella mit Aposteln und Heiligen* (45 × 163 cm). Moosgrün, Zinnober, grauliches Weiss sind da und dort die dominierenden Farben. Die noch schwächere Rückseite der Wiener Tafel zeigt die *hl. Elisabeth in Landschaft*[118].

Wir stellten schon zu Beginn des Kapitels fest, dass in den Neunzigerjahren nicht mehr eine lokale Wiener oder niederösterreichische Entwicklung verfolgt werden kann, sondern dass sich nun alle malerischen Schaffenskreise kreuzen, die zerteilten Strömungen zu einer einheitlichen zusammenfliessen. Nur Tirol bewahrt, dank der Persönlichkeit Pachers, seine Sonderstellung. Der Brennpunkt bleibt Wien. Die Stadt, die durch Aufnahme fremder Elemente die Grenzen ihres erbgesessenen Bestandes sprengte, gewann neuen, grösseren Geltungsbereich, bis sie schliesslich zum Schauplatz malerischer Grosstaten ausserösterreichischer Künstler wurde. So kann unmittelbar neben den Martyrienmeister der Meister von Mondsee gestellt werden, das früheste und augenfälligste Beispiel, wie die salzburgisch-oberösterreichische Entwicklung in die Wiener einmündet. Das Kloster Mondsee im Salzkammergut war eine künstlerische Pflegestätte allerersten Ranges. Es beschäftigte nicht nur seine eigenen Maler, sondern auch seine eigenen Graphiker, zu denen unter andern auch der Meister der Wunder von Mariazell (der Bilderserie des Joanneums [Kat. 1923, No. 62]) und der junge Altdorfer gehörten. Abt Benedikt Eck (1463–1499) war sein grösster Mäzen. Er ist der Stifter von Pachers *St. Wolfganger Altar.* Zugleich beschäftigte er den Künstler, den ich im folgenden als Meister von Mondsee mit einem kleinen „Werk" zur wissenschaftlichen Diskussion stellen möchte. Neben dem jüngeren Frueauf ist er eine der bedeutendsten malerischen Erscheinungen dieser an interessanten Künstlern so reichen Zeit.

Das bischöfliche Ordinariat in Linz bewahrte im gleichen Raum, der einst Cranachs *hl. Hieronymus* barg (fig. 39), vier kleine Tafeln, die 1927 in den Besitz des Kunsthistorischen Museums übergingen[119]. Sie sind Schöpfungen eines erlesenen Maleringeniums. Es handelt sich um einen kleinen Altar, dessen Flügel innen der Marienverehrung gewidmet waren, dessen Aussenseiten die Kirchenväter zeigten. Zwei Innen- und zwei Aussenseiten sind erhalten[120]. Die *Madonna im Ährenkleid, von Abt Benedikt verehrt* (fig. 247; 57,5 × 45,5) [Österr. Gal., Inv. 4863], wurde durch R. Stiassny bekannt. Maria, eine ätherisch zierliche Mädchengestalt mit fliessendem aschblonden Haar, mit hell rosiger, durchsichtig schimmernder Haut, steht in einer lichten Halle, deren romanische Bogenfenster sich auf Berge und Seen öffnen. Über ihr Kleid in lichtem Weinrot fällt ein weiter Mantel von märchenhaftem Blau, der im Schatten dunkelt, im Licht

aufleuchtet. Wie Sterne schimmern auf dem Blau, das zu Grün neigt, hell goldgelbe Ähren. Kaum würde man dem zarten Wesen das Tragen dieser Stofflast zumuten, wäre dieser Last nicht durch höchste malerische Meisterschaft ihre materielle Schwere genommen. Die ganze Gestalt scheint zu schweben wie die Engelfalter, die mit winzigen Köpfchen und Flügeln — nur von olivweiss, bläulichweiss, ockergelb sich bauschenden Mänteln getragen — in lautlosem Tanze die halbdämmerige Tiefe des Gemachs durchkreisen. Die Gestalt des Stifters erhöht den traumhaften Stimmungszauber. Er kniet da wie ein kleiner verwunschener Hausgeist, der in einem grünlich goldigen, schwarzgemusterten, erdbeerrot ausgeschlagenen Prunkmantel zu stiller Stunde sich einstellt und den Bewohnern Segen bringt. Blaugrüne Edelsteine funkeln in seiner Mitra. Die Wappen des Stiftes und seines Hauses begleiten ihn: ein goldgelber Mond in tief blaugrünem, eine weisse Schleife in erdbeerrotem Feld. Die Farben der Umgebung dürfen nur als diskretes „Continuo" die festliche Melodie der Gestalten begleiten. Über hellbläulicher Altarmensa liegt schneeiges Linnen. Eine braunrote Steintafel trägt ein Gebet an die Gottesmutter. Die Fliesen gleiten im sachten Wechsel von olivbräunlichem Grün und hellem Bläulich dahin. Auch im Grau des Gewandes klingt Grünlich leise an. Eine flachgewölbte Holzdecke überdacht den Raum, ähnlich der einiger Cranachscher Innenraumbilder der Neunzigerjahre.

Die Flucht nach Ägypten (fig. 248; 45,3 × 57,5 cm) [Österr. Galerie, Kat. 76], deren Komposition Kenntnis des *St. Wolfganger Altars* verrät, geht durch eine wundervolle Osterlandschaft. Das noch frühlinghaft schüttere Gezweig von Bäumen und Sträuchern treibt eben die ersten zart grünen Blättchen. Engel in Zinnober, dunklem Grün, Weiss und Chromgelb wiegen sich wie Vögel darin, biegen es zum Christkind herab, für das es aber noch keine Früchte trägt. So greift auch Joseph nicht danach wie bei Schongauer, sondern trabt rüstig seines Weges, das lichte Grautier hinter sich ziehend. Sein dunkel zinnoberroter Mantel flattert im Winde; die blaue Kapuze hat er hochgeschlagen. Wunderbar steht zu dem hellen Grau des Fells das tiefe Blau von Mariae Mantel, das das Purpurkarmin ihres Gewandes rahmt. Auch der Mondseer erweist sich als ein Meister der Graustufungen — wie etwa das grauweisse Bündeltuch Josephs mit dem Graubraun des Wasserfässchens zusammenklingt. Durch olivgrüne Hügel schlängelt sich der Weg. In der Ferne blitzt eine weissliche Seefläche auf — Breu mag sich das für die Landschaft der „Flucht" seines *Herzogenburger Altars* gemerkt haben. Das Gold beider Tafeln war überschmiert — nun ist das schöne alte Gold auf warmem Orangegrund zum Vorschein gekommen.

Die Aussenseiten sind leider weniger gut erhalten. Doch blieben die Gestalten der Kirchenväter glücklicherweise intakt. Die Heiligen sitzen in ihren Bibliotheken, deren licht graubraunes und gelbliches Holzwerk eine sonnige Atmosphäre schafft. *Ambrosius* (fig. 246) [Österr. Galerie 76 verso (abgesägt, 57,5 × 45 cm)] trägt eine Mitra und ein Unterkleid von mattem Weinrot. Das graugoldige Pluviale hat er, um bei der Arbeit nicht behindert zu sein, zurückgeschlagen, so dass wir mehr die moosgrüne

Innenseite zu sehen bekommen. Sein Schreibpult hat er auf ein tief grünblaues Tuch gestellt, das mit einem Purpursaum über den Tisch herabhängt. Den Schrank füllt ein köstliches Stilleben von Büchern, teils schwarzgebunden mit weissem, teils rotgebunden mit blassgelbem Schnitt. *Augustinus* (57,5 × 45,2 cm) [Österr. Galerie, Kat. 75 verso (abgesägt)] hat die Schrift auf die Knie gelegt und wendet sich zur Seite. Sein Mantel fällt in tiefem Scharlachrot über ein Unterkleid von seegrünlichem Weiss. Er trägt eine weisse Mitra. Das helle Graugold ist dem Teppich zugewiesen, auf dem der Kirchenvater sitzt. Wieder der Zweiklang von dunklem Grünblau und Rot in den Bänden am Tisch. Von den Zonen über und unter den Gestalten ist das meiste durch grobe Behandlung weggeschabt. Die Abdeckung hat die Schäden blossgelegt. So kam auch zu Augustinus' Füssen der Kopf des Kleinen, der das Meer in die Sandgrube schöpft, zum Vorschein. Der Heilige wendet sich ihm zu und hebt, überrascht ob seiner Antwort, die Hand.

Mit dem Martyrienmeister teilt der Mondseer die wirbelnde und kreisende Bewegung flatternder Tücher und Bänder, die sich rundenden, lebhaft knitternden Bauschen weiter Gewänder. Er teilt mit ihm auch das bizarre Zusammenballen der Formen — etwa der in scharfer Wendung verkürzte Joseph, ihr Hineinschreiben in kreisende Höhlungen — Augustini erhobene Hand. Er verkürzt die Proportionen gerne, gibt, wie die Wiener, ungewohnte Aspekte. Und auch darin gleicht er den Wienern, dass er die Gestalten kindlich preziös gliedert. Die kleinen Tafeln enthalten das entzückendste Menschenspielzeug, das je ein spätgotischer Maler geschaffen. Es kann keinem Zweifel unterliegen, dass der Meister eine Schulung in einer Wiener Werkstatt durchgemacht hat. Man würde sich ihn am liebsten als Alters- und Lehrgenossen des Martyrienmeisters vorstellen. Gleichzeitig aber wirkt Tirol ein. Der immer wiederkehrende Zweiklang von tiefem Grünblau und Rot beweist, dass er Pacher gekannt hat — für einen Mondseer Maler etwas Selbstverständliches. Einen noch deutlicheren Beweis dafür werden wir gleich betrachten.

Fallen die Mondseer Tafeln in die erste Hälfte des Jahrzehnts — die *Flucht* trug ein falsches Datum —, in die Nähe der Martyrien, so gehört ein grosser Altar, von dem ich eine jetzt ins Kunsthistorische Museum gelangte *Beschneidung* (fig. 249) im Kunsthandel feststellte, der zweiten Hälfte an. Die Komposition geht auf die *Beschneidung* des *St. Wolfganger Altars* zurück[121], ist aber so frei umgegossen, dass von einer Wiederholung nicht im entferntesten die Rede sein kann, zumal da die Tafel — von manchen Farbenklängen abgesehen — gar nichts Pacherisches hat. Kaum dass die Gestalten des Hohenpriesters und des linken Leviten ihre Herkunft von dem Tiroler verraten. Die feierliche Pracht der Erscheinung entspricht am ehesten der Salzburger Malerei, wie auch die hohen schlanken Vertikalen des Chors mit Raumbildungen des Meisters von Grossgmain und des jüngeren Frueauf sich treffen. Die Tafel rauscht wie knisternde Seide. Gleich Eisblumen brechen Zeremoniengewänder und Kopftücher, schliessen sich in seltsam unräumlicher Art — stärkster Gegensatz zu

Pacher! — zu einem Gewirk von bezauberndem Reichtum zusammen. Auch dieser
Pracht eignet etwas Traumhaftes[122]. In hellstem Gelb erstrahlt das schwarz gezeich-
nete Gold des Priesterornats. In die Tiara mit moosgrünen Ohren, in den Brustschild
sind feuerrote Blumen gewebt. Dort erglänzt auch ein heller Topas im bräunlichen
Rot gestockten Weines. Stumpfes Erdbeerrot im linken, leuchtendes Blau im rechten
Leviten halten die Schalen der Waage. Der in Blau hat ein hell purpurfarbenes Hals-
tuch umgebunden und einen chromgelben Schleier mit Schriftzeichen übergeschlagen.
Der Levit mit dem Buch trägt ein Chorhemd von hellstem bräunlich goldigen Elfen-
beinton und eine krapprote Mütze. Die tiefen Farbenakkorde der Umstehenden
begleiten das glänzende Schauspiel. Josephs moosgrün ausgeschlagener Mantel strahlt
in tiefstem Weinrot. Daneben leuchtet tiefes Blau in Mariae Mantel über weinrotem
Kleid. Wie sehr steigert die Andacht und Weihe der Stimmung eine Gestaltenparal-
lelität gleich der Mariae und ihrer leise sich vorschiebenden Begleiterin! Ein eigenartiger
Bildniskopf, der schweigsam den Beschauer anblickt, taucht in moosgrünem Gewand
mit blauer Kappe auf. Die Tiara des Hohenpriesters umgeben ein Mann mit krapp-
roter burgundischer Mütze und einer mit strohgeflochtenem Tellerhut, dessen tiefes
Goldgelb, gleich dem zurückstehenden Turban, dem sonoren Ton der Tiara ent-
spricht. Der skulpturengeschmückte Schrein, der reichverzierte Chorstuhl schimmern
in einem wundervollen Goldton, der durch Aufsetzen hellgelber Glanzlichter auf
ockerbräunlichen Grund entstand. Ein Damast von derselben lichten Goldfarbe wie
das Priesterkleid bekleidet die Rücklehne. In seinem Saum wechseln Rot, Weiss und
Moosgrün. Moosgrün ist auch das Kissen, über das sich spinnwebzart ein Schleier
schlingt. Ganz im Vordergrunde klingt das Gold in der prachtvoll gemalten Schüssel
nochmals auf, um schliesslich im Chorrund, oliven gedämpft, zu verdämmern. Fein
wie Goldschmiedewerk rieseln dort die Vertikalen der Pfeilerbündel, der Opfersäule
herab. Das viele schimmernde Leinen schattet in den Falten bläulich-grünlich,
delikate grüne Säume zeichnen es. Die Karnation hält sich in warmem tiefen Rosa,
wird in Kind und Frauen blasser mit bräunlichem Einschlag. Eisblaugraue Bärte
rahmen die Greisengesichter. Die starke Verwandtschaft mit dem Kopf des Hohen-
priesters führte mich darauf, dass eine Federzeichnung des stehenden *jüngeren
Jacobus* in Erlangen (I C 16, 255 × 155 mm)[123] ein Werk des Mondseer Meisters ist.
Das Bild ist — von lokalen Schäden in den Köpfen des Leviten mit dem Buch, des
Mannes mit der burgundischen Mütze, des „Bildnisses" abgesehen — von trefflicher
Erhaltung. Die Tafel besteht aus dünnfaserigem Nadelholz (114 × 89 cm). Die Rück-
seite zeigt Spuren punzierten Goldgrunds.

Eine weitere Tafel vom gleichen Altar, die *Darstellung im Tempel* (114 × 99 cm), ist kürzlich [ehem.]
im Pariser Kunsthandel aufgetaucht (fig. 250). Der erfinderische Geist des Meisters schafft eine Bild-
form von unerhörter Eigenart. Auf den ersten Blick meint man, eine Altaraussenseite mit einer auf
zwei Flügel verteilten Darstellung zu sehen. Der Altarbaldachin ist in solcher Verkürzung gezeigt,
dass seine beiden vorderen Stützen — stangenhaft schmale Säulen aus durchsichtigem grauen Achat,
in goldige und bronzebraune Krabben und Kapitele auslaufend — zusammenfallen. Diese Vertikale
zerlegt die Bildfläche in zwei ungleiche Hälften von verschiedenem Charakter. Die Kirchengemeinde

drängt sich in der rechten Kopf an Kopf. Darüber schiesst die Flucht eines Kirchenschiffs in die Tiefe, rhythmisch gegliedert durch den Wechsel heller Fenster und dunkler Pfeiler, durch den lebhaften Bogenschlag sich kreuzender Gewölberippen. In goldigen Grau- und Blondtönen schimmert das lichte Steinwerk. Klar bis in den letzten Winkel ist das Gewölbe, in das verteilte Helligkeit durch eine kreisende Fensterrose dringt. Dieses verteilte Licht scheint auch die Gestalten zu durchdringen und schattenlos aufzuhellen. Das ist der grundlegende Unterschied des Salzburgers gegen die scharf schattende Plastik der Tiroler. Licht und Dunkel erscheinen nicht als Selbstwerte, sondern durch das Medium verschiedener Farben. Einem dunkeln Blau oder glühenden Rot steht ein schwebendes Weiss oder grau gedämpfte Goldfarbe gegenüber. Niemals aber wird dieses Weiss (leicht bläulich, seegrünlich, cremefarben getönt) durch den Schatten zu Stahlgrau vertieft oder das Rot durch auffallendes Licht weisslich ausgewaschen wie bei Pacher. Dadurch erhalten die Tafeln des Mondseers den Ausdruck des Schwebenden, des innerlich vom Licht Getragenen. Die linke Bildhälfte enthält die heilige Handlung. Sie ist im Gegensatz zur rechten weiträumig, von den wenigen Gestalten des Hohenpriesters und seiner Diener belebt. Simeon trägt den prachtvollen Goldbrokatmantel mit grossen schwarzen Granatapfelmustern. Ein goldgelber, scharlachrot gezeichneter Brustschild panzert den Leviten, den ein grauer, türkisbläulich überhauchter Schleier wie eine Mumie umhüllt. Tiefes Blau und Erdbeerrot vervollständigen den Farbenklang der Altargruppe. Um das Heiligtum sind nur Tempelbeamte beschäftigt. Auf reich verästeltem Kapitell kniet ein Schildhalter wie ein bizarres Kultbild. Feierlich öffnet sich tief blaugrüner gestirnter Himmel — es ist die Unterseite des Baldachins, der den Altar überdacht. Die Verbindung der beiden Bildhälften wird in ebenso naiver wie sinnfälliger Weise hergestellt. Der Hohepriester schreitet die Stufen zum Altar hinan. Der Bausch seines Prunkgewandes schleppt noch in die rechte Bildhälfte hinüber und Maria fasst das Ende seines Priesterschleiers mit einer Gebärde wie der Ministrant bei der Wandlung; vielleicht dass sie rituell gemeint ist — vielleicht, dass sie mütterliche Sorge bekundet. Jedenfalls wendet sich Simeon in diesem Augenblick zu dem Elternpaar um, so dass durch diesen menschlich ebenso unmittelbaren wie ikonographisch einzigartigen Zug eine enge seelische Verbindung der beiden formal zerfällten Bildhälften erfolgt.

Weniger gut erhalten und überraschend für den Anblick bietet sich eine dritte Tafel vom gleichen Altar: der *zwölfjährige Jesus im Tempel* (Wien, Galerie Liechtenstein, Kat. A 1076 [heute Vaduz], 113 × 88 cm; fig. 251)[124]. Die blühenden Farben, das bizarre Gestaltengedränge veranlassten mich einst, in ihr ein niederdeutsches Werk aus dem Kreis der Dünwegge zu sehen, während Eigenberger und Pächt damals schon richtig ihren österreichischen Ursprung beurteilten. Die erstmalige Autopsie der Mondseer Tafeln im Linzer Ordinariat führte mich auf die richtige Bestimmung. Die Verwandtschaft mit dem dichten Gewühl kurznackiger Charakterköpfe auf den Tafeln des Martyrienmeisters ist offenkundig. Echt Mondseer Meister sind die schulterlosen Ärmchen mit den weichen Händen, die Verkürzungen, die wie Verkrüppelungen aussehen. Von der geistvollen malerischen Faktur der *Beschneidung* ist wenig mehr zu sehen. Dafür ist die Tafel zu sehr übergangen. Schöne Farbengruppierungen kommen vor, wie leuchtendes Blau, Chromgelb und Weiss in der rechten vorderen Sitzfigur. Der Führer der Disputation prunkt im Krapplack seines Talars. Erdbeerrot und helles Moosgrün, lichtes Braunrot und Erbsengrün, Blau mit grauem Unterton, mit grünlichem Stich herrschen vor. Die Kirchenhalle ist in schwebend lichtes Grau mit einer Ahnung von Grünlich gebadet.

Der Mondseer Meister ist bis heute eine singuläre Erscheinung[125]. Einen Schüler oder Nachfolger wüsste ich in der Salzburger Malerei nicht zu nennen, doch einen Geistesverwandten: den jüngeren Frueauf. Frueauf reicht als Kolorist nahe an den Mondseer Meister heran; zeichnerisch ist er ihm überlegen. Wie der Mondseer Meister, leitet auch er die Salzburger Malerei in die Wiener über. Wie ich schon an anderer Stelle entwickelte[126], erweist seine *Kreuzigung* von 1496 (fig. 298) [Klosterneuburg, Stifts-

museum, Benesch, Kat. 1938, 72], dass er von den Werken des Martyrienmeisters in einem Masse beeindruckt wurde, das nur durch zeitweilige Werkstattgemeinschaft erklärbar ist. Dass der junge Frueauf durch die Konsequenz der eigenen Entwicklung dazukam, sich mit den Wienern zu vereinigen, erweist eine noch unbekannte Tafel des oberösterreichischen Stiftes Schlägl (fig. 254)[127], das im Passauer Bereich liegt. Sie ist 1488 datiert, somit das älteste bekannte Werk des gegen 1470 geborenen Meisters, Aussentafel eines Altars mit einem geschnitzten *Marientod* an der Innenseite (97 × 87 cm). Diese *Flucht nach Ägypten* steht stärker als irgendein anderes Werk des Meisters im Bann des alten Frueauf. Sie hat nicht die zierlich kleinteilige Bewegung der späteren Bilder, sondern gross und frei im reichlich verschwendeten Raum ausholende Linien und Kurven. Joseph (dessen Kopf übermalt ist) trägt einen weit flatternden krapprosigen Mantel über dunkelblauem Rock; das gleiche Blau zeigen das Gewand Mariae und das Tuch, das von Josephs Ast weht. Josephs Silhouette, die Linien des Wegs schaffen rüstige, weitausgreifende Bewegung. In Maria, die einen Mantel von weisslichem Blasslila und hellen Schleier trägt, regt sich schon stärker das sorgsam ziselierende Modellieren, das die Klosterneuburger Tafeln [Benesch, Kat. 1938, 72–84] auszeichnet. Sie bereitet die *Madonna, die dem Markgrafen erscheint* (fig. 297) sowie die des *Votivbildes* von 1508 (fig. 397)[128] vor. Über den olivtonigen Wiesen erheben sich gekappte Felsentürme in blassem Braun wie im Garten Gethsemane. Die Landschaft geht über das hinaus, was dem alten Frueauf möglich war. Die Stellung des jungen zum alten Frueauf ist hier der des Triptychonmeisters zum jüngeren Schottenmeister vergleichbar. Er durchbricht die Schranken des rationalen Bildbaus. Nur hat der alte Frueauf, wie der Altar von 1490/91 [Österr. Galerie 49–55] zeigt, diese Bewegung selbst noch mitgemacht, während wir über das weitere künstlerische Schicksal des Schottenmeisters nicht unterrichtet sind. Die *Kirchenväter* von 1498 [Österr. Galerie 71, 72] zeigen immerhin, dass er nicht bei der ekstatischen Bewegtheit blieb, sondern in die gehaltene Grösse und Kraft eines richtigen „Altersstils" einmündet. Ist ja auch das *Votivbild* des Sohnes von 1508 ein feierlich abgeklärtes Stück Malerei. Auch die Linie des Meisters von Grossgmain führt von der Erregung des noch in die Achtzigerjahre fallenden *Jüngsten Gerichts* in St. Florian[129] über die Tafeln eines *Marienaltars* in St. Florian, Budapest und Venedig (Fischer, a. a. O., Taf. 17) zur klassischen Gelassenheit des *Grossgmainer Altars*, 1499 (fig. 303). Dem *Grossgmainer Altar* schon sehr nahe steht der kleine *Tempelgang Mariae* des Stiftes Herzogenburg (fig. 253)[130], den ich im Gegensatz zu Suida nicht dem alten Frueauf, sondern seinem Schüler geben möchte. Frueauf ist stets massiver, gewaltsamer, nie so still und durchsichtig wie diese lautlose Tafel. Vorne stehen Anna, die helles Karmin und Blau, Joachim, der dunkles Zinnober und Moosgrün trägt, im Einverständnis stummen Staunens. Über wassergrüne Stufen schwebt das zarte blaue Mädchen in eine schimmernde Kapelle empor, deren Türkiswände karneolfarbene Säulen gliedern. Man vergleiche mit den ruhigen Vertikalen die Chorbildung des Mondseer Meisters. Alle Salzburger kehren, wenn sie

auch durch die Bewegung schreiten, letzten Endes zur Ruhe zurück. Vom Maler der kraus bewegten *Passionsflügel* in den Historischen Sammlungen zu Regensburg[131], die dem Stil nach nicht anders als in den Neunzigerjahren entstanden sein können, wissen wir dies in Unkenntnis späterer Werke nicht — wenn er sich vielleicht nicht mit der neuen Zeit völlig gewandelt hat und wir einmal seine Hand in den unter Cranachs und Breus Einfluss stehenden *Passionsszenen* in Herzogenburg (fig. 54)[132] wiedererkennen müssen. Das lässt sich aus Mangel an weiterem Material heute noch nicht eindeutig entscheiden.

Zwischen Wien und den Vertretern der Salzburger Schule müssen wir in den Neunzigerjahren lebhaften Meister- und Gesellentausch annehmen. Ist doch fast das ganze „Werk" des jüngeren Frueauf in seinem heutigen Umfang auf niederöster-reichische (vor allem Klosterneuburger) Bestellung entstanden. Salzburg war in jenen Jahren ein ähnlicher Kreuzungspunkt der Kräfte wie Wien. Tiroler und bayrische Einwirkungen — Passau gehörte dem Salzburger Kunstbezirk an — vereinigen sich mit den von Osten kommenden. Deutlich ist die Gesamtorientierung östlich. Auch wirtschaftlich. So entstanden auf niederösterreichischem Boden Werke einer Salz-burger Werkstatt, die mit der heimischen Tradition ganz starke Landshuter Einflüsse verquickt. Ich kann bis jetzt zwei ihrer Altarwerke aufzeigen. Einmal die Flügel eines Altars, die aus der Rittergruft des Laxenburger Parkes in das Kunsthistorische Museum (Katalog 1938, p. 121, 1786) [heute Österr. Galerie] gelangten. Die Feiertags-seiten stellen *Verkündigung* (fig. 252), *Weihnacht, Epiphanie* und *Marientod* dar, die ent-sprechenden Sonntagsseiten Dreiergruppen *stehender Heiliger*. Die salzburgische Vor-aussetzung für den Stil der Werkstatt ist der Hochaltar von Maria Pfarr im Lungau[133]. Eine Gegenüberstellung der Abbildungen der beiden *Verkündigungen* besagt mehr als lange Erklärungen. Der Landshuter Einschlag erhellt sofort, wenn man die Portalbau-ten betrachtet. Sie scheinen wie aus Werken des Mair herübergeholt. Dass das lebhaft bewegte, dabei preziös spröde Resultat dieser Stilverschmelzung im Herzogtum unter der Enns starken Anklang fand, erklärt die Beschäftigung der Künstler für die Provinz. Ein zweiter kleinerer Altar der Werkstatt steht in der Pfarrkirche zu Pöggstall im Waldviertel, eine Stiftung der Familie Rogendorf[134]. Von der gleichen Hand wie die Laxenburger *Marienszenen* sind die hochinteressanten *Passionsszenen* an den Aussen-seiten der Flügel. Das schmale Tafelformat wusste der Künstler zu ausdrucksvoller Steigerung der dramatischen Wirkung zu verwerten. Die winkeligen, lukendurch-brochenen, treppendurchkletterten Bauten im bayrischen Stil werden zur Bühne hochdrängender, leidenschaftlich gespannter Kompositionen. Das *Ecce homo* mit der Rückenfigur eines in vertracktem Schritt die Treppe hinansteigenden Scharknechts verrät die Kenntnis des Polackschen von 1492, Blutenburg, Bayern. Die *Dornen-krönung* mit ihrem Weiss, Violett, Gelbgrün und dunklem Zinnober zeigt farbig das gleiche Empfinden wie die Laxenburger Tafeln. Die Innenflügel sind von anderer Hand: einzeln stehende Heilige — die Krieger leuchtend in den Farben, die Mönche fanatisch im Ausdruck. Beziehungen zum *hl. Benedikt* der Frueaufwerkstatt in

Schleissheim (Kat. 4142, Stiassny, a. a. O., Taf. XVIII) sind deutlich. Im gleichen Zusammenhang sei der *Ährenkleidmadonna*, Imbach, Pfarrkirche, Erwähnung getan (Österr. Kunsttop., Bd. I, fig. 109), der frommen Stiftung eines dem mailändischen Krieg mit dem Leben Entronnenen; die stille Gestalt in dunkelblauem Kleid vor schmutziggelbem Vorhang, der von einem spitz und zierlich mit den Flügeln wippenden Engelpaar gehalten wird, ist eine Blutsverwandte der Frauen des Frueaufkreises. Mit diesen in der zweiten Hälfte des Jahrzehnts entstandenen Werken nähern wir uns dem Zeitpunkt des Eintretens Hans Fries', Lucas Cranachs und Jörg Breus in die österreichische Entwicklung. Der *Pöggstaller Altar* lässt — wenngleich nur von ferne — die Gewitterspannung jener Jahre fühlen. Die Zahl der hier in Betracht kommenden wichtigen Malwerke ist gross — ich habe sie zum Teil schon bei früheren Gelegenheiten besprochen[135]. Ihrer aller Betrachtung würde uns zu weit vom eigentlichen Ziel wegführen. Es sei nur zum Abschluss des Kapitels eine kurze Umschau über weitere Bezirke altösterreichischer Malerei vorgenommen, mit Ausnahme Innerösterreichs, das seine eigene Besprechung finden soll.

Deutlichen koloristischen Hinweis auf den Martyrienmeister geben zwei wohl nordtirolische Altarflügel des Ferdinandeums (Kat. 65/66, von H. Hammer der Werkstatt Andre Hallers zugewiesen), die innen Szenen aus dem Leben der *hl. Katharina*, aussen eine *Verkündigung* zeigen. Wir finden rötliches Grau in der Karnation, tiefes Braunrot in den Gewändern, Partikel von Grau und Gelbgrün. Auch die dramatisch gedrängten Kompositionen weisen den gleichen Weg[136].

Wir sprachen wiederholt von österreichischen Tafeln ungarischer Provenienz. Ungarn muss ebenso wie Böhmen, Mähren und Polen in den Geltungsbereich südostdeutscher Tafelmalerei einbezogen werden. Das Bild wäre ein lückenhaftes, wenn das Imperium vollkommen ignoriert würde, dem während fünf Jahren Wien sowie grosse Teile Niederösterreichs und Steiermarks angehörten. Ungarn war seit jeher eines der wichtigsten Exportgebiete der österreichischen Werkstätten. Österreicher waren im Lande ebenso tätig, wie wir Lehrgänge ungarischer Maler in österreichischen Werkstätten annehmen müssen. Was sich im malerischen Österreich abspielte, das können wir mutatis mutandis auch in Ungarn verfolgen. Nur flüchtig seien einige Beispiele berührt, die aus dem stark mit Deutschen durchsetzten Oberungarn stammen. Das Museum der Schönen Künste in Budapest besitzt zwei Tafeln eines den beiden Heiligen Martin und Nikolaus geweihten, in den späteren Achtzigerjahren entstandenen Altars[137]. Auch der Meister dieser Tafeln erstrebt neue, kühne, überraschende Raumwirkung durch steigernde Zerstörung der räumlichen Rationalität. Die glänzend beherrschte Schilderung des Stofflichen ist ihm nicht Selbstzweck, sondern geht in einer höheren geistigen Einheit auf, für die ein intensiveres Erleben der alten Legenden wesentlich ist. Die Bedeutsamkeit des Inhalts überwiegt die der Naturbewältigung. Aus diesem Empfinden heraus sind die harten, charaktervollen Gestalten erfunden. Auch die Farben — grauliches Weiss, stumpfes Blau und Rot,

von der Einheit grünlichen Grundtons umfangen — sind nicht Selbstzweck. Dabei
bringt Ungarn in dieser Zeit Werke von ausserordentlicher malerischer Kultur
hervor. Als Beispiel führe ich die vom Jahrhundertende stammende wundervolle
oberungarische *Madonna in Halbfigur* des Budapester Nationalmuseums an, die in
der tiefen Gebundenheit ihres kostbaren Farbenschmelzes, aus dem sanft das Inkarnat
leuchtet, ohnegleichen dasteht. In einem solchen Werk ersteht die ganze Inbrunst
und religiöse Versunkenheit der Farbenstimmung von 1400 wieder[138].

Was für Oberungarn gilt, gilt für den unmittelbar nördlich davon gelegenen Teil
Polens. Häufig genug fluten künstlerische Wellen hinüber und herüber (man denke an
die Stoss-Werkstatt!). Ich zeige einen kleinen *Passionsaltar* (fig. 255) des Diözesan-
museums in Tarnow. Das kindlich Preziöse mancher niederösterreichischen Malwerke
findet seine Analogie in einer Zartheit und bis zur Gebrechlichkeit gesteigerten
Subtilität. Die schwächlichen Körper verzehren sich in der Glaubensglut dieser
kleinen Menschen, die aus dem unsagbaren Ernst ihrer traurigen slawischen Gesichter
leuchtet[139].

Ebenso liessen sich in Mähren (auf Beispiele in Kremsier habe ich schon früher
hingewiesen, „Zur altösterreichischen Tafelmalerei", p. 107) [p. 63], Böhmen und im
zugehörigen Schlesien Analogien aufzeigen. Dies sei anderer Stelle vorbehalten.

Schliesslich sei ein Beispiel, wie selbst der äusserste Osten im Zusammenhang mit
Wien bleibt, besprochen: der Altar von Mediasch in Siebenbürgen. An Werktagen
zeigt das grosse Altarwerk auf zwei Dreh- und zwei Standflügeln acht Szenen aus der
Passion Christi — etwas derbe, aber von rassiger Kraft erfüllte Malereien. Viktor
Roth hat es wiederholt besprochen und dabei die Verwendung Schongauerscher und
Wolgemutscher Motive festgestellt[140]. Doch kann von einer direkten Weiterentwick-
lung des Stils einer oberdeutschen Malerschule nicht die Rede sein. Engbrüstig
drängen sich auf der *Kreuztragung* die Gestalten (146 × 106 cm, fig. 256). Der Zug
strömt aus den Toren einer mittelalterlichen Stadt, deren Bastionen und Vorwerke
genau geschildert werden. In hartem Knick bricht er zur Tiefe ab, gleich der Raum-
bewegung auf den frühen Bildern des Martyrienmeisters. Hart artikuliert, wie mit
dem Messer geschnitzt, sind die Formen. Von den starren Masken der Knechte hebt
sich das eigenartig beseelte Antlitz Christi ab. Ein wirres Chaos entstünde, wenn sich
all diese Gestalten in jenem drehenden, wirbelnden Schwung bewegten, den wir auf
Tafeln der Neunzigerjahre anderwärts erblicken. Doch in hölzernem Vertikalismus
verharren sie. Diagonalbewegungen werden zu gewaltsamen Stössen. Wie im Starr-
krampf liegt es über der Szene, sie zur schweren Traumvision wandelnd. Typen und
Formen aus der Nachfolge des älteren Schottenmeisters tauchen auf. Ein abseitiger,
verbauerter Gesinnungsgenosse des harten Meisters des Winkler-Epitaphs scheint
zu uns zu sprechen, in einem ganz dialektisch gewordenen Idiom. Die *Kreuzigung*
(fig. 257; 136 × 100 cm, Mediasch, Rumänien, liefert die augenfällige Bestätigung: der
Gekreuzigte spannt seine Arme weit über das gotische Wien[141]. Es lässt sich schwer

entscheiden, ob wir es mit einem nach Osten verschlagenen Mitglied der Wiener Malerschule zu tun haben oder mit einem „Grenzer", der einst durch eine Wiener Werkstatt ging und aus dieser Zeit nicht nur Motive grosser Lehrmeister, sondern auch Ansichten jener Stadt in seinen Rissen aufbewahrte, vor deren Türme, in deren Gassen ihre Maler gerne die heiligen Historien verlegten. Werke der gleichen Hand liessen sich auf österreichischem Boden bis jetzt nicht feststellen, nur Verwandtes (Juraschek wies richtig auf den Maler des Marien-Passionsaltars, Lilienfeld-Seebenstein [siehe Teil I, p. 199 (p. 199)] hin). Für das Ergebnis ist es schliesslich auch ohne Belang, ob dieses schwerblütige Altarwerk ein Wiener oder ein Siebenbürger Sachse gemalt hat. Jedenfalls erscheint der grosse Kreis um Wien mit dieser äussersten östlichen Station, jenseits deren das Reich der slawischen Ikone beginnt, geschlossen.

Wir fassen zusammen: Die Wiener Malerei wird in den Neunzigerjahren zur österreichischen im weiteren Sinne. Sie wird Reservoir und Kraftquelle für ein Bereich, das dem der späteren Monarchie entspricht. Wie Oberösterreicher, Salzburger, Tiroler, Ungarn in den Lehrbetrieb der Wiener Werkstätten eintreten, so auch der Innerösterreicher, der später den *Krainburger Altar* schaffen sollte. Die beherrschende Wiener Künstlerpersönlichkeit war der Martyrienmeister. Seinen Stil erkennen wir in dem um 1495 entstandenen Frühwerk des Krainburgers: der kleinen *Kreuzigung* [p. 163 (fig. 168)]. Eine überflüssige Wiederholung der Bildanalysen wäre es, wollten wir die Übereinstimmung in allen Details nochmals durchgehen. Man vergleiche die Draperien, die Rundköpfe, die Händchen.

Noch ehe sich Maximilians Staatenbau mit Wien als Mittelpunkt erhob, wurde er im künstlerischen Geschehen Wirklichkeit. Auf Synthese der partikularen Strömungen läuft die Entwicklung hinaus. Dass den Angelpunkt dieser Entwicklung die bedeutendste Stadt des Reiches abgab, die Residenz des Kaisers, in der politische, wirtschaftliche und kulturelle Fäden aus allen Himmelsrichtungen zusammenliefen, ist selbstverständlich. Schon Hinderbach schrieb in seiner *Continuatio historiae Austriacae Aeneae Silvii: „Ita enim fuit, ut pauci incolae Viennenses proavos suos habeant, sed ab exteris potius nationibus habitetur et incolatur."* Der Zuzug fremder Kräfte war ebensowenig durch den Mangel heimischer verursacht wie im wissenschaftlichen Paris des 12. und 13., im malerischen des 19. Jahrhunderts. Wie er sich gegen das Jahrhundertende steigerte, lehrt eine einfache Betrachtung der Geschichte der Wiener Universität. Und was für staaliche und allgemein geistige Entwicklung gilt, gilt auch für künstlerische.

DIE WANDERJAHRE

Wir mussten im Kapitel über die Neunzigerjahre Hollands Erwähnung tun. Dass niederländische Wanderfahrten wieder stattfanden, und zwar in höherem Masse als in den beiden vorhergehenden Jahrzehnten, können wir mit Gewissheit annehmen.

Die stärkere Vermengung der Schulen brachte einen grösseren Aktionsradius der Künstler mit sich. Es ist klar, dass nicht mehr die Kunst Rogers und Bouts' die Studierenden anlockte, sondern spätere Generationen vorzüglich nordniederländischer, Haarlemer und Delfter Meister. Die Künstler brachten der „modernen" Kunst ihrer niederländischen Zeitgenossen mehr Interesse entgegen als der vergangenen, der Geschichte angehörigen. Das Gebiet des Niederrheins mit Köln als Mittelpunkt hatte dabei gleichfalls die Geltung einer niederländischen Kunstprovinz.

Diese niederländischen Beziehungen lassen sich bei keinem Künstler so klar fassen und nachweisen als beim Krainburger Meister. Daraus, dass die Strassburger *Kreuzigung* [Kat. 1938, 52] (fig. 168) aus einer Baseler Sammlung stammt, lassen sich natürlich keinerlei Schlüsse ziehen, doch ist es nicht ausgeschlossen, dass das Bild schon in alter Zeit sich im Westen befand. Dass der Krainburger Meister nicht der einzige am Rhein arbeitende Österreicher war, bekundet eine reichbewegte, vielfigurige Zeichnung eines *Kalvarienberges* im Städelschen Kunstinstitut[142]. Das Gestaltengewirr, die bauschigen Draperien, einzelne Typen verweisen deutlich auf die Martyrien. Bekannte Köpfe begegnen uns, etwa der Feiste mit dem Samtkäppchen, der hier, rechts vom Kreuz, hoch zu Ross hält. Anderes scheint unmittelbare Vorbereitung des Krainburgers selbst zu sein — so die eine der Marien am Rande links, die einer auf der Strassburger Kreuzigung an gleicher Stelle stehenden Frau im Gesichtstypus, vor allem in der Zeichnung der flachliegenden Augen, auffallend ähnelt. Es ist nur alles rundlicher, derber, gedrungener auf dem Frankfurter Blatt, was auf ein — durch die Wanderschaft gegebenes — Passieren der bayrischen Kunstzone schliessen lässt. Künstler wie dieser Zeichner mögen dem Krainburger Anreger und Wegbereiter für seine Fahrt an den Niederrhein gewesen sein.

Diese Fahrt muss in die Zeit zwischen 1495 und 1500 fallen. Denn in den um die Jahrhundertwende entstandenen Grazer Tafeln [siehe pp. 161 ff] (figs. 164, 165, 166) erkennen wir bereits das fertige Resultat der österreichisch-niederländischen Stilverschmelzung. Formgebung und vor allem Kolorismus sind — trotz Mondseer Meister und jüngerem Frueauf — nicht mehr durch die österreichischen Voraussetzungen allein zu erklären. Die zierliche Präzision der Form im Verein mit einer rein malerischen Anschauung, mit einem Schmelz und Helldunkel sonorer und schwebender Farben weist an den Niederrhein. In Köln treffen wir den nordischen Gegenspieler des Krainburgers, auch einen Namenlosen: den Meister des Bartholomäusaltars. In seiner Werkstatt hat der Krainburger augenscheinlich gearbeitet, er hat ihn in die Arcana der niederländischen Malkunst eingeweiht[143]. Das preziöse Spiel ausdrucksvoll bizarrer Formen schlug den Krainburger in seinen Bann. Der Vergleich wird uns bei einer der Grazer Tafeln noch durch den Umstand erleichtert, dass wir vom Bartholomäusmeister eine Fassung des gleichen Themas besitzen: die (seiner mittleren Zeit angehörige) *Epiphanie* aus Sigmaringen [Köln, Sammlung P. Neuerburg] (Städel-Jahrbuch III/IV, 1924, Tafel XVIII). Neben der Pracht, dem

natürlichen Reichtum der malerischen Erscheinung des Bartholomäusmeisters wirkt der Krainburger einerseits ärmlich und befangen, andrerseits stärker verinnerlicht. Das kann aber nicht den engen Zusammenhang der beiden künstlerischen Charaktere verbergen. Er kommt schon in der Gruppe Mariae und des knienden Königs zum Ausdruck. Es ist nicht von der Hand zu weisen, dass dieses Bild dem Krainburger vorschwebte, als er seine *Epiphanie* malte. Die Vorliebe für die Pracht schimmernder Brokate dürfte ebenso auf die Schulung durch den Bartholomäusmeister zurückgehen wie die Anwendung mancher Typen. Ich verweise auf den knienden König mit der steilen, gleich einer gotischen Fischblase geschlitzten Augen-, mit der muscheligen Ohrform. Man vergleiche den nach unten keilförmig gespitzten Schädel des knienden Pagen mit dem des Dieners auf dem *Martyrium Florians*. Man vergleiche die Maria des *Weihnachtsbildes* mit der vom linken Flügel des Thomasaltars. Um die Zeit, als der Krainburger Meister in der Werkstatt weilte, mag die Arbeit an den beiden grossen Altären für die Kölner Kartause — *Kreuzigungs*- und *Thomasaltar*[144] — zu Ende gegangen sein. Man vergleiche das Antlitz der Sigmaringer Maria mit der hell in Hell modellierten Gesichtsfläche des toten Florian (fig. 368). [Art Institute of Chicago.] Man vergleiche die kleinen, weich wie Schneckenfühler greifenden Hände.

Am *Krainburger Altar* lässt sich eine gleiche Fülle von Analogien aufweisen. Man betrachte daneben die *Kreuzabnahme* des Louvre [Inv. 2737]. Auch diese Tafel zeigt in hysterischem Schmerz bewegte Gestalten. Man halte das Antlitz Mariae neben das Cantianillas am Martyrium (fig. 159) [Österr. Galerie, Kat. 98]. Die weich knitternden Gewänder verdichten sich da und dort zu reichem Relief. Vor allem berühren sich die Künstler in der unräumlichen Auffassung, die die Gruppe tiefenlos zu einer ornamental bewegten Fläche zusammenschliesst, als erhübe sich gleich dahinter eine Schreinwand. Und sowohl bei dem einen wie dem andern entspringen die Seltsamkeiten der Form dem gleichen Impuls: dem Streben nach erhöhtem Ausdruck. Expressive Werte stehen hinter der manierierten Maske des Bartholomäusmeisters[145].

Aus der donauländischen gelangte der Krainburger in die wahlverwandte niederrheinische Sphäre, in der man ähnlichen Problemen auf überraschend verwandten Wegen nachging. Seine österreichischen Grundlagen treffen sich mit den holländischen des Bartholomäusmeisters. Es ist das geschichtlich bedeutsame Schauspiel einer Affinität und inneren Richtungsgleichheit zweier in weit getrennten Bezirken abrollenden Entwicklungen.

Friedländer hat die holländische Schulung des Bartholomäusmeisters nachgewiesen[146]. Auf einem frühen *Männerbildnis* von seiner Hand taucht im Hintergrund der Utrechter Domturm auf. Und der Hinweis auf den Meister der Virgo inter Virgines erhellt mit einem Schlag das Problem seines Stils. Der Mangel an festen Daten bei dem einen wie bei dem andern lässt das gegenseitige Verhältnis wohl als schwankend erscheinen, doch spricht alles dafür, dass der Delfter der Lehrer des Kölners war.

Nicht minder seltsam als die des Bartholomäusmeisters, doch weniger artistisch, unmittelbarer und ausdruckswahrer ist die Welt des Virgomeisters. Wie sich der Virgomeister mit jener Strömung der österreichischen Malerei, die in den Neunzigerjahren die dominierende wird, zu innerst berührt, ergibt eine Befragung seiner ausdrucksvollsten Werke. Es bedarf keiner neuen Formulierung, denn Friedländers tiefgehende Charakteristik erfasst das Wesentliche[147]. „Es ist, wie wenn der Meister an eine vorzeitliche, fremde Völkerschaft gedacht hätte, eine kranke Rasse mit schwachen Körpern und grossen Köpfen, mit wunderlicher Haartracht, mit verstockter Trauer und irrem Blick, mit düsterer Einfalt bei der Sache. Nichts zieht von dem Gehalt des religiösen Dramas ab, nichts Kunsthaftes, Prangendes, nichts von weltlicher Anmut oder irdischem Glanze." Das könnte auch von einer österreichischen Tafel gesagt sein.

Herbe Kraft und tiefinnerlicher Ausdruck rücken den *Krainburger Altar*, trotz vielfacher Übereinstimmung, innerlich vom Bartholomäusmeister ab, nähern ihn der seelischen Haltung des Virgomeisters[148]. Das spielerisch Schmuckhafte, phantastisch Ornamentale des Kölners musste sich der erdenschweren Kraft des Innerösterreichers einmal entfremden. Dass die stärkere Ausdruckskunst des Virgomeisters ihm in seiner weiteren Entwicklung mehr bedeutete, dafür legt der *Krainburger Altar* Zeugnis ab. Die kultivierte Farbigkeit der Grazer Tafeln ist verlorengegangen. Das Barbarische, der Kunst einer „fremden Völkerschaft" Gemässe hat sie ersetzt. Das Verhältnis des Menschen zur Umwelt, zur Landschaft der traurigen Dünenhügel beim Delfter, der öden Karsthöhen beim Krainburger Meister ist ein zutiefst verwandtes. Da und dort hat die Seele der Landschaft das Bild der Menschen geformt. Die *Auferstehung* (fig. 161) des Krainburger Altars ist im Geiste des Virgomeisters erschaut, dabei doch ursprüngliche, bodenständige Heimatkunst. Der Christus, der hier götterbildhaft verklärt der Gruft entsteigt, liegt auf des Virgomeisters Agramer *Gnadenstuhl* (Friedländer V, 62)[149] in menschlicher Kümmerlichkeit, zigeunerhafter Hässlichkeit dem Vater in den Armen. Besser als irgendein anderes Werk des Virgomeisters vermag dieses späte die geistige Brücke sichtbar zu machen, die sich von Holland nach Österreich spannt. Der Tanz der Formen in der grauverhängten Tafel ist von geisterhafter Melancholie. Erdbeerrot, dunkles Blau und Moosgrün klingen nur gedämpft aus der grauen Tiefe, die auch das hellste Weiss bricht, das blasse Rosig und Gelblich der Karnation verfärbt. Dieses Bild ist dem Krainburger Meister in seine Heimat nachgewandert. Es stammt aus der Sammlung des Bischofs Strossmayer und stand gewiss einmal in einer windischen Kirche.

Der Bartholomäusmeister wird dem Krainburger den Weg zum Virgomeister gewiesen haben. Die Eindrücke, die er in der Delfter Werkstatt empfangen hat, waren nachhaltiger als die Kölner und überwuchsen diese in seiner späteren Entwicklung um so mehr, als sie den künstlerisch volklichen Voraussetzungen seiner Heimat stärker entsprachen. Das Auftreten grosser Altäre und Tafeln des Virgomeisters in österreichischen Kirchen nach der Jahrhundertwende mag nicht zuletzt durch den Um-

stand herbeigeführt sein, dass durch den Krainburger Meister der Ruf des Delfter in Österreich laut wurde.

Die Bilder heben sich von einem geschichtlichen Hintergrund ab, der durch Tatsachen bestätigt, was aus ihren Formen und Farben zu lesen ist. Im religiösen Leben der Alpenslawen spielen die Wallfahrten an den Niederrhein eine bedeutsame Rolle[150]. Die Pilgerzüge der östlichen Völkerschaften nach Köln und Aachen reichen bis ins hohe Mittelalter zurück. 1362 stiftete Karl IV. im Aachener Münster den *Wenzelsaltar* für einen der tschechischen Sprache mächtigen Priester. König Ludwig stiftete 1374 die ungarische Kapelle mit zwei Rektoren für die ungarischen Pilger. Krainburg und Laibach stifteten 1495 den *Vier Doktoren-* oder *Slawenaltar* (das sog. *Beneficium St. Cyrilli et Methodii*) für einen des Slowenischen mächtigen Kaplan. Alle sieben Jahre mit der zyklischen Wiederkehr des Jubeljahrs, in dem die kostbarsten Reliquien in feierlicher Prozession geführt und der Anbetung ausgestellt werden, kam aus dem Osten eine gewaltige Prozession, der sogenannte „Wiener-" oder „Ungarn-Zug". Das Hauptkontingent dieser Züge stellen die innerösterreichischen Slawen, die Slowenen aus Kärnten, Krain, Steiermark und den angrenzenden Teilen Ungarns. Man nannte sie kurzwegs die „Ungarn". Das „Alt-Wenthen- oder Ungarn-Ordnungsbüchlein" gibt darüber Aufschluss: „Hier soll eine gewisse Auslegung mit Frage und Antwort in der vandalischen Sprach' und der wahre Verhalt der sogenannten Ungarn gegeben werden, welche schon durch viele Säkula zu aller 7jährigen Jubelzeit aus gegen den Sonnenaufgang gelegenen Landschaften als Krainland, Kärnthen und Steyermark (dessen Umbkreis stossen an den Golfo di Venezia oder das Venedische Meer und an die Türkischen Gränzen), nicht ohne Willen und Geheimniss Gottes sich beflissen durch viele Miserien und mancherlei Betrübnissen zu kommen und die hochheiligen drei Könige zu verehren." Frage und Antwort sind im Dialekt der Kärntner Slowenen gehalten. „Potovanje v Kelmorajn" war eine tief im Volke verwurzelte Angelegenheit — jeder sollte wenigstens einmal im Leben Köln am Rhein sehen. Der Weg der frommen Pilger war derselbe wie der des Schöpfers des *Krainburger Altars*[151].

DIE HEIMISCHEN VORAUSSETZUNGEN

Steiermark, Kärnten und Krain bildeten als innerösterreichisches Kerngebiet eine geschichtliche Einheit. Die gemeinsamen kulturellen Grundlagen finden ihren Ausdruck schon in den 1443, 1444 und 1460 durch Friedrich III. bestätigten „goldenen Bullen", die die Rechtsgleichheit für die drei Länder beurkunden. Nur starke Verwandtschaft der Charakterstruktur der Landschaften hat dies ermöglicht. Sie muss auch aus dem Kunstschaffen erhellen. So seien diese Landschaften hier zusammengefasst. Aus der Betrachtung einer Reihe von Werken, die in ihnen entstanden, wird sich ergeben, dass sie die engere Heimat des Krainburger Meisters, sein künstlerischer Nährboden waren. Wohl nicht konkrete Schulzusammenhänge wie mit Wien, dem

Niederrhein und Holland, doch bestimmte Wesenszüge der Kunst des Krainburgers werden wir antreffen, Strukturzusammenhänge, die in seinem Schaffen bedeutsame persönliche Prägung erfuhren, ohne dass eine Werkstattüberlieferung nachweisbar ist. Jede starke Kunst ist national, im heimatlichen Boden verwurzelt. Das gilt auch für die des Krainburger Meisters, trotz seines internationalen Lehr- und Entwicklungsganges. Keineswegs auf eine erschöpfende Darlegung des Materials kommt es hier an, sondern auf eine Auswahl weniger Kunstwerke, die die eingangs gestellte Frage eindeutig zu beantworten vermögen.

In der frühen Strassburger *Kreuzigung* (fig. 168) ist das Bewegte, Feinnervige der Wiener Schule mit bäuerlicher Schwere und Ungelenkheit verbunden. Trotz schlanker, hochstrebender Proportionen der Gestalten wurzelt die Gruppe erdverwachsen im Boden wie die Dolmen und Felsentische der Landschaft. Und auch im *Krainburger Altar*, der den Schliff der ausländischen Schulung bereits verarbeitet und in die Muttersprache übersetzt hat, tritt die Verbundenheit mit der heimatlichen Erde wieder zutage. Als ein markiges, bodenverwurzeltes Beispiel der innerösterreichischen Malerei führe ich den *Oswaldaltar* der Kirche in Eisenerz (figs. 258, 259) an, dessen Flügel sich in der [ehem.] Sammlung Figdor befinden[152]. Er ist etwa um dieselbe Zeit entstanden wie die *Passion* des *Schottenaltars*, steht aber ausserhalb des Geltungsbereichs der modernen fränkischen Malerei. Er hat an der dumpfen Last alpenländischer Multschertradition noch schwer zu tragen. Es sind plumpe Menschen mit verschlossenen Gesichtern, mit stockenden Bewegungen. Der Ausdruck der Leidenden, Bresthaften und Sterbenden gelingt dem Künstler am besten. Kurven bringen in manche Tafeln einen langsamen, zähen Bewegungsfluss, der am Jahrhundertende rascher und freier werden sollte, wenn auch nie so ungehemmt wie in Wien. Auch die Farbenakkorde sind bäurisch einfach. Zinnober, Lila, Moosgrün, Gelb, dämmerig leuchtendes Weiss sind in Dunkeloliv, Dunkelviolett und Schwarzbraun gebettet.

Das Herbe, Strenge, Sparrige der Struktur der Gestalten auf der kleinen *Kreuzigung* eignet den frühen steirischen Auswirkungen der Schottenwerkstatt. Dass Steiermark als das den Donauländern benachbarte Gebiet in den beiden letzten Jahrzehnten unterm Eindruck der Malerei des Wiener Kreises steht, ist verständlich. Trotzdem sind die steirischen Bilder auf den ersten Blick als Schöpfungen einer andern Kunstprovinz kenntlich. Sie übersetzen den „fränkischen" Stil der Wiener in das Idiom ihres Landes.

Dem älteren Schottenmeister schliesst sich der Maler eines dem *hl. Veit* gewidmeten Altars an, von dem sich zwei doppelseitig bemalte Tafeln erhalten haben (im Kunsthistorischen Museum, [ehem.] bei Prof. Hans Lorenz; fig. 260)[153]. Vor allem in den *Passionsszenen* wird die Nähe des älteren Schottenmeisters deutlich. Zugleich der Unterschied gegen ihn. Vom Passionsmeister stammen die Typen, der Charakter des kompositionellen Aufbaus, die hell in Hell modellierten Farbenflächen. Über ihn hinaus geht das Herbe, Eckige, Spröde der formalen Artikulation, das in harten

Knicken Gebrochene. Es ist nicht mehr die ruhige, leuchtende Zuständlichkeit des Passionsmeisters. Stärkere innere Spannung zehrt die Gesichter ab und macht sie hager. Die Komposition der *Hohenpriesterszene* bewegt sich ruckweise, das *Martyrium des hl. Veit* in stossenden Richtungskontrasten. Die grämlichen Jungfrauen, die die Freuden der Welt verkörpern, entsprechen dem knochigen Menschenschlag. Kräftige Akzente von Zinnober, Blau, Moosgrün wechseln mit schwebendem Violett, Lilaweiss, ganz lichtem Chromgelb. Alles wird simpler, schlichter. Der Reichtum der natürlichen Erscheinung der Schottenpassion verliert sich. Der Maler ist in gewissem Sinn eine dem Meister des Winkler-Epitaphs analoge Erscheinung, nur lichter, freundlicher, nicht so düster, fanatisch. Eigenartig schön ist die Abendlandschaft, wo über den lichten Wiesen und der Planke des Gartens Gethsemane dunkelblaue Berge in den verblassenden Abendhimmel ragen.

Ein besonderes Kapitel der spätgotischen Wasserfarbenmalerei Österreichs sind die grossen *Fasten-* oder *Hungertücher*, die in der österlichen Zeit vor den Kirchenchor gespannt wurden. Im Kloster St. Lambrecht[154] hat sich eines erhalten. 56 Darstellungen von der Erschaffung der Erde bis zum Jüngsten Gericht sind in vereinfachenden Umrissen auf das Gewebe gezeichnet und schlicht koloriert. Fast sind es nur Skizzen. Die Durchführung geht über das Stadium nicht hinaus, das im Tafelbild die Untermalung bedeutet. So mag das *Marienleben* des Schottenaltars in untermaltem Zustand ausgesehen haben. Denn dieser Künstler ist ebensosehr vom jüngeren Schottenmeister abhängig wie der vorhergehende vom älteren. Als Beispiel mögen *Verkündigung* und *Tempellehre* dienen (fig. 261). Auch hier die Übertragung ins Hartlinige, Vereinfachte. Das Spröde, Sparrige wird weit über die Wiener Nachfolge des Marienlebenmeisters hinaus gesteigert. Jähe Eruptionen durchbrechen es. So etwa die lebendige Gestalt des Schriftgelehrten, der wütend sein Buch hinwirft.

Das Neue, das während der Neunzigerjahre in den Donauländern sich bildete, fand gleichfalls seine Auswirkung in Steiermark. Koloristen treten auf, meisterliche Beherrscher der Farbe, wie sie seit der Jahrhundertmitte aus der steirischen Malerei geschwunden waren. Der leuchtende Farbenschmelz der Grazer Tafeln (figs. 164–7) des Krainburger Meisters, ihre warme Pracht sind nicht ohne alle heimischen Vorläufer. Sie mögen in ihm das Suchen nach Farbe geweckt haben. Was ihm dann die Wiener nicht geben konnten, holte er sich aus der Fremde. Der *Marienaltar* vom Beginn der Neunzigerjahre, dessen Innenflügel sich im Joanneum befinden[155], ist ein Vorklang des Krainburgers.

Zierlich geschmiedet und gefugt, sind die Bilder wohl die sorgfältigsten steirischen Malwerke des letzten Jahrhundertviertels. Die kleinen runden Köpfe sitzen auf schlanken Hälsen wie Blüten auf Stengeln. Lange, schmale Hände schmiegen sich in fliessender Bewegung. Die Finger ordnet der Künstler gerne zu schönen Ornamenten, die er wirkungsvoll in den Faltengang der Gewänder bettet. Die Formen sind kernig, fest; behutsam, aber in deutlichem Relief durch Körperschatten gerundet. Lang durchlaufende Kurven und Schlingen der Gewänder, die nur im Innern hart brechen, bestimmen die Grundlinien der Kompositionen. Der Einschlag von Niederösterreich ist deutlich. Auch diese Formensprache geht letzten Endes auf den Schottenkreis zurück: auf seine Formalisten, denen die Natur zum Ornament erstarrt. Ich verweise auf den, künstlerisch allerdings tief unter dem Steirer

stehenden Maler des Lilienfeld-Seebensteiner *Marien-Passionsaltar*. Wie ähnlich bildet auch er die Hände! Nur was dort starr, trocken, schematisch erscheint, wird bei dem Steirer von feinnervigem Leben erfüllt (figs. 262, 263). Nicht wenig trägt dazu die Farbe bei. Sie ist in den — überwiegenden — dunklen Partien von tiefer, sonorer Leuchtkraft, strahlend und blitzend in den hellen. Neben tiefstem, fast schwarzem Blau und Moosgrün leuchtet Damast in herrlich feurigem Rot und Gold auf. Zinnober brennt, daneben dämpft wieder tief kupfriger Samt. Ein helles Lachsrosa tritt auf, das olivgraue Schatten durchspielen, ein Bräunlich, das auch in der Modellierung der Gesichter mitspricht[156]. Prachtvoll gemalt ist Goldschmiedewerk — etwa die funkelnde Spange am Mantel Melchiors, der Bergkristallbecher Balthasars —, als hätte der Meister sich da besonders heimisch gefühlt. Glänzen ja auch die ausdrucksvollen Augen der Magier wie heller Bernstein aus den dunklen Köpfen. Das dunkle, teils grünliche Steingrau der Bauten, das dunkle Grün der Landschaft gibt die sonore Folie ab, in der nur noch einmal — auf dem *Weihnachtsbilde* — wie ersterbende Glut das Rot der Stadtdächer aufklingt.

Wir sehen, dass die Grazer Flügel des Krainburger Meisters [pp. 161 f.] nicht die einzige Probe feingeschliffener Malkultur in Innerösterreich am Jahrhundertende sind. Zierlichkeit der Formgebung, Schmelz und Pracht der Farben eignen schon diesen etwas älteren Tafeln. Nicht nur im kraftvoll Bodenständigen, rassig Herben hat der Krainburger gesinnungsverwandte Vorläufer in der Heimat. Ich möchte in diesem Zusammenhang auf die *Miniaturen* eines Missales von 1492/93 in Stift Rein (Ms. 206) hinweisen, deren juwelenhafter Farbenglanz mit den Corvinus Codices wetteifert[157]. Eine weitere Künstlererscheinung ist hier zu erwähnen: der Meister des Admonter *Apostelabschieds* von 1494 [Österr. Galerie 1953, 73, 74], dessen Zusammenhang mit Franken Betty Kurth erwiesen hat[158]. Er entfaltet ein prachtvoll helles Farbenspiel. Auf moosgrünen Kleidern funkeln gelbe Lichter, weisse Mäntel schatten lila. Tiefes Grünblau klingt mit Weissrosa zusammen. Die Admonter Tafel enthält reiche Brechungen und Zwischentöne. Aus schillernder Modellierung erwächst die zierliche, lebendig präzise Plastik der Gesichter.

Das auffälligste Gegenstück zur jüngsten Wiener Gruppe, der des Martyrienmeisters, ist die Tafel der *thronenden Madonna mit den Vierzehn Nothelfern* im Joanneum[159]. Sie ist Ende der Neunzigerjahre entstanden, nicht viel früher als der Grazer Altar des Krainburger Meisters. Sie zeigt in den Mädchenköpfen noch Zusammenhang mit dem Meister des Veitaltars. Die Erfindung des Ganzen aber wie das Formenleben im einzelnen sind einem neuen, lebendigeren Geiste entsprungen. Das Flakkernde, ruhelos Bewegte hat nicht erst der Krainburger Meister aus dem Wiener Kreise nach Innerösterreich gebracht, sondern schon früher der Meister dieser Tafel, die vielleicht zu einer Zeit entstand, als der Krainburger noch in den Niederlanden weilte. In hohem Masse ist das sich hier äussernde Temperament dem erregten des Schöpfers des Krainburger Altars verwandt.

Kreisende Bewegung erfüllt die ganze Tafel. Der Künstler ordnete die Heiligen in einen Kranz, dessen Schleife gleichsam die Madonna mit den flatternden Krönungsengeln bildet. Dieser grosse rotierende Kreis besteht aus einer Vielfalt von kleinen Strudeln, deren jeder in munterer Bewegung sich dreht. Kaum eine ruhig vertikale Gestalt finden wir. Bei jeder ist die Basis, ein Stück Draperie, eine Geste unruhig, eine jede durchbricht die feierlich steife Würde, wie sie etwa der Meister der Rottaler-Tafeln (Graz, Joanneum) von 1505 entwickelt. Auch koloristisch ist das Bild bemerkenswert. Die Farben der Gestalten sind leuchtend bunt, dabei herrscht ein ernster grauer Grundton (auch das ein deutlicher Hinweis auf Wien!). In Christoph vereinigt sich strenger dunkler Zinnober mit Gelbgrün in einer Weise, die an den Winklermeister erinnert. Das tiefe Schwarzgrün Mariae

bildet den Angelpunkt. Ein Reichtum an Tönen entfaltet sich in den knienden Mädchen: Katharina hat über ein Goldbrokatkleid mit hell blaugrünen Ärmeln einen hell erdbeerroten Mantel geworfen, Barbara über ein oliven und rosig changierendes Kleid einen Mantel in warm gelblich getöntem Weiss. Gebrochene, wechselnde Töne liebt der Künstler sehr. So trägt Georg über seiner stahlgrauen Rüstung einen weissen Waffenrock mit dunkelzinnoberrotem Kreuz, dessen Ärmel in ganz blassen Zitron- und Weintönen schillern. Die übrigen Heiligen zeigen tiefere Farben — Moosgrün, Schwarzgrau, samtiges Schwarzviolett, Gold, Stahlgrau, verwaschenes Weinrot — in gewählten Verbindungen.

Von dem, was das neue Jahrhundert in Steiermark bringt, spinnen sich keine Fäden mehr zum Krainburger Meister. Die letzten, ihm geistesverwandten Werke von Zeitgenossen sind um die Jahrhundertwende entstanden. Mit verspäteten Quattrocentisten vom Schlage des Meisters der *Rottaler-Tafel* verbinden ihn keine Beziehungen. Im übrigen dringt in Steiermark sieghaft der neue donauländische Stil vor, den der jüngere Frueauf, Cranach und Breu um die Jahrhundertwende in Niederösterreich inaugurierten. Auch in Steiermark finden sich frühe Proben[160]. Dem Krainburger Meister bleibt er aber eine fremde Welt. Um ihm Artverwandtes zu finden, müssen wir den Blick wieder zurückwenden.

Kärnten ist für den Forscher gotischer Malerei ein Land voller Rätsel. Es entbehrt des einheitlichen Bildes, das Salzburg, Tirol, die Donauländer, ja selbst in gewissem Grade Steiermark geben, völlig. Es ist ein spezifisches Grenzland, an das fremde Kulturbezirke stossen, das Wanderstrassen von allen Seiten durchziehen. Die Menschen, die ein solches Land bewohnen, haben etwas von Kolonisten. Sie befinden sich in Vorpostenstellung, ständiger Reibung mit gegensätzlichen Welten ausgesetzt, aber auch dem Einströmen des Starken und Bedeutsamen aus der Fremde stets offen und zur Assimilation bereit. Der Horizont solcher Menschen spannt sich weiter als der innerhalb der festumfriedeten Grenzen einer geborgenen Heimat Aufgewachsenen. Fernsichtige Menschen sind es, nicht nahsichtige. Sie suchen die grossen Umrisse fremder Welten am Horizont. Man erlebt Überraschungen von ihnen[161], jähe Sprünge, kühne Überleitungen aus Bezirken, die man ihrem Gesichtskreis weit entrückt und unbekannt wähnt. Kärntens Stellung ist nicht so eindeutig wie die Tirols zwischen italienischem Süden und deutschem Norden. Der italienische Süden bildet auch seine Nachbarschaft, doch an diesen schliesst sich ein slawischer Osten und drei deutsche Landschaften mit heterogenem Kulturantlitz umgeben es in Westen und Norden. Kraft und kämpferische Willenskonzentration gehören zur Behauptung der Eigenart in solcher Position. Der deutsche Stamm, der sie einnimmt, hat sie vollauf bewährt, wie die Betrachtung seiner Kunst und Geschichte lehrt. Die Blutmischung mit Slawischem und Romanischem schafft gesteigerte Spannung und Frische. Lebendig und blutvoll ist, was er hervorbringt. Zum Teil aus solchen Voraussetzungen ableitbar, aber letzthin doch rätselhaft und unerklärlich, leuchtet um 1470 ein Meteor am Kunsthimmel dieser Landschaft auf: der Meister des *Veitaltars* des Klagenfurter Museums [Thieme-Becker XXXVII, p. 340]. Er stammt aus der Kapelle des Bürgerspitals in St. Veit a. d. Glan. In acht schlanken hochstrebenden Bildfeldern der Werktagsseite erzählt er die *Legende des hl. Vitus, der hl. Crescentia und ihres Gemahls Modestus.*

Die äusseren Tafelpaare sind Fixflügel mit provinziellen Heiligengestalten an den Rückseiten. Die inneren trugen an den Rückseiten geschnitzte *Passionsszenen*[162].

Der Präfekt Valerianus lässt den heiligen Veit stäupen

Der Heilige, an eine schlanke Säule gebunden, bildet die Achse der Tafel; weiss leuchtet der Hermelinbesatz seines Hutes. In ungeheuer weit ausholenden Bewegungen hauen die Schergen mit Knütteln auf ihn ein. Einer setzt mit einem kühnen Sprung über das steil aufsteigende Pflaster. Die Vehemenz dieser strahlenhaft aufbrechenden Bewegungen steht in der deutschen Malerei ohnegleichen da ... Der Künstler vermeidet geflissentlich jede Rundung. Seine Phantasie ist bemüht, höchste Erregung ins Bild zu bringen, ohne an dem starren Gesetz quattrocentistischer Formgebung zu rütteln. Im Gegenteil — er verschärft es sogar, um aus dem Kampf von Form und Inhalt neue Ausdruckswerte zu schöpfen. Die Farbe zeigt ein beträchtliches Mass malerischer Kultur ...

Der heilige Veit heilt seinen blinden Vater (fig. 264)

... Ich bin überzeugt, dass der Meister auch als Schnitzer tätig war, wenngleich die Passionsreliefs der Innenseiten ein ganz anderes, viel zahmeres Temperament zeigen. Goldgelb, tiefdunkles Blau und Rubinrot leuchten in den orientalisch und französisch gewandeten Zuschauern. Seltsame Städte, wie sie in österreichischen Landen nicht zu finden sind, stehen in den Landschaften des Meisters. Aus der Phantasie hat der Maler diese Traumgebilde geschöpft, doch mögen in ihrem Hintergrund wohl wirkliche Eindrücke stehen. Die strengen Horizontalen der rötlichen Stadtmauern ziehen friesartig durchs Bild. Eine Brücke springt in elastischem Bogen über den Fluss. Rhythmisch verteilte Rundtürme, im Wasser sich spiegelnd, ragen über das Giebelgewimmel. Dome und Burgbauten stossen an den oberen Bildrand, an dem sie noch kein Ende finden. Gewaltige Höhensteigerung ist das Ergebnis. Ebenso streng linear ist die blaugrünliche Landschaftsferne mit ganz hoch gelegtem Horizont. Lichte Wasserstreifen wechseln rhythmisch mit Uferzonen, von perligen Baumketten bestanden.

Die Meerfahrt der Heiligen

Die Heiligen in der Einöde (fig. 265)

Die Tafel enthält wohl die prächtigsten Gewandfiguren des Altars. Die Flüchtlinge haben sich in der Landschaft niedergelassen. Ultramarin, zinnoberrot und weiss leuchten ihre Mäntel. In starren Strahlen ist der Stoff gebrochen. Wie Maschinengestänge spreitet und spannt er sich. Wir dürfen diese konstruktive Tendenz nicht mit „konstruktivistischer" verwechseln, wie sie zuweilen inhaltsleere Übergangserscheinungen zeigen. Das „Maschinelle" ist hier erfüllt von brausendem Leben und dient nur seiner Bannung und Fesselung in Formen von grosszügiger Einfachheit. Wie unerhört ausdrucksvoll blickt das Nonnenantlitz Crescentias aus der Umpanzerung des Kopftuches! Die Stadt schwebt, hell getönt, über dem dunklen Vordergrund, auch sie wieder eine traumhafte Vereinigung von abstrakten Geraden und elastischen Bogen, von schweigsamen Türmen und spiegelnden Wasserflächen.

Der heilige Veit wird in den Ofen geworfen

Der heilige Veit in der Löwengrube

Die Rettung der Heiligen aus Todesnot

... Doch wie von höheren Mächten werden die Glaubenszeugen — nun zum ersten Male — über die eitle weltliche Pracht erhoben, deren Magierhüte und burgundische Hauben klein und gering werden vor ihrer geistigen Gewalt.

Die Bestattung der Heiligen (fig.155)[163]

Die heidnischen Mächte haben nicht Gewalt über sie bekommen. Sie sind eines friedlichen Todes gestorben und werden von frommen Frauen beklagt. In drei Särgen liegen sie nebeneinander, in lichtem Blau, in Zinnober und grünlichem Schwarzgrau. — Der Gedanke, die schiefen Bahnen der

Särge das schmale Bildfeld durchschneiden zu lassen, ist unvergleichlich kühn und gross. Auch im Bild des Todes, der eindringlich aus den stummen, verschlossenen Gesichtern spricht, weicht die heroische Spannung des Lebensgefühls nicht. Nochmals bewegt sie die karminroten, bläulichweissen, goldgelben, lichtblauen und dunkelgrünen Gewänder der Trauernden und knittert sie strahlig. Und die ins Unbegrenzte ziehende, am Bildrand kein Ende findende Schrägbewegung wird von den dunklen Erdhügeln, von dem Wasserschloss des Hintergrundes aufgenommen. Seltsam ist der Ort: ein Werkplatz — vielleicht einer im Entstehen begriffenen Kirche. Die halbaufgeführten Ziegelmauern — gleich Ruinen eines abgebrochenen Baus — verstärken das Öde, Fremde, Heimatlose der Stimmung. Ein Strom zieht träge in die Ebene hinaus.

Der Meister dieses Altarwerkes hat in Frankreich gelernt. Den Stil Jean Fouquets, Nicolas Froments und der Maler von Avignon hat er in das herbe, spröde, an ausdrucksvollen Wendungen aber so reiche Idiom der Heimat übertragen. Auf jenen Kreis weisen nicht nur die fremdartigen Trachten, sondern auch die kühn gebauten Kompositionen, die gewaltigen Steigerungen. Ich nenne die berühmte Miniatur Fouquets: den *Prozess gegen den Herzog von Alençon* im Boccaccio, München, Staatsbibliothek. Dort sehen wir die Vorbilder solcher Gestalten, wie sie die gehängten Heiligen umgeben, dort erkennen wir die scharfen und rautigen Brüche in Gewand- und Bildstruktur. Die vieltürmigen Städte, deren Bastionen sich im Wasser spiegeln, sehen wir in Fouquets Handschriften (vgl. die Krönung Ludwigs VI. in den „*Grandes Chroniques de France*", Bibliothèque Nationale). Aus Nicolas Froments Bildern kennen wir die maskenhaft starren Köpfe mit dem langen Obergesicht, dem breiten Munde, den glühenden Augen. Der Typus des Kaisers entstammt einer französischen Tafel (man vergleiche ihn mit dem Charlemagne des *Kreuzigungstriptychons* des Palais de Justice in Paris)[164]. In der avignonesischen Malerei treffen wir die gewaltigen kompositionellen Spannungen, die weit ausholenden und doch streng gebändigten Gebärden, die tragisch bedeutsamen Silhouetten. Ich verweise auf die *Pietà* des Louvre aus der Kartause von Villeneuve-lès-Avignon[165]. Dort finden wir die schweigsame, gross gebaute Landschaft mit den feierlich am Horizont auftauchenden Silhouetten alter Städte. Dort stossen wir schliesslich auf die harte, spröde, splitternde Formgebung. Man betrachte die Beter der *Marienkrönung* des Enguerrand Charonton im Museum von Villeneuve-lès-Avignon[166].

Ich habe schon bei früherer Gelegenheit[167] darauf hingewiesen, dass der Meister des St. Veiter Altars durch seine Übertragung der Stilsprache eines künstlerischen Bezirkes, zu dem keinerlei Beziehungen in der übrigen deutschen Malerei nachgewiesen werden können, in die Alpenländer ganz einsam dasteht; noch viel einsamer als am Ausgang des Jahrhunderts der Meister von St. Korbinian durch die Übertragung der ferraresischen, der Krainburger Meister durch die Übertragung der Kunstweise der Meister der Virgo und des Bartholomäusaltars. Doch wenn das Heroische, Grosszügige, Dramatische, weit Gespannte, dabei so bodenständig Eigenwillige des *Krainburger Altars* irgendwo in Österreich einen geistesverwandten Vorläufer hat, so ist es der *St. Veiter Altar*. Nicht konkrete Werkstattüberlieferung, sondern ein im Verborgenen wandernder Kräftestrom verbindet die beiden Werke. Zwar dürfte der St. Veiter Meister nicht so ganz ohne Werkstattnachfolger dastehen, wie ich früher

gemeint habe. Die Galerie Strossmayer besitzt vier dem „Meister von Sterzing"
zugeschriebene Tafeln eines grösseren Altars (132×115 cm) mit *Szenen aus dem
Leben der Heiligen Kastor und Ambrosius* (Kat. 1926, 192–194). Sie gehören offen-
sichtlich zur Nachfolge des St. Veiter Meisters. Wir sehen die gleichen hart split-
ternden Gewänder, die strahlige Form der flachgeschlossenen Hände, die wie mit dem
Messer geschnitzten Köpfe (fig. 266)[168]. Die Zuschauer links klingen noch leise an die
heroische Grösse und Freiheit französischer Gestalten an. Doch die Stilverarbeitung
ist nicht mehr primär, sondern schon aus zweiter Hand. Die nervige Spannung des
St. Veiter Meisters geht in hölzerne Steifheit über. Die Farben verbauern zu Grün-
blau und Karmin, zu Moosgrün und Weinviolett. Die seltsamen Städte werden zu
schwerfälligen Bauten, die wie hölzerne Archen, wie slawische Blockhäuser aussehen.
Vielleicht tauchen auch anderwärts verwandte Ableger des St. Veiter Meisters auf.
Sie haben nicht viel zu besagen. Eine Filiation gibt es nicht. Die unmittelbare Tradition
bricht nach kurzem ab.

Nun eignet dem *Krainburger Altar* eine Note, die dem *St. Veiter* ganz fremd ist: das
Sensible, schmerzlich Feinnervige. Seltsam vereinigt es sich mit bodenständiger Voll-
kraft. Es ist jenen südöstlichen Kolonisten nicht unbekannt. Ein *Altärchen*
(71×34,5 cm) im Museum des Geschichtsvereines [Landesmuseum] für Kärnten in
Klagenfurt (Kat. 1927, p. 52, Nr. 24), das aus der Kirche von Kantnig (Pfarre Lind
ob Velden) stammt, zeigt es in zarter Blüte. Die Flügel — mit derben Heiligen an den
Aussenseiten — erzählen das *Martyrium des hl. Veit* in Szenen, die der zuvor betrach-
tete Altar nicht bringt: sein Leib wird mit eisernen Rechen zerrissen, er wird gerädert,
gesotten, geschleift und letztlich enthauptet (fig. 270). Kleine, schmächtige Gestalten
agieren. Die Heiden sind finstere Quälgeister, die ihr grausames Handwerk mit
Behutsamkeit verrichten. Nicht grob, sondern eher sachte greifen sie zu, als wollten
sie dem Heiligen mehr Seelenpein als Körperqual zufügen. Dunkles Rot und Grün,
vor allem aber Violett geben eine düstere Grundstimmung, aus der Weiss, Gelb und
Zinnober um so heller leuchten. Das Violett spielt auch leise im Karnat mit, wie
dunkles Blut unter blasser Haut. Das kleine Werk gehört den Neunzigerjahren an,
der Zeit, da in Wien die Martyrien entstanden.

Der Krainburger Meister bekundet auf den inneren Tafeln des Altars seine Freude
am Prunk dekorativer, ornamentaler Formen und Flächen. Auch dafür sei ein
bescheidener heimatlicher Vorläufer angeführt (fig. 267). Der Maler des hier abgebil-
deten *Marientodes*[169] ist sichtlich bestrebt, alles in ein schön klingendes Spiel von
Linien und Kurven überzuleiten und zu verschleifen. Selbst schmerzlich verzogene
Brauen dienen ihm nur dazu, feingewölbte Bogen, Sättel und Keile zu ziehen. Es
erweckt den Eindruck, als ob der reichgemusterte, vielverschlungene Goldgrund der
eigentliche Inhalt des Bildes wäre, der allem andern sein Gesetz auflegt.

Wir sind zur Jahrhundertwende gekommen. Wie in Steiermark, so verliert sich
auch hier die Beziehung des so stark in der heimischen Vergangenheit verwurzelten

Krainburgers zur zeitgenössischen Umwelt. Die Wege teilen sich. Die Kärntner Renaissancemalerei führt teils zu Erscheinungen, die unmittelbar unter venezianischem Einfluss stehen dürften, wie der Meister des von H. Voss veröffentlichten hochbedeutenden *Altarbilds* im Dom zu Gemona (1505)[170] und der von Buchner neu entdeckte Urban Görtschacher (1508)[171], teils zu Künstlern, die nach Augsburg und den Donauländern gerichtet sind. Kein Echo davon klingt in die leidenschaftliche Welt des Krainburgers hinüber. Allein Werke von abseitigen, in der allgemeinen Entwicklung keine Rolle spielenden Malern, die das neue Formgut in ein bäuerlich, kraft- und ausdrucksvolles, aber über einen engen Kreis hinaus nicht mehr verständliches und wirkungsvolles Idiom verwandeln, kommen ihm innerlich nahe (als Beispiel sei eine *Schindung des hl. Bartholomäus* (fig. 268) angeführt, deren Kenntnis ich O. Fischer verdanke; wer dächte bei der Tafel nicht an Spanien?). Der Krainburger bleibt der Spätgotiker, schlägt noch zäher die Wurzeln in die schon allerorts überdeckte Kulturschicht. Und dabei dürfte er doch venezianische oder friulanische Bilder gesehen haben. Die Landschaft des *Martyriums* des *Krainburger Altars* hat manches mit den grauolivenen und blauen Höhenzügen auf Bildern Basaitis gemein. Der festliche Schwung der *Fresken* von St. Primus (figs. 162, 163), ihr breit rollendes Dahinströmen enthält viel von der Erzählerweise oberitalienischer Meister. Istrien und Kroatien waren ja vorwiegend oberitalienisch orientiert (siehe fig. 269)[172]. Der „Schiavone" hat das Fremdsprachige der mantegnesken Spätgotik ebenso ins Kroatische übersetzt, wie der Krainburger das des Virgo- und Bartholomäusmeisters ins Deutsch der Ostalpen.

Als der Krainburger am Rhein und in Holland arbeitete, lebte er inmitten einer hochentwickelten spätgotischen Malkultur. Von der Prometheusfackel, die Dürer damals entzündete, fiel kein Schimmer auf ihn. Höchstens ein Reflex. Die Kunde von Dürer kam nach Österreich nicht nur durch Cranach und Breu. Einheimische Künstler setzten sich schon früh selbständig mit ihm auseinander. Als Beispiel möchte ich den Maler der um 1500 entstandenen Flügel eines *Katharinenaltars* im Stift Schlägl anführen (fig. 271)[173]. Er ist ein Oberösterreicher, der von den Salzburgern des Frueaufkreises herkommt. Der Kreis der Schriftgelehrten, die mit der Heiligen disputieren, gewährt einen Durchblick auf den Grossgmainer Altar. Die Landsknechte sind dem jüngeren Frueauf nicht fremd. Die Farben sind lebhaft, fast prunkend: feuriges Rot, lichtes Saftgrün, Goldgelb, tiefes Blau. Der Kaiser trägt einen in Gold, Schwarz und Moosgrün herrlich gewebten Brokatmantel. Nun hat der Künstler Dürers frühe Graphik gekannt. Aus dem ersten Blatt der *Apokalypse* hat er sich den Balgbläser des Martyriums und die Zuhörer der Disputation geholt. Motive aus der Eröffnung des 6. Siegels sind im Martyrium sehr frei verwertet. Im Hintergrunde der gleichen Tafel steht die Landschaft des *Hieronymus*. Es ist auffallend, wie wenig der Meister der äusserst lebendigen und temperamentvollen Tafeln auf das Wesen von Dürers neuer Formenwelt eingegangen ist, wie sehr er durchaus und bewusst im

dekorativ Flächigen des 15. Jahrhunderts verharrt. Schritt auf Tritt begegnen wir
Darstellungsmitteln der neuen Zeit, zu einer Einheit im alten Stil und Geist ver-
schmolzen.

Dass von solchen Erscheinungen ein Reflex auf den *Krainburger Altar* hinüberfiel,
wollen wir nicht ausschliessen. Ein Jahrzehnt Entwicklungsabstand trennt ihn von den
Grazer Flügeln. Seine Entstehung ist um 1510 anzusetzen, die der *Fresken* von
St. Primus in die Jahre zwischen 1510 und 1515. Von der voll entwickelten Renais-
sancemalerei aber — sei es der nach dem Süden, sei es der nach den Donauländern
und Augsburg orientierten — führt keine Brücke zu ihm. Augsburgisch, noch im Stil
des alten Holbein geschulte Wanderkünstler arbeiten in Kärnten (Flügel des Altars
in Maria Gail). Gegen das Ende des zweiten Jahrzehnts entsteht in Grades[174] der
prächtigste *Schnitzaltar* des Landes. Seine grosszügig gebauten Flügelbilder mit weit-
räumigen Landschaften gehören zum bedeutendsten der österreichischen Renais-
sancemalerei. Sie sind nach Augsburg (Leonhard Beck) und der Donauschule orien-
tiert. Und die Verschmelzung von Augsburgischem und Donauländischem wächst im
dritten Jahrzehnt zu einem eigentümlichen Manierismus aus, für den der 1525 datierte
Sippenaltar in der Petersbergkapelle zu Friesach ein Beispiel ist[175].

Diese Welt rauscht am Krainburger Meister vorüber. Er blieb einsam, ausserhalb
der allgemeinen Bewegung. Wir kennen keinen Schüler von ihm, keinen Nachfolger,
der, wenn auch nur provinziell, seinen Stil fortgesetzt hätte. An den *Fresken* von
St. Primus haben Gehilfen mitgearbeitet, die nichts anderes als ausführende Werk-
kräfte waren. Von ihnen stammt die Ausführung des *Marienlebens* an der Südwand
(fig. 272). Die Malerei steht nicht auf der Höhe der Nordwandfresken, doch zeigt das
preziöse Gehaben der schmächtigen Gestalten so unverkennbar das Wesen des Mei-
sters, dass Risse von ihm angenommen werden müssen. Eine Persönlichkeit hat sich
im Rahmen dieser untergeordneten Arbeit nicht zum Wort gemeldet, dem sie auch
späterhin treu geblieben wäre. Möglich, dass noch einmal aus dem Dunkel des uner-
forschten Krain eine solche zutage tritt. Doch ist das Land überaus arm an Denk-
mälern, hat fast alles verloren. Nur einmal glaubt man noch ein Echo aus der Welt
des Krainburgers zu vernehmen: in dem *Reliefzyklus* des Gurker Doms mit Darstel-
lungen aus dem *Leben der hl. Hemma*. Sie gehören den von Murau bis Pontebba weit
übers ganze Land verstreuten Arbeiten einer Werkstatt an, für die Msgre. Josef
Graus[176] und Suida[177] Meister Heinrich von Villach namhaft gemacht haben. Manche
der Schnitzereien sind von gewaltigem Schwung erfüllt. Etwa die *Ermordung des
Sohnes der hl. Hemma*. Oder die *Verehrung ihrer Reliquien*, um die sich Wasser-
süchtige und Schwangere, Krüppel und Bresthafte drängen[178].

Wir wissen nicht, wo der Krainburger Meister sesshaft war und ständig gewirkt
hat. Südsteiermark, Ostkärnten und Krain kommen in Betracht. Das kleine Krainburg
war es kaum. Es bot einem solchen Künstler keinen Wirkungskreis. Ihn hat wohl
jener Plebanus und Archidiakon berufen, dessen Grabstein in die Nordwand der

Kirche eingelassen ist[179]. Der theologisch und humanistisch gebildete Priester gab eher den Ausschlag für die Verleihung des Auftrags an den erfahrenen und weitgereisten Meister als die Bürger der vom Gebirgswasser umrauschten Karawankenkleinstadt. Vielleicht vermögen einmal weitere Werke von seiner Hand das Dunkel, das über seinem Namen und Lebensschicksal liegt, zu lichten.

Der einsame Geist des grossen St. Veiter Meisters ersteht in ihm zu neuem Leben. Es ist, als ob dieser Karststrom stark und jäh nochmals aus dem Gestein hervorbräche, um dann spurlos in die Tiefe zu verschwinden.

Wiener Jahrbuch für Kunstgeschichte VIII, Wien 1932, pp. 17–68.

Zu Dürers „Rosenkranzfest"

Das Hauptwerk von Dürers zweitem Venedigaufenthalt, das *Rosenkranzfest*, war in den ersten Tagen seiner Schaustellung in den Räumen des Germanischen Museums[1] so von Bewunderern belagert, dass man kaum zu seiner ruhigen Betrachtung kommen konnte. Die alte Erzählung Carels van Mander wurde lebendig, der berichtet, dass die Kapelle des *Genter Altars* der Van Eyck an den Festtagen, da er öffentlich gezeigt wurde, von Künstlern und Kunstfreunden wie ein Fruchtkorb von Bienen umschwärmt wurde. Alle sah man lebhaft diskutierend und deutend, denn nicht minder stark als der Eindruck war die Beunruhigung durch die Frage: Was ist ursprünglich, was ist ergänzt und übermalt? Eine quälende Frage, denn der Kunstfreund will sich rückhaltlos dem Genusse eines Werkes hingeben, dabei aber nicht Restauratorenarbeit als Meisterarbeit bewundern. Die vor dem Original entstehende Diskussion musste um so lebhafter werden, als der Fall des *Rosenkranzbildes* in manchem verhältnismässig leichter durchschaubar ist als andere. Ausbesserungen von Schäden und Übermalungen sind vielfach so plump und stechen von der Bildstruktur so sehr ab, dass der Gegensatz auch dem aufmerksamen Laien ins Auge springt und zur selbständigen Urteilsbildung über Original und Ergänzung auffordert. Dann gibt es aber wieder Stellen, wo die Entscheidung schwer wird. Die Urteile schwanken, verwirren sich. Die zünftige Wissenschaft greift ein, trachtet den Knoten zu lösen. Aber auch da keine Einigung. Den Vertretern der Ansicht, die das Bild für eine Ruine erklärt, stehen die gegenüber, die es besser erhalten nennen, als die herkömmliche Meinung will.

Die Geschichte des Bildes und seiner Restaurierungen wurde im letzten Jahrzehnt an verschiedenen Stellen so oft berichtet, dass ihre Wiederholung nichts Neues beibringen könnte. Eine endgültige Entscheidung wird erst dann erfolgen, wenn das Bild einer eingehenden Röntgenuntersuchung und systematischen Abdeckung unterworfen wird. Mehr als eine oberflächliche Reinigung war den Ausstellern nicht erlaubt, obwohl die Versuchung gross war, an manchen auffällig übermalten Stellen wie dem Madonnenkopf, wo sich unter der Übermalung Reliefschichten alter Farbe abheben, zu „putzen". Denn die Annahme des Hauptrestaurators, dass noch manches Schöne über die wirkliche Fehlstelle hinaus roh zugeschmiert sein dürfte, hat ihre guten Gründe. Jedenfalls muss ein abschliessendes wissenschaftliches Urteil bis dahin zurückgestellt werden. Was heute möglich ist, ist eine Abgrenzung des offensichtlich Ursprünglichen vom offensichtlich Späteren, die durchzuführen dem wissenschaftlich oder künstlerisch geschulten Auge — ich meine da den ausübenden Künstler — nicht immer allzu schwer fällt. Es seien hier nur Dinge zur Sprache

238

gebracht, die jedermann mit freiem Auge bei guter Beleuchtung und naher Betrach-
tung des Originals überprüfen kann. Über mehr kann der Schreiber dieses nicht
berichten, als was er selbst vor Jahren gelegentlich einer eingehenden Besichtigung
in Stift Strahow[2] und später in Nürnberg während eines mehrtägigen Aufenthalts
bei den verschiedensten Beleuchtungen an der Tafel beobachten konnte.

Als ein Prunkstück edelster Malerei offenbart sich auch heute noch der Mantel
des links von der Madonna knienden Papstes. Er schimmert in lichtem, zu Rosa
aufgehelltem Weinrot, über das irisierender Glanz spielt. Grosse Blumen und Ranken
sind eingewebt. Das Schönste ist die Goldstickerei. Indem der Meister auf dunklen
Ockergrund helles Silbergelb setzte, erzielte er eine höchste Illusion der kostbaren
Materie. Ungestört mag sich der Beschauer dem Genusse dieser in unsprünglicher
Reinheit erhaltenen Partie hingeben. Der Apostelfürst ist dort eingestickt, mit
rötlichem Karnat; über ihm rankt sich der Weinstock, Christi Symbol, reihen sich
in lichtem Grau matt schimmernde Perlen. Dunkelweinrote Flecken, grob aufge-
schmiert, sitzen im lichten Ton des Mantels. (Die gleichen plumpen Korrekturen
kehren an anderen Stellen des Bildes wieder.) Die untere Fransenborte ist fast
völlig erneuert. Die farbige Haltung hat sich geändert gegen die luftige Pinsel-
zeichnung, der *Mantel des Papstes*, der Albertina [Kat. IV, 77], wo das kostbare
Pluviale in lichtem Gelb und Violett erscheint. Arg gelitten hat alles übrige der
Gestalt des Heiligen Vaters. Nur das warmbräunliche, vom Grauhaar umspielte
Hinterhaupt ist ursprünglich. Das Antlitz, die Brust, die Hände sowie alles, was
in der gleichen Vertikalzone liegt: die Blumenstaude und die Tiara zu Füssen des
Papstes, sind völlig neu. Rechts davon erstreckt sich ja der Bereich der Madonna,
die am ärgsten gelitten hat. Was in ihr noch an Altem zum Vorschein kommt, ist
bald gesagt: der goldblonde Schädelkranz — die Übermalung scheint da weiter
als nötig gegangen zu sein, immerhin ist Dürers Madonnenantlitz nur aus den
Kopien zu ahnen —, der linke grössere Teil der über ihre Schulter fallenden Flechten,
die linke grössere Hälfte der mit Rubinen und Smaragden gezierten Brosche an
ihrer Brust, die mittlere Zone der über das Leibchen laufenden Rieselbänder, Masche
und Goldmanschette am linken Arm, ein Teil der unteren Fingergelenke der linken,
den Kaiser krönenden Hand. Alles übrige, samt dem Jesuskind, ist neu. Zu Füssen
der Gottesmutter wiegt sich leise der in sein Spiel versunkene himmlische Lauten-
schläger (fig. 273)[3]. Auch von dieser wundervollen Engelsgestalt ist nur weniges
ursprünglich: eine schmale Zone, die ein Stück des dunkelroten Scheitels, Nase,
rechtes Auge und rechte Wange umfasst; von den gespreiteten Flügeln in Weissgrau,
Kupferrötlich und Moosgrün namentlich der linke. Die Hände sind nur in der
Anlage gut, sonst überarbeitet. Die Ärmel, das intensive Goldgelb des Gewandes
mit fettig aufgestrichenen Lichtern sind neu. Doch rechts im Schatten neben der
Kaiserkrone glüht eine Partie des Gewandes in dunkelkupfrigem Orange. Die ist
ursprünglich wie die Krone selbst in ihrem dunklen Kupfergold mit Smaragden

— „Schmarall" nennt Dürer diesen Stein in seinen Briefen an den Freund daheim —, Saphiren, blassen Rubinen, Perlen, überfunkelt von feurigen Lichtern.

Um so reiner tritt uns das Werk des Meisters wieder in der prachtvollen Gestalt *Kaiser Maximilians* entgegen (fig. 276). Sein Kopf ist völlig intakt, nur das Hinterhaupt zeigt im Haar eine grobe Korrektur, die Halsgrube einen Fleck. Die zum Falten erhobenen Hände sind tadellos bis auf die Spitzen der Linken und ein Loch in der Fläche der Rechten, ebenso (bis auf zwei Glieder) die Kette und das Perlengeschmeide. Das warme Blond des Haars, das dunkelblondrötliche Karnat liegen gleichsam im Schatten des Glanzes, den die tiefrote Pracht des fuchsverbrämten Seidenmantels ausstrahlt; bis auf deutliche grosse länglich ovale Löcher zeigt er die alte Oberfläche.

Wir wenden uns den Gestalten des Gefolges zu. Hinter dem Papst kniet ein Kardinal. Das Braun des Karnats geht bei ihm mehr ins Graurötliche. Der hintere Teil der Wange und das Ohr sind neu, sonst ist der Kopf tadellos. Nicht minder gut erhalten sind die in dunkelockergraue Handschuhe mit blassen Zitronlichtern gehüllten Hände. Das gute leuchtende Scharlachrot des Mantels rahmt den lichtgrauen Pelzkragen, der nur am Rande ursprünglich, innen aber zerstört ist. Der rechte der lichtblauen Ärmel trägt einen hellen neuen Fleck. Zur Rechten des Kardinals kniet ein geistlicher Würdenträger in weinrotem Mantel mit lachsrosa Borte und bläulich schimmerndem Untergewand, das rotblonde Haar von dunkelgrauer Mütze überstülpt. Der Kopf weist bloss links unterhalb des rechten Mundwinkels eine empfindliche Fehlstelle auf. Doch sind von den gefalteten Händen nur die Fingerspitzen alt. Die Armpartien sind ganz zerstört. Alles Weinrot, das der Mantel mit den dunklen Stellen im Pluviale des Papstes gemein hat, ist neu. Das Lachsrosa der Borte ist durch die Restaurierung süsslich geworden. Der *heilige Dominikus* hilft der Madonna Kränze verteilen. Ernst steht er über der Farbenpracht, schwarzgraue Kutte über blassgrauem Habit tragend. Seine Haut ist braun wie Mahagoni. Die Stirne überm rechten Auge, die Kalotte des Schädels fehlen, ein grosses Loch klafft an der rechten Hüfte. Ein vom Kranz, den das Jesuskind hält, ausgehender, die Lilie des Heiligen umschliessender Zwickel ist völlig neu. Was noch in den Zwischenräumen an Gestalten auftaucht, ist in der Hauptform gut, wenn man von grösseren und kleineren, als solche deutlich kennbaren Fehlstellen absieht. Ebenso die Rosenkränze.

Wir wenden uns dem Gefolge des Kaisers zu. Knapp hinter ihm kniet ein Ritter im gleissenden Olivgrau des Erzes. Im Achselflug spiegelt sich eine blasse Sonne, der ähnlich, die später in Wolf Hubers Himmeln auftaucht, von windverwehten Wolkenschleiern zerzogen. Den Oberarm schmücken Bänder in leuchtendem Gelbrot, Karmin, Blau, Weiss und Grün. Der Blick wird sofort auf diese Farbenpracht gezogen und ist überrascht, sie als ursprünglich zu erkennen bis auf einen Ockersträhn knapp über dem Knoten. Vom Kopf sind nur linkes Auge und Wange neu. Als

nächstes lenkt die Aufmerksamkeit das Stifterpaar auf sich. Die Frau trägt einen dunkelblauen, von kupfrigem Flechtband abgeschlossenen Rock. Stirne, Nase und obere Hälfte der Augen sind neu, durch den Halsansatz geht ein Riss. Der Mann trägt einen blassrosa gefütterten venezianischen Mantel in hellem silbrigen Blau und hält einen korallenroten Rosenkranz. Weinrote Fehlstellen erkennen wir als die Retusche des päpstlichen Pluviales wieder. Bis auf deutliche Löcher ist die Gewandung tadellos. Am Kopf sind nur Unterlippe und Kinn zerstört. Die Hände sind zumindest in der Anlage gut (rechter Daumen erneuert). Am rechten Rande schliesst das Bildnis des Hieronymus von Augsburg, des Erbauers des deutschen Kaufhauses in Venedig, ab. Ein Keil läuft über Stirne, linkes Auge und Wange. Sonst ist der dunkle, von der Sonne warm getönte Kopf gut, ebenso die das Winkeleisen fassende Hand, deren Spitzen zerstört sind. Ähnlich ist der Kopf darüber erhalten, nur ist da statt der Stirne das Kinn zerstört. Die weniger belangreichen, im Halbdunkel der Zwischenräume verschwindenden Köpfe sind bis auf deutliche Fehlstellen grossenteils gut, besonders schön der Charakterkopf zwischen dem Stifter und Hieronymus in dunklem Grau, umspielt von feurigbraunen Reflexen.

Stolz prangt *Dürer* selbst in Lachsrosa und Schwarz über der Gesellschaft; Haar und Pelz leuchten in hellem Goldbraun (fig. 274). Er ist gut erhalten bis auf leichte lokale Schäden: ein Loch am linken Scheitel und rechts vom Bart. Um so schlimmer hat das Schicksal seinem Freunde Pirckheimer mitgespielt, von dem nur Nasenspitze, Mund, Kinn, Haar, Barett, die rechte Partie des dunklen Mantels und Bruchteile des feuerroten Brustlatzes übrig blieben.

Nun noch einiges Beiwerk. Hinter Maria spannen Engel einen dunkelmoosgrünen Vorhang mit einer Borte in dunklem Purpurweinbraun. Er ist alt, ebenso wie die von Cherubim mit lachsrosigen und graubläulichen Flügeln getragene Krone, die in hellem Gold mit leuchtend blauen und grünen Steinen erglänzt. Die mit der Verherrlichung Mariae sowie dem Kranzverteilen beschäftigten Englein lassen sich ebenso deutlich wie die meisten Beter auf alt und neu scheiden, doch würde die Einzelerörterung den Bericht über das gebotene Ausmass erweitern. Auf das linke, besonders reizvolle und zum grössten Teil die alte Struktur zeigende Paar sei besonders hingewiesen.

Die Baumpartien zu beiden Seiten des Baldachins sind neu. Doch der prächtige goldgrüne Wald mit dunklem Gestämm links ist gutes altes Malwerk, ebenso wie der feste Stamm, der sich über Dürer und Pirckheimer erhebt, und der Rasensaum am unteren Bildrande. In nebligem Duft steht die reiche Landschaft. In morgendlichem Blau erheben sich Häuser, Türme, Wälder vor dem rosigen Gelblich der Felshänge. In Moosgrün leuchten die näheren Matten. Einen kalten, ja kitschigen Eindruck macht der grossenteils überstrichene blaue Himmel. Der alte muss tiefer und intensiver geleuchtet haben, wie erhaltene Zonen über *Dürer und Pirckheimer* beweisen. Die grossen deutlichen Löcher in der Landschaft lassen die Freude am

Alten doppelt zur Geltung kommen (fig. 275). Nur die weite Ferne über der schon grösstenteils zerstörten Brücke ist flau und verblasen; sie hat mit Dürer nichts mehr zu tun.

Als völlige Ruine könnte das *Rosenkranzfest* nicht die gewaltige Wirkung ausüben, mit der es uns heute noch in seinen Bann schlägt. Trotz seines Zustandes überstrahlte es alle anderen Kostbarkeiten der Nürnberger Ausstellung.

Belvedere, 9. Jg., Wien 1930, pp. 81–85.

Nochmals das Kremsierer Dürer-Bildnis

Vor sechs Jahren brachte ich an dieser Stelle das *Dürer-Bildnis* der Kremsierer erzbischöflichen Sammlung (fig. 277) erstmalig zur wissenschaftlichen Diskussion[1]. Laut alter Inventarnotizen als Bildnis des Meisters schon im 17. Jahrhundert betrachtet, glaubte ich es durch stilistische Argumente auch als sein Werk bekräftigen zu können. Durch redaktionelle Notiz wurde meine Aufstellung in Zweifel gezogen und als Grund dafür angegeben, „dass der Charakter der Inschriftzahlen nicht mit dem der Dürerschen Zahlen übereinstimme". Inzwischen wurde die Aufmerksamkeit der Forschung auf ein lange übersehenes Werk gelenkt, das die Frage in neues und meiner These nicht ungünstiges Licht zu rücken geeignet ist. Es ist das 1505 datierte *männliche Bildnis* der Galleria Borghese in Rom (fig. 278), über das Roberto Longhi in seinen *Precisioni nelle Gallerie italiane I* (Roma 1928), p. 202, Folgendes vermerkt[2]:

«287. Scuola tedesca. Ritratto virile. Non crediamo che, come asserisce il catalogo del 1893, l'opera sia posteriore alla data che porta, del 1505; ci pare anzi molto strano che oggi si dia così scarsa attenzione a questo, che è uno dei più antichi esempi della diffusione della ritrattistica duereriana. Una saggia ripulitura rivelerebbe sicuramente nel ritratto qualità più notevoli di quelle che oggi non appaiano. È bene ricordare quel che ne riferiva il Cicerone del 1869 (v. Zahn) e cioè che il Waagen lo riteneva un autentico Duerer, probabilmente il ritratto del *Pirckheimer*. Il „Cicerone" aggiunse all'uopo un'apposita parentesi che dice: "In der Gallerie Borghese, Saal XII, No. 37, ein schoenes *Maennerportraet* von 1505, nach Waagens Vermutung das *Bildnis Pirckheimers*[3].„ L'edizione del 1879 (v. Bode) aboliva il passo, e da quel tempo l'opera cadde in dimenticanza. A noi il ritratto in parola sembra tutto affine di qualità e di stile ad altro molto duereriano, datato dello stesso anno, nel Palazzo Arcivescovile a Kremsier (pubblicato con qualche riserva, dal Dott. Benesch, nella rivista „Pantheon", gennaio 1928, pp. 23, 24, come opera del maestro; con l'aggiunta tuttavia, di una nota redazionale che suppone piuttosto trattarsi di un'opera primitiva di Hans von Kulmbach).»

Der italienische Gelehrte hat in dieser Frage die gleiche Blickschärfe bewährt, die seine Tätigkeit auf dem Gebiete der heimischen Kunstforschung auszeichnet, und als erster mit gutem Recht die beiden Bildnisse in Zusammenhang gebracht. Diese Zeilen wollen nichts weiter als ein Referat über seine Beobachtung sein mit kurzer Erwägung der Konsequenzen, die sich daraus für die Beurteilung der Kremsierer Tafel ergeben. Dass es sich in beiden Fällen um die gleiche Hand handelt, kann keinem Zweifel unterliegen. Longhis Feststellung, dass Datum und Malerei einheitlich sind, steht ausser Frage. Die Schriftzüge des Datums sind aber Zug für Zug völlig dürerisch. Als

Vergleich braucht nur etwa die gleichzeitige Zeichnung einer *windischen Bäuerin* L. 408 [Winkler 375] ("una vilana windisch") herangezogen zu werden, wo auch die rahmenden gotischen Schnörkel wiederkehren (ähnliche kalligraphische Schnörkel auch auf der Inschrift von L. 24 [Winkler 486]). Ein Monogramm fehlt ebenso wie auf der Kremsierer Tafel.

Fallen also die Bedenken auf Grund der Inschriftzahlen weg, so müssen es die auf Grund der Stilvergleichung um so mehr tun. Die beiden Bilder sind so dürerisch wie nur denkbar. Bei ihrer Gegenüberstellung stützen sie sich wechselseitig (das Kremsierer sei hier nochmals nach einer härteren, weniger retuschierten, die Details ungeschminkter wiedergebenden Aufnahme reproduziert, die seine Beurteilung erleichtert). Solche Kraft und Grösse der Gesamtform bei ungeminderter Intensität der Details ist nur der Meisterhand zuzutrauen. (Der Vergleich mit Kulmbach, den wir als Bildnismaler genugsam kennen, ist so ziemlich der unglücklichste, der gezogen werden kann.) Eine weitere Frage ist die nach dem Dargestellten. Waagen hat in ihm *Pirckheimer* vermutet. Dies muss einstweilen noch problematisch bleiben. Die stark eingedrückte, fleischige Sattelnase, das mächtige Doppelkinn, wie wir sie aus den beiden Profilzeichnungen und dem Kupferstich kennen, fehlen diesen feiner modellierten Zügen. Es wäre ja sehr verlockend, anzunehmen, dass Dürer, für längere Zeit die Heimat verlassend, das vielleicht aus diesem Anlass geschaffene Bildnis des liebsten Freundes mitnahm, so wie er ihm das eigene übersandte. Auch wäre damit das Vorhandensein in Italien seit alter Zeit ansprechend verknüpfbar. Dass Dürer irgendein Konterfei *Pirckheimers* mithatte, setzt dessen Auftauchen auf dem *Rosenkranzbild* (fig. 274) voraus, wo er wohl nicht nach der Natur, aber gewiss nicht bloss aus der Phantasie gemalt wurde, wo auch fremde Vorlagen wie bei Kaiser und Papst ausgeschlossen sind. Solche Erwägungen verführen aber allzuleicht dazu, die Phantasie spielen zu lassen, und wir tun besser daran, die Basis dessen, was nicht unmittelbar durch Augenprobe gesichert werden kann, nicht zu verlassen. Da muss aber die Identität des Porträtierten vorläufig noch dahingestellt bleiben, bis weitere künstlerische Dokumente grössere Sicherheit geben.

Pantheon XIV, München 1934, pp. 299–301.

Aus Dürers Schule

In der Schleissheimer Galerie[1] hängen als Nummer 116 und 117 zwei Lindenholztäfelchen aus der Schule Dürers (42×22 cm), die *Christus am Ölberg* und das *Ecce homo* darstellen (figs. 279, 280). Als obere Zeitgrenze ihrer Entstehung ergibt sich unschwer das Jahr 1512, da das *Ecce homo* sich als freie Wiederholung des Blattes B. 10, Meder 10, aus der *Kupferstichpassion* zu erkennen gibt. Die nicht unwesentlichen Abweichungen zeigen einen selbständig umformenden Meister, der es nicht auf sklavisches Nachahmen des grossen Vorbilds angelegt hatte. Die veränderte Bildform — sie war vielleicht durch die Flügel eines Altärchens oder einer Predella bedingt — erforderte eine entsprechende Umschmelzung der Komposition, deren Vertikalismus wesentlich gesteigert erscheint. Das Gemäuer wird hoch über die Pilatus-Heiland-Gruppe hinaufgezogen. Der knappe Gesimskranz, der bei Dürer die vorspringende Mauerwange abschliesst, wächst sich zu einem stattlichen mit flach geschwungener Kehle aus. Die unterste Stufe wird weit in den Vordergrund geschoben, wodurch wieder vertikale Bildfläche gewonnen wird, zugleich aber die Gestalten stärker in den Hintergrund gerückt und verkleinert werden. Das Nahanspringende, Wuchtige der Dürerfiguren geht so verloren. Vor allem der dramatische Gegensatz zwischen dem Schmerzensmann und dem bedrohlich nahen Krieger in seiner ehernen Ruhe musste schwinden und so ist auch an die Stelle des Letzteren ein geschwätziger Pharisäer getreten, dessen Redegestus schon den feierlichen Ernst der Mantelgestalt nicht zu Worte kommen lässt. Dürer zeigt nur zwei Hände an dem alten Schriftgelehrten mit der Spitzhaube vor der Mauer. Der hat nun, von sonstigen Veränderungen abgesehen, die eine Hand an den Pharisäer vorne abtreten müssen. Auch dessen spottender Nachbar zur Rechten „redet mit den Händen". Diese Gesellschaft hat nichts mehr von dem männlich düsteren Dräuen, das Dürer aus den Widersachern Christi sprechen lässt. Mangelt ihr schon die innere Grösse, so wird auch ihre äussere durch die hoch emporgeführten Kreuze, die den Raum füllen mussten, gemindert. Noch immer blieb ein Stück Himmel frei, in dessen Leere ein dürres Bäumchen mit eigentümlich schieferiger Aststruktur aus dem Gemäuer wächst. Die Malerei ist feinpinselig, mit ausgesprochener Freude an der kalligraphisch geschwungenen Linie. Lichte blitzende Fäden überziehen Mitteltöne und dunkle Lagen. Man achte auf Christi Bart und Schamtuch, auf das Haargelock der Zuschauer. Das ist nicht mehr der eherne Linienklang des Stichs. Farbig trägt die Tafel der Zweiklang von Christi Scharlachmantel und dem olivenen Pharisäerkleid. Auf der Mauerwange steht das Datum 1515 in einer Form, die an seiner Ursprünglichkeit zweifeln lässt. Auch die zweite Tafel hängt mit einem Blatte der *Kupferstichpassion* zusammen, mit dem 1508

datierten *Ölberg* B. 4, Meder 4. Die Gruppe der schlafenden Apostel ist fast wörtlich übernommen, die Änderungen sind nur geringfügige (etwa die Haltung des Jakobus). Der Ausdruck hat sich allerdings der andersartigen Formenstruktur gemäss gewandelt. Völlig frei vom Vorbild aber hielt sich der Künstler in der oberen Bildhälfte, wo er den in der Landschaft knienden Heiland nach eigener Erfindung neu gestaltet hat. Das leidenschaftliche, tief innerliche Pathos der Dürerschen Gestalt ist geschwunden. Dieser weich die Hände faltende Heiland ist kein Ringer mit dem Schicksal mehr. Während Dürer aus dem grossen Schlag der Falten den Aufruhr des männlich harten Kämpferleibes sprechen lässt, ist der Heiland der Tafel in ein weiches, sackartig geblähtes Faltengeschlinge gehüllt, in dem Leib und Stoff zu einem undifferenzierten Gebilde verwachsen. Die Landschaft schmückt der Maler viel reicher aus. Krummholz, Buschwerk und bemooste Tannen, in denen die Nebelschleier der Lichterscheinung hängen, umgeben den Heiland. In geisterhaftem Halblicht nähert sich aus dem Hintergrund die Kohorte. Diese Partie wohl eigener Erfindung ermöglicht auch leicht die Bestimmung des Malers. Es handelt sich um Tafeln Hans Baldungs, den wir hier lange nach der Lehrzeit noch auf den Spuren seines grossen Lehrers treffen. Für Baldung bezeichnend ist die Gewandung Christi, die sich wie ein Fahnentuch bläht, mit den vielen rieselnden Falten. Ein seidiges Rauschen geht durch dieses Blau, dem ein dunkleres im Petrus antwortet. Gegen Dunkel stehen milchige Helligkeiten. Weiters ist Baldungs Handschrift in der Vegetation besonders deutlich zu erkennen. Die Lichter des Blattwerks schichten sich in flachen, dichtgepressten Bogen wie schieferiges Gestein. Ähnliche Struktur zeigt auch das kahle Geäst. Die Analogien auf dem Nürnberger *Sebastiansaltar* (1507) und der Innsbrucker *Beweinung*[2] sind mit Händen zu greifen. Echt Baldung ist auch die Freude am glitzernden Spiel der Linien. Die Apostelköpfe stehen unmittelbar neben den prunkenden Rauschebärten der schönen Helldunkelzeichnungen Baldungs.

Mag das Datum auf dem *Ecce homo* auch von fremder Hand aufgetragen sein, so könnte es immerhin die Entstehungszeit richtig angeben. Eine kleine Verschiebung nach oben wird gleichwohl vorzunehmen sein, 1512 übersiedelte Baldung von Strassburg nach Freiburg, wo das grosse Werk des Münsteraltars seiner wartete. Noch vor seinem Abschluss führte der Meister den kleinen *Schnewlinaltar*[3] aus, den mit den Schleissheimer Tafeln eine besondere Einzelheit verknüpft. Der Johannes der *Taufe Christi* ist offensichtlich aus dem Schmerzensmann des *Ecce homo* hervorgegangen. Kopf und Stellung sind identisch, nur dass Dornenkrone und schlichtes Haar durch reiches Lockengekräusel ersetzt sind. Die Umformung des Dürerschen Vorbilds bildete die Basis zur Schaffung des eigenen Johannestypus. Damit erscheint noch eine zweite Möglichkeit in Reichweite gerückt: dass beide Tafeln in engerem Werkverband standen. Die *Predella* des *Schnewlinaltars* ist verschollen. Vielleicht hat sich in den Schleissheimer Tafeln ein Rest von ihr erhalten.

Schäufeleins Eigenart in ihrem Doppelwesen von fränkischer Schulung und

schwäbischer Mundart wurde von E. Buchner für die Frühzeit eingehend geklärt[4].
Buchner nimmt für die Zeit 1505–1507 eine Tätigkeit des jungen Künstlers in Dürers
Werkstatt an. Nun berichtet Beyschlag in seinen „Beyträgen zur Nördlingischen
Geschlechtshistorie" (1803)[5] zum Jahre 1515: „In diesem Jahre brachte er das schöne
Altarblatt von Nürnberg mit, welches er unter Dürers Aufsicht malte." Diese Tafel
ist bis jetzt noch nicht identifiziert und Glaser zweifelt, dass der damals schon zur
Selbständigkeit herangewachsene Meister sich nochmals unter den Spruch des grossen
Lehrers gestellt habe. Dass dem doch so war, ist ein bislang unbekannt gebliebenes
Werk Schäufeleins zu bekräftigen geeignet.

Schon im ersten Jahrzehnt fasste Kaiser Maximilian den Plan, als Vorspiel zum
Theuerdank einen „Freihart" herauszugeben. Daraus erwuchs der Gedanke des 1512
literarisch von Treitzsauerwein konzipierten „Freydal", des ritterlichen Berichts von
den sportlichen Kämpfen und Siegen des Kaisers, von Fest und Mummenschanz an
den Höfen von 64 edlen Frauen, deren jede er mit viertägigem Besuch bedachte. Bis
1515 zog sich die Arbeit an den 255 *Miniaturen* des Codex des Wiener Museums
dahin, die die Grundlage für die geplante Holzschnittausführung bilden sollten. Doch
nur fünf Schnitte gelangten zur Ausführung, und zwar durch Schäufeleins grossen
Lehrer: die drei *Turnierszenen*, der *Zweikampf zu Fuss* und der *Fackeltanz*. So ist
anzunehmen, dass sich das Bildwerk 1515 in Nürnberg befand und dort in der Werk-
statt angelegentlich diskutiert wurde. Die Spuren dieses Ereignisses treffen wir auch
im Werk Schäufeleins. Die reichen Sammlungen des Grafen Enzenberg auf Schloss
Tratzberg, die schon für Schäufeleins Jugendgeschichte den wichtigen *Apostelabschied*
liefern[6], bergen eines der schönsten altdeutschen gemalten „Tüchlein" (fig. 281), ein
vielfiguriges *Turnier* von dem Nördlinger Meister, das unmittelbar aus der Inhalts-
und Formenwelt des Freydal erwachsen ist[7]. Schauplatz des Festes ist ein rings von
Gebäuden umkränzter Burghof. Eine schmale Gasse mit etwas vertrackter Perspektive
eröffnet links den Durchblick auf das Tor, das der österreichische Bindenschild
schmückt. Aus Fenstern und Erkern, von einer offenen Loggia blicken die Zuschauer
herab: links die Herren, rechts die Damen. Bekannte Gestalten begegnen. Der vom
Rücken gesehene Ritter, der vorne in der Mitte hält, ruft die Kreuzigung des *Ober-
St.-Veiter-Altars*[8] in Erinnerung; der Landsknecht über ihm auf der anderen Seite des
Platzes ein *Studienblatt* aus der Sammlung Lanna (Buchner, Abb. 4)[9]. Schräg links
oberhalb der konversierenden Dreiergruppe fällt ein Mann von Dürerschem Typus
in Künstlertracht auf: vielleicht ein Selbstbildnis. Das „Tüchlein" scheint mir jeden-
falls ein Beweis dafür zu sein, dass Schäufelein mit dem Freydalprojekt vertraut war,
was wieder auf Anwesenheit in der Dürerwerkstatt zur Zeit seiner Spruchreife
schliessen lässt. Vielleicht war er für die Mitarbeit ausersehen. Diese wurde aber erst
1517 für den *Theuerdank* zur Tatsache und nun im Verein mit den Augsburgern.

Pantheon XV, München 1935, pp. 64–67.

Der Zwettler Altar und die Anfänge Jörg Breus

Durch Ernst Buchners glückliche Bestimmung des Zyklus in der Melker Prälaten-kapelle auf Jörg Breu d. Ä. wird mehr Licht in die Anfänge der Kunst des Meisters gebracht. Der *Herzogenburger Altar* (figs. 45, 365) stand als vereinzeltes Denk-mal seiner in Österreich sich abspielenden Frühentwicklung in rätselhafter Grossartigkeit da, ohne dass es, trotz verdienstvoller Versuche[1], möglich gewesen wäre, die künstleri-sche Verankerung dieser Schöpfung in restlos überzeugender Weise nachzuweisen. In dem Augenblick, wo es sich um eine Gruppe zeitlich unmittelbar benachbarter Werke handelt, ist die Aussicht auf Lösung des Problems grösser. So glaube ich, auf Grund stilistischer Übereinstimmung diesen beiden nun bekannten Altarwerken als vermutlich ältestes ein drittes anschliessen zu können, das im Verein mit ihnen die Frage nach der Herkunft von Jörg Breus frühem Stil zu klären geeignet ist.

Das Altarwerk steht heute im linken Querarm der Zwettler Stiftskirche[2] und zeigt noch das ursprüngliche Bild der Vereinigung von Schnitzwerk und gemalten Tafeln (figs. 282, 283). Den Schrein schliessen die beiderseitig bemalten Flügel; in ihren acht Feldern (70 × 73 cm) ist die *Legende des hl. Bernhard* erzählt. Auf den Innenseiten wird die Illusion der räumlich-plastischen Vertiefung durch rahmendes Stabwerk und überdachendes Astgeschlinge, das aus dem Schrein herüberklettert, gewahrt. Das Leben des Heiligen wird in der epischen Breite des spätmittelalterlichen Legendentons ausgesponnen. Auf den Aussenflügeln beginnt es mit dem Abschied der Geschwister von den Eltern. Bruder und Schwester langen im Kloster an, werden von Mönchen und Nonnen empfangen. St. Bernhard bittet Gott um Lösung von seinem ritterlichen Gelöbnis, damit er seinen geistlichen Brüdern bei der Ernte helfen könne. Es folgen die Wunder des Heiligen: er heilt einen gichtbrüchigen und einen blinden Knaben. Innenseite: Er treibt den zurückgekehrten Teufel zum zweiten Male aus der besessenen Frau. St. Bernhard als Patron der Tiere. Tod und Bestattung[3].

Trotz des breit erzählenden Ausspinnens der Legende ist jede einzelne Darstellung von leidenschaftlichem Ernst und innerer Spannkraft. Der Ton des Erzählers sinkt nirgends zum lyrisch behaglichen Plaudern herab. Zupackende Wucht; ausdrucks-volle Steigerung zum mächtigen Pathos dramatischer Eruption, wo es der Inhalt verlangt. Wir brauchen uns nur den stillen, sachlichen Legendenton der Schwaben der Neunzigerjahre, wenn sie eine schlichte Szene aus dem Alltagsleben schildern — wie den Abschied der Geschwister hier — zu vergegenwärtigen, um die brausende Leidenschaft und gärende Unruhe, die jetzt die einfachste Darstellung erfüllt, zu ermessen. Die Konturen rollen, holen frei aus, die Formen wogen in barocken

248

Wölbungen, verkrampfen sich zu knorrigen Buckeln. Die seelische Spannung durchfiebert jedes Glied, dreht die Körper, windet sie, biegt sie zu auffälligen Verkürzungen.
Und doch mangelt diesem gewaltigen, in ungewöhnlichen Formen sich offenbarenden
Ausdrucksleben alle manieristische Hysterie; gesund und urkräftig sind sie in ihrer
wild und derb zupackenden Gewalt. All das Gefesselte, Gebändigte der späten Gotik
aus den Jahren, da man noch 1400 schrieb, ist weggefallen, die entbundenen Kräfte
schiessen in vollem, breitem Strom dahin. Spätmittelalterlich sind Wuchs und Nerv,
doch frei und grossartig durchflutet vom Geist der neuen Zeit.

Der *Abschied der Eltern von den Kleinen* (fig. 284) vollzieht sich auf der Brücke
einer Burg, deren Zinnen, Türme, Tore, Wölbungen und Treppen in gotischem
Gewinkel verschränkt sind; Steingrau ist der vorherrschende Ton des Gemäuers,
mit Werkstücken in Braun. Und doch: die Art, wie all dies kühn und unverzagt
über Eck und frei dasteht (in seinem Flächenwert als rhombische und trapezförmige
Rahmen die Gruppen fassend), um seine raumdrängende und -schaffende Fülle
voll auszuleben, das ist neu und unerhört. Der dickwandige, rötlich gelbe Torbogen
gähnt, eine Fülle von Licht strömt aus dem hellen Hofe nach und scheint all das
wanderlustig kribbelnde Leben, das sich aus den Händen des würdig ragenden
Elternpaares löst, in die Landschaft hinauszudrängen. Bewegung, Strömen überall.
Der erste von den Kleinen wandert so rüstig los, dass ihn der Bildrand schon überschneidet und nur mehr sein Bündel sichtbar ist. Das unruhig springende Band
des Weges leitet die Bewegung in die wogenden Hügel hinaus, dem Ziel der fernen
Stadt zu, die im Schleierlicht des Morgens durchsichtig vor der Spiegelfläche eines
Sees steht. Alles drängt dieser Weite zu; die Landschaft bricht herein, nicht nur
ins Bild, auch in die Seele der wanderlustigen Menschen und Tiere. Aus dem
Gemäuer drängt ein schlanker Baum vor, dem freien Himmel, der in Gelb, Rot und
Blau erstrahlt, zuwachsend. Seine Aufgabe ist nicht nur die formale: Lot und
Abschluss eines kompositionellen Massivs zu sein, sondern auch die inhaltliche:
mit dabei zu sein bei diesem Hinaustreiben und Hinausströmen aus ummauerter
Enge in die Weite von Raum und Landschaft. Ebenso frei und unmittelbar erschaut
ist das seelische Gehaben der Menschen. Vorne heben die kleinen Buben die Wanderschaft an, aber der Blick des einen, in zinnoberrotem Mantel und blauem Rock,
kehrt noch einmal zu den Eltern zurück, während ein anderer, in Tiefgrau und
Grün, das helle Hündlein mitlockt. Innig und menschlich nah die letzte Umklammerung von Eltern- und Kinderhänden. Da haften die Gemüter noch stärker aneinander.
Besonders schön der lieb ergebene Ausdruck der Mutter, deren tiefpurpur und
smaragdgrün gekleidete Gestalt sich wie in einer letzten, nur mehr geistigen Umarmung zusammen- und nach innen biegt: um nicht fortzulassen, um noch einmal
zu liebkosen. Das kleine Mädchen aber ist mit den Augen schon hinter den Loswandernden her und das unruhige schwarze Hündlein sucht die noch Zögernden zur
Eile anzuspornen.

Der Wille, durch Steigerung und, wenn es not tut, Verzerrung den Ausdruck seelischen Lebens zu verstärken, liess den Künstler auch nicht vor Kindergestalten haltmachen. Das wilde Wuchern und Wachsen von Gliedern und Gesichtern, das wir von der *Herzogenburger Passion* (siehe fig. 54) her kennen, zeigen hier auch die kleinen Menschen. So bekommen sie etwas von Gnomen und Kobolden. Ihre Gestalten stehen denen der Erwachsenen nicht nach an knorriger, eigenwilliger Prägnanz. Das markige Ziehen und Wellen der Linien, das straffe Rollen der Umrisse formt auch ihre Gesichter und Schädel. Der kleine Bernhard, der einen prächtigen blauen Mantel mit gelbem Umschlag trägt, wurzelt wie ein Eichenstrunk vor dem Vater im Boden. Der Oberkörper scheint unmittelbar aus den Schenkeln hervorzuwachsen, das Antlitz verschiebt sich in jener charakteristischen Schrägstellung, die im Melker Zyklus besonders häufig begegnet. Die Falten seines Habits umwuchten den kleinen Mann ebenso füllig wie den grossen. Wie klobig und zugleich kindlich täppisch purzeln die dunklen Beine der kleinen Wanderer auf dem hellen Grund dahin! Das ist doch wieder Kindlichkeit und nicht das Gehaben Erwachsener. Es ist eben die Art der früheren Jahrhunderte, die Kinder als kleine grosse Menschen zu sehen. Wobei ihrer Kindlichkeit durch Schilderung des unentwickelt Täppischen und Drolligen — fernab von aller Karikatur — Rechnung getragen wird.

Lieblich und anmutig ist das Anlitz der Mutter, während das Schwesterchen mehr den Brüdern ähnelt. Der Alte mit dem grossgeformten stirnlosen Gesicht unter dem breiten Tellerhut gleicht, umwallt von zinnoberrotem Mantel, einem Vater aus der heiligen Sippe. Orange (Bernhards rechter Bruder) und tiefes Rot (Diener) glühen auf. Moosgrün (der Junge mit dem Tuch) dunkelt dazwischen. Eng durchschlungen und doch locker, frei und ungebunden wie eine Staude Wiesenblumen erblüht die Gruppe im Raum. Köstlich ist das kühn verkürzte Bubengesicht mit der himmelstrebenden Stupsnase zwischen Bernhard und dem Vater. Daraus sollten später so gewaltige Dinge werden wie der hintübergeworfene Schergenschädel auf der Herzogenburger *Geisselung*.

Ist in dieser Tafel alles Auseinanderspriessen und werdende Bewegung, so auf der inhaltlich folgenden (fig. 285) alles Ankunft, Sammlung, Zusammenschluss *(Ankunft des hl. Bernhard und seiner Geschwister im Kloster)*. Zwei Kreisgruppen bilden sich. Sie heben sich dem Beschauer entgegen wie aufgestellte Räder oder Tischplatten, damit er ihre volle Räumlichkeit empfinde. Mönche mit ernsten Gesichtern, in denen der heraufgezogene Mund und die herabgezogene Nase wie häufig in Breus Charakterköpfen (vgl. die Herzogenburger *Dornenkrönung*) zusammenstossen und die sich steif wellen und buckeln wie Pergament, empfangen die Knaben. Vom kleinen Bernhard, der mit rotem Barett und grünem Kragen geziert ist, sieht man wenig; der bunte Kranz der Brüder in blauen und lachsfarbenen Wämsern und Mänteln, in zinnoberfarbenen Strümpfen umschliesst ihn und im nächsten Augenblick wird seine Prinzenpracht von dem Schwarz des Klostergewandes über-

stülpt sein. Die dunkle Rückenfigur des linken Mönches, an einen mittelalterlichen Pleurant gemahnend, intoniert in weicher Kurve das Thema des runden Sicheinens. Und die liebevolle Dreiheit der Klosterfrauen schliesst sich auf der rechten Seite wie ein Blütenkelch über der kleinen, in Rot und Grün gekleideten Novizin, dem geistlichen Samenkorn. Das scheu Innige von Breus Frauenantlitzen klingt hier unter klösterlichen Schleiern auf und die nächsten Schwestern dieser Nonnen sind die Marien der Herzogenburger *Weihnacht* und der Melker *Verkündigung*. In der schrägen Verkürzung werden Breus Gesichter schmal und die Köpfe zuweilen gequetscht, in der senkrechten aber rundlich und kugelig: so hier die mittlere Nonne, einer der Brüder im Kornfeld und der rechte Mönch auf der Sterbeszene. Das Gefühl für das im sehnenden Drange Gedehnte, Gezerrte einerseits, für das kugelig, wuchtig Geballte andrerseits entspringt dem gleichen seelischen Grundverhalten. Ruhig und gross überbauen die abendlich dunklen Silhouetten der tief braungelben und braunvioletten Architekturen die beiden Gruppen, hier im Einklang mit den Menschen so wie auf dem vorhergehenden Bilde im Gegensatz. Der flache Bogen des Klosterportals leitet eine Raumflucht ein (wie auf *Jesus im Tempel* des Melker Zyklus); Fensterspalten, in denen noch der helle Himmel steht, schneiden tief drinnen blitzend in das Braunschwarz der dämmerigen Hallen ein. Über dem Tor steht das Datum: 1····500. In abschüssiger Verkürzung stösst die Kapelle in die Tiefe; mit kubischer Deutlichkeit schneiden die Öffnungen in ihr Gemäuer. Die dunkle Stirnseite ragt bis hoch in die obere Bildecke hinauf: eine dunkeldämmerige Folie, Grösse und Menge des schützenden Gebäus andeutend, das sich allenthalben im Klosterbezirk erhebt, ohne von einem Bildausschnitt umfasst werden zu können. Wundervoll der Tiefblick in die stille Abendlandschaft zwischen den dunklen Gebäuden hindurch. Ein schlanker Baum schwankt da auf dem lichten Grund — wiegender Ausgleich zwischen den Steinmassen, so wie die unschlüssig und bescheiden abseits stehende Dienergestalt mit ihrem seelischen Anteil beide Gruppen umfängt und ihre innere Verbindung herstellt.

Das Bild mit den arbeitenden *Mönchen im Kornfeld* (fig. 286) ist wohl die grösste Überraschung des ganzen Altars. Eine vollständige Erntelandschaft. Wogendes Gelände füllt in sanfter Steigung den Bildraum. Eine Landstrasse schlingt sich durch die Hügel, verschwindet hinter den schaukelnden Ähren und taucht oben auf der Anhöhe nochmals auf, um gegen den Horizont auszuklingen: Ahnung der Weite und des unendlichen Raums. Ein Wegkreuz, einzelne herbstfarbene Bäume, ein blitzgeborstener Strunk, ein hinter braunolivenen Rasenkuppen sich duckendes Gehöft lassen in wenigen Zügen die Stimmung der freien, lichten Wanderlandschaft erstehen. D i e s e r u n m i t t e l b a r g e s e h e n e u n d e r l e b t e N a t u r a u s s c h n i t t macht das Bild zu jenem einzigartigen Phänomen in der Geschichte der deutschen Malerei, das es darstellt, und nicht der schöne Tiefblick auf das graugelbe, mit rotbraunen Firsten und violettgrauen Turmhauben aufstrebende Städtchen unten im Gelände, aus dem sich ein

Weg mit Spaziergängern hervorschlängelt, nicht der Fernblick auf schwarzgrüne Wälder, See, felsige Küsten, weissblaue und grüngraue Berge, in denen doch noch so viel von gotischer Bildstaffelung liegt. Dieses sachte Hinanwogen des goldgelben Feldes mit seinen im Winde leise wiegenden, hell silbergelbe Ähren tragenden Halmen gegen die letzte Kuppe, über der dann das Gefühl des miterlebenden Beschauers im Raume schwebt, ist eine Vorwegnahme von Pieter Bruegels *Kornschnitt*, diesen an Intimität und Innerlichkeit des Landschaftssehens noch übertreffend. Die Landschaft ist da das Um und Auf und auch das legendäre Geschehen erwächst aus ihrem Rhythmus, ist ohne sie nicht denkbar. Die Menschen wachsen mit dem Boden zusammen, der ihre Arbeit gebiert. So kann hier auch von einer Gruppe im eigentlichen Sinne des Wortes keine Rede mehr sein. Da und dort tauchen die grauweissen Brüder zwischen den Halmen auf, die Wellenkämme des Geländes scheinen die Gestalten aus der Tiefe hervorzuheben, und wenn sie sich doch wie zufällig zu einer Dreiecksfigur aufbauen, so ist diese ganz locker, luftig, raumdurchspült, wird im nächsten Augenblick vergehen wie das im Winde fliessende, wellende Korn. Die Gestalt des Geländes scheint auch den Aufbau der einzelnen menschlichen Gestalt zu beeinflussen: die Woge des steigenden Hügels klingt aus dem knienden Beter vernehmlich heraus. Wie eine Welle starker frommer Inbrunst hebt sich die dunkelgraue Mantelfigur, von dem eindrucksvollen Kopfe gekrönt, dem Firmament entgegen. Etwas von der überzeugenden, das Wunder zwingenden Kraft des Glaubenseiferers spricht aus diesen starken Zügen, die von den einfältigen der emsigen, nur dem Nächsten zugewandten Brüder sehr abstechen.

Einfacher, primitiver ist im Vergleich mit dieser Tafel ihr Gegenstück: *St. Bernhard als Krankenheiler* (fig. 287). Wir sehen den Heiligen zweimal in derselben Landschaft, als handle es sich um zwei Wundertäter. Eine innere Verbindung zwischen den Szenen besteht nicht — sie könnten ebensogut in zwei schmale Flügel zerfallen. Nur die Person des Heiligen bindet sie zu einer inhaltlichen und das dunkle Hügelmassiv des Hintergrundes zu einer lockeren formalen Einheit. Kind und Mönch stehen in etwas ikonenhafter Ruhe wie die Heiligen auf den Melker Tafeln nebeneinander. Der blaugrün gekleidete Knabe wirkt unmittelbarer: nur mühsam hält er den Körper auf den Krücken aufrecht; fein beobachtet ist das müde, schwere, auf halbem Wege versagende Heben von Kopf und Blick, aus dem die Apathie des hoffnungslos Bresthaften spricht. Der Heilige in seiner feierlichen Segensgebärde ist mehr Altarschreinfigur. Seelisch inniger verwächst die andere Gruppe. Der Heilige neigt sich gütig zu dem Kinde in rotem Mäntelchen herab, so dass sich seine Kutte am Boden staut und in mächtigen Faltenkurven schwingt, aus deren Melodie schon das Gefühl hilfreichen Zuneigens und Mitleidens klingt. Wunderschön der schüchtern gläubige Ausdruck in dem Kleinen, der mit steifem Arme seine Mütze weghält und sich emporreckt, aber dabei sich nicht zu regen wagt, den Atem anhält und nur sein Gesichtchen mit dem rührenden Blindenausdruck voll Erwartung des Wunders hinhält. So markant auch für die

Signatur des Künstlers seine Köpfe sind — und Bernhards Kopf mit seinen wellig
ausdrucksvollen Zügen und Umrissen ist hier wieder ein echter Breuschädel —, so
variabel sind sie als Instrumente des jeweiligen seelischen Geschehens. Wie spricht
hier die Intensität aktiver Güte aus ihm! Wie sich die nervig sensible Hand in die
Augenhöhle schmiegt, das erinnert an den heilenden Griff des *hl. Cyriakus* von
Grünewald.

Die zweite Gruppe ist von klösterlichem Gemäuer umfriedet, die erste steht in der
freien Landschaft. Auch hier wieder das Ineinanderwirken von Mensch und Land-
schaft. In den Bäumen der linken Hälfte herrscht der gleiche Vertikalismus wie in der
Figurengruppe. Rank und gerade stehen sie da, sowohl die dunkle Kulisse des nahen
wie die feinen Silhouetten der fernen, leise divergierend gleich den Gestalten, deren
kompositionellen Ausgleich in der Vertikale sie bewirken. Die Baumwipfel über der
rechten Gruppe aber neigen sich in luftigem Wechselspiel, lockern die strenge Verti-
kalität, werden flüssiger und betonen durch ihr Auseinanderklingen stärker das Zu-
sammenklingen der Gruppe. Die zarten Baumgestalten, die Erlen, Hängeweiden und
Nadelbäume mit Judenbärten gleichen denen des Herzogenburger *Weihnachtsbildes*.
Gemsen klettern auf den Felsklippen. Ein blauer, spiegelnder Bach, die Gruppen des
Vordergrunds trennend, fliesst aus dem Gebirge heraus; Rehe, aus dem Waldgebüsch
kommend, durchwaten ihn sachte. Unten in der Tiefe angelt Einer auf einem Holz-
steg. Und überall zwischen den Klippen und über die Höhen fliesst Wald mit dem
Wellenrhythmus seiner dunklen Baumkronen, den nur da und dort ein einsames
schwarzes Gehöft unterbricht. Rötlichgelber Abendhimmel steht über den Bergen
der Ferne, vom See widergespiegelt. Stimmung und Gestalt der „Donauschul"-Land-
schaft sind in ihrem Anbeginn da.

Die nächste Tafel bei geöffneten Flügeln, die *Heilung der Besessenen* (fig. 288), ist
vom Sturm leidenschaftlicher Bewegung erfüllt. In reicher, heller Landschaft geht
das Wunder vor sich. Zwei Männer mit düster gespannten, in der Anstrengung ver-
bissenen Gesichtern suchen die Rasende zu bändigen, die die Hände verkrampft, den
Kopf schreiend emporwirft, dass er in die charakteristische Schrägstellung kommt,
und von weitem karminrotem Mantelbausch umlodert wird: saftgrün ist ihr Kleid,
mit weissen, grauschattigen Ärmeln. Düster, unheimlich, dämonisch ist hier alles, die
beiden dunklen Gesellen — der rechte in tief ultramarinblauem Wams mit ochsenblut-
roten Streifen, der linke in schwarzgrünem, mit Krapplack im Hut — nicht minder
als die bleich von ihnen abstechende Irrsinnige. Es liegt etwas von dem dramatischen
Sturm der Geisselungs- und Dornenkrönungsszenen darin, nur nicht so weit ausholend,
so zum Reissen gespannt und zerzogen wie diese — ist ihre Bedeutung als kompo-
sitionelle Gebilde doch den luftig durchbrochenen und gestelzten Astgeschlingen der
spätgotischen Architektur vergleichbar —, sondern mehr in düsterer Kraft zusam-
mengehalten, als gesamte Masse wellend und lodernd. Diese Unruhe erfüllt auch den
Heiligen: als Kämpfer gegen den bösen Feind steht er imposant da; seine Ruhe ist nur

eine scheinbare, ein Ergebnis der ringenden, kämpfenden Energien, die sich in seinem Körper spannen, ihn zum Widerstand gegen die dunklen Mächte straffen. So wächst seine Gestalt in gegensätzlichen Drehungen und Schiebungen empor, wie ein knorriger Baumstamm, dessen Struktur die an ihm zerrenden Stürme bestimmt haben. Ein starker Kopf mit heroischem, glühendem Kämpferausdruck, dessen Augen bannen und bezwingen, krönt sie. Trotz des flackernden Rhythmus, der durch das ganze Bild geht, ist auch hier eine Zusammenfassung und Massengliederung zu verspüren. Der Heilige steht auf einer erdbraunen Raseninsel, hat Zwergkiefer und Felsblock, in den seine gewölbte Kontur überklingt, zum Rückhalt, während die Gruppe von einem schlanken Felsenturm überbaut wird. Hell und kalt ist die vom frostigen Herbststurm durchfegte Landschaft: über kaltem Föhrengrün steht das Rosa der nackten Hügel und des Schlosses, das eisige Weissblau der Berge. Nur um den steinbraunen Felsenturm herum ballt es sich wie drohende Gewitterwolken. Ein ähnlicher Einklang von dramatisch bewegter Figurengruppe und reicher Landschaft herrscht auf der Herzogenburger *Heimsuchung*.

Das Gegenstück dieser Tafel: der *Heilige als Patron der Tiere*, ist eine ruhige Idylle (fig. 289). St. Bernhard steht in stiller Landschaft, mit Ausblick auf Kirche und See links, auf einen Bauernhof rechts (vgl. den Dürerschen Fensterausblick auf der Melker *Handwaschung Pilati*), umgeben von der beschaulichen Ruhe spielzeughafter Haustiere, denen er Salz streut: rotbraune Kühe, weissgraue Schafe, ein ledergelbes Schwein, ein bläulichweisser Schimmel, ein Rappe. Kettenglieder hält er in den Händen; das Hündlein, sein ständiger Begleiter, springt an seinem Gewandsaum empor.

Der *Tod St. Bernhards* (fig. 290) ist eines der intensivsten und wirkungsvollsten Innenraumbilder der deutschen Malerei um 1500. Die Anlage malerisch zu bewältigen, war schwierig genug. Ein gewölbter Kirchenchor im Halbrund tut sich auf. Die Legende berichtet, dass im Chor der Kirche zur Todesstunde St. Bernhards ein Abt betete und die Erscheinung des Heiligen hatte, der ihn aufforderte, mit ihm zum Berge Libanon zu gehen. Wir sehen in dem Halbrund die kleine Gestalt des betenden Abtes. Der Boden steigt steil an. Wie ein Kugelsektor erhebt sich das Paviment mit seinen braunen, fahlgelben, hellgrauen Fliesen und schneidet in den massigen, bläulich steingrau getünchten Hohlkörper des Chores ein: als ob Breus Verlangen nach kubischer Verdichtung hier an den abstrakt formbaren Steinmassen ihr endliches Genüge gefunden hätte. Scharfe Licht-Schattenkontraste steigern noch den Klang dieser stereometrischen Formenmusik: in die tiefdunkle Wand schneidet ein leuchtendes Fenster ein, an den schwarzbraunen Pfeilern blitzen Lichtsäume auf; das Gleiche steht auf der Gegenseite wieder dunkel im Hellen. Derselbe springende Hell-Dunkelwechsel gliedert die Jochflucht des Schiffes, die links steil in die Tiefe stösst; dort erscheint der Heilige dem Abt und draussen geht wie ein Feuerfunke ein Mann mit einer Totentruhe über tiefgrünem Rasen vorüber.

Zwei Raumbewegungen erfüllen das Bild: rechts kreisende Sammlung, links unaufhaltsamer, saugender Tiefendrang. Obwohl auch dieses Raumbild noch verhältnismässig einheitlich und übersichtlich ist im Vergleich mit der Zerklüftung mancher der Herzogenburger Tafeln, war es schwierig genug, die figurale Komposition — die letzten Endes auch hier wie überall im Altar dem Raum untergeordnet ist — in Einklang damit zu bringen. Breu hat das Problem meisterhaft gelöst. Durch die Verquickung von Raum und Gruppe hat er die Wirkung des Inhaltlichen noch gesteigert. Der entschlummernde Heilige liegt auf einer Strohmatte. Die Brüder, die die Totengebete sprechen, die Sterbekerzen bringen, drängen sich um ihn — wettergebräunte Männergesichter vom Schwarzgrau der Kutten umhüllt. Nun ist der Sterbende schräg in den Raum gelegt, so dass mit dem aufsichtigen Steigen des Bodens auch sein Körper sich langsam hebt. Wundervoll ist diese sacht emporwachsende Schräge, dieses halb Liegen, halb Schweben, Im-Raum-Kreisen. Die Gruppe, die durch die Kompaktheit nächtlicher Mantelfülle, durch die gedämpfte, in sich hineinmurmelnde Trauerstimmung ernster Männergestalten zu lastender Schwere zusammensinken müsste, beginnt mit dem Sterbenden zu schweben, an ihm sich aufzurichten. Zu Füssen kniet eine dunkle Pleurantfigur. Und von dieser aus klingt in wundervollem Anwachsen die Kurve der trauernden Brüder: aufsteigend, in den Kerzenträgern leise und innig zu dem knochigen Totenantlitz herab sich neigend, in dem Lesenden gipfelnd, dessen rundliche Körperhaftigkeit eine plastische Versinnlichung des umfangenden Chorrundes bedeutet; zugleich wird durch die Kurve seines Rückens die Bewegung des Sterbenden in dieses Chorrund übergeleitet. Zwei schwebende Engel in Grauweiss und Himbeerrot sind der Ausklang; in ihnen verlässt die sich schliessende Bewegung die Erde: die in Totenlaken gehüllte Seele tragen sie zum Himmel empor.

Die *Bestattung des Heiligen* (fig. 291) ist auf einfache, grosse Akzente eingestellt. Die oft stürmische Bewegtheit der früheren Tafeln weicht stiller Schlichtheit und beruhigter Trauerstimmung. Es ist ein Ausklang. Dämmerschwarzgrau und Olivbraun. In ernster Geradlinigkeit spielt sich alles ab. Wie Pfeiler eines Kirchenschiffes folgen einander die Mönchsgestalten des Totenkondukts. Voran zwei junge Brüder in Weiss, mit schwarzen Stolen, mit ragendem Kreuz und Weihbrunn; die Sargträger und der übrige Konvent folgen. Auf den ernsten Vertikalen ruhen Sarg und Brüstung der Kirchhofsmauer wie horizontales Gebälk; wo sie aneinanderstossen, strebt die Umfriedung in steilem Knick in die Tiefe. Diese grossen durchgehenden Linien gliedern das ganze Bild formal, so wie der lapidare Schwarz-Weisskontrast farbig. Links von der Schräge dämmert der Gottesacker mit Schattengestalten, die sich um die offene Grube regen; das weisse Hündlein, das den Heiligen durch sein Leben begleitet hat, kauert davor. Rechts wirft die friedliche See- und Berglandschaft einen Scheideblick herüber. Auch in ihr herrschen die ruhigen Geraden vor: ein Wasserschloss liegt als horizontaler Block im See, ein Steg stösst in vertikaler Verkürzung vom Ufer darauf los. Fischer obliegen im Kahn ihrer lautlosen Arbeit. Gegen den Kirchhof zu dunkeln

Stämme und Kronen bereits, als ob der Gottesacker auf einer Felsenhöhe in den blassblauen Abendhimmel hineinrage. Menschen und Landschaft schweigen. Aus den Mönchsgesichtern mit ihren wie spiralige Löcher in den Schädel gedrehten oder wie gotische Fischblasen geschlitzten Augen spricht verhaltene Trauer und Gottergebenheit. „Lasset uns den Leib begraben . . ." — wie ein Grabgesang geht es durch das Bild.

Der Altar stammt aus dem dem Stifte Zwettl zugehörigen Ritzmannshofe, von dem er 1885 in die Kirche übertragen wurde. 1883 war er in Wien restauriert worden, nachdem er vorher in Nussdorf lange Zeit ein unbeachtetes Dasein geführt hatte[4]. Dorthin war er von Zwettl übertragen worden, so dass wir allen Grund zur Annahme haben, Breu habe den Altar zu Ehren des Zisterzienserheiligen für das Zisterzienserstift gemalt.

Breus Aufenthalt in Österreich mit dem Jahrhundertbeginn ist durch das Datum verbürgt. Viel mehr als dieses eine umfangreiche Werk kann der Künstler im Jahre 1500 nicht geschaffen haben. Das nächste Jahr wird durch das ebenso umfangreiche (aus dem Donaukloster Aggsbach stammende) *Herzogenburger Altarwerk* ausgefüllt.

Die Unterschiede im Charakter der beiden Schöpfungen könnte man etwa folgendermassen bestimmen:

Während im *Zwettler Altar* die figürlichen Szenen dem Raum untergeordnet, gleichsam aus der Landschaft und ihrem Geiste herausgeborene Ereignisse sind, überwiegt im Herzogenburger die menschliche Gestalt in dramatischer Gruppenverflechtung. Gewiss ist der grossartige, leidenschaftliche Zug im *Zwettler Altar* schon völlig da, aber er wirkt sich noch nicht so sehr in Spannung, gleichsam im Kampf gegen seine Umgebung wie auf dem Herzogenburger aus. Die Landschaft, der Raum greifen im Zwettler über, hüllen die Szenen ein, kommen zuweilen über die Gestalten hinweg als drängendes Fluidum zum Bildrand an den Beschauer heran. Im *Herzogenburger Altar* sind die Geschehnisse ganz gross und nah an den Beschauer herangerückt, ihr wilder Sturm springt ihn an und reisst ihn fast mitten hinein in den Strudel; nach allen Seiten füllen sie den Bildraum, stossen an ihn, werden von ihm überschnitten, drohen ihn zu sprengen. Wo der Inhalt eine solche dramatische Figurenfülle nicht gewährte wie auf der *Heimsuchung*, fährt der Sturmwind in die Gewänder und bauscht sie wie Fahnen, so dass zwei Gestalten genügen, den weiten Bildraum zu füllen. Falsch wäre es natürlich, dieses im Vergleich zum *Zwettler Altar* entschiedene Restringieren des Raums als eine Tendenz, die auf seine Ausschaltung abzielt, auffassen zu wollen. Im Gegenteil: es bedeutet vielmehr seine Intensivierung. Denn der Raum selbst ist es, der die Gestalten so nahe an den Bildrand herantreibt, sie widerstreitend in den Rahmen hineinkeilt. Diese Gestalten sind alle gespannt von der ungeheuren Intensität räumlichen Lebens, das ihre Glieder streckt und dehnt. Oben wurde schon einmal der Vergleich mit dem Astwerk der deutschen Spätgotik gebraucht. Wie dieses ranken und spreizen sich die Leiber und Glieder in expansivem Leben, wuchern und winden sich

in Konfigurationen von atemraubender Kühnheit. Wie bei diesem gähnen und klaffen überall zwischen dem sehnigen Gestänge die Luken und Löcher, die vielen Münder und Augen des Raums, der überall durchdrängt, die Kompositionen unterspült, ihre Kompaktheit in luftiges Gebäu verwandelnd. Falsch wäre es natürlich, dieses Raumerlebnis wie in der niederländischen Kunst als Selbstzweck anzusprechen. Es ist Träger und Ausdruck des Inhalts, nicht wichtiger und nicht unwichtiger als die massive Form, sondern mit dieser, kämpfend und sich einend, in einem wilden Wirbel nach Darstellung ringender Seelenkräfte verschlungen.

Die gleiche Steigerung, die die Gesamtheit der Kompositionen im Vergleiche mit Zwettl erfährt, erfährt auch jede einzelne Form und Linie. Noch flackernder, unruhiger und schwingender wird der Rhythmus. Doch zerfällt er nicht, denn in gleichem Mass steigt die sehnig bändigende Kraft. Die Disproportionen, Verrenkungen und jähen Verkürzungen wachsen, namentlich in den *Passionsszenen*, zu unheimlicher Drastik an. Die Gesichter werden wilde Karikaturen, die Peiniger bekommen Teufelsfratzen. Der Heiland in seiner blutig geschundenen Armseligkeit hat etwas von einer primitiven Plastik, einem Bauernchristus. Im gleichen Mass wie die innere Erregung steigt die äussere Brutalität. Und doch liegt zugleich eine namenlose Feinheit in dem Schwingen dieser Kurven und Konturen. Im Gegensatz zu der mehr flächigen, kreidigen, kühlen Farbigkeit des *Zwettler Altars* ein tiefes Leuchten. Wie glühen hier Rot und Blau! Die neue Lasurschichtentechnik hat die alte einheitliche Temperamalerei des 15. Jahrhunderts abgelöst.

Der *Melker Altar* ist nun undatiert. Bezüglich seiner stilistischen Interpretation verweise ich auf die Abhandlung seines Bestimmers. Es wären hier nur einige Worte noch anzubringen, um seine zeitliche Stellung zu den beiden anderen Altarwerken zu fixieren. Landschaft und Raum spielen weitaus nicht die Rolle wie im *Zwettler Altar*, obwohl sie weniger stark restringiert sind als auf dem Herzogenburger. In dem schlanken Hochformat können sich die Figuren mehr strecken, eine Entfaltung wie auf dem *Herzogenburger Altar* haben sie aber nicht nötig, da alles stiller, feierlicher ist. Das kommt namentlich auf repräsentativen oder Kultszenen wie der Tempellehre, der Verkündigung, der Beschneidung zum Ausdruck. Doch auch die dramatischen Bilder wirken gesammelter, ruhiger im Vergleich mit der wahnwitzigen Bewegtheit der Herzogenburger. Ein deutlicher Vertikalismus durchströmt die Kompositionen, der keineswegs nur durch das schlanke Bildformat begründet ist. Steil und hoch steigt der Raum hinter und über den Gestalten auf. Wie pfeilerhaft und gelassen steht der würdige Patrizier unter dem Gekreuzigten! Auf der *Beschneidung* scheinen sich die Gestalten absichtlich eng und schmalschultrig zu machen, um auch die feierlich schlanke Raumtiefe zu Wort kommen zu lassen. Mit einer schmuckhaften Gelassenheit, mit ornamentaler Anmut ordnet sich die *Verkündigung*. Etwas von der würdig schönen Feststimmung der Niederländer liegt darin. Und die Modellierung der einzelnen Gestalt beruht weniger auf dem schwebenden und schwingenden Wert von

Farbe und Linie wie in Zwettl und Herzogenburg, sondern, trotz wundervoller Farbigkeit, mehr auf konkret verdichteter, klarer Körperplastik.

Während der Altar von 1500 in jedem Zug, der von 1501 von wenigen Ausnahmen abgesehen selbständige Erfindung ist, bedient sich der Melker zahlreicher Entlehnungen aus Schongauer, Wenzel von Olmütz, der *Apokalypse* und dem *verlorenen Sohn* Dürers. Das würde für ein Erstlingswerk eines Anfängers sprechen, der noch nicht sicher genug ist, um ganz auf eigenen Füssen dazustehen. Wir können seine Einordnung aber nicht ohne Rücksicht auf die nächsten datierten und bezeichneten Arbeiten machen. Als solche haben wir die beiden Holzschnitte, die 1504 im *Missale Constantiense* der Ratdoltschen Offizin erschienen: *Christus am Kreuz* (fig. 295)[5] und die *Madonna zwischen den Heiligen Conrad und Pelagius* (fig. 296)[6]. Ihnen geht das *Kanonblatt* des *Missale Frisingense von* 1502 voraus, das zwar nicht bezeichnet ist, aber von Dodgson[7] mit Recht Breu gegeben wurde. Der *Melker Altar* steht den beiden letzteren Holzschnitten entschieden näher als die *Zwettler* und *Herzogenburger Altäre.* Er ist stilistisch absolut die Brücke zwischen diesen und den beiden Drucken. Ich möchte, trotz der späteren Buchausgabe, die *Kreuzigung* des *Missale Constantiense* als das älteste Blatt ansprechen. Die Madonna mit den Heiligen zeigt bereits völlig den feinen, zierlichen Burgkmairstil, trotz gotischer Sprödigkeit in Lineament und Dekor[8]. Die Konstanzer *Kreuzigung* hat noch etwas von der düsteren Dramatik, der verkrampften Schwere und Innerlichkeit der frühen Bilder. Man betrachte die Madonna, die der Herzogenburger Veronika so ähnelt, den bluttriefenden Christus, der wie der Herzogenburger sein Leben „aus tausend Wunden" verströmt. Vermutlich ist die Zeichnung des Stockes noch vor dem *Melker Altar* entstanden, dessen offenkundiges graphisches Korrelat das *Kanonblatt* des *Missale Frisingense* ist. Dass das Blatt eine ältere Schöpfung ist, kann auch daraus vermutet werden, dass der aus dem Stil des Blattes herausfallende, stark an Burgkmair erinnernde Kopf des Johannes, wie Dodgson gezeigt hat, Resultat einer späteren Korrektur ist. Der bildeinwärts gewendete Johannes des ersten Zustandes entspricht in seiner fliehenden Verkürzung völlig den Altären von 1500 und 1501.

Will man nun die Kunst des frühen Breu aus seiner schwäbischen Heimat ableiten, so müssten in seinem frühesten Werk Beziehungen zu den Hauptschöpfungen, die er vor Antritt seiner Wanderschaft sehen konnte, nachzuweisen sein. Angenommen, der *Melker Altar* ist das früheste Werk, so wären wir genötigt, uns den Künstler schon im Verlaufe des Jahres 1499 auf österreichischem Boden zu denken. Man hat den frühen Breu mit dem alten Holbein in Verbindung gebracht. Damals hätte er den *Weingartner* und *Afra-Altar,* im besten Fall noch Werke wie das *Vetter-Epitaph,* die *Marienbasilika,* die Nürnberger *Madonna* gesehen haben können. Zu all diesen Werken finden wir im *Melker Altar* nicht die geringsten Beziehungen. Wohl aber zeigt der *Melker Altar* die stärksten Beziehungen zu dem um und in den ersten Jahren nach 1500 entwickelten Stil — der Frankfurter *Dominikaner-Altar* bezeichnet die Wende —

zum Stil des Baseler *Marientods*, des *Kaisheimer Altars*, des *Walter-Epitaphs* [Augsburg]. Er zeigt die stärksten Beziehungen zum Frühstil Burgkmairs, zum Burgkmair der *Peters-* und *Lateranbasilika* [Augsburg], der seine historisch verfolgbare Malertätigkeit zur Zeit des in verwandtem Geiste sich vollziehenden Stilwandels des alten Holbein beginnt. Herber, düsterer, leidenschaftlicher ist der Breu des *Melker Altars* gewiss dank seiner andersartigen künstlerischen Herkunft, doch bedeutet der *Melker Altar* im Vergleich mit dem Zwettler und Herzogenburger eine unverkennbare Hinwendung zum „neuen Stil" der Augsburger. In schlanke Hochformate fügen sich die Gestalten, zugleich haben sie die stark schattende, rundliche Körperplastik der Augsburger. Besonders zum frühen Burgkmair spinnen sich die Fäden. Man halte etwa die Melker *Beschneidung* neben figurale Details der *Petersbasilika*, um die unverkennbare Verwandtschaft gewahr zu werden. Dabei ist durchaus nicht gesagt, dass Breu allein der Nehmende war. Eine Komposition wie die Erweckung der Drusiana aus der *Lateransbasilika* mit dem schräggestellten Leichnam erinnert auffällig an die Sterbeszene des *Zwettler Altars*. Breu hat also diesen kompositionellen Gedanken schon zwei Jahre früher gehabt.

Wir kommen demnach auf 1502 als das mutmassliche Entstehungsjahr des *Melker Altars*. Breu wird 1502 in Augsburg urkundlich als Meister gemeldet[9]. Ist der Künstler, wie Vischer vermutet, erst im Herbst des Jahres in Augsburg ansässig, so kann er noch kurz vorher den Altarauftrag in Österreich erledigt haben. Wir müssen aber in diesem Fall annehmen, dass er zwischen der Schaffung des *Herzogenburger* und *Melker Altars* einmal kurze Zeit in der Heimatstadt gewesen war und dort die neuen Eindrücke aufgenommen hatte. Wahrscheinlich ist, dass der *Melker Altar* der letzte österreichische Auftrag des Künstlers war, den er bereits in der Heimat ausführte und in dem er seinen in Österreich entwickelten Frühstil mit den neuen Eindrücken verquickte.

Wie entstand Breus malerischer Frühstil?

Antwort auf diese Frage wurde in der Richtung der schwäbischen Malerei vor 1500 gesucht. Man glaubte, Breus Stil müsse aus der Stadt stammen, in der er beheimatet war. Doch kann man sich nicht bald etwas der schwäbischen Malerei vor 1500 Fremderes als den *Zwettler Altar* denken.

Aussicht auf Beantwortung dieser Frage eröffnet sich nur dann, wenn wir nicht von der einzigen Gestalt Jörg Breus ausgehen, sondern den ganzen Umkreis zu fassen suchen, in dem seine Kunst erwuchs: die österreichische Malerei um 1500. Was Breu noch in seiner Heimat sehen hat können, hat in den beiden Altären von 1500 und 1501 keine Spuren hinterlassen.

Als die nächstverwandte Erscheinung bietet sich Cranach in seinen österreichischen Frühwerken dar. In der *Kreuzigung* des Schottenstiftes (heute Kunsthistorisches Museum) (fig. 40), den Altarflügeln der Wiener Akademie (figs. 37, 38)[10], den frühen Holz-

schnitten entsteht der dem frühen Breu völlig kongeniale Gesinnungsgenosse einer künstlerischen Sturm- und Drangzeit. All die Kennzeichen für das Wesen von Breus Frühstil könnten wir an diesen Werken in noch fanatischerer Steigerung, in noch wilderer Ausdrucksbewegung, in noch üppigerem Wuchern knorrig spätgotischen Barocks aufzeigen. Da sehen wir das absichtliche Disproportionieren, das Zusammendrehen und Auseinanderzerren, das Ballen und Zerquetschen der Köpfe, Leiber und Glieder. Da sehen wir die jähen Verkürzungen und Wendungen. Da sehen wir die tiefglühenden, von innen leuchtenden Farben. Und da sehen wir auch das Wachsen und Weben der Landschaft, ihr Ineinanderklingen mit der Historie, ihr Wetteifern mit dieser in der Romantik bizarrer Formen, so dass es den Anschein hat, als ob die wilden, von höchster Spannung seelischen Lebens erfüllten Gestalten aus Erdreich und Felsgeklüft hervorwucherten wie die narbigen, zerfetzten Bäume. Bei Cranach ist alles nur noch viel gewaltiger, schwerer, grossartiger angelegt, von einem dumpf glühenden, heroischen Pathos, das die Formen noch stärker ballt, um die Seelen noch wuchtiger damit zu schlagen. Der Übereinstimmungen bis in Details gibt es die Fülle. Die wellig modellierten Schädel mit den flammig darein geschlitzten Augen finden wir bei beiden. Cranachs *Kreuzigung* von 1502 hat einen Mohrenreiter, dessen Kopf die für Breu bezeichnende Schrägstellung zeigt. Man vergleiche das Antlitz der ohnmächtigen Maria auf der *Schottenkreuzigung* mit der Mutter auf der Abschiedsszene des *Zwettler Altars*. In den gleich Schlangen sich windenden Gewandfalten regt sich verwandtes Leben. Die Landschaft treibt die gleichen Gewächse hervor: die Zwergkiefer auf der *Heilung der Besessenen* mit den zackigen Lichtern ihrer jungen Triebe könnte ebensogut in einem Bilde Cranachs stehen.

Dieser „Stil des jungen Cranach" ist nun aber keineswegs auf die beiden Meister beschränkt. Eine ganze Gruppe geistesverwandter österreichischer Werke schart sich darum. Einige bezeichnende Beispiele aus dem ersten Jahrzehnt des neuen Jahrhunderts seien angeführt. Cranach besonders nahe stehen zwei *Legendenszenen* des Kunsthistorischen Museums (Versuchung einer Frau durch den Teufel; Pestwunder) (fig. 53)[11]. Von derselben Hand stammt eine *Martyrienszene:* zwei Heilige werden gehängt, im Museum Joanneum zu Graz[12]. Die Engel des Bildchens mit ihren derben verlorenen Profilen sind reine Geschwister des Engels der Herzogenburger *Weihnacht*. Dieses Bild steht wiederum zwei Tafeln in Herzogenburg sehr nahe: vier Mariengeschichten (fig. 292) *(Verkündigung)* und vier *Passionsszenen* (fig. 54). Beide sind Reste eines Altarwerks. In ihrem barock bewegten Schwung nähern sie sich den Breuschen Tafeln so sehr, dass man sie für Werke eines österreichischen Schülers Breus halten könnte. Doch nicht minder weisen die Gestalten durch ihre gedrungenen Verhältnisse auf Cranach hin; auch durch malerische Reize wie spiegelnden Samt in Gewändern. Wie fest verankert dieser Stil in Österreich ist und auch späterhin, zum reinen „Donaustil" geworden, die ausgeprägte Eigenart seiner Anfänge bewahrt, beweisen eine um 1510 entstandene *Bereitung Christi zum Kreuzestod* im Kunsthistorischen Museum[13] und

die *Wunder von Mariazell* von 1512 im Joanneum[14] .Wenn auch Breu und Cranach seine frühesten Vertreter sind und wir sie also mit Fug als seine Schöpfer ansprechen müssen, so muss er doch ganz tief im Boden der österreichischen Landschaft verwurzelt, muss aus ihren Säften erwachsen sein, wenn er in ihr so nachhaltig Schule machen konnte.

Die Herkunft der Kunst des frühen Cranach wurde viel erörtert. Dass zu ihren unbedingten Voraussetzungen, wie bei Breu, die Kunst des jungen Dürer, ihre Offenbarung brennender Leidenschaft in gewaltig gesteigerter, fast übermenschlicher Form gehört, darüber kann kein Zweifel sein. Der Brand des neuen Wollens verdichtet sich in Dürers frühen Schöpfungen zum ersten Mal zu sichtbarer Erscheinung; sie sind das, was alle suchen, deshalb hallen sie in allen wider. Doch diese Voraussetzung vermag uns nur zu kleinem Teil das Neue zu erklären, das uns mit dem frühen Cranach und dem frühen Breu entgegentritt. Seine engere fränkische Heimat, die ihm vielleicht das Handwerk gegeben hat, spielt in der Genesis von Cranachs Stil eine ebenso geringe Rolle wie die schwäbische in der Breus. Aus verschiedenen Gegenden Deutschlands stammend, finden sich die beiden Meister in einem gemeinsamen Stil, dessen Prämissen wir anderswo als in ihrer Heimat suchen müssen. Dörnhöffer[15] und Glaser[16] haben bezüglich Cranachs auf Bayern hingewiesen, auf den wilden Barockschwung, auf den phantastischen Ausdrucksstil seiner Spätgotiker, auf Jan Polack vor allem. Damit ist der weitere Kreis des Quellgebiets von Cranachs Kunst richtig aufgezeigt, insofern, als man die bayrische und österreichische Malerei als Einheit begreift. Wenn nun auch Cranach auf seiner Fahrt nach Österreich Bayern durchzog, so genügt es doch nicht, nebst Dürer Bayern allein zur Erklärung der Genesis seines Stils heranzuziehen, sondern man muss vor allem in dem Lande Umschau halten, in dem der Künstler lebte, als er seine ersten bekannten Werke schuf. Der Stil des frühen Breu und des frühen Cranach tritt in den besprochenen Werken, die reife Schöpfungen und keine Erstlingsarbeiten sind, als eine fertige Tatsache vor uns. Was vorausging, das sagen uns die in den Neunzigerjahren entstandenen Werke der beiden jungen Meister. Die *Verkündigung* und der *Tod Mariae* von Cranach in St. Florian (figs. 29, 30)[17], die ich demnächst publizieren werde, zeigen ihn aus Marx Reichlich hervorwachsend. Das Museum in Dijon besitzt seit kurzer Zeit zwei Tafeln von Breu[18], die mit dem an wichtigen Werken der oberdeutschen Malerei so reichen Legat Dard an die Sammlung kamen und noch vor dem *Zwettler Altar* entstanden sind. Sie stellen die *Verkündigung Mariae* und *Geburt Christi* dar und sind jedenfalls Reste eines verschollenen Altars (Tannenholz 64×69 cm, Rückseiten unbemalt, an den Rändern etwas beschnitten); das ersehen wir schon aus dem gemalten Astwerk, das sich ähnlich wie das geschnitzte auf dem *Zwettler Altar* über die Szenen spannt, mit lappigen Blättern wuchernd: früheste tastende Vorboten eines neuen ornamentalen Geistes — Österreichs Architektur und Plastik vermag noch ältere Parallelen zur Seite zu stellen. Denn in Österreich ist auch bereits dieser Altar entstanden; das lehrt uns der hl. Jo-

seph des *Weihnachtsbildes* (fig. 294), der nach dem jüngeren Schottenmeister frei kopiert ist. Auf der *Flucht nach Ägypten* (fig. 204) des Schottenstiftes (Österr. Kunsttop. XIV, Abb. 34)[19] schreitet er rüstig aus; hier in genau derselben Stellung, nur hat er Stock und Gefäss vertauscht und wendet sich nach Maria um, als wolle er ihr sagen, er gehe bloss Wasser holen. Auf den Schottenzyklus geht auch die Verkündigung an die Hirten draussen auf den Hügeln zurück (fig. 197) (Jahrb. d. Zentralkommission 1916, Abb. 59); sie ist in spritzigen Farben hingesetzt, wie die Hintergrundfigürchen auf dem *Bernhardstod* und der *Flucht nach Ägypten* [Nürnberg, Germanisches Nationalmuseum (1153)]; mit dem Pinsel gezeichnet, wie wir es bei dem wenig älteren Martyrienmeister sehen. Dass Jörg Breu der Maler ist, braucht nicht erst lange bewiesen werden. Man betrachte nur das feine nervige Dreiviertelprofil des Engels der *Verkündigung* (fig. 293) mit den herabgezogenen Mundwinkeln, seine Hände, die mit denen Gabriels in Herzogenburg identisch sind. Man vergleiche die Maria der Geburt mit der der Herzogenburger *Weihnacht* und der Melker *Verkündigung*. Die Landschaft mit dem schlanken Baum, die im Türdurchblick steht, ist völlig Jörg Breu. Von einem Schüler können die Bilder nicht sein, da sie, im Gegensatz zu den bekannten frühesten österreichischen Breuschülerarbeiten, noch nichts von der grossartig bewegten Formensprache der früheren Altäre enthalten. Überall sind es die noch im Keime steckenden, nicht zum Durchbruch gelangten Breuschen Formen, zart und fragil, im Geiste des Quattrocento; die Disposition hat, vor allem im Beiwerk, noch etwas kindlich Linkisches und Schüchternes. Das Dürersche Pathos hat noch nicht eingesetzt. Schliesslich ist die Harztemperatechnik die des 15. Jahrhunderts, in ihrem flachen Farbenauftrag womöglich noch altertümlicher und „gotischer" als die des Zwettler Altars. Maltechnisch stehen die Tafeln durchaus neben den Werken des Martyrienmeisters. Ganz österreichisch ist das Raumempfinden. Auf der *Weihnacht* bewegt sich der Bühnenaufbau durchaus in der Bahn des Schottenmeisters — die Relation der Gestalten zu ihrer Umgebung ist die gleiche; auf den Schottenmeister geht auch das Motiv des über Mariae Rücken herabgleitenden Mantels zurück. Freier und weiter ist die *Verkündigung*. Wundervoll ist das sachte Heranschleichen des Engels auf leisen Sohlen, als fürchte er, Maria zu stören. Da liegt auch der Beginn der Breulandschaft. Köstlich ist die Schilderung des Beiwerks — wie eine Flasche in einer Fensternische glänzt, ein Polsterkissen auf einem Wandbänkchen liegt. Alles wohlig und traulich — wirkliche Raumstimmung. Das ist ja Cranach wenig früher in unübertroffener Weise in der St. Florianer *Verkündigung* gelungen[20]. An diese lässt auch das Butzenfenster rechts mit dem flachgewölbten Sturz denken. Hell und luftig sind die Farben der Verkündigung: Gelb, Violett, Blasslila im Rahmen von hellem Graubraun und Grauviolett; nur in der Landschaft stehen Dunkelgrün und Warmbraun. Die *Geburt* ist etwas tiefer gestimmt: dunkles Rot und Blau im Joseph, Grau im Mauerwerk. Dieses Kolorit zeigt Breu im Zusammenhang mit dem Meister der prächtigen Mondseer Tafeln aus dem bischöflichen Ordinariat zu Linz[21], einem

Zeitgenossen des Martyrienmeisters, der dieser führenden Persönlichkeit der nieder-österreichischen Malerei in den Neunzigerjahren sehr nahe stand.

Die *Dijoner Tafeln* müssen 1498 oder 1499, vor dem entscheidenden Einfluss der Dürerschen Graphik, entstanden sein.

Die Rückverbindung liegt im Schaffen des dritten grossen um die Jahrhundert-wende in Österreich tätigen Künstlers zutage, das im Verein mit dem des frühen Breu und des frühen Cranach die Wurzel des „Donaustils", die Keimzelle der „Donau-schule" bildet, im Schaffen Rueland Frueaufs des Jüngeren. Die Bedeutung, die Frueaufs Werke für die Entwicklung des Donaustils haben, ist eine längst anerkannte und oft ausgesprochene Tatsache[22]. Nun können wir im Werk dieses um 1470 geborenen und 1545 gestorbenen Meisters[23] nur eine kurze Entwicklungsstrecke ver-folgen. Der Ausgangspunkt sind die beiden Zyklen von Altartafeln in Klosterneu-burg[24]. Das reifere und überraschendere Werk von den beiden Folgen ist die *Leopolds-legende* (figs. 366, 367); sie ist 1501 [1505] datiert[25]. Ihre schimmernden und schweben-den Landschaftsbilder sind eine ebenso grosse Offenbarung wie die im Vorjahre entstan-dene *Kornernte* des Zwettler Altars. In hauchfeinen, wie von duftigem Nebelschleier ver-hängten Oliv- und Laubtönen erklingt das weiche Melos der Landschaft wie in der *Schleierfindung* (fig. 297). Perlsäume dunkler Tupfen umziehen die helleren Baum-kronen, machen sie körperlos, verleihen der Landschaft eine schwebende Ornamentik. Die fester und deutlicher schaubaren Figuren leuchten darin wie Edelsteine. Köstlich wie Goldschmiedewerk ist die Malerei, von lauterem Reiz der Linie und Farbe. Die Geschichte Johannis und die Passion sind noch nicht so weit vorgeschritten[26]. Grösser und schwerer sind die Gestalten, an Bedeutung die Landschaft überwiegend. Immerhin ist die *Täuferpredigt* mit dem Laubwald im Hintergrund eine deutliche Vorbereitung der Landschaftsvisionen der *Leopoldslegende*. Und auf der *Golgathatafel* (fig. 300) glüht hinter Felsgeklüft und bleigrauem Gewölke ein Sonnenuntergang in Rot und Gold, der wie eine Vorahnung von Altdorfers *St. Florianer Altar* (fig. 375) anmutet.

Zarte Baumrispen erheben sich auf den Bildchen. Klare, leuchtende Farbenflächen stossen aneinander. Linien und Konturen sind von elastischer Spannung erfüllt. Flache Kurven gehen durch die Landschaft. Es sind Momente, die wir auf Breus *Herzogenburger Altar* antreffen, der näher als der Zwettler dem gleichzeitigen Werk Frueaufs steht. Frueauf hat lange gelebt. Auf dieser Höhe hat sich der Künstler kaum gehalten. Der schmale Zeitgrat der Jahrhundertwende hat die Offenbarung eines so ganz persönlichen, aus alter Tradition entsprungenen Kunstwollens, wie es in den Klosterneuburger Altarfolgen sich ausspricht, ermöglicht. Das von Suida[27] fest-gestellte, etwas jüngere Wiener-Neustadt-Votivbild (1508), *Heilige Anna Selbdritt mit Heiligen und Stifter* [Österreichische Galerie, siehe p. 377; fig. 397], zeigt ihn noch auf der alten Höhe, ruhiger und feierlicher geworden durch den Vertikalismus figuraler und räumlicher Komposition in einem ähnlichen Sinne wie Breu im *Melker Altar*. Später ist er wohl in der allgemeinen Bewegung untergegangen.

Wichtiger für unsere Aufgabe ist es, die Entwicklung des Künstlers nach rückwärts zu verfolgen. Die Klosterneuburger Galerie bewahrt eine *Kreuzigung*, die unverkennbar ein Werk von der gleichen Hand wie die Altarfolgen ist, nur einer früheren Stilstufe angehörig (fig. 298)[28]. Es ist die gleiche kostbare Malweise, das gleiche Empfinden für Klang der Farbe und Linie — wie aus edler Materie geschmiedet oder gebosselt —; wir finden die gleichen Typen der Figuren, die gleichen Rhythmen der Landschaft. Komposition und Formen aber sind altertümlicher, das Temperament des Malers ist nicht so ruhig und abgeklärt wie in den Zyklen. Bei aller Sorgfalt der Malerei geht durch Linien und Formen ein stärker kreisender und wogender Schwung. Unruhiger, phantastischer, bewegter ist das Bild. Tief, ohne Hals sitzen die rundlichen Köpfe zwischen den Schultern. Mäntel, Pferdehälse, Schilde, Helme ziehen schwingende Kurven wie Türkensäbel, die in Geländewellen und Bergzügen gross ausschwingen, in den gekrümmten Schächern der Kreuzigungsgruppe wie Flammen hochschlagen. Wir brauchen nicht nach Bayern zu gehen, um geistesverwandte Vorläufer der Berliner Schächerzeichnungen und der frühen Holzschnittkreuzigungen Cranachs zu finden. Das Motiv des sich überschlagenden bösen Schächers des früheren Schnittes haben wir schon hier[29]. Hier haben wir auch all die Wildheit, Phantastik und Unruhe der Vorstellung, nur noch gebunden in quattrocentistischer Sorgfalt und Behutsamkeit der Form[30]. Hier haben wir vor allem, was wir bei den Bayern niemals sehen: das grossartige Zusammenklingen von Ereignis und Landschaft.

Die Kunst Rueland Frueaufs d. J. erscheint auf Grund diese Bildes, das 1496 entstanden ist, als die Vereinigung zweier künstlerischer Filiationen[31]. Die Verbindung mit dem alten Frueauf und der Salzburger Malerei ist ja evident. Der Wiener Altar von 1490/91 zeigt deutlich genug, woher der junge Frueauf den grossartigen Flammenschwung monumentaler Form, die durch das Bild sausenden Kurven und Kreisbogen hat. Der Zusammenhang des *Gethsemane* (fig. 300) vom Klosterneuburger Altar mit dem des Wiener liegt auf der Hand. Ältere Werke wie das *Stifterbild* des Prager Rudolphinums von 1483[32] zeigen, woher die sorgsam geglättete und vertriebene Malweise der Klosterneuburger Tafeln, das leuchtende Email ihrer Farbigkeit stammt. Vom alten Frueauf reicht die Verbindung weiter nach rückwärts zu Pfenning und Conrad Laib, die in ihrer mittelalterlichen Grossartigkeit seiner Monumentalität voraufgehen, deren Kreuzigungsbilder das des jungen zum Enkel haben. Ein Blick auf die phantastische Formenwelt der Komposition des jungen Frueauf genügt, um ihre innige Verwandtschaft mit denen Pfennings und Laibs zu erweisen[33]. Die Gruppe mit der ohnmächtigen Maria lässt an ein noch älteres Werk denken: an die um 1420 entstandene *Kreuzigung* eines österreichischen Meisters in Wiener Privatbesitz, deren Kenntnis wir Zimmermann verdanken (vgl. Bd. I dieses Jahrbuchs); (fig. 12).

Neben dieser Quelle von des jungen Frueauf Stil steht eine andere. Schon Suida hat richtig beobachtet[34], wie eng die Klosterneuburger *Kreuzigung* mit drei Bildern von der Hand eines Wiener Künstlers um 1495 zusammenhängt: zwei *Heiligenmartyrien*

im Kunsthistorischen Museum und einer *Erbauung Klosterneuburgs* in der Sammlung Figdor [heute Österr. Galerie, Kat. 86, 87, 88]. Baldass hat mit Recht die Schulzugehörigkeit des Malers zur österreichischen Wolgemutnachfolge betont[35], deren Hauptwerk die Altarfolgen in der Galerie des Schottenstiftes sind. Der Martyrienmeister verwandelt nun die spröde, herbe Sachlichkeit der österreichischen Wolgemutleute in jene flackernde Beweglichkeit, die wir auf des jungen Frueauf Frühwerk sehen, in jene phantastische Unruhe, die sich mit dem Hereinbrechen der neuen Zeit immer stärker steigert. Er ist einer der glänzendsten Zeichner mit dem Pinsel. Die Linien zucken, vibrieren, skizzieren und improvisieren in den Figürchen des Hintergrundes. Und vorne ist alles ein krauses Lodern und Flammen *(Enthauptung des hl. Thiemo)* (fig. 299). Die rundlichen, dicken Köpfe von des jungen Frueauf Bildern finden sich hier ebenso vorbereitet wie die nervös schmalen und hageren. Das vielteilig krause Flackerleben — als ob die Bildfläche in Flämmchen stünde —, das innerhalb der mehr dem alten Frueauf kongenialen grossen Flammenkurven die kleineren Kompartimente der Klosterneuburger *Kreuzigung* durchpulst, feiert in diesem Bildchen Triumphe.

Der Martyrienmeister ist nicht der einzige, der zeigt, welche Wege die Wolgemutnachfolge in Österreich schliesslich nahm. Er steht in einer ganzen grossen Gruppe, aus der nur einige bezeichnende, ihm besonders verwandte Beispiele herausgegriffen seien: der Meister der *Votivtafel des Konrad von Schuchwitz* von 1490 in der Grazer Leechkirche[36]. Der Maler der „Suntheimer Tafeln", eines Babenbergerstammbaums in Miniaturmalerei auf Pergament (Klosterneuburg, Stiftsbibliothek). [Siehe p. 206.] Der Maler zweier grosser Flügel in Stift Seitenstetten: *Mariae Verkündigung* und *Johannes vor Domitian* (figs. 238, 239); vom selben stammt ein kleiner Flügel im Kunsthistorischen Museum mit der *Beschneidung* und der *hl. Elisabeth* (Rückseite)[37].

Der Maler einer *Epiphanie* in Klosterneuburg, die auf das Vorbild der *Epiphanie* Wolgemuts in der Lorenzkirche zurückgeht[38]. Einen Übergang zur Frueauffiliation stellt der Maler einer *Kreuzigung* und *Kreuzabnahme* in Klosterneuburg[39] dar. Namentlich letztere berührt sich in der volleren Plastik und Rundlichkeit dabei doch schlanker Gestalten mit der *Kreuzigung* eines Schülers des alten Frueauf im Institute of Arts zu Detroit[40]; eine ähnliche Zwischenstellung nimmt eine ihr auch stilistisch verwandte *Kreuzigung* in der Wiener Akademie ein [Inv. 555][41].

Wenn wir die österreichische Malerei der zweiten Jahrhunderthälfte überblicken und ihr Bild in grossen Zügen zu skizzieren versuchen, so können wir aus der (damit natürlich noch keineswegs erschöpften oder restlos definierten) Vielfalt der Erscheinungen drei grosse Ströme herausgreifen. Der eine kommt von der grossen spätmittelalterlichen Malerei vom Anbeginn des Jahrhunderts her, die in den ersten Jahrzehnten in Österreich eine besondere Fülle von eigenartigen Schöpfungen zeitigte[42]. Der durch das nordische Medium gebrochene Stil des sienesischen Trecento, der die Grundlage der böhmischen Malerei bildet, führte auch in Österreich zu einer grossen

und bedeutsamen Malerei des „weichen Stils". Mit dem Fortschreiten gegen die Jahrhundertmitte und dem Zurücktreten der trecentistischen Idealität entstanden Parallelerscheinungen zu Moser, Witz und Multscher, die wie diese unterm Eindruck der nordischen Erben und Überleiter des letzten grossen mittelalterlichen Idealstils in die neue Zeit, der Franzosen um 1415–1420, des Meisters von Flémalle, stehen: der Meister des Albrechtsaltars, [Pfenning], Conrad Laib.

Grosse, monumentale Erscheinung, mittelalterliche Idealität trotz phantastischer Naturalismen sind Hauptkennzeichen dieser Strömung. Sie muss sich in der zweiten Jahrhunderthälfte in der Herrschaft mit den beiden andern teilen, doch läuft sie ohne Unterbrechung weiter. Es ist bezeichnend, dass sie in der Zeit, die im Zeichen des neuen niederländischen Naturalismus steht, vor allem an jenen Meister sich anschliesst, der, obwohl in seiner Formensprache schon der neuen Zeit zugehörig, doch noch in der Wucht und monumentalen Bewegung seiner Erfindungen der letzte Ausläufer mittelalterlicher Grossartigkeit ist: an den Meister von Flémalle. Ihre Hauptvertreter sind der Meister der von Kieslinger bei den Redemptoristen entdeckten Tafeln (figs. 178, 179) und der alte Frueauf. Der monumentale Bewegungsschwung des Wiener Altars von 1490/91 leitet sich deutlich genug von mittelalterlicher Grossartigkeit jenseits des neuen niederländischen Naturalismus ab. Durch die örtliche Nachbarschaft der salzburgischen Vertreter der Strömung ist schon eine gewisse Richtungsgleichheit des Wollens mit den Bayern zu erklären.

Die zweite Strömung, die eigentlich „moderne" im Sinne der Allgemeinbewegung der deutschen Malerei in der zweiten Hälfte des Jahrhunderts, die den neuen niederländischen Stil verarbeitet, geht vornehmlich von Pleydenwurff und Wolgemut aus[43]. Ihr Hauptwerk sind die beiden Zyklen des Schottenklosters[44], in denen wir zwei Hände unterscheiden können: den älteren Meister der *Passion*, der 1469 datiert, und den jüngeren Meister des *Marienlebens*. Der ältere ist der bedeutendere, sicher ein Niederlandfahrer (das sagt sein Kolorismus), der aber doch das österreichische Erbe der aus dem Geist der Landschaft geborenen monumentalen Historie zu wahren weiss. Der trotz aller Vedutenmalerei rationalistische Naturalismus des jüngeren steht der mittelalterlichen Idealität der ersten Strömung gegenüber. Künstler wie der Martyrienmeister und der Meister der Schuchwitztafel bilden seinen Stil weiter. Die schliessliche Umformung, die der Rationalismus in den *Martyrien* zu phantastischer unnaturalistischer Bewegtheit erfährt, ist ein Zeichen dafür, dass der doktrinäre Naturalismus nie recht beheimatet war, sondern nur der intuitive des Zusammenfühlens mit Landschaft und Boden, der mit mittelalterlicher, überwirklicher Grösse wohl zu vereinigen ist. Die innere Bewegung, das seelische Erleben, das, was man unter dem Begriff des „Inhaltlichen" zusammenfasst, stand der österreichischen Kunst immer näher als rationalistische Naturzergliederung. Gerade weil sie in ihrer mittelalterlichen Innerlichkeit mehr „zusammenschaut" als aufteilt, war ihr die Schaffung eines grossen landschaftlichen Naturalismus im weitesten Sinne — der natürlich nicht nur Konterfei

bestimmter Naturausschnitte einer bestimmten Gegend, sondern tiefstes Naturerleben aus seelischen Gründen heraus, also eine Art „spirituellen Naturalismus" bedeutet — möglich. Die österreichische Malerei ist darin der holländischen vergleichbar[45], in der auch mittelalterliche Idealität, Wucht und Grossartigkeit in ständiger Filiation sich weiterpflanzten, zusammen mit einem verinnerlichten Natur- und Landschaftserleben, das den programmatischen Naturalismus der Vlamen weit überstieg. Darin liegt kein Widerspruch, sondern beides sind Erscheinungsformen eines polaren seelischen Erlebnisses.

Die dritte Strömung schliesslich geht vom ureigensten Gewächs dieses österreichischen „Naturalismus" aus und beherrscht die Alpenländer: von Michael Pacher.

Der Geist des Landschaftlichen ist in allen dreien lebendig und führt zu Naturschilderungen, denen sich nichts in der gleichzeitigen deutschen Malerei zur Seite stellen lässt.

Schon der Martyrienmeister war uns ein Symptom dafür, dass die Ströme gegen Ende des Jahrhunderts zur Vereinigung streben und die Schaffung einer neuen Kunst anbahnen, in der das mittelalterlich Grosse zu heroischem Pathos sich steigern, das Naturerlebnis zu einer neuen, alle einstigen Schranken sprengenden Freiheit führen sollte. Das Frühwerk des jungen Frueauf ist eine erste Schöpfung dieser neuen Kunst, der Klosterneuburger Altar ein reifes Resultat. Auch dieses reife Resultat verleugnet in nichts seine Herkunft. So wie das *Gethsemanebild* auf den alten Frueauf zurückweist, so die *Dornenkrönung* (figs. 300, 301) auf den Wolgemutkreis. Man halte neben sie die Zwickauer *Dornenkrönung*[46], um zu erkennen, wie ein solch spätgotisch verästeltes Gebilde in ihr nachklingt, wenn auch alles grosszügig und monumental einfach geworden ist. Natürlich sind auch hier österreichische Zwischenglieder des 15. Jahrhunderts anzunehmen.

Mittelalterliche Grossartigkeit, Höchstmass an Ausdrucksbewegung, intensives Naturerleben — die Prämissen für die Schaffung von Breus Frühwerken waren in der österreichischen Malerei gegeben. Die Prüfung sei nun im einzelnen vorgenommen.

Die rollende und lodernde Bewegung der Linien von Breus frühen Altären sehen wir beim Martyrienmeister und dem jungen Frueauf. Wir sehen bei ihnen das Dehnen und Zerren der Form zu elastischem Gestänge, ihr Ballen und Kneten zu rundlicher Wucht. Man vergleiche die in senkrechter Verkürzung gesehenen klobigen Dickköpfe der *Kornernte* und des *Todes St. Bernhards*, der Herzogenburger *Geisselung* mit den ganz analogen auf den *Martyrien* und der Klosterneuburger *Kreuzigung*. Man vergleiche das barocke Mantelgeflatter auf der Herzogenburger *Verkündigung* mit dem des Martyrienmeisters. Man vergleiche die Landschaft der von Buchner bestimmten Budapester *Heimsuchung*[47] mit der der Klosterneuburger *Kreuzigung;* wie verwandt sind Aufbau und Kurvenschwung! Man vergleiche die Köpfe der Nonnen von *St. Bernhards Ankunft im Kloster* mit den heiligen Frauen der Klosterneuburger

Kreuzigung, das Profil der Kleinen mit dem Magdalenens. Man halte die wilden Schergengesichter der Herzogenburger *Passionsszenen* neben die Leute, die um das Klosterneuburger Kreuz wimmeln. Die phantastischen „Bosch"-Köpfe der Herzogenburger *Kreuztragung* gehen nicht auf den alten Holbein, der seinerseits damals eben erst solche malte, zurück, sondern auf die alten Österreicher. Im Gefolge der Heiligen Drei Könige in Herzogenburg tauchen die burgundischen Totenschädel mit den in die Gesichter eingedrehten Augen von Meister Pfennings *Kreuzigungstafel* [C. Laib] auf. Man halte die dichtgepressten Massen zottiger Männerschädel auf den Melker Tafeln neben die Zuschauer der Martyrien. Den Landsknechtkopf mit dem wehenden Federbarett in der Melker *Gefangennahme* kennen wir aus der *Auffindung des Schleiers*. Man vergleiche die Melker *Dornenkrönung* mit der Klosterneuburger Frueaufs, um sich des Einwirkens einer ganzen Komposition bewusst zu werden; oder das *Kanonblatt* des Freisinger Missales mit der *Kreuzigung* der Klosterneuburger Passion. Man vergleiche die wolkig geschichteten Felsgebilde der Melker Florian-Paulustafel mit den Felsen von Frueaufs *Gethsemane*, Breus schlanke Baumsilhouetten mit der auf der *Auffindung des Schleiers*. Die niedrigen Bäume auf der Herzogenburger *Weihnacht* sehen in ihrer rundlichen Fächerschichtung wie aus der Klosterneuburger *Kreuzigung* herübergenommen aus; selbst die Wellenbewegung des Terrains haben die beiden Bilder gemein. Auch farbige Zusammenhänge lassen sich aufweisen. Auf Frueaufs *Enthauptung des Täufers* erscheint ein Hellebardier mit stahlblauer Waffe in blau induziertem Grau und tiefem Goldocker; letzterer steht auch in den Federn des lichtblauen Hutes. Diese Farbenkombination bot das Vorbild für das prachtvolle Fleischbraun und Blau in dem Hellebardier, der in Herzogenburg neben Kaiphas' Thron Wache hält.

Aber nicht nur zum jungen, auch zum alten Frueauf bestehen starke Beziehungen. Die Komposition der Melker *Geisselung* ist gewiss durch die des Wiener Altars[48] (fig. 302) inspiriert. Und stammt die Madonna der Verkündigung von Schongauer, so die Haltung Gabriels aus dem Wiener Altar. Die für Breu so bezeichnende Schrägstellung der Schädel kommt nicht minder häufig beim alten Frueauf vor (z. B. Christus im *Gethsemane* des Wiener Altars). Verquetschungen und starke Untersichten von Köpfen (die gewisse „Flémaller" Verkürzung) der *Himmelfahrt Mariae* des Wiener Altars finden im Zwettler Abschiedsbilde und in der Herzogenburger *Geisselung* Nachfolger. Über alle Einzelheiten hinaus ist es die monumentale Steigerung der Bewegung, die vom Wiener Altar zum Zwettler, Herzogenburger und Melker hinüberbraust.

1499 schuf der Grossgmainer Meister seinen *Altar* (Grossgmain, Pfarrkirche). Die Maria der Darstellung im Tempel ist eine Vorläuferin der Herzogenburger Veronika. Und die *Tempellehre* (fig. 303)[49] mit den vorne auf niedrigen Bänken kauernden Schriftgelehrten, mit den flachen Bogen der Architektur kann man sich sehr wohl als Ausgangspunkt der des *Melker Altars* denken.

Noch ein Wort bliebe über die Innenraumgliederung auf *Zwettler* und *Herzogen-burger Altar* zu sagen. Der blitzend scharfe Wechsel von hellen und dunklen Zonen und Streifen auf dem *Tod des hl. Bernhard*, die nahsichtige Verschränkung von Pfeilern, Säulen, Laibungen, Nischen, Durchbrüchen auf *Geisselung* und *Dornen-krönung*, wobei der Lichtwert des Gemäuers eine ebenso grosse Rolle spielt wie der haptisch stoffliche, weisen deutlich auf die Interieurs der von Pacher ausgehenden alpenländischen Malerei. Eine Übernahme von Pachers empirischem Subjektivismus der Raumauffassung war für diese von expressivem Drängen erfüllten Bilder undenk-bar, wohl aber konnte die farbige Bedeutung der Pacherschen Art, den Raum zu malen, für sie von Wichtigkeit sein. Die Raumflucht des Zwettler Kirchenschiffs hinwieder geht auf den Meister von Grossgmain zurück, und zwar auf den *Tempelgang Mariae* (fig. 253) in Herzogenburg. Dort schon sehen wir das glatte Gewände mit den ernst aufstrebenden Vertikalen der Dienste, die wie eine ruhige Akkordfolge die schlichte Melodie der Legende begleiten.

Die Voraussetzungen der Kunst des frühen Breu und des frühen Cranach liegen zu gutem Teil in Österreich. Aus ihrer schwäbischen und fränkischen Heimat zugewan-dert, schaffen sie aus dem, was sie in dem neuen Wirkungskreis an künstlerischen Gegebenheiten und Möglichkeiten vorfinden, von dem starken Geiste der neuen Zeit getragen, eine neue grosse Kunst. Eine bedeutsame Rolle spielt bei den Deutschen das den Österreichern fremde Durchdrungensein vom Feuergeist der Kunst des jungen Dürer, die ja der stärkste Träger der die junge Generation um 1500 beseelenden Stimmung ist. Der Helmbuschreiter auf der Herzogenburger *Kreuzschleppung* beweist, dass Breu damals schon die *Grosse Passion* gekannt hat. Der von Dürer ausgehende Meister der Darmstädter *Dominikuslegende* hat im Tod des Heiligen eine der Zwettler Sterbeszene in vieler Hinsicht verwandte Komposition geschaffen; vielleicht liegt eine unbekannte Dürersche Erfindung beiden zugrunde. Hinzutritt das ältere Erbe Schon-gauers, aus dessen *Passion* zwei Gestalten in die Herzogenburger Hohenpriesterszene herübergenommen sind. Urösterreichisch aber ist der wundervolle Kolorismus und das tiefe Landschaftsgefühl.

Dass zur Schaffung eines neuen Stils ein starkes Mass persönlicher schöpferischer Begabung nötig ist, steht ausser Frage. Ebensowenig steht ausser Frage, dass der frühe Cranach und der frühe Breu es besassen. Denn erst die Persönlichkeit hebt das, was an neuen Möglichkeiten da und dort in Anklängen sich meldet, mit starkem Griff heraus und gestaltet es, weithin deutlich sichtbar, zu einem neuen Werk. Ohne diese Persönlichkeit wäre das Neue eben doch nicht zustandegekommen. Nur eine mate-rialistisch orientierte und am Oberflächenbild haftende Kunstforschung sucht „direkte Vorstufen" und „unmittelbare Übernahme". Sie sucht die Leistung der schöpferischen Persönlichkeit vor ihrem Auftreten. Sie kommt natürlich auf diese Weise zu keinem Ziel und wartet noch immer auf die Offenbarung des frühen Cranachstils aus irgend-einem unbekannten Winkel Deutschlands.

Im Werk des frühen Breu, des frühen Cranach und des jungen Frueauf haben wir die eigentliche Wurzel des Donaustils zu erblicken[50].

Warum ist dieser Stil in der Fassung seiner Schöpfer noch nicht so Allgemeingut geworden wie in der des einige Jahre später auftretenden Altdorfer, wo das Wesentliche von Altdorfers Leistung bereits in zwischen 1500 und 1504 entstandenen Werken vorgebildet war?

Die Antwort auf diese Frage haben wir darin zu suchen, dass diese Zeit um 1500 und kurz darauf viel gärender, unruhiger, grösser veranlagt war als die spätere, dass in ihr nur starke, eigenwillige Schöpferleistung erstand, die viel zu sehr den Charakter der Einmaligkeit und persönlichen Genialität hatte, als dass sie die Bedeutung einer für eine grosse Allgemeinheit gültigen Stilformel hätte gewinnen können. Wohl hatten der frühe Breu und der frühe Cranach eine gewisse unmittelbare Gefolgschaft in Österreich, doch dieser Kreis ist klein im Verhältnis zu dem späteren „Donaustil" und hatte im zweiten Jahrzehnt nur mehr vereinzelte provinzielle Nachzügler.

Doch war die neue Kunst zu gross und bedeutsam, als dass sie ausserhalb der österreichischen und bayrischen Lande keinen Nachhall gefunden hätte. Im *Zwettler Altar* finden wir einige auffällige Anklänge an Strigel. Das Elternpaar der Abschiedstafel, namentlich der Vater, haben sehr viel von Strigelschen Sippenfiguren. Natürlich sind es nicht Züge, die sich mit den völlig andersartigen Werken Strigels bis 1500, den Flügeln der Sammlung Le Roy, Paris[51], dem *Blaubeurer*, dem *Memminger Altar*, dem Sigmaringener Marienleben, berühren, wohl aber solche, die ganz stark auf den *Mindelheimer Altar* hinweisen. Selbstverständlich steht hier Strigel in Abhängigkeit vom frühen Breu, und unter dessen Eindruck (wohl nach Breus Heimkehr) sich die Wandlung von Strigels Stil vollzogen zu haben scheint. Die kürzlich von K.T. Parker entdeckte Zeichnung einer *Grablegung* in der Accademia, Venedig[52], zeigt einen verkürzten Joseph von Arimathia, der auffällig an die rundlichen Köpfe des *Zwettler Altars* erinnert. Die Felslandschaft mit springenden Gemsen auf dem *Maximilianporträt* ist eine unverkennbare Nachfolgerin von Breulandschaften wie der auf der Blindenheilung. Auch im Dubliner *Bildnis des Grafen von Montfort* lebt die Berg- und Schlösserlandschaft, im Wiener *Familienbildnis Maximilians* die See- und Waldlandschaft des frühen Breu noch nach.

Schliesslich möchte ich in bescheidenster und vorsichtigster Form die Möglichkeit andeuten, dass die Kenntnis der Frühwerke Breus uns Aufschlüsse über die Herkunft von Grünewalds Kunst geben könnte. Wie gross ist die innere und äussere Verwandtschaft, die die Melker *Gefangennahme* mit der Münchener *Verspottung Christi* verbindet! Die Glutreflexe, die durch das Schwarzgrün und Schwarzbraun der Landschaft zucken, wirken wie eine Vorahnung des *Isenheimer Altars*. Der linke der neuentdeckten *Lindenhardter Altarflügel* von 1503[53] enthält einen hl. Christoph, der völlig an den Breuschen des *Melker Altars* erinnert.

Die drei Altäre dürften nicht die einzigen erhaltenen Frühwerke des Augsburgers in

Österreich sein. Ihre Kenntnis wird jetzt vielleicht noch manches weitere Stück zutage fördern. Die Stiftsgalerie von St. Florian besitzt zwei doppelseitig bemalte (auseinandergesägte) Altartafeln (94 × 38,5), mit den *Heiligen Martin, Elisabeth und Katharina*[54], *St. Andreas* und *Christoph* auf den einen, der *Heimsuchung* und *Epiphanie* auf den anderen Seiten. Sie sind aus Breus Werkstatt hervorgegangen, Breusche Erfindungen liegen ihnen wahrscheinlich zugrunde. Dem Stil nach sind sie bald nach dem *Melker Altar* entstanden. Möglicherweise haben wir in ihnen denselben Maler vor uns, dem Buchner die inneren Melker Tafeln gibt.

Es scheint durch die Tätigkeit Breus, der ja nach seiner Heimkehr mit zu den wichtigsten Bildungsfaktoren der modernen schwäbischen Malerei zählte, die Prädisposition für einen stärkeren Zufluss Stadtaugsburger Kunstelemente nach Österreich in den nächsten Jahrzehnten, sei es durch importierte Kunstwerke, sei es durch deren lokale Nachfolge, geschaffen worden zu sein. Man findet von ungefähr 1510 an nicht nur wichtige Augsburger Arbeiten auf österreichischem Boden, sondern auch zahlreiche österreichisch provinzielle Ableger der neuen Augsburger Malerei.

Exkurs I. DIE SCHREINFIGUREN

Die Schreinplastiken (fig. 283) gehören zu den schönsten Werken der spätgotischen Holzschnitzerei auf österreichischem Boden. Ebenso wie die Flügel sind sie augsburgisch. In der Mitte des quadratischen Schreins thront die *Madonna mit dem Jesuskind*, flankiert von den stehenden Gestalten der *Heiligen Bernhard* und *Benedikt*. Die Fassung stammt aus der Zeit der Altarrestaurierung. [Freigelegt durch das Bundesdenkmalamt, 1966.] Die Skulpturen fallen in eine Gruppe von in der letzten Zeit wieder rege besprochenen Werken, deren erste Aufstellung auf Vöge[55] zurückgeht und die jüngst durch die glückliche Bestimmung der *Rosenkranzmadonna* von Frauenstein durch Ernst Kris und K. Feuchtmayr[56] eine wesentliche Bereicherung erfuhr. Ich will mich in die subtile Scheidung von Händen, in die Aufteilung der Stücke auf Michael und Gregor Erhart, die ich bis jetzt noch für hypothetisch halten muss, nicht einlassen. Ich will nur die engste Zugehörigkeit der Zwettler Schreinfiguren betonen. Leider ist es mir nicht möglich, genaue Detailaufnahmen, die die Beweisführung erleichtern, vorzulegen. Feinste und letzte Kriterien sind ja doch nur bei Autopsie einleuchtend. Die stärkste innere Verwandtschaft verbindet die Skulpturen mit dem *Frauensteiner Gnadenbilde*. Zwei Dinge müssen dabei vor Augen gehalten werden: das frühe Datum 1500 — die kleinen Dimensionen. Bei dem Vergleichsmaterial handelt es sich durchgehends um grosse Stücke, deren monumentale Anlage schon von Natur aus von dem zierlichen Kleinwerk in Zwettl abweicht. Der Charakter der Zwettler Figuren ist neben dem ernsten Frauensteiner Werk, neben der feierlichen *Kaisheimer Madonna* puppenhaft, unruhig, ausgesprochen unmonumental. In Frauenstein füllen die ernsten, grossen Gesichtszüge die Fläche des Antlitzes völlig aus; in Zwettl stehen die Züge klein, minuziös in einer viel grösseren Fläche — die Stirn

erstreckt sich fast so hoch wie das übrige Antlitz —, was sehr zu dem Ausdruck puppenhafter Lieblichkeit der Madonna beiträgt. Doch dem (auf der Mensa stehenden) Nahbeschauer entdeckt sich innerhalb des niedlichen „Donauschulovals" ein ganz ernst und gross geschnittenes, der Frauensteinerin geschwisterlich verwandtes Antlitz. Da ist der gleiche Schnitt der Augen, der Nase, des Mundes mit der dachartigen Ober-, der fleischigen Unterlippe. Der Fall der Locken ist wie bei der *Kaisheimer Madonna*, ein schwerer Schleier umhüllt auch ihr Haupt. Das Kind steht dem der *Kaisheimer Madonna* im Köpfchen sehr nahe. Die *Heiligen Bernhard* und *Benedikt* zeigen die engste Verwandtschaft mit den männlichen Schutzbefohlenen der Frauensteinerin. Sie haben die gleichen viereckigen Schädel mit etwas abstehenden Ohren, die geraden, fleischigen, etwas zurückgedrückten, wie gekappten Nasen, die trotzigen, leise schmollenden Münder. Die Hände des hl. Bernhard, die das Buch halten, sind schlechthin identisch mit denen der Frauensteiner Beter, deren Gesichtsausdruck nur durch die entstellende barocke Bemalung ein starrer, glotzender geworden ist. Der Faltenwurf der Heiligen lässt sich vorzüglich mit dem der Frauensteiner Schützlinge und der Zisterzienser der *Kaisheimer Madonna* [ehem. Berlin, Deutsches Museum, zerstört] vergleichen; der ruhigere, straffere hl. Benedikt mit dem der Kaisheimerin selbst.

In der Zwettler Madonna liegt nun ein weicher, fülliger Schwung, der sie von ihren hieratischen Schwestern abrückt und mehr an die *Madonna* des Augsburger Maximiliansmuseums[57], mit deren Knäblein ihr Jesuskind sich auch berührt, denken lässt. Die Entstehung dieser Madonna vor 1500 ist mir nicht einleuchtend. Ich will also neuerlich die Schwierigkeit des Händescheidens bei den eng zusammengehörigen Werken betonen. Nun lässt sich für die, selbst von ihren männlichen Nachbarn abweichende „barockere" Erscheinung der Zwettlerin eine Erklärung finden. Sie ist durch ein Vorbild der österreichischen Plastik bedingt, von dem sie auch ikonographisch abhängt, der *Madonna mit der Weintraube*, Michael Pachers Spätwerk in der Salzburger Franziskanerkirche. Von ihr kommt der diagonale Zug und Schwung der Falten, von ihr kommt das liebliche, etwas puppenhaft kindliche Oval des Antlitzes mit der mächtig überhöhten Stirn[58]. Der Meister der Zwettlerin hat das dann ins Schwäbische übersetzt.

Zwettler, Kaisheimer, Frauensteiner Madonna bilden irgendwie eine Gruppe, die mit den übrigen, dem „Blaubeurer Meister" zugeschriebenen Werken aufs engste verwurzelt ist, während mir die Beziehungen zu mutmasslichen Steinplastiken des Gregor Erhart weniger einleuchten; doch müssen wir hierüber Feuchtmayrs angekündigte Forschungsresultate abwarten.

Der Schnitzer der Zwettler Figuren ist jedenfalls, wenn auch nur vorübergehend, im Österreichischen gewesen; das lehrt uns der Zusammenhang mit der Pachermadonna. Dass es der noch jüngere Gregor Erhart war, wäre ganz einleuchtend, wenn man die Beauftragung des jungen Breu mit den Flügelgemälden bedenkt. Der Orden, der den Schrein bestellte, war derselbe, der die *Kaisheimer Madonna* in Auftrag gab. Das

ethnisch-geographische Problem ist jedenfalls für die Entwicklung des Malers wie des Schnitzers ein analoges. Von dem übrigen bildnerischen Schmuck des Altars sind nur noch die Figuren im Gespreng alt — wenig bedeutende provinzielle Arbeiten. Der architektonische Über- und Unterbau sowie der Sockel der Schreinfiguren sind völlig neu.

Exkurs II. ALBRECHT ALTDORFER UND DER „DONAUSTIL"

So wie ihre schöpferische Eigenart Cranach und Breu befähigte, auf vorhandenen Grundlagen einen starken persönlichen Stil zu schaffen, der in Österreich den Beginn der neuen Zeit bedeutet, so befähigte Altdorfer seine individuelle Künstlerschaft, auf den Schöpfungen seiner Vorgänger als Grundlage einen persönlichen Stil zu schaffen, der, im Gegensatz zu dem seiner Vorgänger, zu einem breiten Allgemeinstil seiner Zeit werden sollte. Es kann keinem Zweifel unterliegen, dass die primäre schöpferische Leistung Cranachs und Breus grösser ist als die Altdorfers. Der Abstand, der zwischen ihnen und dem 15. Jahrhundert trotz aller entwicklungsgeschichtlichen Zusammenhänge besteht, ist ungleich grösser als der zwischen ihnen und Altdorfer. Ihre heroische Zeit war erfüllt vom Wachsen starker Persönlichkeiten, das Verlangen nach einer allgemein verbindlichen Stilformel, wo man eben erst die des 15. Jahrhunderts abgeschüttelt hatte, bestand noch nicht. Doch um 1510 ist dieses Verlangen bereits wieder da und zugleich die Ansätze dessen, was man „Manierismus" nennt, was in immer stärkerem Mass nun die Zeit erfüllen sollte. Auch Cranach fand um diese Zeit eine wohl persönliche, aber allgemein verbindliche Stilformel, die in Mitteldeutschland nicht geringere Kreise ziehen sollte als die Altdorfers in Bayern und Österreich; wie weit sie von der heroischen Kunst seiner Frühzeit entfernt ist, braucht nicht neuerlich erörtert zu werden. So wurde Altdorfers schmiegsame, originelle, persönliche Form zur Formel der breiten Allgemeinheit. Und von nun an erst spricht man gemeinhin vom Vorhandensein eines „Donaustils" — ein Begriff, mit dem man wohl in erster Linie die Vorstellung einer gewissen Ornamentik der Linie verbindet —, obwohl das Wesentliche dieses Stils bereits früher da war. Denn auch Altdorfer selbst hat zu der Zeit, da seine Kunst einen Aufschwung zu ausdrucksvoller Kraft und Monumentalität, zu inhaltlicher Vertiefung nahm, der in seiner Entwicklung einzig dasteht — zu der Zeit des *St. Florianer Altarwerks* — auf die heroische Kunst von 1500, auf die Kunst der Reichlich, Cranach, Frueauf, Breu, zurückgegriffen. Es ist bezeichnend, dass dieses Zurückgreifen mit einer österreichischen Reise zusammenhängt[59].

Die Herkunft dieses zum allgemeinen gewordenen persönlichen Stils Altdorfers hat die Forschung nun ebenso intensiv beschäftigt wie die von Cranachs Stil. Man ging auch hier von der Voraussetzung aus, es müsse sich eine unmittelbare Quelle seiner Kunst finden lassen, die schon das spezifisch Altdorfersche Gepräge trüge. Eine solche Quelle schien sich nun in den Arbeiten der Werkstatt zu eröffnen, die unter der Leitung des Innsbrucker Hofmalers Maximilians Jörg Kölderer stand. Giehlow[60]

hat als erster den Gedanken einer Beeinflussung der Donauschule durch diese Arbeiten ausgesprochen. Von dem gemalten *Triumphzug Kaiser Maximilians* spricht er als „einem ergiebigen Schatz für die Kenntnis des Einflusses der alpenländischen Kunst auf die Donauschule". Baldass hat diesen ansprechenden Gedanken weiterverfolgt und in seiner Abhandlung[61] das Werk Jörg Kölderers und seines Kreises als das eigentliche Quellgebiet von Altdorfers Stil dargestellt. Tatsächlich zeigen die Miniaturen des *Triumphzugs* völlig den spezifischen Altdorferstil in der Zeichnung und der Köldererkreis könnte, wenn zumindest ihre Gleichzeitigkeit mit Altdorfers älteren Schöpfungen erwiesen wäre, mit guten Gründen als Quellgebiet der Altdorferschen Kunst betrachtet werden [Albertina Kat. IV/V, 228–286].

Schon Garber[62] hat darauf hingewiesen, dass als einzige sichere Werke Kölderers selbst sich nur einige Illustrationen in den *Zeugbüchern Maximilians* erhalten haben. Ferner hat Garber die Zuweisung der *Fresken des Goldenen Dachls* an Kölderer mit historischen und stilkritischen Argumenten bestens begründet. Die *Fresken* entsprechen stilistisch durchaus der Vorstellung, die man aus den sicher von Kölderers Hand stammenden *Miniaturen* des Codex 222 von 1502 der Münchener Staatsbibliothek gewinnt, hängen ferner aufs engste mit den in Abbildungen erhaltenen und inschriftlich für Kölderer gesicherten *Fresken* des zerstörten Wappenturms zusammen[63]. Die *Miniaturen* der Zeugbücher, die die Brücke zu den Triumphminiaturen bilden sollen, fallen nun in zwei Gruppen auseinander. Die ältere Gruppe des Cod. 222, die mit den *Fresken* zusammengeht, hat einen völlig anderen stilistischen Habitus als die jüngere. Der Stil der Miniaturen ist so wie der der Fresken noch quattrocentistisch linear-flächenhaft. Dem Cod. 222 schliessen sich als Werkstattwiederholungen die Codices 10824, 10815 und 10816 der Wiener Nationalbibliothek an. Sie sind immer rohere Wiederholungen der Köldererschen Erfindungen, Vergröberungen der alten quattrocentistischen Stilsprache des Cod. 222 und der *Goldenen Dachl-Fresken*. Die jüngere Gruppe der *Zeugbücher* des Kunsthistorischen Museums, die nach W. Boeheims Forschungen 1515/16 begonnen wurden[64], kopiert nun gleichfalls die wie schematische Klischees immer und immer wiederholten Köldererschen Landsknechtstypen — sie sind zu einer Art von Versatzstücken geworden —, aber in einem völlig neuen Zeichenstil, eben dem damals modernen der Donauschule. Zur Zeichenweise der älteren Gruppe bestehen nicht die geringsten stilistischen Beziehungen.

Unter den Regesten des Statthaltereiarchivs Innsbruck[65] findet sich ein Auftrag an den Hauskämmerer Martin Aichhorn vom 30. März 1507, mit Kölderer bezüglich einer Reihe von Arbeiten abzurechnen, deren Liste angeführt wird. In dieser Liste kommt (als geleistete Arbeit) u. a. vor:

„6 visierung zu dem triumpfwagen von Osterreich mit strichen, die funff falsch."
„Mer hab ich gemalet 12 Kallikutermendl auf papir."

Giehlow hat die „visierung" auf den Triumphwagen des Miniaturenzyklus bezogen. Das ist möglich, aber keineswegs zwingend. Denn der Liste der ausgeführten

Arbeiten hat Kölderer in Einem die seiner neuen Aufträge beigeschlossen, als deren letztes erscheint: „Item den wagen, genant den triumphwagen, zu Hall am turn ze machen." Die Möglichkeit, dass die im gleichen Dokument angeführten 6 Triumphwagenvisierungen für dieses Werk bestimmt waren, ist zumindest ebensogross als die, dass sie der Miniatur galten.

Dass die „12 Kallikutermendl" eine eigene und unabhängige Arbeit für sich waren, ist mit ziemlicher Bestimmtheit anzunehmen. Denn wären sie als Visierung für die Afrikanergruppe des Zuges bestimmt gewesen, wie vielleicht die des Wagens, so hätte Kölderer das gewiss vermerkt. Ebensowenig aber kann damit die betreffende ausgeführte Miniatur des Zuges gemeint sein, denn diese ist auf Pergament gemalt und Kölderer gibt in seinen Listen genau an, was er auf „pergament" und was er auf „papir" gemalt hat; sie umfasst weiters ein stattliches Fähnlein von 25 Mann.

Doch nehmen wir selbst an, dass die Visierungen des Wagens für die *Miniaturen* bestimmt waren, so haben wir nicht den geringsten Anhalt dafür, wie ihr stilistischer Habitus war. Nach der Analogie der *Zeugbücher* zu schliessen, zeigten sie gewiss nicht die donauschulhafte Zeichentechnik, die das vollendete Werk charakterisiert.

Da die Arbeit an dem geschnittenen Triumph 1512 begonnen wurde und die *Miniaturen*, wie Giehlow durch überzeugende Interpretation einer Rechnungsnotiz feststellte, zu Beginn des Jahres fertiggestellt waren, können wir das Einsetzen des „Donaustils" in der Köldererwerkstatt frühestens für das Jahr 1511 mit Sicherheit feststellen. Also gerade für das Jahr der Österreichfahrt des Künstlers, dessen Schaffen damals nachweislich schon ein halbes Jahrzehnt lang diesen Stil verkörperte. Wie da das pragmatische Abhängigkeitsverhältnis liegt, kann wohl kaum zweifelhaft sein.

Die 1511 in der Köldererwerkstatt tätigen Künstler haben die Erfindungen des einer älteren Generation angehörigen Meisters in einer neuen künstlerischen Sprache ausgeführt (wobei der schöpferischen Phantasie der Ausführer gewiss weiter Spielraum gelassen war). Diese Sprache aber war weder in der Werkstatt entstanden noch damals auf sie allein beschränkt. Ein um die gleiche Zeit entstandenes Zeichnungenwerk, die Illustrationen zu Grünpecks *Vita Friderici et Maximiliani* [siehe pp. 71 ff.][66] im Wiener Staatsarchiv, steht gleichfalls im Zeichen von Altdorfers Stil und sogar einer früheren Phase als die Arbeiten der Köldererwerkstatt. Der Gedanke, das Einsetzen dieses Stils in Österreich mit Altdorfers Fahrt in ursächliche Verbindung zu bringen, dürfte ziemlich nahe liegen.

Die Köldererwerkstatt blieb im Zeichen dieses Stils. Doch die Ursprünglichkeit und Frische, die er in ihr 1511 hatte, schwand und machte einer Vergröberung und Provinzialisierung Platz, wie die um 1515 entstandenen Zeugbücher und der Miniaturencodex der *Heiligen aus der Sipp-, Mag- und Schwägerschaft Kaiser Maximilians* der Nationalbibliothek[67] beweisen. Vergröberung, die in einer im Grunde genommen doch provinziellen Werkstatt eintreten musste, wenn dem einmaligen Anstoss einer vielleicht persönlichen Berührung mit einer überragenden Künstlerindividualität keine

weiteren folgten. Dass der wahrscheinlich als Hauptmeister am *Triumph* beteiligte Zeichner der Ⓐ signierten Blätter von Maximilians *Gebetbuch* damals noch im Verbande der Köldererwerkstatt stand, ist nicht sehr wahrscheinlich. Zwischen den betreffenden Blättern des *Gebetbuchs* und selbst der besten der drei Miniaturengruppen der „Heiligen" ist, in Anbetracht der ungefähren Gleichzeitigkeit, doch ein zu fühlbarer Abstand. Der Meister der *Miniaturen* hat mehr bäuerliche Schwere, die wie ein Anklang an Wolf Hubers figurale Schöpfungen wirkt.

Beiträge zur Geschichte der Deutschen Kunst II, Augsburg 1928, pp. 229–271.

Ein neues Selbstbildnis Cranachs

E. Schenk zu Schweinsberg hat den Alphäus in Cranachs *Sippenbild* der Wiener Akademie als ein Selbstbildnis des Meisters angesprochen (Belvedere 1926, Heft 3, p. 67). Wie richtig diese Intuition war, beweist die in Pantheon I, p. 27 abgebildete *Enthauptung des Täufers* (fig. 386) in Kremsier[1]. Dort steht im Vordergrunde links ein den Beschauer fixierender Landsknecht, dessen Hellebarde des Künstlers Signum und das Datum 1515 trägt. Sein Kopf ist mit dem des Alphäus völlig identisch. R. Eigenberger gibt als Zeitspanne, in die das Wiener *Sippenbild* angesetzt wird, die Jahre von 1507 bis kurz nach 1510 an[2]. Die völlige Gleichheit der Köpfe wird zu einer Herabsetzung gegen das Datum der Kremsierer Tafel veranlassen. Frimmels Zweifel an der Eigenhändigkeit der Kremsierer *Martyrien* werden durch diese Tatsache gleichfalls entkräftet. Das zu Cranachs Füssen stehende Wappen ist identisch mit dem der beiden etwas jüngeren Flügel, die die *Heiligen Katharina* und *Barbara* (fig. 385) unter Bäumen sitzend darstellen.

Pantheon I, München 1928, p. 142.

277

Ein Altar des Meisters von Sigmaringen in St. Stephan

Propst Ludwig Ebner war 1495–1502 Bischof von Chiemsee. Er resignierte in diesem Jahre und zog sich in das Dorotheenstift nach Wien zurück. Nicht dass er sich aller kirchlichen Würden begeben und ihrer nicht mehr Erwähnung getan hätte. 1516 liess er sich in vollem Ornat und mit Angabe aller seiner Würden auf seiner *Grabtafel* (jetzt im Stiftsmuseum zu Klosterneuburg [Benesch, Kat. 1938, 102]) durch einen augsburgisch geschulten und vermutlich aus Schwaben nach Österreich berufenen Meister malen, der bald darauf für den St. Lambrechter Abt Valentin Pirer eine *Madonna*[1] — sie verlieh ihm auch seinen Notnamen — schaffen musste. Dieser durch Breu und Burgkmair geschulte Künstler hat auch sonst eine Reihe wichtiger Werke in Österreich hinterlassen, in Lilienfeld, in Bruck a. d. Mur, in Weissenbach a. d. Thaya. Vielleicht war Ebners Auftrag für ihn erst der Anlass gewesen, nach Österreich zu kommen. Es ist nicht der erste Fall eines Kunstwerkes schwäbischer Herkunft in Österreich, das mit der Person des Propstes in Verbindung steht. 1507 konsekrierte er den Flügelaltar mit den Schnitzfiguren der Heiligen Valentin, Ottilie und Ursula im Schrein, der heute in der Eligiuskapelle unseres Doms steht. Uns sollen hier seine Malereien beschäftigen. H. Tietze hat in dem St. Stephan gewidmeten Bande der Österreichischen Kunsttopographie XXIII bereits richtig seinen stilistischen Umkreis umschrieben (p. 310): „Über die künstlerische Herkunft des Altars ist nichts überliefert. Die gemalten Teile sind innerhalb der heimischen Produktion ganz fremdartig; am stärksten herrschen schwäbische Züge vor, die wie eine provinziellere Ausformung Zeitblomschen Stils wirken. Vielleicht handelt es sich um die Arbeit eines in Österreich tätigen Schwaben." Dieser Künstler lässt sich genauer festlegen. Er ist eine deutlich profilierte Malerpersönlichkeit, der Eisenmann ihren Namen gegeben hat: der Meister von Sigmaringen. Der Name wurde nach dem fürstlich hohenzollernschen Museum in Sigmaringen geprägt, das eine besonders grosse Anzahl von Werken des Meisters enthält[2]. Ein Altarwerk und mehrere Gemälde von ihm besitzt die Galerie zu Donaueschingen[3]. Weitere Werke enthalten die Sammlungen in Stuttgart, Karlsruhe [Kunsthalle, Kat. 55], Rottenburg und auf Schloss Lichtenstein. Nachdem der Meister schon früher der Ravensburger Lokalschule zugewiesen wurde, hat Heinrich Feurstein neuerdings auch den Versuch einer Identifizierung gemacht: er gibt das Werk des „Meisters von Sigmaringen" den Malern Hans, Jakob und Peter Strüb von Veringen[4]. Der Meister — oder die Meister — hat Stiche von Schongauer in manchen seiner Werke benützt. Ausserdem hat Feurstein seine Abhängigkeit von Zeitblom betont. Der Wiener Altar ist eine neuerliche Bestätigung dieses Verhältnisses zum Ulmer Hauptmeister um die Jahrhundert-

wende. Ohne auf das bei der Gleichartigkeit des Materials noch etwas schwierige Problem der eventuellen Aufteilung auf drei Hände einzugehen, sei die völlige künstlerische Identität durch den Vergleich mit zwei Sigmaringer Flügeltafeln erwiesen.

Schüchlins monotone Idealität lebt in den Gestalten des Sigmaringer weiter, nur dass sie bei ihm aus der spätgotischen Geradlinigkeit in einen gewissen rollenden Schwung übergeht, der schon den Angehörigen einer jüngeren Generation verrät. Das linear Flächige der Zeitblomschen Modellierung wandelt sich bei Wahrung einer gewissen unräumlich silhouettenhaften Gesamtwirkung unterm Einfluss des stecherischen Vorbilds zu einem deutlichen Betonen plastischer Einzelheiten, einem wulstig rundlichen Heraustreiben im Licht-Schatten-Formen. Der Sigmaringer liebt das Aufsetzen von Glanzlichtern, die die Unräumlichkeit der Gesamtform dennoch nicht zu beheben vermögen. Man halte etwa den Kopf des hl. Leodegar auf dem linken Flügel des Wiener Altars neben den des hl. Franziskus auf dem Sigmaringer Flügel. Nasenrücken, Brauenbogen, Backenknochen, Kinn, die wulstigen Falten an Mund und Hals sind mit matten Glanzlichtern betont, die eine ornamentale, leicht manierierte Wirkung ergeben. Dasselbe werden wir beim Vergleich der Köpfe von *St. Erasmus* und *Augustinus* beobachten, die trotz ihrer Typenverschiedenheit ein gleiches Grundgefühl im Formen eines menschlichen Kopfes verraten. Ausfahrende Konturen sucht der Künstler zu meiden. Die Gestalten schliessen sich zu ruhigen grossen Gewandblöcken, die von kleinen Köpfen bekrönt werden. Der Verlauf der Falten ist meist zeitblomisch steif und geradlinig, der Griff der Hände aber rundlich und geschlossen.

Mit dem Hinweis auf Zeitblom und Schongauer dürften allerdings die Stilkomponenten des Meisters noch kaum erschöpft sein. Der *Valentinsaltar* in St. Stephan, Wien, (figs. 304–307) besitzt ein Paar Dreh- und ein Paar Standflügel. Den Schrein flankieren bei geöffneten Drehflügeln *St. Leodegar* und *Erasmus*. Auf abstrakten Goldgrund ist verzichtet. So schmal auch der verfügbare Raum ist, öffnen sich doch Landschaftsräume hinter den Gestalten. *St. Leodegar* kniet, den Bohrer im Auge, in satt rotem Pluviale über blauem Unterkleid. Hinter ihm hält der Henker in Weiss und tiefem Grün das Schwert, dessen Zinnfolie silbern glänzt; sein sonnenbraunes Inkarnat steht dunkel gegen das helle, nach oben zu tiefer werdende Blau des Himmels. Ein reich verästelter dürrer Baum gliedert den Luftraum. Erasmus steht in freundlicherer Landschaft von Lärchen und Föhren. Sein Pluviale fällt tiefgrün über dunkles Krapprot herab und lässt im Umschlag dunkles Blau sichtbar werden. Gold- und Steinborten beschweren die Kirchengewänder. Eigenartig ist das Auftreten von Changeanttönen: blau-rosig im Umschlag von Leodegars Pluviale, weiss-rosig im Chorrock Erasmi. Die Gestalten der Aussenflügel stehen auf Steinstufen und sind durch Ziegelmauern von der Raumtiefe getrennt, die sich mit Baum- und Buschwerk reich entfaltet. *St. Katharina* (tiefroter Mantel über grünem Kleid, im Umschlag rosig-blau wechselnd) und *St. Barbara* (weisslicher Mantel, im Umschlag grün, über tiefrotem Kleid) lassen wohl

das Nachwirken graphischer Vorbilder erkennen. *St. Elisabeth* (lichtkarminroter Mantel über grünem Kleid) wird von dem zierlichen Bau ihres Schlosses begleitet. *St. Rochus* ist ein würdiger Greis in lichtgraubläulichem Pilgermantel. Dass in diesen Tafeln ganz deutlich augsburgische Klänge mitschwingen, kann kaum einem Zweifel unterliegen. Eine gewisse Ruhe und Feierlichkeit, auch in der farbigen Haltung, gemahnt an den alten Holbein. Der Bettler auf Elisabeths Tafel setzt in seiner karikierenden Verkürzung schon die jüngere Gruppe (Breu) voraus. Die aufmerksam bedachten Landschaftsgründe lassen aber unleugbare Donauschulelemente erkennen, in einer Prägung, die sich zuweilen mit Strigel berührt. Ein völlig abgeschiedener Provinzler war also der Meister kaum, sondern ein gewisser Kontakt mit Zentren des malerischen Schaffens wird anzunehmen sein. Anders hätte ihn Propst Ebner — er dürfte bei der Vergebung des Auftrags doch wohl entscheidend gewesen sein — kaum mit einer Aufgabe für Wien bedacht.

Die Skulpturen haben, wie Tietze gleichfalls richtig beobachtet hat, kaum schwäbische Züge. Sie enthalten spezifisch donauländische Elemente und weisen auf Späteres voraus: den *Altar* in Mauer bei Loosdorf, Niederösterreich, und den Zwettler *Hochaltar* des A. Morgenstern[5]. Der plumpe Erbärmdechristus in dem schwächlichen modernen Gespreng ist ebensowenig zugehörig wie die neue Predella.

Kirchenkunst, 8. Jg., Wien 1936, pp. 79–82.

Oberschwäbische Bildnisse aus den Alpenländern

Die malerischen Beziehungen Oberschwabens zu den Alpenländern waren stets sehr lebhafte. Vor allem Nordtirol kommt als Siedlungsgebiet schwäbischer Meister seit den Neunzigerjahren des 15. Jahrhunderts in Betracht. Der von Buchner an dieser Stelle (Das Schwäbische Museum 1925, p. 162) behandelte Meister des Munderkinger Altars von 1473 erhielt vom Prämonstratenserstift Wilten den Auftrag zu jenem den Apostelfürsten geweihten Altar, den Bischof Konrad von Brixen 1495 weihte. Hans Maler aus Ulm wurde in Schwaz stadtsässig und versorgte die neue Heimat nicht nur mit Altartafeln, sondern auch mit *Fresken* (fig. 316) (Nordflügel des Franziskanerkreuzgangs)[1]. Der von Friedländer kürzlich durch eine kleine Werkgruppierung beleuchtete Meister des *Gregor Angrer*[2] lässt aus dem ganzen Stil seiner Arbeiten schliessen, dass er Augsburger Herkunft ist, und auch jene noch etwas rätselhafte Gestalt eines Anonymus, den Winkler[3] den Meister der Habsburger nannte und der der alten Provenienz eines seiner Werke zufolge nach Nordtirol lokalisiert werden muss, ist nicht alpenländisches Gewächs in bodenständiger Reinheit. Mit der Wärme und Tiefe des an Pacher und seinem Kreis geschulten Kolorits vereinigt er einen Schliff und eine Eleganz der Form, die der herben Kraft der Tiroler fremd sind, die eher auf einen dem niederländisch orientierten Umkreis des alten Holbein entwachsenen Künstler deuten. Das Augsburger Problem wurde für die alpenländische Malerei des 16. Jahrhunderts eines der aktuellsten durch die Tätigkeit von Künstlern wie Breu und Beck in Österreich. Spuren einer solchen Schäufeleins sind vorhanden. Strigel wurde für Bildnisaufträge nach Österreich berufen. Selbst Beziehungen Burgkmairs zu Österreich wurden in jüngster Zeit vermutet, die allerdings noch der Begründung harren.

Bei diesem Sachverhalt ist es leicht verständlich, dass die Alpenländer einen Reichtum an oberschwäbischen Kunstwerken aufweisen, wie vielleicht keine zweite Kunstprovinz ausser Schwaben selbst und Bayern. Nicht nur an fest lokalisierbaren Auftragsarbeiten, sondern auch an vielfach gewandertem Streugut. Zu Letzterem gehören einige Bildnisse, die ich im folgenden besprechen möchte.

In österreichischem Privatbesitz verbirgt sich ein *Frauenbildnis* von hoher Qualität (fig. 308)[4], das auf dem alten Rahmen inschriftlich datiert ist: IM · 1 · 4 · 9 · 7 · IAR · GEMACHT · MEINS · ALTERS · IM · 35. Der Bildausschnitt ist der übliche der unter niederländischem Einfluss stehenden deutschen Malerei der Spätgotik. Die Dargestellte erscheint wie durch ein Fenster gesehen, als das, nachdem es nicht im Bilde selbst gemalt ist, der in das Bild einbezogene Rahmen zu gelten hat; in leichter Schrägstellung, so dass die Schulterbreite gerade noch von den Bildrändern gefasst

wird. Die Hände sind erhoben, als ob sie auf der Fensterbrüstung auflägen. Das Antlitz ist einfach und grossformig modelliert. Wie die Zylinderform des Halses gegen Rumpf und Kopf klar absetzt, wie feine Faltenkerben formloses Verfliessen verhindern, wie Lippen, Nase, Augen scharfschnittig gezeichnet sind, bekundet des Meisters Vorliebe für plastische Betonung. Dabei zeigt der Kopf keine Spur von Abstraktheit. Wunderbar lebendig ist das Spiel der Hebungen und Senkungen in den Wangen, um die Augen. Nicht minder lebendig ist die prachtvolle Modellierung der linken Hand, die ein schlichter Ring schmückt. Oder der zierliche Blütenstamm, den die Rechte hält. Diese malerischen Kostbarkeiten stehen in eindrucksvollem Gegensatze zu der absoluten Schlichtheit des Kostüms. Eine Art dunkler Mütze bedeckt das Haupt. Unter ihr rieselt das Haar in offenen Wellen hervor, die in einzelne Strähnen zerfallen wie feingesponnener Draht.

Ruhige Grösse der Erscheinung im Verein mit schmuckhafter Ziselierung weist nach Schwaben, speziell nach Augsburg. Ich habe an anderer Stelle[5] gezeigt, wie in den Bildnissen des alten Holbein die gleiche Tendenz auftritt. Seinem Kreis hat der Schöpfer dieses eigenartigen Werkes gewiss angehört. Ich verweise auf das *weibliche Bildnis* der Sammlung Cook in Richmond (Ausstellung des Burlington Fine Arts Club 1906, Nr. 50) als ein im Charakter verwandtes Werk. [O. Benesch, Die Deutsche Malerei, 1966, p. 73.] (Seine richtige Bestimmung hat kürzlich E. Buchner durchgeführt.) Der Rahmen (in der englischen Publikation mit abgebildet) und der Duktus der Schrift entsprechen völlig unserer Tafel. Die Beziehungen reichen nicht aus, um die Autorschaft Holbeins zu behaupten, zumal Anklänge an andere Künstler vorhanden sind (so in der Zeichnung des Haares an den Meister der Habsburger). Immerhin haben wir hier eines der schönsten oberdeutschen Bildnisse von der Jahrhundertwende vor uns, das würdig neben den grosse Namen tragenden Arbeiten steht[6].

Von der Bildnismalerei Hans Burgkmairs kennen wir nur wenige Proben: das Bildnis des *Gailer von Kaisersberg*, [ehem.] Schleissheim; das Bildnis des *Hans Rehm* (1505) in der Fuggersammlung; das Bildnis des *Martin Schongauer* in der Pinakothek [Kat. 1963, pp. 51 ff.]; das *Selbstbildnis mit der Frau* (1529)[7] in Wien. Diesen schliesst sich ein bedeutsamer Fund E. Buchners im oberösterreichischen Landesmuseum zu Linz an: ein Bildnis *Friedrichs III.*[8] Die Gruppe lässt sich um eine weitere Tafel vermehren, deren Kenntnis ich R. Eigenberger verdanke; seinen Künstlerhänden war ihre Wiederherstellung anvertraut.

Es handelt sich um das Bildnis eines jungen *Architekten* (fig. 309), das sich gegenwärtig in amerikanischem Privatbesitz[9] befindet. Es stammt von einem friulanischen Adelssitz und ist 1507 datiert. Die Inschrift besagt, dass der Dargestellte im 25. Lebensjahre steht. Der Meister hat sein Werk deutlich gezeichnet: „IOHANNES BVRGKMAIR PINGEBAT IN AVGVSTA REGIA.“

Der Dargestellte ist ein durchgeistigter Kopf. Etwas von jener feinfühligen Ruhe und leisen Müdigkeit, die aus den Zügen des Meisters selbst spricht, hat er denen des

Modells verliehen. Das deutsche Renaissancebildnis erscheint in der Einfachheit und Grösse seiner klassischen Prägung. Schultern und Arme verlaufen in einer grossen Kurve. Den schlichten Akzent des Rockumschlags nimmt die Stellung des Zirkels auf. Der Künstler arbeitet nicht mit Richtungsgegensätzen. Er schlägt gleichsam nur einen vollklingenden Akkord an. Die Hand hebt das Instrument, um den Beruf des Dargestellten zu weisen. Ein Zug feiner psychischer Beobachtung wird dadurch gelöst: das Sinnen des in die Arbeit vertieften Künstlers, der einen Moment innehält, um einen Gedanken zu verfolgen. Mehr als auf plastische Werte ist die Tafel auf den farbigen Schmelz weniger, tief gehaltener Töne gestellt. Hell leuchtet die Karnation: ein bräunliches, von leisen Grauschatten modelliertes Rosa, in den Lichtern die Helligkeit eines matten Elfenbeintons nicht übersteigend. Die stärkste Helligkeit ist der schmale dreieckige Hemdausschnitt, dessen Weiss durchsichtig über dem Fleischton sitzt, von olivgrünen Bändern durchzogen. Das gedämpfte Graublond des schlicht herabfallenden Haars umrahmt das Antlitz, dessen kluge graue Augen von schwärzlichen Brauen überdacht werden. Nur wenig vertieft sich der Ton der Karnation in den Lippen. Eine schwarzgraue Mütze, leise bläulich überhaucht, sitzt schief auf dem Kopf. Die farbige Grundnote aber gibt das schwer definierbare, fast zu Schwarz vertiefte Violettbraun des Rockes ab, das in seiner unvergleichlichen Wärme alle Töne des Bildes trägt, aus sich hervorwachsen lässt. Im Umschlag hellt es sich etwas zu einem verhaltenen Rotglühen auf. Im wirklichen Gold des Zirkels, den die im Ton dem Antlitz gleiche, nur etwas tiefer gestimmte Hand hält, entzündet sich dieses Glühen zu hellem Feuer. Wunderbar ist der braunrote Seidenton des Ärmels, dessen Falten mit glimmenden Lichtern besetzt sind. Die Gestalt hebt sich vom tiefen, etwas grünlichen Blau des Grundes, der die Inschrift trägt, ab.

Nicht umsonst ist das Bildnis im gleichen Jahre entstanden wie die *Marienkrönung* in Augsburg, ein Werk, das vor allem durch den volltönenden festlichen Glanz der Farbe wirkt.

Es wäre von Interesse, wenn einmal die Identifikation des Dargestellten gelänge. Ein Künstler der neuen Generation — dem Alter nach. Man könnte ihn sich als einen derer denken, die zwei Jahre später an der Fuggerkapelle zu arbeiten begannen.

Die beiden *Bildnisse der Grafen zum Hag*[10] fand ich in einer westlichen Turmkammer des Schlosses Liechtenstein bei Mödling. Nach alten Vermerken auf der Rückseite befanden sie sich vor langer Zeit in der Galerie. Die Wappen sowie die Aufschrift auf dem *Bildnis des Grafen Leonhard*[11] stammen wohl erst aus der Zeit um 1600, doch sind die Angaben vertrauenerweckend. Dass es sich um zwei Angehörige desselben Geschlechtes handelt, besagt schon die Kette mit dem Christophanhänger, die beide tragen. Der stilistische Befund findet durch den geschichtlichen Sachverhalt seine Bestätigung.

Leonhard gehörte der Linie der Fraunberger vom Hag zu Prunn an. Wiguleus Hund berichtet über ihn im ersten Bande seines *Bayrisch Stammen Buch* (Ingolstadt

1585, p. 66): „Graf Leonhart Graf Sigmunden anderer Sun, und Graf Wolfen Bruder, war Keyser Maximilians obrister Schenck und Rhat, Anno 1499 und Anno 1500 in ansechlichen Legationen gebraucht, laut der Instructionen zum Hag, darnach irer Maiestet Pfleger der beyder Ampt Honburg und Schwechat in Oesterreich." Schwechat liegt bei Wien. Unter „Honburg" könnte Hornsburg im Mistelbacher Bezirk gemeint sein. Weiters wird berichtet, dass Graf Leonhard 1511 oder 1512 gestorben ist.

Obwohl Graf Leonhard die letzten Lebensjahre in Österreich verbrachte, liess er sich durch keinen donauländischen Künstler porträtieren. Der Stil des Bildnisses weist völlig nach Schwaben. Offenbar berief er einen Meister aus dem heimischen Kunstkreis zur Durchführung der Aufgabe. Sein Bildnis ist unzweifelhaft nach dem Leben gemalt. Mit 1511 haben wir demnach einen Terminus ante.

Auf den ersten Blick weicht der Stil der beiden Tafeln so sehr voneinander ab, dass niemand sie derselben Hand zuweisen würde. Erst nach langer und eingehender Prüfung gelangt man zu dem Ergebnis, dass die massgleichen (61 × 43 cm) Bilder vom gleichen Maler herrühren. Der Unterschied ist nur dadurch erklärlich, dass das unbenannte Bildnis nicht nach dem Leben, sondern nach einem älteren Vorbild gemalt wurde. Vielleicht lässt auch der kleine Tod, der mit einem Stundenglas in das Bild tritt, darauf schliessen, dass der Dargestellte zur Zeit der Entstehung nicht mehr am Leben war. Um Leonhards Vater, den Grafen Sigmund, der als Rat Maximilians im diplomatischen Leben eine Rolle spielte, kann es sich nicht, wie ich ursprünglich dachte, handeln, da er seinen Sohn überlebte.

Das Bildnis des namenlosen *Grafen zum Hag* (fig. 310) ist ein Stück Spätgotik. Schmal und steil ist der Körper des Dargestellten in das Hochformat komponiert. Das Antlitz — trotz naturalistischer Details — die Hände zeigen lebensferne Schematik. Unräumlich, gobelinhaft wirkt das Bild. Es prunkt in Altgold und gedämpftem Reichtum kostbarer Stoffe. Der Graf trägt einen mit graulich weissem Hermelin verbrämten goldgestickten Mantel mit ganz dunkel olivgrünen Samtärmeln. Der steile Schnitt des Pelzumschlags steigert das Schlanke, Aufstrebende des Bildnisses, ebenso der dunkle Marschallstab, den die Rechte hält. Hals und Brust sind wie gepanzert mit Schmuck und Kettenwerk. Eine Art Halsberge trägt die Buchstaben S K aufgeschmiedet und einen Anhänger mit dem Monogramm Christi. An einer schweren Goldkette aus runden Gliedern hängt die prächtige Goldschmiedearbeit eines kleinen Christophorus. Die Juwelen funkeln in Dunkelgrün und Weinkarmin. Eine goldgewirkte Haube bedeckt das Haupt. Gleich hinter dem Dargestellten fällt wieder schwerer Goldbrokat herab (in dem linken Dreieckfeld später dunkel übermalt, um einen Grund für das Wappen zu schaffen), ähnlich reich in gepresster Zeichnung wie der Mantel und damit um so mehr das Ganze in eine Fläche verwebend. Diesen Goldvorhang lüftet rechts ein kleiner grauer Knochenmann, der mit einer karminrot angehauchten Bandrolle und einem Stundenglas vor dunkelbraunem geschnitzten Holzwerk sichtbar wird — das spätmittelalterliche Korrelat allen Prunkes weltlicher

Herrschaft. Die Malerei ist im Detail — im Kopf besonders — lebendig und vibrierend, steht somit in seltsamem Gegensatze zu der lebensfernen Ruhe der Gesamterscheinung. Grauschatten dämpfen den Ton der Karnation. Der Christophanhänger hinwider ist höchst flüssig gezeichnet, als hätte ein Donauschultemperament den Pinsel geführt. Es kann keinem Zweifel unterliegen, dass hier keine Aufnahme nach dem Leben vorliegt, sondern ein älteres Malwerk die Vorlage gebildet hat.

Gerade die Behandlung des Stofflichen, die Zeichnung der Goldketten und Anhänger ist es, die vor allem auf die Gleichheit der Hände führt. Graf Leonhard (fig. 311) trägt an einer massiven, mehrfach geschlungenen Kette eine kleine Christophbrosche — offenbar ein Bruderschaftsabzeichen wie bei seinem Ahnen. Und dieser Christoph ist genau in derselben flüssigen „Donauschultechnik" gezeichnet wie auf dem anderen Bildnis. Sonst ist der Aspekt genugsam verschieden. In breiter Lebensfülle schafft sich der Porträtierte Raum im Bildfeld. Den Körper umhüllt eine Schaube mit grossem Granatapfelmuster in Gold und Schwarz, von braunem Pelz verbrämt. Fast ist es, als ob die Arme die Bildränder auseinanderdrängen wollten. Waren die Hände bei dem anderen Bildnis schmal und knochenlos biegsam (ähnlich wie auf frühen Arbeiten Strigels), so sind sie hier breit und füllig wie auf Bildnissen von Leonhard Beck und dem Holzhausenmeister. Ungemein warm und goldig ist der Gesamtton der Tafel, am hellsten im Kopf, der flüssig in einem warm durchhauchten Elfenbeinton gemalt ist. Im Verein mit dem Hellkarmin der Lippen und dem Stahlgrau der Augen ruft er die Bildnisse Burgkmairs ins Gedächtnis. Die Grösse und Ruhe der Gesamterscheinung hat aber etwas den Spätwerken des alten Holbein Verwandtes. Der pechige Grund ist natürlich Ergebnis späterer Übermalung.

Der Anklänge an schwäbische Malkunst vom Beginn des Jahrhunderts sind nicht wenige. Sie erlauben doch nicht eine Festlegung auf einen der bekannten Namen. Wir müssen uns heute noch mit einem Notnamen begnügen, den ein glücklicher Fund in Zukunft durch den richtigen ersetzen mag.

Das Schwäbische Museum, Ulm 1930, pp. 76–83.

Beiträge zur Oberschwäbischen Bildnismalerei

HANS HOLBEIN D. Ä.

Die Kenntnis der Persönlichkeit des alten Holbein auf dem Gebiete des gemalten Einzelbildnisses ist jungen Datums. Man kannte seine Meisterschaft des menschlichen Charakterisierens aus Stiftertafeln und Silberstiftblättern. Erst E. Buchner gelang es, seine Gestalt auch als Schöpfer von Bildnistafeln greifbar zu machen[1]. Im Anschluss daran konnte L. Baldass neue beweiskräftige Argumente für die Zuschreibung des Grazer *Sumerbildnisses* ins Treffen führen[2]. Auf der gleichen Grundlage, vermehrt um die *Rieterbildnisse* [Lieb-Stange 48, 49] , versuchte ich die Eingliederung des männlichen Bildnisses in Bamberg in das Porträtwerk des Meisters durchzuführen[3]. Wir blicken also heute schon auf eine stattliche Anzahl von Werken, die uns des Vaters hohe Meisterschaft auch auf jenem Gebiet erweisen, das sein Sohn zur letzten Vollendung führen sollte.

Bei ihrer emsigen Rekonstruktionsarbeit entging der Forschung eine köstliche kleine Bildnistafel der Sammlung Lanckoroński, ehem. Wien, die eine Vitrine desselben Raumes birgt, der auch das frische, von Buchner eindeutig festgelegte *Männerbildnis* [id., op. cit., 36] beherbergt. Sie stellt eine blasse, nicht mehr ganz jugendliche *Frau* — ihr Alter mag angesichts der Frühreife der damaligen Menschen dreissig wohl nicht überschreiten — in Halbfigur dar (fig. 312). Ich will gleich vorwegnehmen, dass das 31 × 20,5 cm grosse Täfelchen auf der gerosteten Rückseite folgende alte Aufschrift trägt: „H. Holbein. Herr Waagen erklärte es für einen grossen Meister der niederdeutschen Schule. *Kostbar.* gekauft 1860 von G. Plach. Ist neu mit Rost versehen." Ferner: „Inv. 9 Nürnberger Meister."

Die Tafel ist eines der feinst durchfühlten, stillsten und behutsamsten altdeutschen Malwerke. Grösste Schlichtheit und Einfachheit zeichnen sie aus. Der Komposition eignet die Bündigkeit und Entschiedenheit der klassischen Zeit, vorgetragen von einem reifen Meister, der sich zur Klärung und Läuterung der Form durchgearbeitet hat, somit allen Zuviels entraten kann. Der Oberkörper bildet mit den abgeschrägten Schultern und den Oberarmen eine Dreiecksbasis für den klar geformten Kopf, auf dem aller Nachdruck seelischer Durchdringung ruht. Für diesen Kopf ist der Körper nur Begleitwerk — noch hat er nicht die Machtfülle, die ihm die Generation der Neunzigerjahre verleiht, fast bleibt er ein wenig unterproportioniert. Rein und offen verläuft der Zug aller Linien und Konturen, nirgends kompliziert und verunklärt. Hell und Dunkel stehen einander in deutlichem Kontrapost gegenüber, ohne die Geschlossenheit der Erscheinung zu zerstören (die Photographie verschärft ihren Gegensatz über Gebühr). Wunderbar ausdrucksvoll ist der Verlauf der Wangenkontur, wo sich das Knochige des Schädelbaus unter den weichen Rundungen und

elastischen Straffungen der Haut durchfühlt. Der Barettsaum schliesst das Antlitz in ein schlichtes Rund, dessen puritanische Strenge durch leise sich vorschiebende Strähne glattgestrichenen rötlichen Haars gemildert wird. Die Klarheit der linearen Struktur findet ihre kostümliche Unterstützung durch den einfachen Schmuck des schwarzen Bänderwerks, das den schimmernden Halsausschnitt umkreuzt, die plastische Struktur des Körpers verdeutlichend. Bei aller Klarheit der Linien- und Flächenbildung wird niemals der formale Charakter *flächig*. Jede Kontur bedeutet Rundung, in die Tiefe sich wölbende Form. Was an der Grenze von Körper und Raum zur Linie sich verdichtet, das verdeutlicht innerhalb der Fläche die mit den feinsten Schattierungen und sachtesten Übergängen arbeitende Körpermodellierung. Alle Grübchen und Vertiefungen des Antlitzes — wo die Haut erschlafft und einsinkt — kommen in einem unaufdringlichen, das Modell nicht verhässlichenden, sondern charaktervoll verklärenden Realismus zur Geltung. So sind auch das feste Kinn, der im bräunlichblassen Antlitz zu Weinkarmin dunkelnde Mund, die in klare Brauenbogen ausschwingende Nase modelliert. Die Schatten erhalten einen leichten Olivton. Die lichtgrauen, wie Kristall durchsichtigen Augen erscheinen in solche Schattenhöfe gebettet. Der ernste, traurige, menschlich überaus ansprechende Blick verrät eine seelisch gereifte, von leiser Melancholie überschattete Persönlichkeit. Vergangene oder kommende Leiden prägen mit leichten Falten und Gruben ihre Spuren in den klaren Spiegel dieses Antlitzes.

Die farbige Haltung ordnet sich der seelischen Note unter. Aller Prunk ist vermieden, einfach ernste Töne herrschen vor. Das schlichte Dunkelgrau des Gewandes wird von schwarzen Säumen gerahmt; schwarz sind Bänder und Kopfbedeckung. Nur im Brustausschnitt blitzt das Cremeweiss des Hemdes auf, vom diskreten Schmuck olivgoldgelber Verschnürung überquert. Ein Anhänger mit der Initiale W — wohl den Namen der Dargestellten bedeutend — schmückt den rechten Flügel der Kopfbedeckung.

Das Bild ist das reife Werk eines aus gotischer Tradition in die Renaissance hinübergewachsenen Meisters. Überblicken wir die Reihe der deutschen Maler dieser Zeit, so finden wir keinen zweiten, der in so stiller, unauffälliger Weise solch tiefer seelischer Durchdringung fähig wäre, als den alten Holbein. Er gibt das Wesentliche seiner Modelle nicht mit der diamentenen Schärfe und unerbittlichen Sachlichkeit seines Sohnes, sondern mit menschlicher Wärme. Er legt die Seelen vor dem Auge des Beschauers bloss, zugleich aber umhüllt er sie mit starker persönlicher Anteilnahme. Das kommt am schönsten in den Silberstiftbildnissen zum Ausdruck, deren Köpfe nicht nur Atmosphäre, sondern auch ein menschliches Fluidum umspielt, weich umkleidet, bei aller Klarheit und Entschiedenheit der Erfassung der Charaktere. Das gleiche gilt von dem Lanckorońskischen *Frauenbildnis*, dessen alte Benennung durchaus in die gleiche Richtung weist wie die künstlerische Aussage. Zu schlüssiger Beweisführung gehören jedoch konkrete stilistische Entsprechungen, die das *Frauen-*

bildnis der Sammlung Cook in Richmond [heute Basel, Kunstmuseum; O. Benesch, Die Deutsche Malerei, 1966, p. 73] (Buchner, a. a. O., p. 153) in ausreichender Zahl liefert.

Zunächst beobachten wir eine auffällige Übereinstimmung in der allgemeinen Anordnung. Die Halbfigur ist da und dort mit der gleichen Wendung in den Raum gesetzt. Das Verhältnis des Körpers zu dem (ein wenig überdimensionierten) Kopfe ist das gleiche. Die Klarheit der Flächengliederung weist auf dieselbe Art künstlerischen Sehens. Die Betonung der Linie in ihrem klaren Verlauf und schmückenden Reiz ist beiden Bildern gemeinsam. Sie tritt in der schlichten Zeichnung des Kostüms, im Schmuck von Bändern und Säumen, die sich von heller Karnation abheben, deutlich zutage. Der *Linienklang* beider Bilder ist so ähnlich als nur denkbar. Er wird ergänzt durch dieselbe Art, einen Kopf zu gliedern und zu modellieren. Wir müssen dem Unterschied der Dargestellten Rechnung tragen: dort ein pralles, rundlich volles Antlitz einer lebensbejahenden Persönlichkeit, hier ein stilles, in sich gekehrtes mit blasser, durchscheinender Haut, mit tiefliegenden, gedankenvollen Augen, von der leisen Melancholie kränklicher Menschen erfüllt. Diese zwei Gesichter sind aber so gesehen, wie sie nur derselbe Mensch sieht. Über der Haut liegt der gleiche schimmernde Glanz. Wie sich das Kinn gegen den Hals abhebt, wie der Mund zwischen Nase und Kinn sitzt mit den leisen Schatten seiner Winkelkerben, die helle Fläche unauffällig, doch suggestiv modellierend, wie die Nase selbst gezeichnet ist mit den leicht untersichtigen, gleich Flügelchen gebreiteten Öffnungen, wie die Brauen schattenhaft den Stirnbogen markieren und die Augen in leichte Schattenbetten gelegt sind — das sind Kennzeichen ein und derselben künstlerischen Persönlichkeit. Für den reifen älteren Holbein ist die Meisterschaft körperhafter Darstellung durch die Anwendung eines Minimums verständnisvoll die farbige Fläche belebender Schattenakzente bezeichnend. In beiden Bildnissen finden wir sie aufs höchste entwickelt. So sprechen alle Argumente der Stilvergleichung dafür, der alten Benennung des übersehenen Meisterwerks Glauben zu schenken. Seine zeitliche Entstehung dürfte wohl ähnlich anzusetzen sein wie die des Richmonder Bildes: um 1512.

HANS BURGKMAIR D. Ä.

Mannigfache Erden mengen sich zu dem Nährboden, aus dem Burgkmairs Kunst entspross. Wir wissen von einer Lehrzeit bei Schongauer. Die Verwachsenheit mit der stadtaugsburgischen Malerei, früher nur durch die Verbindung mit dem alten Holbein offenkundig, wurde mit der Klarstellung der Gestalt des Vaters Thoman durch Buchner in neues Licht gerückt. Ein starker Zuschuss östlichen Blutes erfolgt mit der 1502 in der Stadt anhebenden Tätigkeit Breus, der aus den Donauländern eine neue Welt brachte. Das Geben und Nehmen der Altersgenossen ist wechselseitig, obgleich es sich bald zu Breus Gunsten verschiebt. In der fremdartigen Pracht der *Basilika Santa Croce* öffnet sich ein neuer künstlerischer Horizont: die holländische Früh-

renaissance[4]. Wie ein Leitstern schwebt über dem ganzen Werdegang des Meisters Venedigs Malkunst, wenngleich es unrichtig ist, das Renaissancehafte von Burgkmairs Schaffen stets mit dieser Quelle in Verbindung zu bringen, wo doch vieles eigenwüchsig entstanden ist, im Beginn vielleicht eher durch die nordische, niederländisch-kölnische Quelle gespeist. So wird uns jedes unbekannte Frühwerk Burgkmairs bedeutsam als neuer Lichtspender, der seinen Weg erhellt und klärt.

Kürzlich gelangte in den Besitz eines Grazer Sammlers ein überaus fesselndes und ausdrucksvolles *Männerbildnis* in Halbfigur, das ich für die frühe Tätigkeit des Meisters in Anspruch nehmen möchte (fig. 313). Die kleine Holztafel misst 37,5 × 31 cm [heute Hannover, Landesgalerie]. Der von einer stattlichen Schaube umhüllte Oberkörper erscheint im Dreiecksausschnitt, getragen von der Basis der Arme, die auf einer unsichtbaren Unterlage (Brüstung oder Tischplatte) ruhend zu denken sind. Was an dem Bilde auffällt, ist das gewaltige, durchaus innerliche, von Jugendfrische sprühende Pathos: wie der Schädel hinaufgesteigert ist, einem Turm, einem Feuerzeichen gleich emporschiessend, natürliche Proportionen wissentlich verschiebend, im vollen Licht aufstrahlend, aus dunkelnder Umgebung herausgehoben. Er wirkt wie der Kopf eines Ekstatikers. Ob er es im Leben war, können wir von dem Unbekannten nicht sagen, doch der Künstler hat den eigenen Flammengeist in den Vorwurf hineingelegt. Das Hagere, Nervöse, Sensible, Aristokratische ist ein durchgehendes Kennzeichen von Burgkmairs menschlicher und künstlerischer Wesensart. Aus den Langschädeln seiner feinfühligen Gestalten spricht es. In der Jugend paart es sich mit kämpferischer Willenskraft, die allerdings nie die östliche Turbulenz, das krobatische Draufgängertum Breus erreicht, aber in ihrer Gehaltenheit, innerlichen Stählung und Energie zu Bildnisschöpfungen führt, die an adeliger Rassigkeit allen Frühwerken Breus überlegen sind. Der *Gailer von Kaisersberg* [Augsburg, Staatl. Gemäldegalerie (Burkhard, Abb. 1)], das Werk eines halben Knaben, gibt noch nichts von der Persönlichkeit, die mit dem *Männerbildnis* von 1501 [ehem.] bei Herrn Gutmann, Heemstede, in männlich-jugendlicher Reife und erster Prägung vor uns steht. Da werden wir bereits stärkste Verwandtschaft mit dem neu aufgetauchten Grazer *Bildnis* gewahr. Auch hier ein Burgkmairscher Langschädel, gestreckte Proportionen, Betonung des Aufstrebenden, innerlich sich Verzehrenden, Ekstatischen in Formung, in Lineament, in Allem. Nur die Farbe hat noch nicht die dunkle Glut und gehaltene Kraft der Grazer Tafel. Gleichmässige Helligkeit erfüllt das Bild, nüchterner Tag. Mit diesem Bildnis beginnt jenes innere Glühen, jenes warme Herausleuchten aus dem Dunkel, das von nun an keine mit persönlicher Anteilnahme gemalte Bildnistafel Burgkmairs mehr verlassen sollte. Aus tiefem, zu Grün neigendem Blau des Grundes ist der farbige Akkord herausentwickelt. Das Schwarz des Kostüms, in der Kopfbedeckung wiederkehrend, vereinigt sich mit dem tiefen, warmen Braun des Pelzes zu einem dunklen Klang. Fast scharf springt im Kontrast dazu die gelblich-weisse Helligkeit der Karnation auf, wo Knochen unter der Haut vorstehen, rötlich gehöht.

Das Weinrot der Lippen ist nur matt. Eine um so grössere Rolle spielen die grauen, modellierenden Schatten in den Vertiefungen an Rasurstellen. Haar, Brauen und Bart dunkeln wieder olivschwärzlich. Die schmalfingerigen, knochigen Hände überspielen weisslich-grünlich irisierende Lichter. Wie die Formen auf stärkster Kontrastwirkung aufgebaut sind, wie ein langer Schädel auf pyramidaler Körperbasis thront, noch höher übertürmt durch Goldnetz und Hut, so betont auch der scharfe, dabei doch zutiefst gebundene farbige Gegensatz das expressive Drängen, Über-sich-hinaus-Wollen. Echt Burgkmair ist die bei aller Dezenz prunkvolle Note, die durch das gedämpft strahlende Gold von Hut, Netz und Schmuck in das Gesamte gebracht wird. Innere Anspannung ist in dem Bilde Alles, Formen und Farben, seine Kraft aus dem Psychischen schöpfend, das sich in der stechenden Schärfe des Blickes der fast schwarzen Augen spontan äussert.

Das nächste Bildnis, das wir von Burgkmair kennen, ist der *Sebastian Brant* [Karlsruhe, Staatliche Kunsthalle][5]. Auch dies der hagere Fanatikerkopf eines Geistesmenschen. Doch das Ganze schon gerundeter, geschlossener, menschlich beruhigter in der Haltung, nicht mehr so übersteigert, über sich hinausfahrend wie das Grazer Bildnis, schon auf das *Architektenbildnis* von 1507 (fig. 309) vorausweisend. Zur zeitlichen Festlegung stehen uns sonst nur noch die Basilikenbilder zur Verfügung. Die *Basilika St. Peter* [Augsburg, Staatl. Gemäldegalerie] von 1501 ist in der farbigen Stimmung milder, durchscheinender. Ein feuriges Rot leuchtet im Lichte weisslich auf. Ihm antwortet Grünblau. Warmes Oliv, Braungrau und helles Gold binden sich. Warme gründämmerige Töne erfüllen die Landschaft. Das Dunkle, Fanatische des Kolorismus gehört den Werken von 1504 und 1505. Die *Basilika Santa Croce* [Augsburg, Staatl. Gemäldegalerie] kennzeichnet der Einklang von tiefem schwarzbraunen Dämmer und gedämpftem Gold. Wie finden keine hellen, leuchtenden Farben mehr, sondern Braunrot, bräunliches Moosgrün, Grau (dies vor allem in Haar und Karnation). Blau z. B. wird weissgrau ausgewaschen. Ein dunkelgrünblauer Himmel wölbt sich. Auf dem Hamburger *Ölberg* ist der fast schwarze Mantel Christi in dämmerbraune Umgebung gebettet; Rot und Gold glühen im Engel. Diesem Kolorismus entspricht die formale Orientierung nach der holländischen Frührenaissance, der Vorstufe des „ersten Manierismus". Die Berührung mit Engelbrechtsen im Chor der 11.000 Jungfrauen ist augenfällig. Wieder bewahrheitet sich die Erfahrung, dass für die deutschen Maler um 1500 die moderne Malerei die holländische ist. (Die Österreicher waren darin vorangegangen!) Die südliche Orientierung setzt erst mit dem vollen Durchbruch der Renaissance ein. Dürer, der schon in den Neunzigerjahren nach Venedig fährt, nimmt durchaus eine Ausnahmestellung ein, darin eine Tradition aufnehmend, die von den deutschsprachigen Stämmen in der zweiten Jahrhunderthälfte nur die Tiroler fortgeführt hatten.

Das Grazer *Bildnis* steht den eben genannten Werken koloristisch viel näher als der *Männerkopf* von 1501 mit seinem matten Ziegelrot und Blassgrün, wo nur das

tiefe Rotbraun des Huts sich als rechte Burgkmairfarbe ankündigt. Auch für seine formale Erscheinung sind Bildnisse von Engelbrechtsen und Jacob Cornelisz die nächsten Gesinnungsverwandten. Die düstere Leidenschaft und Glut deutet auf die bereits erfolgte Berührung mit Breu hin. Wir müssen aus all diesen Erwägungen die Jahre 1502 und 1503 für die Entstehung der Tafel in Betracht ziehen.

HANS MALER

Der oberschwäbische Einschlag in der Nordtiroler Malerei ist am Ausgang des 15. und zu Beginn des 16. Jahrhunderts sehr stark. Besonders Schwaz wird durch die Tätigkeit Hans Malers, die auch auf die einheimischen Künstler bestimmend einwirkt, geradezu eine Enklave oberschwäbischer Kunst. Seit M. J. Friedländers erstmaliger Erfassung der Gestalt des Meisters (Repertorium XVIII), die durch G. Glücks Entdeckung eines voll bezeichneten *Bildnisses Anton Fuggers*[6] (eine kleinere Fassung in Amerika)[7] ihre schlagende Bestätigung fand, ist das Bildniswerk des Meisters um manches Stück angewachsen. Eine letzte Zusammenstellung gab F. Weizinger (im Anhang seiner Arbeit über die Malerfamilie Strigel, Festschrift des Münchner Altertumsvereins 1914). Dort erscheint auch erstmalig der Versuch einer Gruppierung der kirchlichen Arbeiten Hans Malers; vor allem wird die durch Graf Arthur von Enzenberg zuerst beobachtete bedeutsame Identität der Hand von dem Altar des *Apostelabschieds* und 1521 den datierten *Fresken* des Kreuzgangnordflügels im Franziskanerkloster vermerkt. (Aus Weizingers Aufstellung sind Stammbaum und Sippenaltar auf Schloss Tratzberg als Werke einer eigenen, Maler überaus nahestehenden und schulmässig von ihm abhängigen Persönlichkeit herauszuschälen, der ich auch die kleinen *Predellentafeln* mit stehenden Heiligen im Ferdinandeum zu Innsbruck [Katalog 88/89; Mackowitz 12] geben möchte.) Buchner (mündliche Mitteilung) hat in jüngerer Zeit das Malersche religiöse Malwerk durch Feststellung einer frühen *Kreuztragung* im Kunsthandel, der zwei *Passionstafeln* im Diözesanmuseum zu Münster anzuschliessen sind, zweier *Marienlebentafeln* in Klosterneuburg[8] und Bestimmung der grossen *Flügel mit Heiligenpaaren* in der Augsburger Galerie wesentlich erweitert.

Wichtige archivalische Aufschlüsse über Hans Malers Tätigkeit für Schwaz hat der jüngst verstorbene Pfarrer Kneringer aus den Kirchenraitungsbüchern der Liebfrauenkirche geschöpft. So konnte er für das *Christophorus-Fresko* an der Nordwand urkundlich Hans Maler als Urheber nachweisen. „Maister Hañsen Maller" wird als Schöpfer des „Sand Cristoffnn auf dem Freythof im 13. Jahr" genannt[9]. Die Kosten für dieses Fresko wurden von Schwazer „Gewerken" aufgebracht — zur einen Hälfte von Michael Endlich, zur andern von Caspar Rosentaler und Sebastian Andorffer. Mit diesen Namen sind wir mitten im regen Betriebe des Schwazer Bergbaus zu maximilianischer Zeit. Einheimische „Gewerken" und Fuggersche Funktionäre waren des Meisters Hauptauftraggeber. Aus ihren Kreisen stammen die frischen,

farbenleuchtenden Köpfe deutscher Renaissancemenschen, mit denen vor allem die Vorstellung von des Meisters Kunst verbunden ist.

Der Schwazer Kupfer- und Silberbergbau lag vornehmlich in den Händen erbgesessener Tiroler Familien. Die Gewerken, die Besitzer von Gruben und Schmelzhütten, hatten das Schurfrecht über und unter der Erde für bestimmte Gebietsflächen. Dem Landesherrn waren sie zur Leistung bestimmter Abgaben verpflichtet. Edelmetall musste in die landesfürstliche Münze in Hall zu bestimmtem Preis abgeliefert werden. Dem bodenständigen, in gewisse Grenzen gebundenen Unternehmertum standen die Aspirationen der grossen Handelshäuser entgegen, vor allem der Fugger, die Monopolstellung in der Verwertung des alpenländischen Erzgewinns anstrebten. Schrittweise suchten sie Jahr für Jahr den Schwazer Bergbau in die Hand zu bekommen, bis ihre Vormacht eine unbestrittene war. Als Bankiers des stets geldbedürftigen Kaisers gelang es ihnen, ihr Ziel zu erreichen. In der Geschichte dieser handelspolitischen Kämpfe und Auseinandersetzungen, in den Kauf- und Lehnverträgen und den daran sich knüpfenden Korrespondenzen, in Inventuren und Raitbüchern begegnen wir den Namen der Malerschen Mäzene. Zwei der Stifter des *Christophorus-Freskos* [Mackowitz 8], Michael Endlich und Kaspar Rosentaler, stehen in der Gruppe der Gewerken, die am 2. Jänner 1507 Maximilian den Schwazer Kupfererlös auf drei Jahre verkaufen. Der Kaiser hatte im Vorjahr von den Schmelzern 6.000 Zentner Kupfer angefordert, um seine den Fugger gegenüber eingegangenen Verpflichtungen einlösen zu können[10]. Der dritte Stifter, Sebastian Andorffer, begegnet uns besonders häufig in der Schwazer Bergbau- und Metallhandelsgeschichte. Zum erstenmal erscheint er in dem grossen Kaufvertrag der Tiroler Gewerken mit Jakob Fugger vom 16. März 1499, in dem sie sich zur Lieferung eines grossen Quantums Kupfer je nach der Leistungsfähigkeit der einzelnen Schmelzhütten verpflichten[11]. Dies war die Gegenleistung für ein grosses Darlehen, das der Augsburger Maximilian gewährt hatte. In einer Reihe mit Andorffer stehen dort Jakob und Simon Tänzl. Eine Angehörige dieser Familie, Maria, heiratete 1524 den Moritz Welzer von Eberstein; Hans Maler schuf die *Hochzeitsbildnisse* des Paars [Wien, Gemäldegalerie, Akademie der Bildenden Künste, Eigenberger, Kat. p. 239 ff.]. Die Tänzl sind auch die Erbauer des Schlosses Tratzberg, in dem die Malerwerkstatt Beschäftigung fand. Andorffers Schmelzhütte brannte vor allem Edelmetall, weshalb der Gewerke meist als „silberprenner" bezeichnet wird. Als in den Jahren 1503 und 1504 eine mit den Absichten des Kaisers vorübergehend sich deckende Bewegung der Tiroler Räte und Gewerken dahin ging, die Fugger aus dem Tiroler Erzvertrieb auszuschalten, mussten die Silberschmelzer für den Zinsendienst aus der landesfürstlichen Münze an das Augsburger Haus aufkommen. Darunter auch Andorffer, dem der Kaiser 1505 eine Beschwerde der Fugger brieflich übermittelt, dass er das Silber zu gering brenne[12]. Noch 1527 wird „Seb. Andorffer, silberprenner" in der Generalinventur der Firma Fugger in der Passivenliste als Gläubiger eines Betrags von 67 Gulden 17 Kreuzern angeführt[13].

Der „Silberprenner" hat Meister Maler auch in späteren Jahren noch beschäftigt. 1517 liess er sein Exterieur modisch renovieren, welches dem Träger anscheinend hochwichtige Ereignis von Hans Maler in zwei in den Besitz des [ehem.] Hauses Drey gelangten *Bildnissen* (43 × 36 cm) festgehalten wurde[14]. Das erste *Bildnis* (fig. 314) [Metropolitan Museum of Art] zeigt eine richtige Tiroler Wald- und Bergtalerscheinung. Buschiger Bart, durch den sich schon Silberfäden ziehen, umwuchert ein markiges Antlitz, das nur in Malers hellflächig verschmolzener, an Strigel geschulter Modellierung so weich wird. Feuerglut und Werkstaub mögen in Wirklichkeit diese Züge härter gezeichnet haben, die hier feiertäglich ruhig, von dunkler Schaube und Pelzhut gerahmt, erscheinen. Immerhin, diese Gestalt passt in den Rahmen der Schmelzhütte am Inn, schaffend und werkend, selbst mit Hand anlegend. Von dem zweiten *Bildnis Andorffers* nach der „Verwandlung" möchte man es nicht so sehr glauben (fig. 315). Das buschige Haar ist verschwunden. Ein festes, modisch glattrasiertes Bürgerantlitz erscheint unter dem Pelzhut, das man eher einem augsburgischen Kaufherrn als einem Tiroler Schmelzer zutrauen möchte. Auch die Dunkelheit des Kostüms ist aufgehellt, der prächtige Glanz des Pelzes mit seinen funkelnden Goldlichtern kommt mehr zur Geltung. Der zu Wohlhabenheit und Ansehen gelangte Gewerke will es nun mit dem grossen Rivalen auch auf diesem Gebiet aufnehmen und drapiert sich wie Herr Jakob der Reiche.

Andorffers Gestalt steht auf jenem von Maler bevorzugten hellen Grund, der das leuchtende Blau eines schönen Sommertags hat. In flüssigen Lichträndern scheint die Atmosphäre um die Konturen aufzuglimmen. Die weiche Vertriebenheit der Farbe, das Hell-in-Hell-Modellieren, das den Meister mit Strigel verbindet, wendet er auch in seinen *Fresken* an, deren malerische Struktur ebenso tafelbildmässig ist (fig. 316), wie das farbig Flächige der Tafelbilder Freskengestaltung nahelegt. Eine besonders reizvolle Probe der Kunst schmuckhafter Flächengliederung im Porträt ist ein kleines *Mädchenbildnis* in Grazer Privatbesitz [Dr. M. Reinisch] (fig. 317), das ich dem Meister geben zu können glaube. Das Zirbelkiefertäfelchen ist nur 30 × 21 cm gross; die Gipsauflage lässt einen 0,5 cm breiten Streifen des Holzgrundes am Rande frei — offenbar wurde das Bildchen schon im Rahmen gemalt. Es ist 1525 datiert. Im Vorjahr entstand das erwähnte *Bildnis der Maria Welzerin*, das am besten zum Vergleich geeignete Werk (Wien, Akademie). Es steht noch auf dem leuchtenden Himmelblau der Männerbildnisse. Das *Mädchen*, Graz, ist aus dem Luftraum in abstrakte Umgebung versetzt. Es hebt sich von tief olivgrünem Grunde ab, in dem das Wappen (hell grünblaue Streifen in olivgrauem Feld) schwebt. Wappen, Datum, Gestalt liegen in gleicher Ebene. Das Heraldische ist betont. Farben mit stark dekorativen Flächenwerten wurden gewählt. Ein roter Hut überdacht das Antlitz. Gold ist reichlich verwendet: im Haarnetz, in der Kette, im Halsband, wo es mit silbergrauen Perlen wechselt, im Leibchen, wo es, schwarz gesäumt, zu Bändern geflochten ist. Dabei wurde das Gold in ausgesprochen flächenschmückendem Sinne verwertet.

Flecht- und Schachband in Schwarz-Weiss sind rein graphisch gesehen. Der Wechsel von goldgelben, moosgrünen, roten und weissen Streifen im Kleid macht an Fahnen, an Behänge von Wappenherolden denken. Gerade dieses Zurückdrängen der Gesamterscheinung in heraldische Flächenhaftigkeit macht die mit zarten Glanz-lichtern in Wirkung gesetzte Modellierung von Antlitz und Hand doppelt köstlich und frisch. Ebendiese Partien werden bei der *Welzerin* durch den stofflich sich run-denden Prunk der Gewandung eher flächig und schematisch. Der Erhaltungszustand mag dabei eine Rolle spielen. An das Grazer Bildchen hat seit seiner Entstehung wohl keine Hand gerührt; so hat es ganz den zarten Schmelz der ursprünglichen maleri-schen Fassung bewahrt. Zart röten sich Wangen und Lippen. Klug blicken die menschlich anheimelnden Blauaugen. Das Täfelchen ist wohl nicht des Meisters eindrucksvollste, aber vielleicht seine liebenswürdigste Bildnisschöpfung. Das Wappen liess sich noch nicht ermitteln. Vielleicht gibt das goldgeschmiedete К̄Н des Anhängers mit dem roten Stein einmal einen Anhaltspunkt für die Bestimmung der Dargestellten.

DER MEISTER Ā̄Ḡ

Vor Jahren tauchten im Wiener Kunsthandel die *Bildnisse eines Ehepaars* auf. Das *Bildnis der Frau*, künstlerisch wertvoller und wesentlich besser erhalten als das des *Mannes*, wurde vom Kunsthistorischen Museum erworben (fig. 320, 60,5 × 47,5 cm). L. Baldass veröffentlichte die Tafeln als Frühwerke Cranachs[15]; er schloss sie unmittelbar an die Bildnisse des Wiener *Rektors Reuss* und *seiner Gattin* [Nürnberg; Berlin] an, indem er sie 1504 datierte.

Zweifel an Cranachs Urheberschaft wurden bald nach dem Bekanntwerden der Tafeln laut, um so stärkere, als die Bildnisse des *Ehepaars Cuspinian* (figs. 41, 42) [Winterthur, Stiftung Dr. O. Reinhart. Siehe p. 55] die Vorstellung von Cranachs frühem Bildnisstil befestigen halfen. Die beiden Tafeln haben in ihrer fein abgestimmten, tonigen Geschlossenheit nichts von dem strahlenden Leuchten der Cuspianbildnisse, in ihrer Betonung des dekorativ Flächigen nichts von der drängenden Urkraft der Reussbildnisse, die die Gestalten wie Baum und Fels aus der Landschaft heraus gebiert. Ein solcher Wandel von einem Jahr aufs andere ist undenkbar, da die Kluft zwischen Reussbildnissen und *Katharinenaltar* noch geringer ist als zwischen jenen und dem in Wien bekanntgewordenen Tafelpaar.

Die Betrachtung möge vom *Frauenbildnis* als dem besser erhaltenen und auf-schlussreicheren ausgehen. Die Dargestellte erscheint in mehr als halber Figur (fast könnte man von einem „Kniestück" sprechen) vor dem landschaftlichen Raum. Sie sitzt leicht nach links gewendet, von einem Staatskleid in dunkel gedämpfter Pracht warmer Töne umhüllt. Ein goldiges Rotbraun — die spezifische Burgkmairfarbe! — ist mit dunklen Brokatmustern gezeichnet. In den Falten ist noch schwach körperlich sich rundende Form angedeutet; an Unterarmen und Brust wird sie von dem Besatz

in tiefem, samtigem Schwarz völlig ins optisch Flächenhafte verwischt. Wohl müssen wir dem Bilde seine Verriebenheit zugute halten, doch auch in der Modellierung der Fleischpartien macht sich das flächenhafte Hell-in-Hell, das einem Dunkel-in-Dunkel der Gewandpartien gegenübersteht, geltend. Bei Cranach hingegen immer der funkelnde Wechsel von Hell und Dunkel, von Licht und Schatten, um die Form in ihrem wuchernden Reichtum, in ihrer vielstimmigen Plastik recht deutlich werden zu lassen! Der Fleischton ist heute, wo die rosigen Lasuren weggerieben sind, geradezu kreidig; im Kopf kommt die blaugraue Unterzeichnung heraus, die dunkeln Augensterne sind retuschiert und verwischen so die Pupillenform. Eigentümlich ist die Bildung der Hände in ihrer weichen, mürben, an Altdorfer erinnernden Struktur mit der klauenartig gekrümmten Stellung der Finger. Die Rechte hält einen in dicken Perlen herabhängenden goldenen Rosenkranz. Dieses Gold ist ebenso wie das der Halskette und des Besatzes des lichtgrauen Gürtels nur durch helles Goldgelb ausgedrückt; möglich, dass es einmal als Grundierung wirkliches Blattgold getragen haben mag — notwendig ist dies bei der ganzen illusionistisch malerischen Haltung nicht. Die Haube, deren warmes Cremeweiss gegen das kreidige der Karnation absticht, war ursprünglich grösser angelegt; deutlich hebt sich das Pentiment im Himmelsgrund ab (ein Charakteristikum für den Meister, das uns wieder begegnen wird). Die farbige, ihre klare lineare Begrenzung ornamental auswertende Fläche ist der eigentliche Träger der künstlerischen Wirkung. So entsteht ein eminent Malerisches von zugleich graphischer Bedeutung.

Dieses Flächenprinzip liegt auch dem Verhältnis von Figur und Landschaft zugrunde. Ihre Bindung ist nur eine dekorative, farbig optische. Bei Cranach umgreift, umfasst die Landschaft die Figur, erfüllt sie mit ihren Säften, ihrem brandenden Leben, durchdringt sie zuinnerst. Bei unserem Meister steht die ruhige Silhouette der Gestalt vor der Landschaft, die sie wie ein schmückender Rahmen umgibt. Von der höheren Lebenseinheit, zu der beide bei Cranach zusammenwachsen, kann nicht die Rede sein. Die Anordnung der Bäume ist geradezu absichtsvoll. Rechts strebt eine schwarzgrüne Tanne hoch, deren Goldolivlichter wie Stickerei auf dem dunklen Grunde liegen (wie ganz anders funkeln und leben die Lichtschlänglein der Cranachbäume!), links fliessen die Judenbärte einer Fichte in moosigen Strähnen herab. Sie sind ebenso dünn lasiert wie der in aquarellhaft verfliessenden Tönen gehaltene Hintergrund. Das Erdreich ist in hellem Bräunlich, das rosigviolettliche Schwaden durchziehen, gehalten. Der rosige Ton ist in der Brücke und dort, wo sich die Hänge im Wasser spiegeln, ganz deutlich. Graugrünlich-bläuliches Gemäuer in gedrungenen Renaissanceformen, wie sie uns aus Altdorfers späten und Wolf Hubers reifen Schöpfungen bekannt sind, geht in tiefes, von rosigen Lichtern überhauchtes Blau der Berge über. Heller, doch wieder tiefer aufdunkelnd, ist das Blau des Himmels. Diese duftig und verfliessend getuschte Landschaft steht mit der Gestalt im Verhältnis einer rein artistischen Bindung.

Im *Porträt des Mannes* (fig. 319), St. Gallen, Frau Gertrude Iklé, ist sie ganz weggefallen. Nur die Tannenkulisse rechts ist von ihr übriggeblieben. Anstatt der Fichte, die der Pergamentzettel mit der Altersangabe der Frau „*quindecimo anno etate*" umschlingt, erhebt sich dunkles Gemäuer, an dem ein Täfelchen hängt: „*Tricesimo secundo etate sue*". Der paläographische Charakter der Schriftzüge weist über das erste Jahrhundertviertel hinaus. Die starke Übermalung der Gewandpartien erschwert die Beurteilung. Immerhin erkennen wir den gleichen Farbenakkord wie bei der Frau: tiefes, warmes Rotbraun mit dunkler Musterung, im Einklang mit Schwarz; im Halsausschnitt wieder das Gelb des Goldes. Das gleichgültige Antlitz ist in breiten, polsterigen Formen modelliert — ein fast slawischer Typus. Die fleischige Nase mit der Sattelform der die Löcher flach überschneidenden Spitze mögen wir uns merken. Im hellen Himmel zeichnet sich wieder deutlich das Pentiment der ursprünglich grösseren Kopfbedeckung ab.

Weitaus fesselnder und imposanter ist das *Männliche Bildnis* [ehem.] im Besitz der Galerie Van Diemen in Berlin [Staatliche Museen, Kat. 2100], das mir von Buchner bereits 1929 als Werk des Meisters avisiert und kürzlich auch von P. Wescher als solches richtig erkannt wurde[16] (fig. 321; 58,8 × 47 cm). Der düster streitbare Charakter dieser an den Degen greifenden ritterlichen Gestalt hat dem Maler jedenfalls mehr zugesagt als das phlegmatische Bürgergesicht. Die Gestalt, deren Vertikalismus ausgesprochen betont ist, hat etwas von dem Flammenden, Hochdrängenden der frühen Burgkmairbildnisse. In der Kleidung wieder der Einklang von Schwarz und tiefem Braun, wieder die dunkle Brokatmusterung. Das blasse Antlitz, die Hände, das Weiss des Hemdes mit der bekannten Goldborte stechen davon ab. Die Silhouettenwirkung der Gestalt wird hier besonders deutlich. Ebenso das „Graphische" dieser Malerei in der sorgfältigen Zeichnung der schlicht herabfallenden Haarsträhne. Die fleischige Nase, die klauenartig gekrümmten Hände gleichen einer Signatur. Wieder fällt die fliessend gemalte Landschaft mit der dunklen Figur in eine nur optische Ebenenbindung, ohne zur räumlichen zu werden. Doch scheint hier die Landschaft mehr auf den inhaltlichen Charakter abgestimmt zu sein. Ebenso kühn wie die Figur sind die reifen Renaissanceturmformen in die Höhe gestaffelt. Wie bei Lautensack, Hirschvogel und Flötner qualmt ein langer Schlot zum gewitterig dräuenden Wolkenhimmel empor. Ein Ross, das den Reiter ins Wasser geworfen, stürmt am Ufer dahin; auf der Brücke jammert eine Frauengestalt. Ein Ereignis aus des Dargestellten Leben scheint da festgehalten zu sein. Die Spannung düsterer Romantik erfüllt das Bild.

Zu freundlicher landschaftlicher Weite klärt sie sich im Bilde eines anderen reisigen Herrn, das wohl ein Jahrzehnt jünger ist. Das *Bildnis* der Galerie Liechtenstein [heute Vaduz] (fig. 322; 59 × 51 cm) ist das erste datierte und signierte Werk des Meisters. Das Täfelchen zeigt ein G im A und die Jahreszahl 1540. Die Form des Monogramms erinnert an die des Aldegreverschen, weshalb das Bildnis meist als Aldegrever ging.

Als solcher wurde es auch von Hermann Voss wissenschaftlich behandelt[17]. Allerdings weichen die Buchstaben von denen des Aldegrevermonogramms ab und ihr Duktus entspricht eher dem eines Monogramms, das Nagler (Monogrammisten Nr. 584) auf einer (leider verschollenen) *Zeichnung* der Münchner Sammlung beobachtete und mit dem Augsburger Andreas Giltlinger in Verbindung brachte. Buchner erkannte als erster aus dem Stil und Material des Bildes, dass es nur ein Süddeutscher gemalt haben kann. Von der Voraussetzung ausgehend, dass die Signatur falsch sein müsse, schrieb er die Tafeln dem späten Breu zu[18]. Nun hat aber R. Eigenberger kürzlich das Bild auf seinen technischen Befund hin untersucht. Die von Buchner inkriminierten Übermalungen im Geäst gingen weg[19], aber Täfelchen und Schrift, durchaus im Relief der alten Malfläche liegend, hielten eisern stand. So kann es sich eben nur um einen oberdeutschen Meister handeln, dessen Namen mit A und G beginnen. Dass es der Maler der oben besprochenen Bildnisse ist, sei im folgenden erwiesen.

Der Junker füllt in stattlicher Positur die Bildbreite. Alles Eingeengte, Schmalschultrige, dem Höhenstreben des „spätgotischen Manierismus" Entsprechende der früheren Bildnisse ist in dieser reifen, largen, voll entfalteten Renaissanceschöpfung weggefallen. Die Bildform engt den Körper, der nun einfach im Ausschnitt gezeigt wird, nicht mehr ein. Mensch und Landschaft entwickeln sich voll im Gegenspiel. Wohl verwachsen sie nicht so sehr wie in den Bildnissen des frühen Cranach, in denen Altdorfers und Hubers. Irgendwie bleibt die Landschaft noch immer „Hintergrund" einer reliefmässig entfalteten Formeinheit, etwa wie dies bei den Bildnissen Massys' der Fall ist. Aber sie begegnen sich jetzt auf der Plattform einer gewissen Gleichberechtigung. Das Kulissenhafte fällt weg; der Raum rundet sich als Fernblick über See und Gebirge unter der tiefen Glocke des Firmaments. Dass darin das Raumgefühl von Altdorfers und Hubers reifen Schöpfungen einen Widerhall erfährt, kann keinem Zweifel unterliegen. Wunderbar klar und eindeutig ist der Umriss der Gestalt auf diese helle Weite gezeichnet. Hell-in-Hell, Dunkel-in-Dunkel begegnen uns wie sonst, doch nun zu höchster malerischer Reife entwickelt. Auf das ganz dunkle Violettgrau des Wamses ist wieder das dunkle heraldische Blattwerk gezeichnet. Im Mantel, in dem die Brüstung bekleidenden Teppich steht das altbekannte Burgkmairbraunrot, nun von herbstlicher Pracht und Wärme. Wie die schwarzen Bänder mit breitem Pinsel weich und flüssig auf das die Schulter herabgleitende Kleidungsstück gesetzt sind, ruft das erste Männerbildnis ins Gedächtnis. Das schwärzliche Violettgrau des Wamses kehrt im Barett wieder. An Gürtel, Halsausschnitt, Ärmeln quillt das grauschattige Weiss des Hemdes hervor. Säume, Ringe, die Christusmünze des Rosenkranzes leuchten goldgelb. Die Karnation schimmert in hellem Rosa, das von olivgrauen Schatten weich modelliert wird. Die Formgebung des Kopfes ist die direkte Weiterentwicklung aus den früheren Bildnissen.

Wir sehen die fleischige Nase mit der sattelförmigen Endigung wie auf dem St. Galler *Bildnis* (fig. 319). Das Haar ist mit Freude an der graphischen Wirkung der Strähne

gezeichnet wie auf dem Van Diemenschen Bildnis. Auch hier waren Kopf und Barett
wieder grösser angelegt und die Pentimente erscheinen als feine Doppellinien in der
Luft. Als Ganzes ist der Kopf doch klarer, fester in seiner Struktur erfasst, renais-
sancemässiger als früher. Ebenso die Hände, die das Mürbe, flächig Zerfliessende,
Klauenartige von einst verloren haben und in ihrem Knochenbau deutlicher sichtbar
werden. Der Meister hat eine wesentliche Entwicklungsstrecke zurückgelegt. Durch
das Rot der Nelke (das Ziegelrötlich der Lippen, verstärkt), die olivgrünen und grau-
violettrosigen Streifen der Hose wird eine farbenfreudige Note in das Bild gebracht.
In der Landschaft, so sehr sie geweitet und gereift ist, erkennen wir die einzelnen
Elemente und Farbengruppen von früher wieder: die Felsen mit den Spätrenaissance-
türmen, in denen sich Rosa und helles Braun vielfach kreuzen und verschmelzen, die
dunklen Perltropfen der Bäume von bräunlichem Moosgrün, den Brückensteg. Im
Gegensatz zu all dem warmen Farbenklang das kühle Eisblau der Berge, das im
lichten Spiegel des Sees wie beim frühen Breu verblasst, die bräunlichrosigen Felsen
noch duftiger wiederholend, das im Firmament mählich aufdunkelt. Das Ganze
leicht lasiert, wie auf Löschpapier getuscht, verfliessend. Die Rahmenbäume treten
viel bescheidener auf als einst. Immerhin verraten sie den alten Wuchs, vor allem der
zottige rechts, in dessen Geäst Falke und Jagdgerät des Junkers nisten.

Schon Voss hat in einem *Bildnis* der Landesgalerie zu Hannover den gleichen
Meister und gleichen Dargestellten vermutet (fig. 318). Er hat es folgerichtig gleich-
falls als Arbeit Aldegrevers veröffentlicht[20], Buchner gleichfalls als um mehrere Jahre
jüngere Arbeit Breus. Die Renaissanceform der älteren Arbeit geht hier bereits in die
des richtigen, um die Jahrhundertmitte beginnenden, mit dem der romfahrenden
Niederländer gleichzeitigen, aber unvergleichbaren deutschen Manierismus über, in
dem das Flamboyant des „ersten Manierismus" — richtiger „Prämanierismus" — der
Zwanzigerjahre wieder auflebt, aber nun ganz renaissancistischer, allen spätgotischen
Feingehalts barer Prägung. Buchners Bestimmung auf Breu wird angesichts dieses
Werkes doppelt verständlich, wenn man es mit dem *Bildnis* von Jörg Breu von 1520
(a. a. O., Abb. 241) vergleicht. Das wellig geschlitzte Gewand, die verbogenen Finger
der wie verwachsenen Hände zeigen die Bemühung des Meisters, in das Geleise einer
neuen, ihm nicht gelegenen Formanschauung zu kommen. Breuscher Einfluss ist
unverkennbar. Im Gegensatz zu dieser gequälten Körperhaftigkeit um jeden Preis
steht wieder der ruhige Flächengegensatz von weissem Hemd mit Goldbesatz und
dunkelmusterigem Gewand. Ja im Kopf mit dem sorgsam ziselierten Haar (das auch
mit dem des Van Diemenschen Bildnisses verglichen sei) melden sich sogar leise
Anklänge an Spätwerke des alten Holbein. Die Landschaft ist geschwunden. Ab-
strakter Grund beherrscht das verdunkelte Bildnis, aus dem die hellen Partien
geheimnisvoll herausleuchten. Die Gestalt wird jetzt schon ganz kühn als Raum-
ausschnitt gefasst, doch erfüllt sie nicht mehr der weite räumliche Atem des *Bildnisses*
von 1540. Sie erscheint „eingekerkert", in ein abstraktes Verlies gespannt, nicht

anders, wie Müelich und Vermeyen ihre Dargestellten in Verliese von schweren Atlas- und Damastvorhängen schliessen, vom natürlichen Luftraum absondern, gleichsam schon zu ihren Lebzeiten in Paradebettinszenierung zur Schau stellen.

Im Meister 🄰 haben wir einen charakteristischen Repräsentanten des zweiten Jahrhundertviertels vor uns. Seine überschaubare Entwicklung umfasst zwei Jahrzehnte und illustriert den Weg vom „ersten" zum „zweiten Manierismus", vom Flamboyant der Zehner- und Zwanzigerjahre zum Manierismus der Jahrhundertmitte als Ergebnis einer ihre Bahn vollendenden Renaissancebewegung, als Beginn eines neuen künstlerischen Zeitalters. Alle Wendungen der kritischen Zeit finden in ihm ihren Widerhall. Sein Zusammenhang mit den Augsburgern ist so stark, dass wir ihn als aus ihrer Mitte hervorgegangen betrachten müssen. Man könnte an Andreas Giltlinger denken, wären die Lebensdaten des erst 1563 die „Gerechtigkeit" erlangenden Meisters nicht zu vorgerückt. Der Meister 🄰 war aber auch ein Donaufahrer, wie vor ihm der ältere Breu, Leonhard Beck und der Meister der Pirermadonna. So vereinigen sich in ihm augsburgische Malkultur und donauländisches Naturempfinden zu einem eigenartigen, unwiederholbaren Ganzen, das mit gleichem Recht der einen wie der anderen Schule eingegliedert werden kann.

Jahrbuch der Preussischen Kunstsammlungen 54, Berlin 1933, pp. 239–254.

Albrecht Altdorfer

ZUM 400. TODESTAG FEBRUAR 1938[1]

Der Name Albrecht Altdorfers ist mit dem Begriff der „Donaukunst" und „Donauschule" inniger verschmolzen als der irgendeines anderen Künstlers. Ihre Begründer, Cranach, Breu und der jüngere Frueauf, gehören nur mit einem Teil ihrer Entwicklung und ihres Schaffens diesem bezaubernden Kapitel deutscher Kunstgeschichte an. Altdorfers jüngerer, ihn lange überlebender Zeitgenosse Wolf Huber gibt in seinen Gemälden den figuralen Problemen der neuen Renaissance-kunst zunehmend Raum und lässt nur in der intimen Welt seiner Zeichnungen den Atem der Landschaft frei strömen. Diese kostbarste Errungenschaft der Donaukunst ist der Orgelpunkt von Altdorfers gesamtem Schaffen, des malerischen nicht minder wie des graphischen und zeichnerischen. Probleme des Landschaftsraums, Probleme von Licht, Farbe und Atmosphäre beherrschen auch seine grossfigurigen Komposi-tionen. Er hat als erster der Landschaft völlige Selbständigkeit als Bildgattung verliehen und damit das Tor zu einer Welt geöffnet, die dem modernen, durch Verlust des mittelalterlichen religiösen Halts heimatlos gewordenen Menschen eine unerschöpfliche Glücks- und Kraftquelle geworden ist.

Die Frage nach der Herkunft seiner Kunst war lange Zeit eine der brennendsten unserer Wissenschaft und noch ist sie nicht bis ins letzte erhellt. Über die Herkunft des Mannes wusste man schon viel früher Bescheid: dass er 1505 von Amberg in der Oberpfalz kam und das Regensburger Bürgerrecht erhielt, aber vermutlich schon ein Stadtkind von einem Malervater — Ulrich — war und drei nach Stadt-heiligen getaufte Geschwister hatte. Um die Zeit seiner endgültigen Ansiedlung in der Vaterstadt fällt auch die der künstlerischen Mündigwerdung des kurz vor 1480 geborenen Generationsgenossen von Schäufelein, Kulmbach und Baldung. So reichlich die Urkunden über Altdorfers Leben fliessen, über seine Lehr- und Wanderjahre schweigen sie. Für diese sind wir auf die Aussage der gesicherten Werke angewiesen, deren datierte Reihe in Zeichnung und Kupferstich mit 1506, im Gemälde mit 1507 anhebt. Einiges mag knapp vor dieser Zeitmarke liegen, so die Gruppe der *Mondseer Siegel* (Albertina), kleine Briefverschlüsse mit primitiven religiösen Holzschnittdarstellungen, die eng mit der lokalen Graphikproduktion des Salzkammergutklosters zusammenhängen. Das früheste bekannte Gemälde ist das *Martyrium der hl. Katharina* (fig. 370) [siehe pp. 31, 349][2] der Wiener Galerie (aus Kloster Wilten), das stilistisch den 1506 datierten Kupferstichen entspricht. In der Spannung erster Jugendkraft offenbart es als Auftakt eine stets mehr geläuterte und entwickelte Stärke des Meisters: ins raumkleine Bildfeld Pathos und dramatische Erregung ausserordentlichen Geschehens zu bannen. Akkorde von Feuerrot und

Gelb, glühendem Weinkarmin und Grünblau, unterfangen von den sonoren und doch strahlenden Moosbrauntiefen der Vegetation, dringen aus dem Bild. Eine himmlische Feuergarbe versengt den Wald und die vegetative Kreatur leidet mit der menschlichen. Das Bild steht deutlich im Zeichen des heroischen Lebensgefühls, das die Donaukunst am Jahrhundertbeginn beherrscht. Es verrät die Kenntnis Marx Reichlichs. Der Kupferstich der *hl. Katharina* (1506, Schm. 25) zeigt in der kühnen Raumstellung des Rades das Wissen um Pacherschen Bildbau. Diese Momente wie die Tatsache der *Mondseer Siegel* beweisen, dass Altdorfer schon vor der ersten urkundlich erwiesenen Donaureise nach Österreich kam, hier vielleicht sogar entscheidende Wanderjahre verbrachte. Die Tatsache eines ganz frühen österreichischen Gefolgsmannes, des Meisters der Historia Friderici, spricht weiter dafür. Altdorfers Kunst, reinstes Gewächs bairischen Stammes, zieht ihre besten Kräfte aus der grossen Einheit, die der deutsche Südosten der Donau- und Alpenländer als Kunstlandschaft darstellt. Der Hang zum Düsteren, Gewaltigen lebt auch im Kupferstich der *Versuchung der Einsiedler* (1506, Schm. 27). Mythologische Gestalten erfüllt die Freude an hintergründigem Zauberspuk, Landsknechte die Freude am naturhaft Abenteuerlichen. Was in diesen Jugendwerken formal unbeherrscht, misslungen erscheint, wird mit erstaunlicher Intuition als Ausdrucksmoment harmonisiert. Altdorfers ganzer weiterer Weg bedeutet keinen Kampf um eine ersehnte und nicht erreichte „Klassizität" — wo er sie später braucht, steht sie ihm zur Verfügung —, sondern ein triebhaftes Gestalten aus der Natur, die mehr im Blut wirkt und erlebt wird als beobachtet und dargestellt. Für diese Kunst gibt es keine Entstellung und Verzerrung der Form, wo es der Ausdruck inneren Erlebens verlangt. Ihre „Fehler" und „Übertreibungen" nur als Niederschlag naiver Unbekümmertheit erklären zu wollen, wäre ein völliges Missverstehen. Auch sie wird von Gärung und Spannung der deutschen Kunst jener Tage erschüttert.

Schon in dem 1507 datierten *Diptychon* mit den *Heiligen Franziskus* und *Hieronymus* des Deutschen Museums [Berlin, Staatliche Museen][3] entfaltet Altdorfer jene Einheit von Mensch und Landschaft, die ihm selbstverständlich, als Naturgabe verliehen und nicht erst durch Willensanspannung erkämpft, errungen war. Die Heiligen bilden ein glückliches Ineinanderaufgehen mit ihren Waldeinsamkeiten, *Hieronymus* im warmen Sommertag mit blauenden Fernen, *Franziskus* in zitrongelber Tagesneige, die alles in Goldlicht taucht. *Hieronymus* knüpft an Cranachs gleichnamiges österreichisches Gemälde von 1502 an [Kunsthistorisches Museum 1963, II, Kat. 104] (fig. 39), wo der Naturmythus zuerst erklingt. Dürer hat in Deutschland den mythologischen Bildern Bahn gebrochen. Sind sie bei ihm noch antikisch gerechtfertigt, so lösen sie sich bei Altdorfer vom humanistischen Substrat und die *Wilde Mann-Familie* (1507)[4] erobert eine bislang in die Schummerfarben der Bildteppiche verbannte nordische Fabelwelt für den lichten Tag des Tafelbildes, der tiefgrünes, goldbraunes Waldweben in Raumspannung zu den Schleiertönen ferner Felsschlösser setzt,

überwölbt von der blauen Kuppel des Firmaments. Wie mit dem Pinsel gestickt
ist die wuchernde Pflanzenwelt, die der geborene Zeichner und Miniaturmaler
entwirft, ornamental und doch höchst wirklichkeitsnah. Smaragdperlen und -flammen
funkeln auf dem Gezweig und aus der lebendigen Anschauung ist eine stets gültige
Formel entwickelt, die allen bis dahin unfassbaren Licht- und Farbenzauber zu
bannen ermöglicht. Auch die gesteigerte, von Geistern und ungewöhnlichen Dingen
belebte Natur erfasst diese Formel eindeutig. In der *Geburt Christi* (1507), Kunsthalle,
Bremen (fig. 323)[5], leitet ein in Rot, Zitrongelb und Grün flammender Föhnhimmel
die Winternacht ein; blauer, tauiger Schnee lagert auf Ruinengemäuer, in dem der
Trollenspuk der Engel losgeht. Wie sie das Kind bewundern, auf den Kornboden
klettern, Garben zur Bettstatt herabwerfen, wobei einer zum Schreck der Genossen
mit herabfällt, wird zum erstenmal der Geist von Volksmärchen und Schnurre im
deutschen Bild lebendig, ja, zum Hauptinhalt, ungehemmt durch überlieferte Scheu
vor geheiligtem Stoff. Lichter gehen da und dort auf, durchleuchten das Bildgefüge
von innen, machen es unwirklich und lassen doch in einem den Ruch von Natur
und Landschaft herausströmen, wie es Malerei nie vorher vermochte. Auch solch
ein Werk geht von Dürer aus, wie weit ist es aber schon über seinen Stich, *Weihnachten*
von 1504 (B. 2), hinausgedrungen!

Das malerische und graphische Werk begleitet in stattlicher Fülle das zeichnerische.
Dem Zeichnen kommt in Altdorfers künstlerischer Konzeption eine primäre
Funktion zu, ungeachtet der einzigartigen malerischen Errungenschaften. Er zeichnet
mit der Feder, nicht nur in Schwarz, sondern gerne auch in hellen Weisslinien auf
braunrot, moosgrün, tief braungrau präpariertem Papier. Die Zeichnung wird so
bildhafter Lichtwirkung fähig, bekommt künstlerischen Eigencharakter, wird schon
im Entstehungsgedanken Liebhaberfreude. Der Begriff der Donauschule ist untrennbar
von dieser krausen, schäumenden, kalligraphisch wuchernden und doch so schlag-
kräftigen und innerer Notwendigkeit gehorchenden Linienwelt. Sie „umschreibt"
mehr als sie „umreisst", aber fasst die Struktur ihrer Form deshalb nicht minder
sicher. Die Formgebung der Blätter von 1506 (*Frauen mit Fruchtschale*, Berlin;
Hexensabbat, Paris) ist noch knorriger, zäher. 1508 wird die Form rundlich ver-
schliffen, wie ein Segel von innen gebläht, die Federzüge langgeschweift wie Riedgras
und Baumflechten (*Liebespaar im Kornfeld*, Basel; *Wilder Mann*, London; *St. Nikolaus
rettet ein Schiff*, Oxford). 1509 und 1510 überzieht das Gespinst der Vegetation
wie ein Urwald die Bildfläche, biblisches und sagenhaftes Geschehen tief in den
Schoss der wachsenden, treibenden Natur versenkend (*Ölberg*, Berlin; *Waldmenschen*,
Albertina). Man sieht dem Spriessen der Gewächse zu, die Menschen werden Fels
und Hügel, Busch und Baum ähnlich. Dass der reisige *St. Georg* einem Fabeltier
im Walde begegnet (1510, München)[6], wird der Anlass zu einem traumhaften Wald-
stück, wo Dickicht und Wipfel wie eine Felswand ansteigen; die Heiligenerzählung
rückt in zweite Linie und sinkt zur Staffage herab. Es ist die Zeit, wo Licht- und

Farbenprobleme, Aufgaben der Naturschilderung den Meister am stärksten be-
schäftigen. Die Gründe der Bilder steigen hoch, um all die Dinge des Kosmos zu
umfassen, mögen sie auch ins Wogen und Schwanken geraten gleich Luftspiegelungen.
Den Höhepunkt bedeuten die *Hl. Familie am Brunnen* (1510, Berlin)[7] und die
stilistisch unmittelbar daranschliessenden *beiden Johannes in der Landschaft* (Regens-
burg; fig. 324). Wie ein Traumgebilde erhebt sich der mit Heidnischwerk reich
gezierte Brunnen, der das spiegelnde Engelvolk aus seinen Skulpturen entlassen
zu haben scheint. Das Weinrot, Blau und Zitrongelb der heiligen Gestalten wird
durch das Goldbraun, Fleischrötlich, Helloliv der strahlenden deutschen Landschaft
begleitet, die sich als Fata Morgana in das reine Blau ferner Bergwelten löst. Am
grossartigsten offenbart sich der kosmische Naturzauber in der Johannestafel.
Ein Brausen geht durch das Bild, als ob ein Schöpfungsakt sich vollzöge. Welt-
werden und Weltvergehen erfüllen es. Erhabener Ernst erfüllt die beiden Verkünder,
wie sie am Waldrande zwischen Farnen und Königskerzen von der Offenbarung
reden. Das Blau des Täuferkleides rauscht auf wie die Wolkenphantome des Himmels.
Harzduftende Waldschläge und Fichtenhänge türmen sich; wo ihr Oliv abblätternd
dem goldigen Holzgrund Raum gibt, scheint er die Urmaterie zu sein, aus der alle
Farben wachsen. Die Hafenstadt bricht auf wie eine Felsendruse, die Koggen sind
vielstimmig strahlende Gebilde, Schneeberge schmelzen und lösen sich in Wolken-
dampf. Ein Phosphoreszieren, ein elektrisches Schwingen geht durch alle Farben,
ein Wogen und Schwanken durch alle Formen, soweit dies überhaupt noch mit der
Festigkeit früher Cinquecentokunst vereinbar ist. Erkenntnisse von Naturkräften,
die bald darauf Paracelsus' Gedankengebäude intellektual erfassten, werden hier
malerisch erstmalig verwirklicht. Eine ähnliche Entfesselung kosmischer Kräfte
beobachten wir in der *Sarmingsteiner Donaulandschaft* (Budapest; fig. 328), die der
Meister auf seiner Österreichfahrt 1511 zeichnete. Der Gedanke liegt nahe, dass
der mächtige Antrieb, der Zug ins Grossfigurige und Monumentale, der die Kunst
des Meisters um diese Zeit erfasst, das gesteigerte Naturerleben mit dem Eindruck
alpenländischer Kunst und Natur zusammenhängen. Nie ist Altdorfer dem öster-
reichischen Cranach näher als nun. Das Pathos, das durch die Kasseler *Kreuzigung*
(fig. 325) mit dem Stifterpaar und dem Davidsstern hallt, der Kölner *Hieronymus*
sind beredte Zeugen. Im gleichen Jahr setzt mit dem *Mondseer Johannessiegel* erst
die richtige Holzschnittproduktion des Meisters ein. Die grossen Blätter des *Kinder-
mordes, St. Georgs im Drachenkampf, Parisurteils* zeigen die Abwendung vom
Miniaturhaften, Spielenden zu handfester Drastik, die vor dem Grausamen nicht
zurückschreckt, überschäumend von kühnem, freiem Leben. Die brausende Flammen-
sonne, in der Eros auf dem *Parisurteil* erscheint, wirkt wie ein Symbol. Die Landschaft
bleibt Träger dieses gewaltigen Lebens, zuweilen mit ausgesprochenem Motiv-
anklang (Aggstein auf dem St. Georg). Der Holzschnitt überwiegt im Schaffen
des 2. Jahrzehnts. Vom Figuralen her erfolgt eine deutliche Klärung und zugleich

Intensivierung der Raumvorstellung. In der *Enthauptung des Täufers* (1512, Schm. 53), in der *Verkündigung* wird die Raumspannung durch dem Beschauer nahegerückte Grossfiguren mit sprunghafter Tiefenverkleinerung gewonnen. Der Name M. Pachers wurde im Zusammenhang mit dieser Art von Raumwirkung mit Recht genannt. Das Ergebnis ist renaissancemässige Klärung der Bildvorstellung. Wie gross und frei wirkt die *Auferstehung* von 1512 (Schm. 48) trotz der Gestaltenfülle! Auch die Zeichnung gewinnt nach bis zur Wirrnis gesteigerter Verdichtung an Lockerung und Freiheit. Der *Marcus Curtius* (Dessau) und die *Kreuzigung* (Braunschweig) von 1512 seien genannt. Die [ehem.] Liechtensteinsche *Hl. Familie im Walde* [Basel, Privatbesitz] (fig. 327) entfaltet die Statik der Dreieckskomposition. Im farbigen Raum ziehen Feder und Pinsel ihre schaumigen Kräusel und Tafelbilder wie die Berliner *Weihnacht* und die Wiener *Hl. Familie* (1515) mit ihren verrinnenden Formen sind deutlich aus der Vorstellungsweise der Helldunkelzeichnungen entstanden.

Um die Mitte des Jahrzehnts wurde Altdorfer an den maximilianeischen Unternehmungen beteiligt. Holzschnitte von seiner Hand sitzen in den Ecktürmen der *Ehrenpforte*, die das Thema von stillebenhaftem Innen- und landschaftlichem Freiraum bevorzugen. Der Kaiser mit dem Glücksrad in seinen Jagdgründen knüpft deutlich an die Nordtiroler *Fischerei- und Jagdbücher* des Monarchen an. Die ansprechende These Flechsigs, in der sog. Hans Dürer-Gruppe der *Gebetbuchzeichnungen* Altdorfer zu erblicken, könnte überlegen lassen, wie weit an der mit dem falschen Altdorfermonogramm versehenen Gruppe die Nachfolger des Meisters in der Köldererwerkstatt beteiligt sind.

In der 2. Hälfte des Jahrzehnts hat die Arbeit an den grossen Altaraufgaben Altdorfer von der intensiven graphischen Produktion wieder etwas mehr abgezogen. Wie ein Vorspiel der Gestaltenwelt des *Regensburger* (1517) und des *St.-Florianer-Altars* (1518)[8] wirkt die Folge der 40 kleinen Holzschnitte von *Sündenfall und Erlösung des Menschengeschlechts*. Der grosse *St. Florianer Wandelaltar*, eine Stiftung des Propstes Peter Maurer, dessen Bildnis auf einem Standflügel oder der Rückseite der Predella erschien, ist vielleicht der Höhepunkt von Altdorfers Schaffen überhaupt. Von ausgezeichneter Erhaltung, offenbart er in seiner strahlenden Farbenpracht eine Konzeption von einer inneren Grösse, Kühnheit und Kraft des Ausdrucks, die Altdorfer niemals überboten hat. All das Wilde, expressiv Gesteigerte, Überschäumende der Jugendwerke kehrt wieder, aber männlich geballt und gefasst zu einer Wucht und Schlagkraft, die des Meisters Gleichstellung mit den grössten Zeitgenossen sichert. Die Qualität der Malerei ist so hoch, dass sie durchgehends eigenhändig sein muss. Es dürfte sich um einen doppelflügeligen Altar mit Schnitzwerk im Innern gehandelt haben, wobei die Sebastiansszenen (fig. 340) die Werktags-, die Passion die Sonntagsseite bildeten. Die glühenden Sonnenunter- und -aufgänge von *Ölberg* und *Auferstehung* (Kunsthistorisches Museum; fig. 375), die gespenstische Nacht-

szene der *Gefangennahme*, der helle kühle Tag der *Kreuzigung*, die Dämmerstunde der *Auffindung des hl. Florian*, all das ist mit einer Meisterschaft des Licht- und Farbenkomponierens gemalt, die die Holländer des 17. Jahrhunderts vorwegnimmt. Scharlach-, Wein- und Purpurrot schmettern wie Fanfaren, Enzianblau, Goldocker und Moosgrün strahlen, gesättigt von Licht und Luft der Tagesstunde und -stimmung. Dem grossen Stil dieser Werke entsprechen der *Abschied Christi von Maria* bei Lady Wernher (Lady Ludlow), in der Graphik der Kupferstich der *Kreuzigung* (Schm. 18), ein Holzschnittunikum der Albertina: die *Enthauptung des Täufers* von 1517 (fig. 329) und der Holzschnitt *Pyramus und Thisbe* von 1518 (fig. 331).

Zwei radierte Interieurs der *Regensburger Synagoge* von 1519 leiten zur Beruhigung der Reifezeit über. Als Mitglied des äusseren Rats hatte der Meister mit seinen Amtsgenossen der Judenschaft die Stadtsässigkeit aufzukündigen. Das Gedächtnis an das altehrwürdige Bauwerk, das abgebrochen wurde, hielt er in diesen Blättern fest und den Hof seines Anwesens pflasterte er mit alten Judensteinen. Für die Wallfahrtskirche der „Schönen Maria", die sich an dem Platz erhob, malte er die Fahne mit dem Stadtwappen, die uns Michael Ostendorfers Holzschnitt zeigt. Der Kult der „Schönen Maria" begleitet sein Werk in den Zwanziger- und Dreissigerjahren, in Holzschnitten (der Mehrfarbendruck, Schm. 52, sei genannt), Tafeln und Stichen (*Muttergottes in der Landschaft*). Der Renaissancekünstler kristallisiert sich um so mehr heraus, als er in seiner Tätigkeit als Stadtbaumeister Gelegenheit zur Verwirklichung tektonischen Denkens hatte. Das kreisende Rund, die Bewegung im „Dreivierteltakt" — musikalisch spät in Bachs Magnificat verkörpert — erfüllt nicht nur die *Geburt Mariens in der Kirche* (München), sondern auch die Lichtkreise des Wiener *Weihnachtsbildes*, der Münchner *Madonna in der Glorie* und die Raumidee des Holzschnitts *Hl. Familie mit grossem Taufbecken* (fig. 330) (Schm. 47). Der tektonische Körper gewinnt an inhaltlicher Bedeutung, um in den späten radierten Gefässentwürfen zu dominieren. Das Rundgeschliffene, Geglättete gilt auch für die Formensprache der religiösen Tafeln, der späten *Floriansserie* (für einen zweiten Altar des oberösterreichischen Klosters), der stimmungsvollen *Passionsbilder* in Berlin, Nürnberg und Budapest. Ein machtvolles *Frauenporträt* ([Lugano-Castagnola], Slg. Thyssen-Bornemisza)[9] hat sich erhalten, wahrscheinlich identisch mit der sog. „Barbara von Blomberg", die Rettberg als 1522 entstanden erwähnt. Räumlich umfangreichere Bilder werden funkelnde Kunstkammerstücke wie die Münchner *Susanna* (1526) und die *Alexanderschlacht* für Herzog Wilhelm IV. (1529), deren Fertigstellung zuliebe der Meister um Dispensierung von dem ihm zugedachten Bürgermeisteramte bat. Noch einmal fasst er seine Vorstellung vom „Kosmos" in einer Schau von überwältigender Fülle und unauskostbarem Reichtum zusammen[10]. Aber ein solches Kunststück stösst an die Grenzen des optisch Fassbaren und tiefer erfasst der Meister den Kosmos in den kleinen Tafeln und Aquarellen, in denen er nichts als ein lautloses Stück ungestörter Natur gibt (*Donaulandschaft bei*

Regensburg (fig. 326), Pinakothek; *Landschaft mit Steg*, Sammlung Böhler [London, National Gallery] (fig. 338)[11]; Kupferstichkabinett Berlin, [ehem.] Sammlung Koenigs): die ersten richtigen Landschaftsbilder in der Kunstgeschichte. Eine Serie wundervoller Radierungen war ihnen vorausgegangen.

Altdorfers Schaffensausklang bedeutet einen ruhigen Formalismus profaner Gesinnung, wie ihn in Nürnberg die Kunst der „Kleinmeister" verkörpert, doch minder äusserlich und akademisch, mehr durchpulst von dem stets wachen Gefühl für Farbe und Landschaft. Hieratisch-prunkvollen Andachtsbildern (*Epiphanie* in Frankfurt, *Madonna* in Budapest), Kleinmeisterstichen mit Heidengöttern und lehrreichen Kabinettbildern steht ein nochmaliger letzter Aufschwung zu wirklicher Grossmalerei gegenüber, die *Badstubenfresken* (figs. 332, 333, 336) des Bischofshofs zu Regensburg[12]. Nur Trümmer sind von ihnen übriggeblieben. Vom Plan des Ganzen zeugen Entwürfe, von der Art der Malerei gibt die 1537 datierte grosse *Lothtafel* der Wiener Galerie (fig. 337)[13] eine Vorstellung. Am 12. Februar 1538 starb der Meister mit Hinterlassung eines seine Geschwister bedenkenden Testaments.

Pantheon XXI, München 1938, pp. 69–83.

Altdorfers Badstubenfresken und das Wiener Lothbild

D as Kaiserbad des Bischofshofs in Regensburg war mit *Fresken* geschmückt, von denen sich spärliche Reste im Städtischen Museum befinden. Im vergangenen Jahrhundert befanden sich die *Fresken* noch an Ort und Stelle. Alte Photographien[1] zeigen die ungefähre Disposition einer Wand (figs. 332, 333). Renaissancepfeiler auf hohen Basen trugen Kuppelgewölbe mit Stichkappen, mit runden Gurt- und Scheidbogen. Balustergesäumte Treppen stiegen unter diesen Gewölben zu einem Oberstock empor, dessen Kassettendecke, in Pacherischer Verkürzung in die Tiefe fliehend, zwischen den Rundbogen sichtbar wurde. In dieser reichen Renaissancearchitektur, deren Motive in dem Münchner *Susannenbilde* [Benesch, Altdorfer, pp. 29, 49; Pinakothek, 1963, Kat. II, p. 33] zahlreiche Analoga finden, entfaltete sich fröhliches weltliches Treiben. Im Vordergrund erschienen zwischen den Pfeilerbasen in Becken oder Bottichen die grossen Akte der Badenden — Frauen, sich waschend und das Haar strählend, von bärtigen Männern umfasst. Die Balustrade des Oberstocks säumte eine Galerie festlich gekleideter Zuschauer, während Mädchen mit schönen Bechern und prächtige Junker die Treppen auf und nieder stiegen.

Von der, wie die alten Aufnahmen zeigen, schon arg zerstörten Pracht sind nur kümmerliche Fragmente übriggeblieben. Die Grösse der Gestalten wechselt, je nachdem sie sich im Vordergrund oder im Oberstock befanden[2]. So gering auch die Überbleibsel sind, so bestätigen sie doch eindeutig die alte Zuschreibung des Freskenwerkes an Altdorfer (Friedländer, A. Altdorfer p. 122; H. Hildebrandt, Regensburg pp. 170, 171). Die weichen Formen, die durchsichtig, schattenhell schimmernden Gesichter, die lineare Zeichnung des Haars verraten Hand und Geist des Meisters ebensosehr wie die fröhliche Leuchtkraft der Farben, in die sich richtiges Gold mengt, und der heitere Prunk der mit hellem und dunklem Gestein wechselnden Architektur.

Altdorfer hat sich demnach auch als „Monumentalmaler" betätigt. Es ist merkwürdig, dass diese Tätigkeit gerade in eine Zeit fällt, in der man aus der Graphik und den Tafelbildern den berechtigten Schluss auf eine Wendung des Meisters zum Miniaturhaften, zum Kleinmeistertum zog. Friedländer hat das Verhältnis des Regensburgers zu den Nürnbergern als das wechselseitiger Anregung beleuchtet (a. a. O., p. 125). In den weltlichen Vorstellungskreis der Nürnberger „Atheisten" fällt auch die Aufgabe, der sich Altdorfer im Kaiserbad unterzog: das renaissancehaft freie Treiben von Jenseitsbindungen unbeschwerter Menschen mit kräftig erotischem Unterton zu schildern.

Die *Gruppe des nackten Paars* (fig. 336) ist als die besterhaltene am ehesten zu Vergleichen geeignet. Die Gestalten sind nur wenig unterlebensgross — das Ganze muss ein Werk von stattlichem Ausmass gewesen sein. Der Mann fasst seine Schöne am Arm und zieht sie an sich, während er ihr mit der Rechten den letzten Schleier entwindet; mit begehrlichem Blick sucht er ihre Augen. Sie widerstrebt noch etwas, doch ist ihr Widerstand, wie der Blick verrät, kein ernsthafter. Der Kopf zeigt das sanfte rundliche Oval, das uns aus den religiösen Bildern und biblischen Historien des Meisters geläufig ist, gerahmt von den Kurven des schlicht gescheitelten Haars. Kindlich weich und unartikuliert wie das Antlitz ist auch der Körper, der zwar eine grössere Sicherheit in der Behandlung des Nackten verrät als die Werke, die wir mit Bestimmtheit in die Zwanzigerjahre setzen können, dennoch von anatomischer Klarheit der Vorstellung, wie sie jedem aus der Dürerschule Hervorgegangenen selbstverständlich ist, weit entfernt bleibt. Das weich Quellende des Fleisches — man beachte den Griff der Hände! — verrät keine Knochenstruktur. Der nackte Körper bleibt farbige Erscheinung. Frauen- und Männerleib sind nur farbig, nicht plastisch unterschieden. Die rosige Haut wird durch Schatten in warmem Grauoliv modelliert. Der helle Ockerton des Blondhaars der Frau — im Gegensatz zum dunklen Schwarzbraun des Mannes — erhält im Einklang mit der Karnation eine Neigung zu Oliv. Das Schmuckstück belebt mit seinem Blau, Rot und Gold die farbige Skala. Dunkles Grün und Rotbraun wechseln im Gestein der Treppe mit hellen Tönen.

Soll das Freskenwerk nicht in seiner Isolierung verharren, so müssen wir trachten, von den Fragmenten die Brücke zu Altdorfers Tafelbildern zu schlagen. Von den kleinen Fragmenten gelingt es unschwer, den Weg zu den glitzernden Staffagefigürchen der *Susannengeschichte* von 1526, des *Sprichwortbildes* von 1531 zu finden. Wirken sie doch nicht anders als deren Vergrösserung. Schwieriger ist es mit den Aktdarstellungen. Da scheint zunächst nichts zwischen den Fresken und den Kleinmeisterstichen der Spätzeit zu vermitteln.

Die Wiener Galerie besitzt ein 1537 datiertes Tafelbild, *Loth und seine Töchter* darstellend[3] (107,5 × 189 cm; fig. 337). Es wurde vor mehreren Jahren durch Ludwig Baldass im Depot entdeckt und in einer grösseren Arbeit[4] Hans Baldung zugeschrieben. Die Bestimmung wurde in der Folgezeit nicht von allen Seiten als endgültig empfunden[5]. Einer restlos befriedigenden Eingliederung in den Organismus von Baldungs Kunst widerstrebt es. Die in die Dreissigerjahre datierten oder stilkritisch zu datierenden Aktkompositionen Baldungs weichen durch ihre skulpturale Strenge erheblich von der *Lothtafel* ab. Baldungs Körper zeigen eine Härte und Straffheit der Artikulation, eine Gliederung in Muskel und Gelenke, die in Verbindung mit der betont unmalerischen Behandlung des Stofflichen so ziemlich in allem das Gegenteil der Stilsprache des Lothbildes darstellt. Gemeinsam ist dem Lothbild mit den Baldungschen Tafeln nur das Kompositionsprinzip des frühen, auf Dürer basierendem Manierismus. (Zur Nürnberger Filiation liessen sich nicht weniger Beziehungen

nachweisen.) Die malerische Diktion ist im übrigen völlig entgegengesetzt. Baldung gliedert seine Akte anatomisch richtig, doch abstrakt, naturfern, gibt ihnen kalte Steinfarbe. Der Maler der *Lothtafel* verschmelzt die Formen weich zur optischen Erscheinung, geht naiv und empirisch dem Natureindruck nach, verfolgt Hebung und Senkung des nackten Körpers im Spiel von Licht und Schatten, ohne sich Rechenschaft über seine innere Struktur, die ganz vag und fliessend bleibt, zu geben. Letzteres ist an Händen und Füssen besonders deutlich. Die missglückte, völlig unräumlich wirkende Verkürzung der Füsse wird man bei dem durch Dürers Schule der Körperformung gegangenen Baldung vergeblich suchen. Die Landschaft beschränkt sich bei Baldung auf grossformige, allgemeine Motive. Der Maler des Loth geht dem Spiel der Gräser, dem Schillern von Baumstämmen und Blättern nach, kostet den stillebenhaften Reiz von Gefässen und Stoffen aus, bringt im Fernblick eine Fülle von Stimmen zum Klingen.

Gerade die Momente, die die *Lothtafel* von den Baldungschen Aktbildern unterscheiden, verbinden sie aufs stärkste mit dem Regensburger Freskenfragment. Zunächst ist die Verwandtschaft des Motivs auffallend. Die Gruppierung der Körper, die Art des Greifens des Mannes, wobei sich die Finger ins weiche Fleisch drücken, ist da und dort die gleiche. Die malerische Behandlung der Karnation ist (mit den durch die Verschiedenheit der Technik bedingten Varianten) sehr ähnlich. In weichen Hebungen und Senkungen ist der weibliche Körper modelliert. Die Konturen verlaufen in schwellendem Fluss, ohne Knickung oder elastische Straffung. Das helle Rosa des Mädchens war gewiss einst durch Lasuren gedämpft und dem schattigeren Inkarnat des Freskos ähnlicher als heute. Trotzdem erkennen wir auf den vom Licht getroffenen Wölbungen im Fresko den gleichen Fleischton. (Die Schatten sind auch in der Tafel grau.) Die Art, wie ein schönes, lichte Perlen und farbige Steine vereinigendes Schmuckstück an dünnem Bande von der nackten Haut sich abhebt, offenbart den gleichen Sinn für malerische Reize. Der Körper des Mannes ist im Fresko noch frisch und blühend, nicht so welk und faltig wie auf der Tafel. Die knochenlose Struktur ist aber beide Male die gleiche. Die kurzgliedrigen Finger, deren Griff weich und wenig energisch ist, die sich in ungeschickter Parallelstellung reihen, ergeben dieselbe Handform. Schliesslich mag das psychologische Moment nicht vergessen werden. Das Verhalten der Menschen im gleichen Augenblick ist so ähnlich wie möglich. Vor allem das Gehaben des Mädchens, der Ausdruck ihrer Augen, die schlecht verhohlene Erregung, die um die Mundwinkel spielt, verraten die gleiche Art zu beobachten.

Wollen wir die Unbekannte, die die *Lothtafel* darstellt, auflösen, so müssen wir trachten, Beziehungen zu weiteren Werken Altdorfers festzustellen. Da treten uns zunächst zwei Flügel eines weltlichen *Triptychons* entgegen, die sich in der Sammlung Schloss Rohoncz[6] befinden. Das Mittelstück ist verschollen. Die Darstellungen der Flügelinnenseiten, die den verderblichen Einfluss des *Regiments von Bacchus und*

Mars auf die Menschheit darstellen, flankierten es (fig. 334; die Hauptgestalten waren natürlich gegen das Mittelstück gewendet). Die beiden Gottheiten erscheinen in feuriger Aureole über dem Gewühl von Wein- und Blutrausch erfüllter Menschen, die Abzeichen ihrer Herrschaft schwingend[7]. „Wilde Männer", laubbekränzt, mit zornig funkelnden oder trunken stierenden Augen, mengen sich in Kampf und Taumel. Schlossen sich die Flügel, so vereinigten sie sich zu einer Darstellung (38,8 × 31 cm): die licht schimmernden Leiber von *Adam und Eva*[8] erscheinen vor goldgrün funkelndem Waldesdunkel, das die ganze Bildfläche überspinnt (fig. 335). Die erhobenen Arme hatten einst andere Stellungen, die als Pentimente für Baumäste geschickt ausgewertet wurden.

Die Beziehungen zu den Kleinmeisterstichen der Zwanzigerjahre sind offenkundig. B. 28, *Herkules und die Muse*, ist am besten vergleichbar. Ferner die stehende *Venus* B. 32 und die allegorische Gestalt B. 58. Eine *Kampfszene* wie auf den Innenseiten begegnet uns in B. 38. Die Flügel wurden von Friedländer (a. a. O.) überzeugend in die Mitte der Zwanzigerjahre datiert. Sie sind uns besonders wichtig, weil sie ausser den Regensburger *Fresken* die einzigen gemalten Aktdarstellungen Altdorfers tragen. Wir müssen uns die Frage vorlegen, ob dieses Werk die zuvor gemachten Beobachtungen zu stützen vermag.

Dem Entwicklungsprozess von mindestens einem Jahrzehnt muss Rechnung getragen werden. Die genannten Stiche dürften eher gegen das Ende der Zwanzigerjahre fallen[9]. So ist die gemalte Tafel noch in manchem gegen sie zurück. Die Körper erscheinen in den Stichen schon mehr wie auf dem Freskenfragment geformt. Wenn auch nicht von einer Organisierung und anatomischen Gliederung im Sinne der Dürernachfolge gesprochen werden kann, so bedeutet die fortschreitende Entwicklung Altdorfers doch eine Annäherung an jene Formvorstellung. Die Akte der Triptychonflügel haben noch jenes für die Donauschule bezeichnende organische Wachsen und Treiben, das den Körper zur einheitlichen farbigen Masse ohne Artikulation und Gelenkbetonung verfliessen lässt. Und doch spinnen sich auch hier Fäden zum Lothbild. Man verfolge den weichen, widerstandslosen Fluss der Konturen, das sachte Ineinanderübergehen der Körperformen. Man vergleiche vor allem die Bildung von Händen und Füssen. Die Füsse in der missglückten unräumlichen Verkürzung der Zehen stellen die gleichen Gebilde dar wie auf der *Lothtafel*. Als hätte der Maler selbst die Schwierigkeit gern umgangen, lässt er Adam mit dem linken Bein in dicht wucherndes Gras treten. Dabei haben die Gestalten keinerlei Standfestigkeit, sondern schwimmen auf dem dunklen Grunde. Das gleiche gilt von der Lothgruppe: sie schwebt in eigenartiger Flächenprojektion. Wie schwer liegen Baldungsche Körper am Boden! Man vergleiche etwa die Zeichnung des ruhenden *Liebespaares* in Stuttgart.

Die Landschaft bringt weitere Analogien. Es muss dabei natürlich berücksichtigt werden, dass, was auf der einen Tafel in Lebensgrösse sich breitet, auf der anderen

zum Kabinettformat herabsinkt. Auf der *Lothtafel* wachsen schwärzlichbraun, wie Schlangenleiber glänzende Stämme empor und zwischen sie drängt sich in dichter horizontaler Schichtung — wie glimmeriges Gestein — funkelndes Blattwerk. Die gleiche Vegetation erblicken wir im Walde des Paradieses. Der ganze obere Bildraum ist mit grün glitzerndem Blattwerk in flächiger Lagerung zugewachsen. Es handelt sich um mehr als ein blosses Schulmerkmal. Kein zweites Mal wird man in der Donauschule die Behandlung der Vegetation in *solcher* Übereinstimmung antreffen. Die hell auf dunklem Grunde sitzenden Grasrispen treiben zu Füssen des ersten Menschenpaares ebenso ihr ornamentales Spiel wie um die gelagerte Lothgruppe. Wenden wir uns den Innenseiten zu, so erblicken wir die bösen Götter in Aureolen, die weniger den lichten Regenbogenfarben um die thronende Himmelskönigin gleichen als dem unheimlichen Schwefelgelb und Rot des düsterbraune Rauchschwaden aussendenden Brandes von Sodom (er mutet wie eine Boschsche Höllenvision an). Und auf den nackten Leibern glänzen gleich bunten Tautropfen Schmuckstücke — nicht anders als in *Fresko* und *Lothtafel*.

Silbrig glänzendes Goldhaar umflockt wie züngelnde Flammen die Schulter des liegenden Mädchens. Wie es mit dem durchsichtig hellen Inkarnat und dem leise grünlich gebrochenen Weiss des Schleiers zusammenklingt, kehren Farbenklänge aus der Frankfurter *Epiphanie* wieder. Die durchsichtig schimmernde Modellierung jenes älteren Werkes wird in der *Lothtafel* wieder lebendig. Die Karnation des Alten ist ein sonnig warmes Bräunlich, in das verwitternde Grauschatten wachsen, ohne dass an irgendeiner Stelle unerbittliche Härte der Zeichnung den Verfall des Körpers schilderte. Ganz in derselben Weise sind die Altmännerköpfe der heiligen Könige gemalt: schimmernd, wolkig verfliessend, von dunklen Grundtönen durchwachsen — und doch wieder zu plastischen Gebilden sich klärend, die allerdings nichts von der undurchdringlichen Festigkeit Baldungscher haben. Das Smaragdgrün des Vorhangs, auf dem das Paar lagert, ist streichend aufgetragen, von spröden Lichtern überspielt. Solche malerische Struktur entsteht nicht durch Verreiben einer kompakten Farbfläche, wie sie Baldung im gleichen Falle angelegt hätte, sondern rechnet von Anbeginn mit der schwebenden Wirkung einander durchwachsender farbiger Schichten. Auf einer Reihe von Tafeln in St. Florian begegnet uns die gleiche Erscheinung. Der fleischgelbliche, bläulich überhauchte Ton des Vorhangumschlags am linken Bildrande hat nichts zu tun mit dem abstrakten manieristischen Changieren, das bei Baldung begegnet. Was wir hier sehen, ist feinfühlige Beobachtung malerischer Realität. Wie in St. Florian sind graubläulich schimmernde Kiesel auf das dunkle Erdreich getuscht. Die Freude am schmuckhaften Reiz schöner Gefässe und Stoffe kommt zum Durchbruch. Ein malerisches Prachtstück ist das mit tiefrotem Wein gefüllte, bläulich irisierende Glas. Nicht minder aber die bauchige Zinnkanne mit dunkelrotem Tragriemen, die man sich gern als radierten Gefässentwurf vorstellt. Wie sie matt glänzend vor dem gedämpften Weiss des zart blau gezeichneten Leinens

steht, bezeugt sie, dass Beiwerk für den Maler dieses Bildes eine höhere Bedeutung hatte als für die Dürerschüler. Man denkt an all die zierlichen Stilleben auf dem *Susannenbilde*.

Werfen wir noch einen Blick auf die im gleichen Jahrzent entstandenen Madonnenbilder. In der Budapester *Madonna* begegnet uns das gleiche leuchtende Rosa der Karnation, vielleicht noch glatter und porzellanhafter als auf der *Lothtafel*. Auffallend identisch ist die Bildung der rechten Hand. Die Wiener *Madonna* von 1531 ist ein stärker mitgenommenes Bild. Dennoch äussert sich im ornamentalen Schwung des Haargelocks die gleiche Handschrift wie auf der *Lothtafel*.

Kehren wir nochmals zur Graphik zurück. Zu den spätesten Stichen gehört die liegende *Venus* B. 35. Sie hält sich in der gleichen unstatisch schwebenden Lage mit angezogenem linken Bein, wie sie die Tochter Loths einnimmt. Die gegrätschte Stellung Loths, die nur durch den Mädchenkörper verdeckt wird, erscheint bereits im *Neptun auf der Seeschlange* B. 30.

Zum Schluss sei jene Bildpartie betrachtet, die am ehesten (auch infolge des kleineren Formats) den Zusammenhang mit Altdorfers Tafelgemälden erkennen lassen muss: die Landschaft des Hintergrunds. Das Smaragdgrün des Vordergrunds wird dort zum frischen, leuchtenden Saftgrün. Büsche und Bäume werden mit spitzem Pinsel in einer Fülle zarter perliger Tupfen und Lichter geformt, nicht anders wie auf den Münchner *Landschaften* (siehe fig. 338)[10] [heute London, National Gallery, Inv. 6320]. Die Enden der Zweige bilden jene zarten Fiederformen, die uns aus der Reihe der Landschaftszeichnungen wohlbekannt sind. Moosschlänglein hängen herab. Und inmitten dieser frühlingshaft treibenden Pracht sitzt die wartende Schwester, ein kleines nacktes Mädchen mit rundlichen Altdorferformen, von langen Blondsträhnen umflossen, eine Schwester zugleich der Prinzessin, die auf dem Münchner Prunkstück die Rolle der Susanna spielt.

Unsere Beobachtungen dürften eine Zuschreibung der Wiener *Lothtafel* an Altdorfer rechtfertigen. Dass sie nicht schon früher ausgesprochen wurde, ist vor allem durch das für Altdorfer ungewöhnliche Ausmass von Tafel und Figuren verursacht. Dass aber malerische Werke grossen Formats Altdorfer nicht fremd waren, beweisen die *Kaiserbadfresken*. Sie dürften zu Beginn der Dreissigerjahre entstanden sein und bilden mit der *Lothtafel* eine Gruppe, deren Verankerung im übrigen Schaffen Altdorfers eben zu zeigen versucht wurde. Es werden kaum die einzigen „Monumentalwerke" gewesen sein, die Altdorfer geschaffen hat. Vielleicht bringt die Zukunft noch weitere ans Licht. Jedenfalls beweisen die *Fresken* ebenso wie die im Vorjahre von Altdorfers Tod entstandene *Lothtafel*, dass der Meister der Bewegung des deutschen Manierismus auf die Grossfigurenkunst hin nicht fremd gegenüberstand, sondern sie selbst mitmachte. Allerdings mit all den Einschränkungen und Modifikationen, die dem naiven Anschauen seines Wesens entsprachen. Erschliesst Altdorfer ja auch in dem *Sprichwortbilde* von 1531 die Perspektive auf die gesamte niederländisch-deutsche

Landschaftskunst des Manierismus. Zugleich aber überwindet er schon dieses Jahrhundert abstrakter Landschaftskunst, das er einleitet, in genialer Vorläuferschaft und öffnet das Tor zu den taufrischen Waldräumen Elsheimers.

Jahrbuch der Preussischen Kunstsammlungen 51, Berlin 1930, pp. 179–188.

Altdorfer, Huber and Italian Art

In discussing the influence which graphic art may have exerted upon Albrecht Altdorfer, the present writer, in his monograph devoted to the German master,[1] made the following observation: "The searcher for the models which Altdorfer may have used, must investigate thoroughly the North Italian engravings of the fifteenth century; so far this investigation has not been made". His present intention is to make a contribution to the solution of this problem.

It has been recognized for some time that Altdorfer was influenced in his architectonic inventions by the artists of Northern Italy.[2] P. Halm pointed out that not only Venice served as a source of origin for architectonic motifs in Altdorfer's works, but also Lombardy, and that drawings and engravings probably provided the means of communication.[3] The present writer is able to confirm the correctness of Halm's assumption by a concrete example.

Altdorfer's large *Altar* of 1518 which he painted for the abbey church of St. Florian in Upper Austria has always caused surprise by its bold solution of problems of representation of architectonic space. Gothic and Renaissance motifs are blended in a singular way. The splendour and magnificence of the Renaissance halls in particular recall the pomp which we see in paintings of Burgkmair, yet no obvious connection can be found with them. No wonder, because Altdorfer used as model for his halls Bramante's famous engraving of the *Interior of a Temple*, which exists only in two impressions (fig. 339)[4].

Three panels of the altar are drawn from the wealth of architectonic motifs which Altdorfer discovered in this large print. He made considerable use of it in the *Martyrdom of St. Sebastian* (fig. 340), who is shown beaten with sticks and cudgels. This was one of the panels on the outer wings of the altar, visible when the shrine was entirely closed. Altdorfer has used the right nave of Bramante's hall and the foreshortened row of pillars which separates it from the main nave, as a setting for the wild scene of the Saint's beating. The repetition is more or less literal. Altdorfer could not exploit the entire vertical extent of the hall, so he cut it off just above the lower cornice of the large pillar in front on the left. His painting covers about a quarter of the space of Bramante's engraving.

Bramante gives a cross-section of the building in order to show its structure in all naves and to avoid difficulties in the foreshortening of architectonic elements approaching the onlooker too closely. Thus he deprives the nearest bases of their pillars. The relief character of the Quattrocento composition is preserved. Altdorfer introduces a similar base into his painting, moving it to the lower right hand corner.

It becomes a kind of pedestal on which the martyrdom of the Saint takes place. It is fascinating to see how the tactile relief of the print, in which space has to be measured intellectually, but not experienced intuitively, has been changed by Altdorfer into an optical vision. Dark shadow holes alternate with shining surfaces in a rich texture of chiaroscuro. On the left, alternating bands of light and dark indicate the atmospheric depth into which the row of pillars extends. There we notice also the two men conversing whom we recognize from Bramante's engraving.

The arch of the vault above the door in the background contains two nude figures which Altdorfer, for religious purposes, transformed into Adam and Eve. Altdorfer fell in love with the beautiful "wheel" window in the upper section of Bramante's engraving. In order not to lose it, he transplanted it into the arch with Adam and Eve.

This decorative wheel is repeated twice in the altar. We see it in the *Passion of Christ*, visible when the outer pair of wings of the altar is opened: first, in *Christ before Caiaphas* (fig. 341), where it appears high up in the gloomy vault against the nocturnal sky; secondly, in the *Crowning with Thorns* (fig. 342), where it radiates in shining gold before the intense blue of the midday sky.

The latter painting contains also other elements of Bramante's engraving. We discover in the background on the left an exedra with a large shell niche, surmounted by a barrel vault adorned with rosettes. This motif was evidently inspired by the exedra of Bramante's engraving, although Altdorfer handled it quite freely, inverting the shell to a trumpet form. The jutting pillars which flank Bramante's exedra were detached from it and moved into the foreground. The large pillar from which a candle projects is similar to that separating the two naves, but seen of the right. Altdorfer varied the motif by changing the direction of vision.

There is no necessity to assume that Altdorfer undertook a journey to Italy, from his handling of Renaissance elements. The example discussed demonstrates that prints apparently were his main source of inspiration. The situation seems to be different with the other great master of the Danube School, the Austrian Wolf Huber.

Elements of the art of Mantegna and the North Italian engravers have been observed in his works.[5] Italian prints were handed from studio to studio in Austria and Southern Germany during the Renaissance. But the artists of Austrian descent frequently journeyed themselves to the land of new artistic promise because of its close proximity. They went mostly to Venice and the Veneto. This was the case with the artists of the Tyrol (the Pacher circle) and Carinthia (Urban Görtschacher). This seems to have been also the case with Wolf Huber, supposedly a native of Feldkirch in Vorarlberg. We have one cogent proof of this fact.

Huber's woodcut *Pyramus and Thisbe* (B. VII, 486, 9; Dodgson II, 260, 12)[6] (fig. 343) presents the figure of Pyramus in a startlingly foreshortened pose, which has always been considered as a peculiarly Italian element, yet no source has been given for it. The source is Antonello da Messina's painting, the *Martyrdom of St. Sebastian*,

in the Dresden Gallery. We see there, in the background on the left, a guard asleep lying on the ground (fig. 344, Detail). This figure offered the model for Huber's Pyramus. The pose and shape of the legs are close enough to leave us in no doubt. Huber changed the pose of the arms when designing his woodcut, in substitution for the relaxed arms of a sleeper; the hands are twisted in the death-struggle. We can easily imagine how fascinated Huber was by the foreshortened head, which is so much in keeping with the foreshortened heads in his own works (painting: The *Raising of the Cross*, Vienna, Kunsthistorisches Museum [Kat. II, 1963, 216], drawing: *Head of St. John* (fig. 428)[7] Albertina). The figure naturally appears in the print in reverse.

We do not know precisely the provenance of Antonello's painting, but it is a late work, painted in Venice, and apparently adorned the altar of some Venetian church[8]. Wolf Huber must have seen it on a journey to Italy and noted down the figure of the sleeping guard which appealed so strongly to his taste. The Pyramus of his woodcut was the final outcome of it.

The Burlington Magazine LXXXIX, London, June 1947, pp. 152–155.

Die malerischen Anfänge des Meisters
der Historia Friderici et Maximiliani

Der Autor veröffentlicht erstmalig die im Folgenden angeführten Tafelbilder (aus Stift Lilienfeld; bzw. [ehem.] München, Julius Boehler als Werke des Meisters der Historia Friderici et Maximiliani. Auf die beiden ersten hatte er bereits in einem früheren Aufsatz hingewiesen (Bemerkungen zu einigen Bildern des Joanneums, p. 69. [Siehe pp. 12, 418.]

Fig. 345 Die *Vision des hl. Bernhard*. Wien, Slg. Mrs. Marianne von Werther.

Fig. 346 Die *Heiligen Barbara, Katharina, Pantaleon und Margareta*. Wien, Niederösterreichisches Landesmuseum.

Fig. 347 Der *Tempelgang Mariae*. Ehem. Beograd, Prinz Paul von Jugoslawien.

Der Autor bezeichnet sie als „die malerischen Anfänge" des Meisters und nimmt sie später in dessen Werk auf, O. Benesch — E. M. Auer, Historia Friderici et Maximiliani, Berlin 1957, pp. 45–50, Abb. 11, 10, 8. [Siehe p. 418.] Ferner weist der Autor auf p. 16 seines Aufsatzes auf Erhard Altdorfers österreichische Malwerke hin: den Lambacher *Altar* und die Klosterneuburger *Schleierfindung* (Frontispiece, figs. 349, 350, 348). [Abstract.]

Kirchenkunst, 7. Jg., Heft 1, Wien 1935, pp. 13–16.

Kaiser Maximilian I.

Ausstellungen, die die kulturellen Leistungen und historischen Ereignisse in der Regierungzeit eines bestimmten Herrschers illustrieren, wurden schon häufig unternommen. Meist ergaben sie eine äussere Konkordanz zwischen einer bestimmten Zeitspanne und mehr oder weniger wichtigen Vorgängen im geschichtlichen Leben. Selten aber wurde das Bild eines Zeitalters so zum Ausdruck der Persönlichkeit, die es als Regent beherrschte, wie dies beim Zeitalter Maximilians I. in Mitteleuropa der Fall war. Er gehörte zu den wesentlichsten Kräften, die dieses Zeitalter geformt haben, und eines der reichsten, schönsten und spannendsten Kapitel der abendländischen Kunst-, Kultur- und Geistesgeschichte trägt seine vertrauten Züge. Deshalb haben Österreichische Nationalbibliothek, Albertina und Waffensammlung, die so viele Kostbarkeiten seinem Wirken verdanken, sich zur Feier des 500. Geburtstags zusammengeschlossen und das bunte, festliche Bild dieser Ausstellung[1] spiegelt in zahlreichen Facetten seine volkstümlich gewordene Gestalt wider.

Maximilians Stellung und Leistung in der politischen Geschichte Österreichs und Europas wurden anlässlich seines Geburtstags bereits an anderer Stelle gewürdigt. Hier ist der Ort und Anlass, vor allem seiner kulturellen Leistung zu gedenken, doch muss auch sie aus dem Zentrum einer einmaligen und unwiderbringlichen Persönlichkeit erfasst und verstanden werden, zu der auch politisches und gesellschaftliches Wirken gehörten.

Maximilians Stellung in seiner Zeit war eine schwierige wie die aller seiner Generationsgenossen. Die um 1460 geborene Generation stand im Zwielicht zweier grosser Kulturwelten: der ausklingenden des Mittelalters und der mit Macht anhebenden neueren Zeit, die sich in grossen Erscheinungen wie Humanismus, Renaissance, staatliche und religiöse Reform äusserte. Die Welt, in der sein Vater Friedrich III. stand, war eine viel einheitlichere. Es war die Welt der späten Gotik, die noch aus zahlreichen Zeugen bedeutender Skulptur, Baukunst und Malerei Österreichs zu uns spricht. Sie erzählt von den Tagen des alten Weisskunig, wie der Vater im historischen Roman des Sohnes heisst. Sie löste ihre Probleme durch zähes Festhalten an der überkommenen Tradition, aber auch durch ingeniöses Abwandeln und Weiterbilden derselben, durch Zuwarten und mähliches Ausreifenlassen. So entstand diese reiche, in sich verschlungene, dem Mittelalter und seiner metaphysischen Orientierung verhaftete Welt der Spätgotik, in die Maximilian in der Wiener Neustadt hineingeboren wurde, die dem Buben von Jugend auf vertraut war, in der er heranwuchs, in deren Grüfte man seine Eltern bettete, die die Imagination seiner Jugend beschäftigte. Es war die Welt des Vaters, dem Maximilian in kindlicher Ergebenheit noch bei seiner

ersten selbständigen Mission in den burgundischen Erblanden anhing: der Verteidigung der Braut. Der Achtzehnjährige schreibt aus Brügge an seinen Freund Sigmund Prüschenk nach Hause: „die groß begihr, die ich hab, die ist, daß ich unsern lieben hern und vatter bey mir heroben hiet mit seiner persohn, hofft ich mich aller meiner feindt zu erwehren". Respekt und Ehrfurcht vor dem Vater flösste Max schon die spartanische Erziehung seiner Kindheit ein, wo mit Prügeln und Kopfnüssen dem kaiserlichen Prinzen gegenüber nicht gespart wurde, wenn es galt, ihm die Anfangsgründe der lateinischen Grammatik beizubringen oder die Jagdlust auf Gänse und Enten in den väterlichen Geflügelhöfen auszutreiben, der er als Anführer seiner Spielgefährten nachhing. Mit den anderen Buben musste er am Gesindetisch sitzen und von Ofenheizern und Besenkehrern suchte er sich die Anfangsgründe mancher Fremdsprachen seines bunten Völkerreiches anzueignen. Das hat er uns selbst erzählt in autobiographischen Schriften wie der *Historia Friderici et Maximiliani*[2], die Sie als köstliches Bilderbuch in unserer Ausstellung sehen, oder es wird von Ohrenzeugen berichtet, denn Maximilians offenes Gemüt diktierte und sprach gerne viel. Der Kleine hatte in seiner Jugend manchen schweren Schock zu erdulden wie die Belagerung in der väterlichen Burg durch das aufrührerische Wien, wo es gewaltig krachte, und die Folge war eine traumatische Sprechbehinderung, die, wie Cuspinian in seiner Biographie berichtet, der Mutter oft Tränen in die Augen trieb und den Vater zu der Bemerkung nach der Königswahl des Sohnes veranlasste, als man ihm zu dessen lateinischer Eloquenz gratulierte: bis zum 7. Lebensjahre habe er nicht gewusst, ob er ein Narr oder ein Stummer bleiben werde. Dieses Kind wurde später durch seine vielfältigen und fliessenden Sprachkenntnisse berühmt. Väterliches Prinzip war es aber auch, den Jungen frühzeitig ins Wasser zu werfen und selbst schwimmen zu lassen, denn bereits die Brautfahrt in die Niederlande zu Maria von Burgund war ein mehr als gewagtes Abenteuer angesichts der mühsam hiefür aufgebrachten Mittel und der Gier der anderen Reflektanten auf das reiche Erbe. Die poetische Einkleidung, die er seiner Brautfahrt später im *Teuerdank* gab, die Ränke, die Unfalo, Fürwittig und Neidelhart seinem Werben um die Prinzessin Ehrenhold in den Weg legen, hatten höchst reale Lebenshintergründe. Der Stosseufzer des neu gebackenen Grafen zu Flandern klingt echt, wenn er an Prüschenk schreibt: „wiewohl ich bin ein grossmechtiger herr undt grosse landt undt viel stett hab, doch auff den sommer hinaus pas, so sich die wärm anfacht, so mir von sein gnaden nicht hilff beschicht, so bin ich in zehn oder vierzehn tagen aller meiner land wieder beraubt". Gleichzeitig aber nimmt er sich die Zeit, dem Freunde die Lieblichkeit der angetrauten Gattin zu beschreiben und zu schliessen „hetten wir hir fried, wir sässen im rosengarten". Sie lehren einander die Muttersprachen und entflammen ihre dichterische Begeisterung an den Ritterepen des Mittelalters und Kostbarkeiten der höfischen Literatur, eine bleibende Jugendanregung, die später in den literarischen Bestrebungen des Kaisers reiche Früchte tragen sollte. Wenn auch in den Kammern

der Staatspolitik beschlossen, die Ehe brachte beiden das menschliche Glück wirklicher Liebe und Kameradschaft. Es ist herzerfrischend, in Maxens Briefen zu lesen. Das Brügger Idyll mutet wie ein von einem altniederländischen Meister oder Rueland Frueauf gemaltes Bild höfischen Lebens an. „mein gemahl ist eine gantze waidmännin mit valkhen und hunden. Sie hat ein weiß windtspiel, das laufft ganz vast und liegt zu meisten theil alle nacht bey uns". So plaudert der Briefwechsel weiter und beschwört die Wetterwolke des Schicksals herauf, denn fünf Jahre später nach dem tödlichen Sturz der Waidmännin vom Pferde ist das Idyll für immer vorbei, klein Philipp und Margareta hatten keine Mutter mehr und der junge Witwer stand dem Aufruhr einer feindlichen Welt gegenüber. Der Glanz des prächtigsten und künstlerisch lebendigsten Hofes des herbstlichen Mittelalters mit seiner Lebenskultur aber hatte sich ihm dauernd eingeprägt. Der nie gekannte Brautvater Karl der Kühne, der mit seinem herrischen Cäsarenwillen noch nach dem Tode im Volksmund als lebendige Sage herumging, wurde ihm, auf dem das väterliche Zaudern und Überlegen oft lähmend lastete, zum Vorbild und der junge Fürst entwickelte Züge, die später seinen Schwager Lodovico Sforza veranlassten, ihn einen Condottiere zu nennen. Jenes burgundische Erbe wurde für ihn aber auch ein geistiges Erbe, grossartiger in seiner spätmittelalterlichen Pracht als die bäuerlich schwere Spätgotik der Heimat, weltoffener, der lateinischen Überlieferung aufgeschlossen. Seine Reliquien hütete er mit grösster Pietät, und als Ferdinand nach dem Tode des Grossvaters das Schatzgewölbe in Wiener Neustadt aufschliessen liess, da staunte er über die Kostbarkeiten, die dort alle kaiserlichen Geldnöte überdauert hatten.

Maximilians Begeisterung für die Zeugen einer grossen Vergangenheit, für das Geschichtliche schlechthin war wohl in erster Linie Ausfluss einer persönlichen Geisteshaltung, aber nicht zuletzt durch seine Jugendeindrücke bedingt. Man bringt seinen Ahnenkult zwar mit Dienst am Erzhaus in Verbindung, was aber Maximilian tat, ging weit über die Glorifizierung der eigenen Sippe hinaus. Auf dem Höhepunkt seines Daseins gebot er über eine Elite von Wissenschaftlern und ein Heer von Hilfskräften, um Archive, Klosterbibliotheken, Burgen, Bürgerhäuser und gelehrte Schulen nach Zeugen der Vergangenheit zu durchsuchen. So erwuchs das Material für *Genealogie* und *Hagiographie*. Ein Kapitel des *Weisskunig* handelt davon, wie er „die alten gedechtnus in sonders lieb het". „Wer ime in seinem leben kain gedechtnus macht, der hat nach seinem tod kain gedechtnus und desselben menschen wird mit dem glockendon vergessen." Diese Bestrebungen dienten sowohl dem Glanz der Familie, als auch der Hebung des Bewusstseins des Geschichtlichen und seiner Erforschung auf breitester Basis. Künstlerische und literarische Denkmäler wurden gepflegt, Fresken des Mittelalters restauriert und kopiert, seine Sagen im Ambraser Heldenbuch verzeichnet. Des Kaisers *Gedenkbücher*, Memoranda seiner Agenden, enthalten viele diesbezügliche Aufzeichnungen wie: „man sol die Burg zu Botzen mit Recken malen". „Item das sloss Runcklstain mit dem mel lassen zu

vernewen von wegen der guten alten histori." „die altfrenckischen Bild bei meister Peter Rotschmidt zu Nürnberg abmalen lassen", „das puech so tausent Jahr alt ist vom Abbt von Sittich zu fordern" und dergleichen mehr. Wir wissen, wie viel zum Werden des grossen neuen Zeitalters der Kunst, seinem Idealismus, seinem heroischen Stil eine Wiederbelebung des Mittelalters beitrug. Das sehen wir beim alten Holbein wie bei Dürer und Grünewald. Maximilian, ihr Zeitgenosse, bekundet die gleiche Gesinnung.

Maximilians erstes eigenes Land war Tirol, das ihm Erzherzog Sigismund bei seiner Resignation im Jahre 1490 überliess; mit ihm übernahm er auch die einem Fürsten geziemende Kunstpflege, wie er sie in den Niederlanden gesehen hatte. In Innsbruck war eine berühmte Plattnerschule daheim, die des Königs sportliche und künstlerische Freude an schönen Harnischen befriedigte. Hofmaler wurden erkoren, sorgfältig in der Technik, kultiviert in der Farbe, schlagkräftig im Erfassen der Persönlichkeit. Maxens Wahl fiel auf Bernhardin Strigel und Gilg Sesselschreiber, der letztere höchstwahrscheinlich identisch mit dem sogenannten „Meister der Habsburger", der in einem köstlichen Gemälde in der Österreichischen Galerie die Generationenfolge des Erzhauses in der Verkleidung der hl. drei Könige darstellte. Sesselschreiber wurde in der Folgezeit zum ersten Meister des Werks an dem von Maximilian erdachten grossen *Grabmal* in der Hofkirche zu Innsbruck ernannt. Und da zeigt es den Wagemut und die Abenteuerlust Maximilians, dass er zu einer Zeit, wo künstlerischer Bronzeguss in Deutschland noch ein schwieriges Risikogeschäft war, für das nur Meister Vischer in Nürnberg die Lizenz hatte, dem Maler in Innsbruck eine Giesserwerkstatt einrichtete, gewiss mit seinen eigenen Leuten und Erfahrungen aus der Geschützgiesserei mithelfend. Und siehe, das Werk gelang, die gewaltigen überlebensgrossen Bronzen, die die Grabwacht halten, sind der Beweis. Lange zog sich die Arbeit daran hin, mit wechselnden Giessern und Entwerfern. Dass im weiteren Verlauf Vischer selbst und Dürer, Veit Stoss und Leinberger mit Modellen und Güssen betraut wurden, beweist des Kaisers sicheren Griff auf die Elite der deutschen Kunst. Über Maximilians Tod hinaus leitete das Werk der Alleskönner Jörg Kölderer, Baumeister, Maler und Bildhauer, der des Kaisers künstlerische Unternehmungen am Höhepunkt organisierte.

Überlegen wir diese jähe Wendung von der traditionellen Welt der österreichisch-burgundischen Gotik zur Hoch-Zeit der deutschen Renaissance, zum klassischen Zeitalter der deutschen Kunst, so wird uns mit einem Mal die ungeheure Modernität des Mannes bewusst. Der Regent, den eine romantisierende Geschichtsbetrachtung zum „Letzten Ritter" stempelte, obwohl er der erste moderne Stratege mit Geschützpark und Landsknechtsheer war, hat diese Wandlung nicht nur aus eigener Kraft mitgemacht, sondern mit aller Macht gefördert. So wird er zum ersten „uomo universale" der Renaissance im Norden. Das war kein mählicher Übergang, sondern ein kraftvoller Erkenntnis- und Willensentschluss wie der Dürers, als er den Brauch der Alten aufgab und die neue „Richtigkeit im Gemäl" anstrebte, die er in Italien erkannte.

Ein durchaus moderner Gedanke war es auch, wenn sich Maximilian des Mittels der Publizistik und des Bilddrucks bediente, um seinen dauernden Nachruhm zu begründen. Die Kunst des Holzschnitts erlebte ihre höchste Blüte und die Riesenaufträge des Kaisers beschäftigten die führenden Künstler der Zeit. Der Kaiser dilettierte in seiner Jugend selbst in der Kunst des Malens und Zeichnens und entwarf für die Illustrierung seiner Dichtungen zuweilen auch selbst Skizzen, die Berufskünstler nach seinen Angaben ausführten. Er korrigierte, approbierte und verwarf. Kölderer sammelte und organisierte die junge Künstlergarde, darunter die Vertreter der damals modernsten Kunstrichtung in Österreich, des Donaustils. Dieser Stil sagte dem Kaiser besonders zu. *Triumphzug* und *Ehrenpforte*, *Heiligenleben* und *Genealogie* wurden von ihnen in farbenprächtigen Pergamentminiaturen für den persönlichen Gebrauch des Monarchen ausgeführt, doch die Skizzen gingen in die führenden Künstlerateliers der Reichsstädte Nürnberg, Augsburg und Regensburg, zu Dürer, Burgkmair, Breu, Beck, Springinklee und Altdorfer, wo die endgültigen Kompositionen auf den Holzblock gerissen wurden. Sein eigenes *Gebetbuch* liess der Kaiser von den grössten deutschen Malern seiner Zeit mit bunten Federzeichnungen schmücken, eine Gipfelleistung altdeutscher Zeichenkunst. Zum Lebensabschluss des Kaisers entstand noch Dürers herrliche Bildnistafel, die Anspruch hat, Herzstück und Krone jeder Maximilianfeier zu sein.

Atemberaubend ist des Sekretärs Treitzsaurwein Liste der „puecher die Se kayserliche Majestät selbst macht". Da finden wir nicht nur die erschienenen, sondern auch: Stammchronik — Artalerey — wapenpuech — stalpuech — plattnerey — jegerey — valcknerey — gärtnerey — kücherey — pawmaisterey, und viele andere: der Lebensinhalt eines „dilettante" grössten Stils. Jedoch Maximilian plante auch ernsthafte historische Werke, für die er seinen Gelehrtenstab beschäftigte, keine Mittel zur Förderung seiner Projekte scheuend. Der Begriff der „Renaissance" ist im Norden mit den humanistischen Wissenschaften stärker noch als mit den bildenden Künsten verknüpft. Der Humanismus brach sich mit sieghafter Gewalt am Beginn des neuen Zeitalters Bahn und die Gelehrten feierten den Kaiser als ihren mächtigen Förderer. Wirkliche Freundschaft verband ihn mit seinen wissenschaftlichen Beratern, unter denen der Archäologe und Numismatiker Dr. Peutinger in Augsburg, der Philologe Willibald Pirckheimer in Nürnberg, Dürers Jugendfreund, Dr. Mennel in Freiburg, die Mathematiker Tannstetter und Stabius, die Historiker Cuspinian und Ladislaus Suntheim in Wien nur als die wichtigsten genannt seien. Der Erzvater des deutschen Humanismus, Conrad Celtes, wurde von Maximilian an die Wiener Universität berufen, an der er über antike Autoren und Geschichte las und das *Collegium poetarum et mathematicorum* gründete, das Burgkmair in einem schönen Holzschnitt allegorisierte. Celtes gab lateinische Autoren mit Widmungen an den Kaiser heraus, sammelte antike Inschriften und wurde der erste Direktor der vom Kaiser begründeten *Bibliotheca Palatina*. Im Merkbüchlein finden wir Notizen wie diese: „Die

römischen stein von Cilli gegen Graz versammeln — Des kriechischen puechs nit zu vergessen, das zu Ofen in der liberey liegt." Musik bereitete Maximilian ebensolche Freude wie bildende Kunst, so dass Cuspinian schrieb, alles, was damit zu tun habe, sei an seinem Hof so hervorgewachsen wie die Pfifferlinge bei Regenwetter aus fruchtbarem Boden. Den grossen Komponisten Heinrich Isaak und den Orgelmeister Paul Hofhaimer, die schon Sigismund in Innsbruck beschäftigt hatte, band er dauernd an seinen Hof.

Maximilians Zeitalter war eines, in dem die führenden Geister alle Breiten und Tiefen des Wissenswerten durchdringen wollten. Auch in ihm lebte etwas von diesem faustischen Streben. Es war die Zeit, in der das festgefügte metaphysische Weltgebäude des Mittelalters ins Wanken geriet und eine neue philosophische und künstlerische Naturauffassung sich vorbereitete, deren Niederschlag wir in den Schriften der Denker von Cusanus bis Paracelsus ebenso finden wie in den Aquarellen Dürers und den farbenstrahlenden Gemälden Altdorfers. Rätselhafte Naturmächte erhoben sich, der Mensch suchte sie zu ergründen und intellektuell zu beherrschen. Die Ratio des naturwissenschaftlichen Zeitalters stand aber noch nicht zur Verfügung, Magie und Sternenglaube traten an ihre Stelle, ein Gefühl des Verwachsenseins mit dem ungeheuren Lebewesen des Kosmos, der Abhängigkeit von unbekannten Schicksalsmächten. Auch Maximilian huldigte, wie schon sein Vater, den Deutern der Himmelszeichen und der junge Weisskunig lässt sich von einem Meister in die Schwarzkunst einweihen, doch nur, um sein frommes Gemüt vor Schaden durch den bösen Dämon zu bewahren. Denn auch ihn erregten die überall sich ereignenden Wunderzeichen, der Kreuzregen und die Massenwallfahrten, das Auftreten von Illuminaten und die wunderbare Auffindung von Reliquien. In seine Regierungszeit fällt die chiliastische Stimmung[3] vom Ende aller Dinge und der bevorstehenden grossen Wende, die das geistige und religiöse Leben Deutschlands erfüllte. Er richtet an die gelehrten Theologen Fragen, die Trithemius in einer Druckschrift beantwortete, Fragen, die an theistische Gedankengänge der Zukunft anklingen, wie die nach der Glaubensrechtfertigung und Heilsaussicht der in anderen Religionen gläubigen und rechtschaffenen Menschen. Dabei blieb Maximilian ein treuer Sohn seiner Kirche bis zum letzten Atemzug und Dr. Mennel musste ihm am Sterbebett die *Heiligenlegenden* seines Hauses vorlesen.

Cuspinian nannte Maximilian einen gütigen und freigebigen Fürsten, an dem nichts auszusetzen wäre, „dann daß er auß mangel des gelts offt grosse händel, die glückselig angefangen waren, hat müssen underlassen". Dieser Umstand hängt nicht zuletzt mit seinem impulsiven und künstlerischen, zum Phantastischen und Utopischen neigenden, rationaler Berechnung abholden Wesen zusammen. Klarer lateinischer Staatskunst muss sein Vorgehen, trotz grösster persönlicher Tapferkeit und Schlagkraft, wirr und kraus vorgekommen sein wie die Form der von ihm gepflegten Kunstwerke den Südländern. Macchiavelli schreibt über ihn: „in beständiger körper-

licher und geistiger Aufregung, nimmt er oft abends zurück, was er morgens beschlossen hat". Noch härter ist das Urteil des in allen Sätteln der Kriegs- und Staatskunst gerechten Papstes Julius II., der ihn dem venezianischen Gesandten gegenüber „infantem nudum" bezeichnete. Das Austarieren der Mächte, die ihm am meisten zu schaffen gaben: die Republik Venedig, der Papst, die Eidgenossen, Frankreich und Spanien, fiel ihm oft schwer. Seine Entscheidungen waren sprunghaft; er schien sich zu zersplittern. Aber schliesslich liessen ihn seine Klugheit und sein gewinnendes Wesen doch einen Staatsbau errichten, der die Basis des Weltreiches seines Enkels Karl wurde. Er mag manchmal als Phantast erscheinen, etwa, wenn er daran denkt, nach Julius' Tod sich um die päpstliche Würde zu bewerben. Seiner Tochter Margareta schrieb er damals halb scherzhaft, halb im Ernst, er werde nun Papst, vielleicht auch Heiliger, dann müsse sie um seine Fürbitte beten, was ihm eine grosse Genugtuung sein werde. Aber wir stehen ja im Zeitalter der grossen Künstler und Utopisten, von Thomas Morus bis Campanella reichend.

Eine nationalistische Geschichtsschreibung des 19. Jahrhunderts hat Maximilian vorgeworfen, dass er zu wenig für das Reich getan habe und zu sehr nur auf die Vergrösserung seiner Hausmacht bedacht gewesen sei. Nationalismus im engen Sinn der jüngsten Geschichte war Maximilian, der von den Nationen im Weisskunig nur als „Gesellschaften" spricht, allerdings fremd. Der Vorwurf jedoch, nur egoistische Sippenpolitik getrieben zu haben, trifft einen universalen Geist wie Maximilian zu Unrecht. In Maximilian war vielmehr das wirksam, was wir als die österreichische Idee bezeichnen können: das die Nationen zu einer höheren geistigen Einheit Verbindende, wie es gerade seiner zerklüfteten, jedoch nach Einigung so brennend sich sehnenden Zeit not tat. Dabei war Maximilian, der Blutmischung nach zur Hälfte Portugiese und zu einem Viertel Pole, so durch und durch Österreicher, der mit dem Volk seiner Heimat lebte und an seiner Naturliebe und seinem Erleben der schönen Landschaft Anteil hatte. Maxens Jagdeifer war ja vor allem Freude an Berg und Wald, See und Flur, wie sie seine Maler in der Donauschule für die Kunst entdeckten. Mit jedem sprach er in seiner Sprache, bis in die untersten Volksschichten, jeder hatte Zutritt zu ihm und durfte mit dem Kaiser Rat pflegen. So wurde er zum Volkskaiser, der als Mythos und Legende im Volk weiterlebt. Noch als Kinder konnten wir nicht oft genug die Geschichte von Kaiser Max auf der Martinswand erzählen hören. Mag auch sein politisches Reich später in Trümmer gegangen sein, das Kulturreich, das sein Geist errichtete, erwies sich als dauerhaft. Das Traumreich des Kaiserhofs mit seinen Nöten und Freuden im 2. Teil von Goethes Faust, seltsame Mischung von gotischem Mittelalter und antiker Welt, hat die Züge von Maximilians Reich. Und wenn wir in dieser Ausstellung Maximilian feiern, so feiern wir in ihm vor allem den trotz aller Schicksalsschläge frohgemuten und stets zuversichtlichen Geistesmenschen und den guten Österreicher, dem unsere Heimat so viel verdankt.

(Festrede, gehalten von Otto Benesch im Prunksaal der Österreichischen National-

bibliothek, Wien, anlässlich der Eröffnung der Ausstellung „Maximilian I. 1459–1519, Österreichische Nationalbibliothek / Graphische Sammlung Albertina / Kunsthistorisches Museum (Waffensammlung), 23. Mai bis 30. September 1959, Wien 1959").

Österreich in Geschichte und Literatur, 3. Jg., Heft 2, Wien 1959, pp. 82–87.

Erhard Altdorfer als Maler[1]

Dass Albrecht Altdorfers Bruder Erhard noch vor seinem Eintritt in norddeutsche Dienste (1512) einer der bedeutendsten Maler der „Donauschule" war und sich Werke aus dieser Zeit, die für österreichische Stifte entstanden, erhalten haben, habe ich an anderen Stellen kurz besprochen[2]. Nachdem die heute noch in Österreich vorhandenen Reste von einem Altarwerk eben ihren Platz in der Kirche verlassen haben, nehme ich dies zum Anlass einer eingehenderen Besprechung der österreichischen Frühwerke des Meisters. Es handelt sich da vor allem um die drei erhaltenen Tafeln eines *Flügelaltars*, der in der Stiftskirche von Lambach (Oberösterreich) stand und den beiden Johannes, dem Täufer und dem Evangelisten, geweiht war. Es war ein Flügelaltar mit einem Schnitzwerk in der Mitte. Die Rückseiten, die ehemaligen Innenseiten der Flügel, zeigen oben einen schmalen Streifen gemusterten Goldgrundes, darunter die Spuren abgenommener Reliefs. Die Tafeln sind aus Fichtenholz und messen 119 × 76,5 cm. Der *Altar*, wohl ein Werk mittlerer Grösse, scheint nur aussen 4 Bildtafeln gezeigt zu haben. In der unteren Reihe standen vermutlich die Martyrien der beiden Heiligen, die zuletzt als Flügel in den neugotischen Hochaltar der Friedhofskirche eingelassen waren. Die rechte Tafel der oberen Reihe, der *Evangelist Johannes auf Patmos*, hing in der Stiftsgalerie, wo ich sie noch 1927 sah; bald darauf gelangte sie zu Drey nach München und von da in amerikanischen Besitz [Kansas City, Museum][3]. Ihr dürfte auf der linken Seite eine *Darstellung des Täufers in der Einöde* entsprochen haben, die sich vermutlich auch als reiche Landschaft präsentierte.

Der *Evangelist auf Patmos* war wohl das Juwel der Reihe (Frontispiece). Durch die gesicherte Aufbewahrung von allen Schäden verschont, zeigt er Erhards Malkunst in der strahlenden Frische und Unberührtheit eines grossen Meisterwerks unserer klassischen Epoche. Von seinem Bruder, dem er sich da fast ebenbürtig zeigt, hat Erhard die Bewältigung des reichen Landschaftsraumes gelernt. Der Heilige hat sich in lauschige Waldeinsamkeit zurückgezogen. Üppig spriesst und wuchert das dunkle Grün von Tannen, Fichten, Kiefern und Krüppelholz um ihn, das Leuchten seines Krappkarminmantels erhöhend. Die jungen Triebe glänzen in geflammten Lichtern auf, Judenbärte tropfen von den Zweigen und das saftige hellere Grün von Laubkronen und Buschwerk schiebt sich mit rauschendem Wellenschlag dazwischen. Lebendig ist es um den Heiligen in seinem abgeschiedenen Winkel. Ein Quell sintert aus einer Höhle im Gestein, bunte Finken spielen im Geäst und nippen am Wasser, der Adler putzt friedlich sein Gefieder. Das ist das Waldweben der österreichischen Landschaft, das von ihren Altartafeln bis in Bruckners Symphonien herüberklingt.

Der Heilige hatte die Schrift auf eine Rasenbank gelegt und war in seine Arbeit vertieft. Nun hält er einen Moment inne, um die Feder zu spitzen. Da erscheint in einem Riss des Firmaments, von heller Aureole umspielt, in weitem blauen, von sanftem Wind wie ein Segel geblähten Mantel die Himmelsmutter über der lachenden Landschaft. Der Heilige erhebt sein von lichten Locken umspieltes Haupt; noch umfasst der Blick nicht ganz die Himmelserscheinung, aber sein inneres „Gesicht" scheint sie ahnungsvoll zu erfassen: sie wird ihm zur „Vision". Eigenartig, wie dem auch malerisch Ausdruck verliehen wurde: das Antlitz des Jünglings wird hell und transparent wie von innerem Glanze. Ein wundervolles Tal erstreckt sich in die Tiefe, wo das nahe Gezweig den Blick frei gibt. Burgen erheben sich nah und fern, unten am Strom und oben auf den Steilhängen. Schroffes Gefels schliesst die Sicht ab. So ähnlich hat Albrecht das Donautal gesehen, wie die gezeichnete *Ansicht von Sarming-stein* (fig. 328) (1511) dartut[4].

Neben dieser einzigartigen Schöpfung haben die anderen Tafeln keinen leichten Stand. Dass sie sich dennoch bewähren, beweist auch ihre ansehnliche Qualität und Bedeutung. Ich liess sie vor Jahren unter schwierigen Umständen an Ort und Stelle photographieren. Ähnlich seinem Bruder Albrecht erweist sich Erhard hier weniger als Meister gewaltig zupackender Formerfassung, als höchsten Raffinements schwebenden Farbenglanzes. Vor allem die *Enthauptung des Täufers* (fig. 349) stellt darin eine Gipfelleistung altdeutscher Malerei dar. Es ist einzigartig, was sie an schwebenden Übergängen, changierenden Brechungen diskreten Farbenprunks enthält. Unauslöschlich prägt sich dem Blick das strahlende Chromgelb des Henkers ein, das auf den Wamsumschlägen lichtviolett changiert; dazu tritt stahlgraulich gebrochenes Weiss im Hemd, das beinschwarze Säume zieren, trübes Rot in den Hefteln des Beinkleids. Mit roher Gebärde fasst der düstere Kerl das Haupt des Märtyrers, dessen mächtiger Körper quer über die Bildbreite liegt, in einen Mantel von seidig aufschimmerndem Himbeerrot gehüllt. Dieses Rot ist wie von schwingenden Farbwellen durchpulst, leuchtet von innen, glüht auf wie Glas. Hinter dem Henker hält ein Orientale in blauem Mantel über grünem Kleid; sein dunkelbärtiges Haupt bedeckt ein weisslichblauer Turban mit krönender weinvioletter Spitze. Dasselbe Violett kehrt in dem Spitzhaubenträger zu seiner Seite wieder. Salome, mit dem Gehaben einer ansehnlichen Regensburger oder Augsburger Bürgerin — strenge Profilfigur — trägt ein Kostüm von erlesener Pracht. In ihr grossgemustertes dunkelgrünes Brokatkleid ist schwarzgezeichnetes Gold gewirkt. Die Schultern bedeckt ein Kragen von hellem Violett mit schwarzen Säumen. Leichter Wind bringt das dünne Stoffwerk der bauschigen, lichtviolett-erbsengrün changierenden Überwürfe der blauen Ärmel, der Haube von warmem, gelbrötlich durchzogenem Weiss zum Tanzen. Auffällig ist die gegen rötlichbraunes Fell stehende Karnation des Täufers: ein helles, fahles Ambrabraun, das der Dürerschule (Schäufelein) geläufig ist. Dasselbe Braun ist auch grundlegend für die anderen Gestalten, gerahmt von schwarzbraunem, sorgfältig

durchgezeichnetem Haar: fahler, gegen Grau neigend im Haupt Johannis, mehr rosig in Salome, rötlicher im Orientalen, bläulicher in seinem Nachbarn, ganz sonor und von Olivschatten durchzogen im Henker. Auch hier öffnet sich die Blickbahn auf abwechslungsreichen Hintergrund. Das dunkelgraue Gewände rahmt das Gastmahl des Herodes: ein weissgedeckter Tisch von grauolivenem Holz, über den Gold- und Silbergeschirr mit rötlichblonden Broten verteilt ist, um den fröhliche Farbengruppen sitzen — Schwarz und Gold, Moosgrün und Violett. Überhaupt liebt der Meister den Zusammenklang von Schwarz und Gold (Barett des Henkers), von Schwarz und altsilberner Zinnfolie (Schwert, Baldachin). In verfliessenden Tinten von Moosgrün, Gelboliv und Tiefblau dämmert dahinter die Landschaft.

Wird dieses Bild trotz seines tragischen Inhalts zu einem Fest der Farbe, so schwingt düstere, dramatische Stimmung in der folgenden Tafel, die die Siedung des *Evangelisten vor der Porta Latina* schildert (fig. 350). Der nackte Leib des Heiligen kauert im Ölkessel in einer Haltung, die an viele österreichische Schnitzwerke des hl. Veit erinnert. Er schimmert durchsichtig, glüht von innen in fahlem Bläulich und blassem Rosig. Auch hier wieder das Malerische als Ausdruck der geistigen Haltung, der seelischen Energie, des Kraftausströmens des Marterüberwinders. Fanatischer Glanz strahlt aus den Augen, energisch geschlossen sind Mund und Nase mit dunklen Linien in das von innen leuchtende Antlitz gezeichnet. In der dräuenden Umgebung wirkt die Lichtgestalt noch intensiver als in der freundlichen Landschaft. Düsteres Braunrot der Flammen, die aus den grünlichen Changeanttönen des Holzes schlagen, umschwelt kraftlos das Schwarzgrau des Kessels — Farbenklänge, wie sie aus Jörg Breus *Melker Altar* bekannt sind. Lackrot von gedämpftem Feuer, Violettrosa und Weiss zieren den ungefügen Balgbläser. Lebhaftere Kontraste erfüllen den gierigen Feuerschürer: Ziegelrot mit bläulichweissen Hemdpuffen, ockergelber Schurz über tiefblaugrünem Beinkleid. Dahinter hält ein feister Bauernknecht (wohl angeregt durch die verwandte Gestalt auf Dürers Holzschnitt) in lichtsaftgrünem, lackrot gefüttertem Wams eine zweizinkige Gabel. Ein Feuerwerk von Changeantfarben geht in dem Turbanträger daneben auf. Wieder erblicken wir als kleinfiguriges Hintergrundbild die Auslöser und Verursacher dieses Geschehens: den Kaiser, in feurigerem und tieferem Ziegelrot auf offener Galerie haltend, von Männern in Blau, Moosgrün, Hermelin und Goldgelb gerahmt. Der Hang zum Prunk meldet sich wieder in der schwarz gezeichneten, braunrot lasierten Zinnfolie des Teppichs, im Gold der Festons. Auch das rosige Gelb der Karnation, die grünliche und bläuliche Schimmer durchwachsen, erinnert in dem düstergrauen, bläulich und moosig überlaufenen Rahmen des Gewändes an Farbengruppen des frühen Breu und damit indirekt — Grünewalds.

Die Kenntnis dieser drei Tafeln ermöglicht uns, noch ein viertes Bild in österreichischem Klosterbesitz mit Sicherheit der gleichen Hand zuzuschreiben. Es stellt die Gründungslegende des Stiftes Klosterneuburg, die *Schleierfindung des hl. Leopold*[5],

dar und hängt im dortigen Stiftsmuseum (fig. 348). Es stammt von einem etwas
grösseren Altar (113,5 × 99 cm, jedoch beschnitten) und bildete gleichfalls eine Aussen-
seite. Die Rückseite zeigt wieder Spuren eines abgenommenen Reliefs auf Gipsgrund,
darüber auf Goldgrund eine prachtvolle abendliche Berglandschaft in Schwarz-
olivtönen mit fernen blaugrünen Bergen und herbstlaubrötlichem Schloss, sichtlich
von Erhards Hand. Die fromme Historie wird zum Waldmärchen wie die Vision des
Evangelisten. Heiterer, festlicher Farbenglanz (an Erhaltung mit der „Vision" wett-
eifernd) vermählt sich mit einem zauberhaften Naturausschnitt. Durch Waldes-
dickicht ist der fürstliche Jäger zu dem Holunderbusch vorgedrungen, zwischen
dessen weissen Blütendolden fröhlich der goldgestickte Schleier flattert. Andächtig
kniet er hin, das Wunder erschauend, von amethystviolettem, hermelingefüttertem
Mantel weit umflossen, den Herzogshut in gleichen Farben am Haupte tragend;
unterm Mantel erscheint der pelzverbrämte enzianblaue Jagdrock, in den die golde-
nen Lerchen des niederösterreichischen Landeswappens gestickt sind. Filigranfein ist
die Modellierung des Hauptes, dessen warmrötliches Inkarnat von silberweissem, in
Lichtschlänglein aufgetragenem Haar umrahmt wird. Der Greis zeigt den würdigen
Typus, wie ihn die österreichische Malerei der Spätgotik geschaffen hatte. Zwei
graulichweisse Hunde harren ihres Herrn. Die Linie der Komposition steigt von
ihnen in einer der Kontur von Wald und Berg gleichklingenden Schräge zum
Begleiter empor, der auf einem Bräunel hält, in chromgelbes Wams mit weissvioletten
Streifen getan, vom Weiss und Gold des Federbusches überragt; er führt den Schim-
mel des Markgrafen am Halfter, dessen Zeug in Goldocker prächtig gestickt und mit
violetten Säumen verziert ist (die gleiche Vorliebe für Violett, die uns in Lambach
begegnete). Der Reichtum des Waldes treibt wieder in allen seinen Formen empor.
In der Nähe sind auf einen Grund von fast schwarzem Grün Reisigfächer und Blatt-
kronen in reliefhoher Zeichnung von verschiedenem Moos- und Olivgrün aufgetragen.
In der Tiefe öffnet sich die Au, wo der herbstlich-bräunliche Rasen in den hellen
Goldton des ein lebhaftes Gejaid tragenden Wiesengrundes übergeht. Das rote
Ziegeldach eines Gehöfts steht gegen den türkisblauen Wasserspiegel der Donau.
Jenseits türmt sich zur Babenbergerburg ein steiler Berghang empor, mit dem wohl
die „Nase" des Leopoldsberges gemeint sein dürfte. Eine topographische Vedute lag
dem Maler natürlich fern, wie auch das lichte Blau und Weisslich in der Gegend von
Wien eine Phantasiestadt mit fernem Hochgebirge formt. Wie eine Verdichtung des
Blau des Firmaments erscheint die Madonna in blassgelber und violettrosiger Aureole.
So entsteht eine der Vision des Evangelisten unmittelbar verwandte Einheit von
Landschaftsraum und Wundererscheinung. Die allseitige Beschneidung der Tafel
— 10 bis 15 cm fehlen mindestens — hat die Raumstatik der Komposition verunklärt
und unsicher gemacht. Der Altar, von dem sich in dem köstlichen Bilde ein Rest
erhalten hat, entstand zweifellos im Auftrage des Stiftes. Wir haben damit einen
weiteren Anhaltspunkt für das Itinerar des jungen Meisters.

Woher wissen wir, dass Erhard Altdorfer diese Bilder gemalt hat? Die Beweisführung ist einfach durch die selten günstige Fügung, dass sich die Vorzeichnung zum *Johannes auf Patmos* erhalten hat. Erhard Altdorfers Hauptwerk für den Buchholzschnitt sind die Illustrationen für die 1534 in Lübeck erschienene niedersächsische Bibel[6]. In ihr befindet sich die Darstellung des *Evangelisten in der Landschaft* (fig. 354), dem der Heiland in den Wolken erscheint[7]. Edmund Schilling hat auf Grund dieses Holzschnittes die prachtvolle Helldunkelzeichnung im Staedelschen Kunstinstitut ehemals bei Herrn Dr. Lahmann[8], als Werk Erhard Altdorfers sichergestellt (fig. 356). Bock hat dieses Blatt geradezu als die Vorzeichnung für den Holzschnitt angesprochen[9], was unwidersprochen blieb, da das Lambacher Bild noch unbekannt war. Nun belehrt uns aber ein kurzer Blick auf die drei Werke — Gemälde, Zeichnung, Holzschnitt —, dass das Lahmannsche Blatt nicht Vorstudie für letzteren, sondern für ersteres ist. Es ist ein besonders hübscher und instruktiver Fall, wo für ein altdeutsches Bild die richtiggehende Vorzeichnung erhalten ist, in Helldunkelmanier auf rotbraunem Grund ausgeführt, also schon die farbig schimmernde Lichtwirkung des Gemäldes erprobend. Lehrreich sind die Veränderungen im Gemälde. In der Zeichnung ist die Landschaft der Gestalt, deren Dimensionen im Bilde sehr gewachsen sind, übermächtig (ein Beweis, dass die landschaftliche Konzeption das Primäre war). Der Heilige ist dort noch in seine Schreibarbeit vertieft, nichts ahnend von der himmlischen Vision, die sich über seinem Haupte entfaltet. Maria ist in der Zeichnung von einem Engelkranz umgeben, der im Bilde wegfiel. Ein zweiter Band lehnt an einem Baumstrunk, der erst im Holzschnitt als Basis des Adlers wiederauftaucht. Von diesen Änderungen abgesehen, ist die Übereinstimmung in Gesamtheit und Einzelheiten (rechter Arm, Adler, Burgengruppe der Landschaft) so schlagend, dass an dem Faktum kein Zweifel rütteln kann. Der Holzschnitt ist lediglich ein um mehr als zwei Jahrzehnte jüngerer Nachklang des Werks, in dem sich aber schon vieles gegen die ursprüngliche Fassung der Idee geändert hat, manieristisch ausgeschrieben wurde.

Elfried Bock hat sich mit dem Problem Erhard Altdorfers als Zeichner eingehender befasst. Im Erlanger Katalog gibt er eine Übersicht der wichtigsten ihm bekannten Stücke, die er mit den Worten beschliesst: „Über Erhard Altdorfer als Zeichner werde ich mich an andrer Stelle ausführlicher äussern." Diese Aussicht sank leider mit dem verdienten Gelehrten ins Grab. Ich will hier die Bocksche Gruppe kurz wiederholen:

1. Die *Landschaft der Heimsuchung Mariae* in Dürers Marienleben. Erlangen, Universitätsbibliothek, 198 × 299 mm. (Die hl. Barbara auf der Rückseite nach Bock möglicherweise von der gleichen Hand.) [Benesch - Auer, Historia, Abb. 64.]

2. *Baum mit gebirgiger Landschaft.* Dresden, Kupferstichkabinett (1900–74). Bock, a. a. O., Kat. 815, Textabb. XXI. [ib. Abb. 63.]

3. *Baumstudie.* Kopenhagen, Kupferstichkabinett. Abb. bei Friedländer, A. Altdorfer, Berlin s.a., p. 155. [ib. Abb. 66.]

4. *Baumstudie*. Dessau, Behörden-Bibliothek. 213 × 135 mm. Nr. 23 in Friedländers Tafelwerk (1914). [ib. Abb. 62.]

5. *Unterholz*. Nürnberg, Germanisches Nationalmuseum. 159 × 98 mm. Abb. 54 bei O. Hagen, Deutsche Zeichner, München 1921. [ib. Abb. 67.]

Diese Gruppe, die Bock durch den Zusammenhang des Lahmannschen Blattes mit der Lübecker Bibel für zeitlich verankert hielt, datierte er später als das Blatt der Albertina, *Gebirgige Seelandschaft mit zwei Bäumen* (Schönbrunner-Meder, Taf. 867; Albertina Kat. IV, 221). Durch die Lambacher Tafel ergibt sich nun aber eine völlige Umstellung. Die Zeichnungengruppe rückt um mehr als zwei Jahrzehnte früher, in die österreichische Zeit des Meisters. Das Albertinablatt, merklich gereift, beruhigt und geklärt, fällt vermutlich schon in die norddeutsche Zeit. So wird auch der Charakter der Frühblätter deutlicher: wild, pathetisch erregt, von Sturm und Drang erfüllt. Halten wir die Fichtenhaine der Bilder neben die Zeichnungen, so liegt es auf der Hand, dass sie Gewächs ein und derselben künstlerischen Entwicklungsstufe sind. Die Wende vom Südlichen zum Nördlichen wird meiner Ansicht nach durch das *Skizzenblatt des Falkners* bezeichnet, das am 29. IV. 1931 als „Hirschvogel" aus den Beständen der Eremitage bei Boerner versteigert wurde (220 × 205 mm, Bisterfeder, Albertina Kat. IV, 122; fig. 355). Deutlich bereitet es die schon cranachisch getönte Stufe des grossen Turnierholzschnitts von 1513 vor. Mit diesem *Skizzenblatt* hängt, wie E. und H. Tietze (Albertina Kat. IV, 227) richtig beobachtet haben, ein weiteres der Albertina (aus dem gräflich Salmschen Zeichnungenstock stammend) stilistisch zusammen, das ich einst als Arbeit Albrechts veröffentlicht habe (fig. 409)[10]; heute muss ich es auf Grund des „Falkners" Erhard geben, zumal es auch deutlich schon auf die *Landschaft mit den zwei Bäumen* in der Albertina vorausweist[11]. Erhard hat aber diesen Stil der ziselierten, fast stecherisch feinen Federzeichnung kaum erst in Norddeutschland entwickelt. Er erscheint schon in dem grossartigen Kopenhagener *Stephansmartyrium*, das kürzlich an anderer Stelle[12] von Otto Fischer mit Grünewald in Verbindung gebracht wurde, von Schilling und Bock aber schon früher als Arbeit Erhards richtig bestimmt worden war. Dass diese Darstellung des *Martyriums* des Wiener Diözesanheiligen noch in Österreich entstanden ist, halte ich deshalb für wahrscheinlich, weil sie mit einer *Martyrientafel*[13] [ehem.] Sammlung G. Schütz; fig. 351) des ältesten Wiener Altdorferschülers, des Meisters der Historia Friderici et Maximiliani, der mit Federzeichnungen Joseph Grünpecks Handschrift im Wiener Staatsarchiv (Ms. 24)[14] schmückte, besonders eng zusammenhängt[15]. Man vergleiche den linken Keulenschläger des Bildes mit dem Steinschwinger der Zeichnung, vor allem aber mit dem Kopf, der links von ihm herauskommt. Der Zusammenhang ist so eng, dass ich eine Zeitlang an dieselbe Hand zu denken versucht war. Dennoch handelt es sich um zwei Persönlichkeiten, die kurze Zeit in so naher Berührung gestanden haben müssen, dass ihre Grenzen schwimmend werden. Zwei Zeichnungen des Basler Kupferstichkabinetts, ein *Waldstück* und einen *Ölberg* [?], habe ich in der

eben zitierten Arbeit (Jahrb. d. kunsthist. Sammlungen 1928, Abb. 167 u. 169) [siehe p. 71, figs. 69, 67.] als Werke des Meisters der Historia Friderici veröffentlicht. Die von Bock publizierte Gruppe von Helldunkelblättern steht ihnen aber derartig verblüffend nahe, dass ich sehr ins Schwanken gekommen bin und heute eher zur Ansicht neige, wir könnten es auch hier mit Arbeiten Erhards zu tun haben[16]. Der Stil des Meisters der Historia Friderici geht später viel mehr ins Rundliche, Krause, Schäumende über, wie die reizvollen *Predellentafeln* des *Pulkauer Altars* (fig. 352) (Pulkau, Hl.-Blut-Kirche) zeigen.

Wie ist die entwicklungsgeschichtliche Stellung dieser Werke und ihres Schöpfers? Erhards datierte Arbeiten heben mit demselben Jahr an wie die Albrechts. 1506 schuf jener den Stich des *Pfauenwappens*, dieser die *hl. Barbara, Katharina* (Schm. 25), die *Versuchung* (Schm. 27), die Berliner Helldunkelzeichnung der *Fruchtschalenträgerinnen* und anderes. 1505 erwarb Albrecht das Regensburger Bürgerrecht, und W. Jürgens nimmt mit Recht an, dass Erhard, der die Schwelle der Zwanzig noch kaum überschritten haben dürfte, damals Schüler seines älteren Bruders war. 1511 unternahm Albrecht seine historisch erwiesene Österreichfahrt. Das früheste bekannte Bild aber, das *Katharinenmartyrium* aus Stift Wilten in der Wiener Galerie (fig. 370), erweist, dass der Umkreis der alpenländischen Malerei, vor allem der Salzburger Pachernachfolge, Albrecht schon früher aus eigener Anschauung bekannt geworden sein muss. Albrechts früheste Holzschnittschöpfungen, die *Mondseer Siegel*, zeigen eine solche Primitivität, dass sie zweifellos etliche Jahre früher liegen müssen als die voll entwickelten Werke von 1511 (*Kindermord* Schm. 46, *St. Georg* Schm. 57, *Parisurteil* Schm. 62), Altdorfers Verbindung mit Österreich also schon fürs 1. Jahrzehnt historisch erweisend. Auf einer solchen Fahrt dürfte Albrecht von seinem Bruder Erhard begleitet worden sein. Jedenfalls war dieser, wie die Bilder beweisen, in ausreichendem Mass als selbständiger Künstler für österreichische Klöster tätig. Eine nähere Datierung der beiden Altäre, von denen uns Tafeln erhalten sind, zu geben, gestattet das urkundliche Material noch nicht. Sicher ist der Terminus ante 1512. Der *Lambacher Altar* scheint ausserdem ein Werk Albrechts zur Voraussetzung zu haben: die grossartige Tafel der *beiden Johannes* (fig. 324) aus dem Katharinenhospital in Stadt-am-Hof, die die beiden Titelheiligen des *Lambacher Altars* auf einer Bildfläche vereint. Kompositionelle Grundelemente dieses Bildes scheinen Erhard um so eher inspiriert zu haben, als er die schreibende Rechte seines Evangelisten deutlich aus Albrechts Tafel übernommen hat; auch der Engelkranz um die Madonna auf der Lahmannschen Zeichnung (Städelsches Kunstinstitut) entspricht noch dem Gemälde Albrechts. Der verschollene *Täufer* Erhards dürfte dem erhaltenen Albrechts nicht unähnlich zu denken sein. Diese Tafel nun hängt wie die Kasseler *Kreuzigung* (fig. 325) mit dem heroischen Aufschwung von Albrechts Kunst um 1510/11 zusammen, dem in seiner äusseren Lebensgeschichte die beurkundete Donaufahrt entspricht. Er wird schon äusserlich durch die Abwendung von der Kleinmalerei zu monumentalem

Format bekundet. Die gleiche Neigung zu grossem Stil erblicken wir in den für österreichische Klöster entstandenen Tafeln Erhards. Aus den Werken selbst ist die Priorität von *Lambacher* oder *Klosterneuburger Altar* äusserst schwierig zu erschliessen. Nachdem nun Erhard 1512 schon in Norddeutschland erscheint, der *Lambacher Altar* aber die Regensburger *Johannestafel* voraussetzt, die gewiss nicht früher als 1510, wahrscheinlich erst 1511 entstand, dürfte der Altar des hl. Leopold wahrscheinlich früher liegen. Was nun die künstlerischen Voraussetzungen von Erhards Werk betrifft, so sind sie in erster Linie in Albrechts Schaffen gelegen. Albrecht dürfte ja auch den Auftragsmöglichkeiten seines Bruders den Boden in Österreich bereitet haben. Ein Beispiel: Das Kloster Mondsee im Salzkammergut beschäftigte eine ganze Gruppe von Holzschneidern, die kleine Heiligenbilder, Briefverschlüsse usw. schufen. Zum Teil waren es wohl Wanderkünstler, unter denen, wie berichtet, auch Albrecht erscheint. Unter den Graphiken der Mondseer Bestände in Nationalbibliothek und Albertina taucht nun mehrfach eine Darstellung des *hl. Benedikt in der Höhle* (fig. 353) auf[17], die, dem engsten Umkreis Albrecht Altdorfers angehörend, deutliche Züge der Kunst des Meisters der Historia Friderici und noch mehr Erhards trägt. Wie der Heilige, monumental den vorderen Bildraum füllend, in dem spriessenden und treibenden Waldtal kniet, erinnert an den Lilienfelder *hl. Bernhard* (fig. 345) (Kirchenkunst 7, 1935, Abb. p. 13 [siehe p. 317]), stärker aber noch an den Lambacher Evangelisten. Nächst Albrecht ist es dessen frühester österreichischer Gefolgsmann, eben der Meister der Historia Friderici et Maximiliani, der auf Erhard am stärksten eingewirkt hat. Doch damit ist die Zahl der in diesem Umkreis stehenden Künstler noch nicht erschöpft. In der Stiftsgalerie von St. Florian stehen die merkwürdigen Breittafeln von einem Flügelaltar mit den Legenden der *Heiligen Barbara, Afra, Margareta* und *Agnes* (fig. 64) auf den Innenseiten. Ich habe vor Jahren (Jahrb. d. kunsthist. Sammlungen, 1928, p. 116) [p. 70] darauf verwiesen und die Tafeln mit Leonhard Beck in Zusammenhang gebracht. Die Aussenseiten der damals noch hoch an den Wänden hängenden und daher schwer zugänglichen Tafeln blieben mir verborgen. Sie wurden später von G. Gugenbauer photographiert und als Werke Jörg Kölderers veröffentlicht (Christliche Kunstblätter des Linzer Diözesankunstvereins, 71. Jg., 1931, pp. 65ff.). Die ikonographisch sehr merkwürdigen und zum Teil schwer enträtselbaren Gemälde der Aussenseiten (es kommt u. a. ein *Martyrium des hl. Thomas Becket* vor)[18] sind aber sichere Arbeiten des Meisters der Historia Friderici, wie meines Wissens zuerst O. Pächt festgestellt hat. Die Innenseiten nun zeigen ihrerseits sehr auffallenden Zusammenhang mit Erhard Altdorfer, nicht so starken aber, dass man die gleiche Hand vorschlagen könnte. So muss ich bis zur Einbringung eines besseren Gegenvorschlags bei meiner alten Benennung verbleiben, zumal da das Zusammengehen der Bilder mit der *Miniatur der hl. Walpurgis* in Codex 478 der Wiener Nationalbibliothek (fig. 65) ein besonders enges ist. Leonhard Becks Anfänge, die kaum anders als in Österreich liegen, sind noch dunkel, nachdem sich

das von F. Dörnhöffer ihm zugewiesene *Ebner-Epitaph* aus dem Wiener Dorotheen-
stift[19] [siehe auch p. 70] und der Grazer *Martyrienaltar* jetzt deutlich als Werke eines
anderen Meisters, der die Lilienfelder *Sigmundslegende*, den *hl. Martin* des Brucker
Bürgerspitals (fig .6) und die *Madonna* des St. Lambrechter Abtes Pirer gemalt hat (vgl.
meine Zusammenstellung in den Blättern für Heimatkunde, hg. v. histor. Verein f.
Steiermark, 7, 1929, p. 71 [p. 12], zu der heute noch die *Nothelferpredella* der ehem.
Sammlung Satori treten), abtrennen lassen. Die St. Floriander Flügelinnenseiten stellen
jedenfalls eine unterm unmittelbaren Einfluss stehende Weiterentwicklung der
malerischen Leistung Erhard Altdorfers dar. Doch nicht nur dadurch, die Richtigkeit
der Zuschreibung an Beck vorausgesetzt, würde sich der Kreis mit Augsburg schlies-
sen. Es wurde schon gelegentlich der farbigen Analyse der *Lambacher Tafeln* auf
Anklänge an H. L. Schäufelein und Jörg Breu im Kolorit hingewiesen. Das Schwä-
bische geht aber über solche Einzelheiten hinaus. Es spricht aus der Vorliebe für das
Prächtige, Dekorative, aus dem Raffinement der Farbengruppierungen. Vor allem
die Frauengestalten haben etwas entschieden Augsburgisches. An Schäufelein
erinnert ferner das dunkle Konturieren und Binnenzeichnen heller, schwebender
Farbenflächen, eine gewisse malerische Kalligraphie. Schäufelein war in den Alpen-
ländern tätig und häufig genug stösst man auf die Spuren seiner Einwirkung[20].
Bayern, Schwaben und Österreich schliessen sich wieder einmal zu einem grossen
Wirkungskreis zusammen.

Die persönliche Eigenart der Kunst Erhard Altdorfers erhellt am besten, wenn wir
sie an der Albrechts messen.

Albrecht Altdorfers Kunst ist in den beiden ersten Jahrzehnten, bei aller Konzen-
tration im Kleinen, bei aller Versunkenheit in Naturstimmungen, innerlich von
stärkster Spannung erfüllt. Der heroische Atem der Schöpfer des Donaustils vom
Jahrhundertbeginn, Cranach und Breu, geht auch durch ihn. Seine Naturbilder haben
mythische Grösse, auch wo das Liebliche geschildert wird. Seine Heiligen und
Menschen sind ein gewaltiges Geschlecht, mögen sie auch in kleinen Dimensionen
gezeigt werden. Man hat sich zu Unrecht angewöhnt, etwas puppenhaft Spielerisches
in ihnen zu sehen[21]. Ihre Proportionen werden in eigenwilliger Weise verschoben, ihre
Körper deformiert, verbogen, um der manchmal bis ans Krampfhafte reichenden
inneren Spannung auch sichtbaren Ausdruck zu verleihen. Sobald zu dieser inneren
Grösse des Wuchses auch noch äussere Grösse des Formats tritt, wie jedesmal bei
den um die Zeit der österreichischen Fahrten entstandenen Werken, wird dies ganz
augenscheinlich. Seine Palette hat das Blitzende und kontrastreich Funkelnde, das
die Farben in der Natur bei grossartigen Schauspielen, auf- und abziehenden Gewit-
tern, Sonnen-Auf- und -Untergängen, gewinnen.

Erhard Altdorfers Naturstimmung ist milder, beruhigter. Er ist mehr wirklicher
Lyriker als sein Bruder. Seine Werke erscheinen stärker ins österreichische Tempe-
rament eingebettet. Sturm und Drang, leidenschaftliches Pathos sind ihm nicht

fremd. Doch sie leben sich in Zeichnungen aus, in denen ein noch heisserer Glutatem weht als in denen Albrechts, die drohender, düsterer, gewaltiger in ihren Naturvisionen sind. In den Bildern gelangt alles zu einer farbenschönen Klärung und vertieften Sättigung. Auch ein Martyrium wie die *Enthauptung des Täufers* wird durch die Schönheit des farbigen Schauspiels seiner Grausamkeit entkleidet. Die menschliche Gestalt in ihrer raumfüllenden Majestät spielt bei Erhard fast eine grössere Rolle als bei Albrecht, doch sie wird nicht hart und eigenwillig erfasst, sondern erhält eine innere Weichheit, flächige Gewichtlosigkeit. Das Spannungsvolle auch der *Siedung des Evangelisten* wird mehr farbig als durch knorrige Zeichnung ausgedrückt. Das wurzelhaft Bizarre der Franken und Bayern nähert sich der schönen Erscheinungsfülle des schwäbischen Stammes. Gestalten im Hintergrund können bei ihm wirklich etwas Puppenhaftes erhalten. So war seine Wirkung in Österreich auch weniger gewaltig und aufrührend als die Cranachs, Breus und seines Bruders Albrecht. Das mag auch erklären, wieso seine Schöpfung stärker in der allgemeinen Menge der blühenden, farbenfrohen Malwerke, die das neue Jahrhundert in Österreich zeitigte, unterging und seine Malerpersönlichkeit in Vergessenheit geriet. Doch ist sie bedeutend genug, dass es die Mühe verlohnt, sie ans Licht zu holen. Die wenigen Bilder, die wir heute von ihm kennen, werden ihren bleibenden Platz in der deutschen Kunstgeschichte bewahren.

Jahrbuch der Preussischen Kunstsammlungen 57, Berlin 1936, pp. 157–168.

A Newly Discovered Portrait by Wolf Huber [1]

The connection of the *Portrait of Jacob Ziegler* (fig. 360) with the above-mentioned *Allegory of the Cross* [2] (fig. 357) lies not solely in the similarity of the landscapes of the backgrounds, but also in part of the subject-matter. The *Allegory* has for its subject two themes of Christian mysticism. The left half of the picture depicts the old typological parallel of the Mosaic brazen serpent and the crucified Christ, the materialized dogma which underlies the series of historical incidents shown in the centre and right half of the picture.

Amongst a crowd of figures the artist depicts the third and fourth chapters of the Acts dealing with the activities of St. Peter and St. John, the healing of the lame, their imprisonment and appearance before their judges. The historical part of the picture culminates in this last scene, which is enacted by the large figures in the foreground. St. Peter, in the act of declaiming the words which appear on the tablet, points with outstretched hand to the crucified Christ in Whose tremendous presence the interest of the composition is concentrated.

This *head of St. Peter* (fig. 358) has been treated in a very individual manner which gives it a peculiar emphasis and sets it apart from the rest of the crowd, whose figures are drawn with the smooth flowing lines and schematic generalizations so typical of Huber's later work. The head has a vitality which contrasts with the mask-like character of the rest. The planes of the face are marked by finely modelled wrinkles and veins; it is clearly a portrait study. In comparing it with the *Jacob Ziegler Portrait* [3], we see that the artist has taken the Court Humanist of Passau for his model. There are, however, differences so great that we cannot regard it as a likeness in the strict sense of the word. Smooth hair, for instance, frames the forehead of the scholar, while St. Peter is shown with a bald head. But these divergencies conform to the conventional type of St. Peter then current, and in spite of them we can trace the likeness to the portrait of *Ziegler*. The same clever eyes meet those of the onlooker, there are the same raised right eyebrow, prominent nose and broad mouth with the corners expressive of a light scepticism. Changed, yet the same, as though distorted by a mirror, the characteristic features reflecting the richly varied life of the Bishop are apparent in the face of St. Peter.

The subject of the *Allegory of the Cross* arose from speculations which certainly cannot have entered the head of their creator. These speculations are typical of the theological attitude of the period, which, after they had taken shape in *Ziegler's* mind, were carried out at the Bishop's command by the artist. From this the idea may have arisen of endowing the chief figure of the picture with the features of the

originator, though whether the suggestion was that of the patron or the artist cannot now be decided. In any case it was characteristic of the artist to paint both the portrait and the *Allegory* in the same landscape setting.

The *Allegory* includes yet another portrait figure: that of the man on the extreme left, in the costume of the spectator in Dürer's engraving *Ecce Homo*. This figure has the characteristics of a self-portrait such as we know from Dürer's *Allerheiligenbild* and the *Martyrdom of the Ten Thousand*, a steady questioning glance as though enquiring of the onlooker his opinion of the work. R. Stiassny has already suggested the idea that this figure is a *Self-portrait* of Wolf Huber (fig. 359); and, indeed, it is highly probable that the Court painter of Bishop Wolfgang Salm immortalized himself in the same work as the Court humanist.

The Burlington Magazine XL, London 1922, pp. 303, 304.

The Rise of Landscape in the Austrian School of Painting at the Beginning of the Sixteenth Century[1]

The Renaissance starts in the northern countries later than in the South. In Italy the plastic arts are its promotors. From a new conception of the visible form at the beginning of the Quattrocento, there rose in the course of the century the new natural science and literary culture. In the North, the beginning of the Renaissance means first of all a revolution of thought carrying along in its overwhelming movement also the plastic arts still bound by late medieval piety and religious craftsmanship. That means that the conception of art changes, before a new scale of forms and artistic canons is established. The result is a body of work of embarrassing variety containing many imperfections and failures, but also many inspiring discoveries and charming revelations set forth by strong artistic personalities. One of the most beautiful is the pictorial discovery of landscape[2].

The foundation was laid in the Low Countries at the beginning of the fifteenth century. Landscape painting was then a mirror of religious contemplation of reality. Nature and scenery revealed the divine Creator, and appeared on panels and in books showing Him as the architect of the universe. In the frame of the religious conception of the world started thus the investigation and penetration of nature brought about in Italy through the arts.

The first quarter of the sixteenth century in the Netherlands and among the German speaking nations is crammed with generations of important artists working closely together. It can be called the classic period of South German art. The development of landscape painting was transplanted then from the Low to the Mountain Countries. The religious world conception was not replaced by an artistic and scientific one as in Leonardo da Vinci's studies from nature, precipitate of a new research of natural laws. The art in the mountain countries was a religious one in the fifteenth century, and remained so in the early sixteenth. The events of the Bible and of the legend of the Saints, collected by Jacobus de Voragine in his Legenda Aurea, offered still the main items for pictorial representation. But the interpretation of these events began with the dawn of the new era to become different from the late medieval one. The old hallowed schemes transmitted from generation to generation lost their validity. The Middle-Ages developed diagrams of religious conceptions which limited their representation in the plastic arts of the northern countries even in the very naturalistic fifteenth century. These diagrams or schemes were not destroyed by the old Dutch and Flemish masters but placed in the richness of their sceneries completing the scholastic world conception. They are a reminder of the unbroken strength of the medieval spiritual powers even if these are embodied in the beauties of the visible world.

338

Religious feeling changes at the end of the fifteenth century. Empty formalism is refused, and the imperious demand of a new personal religious experience is raised. The renascence, in Italy primarily intellectual, artistic and literary, is in the North in the first instance religious and only in the second intellectual. The creative power of every single believer has to form the religious conception anew. The religious event has to become personal experience. Once, the image of the visible world was a background for unchanging theological verities. Now the visible world produces a new, individual and personal conception of the old religious ideas.

The pictorial discovery of landscape at the beginning of the sixteenth century was brought about not by mere chance just in the part of Europe which is endowed with the greatest beauties and varieties of scenery: in the mountain countries of Switzerland and Austria. The revolution of thought had opened the mind of men to the power and majesty of nature. One may imagine what that meant for artists grown up in such impressive surroundings. The experience of this nature, to whose beauty their eyes were just opened, broke into the artistic conception transforming and reanimating the ecclesiastically bound picture contents. Of course, the new spirit was shown at first in religious paintings. But the artists enjoying the new freedom soon began to add profane subjects—mythology and history, topography and portrait—for which the demand of a society stripping off its medieval fetters grew greater and greater.

I should like to start by giving a brief survey of the artistic geography of the country concerned. Austria embraces the eastern half of the Alps as far as their spurs ending at the Danube, and reaches in the Northeast the level of the Sudeten mountains and the Carpathians. She is the natural bridge between the German North and the Italian South, between the Swiss West and the Slavic and Hungarian East. Austria not only separates these regions geographically but joins them at the same time culturally forming out of their influences a new totality with a very special atmosphere. As much as she has received from her neighbours, she has returned to them from her power of inspiration. So in the course of the centuries, she developed her cultural originality and became the heart of a supernational monarchy.

Austria is a Catholic country. Her culture was developed as an ecclesiastical one radiating from the seats of bishops and from large monasteries. Later were added the court residences: Vienna, Graz and Innsbruck. The community culture of large cities, characteristic of late medieval Germany, plays no great part in Austria. Mountain land and river land are closely connected in her character. River scenery has given the main features to Upper and Lower Austria, which are connected by the Danube. The Danube is flanked by famous monasteries as St. Florian and Klosterneuburg. Ecclesiastic centre since the early Middle-Ages was Salzburg, seat of an archbishop. A group of provinces was bound together as Inner Austria: Styria, Carinthia and Carniola. Where Salzburg, Styria and Upper Austria meet, is an earthly paradise, the Salzkammergut, a group of lakes amidst fantastically rising mountains with a

monastery of high artistic importance: Mondsee. Tyrol was always a free peasant country with picturesque small old towns and monasteries on the bottom of the valleys between immense snow-crowned stone walls. The northern part contains the court residence Innsbruck, the southern the ecclesiastic centre Brixen. The valley directed towards Carinthia, the Pustertal, was the native country of most prominent painters and carvers. The small land before the Arlberg: Vorarlberg, forms the transition to Switzerland.

The time we are concerned with is that of the reign of Maximilian I, initiator of Renaissance and lover of the Middle-Ages, whence called the "Last Knight," the greatest northern Maecenas of his period[3]. The places with the most remarkable artistic production in the second half of the fifteenth century were Salzburg, Vienna and Bruneck in Tyrol, the native town of Austria's greatest Late Gothic artist: Michael Pacher. The painters of Salzburg and Vienna looked to the Netherlands and Germany, Pacher to Italy. Extensive travelling must be assumed. The leading painters, educated abroad, developed at home the vigour of their own artistic language. Their art is connected with the native soil, their paintings show the character of their country even before they portray it. The real image of this country could not be kept outside their pictures for long. A specific feature which the Austrian panels of the second half of the fifteenth century have in common with the Swiss is to place the events of the Bible and legend amidst the native country. In the 1470's two anonymous Viennese artists painted a large winged altarpiece narrating in twentyfour pictures the *Passion of Christ* and the *Life of the Virgin* (figs. 184–204) for the church of the so-called Schottenstift in Vienna erected in the twelfth century for Scottish monks coming from Regensburg[4]. The technique of painting we have to deal with is almost exclusively tempera painting on pine or larch wood. The chief topic is the altarpiece with one or two pairs of painted wings hiding the sculptures of the Saints to whom it is devoted; it is closed on week- and opened on Sundays, and forms a sort of picture bible for the pious illiterates praying before it. It was the aim of these picture stories to touch the hearts of the onlookers, to bring the holy events as near as possible to them, to make them as alive as possible, and they did it by transplanting them into the scenery of their own country. So one can see here the *Holy Family* (fig. 204) taking their leave from old Gothic Vienna, starting their journey into exile. The figure group and the foreground still follow schemes taken over from the Netherlands and the Franconian painters. But the background is quite genuine: a view of Vienna slumbering in the first dawn of the morning with stars still in the sky. We see St. Stephen's spire, the Imperial castle, all the old churches, protected by the familiar silhouettes of the Leopolds- and the Kahlenberg.

There is indicated a new way which opens new regions of artistic possibilities. They were not developed in full before the beginning of the new century. The 1480's were full of political troubles. The strange, variegated East broke into Vienna. The wild

and picturesque soldiers of the King of Hungary Matthias Corvinus, a great lover of the Italian Renaissance, were roaming through the streets. After the expulsion of the Hungarians, Vienna became again an artistic and cultural centre as she was in the time of Enea Silvio Piccolomini. Humanism was introduced. Conrad Celtes, whose historical position at Vienna University is comparable with that of Erasmus in Cambridge, founded his Society of Sciences. The young Cuspinian was called as a professor from Franconia. Zwingli was among the students in 1500. The Austrian artists who had travelled in the last fifty years to Delft and Paris, Cologne and Nuremberg, Venice and Ferrara, turned to Vienna which became the gathering place of the younger generation. Things developed rapidly. Every year brings forward new artistic surprises as always in times of high cultural tension. I intend to follow the course of time strictly in our survey, year after year, for in this way we catch the breath of the time better.

We know only few prominent artists by their names. Most of them not having signed their works remain still in medieval anonymity, and we have to give them emergency names according to their chefs-d'œuvre. The attempt to construct a bridge between the written documents and the paintings has failed in most cases.

The most prominent painter of the Salzburg school in the second half of the fifteenth century was Rueland Frueauf[5], active alternately in Salzburg and in Passau, the bishop seat at the Bavarian frontier, artistically closely connected with Salzburg. The name of this family of painters means in English: Getting up early—so they bore an owl in their coat of arms. The son Rueland Frueauf the Younger continued the style of the father. He was born about 1470; about 1497 he became a citizen of Passau, where he was alive still in 1545. As the father excelled in monumental altar paintings on a large scale, so the son in small ones full of the refinement of miniature painting. He gave to the father's style a new turn, and became the very discoverer of the charm of the Danube landscape. In his youth, he passed through Viennese studios, and was in the last years of the old century and in the first years of the new one chiefly working for the monastery of Klosterneuburg near Vienna. Almost all his works are still preserved there. In 1496, he painted a *Crucifixion* (fig. 298) (Klosterneuburg, Stifts-museum; Benesch 1938, Kat. 72), following the old Salzburgian type of crowded calvaries but its style is obviously influenced from Vienna. In these years an intensively moved design, a flaring and flickering of curves, a restless waving and floating of all forms, a sort of Flamboyant or Late Gothic Baroque, nourished by the exotic types crowding Vienna during the Hungarian occupation, was fashionable there. This movement has also seized Frueauf's *Crucifixion*, and lends it dramatic accents. It is remarkable that these curves are not confined to the figures smoothed with utter exactitude, but comprehend the landscape as well in whose rhythms the movement of the crucified thiefs resounds. The landscape is no indifferent stage but is included in the dramatic life of the story. This is a new phenomenon: landscape as an expression

of the spiritual content. Its importance is growing in Frueauf's works. In the last years of the century, he painted an altar with the *Passion of Christ* and the story of *St. John the Baptist* for the monastery: small slender panels in which the unrest of the earlier *Crucifixion* is replaced by quiet solemnity. The silent grandeur of the almost sculptural figure group of the Crucifixion is exhaled by the landscape as well. The tumult has vanished, the Crucified remains solitary with Mary and St. John. The greatness of this composition dominates the simple, sharply outlined forms of the landscape which keeps the character of a desert although it contains an image of the old parish church of Klosterneuburg. The landscape is an ideal, a spiritual one. That is most beautifully expressed in the *Baptism of Christ* (fig. 361; Stiftsmuseum, Klosterneuburg [Benesch 1938, Kat. 74]). The unity of story and scenery is here more intimate than anywhere else. Firstly it is a formal one: the rock tower emphasizes the rising of the figure group; in front, Christ's garment embraces the river surface as does the row of trees in the background. Secondly, this unity is a colouristic one: the clear ochre, blue and ivory white of the group is enhanced by the darkening green and ultramarine of the far forests and hills. Thirdly, this unity is a spiritual one: the silent splendour and the infinite clearness of this evening landscape is full of devotion as if nature would attend the solemn act whilst the vision of the Holy Ghost vibrates in the air like the last sunray. Nature bound by a spell, nature as a dream vision—we may call it a religious landscape.

The character of these paintings is still fifteenth century, that is to say: Late Gothic art. The figure composition predominates, penetrates and moulds the scenery with its spirit. In contrast to these fancied landscapes are the works which had to give a true portrait of reality. The provost Georg of Herzogenburg, another Danube monastery, after his investiture in 1497 ordered a *Votive painting* (fig. 362; Herzogenburg, Stiftsgalerie) representing himself, his convent and bishop Ulrich of Passau, who had founded the monastery in 1112, while praying before a wayside cross. The painter as well belonged to the circle of the Klosterneuburg artists. There we look at a bit of reality: a snug woodland animated by the life of road and river, giving the outlook to a real landscape portrait: Old Passau with its cathedral and castle between the river Inn and the Danube. No fancied vision, but statement of a concrete locality.

The task of topography played an important part in the development of modern landscape representation. That may be proved by a series of manuscripts decorated with drawings at the order of the Emperor. Maximilian in his feeling for the power of nature and scenery was the very representative of the new spirit. He liked nothing more during his leisure than dangerous hunting and climbing in the mountains of Tyrol, a simple hunter and traveller among the mountain people. He ordered his exchequer to produce inventories of all his hunting grounds and fishing waters. These inventories were adorned with views of the places by the court painter Jörg Kölderer who had an extensive studio in Innsbruck with many collaborators. A page out of the

Emperor's *Fischereibuch* (Inventory of Fishing Waters) dated 1504 in the National Library in Vienna represents the *Wildseele*[6] (fig. 363), the small Wild Lake in the Putzental, high up in the mountains. In the lake, the Emperor's fishing is going on. To shorten the time of waiting to the court society, dance and picnic are arranged on the shore. As the whole composition is unfolded like a map with highly rising horizon there is little difficulty in showing the hunt of the hart and the chamois carried on with long spears also used as Alpenstocks.

To these two components of the origin of modern landscape painting shown above—religious landscape and topography—now is added a third which is perhaps the most important one: landscape as an expression of the whole of life. A panel which belonged to an altar narrating the *Life of the Virgin* gives a still more natural, living and striking picture of every day life in a small Tyrolian town in the days of the Emperor Maximilian. *Mary meets Elizabeth* on the market place. We get a glimpse of the charming and homely setting with the light fronts of the pinnacled houses, with embowered walks and gateways, where gossips are roaming. We enjoy the entanglement of gables and turrets, bays and juttings, flooded by warm bright light which leaves no shadows but fills every corner with reflections. The only darkness is given by the pine wood and craggy rock walls rising steeply over the houses with a little bit of deep blue summer sky above suggesting in their fragmentary character as more impressive the majesty of the mountain region overshadowing the dwellings of men. To-day you can still get the feeling raised by this picture passing through the narrow streets of Sterzing, Rattenberg or Hall, whose coat of arms are painted on the tower. The whole is surprisingly modern: no old fashioned look from high standpoint with rising horizon, no unfolded map but you are standing on the same level as the monumental figures whilst picture space is rapidly deepening to the low eye point. The fact that we cannot see any low horizon is only caused by the character of the scenery (fig. 364). The painter of this impressive work done about 1500–1502 (Vienna, Österreichische Galerie)[7] is Marx Reichlich, the most important pupil of the great painter and carver Michael Pacher. He was a pioneer in a way, and fulfilled a special task in the history not only of Austrian but of all German painting. Continuing the art of Pacher, he guided it increasingly towards landscape. He was the first among northern painters who observed atmosphere and natural tonality in the way of the Venetian masters, the first who saturates the deep, sonorous, glowing colours of the figures with the same fluid as the landscape observed in the light of a certain hour and season. He got this knowledge not without help from the South—like M. Pacher he had studied in Venice where he must have become acquainted with the works of artists such as Bastiani and Mansueti. The Tyrolians were besides the French the first northern painters who introduced the architectonic forms of the Italian Renaissance. But the result is genuinely Tyrolian, and one would not guess any southern influence in front of the rustic monumentality of Reichlich's works.

Reichlich's art won greater influence through his moving to one of the two great artistic centres. At the end of his life, Pacher was working on the high altar destined for the Franciscan church at Salzburg, probably taking his pupil with him. It is mentioned in documents that Reichlich stayed there from 1494 to 1508. Salzburg was the main entrance for artists coming from the North. Once, young Austrian artists went abroad. Now, the movement goes in the inverse direction. The great talents are coming from abroad to Austria attracted by the intensive artistic activity, by the abundant opportunity of work and—a new symptom of the time—by the beauty of the nature and scenery. From Franconia came Lucas Cranach, from Swabia Jörg Breu, from Switzerland Hans Fries. About the turn of the century, they are all working in Vienna or nearby. They are men about thirty in the full power of youth. In southern Germany there was spread already among the young painters the Gospel of the rising genius: the woodcuts of Albrecht Dürer went from hand to hand revolutionizing the younger generation. A new idea of artistic freedom seized their minds like a conflagration. The travellers brought the message of the new art to the Danube country. This enchanting province became the cradle of a new style. The Danube School found the decisive expression for the new love of nature and scenery. There was laid the foundation for the modern conception of the earthly macro-cosm—an event not only important for the history of art but for the general develop-ment of the spirit. Out of the favourable conditions given by Austrian art and nature, inspired by the new experience, the young painters created the new style. What they did in Austria was their best. Compared with it, Cranach's whole later activity as a court painter of the protestant electors in Wittenberg, Breu's later activity in Augs-burg are decline and torpidity. Had he remained in Austria, Cranach would have grown perhaps a master of colour as great as Grünewald. The *Crucifixion* coming from the Schottenstift in Vienna (Vienna, Kunsthistorisches Museum) (fig. 40) painted probably in 1500, is full of vigour and overbrimming power. The refined world of the Late Gothic has crashed. The small panel is filled with an immense tension. The ground heaves and totters, all rational consistency is abandoned. This striving for expression does not even shrink from caricaturing exaggeration. The shaggy Hungarian warriors under the cross—an inspiration he could only have got at the border of the East—look like wood goblins. Besides clear, bright colours are deep, sonorous ones: scarlet red and sulphur yellow are contrasted with glowing ruby and dark blue, embedded in deep golden brown and moss green. Although the indications of scenery are comparatively few—some ragged fir trees, a rocky castle hill under a storm-clouded sky—they give the feeling of the rise of the drama of the Passion from the uproar of elemental forces. The event no longer forms nature as in Frueauf's paintings, but now nature creates the event.

The scale of the colours of the Viennese Cranach gives evidence that he passed through Reichlich's studio. He travelled a good deal and even might have been for a

short time in Dürer's studio. He had come by way of Salzburg. The deeply glowing character of these paintings saturated with atmosphere was attained by using a mixture of tempera- and oil technique similar to that of the Netherlandish painters. Almost at the same time, Jörg Breu started the new style so that we do not know to whom to give the prize of priority. He came from Augsburg were he had learned something from the art of the old Thoman Burgkmair. He had passed through Bavaria where he became acquainted with the court painters at Landshut, and entered probably through Passau. He too knew the woodcuts of the young Dürer, but the influence of Frueauf whose works he saw in Lower Austria became very decisive for him. While Cranach was living in Vienna, Breu was working in a local painter's workshop at Krems, a small town at the end of the Danube valley called the Wachau. From there he provided the monasteries of the surrounding forest country with altarpieces. In 1500, he painted for the Cistercian monastery of Zwettl a *Winged Altar Piece* narrating the life story of the founder of the order: St. Bernhard of Clairvaux. Its landscapes are a miracle of Austrian art, which was unknown before I discovered it in 1924. The legend tells how St. Bernhard prayed to God for release from his knightly vow in order to be able to help the friars at the harvest (figs. 284–291)[8]. This subject gives Breu the opportunity to display the charm of fields and meadows typical of Lower Austria. It is a picture of real life grasped in its totality as the monastic reapers rise and dive in the swelling waves of the ripe grain. The winding highway with isolated trees and a wayside cross suggests the delight of travelling.

The scene of the *Saint's healing of a paralysed Child and a blind Child* (fig. 287) is placed before a wooded mountain darkening in the shadows of a peaceful evening. Chamois are climbing on the rocks, red deer are wading cautiously through a brook, and a man on a bridge is fishing. The bright mirror of a lake reflects the afterglow.

Cranach and Breu must have been in personal contact then, so closely related is their style. It is the same style expressed through two different artistic minds. Cranach is weightier and more monumental. His *St. Francis* receiving the stigmata (painted about 1501, Vienna, Academy of Fine Arts; fig. 38) is a powerful titan bent down to the earth by the might of the heavenly appearance, an unruly believer, still resisting like the stretched curve of the vigorous tree, a symbol of the Saint's body. More pathos and excitement than earthly power and strength fills the *Visitation*[9] of the altarpiece painted by Breu in 1501 for the Carthusian monastery of Aggsbach in the Danube valley, the Wachau (fig. 365), Herzogenburg, Stiftsgalerie. A storm blusters through wild and rocky scenery comparable to that of the place for which the picture was destined. The mythic power of the elements almost drowns the religious content.

Landscape representation grew more and more independent of its religious basis. That becomes obvious even in the style of artists more indebted to the past century like Rueland Frueauf. The most subtle and sensitive of all, he painted in 1501 to 1505 a series of pictures for the Klosterneuburg monastery which represent the very peak

of dreamy, visionary poetry in landscape painting. This series forms the wings of a small *Altarpiece* devoted to the Saint Margrave Leopold of Babenberg, Austria's ruler about 1100[10]. It is very significant that as picture subjects legends in which the poetical virtue of scenery plays a momentous part are now favoured. One of the most beautiful and popular ones is that of the *Foundation of Klosterneuburg*, painted again and again. The Margrave had built his new residence on the top of a mountain outside Vienna still called the Leopoldsberg. One stormy day when he stood with his wife on a balcony the wind blew away her veil. The Margravine was inconsolable because the veil was a cherished memento of her late mother. So her husband vowed a pious foundation when the veil should be found again. One day hunting in the Danube forest, he discovered the veil miraculously caught on an elder bush. On this place he erected the monastery of Klosterneuburg in gratitude. This is the story pictured in Frueauf's cycle. In the first picture we see the Margrave in all his princely state with ermine cloak and ducal hat riding out to the hunt (fig. 366). The stage is a quiet nook in the forests whose peace is disturbed for a moment by the hunters' passing by. The slender shape of the panel is suited to suggest a sudden glimpse. The colours are like jewels. Small spots of crimson, velvet blue, moss green are the only interruption of the clear, floating harmony of the landscape with its light lilac, green and blue tones bearing the fading yellow of the castle like a mirage. The religious legend becomes a fairy tale. Everything is at the same time so close to reality, and so far removed from it. This is still more striking in the following picture: the *Hunting of the Boar* (fig. 367). One can still see these smooth hills nowadays when looking out of the monastery's windows. The genius loci of the Viennese forest overshadows the picture. It is perhaps the most advanced example of occidental landscape painting from the beginning of the sixteenth century of which we know. And yet it is more than a mere portrait of reality. The lines have the abstract beauty of ornament suggesting comparison with East Asiatic art. It is simplification and enhancement of reality at the same time. The painter gives as it were the essence of landscape. We must keep that in mind in order to understand fully the idea of landscape in classic German art. An objective portrait of reality as it was intended by the Dutch painters of the seventeenth century was not its aim. Dynamic experience of nature, animism, penetration of scenery with forms developed by centuries old experience of religious composition are its very features. The following picture, the *Miraculous Finding of the Veil* (fig. 297), shows complete unity of atmosphere and poetical feeling. The Margrave is kneeling before the elder bush like the king in the fairy tale. The character of enchantment and bewitchment is still increased. It is even not absent from the last picture showing the *Margrave's Visit to the Building Place* of the monastery where church walls are rising already round the miraculous elder bush.

It has been suggested that Frueauf might have got some inspiration for his peculiar style from the contemporary Dutch painters. That is quite possible as there is much

affinity between Austrian art and the pictorial refinement of the Dutch. Distant travel was not unusual for the Austrian painters of the time. One of the most striking phenomena is a painter working in the mountain valleys of Carniola and south eastern Carinthia. We call him the Master of Krainburg[11] because of the *High Altar* (figs. 158–161) painted by him for a little town in northern Carniola. A considerable procession of Slavic pilgrims started from there every seventh year, passing through Vienna, then following the course of the Danube and the Rhine as far as Cologne and Aix-la-Chapelle, where they even had Slovenic chaplains at the cathedral. The painter followed this road, and thus came to the studios of the most refined artists of Cologne and Delft. Their style blended with his rustic native language had as a result the most expressive and sensitive art, exotic and melancholy. He was even acquainted with Venetian achievements—a good example for the wide artistic horizon of Austrian people. A panel in the Art Institute of Chicago shows the *Burial of Saint Florian* (fig. 368)[12] the Roman centurion, drowned as a Christian martyr in the river Enns, and buried in the monastery which bears his name. His body was carried by oxen without a driver—a very Austrian peasant legend, rooted in landscape, painted no less frequently than St. Leopold's story.

Cranach meanwhile was busy in Vienna painting devotional pictures, portraying some professors of Vienna University and drawing woodcuts for Viennese publishers. His call to Vienna was probably due to his friend and fellow countryman Johannes Cuspinian, the young *poeta laureatus* and humanist, who became a professor of the university at the age of twenty. In 1502, he painted the wedding *Portraits of Cuspinian and his Wife* which are now in the Dr. Oskar Reinhart Foundation at Winterthur in Switzerland (figs. 41, 42). They are the most beautiful portraits of old German art. I could choose no better examples in order to show the intimate union of man and nature in the new Danube style. Landscape is no mere background but the first cause, the originator of men. It is full of allusions, of secret meaning but this meaning is no longer religious. It is the triumph of the elemental forces expanding their magic power, the triumph of the cosmic feeling of the Renaissance. Man is the result of the cosmic forces, and explained by his siderial constellation, by the influence which celestial bodies and nature have on him from the hour of his birth. Plants, animals and all other beings are symbols of this picture magic. In the *Portrait of Anna Cuspinian* this magic of nature is still richer. The young woman is almost embedded in the growth of grass, bush and tree, and becomes herself a kind of flower in her raspberry-coloured, gold-embroidered robe. The elements—earth, water, fire, and air—are pictured as her parentage.

The astrological animals of the young couple, the owl and the parrot, occur as well in the picture of the *Repenting St. Hieronymus* in the Vienna Picture Gallery, Kunsthistorisches Museum (fig. 39) which is of the same year so that we may believe it to have been ordered by Cuspinian. Changes in the social structure brought into growing

importance this new type of religious painting; instead of the altarpiece in the open church as a subject of common devotion, we get the small panel inviting a single onlooker to contemplate it, and enjoy at the same time the pleasure of the modern art lover and collector. In such a panel, Cranach has concentrated the myriad-sprouting richness of wood landscape. The holy father's retreat is a clearing in the mountain forest. Rugged pine and fir trees bathe their sparkling needles in the deep, warm glow of the summer atmosphere, giving way to the view of high mountains shimmering far off in icy blue. This is more than a mere bit of scenery, this is nature grasped in its totality, felt in all its secret force. A macrocosm is mirrored on the small surface of a wooden panel, becoming in this way a microcosm. This conception of painting as a microcosm is new, and fundamental for the northern Renaissance. It reached its climax in Altdorfer's works.

This conception has as a premise increasing unification of all things in light and atmosphere. The masters of Tyrol had started with this, and reinfluenced by the representatives of the young Danube art, attained results of classic grandeur, as we can see in an altarpiece in the Pinakothek of Munich which Marx Reichlich had painted in 1507 for the monastery of Neustift near Brixen. One of its wings represents the *Burial of the Apostle James*[13] (fig. 369, Detail). The archaic goldground is still kept here but it is interpreted as the golden glamour of evening light penetrating the figures of the foreground, throwing long shadows on the meadows, reflected on the lake, gilding decayed walls, and sparkling in small fountains from the darkening wood. A Tyrolian pupil of Reichlich, the Master of Nieder-Olang in the Pustertal, shows the *Visitation* (Dessau, Staatl. Kunstsammlungen) (fig. 1) as a real journey over the mountains. The Virgin has just arrived at St. Joachim's castle high in the hills; her servant looks back to where the morning mists are floating over the valley's depth, and the Dolomites rise majestically in soft, flocky blue. Scene and scenery are fused in a grand unity.

The masters born about 1470 had laid the foundation of the new landscape art. The masters born about 1480 crown it. Albrecht Altdorfer, the master who is the very essence of old German landscape painting, based his works on the achievements of Reichlich and Frueauf, Cranach and Breu. He was a Bavarian, native of Regensburg, where he became a citizen in 1505. His life there was interrupted by frequent travels to Austria for study and to fulfill orders, travels which became landmarks in his development. His most important works are painted for the monastery of St. Florian. To his first steps as an artist belong *small woodcuts* which he made for the monastery of Mondsee (*Mondseer Siegel*, Albertina). The German masters who participated in the creation of the Danube style had returned home already two or three years earlier. Their ardent spirit revives in this young traveller from Bavaria in the very moment he touches Austrian soil. Altdorfer too became acquainted with Tyrolian art, first of all with Marx Reichlich. This is clearly to be observed in the deep, glowing colour scale

of a *Martyrdom of St. Catherine* (Vienna, Kunsthistorisches Museum) which comes from the monastery of Wilten near Innsbruck (fig. 370)[14]. It is the earliest of Altdorfer's paintings that we know, done about 1506. Fire and hail fall from heaven destroying the instrument of torture, and scorching the trees of the forest. The union of scenery and event is so close that plants and all organic beings suffer with the torment of the Saint. We may recognize similar features in the popular South German lyric of the sixteenth century where the mourning of flowers and trees, of springs and hills, of sun, moon and stars during the Passion of Christ is pictured.

Altdorfer had followers and pupils in Lower Austria already shortly after this time. The most significant is a Viennese master who illustrated for the Emperor a biography of himself and his father Frederick III with ingenious pen drawings[15]. We call him after this manuscript the Master of the Historia Friderici et Maximiliani. He was more a likeminded contemporary, perhaps even a collaborator of Altdorfer than a real pupil; the encouragement might have been a mutual one. The grand and dramatic style of the Viennese Cranach is still kept in a painting which belonged to an altar of the Cistercian monastery of Lilienfeld (about 1510). *St. Bernhard praying before the Crucifix* had the vision of Christ sinking into his arms (fig. 345; [now Vienna, Mrs. Marianne von Werther]). The miracle is placed in a high forest dusky with evening. The silhouettes of majestic ragged pine trees form the serious accompaniment of this scene full of pathos. There is still the enhancing and emphasizing which we saw in 1500 and 1501. The gravity of the heroic style changes into loveliness with the progress of time. The younger brother of Albrecht Altdorfer: Erhard, was known in the history of art only after 1512 when he was called as a court architect and designer to Wismar in Northern Germany. Some years ago, I discovered several paintings which he did about 1510/11 in Austria as quite a young man. They show that, like Cranach, he would have become a much greater artist if he had remained in Austria. The painting representing the *Miracle of St. Leopold* was ordered again for Klosterneuburg, and clearly shows the inspiration got from Frueauf's work[16] (fig. 348). But now, instead of dream and vision, a bright view of reality expands its charms. The fans of trees and undergrowth sparkling in emerald lights enclose the foreground. Meadows with hunters open in the background, and the slopes of the Danube mountains rise above the turquoise mirror of the river.

This painting shows a naive delight in nature which grows more and more independent of the religious subject. It is only a little step from there to the representation of pure landscape without any literary content at all. This step was taken by Wolf Huber from Feldkirch in Vorarlberg who became later on a court painter of the bishop of Passau. He took his way frequently to the East passing through Innsbruck, visiting the loveliest places in the Salzkammergut and along the Danube, and recording them in impressive pen drawings. He is the first painter who travelled with the

purpose of making studies after nature. In his drawings, a new conception of nature has freed itself from all religious convention. For the first time in the history of art we see such a thing as the choice of a "motif" in a drawing dated 1510 and representing one of the Salzkammergut lakes, the *Mondsee with the Schafberg* in the background (Nuremberg, Germanisches Nationalmuseum) (fig. 371). The statement given by these simple drawings became fundamental for the whole further development of modern art. The bit of scenery selected looks accidental but is full of deliberation. The standpoint is so chosen that the faint curve of the fence runs parallel to the opposite coastline which suggests in its curving not only depth of space but also the idea of the earthly globe vaulting under the firmament.

Quite different from Huber's work is the character of a drawing which was done in the following year by Altdorfer during a trip down the Danube valley. It represents the gap by which the river breaks through the mountains near *Sarmingstein*, Budapest, Museum of Fine Arts (fig. 328). There is little objective rendering of a given view in it. The landscape is enhanced and deformed by the imagination of the artist. We are witnesses of an act of geological creation. Mountains are in motion, tower up like masses of lava, trees grow exuberantly like primitive vegetation, and buildings of men decay into ruins. The artist pictures the play of the forces in nature. This landscape answers more the cosmic ideas of the Renaissance than Huber's simple views. It prepares the intellectual world conception of the greatest thinker who rose from the mountain countries: Paracelsus. Before he disclosed the secret forces of nature in medical and philosophical speculation, the painters of the Danube School did so in their paintings.

The travels of such important artists through Austria's mountains must have left deep traces in the local workshops. The studio of Kölderer in Innsbruck was working about this time on a large cycle of miniature paintings on vellum, representing the *Triumphal Procession* of the Emperor[17] (fig. 372). This cycle—now in the Albertina at Vienna—served as a model for the famous woodcuts done by Dürer, Burgkmair and the other great draughtsmen of South Germany. The young artists busy with this work are already impressed by Altdorfer's style. The most ingenious of these water-colours are the final ones representing the baggage train: sceneries of singular fresh-ness and liveliness. Trees are rendered as dark green spots as in modern water-colours, and the rosy light of daybreak pours over the mountains.

I have tried to demonstrate the main features of this chapter of the history of Austrian art. The whole further development brings only their variation, ramification, exuberant enrichment, but also their rustication and gradual manneristic withering. This may be illustrated by the few following examples. Altdorfer's earliest follower, the Master of the Historia Friderici et Maximiliani, painted an *Altarpiece* for the monastery of St. Florian about 1512.[18] Its importance lies in its beautiful landscapes. The sombreness of St. Bernhard's miracle is replaced by delightful wood thickets

even when the subject is a tragic one as in the painting where St. Bibiana brings the Holy Communion to a beheaded martyr in the wilderness. The *High Altar* of the parish church of Pulkau in Lower Austria, done by the same artist about 1518–1522, shows the conversion of landscape into an ornamental system of tendril lines derived from the style of pen drawing (fig. 373). Everything seems to become a plant organism, to accept vegetable character, even the figures. The effect is a baroque one, and really essential features of Austrian and Bavarian Baroque have here their origin.

A remarkable aspect of Danube art is the important part played by the rustic element in it. That is comprehensible in a peasant country such as was Austria to a large extent. But there is added another moment: the consideration given to the rustic element by the social change of this time. The poor peasant was regarded as a purer vessel of christian faith than the feudal lord and the rich citizen. This conviction was a main impulse in the great peasant war as well. In an *Agony of Christ* (Castle of Pernstein, Moravia) (fig. 3) another Austrian pupil of Altdorfer shows the apostles as peasants, clumsy and ugly, but full of character, harmonizing with the picturesque landscape which they inhabit. We recognize the same painter in one of the jolliest legend pictures of that time (Munich, Pinakothek). *St. Christopher* was a giant who for God's sake carried people over a swollen river[19] (fig. 374). One night, a little child asked his help. In the middle of the river it became immensely heavy pressing down the giant into the water and baptizing him. It was the Christchild bearing the weight of the world. Here the clumsy giant is slipping in the splashing water under his heavy burden, disconcerted and astonished, surrounded by flooded land in melancholy evening light.

There were still old painters going on with their work in this time like the master of the high altar of Gampern in Upper Austria. They keep the Late Gothic forms, the old fashioned stereometry of mountains, trees and buildings. The younger generation followed other aims. In the high altar of Hallstatt in the Salzkammergut a collaborator of this man pictures the *Flight into Egypt* as a travel through the enchanting foreland of the Alps. The atmosphere of a bright day is floating round the silhouettes of trees and mountains. This picture embodies the enjoyment of the beauty of the earthly paradise.

Once again the dramatic spirit of the beginning of the century rose in the large *Altarpiece* painted in 1518 by Albrecht Altdorfer for the monastery of St. Florian. The dawn of the Easter morning in which *Christ is rising*[20] (figs. 375; 340–342), is an apotheosis of cosmic forces, expressed in the flaming of gold and purple, full of magic like the elemental forces in the philosophy of Paracelsus.

The time turned to more peaceful visions like a *St. Benedict in the Cave* (Vienna Österreichische Galerie)[21] (fig. 5), done by a Mondsee painter. He is praying in a solitary ravine, using a stump for a lectern, surrounded by flowers. And when in 1519 Wolf Huber painted the *Christ's Farewell to his Mother* (Vienna, Kunst-

historisches Museum, Kat. II, 1963, 215) he spread out the marvels of the foreland of the Alps, full of an almost classical serenity, in spite of the tragic subject (fig. 376). The Swiss painters of this time expressed thus the grandeur of the Alps in paintings of surpassingly poetical subjects taken from the antique mythology.

It is significant that in spite of the splendid and unique water-colours of the young Dürer the real problems of landscape painting played no important part in the classic era of German art, except in Bavaria, which has so much in common with Austria. In Austria they stood always in the foreground, even more than in Switzerland. And when the tradition of the great painters slackened they were taken up by the poets and handed down to later centuries as an eternal source of edification and delight.

Konsthistorisk Tidskrift XXVIII, Stockholm 1959, pp. 34–58.

Zum Werk Jerg Ratgebs

Das Berner Museum der Schönen Künste erwarb kürzlich aus dem Besitz der altkatholischen Kirchengemeinde eine Altartafel, der *Abschied Christi*, für die ich den Namen Jerg [Jörg] Ratgeb vorgeschlagen habe (eine Vorlage für die Abbildung verdanke ich Herrn Direktor C. von Mandach). Sie ist nicht in ihrer ursprünglichen Grösse erhalten, sondern allseitig beschnitten, am stärksten wohl an den Seiten, wo ganze Figuren auseinandergeschnitten wurden, und oben, wo der stolze Burgenbau seinen Abschluss verlor; vom unterm Rande dürfte (nach dem Ansatz der Pflanzen zu schliessen) nur wenig fehlen.

Maria hat Christum vor das Tor der Bergveste, in der sie wohnt, begleitet (fig. 377). Magdalena und Salome sind ihr gefolgt. Bei der Wegbiegung, wo es nach Jerusalem hinuntergeht — im Bilde wird es zu einem Hinauf in der steilen Staffelung der Raumtiefe, in der die Jünger schon vorauswandern und kleiner werden — kehrt sich der Heiland nochmals um und reicht ihr schlicht die Hand zum Abschied, der ohne Pathos vor sich geht. Verhaltenes Schluchzen zittert leise durch die Mutter, ihr Kopf sinkt zwischen die Schultern und mit der freien Hand packt sie linkisch den Zipfel ihres Kopftuchs, um sich die Tränen wegzuwischen. (Mit ähnlicher Gebärde trocknet sich einer der Bauernapostel am *Schwaigerner Altar* die Tränen.) Die Spruchbänder, in deren Schwung sich die Seelenstimmung der beiden Menschen malt, tragen ihre letzten Worte: „*Da Mihi. Benedictionem. Fili Mi.*" Etwas unendlich Tröstliches, Herzliches und Liebevolles spricht aus den Zügen und der Gestalt des einfachen Wanderpredigers, als der hier der Heiland erscheint: „*Vale. Benedicta. Mater. Pater. Meus. Et. Spiritus. Sanctus. Confortet. Te. Angeli. Defendant. Te.*". Sein Reich ist nicht von dieser Welt — der himmlische Vater und seine Heerscharen mögen die Mutter beschützen. Fast heiter und gelassen steht er unter dem ruhigen Rund seiner Worte und vor der Goldaura des Nimbus, die mit seinem Haupte sachte im Raum sich dreht — nur das rechte Auge scheint sich schmerzlich zu verziehen, während ihm die Tränen leise über die Wangen rollen — das linke Auge blickt schon wieder froh und gottergeben. Es ist das beseelteste Heilandsantlitz, das Ratgeb je geschaffen hat. Magdalena, in weltlich prächtiges Gewand gekleidet, und Salome, die stattliche Bürgersfrau, stehen in stummem Schmerz beiseite. Magdalena ringt die Hände; ihre nassen Wangen umfliesst das gelöste Goldhaar. Salome greift nach dem Herzen und kehrt die Augen ab.

Farbig ist das Bild auf einen wur. vollen tiefen Goldton gestimmt; in sonoren Akkorden bewegt sich die Skala. Christus trägt einen tief braunroten Mantel über dunkelbraunem Untergewande. Ma s Mantel ist blaugrün. In Magdalena steht

neben leuchtendem Weiss Braungold mit schönen gestickten und gewebten Mustern, in Salome tiefes Violettbraun. Das Karnat bewegt sich in mattem Bräunlich, Gelblich und Rosig, je nach den Menschen. So trägt das Schwarzoliv der rasigen Erde die Gruppe und das Weiss der Spruchbänder. Die sanft wogende Kurve eines Weges längs des Burggrabens fliesst — wie ein Echo von Mariae Gestalt — in die Kuppe goldbrauner Felsen über, die das Rund von Christi Nimbus und Segen nachsprechen und die vertrauensvolle Festigkeit seiner Gestalt. Die Seelen der Menschen wirken in die Landschaft aus und formen sie nach ihrem Bilde. Alles ist in einem solchen Kunstwerke eine grosse Einheit. Die Burg türmt sich als mächtiges Gebäu mit runden Bastionen und Vorwerken, mit luftigen Stegen und Warten, die die Architektur- phantasien des *Herrenberger Altars* [Stuttgart, Staatsgalerie, Kat. 1957, p. 211][1] ankündigen. Wundervoll ist, wie das goldtonige Gemäuer, der Kurve des Terrains folgend, in die Tiefe wellt. An dem sonderbaren Schlot, an dem Törlein, an den Walltürmen und dunkelroten Dächern — überall melden sich schon die seltsamen Kielbogen, Rundschwünge und Schweifungen; sie sollen im *Herrenberger Altar* zu den halb gewächshaften, halb animalischen Gebilden einer Traumbaukunst werden, die mit der namenlos gesteigerten Erregung der Szenen des Passionsdramas mitlebt und -leidet. Ein kleiner Steg überbaut den Burggraben; auf ihm erscheint eine rote Frau mit gelber Schürze und wendet sich zu einem Nachzügler der Apostel um, der im Törlein auftaucht, ihm den Weg nach der Stadt in die Tiefe weisend. So erleben wir mit dem Raume der Landschaft das ganze Geschehen in ihr: wer uns nah, wer uns noch und wer uns schon fern ist von den zerstreuten Wanderern. „Sehet, wir gehen hinauf nach Jerusalem."

Eine glückliche Erweiterung der Vorstellung von Ratgebs frühem Schaffen wurde durch Betty Kurths Bestimmung zweier Tafeln der [ehem.] Sammlung Figdor gewonnen (Ein unbekanntes Jugendwerk Jörg Ratgebs, Beiträge zur Geschichte der deutschen Kunst I 1924 pp. 186 ff.; das *Abendmahlsbild* (fig. 379) [heute Rotterdam, Museum Boymans - van Beuningen]. Zur gleichen Zeit erschien eine weitere wichtige Abhandlung über den Meister von A. Stange in der Festschrift für H. Wölfflin pp. 195 ff. Seitdem Donner von Richter die erste Grundlage für die Erkenntnis Rat- gebs geschaffen hat, brachten die genannten beiden Arbeiten die wesentlichsten Auf- schlüsse über sein eigenartiges Werk. G. Schoenbergers Ratgeb-Studien im Städel- Jahrbuch V (1926) erschienen erst zur Zeit der Einsendung des Manuskripts, so dass mir ein Eingehen darauf leider nicht mehr möglich wird. Die Entdeckerin hat die Tafeln der [ehem.] Sammlung Figdor mit Recht der Frühzeit von des Meisters Schaffen zugewiesen. Die Berner Tafel steht zeitlich und stilistisch zwischen ihnen und dem 1510 datierten *Altar* in Schwaigern bei Heilbronn (fig. 378). Zur Erhärtung ihrer Bestimmung seien im folgenden einige Detailvergleiche vorgenommen: Der Typus Christi mit dem hochsitzenden Ohr entspricht ganz dem des *Abendmahls*. Die gespreizte Hand der Salome mit dem wie verdoppelten Daumen ist identisch mit der

Linken des an der tiefsten Stelle des Tischrundes sitzenden Apostels. Der Faltenfall der Mäntel, der eigenartige, eckigrunde Ösen und Buchten bildet, ist auf der Berner und Wiener Tafel der gleiche. Wie auf dem Passahmahl, bewacht auf dem *Abschied Christi* eine seltsame Plastik das Stadttor. Die Verteilung von Kräutern und Tieren im Vordergrunde erfolgte mit demselben naiv flächenfüllenden Sinn wie auf den Wiener Tafeln. Auf den Schwaigerner Altar weist das Gefühl für das Schmuckhafte, Ornamentale schön gestickter Gewänder hin, der sich in Magdalenens Kleidung kundgibt. Barbara und ihr Henker sind dort mit ähnlicher Pracht gewandet. Ferner die steil gestaffelte Landschaft, in der schwarzgrüne Baumkronen mit Olivlichtern neben kahlem Geäst stehen, deren hohen Horizont blaugrüne Berge begrenzen.

Ein durchgehendes Kennzeichen der [ehem.] Figdorschen, Berner und Frankfurter Frühwerke Ratgebs ist ihre hohe malerische Kultur. Die *Bildnisse Claus Stalburgs und seiner Frau*[2] sind Schöpfungen bester schwäbischer Malkunst, mit Strigels gleichzeitigen Werken auf einer Linie stehend. Die [ehem.] Figdorschen Bilder sind von einer Fülle eingehend erzählter Formen und vom bunten Schmelz leuchtender Lokalfarben getragen, die im einzelnen doch feste tonige Verankerung und koloristische Bindung haben. Das Berner Bild mit seinem tiefen vollen Klang ist farbig die schönste und einheitlichste Leistung. Darin wie in der Komposition bekundet es sich als Erbe von des alten Holbein Malergeist. (Ein Vergleich mit derselben Darstellung in Dürers *Kleiner Holzschnittpassion* wäre naheliegend. Ich glaube trotzdem nicht an eine direkte Beeinflussung Ratgebs durch den Holzschnitt.) Schwäbisch ist auch die Landschaft: die Mischung von fächerigem Gebüsch, windzerzausten kahlen Stämmen, schroffen Felsklippen. Auf Jörg Breus frühen österreichischen Altären treffen wir sie erstmalig an. — Woher stammt der bizarre Realismus Ratgebs, der schon in so frühen Werken wie den Wiener Tafeln ausgesprochen auftritt? Mancherlei Erklärungsversuche hat er gefunden; Stange hat auf den Hausbuchmeister hingewiesen. Ich glaube, man hat einen Kunstkreis, der gerade durch seinen grossartigen, ein gut Stück derben Volkstums enthaltenden Ausdrucksdrang Ratgebs Schöpfungen innerlich verwandt ist, noch zu wenig berücksichtigt: den benachbarten bayrischen. Eine Bildgestaltung wie das aufgestellte Rad des *Letzten Abendmahls* steht in der schwäbischen Malerei einzig da und vergeblich wird man in der mittelrheinischen und fränkischen ihresgleichen suchen. Wohl aber treffen wir die grandiosen Rundformen und Kreiskurven bei Jan Polack und den Künstlern seines Kreises an. Sie vermeiden das Komponieren in den feierlichen Vertikalen der Schwaben, in den Knicken und Stössen, Brüchen und Rucken der Franken — wie wirbelnde Flammen sollen die Bildelemente in sich zurückkehren und ausschwingen. Auch die drastische Physiognomik Ratgebs bereitet sich in der bayrischen Spätgotik schon vor. Ratgeb hat den Stil, den wir in den [ehem.] Figdortafeln sehen, nicht fortgesetzt — im *Schwaigerner Altar* kündigen sich die Vorboten einer Wandlung an — er scheint seine Fortsetzung im eigentlichen Quellgebiet: dem bayrisch-alpenländischen, gefunden zu haben. Die entschieden

akzentuierende und konturierende malerische Plastik Wolf Hubers knüpft dort an, wo Ratgeb stehengeblieben ist. Man braucht nur Werke wie die St. Florianer *Passionstafeln* (Stift St. Florian)[3] neben die [ehem.] Figdorschen Tafeln, namentlich neben das Passahmahl, zu halten, um des starken Zusammenhangs inne zu werden. Huber dürfte mit ziemlicher Wahrscheinlichkeit solche frühe Werke Ratgebs gesehen und durch sie Eindrücke empfangen haben.

Betty Kurth ist durch formanalytische Betrachtung zu dem Resultat gekommen, dass Ratgeb einer der frühesten deutschen Manieristen genannt werden könnte. Die Verwandtschaft mit den Werken der Blesgruppe ist eine auffallende. Trotzdem ist eine direkte Berührung kaum anzunehmen, da Ratgeb seinen Stil eher in entscheidender Weise formuliert hat, als die Mehrzahl der vergleichbaren niederländischen Werke entstand. Man wird eine gemeinsame Quelle annehmen müssen. Architekturphantasien wie das Stadttor auf dem *Abendmahl* erinnern an Bosch.

Stange ist auf induktivem Wege gleichfalls zur Feststellung von Wesensmerkmalen manieristischer Art in Ratgebs Schaffen gelangt. Doch wird man zögern, Ratgeb der gleichen Kategorie beizuschliessen — auch Betty Kurth hat betont, dass er mehr „Wegsucher und Neuerer" als Epigone war —, in die man etwa die Nürnberger und niederdeutschen „Kleinmeister" bedenkenlos stellt. Bei Ratgeb handelt es sich nicht wie bei den echten „Manieristen" vornehmlich um äussere Formbeherrschung. Seine Entwicklung bedeutet eher ein gefühlsmässiges, aber konsequentes Aufgeben und Überbordwerfen dessen, was sein Werk an ausschliesslich künstlerischen Errungenschaften enthielt. Die (zerstörten) *Frankfurter Fresken*[4] bedeuten die Wende, im *Herrenberger Altar* ist der Prozess zu einem monumentalen Abschluss gelangt. Das Ringen um Ausdruck ist der Sinn seines malerischen Schaffens. Jede Linie, jede Form, jede Farbe soll Kunde von der religiösen Erregung der Seele ihres Schöpfers geben — andernfalls ist sie bedeutungslos für ihn. So führt bei ihm die Steigerung der Erregung nicht wie bei Grünewald, von dem man Ratgeb beeinflusst glaubt, zugleich zu einer Steigerung der rein künstlerischen Darstellungsmittel, sondern zu deren Preisgabe. Seine Kunst wird arm, so wie die Armen im Geiste, denen er sich im Bauernaufstand anschloss, für die er den Tod erlitt. Die blühenden und tief klingenden Farben gibt er auf und setzt fahle, schrill dissonierende an ihre Stelle. Der Schmelz der Oberflächenbehandlung schwindet; einförmige, nervig konturierte Flächen treten an seine Stelle. Die Menschen werden hagerer, länger, ihre Haltungen und Bewegungen linkischer, absonderlicher, ihr Wesen noch bäurischer, proletarischer. Steif wie ein hölzernes Erbärmdebild fährt Christus aus dem Grabe auf — ein geisterhaftes Schwebemedium, in dem das irdisch Befangene jäh die Transsubstantiation und Verklärung erfährt, ohne seine armselige Gestalt abzulegen. Der leidende und sterbende Heiland bekommt das scharfe, ingrimmig verbissene Antlitz eines kämpfenden Glaubenseiferers, Maria gleicht einer wandelnden Toten, die Landschaft ist winterlich verödet (fig. 380). Riesige Bauernmalereien sind die *Herrenberger Tafeln*, eine Evan-

gelienharmonie der Bedrückten und Geknechteten, deren Dasein leidvoll und hässlich ist wie ihre Körper. — So ist der Stil der Manieristen nicht entstanden. Eigenartig und einsam wie in seinem Leben und Sterben steht Jerg Ratgeb auch in seinem Werk da.

Zeitschrift für Bildende Kunst 61, Leipzig 1927/1928, pp. 49–53.

Zu den beiden Hans Holbein[1]

I. ZUM ÄLTEREN HOLBEIN

Die *Bildnisse des Ehepaares Rieter* aus Nürnberg, die aus dem Sigmaringer Fürstenbesitz in das Städelsche Kunstinstitut gewandert sind, waren seinerzeit von F. Rieffel (Städel-Jahrbuch III/IV 1924, p. 70) versuchsweise mit Burgkmair in Verbindung gebracht worden[2]. Gleichzeitig wurde für das *Bildnis des Mannes* bereits ein Bestimmungsvorschlag von A. Wolters notiert, der inzwischen durch G. Swarzenskis Veröffentlichung (Z. f. b. K. LXIII 1928/29, p. 271/2) als offizielle und gewiss schlagkräftige Benennung der beiden Tafeln sanktioniert wurde: Holbein der Ältere. Die Werke fügen sich organisch in das Bild ein, das die jüngste Forschung vom älteren Holbein als Bildnismaler entworfen hat. Es ist vor allem das Verdienst E. Buchners, die Vorstellung von seiner Bildniskunst durch neue Funde wesentlich erweitert und geklärt zu haben (Beiträge zur Geschichte der deutschen Kunst II, p. 133 ff.). L. Baldass brachte im Anschluss daran zwei ältere Bestimmungen Lachers und Schmidts neuerlich zur Geltung und erwies ihre Berechtigung auf Grund von Zusammenhängen mit Zeichnungen durch Eingliederung der betreffenden Werke in das gewonnene Entwicklungsbild (a. a. O., pp. 159 ff.). Uns ist in diesem Zusammenhang vor allem das *Bildnis des Jörg Sumer*[3] [ehem.] im Joanneum in Graz wichtig, dessen Entstehung zwischen 1514 und 1519 Baldass durch geschichtliche Argumente sichergestellt hat. Es ist dasjenige unter allen bekannten Bildnissen, das die Bestimmung der Rieterschen am stärksten bekräftigt.

Die späten Bildnisse des alten Holbein sind sorgsam ziseliert, von einem goldschmiedehaften Reichtum schmuckhaften Details und dabei doch als architektonische Gesamtform gross und zusammenfassend gesehen. Das wird dem Beschauer der kleinen [ehem.] Grazer Tafel nicht minder deutlich als dem des *Rieterbildnisses* (des männlichen, da das weibliche wegen seines ungünstigen Erhaltungszustandes zum Vergleich minder geeignet ist). Prachtvoll sind die rundlichen Hände durchgeformt, der Schmuck an Ringen, Schwertknauf, Schnüren, Nesteln und Ketten „ausgefeilt", Faltenwerk und Saumstickerei des Hemdes genau nachgeschrieben. Selbst das Haar wird in lichtglänzenden Strähnen, die kalligraphisch auf seine dunkle Masse gesetzt sind, „ziseliert". Die Modellierung des Antlitzes ist weich und verschmolzen, dabei grossformig. Ebenso grosszügig und einfach ist der Umriss der ganzen Gestalt, ihre Stellung im Bildraum gegliedert. In diesen Bildnissen trifft sich das künstlerische Wollen der neuen Zeit mit der Abklärung und Läuterung, die die gereifte künstlerische Einsicht des Alters gewährt.

Der Gruppe der *Rieterbildnisse* und der [ehem.] Grazer *Sumertafel* lässt sich ein weiteres Werk des Meisters beischliessen.

Unter dem Namen „Amberger" hängt in der Städtischen Galerie zu Bamberg ein *Männliches Bildnis* (Galerie-Nr. 1), das aus der Hemmerleinschen Stiftung stammt (fig. 381). Die Rückseite des Brettes zeigt die Aufschrift: „da ich was sex und zwanzig iar alt da het ich die gestalt". Leider sagt sie nichts über die Person des Dargestellten aus, ebensowenig die betonte Einfachheit und vornehme Strenge der Aufmachung. Die Ringe, die auf dem *Sumerbildnis* deutlich erzählen, blicken hier nicht aus weit offenen Laschen hervor, sondern verbergen sich hinter verschlossenen. Auch der zartgerillte Degenknauf ist nicht gesprächig wie der des Herrn Rieter.

Der Bildausschnitt ist dem der [ehem.] Grazer Tafel verwandt. In leichter Wendung nach rechts, der hier auch der Blick folgt, ist der Körper des Dargestellten genommen, unter Brusthöhe überschnitten, so dass die erhobenen Hände wie auf einer Brüstung aufruhen. Eine schwarzbraungraue Schaube umschliesst ihn, gegen die das blendende Weiss des Hemdes absticht; dessen fein gerieftes Falten- und Bandwerk ist in ähnlicher Weise ornamental verwertet wie auf dem *Bildnis des Herrn Rieter*. Die weich modellierten Hände stecken in Handschuhen, deren Ton einem moosbräunlichen Grau sich nähert; ähnlich umschliesst das faltig sich verziehende Leder auf dem Grazer Sekretärsbildnis die rundliche Form. Aus einem ruhigen, für dieses Alter schon sehr gefassten und gesammelten Antlitz von länglichem Schnitt blickt ein bedachtsam prüfendes Augenpaar. Der Ton des Inkarnats ist ein warmes helles Bräunlichrot. Trotz der Strenge des Antlitzes erscheint es gleichfalls weich durchgeformt; allerdings ist es von Schäden nicht verschont geblieben und ziemliche Retuschen mögen es heute lockerer erscheinen lassen, als es sich einst zeigte. Doch der Grundzug aller gemalten und gezeichneten Bildnisse des alten Holbein: klare Strenge der Kontur — weiche Binnenform, gilt auch für dieses. Die feingezeichneten Lockenkräusel des Haars entsprechen dem, was wir bei den anderen Tafeln beobachtet haben.

Klar und einfach steht die ruhig strenge Erscheinung vor dem leuchtenden Blau des (wohl erneuerten) Grundes. Ihre Architektonik spricht so viel deutlicher als dort, wo der Körper stärker mit dem Grunde zusammenwächst. Reiner noch als die anderen verkörpert diese Tafel das Porträtideal der deutschen Renaissance. Nicht durch Beigaben, die seinen sozialen Rang kennzeichnen, soll der Wert des Menschen ausgedrückt werden, sondern durch den inneren Wuchs, durch den Charakter. Und dieser spricht um so deutlicher, je mehr die äussere Inszenierung ins Typische, Allgemeingültige hinüberlenkt. Findet ja auch der Mensch selbst nun seine Erfüllung in der Bewährung der Persönlichkeit, die einem überpersönlichen Humanitätsideal sich einfügt.

Ein Beitrag zum gezeichneten Bildniswerk des alten Holbein möge folgen: Als „Artus Claessens van Leyden" enthielt die Abteilung der niederländischen Handzeichnungen der Albertina das hier gezeigte Silberstiftblatt [Kat. IV, 205], *Junger Mann mit Jagdhut* (fig. 382; 134 × 100 mm). Als vermutliches Werk Holbeins nahm

ich das Blatt aus der niederländischen Schule heraus, eine Bestimmung, die nachher ihre Bestätigung durch ein spontanes Urteil E. Buchners fand. Das Haupt eines bartlosen jungen Mannes blickt zu Boden, so dass der grosse Hubertushut Stirn und linkes Auge dem Beschauer völlig verbirgt. Der Oberkörper ist ganz flüchtig in wenigen Strichen angedeutet. Es handelt sich um eine frisch und prima vista nach dem Leben gezeichnete Studie. Vielleicht wusste der Dargestellte gar nicht um sein Konterfeitwerden. Daraus ist wohl die geringere Detaildurchzeichnung, die ungewöhnliche Haltung zu erklären. In der Stimmung ist dieses Blatt dem im Jagdgewand einsam durch die Strassen von Augsburg reitenden Kaiser Maximilian verwandt.

II. ZUM JÜNGEREN HOLBEIN

Die H. H. bezeichnete Karlsruher *Kreuztragung* von 1515 (fig. 383) dürfte nach Ganz' Vorangang (KdK XX, p. 4)[4] wohl ziemlich allgemein dem Werk des jüngeren Holbein belassen worden sein, als sich in letzter Zeit wieder zwei ablehnende Stimmen meldeten. F. Saxl hat in einem Aufsatze (Belvedere 1926) die Urheberschaft Holbeins wieder fallen gelassen, ebenso W. Stein in seinem 1929 erschienenen Buche (p. 22), in dem er die Möglichkeit erwägt, die Tafel Hans Herbster zuzuschreiben.

Mit dem Für und Wider der Qualitätsmomente dürfte man in diesem Fall zu keinem abschliessenden Ergebnis gelangen. Es soll auch hier nicht neuerlich erwogen, sondern nur der Weg aufgezeigt werden, der zur Lösung einer solchen Frage eingeschlagen werden muss. Werden gegen ein Werk ernste, wissenschaftlich begründete Zweifel erhoben, so ist dies ein Anzeichen dafür, dass es für die geschichtliche Betrachtung noch nicht genugsam im Gesamtschaffen des Meisters, mit dem es in Verbindung gebracht wird, verankert ist. In diesem Fall gilt es, nach weiteren, mit dem problematischen unmittelbar verwandten Werken zu suchen, die als Schöpfungen der gleichen Hand das strittige Werk dem Œuvre des Meisters näher oder ferner rücken. Das Endergebnis braucht mit einem solchen unmittelbar verwandten Werk noch nicht da zu sein, doch wird es gewiss auf dem einzig möglichen Wege zur Lösung ein Stück weiterbringen. So will ich gleich vorwegnehmen, dass ich mir mit der folgenden Beobachtung keineswegs anmasse, das Problem der Karlsruher *Kreuztragung* — ob Holbein oder nicht — zu entscheiden, sondern mich damit endgültig begnüge, einen Beitrag zu seiner Lösung zu liefern.

Der von der Dinkelsbühler Schützengemeinschaft in das Stadtmünster gestiftete *Sebastiansaltar* hat als ein wichtiges schwäbisches Malwerk des zweiten Jahrzehnts des 16. Jahrhunderts wiederholt wissenschaftliche Beachtung gefunden. Die Tafeln sind in ein neugotisches Schreinwerk eingelassen. Verschiedene Hände waren an ihnen tätig. Der Schöpfer der *Mitteltafel* und *Predella* war der zusammenhaltende Geist des Ganzen, unter dessen Gebot die derberen Gesellen standen. Der kräftig schlanke Männerakt ist mit erhobenen Armen an einen dürren Baum gefesselt. Andächtige Armbrustschützen knien und stehen um ihn. Es sind kraftvolle Gestalten,

die doch nichts von der malerischen Knorrigkeit haben, mit der man in Franken ein solches Thema behandelte. Etwas stählern Blankes, Geschliffenes spricht aus den bunten, in seidigen Falten brechenden Gewändern, eignet dem lichten Lockenhaar, der prall sich spannenden Haut. Fliessende Rundung und Bewegung der Linienzüge ist vermieden. In kräftigen, geradlinigen Stössen entwickelt sich die Motorik der Komposition. Dabei ist die Detailform doch gerundet und wie Flusskiesel geschliffen — an den geballten Händen und kurznackigen Köpfen der untersetzten Schützen am besten zu beobachten. Ein strahlend blanker Himmel mit weissen Wolken ist der richtige Hintergrund für die unverbrauchte, jugendfrische Kraft der Darstellung.

Überaus reizvoll ist die *Predella*. Schwarzgekleidete Männer und Frauen, kleine Kerzenflämmchen tragend, haben sich auf dem Freithof, der inmitten einer Stadt liegt, eingefunden. Das, was oben von weitausladender Monumentalität war, ist hier ins Genremässige transponiert. Die prallen Gestalten haben eine zierliche gesetzte Würde angenommen. Der Blick wandert in Gassen mit Fachwerkhäusern, an kleinen Kramladen und Werkstätten vorbei. Der Ton legendenhafter Erzählung schwingt durch das Bild.

Die *Innenflügel* bringen Szenen aus dem Leben der Heiligen Gregor, Sebastian, Afra und Elisabeth. Sie sind wesentlich derber und ihr Maler steht tief unterm Niveau des Hauptmeisters. Das gleiche gilt von dem Maler der grobschlächtigen Riesen Christoph und Jakob auf den Aussenseiten, deren tiefe Grün-, Karmin- und Blautöne ein dunkles Präludium zur strahlenden Leuchtkraft des Hauptwerks darstellen.

Dehio (Handbuch III, p. 99) nennt den Altar augsburgisch und setzt ihn um 1520 an. W. Teupser (Berühmte Kunststätten, Bd. 80, p. 124) bleibt bei der zeitlichen Ansetzung, schlägt aber Ulm vor. Hertha Wescher-Kauert (Jahrbuch f. Kunstwissensch. 1928, pp. 21 ff., Taf. 5) setzt den *Altar* um 1510 an und gibt die *Innenseiten* der Flügel Sebastian Dayg.

Dass in der Arbeit des Gesellen, der die Innenseiten malte, starke Nördlinger Anklänge sich melden, unterliegt keinem Zweifel. Doch zögere ich, die Hand Daygs selbst anzunehmen. Die dilettantische Kühnheit des Nördlinger Fassmalers bewegt sich auf einer anderen Ebene. Sein übersteigertes Schäufeleinkolorit vermissen wir in den Flügeln, seinen barbarischen Prunk mit Gold und knallenden Farben. Die Bäume der Landschaft haben nicht die für Dayg charakteristische kugelige Form. H. Wescher-Kauert verbleibt für das Mittelstück bei dem Dehioschen Urteil: Augsburg. Gewiss mit Recht. Das gesamte Altarwerk ist aus dem Geist der Augsburger Malerei hervorgegangen. Wie anders wären die starken Breu-Anklänge in den Aussenflügeln zu erklären?

Der Zusammenschluss mit Augsburg lässt sich eindeutig nachweisen. Man halte das *Mittelstück* neben die Karlsruher *Kreuztragung*. Dieselbe gedrungene Kraft spricht aus den Gestalten da und dort, das geradlinig Stossende der Bewegungen, des hartbrüchigen Faltenwurfs. Der gleiche Rundschliff der Form ist an den geballten

Händen zu beobachten, während die gestreckten vom metallischen Spiel der Lichter und Schatten modelliert werden. Gemeinsam ist eine lineare Grundstruktur, die die Werke in gleiche Linie mit den Radierungen der Hopfer, des Monogrammisten C. B. rückt. Eigentümlich verdrückte, verschobene Köpfe wie bei den linken Bogenschützen des *Sebastiansmartyriums*, bei manchen Schergen der *Kreuztragung* machen den Zusammenhang mit der Augsburger Graphik noch deutlicher. Bei den Predellengestalten als solchen kleineren Formats wird die Verwandtschaft mit der formalen Diktion der *Kreuztragung* noch deutlicher. Es handelt sich um Werke von derselben Hand.

Die *Predella* verlockt zu einer weiteren Gegenüberstellung: mit dem Baseler *Schulmeisterschild* Holbeins. Die Verwandtschaft reicht nicht aus, um die Identität der Hände, somit die Urheberschaft Holbeins bei der Karlsruher *Kreuztragung* und dem *Schützenaltar* zu erweisen. Doch verbindet zweifellos eine gemeinsame Note die Werke: die genrehafte Sachlichkeit, mit der Kleinstadt und Bürgerstube geschildert werden, ein Ton profaner Traulichkeit. War n i c h t Holbein der Meister — ein Schluss, der jetzt immerhin näher liegt als früher — so doch ein ihm sehr nahestehender Künstler seiner Heimatstadt[5]. — Die wichtigeren Altäre des Dinkelsbühler Georgsmünsters[6] aus dem 16. Jahrhundert sind Werke Augsburger Werkstätten. Der *Sebastiansaltar* dürfte um 1515 anzusetzen sein. Fünf bis zehn Jahre älter ist das gleichfalls im Südschiff, näher dem Chor stehende Altarwerk, dessen Flügel das *Martyrium des Jakobus und Johannes Evangelist, der Heiligen Crispin und Crispinian* erzählen. Den Maler erkennen wir in zwei Tafeln einer *Katharinenlegende* der [ehem.] Galerie Liechtenstein in Wien (Kat. 1925, p. 210, A. 1129) wieder.

Zeitschrift für Bildende Kunst 64, Leipzig 1930/31, pp. 37–43.

Museums and Collections

Die Fürsterzbischöfliche Gemäldegalerie in Gran

Die im Primatialpalais zu Gran [Esztergom] befindliche, unter der Leitung von Tibor v. Gerevich stehende Gemäldesammlung ist eine der wichtigsten für die Kenntnis deutscher Malerei in den östlichsten Siedlungsgebieten sowie für italienische Trecento- und Quattrocentomalerei. Einen Grossteil ihres Bestandes bildet die Stiftung des Bischofs von Grosswardein, Arnold Ipolyi, der einen Teil seiner Sammlung auch dem staatlichen Museum gestiftet hat. Es sei im Folgenden ein kurzer Überblick über eine Reihe bemerkenswerter Bilder der Sammlung gegeben.

Was die Sammlung an Werken altdeutscher Tafelmalerei enthält, entstammt dem Gebiet des alten Ungarn. Es ist natürlich, dass die Orientierung vor allem nach Österreich geht. Österreich belieferte in erster Linie die ungarischen Kirchen und Klöster. Österreichische Künstler dürften vielfach im Lande tätig gewesen sein und Schule gemacht haben. Soweit das vorhandene Material von einheimischen Händen stammt, steht es unterm Eindruck österreichischer Vorbilder. So wie Österreicher in Ungarn gearbeitet haben, dürften ungarische Künstler durch österreichische Werkstätten gegangen sein. Das Kräftezentrum der österreichischen Malerei strahlte auch nach Mähren und in die Slowakei aus. In Oberungarn ist stark der aus dem nördlich gelegenen Polen kommende Einschlag der dort tätigen Franken und anderen Oberdeutschen spürbar. Ein eigener deutscher Kunstbereich ist wieder der östlichste: Siebenbürgen. Aus ihm stammt eines der bedeutendsten Denkmäler altdeutscher Malerei, der (auf der verbrannten Predella 1427 datierte) *Kreuzigungsaltar* des Thomas von Klausenburg[1]. Es gibt in Siebenbürgen Altäre, die deutlich mit der in den letzten Jahren öfters behandelten österreichischen Gruppe zusammenhängen. In diesem Werk ist nichts davon zu spüren. Der Künstler war um die gleiche Zeit tätig wie der Meister der Linzer Kreuzigung[2], doch scheint er einer älteren Generation anzugehören. Der Idealismus des späten Trecento klingt reiner, voller, reicher. Mächtiger, aber noch völlig trecentesker Schwung geht durch die Gestalten der vielfigurigen Mitteltafel. Besonders schön die Maria-Johannes-Gruppe, in der die lebhaften Farben stehen (Zinnober, Moosgrün, Blau, Krappkarmin), während gegenüber in dem gedrängten Kriegerhaufen Altsilber, Grau, Tiefbraun, Violett, Graublau durcheinanderwogen. Keinerlei direkte Beziehungen zu Oberitalien wie etwa beim Bamberger Altar, sondern, wie bei den Österreichern, Orientierung nach dem französischen Westen; vielleicht spielt auch Böhmisches mit. Die Flügeltafeln sind zum Teil leider, wie eine Reihe anderer Tafeln der Galerie, in jüngster Zeit grob übermalt worden.

Die Zeit zwischen 1440 und 1470 ist in der Galerie besonders reich vertreten. Es wären da zu nennen: Die *Votivtafel des Heinrich Cholupger* von 1447. Der Verstor-

bene wird von seinem Schutzpatron der Madonna mit dem Jesuskind präsentiert. Schwere Monumentalität, auf Grau verblasstes Rot, Moos, Violett, Graugrün. Die Stofflichkeit der Witzgeneration kommt in Krone und Wappen zur Geltung. — Ein Mittelstück und Standflügel mit Passionsdarstellungen von einem Nachfolger der österreichischen Gruppe. Ein zum gleichen Altärchen gehöriger Drehflügel zeigt innen ein *Gethsemane*, aussen in einem entzückenden Interieur voll verschiedenartigem Gerät „Vanitas". Um 1450. — Eine grosse Kalvarientafel mit einer Fülle kleiner Figuren schliesst an die bayrisch-salzburgischen Formen der Kreuzigung „mit Gedräng" an. — *Passionsflügel* eines ungarischen Nachfolgers des Wiener Meisters des Albrechtsaltars. Ausgesprochene Prägung der Witzgeneration. Auf den Standflügeln Barbara und Katharina. Um 1460. — Zwei ernste kraftvolle Tafeln von einem östlichen Multscherenachfolger: *Epiphanie*, der *zwölfjährige Jesus im Tempel;* auffallend durch ihre schöne, tiefe Farbigkeit. Goldbrokat geht mit Erdbeerrot zusammen, tiefes stumpfes Moosgrün mit Zinnober. Dazwischen Schwarzblau. — Um 1440 anzusetzen ist eine Margaretenlegende; das geisterhaft helle Karnat ihrer stillen Gestalten klingt aus dunklem Schwarzblau und stumpfem Karmin heraus.

Eine ganze Reihe bestimmter Persönlichkeiten der österreichischen Malerei lässt sich in der Galerie nachweisen. Als wichtigste erscheint der Meister von Schloss Lichtenstein mit zwei Passionstafeln: einer *Geisselung* und einer *Dornenkrönung* (figs. 172, 173) (101 × 48 cm)[3] [siehe p. 169]. Vom Wiener Neustädter Meister der Prophetentafeln und des Florian Winkler-Epitaphs der Liebfrauenkirche stammen fünf farbenprächtige Tafeln, die die *Legende der Heiligen Crescentia, Vitus und Modestus* erzählen[4]. Vom Meister von Herzogenburg eine *Heimsuchung Mariae.*

Zu den interessantesten Tafeln des 16. Jahrhunderts gehören vier Flügel von einem *Passionsaltar* in Szent Antal (heute Tschechoslowakei). Sie stehen in engstem künstlerischen Zusammenhang mit den Flügeln des *Marienlebenaltars* (Budapest, Szt. Antal), die Buchner Breu zugeschrieben hat. Die Form ist etwas länger gestreckt als bei den Marientafeln (158 × 79 cm). Dargestellt sind *Gethsemane, Kreuztragung, Kreuzigung*[5] (fig. 384) und *Auferstehung*. Die Rückseiten zeigen teilweise Reste von Goldgrund, so dass die Funktion der Bilder als Innenflügel wohl feststeht. Starkes, leidenschaftliches Leben herrscht in den Tafeln. Die Landschaft entspricht völlig dem Budapester Bilde. Auch das Kolorit mit seinem hellen Rot, Grün, Rostbraun, stumpfen Dunkelblau. Vor allem das helle Bräunlich der Karnation, in dem auch die ganze Innenzeichnung von Köpfen, Händen und nackten Teilen gegeben ist. Der *Geburt Christi* in Szent Antal scheinen nun die Graner Tafeln näher zu stehen als der Budapester *Heimsuchung*[6]. Doch kenne ich erstere nicht aus Autopsie, so dass ich die Frage einer eventuellen Händescheidung und Zuteilung an Werkstattgenossen nicht anschneiden möchte. Koloristisch entsprechen die Graner Tafeln nicht dem Eindruck der frühen

österreichischen Altäre Breus. — Zu erwähnen sind weiters zwei kleine Flügel vom frühen Schäufelein in schönen tiefen Farben: *Anbetung* und *Beschneidung Christi* (letztere nach Dürers Marienleben)[7].

Die Fülle an deutschen Tafeln ist eine Mahnung, dass die Geschichte der altösterreichischen Tafelmalerei nicht geschrieben werden kann ohne eingehendste Berücksichtigung des im ungarischen, nord- und südslawischen Siedlungsgebiet erhaltenen Materials.

Die Graner Galerie besitzt auch bemerkenswerte frühe Niederländer: Einen miniaturhaft feinen kleinen *Schmerzensmann* von Memling. — Eine *Verlobung der hl. Katharina* aus dem Kreise des Kölner Meisters des Bartholomäusaltars. — Eine tiefrot gewandete *Madonna* von Ambrosius Benson in reicher dunkelbraungrüner Landschaft. — Eine entzückende *Landschaft* von Cornelisz van Amsterdam mit der Versuchung des hl. Antonius, den Heiligen Rochus, Christoph und einem knienden Stifterpaar. — Eine imposante *Kreuztragung* von J. van Hemessen mit lebensgrossen Halbfiguren. (Es sei hier gleich auf eine unbekannte *Verspottung Christi* von Hemessen in der Tirnakapelle des Wiener Stephansdoms hingewiesen.) — Eine *Kreuzigung* in durchsichtigen Farben, irisierendem Blau und Rot, deren Landschaft Cornelis Massys überaus nahe steht.

Von den italienischen Bildern kann ich nur mit allem Vorbehalt kurz einiges andeuten: Eine *Madonna* von Matteo di Giovanni. Wir erkennen seine prachtvollen Grautöne wieder in ihrem Einklang mit nächtlichem Blau, Gold und Rosa. — Ein reizendes kleines Täfelchen von Sassetta: *Joachim*, der trauernd die Stadt verlässt. — Einen *Gekreuzigten* zwischen Maria und Johannes von Niccolò Alunno. Ihm nahe steht ein kleines Täfelchen mit einer Andreasmarter. Doch nicht von ihm stammt der seinen Namen tragende Gnadenstuhl. — Eine *Madonna* von Neroccio di Landi. — Die *Heiligen Thomas von Aquin, Bernardino von Siena, Bernhard von Clairvaux* in Fensternischen von Crivelli, wohl eine kleine Predella. (Eine unbekannte prächtige *Madonna* des Meisters befindet sich auf Schloss Tratzberg in Tirol.) — Eine *Dame mit Einhorn* von Galasso Galassi. Zinnober und Grauocker stehen auf dem seltsamen Bilde vor schwarzgrünem Wald. — Ein dunkelglühendes *Frauenbildnis* aus dem Kreis des Bartolomeo Veneto. — Domenico Veneziano nahe steht eine den Namen Filippo Lippis tragende Madonna. — Weiters wären eine bellineske *Madonna*, zwei sienesische Tafeln mit der *Anbetung des Kindes* und der *Taufe Christi* („Giovanni di Paolo"), eine *Weihe eines Feldzeichens* aus dem Kreise Benozzos zu nennen. Selbst Ducentoproben besitzt die Sammlung: einen *Kruzifixus* und eine *Vera Ikon*. Der Reichtum an frühen Italienern in ungarischen kirchlichen Sammlungen dürfte letzten Endes auf corvinische Zeit zurückgehen. Damals scheinen die Primitiven ins Land gekommen zu sein. Der Dom von Gran selbst besitzt in einer Kapelle ein Beispiel der florentinischen Frührenaissance von einem Umfang und Reichtum, wie es ausserhalb Italiens sonst kaum anzutreffen sein dürfte.

Auf die Barockbilder kann nicht mehr eingegangen werden. Ein mächtiger, stark bewegter *Raub der Sabinerinnen* von Frans Francken II und eine *Taufe des Kämmerers* von Moeyaert fielen mir auf.

Belvedere 8. Jg., Wien 1929, pp. 67–70.

Die Fürsterzbischöfliche Gemäldegalerie in Kremsier[1]

ie Sammlung [Kroměříž, Kunsthistorisches Museum] war schon wiederholt
Gegenstand wissenschaftlicher Würdigungen. Als Erster berichtete Karl
Lechner in den Mitteilungen der Zentralkommission (N. F. XIV, 1888, pp. 184ff.)
über ihre Anlage durch den Kardinal Karl von Liechtenstein und publizierte das
Inventar vom 9. April 1691. Eingehendere Studien widmete ihr Frimmel in der Kunst-
chronik (24. Jg., 1888/89, pp. 322ff. und 343ff. N. F. 7. Jg., pp. 4ff. „Aus den
Gemäldesammlungen zu Olmütz und Kremsier") und in den Blättern für Gemälde-
kunde (Beilage I, 1905–1910, pp. 138 und 141ff.). Der Forscher publizierte erstmalig
den italienischen Katalog der am 21. April 1670 in Wien abgehaltenen Bilderlotterie,
die Objekte aus der Sammlung Karls I. von England enthielt; sie gingen zum Gross-
teil in den Besitz des Kardinals über. Frimmel hat bereits eine beträchtliche Anzahl
der vorhandenen Gemälde mit Nummern des Katalogs und Inventars identifiziert.
Eine grundlegende wissenschaftliche Bearbeitung der Galerie erfolgt in jüngster Zeit
durch Prof. Eugen Dostal, als deren erste Frucht seine Abhandlung in tschechischer
Sprache „Studien aus der erzbischöflichen Galerie in Kremsier 1924" zu betrachten ist.
Weitere Abhandlungen sowie eingehende Berichte in deutschen und englischen Kunst-
zeitschriften wird ihr der Gelehrte demnächst folgen lassen. Dostal hat vor allem das
Verdienst, das Hauptwerk der Galerie, Tizians *Schindung des Marsyas*, entdeckt zu
haben. Monsignore Dr. Antonin Breitenbacher veröffentlichte 1925 und 1927 in einer
eigenen Publikation Beiträge zur Geschichte der Galerie und unbekannte Archi-
valien.

Die Sammlung ist zum Teil noch als richtige alte Barocksammlung — die Gemälde
mosaikartig in die Wand eingelassen — aufgestellt. Das Hauptstück ist die von
Dostal entdeckte und veröffentlichte *Schindung des Marsyas* von Tizian[2]. Das Bild
ist zwischen zwei Fenstern in die Wand eingelassen. Es gehört zu den gewaltigsten
Offenbarungen der Kunst des spätesten Tizian. Es fügt sich jener Gruppe ein, die
durch die Münchener Dornenkrönung, Schäfer und Nymphe des Kunsthistorischen
Museums, Tarquinius und Lukretia der Wiener Akademie, die unvollendete Bewei-
nung der Accademia umschrieben wird. Die Gestalten sind fast lebensgross. Marsyas
ist häuptlings an das Geäst eines Baums gehängt — die Erinnerung an das alte
ikonographische Schema der Andreasmarter wird wach. Und wie ein Kirchengemälde
wirkt auch das Ganze in seinem tragischen Ernst. Tiefsinnig trauervoll, wie antike
Philosophen, sitzen und stehen die Zuschauer herum und verfolgen das Schauspiel,
das wie ein feierliches Opfer, wie eine religiöse Handlung sich vollzieht. Apoll steht
links, mit hinreissendem Schwung sein Geigenkonzert beendend. Gotisch steil, wie bei

einem Altarblatt, ist auch die Komposition gebaut, um die Vertikale des klassischen Martyrs als Symmetrieachse. Die malerische Technik hat jene flimmernde Breite, die mehr Arbeit mit dem Lappen und der blossen Hand als mit dem Pinsel verrät. Darin ist das Bild Tarquinius und Lukretia vielleicht am verwandtesten. Es vibriert in rauchigen Gold- und Gluttönen. Ein düsteres Feuer bricht aus dem Hintergrund, wie von einem verlöschenden Brand. So glost auf Nymphe und Schäfer die untergehende Sonne durch den Gewitternebel der Täler. Die malerische Breite erzielt eine Illusion von wunderbar vergeistigter Stofflichkeit. Wie der Körper des hängenden Marsyas gemalt ist, das lässt an Rembrandts geschlachteten Ochsen denken.

Das bedeutsamste deutsche Bild der Sammlung ist ein *Selbstbildnis* Dürers, 1505 datiert (fig. 277). Frimmel erkannte in dem Bilde bereits den Stil Dürers und war geneigt, eine gute alte Kopie nach Dürer in ihm zu sehen. Prof. Dostal machte mich in liebenswürdiger Weise darauf aufmerksam, dass das Bild als Nr. 132 im italienischen Lotteriekatalog („Un Ritratto d'Alberto Dürer")[3] — wenn hier nicht vielleicht eine Zeichnung gemeint ist, wie ich aus dem keine Massangaben, wohl aber öfters den Ausdruck „dissegno" enthaltenden Schlussteil des Katalogs fast eher anzunehmen geneigt wäre — und als Nr. 173 („Albert Dierers Contrafaith") in dem von Breitenbacher im 2. Bande seiner Publikation veröffentlichten deutschen Verzeichnisse angeführt erscheint. Die Holztafel misst $35,8 \times 27,6$ cm. Der Meister hat sich en face dargestellt. Ein im Vergleich zu dem idealisierten Selbstbildnis breit zu nennendes Antlitz blickt forschend, zurückhaltend auf den Beschauer, wobei der Kopf etwas nach links (vom Beschauer) gedreht wird. Dunkler, fast schwarzer Hut, ebensolcher Pelz fassen den von dunkelblondem Haupt- und Barthaar gerahmten Kopf. Das rote Wams leuchtet im dreieckigen Brustausschnitt hervor. Helle bräunliche und blonde Fleischtöne formen das Antlitz, feine Glanzlichter unterstützen die Modellierung. In Farbe und malerischer Technik steht das Bild unmittelbar neben der von G. Glück entdeckten *Venezianerin* (Kunsthistorisches Museum), die gleichfalls das Datum 1505 trägt und in den Massen (35×26) fast identisch ist. Auch dieses Selbstbildnis dürfte in Venedig entstanden sein. Die Jahreszahl steht in grossen Ziffern — je zwei — zu beiden Seiten des Kopfes. Der Grund zeigt helles Grün. Ob er ursprünglich ist, konnte ich bei der einmaligen Besichtigung nicht entscheiden, doch scheint mir manches dagegen zu sprechen. Auffällig ist das Fehlen einer Signatur; sie dürfte vermutlich bei Abdeckung des Grundes herauskommen.

Ein *Männliches Bildnis* von Holbein wurde von Konsistorialrat Fr. Hrbácek identifiziert. Es ist eine kleine Tafel. Der Dargestellte blickt en face auf den Beschauer. Der gehobene Kopf erscheint etwas in Untersicht. Die Hände fassen die Handschuhe. Der Typus des Dargestellten lässt schliessen, dass es sich um einen deutschen Kaufherrn in London handelt. Der blaue Grund trägt die Aufschrift: 1538 *Aetatis Suae* 33. In der Tafel kündigt sich schon der Ernst und die strenge Gefasstheit der späten Männerbildnisse an. Holbeins malerische Handschrift kommt vor allem in den die

Handschuhe haltenden Händen deutlich zur Geltung, obwohl das Bild im übrigen nicht zu den besterhaltenen zählt.

Als Gegenstück des Holbein hängt das *Bildnis eines Mannes* in Halbfigur, der eine Nelke in der Hand hält, von Joos van Cleve d. Ä. Es ist ein reifes Werk und steht dem Bildnis eines Jünglings in Lyon von 1528 (L. Baldass, J. van Cleve, Katalog Nr. 71) nahe. Im Kaufinventar wird ein männliches Bildnis von „Quintin de Schmidt" angeführt. Die flüchtige Besichtigung der Sammlung gestattete mir nicht die Identifizierung. Ein stattliches *Männerbildnis* von Barthel Bruyn hängt hingegen auch an derselben Wand. An weiteren niederländischen Bildnissen wären noch zu erwähnen: Ein Täfelchen mit einem *Männerbildnis* in Adorantenstellung, dessen Hintergrund ziemlich zerstört ist (an der gleichen Wand wie der Dürer) — möglicherweise ein Isenbrant. Ferner ein *Männer-* und ein *Frauenbildnis* vom Meister der weiblichen Halbfiguren.

Das Inventar verzeichnet: Lucas van Leyden, die *Anbetung der Könige*. Das Bild ist das Hauptstück unter den Niederländern; Frimmel identifizierte es bereits und bezeichnete es als Lucas sehr nahestehend. Ein schlankes Hochformat (etwa 80 cm). Der Predigt des Amsterdamer Rijksmuseums steht es am nächsten. Maria sitzt nach rechts gewendet, von wo die Adoranten nahen. Die malerische Technik ist breitflüssig, mit schmalen Phosphorrändern wie häufig bei Lucas. Ocker-, Grau- und Blautöne rufen die Brüsseler Antoniusversuchung ins Gedächtnis. Prächtig ist der Durchblick auf die Architekturen — Altdorferhafte Spitzbogen — im Hintergrunde rechts. Aus solchen Elementen ist deutlich ersichtlich, wie sehr der „spätgotische Manierismus" des Jan de Cock von Lucas ausgeht.

Pieter Coeckes van Aelst *Letztes Abendmahl* (siehe Friedländer, Jb. d. Preuss. Kstsmlgen. XXXVIII, p. 79, Abb. 2) ist in einer Fassung vorhanden, die dem Umfang nach alle von Friedländer aufgeführten Exemplare übersteigt[4]; die ansehnliche Qualität lässt es mir nicht als ausgeschlossen erscheinen, dass es sich da um das Urbild handelt. Eine Landschaft mit der *Ruhe auf der Flucht* gibt sich durch die blaugrüne Tiefe der Tönung als Cornelis Massys zu erkennen. Im Katalog figurieren weiters Blocklandt und Floris. Beider Werke sind noch vorhanden. Der Blocklandt ist eine Szene aus dem Alten Testament mit beigesetzter umfangreicher Inschrifttafel: der *Prophet Elias erweckt das tote Kind*; derb in der Malweise, ausdrucksvoll, von phantastischer Wildheit in der Bewegung. Den Floris erkennen wir in einer *Hl. Familie*, einer grossen klassizisierenden Tafel in Breitformat. Eine seltsame Tafel eines Monogrammisten B. S. übersetzt Lambert Suavius' radierte *Auferweckung Lazari* in helle Farben.

Unter den Tafelbildern des 15. Jahrhunderts fesselt vor allem ein Altar der *Anna Selbdritt*. Mittelstück und die das Marienleben erzählenden Flügeltafeln sind in zwei Räume verteilt. Das Werk gehört in jene Gruppe altösterreichischer Altäre, die zwischen dem jüngeren Schottenmeister (um 1480) und den ersten Werken Breus, Cranachs und Hans Fries' in Österreich steht. Das schlanke Format der Kompositionen, der steile Bau der schmalen Gestalten, ihre charaktervoll energische Model-

lierung rücken die Tafeln vor allem Hans Fries nahe. Etwas später als dieser Altar ist eine imposante *Kreuztragung Christi* mit kniendem Stifter; das auf diesen bezügliche Wappen zeigt die Initialen WH, durch einen Schrägbalken getrennt. Für die Hauptgruppe machte sich der Künstler schon Dürers grosse Holzschnittpassion zunutze. Trotzdem muss die Tafel um oder kurz nach 1500 angesetzt werden. In ihr lebt das Pathos und die Ausdruckskraft der heroischen Zeit. Seltsam verdrückte, in der Perspektive verschobene Schädel lassen an Breus frühe Altäre denken.

Von Cranach besitzt die Galerie, soviel ich sah, vier Werke. Zwei hohe schlanke Flügel, sitzende weibliche Heilige unter Bäumen in reicher Landschaft darstellend, die *Hll. Katharina* und *Barbara* (fig. 385). Die Stifterwappen[5] werden gewiss eine nähere zeitliche Fixierung gestatten, die dem Stil nach in der ersten Hälfte des zweiten Jahrzehnts erfolgen könnte. Von 1515 sind eine *Enthauptung des Täufers* (fig. 386) und eine *Enthauptung der hl. Barbara*[6] (fig. 387).

Im anstossenden Raum sei noch eine schöne frühe ferraresische *Madonna*, die das Christkind anbetet, erwähnt.

Was das Barock betrifft, ähnelt die Galerie im Charakter sehr der Pommersfeldener. Sie enthält eine Fülle des Interessanten aus Süden und Norden. Unter den Flamen wäre an erster Stelle ein grosses *Doppelbildnis Karls I. und seiner Frau* von A. van Dyck zu nennen, dem von 1635 beim Duke of Grafton, Euston Hall, sehr verwandt, vielleicht, wie schon Frimmel annahm, dessen Urbild, sicher aus dem Besitz des Königs stammend. Der übliche Flamenbestand der Barockgalerien findet sich in trefflichen Beispielen. Frans Francken ist durch einen lebendig grautonigen *Triumph des Poseidon* vertreten. Von Teniers findet sich ein blondtoniges *Pastorale*. Eine prächtige signierte, mythologisch staffierte *Landschaft* von Wouters. Am stärksten fällt, in einem Raum vereinzelt hängend, ein *Küchenstück* von Brouwer auf.

Die deutsche Barockmalerei wird vor allem durch zwei grosse fesselnde Querbilder von J. H. Schönfeld repräsentiert: *Salomos Götzendienst* [*Opfer an Diana*] und der *Tod des Cato*[7] (figs. 388, 389). Was aus keinem der bisher bekannten Werke Schönfelds zu entnehmen war: sein Zusammenhang mit der dramatischen Halbfigurenhistorie der Caravaggieske im scharfen Einfall des „Kellerlichts", wird aus letzterem Bilde völlig deutlich. Ch. Paudiss ist durch einen *betenden Eremiten* und einen *schlafenden Jäger* von eigenartiger Schönheit des Lichts vertreten.

Das sind nur einige, aus einer schwer übersehbaren Fülle herausgegriffene Fälle. Obige Betrachtungen sind unterm Eindruck einer einmaligen Besichtigung niedergeschrieben, unter Vorbehalt von Irrtümern, wie sie sich bei der verwirrenden Fülle des Gesehenen leicht ergeben können. Sie stehen hier als Ankündigung der wissenschaftlichen Publikationen des Brünner Gelehrten, deren Abschluss bevorsteht. Sie werden die Schätze der Kremsierer Galerie der Kunstwissenschaft, für die sie von grundlegender Bedeutung sind, in weitestem Umfang erschliessen.

Pantheon I, München 1928, pp. 22–26.

Eine österreichische Stiftsgalerie (St. Paul)

Weitaus der überwiegende Teil der wichtigen in der österreichischen Provinz ausserhalb der Museen der Landeshauptstädte aufbewahrten Kunstschätze ist kirchlicher Besitz. Vor allem die Sammlungen der Klöster und Stifte sind oft wahre Fundgruben nicht nur für die Geschichte der altösterreichischen, sondern auch der oberdeutschen, niederländischen und italienischen Tafelmalerei. Die Sammeltätigkeit der Äbte wetteiferte noch bis zum Beginn des vorigen Jahrhunderts mit der der Adeligen. Dazu kommt der alte Klosterbestand an Schöpfungen der einheimischen Malerei, die als unmittelbare Aufträge an die Künstler entstanden. Eine solche den weiteren Kreisen der Wissenschaft noch wenig bekannte Sammlung sei im Folgenden an Hand einiger Proben besprochen.

Die Gemäldesammlung des Stiftes St. Paul in Kärnten[1] ist für Spätgotik und Barock von gleicher Wichtigkeit. Durch eine Gruppe von Tafeln des 15. Jahrhunderts eröffnet sie uns den Einblick in eine bedeutsame lokale Schule, die den Stil der österreichischen Tafelmalerei der Jahrzehnte von 1420-1440 in eigenartiger Weise weiterentwickelt, unter starken südlichen Anklängen, die keineswegs immer durch italienisches Formengut unmittelbar verursacht zu sein brauchen, sondern auch aus dem verwandten Temperament, der verwandten Lebenseinstellung der Menschen der Grenzlandschaften entspringen dürften. Ein geringes an wirklicher Kausalität kann zu im weitesten geschichtlichen Sinn verwandten Ergebnissen führen. Wieviel Beispiele dafür Tirol bietet, ist bekannt.

Als ein ziemlich frühes Werk dieser Kärntner Malerschule führe ich eine Tafel mit den *Heiligen Andreas und Dorothea* an (fig. 390). Es handelt sich um den Flügel eines Altars (69×38 cm), dessen Aussenseite die Maria einer Verkündigung zeigt[2]. Die feierlichen Gestalten stehen vor Goldgrund. Das Gefühl für körperlich-plastische Spannung und Rundung der Oberfläche ist deutlich. Während österreichische Tafeln des dritten Jahrzehnts körperliche Wirkung vornehmlich durch farbige Mittel, ja die des Meisters der Linzer Kreuzigung sogar durch Ansätze zu räumlichem Hell-Dunkel (natürlich nicht im Sinne der Malerei nach 1500) erzielen, erscheint sie hier wie bei einem Trecentisten durch klare, sorgsam glättende, die Rundung abtastbar und greifbar machende Malweise erreicht. Die plastische Form soll durch sich selbst sprechen, Farbe und Schatten spielen eine sekundäre Rolle. Dunkles Moosgrün, grünliches Weiss, Purpurrot bilden einen schönen Schmuck der Form, tragen sie aber nicht. Eigenartig ist, wie das Vollplastische doch wieder flachgepresst, gleichsam ins Relief zurückgelegt wird.

Aus der Stilstufe dieses Werkes wächst das *Triptychon* mit dem Gnadenstuhl

(fig. 392) hervor. Es dürfte um die Jahrhundertmitte anzusetzen sein. Auffällig ist es schon durch die Altarform. Sie ist mir bisher nur noch bei dem Altar des Conrad Laib in Pettau begegnet. Wilhelm Suida hat das Verdienst, dieses Hauptwerk des Meisters erkannt zu haben[3]. Der cirka 150 cm hohe Aufbau des *Pettauer Altars* zeigt die Form einer dreiteiligen venezianischen Ancona. Die 48 cm breiten Tafeln, die in geflammte Kielbogen endigen, stellen in der Mitte den Tod Mariae, rechts St. Markus mit einem völlig venezianischen Löwen, links St. Hieronymus dar. Der *Marientod* ist dem im Seminario Patriarcale in Venedig[4] aufs engste verwandt, nur etwas später als jener, steiler, feierlicher, „italienischer" komponiert. Das burgundisch Massive, Breite der früheren Werke geht mehr in den oberitalienischen Stil des Grazer *Dombildes* [pp. 97f.] über. Der sitzende Mönch mit dem Buch links wiederholt sich, auch die Gestalt Mariae (diese im Gegensinn). Das Werk ist nicht nur besonders wichtig dadurch, dass es einen venezianischen Aufenthalt des Meisters untrüglich erweist, sondern zugleich die von Fischer und Suida stets vertretene Identität der Meister „Pfenning" und „Laib". (Dass es sich da um den 1448 im Salzburger Bürgerbuch eingetragenen Conrad Laib von Eislingen handelt, kann keine Frage sein [pp. 266, 268]). Nun sind die Flügel gleich breit wie das Mittelstück, das sie nur wechselweise schliessen können. Die Aussenseite des linken Drehflügels zeigt den Gekreuzigten. Auf den Standflügeln erscheinen Franziskus und Nikolaus. Die Gestalten der Drehflügel wurden von einem Provinzmaler auf der Rückwand als Begleiter einer Strahlenkranzmaria grob wiederholt. Den wichtigen Aufschlüssen, die uns die von Suida angekündigte Arbeit bringen wird, kann ich hier nicht vorgreifen, nur möchte ich kurz auf ein weiteres Werk, in dem ich die Hand des Meisters erblicke, hinweisen: auf den *Marientod* an der Orgelbrüstung im Dom zu Friesach, eine Grauvorzeichnung für ein nicht ausgeführtes Fresko.

Die gleiche Altarform wie in Pettau sehen wir nun in St. Paul. Der rechte Drehflügel trägt die *Marienkrönung* (fig. 391), der linke fehlt. Die Standflügel zeigen je zwei Heiligenpaare. Die Kompositionen von *Gnadenstuhl* und *Krönung* weisen auf die österreichische Malerei um 1430 zurück[5]. Der Stil ist der der oben besprochenen Einzeltafel, aber gewandelt: ins grossartig Kraftvolle, brüchig Herbe (man vergleiche die veränderte Faltengebung) des neuen Kurses, der um die Jahrhundertmitte einsetzt. Die Tafeln sind (ohne Rahmen) 48 cm breit. Das Kolorit ist wesentlich heller als das der früheren. Der Gnadenstuhl enthält Zinnober, Moos- und Apfelgrün, die Krönung dunkles Blau, Oliv und Purpur; noch heller sind die Standflügel.

Alle diese Altäre sind nicht zugewandertes Kunstgut, sondern hängen mit Kirche und Stift geschichtlich zusammen. Die malerische Tätigkeit im Stift war gewiss keine geringe. Friedrich Pacher schmückte 22 Runde und Vierpässe in den Gewölben der Kirchenschiffe mit *Brustbildern von Heiligen* nach Entwürfen Michaels. Der 1488–1498 regierende Abt Sigismund Jöbstl von Jöbstlberg ist der Stifter eines der bedeutendsten österreichischen Malwerke des 15. Jahrhunderts: der *Beweinung Christi* in der

St. Leonhardskirche des Dorfes Abtei (fig. 393)[6]. Das Bild ist ein kunstgeschichtliches Rätsel. Dem Stil nach würde man es spätestens 1470 ansetzen. Es ist absolut „weicher Stil": mächtige, weit ausholende Wellen und Kurven. Die Erfindung ist aber kein Erzeugnis des „weichen Stils", sondern gehört jener Entwicklungsstufe der oberdeutschen Malerei an, auf der der Meister von Flémalle und Roger führen. Die Gestalt des Nikodemus verrät ihre niederländische Provenienz deutlich. Daneben aber erblicken wir die völlig trecentistische Gestalt Johannis. Die beiden Schächer schlagen Wellen auf den Kreuzen, wie auf Südtiroler Kreuzigungen der ersten Jahrhunderthälfte. Der Abt erscheint nur mit seinem Familien-, nicht mit dem Stiftswappen. Möglicherweise entstand das Bild noch vor seiner Regentschaft. Fällt es erst in die Jahre ab 1488, so ist es nur als hohes Alterswerk eines bedeutenden Meisters, dessen Geburt in die Zeit um 1420 fallen dürfte, erklärlich. Nur die grossen Tafeln des Altars Rueland Frueaufs d. Ä. von 1490–1491 entfalten ein ähnliches Pathos. Auch hier wird wieder die plastische Form in eigenartiger Weise flachgelegt. Alle Probleme der naturalistischen Darstellung der Körper und ihres wechselseitigen Verhaltens im Raum scheint der Meister bewusst von sich zu weisen. Die Hände sind knochenlos, fliessen ebenso weich wie die Gewänder. Doch bilden die Kurven spitze Winkel, scharfschnittige Grate — eine Erscheinung, die bei einer wirklich frühen Tafel nicht anzutreffen wäre. Zackig wie eine Dornenkrone steht die Kontur von Mariens blauem Überwurf innerhalb des Runds des goldenen Nimbus. Rot spielt im farbigen Aufbau eine wichtige Rolle: in den Mänteln der heiligen Frauen, im Pluviale des Stifters; in Nikodemus trifft es mit dem dunklen Goldbraun des Brokats zusammen. Erst nach 1536 kann die Tafel (160 × 120 cm) aus St. Paul nach St. Leonhard gekommen sein; damals wurde die Kirche gebaut (Abtei gehört seit 1122 zu St. Paul)[7]. Das Spruchband wurde bei einer „Restaurierung" jüngster Zeit sinnlos übermalt.

Das wichtigste oberdeutsche Bild der Galerie ist eine kleine Grautafel vom früher mit Apt identifizierten Meister des Münchener Universitätsaltars, dessen Werk Karl Feuchtmayr aufgestellt hat[8]. Das Brettchen ist 44 × 38 cm gross. Dargestellt ist die *Geburt Christi* (fig. 394). Auf dem Stufenabsatz befindet sich das Datum 1511 (darunter eine falsche Holbeinsignatur). In Weiss und Grau ist die ganze Tafel gehalten; nur das Inkarnat ist rosig, der Himmelsgrund dunkelblaugrün. Die Übereinstimmung mit den Aussenseiten des Universitätsaltars ist so gross, dass sich eine nähere Beweisführung erübrigt.

Zwei reizende frühholländische Täfelchen aus dem Kreise des Meisters der Virgo inter virgines und Geertgens besitzt die Galerie (figs. 395, 396; 37,5 × 32 cm). Das eine berichtet in Form einer anmutigen Erzählung die *Geschichte vom reichen Prasser und dem armen Lazarus*. In einem hell olivgrünen Gebäude prasst unten der Reiche, während der flehende Lazarus aus dem Tor gewiesen wird. Im Oberstock schlägt dem Reichen die letzte Stunde. Ernsthaft prüft noch ein kleiner Doktor das Uringlas, während in der Tiefe des Raumes die Erben schon die Truhen durchstöbern. Das

bunte Farbenspiel der rot, blau, violett gekleideten Gestalten treibt sich durch das luftige Bauwerk. Im Hintergrunde verschlingt ein gelbgrünes Höllenmaul den Reichen, während vor der dunkelblauen Tiefe des Himmels Lazarus in Abrahams Schoss emporgetragen wird. Das andere Täfelchen zeigt die *Beweinung Christi*, kapriziös und geistvoll in Formen und Bewegungen. Helles Gelb und Zinnober, Blau in den Gestalten, lichtes Blaugrün der Ferne.

Unter den Niederländern des 16. Jahrhunderts sind zwei Quertafeln von Pieter Aertsen[9] die wichtigsten (28,5 × 43 cm), deren jede zwei *Evangelisten* darstellt; reife Arbeiten, jenes grauschattige Rosa und goldige Ockergelb in Karnat und Gewand zeigend, das gelegentlich auch Floris von dem Meister übernimmt. Zwei stattliche Bildnisse eines Ehepaars weisen in ihrer gesamten Haltung auf den älteren Pieter Pourbus. Eigenartig sind die Landschaftsausschnitte in den Fenstern; der breitlappige Baumschlag ist dem des Sündenfalls eines italienfahrenden Niederländers in der Sekundärgalerie des Wiener Museums sehr verwandt. Aus dem 17. Jahrhundert wäre eine temperamentvolle, farbig ausserordentlich schöne Skizze einer *Anbetung der Hirten* zu nennen [siehe vol. II, pp. 89, 96; fig. 77]; das Brettchen (29 × 23 cm) trägt auf der Rückseite die alte Aufschrift „Rubens". Die Madonna lässt an Van Dyck denken. Die flüssig und kraftvoll skizzierten Gestalten um sie haben aber soviel von Rubens, der Einklang von Grau, Oliv, Lachsrosa auf braungrauer Untermalung erinnert so stark an die Skizzen für die Geschichte Heinrichs IV., dass die alte Bezeichnung wohl zutreffen dürfte. Es sei hier anschliessend auf unbekannte Bildnisse Rubens' in österreichischem Klosterbesitz hingewiesen. In der Prälatur des Stiftes Lilienfeld hängt ein kraftvolles *Männerbildnis* der Zeit um 1620. Die Sammlung des Stiftes Schlägl besitzt ein stark übermaltes *Frauenbildnis* (239), dessen alte Partien mir die Hand des Meisters zu zeigen scheinen.

Unter den Werken des 18. Jahrhunderts wären zwei gute frühe Januarius Zick[10] und eine grosse Reihe geistvoller Skizzen von Pellegrini zu nennen. Die Folge der prachtvollen Bilder des Kremser-Schmidt aus dem aufgelassenen Kloster Spital am Pyhrn ist durch die zwei Proben daraus, die das Barockmuseum als Leihgaben ausstellt, allgemein bekannt.

Belvedere 8. Jg., Wien 1929, pp. 31–34.

Wien

MUSEEN

Nach der Erwerbung des *büssenden Hieronymus* (fig. 39) von Cranach (1502) aus dem Besitz des bischöflichen Ordinariats in Linz ist es Dr. Gustav Glück, dem Leiter der Gemäldegalerie des Kunsthistorischen Museums gelungen, die Mondseer Tafeln aus dem gleichen Besitz für die Galerie zu sichern. Die Tafeln stammen von einem Altar, den Abt Benedikt Eck, der Stifter des St. Wolfganger Altars, gestiftet hat; sie stellen den Abt im Gebet vor der *Ährenkleidmadonna*, die *Flucht nach Ägypten*, die Kirchenväter *Augustinus* und *Ambrosius* dar (figs. 247, 248, 246). Sie gehören farbig zum Köstlichsten, was die österreichische Malerei in den 1490er Jahren geschaffen hat; sie schweben in zarten, hellen Tönen, dunkeln im tiefen grünlichen Blau der alpenländischen Malerei. Stilistisch gehören sie der Gruppe des Martyrienmeisters an. Aus dem Neukloster in Wiener Neustadt wurde die *Darbringung im Tempel* (Suida, Österr. Kunstschätze III, Taf. 67), ferner die *Heimsuchung Mariae* vom Meister des Albrechtsaltars erworben (a. a. O., Taf. 66) [Österr. Galerie, Inv. 4896; 4898]. Bei der Abdeckung trat die Bemalung der Flügelaussenseiten zutage. Die Aussenseite der Darstellung, eine Verkündigung, zeigt eine viel ursprünglichere und kernigere malerische Struktur als die Innenseite, dem Hauptmeister der Gruppe, dem Meister der Linzer Kreuzigung, viel näher stehend, was nur durch bessere Erhaltung der Oberflächenmodellierung oder die Annahme einer anderen Hand erklärt werden kann. Die Aussenseiten der Heimsuchung, eine *Verkündigung an Joachim* [Österr. Galerie, Inv. 4899], zeigt die monumentalen Gestalten des Patriarchen und des Engels in einer Frühlingslandschaft von hohem malerischem Reiz. Über dem duftigen Grün der bewaldeten Berge erblüht der von Schwalben durchschwirrte Himmel im Rot und Gelb des Sonnenaufgangs. Gleichfalls aus dem Neukloster erwarb die Galerie die späte Stiftertafel von Rueland Frueauf d. J., *Hl. Anna Selbdritt*.[1] Bei der Abdeckung traten Signatur und Datum (1508) zutage (fig. 397)[2]. Alle diese Neuerwerbungen werden nach erfolgter Reinigung und Restaurierung als wesentliche Bereicherung dem Komplex altösterreichischer Tafelgemälde der Galerie einverleibt werden. Die Abdeckungsarbeiten an Gemälden des alten Bestandes nehmen ihren erfolgreichen Fortgang. Bei Rembrandts *Selbstbildnis* (Kniestück, stehend, Bode 424 [Bredius 42]) kamen Signatur und Datum (1652 — das Bild war immer zu spät datiert worden) heraus; erst jetzt, nach Beseitigung des Störenden, ist ein ungetrübter Genuss des ausserordentlichen Werkes möglich. Ebenso bei dem *Männlichen Bildnis* von Cranach (Nr. 1455); das stumpfe Grün des Hintergrunds verwandelte sich in leuchtendes Blau, das die Schlange und die Jahreszahl 1512 trägt.

Die Albertina erwarb in ihrer letzten Ankaufssitzung eine österreichische Zeich-

nung um 1430, eine *Verkündigung* (fig. 19) [Kat. IV, 7; Benesch, Die Meister-
zeichnung V, 21], ein reiches und bedeutendes Blatt, das der Verkündigung und
Darstellung des Neuklosters besonders nahe steht; als Van Dyck einen *Abbruch
einer Brücke* [vol. II, p. 304, fig. 250] — nur Van Dycks früheste Zeit käme für das
Blatt in Betracht, das nach seiner kraftvollen Struktur ebensogut von Rubens sein
könnte; eine *Gruppe stehender Personen* von A. Elsheimer [Benesch, Meisterzeich-
nungen der Albertina, 103], ein Stück römischen Volkslebens, wie es uns in einer
Reihe von Blättern in Budapest, Frankfurt, Rotterdam entgegentritt. Über eine
Reihe weiterer Neuerwerbungen soll nächstens berichtet werden. [Abbreviated Essay].

Pantheon I, München, Januar—Juni 1928, pp. 46, 48.

Drawings

Meisterzeichnungen

II. Aus dem oberdeutschen Kunstkreis[1]

7. Hans Baldung, *Der hl. Christophorus* (fig. 398), Bisterfederzeichnung. 240 × 207 mm. Wasserzeichen: Ochsenkopf. [Ehem.] Brünn, Sammlung Dr. A. Feldmann; ehem. London, Dr. C. R. Rudolf. [Dr. C. R. Rudolf, Old Master Drawings, London, Arts Council 1962, Exh. Cat. 160, Pl. 28].

Ich bin mir bewusst, dass die Bestimmung dieses Blattes auf Widerspruch stossen wird. Der erste Eindruck bestimmt allerdings sofort den Umkreis, in dem gesucht werden muss: die Dürer-Schule vom Jahrhundertbeginn. Aus der robusten Kraft der Gestalt, aus dem eigentümlich verquetschten Schädel spricht etwas, was die Patres der Donauschule, Cranach und Breu, ins Gedächtnis ruft. Dass Vergleiche nach allen Richtungen aber immer neuerlich zu Baldung hindrängen, sei im Folgenden kurz dargetan. Der Dürer-Schüler prägt sich nicht nur im zeichnerischen Gefüge der Figuren aus, vor allem des Mönches mit der Laterne, sondern auch in der mit eiligen Strichen hingeworfenen Landschaft, im Stenogramm der Bäume. Die Gestalt des Riesen überwächst ihre Umgebung. Mann und Haus werden klein neben ihm, der Fluss ein ärmliches Rinnsal. Schwankend und unbestimmt ist die Raumvorstellung. Neben der in kraftvoll eindeutiger Plastik erfassten Figur wirkt die Landschaft kulissenhaft. Nur links öffnet sich wirkliche Tiefe.

Auffallend sind die gereihten kurzen Bogenschläge der Schraffen, wie sie Faltenröhren, Stock und Hände rund herausdrechseln. Ihnen stehen wieder energische Kreuzlagen und über ganze Faltengruppen gelegte Schattengitter gegenüber. Das rundlich Gedrechselte beherrscht auch die Formung der Köpfe. Die Nebenfigur ist in mehr kalligraphischen Schnörkeln, die etwas von der Formstruktur des Benediktmeisters haben, achtlos abgetan. Das kühne schräge Vorwärtsdrängen der Christophgestalt durch den Raum, das Binde und Mantel sturmbewegt nach rückwärts flattern lässt, ist der eigentliche künstlerische Inhalt. Was das Blatt an Raumwerten enthält, steckt in dieser Gestalt. Die zeichnerische Frühentwicklung Baldungs wurde in den letzten Jahren durch einige wichtige Punkte K. T. Parkers heller beleuchtet[2]. Vor allem das Blatt in Modena, *Tod und Landsknecht*[3], das 1503 datiert ist, muss neben den *Christophorus* gehalten werden. Der Knochenmann tritt mit leiser Frage an den Krieger heran, ihn am Ärmel zupfend. Das Liniengefüge zweier ruhiger Standfiguren muss natürlich anders aussehen als das einer leidenschaftlich bewegten. Doch die Erfassung der Gestaltstruktur erfolgt in beiden Fällen auf gleiche Weise: durch ein regelmässiges Gitterwerk von Bogenschlägen, Kreuzlagen und Schraffen, das die Form rund herausmodelliert. Das Rundmodellieren spricht sich in den

Händen besonders deutlich aus; jeder Fingernagel wird als kleine Kreisform eingesetzt. Der Zeichnung in Modena und dem *Aristotelesblatt* des Louvre am nächsten steht der *hl. Bartholomäus* in Basel (Térey 8; wohl aus dem gleichen Jahr). Die Bildung der Hand ist der des *Christophorus* ungemein verwandt. Ein Blatt in Budapest, ein *Apostel* (nicht bei Térey; Stiassny, Zeitschr. f. bild. Kunst, N. F. 9, 1898, p. 57), ist eigentlich nur eine Draperiestudie mit schematisch und nebensächlich behandeltem Kopf; wie nahe steht dessen Schnörkelschwung dem Einsiedler des Christophblattes! Die Verschiebung der Kopfform in der Verkürzung ist auch an Landsknecht und Bartholomäus wahrzunehmen. Etwas mehr Schwung und Leben zeigt die Basler *Madonna* von 1504 (T. 5). Sie kommt dem *Christophorus* näher als Gesamterscheinung. Doch auch Details schlagen Brücken: die geraden Röhrenfalten, die an den Knicken runde Ösen bilden (so auch in dem *Martyrium der hl. Barbara* von 1505, Parker a. a. O., 27); die Hände; der Baumschlag mit seinen zitterigen Wolkensilhouetten. Die Zeichnung der Ferne führt auf das eben erwähnte *Barbaramartyrium* wie auf den Glasgemäldeentwurf (T. 193). — Die Sammlung des Kupferstichkabinetts der Wiener Hofbibliothek [heute Albertina Inv. 1931/163] besitzt ein *Flugblatt mit dem hl. Christophorus*, das von Dörnhöffer laut Beischrift versuchsweise Baldung zugeschrieben wurde (fig. 399)[4]. Die Bestimmung ist schlagkräftig; das Blatt fügt sich stilistisch der Gruppe des „*beschlossen gart*" (1505) ein. Die Komposition zeigt die des Brünner Blattes im Gegensinn, mit den Abänderungen, die grössere Reife und Klarheit bedingen. Man merkt da und dort den gleichen formenden Geist. Die Zeichnung dürfte um 1502 entstanden sein.

8. Hans Baldung, *Skizzenblatt vom Bodensee* (fig. 401). Federzeichnung in Tusche. 198 × 327 mm. Brüssel, Sammlung de Grez [Musée des Beaux-Arts].

Der Katalog der Sammlung de Grez (Bruxelles, Dewit 1913, Kat. 1790) verzeichnet das Blatt als „Corn. Metsys? — Huys? — Faussement attribué à Dürer". Die alte Attribution kam jedenfalls der Wahrheit näher: das Blatt ist von einem Dürer-Schüler und die nähere Untersuchung ergibt Baldung. Beischriften erklären die Lokalität: die Wassermühle am unteren Ende des burgenhaft steil aufsteigenden Stadtkomplexes zeigt „mespurg"; das Hafenvorwerk der Münsterstadt „Ubelingen". Verschiedene Eindrücke einer Bodenseefahrt, gesondert aufgezeichnet, erscheinen nachträglich durch Terrainzeichnung in einen kartographischen Zusammenhang gebracht. Vorne wird ein Lanzenfechten ausgetragen. In einer Buschenschenke mit einem halben Wagenrad im Giebel sitzen Zecher. In der Luft zwischen Meersburg und Überlingen schwebt ein Kauffahrer. Durch zarte Baumsilhouetten über der Stadt wird der leere Raum zur Wasserfläche im Draufblick umgedeutet. Das Ganze ist eine ebenso flüchtige wie geistvolle Impression, sichtlich durch Natureindrücke angeregt. Demnach ist es nicht möglich, das Blatt mit grossfigurigen Kompositionen zu vergleichen. Auf Randbemerkungen und „Nebensächliches" müssen wir greifen. Für den figuralen Vordergrund findet sich viel Vergleichbares in den Bogenzwickelfüllungen der

Wappenrisse aus Bühlers Besitz. Auf die lebendig krausen Liebespärchen des *Pfeffingerwappens* (T. 236) und des *Wappens des Hans Jakob von Sulz* (T. 254) sei verwiesen. Auch das *Lanzenstechen des Rathsamhausenwappens* (T. 237) bietet manche Analogie. Modellierung und Struktur der sorglicher durchgezeichneten Figuren des Skizzenblattes kommen den Gesellen des *Sattlerzunftwappens* (T. 142) ganz nahe. Auch die Ringer des *Zieglerwappens* (T. 137) und die *Steinwerfer* im Riss für Wolf von Landsberg (T. 231) bieten manche gute Vergleichsmöglichkeit (letztere vor allem für die bloss konturierten Zecher in der Schenke), obwohl es sich da um spätere Blätter handelt. Auf der Suche nach flüchtigen Landschaftsgründen stossen wir auf das *Aristotelesblatt* von 1503[5]. Die Burg dort ist wohl eine ideale Kulisse, keine Naturaufnahme, doch unseren Stadtbildern artverwandt (vgl. vor allem die Zeichnung der Rundtürme); auch die zitterigen Silhouetten der fernen Bäume gleichen einander. Der unüberbietbar flüchtig gezeichnete *Georg* auf Koburg[6] mit der Bühlerschen Monogrammierung (wohl Notiz einer älteren fremden Komposition) zeigt identische Struktur von Buschwerk und Terrain. — Das Blatt stammt aus einer Zeit, in der Baldung schon durch die Formenschulung der Dürer-Werkstatt gegangen war, wahrscheinlich aus den Jahren vor seiner Ansiedlung in Strassburg (1507–1509). In den gleichen Zusammenhang gehört die grosse *Schlacht am Bodenseeufer* (fig. 402) im Berliner Kabinett, Inv. 3140 (421 × 545 mm), die Bock (Katalog p. 35) dem Kreise Dürers zuteilt, da sie den frühen Dürer-Stil zeige, aber eine gewisse Lahmheit die Zuweisung an den Meister selbst nicht zulasse. Die Gegenüberstellung der Abbildungen spricht von selbst für die Gleichheit der Hand und den geschichtlichen Zusammenhang. Sogar eine Ortsbezeichnung — Konstanz — findet sich in der gleichen Art auf dem kleinen Wasserkastell am rechten Rand.

9. Hans Baldung, *Die Passion des Herrn* (fig. 400). Helldunkelzeichnung mit Feder und Pinsel auf braun grundiertem Papier. 306 × 424 mm. Brno, Mährisches Landesmuseum[7].

Das umfangreiche Blatt ist eine der grossartigsten zeichnerischen Schöpfungen des reifen Baldung, die wie die beiden unten besprochenen *Apostelköpfe* unerkannt in der Handzeichnungensammlung des Brünner Museums lag. Die figurenreiche Komposition vereinigt drei Szenen aus der *Passion* (Kreuztragung, Kreuzigung und Kreuzabnahme) in kontinuierender Erzählung. Die in machtvollen Gestalten aufstrebende Darstellung wird zum geistlichen Spiel. Die dramatischen Akzente der sonst isolierten Stationen vereinigen sich zu rauschendem Einklang. Bewegung von links nach rechts durchströmt das Blatt. Die dichte Schar des Trosses drängt aus der Tiefe über den linken Bildrand die Gruppe des stürzenden Heilands nach vorne. Anklänge an die Dürerschen Schnittwerke finden sich da und dort bei völliger Freiheit und Ursprünglichkeit der Erfindung. Hoch sprengt ein Lanzenreiter über der Schar — ein Gedanke, den Baldung später in der Aschaffenburger *Kreuzigung* ausgewertet hat. Zwischen dem oben schwebenden Gekreuzigten und der unten wogenden Menge wird so ein kompositionelles Zwischenglied, das den Höhendrang veranschaulicht, eingeschaltet.

Die Gruppe der Leidtragenden leitet zur zentralen Darstellung über. Der Blick Mariae haftet an dem Stürzenden, zugleich wendet er sich schmerzerfüllt vom Gekreuzigten ab, dem sich der weinende Johannes zukehrt. Die Gruppe gilt sowohl für *Kreuztragung* wie für *Kreuzigung*. Das Kreuz ragt als ruhige zentrale Achse der Komposition. Nur zwei symbolhafte Assistenzfiguren begleiten es: der Mann mit dem Ysop und der Würfler, dieser breit wie Jesse zu Füssen des Kreuzes hingelagert, eine Verkörperung der Welt. Der Strom der Bewegung, in dem das Kreuz ein kurzer Halt war, geht weiter. Auch die Kreuzabnahme wird von ihm ergriffen. Der Wind, der über die Höhe von Golgatha streicht, der schon drüben in den Gewändern der Leidtragenden spielt, wühlt die Mäntel der Männer, die den Leichnam Christi vom Kreuz herabnehmen, zu mächtigem Flattern auf wie Fahnen. In der gleichen Richtung schwankt der tote Körper im Bindengehänge — fast sieht es so aus, als ob der Sturm den Heiland vom Kreuz herabwehe. — Das von tiefem Atem geschwellte Werk dürfte in die Zeit fallen, als der Meister den *Freiburger Hochaltar* vollendete. In der ornamentalen Gesamterscheinung kommt es dem *Hexensabbath* von 1514 (T. 248) nahe. Die Bewegung vollzieht sich nicht stossweise wie in der Beweinung von 1513. Ein Wehen und Rauschen geht durch das Blatt, ein Schlingen von lang durch-laufenden Linien wie in den Totentanzbildern von 1516/17. Der Münchener *Kruzifixus* (T. 199) gehört hieher. Die klagende Magdalena wiederholt im Gegensinn die Gebärde, die aus dem Holzschnitt B. 36 bekannt ist. Gleich dem Reiter nimmt auch der *Kruzifixus* eine spätere Fassung vorweg: die der Albertinazeichnung von 1533 (T. 221) [Kat. IV, 308]. Allseitig lässt sich das Blatt in Baldungs Werk verankern, in dem es eine neue Note bedeutet, einen neuen Aspekt von den Gestaltungsmöglich-keiten seines Schöpfers gewährt.

10. Hans Baldung, *Zwei Apostelköpfe* (figs. 403, 404). Helldunkelzeichnungen mit Pinsel und Feder auf dunkelbraun grundiertem Papier. Fig. 403 mit falschem Dürer-Monogramm, 162×113 mm; fig. 404 mit Datum 1519, 161×128 mm. Brno, Mährisches Landesmuseum[8].

Markige Männerköpfe kennen wir aus dem gezeichneten und geschnittenen Werk Baldungs. Sie werden manchmal mythologisch unterlegt — heissen etwa *Saturn*. Meist aber sind sie nichts als frei nach der Natur gezeichnete Prachttypen, würdig als Apostel in biblische Kompositionen einzugehen. Die Jahre 1518 und 1519 brachten ihrer eine Reihe hervor. Parker hat (Elsässische Handzeichnungen 36) einen wunder-vollen Kopf des British Museum bekannt gemacht. Er verweist gleichzeitig auf einen 1519 datierten *Kopf*, [ehem.] Sammlung Koenigs, [Haarlem (Inv. D. I, 151, 185×135 mm)]. Die Zweifel, die Parker seinen Blättern entgegenbringt, dürften vielleicht durch die beiden Brünner Zeichnungen zerstreut werden. Diese sind Baldung von echtem Schrot und Korn, bis in die letzte Faser ihres knorrigen Wuchses. Das wird auch durch einen graphischen Zusammenhang bewiesen: der Alte mit der Hakennase und dem wehenden Barte ist die gegenseitige *Vorstudie* zu einem Holz-

schnitt (Unikum des British Museum, Térey, Bd. 1, p. VII). Nur ist die Zeichnung viel grossartiger und mächtiger als der Holzschnitt, dessen Abänderungen auch Abschwächungen bedeuten. Der Kopf ist erfüllt von kühner Bewegtheit. Unter den drohend gewölbten Brauenbogen lagert der scharfe, durchdringende Blick tiefliegender Augen. Eine hohe Stirn wölbt sich, von Wellenlichtern überspielt. An den Schläfen schwellen die Adern. Kraft und gespannte Energie sprechen aus dem Antlitz, das eines Paulus würdig ist. Im Schwung des Haupthaares, des weiss schimmernden Bartes löst sich die gebändigte Spannung: sie lodern los, wie vom Sturmwind getrieben. Dieses Linienspiel ist von höchster Schönheit. Die Pinselzüge flammen, wellen, kräuseln sich, in Schwarz, in Grau, in Weiss, in verschiedenen Schichten und Raumlagen, dass das köstlichste Ornament, ein Gebilde für sich entsteht. Und doch verfällt der Künstler nicht kalligraphischer Spielerei, denn auch dieses Formenspiel wird dem Geiste des Ganzen dienstbar gemacht. Dem lodernden Feuerkopf dieses Paulus steht der würdevolle, schmuckhaft schöne *Männerkopf* (fig. 404) gegenüber. Das Blatt ist weniger scharf beschnitten als ersteres (fig. 403), von der Jahreszahl fehlt nur die erste Ziffer; der Kopf sitzt nicht so knapp im Raum. Ist dort alles in der Mitte angesammelte Energie, die sich nach den Rändern in flammendem Rhythmus löst, so hier alles wohlige Rundung und Geschlossenheit, Wiederkehr in sich selbst. Wie die Gesichtsbildung auf ruhige Kreisbogen und -kurven als Grundelement zurückgeht, so auch das vielstimmig abgewandelte Lockenspiel des Haares. Das quillt und züngelt in zahllosen kleinen Flämmchen, die sich doch zu grosser kompakter Form zusammenschliessen, die Einheit nicht zerreissen. Die plastische Grundform des Schädels bleibt die Hauptsache; jedes Formendetail ist ihr dienstbar. Die Besonnenheit dieses wahrhaft schönen Altmännerkopfes bleibt die geistige Grundstimmung, die auch die zeichnerische Durcharbeitung wahren muss. Das kommt in den reich gestuften Tonstärken der Linie ebenso zum Ausdruck wie in dem Ausklingen des Zeichenpinsels, der sich piano in den angedeuteten Mantelfalten verliert.

11. Hans Baldung, *Der tote Heiland in der Landschaft* (fig. 405). Bisterfederzeichnung. 185 × 117 mm. Wien, Albertina [Kat. IV, 313].

Das Blatt wurde am Beginn der Schönbrunner-Mederschen Albertinapublikation als Altdorfer veröffentlicht, und zwar auf Grund des in die Dornenkrone eingeschriebenen Monogramms. Dieses Monogramm stammt von anderer Hand. Die Modellierung des Körpers, das zarte Schraffenwerk zeigt die spezifische Struktur von Baldung-Zeichnungen um 1505: klar, durchsichtig, zum kalligraphisch Dekorativen neigend. Zum Vergleich weise ich auf die beiden *stehenden Pharisäer*, [ehem.] Sammlung Koenigs, Haarlem (wohl für eine Kreuzigung bestimmt), auf die *Beweinung* in Karlsruhe (Térey 271) und die *hl. Katharina* in Basel (Térey 10). Letzteres Blatt liefert vor allem für die Landschaft zahlreiche Analogien. In dem Blatte der Albertina taucht zum erstenmal ein Gedanke auf, dessen grossartigste Formulierung im nächsten Jahrzehnt der Holzschnitt E. 14 bringen sollte.

12. Lucas Cranach d. Ä., *Luthers Vater* (fig. 406). Pinselzeichnung in Deckfarben auf Papier. 196 × 183 mm (silhouettiert). Wien, Albertina. [Kat. IV, 365; O. Benesch, Meisterzeichnungen der Albertina, p. 339, VIII.] Provenienz (wie bei den vier folgenden Blättern): Salmscher Handzeichnungenstock[9].

Es ist nicht zu denken, dass die Modelle Zeit und Geduld hatten, bis der Meister mit zäher Kraft und Beharrlichkeit die Farbschichten seiner Bildnisse zu Ende gefügt und geglättet hatte. Da waren Zwischenglieder: Deckfarbenbilder, halb Zeichnung, halb Malerei, mit dem Pinsel auf ölgetränktem Papier, das einen warmen, goldbraunen Grundton gab, ausgeführt. Sie zeigten nur den Kopf — das Wichtigste des formalen und menschlichen Tatbestandes für das Bildnis. Höchstens noch den Schulteransatz in wenigen flüchtigen Pinselzügen, weil es für den Menschen auch bezeichnend ist, wie er seinen Kopf trägt. Solche Deckfarbenzeichnungen gibt es in Berlin, London, Paris und Reims[10]. Allerdings keine nach einer bekannten Persönlichkeit, keine für ein bekanntes Gemälde bestimmt. Dieser seltene Fall ist kürzlich in dem vorliegenden Blatt aufgetaucht, das die Naturstudie für das *Bildnis von Luthers Vater* aus dem Jahre 1527 auf der Wartburg ist. In diesem Jahre kamen Luthers Eltern nach Wittenberg auf Besuch, und Cranach konterfeite sie bei der Gelegenheit für den Freund. Der Eindruck des Blattes ist ein ungemein reicher und farbiger. Das Antlitz hat einen tiefen, warmen braunrötlichen Ton, wie vom Wetter gebräunt. Fleischrosige Lichter sitzen auf Stirn, Nase, Wangen. Der Pinsel zieht Falten, wulstige Kerben, wellige Konturen. Unter den streng zusammengezogenen Brauen blickt ein Paar stahlblaugrauer Augen mit bäuerlichem Ernst in die Welt. Schlohweisses Lockenhaar sticht von dem tiefen Inkarnat ab, schafft den duftigen, mit lockerem Pinsel getuschten Rahmen für die schwere Form. Der gleiche wellige Linienduktus, der das Antlitz aufbaut, klingt in den Schulterlinien aus. Der Kopf ist im Körper eingesunken. Vater Luther war damals schon ein alter Mann. Doch spricht aus dem Schädel des alten Bergmannes bäuerliche Kraft und fürstliche Würde. Ein solcher Vater konnte einen solchen Sohn zeugen. Viel mächtiger und ursprünglicher blickt aus dieser Studie die Persönlichkeit als aus der abschliessenden Tafel. Sie wahrt den vollen Hauch des Lebens. Im Gemälde sass der alte Mann nicht mehr vor dem Meister. So ist manches erkaltet und erstarrt. Der im Laufe der Entwicklung wachsende Manierismus der Cranachschen Formensprache kommt stärker zur Geltung. Das Lineare tritt in den Vordergrund. Das wellige Spiel der Linien übertönt die Gesamtform. Die Falten werden vermehrt. Die Augen strahlen nicht mehr. Die Strenge wird zur kleinbürgerlichen Beengtheit. Blickt man von der Tafel auf die Zeichnung zurück, so ist es, als tauche ein Erdgeist aus den Tiefen empor, mit kleinen Augen ins Licht blinzelnd, umwittert vom Geheimnis dämonischer Urkraft. Die heimische Erde und der heimische Stamm haben sie ihm verliehen. Seinem grossen Sohn hat er sie vererbt. — Es scheint, dass sich später allein in solchen unmittelbaren Schöpfungen nach dem Leben die

Spannkraft und Grösse des Cranach vom Jahrhundertbeginn erhalten, ja vielleicht sogar vertieft hat.

13. Lucas Cranach d. Ä., *Christus am Ölberg* (fig. 407). Federzeichnung in Tusche, laviert. 142×307 mm. Wien, Albertina [Kat. IV, 366]. Provenienz siehe oben.

Das Blatt dürfte ein Predellenentwurf sein. Der Rahmen, der die Breitkomposition umzieht, ist kein Gegenbeweis. Wenn Cranach einen Entwurf für ein Altarganzes liefert, so verleiht er jeder einzelnen Darstellung ihren Rahmen. Beispiele dafür enthalten die Sammlungen in Berlin (Bock p. 19, 387) und Weimar (Prestel-Gesellschaft 3, 4). Diesen Blättern steht das vorliegende auch stilistisch nahe. Die Gestalten haben den rundlich untersetzten Schnörkeltypus des reifen Cranach. Als reine Konturenzeichnung erscheint er in der Dresdner *Allegorie auf Sündenfall und Erlösung des Menschen* (Woermann II, 20), dem Entwurf zu dem 1529 datierten Bilde in Gotha. Unser Predellenentwurf dürfte gleichfalls in die zweite Hälfte der Zwanzigerjahre fallen. Golgatha ist kein Nachtstück, sondern ein weiter von sommerlichem Licht erfüllter Garten. Die Komposition zerfällt durch einen Baumstamm in zwei ungleiche Hälften. Die grössere nimmt die Gethsemanegruppe ein, die kleinere die nahenden Häscher. Alle Konturenzeichnung hat die Feder, Körper- und Raumschatten der locker tuschende Pinsel besorgt. Dieser hat auch die luftigen Gebilde des Buschwerks und kleiner Fichten skizziert, zeichnerisch das Erfreulichste und Delikateste in dem ansprechenden Blatte. Das Naturweben ist nicht mehr heroisch wie in Cranachs Frühwerken, sondern idyllisch-beschaulich. Darin steht das Blatt der in der Sommerlandschaft ruhenden *Diana* des Dresdner Kabinetts (Woermann II, 23) besonders nahe.

14. Jörg Breu d. Ä., *Die Geburt Christi* (fig. 408). Federzeichnung in Schwarz auf dunkelbraun grundiertem Papier. 370×300 mm. Brno, Mährisches Landesmuseum.

Auch dieses Blatt lag gleich den oben besprochenen Baldung-Zeichnungen unerkannt in der Brünner Sammlung. Seit Buchners grundlegender Arbeit[11] überblicken wir nicht nur die malerische Entwicklung Breus vollständig, sondern auch die zeichnerische auf grosse Strecken[12]. Eine wichtige Ergänzung brachte kürzlich Bock: einen *Freskenentwurf* (möglicherweise für das Augsburger Rathaus bestimmt)[13]. Die durch die beiden Forscher veröffentlichten Zeichnungen ermöglichen eine eindeutige Festlegung des Brünner Blattes auf den Meister, die ausserdem durch den engen Anschluss an die Gemälde gesichert wird. Die Hauptgruppe geht auf den *Herzogenburger Altar* (siehe p. 248) von 1501[14] zurück. Wie dort kniet Maria in einen weitfaltigen Mantel gehüllt, der ihrer Gestalt einen grosszügig geschlossenen Umriss und eine prunkvolle Basis verleiht. Die knienden Engel, um einen dritten vermehrt, wiegen wieder das Kind im Linnen, wobei der rechte das charakteristische Breusche Bubenprofil zeigt. Das Ganze erscheint im Gegensinn. Die Gestalten sind hier viel differenzierter, renaissancemässig klar gegliedert. Die Tiere erinnern aber noch lebhaft an die der alten Tafeln von Herzogenburg und Szent Antal[15]. Nicht minder die Hirten. Joseph hat in der Tiefe als stiller Wächter Platz genommen. Aus der gotischen Ruine von

einst ist die Darstellung in einen prunkvollen Renaissancehof verlegt. Jene Wendung zu festlicher Pracht, die sich in der Liller *Epiphanie* ankündigt, ist auf Burgkmairsche Höhen gelangt. Offene Bogengänge, Balustraden, ein Rundbau mit Kreisfenstern umkränzen die Bühne. Hinten wandert der Blick in die freie Landschaft mit venezianischen Palazzi und deutschen Burgen, über denen der Verkündigungsengel schwebt. Auf Balustraden und Terrassen hat sich ein Engelorchester niedergelassen. In der Mitte hängt eine kleine Ädikula über, deren Apsis eine himmlische Sängergruppe füllt. Sie scheint nicht fertig gezeichnet, denn wir blicken von unten wohl in das Gewölbe der sie bekrönenden Kuppel, die Kuppel selbst aber fehlt. Sonst wurde viel Sorgfalt auf den Riss der Architektur mit Zirkel und Richtscheit verwendet. Gerahmt wird die ganze Szene von korinthischen Säulen auf hohen Postamenten, die einen Bogen tragen; an seinen Ansätzen stehen blasende Engel. Links und oben ist das Blatt beschnitten, so dass die Köpfe der zwickelfüllenden Putten verlorengingen. Reiche Renaissancebauten dieser Art begegnen uns in der Aufhausener *Madonna*, in den Augsburger *Orgelflügeln*, in der Stockholmer *Nothelferzeichnung*. Dieses letztere Blatt als reine Linienzeichnung vermag die Bestimmung auch graphisch zu bekräftigen. Nicht minder der Freskenentwurf mit den *Kämpfenden* nach Pollaiuolo. Das Spiel der verschieden starken Konturen, der fast kreuzlagenlosen Schraffen, der in die leeren Flächen wie Augen eingesetzten leichten Federdrücker ist da und dort das gleiche. Der Gedanke der umkränzenden Renaissancehalle mit musizierenden Engeln erscheint ganz verwandt in dem *Marientod* des Ambrosius Holbein der Wiener Akademiegalerie (Kat. p. 200, Inv. 573). Welchem der beiden Werke die Priorität zukommt, lässt sich allerdings schwer entscheiden.

15. Albrecht [Erhard] Altdorfer, *Skizzenblatt* (fig. 409). Federzeichnung in hellem Weinrot. 148 × 114 mm. Wien, Albertina [Kat. IV, 227]. Provenienz wie bei Cranach[16].

Das Blatt zeigt in wirrer Drängung vier pittoreske Köpfe, das Profil einer Schmerzensmutter und eine Burg. Die geniale Meisterschaft des Zeichners offenbart sich vor allem in der unscheinbaren Schmerzensmutter. Aus diesem krausen Randschnörkel spricht all das Blitzende, Strahlende einer mit mächtigem Nimbus jäh aus dem Raum auftauchenden Vision der barocken Klagefrau. Die Form löst sich, Mund und Auge drücken den animalisch dumpfen Schmerz einer bäuerlichen Passionsschnitzerei aus. Auffallend ist der in starker Untersicht gezeigte Kopf. In der Verkürzung erhält er den Charakter einer kubischen Konstruktion. Genau solch ein Kopf begegnet in der *Wilden Familie* von 1510, Albertina [Kat. IV, 215]. In dieser Zeit neigt Altdorfer zu „Konstruktivismen". Der *tote Pyramus* in Frankfurt [Handzeichnungen alter Meister, Städelsches Kunstinstitut IV] bezeugt dies deutlich. Der Bärtige mit der Netzhaube links erhebt eine Hand, die ganz in einen Schnörkel eingeschrieben ist, gleich wie der Hamburger *Christophorus* (1510). Er und sein Nachbar sind Landsknechte, denen der kleinen Stichserie des Jahres 1510 verwandt. Die Frau mit der Tulpenhaube könnte in einem Parisurteil stehen. Wirres Gras schlingt sich über den

Köpfen, wie im Vordergrund der Braunschweiger *Sebastiansmarter* von 1511. Daraus wächst der Burgfelsen mit seiner malerischen Bekrönung hervor. So ist das Vorwerk von *Sarmingstein* gezeichnet (1511) (fig. 328). So thront Aggstein auf dem Felsen hinter dem *Ritter Georg* des Holzschnitts (1511). Die aufstrebenden Kerzen der Nadelbäume begleiten den Bau. Die Entstehung des Blattes dürfte in die Jahre fallen, denen die zum Vergleich herangezogenen Werke angehören. Seine Rückseite zeigt einen rundlichen Kopf und Wirbelmotive; daneben von fremder Hand einen Monstranzenfuss in schwarzer Kreide.

16. Wolf Huber, *Bildnis eines dicken Mannes* (fig. 410). Schwarze und rote Kreide auf gelblichem Papier. 189×151 mm. Wien, Albertina [Kat. IV, 361]. Provenienz wie bei Cranach. [Heinzle, op. cit., 165.]

Das Blatt ist eine Nachlese aus dem Salmschen Stock, dessen Grossteil von Meder erkannt und veröffentlicht worden ist[17]. Die Salmschen Bildnisse geben eine Vorstellung davon, wie Huber mit farbigen Kreiden gezeichnet hat. Im vorliegenden Fall sind seine Mittel sehr beschränkt: schwarze und rote Kreide, die er aber im Verein mit dem Papierton so raffiniert zu handhaben und zu mischen verstand, dass der Eindruck einer Fülle von Farben entsteht. Das Blatt ist im Sinne der reifen deutschen Renaissancemalerei aufgebaut. Keine Übereckstellung mehr wie in den Hundertpfundbildnissen, kein Raumausschnitt wie im Strassburger *Architektenbildnis*, sondern ein reiner Frontalaufbau wie im *Jacob-Ziegler-Bildnis* (fig. 360). Dieses Blatt, das gewiss eine Persönlichkeit vom Hof des Bischofs Wolfgang Salm darstellt — die Wahl zwischen Humanist und Küchenmeister fällt schwer —, gehört zweifellos auch der Spätzeit des Meisters an. Der füllige Körper nimmt in seinem schwarzen Wams symmetrisch die Bildbreite ein. Die rundliche Hand — sie bleibt helle Fläche, in der kaum die Finger leicht markiert sind — liegt in der Achse des Kopfes. Die Steinkreide greift stellenweise schlecht auf dem Papier; so entstehen höchst reizvolle Zwischenstufen in Grau. Alle Faltenzüge, sowohl die vertikalen der Ärmel wie die horizontal über die Brust gestrafften, betonen die schwere, raumverdrängende Körpermasse. Auf dieser Leibesrotunde thront ein unendlich gutmütiges Antlitz, das aus dunklen Braunaugen etwas melancholisch blickt. Schwere des Gedankens, der wenig Raum hätte, belastet es kaum. Prächtig, wie leicht und locker dieses Antlitz mit dem Rötel gerundet ist. Um Lippen und Kinn markiert die schwarze Kreide einen leichten Bartanflug; auch das dient wieder zur Modellierung der sonst mehr im Flächigen verharrenden Form. Die Stirn ist rund poliert wie eine Kugel. Rund verlaufen auch die leichten Falten des Hemdes, über das die Schnur einer verdeckten Gedenkmünze läuft. Der geistig nicht gerade sehr fesselnde Vorwurf mag den im Alter stark um das Körperproblem sich mühenden Meister in anderer Hinsicht zur Darstellung verlockt haben. Doch hat er so ein prächtiges, vollsaftiges Stück deutschen Renaissancemenschentums der Nachwelt überliefert.

Die Graphischen Künste LV, Wien 1932, Mitteilungen, pp. 9–18.

Zur österreichischen Handzeichnung der Gotik und Renaissance[1]

Dass Österreich am künstlerischen Gesamtschaffen des deutschen Mittelalters seinen hervorragenden Anteil hat, ist heute eine durch die Forschung genugsam erwiesene Tatsache. Was uns als selbstverständlich gilt, ist es keineswegs immer gewesen. Nur wenige Jahrzehnte sind es her, dass Österreich in den Handbüchern und Abhandlungen über die Kunst der Romanik, Gotik und beginnenden neueren Zeit die Rolle der dunklen Provinz spielte, aus der man nur gelegentlich vereinzelte Beispiele als Spezimina der wissenschaftlichen Vollständigkeit halber anführte. Auch dies beschränkte sich meist nur auf das Gebiet des Bauschaffens — die Existenz grosser kirchlicher Baudenkmäler liess sich nicht wegleugnen. Trotzdem hat eine vor etwa zwei Jahrzehnten erschienene Untersuchung über das Wesen der deutschen Architektur im ausgehenden Mittelalter, die von der Eigenart deutscher Prägung so durchdrungen ist, dass sie den Begriff der „deutschen Sondergotik" aufstellt, Österreich so gut wie übergangen. Die Vorstellung von österreichischer Plastik der hohen Gotik war so unentwickelt, dass um dieselbe Zeit noch von ernsten Forschern etwa die Originalität der Portalreliefs der Wiener Minoritenkirche in Frage gestellt werden konnte. Dass die Gotik eine Menge blühender Glas-, Tafel- und Buchmalerschulen auf österreichischem Boden zeitigte, ist eine die deutsche Forscherwelt am stärksten in Atem und Spannung erhaltende Erkenntnis der letzten Jahrzehnte. Fast müsste es wundernehmen, wenn sich angesichts der Fülle des Zutagegekommenen heute noch eine die Bedeutung desselben in Zweifel ziehende Stimme in einer führenden Fachzeitschrift erhebt[2], wären wir es nicht schon gewohnt, dass im deutschen Norden der Südosten gerne über die Achsel angesehen und mit wohlwollender Geringschätzung behandelt wird. Wir können hier nicht den Sondermeinungen der einzelnen, wenn auch noch so hochverdienten Forscher nachgehen. So schlimm war es nicht immer, wenn wir das gesamte Kulturgebiet der alten Monarchie in Rechnung ziehen. Der hohe Rang der böhmischen Malerei im 14. Jahrhundert war ein nie verkanntes Faktum und diese Kunst, deren Träger im Rahmen der städtischen Kultur vielfach Deutsche waren, galt eine Zeitlang als Repräsentanz der deutschen Trecentomalerei schlechthin. In der Romantik war man sich der hohen Bedeutung der österreichischen Malwerke viel besser bewusst als in der Folgezeit. Wenn wir in Schnaases und Waagens Werken blättern, stossen wir überrascht bereits auf die gerechte Würdigung von Tafelbildern und Buchmalereien in Klostergalerien und Bibliotheken, die erst die jüngste Vergangenheit oder Gegenwart als grosse Entdeckung aus dem Dunkel hervorgeholt hat. Dabei verdient solche Aufgeschlossenheit und Unvoreingenommenheit um so grössere Bewunderung, als es sich um stammfremde Forscher handelt.

Als jüngstes schliesst sich diesen schon viel beackerten Forschungsgebieten das der Druckgraphik und Handzeichnungen an. Die Druckwerke als solche, seien es Einzelblätter oder Folgen, waren der Forschung schon vielfach bekannt, figurieren in den grossen kritischen Katalogen von Lehrs und Schreiber und wurden schon mehrfach der Diskussion unterworfen. Was bei dieser Diskussion meist ausser Betracht blieb, trotz der gesicherten Herkunft aus österreichischen Kloster- und Diözesanbibliotheken, war der Umstand, dass sie Erzeugnisse von bestimmter landschaftlicher oder stammlicher Prägung sind, eben österreichischer. Die allgemeinen Bezeichnungen „oberdeutsch", „rheinisch", „schwäbisch" usw. traten an ihre Stelle. Das war nicht verwunderlich, solange die Erkenntnis österreichischer Prägung in den übrigen Bildkünsten sich noch nicht durchgesetzt hatte. Die Wandermöglichkeit der kleinen Kunstwerke ist ja auch eine viel grössere. Die fortschreitende Erfahrung auf dem Gebiet von Plastik und Malerei zwingt aber, die Konsequenzen auch auf das druckgraphische Gebiet auszudehnen. Einen Schritt in dieser Richtung hat der Verfasser im Katalog der Ausstellung von Leihgaben der Albertina und Nationalbibliothek getan, die Herbst 1934 in einem Raum der Gemäldegalerie des Kunsthistorischen Museums stattfand[3]. Auf dem Gebiete der Druckgraphik, bei der schon die Sprödigkeit der Technik stärkere Bindung im Schematischen und Typischen bedingt, ist die Aufdeckung und Herausschälung lokaler Züge naturgemäss am schwierigsten.

Dass sich österreichische Art auch auf dem Gebiete der unmittelbarsten und persönlichsten Art des künstlerischen Schaffens zu erkennen geben muss, der Handzeichnung, ist nach dem Gesagten eine selbstverständliche Folgerung. Die Handzeichnung ist erstes Gestaltwerden dessen, was die innere Vorstellungskraft des Künstlers erfüllt. Ehe der Dom zum Himmel wuchs, stand er mathematisch klar und durchsichtig auf dem Bauriss. Freskant, Glas-, Tafel- und Buchmaler versuchten ihre Gestalten vor der endgültigen farbigen Formwerdung mit Feder und Pinsel auf dem Papier. Der zeichnerische Weg ist die notwendige Voraussetzung der technischen Schulung der Hand. Er ist aber auch Voraussetzung der geistigen Schulung der Formvorstellung. Das, was wir in der neueren Plastik an Ton- oder Holzskizzen und -modellen der Bildhauer kennen, fehlt uns für die Zeit des Mittelalters. Nicht völlig aber entbehren wir der Risse und Zeichnungen, die wir begründeterweise mit Bildhauern in Zusammenhang bringen dürfen.

Es wäre falsch, wollte man den aus der neueren Kunst gewonnenen Begriff der Handzeichnung auf die Gotik kurzerhand übertragen. Für sie kann natürlich nicht in gleichem Masse gelten, was wir etwa aus der Barockzeichnung zu lesen gewohnt sind: dass sie eine Art Handschrift ist, in der sich mit graphologischer Deutlichkeit die subjektivsten Wesens- und Charakterzüge des Urhebers spiegeln, eine Art Gefühlsstenogramm. Diese Rolle begann die Handzeichnung erst vom 16. Jahrhundert an zu spielen und sie spielt sie bis zur Gegenwart mit steigender Verpersönlichung, bis zur Preisgabe allen objektiven Formzusammenhanges. Die fast sakrale

Bedeutung der formalen Konvention ist in der Gotik viel zu gross, als dass sie
solchen subjektiven Freiheiten und Spielarten Raum gönnen könnte. Das allgemein
Verbindliche der formalen Vorstellung ist im 14. stärker als im 15. Jahrhundert,
weshalb es da überhaupt nicht zu einer Handzeichnung im modernen Sinn des Wortes
kommt: zur Entstehung eines Einzelblattes, das in erster Linie Zwiegespräch des
Künstlers mit sich selbst ist, Notiz, Aufzeichnung, höchstens Behelf und Lehrmittel
der Werkstatt, Gabe an einen Freund, Projekt für einen Auftraggeber. Die Hand-
zeichnung des 14. Jahrhunderts ist in erster Linie vereinfachte Handschriftenillu-
stration, Erläuterung der theologischen Lehrgebäude, Heilsspiegel und Armenbibeln.
Sie hat im „klassischen" Zeitalter der österreichischen Gotik, in der ersten Hälfte
des 14. Jahrhunderts einen reinen Linienstil von höchster Einprägsamkeit und
monumentaler Getragenheit geschaffen. Einzelblätter dieser Art gibt es nur höchst
selten und wenn, so ist es noch nicht klar, ob sie Entwurf oder Einzelkunstwerk oder
Aufzeichnung einer Bildkomposition bedeuteten. Erst mit 1400, der endgültigen
Verlegung des künstlerischen Schwerpunkts auf die Tafelmalerei, gewinnt die Hand-
zeichnung die Bedeutung einer eigenen künstlerischen Schaffenskategorie, die sich
ihre Gesetze selbst gibt. Werke entstehen, wie eine *heilige Margaretha* im Budapester
Kupferstichkabinett[4], die all die holdselige Innigkeit und den preziösen Formenadel
der gleichzeitigen Gemälde und Plastiken, wie des *Pähler Altars*[5] und der *Krumauer
Madonna*, atmen. Die lyrische Grundhaltung, das mystisch Andächtige der Kunst
des „weichen Stils" vom Beginn des Jahrhunderts spricht aus einer Anzahl von
Einzelblättern. Die österreichische Kunst stand damals im Bereich der Auswirkung
der böhmischen. Wie sehr aber auch diese ganz verinnerlichte, spirituelle Formen-
sprache von dem Lehrgerüst einer zielbewusst arbeitenden Werkstattkultur getragen
wird, zeigen die Studien- und Modelbücher, die Aufzeichnungen typischer und
gangbarer formaler Aufgaben und Lösungen enthalten, zu dem Zwecke, sich ihrer
als Formenglossarien zu bedienen. Hat sich im berühmten *Braunschweiger Skizzen-
buch* (Inv. 63) ein frühes Beispiel aus dem Kreise der Prager Malerzeche erhalten,
so stellt das *Modelbüchlein* des Kunsthistorischen Museums mit einer Fülle von
Menschen- und Tierköpfen ein jüngeres österreichisches dar. Diese Modelbücher
haben grossen heuristischen Wert für die Bestimmung malerischer und zeichnerischer
Einzeldenkmäler.

Die Mehrzahl der bedeutenden österreichischen Handzeichnungen stammt aus der
ersten Hälfte des 15. Jahrhunderts, der Zeit, in der Österreich malerisch eine grosse,
vielfach führende Rolle spielte. Die Beziehungen der Zeichnungen zu Gemälden sind
in dieser Zeit auch besonders zahlreich. Was wüssten wir etwa von früher Tiroler
Zeichenkunst, wenn sich nicht in einem einst der Dietrichsteinschen Bibliothek in
Nikolsburg gehörigen Kodex ein eingeklebtes Blatt eines grossartigen *Johannes-
hauptes*[6], München, Staatsbibliothek (fig. 411), erhalten hätte, das zeichnerisch restlos
den Stil der *Fresken* von Tiers und Brixen verkörperte? Das gleiche gilt für eine

Reihe anderer Blätter. Nicht immer sind wir in der angenehmen Lage, Entstehungs-
zeit und -ort so einwandfrei verbürgt zu haben wie bei der prachtvollen *hl. Katharina*,
die die Albertina (Inv. 26857) kürzlich aus dem Besitz des Stiftes Kremsmünster
erworben hat (fig. 412). Sie stand als Titelblatt in einem Kodex des Georgius Gwiner
de Stira, dessen Schreiber sein Werk als 1441–1442 in Wien durchgeführt bezeichnet
hat. Natürlich ist die Zeichnung eine Malerarbeit, gross und frei empfunden, auf
einer genialisch hingeworfenen Kreidevorzeichnung mit Feder und leuchtenden
Lackfarben kraftvoll zur Wirkung gebracht. Sie vertritt als signifikantes zeichneri-
sches Beispiel die skulpturale Wucht des „schweren Stils", den in Wien damals vor
allem der Meister des Albrechtsaltars verkörpert. Es ist bemerkenswert, dass wir in
der österreichischen Zeichenkunst dieser Jahrzehnte bereits aus der Malerei bekannte
Künstlerpersönlichkeiten mit Erfolg fassen können. So erkennen wir die Hand des
von K. Oettinger identifizierten Hans von Tübingen [Meister der Linzer Kreuzigung][7],
des Angelpunktes der österreichischen Malerei zwischen 1420 und 1440, in zwei
Passionszeichnungen des British Museum[8] wieder. Mit ihm ist die entscheidende
Wendung der österreichischen Malerei nach dem südwestdeutschen und französischen
Gebiet erfolgt. Bei ihm und seiner Schule wird das Problem der geographischen
Abgrenzung des Begriffes „österreichisch" im ausgehenden Mittelalter akut. Aus dem
Westen kommende und nach dem Westen wandernde Künstler, die zu den Trägern
der Entwicklung gehören, wachsen mit ihrem Schaffen über die Grenzen der baju-
varischen Stammlandschaften hinaus. Sie und ihre historischen Wurzeln aber bei der
Betrachtung der österreichischen Kunstentwicklung zu vernachlässigen, hiesse eine
arge Lücke aufreissen. Dies wäre geschichtlich um so unbegründeter, als damals
ausgedehnte südwestdeutsche Bezirke dem Hause Habsburg gehörten und als
„Vorlande" österreichisch waren. Darin prägt sich die überstammliche Funktion der
österreichischen Geschichte aus, die als habsburgische eine weniger stammesgebun-
dene war denn einst als babenbergische. Darin ist zugleich die reale Ursache der
Wanderungen der Maler, wie des Meisters von Schloss Lichtenstein, zu erblicken.
Die Kunstgeschichte muss dem Rechnung tragen. Österreichs Anteil an der gesamt-
deutschen Kulturleistung wurde dadurch nur um so grösser.

Der Einflusskreis anderer Künstler dehnt sich wieder mehr nach dem deutschen
Nordosten. Zur selben Zeit, als in Wien der Meister des Albrechtsaltars arbeitete,
war an der gleichen Stelle eine sehr bedeutende Werkstatt tätig, deren Haupt einer
der genialsten Zeichner war. Als Tafelmaler kennen wir diesen wichtigsten Wiener
Künstler erst aus einem Bilde, der *Kreuztragung* (fig. 416) der Sammlung Worcester,
USA [The Art Institute of Chicago. Cat. of Paintings in the Art Institute of Chicago,
1963, p. 300, repr. p. 142]. Leidenschaftlicher dramatischer Schwung, Wucht
im Verein mit nerviger Grazie, tiefinnerlicher seelischer Ausdruck *(Golgathagruppe*
in Frankfurt; fig. 414)[9] sind Grundzüge seines Wesens. Sein Eindruck muss gross
gewesen sein. In den Augsburger Werkstätten vom Ende des Jahrhunderts werden

noch Kompositionen seiner Erfindung nachgezeichnet, wie eine *Verspottung Christi* in Basel (nach einem verschollenen Original des Meisters) (fig. 418) lehrt. Einer seiner Schüler ist der Meister des grossen geschnitzten Renaissancealtars im Kunsthistorischen Museum [Österreichische Galerie], der sich auch in überzeugender Weise mit einer Gruppe Handzeichnungen in Verbindung bringen lässt[10].

Als der Verfasser diese Gruppen und Kreise der österreichischen Handzeichnung der ersten Hälfte des 15. Jahrhunderts vor vier Jahren in einem im Österreichischen Museum gehaltenen Vortrag erstmalig der wissenschaftlichen Öffentlichkeit bekanntgab, mochte ihre Lokalisierung noch manches Zweifeln und Befremden erregen. Sie haben aber, wie die Publizistik der jüngsten Zeit zeigt, inzwischen schon den Eingang in breitere Kreise gefunden.

Weniger klar als für die erste sehen wir für die zweite Hälfte des 15. Jahrhunderts. Doch fordert auch da das Vorhandensein eines umfassenden Werkes malerischer Kunst gebieterisch das Herausarbeiten des österreichischen Anteils an der zeichnerischen Produktion. Dass dies noch nicht mit der gleichen Energie und Konsequenz geschehen ist wie für die erste Jahrhunderthälfte, mag nicht zuletzt an der Scheu liegen, qualitätsvolle Blätter, die man bisher mit oberrheinischen, schwäbischen, fränkischen, bayrischen Schulen in Verbindung brachte, auf ein Gebiet umzubenennen, von dessen graphischer Produktion man bisher keine Vorstellung hatte. Zwei Beispiele möchte ich nur anführen. Die Gemälde einer grossen Wiener Werkstatt aus dem letzten Jahrhundertdrittel, der der Meister des Schottenaltars galten vor Jahrzehnten als „fränkisch" oder „Schongauerschule"[11]. Es gibt Zeichnungen, die alle Merkmale der engeren Schottenwerkstatt, die mit dem Meister des St.-Florianer Kreuzigungstriptychons (fig. 217) den entscheidenden Einfluss Schongauers erfuhr, tragen. Eine derselben, die ehemals bei Lanna befindliche *heilige Dorothea* (fig. 413) [London, British Museum][12], galt bis vor nicht langem als Arbeit der Schongauerschule, bis sie E. Buchner mit der Zuschreibung an Mair von Kempten schon mehr dem Ostalpenkreis näherte[13]. Eine andere, der prachtvolle *Bethlehemitische Kindermord* der Uffizien in Florenz (fig. 415), [siehe fig. 417], der durch eine Komposition des Monogrammisten B. M., eines Stechers der Schongauerwerkstatt, angeregt wurde, hat kürzlich ein englischer Forscher[14] als mutmassliche Arbeit dieses Schongauerstechers veröffentlicht. Dass die österreichische Malerei der zweiten Jahrhunderthälfte, das Tiroler und Salzburger Alpengebiet ausgenommen, nicht die Eigenprägung der ersten besitzt, dürfte an dem Verkennen ihrer zeichnerischen Denkmäler viel Schuld haben. Die Zukunft wird da zweifellos mehr Klarheit schaffen.

Im 16. Jahrhundert behält Österreich wohl seine grosse Rolle als Anreger und Kraftspender, die entscheidenden Leistungen werden aber auf dem Boden unserer Heimat durch Wanderkünstler aus Schwaben, Franken, Bayern vollbracht: Cranach, Breu, Altdorfer. Der deutschen Renaissance hat Österreich weniger zu geben gehabt als der Gotik. Immerhin wäre die gewaltige Leistung der „Donauschule" ohne Öster-

reichs Anteil undenkbar. Wolf Huber aus Feldkirch nimmt eine Zwischenstellung ein, die ihn der österreichischen Landschaft ebenso verpflichtet wie der bayrischen. Das Phantasievolle, die Landschaftspoesie der Erzählung, der Zauber von Farbe und Licht spielen in dieser Kunst die ausschlaggebende Rolle. Altdorfer bedingt den Stil des Illustrators der handschriftlichen Lebensgeschichte Kaiser Friedrichs und Maximilians im Wiener Staatsarchiv [siehe pp. 69ff.; 349], Wolf Huber den der Seitenstettener *Schmerzensmutter* von 1518 (fig. 419)[15] oder eines kleinen *Ölbergs* (Inv. 40468) in der Münchener Graphischen Sammlung (fig. 420). Leben in dieser Kunst noch Nachklänge der spätgotischen Formenwelt, so sind sie aus den Werken Jakob Seiseneggers [Knabenkopf, Albertina, Inv. 26158, erworben 1931; (fig. 421)][16], des Hofmalers Ferdinands I., völlig geschwunden. Das Bodenständige, Landschaftliche weicht der Kunst, für die der internationale, an den deutschen, italienischen, französischen und niederländischen Höfen gepflegte Spätrenaissancestil verbindlich wird.

Die Erschliessung dieser lange verkannten Gebiete österreichischen Kunstschaffens des ausgehenden Mittelalters und der beginnenden Neuzeit, des graphischen und des zeichnerischen, legt auch eine Verpflichtung auf: die ihrer Wahrung und Festigung im Kulturbezirk der Heimat. Allzuviel schon ist in den Jahren nach dem Krieg an plastischen, malerischen und kunstgewerblichen Denkmälern über die Grenzen hinausgewandert. Monat um Monat bringt neue Hiobspost. Die Gefahr der Devastation unseres heimatlichen Kulturbesitzes kann nicht hoch genug eingeschätzt werden. Leider ist der Vorgang häufig genug wahrzunehmen, dass, wo die Forschung ein wichtiges Werk in kirchlichem oder privatem Besitz aufgestöbert hat, schleunigst an seine kommerzielle Auswertung geschritten wird. So dass man zuweilen fast lieber wünschen würde, manches bliebe im Dunkel, zum Schaden des Fortschritts der wissenschaftlichen Erkenntnis. Aber wissenschaftliche Klarheit lässt sich durch das Strandgut, das der Kunsthandel dem bequem in der Stadt Sitzenden zuträgt, allein nicht gewinnen. Ohne höchst entsagungsvolles und unbequemes Durchwandern abgelegener, schwer zugänglicher Kirchen, Kapellen und Klostergelasse hat noch keiner die Erkenntnis grundlegend fördernde Entdeckungen gemacht. Sie sind auf graphischem und zeichnerischem Gebiet noch schwieriger, weil sie die zeitraubende Durchsicht alter Bibliotheksbestände bedingen. Je kleiner die Anzahl der noch auf österreichischem Boden befindlichen Drucke und Zeichnungen wird, desto mehr ist ihre Festigung im einzig gesicherten staatlichen Musealbesitz vaterländische Pflicht. Buch und Blatt sind leichter beweglich und schwerer kontrollierbar als jedes andere Kunstwerk. Die in diesen Wochen von bösen Gerüchten umschwirrte Albertina[17] hat in den beiden letzten Jahren, die sie unter der zielbewussten Leitung Generaldirektor Bicks steht, vier bedeutende Zeichnungen zu erwerben gewusst, eine wesentliche Leistung angesichts der Armut der Albertina an Zeichnungen der österreichischen Gotik. Aber vieles bleibt noch zu tun, was leider in Zeiten grösserer finanzieller Möglichkeiten verabsäumt wurde. Die Zahl der Einzelblätter und ganzen Stöcke, wie

des Seitenstetteners, die sich trotz vielen Abwanderungen noch in kirchlichem Besitz befinden, ist gross. Es muss die Möglichkeit geschaffen werden, dass sie ihren alten Sammelstätten erhalten bleiben oder in der Hauptsammlung des Landes ein bleibendes Asyl finden. Soll dieses Tun erfolgreich sein, so muss eine Atmosphäre des Vertrauens zwischen den geistlichen Besitzerkreisen und den Sammlungsvorständen bestehen, die stets direkten und unmittelbaren Verkehr ermöglicht. Die sich daraus ergebenden Vorteile werden nicht zuletzt der Erhaltung unserer alten kirchlichen Kulturstätten zugute kommen.

Monatsschrift für Kultur und Politik 1. Jg., Heft 3, Wien 1936, pp. 245–251.

Anonymous, Upper Rhine School (about 1425—1450)

A Horseman (fig. 422). Paris, Louvre (Walter Gay Bequest; from the Collection of Chevalier Ricci?, Lugt 632 [and Supplément]).
Silver point, 101 × 91 mm.

This unusual and at the same time very remarkable drawing was classified as a work of Dürer when in the collection of its late owner[1]; what clearly gave rise to this attribution was its apparent resemblance to the engravings of the *Great Courier* and more especially the *Little Courier* (Meder 79). The composition, technique and details of costume, however, proclaim it definitely as a work of the second quarter of the fifteenth century, and one that is in particular affined to the productions that originated within the orbit of the Austrian and Upper Rhine Schools. Such boldly conceived figures of galloping riders are met with in the work of the so-called Master of St. Lambrecht (hypothetically identified with Hans von Tübingen), and quite particularly in the celebrated *Votive panel* commemorating the victory of Ludwig der Heilige over the Turks (fig. 14).[2] But the *Horseman* of our drawing is already appreciably in advance of the style of the votive picture, showing as he does an altogether novel grasp of reality and movement. The horse is of a sturdy and massive frame, and its diagonal placing in space suggests a movement of concentrated energy. Horse and horseman are united as one, and the group as such remains undisturbed by the fact that the rider's movement is no less emphatic than that of his mount. On the contrary, it serves only to increase the dynamic effect. As is often the case, indeed, with works of Bavarian and Swabo-Allemanian origin dating from about 1440–1450, the essential theme of the drawings is that of a diagonally foreshortened body of strongly cubic quality, filled with a powerful motive force. I have already drawn attention elsewhere[3] to an important group of pen drawings in which a similar artistic approach to that of the present silver point reveals itself. This group centres about Vienna. Analogies in particular with the *Courier* by the Master of the Worcester Carrying of the Cross leap to the eye [Benesch, Die Meisterzeichnung V, 33]; but at the same time differences also become noticeable. While the Austrian artist favours a severe compactness of form and omits all unessential detail, the Louvre drawing on the contrary prefers ornateness and attractive embellishment. The horse's mane and tail are rendered much as, in a heraldic design, the mantlings around a coat-of-arms, while the lappets and folds of the man's costume provide a further outlet for the artist's delight in decoration. Such characteristics as these serve to locate the drawing in the south-western districts of Germany, the artistically fertile country of the Upper Rhine which at that time was largely under the feudal sway of Austria. It is with certain

397

packs of (drawn) playing-cards that the *Horseman* from the Walter Gay Collection shows the closest stylistic relationship.

In this connection I should refer first of all to the pack of Austrian *Playing-Cards* in the Kunsthistorisches Museum at Vienna, more especially in virtue of the link which it provides with the above-mentioned group of Viennese pen drawings. Closer than that to the Worcester Master is the resemblance to the carver of the Znaim Altar. The *King of Dogs* (95 × 152 mm), reminiscent in appearance of the Emperor Sigismund, has his counterpart in the Emperor in the *Decapitation of St. Paul*, at Munich (repr. op. cit., plate 36) and in the figure of Herod in the *Decapitation of the Baptist*, formerly in the Albertina (op. cit., plate 38). The somewhat stiff and inflexible formation of the figures, for example the Under Valet of Falcons, corresponds more closely to the Znaim' carver than to the more supple language of form of the masterly Worcester painter. But in technique the draughtsman of the cards is superior to the carver of the altarpiece, as is shown by the extraordinarily free and vital rendering of the heads and hands, and the daring foreshortenings in which he indulges. As examples one need only cite the *King of Herons* and the *Under Valet of Herons* (fig. 423; 95 × 156 mm.). The last-mentioned card in particular (observe the strongly outward stretch in the attitude of the huntsman mounting his horse) ranks with the best performances of the Worcester Master, such as the *Oriental Horsemen* in the Dresden Print Room (repr. op. cit., plate 32). The plastic qualities of the figure, moreover, call to mind no less insistently the Louvre drawing with which we are here primarily concerned.

Next we have to turn our attention to the Stuttgart pack of cards.[4] Softer and more flexible in its linear flow, it approximates more nearly to the Paris drawing than to the Vienna *Playing-Cards*. A heritage of the so-called "weicher Stil" (the international style), well exemplified in its later phase by the splendid drawing at Nuremberg (Germanisches Nationalmuseum) of a *Spearman* (op. cit., plate 13) is felt to be present in both. We here draw nearer to France, the source of many inspirations for the south-western districts of Germany, than is the case either with the painter of the Worcester Carrying of the Cross or the Master of the Znaim Altar. The Vienna *Playing-Cards* are, as it were, situated midway stylistically between the definitely East-German (Viennese) and the South-western groups. Both are of importance for the understanding of the beginnings of the art of engraving and the origins of the so-called Master of the Playing-Cards. I should not omit to say that the Louvre *Horseman* has much in common in its general tenor with a number of the works of the Master of the Playing-Cards, such as the *King of Animals* (Lehrs 104), the *Upper Valet of Birds* (L. 71), and the *St. George and the Dragon* (L. 35).

An inscription „*luckenpach*" in the left lower corner of the drawing is by a later hand, but it seems nevertheless to date from the fifteenth century.

Old Master Drawings XIII, No. 50, London 1938, pp. 27–29.

Eine Zeichnung des Schalldeckels der Pilgramkanzel aus dem 16. Jahrhundert

Die Diskussion[1] über den ehemaligen *Schalldeckel* von Anton Pilgrams *Kanzel* in St. Stephan zu Wien kam wegen des Mangels an weiteren Dokumenten nicht zum Abschluss, so dass keine der beiden in ihrer Meinung gegensätzlichen Gruppen von Forschern sich durch die andere für des Irrtums überführt erachtete.

Folgendes hat die Diskussion ergeben:

1. Dass der *Schalldeckel der Pilgramkanzel* ehemals vielleicht die Bekrönung eines Taufbrunnens war. Dies war nicht neu, denn bereits Hans Tietze deutete durch Vergleichziehung eine solche Möglichkeit an. Sie wird ferner von H. Vollmer in seinem Kunstgeschichtlichen Wörterbuch, Leipzig, Teubner 1928, p. 242, ausgesprochen.

2. Dass der Deckel gewiss nicht ursprünglich für den 1481 datierten *Taufstein* in St. Stephan bestimmt war. Die letzte Rekonstruktion ist, ebenso wie die Schmidtsche von 1878—1880, mit dem Deckel bei seiner Neuzusammensetzung willkürlich verfahren. L. Münz' und F. Novotnys diesbezügliche Feststellungen sind bis heute unwiderlegt geblieben. Ergebnis der letzten Neuzusammensetzung war die Adaptierung an den *Taufstein*, für den ihn passend zu machen die vorgefasste Absicht war.

Entscheidend für die Frage der Zugehörigkeit des *Schalldeckels* ist unter anderem seine Datierung. Oettinger glaubte ein Datum 1476 lesen zu können. Dieses Datum lässt sich nicht mehr überprüfen, da es bei der jüngsten Restaurierung verschwand. Es wurde schon von I. Schlosser betont, dass die figuralen Teile dem Stile ein bis zwei Generationen (in Relation zur *Kanzel*) älterer Künstler entsprächen. Dies ist richtig. Während die Reliefs am steinernen *Taufbecken* bereits die Verwendung von Schongauers *kleiner Apostelserie* als Vorbild zeigen, entspricht der Stil der Mehrzahl der Figuren des Deckels noch dem des Meisters E. S. Der Mehrzahl, jedoch nicht aller. Oettinger hat, meiner Ansicht nach mit Recht, darauf hingewiesen, dass das Relief der „Priesterweihe" Elemente der „Donauschule" vom Beginn des 16. Jahrhunderts enthalte (ornamentale Parallelen des strähnigen Haars, der Sesselborten). Genau die gleiche strähnige Haarbehandlung kehrt aber im Beichthörer der „Beichte", im die letzte Ölung erteilenden Priester wieder. Die Stilaussage lautet also keineswegs so eindeutig wie die des Taufbeckens. Sie lautet: teils älter, teils jünger. Das wäre nicht der Fall, wenn der Deckel aus einem Guss mit dem Becken entstanden wäre. Schon Baldass wies auf die Unwahrscheinlichkeit hin, dass man die Arbeit an einem steinernen Taufbecken mit dessen hölzernem Deckel begonnen habe.

Dass das Schnitzwerk, für welchen Zweck immer geschaffen, jemals zur Bekrönung des Taufbeckens von 1481 verwendet wurde, ist eine unbewiesene Hypothese. Dass es

als Schalldeckel der *Kanzel* verwendet wurde, ist gewiss. Die kunstgeschichtlich wichtige Frage lautet, für welchen Zeitpunkt sich diese Verwendung frühestens nachweisen lässt. Diese Frage ist eine aus Wiener Privatbesitz aufgetauchte und vom Autor für die Albertina 1952 erworbene Zeichnung (Inv. 31368) zu beantworten geeignet.

Die Zeichnung stellt den *Schalldeckel* dar (fig. 424). Es ist eine ziemlich sorgfältig mit der Feder in Bister auf rötlich-bräunlichem Papier[2] durchgeführte Zeichnung, die silhouettiert wurde. Die größte Höhe beträgt 284 mm, die grösste Breite 156 mm. Das Blatt ist unterklebt mit einem Fragment aus einer vom Türkenkrieg des Jahres 1683 handelnden Handschrift, das auch die mit der Feder gezeichnete Ansicht der Avers- und Reverseite eines von der Stadt Wien geprägten Dukatens mit der Halbfigur des Erlösers zeigt. Unter die Zeichnung ist auf einem schmalen Zettel in Schriftzügen des 17. Jahrhunderts die Aufschrift geklebt: „der obige Thail des Predigstul bey St. Steph:". Das Papierblatt, auf das die Zeichnung montiert ist, trägt den Stempel der Sammlung des Wiener Kupferstechers Albert Camesina (Lugt 88). Die Zeichnung ist eine genaue Lokalaufnahme aus dem Kirchenschiff, die den Deckel in perspektivisch verkürzter Untersicht wiedergibt. Sie ist nicht ganz vollendet; das Fialen- und Kielbogenwerk ist rechts nicht ganz durchgezeichnet, ebensowenig das Relief und die ornamentalen Blendbogen darunter.

Die Zeichnung gibt sich durch ihren Stil als ein Werk aus der Mitte des 16. Jahrhunderts zu erkennen. Ihr Gesamtcharakter ist überraschend altertümlich, und man wäre auf den ersten Blick versucht, in ihr noch die Hand eines spätgotischen Künstlers vom Beginn des Jahrhunderts zu vermuten. Der Zeichner zeigt für das verästelte Fialen- und Krabbenwerk, dem er in seinen Details nachgeht, und für die Erscheinung eines spätgotischen Reliefs ein Verständnis und eine Einfühlungsgabe, wie sie kein Künstler des 17. Jahrhunderts mehr besass. Man wird an Altarrisse aus den ersten Jahrzehnten des 16. Jahrhunderts erinnert. Man vergleiche das Blatt etwa mit dem im Archäologischen Institut der Universität Krakau aufbewahrten *Riss* von Veit Stoss für den Hochaltar der Nürnberger Karmeliterkirche (1520 beauftragt)[3]. Auch verschiedene *Altarrisse* in der Ulmer Stadtbibliothek und im Germanischen Museum (abgebildet bei Hans Huth, Künstler und Werkstatt der Spätgotik) könnten zum Vergleich herangezogen werden. Eine von einem barocken Zeichner angefertigte Wiedergabe eines gotischen Schnitzwerks sieht völlig anders aus: die spitzigen, gratigen Formen werden weich, verlieren allen sinnvollen Zusammenhang und geben nur einen allgemeinen optischen Eindruck ohne Verständnis für das Detail wieder[4]. Dass es sich bei der Zeichnung um ein Produkt aus der Zeit handelt, in der die gotische Formenwelt nicht mehr aktuell war, geht aus manchen Details hervor, die deutlich manieristische Züge verraten: vor allem die Köpfe der beiden Engel am Knauf mit ihren manieristischen Stirnlocken. Dies ist eine zeichnerische Formel, die der Zeit von 1550–1560 angehört. Der Zeichenstil entspricht etwa dem „gelockten" Federduktus der Werke des älteren Bocksberger.

Soweit beweist eine etwa vier bis fünf Jahrzehnte nach Vollendung der Kanzel entstandene Zeichnung, dass um diese Zeit der Schalldeckel sich bereits an seinem Platze befand. Die Wahrscheinlichkeit, dass man sich so kurze Zeit nach Vollendung von Pilgrams Hauptwerk zu einer so einschneidenden Veränderung seines künstlerischen Gesamtaspektes entschloss, ist gering. Doch überprüfen wir die Aussage der Zeichnung weiter. Da sie um zwei und dreiviertel Jahrhunderte älter ist als alle bisher in die Diskussion gezogenen verlässlichen Abbilder, gewinnt ihre Aussage besondere Bedeutung.

Die Zeichnung gibt den *Schalldeckel* in einer bisher unbekannt gebliebenen Gestalt wieder. Die Unterseite zeigt genau dieselbe flache gotische Hängekuppel in Form eines siebenstrahligen Sternes mit einem kleinen Wappen im Zentrum, die uns in der Radierung von J. Wilder von 1827 und in dem Stich von R. Kirchhoffer von 1857 (siehe die Abbildungen bei L. Münz und F. Novotny) entgegentritt und die schliesslich noch nach der Schmidtschen Restaurierung zu sehen war, mit der Taube des Hl. Geistes und Engelsköpfen als Zutaten. Deshalb möchte ich auch bezweifeln, dass dieses Gewölbe von Schmidt erneuert worden war, wie Zykan vermutet. Wahrscheinlich ist, dass es sich um das alte spätgotische Gewölbe handelte, das bereits auf der Zeichnung zu sehen ist; da es aber bei der Neuredaktion entfernt wurde, ist der Streit darum zwecklos.

Über den Rand dieses siebenstrahligen Sternes hinaus gibt nun der Schalldeckel in der Zeichnung ein völlig anderes Bild. Ein Geflecht von gotischen Kielbogen entspringt aus ihm, zunächst in mehr waagrechter Lage, aber dann nach oben wie Flammen oder Blätter eines Blütenkelches umschlagend. Ob diese in Krabben und Kreuzblumen endigenden Kielbogen mit ihrem Geflecht den Kranz der in Wilders Radierung sichtbaren, völlig verschwundenen Engelhalbfiguren und den weiteren der vierzehn erhaltenen Flachreliefs verbergen, ist ungewiss. Ganz möchte ich diese Möglichkeit nicht ausschliessen, denn man sieht am Rande sowohl der mittleren wie der linken obersten Gewölbekappe ein Dreipassmotiv angedeutet, das identisch mit dem in Wilders Radierung zwischen den äusseren und den inneren Engelkranz geschaltet ist. In der Mittelachse der Zeichnung ist über dem Dreipassmotiv auch eine kleine Engelsgestalt angedeutet. Doch sind die räumlichen Lageverhältnisse da zu kompliziert, als dass sie der Zeichner deutlich zum Ausdruck gebracht haben könnte.

Das wie Flammen um einen festen Kern emporschlagende Geflecht ineinander verschränkter hölzerner Kielbogen findet nun *seine genaue formale Entsprechung* in dem Geflecht steinerner Kielbogen, die den Übergang vom Fuss der *Kanzel* zu ihrer Brüstung mit den Kirchenväterbüsten (figs. 142, 143) bewerkstelligen. Das Motiv ist spezifisch pilgramisch. Wir sehen es bereits bei dem *Sakramentshaus* in St. Kilian zu Heilbronn. Es kehrt in der Bekrönung des Brünner *Rathaustors* (fig. 132) (seitliche Baldachine) wieder.

Wie sieht der Körper aus, um den diese hölzernen Flammen herumschlagen? Es ist ein siebenseitiges Prisma, wie wir es auf Kirchhoffers Stich sehen, jedoch nicht glatt und bloss mit einem Ornamentband geziert, sondern von einer Blendgalerie gotischer Bogen überzogen, die mit den Durchbrechungen der Relieftrennungswände korrespondieren. Die Trennungswände zwischen den Sakramentenreliefs entbehren noch der radialen Erweiterungen, die Kirchhoffers Stich und die Haacksche Photographie (vor der Schmidtschen Restaurierung hergestellt) zeigen. Sie laufen an ihren Kanten in gotische Fialen aus, unter denen in Masswerkhöhe kleine Figürchen wie unter Baldachinen stehen. Diesen Gedanken hat Schmidts Restaurierung wieder aufgenommen, jedoch setzte sie die Figürchen wesentlich höher an und verkürzte so die Fialen.

Das Relief „Sakrament des Altars" blickt auf der Zeichnung dem Beschauer entgegen. Von den beiden in Verkürzung gesehenen lässt das linke die „Firmung" erkennen, das rechte kam über spärliche Andeutungen nicht hinaus[5]. Die Engel des Altarsakraments tragen noch ihre Flügel, die sie später verloren.

Vor die Kästchenräume der Reliefs sind freischwebende Fialen geblendet, die untereinander durch verflochtene Kielbogen verfestigt sind. Auch dieses Architekturmotiv findet in der Steinkanzel seine genaue Entsprechung: über den Fensternischen der Kirchenväter[6]. En miniature begegnet es uns ferner im Taufbrunnen der „Taufe" und in der Monstranz des „Altarsakraments" wieder. Wir finden also wieder stärkste formale Korrelation zwischen Kanzel und Deckel vor.

Wir wenden uns dem Turmdach zu. Die Flächen zwischen den krabbenbesetzten, die Kanten markierenden Rippen sind nicht glatt wie später, sondern analog der Basis mit einem Relief von Blendfenstern, das bis zu halber Höhe emporreicht, geschmückt. Dort erfolgt eine Unterbrechung durch ein Gesimse, das an den Kanten die fliegenden Engelfiguren trägt.

Von höchstem Interesse ist die Gestalt des Turmknaufs. Nach Aussage der Zeichnung befanden sich unter den Skulpturenbasen bereits die schwebenden Engel, die wir auf Kirchhoffers Stich sehen. Wesentlich anders sah der abschliessende Skulpturenschmuck aus. Die Basis sieht drei im Winkel zueinander stehende Rundfiguren vor[7]. Die gegenwärtige Anordnung der Taufgruppe darauf ist keine glückliche. Um mit Christus gleichgerichtet zu sein, ragen Johannes und der Engel, trotz der bei der letzten Restaurierung vorgenommenen Verbreiterung der Basen, bedrohlich über ihre Basis hinaus, und Johannes muss sich halb hinter dem Kreuzblumenschaft verbergen. Die Zeichnung zeigt eine andere Anordnung: drei radial von ihrem Standplatz in den Raum hinausgewendete Skulpturen. Sie sind nicht identisch mit der heute sichtbaren Taufgruppe. An Stelle Christi mit der betenden Täuflingsgeste sehen wir einen Erbärmdechristus mit den gekreuzten Armen des Schmerzensmannes. Den Platz rechts nimmt ein Erzengel Michael mit Schwert und Seelenwaage ein, den Platz links eine durch kein Attribut näher bezeichnete Engelsgestalt (Gabriel?).

Die heute dort stehende Taufgruppe ist in sich nicht einheitlich, sondern eine Klitterung aus drei verschiedenen Elementen. Ihre Uneinheitlichkeit ist aus älteren Photographien viel deutlicher zu ersehen als aus dem jetzigen Zustande, wo man die Diskrepanzen möglichst auszugleichen getrachtet hat. Man vergleiche dafür Abb. 59 in I. Schlossers Buch. Der Engel überragt in seinen Dimensionen Christus und Johannes wesentlich. Er ist eine Arbeit von hoher Qualität, qualitätvoller als das gesamte übrige Schnitzwerk, das ja auch nicht einheitlich ist. So hat Baldass darauf hingewiesen, dass von den fliegenden Engeln die beiden mit Kreuz und Kelch von einer anderen Hand sind als die restlichen vier. Der Taufengel stammt von keiner der beiden Hände. Er ist früh. Oettingers Erinnerung an die *Dangolsheimer Madonna* ist zutreffend.

Den Christus hat Oettinger als eine Ergänzung des 17. Jahrhunderts bezeichnet. Für ein Werk des Barock ist sein Charakter wohl doch zu gotisch. Zweifellos ist er aber ein anderes Fremdelement.

Der Johannes schliesslich ist eine Arbeit vom Beginn des 16. Jahrhunderts. Die Behandlung seines Fellkleides, seines Haupt- und Barthaares in Form von gereihten kommaförmigen Kerben entspricht dem Stil jener Kärntner Schnitzerschule, die mit dem Namen des Meisters Heinrich von Villach in Verbindung gebracht wurde.

Wann diese verschiedenartigen Skulpturen auf der Schalldeckelspitze zur Taufgruppe vereinigt wurden, wissen wir nicht. Jedenfalls nach Entstehen der Zeichnung. Damit fällt eine der Hauptstützen der Vermutung, dass das Schnitzwerk ursprünglich ein Taufsteindeckel war, weg.

Wir fassen zusammen.

Die Entsprechung von Steinkanzel und Schnitzwerk in seiner ursprünglichen, durch die Zeichnung überlieferten Gestalt ist in allen architektonischen Ziergliedern eine so enge, dass sie ihre Zusammengehörigkeit zu einer künstlerischen Einheit einwandfrei erweist. Pilgram hat das Schnitzwerk als integrierenden Bestandteil in die künstlerische Gesamtrechnung seiner Kanzel einbezogen.

Wir stehen vor zwei Möglichkeiten.

1. Pilgram hat ein bereits vorhandenes Schnitzwerk verwendet. Er hat es für seine Zwecke adaptiert, indem er es mit einem Kranz vorgewölbter Kielbogen und vorgeblendeter Schwebefialen versah. Er liess sich bei letzteren von Architekturdetails in den Reliefs anregen. Das Schnitzwerk könnte ursprünglich als Deckel für einen *Taufstein* vorgesehen gewesen sein. Einen zwingenden Beweis für diese Annahme haben wir nicht mehr, da die Täufergruppe eine spätere Zutat ist. Keinesfalls war es für den *Taufstein* in St. Stephan von 1481 bestimmt.

2. Der Deckel entstand gleichzeitig mit der *Kanzel* als Werk eines älteren, konservativen Künstlers, der bis in die architektonischen Details der Reliefs hinein sich dem Pilgramschen Gesamtkonzept unterordnete.

Die Entscheidung über diese Möglichkeiten hängt von der Datierung beider Teile, *Kanzel* wie Schnitzwerk, ab. Maria Capra hat in einem klugen Aufsatz[8] mit, wie ich glaube, beachtenswerten stilkritischen Argumenten eine Neudatierung der bisher in den Zeitraum 1510–1515 verlegten *Kanzel* vorgeschlagen: 1498–1502. Besteht diese Annahme zu Recht, so würde sich die chronologische Kluft zwischen Steinwerk und Schnitzwerk beträchtlich schliessen.

Als Terminus ante für die *Pilgramkanzel* wurde bisher das Jahr 1515 angenommen, da ein von ihr abhängiges provinzielles Werk, die *Eggenburger Kanzel*, dieses Datum trägt. Tietze erwähnt im Zusammenhang damit eine zweite verwandte, von Wien abhängige Kanzel: die der Muttergotteskirche in Kuttenberg (Österr. Kunst-topographie, Bd. V, I. Teil: Die Denkmale der Gerichtsbezirke Eggenburg und Geras, p. 33). Die Verwandtschaft ist unleugbar und bezieht sich in Kuttenberg auch auf das Geländermasswerk mit kreisenden Fischblasen (vier in Wien, zwei in Kutten-berg). Nun bezeugen die urkundlichen Notizen über die *Kuttenberger Kanzel* (ver-öffentlicht in Mitteilungen der K. K. Zentralkommission 1902, Sp. 75–79), dass an ihr seit 1513 gearbeitet wurde. Dies wirft Oettingers Chronologie um, der die *Wiener Kanzel* nach dem 1513 datierten Orgelfuss ansetzt[9].

Aus den Dokumenten über Kuttenberg geht eine weitere wichtige Tatsache hervor, worauf Maria Capra unsere Aufmerksamkeit lenkte: die Kanzel besass einen Schall-deckel, für dessen Vergoldung der Maler Michael im Jahre 1520 ein Angeld von dreieinhalb Schillingen erhielt. Also eine von Pilgrams *Kanzel* abhängige Provinz-kanzel besass einen Schalldeckel. Oettinger hat die Existenz von Schalldeckeln über gotischen Kanzeln vor der Jahrhundertmitte geleugnet[10], eine Behauptung, die nicht nur durch den Hinweis auf den 1510 datierten *Schalldeckel* des jüngeren Syrlin im Ulmer Münster entkräftet wurde, sondern auch durch die von Pilgram abhängige *Kuttenberger Kanzel* ad absurdum geführt wird.

Das Ergebnis unserer Untersuchung enthebt uns nicht der unangenehmen Aufgabe der neuerlichen Kritik der auf Grund von Oettingers Hypothese durchgeführten denkmalpflegerischen Arbeit. Eine grosse Zahl, vielleicht die Mehrzahl der künst-lerisch geschulten oder blickbegabten Betrachter empfindet die heutige Form von Taufbrunnen und Kanzel als unbefriedigend.

Der *Taufstein* von 1481 ist ein ernstes und würdiges, aber verhältnismässig einfaches und schlichtes Werk, wie schon Baldass mit Recht betont hat. Er wird durch den viel zu grossen und pompösen Deckel erdrückt, der „wie die Faust aufs Auge" passt. Untere und obere Partie befinden sich in einem absoluten Missverhältnis. Wie bedachtsam die Schöpfer von Taufbrunnen der Gotik und Renaissance auf harmonische Ausbalancierung von Becken und Deckel waren, lehren die zahlreichen von J. J. F. W. van Agt in seinem Aufsatz[11] veröffentlichten Beispiele. War das Schnitzwerk ursprünglich als Deckel für einen *Taufstein* gedacht, so muss dieser ein viel reicheres und prunkvolleres Werk als der von St. Stephan gewesen sein.

Künstlerisch nicht minder unbefriedigend ist der heutige Anblick der *Kanzel*. Die durch Pilgram rechts von der Kanzeltreppe eingefügte schraubengangartige Verkleidung des Pfeilers dreht sich ziellos ins Leere, während sie früher ein Auftakt zum mächtig aufsteigenden Schalldeckel war (fig. 425). Die riesige, üppige Steinblume der *Kanzel* ihrerseits ragt wie ein trauriger Stumpf in das Kirchenschiff, wie ein machtvoller Arm, dessen Hand man amputiert hat (fig. 426).

Der Eindruck der *Kanzel* ist heute ähnlich fragmentarisch wie der des *Orgelfusses*, der auch in mächtigem Höhendrang aufblühte, aber seinen Ausklang in einem gotischen Orgelprospekt mit Flügeln schon lange verloren hat. Dieser jedoch gehörte sicher zum Gesamtkonzept.

Während der Verlust der Bekrönung des *Orgelfusses* eine historische Gegebenheit ist, hat man im anderen Falle eine organische künstlerische und historische Einheit — das war die *Kanzel* mit ihrem *Schalldeckel* trotz aller Umgestaltungen im Laufe der Jahrhunderte noch immer — zerstört, der Schaffung einer künstlerischen Monstrosität zuliebe, dem von seinem Erfinder hochgepriesenen „Taufwerk", das auf einer kunsthistorischen Hypothese schlecht fundiert ist. Dies war zweifellos ein voreiliger Schritt. Man hätte zumindest warten sollen, bis alle einschlägigen Dokumente, wie das vorliegende, zur Stelle gebracht waren[12].

Um es nicht nur bei der negativen Arbeit der Kritik des „Taufwerks" bewenden zu lassen, sei im Folgenden das Augenmerk auf zwei Holzfiguren gelenkt, die nach meiner Überzeugung in das plastische Werk Anton Pilgrams eingefügt werden müssen. Es handelt sich um *Heilige* in Mönchstracht, die die ihre Benennung ermöglichenden Attribute verloren haben. Sie waren als Nr. 81 und 82 (figs. 133, 134) [siehe pp. 143 ff.] auf der von Dr. Albert Kutal organisierten Gotischen Ausstellung des Mährischen Landesmuseums in Brünn 1936 gezeigt worden und wurden im Katalog als anonyme Werke des 16. Jahrhunderts mit der Provenienzangabe „Brünn (?)" verzeichnet. Die machtvollen Gestalten sind 134 cm hoch und fast vollrund gearbeitet. Es dürfte sich um Schreinskulpturen handeln. Der eine Heilige, eine Stirnlocke wie St. Petrus tragend, hält in der Rechten ein Buch. Der andere stützt die Linke auf einen Krückstock wie Antonius Abbas; die erhobene Rechte hielt ein Attribut, das verlorenging.

Was den Beschauer bei den ungemein starken und qualitätvollen Werken auf den ersten Blick gefangennimmt, ist ihr packender, unbarmherziger Realismus. Darin stellen sie sich unmittelbar neben die Kirchenväter der Wiener Kanzel. Charaktervolles männliches Alter hat keiner ausdrucksstärker zu schildern gewusst als Pilgram. Die tiefen Faltenkerben, die sich von Nasenflügeln zu Mundwinkeln ziehen, das leichte Vorschieben der Unterlippe, allen Kirchenväterbüsten und den beiden Selbstbildnissen gemeinsam, verleihen dem Ausdruck Strenge und Bitterkeit. Leicht gebogene Querfalten treiben das Kinn heraus. Tief sackt sich die schlaffe Haut um Wangen und Kinnladen und am Halse. Die Augäpfel sind flach in die Höhlungen

gebettet und werden von feinen, graphisch ziselierten Fältchen umspielt, die in geflammter Bewegung von den Lidrändern wegstreben. Ein geflammter, gewellter Zug beherrscht auch die machtvollen Brauenbogen, was dem Blick einen düster staunenden Ausdruck verleiht. Er begegnet uns bereits bei dem Kanzelträger des Deutschen Museums in Berlin. Die Stirnen sind gerunzelt. Jugendlich geglättet erscheint diese lineare Modellierung auch im Antlitz des *Falkners* des Kunsthistorischen Museums (fig. 138).

Völlig pilgramisch ist bei den Brünner Heiligen die Stauung der Mantelfalten um Schulter und Hals, so dass die Köpfe wie aus einer dunklen Höhle hervorbrechen. Dies entspricht den Büsten von Augustin, Gregor und Ambrosius.

Pilgrams Eigenart spricht sich besonders in seiner Faltengebung aus. Sie ist hart und tief gekerbt, stossweise und geradlinig, was ihr einen graphischen Charakter verleiht. Nicht zuletzt war es diese Faltensprache, die Vöge zur erfolgreichen Zuschreibung der *Grablegung* von 1496 im Bayerischen Nationalmuseum und des Wiener *Falkners* geführt hat. Man vergleiche die Schichtung der Gewandfalten an den Ärmeln des Falkners, der Kirchenväter und des Mönches mit dem Buch. Pilgrams Faltengebung in kristallinischen Knicken und Stössen ist unverkennbar. Sie ist bereits der ganzen, von Schnellbach, Demmler, Steinhauser und Koepf erkannten Gruppe der schwäbischen Frühwerke eigen. Die harte, gekerbte Faltenstruktur, die tiefschattige Parallelfurchen mit messerscharfen Lichtgraten abwechseln lässt, ist in Kirchenvätern und Brünner Mönchen schlechthin identisch. Besonders bezeichnend ist das Totlaufen von Faltentälern bei Pilgram. Sie verfliessen nicht sanft, sondern scheinen durch einen jähen Stop des Hohleisens verursacht; so enden sie mit einem scharfen, stemmeisenförmigen Keil.

Als Mantelgestalten in ganzer Figur bieten sich uns ausser den frühen Kleinplastiken die *Ratsherren* am Brünner *Rathaustor* zum Vergleich dar (fig. 139, Detail). Was von Pilgrams Faltengebung gesagt wurde, gilt auch für sie. Sie sind uns besonders wichtig dadurch, dass sie sackende und geraffte Gewandpartien zeigen wie unser Mönch mit dem Buch. Ein blosses Nebeneinanderlegen der Abbildungen des rechten Ratsherrn und des Mönchs mit dem Buch genügt, um auch da die weitgehende Übereinstimmung — man vergleiche den Wechsel von Kurvenfalten mit säulenartig herabstossenden Vertikalfalten — zu erweisen.

Die Brünner Heiligen dürften nicht weit gewandert sein. Sie entstanden wohl während Pilgrams Wirken in der Heimatstadt, das für die Zeit von 1502 bis 1510 urkundlich festgelegt ist.

Alte und Neue Kunst, Wiener kunstwissenschaftliche Blätter II. Jg., Wien 1953, pp. 32–40.

In Hans Baldungs 450. Geburtsjahr

Zur Ausstellung der Albertina

Die Albertina schliesst das Ausstellungsjahr wieder mit der Gedächtnisfeier eines Grossen vergangener Jahrhunderte. Diesmal ist es eine ragende Gestalt aus dem grossen Zeitalter der deutschen Malerei und zeichnenden Künste: Dürers Schüler Hans Baldung Grien. Er erscheint nicht nur in der ganzen unerschöpflichen Fülle seiner Graphik, sondern in einer so stattlichen Reihe von Handzeichnungen, wie sie — von der Albertina altberühmtem Dürerschatz abgesehen — nicht so bald von einem altdeutschen Meister an einer Stelle vereint zu sehen sein dürfte. Dazu hat wieder das dankenswerte Entgegenkommen von Leihgebern, öffentlichen Sammlungen und Privaten, mitgeholfen. Österreich besitzt nächst der Veste Koburg den grössten Bestand an Rissen Baldungs für Wappenscheiben, den farbenfrohen Schmuck des deutschen Adels- und Bürgerhauses, den der Meister mit seiner Werkstatt besonders pflegte. Nun sind die zerstreuten Blätter zum erstenmal zusammengetragen, nicht nur dem kritisch sichtenden Blick des Kunsthistorikers neue Erkenntnis, sondern auch dem Historiker, Heraldiker und Genealogen Belehrung und Anregung verschaffend. Spiegelt sich doch das ganze elsässische, oberbadische, oberrheinische und zum Teil schweizerische Geschlechterwesen mit all seinen reichen geschichtlichen Beziehungen in ihrer bunten Fülle.

Die Lebenskreise des Meisters erfassen wir im Spiegel seines Werkes. Sein Geburtsdatum entdeckte die Forschung erst vor kurzem im Zusammenhang mit einem musikalischen Gedächtniswerk, das ihn als Freund der alemannischen Komponisten Thomas Sporer und Sixt Dietrich — ihre Madrigale ertönten bei der musikalischen Gedächtnisfeier am 6. Juni im Studiensaal der Albertina — erweist. Diese Entdeckung hat ihn zu einem Jüngeren gemacht, als man früher vermutete, zum Angehörigen einer frischen, von romantischen Impulsen beseelten, um 1510 als Jünglinge einer neuen Sturm und Drang erlebenden Generation, die nichts mehr von Wucht und Ernst der Vorkämpfer hat, aber Tiefe der poetischen Empfindung kennt und in vollen Zügen den Glanz eines aufbrechenden Zeitalters geniesst. Wo Baldungs kirchliche Werke starkes Erleben zeigen, da ist es ein dichterisches Erleben. An Seltsamkeit, Neuheit und Kühnheit des Ausdrucks streifen manche Blätter, wie das des *toten Heilands*, der von Engelkindern in den Himmel emporgetragen wird (Curjel 37)[1], an das Ketzerische religiöser Schwarmgeisterphantasien. Solche Gedankengänge aber waren Baldung fremd, der nicht mehr um Probleme des Glaubens rang wie Dürer und Grünewald, sondern auf den alten kirchlichen Themenkreisen eine Welt künstlerischen Glanzes und dichterischen Schwungs, die in sich Genügen fand, errichtete. Baldung war schon von aller mittelalterlich bürgerlichen Enge frei, von der sich die

Generation Dürers erst aus eigener Kraft befreien musste. Er gehörte den höheren Ständen an, war Spross einer Familie von Rechtsgelehrten, Humanisten, Wissenschaftlern, war ein „intellektueller Künstler" im guten renaissancehaften Sinne des Wortes, nicht im bösen modernen. Antike Götter- und Sagengestalten, wie sie die humanistische Literatur in den künstlerischen Stoffkreis einführte, verlebendigt er, wandelt sie um zu deutschen Fabelwesen, die aus Berggeklüft und Urwald auftauchen. Griechenwelt und Walpurgisnacht verflechten sich, wie Jahrhunderte später in der deutschen Dichtung (*Die Hexen*, Clairobscurholzschnitt, Wien, Albertina (fig. 427).

Ein Wort sei noch über Ziel und Aufgabe der Ausstellungen, wie sie die Albertina mit diesem abgelaufenen Schaujahr einführte, gesagt. Sie brachten nicht nur das den Freunden der Sammlung Altbekannte, sondern Neues: aus fremden Museen, aus schwieriger zugänglichen Sammlungen, aus Privatbesitz. Die Welt der zeichnenden Künste ist ja so unerschöpflich gross und reich. Diese Welt wollen wir der kunstfreudigen Besucherschaft, die sich aus allen Bevölkerungskreisen zusammensetzt, nahebringen und zur Daseinsbereicherung machen. Eine schöne unbekannte Zeichnung, ein gedrucktes Blatt kann für viele der Blick in ein neues Land werden. Solche Vermittlung neuer künstlerischer Erlebnisse ist ja der schönste, der eigentliche Zweck von Ausstellungen, die unbekanntes Kunstgut, wenn auch nur in bescheidenstem Umfang, vorführen. Der Erfolg zeigt sich in der steigenden Besucherziffer, der wachsenden Teilnahme an Führungen, der Erhöhung der Auflagezahl populärer, aber wissenschaftlich stichhaltiger, kleiner Kataloge. Auf diesem Weg müsste weitergeschritten werden. Die geringen Beiträge, die die Versicherungsspesen für gelegentliche Leihgaben aus dem Ausland erfordern, vermögen sich durch den stärkeren Besuch der Ausstellungen mehrfach zu lohnen. Vielleicht könnte da auch ein Weg beschritten werden, den das Museum der Schönen Künste in Budapest mit Erfolg eingeschlagen hat. Auch dieses Museum hat eine Reihe seiner kostbarsten Meisterwerke den jetzt in mehreren italienischen Städten, in Paris und Brüssel stattfindenden Ausstellungen als Leihgaben zur Verfügung gestellt. Sie erhalten für die Dauer dieser Ausstellungen wertvolle Gegengaben, für die gleichfalls der finanzkräftigere Leihwerber alle Versicherungs- und Transportspesen übernimmt. Den armen Kunstfreunden, dem an den Wohnort gefesselten kunstfreudigen Volk werden so Erlebnisse schönster Art beschert, derer sie anders nie teilhaftig werden könnten. Der Albertina, die mit ihren Schätzen nicht minder entgegenkommend verfährt als das genannte Museum, könnte sich auf diese Weise gleichfalls ein Weg eröffnen, den Unbemittelten ihrer Freunde kostbare Bereicherung des Lebens durch neuen künstlerischen Genuss zu erwirken.

Österreichische Rundschau II. Jg., 1. Heft, Wien 1935, pp. 55, 56.

Wolf Huber (c. 1490—1553)

Head of St. John the Baptist (fig. 428). Vienna, Albertina [Inv. 25503].
Black chalk on yellowish paper, 152 × 232 mm.

This drawing, recently acquired by the Albertina, was discovered by me in the collection (formed principally by the Tyrolese painter Schöpf) belonging to the monastery of Stams in the Oberinntal (Austria). It represents the severed *Head of St. John the Baptist*, rendered with dramatic realism and the bold foreshortening which is characteristic of Wolf Huber. The contours of the head are drawn with light touches only; the plastic effect is enhanced by skilfully applied chalk shadings. The difficult foreshortening is mastered with a consummate skill in the rendering of spatial effect. The receding parts, brow, eyes and cheekbones, are drawn with a light hand; the nose and open mouth are more emphasized, the latter being a piece of relentless realism. The strongest accent falls on the passages of shadow on the right, where the linework acquires a peculiar succulence and resiliency about the lobe of the ear, and the curly tresses of the hair and beard. The rendering of the moustache resembles that in the drawing of 1552, representing the *Head of Christ*, recently discovered by Ernst Buchner, at Breslau [now Warsaw, National Museum] (O.M.D. II, No. 6, Pl. 32). Much as Huber was interested in the effects of plastic modelling, the ornamental play of line seems to have delighted him even more. In his pictures, too, there is evidence of this. The subject of the present drawing afforded him a particularly good opportunity of gratifying this sense of calligraphic flourish.

It is not easy to assign a definite date to the drawing, but it is with the Vienna picture of the *Raising of the Cross*, Kunsthistorisches Museum [Kat. II, 1963, 216] that analogies most readily suggest themselves. The head of Christ there appears in a similar foreshortened attitude. The Apostle Peter in the Munich picture of the *Agony in the Garden* (Pinakothek 8779) should also be compared.

It is a point worth mentioning that, generally speaking, the drawing reminds one less of contemporary productions of the Franconian School than of Bavarian and more especially of Suabian works. I have already elsewhere endeavoured to emphasize the significance of Suabian art for the development of Wolf Huber, Zeitschrift für bildende Kunst, 1927, p. 52[1]. Here again it is much more appropriate to adduce for comparison Burgkmair's *Head of St. John the Baptist*, in the British Museum[2], than any drawing of the Dürer School.

Old Master Drawings V, No. 18, London 1930, pp. 43, 44.

Wolf Huber (c. 1490—1553)

A Hermit—dated 1521 (fig. 429), London, Collection of Mr. Campbell Dodgson, C.B.E.

Pen and brownish grey ink, 194 × 165 mm. [Now British Museum, Inv. 1949-4-11-116.]

This drawing, which for good reasons has long been attributed by its owner to Wolf Huber, was included in the Altdorfer Exhibition at Munich in 1938. In the catalogue (No. 517) it was ascribed by E. Baumeister to the Franconian School, and in a note attention was called to a drawing, in the National Museum at Stockholm, which Baumeister recognized as a work of the same artist. As a matter of fact the Stockholm drawing is obviously by the same hand, and it is impossible to discuss the authorship of the *Hermit* without taking the other into consideration as well.

Mr. Dodgson's drawing represents an old man in half-length, facing to the left and wearing a monk's habit with a cowl drawn up over the head. His features are half concealed by an ample beard which curls and waves as if moved by a strong wind. He raises his clumsy hands so that they are visible in the drawing: with the right one he clutches a crucifix, while the other is laid upon his breast in a manner expressive of sorrow and penitence.

The original light brownish-grey linework is worked over with black ink in the eyes, the long aquiline nose and the left side of the moustache. The curl of the hair, the small round eyes drilled into the skull, and the intentionally rugged hands are so characteristic as readily to identify the draughtsman in other works as well.

The Stockholm drawing (40/1918, from the Sergel Collection (fig. 430) is a page from a sketch-book measuring 147 × 210 mm. It shows a selection of *Heads* in different sizes and of different types, among which are recognizable the bold bearded lansquenets with their slashed hats, a fool with his cap and bells, an apostle, and several more. The drawing shows the same flamboyant movement of line as the other. The hair and beards are rendered as if fluttering in the wind, although this movement has no realistic meaning and is only the expression of a decorative impulse of style.

The two drawings show a certain stylistic relation to early drawings of Hans Sebald Beham, and this seems to be the idea at the back of Baumeister's attribution. But though the drawings of Beham of between 1518 and 1520[1] are on the same level of the stylistic development of draughtsmanship in Southern Germany, it should not be overlooked that there are here marked differences of feeling. In all Beham's drawings, his dependence on Dürer is clearly perceptible; again, his style has never the exuberance in the purely decorative forms which appears in the two drawings with

410

which we are here concerned. The linework in Beham's drawings invariably circum-
scribes a sculptural form; it is only in the Danube School that such a purely decorative
freedom of line is to be met with. Far more than to any Franconian drawings, the pair
here illustrated show affinity with the *Portrait of a Young Man*, dated 1517, in the
Guildhall Library, which was published by Mr. Dodgson in the third portfolio of the
Vasari Society (No. 28) as the work of Huber. If we compare the *Hermit* with this
Guildhall drawing, there can indeed be no doubt that we are confronted here by
another work of the same hand. Observe how similar is the decorative feeling of the
linear pattern as a whole, to say nothing of such details as the rendering of the small
round eyes, and the cross hatchings on the shoulder and arms which fail noticeably to
produce an effect of convincing plasticity.

On the Guildhall *Portrait* there occur the initials H. P., and for that reason it has
been doubted whether the drawing is really by Huber, in spite of the fact that
Mr. Dodgson pointed out that the initials might well be the sitter's, not the artist's.
As an alternative suggestion, the name of Hans Pruggendorfer of Passau was put
forward as the draughtsman. It should be observed, however, that the style differs
from that of Pruggendorfer's signed paintings, which are more genuinely Bavarian
and approximate to Leinberger's style in sculpture.

In the end, the attribution of the three drawings must entirely depend on stylistic
evidence, and it is not difficult to show that this evidence points conclusively to
Wolf Huber. There is nothing in early German draughtsmanship so close to that
flamboyant twist of the curls as the grasses, bushes and undergrowth appearing time
upon time in Huber's landscape drawings. The British Museum *Standard Bearer* of
1515 [formerly Lanna Collection, Meder 1321], so closely resembles the Guildhall
Portrait that there can be no doubt of the correctness of Mr. Dodgson's attribution
of the latter. But in that same drawing the clumsy hands are comparable to those of
the *Hermit*, just as the tufts of grass resemble the rendering of the hair. Similar heads
to the foreshortened beardless ones in the Stockholm drawing occur in the Feldkirch
Lamentation for Christ of 1521[2] and the *Raising of the Cross* in the Vienna Gallery
[Kat. II, 1963, 216]. Further, I would point out that the numerals of the date of the
Hermit drawing are closely related to Huber's style of writing; and that the High
Priest in the woodcut of the *Presentation in the Temple* (B. 4) approximates more or
less to the Hermit's head in reverse. Apart from all these details, the whole setting of
the decorative system of lines is the same as in Huber's well-known drawings of
figures and landscapes. Among his larger studies of heads of this period, we know
only chalk drawings, the majority of which date from 1522; but they resemble so
unmistakably in their baroque movement the pen drawings discussed above, that the
attribution of the latter to Huber need not be subject to further doubt.

Old Master Drawings XIV, Nos. 54–56, London 1939/40, pp. 60–62.

Eine Bildniszeichnung des Baccio Bandinelli von Melchior Lorch

[Abgedruckt in Collected Writings, Volume II, pp. 357 ff., figs. 319—321.]

Studi Vasariani, Firenze 1950. G. C. Sansoni, Firenze 1952, pp. 224–248.

The Exhibition of Early German Drawings in Dresden[1]

A n exhibition of unusual scientific importance, which was also of the highest
interest from the artistic point of view, was until recently on view in Dresden.
In order to celebrate the reopening of the famous Kupferstichkabinett, a selection
of early German drawings of the fifteenth and sixteenth centuries was assembled
from all the people's democracies which own important collections in this field. The
lion's share in this magnificent show went, naturally, to the Dresden print room itself
whose director Werner Schmidt and his assistant Werner Schade must be warmly
congratulated upon this great achievement. The cities of Eastern Germany came next
in the value of their contributions: Dessau with its remarkable collection from the
Amalienstift, published in a large volume by M. J. Friedländer many years ago;
Weimar with Goethe's collection and the Schlossmuseum; Schwerin, Bautzen,
Leipzig and the museums in East Berlin. The Hermitage in Leningrad, the Pushkin
Museum in Moscow, the National Museum in Warsaw, the National Gallery in
Prague and the Moravian Museum in Brno also sent valuable contributions. The
most important from outside Germany, however, came from the print room in
Budapest with its rich collection of early German drawings. About 180 masterpieces
were assembled from this source, a delight for the connoisseur and most instructive
for the student of art history. Important little-known or almost unknown drawings
were the real revelation of this show. Special emphasis will be laid on these in the
following report.

The earliest examples are from the fourteenth century. Two (Nos. 2 and 3 of the
catalogue) certainly originated in Bohemia. The *Youthful Saint* from Dessau (No. 2),
known from Friedländer's publication, belongs to a group of drawings with the later
inscription "Juncker von Prag," which can also be read on similar drawings in the
collection of the University Library at Erlangen (Nos. 1 and 2 in the catalogue by
E. Bock). They correspond in the medium of drawing to the style of the manuscripts
of King Wenceslaus. A new discovery of high quality is the figure of a *Standing Saint*,
the property of the National Gallery in Prague (No. 3) which represents the style of
the Master of Wittingau (fig. 431). The *Head of an Apostle*, which was exhibited in the
show "Europäische Kunst um 1400" in Vienna 1963 (Cat. No. 246, Collection
A. Schmid, Vienna), comes close to it.

The delicious Austrian (probably Viennese) *St. Margaret* from Budapest[2] (No. 4)
is a landmark in the art of drawing of the international style about 1400. New addi-
tions to our knowledge of Austrian drawing in the early fifteenth century are two
leaves from a *Sketchbook* (Nos. 7, 8, Prague, National Gallery) about 1430 (fig. 433).

413

Two drawings in Erlangen (*Crucifixion, Four Prophets,* Bock Nos. 7, 8) seem to be by the same hand. Their style points to Salzburg.

A drawing of the highest interest is the *St. Christopher* from Dessau (No. 5); in spite of its artistic quality, probably a copy after a German or Franco-Flemish painting about 1400. In the Städelsches Kunstinstitut at Francfort are two drawings by the same hand (recto and verso of the same sheet), one of which I connected years ago with the Spanish Master of the Legend of St. George (Jb. d. Pr. Kstslgen. 46, 1925, p. 186 ff.). [See vol. II, pp. 258 ff.] These also are copies, apparently attributable to the same hand as the *St. Christopher*, recognizable from the same small, bushy trees.

The era of the "heavy style" was splendidly represented by the *Madonna and St. Paul in a Landscape* from Budapest (No. 10), very close to the style of the engraver known as the Master of St. John the Baptist, and the *Group of Oriental Riders* [see p. 398][3] from Dresden (No. 9), which I was once able to identify as a work of the Master of the Worcester Carrying of the Cross, the most exciting representative of Viennese painting in the so-called "dark era": the 1440's. A charming *Mary Seated* from Dresden (No. 11), a chiaroscuro drawing in grey, seems to be a work of the Master of the Darmstadt Passion.

The main emphasis in the second half of the fifteenth century was placed on Nuremberg and the Rhine. The art of Nuremberg was represented by the austere Budapest *Crucifixion* by the Master of the Landau Altar (No. 12) and by Veit Stoss; the Rhine by the delightful silver-point drawing showing a *Pair of Lovers with a Falcon* by the Master of the Housebook (No. 19, Leipzig) and by some lovely Schongauers from Dresden and Leipzig which have only recently been the subject of study. One regrets that Schongauer's magnificent *Head of an Oriental in a Turban* (which has so far remained unrecognized) did not accompany the drawings from the Pushkin Museum in Moscow. Among the latecomers, not listed in the catalogue, we find a superb Mair von Landshut, an *Apostle Simon*, dated 1496, lent by the Pushkin Museum. The beautiful *Madonna with Angels* by Holbein the Elder from Weimar (No. 17) was accompanied by *Two Heads of Youths* in silver-point from the Hermitage (not listed).

Every exhibition of Early German Drawings should find its centre of gravity in works by Dürer and Grünewald. We were not disappointed in this respect. A tremendous climax was Dürer's *Self-Portrait as a Nude* (after severe illness) from Weimar (Winkler 267). We enjoyed also the presence of rarities like the *Venetian Dancing Children* of 1495 (private property in Moscow), both the Hermitage studies for the engraving B. 79 of *Justice*, the *Madonna* (Hermitage) which Dürer designed as a cartoon for the window of the Pfinzing family in St. Sebaldus (Winkler 551), and almost all the important drawings from Budapest. A special treat for the Dürer admirer were the folios from the Dresden *Sketchbook*, restored after war damage, exhibited in a series of frames.

Hardly any other exhibition could expect to bring together so many drawings by Grünewald. Besides the magnificent *Apostles* for a Transfiguration and the *Studies* for the *Isenheim Altar*, the property of Dresden, we were shown the glorious *Portrait of Guido Guersi* from Weimar and the newly discovered *Prophets* and *Apostles*, pasted into a Lutheran Bible belonging to the Märkisches Museum in Berlin. In this connection, attention may be drawn to the sketch of a slightly inclined *Youthful Head* (No. 33), also the property of the Dresden print room (fig. 434). It is of unusual quality. The modelling—conveying the impression that two sources of light were used—is of unsurpassed mastery. It is very close to the drawings of Grünewald, particularly to the late ones such as the *Margareta Prellwitz* and the enigmatic *Trinity*. The linear rhythm of the hair is Grünewald's, and so is the fall of light, as the catalogue correctly points out. The drawing is too high in quality for Uffenbach. Could it be from the last period of the great Mathis (of Aschaffenburg) himself? One does not dare to pronounce it, but his is the only name which suggests itself.

The School of Dürer was well represented by many works by Kulmbach and Baldung. An outstanding piece is Kulmbach's project for a huge ostensory from Schwerin (No. 158). There is no doubt that two designs for glass roundels, *Death interrupting a merry Party* (No. 92) and *Judith and Holofernes* (No. 162), are by the same hand, as the catalogue correctly asserts, although the former was given to Dürer by Winkler. The *Raising of Lazarus* (Moscow, Pushkin Museum; No. 29) (fig. 435), dated 1512, ascribed in the catalogue correctly to the school of Dürer, is by an artist working under the impact of the Heller Altar. I do not know of any other German drawing which comes so close to Kulmbach's *designs* for the *Imhoff Altar* in the Albertina as this appealing water-colour. Baldung's works were of the finest quality: besides outstanding drawings of the youthful period like *Dr. Scheurl revering Christ* from Budapest, the magnificent *Scenes from the Passion* and *Heads of Apostles* (figs. 400, 403, 404) from Brno,[4] which I recognized many years ago, were exhibited. Unfortunately the lovely *Madonna* with the false Cranach signature (illustrated in the catalogue, No. 60) did not arrive from the Pushkin Museum, where I was able to attribute it to Baldung in 1962.

Augsburg excels in works by Burgkmair. There was the monumental *Flagellation of Christ* from Warsaw (No. 56), which I attributed to the master as early as 1956 (fig. 436). The attribution is corroborated by the painting of the same subject in Klosterneuburg [O. Benesch, Kat. 1938, 106]. Both are late works of the 1520's. A late-comer from the Hermitage, not listed in the catalogue, was the most expressive and sublime *St. John beneath the Cross* in black chalk, attributed to Wechtlin (fig. 432). We know prints by Wechtlin, but no drawings. This fine drawing seems rather to be a work by Burgkmair[5], close to the *Nativity* in the Biblioteca Reale at Turin.[6]

Another surprise of this show was the quite unusual wealth of drawings by Cranach the Elder, Albrecht Altdorfer and Wolf Huber. No less than twenty-three drawings

and water-colours by Cranach were shown, among them many delightful animal studies for his hunting scenes, five of them new discoveries. The Danube School almost overwhelms the visitor with specimens of its finest creations. Altdorfer was represented, not only by his famous *View of Sarmingstein* (1511) from Budapest [fig. 328], but his *Lot* from Dessau. We were also shown Huber's incredible *Landscape studies* from 1510 onwards, the *View of Urfahr on the Danube* (fig. 437), down to his great concluding peroration: the monumental *Head of Christ* from Warsaw (No. 150). To the nine Hubers I would like to add a tenth: the powerful *Studies of Hands* in black and white chalk on reddish paper (No. 34, Dresden, Kupferstichkabinett), (fig. 438), a realistic companion-piece to the *Drapery studies* in the Albertina [Kat. IV, 290–293]. The artist seems to have drawn here his own left hand, as Dürer did as a journeyman.

To discuss all the many other exhibits, such as the splendid Swiss drawings by Holbein the Younger (the glorious *De Morette*), Niklaus Manuel, Urs Graf, Hans Leu, Tobias Stimmer, would lead us too far afield. The show was a unique experience which the visitor can only remember with gratitude.

The Burlington Magazine CV, No. 729, London 1963, pp. 446—450.

Die Zeichnungen in der Universitätsbibliothek in Erlangen

von Elfried Bock

Detaillierte Besprechung des Katalogs der Handzeichnungen in der Universitätsbibliothek, Erlangen.

Zwei Zeichnungen lokalisiert der Autor nach Österreich, die wie in der Besprechung, mit den damit zusammenhängenden Gemälden hier abgebildet sind.

fig. 439 Salzburgisch 1440–1450, *Verkündigung Mariae*. Zeichnung. Erlangen, Universitätsbibliothek. [Benesch, Die Meisterzeichnung V, 41.]

fig. 440 Salzburgisch, zwischen 1452 und 1461, *Verkündigung Mariae*. St. Leonhardskirche ober Tamsweg. [Siehe p. 179.]

fig. 441 Steirisch um 1425, *Kreuzigung Christi*. Zeichnung. Erlangen, Universitätsbibliothek. [Benesch, Die Meisterzeichnung V, 28.]

fig. 442 Steirisch um 1425, *Kreuzigung Christi* aus St. Peter am Kammersberg. Graz, Joanneum.

[Book review; Brief Abstract.]

Belvedere, 9. Jg., Wien, Juli—Dezember 1930, pp. 75–82.

Related Publications by the Author

BOOKS

Katalog der Stiftlichen Gemäldesammlung Klosterneuburg, Stift Klosterneuburg 1938.

The Art of the Renaissance in Northern Europe. Its Relation to the Contemporary Spiritual and Intellectual Trends. Harvard University Press, Cambridge Mass. 1945, 1947, 1964.—Revised Edition, Phaidon Press Ltd., London 1965.

Kleine Geschichte der Kunst in Österreich. Globus-Verlag, Wien 1950.

Die Deutsche Malerei | Von Dürer bis Holbein. Editions d'Art A. Skira, Genève 1966 (Editions in English, French, Italian, Spanish).

Der Maler Albrecht Altdorfer. A. Schroll & Co., Wien 1939 (4 Editions).

Die Historia Friderici et Maximiliani. In collaboration with E. M. Auer. *Denkmäler Deutscher Kunst.* Hg. Deutscher Verein für Kunstwissenschaft, Berlin 1957.

Österreichische Handzeichnungen des XV. und XVI. Jahrhunderts. Die Meisterzeichnung. V. Urban Verlag, Freiburg i. Br. 1936.

Beschreibender Katalog der Handzeichnungen der Graphischen Sammlung Albertina, in: vols. IV, V. *Die Zeichnungen der Deutschen Schulen des Manierismus.* A. Schroll & Co., Wien 1933, pp. IX–XII, 47–71, ill. 372–625.

Great Drawings of All Time. German Drawings, in: vol. II. Introduction, Notes to 160 Plates, New York 1962.

German edition: *Kindlers Meisterzeichnungen aller Epochen, Deutsche Zeichnungen,* in: vol. II. Zürich 1963.

Meisterzeichnungen der Albertina. Galerie Welz Verlag, Salzburg 1964.

Master Drawings in the Albertina. Greenwich, Connecticut–London–Salzburg 1967.

ESSAYS

„Austrian Art". *Encyclopedia of the Arts,* New York, Philosophical Library 1946, pp. 68–89.

„Österreichische Kunst". *Bildende Kunst in Österreich. Kulturelle Schriftenreihe des Free Austrian Movement,* London s. a., pp. 1–3.

„Bemerkungen zu einigen Bildern des Joanneums". *Blätter für Heimatkunde,* 7. Jg., Heft 5, Graz 1929, pp. 65–73. — [See Abstract p. 12; figs. 6, 7.]

„Zur süddeutschen Buchmalerei der Frührenaissance". *Pantheon* XX (1937), pp. 218–220.

„Die Donaukunst". (Zur Eröffnung der Münchner Altdorfer-Ausstellung.) *Öster-reichische Kunst*, IX. Jg., Wien, Mai 1938, pp. 18–24.

„Altdorfer-Feier in München". Feuilleton. *Neue Freie Presse*, Wien, 1. Juni 1938.

„Die malerischen Anfänge des Meisters der Historia Friderici et Maximiliani". *Kirchenkunst*, 7. Jg., Heft 1, Wien 1935, pp. 13–16. — [See Abstract, p. 317.]

„Maximilien empereur Gothique et renaissant". *L'Oeil. Revue d'Art mensuelle*, no. 58, Paris, Octobre 1959, pp. 16–23 [translation of the essay on pp. 318 ff.].

„Erhard Altdorfers ‚Schleierfindung des Hl. Leopold'". *Kirchenkunst*, 7. Jg., Heft 5/6, Wien 1935, pp. 109–111.

„Die Zeichnung". In: *Europäische Kunst um 1400*. 8. Ausstellung des Europarates. Wien, Kunsthistorisches Museum, 1962, pp. 240 ff.

„Kritische Anmerkungen zu neueren Zeichnungspublikationen". In: Collected Writings, vol. II, pp. 324, 325; fig. 279. (Meister des Utrechter Marienlebens.)

„Meisterzeichnungen aus dem holländischen Kunstkreis". In: Collected Writings II, vol. II, pp. 244, 245; fig. 193 (Herrman tom Ring).

CATALOGUES OF EXHIBITIONS (arranged and presented on the author's initiative in or by the Albertina):

„Maria in der deutschen Kunst". *Kirchenkunst*, 5. Jg., Heft 3, Wien 1933, pp. 87–123. (Exhibition catalogue with Introduction.)

„Österreichische Malerei und Graphik der Gotik". Ausstellung in der Gemälde-galerie des Kunsthistorischen Museums, II. *Die Graphischen Blätter*, Wien 1934, pp. 9–15. [See also p. XXI.]

„Hans Baldung Grien". Albertina. Wien 1935, pp. 3–20. [See also pp. 407 f.]

„The Albertina Collection of Old Master Drawings" (A short History of the Albertina Collection [reprinted in vol. IV]). *The Arts Council of Great Britain*. London (Victoria and Albert Museum), 1948.

„Die schönsten Meisterzeichnungen". Albertina, Wien 1949, pp. 2–4.

„Von der Gotik bis zur Gegenwart. Neuerwerbungen 1947–1949". Albertina, Wien 1949/50, pp. 2–43, Cat. nos. 1–236.

„Die grossen Primitiven". Albertina, Wien 1950, pp. 2, 3.

„Die Musik in den Graphischen Künsten". Albertina, Wien 1951, pp. 3–6.

„Austrian Drawings and Prints from the Albertina, Vienna". A Loan exhibition sponsored by the Austrian Government. Circulated by the Smithsonian Institution, Washington D.C. 1955–1956. Introduction: „Austrian Art".

„Neuerwerbungen alter Meister, 1950–1958". Albertina. Festwochen Wien 1958, pp. 3–5, Cat. nos. 1–245.

„Maximilian I." Albertina. Festwochen Wien 1959, pp. 68–148. Introduction and Comments. (In collaboration with A. Strobl.)

„Hauptwerke der Handzeichnung und Buchillustration. Von der Gotik bis zum Barock". Albertina, Wien 1961. (In collaboration with A. Strobl.) Mimeographed.

BOOK REVIEWS (some reviews have been reprinted or inserted as abstracts together with their illustrations):

Quellen und Forschungen zur süddeutschen und schweizerischen Kunstgeschichte im 15. und 16. Jahrhundert. III Oberrhein. Quellenband I, II. By H. Rott. — *Pantheon* XXI (1938), pp. 203, 204.

Die jüngste Forschung über Gurk. Der Dom zu Gurk. By K. Ginhart and B. Grimschitz. — *Belvedere,* 10. Jg (1931), pp. 110–114.

Gotische Glasmalerei in Österreich bis 1450. By F. Kieslinger. — *Mitteilungen des Instituts für Österreichische Geschichtsforschung* XLV (1931), pp. 518–527.

Lorenz Luchsperger. By K. Oettinger. — *Pantheon* XVIII (1936), pp. 259–264.

Die Handzeichnung. By J. Meder. — *Die Bildenden Künste,* III. Jg. (1920), pp. 147–157.

Die Basler Handzeichnungen des Niklaus Manuel Deutsch. By H. Kögler. — *Belvedere,* 10. Jg. (1931), pp. 190–192.

Holbein der Jüngere. By W. Stein. — *Die Graphischen Künste* LIV (1931), *Mitt.,* pp. 17, 18.

Deutsche Zeichner von der Gotik bis zum Rokoko. By O. Hagen. — *Die Graphischen Künste* XLIV (1921), *Mitt.,* pp. 48, 50.

Die Zeichnungen in der Universitätsbibliothek in Erlangen. By E. Bock. — *Belvedere,* 9. Jg. (1930), pp. 75–82. — [See Abstract, p. 417, figs. 439—442.]

Notes to the Text

PREFACE

1. [From the main trends of the Gothic period of German and Austrian art contained in the author's essays now reprinted in the present volume, he planned to compose a volume on the earlier periods of German painting with the sub-title: Von den Primitiven bis zu Schongauer. It was supposed to precede his second volume: Die Deutsche Malerei / Von Dürer bis Holbein, published posthumously by Éditions d'art, Albert Skira, Genève 1966.]
2. O. Benesch, Österreichische Handzeichnungen des XV. und XVI. Jahrhunderts, Die Meisterzeichnung V, Freiburg i. Br. 1936.
3. [See for instance pp. 390 ff.]
4. Zur süddeutschen Buchmalerei der Frührenaissance, quoted on p. 418.
„Die allgemeine Sachlage in der deutschen Kunstgeschichte des 15. Jahrhunderts (namentlich in der 1. Hälfte) ist die, daß einer reichen Fülle von Werken, die stilkritisch gesondert, in Gruppen, Schulen und Einzelentwicklungen gegliedert wurde, eine nicht minder reiche Fülle von schriftlichen Nachrichten gegenübersteht. Das Problem besteht im Brückenschlagen zwischen beiden Gruppen. Da ist höchste Vorsicht und Zurückhaltung geboten. Von vielen der führenden Köpfe kennen wir heute noch nicht die Namen, obwohl sie uns vielleicht in Urkunden überliefert sind. Spielkarten- und Hausbuchmeister, Meister der Darmstädter Passion und E. S., uns heute nicht minder lebendig und greifbar als Multscher und Witz, Moser und Laib, wären uns

namentlich nicht minder geläufig als diese, hätten sie gleich ihnen ihre Namen in eindeutigen Signaturen überliefert. Signaturen von solcher Eindeutigkeit sind aber Ausnahmsfälle, schon gar im 15., wo noch im 16. Jahrhundert Streitfragen wie die des Meisters von Meßkirch bestehen. Alle übrigen Personalidentifizierungen müssen mehr oder minder hypothetisch bleiben, ausgenommen in jenen Fällen, wo ein ganz bestimmtes erhaltenes Werk urkundlich mit einer bestimmten Künstlerpersönlichkeit verknüpft ist. Viel schwieriger ist die Situation aber dort, wo solch greifbare geschichtliche Zusammenhänge fehlen, wo nur urkundlichen Nachrichten in ungefährer zeitlicher Lage Werke und Werkgruppen gleichgeordnet sind. So verhält es sich leider in der überwiegenden Mehrzahl der Fälle und da Namen mit einer Entschiedenheit und Apodiktik nennen zu wollen, als ob es sich um restlos Erwiesenes handelte, wäre voreilig und würde eher zu einer Verwirrung als Entwirrung der Fragen führen.... Manchmal ergibt sich die Korrektur von selbst durch den Stilcharakter eines Werks — er muß in der Kunstgeschichte die *ultima ratio* bleiben."
[This applies e. g. to the hypothetic names of Hans von Tübingen for the "Meister der Linzer Kreuzigung" and others, and of Niclas Preu for the "Meister der Historia"].
5. [See pp. 248 ff. — 1000 *Jahre Kunst in Krems*, Krems a. d. Donau 1971, Kat. Nr. 81 (Selma Krasa-Florian).]

DIE TAFELMALEREI DES 1. DRITTELS DES 16. JAHRHUNDERTS IN ÖSTERREICH

1. [Heute beide Österreichische Galerie, Inv. 4878, 4879.]
2. O. Benesch, Belvedere, 1929, 8. Jg., pp. 144 bis 147. [Siehe pp. 73 ff.]
3. Von der gleichen Hand ein Martyrium der hl. Apollonia im Diözesanmuseum Brixen.
4. Von Prinz Joseph Clemens v. Bayern Pacher gegeben (E. Hempel, Pacher, Taf. 88).
5. Deutlich zeichnet sich eine Gruppe ab, in deren Mittelpunkt der Verkündigungsaltar

des Brixner Diözesanmuseums steht. Zu ihr gehören ein kleines Martyrium Bartholomäi und die Flügeltafeln eines Paulusaltars in Neustift. Ebenfalls aus dem Eisacktal zwei Flügel mit Petrus, Thomas, Katharina, Barbara auf den Innenseiten (Diözesanmuseum). Den Bozner Kreis bezeichnen einige Altarflügel des Ferdinandeums (18/19, 28/29) und des Bozner Museums (Heimsuchung, Bartholomäus, Georg).

6. Beispiele der seltenen Tafelbilder des älteren Köldererkreises: Kommunion des Ritters Oswald Mullser in der Pfarrkirche zu Seefeld. Hl. Sebastian, von Masswerk mit Engelputten überdachtes Fragment eines Altarflügels (Dorotheum, 418. Kunstauktion Nr. 31).

7. [Heute Stift Heiligenkreuz.]

8. [O. Benesch-Erwin M. Auer, Die Historia Friderici et Maximiliani, Berlin 1957.]

9. Laut St. Florianer Kirchweihbuch wurde 1509 von Propst Peter Maurer ein Altar zu Ehren der Heiligen Sebastian, Florian, Leopold, Katharina, Barbara, Margareta, Ursula gestiftet, der 1513 einen päpstlichen Ablass erhielt. Seit Meder wird diese Nachricht mit dem grossen Altdorferaltar von 1518 in Verbindung gebracht. Ich halte es für wahrscheinlicher, dass sich Reste dieses Altarwerkes in den genannten Flügeln erhalten haben.

10. [Leihgabe im Oberösterreichischen Landesmuseum, Linz. — Benesch-Auer, Historia, Abb. 80 als Meister des Christophorus mit dem Teufel.]

11. Dieser Augsburger, Schöpfer des *Oberaltaicher Schmerzensmannes* (Buchner, Zeitschr. f. bild. Kunst, 1925–1926, p. 18; [O. Benesch, Die Deutsche Malerei, p. 130] wahrscheinlich identisch mit dem Radierer CB, war vermutlich in Österreich tätig. In der Kirche von Gaspoltshofen (Oberösterr.) haben sich drei Passionsszenen von seiner Hand, die O. Pächt erkannte, erhalten.

12. O. Benesch, Jahrb. der Preuss. Kunstsammlungen, 1933 [siehe pp. 294 ff.]. Sein bisheriges Werk wurde in den letzten Jahren durch die Bildnisse eines Ehepaares [ehem.] im Wiener Kunsthandel (figs. 319, 320), das Bildnis des Michel Adler von 1529 (Germanisches Museum), ein Bräutigamsbildnis der ehem. Sammlung Berl, Wien (1535), sowie eine stark Cranachische Muttergottes (1555) erweitert.

13. Auf der Rückseite das Wappen der Wiener Rektorsfamilie Reuss, das für die Entstehung nicht verbindliche Datum 1554 und der Wahlspruch: „Marcescit in otio virtus".

14. Von Baldass dem Wiener Meister der Legendenszenen gegeben.

15. Altarflügel mit den Heiligen Georg und Eustachius. Altarflügel mit den 14 Nothelfern unter Guirlanden. Sämtlich in Seitenstetten. Innenseite eines Altarflügels mit den Heiligen Wolfgang und Oswald (Wien, Akademie), der eine Verkündigung an Joachim und ein Tempelgang Mariae der ehem. Sammlung Brudermann (1519) nicht ferne stehen.

16. Eine Probe dieser Kunstweise, eine Kreuzigung, im Diözesanmuseum Brixen.

17. [Benesch-Auer, Historia, Abb. 82 als Mondseer Maler um 1515.]

18. O. Fischer, Die altdeutsche Malerei in Salzburg, schreibt dem Meister eine Reihe weiterer Werke zu, darunter den Reichenhaller Altar in München (1521).

19. Ihre Kenntnis verdanke ich Friedrich Winkler.

20. Benannt nach dem Bildnis des Brixner Domherrn Gregor Angrer von 1519 (Ferdinandeum) [O. Benesch, Die Deutsche Malerei, p. 150]. Das bis jetzt bekannte Werk beläuft sich auf 8 Bildnisse, zum Teil mit den Daten 1519 und 1520 (M. J. Friedländer und J. Ringler in Cicerone, 1929, XXI).

21. Beschreibendes Verzeichnis der illuminierten Hss. in Österreich I, Tirol.

22. Sein Einfluss in den schon leicht manierierten Passionsflügeln (nach Dürer) von 1514 im Bozner Museum spürbar, nicht ohne Anklänge an Pirermeister und Donauschule.

23. Magdalensberg (1502), Möderndorf, Pichlern, Seltschach (1517), Maria Saal, St. Lambrecht (Steiermark), Maria Elend, St. Katharina im Bade u. a.

24. Wie weit das grossartige Stifterbild im Dom zu Gemona (H. Voss, Zeitschr. f. bild. Kunst, 1920) kärntnerisch, vielleicht ein Frühwerk von Görtschacher ist [O. Benesch, Die Deutsche Malerei, p. 64], würde eine Untersuchung der Wappen entscheiden helfen. Buchner gibt dem Meister auch das Weltgerichtsfresko in Millstatt. Näher als dieses Werk scheint mir den gesicherten Tafelbildern ein Nikolausfresko in Winnebach bei Sillian zu stehen. Der Hand des Millstätter Freskos begegnen wir an der Kirche von St. Sigmund: Beweinung und hl. Christoph.

25. H. Ankwicz-Kleehoven hat an diese Tafeln das Totenbildnis Maximilians im Grazer Joanneum (1519) angeschlossen; auch dieses sicher in Wels entstandene Werk trägt das Monogramm AA. Es handelt sich offenbar um einen nach Wels übersiedelten Steirer.

BEMERKUNGEN ZU EINIGEN BILDERN DES JOANNEUMS

1. W. Suida, Altsteirische Bilder im Landesmuseum „Johanneum" zu Graz. Monatshefte f. Kunstwissenschaft, I. Jg., Leipzig 1908, pp. 523 ff.

EIN OBERDEUTSCHES KANONBLATT UM 1400

1. Das Pergament ist auf seine Unterlage vollständig aufgezogen. Ein Ablösen erscheint im Interesse der Erhaltung des Blattes nicht rätlich. Es trägt die Sammlermarke des Dresdner Künstlers J. G. Schumann (1761—1810) [Lugt 2344], von dem es der Herzog Albert von Sachsen-Teschen jedenfalls selbst erwarb [Albertina Kat. IV, 5].

2. Vgl. R. Ernst, Beiträge zur Kenntnis der Tafelmalerei Böhmens im 14. und am Anfang des 15. Jahrhunderts, Prag 1912, S. 16. [A. Matějček, Gotische Malerei in Böhmen, Prag 1955, Abb. 127. — Heute Prag, Nationalgalerie.]

3. München, Bayerisches Nationalmuseum.

ZUR ALTÖSTERREICHISCHEN TAFELMALEREI

1. [Siehe auch pp. 77, 111, 397, u. a.]
2. Jahrb. f. Kunstsammler I, pp. 11 ff.
3. Die altösterreichischen Tafelbilder der Wiener Gemäldegalerie. Die bildenden Künste V, 1922. Katalog der Erwerbungen der Gemäldegalerie in den Jahren 1920–1923. Wien 1924, p. 2.
4. Sitzungsbericht der Kunsth. Gesellsch. in München vom 19. Januar 1923. Münchener Jahrbuch XIII, p. 170.
5. Eine Malerschule in Wien zu Anfang des 15. Jahrhunderts. Beiträge zur Geschichte der deutschen Kunst I, 1924. pp. 21 ff. Übersichtliche Zusammenstellung aller dem Verfasser bekannten Werke der Gruppe mit Reproduktionen der meisten.
6. Durch mündlich mitgeteilte persönliche Forschungsergebnisse.
7. [Siehe K. Oettinger, Hans von Tübingen und seine Schule, Berlin 1938. Hypothetische Identifizierung des Meisters Hans von Tübingen bzw. Aufspaltung in Meister und Gehilfe (Geselle), in den Meister des Andreasaltars. Gegen diese sowie andere Umbenennungen, verschiedentliche Umlokalisierungen und Umdatierungen durch K. Oettinger wurde in der Literatur des öfteren Stellung genommen. Von O. Benesch selbst, der anfänglich geneigt war, K. Oettingers „urkundlicher Konklusion" zu folgen, wurde die Meisterscheidung jedoch nicht akzeptiert. Später nahm er dagegen Stellung, siehe z. B. p. 133. Von L. Baldass in: Malerei und Plastik um 1440 in Wien, Wiener Jb. f. Kg., N. F. XV (1953), p. 9 und Anm. 7, p. 10 und Anm. 9. Jüngeren Datums von A. Rosenauer in: Gotik in Österreich, Ausstellung, Krems-Stein, Niederösterreich, 19. Mai–15. Oktober 1967, Krems a. d. Donau 1967, pp. 101, 102, 103.] [Siehe auch p. IX und p. 421, Note 4 oben.]
8. Österreichs Malerei in der Zeit Erzherzog Ernst des Eisernen und König Albrecht II.

Wien 1926.
9. [Österr. Kunsttopographie XXXI, pp. 112, 113.]
10. Daß die Votivtafel von Ernst dem Eisernen gestiftet wurde, sucht Suida durch den für diese Zeit schwer erbringbaren Beweis der Bildnistreue sicherzustellen.
11. P. Ganz, Malerei der Frührenaissance in der Schweiz, 1924, p. 38, erblickt in der Tafel ein Werk des Basler Kunstkreises. Ilse Futterer (Oberrheinische Kunst 1927, H. 12, pp. 15 ff.) hat den wenig überzeugenden Versuch unternommen, sie in eine oberrheinische Lokalentwicklung einzuordnen.
12. É. Mâle, L'art religieux de la fin du moyen-âge en France, Paris 1908, Figs. 29, 67, 72, 107, 182. Kompositionell ist sie auch mit der Kreuzigung des Missales von Saint-Magloire (Paris, Bibl de l'Arsenal 623; H. Martin, La miniature française, pl. 79) verwandt, der sie jedoch stilistisch nicht entspricht.
13. Französische Tafelbilder aus der Wende des 15. Jahrhunderts in österreichischen Sammlungen. Zeitschrift f. b. K. 1922, pp. 14 ff.
14. Eine Gruppe deutscher Tafelbilder des 15. Jahrhunderts (Beiträge etc. I, pp. 1 ff.).
15. Mitteilung O. Wonisch; [Kunsttopogr. XXXI, p. 121 und Abb. 178–183].
16. [E. Bock, Die Deutschen Meister, p. 90, Inv. 2128.]
17. [O. Benesch, Kat. 1938, pp 46 ff.]
18. Old Master Drawings I, 1926, Plates 33, 34. — [O. Benesch, Die Meisterzeichnung V, 18, 19.]
19. Die unleugbare stilistische Diskrepanz gegen die kleine Kreuzigung, mit der sie die Masse gemeinsam hat, veranlaßten Hugelshofer, die Bilder verschiedenen Händen zuzuteilen. Das wird nur dann nötig, wenn man in ihnen Bestandteile eines einheitlichen Altarwerkes sieht, nicht aber, wenn man sie als selbständige Andachtsbilder oder Stationen eines Passionsweges betrachtet, die zeitliche Intervalle eher ermöglichen. Beide Werke fallen

doch viel zu sehr in das Gesamtbild einer Persönlichkeit, als dass man da „Hände" unterscheiden könnte.

20. Durch Suida in die Literatur eingeführt.

21. Die Einblattdrucke des 15. Jahrhunderts in der Kupferstichsammlung der Hofbibliothek. Wien 1920.

22. Schon Hugelshofer (a. a. O., p. 36) erkennt in den beiden Blättern den „nämlichen Stil" (sc. des Kreuzigungsmeisters). [Die großen Primitiven, Ausstellung Albertina, Wien 1950, Kat. 15].

23. G. Gugenbauer, Einblattdrucke des 15. Jahrhunderts. Heitz, Bd. 39, p. 24. — Schreiber 972a. — [Die grossen Primitiven, op. cit. 4.]

24. Ausstellung „Gotik in Österreich", Wien 1926, Kat. p. 93 (F. Kieslinger).

25. [Kat. IV,7; O. Benesch, Die Meisterzeichnung V, 21, „Wien oder Wr. Neustadt 1425–30."]

26. [M. Broederlam; Le Musée de Dijon, Kat. 1925, p. 35.]

27. [Siehe p. 105.]

28. Otto Fischer, Die altdeutsche Malerei in Salzburg, p. 47 und Taf. 5.

29. C. Gebhardt, Die Anfänge der Tafelmalerei in Nürnberg, Taf. XXVII. [Siehe p. 171.]

30. C. Glaser, Gotische Holzschnitte, p. 30, Abb. 37.

31. Otto Fischer, a. a. O., pp. 84–86, Taf. 12.

32. [Gotik in Tirol, Ausstellung, Innsbruck, Ferdinandeum, 1950, Kat. 29. — Photographien von Prof. Dr. Vinzenz Oberhammer.]

33. Buchner hat eine in die Salzburger Gruppe fallende Handschrift festgestellt, über die wir seinen Berichten entgegensehen dürfen.

34. [Gehört zu No. 258, Gilhofer & Ranschburg, Luzern, Juni 1934 (Slg. Dr. A. Feldmann). — Montreal, L. V. Randall (Sale Sotheby's, May 10, 1961, lot 20).] — [Siehe Albertina Inv. 30634. Ausst. Von der Gotik bis zur Gegenwart, Neuerwerbungen 1949/50, Nr. 2].

35. Hugelshofer, a. a. O., p. 27, Fussnote 1, scheint diese Tafel zu meinen, wenn er von „Beeinflussungen italienischer Kunst" spricht. F. Burger, Die deutsche Malerei I, p. 264.

36. Was das Räumliche anbetrifft, bietet in der oberdeutschen Malerei der Tiefenbronner Altar die meisten Analogien zu den Frühwerken des Albrechts-Meisters.

37. [O. Benesch, 1938, Kat. 9–32.]

38. Das Stift Herzogenburg besitzt zwei Folgen eines Marienlebens und einer Passion, die zur unmittelbaren Gefolgschaft des Albrechts-Meisters gehören. [Herzogenburg, Ausstellung 1964, Kat. 17–24, 32–35.] Der Maler der um 1460 entstandenen Nothelfertafel aus Laxenburg [Gotik in Österreich 1926, 65, Kunsthist. Museum; Österreichische Ga-

lerie, Inv. 4949] steht hingegen unter dem starken unmittelbaren Eindruck Multscherscher Werke.

39. Kunstgeschichtl. Anzeigen 1907, p. 70.

40. Feurstein und Buchner haben sich um seine Werkgruppierung verdient gemacht. — [L. Baldass, Jb. der Preuss. Kunstslgen 56 (1935), pp. 6ff.]

41. Feurstein hat als erster (Donaueschinger Galeriekatalog 1921, p. 62) die richtige zeitliche Einstellung der Werke des Lichtensteiners gegeben.

42. [Siehe Collected Writings II, pp. 258 ff.]

43. Bestimmung E. Buchner. [Heute Cleveland, Museum of Art.]

44. [Siehe pp. 73 f. (dort als Reichlich-Schüler nach L. Cranach).]

45. Dieses Grünblau entstand durch Moosgrün, das blau überlasiert wurde, an manchen Stellen aber, wie etwa im Unterkleid an der Brust, stärker hervortritt.

46. [Kunsthist. Museum, Kat. II, 1963, 215; siehe E. Heinzle, Wolf Huber, Innsbruck s. a., p. 18 und Abb. 1.]

47. [Kat. 1963, p. 153 (als Meister von Uttenheim).]

48. C. Dodgson, Jb. d. Pr. Kstsmlgen XXIV, p. 284.

49. Dörnhöffer ist der erste Vertreter dieser Ansicht. (Ein Jugendwerk Lukas Cranachs, Jahrb. d. k. k. Zentral-Kommission, N. F. II, 1904, Sp. 197.) Ihm folgt Kurt Glaser (L. Cranach, Leipzig 1921, p. 18).

50. Der Zwettler Altar und die Anfänge Jörg Breus. Beiträge zur Geschichte der deutschen Kunst II. — [Siehe pp. 248 ff.]

51. [Heute Innsbruck, Ferdinandeum; Gotik in Tirol, Ausstellung 1950, Kat. 131.]

52. [Heute Wien, Kunsthistor. Museum, Kat. II, 1963, 104].

53. Otto Fischer, Marx Reichlich, Mitt. d. Ges. f. Salzburger Landeskunde XLVII, 1907.

54. W. Mannowsky, Die Gemälde des Michael Pacher, p. 113. — [O. Benesch, Die Deutsche Malerei, 1966, p. 60.]

55. Die Möglichkeit einer Rekonstruktion der Außenseiten des verlorenen Pacher-Altars aus Reichlichs Passionsszenen ist ernstlicher Erwägung wert; die Innenseiten zeigten das Marienleben.

56. Fischer, a. a. O., p. 122.

57. Die von H. Michaelson, Repert. f. Kw. XXII (1899), p. 474, angenommene Anwesenheit Cranachs in München und Wien zu Beginn der Neunzigerjahre stützte sich auf eine nicht mehr erhaltene Urkunde, einen Brief von 1493. Hans Ankwicz-Kleehoven

schloss (Alt-Wiener Kalender für das Jahr 1922, p. 58 ff.), daß es sich vermutlich um eine Fälschung handelt, da der Wiener Kaufherr, an den der Brief gerichtet ist, archivalisch nicht erwiesen werden kann.

58. Nach E. Schenks zu Schweinsberg überzeugender Darlegung (Belvedere 1926, p .67) hat sich der Künstler dort in der Gestalt des Alphäus porträtiert.

59. Franz Bock, Die Werke des Matthias Grünewald, p. 48. — H. Röttinger, Hans Wechtlin, Jb. d. kh. Smlgen d. Ah. Kh. XXVII (1907), pp. 12/13. — A. Weixlgärtner, Zu Dürers Anbetung der Könige in den Uffizien, Jb. d. kh. Smlgen d. Ah. Kh. XXVIII (1909), pp. 27 ff. — E. Bock, Kat. pp. 308–311.

60. R. Bruck, Friedrich der Weise als Förderer der Kunst, p. 156.

61. Röttinger, a. a. O., gibt alles insgesamt Wechtlin. — [E. Bock, Kat. 1311, 1308, 1309.] — [Siehe F. Anzelewski, Albrecht Dürer, 1971, pp. 132 ff. und Textabb. 14, 15].

62. [Siehe pp. 259 ff.; ferner O. Benesch, Die Deutsche Malerei 1966, pp. 64 ff.]

63. Nebenbei sei daran erinnert. dass auch dieses Bild, wie die St. Florianer, den Namen „Lucas van Leyden" trug. Vgl. Dörnhöffer, a. a. O., p. 188. — [Heute Kunsthistorisches Museum, Kat. II, 1963, 103 (Photo vor Restaurierung).] — [M. J. Friedländer - J. Rosenberg, Die Gemälde von Lucas Cranach, Berlin 1932 (und für alle in Folgenden besprochenen Cranach-Gemälde).]

64. Fünf unbeschriebene Holzschnitte Cranachs. Jb. d. Pr. Kstsmlgen 24 (1903), pp. 284 ff. Der bessere der beiden Drucke, das Pergamentexemplar der Sammlung Friedrich August, ist jetzt Eigentum der Albertina. — [Friedländer - Rosenberg, op. cit., pp. 2, 3.]

65. Dass Winterburger, für den dieses Kanonblatt vermutlich wie alle anderen früheren Schnitte Cranachs gearbeitet ist, die Ausführung in die Hand eines so ungelenken Schneiders gelegt hätte, ist schwer anzunehmen. Der Mantel Johannis enthält auf dem Teil, der sich um den Kreuzstamm schlingt, einige umgekehrte Buchstaben, die möglicherweise ein verschnittenes Datum in Spiegelschrift darstellen.

66. Cranach-Studien, p. 9.

67. Dodgson, a. a. O., p. 286.

68. Die Gemäldegalerie der Akademie, Wien 1927, I, p. 88. R. Eigenberger datiert die Flügel 1502. Wenn hier 1501 vorgeschlagen wird, so geschieht dies auf Grund der stilistischen Abweichung von dem einzigen 1502 datierten Tafelbilde.

69. Die bildenden Künste IV, 1921, p. 148.

70. Kunstgeschichtliche Anzeigen 1907, p. 71. Herrn Hofrat G. Glück danke ich die Erlaubnis der Veröffentlichung im Rahmen dieser Arbeit.

71. Dörnhöffer, a. a. O., p. 183. — [O. Benesch, Die Deutsche Malerei, 1966, pp. 65 ff.]

72. Cicerone XIX, 1927, p. 171.

73. [Bock, Kat. p. 19, Inv. 4450, 4451.]

74. Kunst und Künstler XXIV 1926 pp. 381 ff.

75. Jb. d. Pr. Kstsmlgen 48 (1927), pp. 230 ff. — [O. Benesch, Die Deutsche Malerei 1966, pp. 64–67.]

76. Vgl. H. Ankwicz, Das Tagebuch Cuspinians, Mitt. d. Inst. f. österr. Geschichtsforschung XXX, 1908, p. 292.

77. In ähnlicher Intensität erscheint dieser Farbenzweiklang in dem prachtvollen *Jünglingsporträt* der Accademia Carrara in Bergamo (Elenco dei quadri dell'Accademia Carrara, Bergamo 1912, No. 469, „Maniera di Luca di Leida"), das von Thode (Jb. d. Pr. Kstsmlgen, XIV, p. 206) als vermutliches *Bildnis des Sebastian Imhof* von Dürer publiziert wurde. Vgl. Winkler, Klassiker d. Kunst, 4. Bd, 4. Aufl., p. 42 und 413. Winklers Auffassung, daß der Kopf von anderer Hand eingesetzt sei, kann ich nicht teilen. Es scheint mir doch eine einheitliche Schöpfung zu sein, die der der Stufe der Dürerbildnisse von 1499 entspricht.

78. Dodgson, a. a. O., p. 287.

79. Dodgson, a. a. O., p. 290. M. Geisberg, Der deutsche Einblattholzschnitt in der ersten Hälfte des 16. Jahrhunderts, XV, 8, bringt das Blatt nach dem Wolfegger Exemplar im vollen Ausmaß. [Dasselbe Thema im Gegensinn zeigt die Berliner Zeichnung, Inv. 4182. Siehe Meisterzeichnungen aller Epochen, vol. II (O. Benesch), Nr. 408.]

80. A. a. O.

81. Der ältere Breu als Maler. Beiträge zur Geschichte der deutschen Kunst II (1928), pp. 272 ff.

82. Die farbentiefe Klein- und Feinmalerei, wie sie die *St. Florianer Täfelchen* und die *Schotten-Kreuzigung* darstellen, war in Österreich ja vor allem im Pacherkreise in Übung. An die Bilder im Grazer Joanneum (Suida, Belvedere I, 1922) sei erinnert; an die Tafeln mit den Heiligen Benedikt und Scholastika, Andreas und Katharina, Engel Gabriel im Stift St. Peter in Salzburg (Österr. Kunsttop. XII, Fig. 164, Taf. XXII).

83. Vgl. P. Ganz, Malerei der Frührenaissance in der Schweiz, Zürich 1924.

84. Vgl. die Artikel von Zemp im Schweizeri-

schen Künstlerlexikon, I, und Leitschuh in Thieme-Becker, XII. Für die Lücke 1497 bis 1499 vermutete letzterer eine Wanderschaft nach Schwaben und Tirol.

85. Suida, Österr. Kunstschätze III, 72. — [Kunsthistorisches Museum, Kat. der Gemäldegalerie 1938, p. 194, Inv. 1747. — Österreichische Galerie.]

86. L. Baldass, Katalog der Ausstellung „Gotik in Österreich", Wien 1926, p. 63.

87. [Siehe p. 181 (Rekonstruktion des Altars).]

88. Einige der von mir hier besprochenen Werke wurden kürzlich auch in einem Aufsatze Suidas (Belvedere XI (1927), pp. 71 ff.) behandelt. Da das Erscheinen dieser Arbeit mehrere Monate nach der Drucklegung der vorliegenden erfolgte, war es mir leider nicht mehr möglich, mich mit der (von der meinen bisweilen differierenden) Ansicht des Forschers in jedem Einzelfalle auseinanderzusetzen.

89. Österr. Kunsttop., Bd. XIV, Abb. 36. Auf Ärmel- und Blusensäumen des Mannes mit dem Ysop findet sich eine Inschrift, die ein Künstlersignum zu enthalten scheint. Da das Bild an den Rändern von einem Streifen schwarzer Farbe überzogen ist, erscheint auch die Inschrift zum Teil zugedeckt. IHOANESVII |HERNICV . . . HRANOPV⌐S VISAIEIH. Die Innenseiten der Flügel sind nicht nur kompositionell, sondern auch farbig und maltechnisch völlig durch ein niederländisches Vorbild bedingt, ähnlich wie die große Stiftertafel von 1462 im Wiener Redemptoristenkloster; [p. 175; fig. 178.]

90. Österr. Kunstschätze III, Taf. 69.

91. Über den Einfluß der Wolgemut-Werkstatt in Österreich und dem angrenzenden Süddeutschland. Jb. d. Zentralk. X, Wien 1916, pp. 79 ff.

92. Die *Ursula-Legende*, Stift Lilienfeld (Got. Ausst. 52, 53) läßt sich dem gleichen Meister zuweisen. [Österr. Galerie, Kat. 1971, 126.]

93. E. Buchner danke ich die Mitteilung, daß es sich bei dem Meister um einen Franken handelt, dessen verstreutes Werk zusammenzustellen ihm schon zu gutem Teil gelungen ist. Jedenfalls war es ein schöpferischer Künstler, dessen Wesensart dem Temperament der Bayern und Österreicher eigenartig entgegenkam, so daß wir allen Grund zur Annahme haben, der Süden habe ihn mit Aufträgen bedacht, ja vielleicht gelegentlich berufen. Der Umstand, daß ein österreichisches Kloster zwei große Tafeln von ihm besitzt, ferner, daß er hier offenkundig Schule gemacht hat, legt dies nahe. Die

St. Florianer Tafeln dürften zu dem gleichen Altar gehören wie Nr. 354–360 des Bayerischen Nationalmuseums. Vor allem die *Gefangennahme* und *Dornenkrönung* stehen den St. Florianer Bildern nahe; doch auch *Geisselung* und *Dornenkrönung* zeigen noch die gleiche Hand. Die Sammlung Bachofen-Burckhardt in Basel besitzt eine dem Meister nahestehende kleine Kreuztragung.

94. Österr. Kunsttop. I, pp. 274 ff. Die geschnitzten Flügel haben viel Schwäbisches. Die Epiphanie läßt an Blaubeuren denken. [Dehio-Handbuch, Niederösterreich, Wien 1953, p. 201.]

95. Robert Vischer, Studien zur Kunstgeschichte, pp. 300 und 332. Dr. Rudolf Guby hat archivalisch festgestellt, daß der gesamte Altar dem Passauer Stephan Kriechbaum in Auftrag gegeben wurde.

96. Der von Suida vertretenen Ansicht, daß die kleinen Tafeln von der gleichen Hand stammen wie das *Marienleben* des Schottenklosters, vermag ich mich nicht anzuschliessen. — [Siehe pp. 200 f.]

97. Vgl. Joseph Mayer, Geschichte von Wiener Neustadt.

98. W. Pinder, Die deutsche Plastik des 15. Jahrhunderts, Taf. 88–91. Die etwas zu frühe Datierung Pinders findet ihre Korrektur von selbst durch die Tafeln. — [K. Oettinger, Lorenz Luchsperger, Forschungen zur Deutschen Kunstgeschichte. Hg. vom Deutschen Verein für Kunstwissenschaft, 12, Berlin 1935.]

99. R. Stiassny, Michael Pachers St. Wolfganger Altar, Wien 1919, pp. 8–10.

100. [Siehe pp. 154 ff.]

101. Den freundlichen Hinweis verdanke ich Dr. F. Dworschak. — [Katalog der Ausstellung „Gotik in Niederösterreich" Krems–Stein 1959, p. 24.]

102. L. Baldass, Wiener Jahrb. f. bild. Kunst V, 1922, p. 74. Katalog der Ausstellung „Gotik in Österreich" 1926, pp. 38/39.

103. Suida, Österr. Kunstschätze I, 18.

104. Die Tafel wurde erstmalig von L. Baldass, Wiener Jahrb. f. bild. Kunst V, 1922, p. 80, publiziert. Wenn die dort vorgeschlagene Datierung „Ende des 15. Jahrhunderts" zuträfe, wäre die Cranach-Frage gelöst, weil wir dann in dem Legenden-Meister den Schöpfer des neuen Stils und den Lehrer Cranachs sehen müssten. [Siehe Kat. d. Museums mittelalterl. Kunst, 1971, pp. 171 f.]

105. Suida, Österr. Kunstschätze II, 60. Dort auch die richtige Datierung.

106. [Siehe p. 260.]
107. Friedländer, Die frühesten Werke Cranachs. Jb. d. Preuss. Kstsmlgen 23 (1902), pp. 228 ff.
108. [Herzogenburg, Ausstellung 1964, Kat. 48–51 (Gedersdorfer Altar).]
109. Österr. Kunsttop. I, Taf. X, Abb. 150 und 151. [1000 Jahre Kunst in Krems, 1971, Kat. 85, 86, S. Krasa - Florian.]
110. [Eigenhändige, spätere Aufschrift von O. Benesch auf Rückseite der Photographie: „Meister der Wunder von Mariazell? Vgl. Enthauptung der hl. Barbara, Prag, Nationalgalerie" (fig. 209).—Die Photographie des Gemäldes nach Restaurierung wurde freundlicherweise vom Oberösterr. Landesmuseum zur Verfügung gestellt.]
111. Vgl. Buchner, Z. f. b. K. 59, 1925/26, p. 22. Dem Meister des heiligen Philippus möchte ich eine doppelseitig bemalte Tafel mit einem höchst originellen *Christophorus* (fig. 374) und einer *Himmelfahrt der hl. Magdalena*, die G. Gugenbauer kürzlich in oberösterreichischem Privatbesitz entdeckte, zuschreiben. [Siehe p. 351, und Benesch-Auer, Historia, p. 107.]
112. J. Weingartner, Die Kunstdenkmäler Südtirols, I p. 397.
113. Betty Kurth hat a. a. O., p. 98, den Zusammenhang dieses Johannes mit der alten fränkischen Komposition der Apostelteilung nachgewiesen.
114. Robert Vischer, a. a. O., p. 455, hat bereits seine Stellung richtig definiert: zwischen Reichlich und Kulmbach. Stiassny dachte an Ulrich Springinklee (Repert. f. Kw. XXVI, p. 21); ebenso Semper (Innsbrucker Ausstellung 1902, Taf. XV). Daß die Tafel mit den Florianer Bildchen in Zusammenhang steht, hat Buchner (schriftliche Mitteilung) zuerst richtig gesehen, wenn auch die von ihm vermutete Identität der Hände, und sei es durch nichts anderes als das näher stehende Zwischenglied des Niederolangers, hinfällig wird.
115. Friedländer, Die Sammlung Richard v. Kaufmann II, p. 278 (Taf. XLI). — [Siehe Thieme-Becker XXXVII, p. 51.] [Verkündigung, Luzern, Galerie Fischer;

Heimsuchung, Princeton, N. J., Art Museum; Geburt Christi, Darstellung im Tempel, Worcester, Mass., Worcester Art Museum. — Von den genannten, heutigen Besitzern wurden freundlicherweise Photographien zur Verfügung gestellt.]
116. A. Altdorfer, pp. 61 und 72. — [Kat. II, 1963, 10.]
117. A. Altdorfer, Wien 1923, pp. 26/27.
118. [Benesch, Altdorfer 1. Um 1506. — Siehe pp. 348 f.]
119. Es findet weiter unten seine nähere Besprechung.
120. [Maximilian I, Wien 1959, Ausstellung, Österr. Nationalbibliothek, Albertina, Kunsthistorisches Museum, pp. 117 ff.]
121. Den St. Florianer Bildern steht eine Auffindung des Schleiers durch den heiligen Leopold in einer prächtigen Waldlandschaft mit aufsteigenden Tannenhängen in Klosterneuburg nahe. Kat. 83. — [Siehe fig. 348, Erhard Altdorfer.]
122. [O. Benesch-E. M. Auer, Die Historia Friderici et Maximiliani, Berlin 1957, auch für alle nachstehenden, einschlägigen Angaben. — Die Identifizierung des Meisters mit Niclas Preu entbehrt jedes dokumentarischen Zusammenhanges und bleibt eine unhaltbare Hypothese (Die Kunst der Donauschule, Stift St. Florian 1965 pp. 96 ff.].
123. Der Ursprung des Donaustils, p. 195. Das Monogramm MZ auf der Akademiezeichnung ist eine Nachahmung dessen des bekannten Kupferstechers, von späterer Hand mit anderer Tinte aufgesetzt. — [Benesch-Auer, Historia, Abb. 50.]
124. Mitteilungen aus der Österr. Staatsgalerie 4/5 (1921), Abb. p. 64.–[Heute Kh. Museum, Kat. II, 1963, 241. — Benesch-Auer, Historia, p. 39.]
125. [F. Winzinger, A. Altdorfer, Zeichnungen, 137, als „Meister der Vita".]
126. [Benesch-Auer, Historia, Abb. 53.]
127. [Op. cit., Abb. 60 als Erhard Altdorfer (siehe pp. 331 f.), und Taf. 31.]
128. [Op. cit., Taf. 11.]
129. [Siehe op. cit., Abb. 61 (E. Altdorfer); Taf. 11.]

ZU CRANACHS ANFÄNGEN

1. [Der hier angeführte Reichlich-Schüler wurde vom Autor später als Meister von Niederolang angesprochen. Siehe p. 4 und Verzeichnis seiner Schriften, p. 18.]
2. Die Anfänge Lukas Cranachs, Jahrb. der Kunsthist. Sammlungen N. F. II, p. 112, Fußnote. — [Siehe p. 30.] — [Friedländer-Rosenberg, op. cit., bei No. 9.]

3. Catalogue raisonné de la collection Martin Le Roy. Fasc. V, Paris 1909, Peintures No. 29, Pl. XXVII.
4. Belvedere I, 1922, pp. 34ff.
5. [München, Pinakothek, 1963, pp. 176ff. — Das Datum auf dem Tempelgang „1502" (nicht 1511).]
6. Österr. Kunsttop. XII, p. 113, Nr. 16.

7. [Ehem. Baden bei Wien, Weilburg.] — Semper, Alttirolische Kunstwerke des 15. und 16. Jahrhunderts, Innsbruck 1902, Tafel XV. – Höfle, Photographien der Innsbrucker Ausstellung, Nr. 50.
8. Mitteilungen der Gesellsch. f. Salzburger Landeskunde 47 (1907), pp. 121ff. — Österr. Kunsttop. XII (1913), p. 112.

NEUE MATERIALIEN ZUR ALTÖSTERREICHISCHEN TAFELMALEREI

1. Zur altösterreichischen Tafelmalerei, Jb. d. kh. Slgn., N. F. II. — [Siehe pp. 16ff.]
2. Sie wurden in der Zeitschrift Magyar Müvészet 1928 von Fenyö und Genthon als „ungarisch" veröffentlicht.
3. Österreichs Malerei in der Zeit Erzherzog Ernst des Eisernen und König Albrecht II., p. 27.
4. Eine kurze vorläufige Avisierung gab ich in dem Aufsatz über die Graner Gemäldegalerie, Belvedere 1929, p. 68. [Siehe p. 366.] Eingehender habe ich das Problem in dem die Wiener Malerei behandelnden Kapitel meiner Arbeit über den Meister des Krainburger Altars besprochen (Wiener Jahrbuch für Kunstgeschichte 1929, pp. 149–150). [Siehe pp. 154ff.]
5. Wo es der Fall ist, daß kleine Tafeln genau ein Viertel des Areals einer großen haben, liegt schwerlich ein Altarganzes vor.
6. [Österr. Kunsttop. XXXI, p. 121 und Abb. 178 (O. Wonisch).]
7. Festschrift für E. W. Braun, Augsburg 1931.
8. [Österr. Kunsttopographie XXXI, p. 114, Nrn. 11, 12 (O. Wonisch).]
9. [Österr. Galerie, Kat. 12. — Siehe p. 18.]
10. Die altdeutsche Malerei in Salzburg, Leipzig 1908, pp. 47ff.
11. A. a. O., p. 73. Ferner Wallraf-Richartz-Jahrbuch 1930. — [Siehe pp. 26, 126.]
12. Betty Kurth, Mittelhochdeutsche Dichtungen auf Wirkteppichen des 15. Jahrhunderts,

Jb. d. kh. Slgn. d. Ah. Kh. XXXII (1915), p. 245.
13. [Kat. 1934, 2–15.]
14. Die Vorzeichnung zu dem Bilde wurde von Buchner und Baldass in der Erlanger Sammlung festgestellt (Bock 14). Da reduziert sich wieder alles viel mehr auf ein Linienornament, im Gegensatz zum Herausarbeiten der Körper beim Kreuzigungsmeister.
15. Fischer, a. a. O., pp. 47ff.
16. Fischer, a. a. O., pp. 42 und 43. Fischers Datierung halte ich für zu früh. Sie würde die schöpferische Bedeutung des Altmühldorfer Meisters sehr schmälern.
17. Pantheon 1930, p. 150.
18. Österr. Kunsttop. XVI, pp. 146–148.
19. Fischer, a. a. O., pp. 50–52.
20. Österr. Kunsttop. XVI, Taf. X und Fig. 189; 35,5 × 83,5 cm.
21. [Siehe Kat. der Gemäldegalerie, Kh. Museum, 1938, p. 101, Inv. 1798, 1798A, 1799.]
22. Neuerwerbungen des Germanischen Museums 1925—1929, Taf. 8 und 9. [Germanisches Nationalmuseum, Kat. 1937, pp. 89ff.]
23. Fischer, a. a. O., p. 53. [Österr. Kunsttop. XVI, p. 14.]
24. [66 × 35 cm, Österr. Museum für Angewandte Kunst, Inv. 2560/27707. — Corpus Vitrearum Medii Aevi, Österreich I. Wien, Die mittelalterlichen Glasmalereien in Wien, Graz — Wien — Köln 1962, Nr. 83, Abb. 268 (Eva Frodl-Kraft).]

GRENZPROBLEME DER ÖSTERREICHISCHEN TAFELMALEREI

1. [Siehe pp. 16ff., 77ff.]
2. Zeitschr. f. bild. Kunst, N. F. 33 (1922), pp. 14ff.
3. Beiträge zur Geschichte der deutschen Kunst I, pp. 1ff.
4. Belvedere 9/10 (1926), Forum, p. 134.
5. Österreichs Malerei in der Zeit Erzherzog Ernst des Eisernen und König Albrecht II., p. 25.

6. A. a. O. — [Verzeichnis der Gemälde Dahlem, Berlin 1966, p. 47, Inv. 1620.]
7. Belvedere 9/10 (1926), Forum, pp. 91ff. — [Siehe p. 13.]
8. [Heute Österr. Galerie, Kat. 1953, 20.]
9. [C. G. Heise, Norddeutsche Malerei, 1918, fig. 56. — Siehe p. 23.]
10. Bouchot, L'exposition des primitifs français. Pl. XI. Jetzt im Louvre.

11. Zur altösterreichischen Tafelmalerei, pp. 65, 66. Jb. d. kh. Slgen, N. F. II. [Siehe p. 19.]

12. Paris, Bibl. nat. Manuscrit latin 9471. [Siehe p. 19.]

13. [O. Benesch, Die Meisterzeichnung V, 10.]

14. Eine österreichische Stiftsgalerie. Belvedere 1929, 2. Die fürsterzbischöfliche Gemäldegalerie in Gran. Belvedere 1929, 3. [Siehe pp. 373 ff., 365 ff.].

15. [Siehe V. Zlamalik, Strossmayerova Galerija I, Zagreb 1967, Kat. 122–124 (Abb. pp. 235–237, 239).]

16. Ungewöhnliche Formen des Klappaltars sind im Südosten nicht selten. Ich erinnere an St. Paul und Pettau (C. Laib). [Siehe p. 374].

17. Die Möglichkeit der Veröffentlichung der Tafeln verdanke ich dem Entgegenkommen von Direktor Arthur Schneider.

18. [Thieme-Becker II, p. 50.]

19. [National Gallery, The German School, 1959, p. 7, Inv. 3662 (M. Levey).—Siehe p. 23.]

20. Joseph Graus, Kirchenschmuck XXXVI, 1905, p. 134. O. Fischer, Altdeutsche Malerei in Salzburg, pp. 55 ff.

21. É. Mâle, L'art religieux de la fin du moyen âge, Paris 1922, Fig. 21.

22. Venturi V, Fig. 555.

23. Venturi V, Fig. 510.

24. R. van Marle, Italian Schools of Painting II, Fig. 184.

25. Die Wiener Tafelmalerei von 1410–1460. Cicerone XX (1929), pp. 65–72, 127–135.

26. Zur altösterreichischen Tafelmalerei, pp. 70, 73, 74. — [Siehe pp. 23, 27 f.]

27. Ein Freskenzyklus im Adlerturm zu Trient. Jahrbuch des kunsthistorischen Instituts der Zentralkommission V, 1911, pp. 71 ff.

28. R. van Marle, Italian Schools of Painting VII, p. 267.

29. [A. E. Popham - Ph. Pouncey, Italian Drawings, British Museum, London 1950, 299, Pl. CCLXIII.]

30. Wollte man sich auf Zeichnungen stützen, dann könnte man auch das Bildchen der *Geburt Christi* in Kremsmünster (O. Pächt, Österreichische Tafelmalerei der Gotik, 27) [Österreichische Galerie, Kat. 4] mit der Zeichnung der Ambrosiana (Parker, North Italian Drawings, London 1927, 2) in Verbindung bringen. Nun datiert Pächt richtig „um 1400", desgleichen Parker „ca. 1410/20".

31. Bouchot, a. a. O., Pl. VII.

32. Suida, Österreichs Malerei etc. Abbildung. Österreichische Kunstschätze II Taf. 57.

33. Nach der Feststellung veronesischer Einflüsse in der St. Lambrechter Votivtafel führt es Baldass mit den Worten ein: „Eine paral-lele Ausstrahlung dieser Kunstrichtung finden wir in Kärnten in dem Fresko der Anbetung der Könige in Maria Saal".

34. Die Kunstdenkmäler Kärntens, Hg. v. K. Ginhart, p. 28 [heute Diözesanmuseum, Klagenfurt.]

35. Museum, Inv. 374. — Van Marle, a. a. O., VII, fig. 205.

36. J. Weingartner, Die Kunstdenkmäler Südtirols, Bd. IV, p. 8. — [Siehe Thieme-Becker XXXII.]

37. Am stärksten springt sie in die Augen in der Gestalt des über Salzburg und Innerösterreich nach dem Süden gewanderten Schwaben Conrad Laib.

38. Ginhart, Die Kunstdenkmäler Kärntens, p. 71.

39. [O. Demus, Österr. Zeitschrift für Denkmalpflege 5 (1951), pp. 23 ff. — Stange XI, pp. 94 f., Abb. 207, 208, 209.]

40. Guiffrey et Marcel, Inventaire général des dessins du Louvre I, pl. 1.

41. [Kunsthistorisches Museum, Kat. II, 1963, 239.]

42. E. Panofsky, Imago Pietatis. Festschrift für M. J. Friedländer, p. 279, Abb. 26.

43. [Siehe Millard Meiss, French Painting in the Time of Jean de Berry. London 1967 (2 vols.).]

44. Das Rätsel der Kunst der Brüder Van Eyck. Buchausgabe 1925, p. 195.

45. A. a. O., p. 210.

46. Zur altösterreichischen Tafelmalerei, p. 74. — [Siehe p. 27.]

47. Ein polnischer Ausläufer von 1450 (!) ist die Votivtafel des Johannes de Ujazdowa (Abb. 140 des Werkes von Kopera über die polnischen Malerzechen).

48. [Siehe Thieme-Becker, XXXVII.]

49. Die photographischen Vorlagen verdanke ich der Freundlichkeit des Herrn Museumsdirektors Dr. Helfert.

50. Richard Ernst, Tafelmalerei Böhmens, Prag 1912, Taf. 49. — [A. Matějček-J. Pešina, Gotische Malerei in Böhmen, Prag (1955), Abb. 269.]

51. [Beide heute Prag, National Galerie.] Ernst, a. a. O., Taf. 56 ff.

52. Er wurde auch von M. Steif beobachtet.

53. Die altösterreichischen Tafelbilder der Wiener Gemäldegalerie. Die bildenden Künste, 1922, p. 68. — Kat. der Gemäldegalerie 1938, p. 103, Inv. 1738.]

54. Dieselbe Komposition hat auch eine salzburgische Auswirkung erfahren: die *Geburt Christi* in einem der beiden kleinen Polyptychen des Wiener Diözesanmuseums (Österr. Kunsttop. II., Fig. 227).

55. [Siehe pp. 26, 89.]

ZWEI TAFELBILDER DES XV. JAHRHUNDERTS
IN DER PRESSBURGER TIEFENWEGKAPELLE

1. Der gegenwärtige Aufsatz wurde an den I. Teil, der von Gisela Weyde stammt, angeschlossen.]
2. Auf die Verwandtschaft mit Wolgemuts Art weisen auch I. Fenyö und J. Genthon in ihrem Aufsatz: „Régi magyar képek a Szépművészeti Múzeumban" (Magyar Müvészet 1928, No. 2, pp. 71 ff.); sie folgern jedoch aus dem wahrscheinlich im einstigen Oberungarn befindlichen Standort des Altars auf einen ungarischen Meister. Die Annahme des Standortes scheint mir richtig, schliesst jedoch meines Erachtens die Urheberschaft des Meisters der Schottenstiftpassion nicht aus. Vgl. Betty Kurth: Über den Einfluss der Wolgemut-Werkstatt im östlichen Süddeutschland. Jahrb. des kunsthist. Inst. der Zentralkomm. X, 1916, auch F. Ottmann, Österreichische Malerei I, Wien 1926, pp. 146 ff. (dort weitere Literatur).
3. [Die Bestimmung auf den Meister des Winkler-Epitaphs übernommen in: Gotik in Österreich, Krems a. d. Donau 1967, Ausstellung, Kat. 10. — Dort die weiteren Tafeln angeführt: Frankfurt, Budapest, Wien, Schottenstift. — Siehe auch p. 189.]

WIENER MEISTER MIT DEN BANDROLLEN UM „1881"

1. [Aufschrift auf dem Spruchband: KIRMER AZ (?) 1481 (Vorschlag Dr. Bruno Thomas: AD 1481). In seinem Kommentar führt Benesch weiter aus: „Der Heilige führt in der Fahne das Stadtwappen von Wien, in der Tartsche den österreichischen Bindenschild . . . Das Blatt gehört der Nachfolge des älteren Schottenmeisters an und entspricht stilistisch der Stufe des vornehmlich in Wiener Neustadt tätigen Meisters des Winkler-Epitaphs. Die Spruchbandaufschrift könnte eine Signatur beinhalten. Seine nächsten Verwandten hat der *hl. Georg* in den Pinselzeichnungen von Geharnischten auf den Tartschen des bürgerlichen Zeughauses (jetzt im Städtischen Museum)", heute Historisches Museum der Stadt Wien. Erhard Listinger, Maler, erneuert 1493. Grisaillen, die auf Setztartschen nach 1486 vorkommen (Pavesen). O. Gamber-W. Hummelberger, Das Wiener bürgerliche Zeughaus, Teil I, Wien 1960, pp. 34 ff. Das Entstehungsdatum 1481 der Zeichnung fällt überdies in die Zeit kurz nach der Gründung des St.-Georgs-Ritterordens 1467, den Friedrich III. 1479 mit dem Bistum Wiener Neustadt vereinigte. — Ausstellung Friedrich III., Kaiserresidenz Wiener Neustadt, 1966, pp. 368–69 (Ortwin Gamber). Nach Ansicht von Dr. Bruno Thomas bestehen ferner unverkennbare Zusammenhänge des *hl. Georg* mit den Schreinwächtern des *St. Wolfganger Altars*, der 1479–1481 (datiert) entstanden ist. Aus kunsthistorischen und waffentechnischen Gründen ist an der Authentizität der Zeichnung nicht zu zweifeln. Daher ist die Kontroverse zwischen den beiden Autoren (Benesch-Kieslinger) hier nicht von Interesse, und der Aufsatz wurde in abgekürzter Form abgedruckt. Für obige Hinweise — soweit sie nicht von O. Benesch selbst angeführt wurden — ist den Herren Dr. Bruno Thomas, Direktor der Waffensammlung, und Kustos Dr. Ortwin Gamber allerbestens zu danken.]
2. [Freundliche Mitteilung von Dr. Bruno Thomas.]
3. [Im Originalaufsatz irrtümlich: „der linken Seite".]
4. [E. Bock, I, p. 91, und Tafel 125.]
5. [E. Bock, I, p. 92, und Tafel 125.]

TWO UNKNOWN WORKS OF EARLY GERMAN AND AUSTRIAN ART
IN ITALIAN MUSEUMS

1. [Lugano, Thyssen-Bornemisza, Exh. London, National Gallery, 1961, Cat. 39.]
2. [Benesch, Die Deutsche Malerei, 1966, p. 64.]
3. Malerei und Maler von Giotto bis Chagall. Aus dem Englischen übertragen von Eva und Otto Benesch. Wien, Ullstein Verlag, 1951.
4. E. H. Zimmermann has published the entire material in the Anzeiger des Germanischen Nationalmuseums, Jahrgänge 1930/31.
5. O. Benesch, Der Meister des Krainburger Altars, Wiener Jahrbuch für Kunstgeschichte, Bd. VII, pp. 149/150. — [See pp. 171 ff., also p. 25.]

6. K. Oettinger, Hans von Tübingen und seine Schule, Berlin 1938. — [See p. 16.]
7. Gemäldekatalog 1932, Nr. 312.
8. I am indebted to Monsignore Giovanni Galbiati for the photograph as well as for the permission of publication. The painting came to the Ambrosiana already during the lifetime of the founder, Cardinal Federigo Borromeo. [A newly made photograph is owed to Dott. Angelo Predi.]
9. The principle of modelling through illumination from opposite directions was also adopted by Konrad Witz.
10. Katalog der Gemälde des 13. bis 16. Jahrhunderts, p. 106, Nrn 120/121.
11. Eine Quittung Michael Pachers. Der Schlern, 17. Jg., Bolzano, Januar-Februar 1936, pp. 7, 8.
12. Zwei Werke Michael Pachers, Zeitschrift f. Bild. Kunst, N. F., 6. Jg., 1895, pp. 26, 27.
13. Michael Pacher und die Seinen, Mönchen-Gladbach, p. 95.
14. Eine St.-Michaels-Figur von Michael Pacher in Köln, Pantheon XXIV, München 1939, pp. 357 ff. — [Now Munich, Bayerisches Nationalmuseum, where later additions have been removed (fig. 124 a). See Th. Müller, Münchner Jb. d. Bildenden Kunst, 3. Folge, XIII, 1962, p. 266.]
15. Die Bozener St.-Michaels-Statue von Michael Pacher, Jb. d. Preuss. Kstslgen. 61 (1940), pp. 48 ff.
16. Compare the many examples, related in this respect and published by C. Th. Müller in

chapter VIII of his „Mittelalterliche Plastik in Tirol von der Frühzeit bis zur Zeit Michael Pachers" Berlin 1925, Deutscher Verein für Kunstwissenschaft.
17. Compare Müller, loc. cit., Plates 190, 242, 248.
18. C. Th. Müller, Spätgotische Plastik Tirols, Veröffentlichungen des Museums Ferdinandeum Innsbruck 20/25 (1940/45), p. 86. The art of Klocker was amply represented in the exhibition "Gotik in Tirol" (V. Oberhammer), Ferdinandeum, Innsbruck 1950, Kat. Nrn. 145–152.
19. I am indebted to the director of the museum, Dott. Antonino Santangelo, for a series of photographs and for the permission of their publication. In Dott. Santangelo's Catalogo delle Sculture, Roma 1954, p. 64, my attribution is already accepted. Mostra del Demoniaco nell'Arte, Roma 1952, Catal. n. 4: "Anonimo scultore dell'Alsazia verso la metà del secolo XV". See also F. Hermanin, Il Palazzo di Venezia, 1948, 269. The sculpture was donated to the museum by Signora Enrichetta Wurts. [The extremely personal views—deviating in many instances from other authors—on rejected works, resp. works of the Pachers and the Pacher-circle of Niccolò Rasmo, Michael Pacher München 1969, cannot be taken into account here.]
20. The small figure praying and the sack of coins formerly placed on the scales were removed because they were also later additions.

ZWEI UNERKANNTE WERKE VON ANTON PILGRAM

1. Diese beiden von Winkler als Werke von einer Hand erkannten und Konrad Meit zugeschriebenen Plastiken hat Voege in einer vorbildlichen Untersuchung als Schöpfungen Pilgrams erkannt: Konrad Meits vermeintliche Jugendwerke, Jahrb. f. Kunstwissenschaft 1927, pp. 24 ff.
2. Ein unbekanntes Frühwerk des Anton Pilgram, Wallraf-Richartz-Jahrbuch N. F. I, Köln 1930, pp. 202 ff.
3. Der Kanzelträger des Deutschen Museums, Jb. d. Preuss. Kunstsammlungen, Bd. 59, Berlin 1938, pp. 161 ff.
4. Künstler und Kunstwerke des 15. und 16. Jahrhunderts, Vereinsgabe des Rottweiler Geschichts- und Altertumsvereins 1939.
5. Durch mündliche, von Oettinger publizistisch verwertete Bestimmungen.

6. Eine Zeichnung des Schalldeckels der Pilgramkanzel aus dem 16. Jahrhundert. Alte und Neue Kunst (Wiener Kunstwissenschaftliche Blätter), II. Jg. (Schroll Verlag), Wien 1953. [Siehe pp. 399 ff.]
7. A. Kutal, Dvě nové práce Antonina Pilgrama. Umění, Císlo 2, Praha 1956, pp. 93 ff.
8. Neuentdeckte Bauwerke des Meisters Anton Pilgram, Wiener Jb. f. Kunstgeschichte XV (XIX), 1953, pp. 119 ff.
9. Die spätgotische Architektur und Anton Pilgram, Wien 1951.
10. Die Risse von Anton Pilgram, Wiener Jb. f. Kunstgeschichte XV (XIX), 1953, pp. 101 ff.
11. Ein unbekanntes Bauwerk Anton Pilgrams in Wien, Die österr. Furche, Wien 1950, VI, 18, 22. April.
12. Demmler hat das zeitliche Verhältnis von Rottweil und Oehringen bereits richtig er-

kannt; trotzdem hat es Oettinger, aller künstlerischen Aussage entgegen, umgekehrt. Die Gesichtsmodellierung des Schwieberdinger Konsolenengels ist in ihrer kristallinen Gespanntheit der des Oehringer Kanzelträgers verwandt.

13. Werke aus der Jugend- und Reifezeit des Hans Syfer, Jahrb. d. Preuss. Kstsmlgen 50 (1929), pp. 105 ff.

14. Maria Capra, Zur Datierung der Kanzel A. Pilgrams in St. Stephan, Mitt. d. Ges. f. vergleich. Kunstforschung, Wien 1952, 4. Jg., Nr. 3, hat den Versuch gemacht, die Wiener *Kanzel* vor die Brünner Zeit, etwa um 1498–1502, anzusetzen. Es ist in der Tat erstaunlich, dass das Riesenwerk der Kanzel in der kurzen Zeitspanne von 1513–1515 entstanden sein soll, wo Pilgram ausserdem wichtige Bauaufgaben im niederösterreichischen Landhaus zu lösen hatte. Auch nähme es wunder, wenn ein dem Wienern noch nicht durch Leistungen Bekannter den Dombaumeister Öxl 1511 von der Arbeit an dem *Orgelfuss* verdrängt hätte. Der Zusammenhang zwischen Orgelfuss und Kanzel ist aber im Bildhauerischen ein so enger, dass das Bestehen eines so grossen Zeitintervalls zwischen beiden Werken kaum vorstellbar ist. Man hat vielmehr anzunehmen, dass an Kanzel und Orgelfuss gleichzeitig gearbeitet wurde, denn die *Kanzel* fand bereits 1513 eine Nachfolgerin in Kuttenberg.

15. Die deutsche Plastik, 2. Teil, p. 451.

16. Pinder mag sich zu sehr durch den Eindruck der Aufnahme von Taf. 46 des Werkes von Julius Baum, Niederschwäbische Plastik des ausgehenden Mittelalters, Tübingen 1925, bestimmen haben lassen. Der Johannes ist in seinem leidvollen Adel durch und durch syferisch (vgl. Taf. 48 bei Baum) und hat in Kopf und Händen nichts mit der straffen Konzentration Pilgrams zu tun.

17. Vielleicht gab die fehlende Mittelfigur, die der Barock durch eine Justitia ersetzt hat, die Erklärung.

18. Wie schon bei der Diskussion des *Falkners* ist auch bei diesen Skulpturen der Name „Donatello" als Vergleichsepitheton gefallen.

19. [Siehe p. 405.]

20. Manche Charakterzüge hat der streitbare Meister mit seinem vier Jahrhunderte später lebenden engeren Landsmann Adolf Loos gemeinsam. Das Predigen eines neuen Evangeliums und künstlerischen Ethos ist beiden in Wien nicht gut bekommen.

21. Zwei Werke des Sixt von Staufen. Studien zur Kunst des Oberrheins. Verlag Thorbecke, Konstanz, Rombach, Freiburg 1958, p. 119 ff.

22. Für die Erlaubnis neuerlicher Veröffentlichung und Beschaffung neuer Photos danke ich Dr. René Wehrli.

23. Meier, der die Qualität der Zürcher Skulpturen zu unterschätzen geneigt ist, hat andrerseits die ästhetischen Möglichkeiten der in ihnen dokumentierten Schnitztechnik bereits in einem Sinne umschrieben, der über Sixt von Staufen hinaus- und auf Pilgrams technische Spannweite hinweist:

„Diese Art zu schnitzen kommt nicht mehr unbedingt von der Kunst der Altarschreine her, sondern besitzt noch andere Wurzeln. Oder einen anderen Zweck. Jedenfalls eine völlig andere Einstellung zum Material, dem Holze. Es wird als weich und in jedem Sinne bildbar aufgefasst, als wäre es nicht wie hier Lindenholz, sondern eines wie Buchs, blank und glatt zu bearbeiten und fähig, plastische Valeurs zu geben, wie es nur ein Stoff von idealer Beschaffenheit, nicht aber ein übliches Holz vermag. In kleinem Format arbeitet man so in Alabaster, Buchs, Elfenbein. Ein gleichmässig dichter Sandstein erlaubt, ähnliche Wirkungen auch in grösserem Maßstab zu erreichen. Sixt von Staufen aber, in dessen Werk wir die beiden Heiligen einfügen, hat — soviel man weiss — nie eine Kleinplastik geschaffen. Arbeiten kleinen Formats von seiner Hand sind nicht bekannt, und so bleibt offen, wie er zu seiner Kunst gekommen ist (a. a. O., p. 120)."

Diese offene Frage wird durch den Vergleich mit der Münchener *Beweinung* und mit dem *Falkner* beantwortet, auf die die heiligen Ärzte in ihrer sorgsam bosselnden Schnitztechnik zurückweisen. Zugleich weisen sie, wie wir sehen werden, auf die Steintechnik der Wiener *Kanzel* hin.

Es kann andrerseits nicht geleugnet werden, dass der Locherer Altar Berührungspunkte mit der österreichischen Plastik hat, nicht nur mit Pilgram, an dessen Typik der hl. Bernhard, die linke Schreinfigur, erinnert, sondern auch mit seinen Nachfolgern. Das Mittelstück enthält Anklänge an den Meister des Altars von Mauer bei Melk. So dürfte für die Stilherkunft des Sixt, dessen Anfänge noch im Dunkel liegen, eine Österreichfahrt ernstlich erwogen werden können.

24. „. . . man ist fast versucht, nach den Modellen zu fragen, welche dem Bildhauer für die Porträts gesessen hätten", sagt Meier mit Recht (a. a. O., p. 120).

25. Es sind dies die Darstellungen der Priester-

weihe, der Beichte und der Letzten Ölung, die ein besonders starker Gegenbeweis gegen Oettingers Theorie von der Funktion des Schalldeckels als ehemaligen Deckels des steinernen Taufbrunnens von 1481 bilden. (Das Taufwerk von St. Stephan in Wien, Wien 1949.) Pilgrams *Kanzel* verlor dieser Theorie zuliebe ihren hölzernen *Schalldeckel*, den man nach Ummodelung im Zuge der Domrestaurierung nach dem Kriege dem Taufbecken aufsetzte. Ich habe gegen diese Restaurierung nach ihrer Durchführung auf Grund einer Zeichnung in dem obengenannten Aufsatz Einspruch erhoben. Leider waren die von L. Baldass, L. Münz und F. Novotny schon vor der Übertragung des Schalldeckels geäusserten Gegenargumente nicht beachtet worden. Die Zeichnung (Albertina, Inv. 31368) (siehe p. 400; fig. 424) ist eine Wiedergabe des *Schalldeckels* in der alten, ihm von Pilgram gegebenen Form und um 1550–1560 entstanden. Dass es sich bei dem *Schalldeckel* um die (um 1511–1515 erfolgte) Adaptierung eines älteren Schnitzwerks für die Zwecke des Schalldeckels handeln könnte, wird durch den quattrocentesken Stil der Mehrzahl der Skulpturen in den Bereich der Möglichkeit gerückt. Es könnte sich allerdings auch um einen zurückgebliebenen Meister älteren Stils handeln. Priesterweihe, Beichte und Letzte Ölung sind aber bestimmt erst zur Zeit der Arbeit an der *Kanzel* entstanden.

Bei der Argumentation für und wider den Schalldeckel wurde ein literarisches Zeugnis nicht herangezogen, das die *Kanzel* beschreibt, Wolfgang Schmeltzls „Lobspruch der hochlöblichen weitberühmten königlichen Stadt Wien", 1547:

Den predigtstuhl ich schawet an
Gedacht, wo lebt ein mensch, der kann
Von stainwerg so subtil Ding machen?
Mein hertz vor freuden mir thet lachen.
Die Kindlein gleich wie in dem lauff
Sich nahrten, kehrten gugel auff
Auch manche krot ädex und schlang
In Stein gehawen auf dem gang . . .

Ein Versuch der Interpretierung der letztzitierten Verse über die Stiegenbrüstung hinaus wurde nicht gemacht. Ihre erste Lesung erweckt die Vorstellung von kleinen Renaissanceputti, wie sie die Donauschulplastik ebenso häufig brachte wie die Augsburger. Man wird aber derlei vergeblich an Pilgrams Kanzel suchen. Das Wort „gugel" bedeutet: Kapuze, Haube — und es ist damit natürlich nichts anderes gemeint als die „Haube" der *Kanzel*, ihr *Schalldeckel*. Die Kindlein, die sich in Laufbewegungen nähern und „gugel auff" kehren, sind die Engel in der Reliefkehle und am aufstrebenden Teil der „gugel". Also ein Zeugnis, dass die Kanzel den altgewohnten Anblick bereits 1547 bot.

26. „In ainem verglasten Silbrein vergulten Sarch zway hawbt Cosme unnd damiani." *Wiener Heiltumbuch* von 1502, „Der Funfft umbgang".

„Zween hölzerne Kästen mit aufgelegtem Silber, darin die Häupter des heil. Kosmas und Damian. Als die medicinische Fakultät ihr Fest noch bei St. Stephan hielt, wurden diese Häupter jährlich an dem Tage Kosmas und Damian mit einer solennen Prozession um die Kirche getragen." Ogesser, Beschreibung der Metropolitankirche zu St. Stephan in Wien, herausgegeben von einem Priester der erzbischöflichen Kur im Jahre 1779, Wien, p. 107.

DER MEISTER VON ST. KORBINIAN

1. [Heute Innsbruck, Ferdinandeum; Erwerbungen 1955–1964, Kat. 1964–1965, No. 1 (E. Egg).]

2. [Heute Innsbruck, Ferdinandeum.]
3. [Siehe auch Thieme-Becker XXVI, p. 121, XXXVII, p. 246. — Ferner pp. 3, 10.]

DER MEISTER DES KRAINBURGER ALTARS

1. Der Aktenwechsel zwischen dem Stadtpfarrer Mežnarec, Engerth und dem Oberstkämmereramt ist noch im Archiv des letzteren erhalten. Engerth berichtet über die Tafeln, die ihm angeboten waren, und bittet um Bewilligung des Ankaufs. „der für die altdeutsche Schule der Galerie als ein Gewinn angesehen werden kann". Eine nähere Provenienzbezeichnung bietet das Aktenmaterial nicht, doch legt der Inhalt der Darstellungen nahe, daß sie vom verschollenen Hochaltar stammen. Eine Untersuchung an Ort und Stelle hatte nur ein negatives Resultat. Die Kirche, einer der interessantesten Innenräume der österreichischen Spätgotik, eine dreischiffige Halle mit reichem Skulpturenschmuck an Kapitellen und stalaktitenartig herabhängenden Schluss-

steinen, wurde in den Achtzigerjahren im üblen Sinne „regotisiert" und verlor dabei ihr altes Mobiliar. Nun besitzt die Filialkirche ein prächtiges großes Hochaltarblatt mit St. Florian, Augustin und Rochus von Kremser-Schmidt, das gewiss nicht von Haus aus für den unscheinbaren Bau bestimmt war. Höchstwahrscheinlich stand es vor der Regotisierung der Hauptkirche am Hochaltar und dürfte seinerseits den verschollenen spätgotischen Schrein ersetzt haben. Dass dieser bei der Restaurierung verschwand, ist kaum anzunehmen; er wäre damals höchstens neu gefasst und übermalt worden. Aus der Zeit des Krainburger Meisters konnte ich sonst keinerlei künstlerische Reste auffinden, wenn man von einer kleinen geschnitzten Gruppe der Anna Selbdritt im Flur des Pfarrhofs absieht.

2. Die ikonographische Bestimmung der Tafeln enthält schon die Eingabe des Stadtpfarrers.

3. H. Detzel, Christl. Ikonogr. II, p. 228.

4. Nach K. Rathe der Götze Chosroes.

5. Österreichische Kunsttopographie III, Taf. 14.

6. Eine kurze Angabe über seinen Umfang machte ich bereits in meiner Arbeit „Zur altösterreichischen Tafelmalerei" (Jahrbuch der kunsthistorischen Sammlungen N. F. II, 1928) auf p. 106 [p. 62]. Eine eingehendere Besprechung der Grazer Tafeln folgte in „Bemerkungen zu einigen Bildern des Joanneums" (Blätter für Heimatkunde, Graz 1929) [p. 12, Abstract].

7. Für die Überlassung der photographischen Vorlagen sei ihm der beste Dank ausgesprochen.

8. W. Suida, Die Landesbildergalerie in Graz, Wien 1923, p. 16, Nrn. 33–36. Derselbe in einem Aufsatze über altsteirische Bilder im Joanneum, Monatshefte f. Kunstwissenschaft I, 1908, p. 530.

9. [Letzteres heute im Art Institute of Chicago; Cat. Paintings 1961, pp. 300, 301.]

10. Für Beschaffung einer photographischen Vorlage bin ich F. Mercier sehr zu Dank verpflichtet. — [Cat. 1938, No. 52.]

11. Österreichs Malerei in der Zeit Erzherzog Ernst des Eisernen und König Albrecht II., Wien 1926. [Benesch, Klosterneuburg 1938, Kat. 9–32].

12. Die Kenntnis der Tafel verdanke ich Domkurat P. J. Popp. H. Tietze hat sie als Werk des Albrechtsmeisters erkannt, Belvedere VIII (1929), p. 3.

13. C. Gebhardt, Die Anfänge der Tafelmalerei in Nürnberg, p. 101. [Thieme-Becker XXXVII, p. 85 (Meister des Ehenheim-Epitaphs).]

14. Gebhardt, a. a. O., p. 102.

15. „Zur altösterreichischen Tafelmalerei" I. Der Meister der Linzer Kreuzigung. Jahrb. d. Kh. Smlgen. N. F. II, p. 63 ff. [Siehe pp. 16 ff.; fig. 11.] — Ich korrigiere meine dort ausgesprochene Ansicht, dass der Lichtensteiner beim Anschluss an den Kreuzigungsmeister auf die vorvergangene Generation zurückgreift. Es ist, wie sich aus der fortschreitenden Klärung der Lage ergibt, die jüngstvergangene.

16. Suida, a. a. O., p. 26. Fenyö und Genthon, Régi magyar képek a Szépmüvészeti Múzeumban. Magyar müvészet 1928, pp. 72, 73. Linz: 213 × 152, Budapest: 97–99 × 63–69,7, Troppau: 100–105 × 70–72 cm. [Siehe pp. 79 ff., figs. 76–7, 79, 80, 78, 81–83, 84.]

17. Belvedere IX (1926), Forum, p. 135.

18. Münchner Jahrb. d. bild. Kunst XIII, 1923, p. 171.

19. A. a. O., p. 74.

20. A. a. O., p. 72. Unterm Einfluss von Gebhardts Irrtum habe ich das Altärchen dort als Spätwerk bezeichnet. Neuerliche Autopsie bewies mir, dass es sich um ein ausgesprochenes Frühwerk handelt, wie auch schon K. Glaser, Altdeutsche Malerei, pp. 112/113, richtig betonte. [Siehe pp. 25, 133.]

21. Dehio, Handbuch III, p. 271 „Schüler des Tuchermeisters". — [Stange IX, p. 27.]

22. Malouel und Bellechose wären an erster Stelle zu nennen. Multscher weist ausserdem auf den Meister des Georgmartyriums (Louvre) hin, dessen Lokalisierung noch Gegenstand der Diskussion ist. — [Siehe vol. II, pp. 258–261, fig. 209.]

23. Donaueschinger Galeriekatalog, 1921, p. 63.

24. Auf der Ausstellung „Gotik in Österreich", 1926, waren Tafeln (Katalog 33/189/190) mit Passionsszenen und Szenen aus dem Leben der *Heiligen Katharina, Barbara und Vigilius* zu sehen, die dem Maler der Sonntagsseite sehr nahestehen. Nach Abschluss des Manuskripts ersehe ich aus O. Pächts Werk „Österreichische Tafelmalerei der Gotik", dass dieser die gleiche Bestimmung getroffen hat. Ungewöhnlich hohes Niveau und eine ihm sonst fremde Kraft hat der Meister in einer *Vermählung Mariae* (96,5 × 55,5 cm) entfaltet, die sich einst im Münchner Kunsthandel befand. E. Buchner gab mir durch eine Photographie Kenntnis von dem eindrucksvollen Stück.

25. E. H. Zimmermann, Jahrb. f. Kunstsammler, 1921.

26. Das gleiche gilt von der ganzen unter Fried-

richs Auspizien stehenden Wiener Neu-
städter Plastik der Vierzigerjahre.

27. Suida, a. a. O., p. 39, Fussnote.

28. Über den Einfluss der Wolgemutwerkstatt
im östl. Süddeutschland, Jb. d. Zentralkom-
mission X (1916), p. 92. Die dort gegebene
Datierung halte ich für viel zu spät.

29. Joseph Graus im „Kirchenschmuck", 1905,
p. 134. O. Fischer, Altdeutsche Malerei in
Salzburg, p. 55.

30. Belvedere XI (1927), p. 72.

31. [Benesch, Klosterneuburg 1938, Kat. 38,
und Abb. 11.]

32. Abgebildet Burl. Mag. XLIX (1926), p. 285,
und bei O. Pächt, a. a. O., Taf. 18, 19, 20.

33. „Die Tavel hat lasen Machn De anno Im
67 Jar der Wolgeparn herr herr Jorig von
Pott-dorf obrister schenckh und die zeijtt
laṅtmarschalich und Veldhaubtman In
esterreich."

34. Jörg von Pottendorf war den grösseren Teil
seines Lebens ein ausgesprochener Feind
Friedrichs. In der ständischen Unabhängig-
keitsbewegung spielte er eine wichtige Rolle.
Seinem Standpunkte kann die Sachlichkeit
von Anbeginn nicht abgesprochen werden.
Die Fernregierung Friedrichs von Graz aus,
der Hader der Brüder um das Herzogtum
führte zu jener weitgehenden Zerrüttung des
Landes, der ein ständischer Schlichtungs-
ausschuss steuern sollte (nähere geschicht-
liche Daten bei Karl Lind, Ein Familienbild
der Familie Pottendorf in Ebenfurth, Mit-
teilungen des Altertumsvereins, Bd. 20, 1881,
p. 97). Da es zu keiner Entscheidung kam,
Friedrich vielmehr durch seine zögernde
Haltung seine eigenen Parteigänger oft genug
in schwere Lage brachte, stellte sich ein
grosser Teil des niederösterreichischen Adels
auf Albrechts Seite. Das war der Beginn
jenes rücksichtslosen Kleinkriegs, den die
Barone im Lande führten, wo Städte,
Flecken und Burgen bald von der einen,
bald von der anderen Partei berannt wurden,
wo man brannte, mordete, plünderte. Da
handelte es sich nicht mehr um die Dinge
des Landes, sondern jeder ging in hem-
mungsloser Weise seinem eigenen Vorteil
nach. Auf seinem Zuge nach Wien im Juli
1461 ernannte Albrecht Jörg von Pottendorf
zu seinem obersten Feldhauptmann; da-
mals führte dieser das erzherzogliche Heer
durch die Wienerwaldtäler bis knapp vor
die Mauern. Und während der Erzherzog vor
Wien lagerte, unterwarf ihm der Pottendorf
die Landschaft südlich der Stadt. Der
Waffenstillstand von Laxenburg beschwich-
tigte den Streit nur auf kurze Zeit. Auch
Friedrich standen zur Gegenwehr nur Sold-
truppen zur Verfügung, die bei Ausbleiben
der Löhnung raubten und plünderten und
den Gegnern Rechtsgrund zu neuem Angriff
boten. Jörg von Pottendorf und Nabu-
chodonosor Nanckenreutter waren die mar-
kantesten Köpfe unter den erzherzoglichen
Hauptleuten. Als nach dem Prager Frieden
Friedrich für Österreich freiere Hand bekam,
rückte sein Heer, durch böhmische Brüder-
rotten verstärkt, den kleinen Vesten zu
Leibe, die der Pottendorf südlich von Wien
innehatte. Der Frieden, den der dem Potten-
dorf verschwägerte Veit von Ebersdorf herbei-
führte, war von kurzer Dauer. Gleichzeitig
mit dem Krieg im Reiche draussen flammte
der in Niederösterreich wieder auf.

Am meisten litt die kaisertreue Stadt unter
ihm, deren Landschaft verwüstet und aus-
gesogen wurde. Das spielte sich unter
Pottendorfs Führung im Frühling und Früh-
sommer 1462 ab; er belagerte Korneuburg
und sperrte Wien die Zufuhr. Die Stadt
schilderte in einem Brief vom 12. Juni 1462
an die in Stetteldorf versammelten Land-
stände in beweglichen Klagen den Banden-
schrecken, der in ihrer Umgebung hauste
und nicht einmal vor den Gotteshäusern
Halt machte. (Schalk, Aus der Zeit des
österr. Faustrechts, Wien 1919, p. 199.) In
den kritischen Herbsttagen des Jahres 1463
schlug sich Pottendorf natürlich auf die
Seite von Friedrichs Gegnern. Wie die an-
dern Barone sandte er seine Absage an den
in der Burg bedrängten Kaiser, aber auch
Heinrich von Liechtenstein-Nikolsburg, Frau
Elsbeths Vetter, der bisher stets eine mehr
vermittelnde, ausgleichende Rolle gespielt
hatte. Als König Georg von Böhmen mit
einem Ersatzheer nahte, wurde ihm Potten-
dorf nach Korneuburg zu — allerdings
resultatlosen — Unterhandlungen entgegen-
gesandt. Pottendorfs Treue geriet aber ins
Wanken, als sich ihm eine günstige Gelegen-
heit zur Versöhnung mit Friedrich bot, und
am 11. August 1463 gleicht er sich mit dem
alten Erbfeind aus. Nach Albrechts Tod erklärt
er sich anfangs 1464 für alle Forderungen aus
des Erzherzogs Zeit befriedigt, ja er wird
sogar im Lauf der Zeit kaiserlicher Feld-
hauptmann. Als solcher erobert er im Jänner
1467 einen von böhmischen Brüdern ver-
teidigten „Teber" (befestigtes Lager) im
nordwestlichen Ungarn und schreibt darüber
Frau Eleonora aus dem Lager von Gossdalon
einen hölzernen Bericht (Fontes rerum

austr. 2. Abt. XLIV, p. 626). Im gleichen Jahr lässt er sich im Glanze seiner neuen Würden als dankbarer Verehrer der Gottesmutter malen. — Doch währte die Condottieretreue dem neuen Herrn gegenüber nicht lange. In den Siebzigerjahren treffen wir den unruhigen Geist schon wieder unter den aufrührerischen Edlen, die sich unter den besonderen Schutz des Matthias Corvinus stellen. Der Landmarschall sass eingenistet in die kleinen Vesten um das Leithagebirge, wo die Landschaft mählich in die eintönige Weite der ungarischen Ebene verdämmert. Es ist ein Beweis für seine gute politische Witterung, dass er den Anschluss an den grossen östlichen Nachbarn rechtzeitig fand. Die ungarische Frage stieg in der Folgezeit immer mächtiger herauf.

35. In seinem Buche über die Salzburger Tafelmalerei, dessen historischer Teil bereits vor zwei Jahrzehnten auf die Probleme der altösterreichischen Tafelmalerei in vorbildlicher Weise jene einzig mögliche heuristische Methode anwandte, in der die Forschung heute weiterschreiten muss.

36. Die *Verkündigung* (aussen) ist eine Weiterbildung der Komposition, die wir aus Albrechts- und Tucheraltar kennen.

37. Fischer, a. a. O., p. 86. Abbildungen im Bande Tamsweg der Kunsttopographie und bei O. Pächt, a. a. O. (Abb. 37, 38). [Siehe p. 417; fig. 440; Benesch, Die Meisterzeichnung V, 41.]

38. I, G 27, 277 × 404 mm. Die Laxenburger *Nothelfertafel* der Wiener Galerie (Kat. 1778 „Steirisch um 1500"; [Kat. 1938, p. 172]), die ich (a. a. O., p. 74, Fussnote 27 [p. 424, Note 38]) als unmittelbar durch Multschersche Werke beeinflusst angesprochen habe, ist, wie ich durch den Vergleich mit den Tafeln von Bernhaupten (Bayr. Kunstdenkmäler II, III, Taf. 235) und Liefering (Öst. Kunsttop. XI, Abb. 309–316) nun feststellen konnte, sicher salzburgisch aus der Zeit von 1460–1470. Eine direkte Einwirkung Multschers braucht bei dieser Tafel demnach ebensowenig angenommen zu werden wie bei anderen salzburgischen der gleichen Zeit. [Heute Österr.Galerie, Inv. 4949.]

39. Österr. Kunsttop. XIX, Heiligenkreuz, bearb. von Dagobert Frey, p. 203. — [Siehe F. Winkler, Die Zeichnungen Albrecht Dürers I, Berlin 1936, p. 10 und Tafel I. — Im Jahre 1970 verkauft.]

40. Wie alle gotischen Tafeln in Heiligenkreuz wurde auch diese in nazarenischer Zeit gründlich übermalt.

41. Österr. Kunsttop. XII, Taf. XXIV.

42. Die Rekonstruktion des Altars habe ich in gemeinsamer Arbeit mit Prof. Dr. A. Weissenhofer vorgenommen.

43. [Die Beschreibungen der Gemälde und die Farbanalysen wurden wegen Raummangels teilweise gekürzt.]

44. Die Tafel hat gleichfalls stark gelitten. Vertikale Strassen von Blasen und Abblätterungen gehen durch, haben das Antlitz des Hannas zerstört und beeinträchtigen sehr die Gestalten des Geharnischten und des Dieners.

45. Abblätterungen längs der Bretterfugen.

46. Österr. Kunsttop. XIV, p. 64.

47. A. a. O., p. 90.

48. Erich Abraham, Die Nürnberger Malerei der zweiten Hälfte des 15. Jahrhunderts, Strassburg 1912, p. 84. — [Stange IX, p. 41.]

49. Bestimmung E. H. Zimmermann.

50. Beiträge zur österreichischen Kunst der Spätgotik, Belvedere XI (1927), p. 75.

51. Drexler-List, Tafelbilder aus Klosterneuburg, p. 5, Taf. XII.

52. Die Tafel ist seitlich beschnitten. Auf der Innenseite fiel dem die Szene, wie St. Stephan dem Presbyter Lucianus im Traum erscheint, zum Opfer.

53. [Benesch, Klosterneuburg, Kat. 1938, Kommentar zu 46.]

54. Die Divergenz der Maße verbietet es, an einen Altar zu denken.

55. Suida, Österr. Kunstschätze III, 35.

56. Josef Mayer, Geschichte von Wr. Neustadt I, 2, p. 398. Passim ausführliche Angaben über die urkundlich erwiesenen Künstler und Werke.

57. J. Mayer, a. a. O., pp. 424–427. — [Siehe Stange XI, pp. 50, 51.]

58. Archaeologiai értesitö XLII, Budapest 1928, pp. 155ff., pp. 325/26. — [Siehe pp. 128f., p. 182, fig. 187.]

59. Die Farbenskala der Wiener Tafeln des Legendenmeisters, eines der frühesten Nachfolger Cranachs, fusst noch auf solchen Grundlagen.

60. Die Tafel stammt aus dem slowakischen Grenzgebiet gegen das alte Ungarn.

61. Ich habe die Schilder in meiner Arbeit „Die Anfänge Lukas Cranachs" (Jahrb. d. Kh. Smlgen N. F. II) auf p. 106 [siehe pp. 62ff.] als Frühwerke des Meisters der Heiligenmartyrien angesprochen. Meine jetzige Zuweisung (vgl. auch Archaeol. értesitö XLII, p. 157/58, p. 326) [siehe p. 129] trifft sich für die Frage der Datierung des gesamten Werks mit der

neuen Ansetzung der Plastiken, die Pinder im 2. Bande seines Handbuchs gibt. (Ich nehme heute eine wesentlich grössere Zeitspanne zwischen *Winkler-Epitaph* und *Propheten* als früher an. Vgl. dagegen Archaeol. értesitö. p. 325, [pp. 128 f.].) Wenn das (heute verlorene) Künstlerzeichen auf dem Schild unter Jakobus Minor tatsächlich die von Fromme überlieferte Form hatte, dann ist die durch Mayer, a. a. O., p. 418 angedeutete Identifizierung mit dem urkundlich viel genannten (1486–1501) Schnitzer Lorenz Luchsperger sehr wahrscheinlich. Dass ich die Identifizierung der Hand, die die *Apostelmartyrien* malte, mit dem älteren Schottenmeister aufgegeben habe, ist schon aus meinem Aufsatze über die Graner Galerie ersichtlich. [Siehe p. 366.]

62. Ich habe auf Grund der Beziehung zum älteren Frueauf gezeigt, dass das Datum der Flügel nach 1491 fallen dürfte.

63. Von Dreger (Österr. Kunsttop. XIV, p. 66) erstmalig der Schottenwerkstatt eingegliedert.

64. A. a. O., pp. 104–105. [Siehe pp. 60 f.]

65. Eine um 1475 entstandene *Andreasmarter* der Prälatenkapelle zu Lilienfeld scheint den Meister schon vorzubereiten. [Heute Österr. Galerie, Inv. 4974.]

66. [Kat. der Gemäldegalerie, 1938, p. 107, Inv. 1800, 1801 (L. Baldass); dann Österreichische Galerie; durch Tausch mit Galerie St. Lucas, heute Wien, Privatbesitz.]

67. Davon heute zwei Tafeln in Perchtoldsdorf bei Wien, Rudolf Kremayr, eine in Wiener Privatbesitz, die vierte in Graz, Joanneum. — Herrn Dr. Robert Herzig ist für die freundliche Zurverfügungstellung von Photographien sowie auch für verschiedene Besitzangaben besonders zu danken.]

68. Ausser Wien hatten die Städte Krems und Stein das Recht dazu.

69. Wölfflin-Festschrift, p. 179, Abb. 7.

70. Dreger hat es in die Wissenschaft eingeführt und bereits dem Schottenkreis beigeschlossen (Österr. Kunsttop. XIV, p. 66). [Siehe p. 217.]

71. IHOANES VII/HERNICV .. HRANOPV/S VISAIEIH. Inschriften auf Gewandsäumen sind meist viel sinnloser als diese.

72. Die Zugehörigkeit zur Schottengruppe wurde von Suida erkannt, a. a. O., p. 75.

73. Suida, Österr. Kunstschätze III, 69, 79, ib. Farbenbeschreibung.

74. Nach Gebhardt um 1484 entstanden. Abraham, a. a. O., p. 209. — [Thieme-Becker, XXXVII, p. 290.]

75. A. a. O., p. 105. — [Siehe p. 61.] Von Suida früher (Gotische Ausstellung 53, 54) dem Schottenmeister zugewiesen, in Belvedere XI (1927), p. 76 nur der Werkstatt.

76. Österr. Kunsttop. III, Abb. 308/309. Von Suida, a. a. O., p. 75, als der Schottennachfolge angehörig bestimmt.

77. [Baron J. van der Elst; dann Kunsthistor. Museum, Kat. der Gemäldegalerie, 1938, p. 194, Inv. 1809; heute Österreichische Galerie.]

78. Baldass im Katalog der Ausstellung gotischer Kunst, Nrn 58, 59. Hanns Egkel von Dürnstein möchte ich heute nicht so bedingungslos wie früher (a. a. O., p. 107) der Wolgemutnachfolge beizählen. — [Siehe pp. 62 f.] Der Grundcharakter seiner Bilder weist doch nach Bayern. — [Siehe Stange, XI, p. 55.]

79. Hinrichsen und Lindpaintner, Ausstellung gotischer Bildteppiche, Nr. 64. Berlin 1928. — [Stange XI, p. 55.]

80. Suida, Österr. Kunstschätze III, 71 (ehem. Burg Seebenstein). — [Österreichische Galerie, Inv. 4975.]

81. Fortsetzung und Schluss von Der Meister des Krainburger Altars. Vgl. Wiener Jahrbuch für Kunstgeschichte, Band VII, 1930, 120 f. — [Siehe pp. 199 ff.]

82. [Siehe p. 265.]

83. A. a. O., p. 106. [Siehe auch Thieme-Becker XXXVII, p. 145.] — Erstmalig von Suida, Österr. Kunstschätze I, 2, als Werke des jüngeren Schottenmeisters veröffentlicht. — [Siehe p. 62.]

84. Nach J. Mayer handelt es sich um Wiener Neustadt mit dem Neunkirchner Tor und der Herzogsburg.

85. Das abgeschnittene Spruchband lässt auf eine Kappung der Tafeln schliessen.

86. Der Band zeigt auch noch andere Hände, so etwa auf f. 147 (Entthronung eines Bischofs) eine dem später zu besprechenden Meister von Herzogenburg nahestehende Hand. Die Photographie verdanke ich dem hw. Herrn Prof. V. Ludwig.

87. Österr. Kunstschätze III, 74, 75. — Abb. der dritten Tafel: Beiträge z. Gesch. d. deutschen Kunst II, Augsburg, p. 258.

88. Spuren des alten Goldgrundes im Himmel.

89. Dörnhöffer hat 1906 (Repert. f. Kunstwissensch. XXIX, p. 454) festgestellt, dass die *Kreuztragung* und *Kreuzigung* in St. Florian ihm angehören. Buchner führt ihn als „Meister der Kilianslegende" (Beiträge zur Geschichte der deutschen Kunst II, p. 498). [Siehe p. 426, Note 93.]

90. Österr. Kunsttop. I, pp. 274 ff.
91. Robert Vischer, Studien zur Kunstgeschichte, pp. 300 und 332.
92. Z. B. der schlafende Petrus am Ölberg.
93. Suida, Österr. Kunstschätze I, 18. Die Inschrift lautet: „Konrat von Schuchwitz lantkomtur der baley zu ostereych deutsch ordens 1490". [Siehe p. 63.]
94. E. Winkler v. Winkenau, Die Miniaturmalerei im Stifte Klosterneuburg, Jahrbuch des Stiftes Klosterneuburg VI, 1914, pp. 195/196. [Benesch, Klosterneuburg, Kat. 1938, No. 86 und p. 16.]
95. [Stange XI, p. 56; Herzogenburg, Ausstellung 1964, pp. 32–37.]
96. Belvedere XI (1927), p. 76. — [Siehe pp. 62, 64 f.]
97. Suida, Österr. Kunstschätze II, 49, 50. — [Kat. 1928, 31, 32.]
98. Österr. Kunsttop. XIX, Abb. 177–184.
99. Die Photographien verdanke ich Direktor V. Kramař.
100. Österr. Kunsttop. V, 2, Taf. XVII.
101. [Thieme-Becker XXXVII, p. 152.]
102. [Thieme-Becker XXXVII, p. 85.]
103. Österr. Kunsttop. V, 1, Abb. 38. — [Stange XI, p. 56.]
104. Dorotheum, 396. Kunstauktion, Tafelheft-Gemälde, T. 17.
105. Österr. Kunsttop. V, 1, Taf. XIII.
106. Herrn Konsul Harry Fuld bin ich für die Beschaffung der Reproduktionsvorlage sehr zu Dank verpflichtet.
107. Österr. Kunsttop. XIX, Abb. 163, 164. — Belvedere XI (1927), p. 76.
108. M. Steif, Belvedere VII, Forum 1925, p. 44.
109. Österr. Kunsttop. I, Beiheft, p. 32, Fig. 32/33.
110. Abt Heymader regierte 1477–1501.
111. [Thieme-Becker XXXVII, p. 41.]
112. [Ib. p. 145.]
113. Die *Epiphanie* wurde 1852 auf der Schleissheimer Auktion versteigert. — [Slg. Bloch, Gilhofer, 1930.]
114. [Dort heute als Jan Polack.]
115. Von einem späten Nachfolger des Meisters stammt der um 1510 entstandene *Marientodaltar* aus Benediktbeuren [ehem.] in der Schleissheimer Galerie (3066).
116. Die Zahl 1205 auf der Treppenstufe ist möglicherweise eine durch Restaurierung verballhornte 1495.
117. [Germanisches Nationalmuseum, 1937, Kat. p. 145, Inv. 1272.]
118. Ich gab die Tafel einst (Beiträge zur Geschichte der deutschen Kunst II, p. 257) irrtümlich dem Meister von Seitenstetten.

[Siehe p. 265.]
119. [Kat. der Gemäldegalerie, 1938, p. 102, Inv. 1810–1813. — Heute Österr. Galerie, Kat. 1953, 75, 76. — Selma Florian, Der Meister von Mondsee, Diss., Universität Wien 1950, pp. 1 ff.]
120. Mit Erlaubnis von Direktor G. Glück veröffentliche ich den *hl. Ambrosius* nach einer Photographie, die den alten Zustand zeigt (fig. 246) und die ich der Vermittlung des hw. Domherrn Florian Oberchristl verdanke. Abbildungen der übrigen Tafeln bei Stiassny, Pachers St. Wolfganger Altar, p. 9; Pächt, Tafelmalerei 51 und 52.
121. Bereits von E. H. Zimmermann, dem ich die Kenntnis der Tafel verdanke, beobachtet. — [Kat. der Gemäldegalerie, 1938, p. 102, Inv. 1793; Österr. Galerie, Kat. bei 75.]
122. Eine Eigenart österreichischer Malerei, dass das Unwirkliche, Traumhafte in ihr sich auch „dekorativ" auswirkt — einer der Steine, die man auf sie, bis zu Klimt und Schiele herauf, so gerne wirft!
123. [E. Bock, Die Zeichnungen in der Universitätsbibliothek Erlangen, 1929, Kat. 99. — O. Benesch, Die Meisterzeichnung V, 51.]
124. Machen die Maße auch gerade das Doppelte der Mondseer Tafeln aus, so kann ich der Ansicht J. Wildes und O. Pächts, die sie mit den Mondseer Tafeln und der *Beschneidung* zu einem Altarwerk vereinigen wollen, doch nicht beistimmen. Auch ohne die (nicht gerade immer zwingende) Erwägung des Entwicklungsabstands lässt sich ein solches Altarwerk in keiner widerspruchsfreien Weise rekonstruieren.
125. O. Fischer publiziert (a. a. O., p. 222) urkundliche Notizen aus dem Baubuch von Nonnberg, die von der 1490 erfolgten Lieferung einer Tafel an das Kloster durch den „Maler zu Munsee" handeln.
126. Beiträge zur Geschichte der deutschen Kunst II, p. 254. [Siehe p. 264.]
127. Die Photographien nach Bildern des Stiftes Schlägl verdanke ich dem hw. Herrn Bibliothekar P. Gerlach Indra. [Neuerdings dem hw. Herrn Abt Dipl.-Ing. Florian Pröll.]
128. [Kunsthistorisches Museum, Kat. der Gemäldegalerie, 1938, p. 64, Inv. 1802; heute Österr. Galerie.]
129. Hans Tietze, Kunstgesch. Jahrb. d. Zentralkommission II (1908), Taf. II.
130. [Siehe p. 269. Ausstellung 1964, 37. — Handschriftl. Notiz von O. Benesch: „Vgl. *Marienleben*, Provinzialmuseum, Logroña, Holländisch um 1490, W. Schöne, Jb. d.

Preuss. Kstslgen 58 (1937), p. 179."]

131. Stiassny, Altsalzburger Tafelbilder, Jahrb. d. kh. Smlgen d. Ah. Kh. XXIV (1903), Taf. XVI, XVII.

132. Jahrb. d. kh. Smlgen, N. F. II, Abb. 155. [Siehe p. 65.]

133. O. Fischer, a. a. O., p. 124. Kunsttop. XXII, Tamsweg, Abb. 123.

134. Österr. Kunsttop. IV, pp. 169/170. — [Dehio, Niederösterreich 1953, p. 258.]

135. In meinen Abhandlungen über die Anfänge Breus und Cranachs. [Siehe pp. 248, 30.]

136. Ich habe die Tafeln schon a. a. O., p. 107 kurz erwähnt. [Siehe p. 63.]

137. Fenyö und Genthon, a. a. O., pp. 76–78.

138. Weiteres ungarisches Material bei K. Divald, Magyarország müvészeti emlékei, Budapest 1927.

139. Wichtiges polnisches Material bringt vor allem das Werk von Feliks Kopera, Średniowieczne malarstwo w Polsce, Kraków 1925. Ferner vom gleichen Verfasser: Obrazy polskiego pochodzena, Kraków 1929.

140. Viktor Roth, Der spätgotische Flügelaltar in Mediasch. Archiv des Vereines für siebenbürgische Landeskunde XXXIV, 1907, pp. 193ff. Derselbe in: Siebenbürgische Altäre. Studien zur deutschen Kunstgeschichte 192, pp 36ff.

141. Diese Feststellung hat zuerst Herr Th. B. Streitfeld, Mühlbach-Szebes, dem ich auch die Beschaffung der photographischen Vorlagen danke, gemacht (Korrespondenzblatt des Vereins für siebenbürgische Landeskunde, 53. Jahrg., 1930, pp. 52ff.). Ferner: F. Juraschek, Das mittelalterliche Wien in einer unbekannten Ansicht. Kirchenkunst, II. Jg. (1930), pp. 45/46 (genaue Identifizierung der einzelnen Baulichkeiten).

142. Handzeichnungen alter Meister im Städelschen Kunstinstitut VII, 3. Das Wasserzeichen des Papiers deutet, nach Mitteilung von E. Schilling, an den Rhein.

143. Erst nach Veröffentlichung meiner diesbezüglichen Ansicht (Jb. d. kh. Smlgen N. F. II., p. 106) [p. 62] wurde mir bekannt, dass Suida bereits 1908 (Monatshefte für Kunstwissenschaft I, p. 531) bei den Grazer Tafeln an Köln und den Bartholomäusmeister erinnerte.

144. [Köln, Wallraf-Richartz-Museum, Kat. 1959, 179.]

145. Das betonte mit Recht schon G. Heise, Norddeutsche Malerei, p. 21.

146. Wallraf-Richartz-Jahrbuch 3/4, 1926/27,

147. Altniederländische Malerei V, p. 68, gelegentlich der Liverpooler Beweinung.

148. Auch Buchner hat den Einfluss des Virgomeisters auf den Krainburger Altar (Beiträge zur Geschichte der deutschen Kunst II, p. 274) festgestellt.

149. [V. Zlamalik, Strossmayerova Galerija I, Zagreb 1967, Kat. 130.]

150. A. Luschin von Ebengreuth, Die windische Wallfahrt an den Niederrhein. Monatsschrift für die Geschichte Westdeutschlands, Bd. 4, pp. 436ff.

151. Vergleiche die Studie Franz Stelès über den *Krainburger Altar*: Slike gotskega krilnega oltarja iz Kranja. Zbornik za umetnostno zgodovino 1926, pp. 191ff. Der Forscher erwägt die Möglichkeit, dass die „windische Wallfahrt" zur Erteilung des Altarauftrags an einen Meister aus den nördlichen Landen geführt haben könnte, ohne sich definitiv zu entscheiden. Er verweist auf das 1493 durch Johannes von Werd aus Augsburg für und möglicherweise in Krainburg ausgeführte *Antiphonar*. Ziel meiner Arbeit ist eben der Nachweis, dass es sich um eine heimische Erscheinung handelt, die aus österreichischen Voraussetzungen in die Sphäre des künstlerischen Hochbetriebs und Güteraustausches von Kulturzentren hineinwächst, um bereichert und vertieft zu dem, wovon sie ihren Ausgang genommen, zurückzukehren. Von besonderer Wichtigkeit ist eine ikonographische Entdeckung Stelès. Das (in der Pfarrbibliothek befindliche) *Antiphonar* von 1493 enthält eine Abschrift jener Fassung der Legende der Heiligen, wie sie in Brevieren der Diözese Aquileia verbreitet war. Sie hat offenkundig die literarische Grundlage für das Malwerk abgegeben.

152. Suida, Österr. Kunstschätze I, Taf. 19, 20. — [Kunsthistor. Museum, Kat. der Gemäldegalerie, 1938, p. 103, Inv. 1841 bis 1844. Heute Österr. Galerie, Inv. 4852.]

153. L. Baldass im Wiener Jahrbuch für bildende Kunst, 1922, p.75; Katalog der Ausstellung gotischer Kunst. [Kat. der Gemäldegalerie 1938, p. 105, bei Inv. 1742. — Heute Österr. Galerie, Inv. 1742.]

154. [Österr. Kunsttop. XXXI, p. 79 (O. Wonisch).]

155. Suida, Katalog des Joanneums 12–15; Monatshefte für Kunstwissenschaft I, 1908 p. 534.

156. Das Rosa der *Epiphanie* ist zum Teil neu.

157. Vgl. Johann Köck, Handschriftliche Missalien in Steiermark, Graz 1916, p. 76.
158. B. Kurth, a. a. O., p. 90. Die Tafeln eines *Marienaltars* im Kunsthistorischen Museum, Berliner und Wiener Privatbesitz, die ich früher in die gleiche Werkstatt verlegte, sind nach meinen nunmehrigen Ergebnissen sicher ulmisch, und zwar von einem engsten Werkstattgenossen Hans Schüchlins. [Siehe Kat. der Gemäldegalerie, 1938, p. 162, Inv. 1770, 1771; siehe p. 186.]
159. Suida, Katalog 42; Österr. Kunstschätze II, 58. Suida vermutet Admonter Provenienz, da sich auf Schloss Röthelstein eine alte Kopie des Bildes befindet.
160. Vgl. meinen Aufsatz in den Blättern für steirische Heimatkunde, 1929. [Kat. Joanneum 41; siehe p. 12.]
161. An den „weichen Stil" in der Kärntner Malerei der zweiten Jahrhunderthälfte sei erinnert! (Vgl. meine Arbeit über Grenzprobleme der österreichischen Tafelmalerei, Wallraf-Richartz-Jahrbuch N. F. I, 1930.) [Siehe pp. 101 ff.]
162. F. S. Hann, Die Tafelgemälde aus der Vituslegende in der Sammlung des Kärntnerischen Geschichtsvereins in Klagenfurt, Carinthia 1894, pp. 1 und 33. (Er gibt sie der Schule Wolgemuts.) — [Wegen Raummangels wurden die ausführlichen Beschreibungen der Gemälde und deren Farbanalysen nur teilweise abgedruckt.]
163. Zeitschrift für bildende Kunst 62, 1928/29, Abb. p. 159 [Siehe p. 153].
164. H. Bouchot, Exposition des primitifs français, pl. LXVIII bis.
165. Bouchot, a. a. O., pl. LV.
166. Guiffrey et Marcel, La peinture française. Les primitifs, vol. I, pl. 18–21.
167. Zeitschrift für bildende Kunst 31, 1928, p. 160 [Siehe p. 153].
168. [Inv. 64. Pendant zu Kat. 121, Strossmayerova Galerija, Zagreb 1967; V. Zlamalik als Szenen aus dem Leben des hl. Nicolaus v. Mire.]
169. Warschau, Nationalmuseum (Slg. Kolasinski). Von O. Benesch später als „Polnisch, vgl. Altar von Bodzentyn", handschriftlich vermerkt.]

170. Zeitschrift für bildende Kunst 51, 1920, pp. 148 ff.
171. Jahrbuch d. Kunsthist. Smlgen, II. Folge, Bd. 2, pp. 129 ff. [Siehe O. Benesch, Die Deutsche Malerei, 1966, p. 64; letzteres Österr. Galerie, Kat. 1953, 89.]
172. In der Sakristei des Doms von Agram steht ein *Triptychon* mit der *Kreuzigung* als Mittelstück, der *Kreuztragung* und *Auferstehung* auf den Innen-, der *Hl. Familie* und der *Beschneidung Christi* auf den Aussenseiten (diese spät) der Flügel. Es ist ein höchst eigenartiges Denkmal des für Kroatien bezeichnenden italienisch-deutschen Mischstils, das wohl der Zeit des *Krainburger Altars* angehört. Man denkt an Francesco Bianchi-Ferrari, an die Lombarden. Doch allenthalben begegnet man deutschen Zügen: in der Gruppe der Landsknechte mit Federhüten, in dem Stadtprospekt (fig. 269). Der Altar ist wohl das Werk eines einheimischen, nach zwei Richtungen blickenden Malers. Die Kenntnis des Werkes und die Möglichkeit seiner Veröffentlichung verdanke ich Prof. A. Schneider.
173. 65 × 54 cm. Die Aussenseiten zeigen paarweise *Heiligengruppen*.
174. [Gotik in Österreich, Ausstellung Minoritenkirche, Krems-Stein 1967, Kat. 199.]
175. K. Ginhart, Die Kunstdenkmäler des politischen Bez. St. Veit a. d. Glan, Kunstdenkmäler Kärntens VI, 1, 1930, p. 676, Abb. 45.
176. Der Kirchenschmuck, 29. Jahrg., 1898, p. 133.
177. Belvedere, a. a. O., p. 79.
178. Karl Ginhart und Bruno Grimschitz, Der Dom zu Gurk, 1930, Abb. 125. Ginhart macht (p. 118) den in St. Veit tätigen Lienhart Pamstell als Schnitzer der Reliefs namhaft.
179. „*Dominus Mathias Operta Dector Doctor Plebanus huius Ecclesie Archidiaconus Carniole Anno Domini 1511.*" Operta hat schon 1491 die Neugestaltung der Kirche veranlasst und 1493 das miniierte *Antiphonar* bestellt (Stelè, a. a. O.).

ZU DÜRERS „ROSENKRANZFEST"

1. [Albrecht-Dürer-Ausstellung, Nürnberg 1928, Kat. 55.]
2. [Heute, Prag, Nationalgalerie, Kat. 1955, 225. — O. Benesch, Die Deutsche Malerei 1966, pp. 38 ff.]

3. Die Beistellung photographischer Vorlagen danken wir dem Entgegenkommen von Geheimrat E. H. Zimmermann.

NOCHMALS DAS KREMSIERER DÜRER-BILDNIS

1. [Siehe pp. 370ff. — Siehe auch H. Tietze und E. Tietze-Conrat, Kritisches Verzeichnis der Werke Albrecht Dürers II, Basel–Leipzig 1937, Kat. 289.]

2. Den Hinweis verdanke ich Frau Dr. E. Tietze, nähere Inhaltsangabe Dr. L. Schudt.

3. [La Galleria Borghese in Roma, Roma 1952, p. 31, N. 287 (Paola della Pergola).]

AUS DÜRERS SCHULE

1. [Ehem.]; Bayerische Staatsgemäldesammlungen, München, Alte Pinakothek, Depot. [Hans Baldung Grien, Staatliche Kunsthalle Karlsruhe, Ausstellung 1959, Kat. 79, 80 (J. Lauts).]

2. [Karlsruhe, Ausstellung 1959, Kat. 4, 23.]

3. [Ib. Kat. 27–31.]

4. Festschrift für M. J. Friedländer. pp. 46ff.

5. C. Glaser, Altdeutsche Malerei, p. 360.

6. Siehe den Bericht des Verf. über die fürsterzbisch. Gemäldegalerie in Gran, Belvedere VIII, 1929, p. 69. [Siehe p. 448, Note 7.]

7. Die photographische Vorlage verdanke ich der Liebenswürdigkeit von Dr. Sighart Graf Enzenberg.

8. [Wien, Erzbischöfliches Dom- und Diözesanmuseum, 1934, Kat. 25.]

9. [F. Winkler, Die Zeichnungen Hans Süss von Kulmbachs und Hans Leonhard Schäufeleins, Berlin 1942, p. 139, 4; heute Rotterdam, Museum Boymans-Van Beuningen.]

DER ZWETTLER ALTAR UND DIE ANFÄNGE JÖRG BREUS

1. Das Aufschlussreichste, was über den Altar gesagt wurde, ist der Passus in Dörnhöffers Abhandlung über die Münchener Scheibenrisse (Jahrb. d. Kh. Smlgen d. Ah. Kaiserhauses XVIII). — [E. Buchner, Beiträge II, 1928, pp. 272ff.]

2. [O. Benesch, The Art of the Renaissance, London 1965, pp. 48ff. — id. Die Deutsche Malerei, 1966, pp. 56ff.]

3. Nur die Schilderung der Geschwister, die Teufelaustreibung und den Tod bringt das „Passional". Die inhaltliche Quelle der übrigen Darstellungen liess sich nicht ermitteln.

4. Ich verdanke diese Mitteilungen P. Buberl, dem Bearbeiter des (noch unpublizierten) Bandes „Stift Zwettl" der Österr. Kunsttopographie [29, 1940, pp. 112–114].

5. [Dodgson II, p. III, 2; Hollstein 11.]

6. [Albertina; Hollstein 12.] — [Siehe dazu auch die Bemerkungen des Autors in: Zur Süddeutschen Buchmalerei, zitiert auf p. 418.]

7. Beiträge zur Kenntnis des Holzschnittwerkes Jörg Breus, Jb. d. Pr. Kstsmlgen 21, pp. 192ff.

8. Die architektonische Gliederung geht auf das Vorbild des *Kaisheimer Altars* von Hans Holbein d. Ä., München, Pinakothek, zurück. — [N. Lieb–A. Stange, H. Holbein d. Ä., München–Berlin 1960, Cat. 4, 3, 14, 15, 22.]

9. Robert Vischer, Studien zur Kunstgeschichte 1886, p. 542.

10. Dem schon bekannten Flügel mit dem *hl. Valentin* wurde durch die Bestimmung Grimschitz' ein zweiter mit *St. Franziskus* hinzugefügt. [Siehe fig. 38.]

11. Vgl. Baldass, Die altösterreichischen Tafelbilder der Wiener Gemäldegalerie. Die bildenden Künste V, 1922, Abb. p. 80, [pp. 5, 64].

12. Suida, Österr. Kunstschätze II, T. 60.

13. Abb. bei Baldass, a. a. O., p. 82. [Kat. der Gemäldegalerie, 1938, p. 48, Inv. 1750. — Heute Österreichische Galerie, Kat. 1971, 164.]

14. Suida, a. a. O., III, T. 33–38. [Siehe Thieme-Becker XXXVII, p. 195.]

15. Ein Jugendwerk L. Cranachs. Kh. Jb. d. Zentralkommission 1904, p. 197.

16. Lukas Cranach, Leipzig 1921, p. 18.

17. [Reichlich-Schüler, nach L. Cranach. — Siehe pp. 30ff., 73.]

18. Herr Direktor F. Mercier hat sie als erster als Arbeiten des Meisters bestimmt. Für die freundliche Beschaffung der Photographien und die Erlaubnis ihrer Publikation sei ihm hiemit herzlichst gedankt. — [Siehe die Datierung des Autors „nach Szt. Antal und Lille" in: Zur süddeutschen Buchmalerei der Frührenaissance, zitiert auf p. 418.]

19. [Siehe p. 183.]

20. [Siehe p. 30.] — Es ist auffallend, wie Breu hier, wenngleich auf beschränkter Bühne, eine völlig rationale Raumgestaltung gibt, teils im Anschluss an den Schottenmeister,

teils vielleicht an den frühen Cranach oder niederländische Vorbilder. Diese Ansätze zu moderner Raumbildung wirft er in den Innenraumbildern der drei grossen Altäre wieder völlig über Bord, zugunsten der mittelalterlich irrationalen, wie sie der bewegte Inhalt verlangte. Das ist eine Analogie zu Dürer, der die im Anschluss an Jacopo und Gentile Bellini schon gewonnene moderne Raumgestaltung der Zeichnung der *Hl. Familie* (L. 142), in der *Apokalypse* und *Grossen Passion* wieder ganz aufgibt — weil es der Inhalt verlangt.

21. [Kunsthistorisches Museum (Österr. Galerie). Siehe pp. 214f.]

22. H. Voss, Der Ursprung des Donaustils, p. 76. Otto Fischer, Kunstgeschichtliche Anzeigen IV, 1907, pp. 70/71. Die altdeutsche Malerei in Salzburg, p. 118. [O. Benesch, Die Deutsche Malerei, 1966, pp. 119ff. — Siehe pp. 218f., 345f.]

23. W. M. Schmid, Beiträge zur Passauer Kunstgeschichte. Beiträge zur Geschichte d. deutschen Kunst I, p. 103.

24. [O. Benesch, Katalog 1938, pp. 98ff.]

25. Die letzte schlecht erhaltene Ziffer wird von Suida (Katalog der Ausstellung „Gotik in Österreich", pp. 54, 55) als 1507 gelesen. Der Forscher spricht zugleich die *Leopoldslegende* als Flügel der grossen Altartafel von Frueauf in der Prälatenkapelle des Stiftes Klosterneuburg, die den *hl. Leopold* darstellt und 1507 datiert ist, an. Diese Tafel macht heute den Eindruck eines vollkommen nazarenischen Bildes: sie wurde von Kupelwieser so restlos übermalt, dass sich kaum ein alter Strich daran findet. Wie weit der Maler auf alter Grundlage aufbaute, könnte nur eine Abdeckung konstatieren. Da eine Altarbildskizze von Kupelwieser in Grazer Privatbesitz mit der Klosterneuburger Tafel bis ins Kleinste übereinstimmt — nur dass an Stelle des Goldgrunds eine Landschaft mit Engel steht —, dürfte sich diese alte Grundlage als recht illusorisch herausstellen. Signum und Datum sind völlig neu. Wenn das Datum hier ebenso schlecht erhalten war wie auf der *Leopoldslegende*, dann stand dem Restaurator die Wahl zwischen 1501 und 1507 völlig offen. [Eine Infrarot-Aufnahme, 1964, zeigt darunter das Datum 1505.] Doch selbst wenn das alte Datum der Leopoldstafel 1507 gelautet hat, so ist damit für die *Leopoldslegende* kein Anhaltspunkt gegeben, denn die nur 76×39 cm messenden Täfelchen sind schwerlich Flügel des 260×88 cm messenden *hl. Leopold* gewesen. 1507 wären

die Täfelchen keine besondere Überraschung mehr. Doch war Ruelands Stil um diese Zeit anders, wie uns das *Stifterbild* (fig. 397) [ehem.] Neukloster zeigt. Auch ist schwerlich anzunehmen, dass der *Leopoldsaltar*, der ebenso wie der *Johannes-* und *Passionsaltar* in und für Klosterneuburg entstand — das lehren die Veduten der Hintergründe —, von diesem durch ein so grosses Zeitintervall getrennt ist.

26. Sie sind noch im 15. Jahrhundert entstanden, wie Suida konstatierte. Auf der *Ölbergtafel* ist 14 . . zu lesen.

27. Pantheon I, 22. — [Kunsthistorisches Museum, Kat. der Gemäldegalerie, 1938, p. 64, Inv. 1802. — Siehe p. 377; fig. 397.]

28. List-Drexler, a. a. O., p. 8, suchten, allerdings vergeblich, in einem Vexillumzeichen und Buchstaben auf einem Helm anderslautende Künstlerinschriften zu entdecken. Dagegen hat Fischer (Die altdeutsche Malerei in Salzburg, p. 121) mit Recht die Autorschaft Frueaufs betont. — [Benesch, Klosterneuburg 1938, Kat. 72.]

29. Auch dieses ist mittelalterliches Erbgut (vgl. den Meister von Hohenfurth).

30. Vgl. Fischer, a. a. O., der schon den Vergleich mit der Schottenkreuzigung nahelegte.

31. Die 9 wurde bei einer Restaurierung in eine gotische Ω verwandelt.

32. Stiassny, Altsalzburger Tafelbilder. Jahrb. d. kh. Smlgen d. Ah. Kh. 24, T. XVIII. — [Národní Galerie, Praha 1955, Kat. 353.]

33. Der feiste, dickköpfige Reiter in der rechten Bildecke von Frueaufs *Kreuzigung* geht gewiss auf den rechts unterm Kreuz haltenden auf Pfennings Bild [C. Laib] zurück. [Kat. der Gemäldegalerie, 1938, p. 88, Inv. 1396. — Österr. Galerie, Kat. 30.]

34. Suida, a. a. O., III, 74. [Benesch, Klosterneuburg 1938, Kat. 72.]

35. In dem zitierten Aufsatze 1922. Ferner in: Erwerbungen der Gemäldegalerie des Kunsth. Museums 1920-23. Wien 1924, p. 14.

36. Suida, a. a. O., I, 18.

37. Österr. Staatsgalerie, Neuerwerbungen 1918–1921, p. 63. [Österreichische Galerie.]

38. Vgl. B. Kurth, Über den Einfluss der Wolgemut-Werkstatt im östlichen Süddeutschland. Jahrbuch des kunsth. Instituts d. Zentralkommission X, 1916. Ebd., Abb. 61. — [Benesch, Klosterneuburg 1938, Kat. 58.]

39. List-Drexler, a. a. O., T. XV. u. XVI. — [Benesch, Klosterneuburg 1938, Kat. 51, 52.]

40. Kunst u. Künstler, 1925, p. 336. — [Treasures

from the Detroit Institute of Arts, Detroit 1966, p. 153.]

41. Bezüglich des engeren Kreises der Zeitgenossen des Martyrienmeisters vgl. meine Gruppierung in Die Anfänge Lucas Cranachs (Jb. d. Kh. Slgen, 1928), [p. 30].

42. Vgl. die Abhandlungen von Buchner und Hugelshofer in Beiträge zur Geschichte der deutschen Kunst I.

43. Vgl. die oben angeführte Arbeit von Betty Kurth.

44. [Siehe pp. 180 ff.]

45. Die Vergleichbarkeit steigert sich manchmal zu wirklicher Ähnlichkeit, die schon zu Verwechslungen geführt hat.

46. K. Glaser, Altdeutsche Malerei, Abb. 164.

47. [O. Benesch, Die Deutsche Malerei, 1966, p. 58.]

48. [Österr. Galerie, Kat. 52.]

49. [O. Demus, Zu den Tafeln des Grossgmainer Altars, Österr. Zeitschr. f. Kunst und Denkmalpflege XIX, Wien 1965, pp. 43 ff.]

50. [O. Benesch, Die Deutsche Malerei, 1966.]

51. F. Weizinger, Die Malerfamilie der Strigel (Festschrift des Münchener Altertumsvereins, 1914, p. 119). [G. Otto, B. Strigel, München–Berlin 1964, Nos. 4, 8, 15, 115, 16. — Siehe p. 73, fig. 71.]

52. Belvedere 8 (1925), p. 33, Abb. 7. — [G. Otto, 100, 56, 80, 57.]

53. K. Sitzmann, Die Lindenhardter Tafelbilder, ein Frühwerk von Matthias Grünewald. Bayreuth 1926. — [O. Benesch, Die Deutsche Malerei, 1966, p. 47.]

54. Ich verdanke die Photographie der Freundlichkeit Prof. Suidas. [Nicht abgebildet.]

55. Der Meister des Blaubeurer Hochaltars und seine Madonnen. Cicerone II., 1909.

56. Über Gregor Erhart, Z. f. b. K., 60. Jg., 1926/27, pp. 25 ff. [G. Otto, Gregor Erhart, Berlin 1943, p. 89, Abb. 59.]

57. [G. Otto, op. cit., Abb. 52.]

58. A. Stix beobachtete zuerst den formalen Zusammenhang mit der Pachermadonna.

59. J. Meder, Altdorfers Donaureise. Mitt. d. Ges. f. verv. K. XXX, 1907, pp. 29 ff. — [O. Benesch, Der Maler Albrecht Altdorfer, Wien 1939.]

60. Dürers Entwürfe für das Triumphrelief Kaiser Maximilians im Louvre. Jb. d. Kh. Smlgen d. Ah. Kh. XXIX, p. 34. — [E. Panofsky, Albrecht Dürer, Princeton 1943, II, No. 1734.]

61. Albrecht Altdorfer, Wien 1923. — [O. Benesch, Die Deutsche Malerei, 1966, p. 120.]

62. Das goldene Dachl in Innsbruck. (Die Kunst in Tirol, Sonderbd. 4.) Wien 1922, pp. 23 ff.

63. „Für Marx Reichlich und Maler Hans von Schwaz, die wir auch aus Werken näher kennen, fehlen stilistische Zusammenhänge." Garber, a. a. O., p. 63. Vgl. dagegen Baldass, a. a. O., p. 12.

64. Jb. d. Kh. Smlgen d. Ah. Kh. XIII u. XV.

65. Jb. d. Kh. Smlgen d. Ah. Kh. II, Nr. 831.

66. [O. Benesch — E. M. Auer, Die Historia Friderici et Maximiliani, Berlin 1957.]

67. Eisler, Die illuminierten Handschriften in Kärnten, p. 125. — [Maximilian I., Ausstellung, Österr. Nationalbibliothek, Graph. Sammlung Albertina, Wien 1959, pp. 117 ff. (O. Benesch).]

EIN NEUES SELBSTBILDNIS CRANACHS

1. [Siehe p. 372]; [Friedländer-Rosenberg, 65].

2. Die Gemäldegalerie der Akademie der bildenden Künste, Wien 1927, p. 88.

EIN ALTAR DES MEISTERS VON SIGMARINGEN IN ST. STEPHAN

1. [Österr. Kunsttopographie XXXI (1951), p. 119; Thieme-Becker XXXVII, pp. 311 f.]

2. F. Rieffel, Das fürstl. hohenzollernsche Museum zu Sigmaringen, Städel Jb. III/IV (1924), pp. 68 f.

3. Feurstein, Katalog von 1921, pp. 63 ff.

4. Oberrhein. Kunst IV (1930), Ber. pp. 32 ff.

5. [Mittelschrein, heute Adamstal bei Brünn. Die Bildende Kunst in Österreich III, p. 88, Abb. 75 (H. Seiberl).]

OBERSCHWÄBISCHE BILDNISSE AUS DEN ALPENLÄNDERN

1. Beiden Problemen werde ich in nächster Zeit eine eingehende Arbeit widmen. [Siehe p. 293, fig. 316.]

2. Cicerone (21, 1929). Friedländers Liste vermag ich noch um ein *Bildnis des Kanonikus Hahn von Hahnberg* auf Schloss Tratzberg zu vermehren. (Zusatz 1930: Unabhängig von meiner Feststellung wurde das Bild von J. Ringler erkannt und nebst einem Trientiner Bildnis im Cicerone veröffentlicht.) — [O. Benesch, Die Deutsche Malerei, 1966, p. 150.]

3. Belvedere 9/10 (1926), pp. 47 ff.
4. [E. Buchner, Das deutsche Bildnis der Spät-
gotik und der frühen Dürerzeit, Berlin 1953,
Nr. 78.]
5. Zeitschrift für bildende Kunst, 1930. —
[Siehe pp. 358ff.]
6. Anm. d. Schriftleitung: Während des Druk-
kes wurde die Sammlung Wrangel Sko-
kloster bei Stockholm als Ort des Bildes fest-
gestellt. [Heute ebendort als Staatsbesitz.]
7. [Kat. II, 1963, p. 58 als L. Furtenagel;

O. Benesch, The Art of the Renaissance,
1965, p. 67.]
8. [Buchner, op. cit., 125.]
9. [New York, Sammlung Ernest Rosenfeld†. –
A. Burkhard, H. Burgkmair d. Ä., Leipzig
(1934), Abb. 47. – Buchner, op. cit., 99.]
10. [Thieme-Becker XXXVII, p. 133. – Heute
Schloss Vaduz.]
11. [A. Stix, Die Fürstlich Liechtensteinsche
Gemäldegalerie in Wien, Wien — Leipzig
1938, Abb. 73.]

BEITRÄGE ZUR OBERSCHWÄBISCHEN BILDNISMALEREI

1. Zum Werk Hans Holbeins des Älteren. Bei-
träge zur Geschichte der deutschen Kunst II,
pp. 133 ff.
2. Niederländische Bildgedanken im Werke des
älteren Holbein. A. a. O., pp. 159 ff., Abb. 133.
— [Heute Privatbesitz, Zürich.]
3. Zu den beiden Hans Holbein. Zeitschr. f.
bild. K. 64, pp. 37 ff. [Siehe pp. 358 ff.]
4. Schon äusserlich durch das von Feuchtmayr
(Katalog der Augsburger Burgkmairausstel-
lung 1931, p. 12) festgestellte Bildnis des
Kölner Bayenturms auf der Ursulalegende
beglaubigt.
5. [Kat. 1960, 953. — O. Benesch, Die Deutsche
Malerei, 1966, p. 74.]
6. Jb. d. Ah. Kh. XXV (1905), pp. 245 ff. —
[H. Mackowitz, Der Maler Hans von Schwaz,
Schlern-Schriften 193, Innsbruck 1960, 27.
— O. Benesch, Die Deutsche Malerei, 1966,
pp. 152 ff. — A. Stange, Jb. d. Staatl. Kunst-
sammlungen in Baden-Württemberg, III,
1966, pp. 86 ff.]
7. [Es existieren mehrere Fassungen. Siehe
Mackowitz, p. 85; ebenso Kunsthalle
Karlsruhe, 1966, Kat. p. 178, Inv. 1722
(J. Lauts).]
8. [Benesch, Kat. 1938, 97, 98 (Flucht nach
Ägypten; Kindermord).]

9. Kirchenraitung 1514, p. 12a, R 2. [Macko-
witz, p. 75, „1513“.]
10. M. Jansen, Jakob Fugger der Reiche, p. 99.
11. Jansen, a. a. O., pp. 88, 354, 359.
12. Jansen, a. a. O., p. 97.
13. J. Strieder, Inventur der Firma Fugger aus
dem Jahre 1527, p. 57.
14. Herrn Geheimrat S. Drey bin ich für die
freundliche Ermöglichung der Publikation
sehr zu Dank verpflichtet. Das *Bildnis des
bärtigen Andorffer* ist seitdem in die Samm-
lung Friedsam (Metropolitan Museum,
New York [Cat. of Paintings 1947, pp. 194ff,
H. B. Wehle]) gelangt.
15. Städel-Jahrbuch II (1922), Taf. 19. Aber
nicht in Friedländer-Rosenberg, Die Ge-
mälde von Lucas Cranach, aufgenommen.
Vgl. dort p. 29 zu Nr. 9. — [Kat. der Ge-
mäldegalerie 1938, p. 49, Inv. 1755 (Donau-
schule um 1520–1530).]
16. Pantheon VII (1931), pp. 46, 47.
17. Der Ursprung des Donaustils, p. 156.
18. Der ältere Breu als Maler, Beiträge zur
Gesch. d. deutschen Kunst II, p. 374.
19. Auf der vor der Restaurierung gemachten
Aufnahme noch sichtbar.
20. A. a. O., p. 156.

ALBRECHT ALTDORFER

1. [Albrecht Altdorfer und sein Kreis, Gedächt-
nisausstellung, München 1938. — O. Be-
nesch. Der Maler Albrecht Altdorfer, Wien
1939. — id., Die Deutsche Malerei/Von
Dürer bis Holbein, Genf 1966.]
2. [O. Benesch, Altdorfer, p. 35.]
3. [Benesch, Altdorfer, pp. 35, 36.]
4. Berlin, Staatliche Museen; [Benesch, Alt-
dorfer, pp. 36, 5.]
5. [Benesch, Altdorfer, pp. 36, 4.]

6. [Benesch, Altdorfer, p. 36, 6; id. Die
Deutsche Malerei, 1966, p. 118.]
7. [Benesch, Altdorfer, p. 38, 10.]
8. [Die Eigenhändigkeit des Datums 1518 kann
nicht bezweifelt werden. Dies ist auch von
der konservatorischen Seite her erwiesen.
Lt. freundlicher, mündlicher Mitteilung von
Dr. Josef Zykan, Bundesdenkmalamt, Wien,
konnten Cesare Brandi und andere Experten
feststellen, dass die Maloberfläche der

Tafeln, ja sogar der Firnis derselben noch original und vollkommen intakt ist. Die Datierung 1512/13 von F. Winzinger, Kunstjahrbuch der Stadt Linz 1965, ist demzufolge eine unhaltbare Hypothese.]

9. [Pictures from the Thyssen-Bornemisza Collection, Villa Favorita, Lugano-Castagnola, Exhibition London, National Gallery, March-April 1961, Cat. and fig. 1 — Benesch, Altdorfer, p. 46, 55.]

10. [O. Benesch, Die Deutsche Malerei, 1966, pp. 177 ff.]

11. [Benesch, Altdorfer, p. 48, 65.]

12. [Siehe pp. 307 ff.]

13. [Siehe p. 308.]

ALTDORFERS BADSTUBENFRESKEN UND DAS WIENER LOTH-BILD

1. Ich verdanke sie Ernst Buchner.

2. Die Reihe der Fragmente sei kurz aufgeführt: Gestalten des Vordergrundes: Mann und Frau im Liebesspiel (die einzige halbwegs erhaltene Gruppe). — Nackte Haarstrählerin. — Haubengeschmückter Frauenkopf im verlorenen Profil, dahinter Butzenscheiben eines Fensters. — Hände, die ein Gefäss halten; sie stammen von einer links von der genannten Gruppe sitzenden Gestalt. — Schlichter langhaariger Jünglingskopf. — Mohrenkopf.
Gestalten des Mittel- und Hintergrundes: Das Mädchen in Blau, das mit dem Becher die Treppe hinansteigt. — Ein Mann in blauem Wams, der sich auf die Brüstung lehnt. — Ein ebensolcher in goldfarbenem Wams. — Ein rosiger Mädchenkopf mit Goldgeschmeide im hellblonden Haar. — *Mann und Frau* in kräftigem Rosa, Gold und Blau (linkes Bogenfeld auf fig. 333). — Vom Rücken gesehenes Paar in Blau, Braun und Gold. [P. Halm, Jb. d. Preuss. Kstslgen 53 (1932), pp. 207 ff.; O. Benesch, Altdorfer, p. 32, Nrn. 96–106.]

3. [Kat. II, 1963, 16. — O. Benesch, Altdorfer, p. 32, Nrn. 94, 95. — Siehe vol. II, p. 130.]

4. Der Stilwandel im Werke Hans Baldungs. Münchner Jahrb. N. F. III, 1926, pp. 6 ff.

5. Als gegenteilig ist mir das Urteil E. Buchners (Beiträge zur Geschichte der deutschen Kunst I, p. 288) und C. Kochs bekannt. Jüngst wurde durch Frau H. Wescher-Kauert der nicht geglückte Versuch gemacht, das Bild Matthias Gerung zuzuschreiben (Z. f. b. K. 1929/30, pp. 144 ff.).

6. [Dann Lugano – Castagnola, Slg. Thyssen-Bornesmisza; Heute National Gallery of Art. Summary Cat. of European Paintings and Sculpture, Washington D. C. 1965, p. 7, no. 1110; Illustrations 1968, p. 1.]

7. Die moralisierenden lateinischen Verse sind halb verlöscht. Es lässt sich noch entziffern:

. . VNC . . . RI VM
MISCET MARS IMPIVS
ORBEM
. . M SANAS MENTES PESTIS
QVVM BACCHICA
TVRBAT.

[Siehe Benesch, Altdorfer, p. 28, Nrn. 71, 72. — E. Ruhmer, A. Altdorfer, München 1965, Kat. 12.]

8. [Benesch, Altdorfer, p. 28, Nr. 71.]

9. Es besteht kein Hindernis, Altdorfers Stechertätigkeit auch auf die Dreissigerjahre zu erstrecken. Ein Blatt wie B. 56 könnte ganz gut in die Zeit der Kaiserbadfresken fallen.

10. [Acquisitions, 1953–1962, p. 11; Benesch, Altdorfer, p. 26, Nr. 65.]

ALTDORFER, HUBER AND ITALIAN ART

1. O. Benesch, Der Maler Albrecht Altdorfer, Vienna 1939, p. 28.

2. H. Hildebrandt, Die Architektur bei A. Altdorfer, Strassburg 1908.

3. P. Halm, Ein Entwurf A. Altdorfers zu den Wandmalereien im Kaiserbad zu Regensburg, Jahrbuch der Preussischen Kunstsammlungen, 53, 1932, pp. 207 ff.

4. A. M. Hind, Catalogue of Early Italian Engravings in the British Museum, London 1910, p. 411, Pl. XVIII. Hildebrandt mentions the engraving in his book on p. 34, but denies vehemently all relation to Altdorfer: "Aber auch von hier führt keine Brücke zu Altdorfers Schaffen . . ."

5. See the monographs on the artist by Hermann Voss and Martin Weinberger.

6. [E. Heinzle, Wolf Huber, Innsbruck (s. a.), 34.]

7. [See p. 409.]

8. In the past century, it was in the collections Hussian and Endris in Vienna. Previously, it had been in the collection of the Archbishop of Kremsier, traditionally a gift of the Pope to the Archbishop. The most important works of the gallery in Kremsier, however, came from the collection of Charles I.

KAISER MAXIMILIAN I.

1. [Siehe Zitierung auf p. 419.]
2. [Siehe O. Benesch – E. M. Auer, Die Historia Friderici et Maximiliani, Berlin 1957. — Ebenso pp. 70 ff.]

3. [O. Benesch, Die Deutsche Malerei, 1966, „Chiliasmus", pp. 11 ff.]

ERHARD ALTDORFER ALS MALER

1. [A. Stange, Malerei der Donauschule, München 1964.
Das abgebildete Material wurde von Stange im wesentlichen aus Büchern und den hier vereinten Aufsätzen des Autors und den Schriften anderer Autoren über das Thema geschöpft.
Folgende Zuschreibungen Stanges, um nur einige zu nennen, können nicht widerspruchslos hingenommen werden. Stange, Abb. 76, *Die Schleierfindung des hl. Leopold* (Erhard Altdorfer, unsere fig. 348, pp. 6, 317, 349; siehe O. Benesch, Die Deutsche Malerei, pp. 125, 129) an Rueland Frueauf d. J. Sie hat mit der klaren, kühlen Darstellungsweise und dem Kolorit des letzteren nichts gemeinsam; auch die Landschaftsauffassung ist völlig anders. Ein Vergleich der beiden Gemälde im Stiftsmuseum, Klosterneuburg, lässt an Ort und Stelle bei Autopsie die Verschiedenheit der Hände auf den ersten Blick erkennen.
Die Vorstellung von der künstlerischen Persönlichkeit Erhard Altdorfers wird durch Stanges Lokalisierung des Meisters ins Fränkische und „nicht die Donau abwärts" und die Zuschreibung des *Johannes-Zyklus* von Gutenstetten und anderer Werke an ihn ihrer Einheitlichkeit und Klarheit entzogen. Dazu trägt weiters bei, dass die von O. Benesch zugeschriebenen und zusammengestellten, hervorragenden Werke Erhard Altdorfers (frontispiece und figs. 349, 350)— typische Beispiele der österreichischen Donauschule — von Stange ausgeschieden werden. Bei dem Zyklus von Gutenstetten denkt O. Benesch an die Autorschaft des Meisters des Schmerzensmannes von Oberaltaich: „ein in der niederbayerischen Donaugegend, vielleicht in Straubing tätiger Künstler" und bemerkt ferner: „Beziehungen zu Erhard Altdorfer sind nachzuweisen".
Der *hl. Benedikt in der Höhle von Subiaco* (fig. 5) wird von Stange dem Meister des Schmerzensmannes von Oberaltaich zugeschrieben. Jedoch auch dieses Gemälde ist in seiner künstlerischen Darstellungsweise ein typisches Werk der österreichischen Donauschule. Es wurde von Justus Schmidt in Stift Lambach entdeckt und von ihm und

O. Benesch nach Oberösterreich (Maler aus Mondsee) lokalisiert. Seit 1935 befand es sich im Kunsthistorischen Museum; heute Österreichische Galerie.
Die künstlerischen Zusammenhänge und Gegensätze der bayerischen und österreichischen Donauschule wurden von O. Benesch in: Die Deutsche Malerei, pp. 128 ff. dargelegt.]

2. Kirchenkunst, 7 (1935), p. 16; zuletzt Kirchenkunst 7 (1935) pp. 13 ff., pp. 109 ff. — [Siehe p. 317; p. 419 (Erhard Altdorfers *Schleierfindung des hl. Leopold*); ferner The Art of the Renaissance, 1965, p. 58; O. Benesch – E. M. Auer, Die Historia Friderici et Maximiliani, pp. 84 f.; O. Benesch, Die Deutsche Malerei, pp. 128 f. — Siehe F. Winzinger, Albrecht Altdorfer Zeichnungen, München 1952; id., Albrecht Altdorfer, Graphik, München 1963.]

3. Während der Drucklegung erhalte ich durch Herrn Dr. E. Schilling Nachricht von einer mir unbekannt gebliebenen Dissertation über Altdorferzeichnungen, deren Verfasserin, Frl. Hanna Becker, einen *Evangelisten auf Patmos* Erhards in amerikanischem Besitz bespricht. Offenbar handelt es sich um die ausgewanderte Lambacher Tafel. [H. L. Becker, Die Handzeichnungen Albrecht Altdorfers, München 1938, p. 91.]

4. [Benesch, The Art of the Renaissance, 1965, fig. 26; siehe p. 303.]

5. [Benesch, Klosterneuburg, Kat. 96; id., Die Deutsche Malerei, p. 125. — Siehe p. 317.]

6. Walther Jürgens, Erhard Altdorfer, Lübeck 1931, pp. 33 ff.

7. Elfried Bock, Die deutsche Graphik, München 1922, p. 43, Abb. 148.

8. Altdeutsche Handzeichnungen aus der Sammlung J. F. Lahmann, München 1925, Taf. 32, 216 × 147 mm. — [Becker 137; Benesch-Auer, Historia, Abb. 57.]

9. Die Zeichnungen in der Universitätsbibliothek Erlangen, Frankfurt 1929, Textband, pp. 200–201. — [O. Benesch, Besprechung. Siehe Abstract p. 417.]

10. Mitt. d. Ges. f. ver. Kunst, 1932, p. 17. [Siehe p. 388 and fig. 409.]

11. Von den Arbeiten Hirschvogels, dessen

Namen auch E. u. H. Tietze noch aufrecht halten, weicht der spannungserfüllte Linienduktus so ab, dass der Nürnberger nicht in Diskussion steht. [Albertina, Kat. IV, 221, als E. Altdorfer zugeschrieben.]

12. Pantheon, XIV (1934), pp. 237 ff. — [Benesch-Auer, Historia, Abb. 49.]
13. [Benesch-Auer, Historia, p. 50, Abb. 13 (Wien, Erzbischöfliches Dom- und Diözesanmuseum).]
14. [Siehe Benesch-Auer, Historia, Tafeln 1–48.]
15. Über den Meister habe ich mich an verschiedenen Stellen geäussert: Jahrb. d. kunsthist. Samml. N. F. II (1928), pp. 116 ff. Belvedere, 1930, p. 81. Kirchenkunst, 7 (1935), pp. 13 ff.

[pp. 69 ff.; p. 417 (Abstract; zitiert auf p. 420); p. 317.]

16. [Benesch-Auer, Historia, Abb. 60, 61 als Erhard Altdorfer.]
17. Veröffentlicht von G. Gugenbauer in Mitt. d. Ges. f. verv. Kunst 1912, p. 74.
18. [Benesch-Auer, Historia, p. 44, Abb. 7.]
19. Thieme-Becker III, p. 140. [Klosterneuburg, Benesch, Kat., 1938, 102: „Meister der Madonna des Abtes Valentin Pirer".]
20. E. Buchner in Thieme-Becker XXIX, p. 557.
21. Otto Fischer hat sich schon vor langem mit Recht gegen eine solche Auffassung ausgesprochen (Kunstgesch. Anzeigen, 1907, p. 74).

A NEWLY DISCOVERED PORTRAIT BY WOLF HUBER

1. [Part I of this article on the *Portrait of Jacob Ziegler* is by L. Baldass.]
2. [Vienna, Kunsthistor. Museum, Kat. II,

1963, 218. — E. Heinzle, Wolf Huber, Innsbruck s. a., Kat. 156.]
3. [Kunsthistor. Museum, Kat. II, 1963, 217; Heinzle, op. cit., Kat. 164.]

THE RISE OF LANDSCAPE IN THE AUSTRIAN SCHOOL OF PAINTING AT THE BEGINNING OF THE SIXTEENTH CENTURY

1. [This essay is based on the manuscript of two lectures, delivered first at Cambridge University, Cambridge, England, in 1938.]
2. [The author treated the subject repeatedly: See O. Benesch, Altdorfer, 1939; id., The Art of the Renaissance in Northern Europe, 1965, pp. 44 ff.; id. and E. M. Auer, Die Historia Friderici et Maximiliani, 1957; id. Die Deutsche Malerei, 1966, pp. 119 ff. — See also pp. 6, 69 ff., 248 ff.]
3. [See pp. 318 ff.]
4. [See pp. 180 ff.]
5. [See pp. 263 ff., 377.]
6. [See p. 5.]
7. [O. Benesch, Die Deutsche Malerei, 1966, p. 59.]
8. [See p. 251. — O. Benesch, Die Deutsche

Malerei, 1966, p. 56.]
9. [E. Buchner, Beiträge II, p. 277. — See p. 248.]
10. [O. Benesch, Kat., 1938, 81–84.]
11. [See pp. 154 ff.]
12. [See p. 162.]
13. [Pinakothek, Kat., 1963, p. 175. — See pp. 45 f.]
14. [See pp. 6, 31, 300 f.]
15. [See pp. 71 ff.]
16. [Benesch, Kat., 1938, 96. — See p. 317.]
17. [Kat. IV, 228–286.]
18. [Benesch-Auer, Historia, pp. 41 ff.; Abb. 4–7].
19. [Benesch-Auer, op. cit., p. 107.]
20. [Vienna, Kunsthistorisches Museum, Kat. II, 1963, 13; Benesch, Altdorfer, 43.]
21. [See p. 8; O. Benesch, Die Deutsche Malerei, p. 127.]

ZUM WERK JERG RATGEBS

1. [O. Benesch, Die Deutsche Malerei, 1960, pp. 146 ff.]
2. [Frankfurt, Städelsches Kunstinstitut, Kat. 1966, pp. 80, 81 und Abb. 42.]

3. [Heinzle, op. cit., Nr. 154.]
4. [W. K. Zülch, Wallraf-Richartz Jb. XII, XIII (1943), pp. 165 ff.]

ZU DEN BEIDEN HANS HOLBEIN

1. [Siehe p. 286.]
2. [Lieb-Stange, 48 (als Bildnis eines Herrn Weiss; id., 49 (Frau Weiss in amerikanischem Privatbesitz); Städelsches Kunst-

institut, 1966, Kat., p. 54 („Herr Weiss aus Augsburg").]
3. [(Saur), Lieb-Stange, 39, Privatbesitz, Zürich. — Siehe p. 286.]

4. [P. Ganz, The Paintings of Hans Holbein, London 1950, Cat. 3; Kunsthalle Karlsruhe, Kat., 1966, 64 (J. Lauts).]

5. [Spätere, eigenhändige Aufschrift von O. Be-

nesch auf der Rückseite der Photographie: „H. Herbster".]

6. [Photographien aus Dinkelsbühl waren leider nicht zu erhalten.]

DIE FÜRSTERZBISCHÖFLICHE GEMÄLDEGALERIE IN GRAN

1. Erstmalig publiziert durch Tibor v. Gerevich.

2. Die Flügel der grossen frühen *Kreuzigung* in Linz (vgl. meine Arbeit „Der Meister der Linzer Kreuzigung", Jahrb. d. Kunsthist. Sammlungen, Neue Folge II) [siehe pp. 16 ff.] wurden nach Ungarn verschlagen. Ich konnte sie vor Jahresfrist in vier *Passionsszenen* (Palmsonntag, Abendmahl, Judaskuss, Verspottung) des Budapester Museums der schönen Künste [siehe pp. 77 ff., figs. 76, 77, 79, 80] feststellen. Eine Veröffentlichung darüber bereite ich vor. Abgebildet wurden die Tafeln bereits in einem 1928 in der Zeitschrift Magyar Müvészet (pp. 72, 73) erschienenen Aufsatz von I. Fenyö und J. Genthon. Meine Ansicht geht dahin, dass der Nürnberger Tuchermeister ebensosehr ein Schüler des Meisters der Linzer Kreuzigung war wie der Meister des Albrechtsaltars und der Meister von Schloss Lichtenstein (bezüglich des Letzteren war ich früher anderer Meinung). Sie wird durch die Budapester Flügel der Linzer *Kreuzigung* neuerlich gestützt. Dass die Gekreuzigten eines Frühwerks des Tuchermeisters, des kleinen *Triptychons* (fig. 91) von St. Johannes in Nürnberg, die der *Kreuzigung* der Sammlung Trau (fig. 12) wiederholen, habe ich schon gesagt. Der Kruzifixus auf der Aussenseite des Nürnberger *Triptychons* wiederholt abermals den des Linzer Meisters. Desgleichen der Kruzifixus eines weiteren Frühwerks des Tuchermeisters: des Altars der Gottesackerkirche in Langenzenn. Die Gruppe von Jesus, Judas, Petrus und Malchus auf dem Altärchen in St. Johannes zeigt nun mit geringen Änderungen die gleiche Gruppe der oberen Hälfte des rechten Flügels der Linzer Kreuzigung in Budapest. Eingehenderes über die Frage wird meine Studie über die Wiener Malerei im Zeitalter Friedrichs III. bringen. [Siehe pp. 165 ff.]

3. Mit dem vorhandenen Material lässt sich der Altar bereits einigermassen rekonstruieren. Bei geöffneten Innenflügeln stand links vom Schrein, der vermutlich Schnitzwerk enthielt, der Tod, rechts die Krönung Mariae (beide auf Schloss Lichtenstein). Die Sonntagsseite mit geschlossenen Innenflügeln zeigte auf Goldgrund 16 Szenen aus dem Leben Mariae und Christi, von denen die Verkün

digung an Joachim (Wien, Österr. Galerie, Inv. 4899), die goldene Pforte (Leningrad, ehem. Graf Kutusow [Philadelphia, Museum of Art (fig. 174)]), die Heimsuchung (Berlin, Kaiser Friedrich-Museum) [Staatl. Museen], die Beschneidung (ib.), die Ruhe auf der Flucht (Wien, [ehem.] Rothschild), der zwölfjährige Jesus im Tempel (Wien, [Österr. Galerie, Inv. 4908]), die Taufe Christi (Breslau) und die kürzlich durch E. Buchner bestimmte Versuchung Christi (Wien, [ehem.] Askenase, [Österr. Galerie, Inv. 4778]) bekannt sind. Diese Tafeln stammen nicht von der Hand des Hauptmeisters, der die grossen Innenseiten schuf, sondern von einem Schüler. Der Hauptmeister selbst malte wieder die 8 Passionstafeln der Werktagsseite. Die obere Reihe enthielt Gebet am Ölberg (Donaueschingen), die Geisselung (Gran), die Dornenkrönung (Gran) und die Kreuztragung (Augsburg, Pfarrei St. Moritz). Eine Tafel ist verschollen; es war dies die Kreuzigung Christi an erster Stelle in der unteren Reihe. Ihr schlossen sich an die Beweinung Christi (Augsburg, Pfarrei St. Moritz), Grablegung (Donaueschingen) und Auferstehung (München, Pinakothek). Näheres wird meine Studie über die Wiener Malerei im Zeitalter Friedrichs III. bringen [siehe p. 165 ff.].

4. [Dazugehörig Meister des Winkler-Epitaphs, Die *Hll. Felix*, *Regula und Exuperius*, Österreichische Galerie, Inv. 4978 (als Leihgabe in Linz, Oberösterr. Landesmuseum).]

5. [D. Radocsay, Gotische Tafelmalerei in Ungarn, Budapest 1963, pp. 32, 34, Taf. 34.]

6. [O. Benesch, Die Deutsche Malerei, pp. 57, 58 als Meister MS.]

7. Dem von Buchner in so verdienstvoller Weise zusammengestellten Frühwerk des Meisters (Friedländer-Festschrift) sind eine Reihe österreichischer Tafeln anzuschliessen. Im Besitz von Sighard Grafen Enzenberg auf Schloss Tratzberg: eine kleine Tafel des Apostelabschieds, auf der Rückseite ein Schmerzensmann in Grün; ein Turnier — eines der schönsten „gemalten Tüchlein" des frühen 16. Jahrhunderts [siehe p. 247, fig. 281]. Drei Tafeln vom alten Hochaltar der Pfarrkirche in Lambach, Oberösterreich: Enthauptung des Täufers,

Marter des Evangelisten (diese in den neuen Hochaltar eingelassen), Johannes auf Patmos (Stiftsgalerie) [siehe pp. 326 ff.; figs. 349, 350, Frontispiece]. Schliesslich eine aus Salzburg stammende Beschneidung Christi im Besitz

von Dr. Paul Buberl, Wien. Die Möglichkeit, dass auch Schäufelein vorübergehend in Österreich war, ist nicht von der Hand zu weisen.

DIE FÜRSTERZBISCHÖFLICHE GEMÄLDEGALERIE IN KREMSIER

1. [Siehe pp. 243 ff.]
2. [H. Tietze, Titian, London 1950, p. 374; R. Pallucchini, Tiziano, Firenze 1969, p. 329, fig. 547.]
3. [H. Tietze – E. Tietze-Conrat, Kritisches Verzeichnis der Werke Albrecht Dürers II, Basel 1937, Kat. 289; O. Benesch, Die Deutsche Malerei, p. 38.]
4. Frimmel, Blätter f. Gemäldekunde, Anhang I, p. 148. — [M. J. Friedländer, Altniederl. Malerei, p. 182, Nr. 151 und Taf, XXV.]

5. [Wappen des Bischofs St. Thurzo, das auch in der *Enthauptung des Täufers* erscheint. Dr. M. Togner hat freundlicherweise neue photographische Vorlagen zur Verfügung gestellt. — Siehe Friedländer-Rosenberg, Lucas Cranach 65, 66.]
6. Frimmel, Kunstchronik 1895/96, p. 6 „kaum völlig eigenhändig".
7. [Siehe Johann Heinrich Schönfeld, Museum Ulm, Ausstellung 1967, Kat. 64, 67 (H. Pée). — Photographien von Fräulein Pée.]

EINE ÖSTERREICHISCHE STIFTSGALERIE (ST. PAUL)

1. [Österreichische Kunsttopographie, vol. XXXVII, Die Kunstdenkmäler des Benediktinerstiftes St. Paul im Lavanttal und seine Filialkirchen, Wien 1969, pp. 138f. (Karl Ginhart), pp. 287ff. (Günther Heinz).]
2. Die Tafel hängt wie die unten zu erwähnenden *Evangelisten* von Pieter Aertsen im Zimmer des Herrn Dekan.
3. Belvedere 57, 1927, p. 72.
4. Otto Fischer, Die altdeutsche Malerei in Salzburg, Tafel 11.
5. [Seit 1936 ist der *Gnadenstuhl* mit den beiden Standflügeln als Triptychon in gemeinsamem Rahmen montiert. Die mit dem *Gnadenstuhl* massgleiche und auf gleichem Goldgrund erscheinende *Marienkrönung* des ehemaligen

rechten Drehflügels ist seither gesondert aufgehängt.]
6. [O. Demus, Österr. Zeitschrift für Denkmalpflege V, Wien 1951, p. 23, Abb. 32; id., loc. cit. VI, 1952, p. 77 und Abb. 97. — A. Stange, XI, p. 94, Abb. 207.]
7. Ich verdanke die historischen Daten den Herren Archivdirektor August von Jaksch, Klagenfurt, und Dekan Thiemo Raschl, St. Paul. Vgl. Kunsttopographie des Herzogtums Kärnten, Wien 1889, p. 161.
8. Beiträge zur Geschichte der deutschen Kunst, II, pp. 114ff.
9. [Österr. Kunsttopographie, XXXVII, pp. 291f., 12, 13, Abb. 421.]
10. [Österr. Kunsttopographie, XXXVII, Abb. 459, 460.]

WIEN

MUSEEN

1. Suida, Österreichische Kunstschätze I, Taf. 22. 2. [Siehe p. 219.]

MEISTERZEICHNUNGEN

II. Aus dem oberdeutschen Kunstkreis

1. I. Aus dem holländischen Kunstkreis. — [Siehe vol. II, p. 237 ff.]
2. Elsässische Handzeichnungen des XV. u. XVI. Jhdts., Taf. 24–26. — Archives alsaciennes d'histoire de l'art 1924.
3. [C. Koch, Die Zeichnungen Hans Baldung Griens, Berlin 1941. — Siehe Hans Baldung

Grien, Ausstellung, Karlsruhe 1959 (Jan Lauts).]
4. Passavant III (Dürer) 247. — Stahl, St. Christophorus T. XL a. — E. W. Braun, Mitt. d. Ges. f. verv. Kunst, 1924, p. 10. [Baldung-Ausstellung, Karlsruhe 1959, 50.]
5. Parker a. a. O. Ferner Abb. 18 bei L. Baldass,

Der Stilwandel im Werke Hans Baldungs, Münchner Jb. d. bild. Kunst, N. F. III, 1926. —Koch 1.

6. H. Tietze u. E. Tietze-Conrat, Der junge Dürer, p. 302. Koegler (Gutenberg-Jahrb. 1926, pp. 130/131) schreibt das Blatt dem Meister der Bergmannschen Offizin zu und erwägt damit die Möglichkeit, dass es sich um ein Werk des jungen Dürer handelt. Kaemmerer belässt das Blatt bei Baldung. Es sei hier Gelegenheit ergriffen, auf eine Tafel aus dem engsten Kreise der Terenz-stöcke hinzuweisen, die von einem der Mitarbeiter stammen dürfte. Sie stellt die Legende eines im Bodensee ertrunkenen Kindleins dar und befindet sich in der Gemäldekammer des Schlosses Kreuzenstein.

7. Photographien und Erlaubnis der Veröffentlichung verdanke ich Herrn Museumsdirektor Helfert. — [Baldung Ausstellung, Karlsruhe 1959, Kat. 165, Abb. 57.]

8. [O. Benesch, Hans Baldung Grien, Ausstellung, Wien, Albertina, 1935. Nrn. 29, 30. — Ausstellung, Karlsruhe 1959, 159, 160.]

9. Über den vor allem eine reiche Fülle Wolf Huberscher Blätter enthaltenden Gräflich Salmschen Handzeichnungenstock hat J. Meder an dieser Stelle und in Old Master Drawings berichtet.

10. K. T. Parker, Drawings of the Early German Schools, p. 31, Cat. 33.

11. E. Buchner, Der Ältere Breu als Maler, Beiträge zur Geschichte der deutschen Kunst II, pp. 272ff.

12. [O. Benesch, handschriftlicher Vermerk auf Photographie: „vgl. auch Stift und Feder, 1926, 9."]

13. Old Master Drawings V, March 1931, Pl. 56.

14. Buchner a. a. O., Abb. 198.

15. [Buchner a. a. O., siehe Abbildungen auch der folgenden, erwähnten Werke.]

16. [Siehe p. 331, als Erhard Altdorfer.]

17. Siehe oben.

ZUR ÖSTERREICHISCHEN HANDZEICHNUNG DER GOTIK UND RENAISSANCE

1. [Dazu: O. Benesch, Die Meisterzeichnung, V; Europäische Kunst um 1400, Kunsthistorisches Museum 1962 (Die Zeichnung. O. Benesch), pp. 240ff.]

2. Zeitschrift für Kunstgeschichte, Bd. 4 (1935), Heft 3, pp. 173f.

3. Österreichische Malerei und Graphik der Gotik, Oktober bis Dezember 1934.

4. [O. Benesch, Die Meisterzeichnung V, 3.]

5. München, Bayerisches Nationalmuseum.

6. Benesch, op. cit., 5.

7. [Siehe pp. 133, 397, 423, Note 7.]

8. [Benesch, op. cit., 18, 19 (recto, verso).]

9. [Benesch, op. cit., 30.]

10. Sog. *Znaimer Altar* [Siehe Benesch, op. cit., 34–39.]

11. [Siehe pp. 180ff.]

12. [Brno, Dr. A. Feldmann; heute London, British Museum; Meisterzeichnungen aller Epochen II, Nr. 343 (O. Benesch): "Austrian Follower of Martin Schongauer".]

13. Schwäbisches Museum, 1925, p. 180.

14. J. Byam-Shaw O. M. D. 7 (1933), p. 11, Pl. 18. — [Der Zusammenhang mit einem

später aufgetauchten Gemälde desselben Themas (fig. 417), Kreuzlingen, Slg. H. Kisters (Dorotheum, 565. Kunstauktion, 22. IX. 1964, Kat. Nr. 66) wurde von O. Benesch erkannt. Die Zeichnung gibt seiner Ansicht nach die Komposition des Bildes wieder, das er der „Wiener Schule um 1490 aus der Nachfolge der Schottenmeister" zuschreibt. (Schriftl. Aufzeichnung 1964.]

15. [Heute Albertina; Neuerwerbungen 1950 bis 1958, Wien 1958, Kat. 10; Benesch, Meisterzeichnungen der Albertina, 1964, 87.]

16. [K. Löcher, Jakob Seisenegger, Kunstwissenschaftliche Studien XXXI, München-Berlin 1962, Kat. 66, Abb. 38.]

17. [Bestimmte offizielle Kreise beabsichtigten den wertvollsten Teil des Handzeichnungenbestandes der Albertina nach den USA zu veräussern. Die Interessenten fielen Otto Benesch durch ihr Gehaben im Studiensaal der Albertina auf. Durch sein rasches und entschlossenes Eingreifen wurde die Transaktion vereitelt und die Albertina nicht dezimiert. So blieb sie unangetastet Österreich erhalten.]

ANONYMOUS, UPPER RHINE SCHOOL (ABOUT 1425—1450)

1. I am indebted to Mrs. Mathilda Gay for authorizing me to publish the drawing.

2. [Stift St. Lambrecht. See p. 21.]

3. [See pp. 393f. —; O. Benesch, Die Meisterzeichnung, V, 30–39.]

4. M. Geisberg, Studien zur deutschen Kunstgeschichte, No. 132.

[This essay was written in German and translated by the original publishers.]

EINE ZEICHNUNG DES SCHALLDECKELS DER PILGRAMKANZEL AUS DEM 16. JAHRHUNDERT

1. Es sei im Folgenden die gesamte die Diskussion aufrollende neuere Literatur zusammengestellt:
I. Schlosser, Die Kanzel und der Orgelfuss zu St. Stephan in Wien (Österreichs Kunstdenkmäler, hg. von Glück und Wimmer, Bd. II), Wien 1925.
H. Tietze, Geschichte und Beschreibung des St. Stephansdomes in Wien (Österreichische Kunsttopographie, Bd. 23), Wien 1931.
K. Oettinger, Die Taufsteinkrone von St. Stephan, Die Furche, Nr. 43, 23. Oktober 1948.
Ders., Eine Erwiderung, Die Wiener Bühne, 1948, Nr. 8.
Ders., Das Taufwerk von St. Stephan in Wien, Berglandverlag, Wien 1949.
R. Bachleitner, Schalldeckel oder Taufsteinkrone?, Die Furche, Nr. 48, 27. November 1948.
L. Baldass, Das Taufwerk von St. Stephan in Wien, Wiener Zeitung vom 17. Juli 1949.
J. Zykan, Die Wiederherstellung der Taufsteinbekrönung von St. Stephan als Problem der Denkmalpflege, Österreichische Zeitschrift für Denkmalpflege, III, 1949, pp. 8ff.
L. Münz und F. Novotny, Kritische Bemerkungen zur jetzigen Verwendung des bisherigen Schalldeckels der Pilgramkanzel, ib., pp. 114ff.
O. Demus, Zur Frage des Taufsteindeckels von St. Stephan, ib. IV, 1950, pp. 79/80.
[Rudolf Bachleitner, Der Wiener Dom, Wien (1967), pp. 20ff.].

2. Dieser Papierton erscheint häufig bei Zeichnungen der Donauschule.
3. M. Lossnitzer, Veit Stoss, Leipzig 1912, Tafel 55.
4. Ein anschauliches Beispiel bildet eine von Oettinger, Anton Pilgram und die Bildhauer von St. Stephan, Tafel 172, veröffentlichte *Federzeichnung* im Zwettler Stiftsarchiv nach dem ehemaligen Hochaltar von Zwettl.
5. Es könnte sich um die beiden ersten Gestalten links in der „Buße" handeln.
6. Pilgram spaltete die Fialen über den Kirchenvätern in zwei Türmchen auf, die er zur Erhöhung der Bewegung auseinanderbog.
7. Nicht vier, wie dies bei einem von oben gehaltenen Taufbrunnendeckel eigentlich der Fall sein müsste. Auf die seitliche fixe Verankerung in einem Pfeiler scheint von Haus aus Rücksicht genommen worden zu sein.
8. Zur Datierung der Kanzel Anton Pilgrams in St. Stephan, Mitteilungen der Gesellschaft für vergleichende Kunstforschung in Wien, 4. Jg., Nr. 3, März 1952.
9. Anton Pilgram usw., p. 12.
10. Das Taufwerk usw., p. 13.
11. Niederländische Taufbrunnen des 15., 16. und frühen 17. Jahrhunderts, Österr. Zeitschrift für Denkmalpflege III (1949), Heft 1–2, pp. 49ff.
12. Die ehemalige Viennensia-Sammlung Dr. Heymann soll eine weitere alte Ansicht von Schalldeckel und Kanzel enthalten haben, die gegenwärtig verschollen ist.

IN HANS BALDUNGS 450. GEBURTSJAHR

1. H. Curjel, Holzschnitte des Hans Baldung Grien, München 1924.

WOLF HUBER. Head of St. John the Baptist

1. [See pp. 355f.]
2. [K. T. Parker, Drawings of the Early German Schools, p. 31, No. 38.]

[This and the following essay were written in German and translated by the original publishers].

WOLF HUBER. A Hermit

1. They are the following: *Studies of Heads*, 1518, Braunschweig; *Standard Bearer*, 1512, Liechtenstein Collection; *Silenus*, 1520, Frankfurt; *Lansquenet*, Erlangen (Bock 309); *Standard Bearer*, Berlin; *Monk*, Erlangen (Bock 307); *Head of a Child*, Leighton Collection.
2. [E. Heinzle, Wolf Huber, Innsbruck s. a. Kat. 75.]

THE EXHIBITION OF EARLY GERMAN DRAWINGS IN DRESDEN

1. [Altdeutsche Zeichnungen, Ausstellung, Kupferstichkabinett, Dresden 1963.]
2. [Benesch, Die Meisterzeichnung V, 3.]
3. [Id., op. cit., 32.]
4. [See pp. 383f.]
5. [See K. Oberhuber, Burl. Mag. CVI (1964), p. 44. — W. Pfeiffer, Pantheon, XXII (1964), pp. 81 ff. — A. Spahn, Museen in Köln, Bulletin, 3. Jg., Heft I (1964), pp. 246f. (The three authors observe the connection of the drawing of St. John with the painting representing St. John in the same pose in Cologne, Wallraf-Richartz Museum, attributed to Georg Pencz. The painting, however, is inferior in quality. — O. Benesch in a letter to Dr. A. Spahn of January 15, 1964 expresses his opinion as follows: „. . . Ihre Veröffentlichung ist ein wichtiger Schritt in der Klärung des Problems, das uns die Leningrader Zeichnung zur Lösung aufgibt. Die Zeichnung ist also nürnbergisch und nicht augsburgisch, wie ich nach langem Schwanken zwischen den Namen Kulmbach und Burgkmair schliesslich vermutete. Kulmbach war mir zu ‚karikaturistisch‘ für das noble Blatt. Zu Burgkmair drängte mich die Gestusnähe zum Johannes des Münchener Kreuzaltars. Was wir an frühen Zeichnungen von G. Pencz kennen, ist eine andere Hand. Vorausgesetzt, dass das Kölner Altärchen richtig Pencz ist, erhebt sich die Frage, wie Zeichner und Maler zu einander stehen. Ist es dieselbe Künstlerpersönlichkeit? Die Zeichnung ist von ausserordentlich hohem Niveau, höher als das Malwerk. Sie ist ungewöhnlich gross — ungefähr so gross wie das Gemälde. Durch so grosse Risse hat man grosse Altäre oder Glasfenster vorbereitet, nicht Hausaltärchen. Die Zeichnung ist am linken und rechten Rande ebenso beschnitten wie oben und unten. Der Maler hält sich genau an die seitliche Beschneidung der Vorlage. Ich glaube also, dass die Zeichnung nicht für das Altärchen bestimmt war, sondern ursprünglich einem anderen Zweck dienen sollte.

Dazu führt mich auch folgende Überlegung. Röttingers Beobachtung, dass Johannes unterm Kreuz so dargestellt ist, war richtig. Auf Patmos steht er nicht mit erhobenen Händen, sondern sitzt mit seinem Schreibzeug. Dieser Johannes ist aus einem anderen Kontext in das Altärchen herübergenommen worden. Als Assistenten einer Verkündigungsszene kann ich ihn mir mit diesem tragischen Ausdruck, der vor allem in der Zeichnung offenkundig ist, nicht denken.

Ich will nicht ausschliessen, dass Zeichnung und Altärchen von derselben Hand sind, aber dann kommt schwerlich Pencz dafür in Frage. Ist jedoch Buchners ansprechende Zuschreibung richtig, dann sind Vorlage und Gemälde wahrscheinlich von zwei verschiedenen Künstlern . . .

Der Zusammenhang der Zeichnung mit der Kölner Tafel muss wohl einmal schon in der Eremitage beobachtet worden sein, denn wie käme man sonst dort auf die Zuschreibung an Wechtlin, wenn nicht durch Röttingers Publikation. Die Zeichnung war ein Katalognachzügler in Dresden und wurde dort ohne näheren Kommentar ausgestellt . . .".]
6. [Catalogo di Maestri Stranieri, 1951, No. 3.]

ILLUSTRATIONS

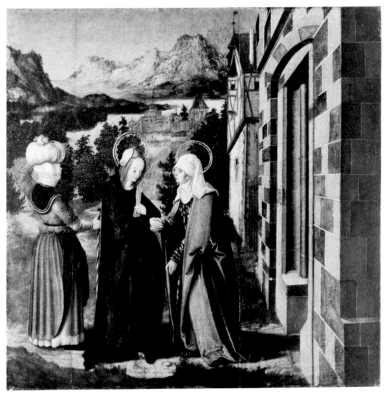

1. Master of Niederolang, *The Visitation*. Dessau, Picture Gallery.

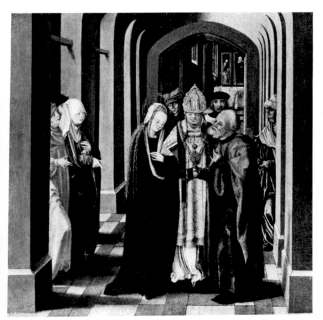

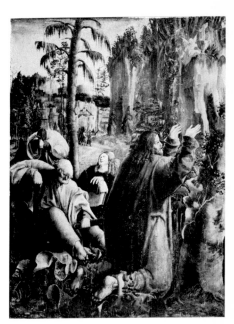

2. Master of Niederolang, *The Marriage of the Virgin*. Munich, X. Scheidwimmer.

3. Viennese Pupil of Altdorfer, about 1508–10, *Christ on the Mount of Olives*. Pernstein Castle (Moravia) [now on loan, Linz, Oberösterreichisches Landesmuseum].

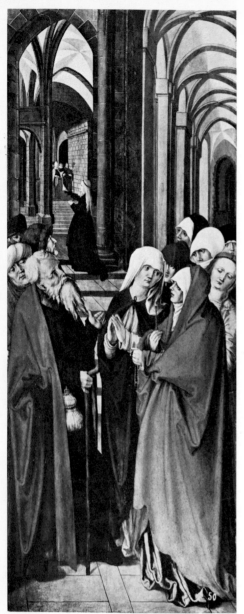

4. Master of Niederolang, *The Presentation of the Virgin in the Temple*. Vienna, Österreichische Galerie.

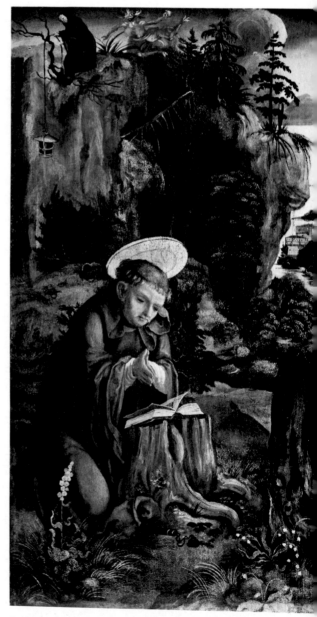

5. Upper Austrian Painter, about 1515, *St. Benedict in the Cave of Subiaco*. Vienna, Österreichische Galerie.

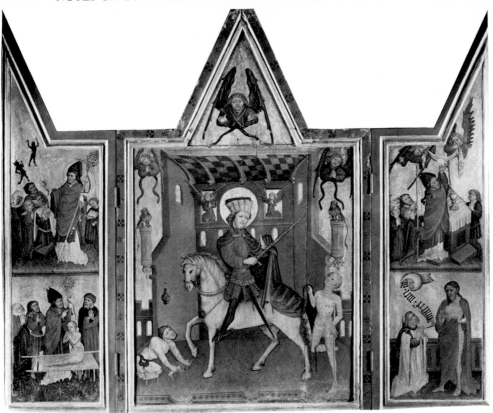

6. Styrian Painter, about 1430, *The Altar of St. Martin*. Graz, Joanneum.

7. Lower Austrian (formerly Styrian) Painter, 1475 (Master of the Winzendorf Death of the Virgin), *Altar of the Virgin of Mercy*. Graz, Joanneum.

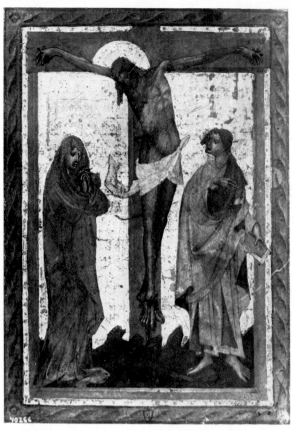

8. *Christ on the Cross*, Miniature from a Missal. Body-
and water-colours, gold. Vienna, Albertina.

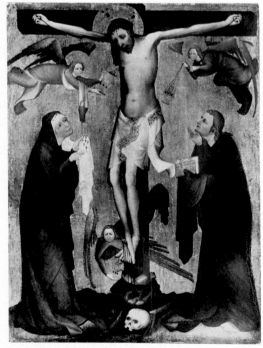

9. Master of Wittingau, *Christ on the Cross*. Prague,
National Gallery.

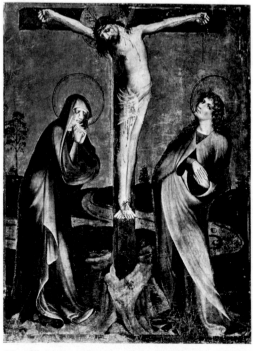

10. *The Augustinian Crucifixion*. Munich, Bayerisches
Nationalmuseum.

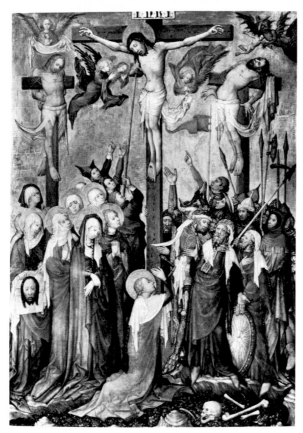

11. Master of the Linz Crucifixion, *The Crucifixion*. Linz, Oberösterreichisches Landesmuseum.

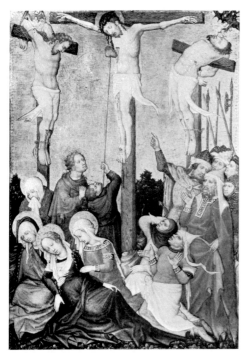

12. Master of the Linz Crucifixion, *The Crucifixion*. Vienna, Österreichische Galerie.

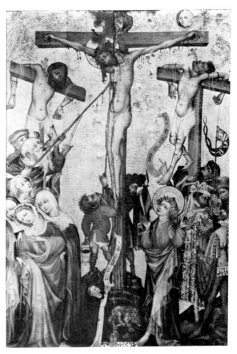

13. Painter of the Colmar Crucifixion, *The Crucifixion*. Colmar, Musée Unterlinden.

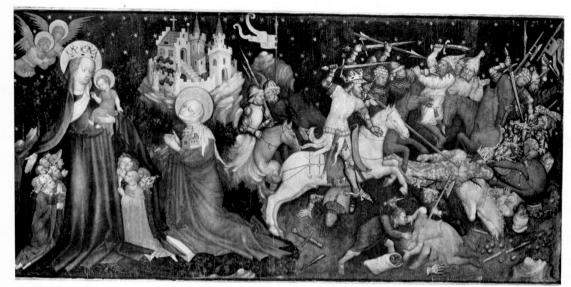

14. Master of the Linz Crucifixion, *King Ludwig of Hungary in the Battle against the Turks. Votive panel of St. Lambrecht.* St. Lambrecht Monastery.

15.–16. Master of the Linz Crucifixion, *The Annunciation; The Visitation.* Single woodcuts. Vienna, Albertina.

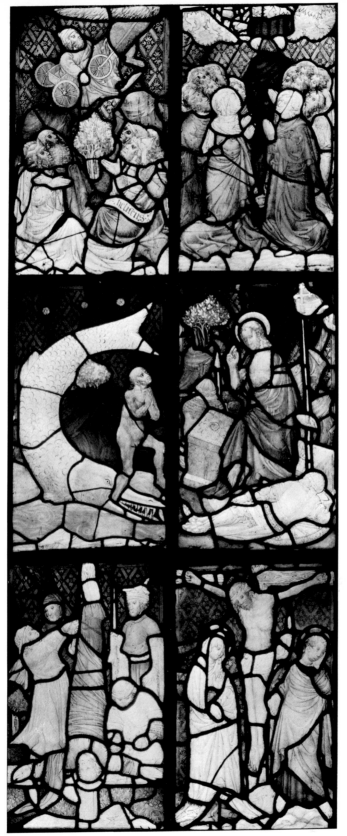

17. Master of the Linz Crucifixion, *Stained Glass Window*. St. Lambrecht Monastery.

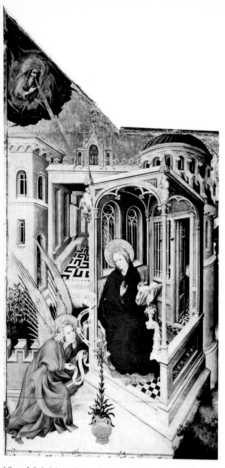

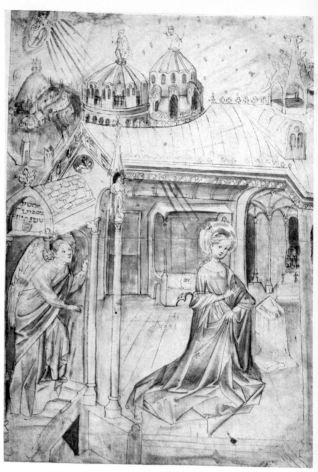

18. Melchior Broederlam, *The Annunciation*. The Dijon Altar (detail). Dijon, Musée Magnin.

19. Austrian, about 1425–30, *The Annunciation*. Drawing and water-colours. Vienna, Albertina.

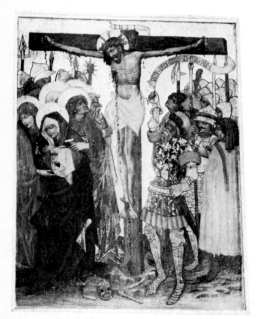

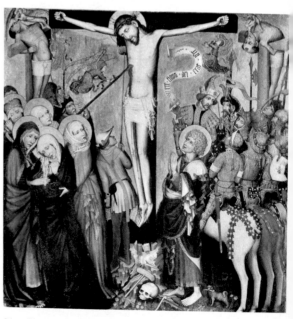

20. Pustertal Master, *The Crucifixion*. Centre panel of an altar. St. Korbinian.

21. Pustertal Master, *The Crucifixion*. Vienna, Österreichische Galerie.

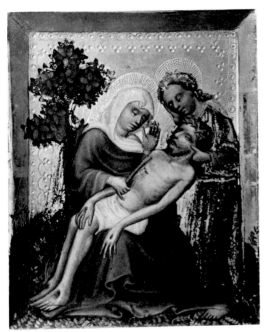
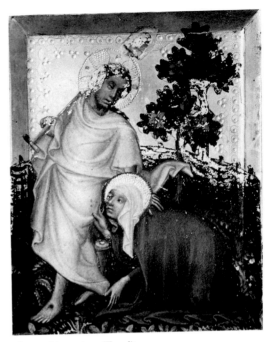

22.–23. Salzburg School, *The Lamentation; Noli me tangere*. Stams Monastery (Tyrol).

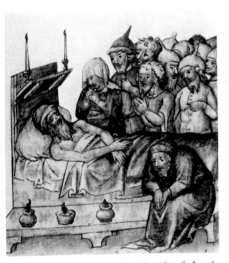

24. Salzburg School, *The Death of Jacob*. Drawing and water-colours. Formerly Vienna, Private Collection.

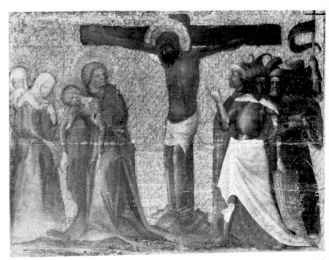

25. North Tyrolean School, *The Crucifixion*. Bressanone, Neustift Monastery.

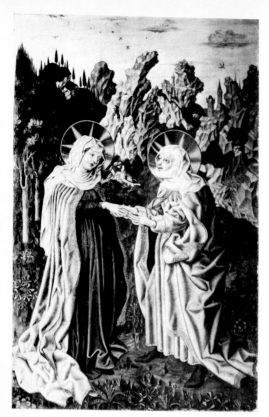

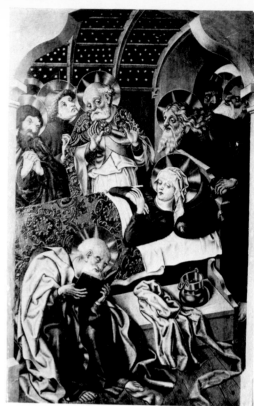

26.–27. Master of Polling, *The Visitation; The Death of the Virgin.* Kremsmünster Monastery.

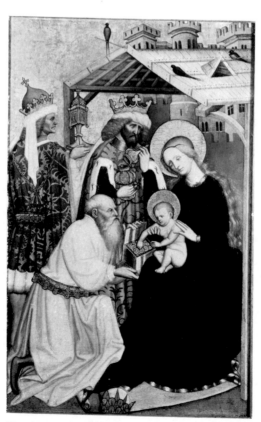

28. Conrad Laib, *The Adoration of the Magi.* Cleveland, Museum of Art.

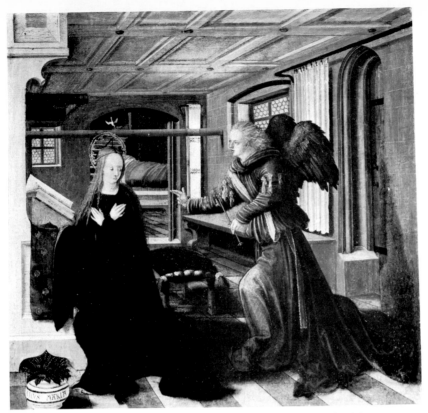

29. Pupil of Reichlich, after L. Cranach, *The Annunciation*. St. Florian Monastery.

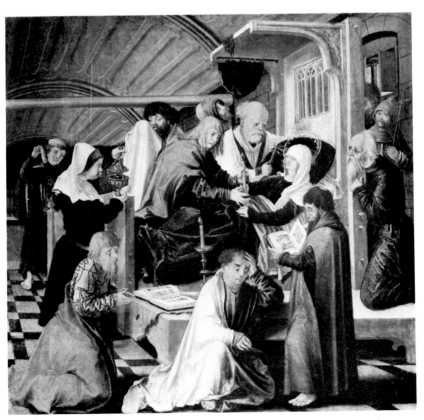

30. Pupil of Reichlich, after L. Cranach, *The Death of the Virgin*. St. Florian Monastery.

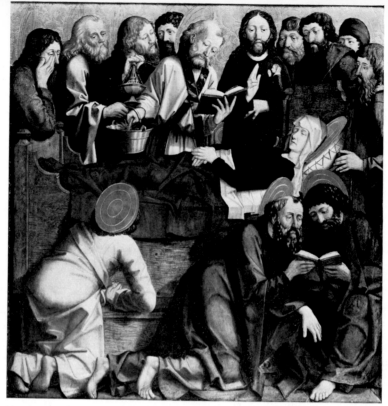

31. Workshop of Michael Pacher, *The Death of the Virgin*. Munich, Alte Pina-
kothek.

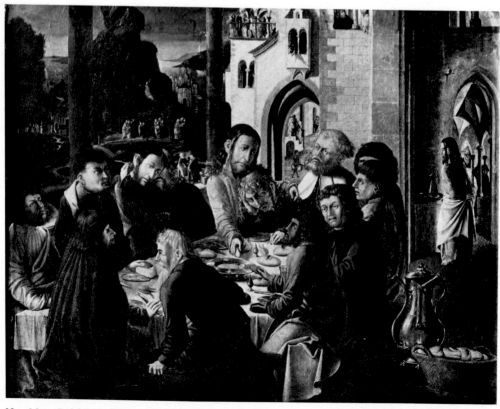

32. Marx Reichlich, *The Last Supper*. Munich, Bayerische Staatsgemäldesammlungen, Alte Pinakothek,
Depot.

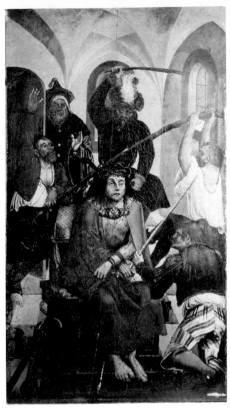

33. Lucas Cranach the Elder, *The Crowning with Thorns*. Heiligenkreuz Monastery, Museum.

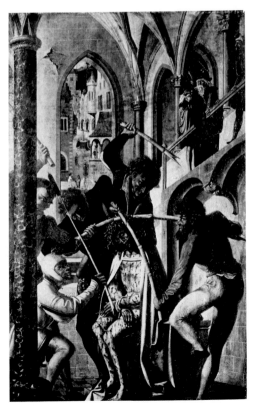
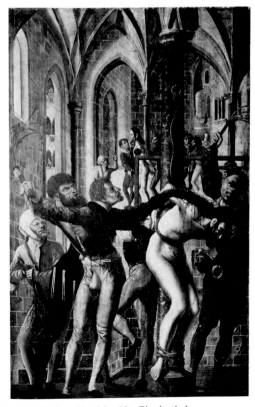

34.–35. Marx Reichlich, *The Crowning with Thorns; The Flagellation*. Munich, Alte Pinakothek.

36. After Lucas Cranach, *Christ appearing to His Mother*. Drawing, Erlangen, University Library.

37. Lucas Cranach the Elder, *St. Va[l]-tine*. Vienna, Academy of Fine Arts.

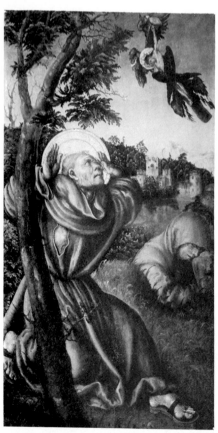

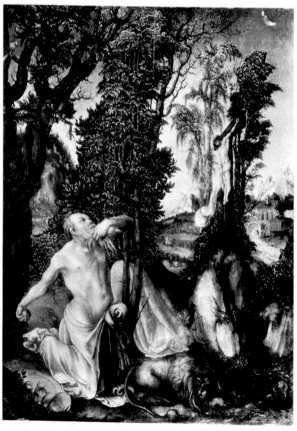

38. Lucas Cranach the Elder, *St. Francis*. Vienna, Academy of Fine Arts.

39. Lucas Cranach the Elder, *St. Jerome in Penitence*. Vienna, Kunsthistorisches Museum.

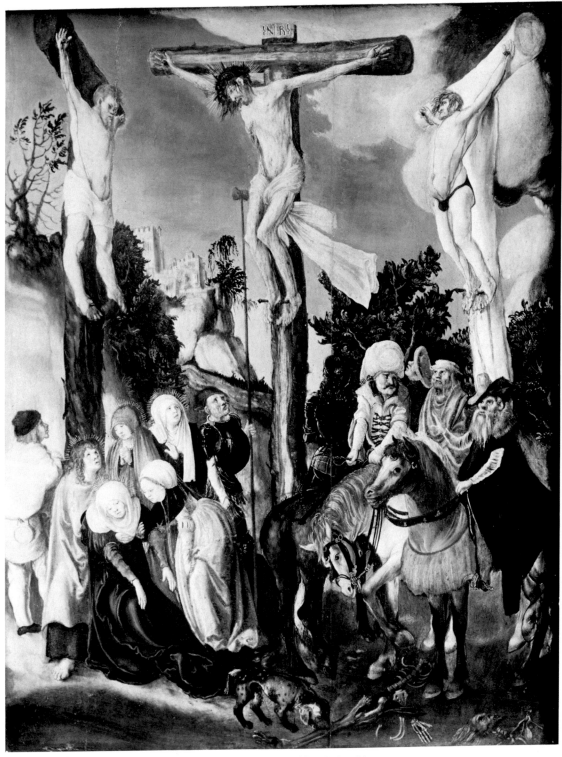

40. Lucas Cranach the Elder, *The Crucifixion*. Vienna, Kunsthistorisches Museum.

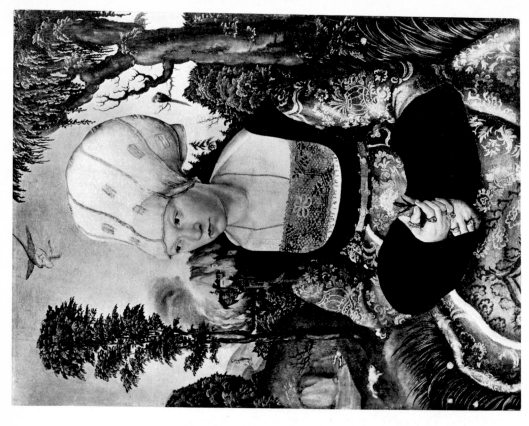

41.–42. Lucas Cranach the Elder, *Dr. Johannes Cuspinian; Anna Cuspinian.* Winterthur, Dr. Oskar Reinhart Foundation.

44. Lucas Cranach the Elder, *The Death of the Virgin*. Skokloster (Sweden).

43. Lucas Cranach the Elder, *The Death of the Virgin*. Woodcut, unique print. London, British Museum.

45. Jörg Breu, *The Crowning with Thorns.* Herzogenburg Monastery.

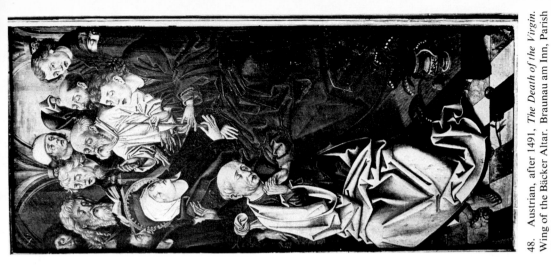

48. Austrian, after 1491, *The Death of the Virgin.* Wing of the Bäcker Altar. Braunau am Inn, Parish Church.

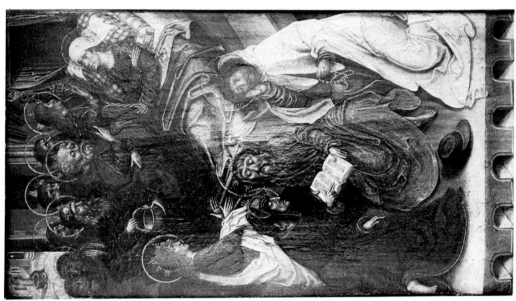

47. Hans Fries, *The Death of the Virgin.* Formerly Vienna, Private Collection.

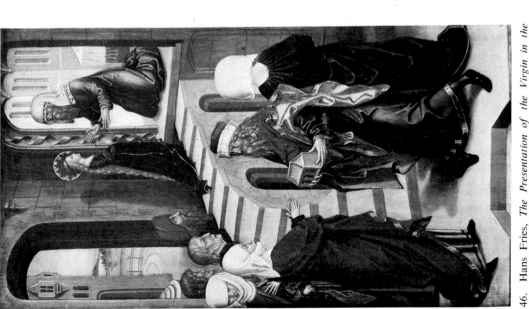

46. Hans Fries, *The Presentation of the Virgin in the Temple.* Vienna, Österreichische Galerie.

51. Master of the Triptych of the Crucifixion (St. Florian), *Saints Agnes and Catherine*. England, Art market.

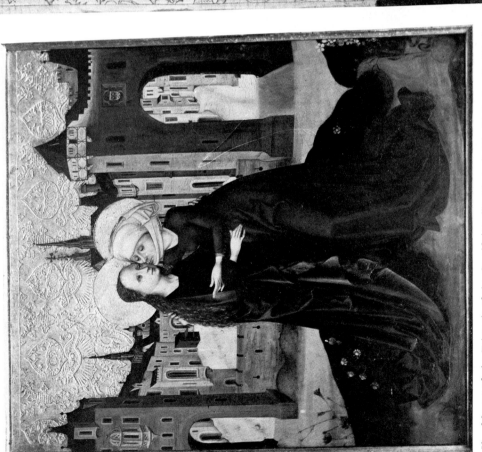

50. Master of the Triptych of the Crucifixion (St. Florian), *The Visitation*. St. Florian Monastery.

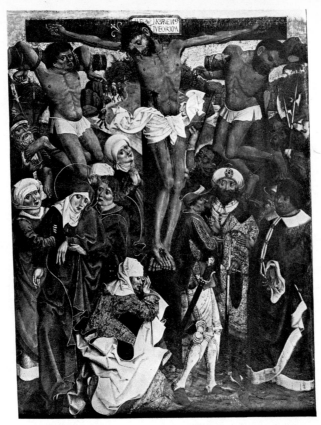

52. So-called "Master of the Hersbruck Altar," *The Crucifixion*.
St. Florian Monastery.

53. Austrian, before 1505, *Two Scenes from Legends*. Vienna, Österreichische Galerie.

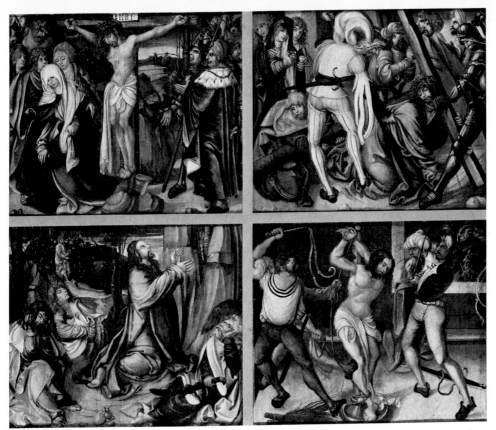

54. Lower Austrian, about 1505, *Scenes from the Passion*. Gedersdorf Altar. After restoration. Herzogenburg Monastery.

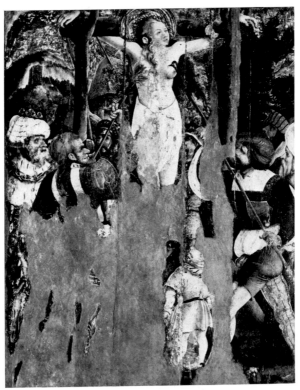

55. Austrian, 1505–10, *The Martyrdom of St. Afra*. After restoration. Linz, Oberösterreichisches Landesmuseum.

56.–57. Master of Niederolang, *Feeding the Hungry; The Ascension*. Niederolang, Widum.

58. Master of Niederolang, *The Farewell of the Apostles*. Innsbruck, Ferdinandeum.

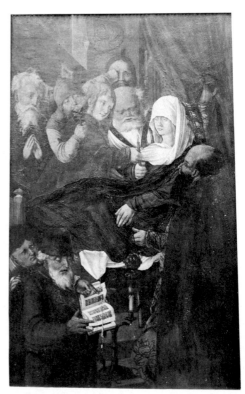

59. Master of Niederolang, *The Death of the Virgin*. Formerly Innsbruck, R. v. Klebelsberg (now Southern Tyrol).

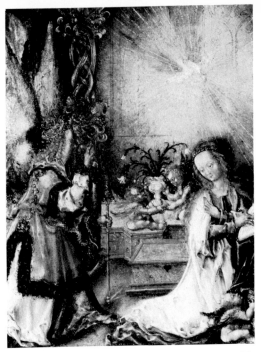

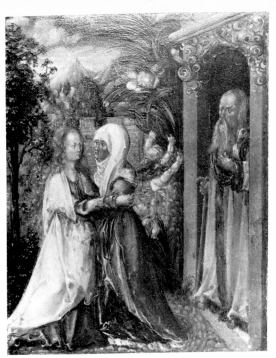

60. Master of the Augsburg Annunciation, *The Annunciation*. Lucerne, Galerie Fischer.

61. Master of the Augsburg Annunciation, *The Visitation*. Princeton, N.J., Art Museum, University.

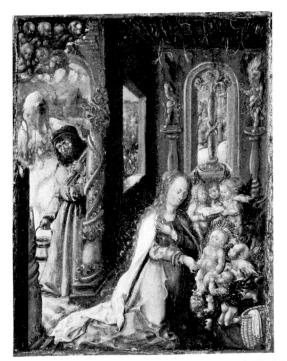

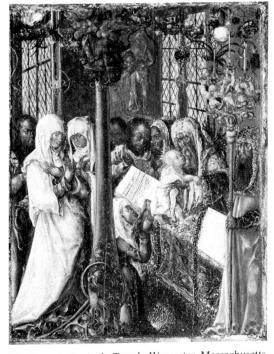

62.–63. Master of the Augsburg Annunciation, *The Nativity; The Presentation in the Temple*. Worcester, Massachusetts, Art Museum.

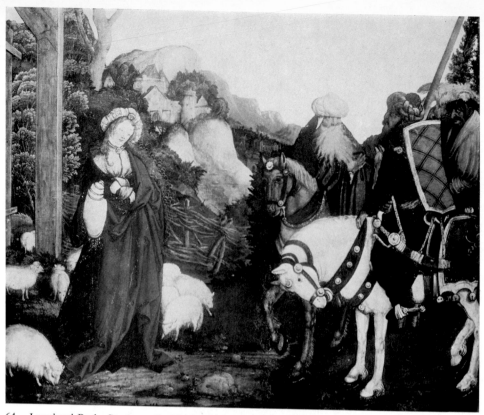

64. Leonhard Beck, *St. Agnes*. St. Florian Monastery.

65. Leonhard Beck, *St. Walpurga*. Miniature. Vienna,
National Library.

66. Master of the Historia Friderici et Maximiliani, *Two Lansquenets*. Drawing. Vienna, Albertina.

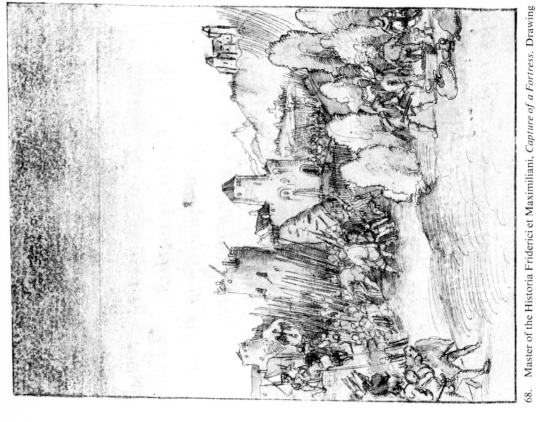

68. Master of the Historia Friderici et Maximiliani, *Capture of a Fortress*. Drawing and water-colours. Vienna, State Archives.

67. Master of the Historia Friderici et Maximiliani [E. Altdorfer], *Christ on the Mount of Olives* [?]. Drawing. Basel, Print Room.

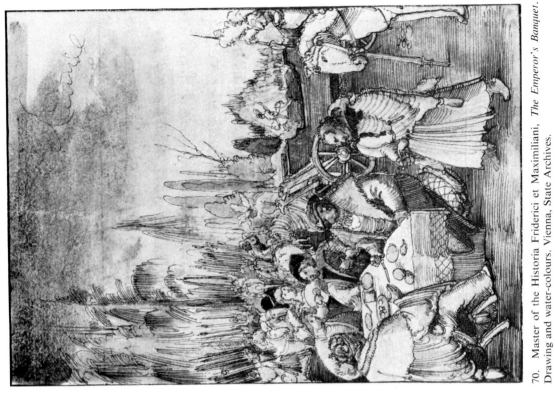

70. Master of the Historia Friderici et Maximiliani, *The Emperor's Banquet*. Drawing and water-colours. Vienna, State Archives.

69. Master of the Historia Friderici et Maximiliani [E. Altdorfer], *Study of Trees and the Temptation of St. Anthony*. Drawing. Basel, Print Room.

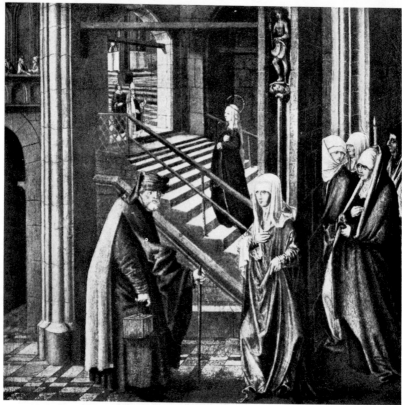

71. Pupil of Reichlich [Master of Niederolang], *The Presentation of the Virgin in the Temple*. Formerly Paris, M. Le Roy Collection.

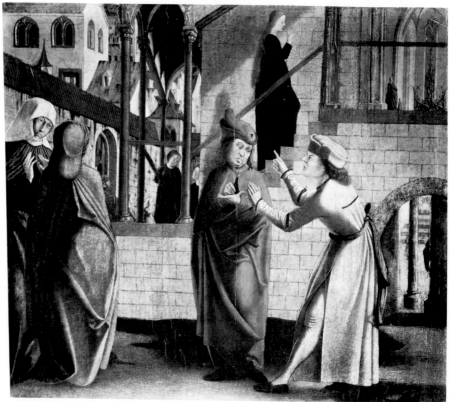

72. Marx Reichlich, *The Presentation of the Virgin in the Temple*. Vienna, Österreichische Galerie.

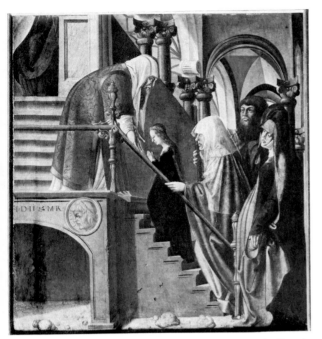

73. Marx Reichlich, *The Presentation of the Virgin in the Temple*.
Munich, Alte Pinakothek.

74. Marx Reichlich, *The Lamentation*. Formerly
Salzburg, Monastery of St. Peter.

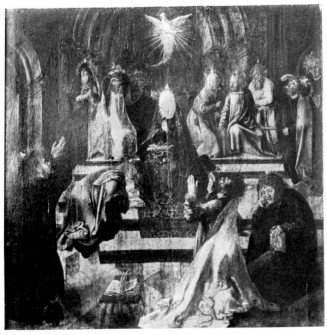

75. Workshop of Marx Reichlich, *Pentecost*. Formerly Salzburg,
Monastery of St. Peter.

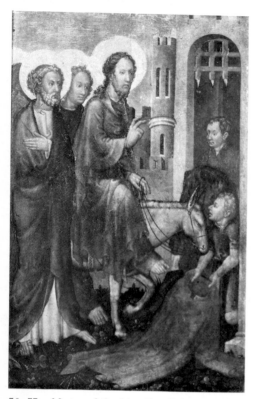

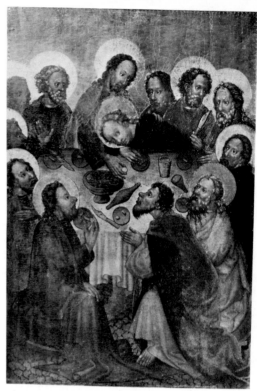

76.–77. Master of the Linz Crucifixion, *Christ's Entry into Jerusalem; The Last Supper*. Budapest, Museum of Fine Arts.

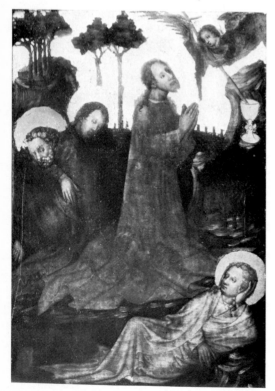

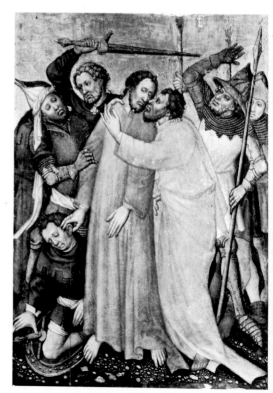

78. Master of the Linz Crucifixion, *Christ on the Mount of Olives*. Troppau, Museum.

79. Master of the Linz Crucifixion, *The Taking of Christ*. Budapest, Museum of Fine Arts.

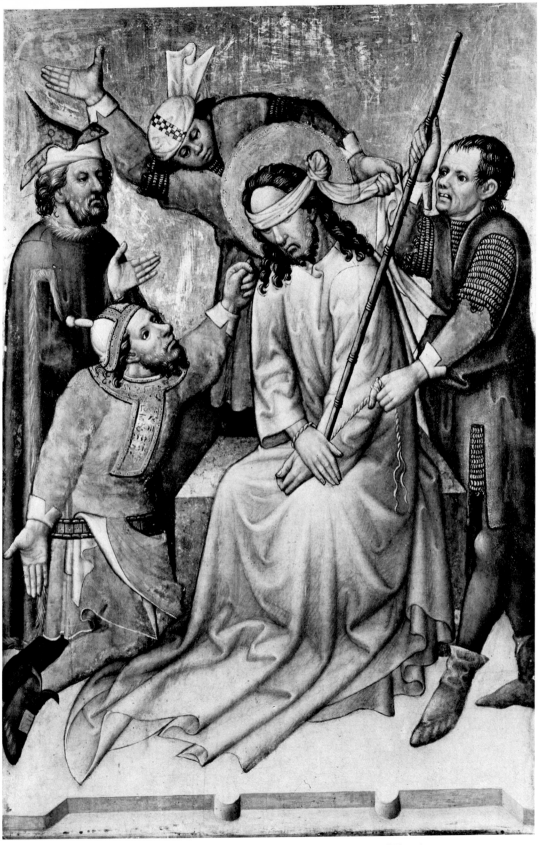

80. Master of the Linz Crucifixion, *The Mocking of Christ*. Budapest, Museum of Fine Arts.

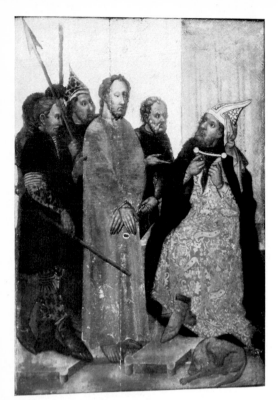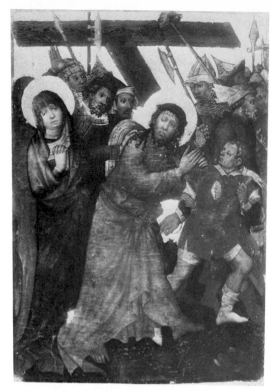

81.–82. Master of the Linz Crucifixion, *Christ before Caiaphas; Christ Carrying the Cross.* Troppau, Museum.

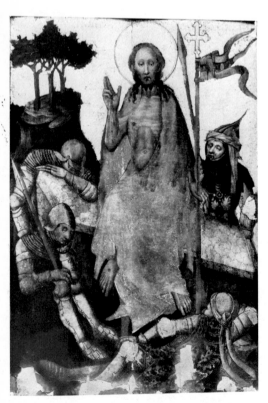

83.–84. Master of the Linz Crucifixion, *The Resurrection; The Adoration of the Magi.* Troppau, Museum.

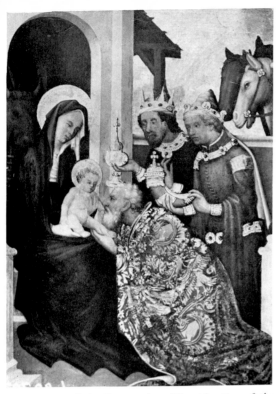

85. Master of the Presentation, *The Adoration of the Magi*. Heiligenkreuz Monastery, Museum.

86. Master of the Linz Crucifixion, *The Crucifixion*. Troppau, Museum.

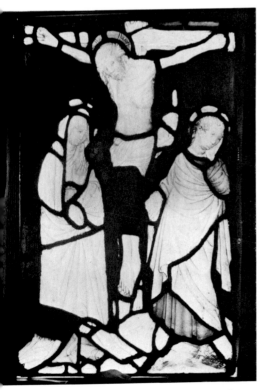

Master of the Linz Crucifixion, *The Crucifixion*. ined glass. St. Lambrecht Monastery. (Detail of Fig. 17).

88. Master of the Linz Crucifixion, *The Holy Trinity*. Vienna, Österreichische Galerie.

89.–90. Master of the Linz Crucifixion, *The Carrying of the Cross; The Crucifixion.* Wels, Municipal Museum.

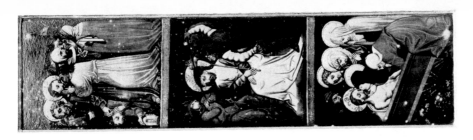

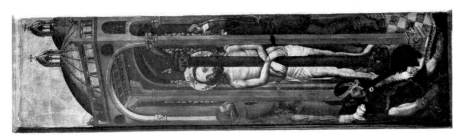

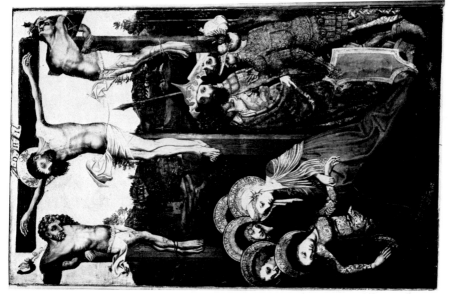

91. Master of the Tucher-Altar, *Small Altarpiece of the Crucifixion*. Nuremberg, St. John's Churchyard.

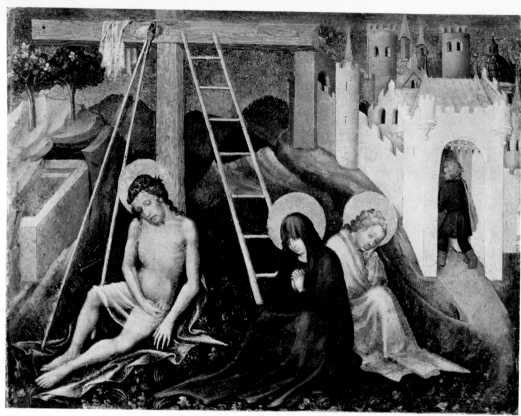

92. Salzburg School, 1425–30, *Christ Mourning*. Berlin, Staatliche Museen.

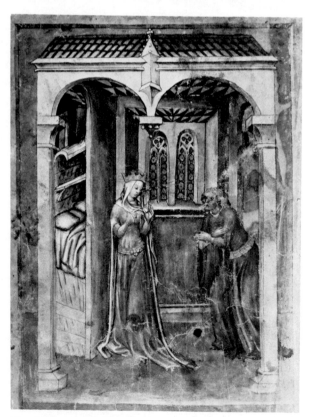

93. Salzburg School, 1425–30, *The Queen of France and the unfaithful Marshal*. Miniature; title-page of Codex 2675*. Vienna, National Library.

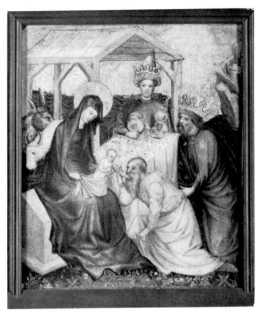

94. Master of Laufen, *The Adoration of the Magi.*
After restoration. Berlin, Staatliche Museen.

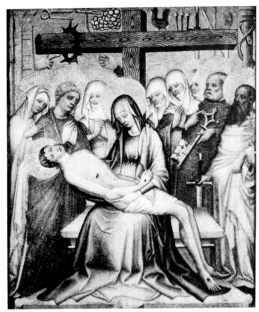

95. Master of Laufen, *The Lamentation.* Formerly
Berlin, de Burlet.

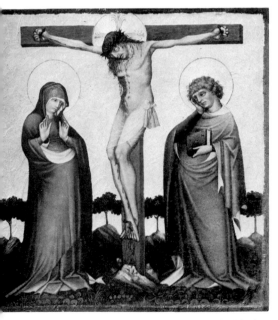

Master of Laufen, *Christ on the Cross.* St. Florian
onastery.

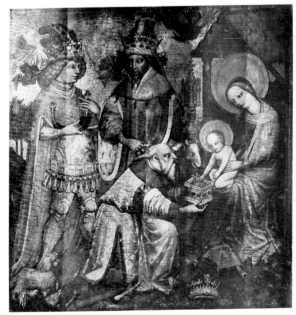

97. Master of Hallein, *The Adoration of the Magi.* Centre
panel of the Hallein Altar. Formerly Hallein, Chapel of the
Hospital. Salzburg, Museum Carolino-Augusteum.

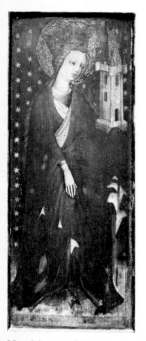 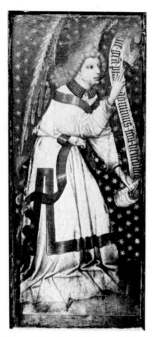 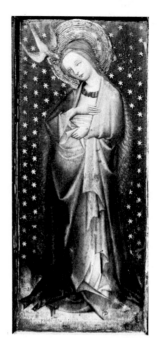 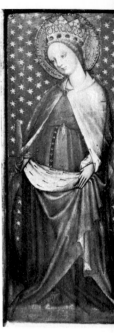

98. Master of Hallein, *St. Barbara, Angel and Virgin of the Annunciation, St. Catherine*. Wings of the Hallein Altar. Salzb
Museum Carolino-Augusteum.

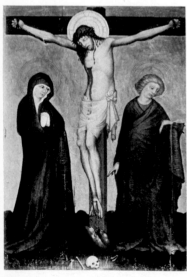 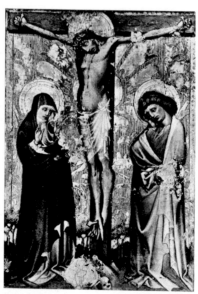 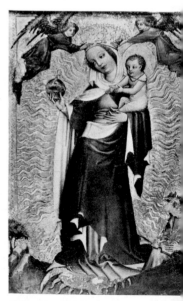

99. Master of Laufen, *Christ on the Cross*. Laufen on the Salzach, Deanery.

100. Master of Hallein, *Christ on the Cross*. 1453. Nuremberg, Germanisches Nationalmuseum.

101. Master of Hallein, *Virgin and C in Glory*. Nuremberg, Germanisc Nationalmuseum.

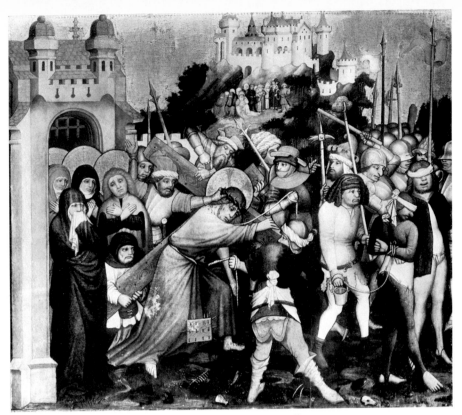

102. Master of Laufen, *The Carrying of the Cross*. Vienna, Österreichische Galerie.

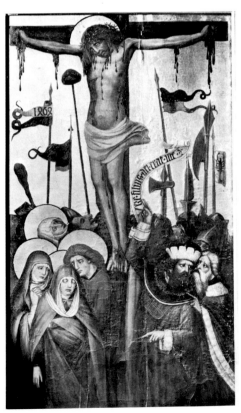

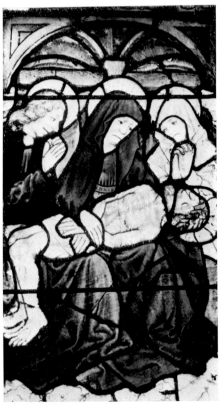

103. Master of Laufen, *The Crucifixion*. 1464. Salzburg, Private collection.

104. Follower of the Master of Laufen, *The Lamentation*. Stained glass. Vienna, Österreichisches Museum für Angewandte Kunst.

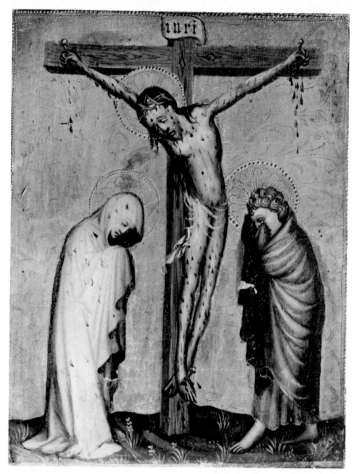

105. Master of the Passion Panels, *Christ on the Cross*. Cologne, Wallraf-Richartz Museum.

106. Master of the Passion Panels, *Christ before Caiaphas*. Vienna, Österreichische Galerie.

107. Master of the Passion Panels, *Christ nailed to the Cross*. Frankfurt, Städelsches Kunstinstitut.

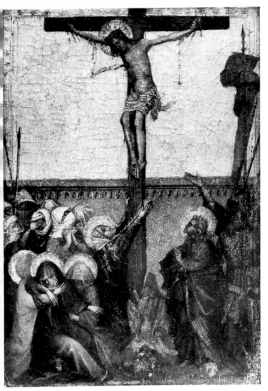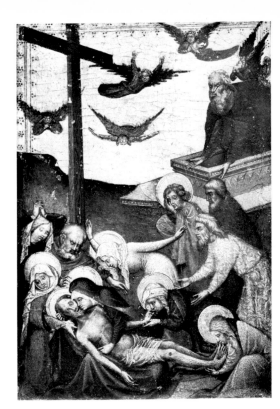

108.–109. Master of Agram, *The Crucifixion; The Lamentation.* Zagreb, Strossmayer Gallery.

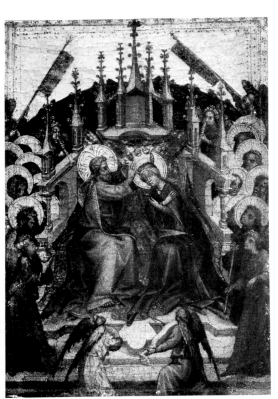

110.–111. Master of Agram, *The Coronation of the Virgin; Candle-bearing Angel.* Zagreb, Strossmayer Gallery.

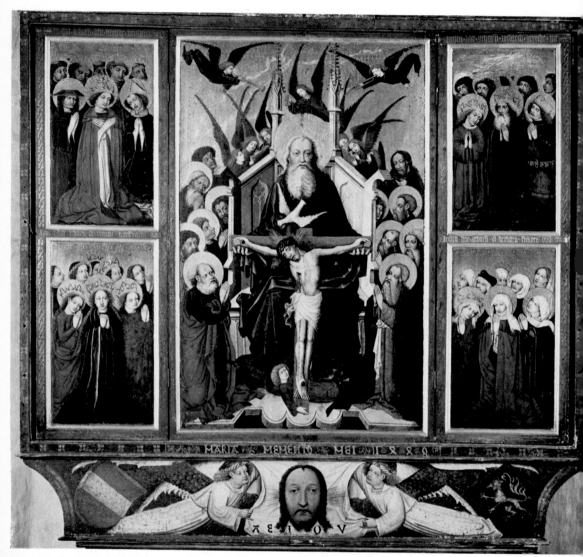

112. Styrian Master of 1449, *Altar of the Holy Trinity*. Bad Aussee, Hospital Church.

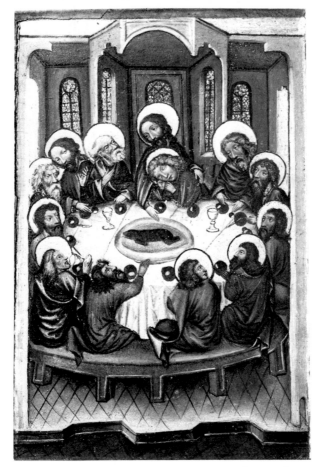

113. Master of Raigern, *The Last Supper*. Kremsmünster
Monastery.

114. Master of Raigern, *The Nativity*. Vienna, Kunst-
historisches Museum.

115. Salzburg School, about 1425, *The Carrying of the
Cross*. Rhöndorf, Adenauer Collection.

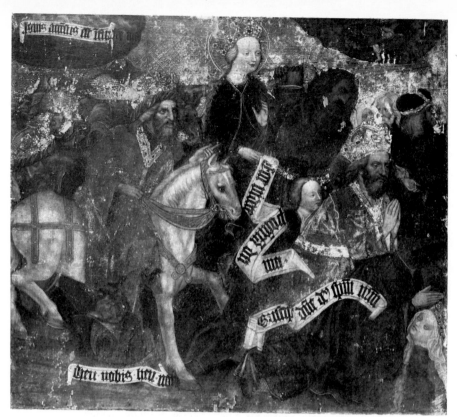

116. Master of Raigern, *Martyrdom of a Saint*. Brno, Moravian Museum.

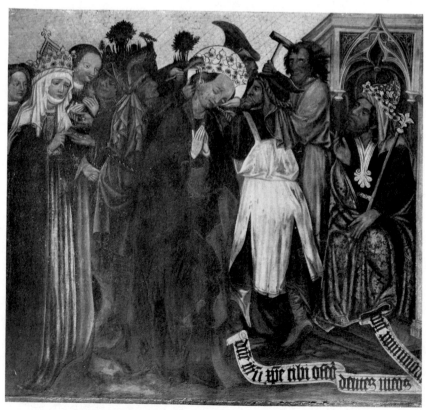

117. Master of Raigern, *The Martyrdom of St. Lucy*. Brno, Moravian Museum.

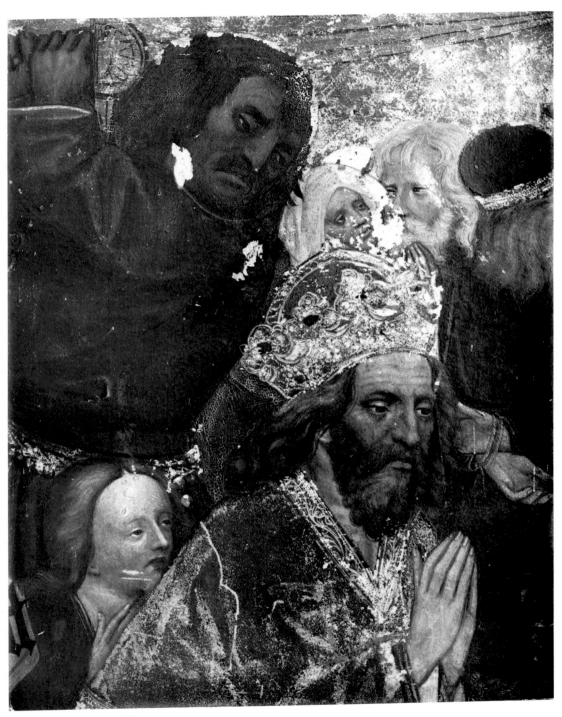

118. Detail from Fig. 116.

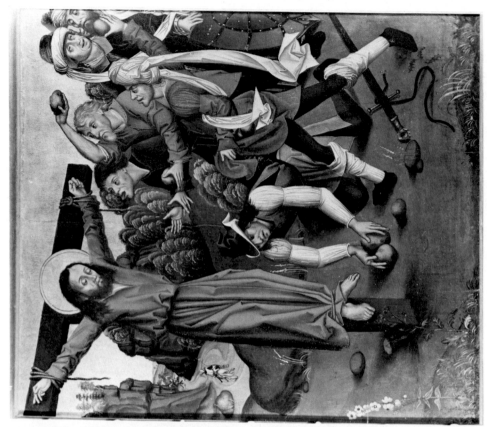

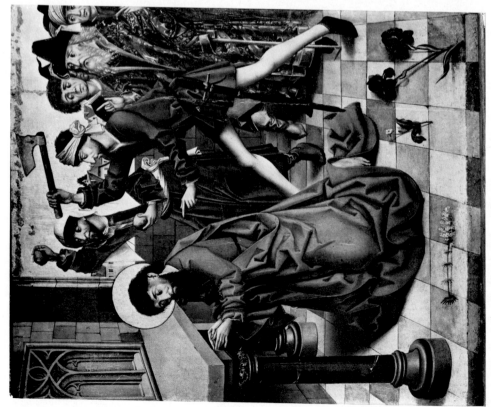

119.–120. Master of the Winkler-Epitaph, *The Martyrdom of St. Matthias; The Martyrdom of St. Philip.* Bratislava, St. Martin's Cathedral.

122. Viennese Master of 1481, *St. George*. Drawing. Formerly Vienna, Liechtenstein Collection.

121. Nicolaus Mair of Landshut, *The Mourning Virgin*. Drawing. Vienna, Albertina.

123. Master of the Tucher Altar, *Virgin and Child*. Milan,
Ambrosiana.

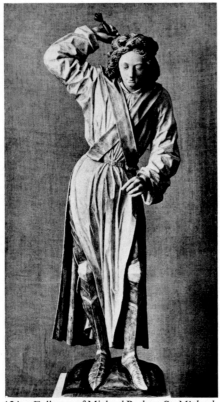

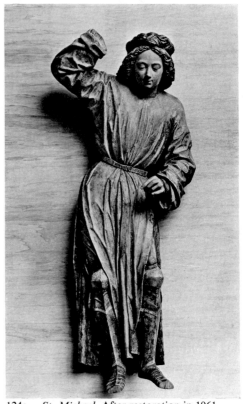

124. Follower of Michael Pacher, *St. Michael*.
Munich, Bayerisches Nationalmuseum.

124a. *St. Michael*. After restoration in 1961.

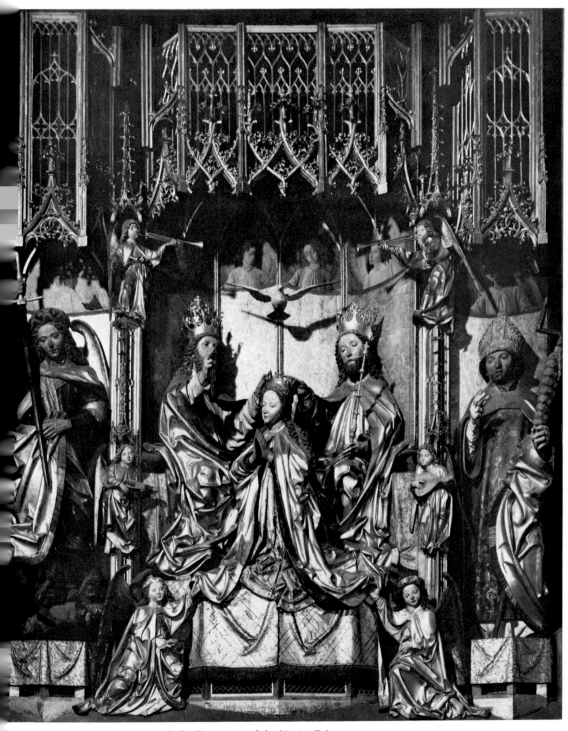

5. Michael Pacher, *Altarpiece with the Coronation of the Virgin*. Gries.

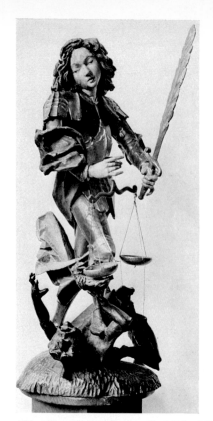
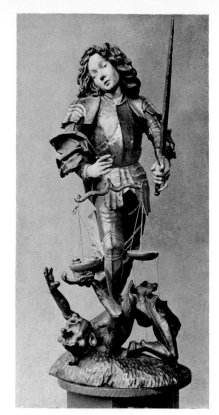

126.–127. Michael Pacher, *St. Michael*. Rome, Museo di Palazzo Venezia.

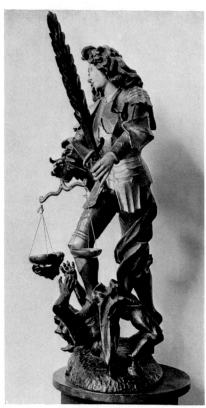
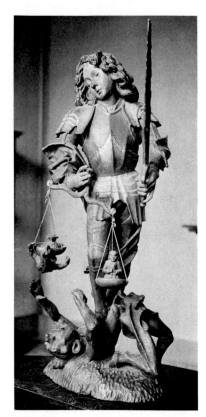

128. Michael Pacher, *St. Michael*. Rome, Museo di Palazzo Venezia.

129. *St. Michael*. Before the restoration of 1947.

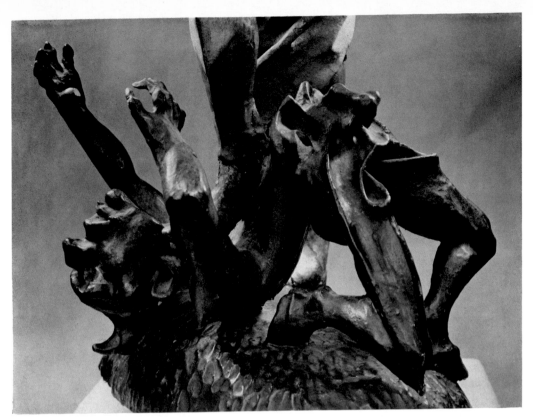

130. *The Devil*. Detail from Plate 127.

131. The Devil. Detail from Plate 128.

132. Anton Pilgram, *The Portal of the Town Hall in Brno.*

133.–134. Anton Pilgram, *Two Holy Dominicans*. Wood. Brno, Moravian Museum.

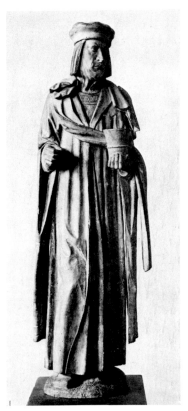
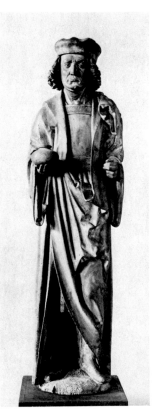
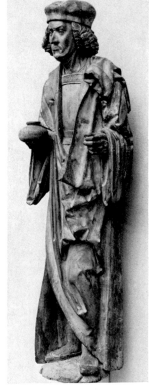

135. Anton Pilgram, *St. Cosmas*.
Wood. Zurich, Kunsthaus.

136.–137. Anton Pilgram, *St. Damian*. Wood. Zurich, Kunsthaus.

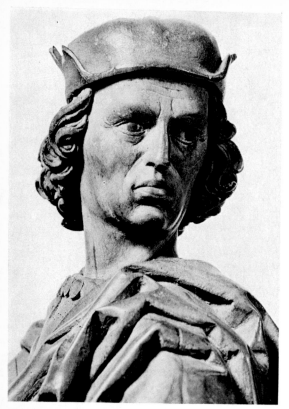

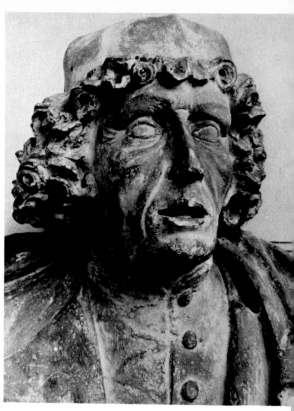

138. Anton Pilgram, *Head of the Falconer*. Detail. Wood.
Vienna, Kunsthistorisches Museum.

139. Anton Pilgram, *Head of a Councillor*. Detail. Brno, Po
of the Town Hall.

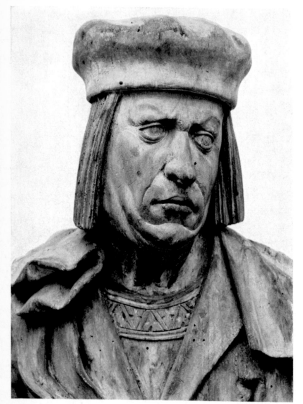

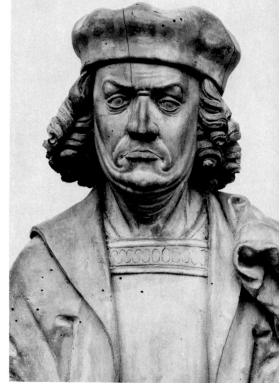

140.–141. *Heads of Saints Cosmas and Damian*. Details from Figs. 135–136.

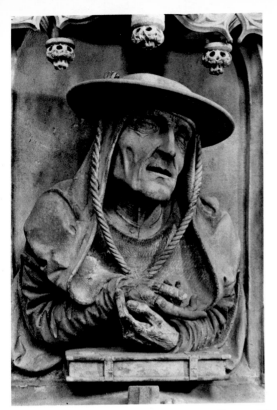

142.–143. Anton Pilgram, *St. Jerome; St. Gregory*. Vienna, Pulpit of St. Stephen's Cathedral.

144. Anton Pilgram, *St. Matthew*. Vienna, Pulpit of St. Stephen's Cathedral.

145a.–c. Workshop of Anton Pilgram, *St. Boniface (?); St. Leopold; St. Othmar*. Vienna, Basis of the Pulpit, St. Stephen's Cathedral.

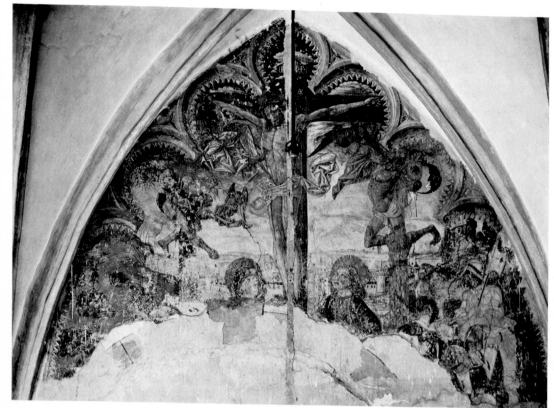

146. Master of St. Korbinian, *The Crucifixion*. Fresco. Bolzano.

147. Master of St. Korbinian, *The Legend of St. Korbinian*. St. Korbinian, Thal, nr. Lienz.

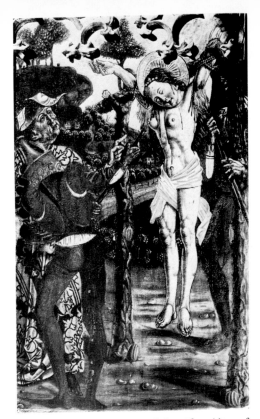

148.–149. Master of St. Korbinian, *The Martyrdom of St. Agatha; The Martyrdom of St. Afra.* Altar of St. Barbara. Neustift Monastery near Bressanone.

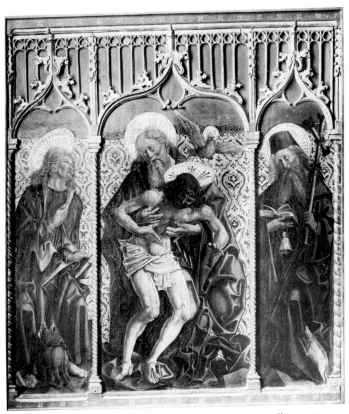

150. Master of St. Korbinian, *The Holy Trinity.* Vienna, Österreichische Galerie.

151.–152. Master of St. Korbinian, *The Legend of the Merchant of Marseilles; The Last Communion and Death of St. Mary Magdalen*. St. Korbinian, Altar of St. Mary Magdalen.

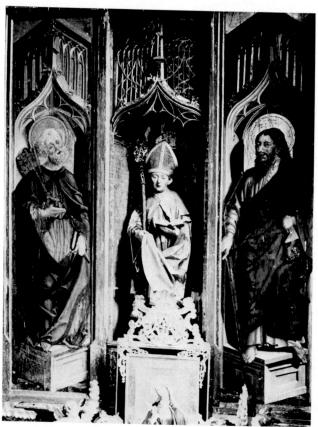

153. Master of St. Korbinian, *Altar of St. Peter and St. Paul.* St. Korbinian.

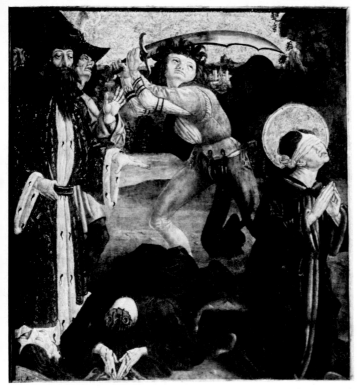

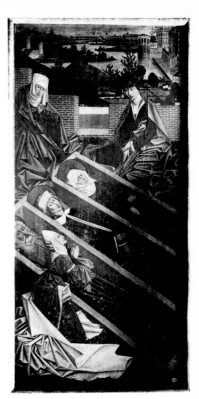

154. Master of St. Korbinian, *Martyrdom of two Saints* (Cosmas and Damian?). Innsbruck, Museum Ferdinandeum.

155. Carinthian Master, about 1470, *Scene from the Legend of St. Vitus: The Burial of the Saints.* Klagenfurt, Landesmuseum (see Figs. 264–265).

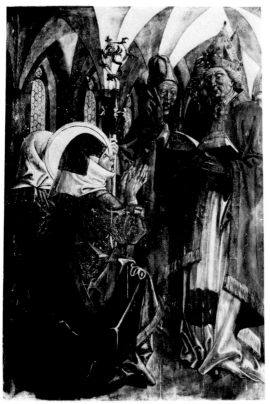

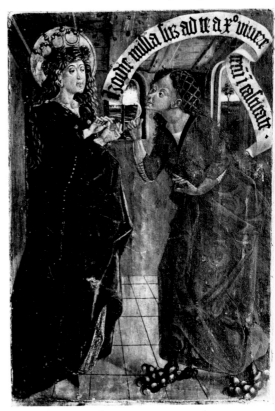

156.–157. Master of St. Korbinian, *Two Scenes from the Legend of St. Justina.* Altar wings. St. Korbinian.

158.–159. Master of the Krainburg Altar, *The Flight of Saints Cantius, Cantianus and Cantianilla; The Martyrdom of the three Saints*. Vienna, Österreichische Galerie.

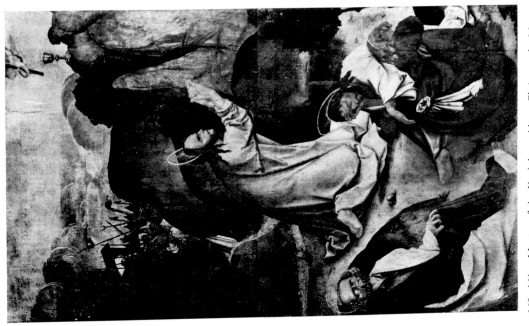

160.–161. Master of the Krainburg Altar, *Christ on the Mount of Olives; The Resurrection.* Vienna, Österreichische Galerie.

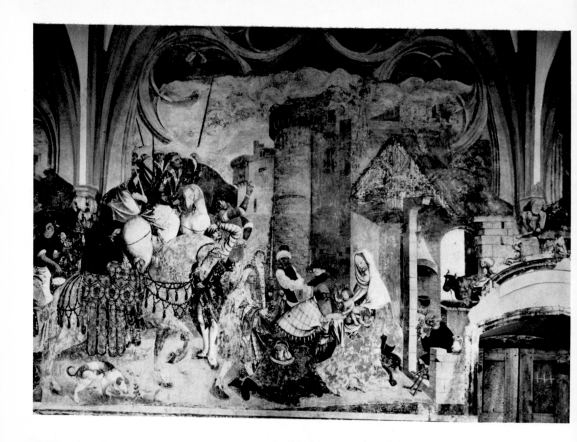

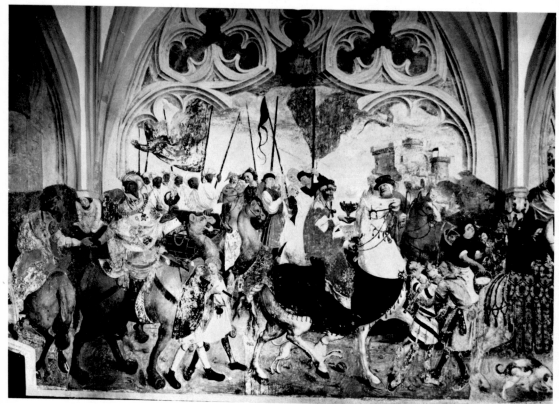

162.–163. Master of the Krainburg Altar, *The Adoration of the Magi; The Procession of the Magi* (Details). Fresco.
St. Primus.

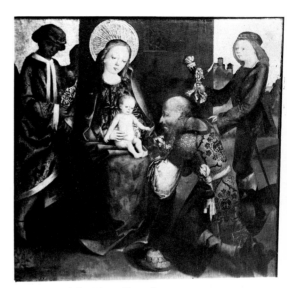

164.–165. Master of the Krainburg Altar, *The Nativity; The Adoration of the Magi.* Graz, Joanneum.

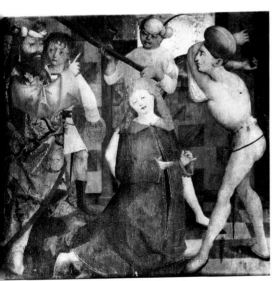

166.–167. Master of the Krainburg Altar, *The Martyrdom of St. Florian; The Body of the Saint guarded by the Eagle.* Graz, Joanneum.

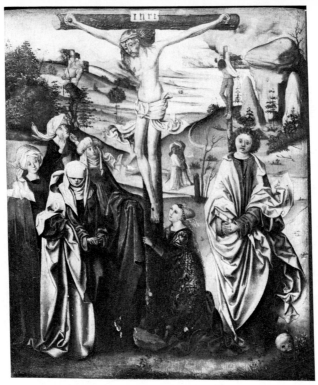

168. Master of the Krainburg Altar, *Christ on the Cross*. Strasbourg, Musée des Beaux-Arts.

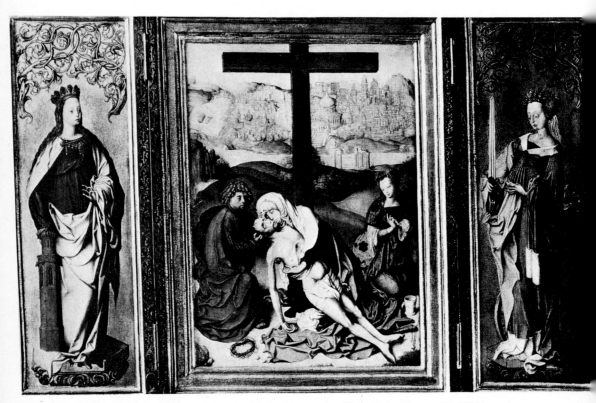

169. Master of the Krainburg Altar, *Triptych with the Lamentation*. New York, Clarence Y. Palitz.

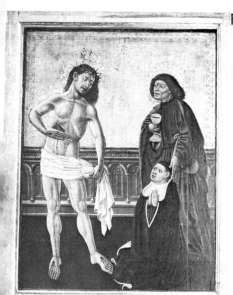

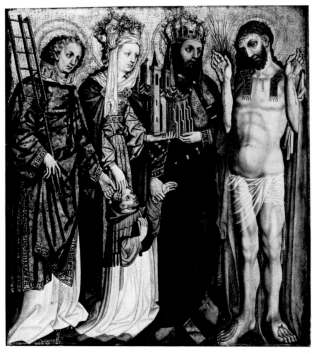

70. Master of the Albrecht Altar, *Epitaph of Canon Geus*. Vienna, Dom- und Diözesan-Museum.

171. Master of the Tucher Altar, *Ehenheim-Epitaph*. Nuremberg, St. Lawrence.

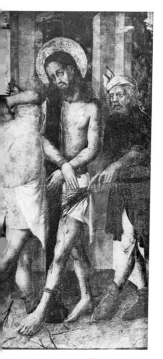

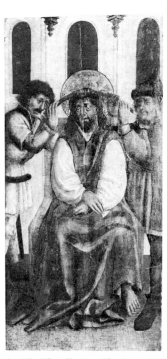

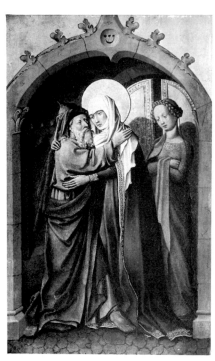

2.–173. Master of Schloss Lichtenstein, *The Flagellation; The Crowning with Thorns*. Esztergom, Museum of Christian Art.

174. Master of Schloss Lichtenstein, *Saints Joachim and Anne at the Golden Gate*. Philadelphia, Museum of Art.

175. *The Altar of Wiener Neustadt*. 1447. Vienna, St. Stephen's Cathedral.

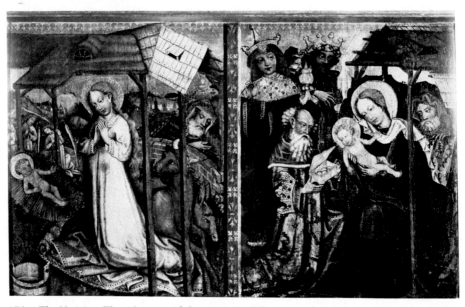

176. *The Nativity; The Adoration of the Magi*. Predella wings of the Altar of Wiener Neustadt (Fig. 175).

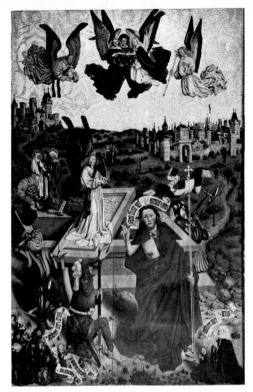

177. Master of St. Magdalena, *The Resurrection*.
1456. Klosterneuburg Monastery, Museum.

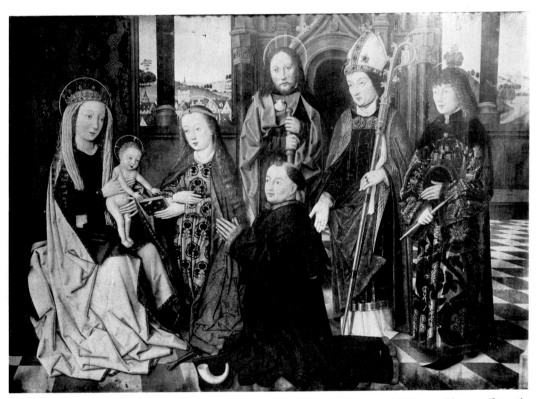

178. Master of 1462, *Virgin and Child with Saints and Donor*. Vienna, Dom- und Diözesan-Museum (from the Redemptorist Monastery).

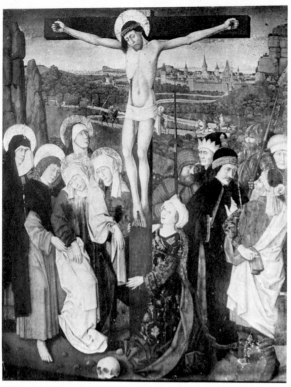

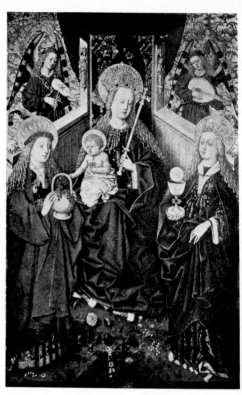

179. Master of Maria am Gestade, *The Crucifixion*. Vienna, Redemptorist Monastery.

180. Master of the Pottendorf Panel, *Virgin and Child with Saints Dorothy and Barbara*. Heiligenkreuz Monastery, Museum (sold in 1970).

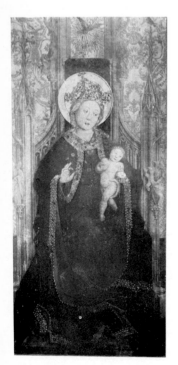

181. School of Bressanone, about 1465, *Madonna enthroned*. Bressanone, Diocesan Museum.

182. *St. John the Baptist and three Holy Bishops*. Before 1461. Wings from the Altar of Provost Burkhard of Weissbriach. (After Restoration.) Mauterndorf, Chapel of the Castle.

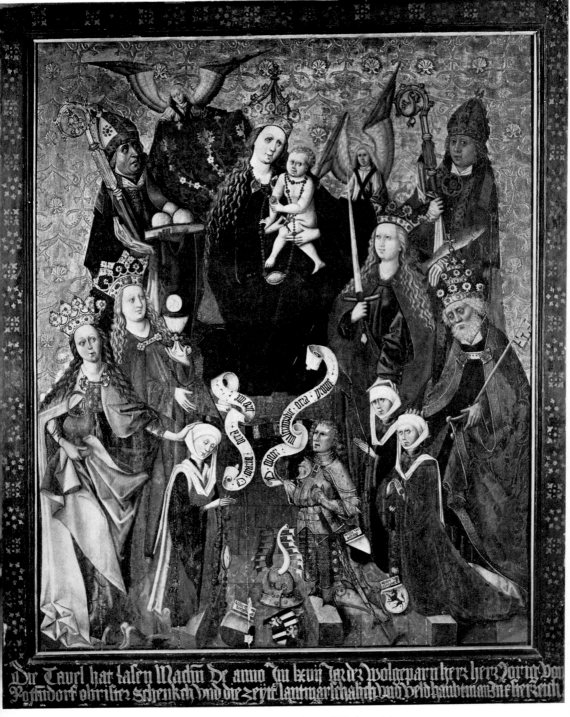

183. *Votive Panel of Jörg von Pottendorf*, 1467. Vaduz, The Prince of Liechtenstein.

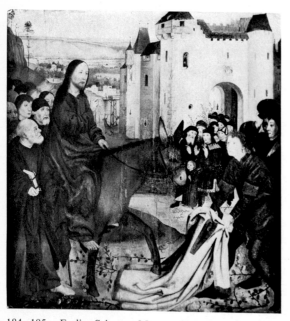
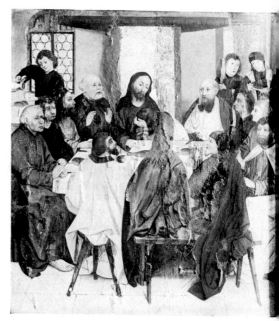

184.–185. Earlier Schotten-Master, *Christ's Entry into Jerusalem* (1469); *The Last Supper*. Vienna, Schotten Monastery

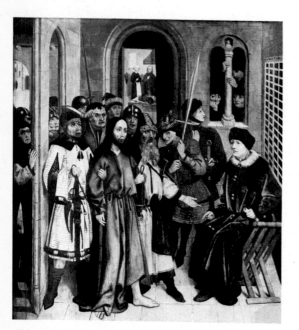
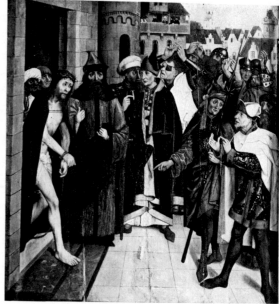

186.–187. Earlier Schotten-Master, *Christ before Caiaphas; Ecce homo*. Vienna, Schotten Monastery.

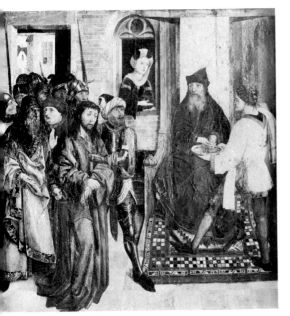 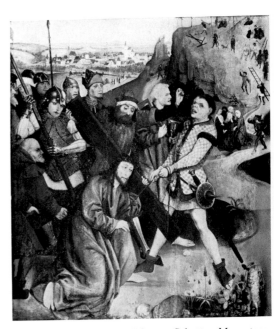

188.–189. Earlier Schotten-Master, *Pilate Washing his Hands; Christ Carrying the Cross*. Vienna, Schotten Monastery.

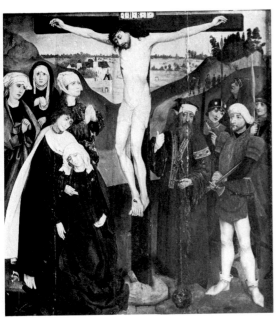 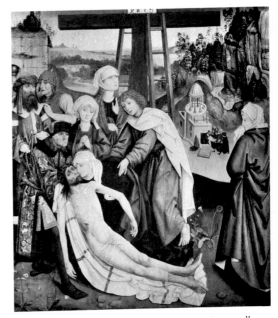

190.–191. Earlier Schotten-Master, *The Crucifixion*. Vienna, Schotten Monastery; *The Lamentation*. Vienna, Österreichische Galerie.

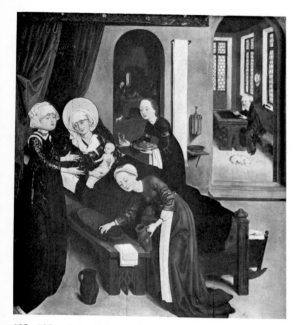
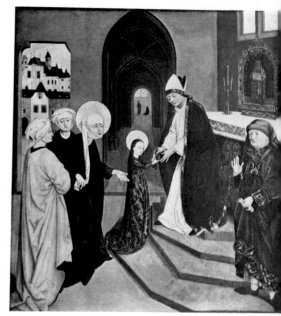

192.–193. Later Schotten-Master, *The Birth of the Virgin; The Presentation of the Virgin in the Temple*. Vienna, Schotten Monastery.

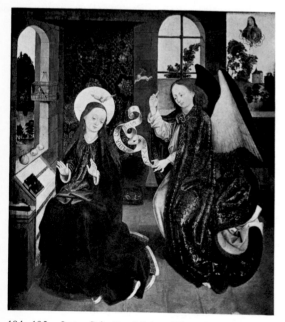
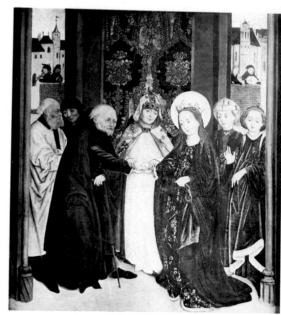

194.–195. Later Schotten-Master, *The Annunciation; The Marriage of the Virgin*. Vienna, Schotten Monastery.

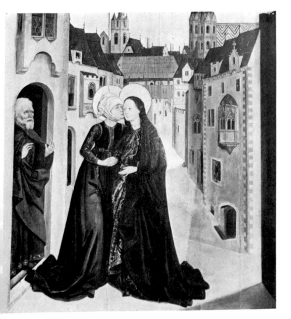
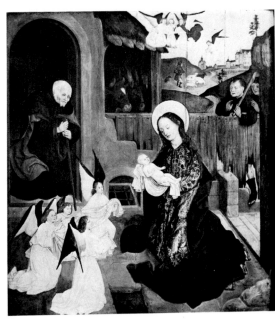

196.–197. Later Schotten-Master, *The Visitation; The Nativity*. Vienna, Schotten Monastery.

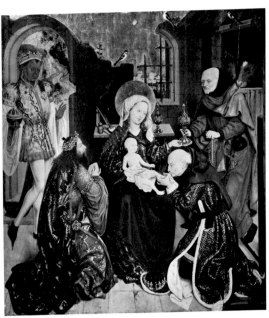
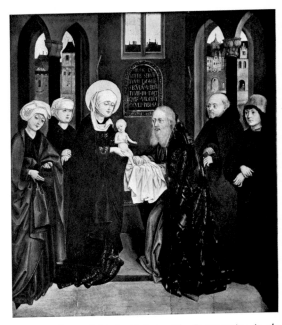

198.–199. Later Schotten-Master, *The Adoration of the Magi*. Vienna, Österreichische Galerie. *The Presentation in the Temple*. Vienna, Schotten Monastery.

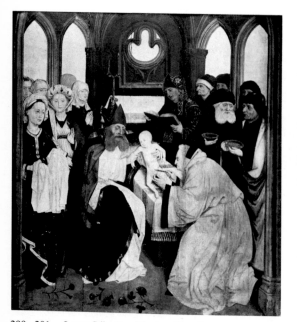 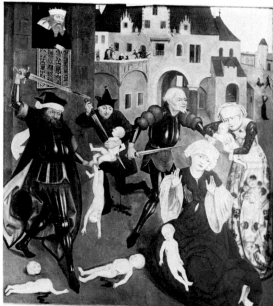

200.–201. Later Schotten-Master, *The Circumcision; The Massacre of the Innocents*. Vienna, Schotten Monastery.

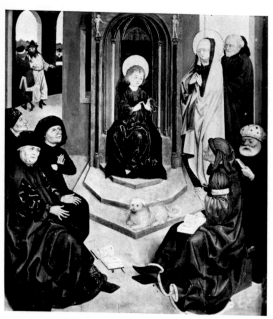 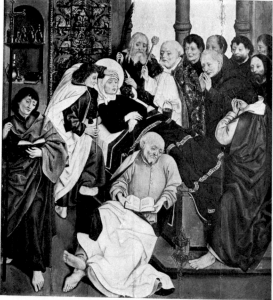

202.–203. Later Schotten-Master, *The young Christ teaching in the Temple; The Death of the Virgin*. Vienna, Schotten Monastery.

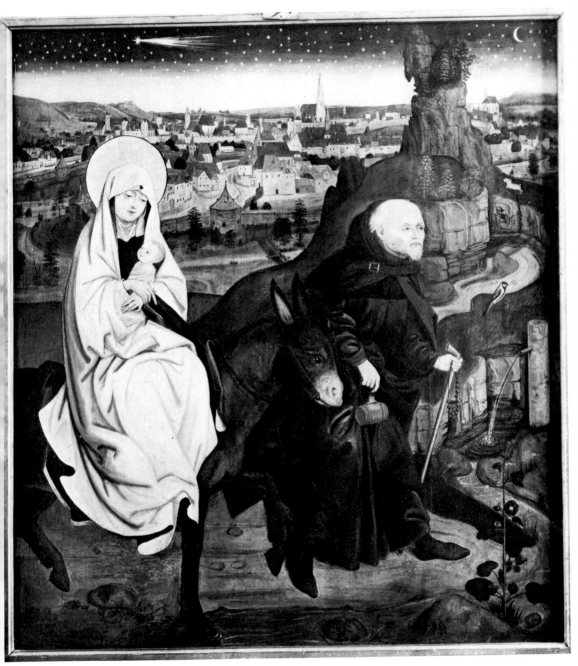

204. Later Schotten-Master, *The Flight into Egypt*. Vienna, Schotten Monastery.

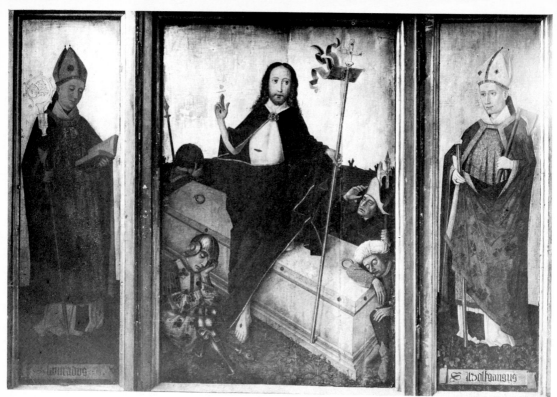

205. Master of the Wolfgang Altar, *The Resurrection with Saints Conrad and Wolfgang.* Nuremberg, St. Lawrence.

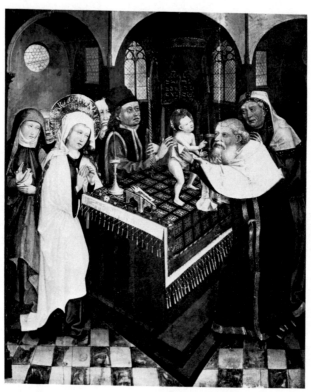

206. Master of the Klosterneuburg Altar of St. Stephen, *The Presentation in the Temple.* Klosterneuburg Monastery, Museum.

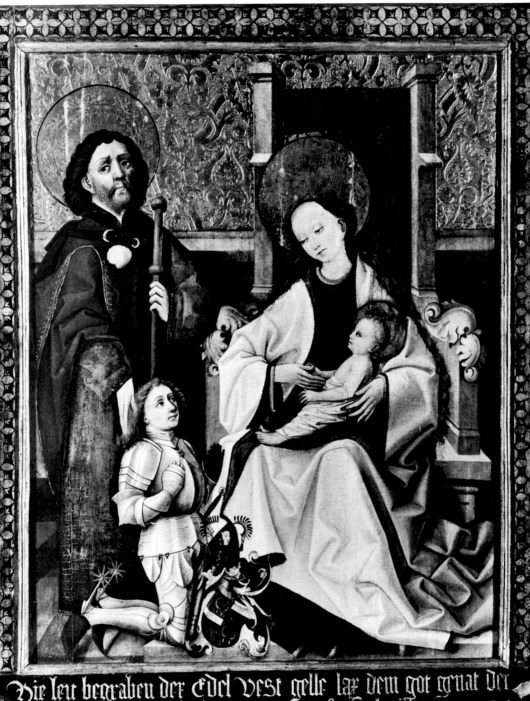

Die leut begraben der Edel Vest gelle lax dem got genat der
gestarben Ist au gotzleichennams tag m° cccc lxxiii Jar

207. *Epitaph of Gelle Lax*. 1473. Vienna, Historical Museum of the City of Vienna.

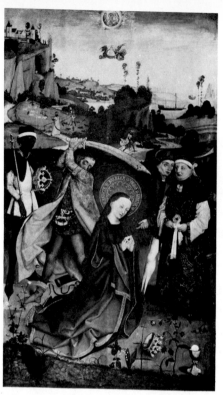

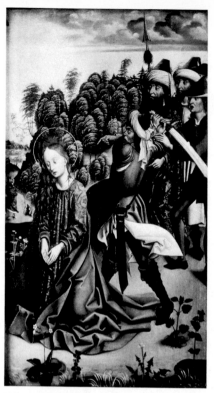

208. Hans Schüchlin, *The Beheading of St. Barbara*. Prague, National Gallery.

209. Master of the Winkler-Epitaph, *The Beheading of St. Barbara*. Prague, National Gallery.

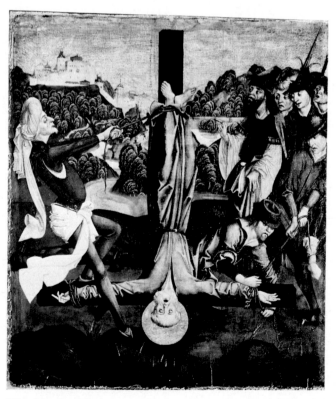

210. Master of the Winkler-Epitaph, *The Martyrdom of St. Peter*. Frankfurt, Städelsches Kunstinstitut.

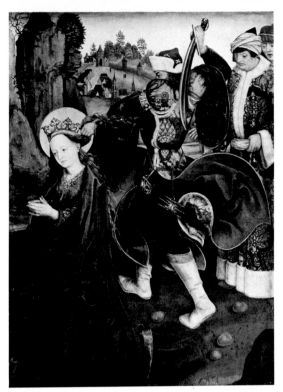

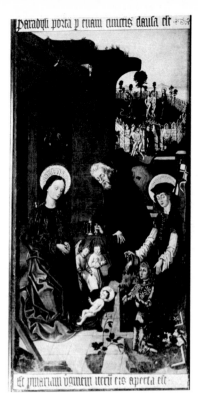

211. Later Schotten-Master or Workshop, *The Martyrdom of St. Barbara*. Formerly German art market.

212. Master of the Winkler-Epitaph, *Epitaph of Florian Winkler*. 1477. Wiener Neustadt, Municipal Museum.

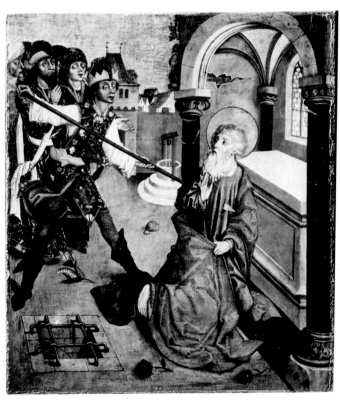

213. Master of the Winkler-Epitaph, *The Martyrdom of St. James Major*. Frankfurt, Städelsches Kunstinstitut.

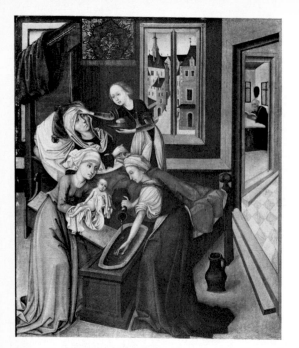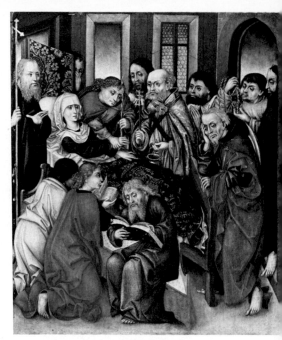

214.–215. Master of the Triptych of the Crucifixion (St. Florian), *The Birth of the Virgin; The Death of the Virgin.*
Perchtoldsdorf, Rudolf Kremayr.

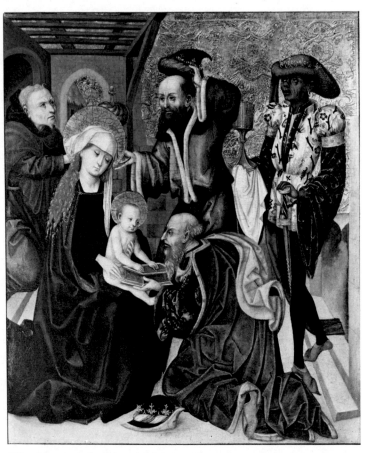

216. Master of the Triptych of the Crucifixion, *The Adoration of the Magi.*
Vienna, Private Collection.

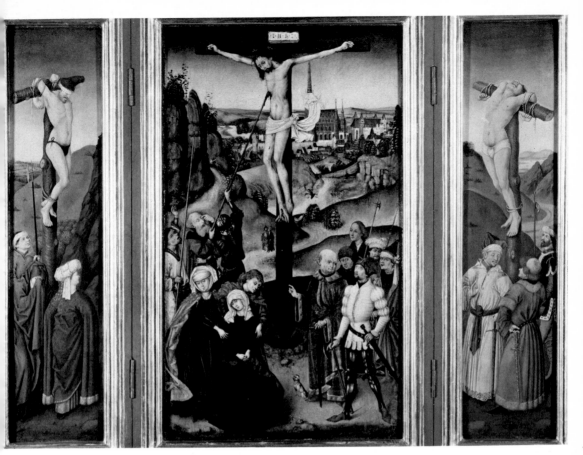

217. Master of the Triptych of the Crucifixion, *The Crucifixion*. Triptych. (After restoration.) St. Florian Monastery.

218. Master of the Triptych of the Crucifixion, *The Death of the Virgin*. Heiligenkreuz Monastery, Museum.

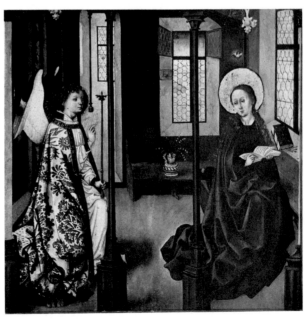

219. Master of the Triptych of the Crucifixion, *The Annunciation*. Wiener Neustadt, Neukloster.

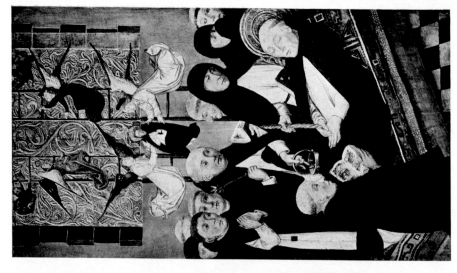

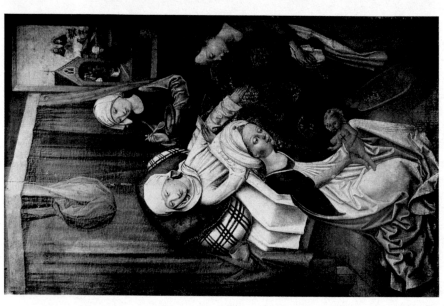

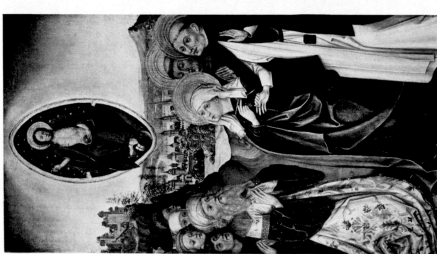

222. *The Death of St. Dominicus.* Formerly Vienna, Baron J. van der Elst.

221. Master of the Melk Legend of St. Benedict, *The Virgin Presenting St. Dominicus to the Enthroned Christ.* Vienna, Österreichische Galerie.

220. Master of the Altar of St. Roch, *The Birth of St. Roch.* Nuremberg, St. Lawrence.

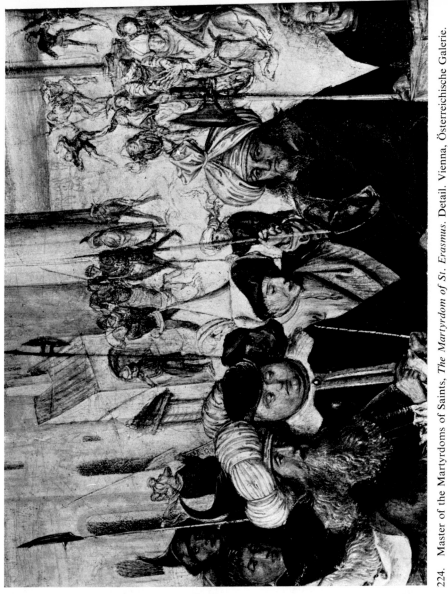

223. Master of the Martyrdoms of Saints, *Miniature from the Decretum Gratiani.* Klosterneuburg Monastery.

224. Master of the Martyrdoms of Saints, *The Martyrdom of St. Erasmus.* Detail. Vienna, Österreichische Galerie.

Illa cuiuſda ignō
rante pre quidar
muneribȝ illext
ad oumui muta
ut finito conuiu
inuenis virg mē
pſfit quo opero a parctibȝ iuu

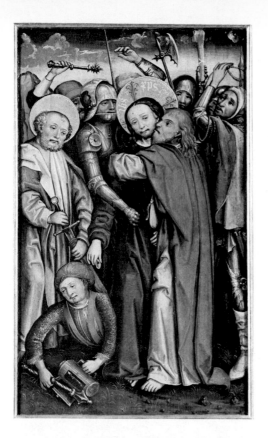
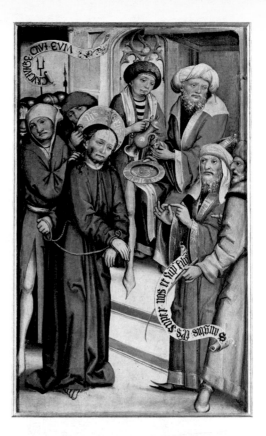
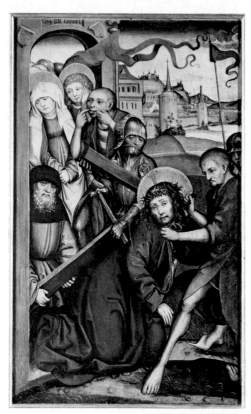
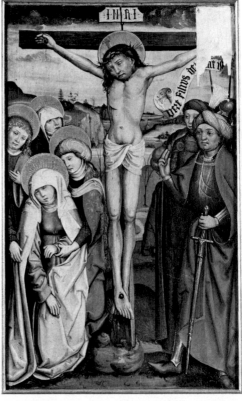

225a.–d. Master of Herzogenburg, *Four Scenes from the Passion*. Panels from the Gars Altar. 1491. (After restoration.) Herzogenburg Monastery.

226.–227. Master of Herzogenburg, *St. George and the Dragon; St. Leonhard before the Emperor.*
1491. Wings from the Altar of the Saints. Prague, National Gallery.

228. Master of Eggenburg, *The Naming of St. John the Baptist*. Formerly Stuttgart, Art market.

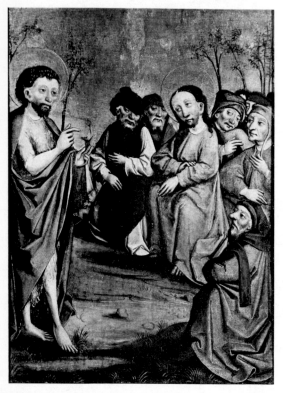

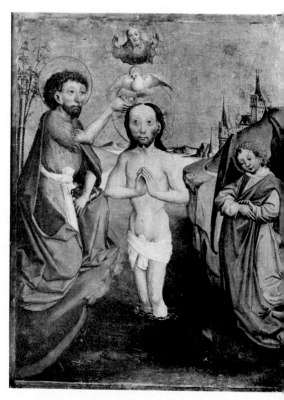

229. Master of Eggenburg, *St. John the Baptist preaching*. Formerly Berlin, Harry Fuld.

230. Master of Eggenburg, *The Baptism of Christ* Formerly Stuttgart, Art market.

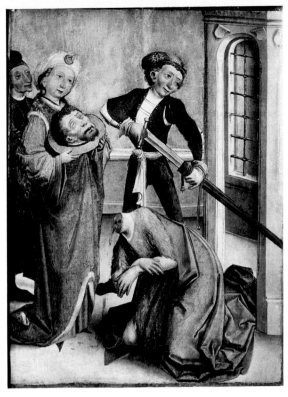

231. Master of Eggenburg, *The Beheading of St. John the Baptist*. Frankfurt, Städelsches Kunstinstitut.

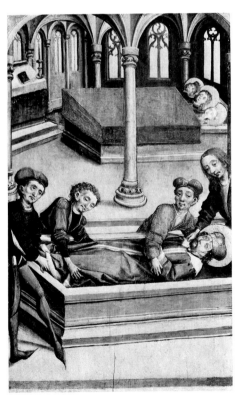

232. Master of Eggenburg, *The Burial of St. Wenceslas*. New York, Metropolitan Museum of Art.

233. Master of Eggenburg, *Holy Bishop and Holy Monk*. New York, Metropolitan Museum of Art.

ÍLLVSTRÍORES EX ORDÍNE S; BENEDÍCTÍ Z 4 ROMAN
ANNÍS GVBERNANT

234. Master of the Benedictine Popes, *Twelve Benedictine Popes*. Seitenstetten Monastery, Gallery.

235.–236. Master of the Benedictine Popes, *Archbishop Weichmann of Magdeburg; Abbot Kilian Heymader*. Stained glass
Seitenstetten Monastery.

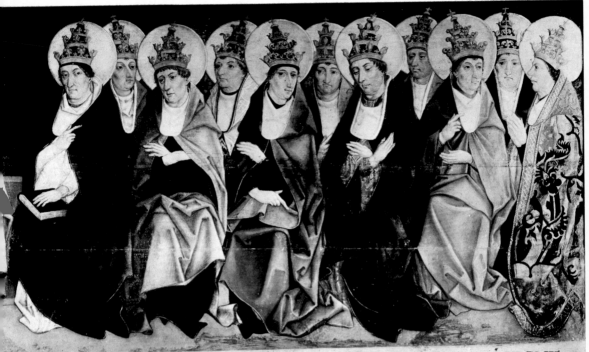

ANI PONTIFICES: ECCLESIAM ROM: ZOO.ET ALIQVOT
NTES

Master of the Benedictine Popes, *Twelve Benedictine Popes*. Seitenstetten Monastery, Gallery.

38.–239. Master of Seitenstetten, *The Annunciation; St. John the Evangelist before Domitian*. Seitenstetten Monastery,
Gallery.

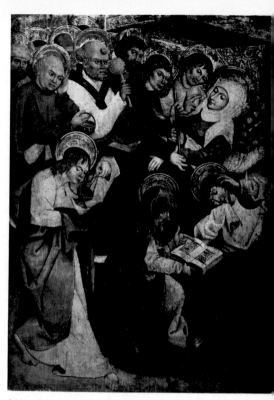

240. Bavarian Master, about 1480, *The Nativity*. Munich, Bayerische Staatsgemäldesammlungen, Alte Pinakothek (Depot).

241. Bavarian Master, about 1480, *The Death of the Virgin*. Formerly Paris, Art market.

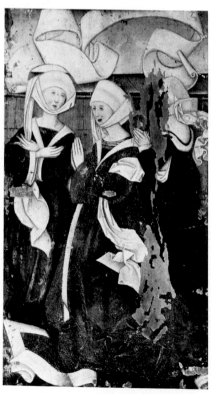

242. Workshop of the Master of the Martyrdoms of Saints, *Three female Donors praying*. Vienna, Österreichische Galerie.

243. Circle of the Master of the Martyrdoms of Saints, *The Martyrdom of St. Sebastian*. (After restoration). Herzogenburg Monastery.

244. Circle of the Master of the Martyrdoms of Saints, *Pilate washing his Hands*. 1495. St. Florian Monastery.

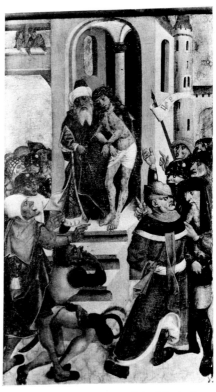

245. Circle of the Master of the Martyrdoms of Saints, *Ecce homo*. Kreuzenstein Castle.

246. Master of Mondsee, *St. Ambrose*. Vienna, Österreichische Galerie.

247.–248. Master of Mondsee, *The Virgin in a Garb of Corn; The Flight into Egypt*. Vienna, Österreichische Galerie.

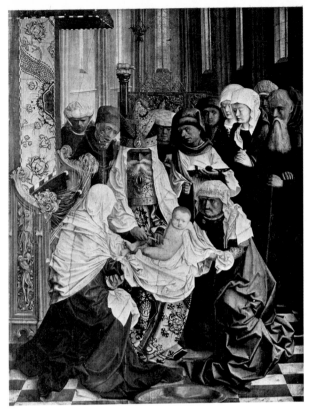

249. Master of Mondsee, *The Circumcision*. Vienna, Öster-
reichische Galerie.

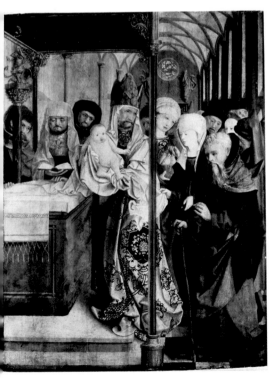

250. Master of Mondsee, *The Presentation in the Temple*.
Formerly Paris, Art market.

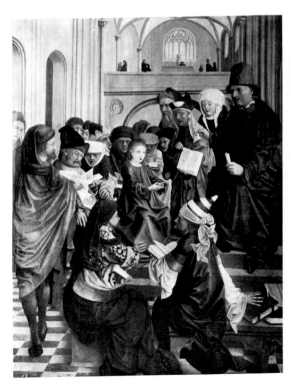

251. Master of Mondsee, *The young Christ teaching in the
Temple*. Vaduz, The Prince of Liechtenstein.

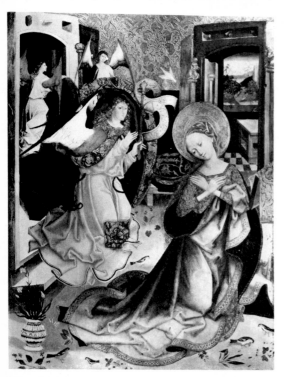

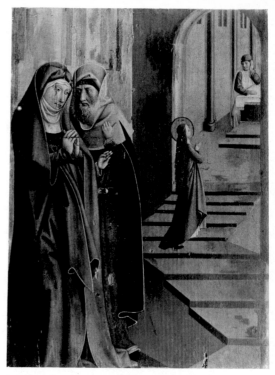

252. Salzburg Workshop, about 1495, *The Annunciation*. Vienna, Österreichische Galerie.

253. Master of Grossgmain, *The Presentation of the Virgin in the Temple*. Herzogenburg Monastery.

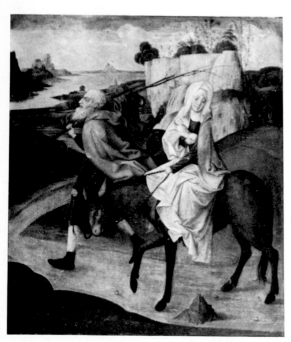

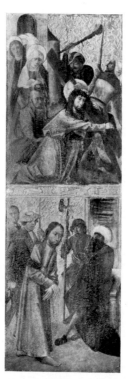

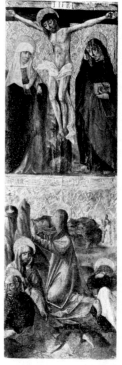

254. Rueland Frueauf the Younger, *The Flight into Egypt*. About 1488. Schlägl Monastery.

255. Polish Master, about 1500, *Scenes from the Passion*. Tarnow, Diocesan Museum.

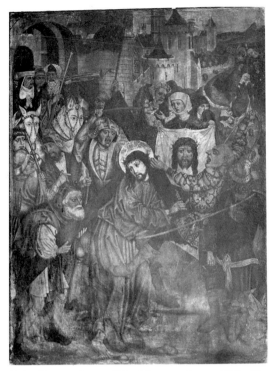

256. Master from Siebenbürgen, about 1490, *The Carrying of the Cross*. Mediasch, Roumania.

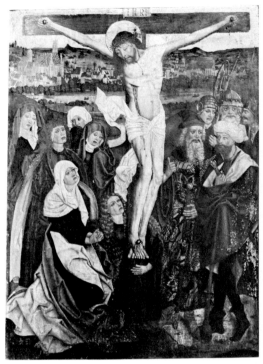

257. Master from Vienna or Siebenbürgen, *The Crucifixion*. Mediasch, Roumania.

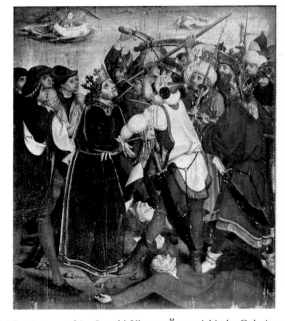

258.–259. Master of Eisenerz, *The Coronation of St. Oswald; The Capture of St. Oswald*. Vienna, Österreichische Galerie.

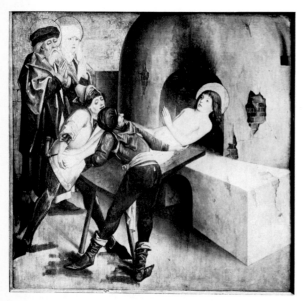

260. Styrian Follower of the Earlier Schotten-Master, *The Martyrdom of St. Vitus*. Vienna, Österreichische Galerie.

261. Styrian Follower of the Later Schotten-Master, *young Christ teaching in the Temple. Lenten Hanging*. St. I brecht Monastery.

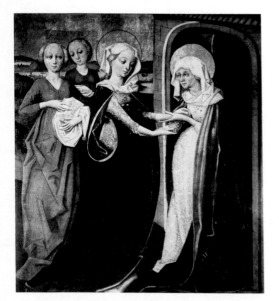

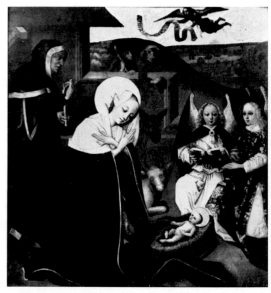

262.–263. Styrian Master, about 1490–2, *The Visitation; The Nativity*. Graz, Joanneum.

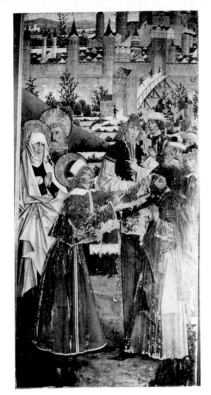
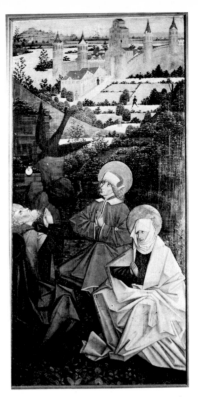

264.–265. Master of St. Veit, *St. Vitus healing his blind Father; The Saints in Solitude.*
Klagenfurt, Landesmuseum. (See fig. 155.)

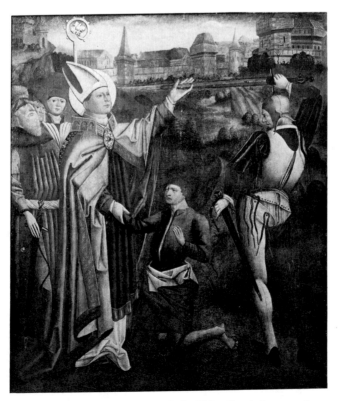

266. Follower of the Master of St. Veit, *St. Ambrose saving a
condemned Man.* Zagreb, Strossmayer Gallery.

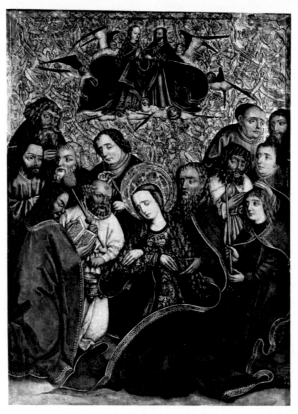

267. Carinthian Master of the late 1490's, *The Death of the Virgin*. Warsaw, National Museum.

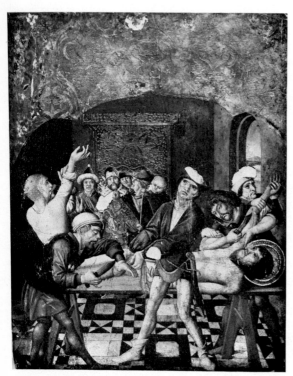

268. Carinthian Master of the early 16th Century, *The Flaying of St. Bartholomew*. Formerly Paris.

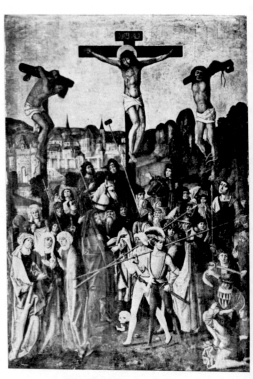

269. Croatian Master, about 1510, *The Crucifixion*. Zagreb, Cathedral Sacristy.

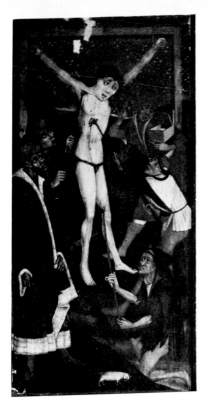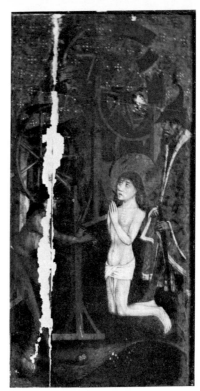

270.　Carinthian Master of the 1490's, *Two Scenes of Martyrdom*, from the Kantning Altar. Klagenfurt, Landesmuseum.

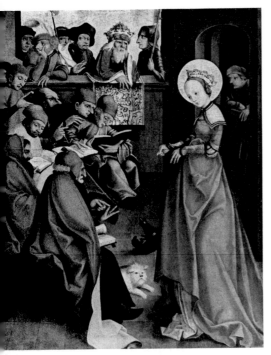

71.　Upper Austrian Painter, about 1500, *The Disputation of St. Catherine*. Schlägl Monastery.

272.　Assistant of the Krainburg Master, *The Virgin at the Loom*. Fresco. St. Primus.

273. Albrecht Dürer, *Angel playing the Lute*. Detail from the "Feast of the Rose Garlands." Prague, National Gallery.

274. Albrecht Dürer, *Portraits of Dürer and Willibald Pirckheimer*. Detail from the "Feast of the Rose Garlands." Prague, National Gallery.

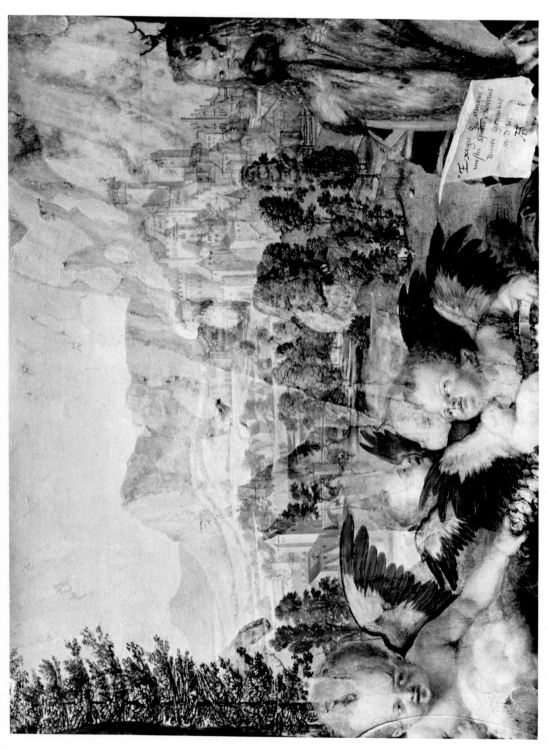

275. Albrecht Dürer, *Landscape.* Detail from the "Feast of the Rose Garlands." Prague, National Gallery.

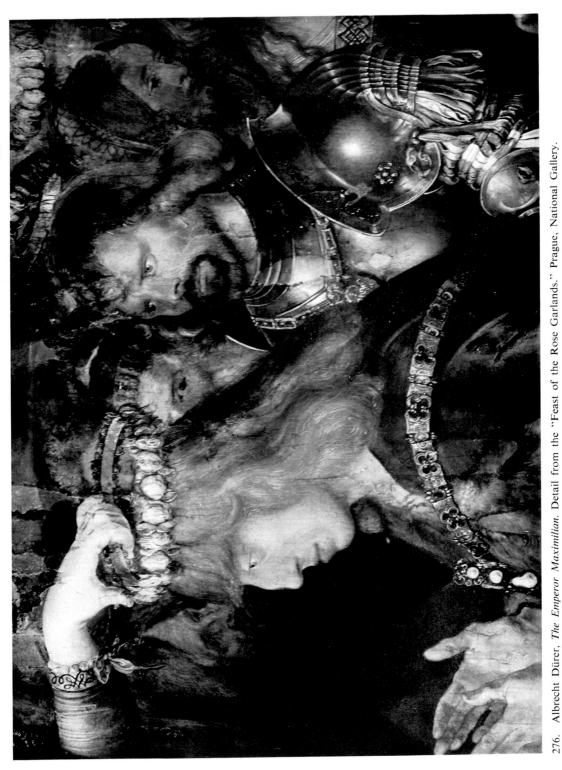

276. Albrecht Dürer, *The Emperor Maximilian*. Detail from the "Feast of the Rose Garlands." Prague, National Gallery.

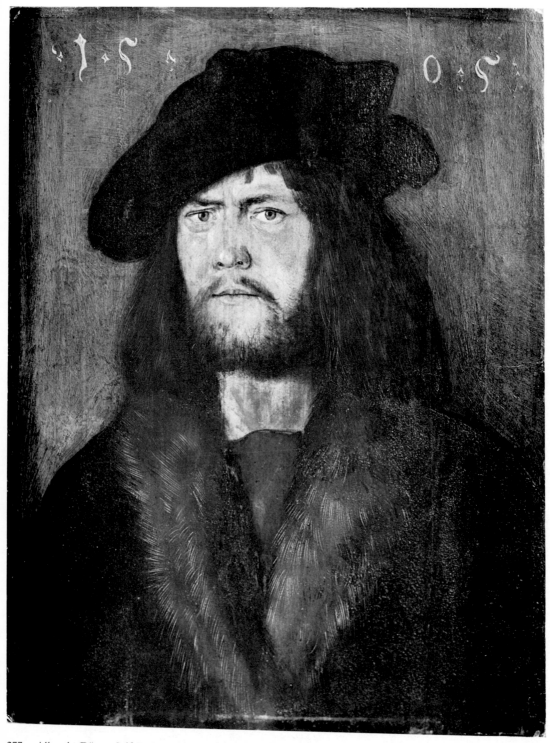

277. Albrecht Dürer, *Self-Portrait*. Kromeríz, Museum.

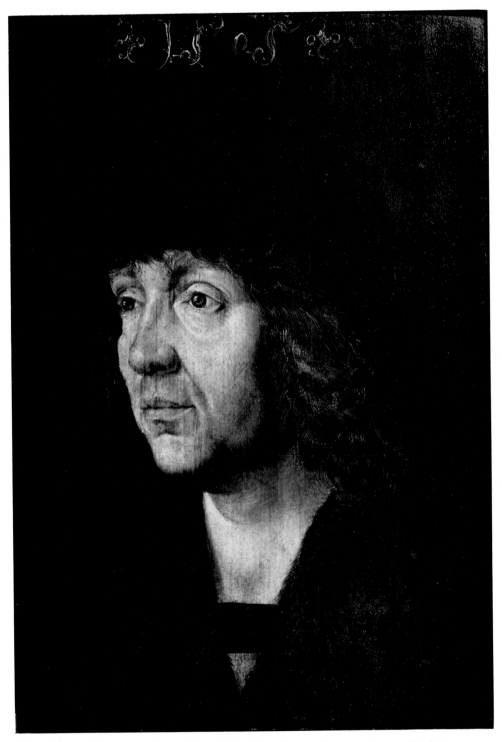

278. Albrecht Dürer, *Portrait of a Man* (Willibald Pirckheimer?). Rome, Galleria Borghese.

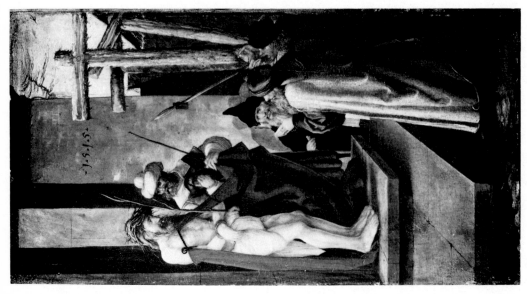

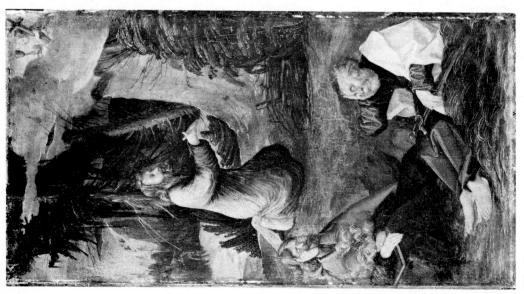

279.–280. Hans Baldung Grien, *Christ on the Mount of Olives; Ecce homo*. Munich, Bayerische Staatsgemäldesammlungen, Alte Pinakothek (Depot).

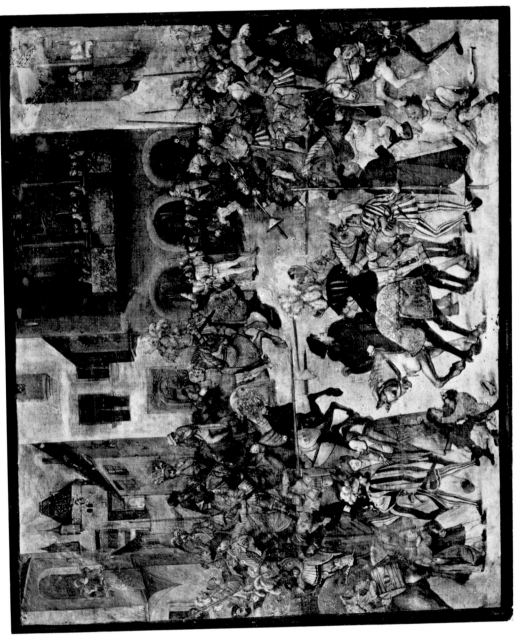

281. H. L. Schäufelein, *Tournament*. Tratzberg Castle near Schwaz, Count Enzenberg.

282. *The Altar of St. Bernard* in the Monastery Church at Zwettl.

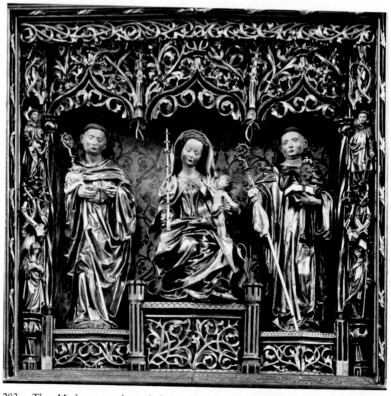

283. *The Madonna enthroned between St. Bernard and St. Benedict.* After restoration. Zwettl, Monastery Church.

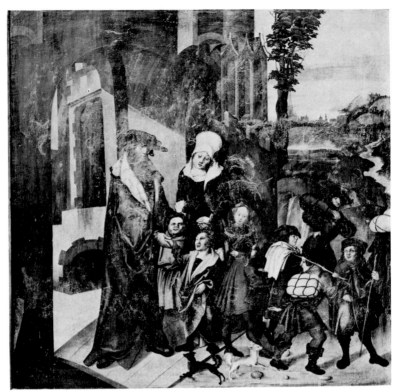

284. Jörg Breu, *St. Bernard taking Leave of his Parents*. Zwettl, Monastery Church.

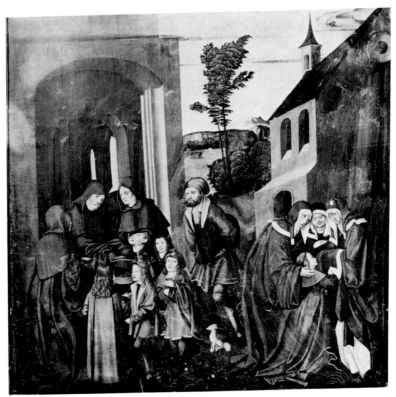

285. Jörg Breu, *St. Bernard and his Brothers and Sister arriving at the Monastery and the Convent*. Zwettl, Monastery Church.

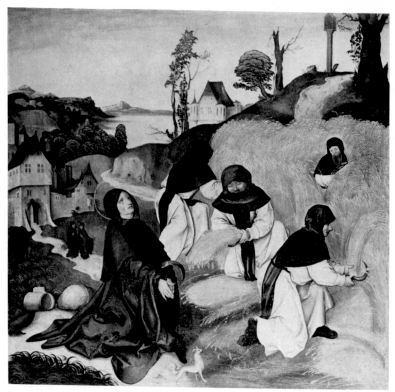

286. Jörg Breu, *St. Bernard at the Corn Harvest*. Zwettl, Monastery Church.

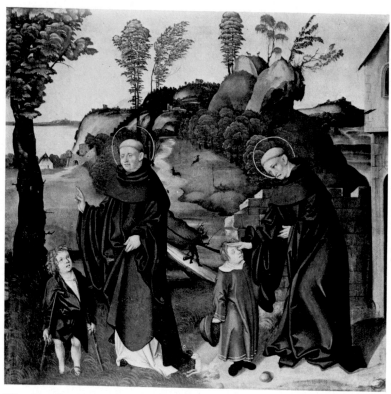

287. Jörg Breu, *St. Bernard healing sick Children*. Zwettl, Monastery Church.

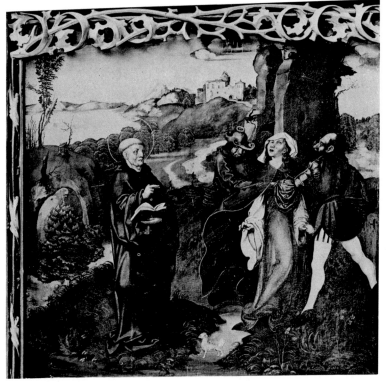

288. Jörg Breu, *St. Bernard healing a possessed Woman*. Zwettl, Monastery Church.

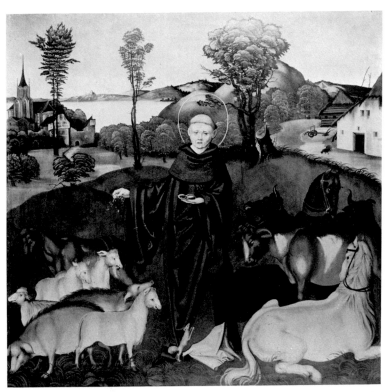

289. Jörg Breu, *St. Bernard as Patron of Animals*. Zwettl, Monastery Church.

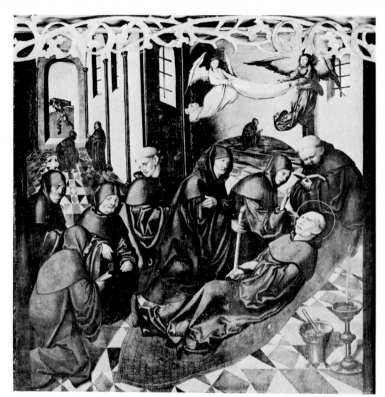

290. Jörg Breu, *The Death of St. Bernard*. Zwettl, Monastery Church.

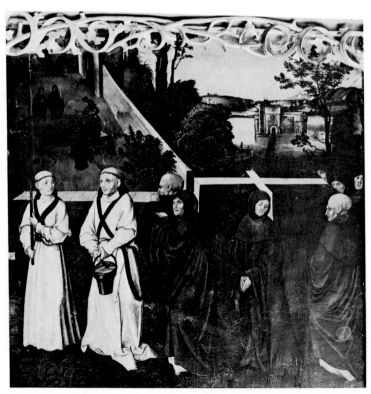

291. Jörg Breu, *The Funeral of St. Bernard*. Zwettl, Monastery Church.

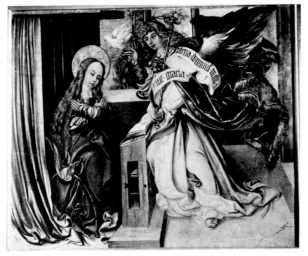

292. Austrian Follower of Breu, *The Annunciation*. Herzogen-burg Monastery.

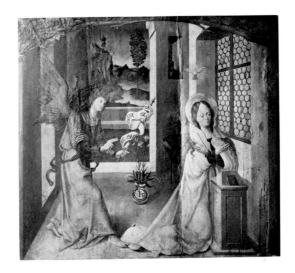

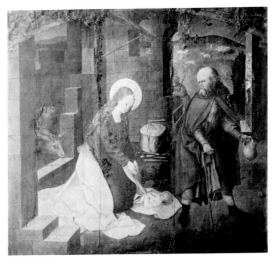

293.–294. Jörg Breu, *The Annunciation; The Nativity*.
Dijon, Musée des Beaux-Arts.

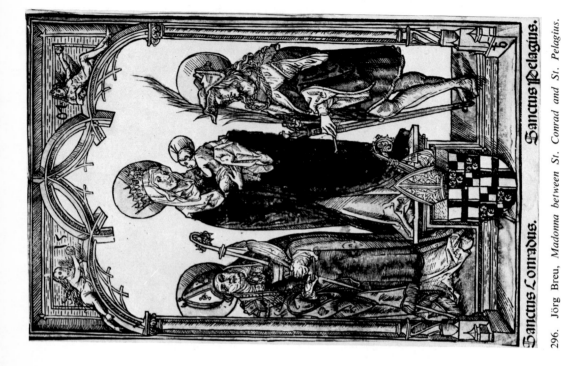

296. Jörg Breu, *Madonna between St. Conrad and St. Pelagius.*
Coloured woodcut. 1504. Vienna, Albertina.

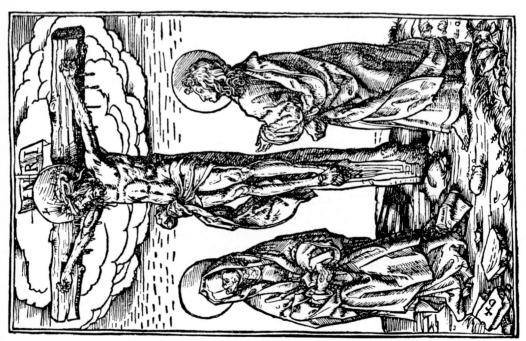

295. Jörg Breu, *Christ on the Cross.* Woodcut.

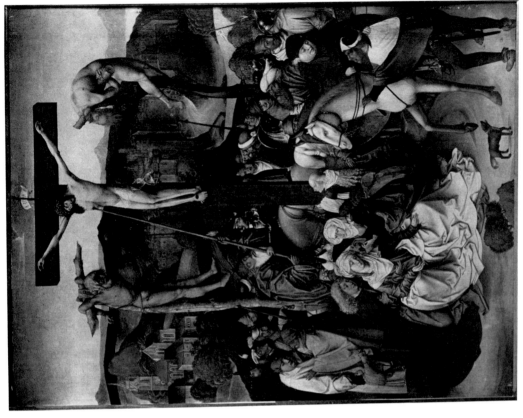

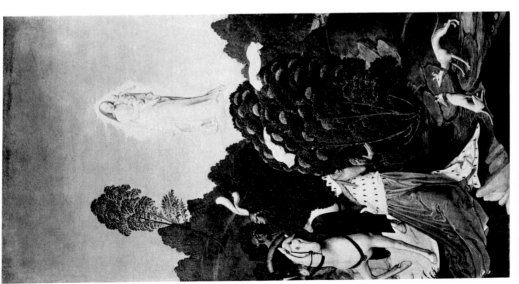

297.–298. Rueland Frueauf the Younger, *St. Leopold finding the Veil; The Crucifixion.* 1496. Klosterneuburg Monastery, Museum.

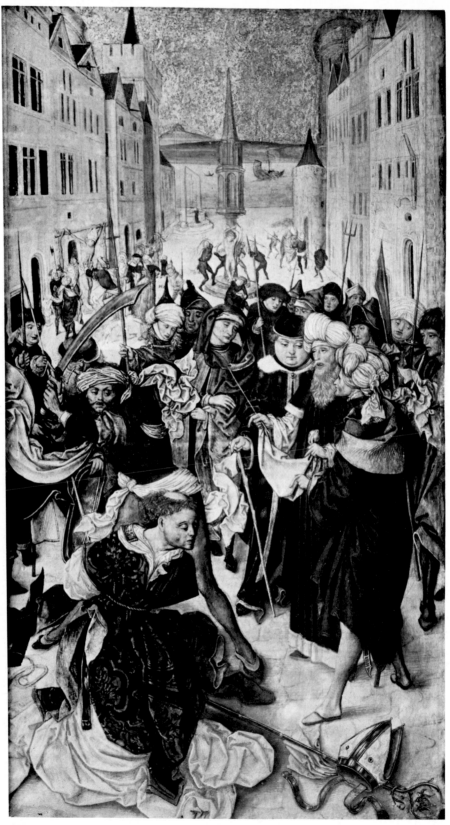

299. Master of the Martyrdoms of Saints, *The Beheading of St. Thiemo*. Vienna, Öster-
reichische Galerie.

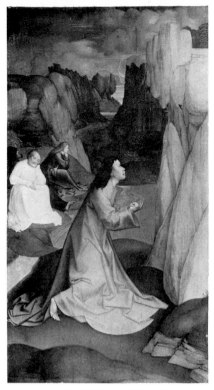

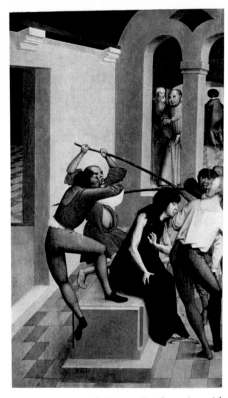

300.–301. Rueland Frueauf the Younger, *Christ on the Mount of Olives; The Crowning with Thorns*. Klosterneuburg Monastery, Museum.

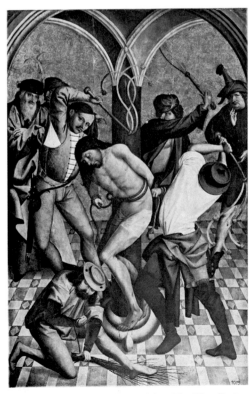

302. Rueland Frueauf the Elder, *The Flagellation*. Vienna, Österreichische Galerie.

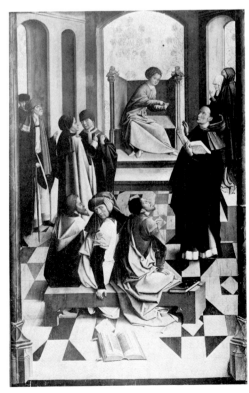

303. Master of Grossgmain, *The young Christ teaching in the Temple*. Grossgmain, Parish Church.

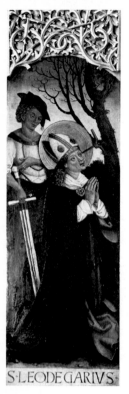
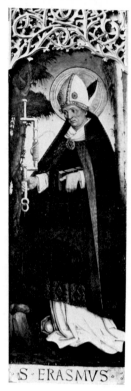
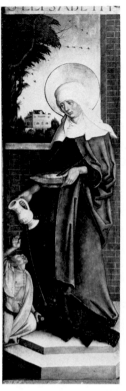
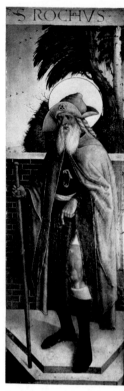

304. *St. Leodegar; St. Erasmus.* Vienna, St. Stephen's Cathedral, Altar of St. Valentine.

305. *St. Elizabeth; St. Roch.* Vienna, St. Stephen's Cathedral, Altar of St. Valentine.

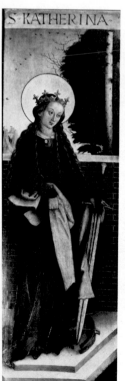
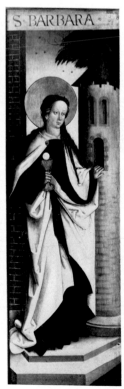
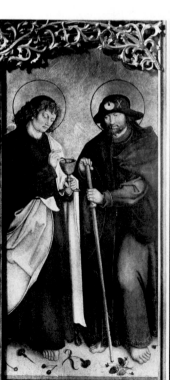
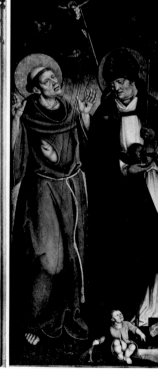

306. *St. Catherine; St. Barbara.* Vienna, St. Stephen's Cathedral, Altar of St. Valentine.

307. Master of Sigmaringen, *St. John the Evangelist and St. Jam St. Francis and St. Augustine.* Sigmaringen, Fürstlich Hohenzollernsch Museum.

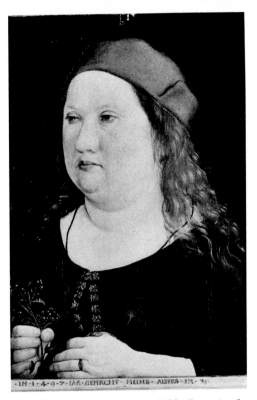

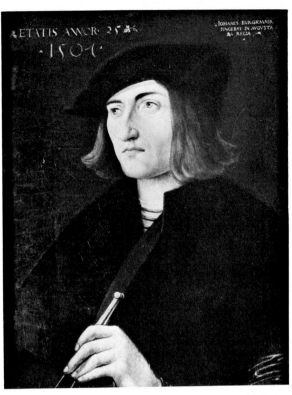

308. South Swabian Master, 1497, *Portrait of a Woman*. Skokloster (Sweden).

309. Hans Burgkmair, *Portrait of an Architect*. 1507. New York, Ernest Rosenfeld †.

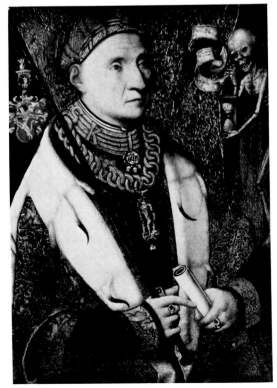

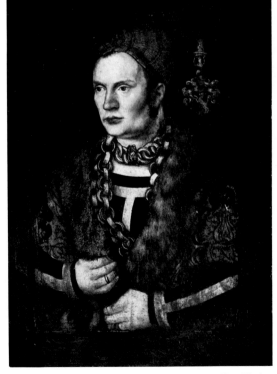

310.–311. Master of the Hag Portraits, *Portrait of a Count zum Hag; Portrait of Leonhard Count zum Hag*. Vaduz, The Prince of Liechtenstein.

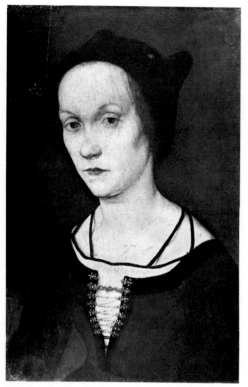

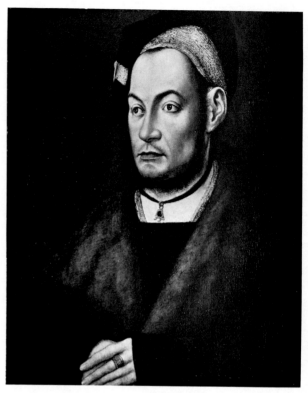

312. Hans Holbein the Elder, *Portrait of a Woman.*
Formerly Vienna, Lanckoroński Collection.

313. Hans Burgkmair, *Portrait of a Man.* Hannover, Landes-
galerie.

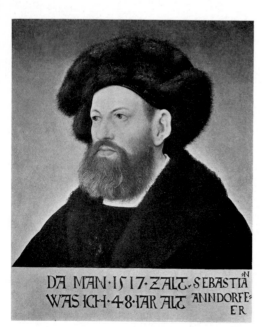

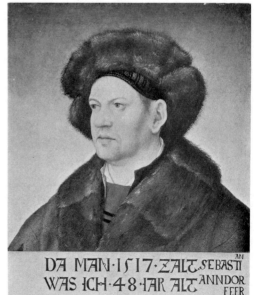

314. Hans Maler, *Portrait of Sebastian Andorffer*
with Beard. New York, Metropolitan Museum of Art.

315. Hans Maler, *Portrait of Sebastian Andorffer*
without Beard. Formerly Munich, A. S. Drey.

316. Hans Maler, *Detail from the Frescoes in the Cloister of the Franciscan Monastery*, Schwaz.

317. Hans Maler, *Portrait of a Girl*. Graz, Dr. M. Reinisch.

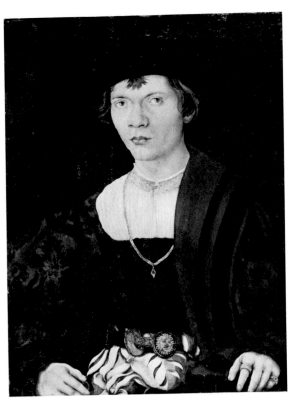

318. Master A G, *Portrait of a Man*. Hannover, Landesgalerie.

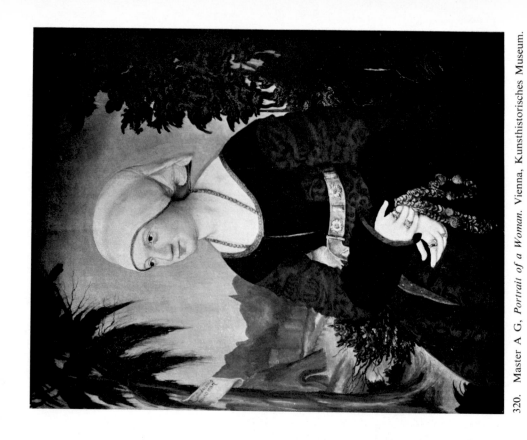

320. Master A G, *Portrait of a Woman.* Vienna, Kunsthistorisches Museum.

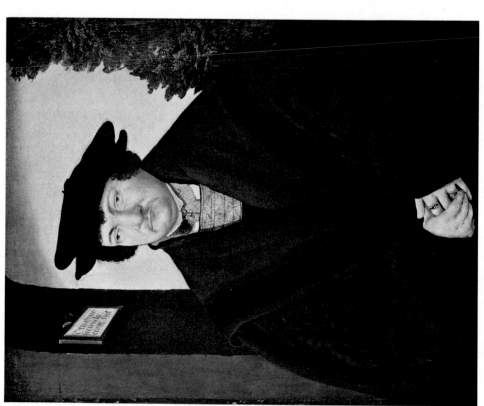

319. Master A G, *Portrait of a Man.* St. Gall, Mrs. Gertrude Iklé.

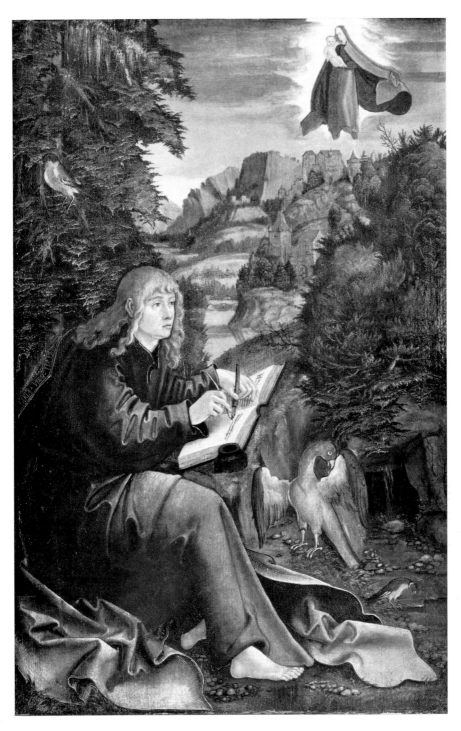

Erhard Altdorfer, *St. John the Evangelist on Patmos*. Kansas City, Museum.

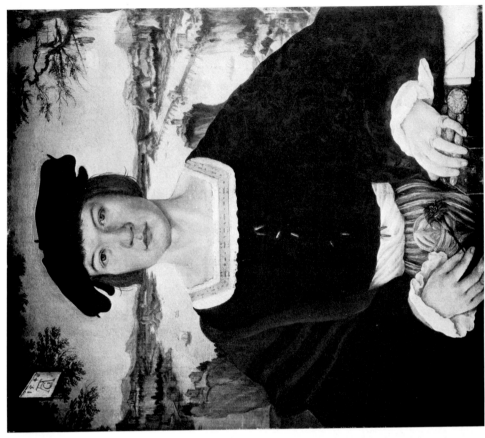

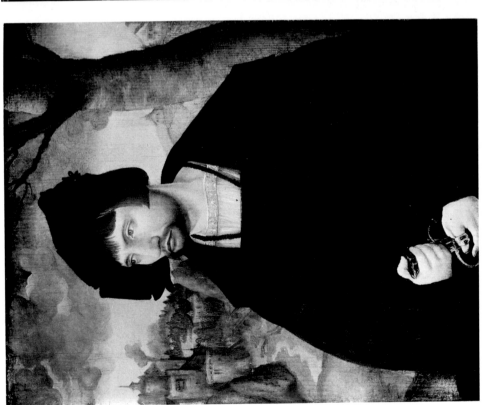

321. Master A G, *Portrait of a Man*. Berlin-Dahlem, Staatliche Museen.

322. Master A G, *Portrait of a Man*. Vaduz, The Prince of Liechtenstein.

323. Albrecht Altdorfer, *The Nativity*. 1507. Bremen, Kunsthalle.

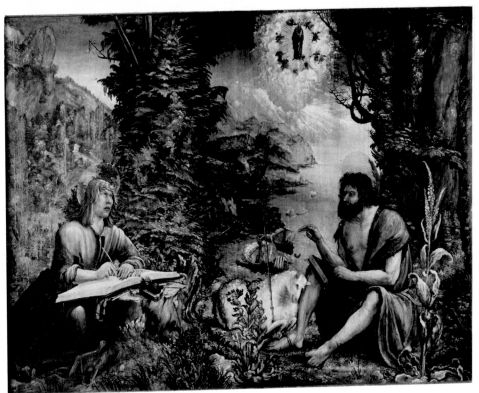

324. Albrecht Altdorfer, *St. John the Evangelist and St. John the Baptist*. Regensburg, Municipal
Museum.

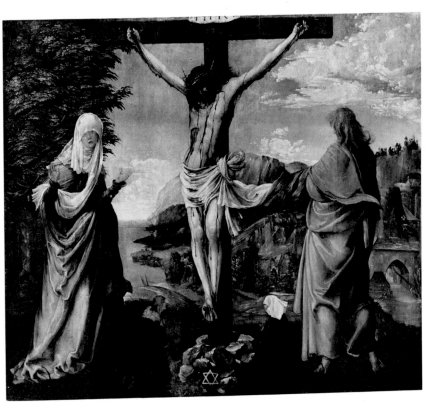

325. Albrecht Altdorfer, *Christ on the Cross*. Cassel, Staatliche Kunstsammlungen.

326. Albrecht Altdorfer, *Danube Landscape near Regensburg*. Munich, Alte Pinakothek.

327. Albrecht Altdorfer, *The Holy Family in a Forest*.
1512. Drawing. Basel, Private collection.

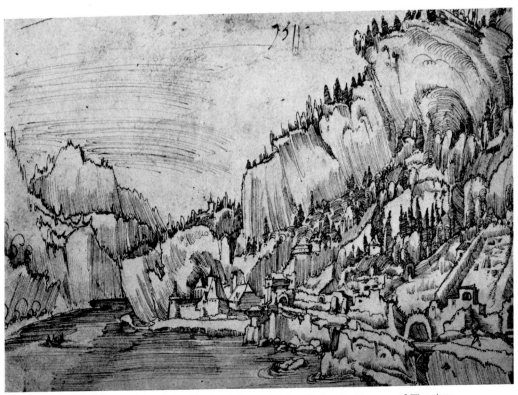

328. Albrecht Altdorfer, *View of Sarmingstein*. 1511. Drawing. Budapest, Museum of Fine Arts.

329. Albrecht Altdorfer, *The Beheading of St. John the Baptist*. 1517. Woodcut. Vienna, Albertina.

330. Albrecht Altdorfer, *The Holy Family at a large baptismal Font*. Woodcut. Vienna, Albertina.

331. Albrecht Altdorfer, *Pyramus and Thisbe*. Woodcut. Vienna, Albertina.

332.–333. Albrecht Altdorfer, *Frescoes in the Imperial
Bathroom of the Episcopal Palace in Regensburg.*

334. Albrecht Altdorfer, *The Rule of Bacchus and Mars*. Washington, D.C., National Gallery of Art, Samuel H. Kress Collection.

335. Albrecht Altdorfer, *Adam and Eve*. Washington, D.C., National Gallery of Art, Samuel H. Kress Collection.

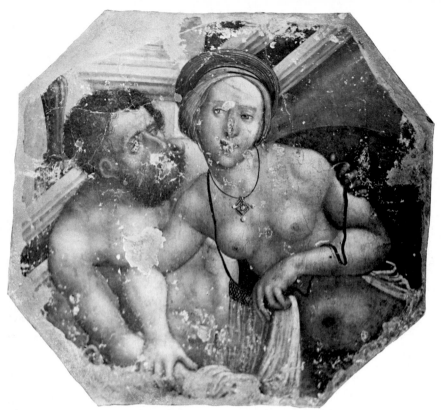

336. Albrecht Altdorfer, *Fragment from the Frescoes in the Imperial Bathroom* (see Fig. 332). Regensburg, Municipal Museum.

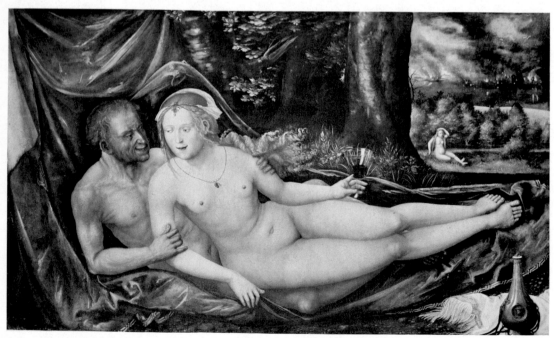

337. Albrecht Altdorfer, *Lot and his Daughters*. Vienna, Kunsthistorisches Museum.

338. Albrecht Altdorfer, *Landscape*. London, National Gallery.

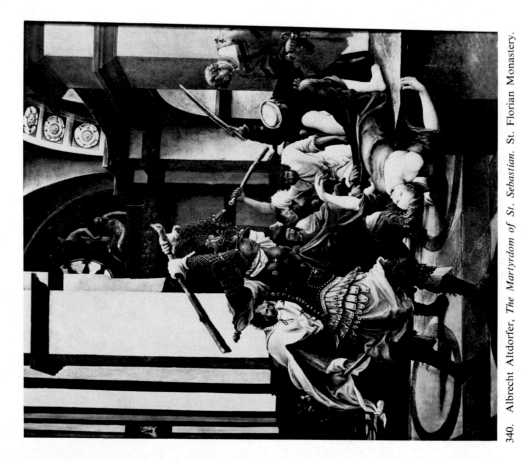

340. Albrecht Altdorfer, *The Martyrdom of St. Sebastian*. St. Florian Monastery.

339. Bramante, *The Interior of a ruined Church or Temple*. Engraving. London, British Museum.

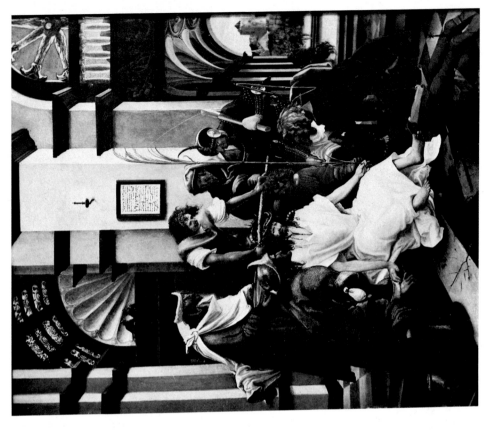

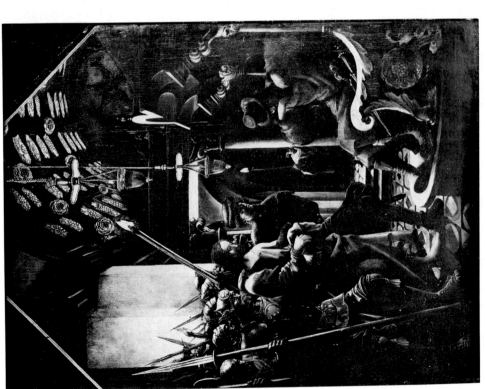

341.–342. Albrecht Altdorfer, *Christ before Caiaphas; The Crowning with Thorns.* St. Florian Monastery.

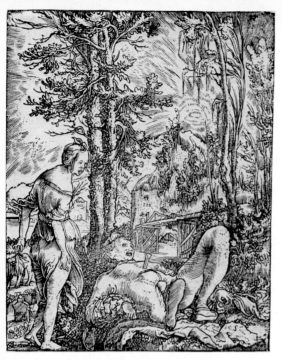

343. Wolf Huber, *Pyramus and Thisbe*. Woodcut. Vienna, Albertina.

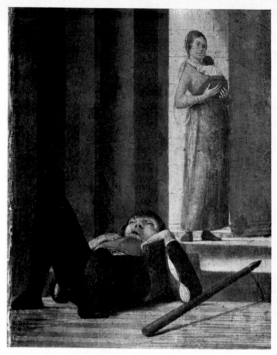

344. Antonello da Messina, *The Martyrdom of St. Sebastian*. Detail. Dresden, Picture Gallery.

THE EARLY PAINTINGS OF THE MASTER OF THE HISTORIA FRIDERICI ET MAXIMILIANI
(Figs. 345–347)

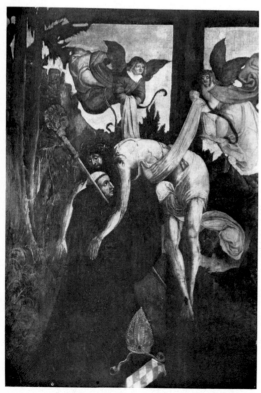

345. Master of the Historia Friderici et Maximiliani, *St. Bernard holding the Body of Christ*. Vienna, Mrs. Marianne von Werther.

346. Master of the Historia Friderici et Maximiliani, *Saints Barbara, Catherine, Pantaleon and Margaret*. Vienna, Niederösterreichisches Landesmuseum.

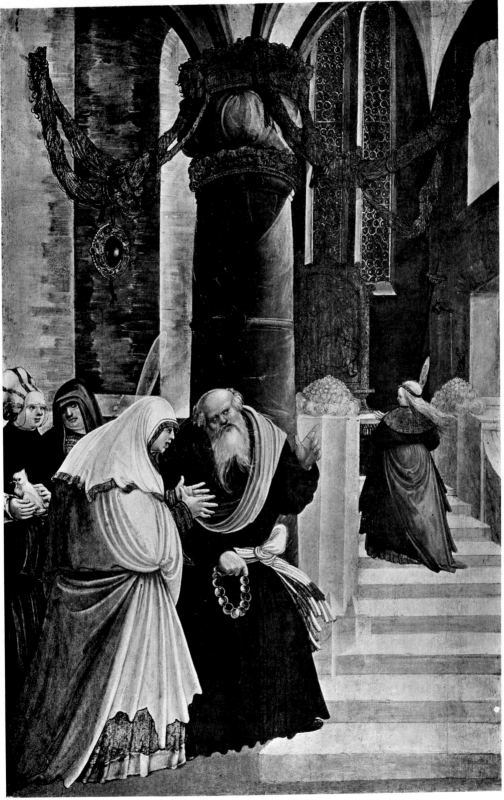

347. Master of the Historia Friderici et Maximiliani, *The Presentation of the Virgin in the Temple*. Formerly Belgrade, Prince Paul of Jugoslavia.

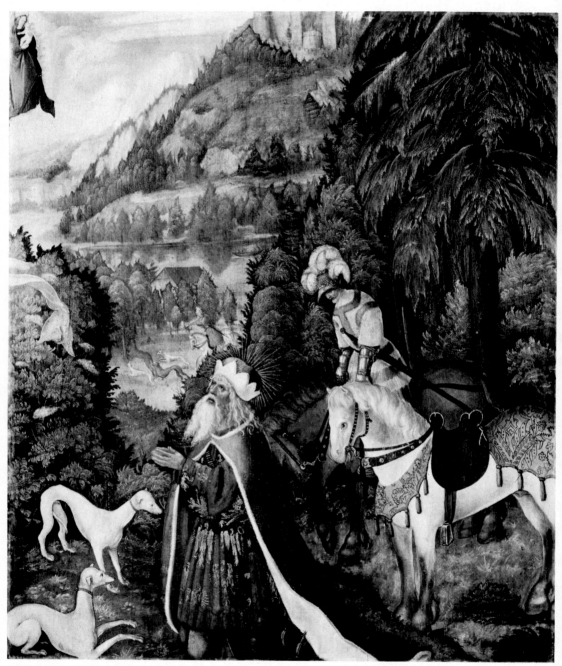

348. Erhard Altdorfer, *St. Leopold finding the Veil*. Klosterneuburg Monastery, Museum.

349.–350. Erhard Altdorfer, *The Beheading of St. John the Baptist; The Martyrdom of St. John the Evangelist.* Formerly Lambach, Cemetry Church.

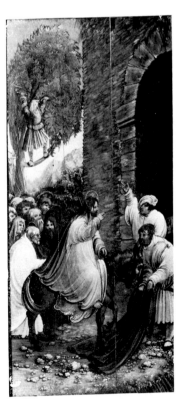

351. Master of the Historia Friderici et Maximiliani, *Martyrdom of a Saint*. Vienna, Dom- und Diözesan-Museum.

352. Master of the Historia Friderici et Maximiliani, *Christ's Entry into Jerusalem*. Pulkau, Parish Church.

353. Erhard Altdorfer, *St. Benedict in the Cave*. Coloured woodcut from Mondsee. Vienna, National Library.

354. Erhard Altdorfer, *St. John the Evangelist*. Woodcut from the Lübeck Bible of 1534.

355. Erhard Altdorfer, *The Falconer*. Drawing. Formerly Leningrad, Hermitage.

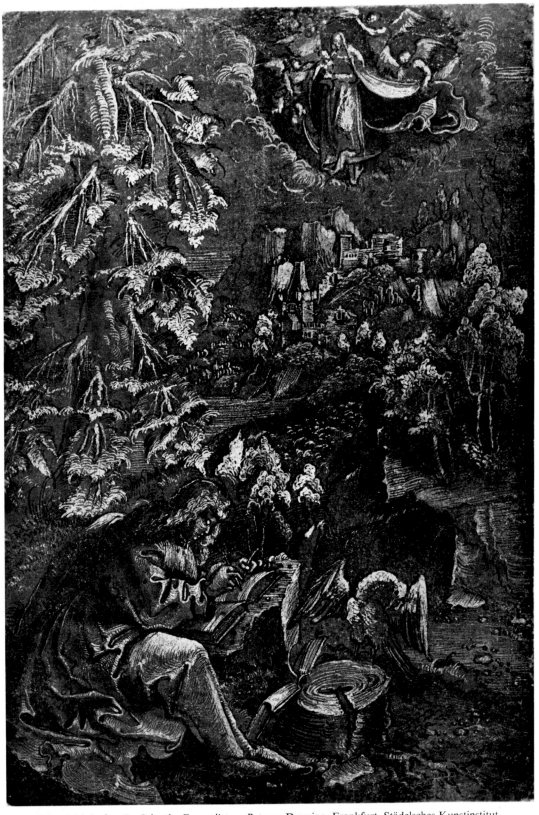

356. Erhard Altdorfer, *St. John the Evangelist on Patmos*. Drawing. Frankfurt, Städelsches Kunstinstitut.

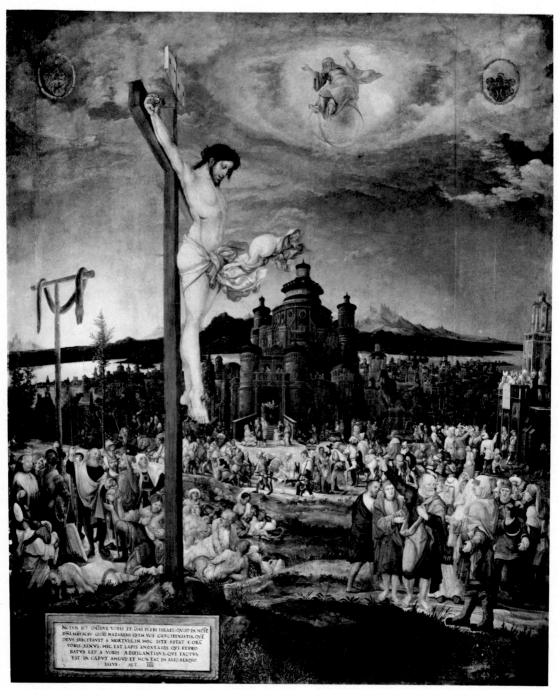

357. Wolf Huber, *The Allegory of the Cross*. Vienna, Kunsthistorisches Museum.

358. Wolf Huber, *St. Peter*. Detail from Fig. 357. 359. Wolf Huber, *Self-Portrait*. Detail from Fig. 357.

IACOBI, ZIEGLERI,
LANDAVI, ICON,

360. Wolf Huber, *Portrait of Jacob Ziegler*. Vienna, Kunst-
historisches Museum.

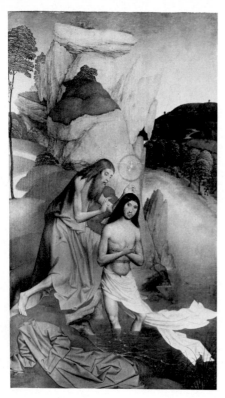

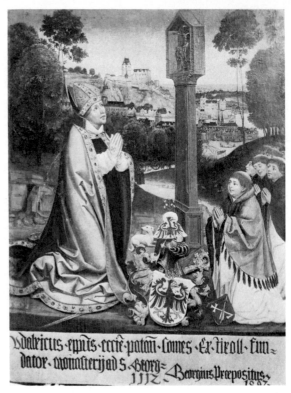

361. Rueland Frueauf the Younger, *The Baptism of Christ*. Klosterneuburg Monastery, Museum.

362. Master of the Babenberger Family Tree, *The Provost of Herzogenburg and Bishop Ulrich of Passau praying before a Wayside Cross*. Herzogenburg Monastery.

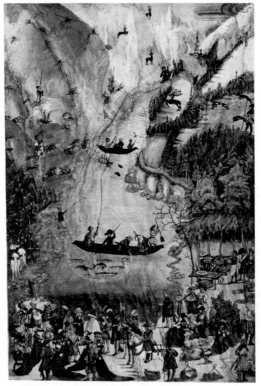

363. Jörg Kölderer, *The "Wildseele."* Miniature. Vienna, National Library.

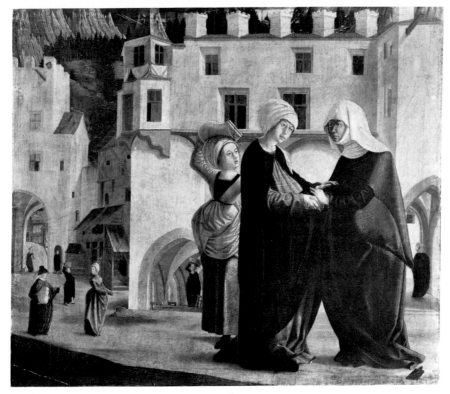

364. Marx Reichlich, *The Visitation*. Vienna, Österreichische Galerie.

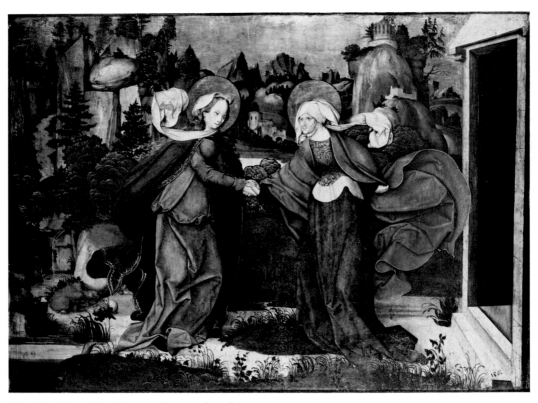

365. Jörg Breu, *The Visitation*. Herzogenburg Monastery.

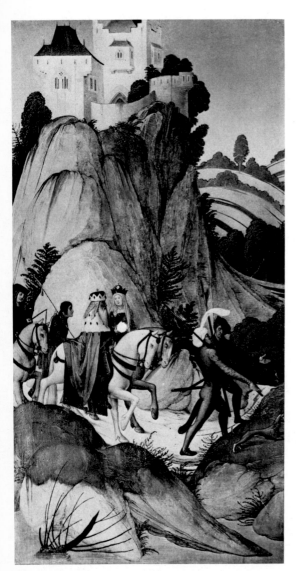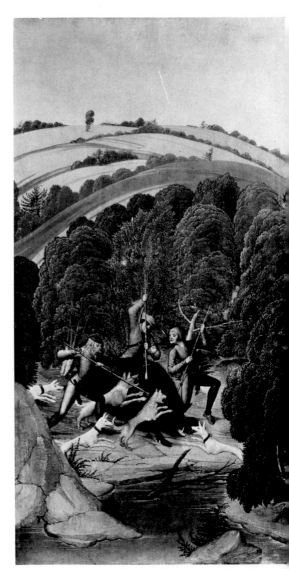

366.–367.　Rueland Frueauf the Younger, *Margrave Leopold riding out to the Hunt; The Hunting of the Boar*. Klosterneubur,
Monastery, Museum.

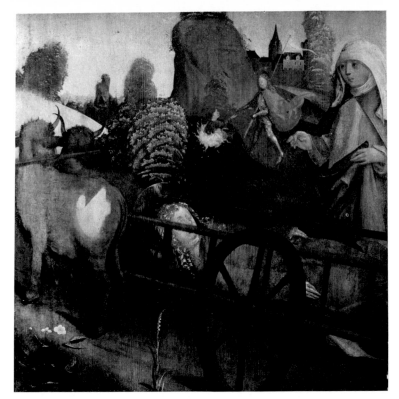

368. Master of the Krainburg Altar, *The Funeral of St. Florian*. Chicago, Art Institute.

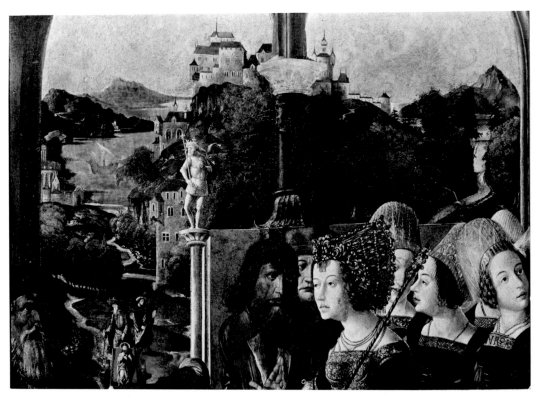

369. Marx Reichlich, *The Burial of St. James*. Detail. Munich, Alte Pinakothek.

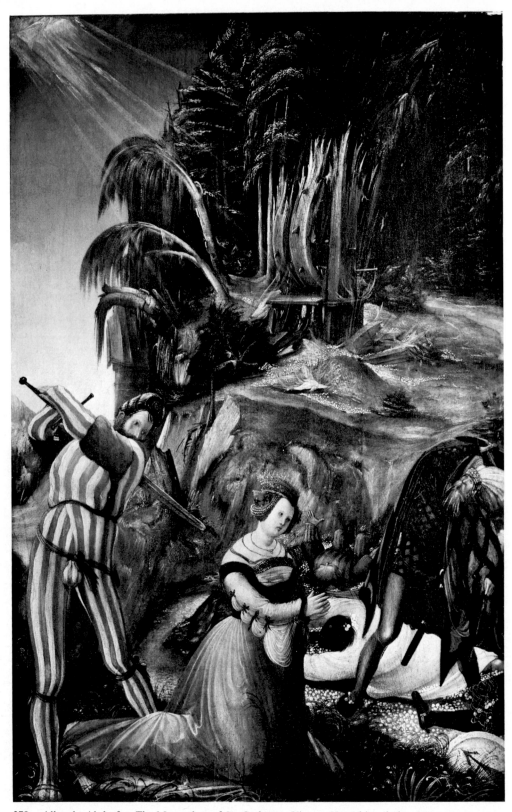

370. Albrecht Altdorfer, *The Martyrdom of St. Catherine*. Vienna, Kunsthistorisches Museum.

371. Wolf Huber, *The Mondsee*. 1510. Drawing. Nuremberg, Germanisches Nationalmuseum.

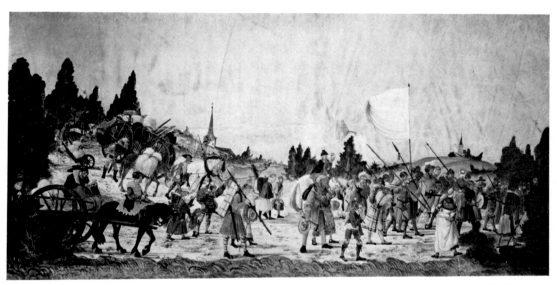

372. Jörg Kölderer, *Triumphal Procession of the Emperor Maximilian I*. Detail. Miniature. Vienna, Albertina.

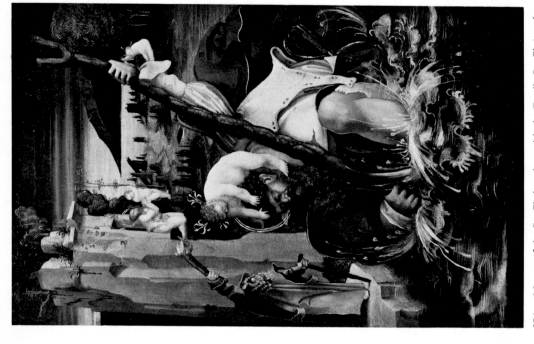

374. Master of the St. Christopher with the Devil, *St. Christopher carrying the Christ Child*. Munich, Alte Pinakothek.

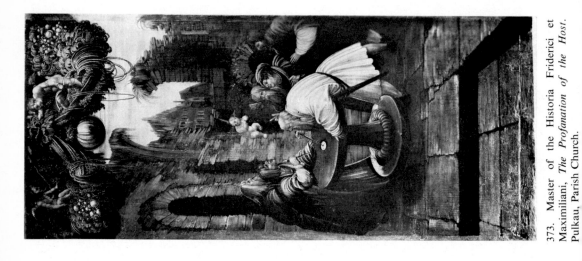

373. Master of the Historia Friderici et Maximiliani, *The Profanation of the Host*. Pulkau, Parish Church.

376. Wolf Huber, *Christ's Farewell to His Mother.* Vienna, Kunsthistorisches Museum.

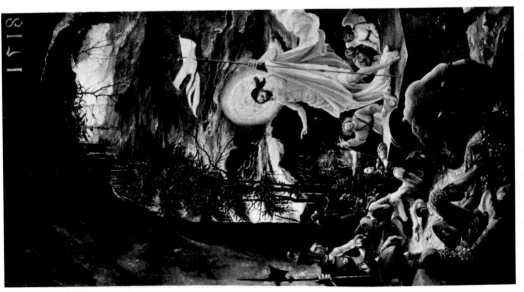

375. Albrecht Altdorfer, *The Resurrection.* 1518. Vienna, Kunsthistorisches Museum.

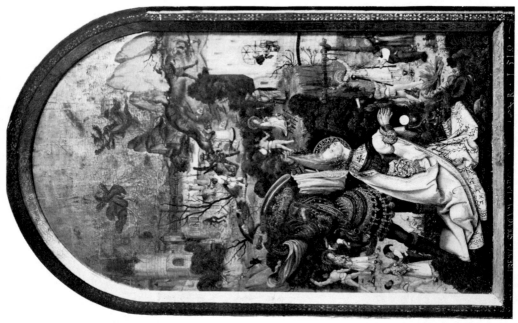

378. Jerg Ratgeb, *The Martyrdom of St. Barbara*. Centre panel of the Schwaigern Altar.

377. Jerg Ratgeb, *Christ's Farewell to His Mother*. Berne, Kunstmuseum.

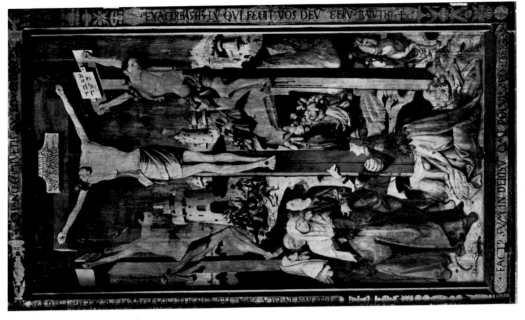

380. Jerg Ratgeb, *The Crucifixion*, from the Herrenberg Altar. Stuttgart, Staatsgalerie.

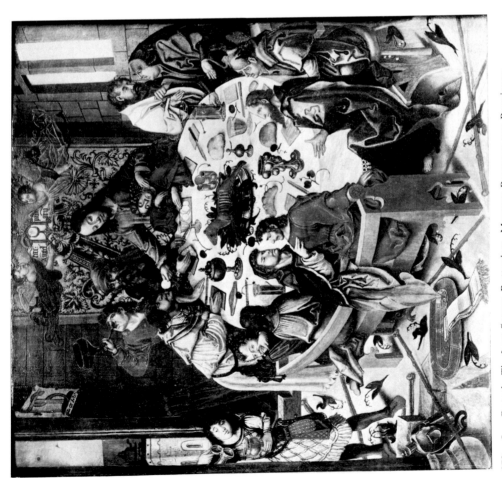

379. Jerg Ratgeb, *The Last Supper*. Rotterdam, Museum Boymans-van Beuningen.

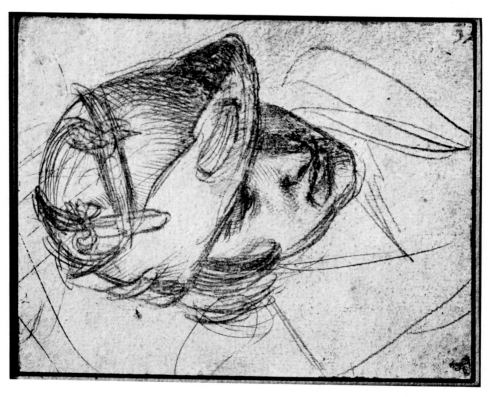

382. Hans Holbein the Elder, *Young Man in hunting Cap*. Silverpoint. Vienna, Albertina.

381. Hans Holbein the Elder, *Portrait of a Man*. Bamberg, Municipal Gallery.

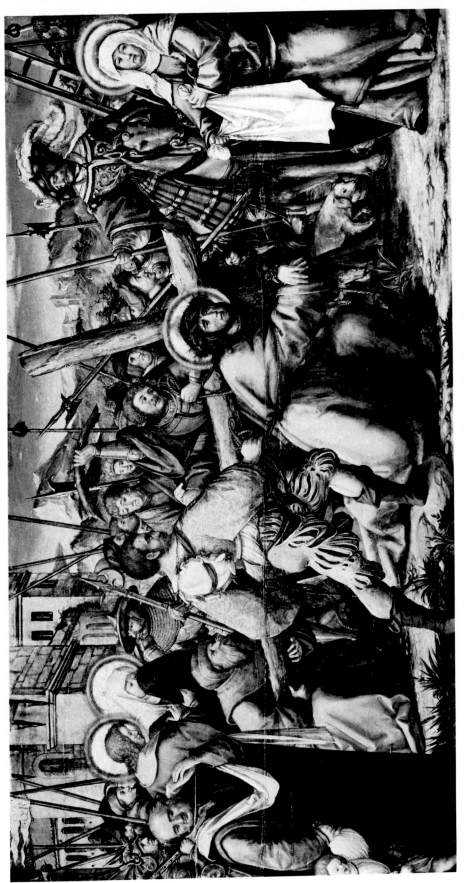

383. Master H. H. 1515 (Hans Holbein the Younger?), *The Carrying of the Cross*. Karlsruhe, Staatliche Kunsthalle.

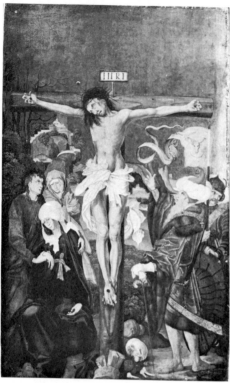

384. Jörg Breu and Workshop, *Christ on the Cross*. Esztergom, Museum of Christian Art.

385. Lucas Cranach the Elder, *Saints Catherine and Barbara*. Kroměříž, Museum.

386.–387. Lucas Cranach the Elder, *The Martyrdom of St. John the Baptist; The Martyrdom of St. Barbara*. Kroměříž, Museum.

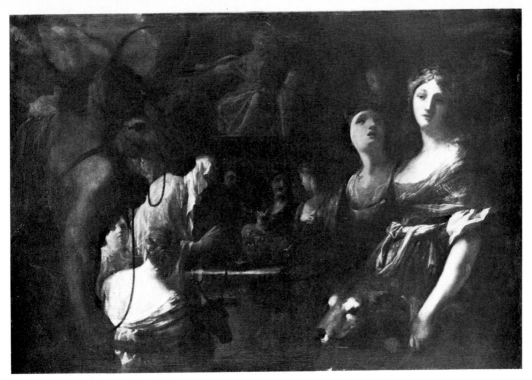

388. Johann Heinrich Schönfeld, *A Sacrifice to Diana*. Kroméríz, Museum.

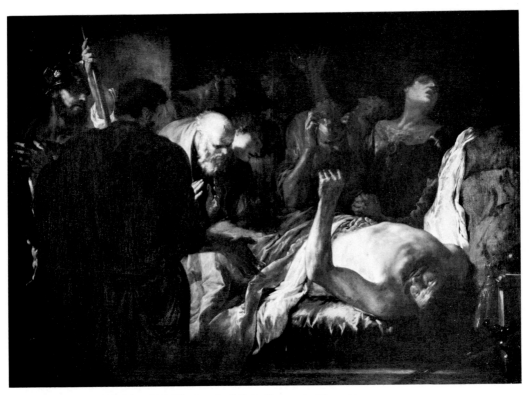

389. Johann Heinrich Schönfeld, *The Death of Cato*. Kroméríz, Museum.

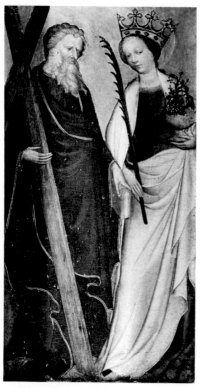 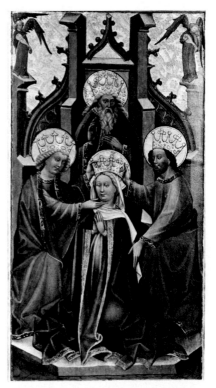

390. Carinthian Painter, about 1440, *Saints Andrew and Dorothy*. St. Paul Monastery.

391. Carinthian Painter, about 1450–60, *The Coronation of the Virgin*. St. Paul Monastery.

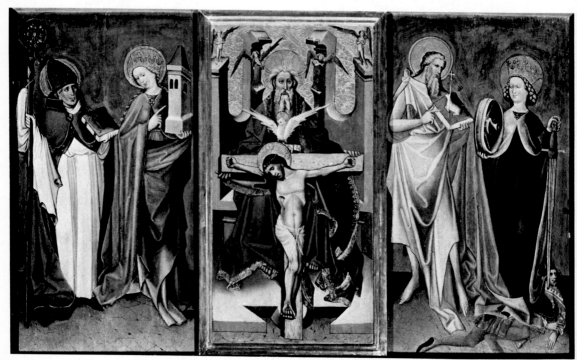

392. Carinthian Painter, about 1450–60, *Altar of the Holy Trinity*. St. Paul Monastery.

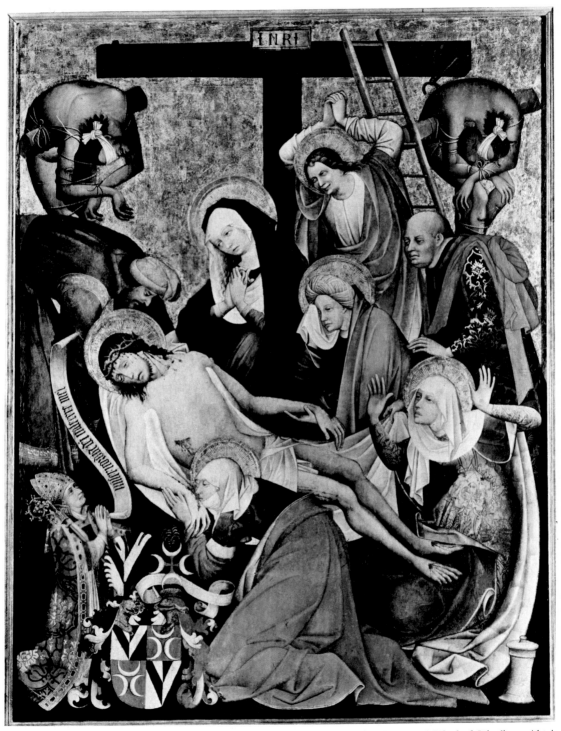

393. Carinthian Painter, about 1490, *The Lamentation. Votive Panel of Abbot Sigismund Jöbstl of Jöbstlberg.* Abtei,
Parish Church of St. Leonhard, Carinthia.

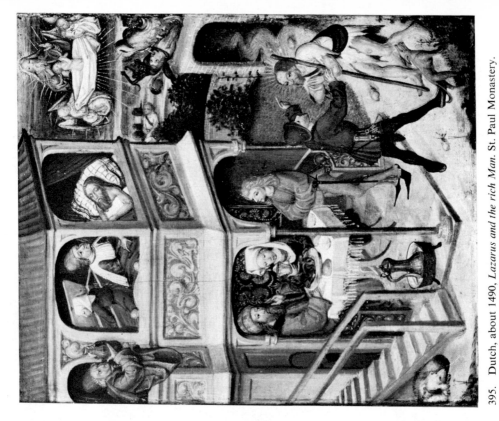

394. Master of the Munich University Altar, *The Nativity*. St. Paul Monastery.

395. Dutch, about 1490, *Lazarus and the rich Man*. St. Paul Monastery.

397. Rueland Frueauf the Younger, *St. Anne with the Virgin and Child, Saints Leopold, Ulrich, Andrew and the Donor. Votive panel.* 1508. Vienna, Österreichische Galerie.

396. Dutch, about 1490, *The Lamentation.* St. Paul Monastery.

399. Hans Baldung Grien, *St. Christopher*. Woodcut. Vienna, Albertina.

398. Hans Baldung Grien, *St. Christopher*. Drawing. Formerly London, Dr. Robert Rudolf.

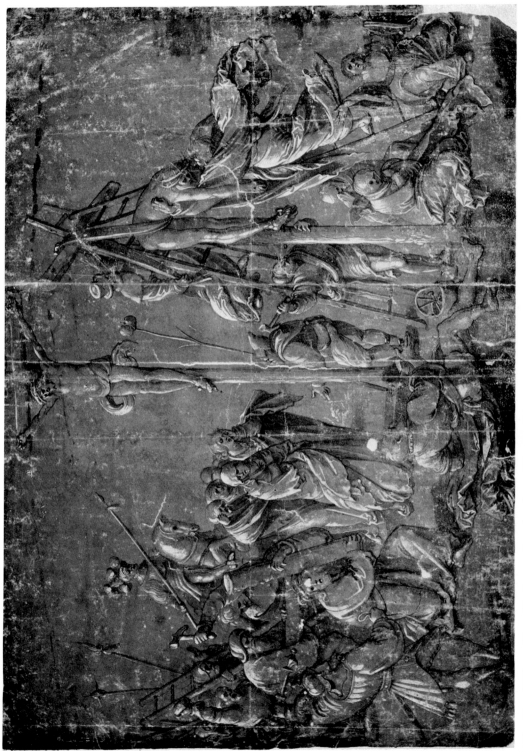

400. Hans Baldung Grien, *The Passion*. Drawing. Brno, Moravian Museum.

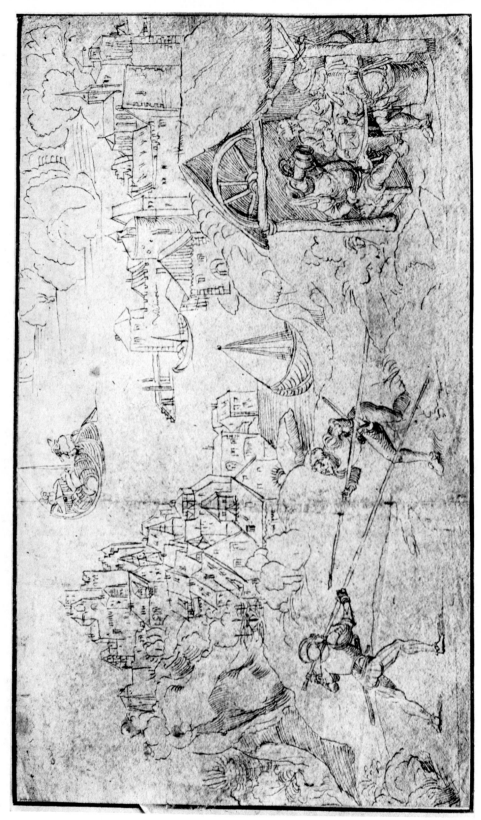

401. Hans Baldung Grien, *Sheet of Sketches from the Lake of Constance*. Drawing. Brussels, Musées Royaux des Beaux-Arts.

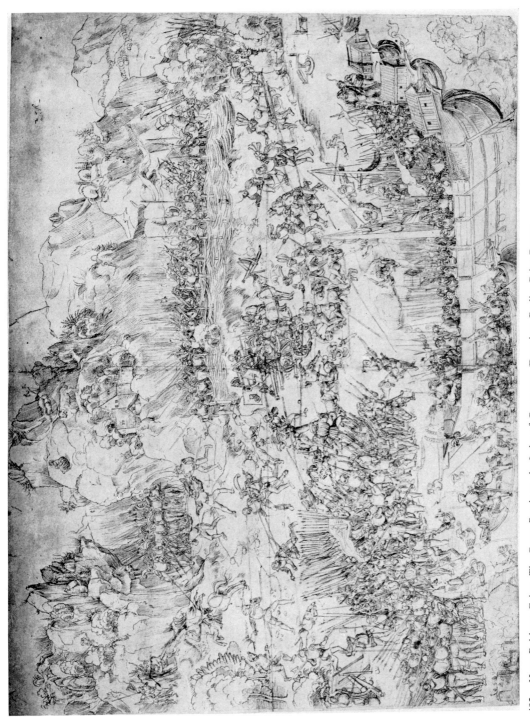

402. Hans Baldung Grien, *The Great Battle at the Lake of Constance*. Drawing. Berlin, Print Room.

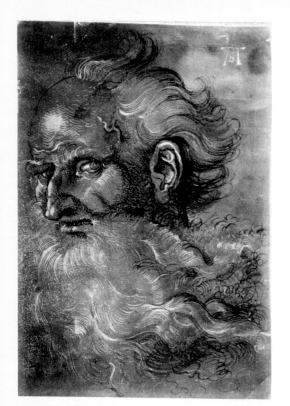 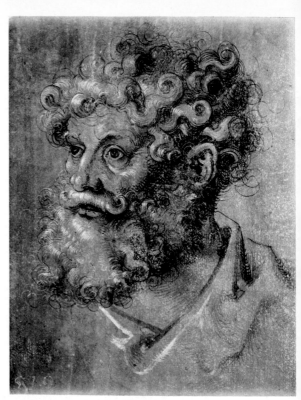

403.–404. Hans Baldung Grien, *Heads of two Apostles*. Drawings. Brno, Moravian Museum.

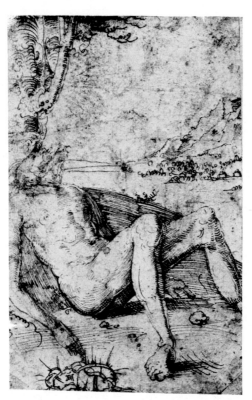

405. Hans Baldung Grien, *The Dead Christ*.
Drawing. Vienna, Albertina.

406. Lucas Cranach the Elder, *Luther's Father*. Brush and body-colour. Vienna, Albertina.

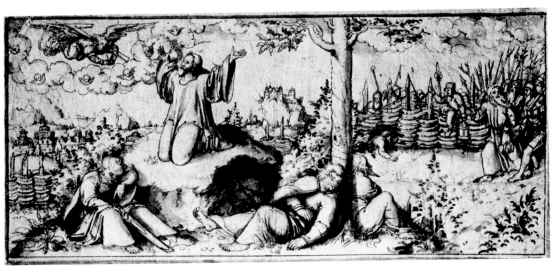

407. Lucas Cranach the Elder, *Christ on the Mount of Olives*. Drawing. Vienna, Albertina.

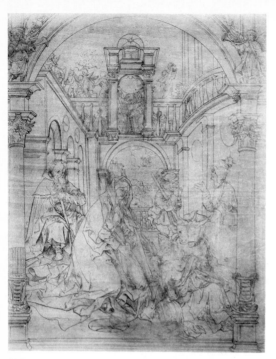

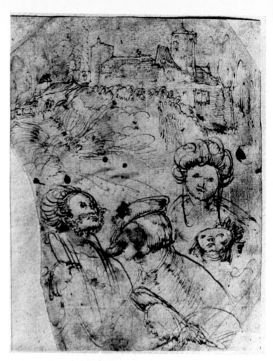

408. Jörg Breu, *The Nativity*. Drawing. Brno, Moravian Museum.

409. Erhard (Albrecht) Altdorfer, *Sheet of Sketches*. Drawing. Vienna, Albertina.

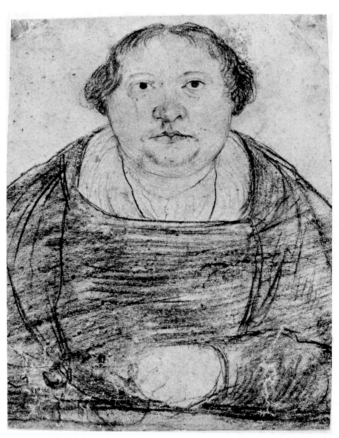

410. Wolf Huber, *Portrait of a stout Man*. Black and red chalks. Vienna, Albertina.

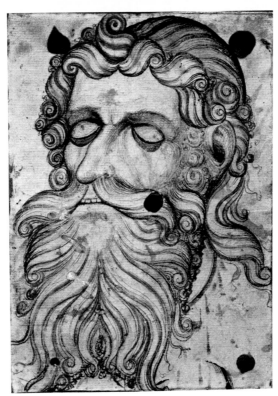

411. South Tyrolean Master, about 1405–10, *Head of St. John the Baptist*. Drawing. Munich, State Library.

412. Viennese Master of 1441–2, *St. Catherine*. Pen and water-colours. Vienna, Albertina.

413. Circle of the Viennese Schotten Workshop, about 1490, *St. Dorothy*. Drawing. London, British Museum.

414. Master of the Worcester Carrying of the Cross, about 1440–50, *Golgotha Group*. Drawing. Frankfurt, Städelsches Kunstinstitut.

415. Circle of the Viennese Schotten Workshop, about 1490, *The Massacre of the Innocents*. Florence, Uffizi.

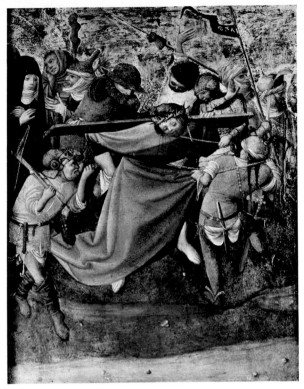

416. Master of the Worcester Carrying of the Cross, about 1440–50, *The Carrying of the Cross*. Chicago, Art Institute.

417. Follower of the Viennese Schotten Masters, about 1490, *The Massacre of the Innocents*. Kreuzlingen, Heinz Kisters Collection.

418. Workshop of Hans Holbein the Elder, *The Mocking of Christ*. Drawing. Basel, Print Room.

419. Master of the Seitenstetten Mourning Virgin, *The Mourning Virgin*. 1518. Drawing. Vienna, Albertina.

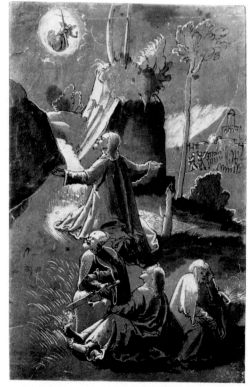

420. Danube School, about 1520, *Christ on the Mount of Olives*. Drawing. Munich, Graphische Sammlung.

421. Jakob Seisenegger, *Head of a Boy*. Crayon. Vienna, Albertina.

ANONYMOUS, UPPER RHINE SCHOOL (Figs. 422–423)

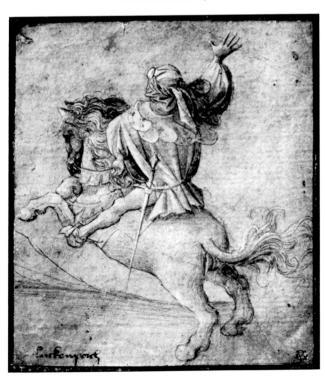

422. Anonymous, Upper Rhine School, about 1425, *A Horseman*. Drawing. Paris, Louvre.

423. Anonymous, early 15th century, *The Under-Valet of Herons*. Coloured Drawing. Vienna, Kunsthistorisches Museum.

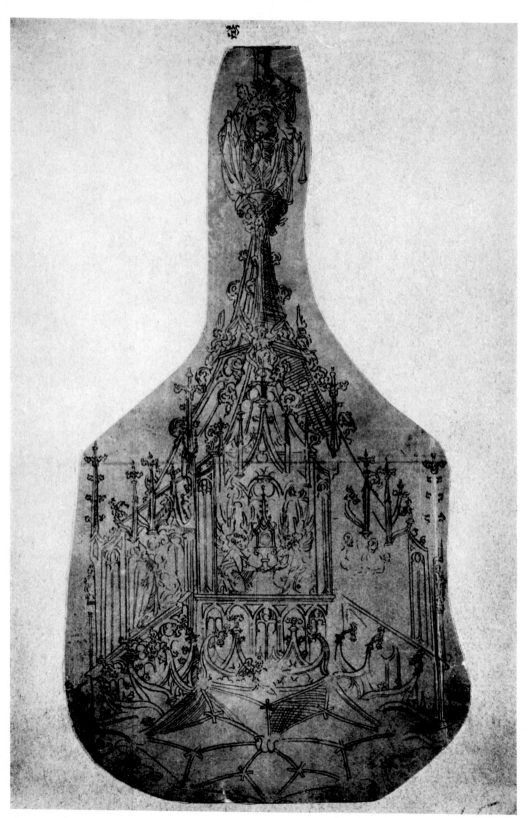

424. Anonymous Artist, about 1550–60, *The Sound-Board of Pilgram's Pulpit in St. Stephen's Cathedral.*
Drawing. Vienna, Albertina.

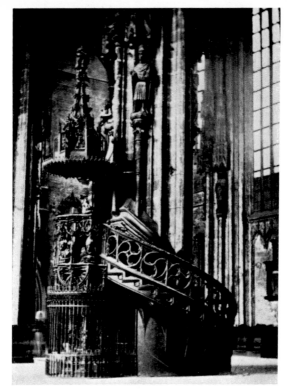

425. Anton Pilgram, *The Pulpit in St. Stephen's Cathedral*, Vienna, before the restoration by Schmid, 1878–80.

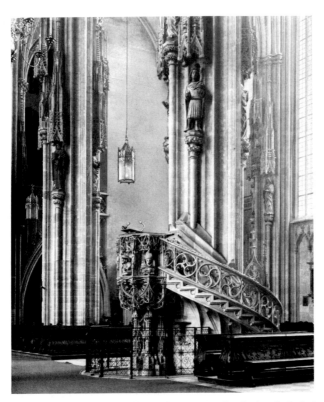

426. Anton Pilgram, *The Pulpit in St. Stephen's Cathedral*, Vienna (present condition).

427. Hans Baldung Grien, *Witches' Sabbath*. 1510. Clair-obscur woodcut. Vienna, Albertina.

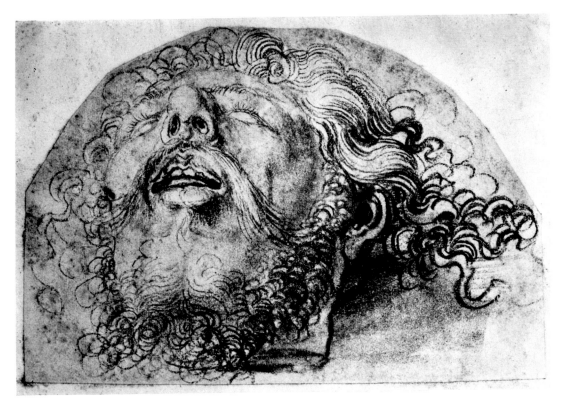

428. Wolf Huber, *The Head of St. John the Baptist*. Drawing. Vienna, Albertina.

WOLF HUBER (Figs. 429–430)

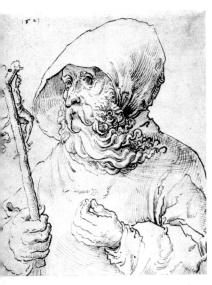

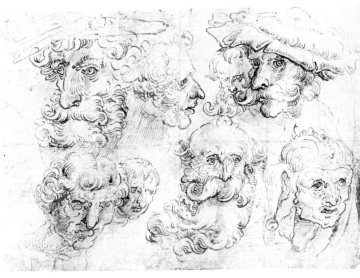

29. Wolf Huber, *A Hermit*. 1521. Drawing.
.ondon, British Museum.

430. Wolf Huber, *Studies of Heads*. Drawing. Stockholm, National Museum.

431. Style of the Master of Wittingau, *Standing Saint*. Drawing. Prague, National Gallery.

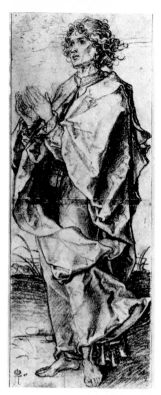

432. Attributed to Hans Burgkmair, *St. John beneath the Cross*. Drawing. Leningrad, Hermitage.

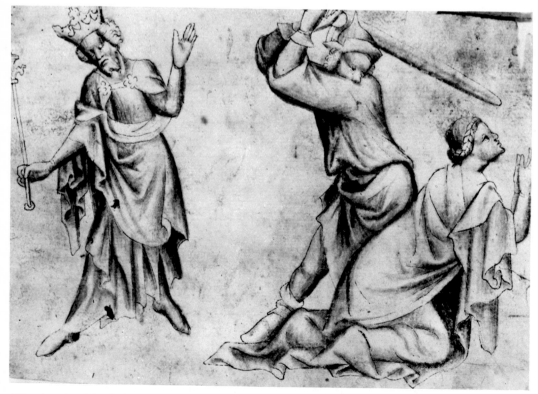

433. Austrian School, about 1430, *Martyrdom of a Female Saint*. Drawing. Prague, National Gallery.

434. Attributed to Grünewald, *Head of a young Man.*
Drawing. Dresden, Print Room.

435. School of Dürer, *The Raising of Lazarus.*
Water-colour. Moscow, Pushkin Museum.

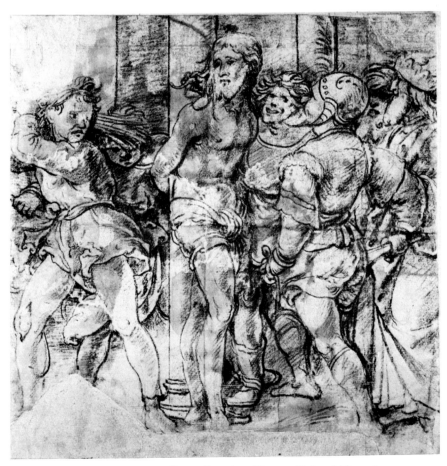

436. Hans Burgkmair, *The Flagellation.* Drawing. Warsaw, National Museum.

437. Wolf Huber, *View of Urfahr on the Danube*. Drawing. Budapest, Museum of Fine Arts.

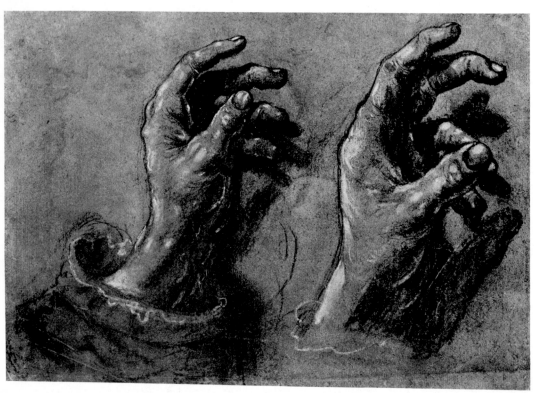

438. Attributed to Wolf Huber, *Study of Hands*. Drawing. Dresden, Print Room.

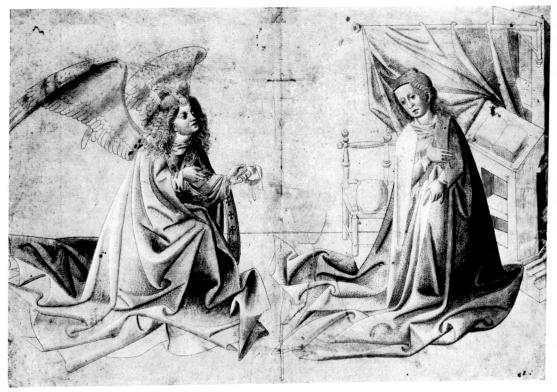

439. Salzburg School, about 1440–50, *The Annunciation*. Drawing. Erlangen, University Library.

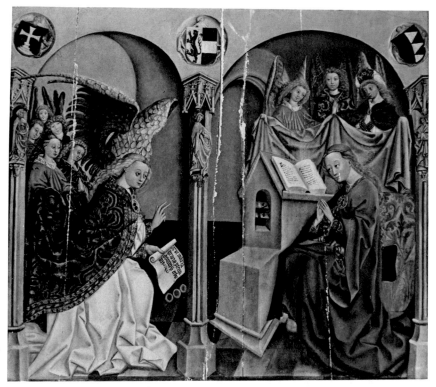

440. Salzburg School, between 1452 and 1461, *The Annunciation*. St. Leonhard's Church above Tamsweg.

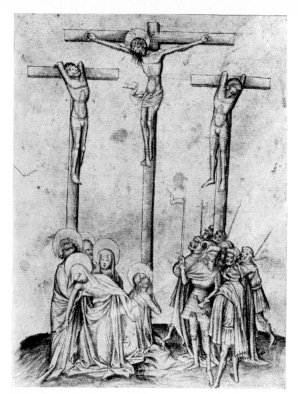

441. Styrian School, about 1425, *The Crucifixion*. Drawing. Erlangen, University Library.

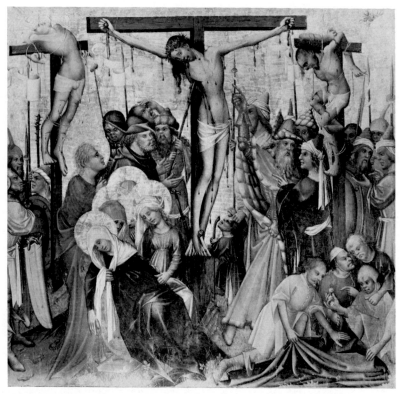

442. Styrian School, about 1425, *The Crucifixion*. Graz, Joanneum.

Index

by

Sonja Leiss